게이트웨이 미술사

THE THAMES & HUDSON INTRODUCTION TO ART
BY Debra J. DeWitte, Ralph M. Larmann, M. Kathryn Shields

THE THAMES & HUDSON INTRODUCTION TO ART © 2015 Thames & Hudson
Text © 2012 and 2015 Debra J. DeWitte, Ralph M. Larmann and M. Kathryn Shields
This edition first published in Korea in 2017 by YIBOM Publishers, Paju
Korean edition copyright © 2017 YIBOM Publishers

게이트웨이 미술사

초판 1쇄 인쇄 2016년 10월 17일
초판 1쇄 발행 2017년 1월 15일

지은이 데브라 J. 드위트 | 랠프 M. 라만 | M. 캐스린 실즈
옮긴이 조주연 남선우 성지은 김영범
디자인 김마리

펴낸이 고미영
펴낸곳 (주)이봄
출판등록 2014년 7월 6일 제406-2014-000064호
주소 10881 경기도 파주시 회동길 210
전자우편 yibom01@gmail.com
문의전화 031-955-2698
팩스 031-955-8855

ISBN 979-11-86195-67-3 03600

데브라 J. 드위트 ● 랠프 M. 라만 ● M. 캐스린 실즈

게이트웨이 미술사

GATEWAYS TO ART

미술의 요소와 원리 · 매체 · 역사 · 주제—미술로 들어가는 4개의 문

조주연 | 남선우 | 성지은 | 김영범 옮김

이봄

일러두기

1. 이 책은 탬즈앤허드슨에서 출간한 *THE THAMES & HUDSON INTRO-DUCTION TO ART*(Debra J. DeWitte, Ralph M. Larmann & M. Kathryn Shields, 2012, 2015)를 번역한 것이다.

2. 외래어 표기는 국립국어원 외래어 표기법을 따르고, 표기법 용례에 나오지 않은 경우 소리나는 대로 표기하는 것을 원칙으로 삼았다. 이 경우 독자의 이해를 위해 필요하다고 여긴 경우 한자 또는 영어의 스펠링을 병기했다. 인명의 경우 원서에 표시된 '–'를 그대로 두었다.

3. 그리스 로마 신화의 인물은 원서의 체제에 따라 영어 표기를 따랐다.(예. 아프로디테→비너스, 에로스→큐피드, 아폴론→아폴로)

4. 용어의 설명이 필요한 경우 본문에 굵은 글씨로 표시하고, 해당 본문 옆에 그 설명을 싣되, 원서에서 밝힌 영어의 스펠링을 병기했다. 용어 설명은 독자의 이해를 위해 필요한 경우 반복해서 실었다.

5. 주요 인물은 각 부의 최초 노출시 원어의 스펠링을 생몰년과 함께 표기하되, 모든 인물에 대해 그러한 것은 아니다.

6. 중국 인명은 신해혁명을 기점으로 그 이전은 한자음대로 표기하고, 그 이후는 중국어 표기법에 따라 표기하되, 필요한 경우 한자를 병기했다. 다만 주로 사용하는 이름이 영어식이고, 널리 알려져 있는 경우 그 이름으로 표기하고, 스펠링을 병기했다. 일본 인명은 시대의 구분 없이 일본어 표기법에 따라 표기하되, 필요한 경우 한자를 병기했다. 이 경우에도 주로 사용하고 널리 알려져 있는 이름이 영어식인 경우 그 이름으로 표기하고, 스펠링을 병기했다.

7. 본문 도판의 번호는 각 부의 번호를 앞에 쓰고 뒤에는 각 부 안에서의 일련번호를 매겼다. 또한 본문에서 도판과 관련한 내용이 나오는 위치에 해당 도판의 일련번호를 병기했다.

8. 도판의 설명은 작가명, 작품명, 제작 시기, 재질, 크기, 소장 기관명, 소재 도시명, 소재 국가명의 순으로 표시했다. 해당 사항이 없거나, 소장 기관명으로 독자들에게 도시명과 국가명의 정보가 제공되는 경우 생략했으며, 크기의 기준은 세로×가로이다. (예. 요하네스 페르메이르, 〈진주 귀고리 소녀〉, 1665년경. 캔버스에 유채, 44.4×39cm, 마우리츠하위스 미술관, 헤이그, 네덜란드)

9. 책을 비롯한 잡지와 신문, 작품집, 판화집 등은 『 』으로, 작품집이나 판화집 등에 수록된 작품은 ' '으로, 그림 작품명과 영화 제목 등은 〈 〉으로, 시리즈와 연작 및 전시명은 《 》으로 표시했다.

10. 본문의 성경 인용은 대한성서공회에서 출판한 『공동번역성서』의 개정판을 기준으로 삼았다.

차례

제2부 매체 MEDIA AND PROCESSES 164

이 책을 읽는 법

이 책은 시각예술을 새롭게 안내하는 것으로, 미술의 기초·매체·역사·주제라는 4부로 구성되어 있다. 제1부 '기초'는 미술 작품의 '언어'를 구성하는 미술의 필수 요소와 원리들을 다루며, 제2부 '매체'는 미술가가 제작에 사용하는 여러 재료와 제작 과정을 다룬다. 제3부 '역사'는 인간이 역사를 일구어온 과정에서 시종일관 미술의 형성에 영향을 미친 요인들을 다루고, 제4부 '주제'는 미술가에게 창조 의욕을 북돋아주는 문화·역사 주제들을 다룬다. 각 부는 서로 다른 색으로 표시하여 독자가 쉽게 옮겨다니며 읽을 수 있도록 했다.

이 책은 독자가 자유롭게 읽으면서, 각자 미술을 이해하고 감상하는 나름의 길을 찾아가는 안내서다. '서론'에는 미술을 분석하고 이해하는 데 필요한 핵심 지식과 방법이 정리되어 있다. 서론을 읽은 다음에는 어떤 순서로 읽어도 좋다. 각 부는 완결된 단위이며, 정보가 필요한 시점에 바로 그 정보를 제공한다. 독자가 용어를 이해할 때 결코 혼란에 빠지지 않도록 개념을 명료하게 설명했고 용어의 설명을 해당 본문의 옆에 두었다.

이 말은 독자가 자신에게 가장 좋은 순서로 미술에 대해 배울 수 있다는 뜻이다. 물론 순서대로 읽는 것도 좋다. 그러면 미술을 감상할 때 알아야 할 모든 것을 확실히 얻게 될 것이다. 그러나 자신만의 길을 만들어가면서 읽는 방법을 택해도 된다. 예를 들어, 서론에는 미술을 어떻게 정의할 수 있고 미술이 우리 삶에 기여하는 점은 무엇인지에 대한 논의가 있는데, 그다음으로 2.8장 '공예의 전통'을 읽으면 좋을 것이다. 이 장에서는 수 세기 동안 미술가들이 작품의 창조에 사용해왔는데도 불구하고 서양 문화에서는 '순수 미술'보다 간혹 덜 중요시되는 '공예'를 다룬다. 3.3장 '인도, 중국, 일본의 미술'에 나오는 일본 미술에 대한 논의를 읽을 수도 있다. 일본에서는 예컨대 뛰어난 기모노가 회화나 판화만큼 높이 평가되지만, 서양 문화에서는 회화나 판화의 권위가 더 높다. 1.7장 '규모와 비례'에서 고대 그리스 미술과 아프리카 미술에 나오는 인체 비례의 차이를 살펴본 다음에 4.9장 '미술과 몸'을 읽을 수도 있겠다. '완벽한' 신체를 묘사하는 원리를 만들려던 미술가들도 있었지만, 인간의 신체를 현실에서 보이는 대로 재현하여 전통적인 미의 관념에 도전한 미술가들도 있었음을 알게 될 것이다.

미술 작품을 바라보고 분석하는 방법은 여러 가지이기 때문에, 위대한 작품은 볼 때마다 늘 새로운 면을 발견하게 한다. 이것이 얼마나 보람찬 일인가를 증명하는 것이 이 책의 목표다. 그래서 우리는 다른 미술 감상 교과서에는 없는 새롭고 독특한 일명 'Gateways to Art(게이트웨이 투 아트)'를 이 책에 구성해 넣었다.

'Gateways to Art' 상자글은 전 세계의 미술을 대표하는 작품 여덟 점(16~25쪽 참조)을 소개한다. 이 작품들을 통해 독자는 Gateways to Art로 되돌아와서 다시 살펴보고 새로운 무언가를 발견하게 될 것이다. 구성의 특성, 제작에 사용된 재료, 창조에 영향을 미친 역사적 시대와 문화, 작품이 개인적인 면(예를 들어, 미술가의 성격·젠더·정치적 관점)을 표현하는 방식 등에 관하여 새로운 발견을 하게 될 것이다. Gateways to Art의 논의는 때때로 같은 주제의 다른 작품과 비교하기도 하고, 미술 작품이 존재의 크나큰 신비, 가령 영적 세계나 삶과 죽음의 순환 같은 것에 관해 말해주는 것을 살펴보기도 한다. 독자가 이 같은 논의들에 힘입어 Gateways to Art의 작품만이 아니라 다른 작품도 다

시 찾아보기를, 그리고 앞으로도 계속 작품들을 즐겁게 음미하기를 희망한다.

'상자글'은 독자의 공부를 돕기 위해 우리가 마련한 여러 구성들 가운데 하나일 뿐이다. 이 책은 미술의 역사와 행위가 지닌 여러 측면을 탐사해서 독자가 미술을 더 즐겁게 음미할 수 있도록 할 것이다.

'미술을 보는 관점' 상자글도 곳곳에서 보게 될 것이다. 이 상자글에서는 오늘날의 유수한 미술가, 미술사학자, 비평가 등 미술계 관계자들이 각자가 생각하는 미술의 의미를 각자의 표현으로 설명한다. 미술가로 활동중인 경우에는 자신의 미술 제작과정을 설명한다.

예를 들어, 빌 비올라(238쪽)는 자신이 주목받는 세계적인 비디오 미술가가 된 과정을 설명한다. 놀랍도록 혁신적인 조각으로 유명한 앤터니 곰리(272쪽)는 "미술과 삶 사이에 다리를 놓기 위해" 세계 여러 곳의 공동체들과 협업하게 된 사연을 이야기한다.

일본의 '무형문화재'인 사사키 소노코(340~341쪽)는 수작업으로 정교한 기모노를 만드는 자신의 작업실로 우리를 안내한다. 자하 하디드(290쪽)는 최근까지 가장 중요시되던 건축가의 실제 작업을 보여주며, 조각가 리처드 세라(466~467쪽)가 논란을 일으킨 작품 〈기울어진 호〉를 옹호하는 법정 변론도 들을 수 있다. 세라는 패소했고, 그의 철 조각은 1989년에 철거되었다.

스펜서 튜닉(564~565쪽)은 수천 명의 사람들과 협력해서 대규모로 누드 초상 작업을 하는 미술가다. 그는 뉴욕 거리에서 개인 누드 초상 작업을 할 때 교통과 경찰 같은 수송 차원의 난제들에 대처하는 법을 배웠으며, 이로부터 발전한 것이 멕시코시티의 소칼로 광장에서 벌어진 1만 8,000명도 넘는 사람들의 누드 초상 작업이라고 설명한다. 멜 친(245쪽)의 〈페이더트 작전〉도 대중과 함께하는 협업이지만 접근법은 매우 다르다. 멜친은 카트리나 허리케인이 초토화한 뉴올리언스의 복구에 쓸 기금을 마련하기 위해 미국 전역의 어린이, 어른들과 함께 작품을 만들었다.

미술은 우리가 가장 힘들고 비극적인 상황에서조차 인간의 경험을 보고 느낄 수 있게 하는 힘이 있다. 전 미국 해병대 소속 참전미술가 마이클 페이(538~539쪽)는 전쟁터의 사건들을 어떻게 미술로 변형하는지에 대해 논의한다. 퍼포먼스 미술가 와파 빌랄(540쪽)은 상호작용 매체를 이용해서 관람자가 전쟁의 공포를 경험하도록 했다.

미술은 미술가의 작업실과 갤러리를 넘어 다른 분야의 활동에도 영감을 준다. 소설가 트레이시 슈발리에(38쪽)는 요하네스 페르메이르의 유명한 회화 〈진주 귀고리 소녀〉를 보고 거기서 영감을 받아 베스트셀러가 된 소설을 썼다. 전 FBI 요원 로버트 위트먼(36쪽)은 아주 다른 환경에서 미술을 다루는 일을 한다. 렘브란트의 희귀한 자화상을 훔친 대담한 절도 사건에 대한 그의 설명을 읽고 나면 미술품 불법 거래의 세계를 이해하게 된다. 이 사건에서는 정의가 승리했고 렘브란트를 되찾았으니, 운이 좋았다.

고대가 남긴 미술 작품 가운데서 가장 유명한 것 중 하나가 투탕카멘의 장례용 가면이다. 이집트의 고고학자 자히 하와스(303쪽)는 투탕카멘 왕의 황금 가면을 가까이서 연구할 수 있는 학자인데, 이 드문 특권을 통해 황금 가면의 경탄스러운 아름다움과 '가슴을 뛰게' 하는 힘을 전해준다.

이 외에도, 한 점의 미술 작품을 깊이 파고들거나, 아니면 비슷한 주제를 다루는 여러 작품을 비교하고 대조해보는 데 도움이 되는 다른 상자글도 두었다.

앤터니 곰리, 〈아시아의 땅〉, 2003, 손 크기의 점토 조형물 21만 개, 설치 광경, 예전 상하이 10번 제철소 창고

[지은이]

데브라 J. 드위트 Debra J. DeWitte
알링턴 소재 텍사스 대학교University of Texas Arlington, 서던메소디스트 대학교Southern Methodist University, 댈러스 소재 텍사스 대학교University of Texas at Dallas에서 미술사학을 공부했다. 알링턴 소재 텍사스 대학교에서 온라인 미술 감상 과목을 개발하여 상을 받았다.

랠프 M. 라만 Ralph M. Larmann
신시내티 대학교University of Cincinnati에서 미술학사 학위BFA를 받았고 제임스 매디슨 대학교James Madison University에서 미술석사 학위MFA를 받았다. 현재는 에번즈빌 대학교University of Evansville에서 가르치며, 미술이론 교육 재단 회장을 역임했다.

M. 캐스린 실즈 M. Kathryn Shields
버지니아 커먼웰스 대학교Virginia Commonwealth University에서 미술사학 박사학위PhD in art history를 받았고, 알링턴 소재 텍사스 대학교와 길퍼드 칼리지Guilford College에서 가르치고 있다.

[옮긴이]

조주연
서울대학교 미학과에서 박사학위를 받았다. 현대와 동시대 서양 미술 및 사진 이론을 연구하고 가르친다. 이 책의 서론과 제1부 '기초'를 옮겼다.

남선우
서울대학교 미학과에서 석사과정을 수료했고 일민미술관 큐레이터로 일하고 있다. 이 책의 제2부 '매체'를 옮겼다.

성지은
서울대학교 미학과에서 석사학위를 받은 후, 미국 버지니아 커먼웰스 대학에서 미술사 박사과정을 밟고 있다. 이 책의 제3부 '역사'를 옮겼다.

김영범
서울대학교 미학과에서 박사과정을 수료했고, 현대 예술과 미학을 가르친다. 동양 미학과 예술론이 전문 연구 분야다. 이 책의 제4부 '주제'를 옮겼다.

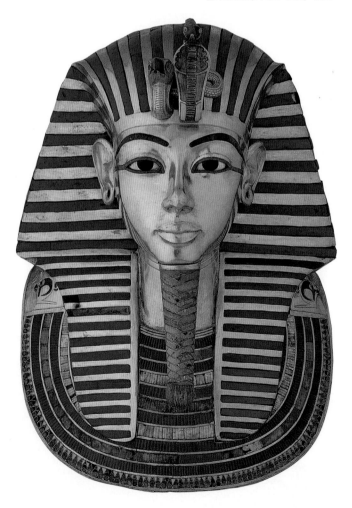

투탕카멘의 장례용 마스크, 투탕카멘의 통치 기간(기원전 1333~1323), 순금·준보석·석영과 유리를 섞은 반죽, 높이 53.9cm, 카이로 미술관, 이집트

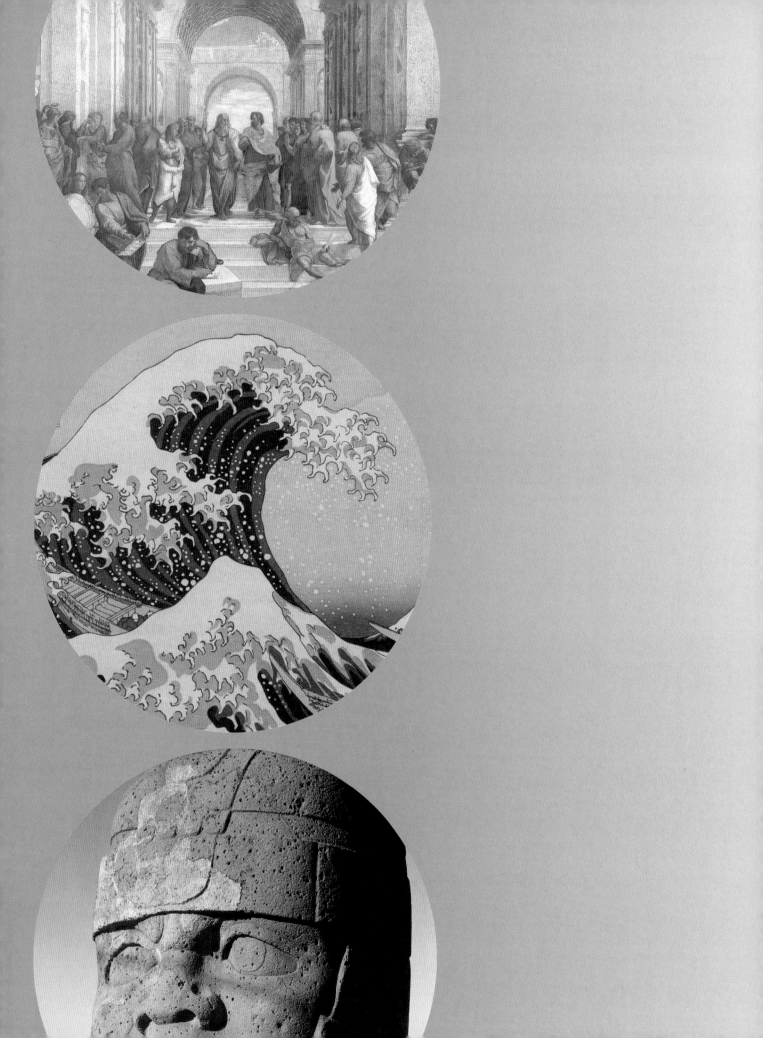

'Gateways to Art' 사용법

위대한 미술 작품은 볼 때마다 새로운 이야기를 들려준다. 이것이 독자가 이 책에서 얻게 될 중요한 교훈이다. 예를 들어, 미술가가 작품을 구상하는 방식에 대해 살펴본다면, 색채나 대비의 사용에 대해서 전에는 깨닫지 못했던 것들을 알게 될 것이다. 또한 미술가가 선택한 매체(가령, 특정한 물감의 선택이나 판화 방법의 선별)에 대해 공부한다면, 선택한 매체가 작품의 전체 효과에 어떤 영향을 주었는지 알게 될 것이다.

미술 작품을 볼 때 취할 수 있는 또 다른 방법은 작품을 역사적 관점에서 바라보는 것이다. 작품이 만들어졌던 당시의 상황과 사회를 어떻게 반영하는가? 작품이 정치·경제 권력자들의 가치관을 어떻게 드러내고 있는가? 작품이 당시 여성들의 지위에 대해 말해줄 수 있는가?

아니면, 여러분이 스스로 질문을 만들어볼 수도 있다. 인간이 회화와 드로잉과 조각을 만들기 시작한 이래 미술가의 관심을 끌어온 쟁점들이 있는데, 작품이 이런 쟁점들을 거론하는지 살펴보는 것도 한 가지 방법이다. 우주의 본성이나 삶과 죽음 같은 커다란 질문들을 작품이 다루고 있는가? 아니면 젠더나 섹슈얼리티, 우리 자신의 정체성 같은 좀더 개인적인 관심사를 다루는가?

미술 작품은 이런 여러 관점 가운데 하나 이상을 택해서 자세히 살펴보는 방법으로 감상할 수 있다. 서로 다른 두 작품을 조사해서 비교하는 것 역시 작품을 더 많이 알 수 있는 방법이다. 예를 들어 미술가는 전투 같은 유명한 사건을 어떻게 묘사하는지, 끔찍한 폭풍에 갇힌 배의 선원들이 겪는 극심한 고초나, 경제난 때문에 파산에 이른 가정의 가슴 아픈 상황은 어떻게 그리는지를 비교해 살펴보는 것이다. 미술가는 그 사건들이 수많은 사람들에게 미친 엄청난 사태를 보여 주기 위해 대형 작품을 선택할 수도 있다. 그러나 훨씬 더 친밀한 규모로 작품을 만드는 것도 하나의 대안이다. 한 사람 또는 한 가족에게 사건들이 미친 영향을 보여주거나, 심지어는 사건의 엄청난 실체가 드러나기 직전 잠깐 고요하고 평온한 시간을 보내는 가족의 모습을 그릴 수도 있다.

미술에 다가가는 접근법은 여러 가지다. 미술 작품을 바라보고 분석하고 해석하는 중요한 기술들을 발전시키는 데 도움을 주기 위해, 우리는 여덟 점의 대표적인 작품을 뽑아 'Gateways to Art'라 명명했다. 독자는 책을 읽는 동안 이 여덟 점의 작품들을 거듭해서 마주치게 될 것이다. 작품을 볼 때마다 미술의 새로운 면과 그 감상법을 배우게 될 것이다. 다음 쪽에 이어지는 'Gateways to Art'를 살펴보면서 본격적으로 미술 이야기를 시작하자.

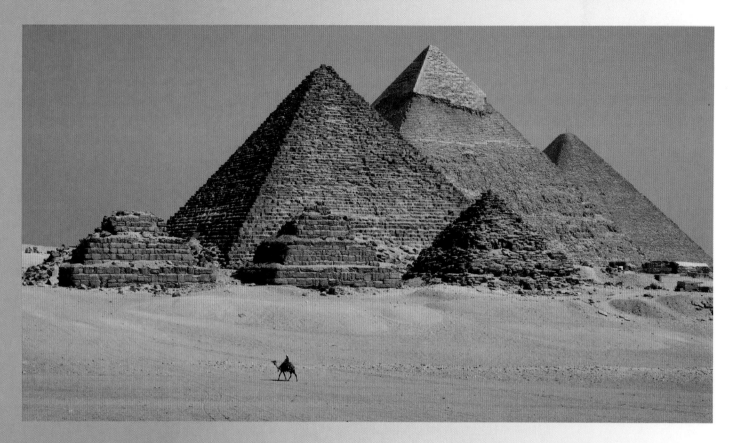

쿠푸 왕의 대 피라미드

현대 이집트의 수도인 카이로의 남서쪽 기자 고원에 있는 세 개의 피라미드는 고대 이집트 문명이 남긴 거대한 기념물이다. 이 피라미드들은 이집트의 세 왕, 즉 세 파라오의 무덤을 안치하기 위해 지어졌다. 쿠푸, 쿠푸의 아들 카프레, 카프레의 아들 멘카우레가 그들이다. 첫번째 피라미드는 기원전 2551년경에 짓기 시작했는데, 세 피라미드가 모두 완성되기까지 3세대 이상의 시간이 걸렸다.

매끈한 흰색 석회석으로 덮힌 건축물 피라미드는 고대 이집트인이 숭배한 신들을 모시던 사원이기도 했다. 사람들은 피라미드에 묻힌 파라오를 신들의 대리인이라고 믿었다. 쿠푸 왕의 피라미드는 높이가 146미터다. 카프레 왕이 지은 가운데 피라미드는 높이가 143.5미터라서 아버지의 피라미드보다 살짝 낮다. 멘카우레 왕의 피라미드 높이는 65미터이다.

제1부 기초

1.2장(64쪽) 피라미드의 거대한 기하학적 형태가 고대 이집트 미술의 형식성과 질서를 어떻게 반영하는지 이해한다.

제2부 매체

2.10장(277쪽) 고대 이집트인이 피라미드를 짓는 데 사용한 수학과 공학 기술을 배운다.

제3부 역사

3.1장(301쪽) 이집트 파라오들의 신체가 피라미드 안의 깊은 곳에 있는 무덤에 안치되기 전에 어떻게 처리되었는지 알아본다.

제4부 주제

4.1장(460쪽) 이 거대한 구조물이 엄청난 공동의 노력을 통해 이룩되었음을 살펴본다.

4.3장(493쪽) 고대 이집트인이 수학과 천문학 기술을 이용해서 피라미드를 네 방위와 별자리에 맞춰 나란히 정렬한 방법을 배운다.

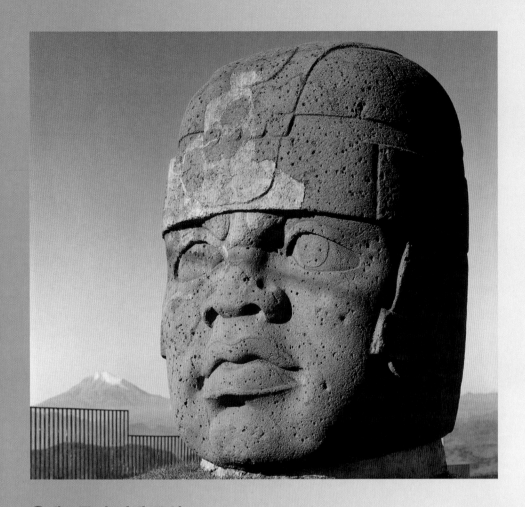

올메크족의 거대 두상

올메크족은 기원전 2500년경부터 서기 400년까지 멕시코 동부 멕시코 만 연안에 살았던 부족으로, 돌 조각 솜씨가 뛰어났다. 이 부족은 아마도 기원전 1500년부터 1300년 사이쯤에 위와 같은 거대한 두상을 만들었을 것이다. 고대 멕시코가 남긴 인상적인 조각들은 많지만, 올메크족의 두상은 그중 단연 최상급이다. 저런 두상이 네 곳에서 열일곱 점 발견되었다. 높이는 1.5미터에서 3.6미터에 이르고, 무게는 각각 6톤에서 25톤 사이이다. 모두 성인 남성 초상인데, 펑퍼짐한 코, 두둑한 뺨, 살짝 내사시인 눈이 특징이다. 학자들은 이 두상들이 올메크족의 통치자들을 한 사람씩 묘사한 것이라고 보고 있다.

제1부 기초

1.2장(70쪽) 올메크족의 미술가들이 덩어리 자체를 사용해서 권력을 과시하는 거대 두상을 만들어낸 방법을 살펴본다.

제2부 매체

2.8장(251쪽) 거대 두상을 올메크족의 도자기 그림과 비교해본다.

2.9장(263쪽) 거대 두상의 조각 기법을 알아본다.

제3부 역사

3.4장(354쪽) 멕시코의 라 벤타에 묻혀 있던 네 개의 거대 두상들을 발견하고 발굴해낸 과정을 경험한다.

제4부 주제

4.6장(522쪽) 이 거대 두상들이 올메크족을 다스린 통치자들의 초상임을 알려주는 증거들을 살펴본다.

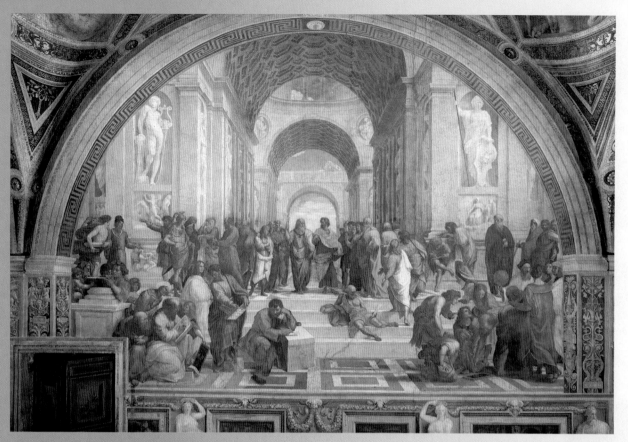

라파엘로, 〈아테네 학당〉

1510~1511년에 이탈리아의 미술가 라파엘로는 이탈리아 르네상스 시대의 위대한 작품 가운데 하나인 〈아테네 학당〉을 그렸다. 이 그림은 교황 율리우스 2세가 이탈리아 로마의 바티칸 궁에 있는 서명의 방(교황의 개인 서재)을 장식하기 위해 위임한 네 점의 벽화 가운데 하나로, 그 크기는 세로 5.1미터, 가로 7.6미터이다.

　〈아테네 학당〉이라는 이름의 유래는 두 가지이다. 그리스의 아테네가 고전 시대의 위대한 학문의 중심지로서 지닌 명성, 그리고 이 그림이 소재로 삼은 상상의 회합이 그 둘이다. 이 그림은 고대 그리스와 로마의 위대한 학자들이 모여 어울리는 장면을 묘사한다.

제1부 기초

1.3장(89쪽) 3차원의 깊이가 있는 환영이 어떻게 납작한 표면에 만들어졌는지 이해한다.

1.7장(133쪽) 미술가가 관람자의 시선을 그림 중앙의 인물들에게로 이끌어간 방법을 알아본다.

제2부 매체

2.1장(168쪽) 라파엘로가 이 커다란 벽화를 계획하고 구성하는 데 드로잉을 사용한 방법을 공부한다.

제3부 역사

3.6장(382쪽) 라파엘로가 당대의 유명 미술가들을 고대 그리스와 로마의 위대한 사상가들의 초상화 모델로 사용한 방법을 알아본다.

제4부 주제

4.5장(509쪽) 〈아테네 학당〉이 교황 율리우스의 서재를 장식한 다른 그림들과 어떻게 조화를 이루어 시선을 사로잡는 건축 공간의 환영을 만들어냈는지 시각적으로 상상해본다.

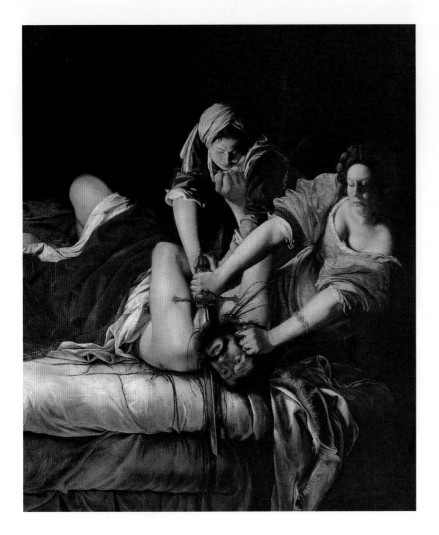

아르테미시아 젠틸레스키,
〈홀로페르네스의 목을 베는 유디트〉

1620년경 이탈리아의 미술가 아르테미시아 젠틸레스키는
구약성서에 나오는 이야기를 가지고 극적인 작품을
만들었다. 이스라엘 여성 영웅 유디트가 아시리아 장군
홀로페르네스를 죽이는 이야기였다. 홀로페르네스는
자신의 통치를 고분고분 따르지 않는 이스라엘 사람들을
징벌하라고 아시리아 왕이 파견한 장군이었다. 세로
1.9미터, 가로 1.6미터의 대형 캔버스에 유채로 그린
젠틸레스키의 이 박진감 넘치는 작품 속 이야기는 바로크
시대 화가들이 흔히 다루던 인기 주제였다. 그럼에도 이
미술가가 유독 눈에 띄는 것은 남성이 지배했던 당시의
미술계에서 성공하려는 의지가 확고한 여성이었기 때문이다.

제1부 기초

1.8장(139쪽) 미술가가 관람자의 시선을 머리가 절단되는
지점으로 끌고가는 방법을 살펴본다.

제2부 매체

2.2장(187쪽) 젠틸레스키 그림들을 개인적 발언으로서
살펴본다.

제3부 역사

3.6장(394쪽) 젠틸레스키의 양식과 당대를 주도한 남성
화가의 양식을 비교해본다.

제4부 주제

4.10장(573쪽) 젠틸레스키가 여성의 모습을 그리는 데
어떻게 집중했는지 찾아본다.

4.11장(583쪽) 강간을 당한 젠틸레스키의 개인적 경험에
대한 반응으로서 이 그림을 해석해본다.

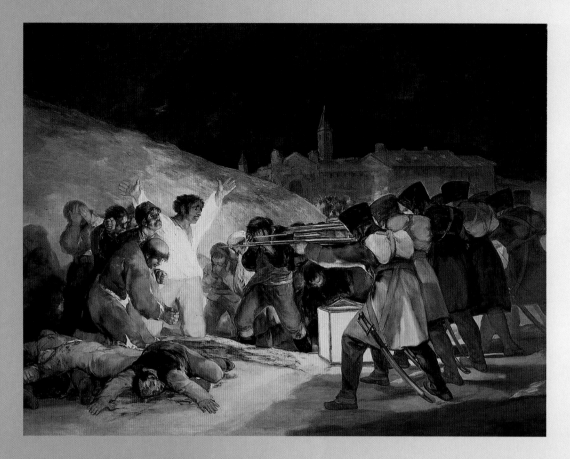

프란시스코 고야, 〈1808년 5월 3일〉

1814년에 스페인의 미술가 프란시스코 고야는 전쟁을
극적으로 묘사한 〈1808년 5월 3일〉을 그렸다. 이 작품은
스페인 애국자들이 프랑스 침략군에게 처형당하는
장면을 보여준다. 이 대형 유화(크기가 세로 2.5미터, 가로
3.4미터다)는 프랑스가 패배한 직후 왕좌에 복위한 스페인의
왕 페르난도 7세가 위임한 것이다. 고야의 작품은 전쟁의
공포를 그린 수작으로 꼽힌다.

제1부 기초

제2부 매체

제3부 역사

제4부 주제

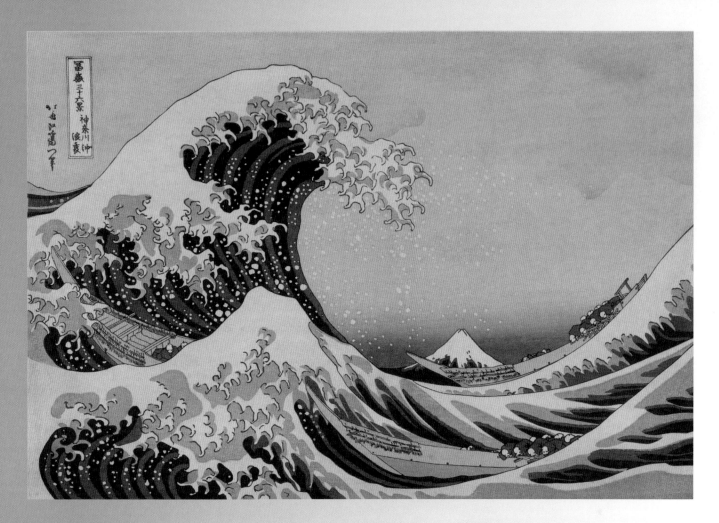

가츠시카 호쿠사이,
'가나가와 해변의 큰 파도'

가츠시카 호쿠사이는 일본에서 가장 뛰어난 판화가 가운데
한 사람으로 꼽힌다. 그는 1826~33년 사이에 『후지 산
36경』이라는 목판화 연작을 찍어냈다. 이 연작은 엄청난
성공을 거두어 실제로는 46점의 목판화를 만들었다.
모든 판화에는 일본이 신성시하는 후지 산이 나온다.
'가나가와 해변의 큰 파도'는 연작 중 하나로, 크기는 세로
22.8센티미터, 가로 35.5센티미터 가량이며, 어부들이
폭풍우 몰아치는 바다에 갇힌 절박한 장면을 보여준다.
흥미롭게도, 호쿠사이의 작품은 일본보다 유럽에서 먼저
인기를 끌었다.

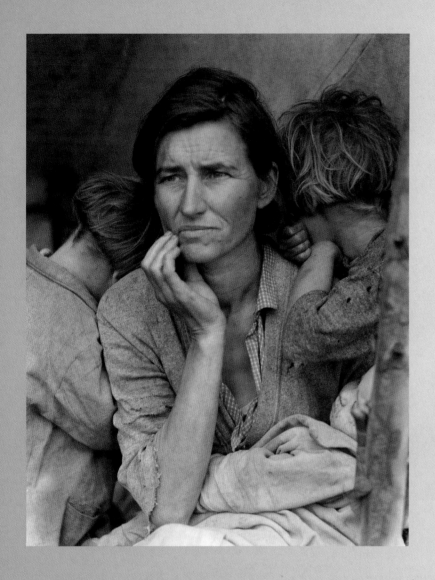

도러시아 랭, 〈이주자 어머니〉

집을 잃고 굶주리는 가족을 찍은 흑백사진 〈이주자
어머니〉는 1930년대 대공황기의 미국을 휩쓴 고난의
아이콘으로 널리 알려졌다. 이 사진은 다큐멘터리
사진가 도러시아 랭이 1936년에 찍었다. 당시 랭은
농업안정청이라는 정부 기관에 고용되어 캘리포니아의
사회경제적 실상을 기록했다. 이후 〈이주자 어머니〉는
미국의 사회사를 담은 기록으로서 자주 지면에 실렸다.

제1부 기초

1.5장(114쪽) 랭이 촬영한 이미지들의 순서를 훑어보면서
한순간에 정지된 사진에서 어떻게 시간과 동작이
포착되는지 알아본다.

제2부 매체

2.5장(216쪽) 어떻게 그리고 왜 이 가족의 사진을 찍게
되었는지 도러시아 랭의 설명을 직접 들어본다.

제4부 주제

4.8장(547쪽) 이 이미지가 가난한 사람들에 대한 사회적
책임의 상징이 된 과정, 그리고 이 작품이 널리 알려지면서
사진에 담긴 가족에게 미친 영향을 알아본다.

4.10장(570쪽) 랭의 초상화에 제시된 모성을 분석해본다.

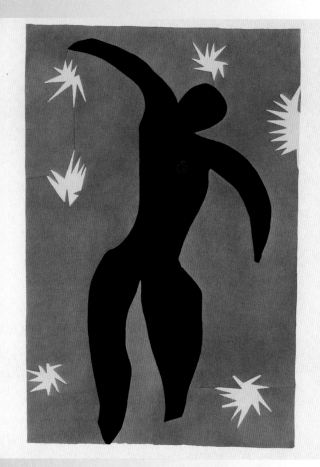

un moment
di libres.
Ne devrait-on
pas faire ac-
complir un
grand voyage
en avion aux
jeunes gens
ayant terminé
leurs études.

54

앙리 마티스, 〈이카로스〉

프랑스의 미술가 앙리 마티스는 20세기의 가장 중요한
미술가 가운데 한 사람으로 꼽힌다. 그는 색채를 생생하게
사용하는 데 관심을 두었고, 인간 형상을 다루는 법을
탐색했으며, 무척이나 다양한 매체로 작업했다. 마티스의
작업은 회화·드로잉·판화제작·조각·그래픽 디자인과
실내 디자인을 망라한다. 또한 '컷아웃,' 즉 색칠한 종이를
잘라낸 조각들로 만든 작품으로도 유명하다.

〈이카로스〉는 1947년에 『재즈』라는 작품집에 수록된
것인데, 여기 쓰인 대담한 색채와 형상은 마티스 작품의
특징이다. 이 작품은 또한 마티스가 여러 매체를 넘나들며
작업하는 방식을 보여주기도 한다. 〈이카로스〉(하늘을
날아보려고 날개를 만들었던 그리스 신화 속의 청년을
가리킨다)는 컷아웃 작업으로 만든 다음, 책에 인쇄할 때는
스텐실로 만들어 썼다.

제1부 기초

1.4장(97쪽) 〈이카로스〉가 색채에 대한 마티스의 탐구에
대해 들려주는 이야기를 찬찬히 살펴본다.

제2부 매체

2.1장(178쪽) 마티스가 형태를 만들어내는 데 선과 형상을
사용한 방법을 알아본다.

제3부 역사

3.8장(424쪽) 마티스가 오리기 작업을 시작하게 된 연유를
배운다.

제4부 주제

4.2장(482쪽) 마티스가 오리기 작업을 통해 예배당의 실내
등 많은 매체들로 작업한 과정을 이해한다.

4.9장(566쪽) 마티스가 형태를 정제하여 단순하고 본질적인
형태의 진리를 찾아낸 과정에 대해 직접 설명한 글을
읽어본다.

서론

Introduction

미술이란 무엇인가

일본의 미술가 가츠시카 호쿠사이葛飾北斎(1760~1849)의 그림 중에는 닭의 발을 붉은 물감에 담갔다가 파란 물감을 칠해둔 종이 위에 닭을 풀어 놓아서 만든 것이 있다고 전해진다. 바로 〈강을 떠다니는 단풍잎〉이라는 제목의 그림이다. 호쿠사이가 관습을 따르지 않은 인물로 유명하긴 하나, 이 이야기가 사실인지 아닌지 확

0.1 〈태양신 라의 여정〉, 네스파웨시파이의 안쪽 관 세부, 제3중간기, 기원전 990~969, 석고를 바르고 채색한 나무, 피츠윌리엄 미술관, 케임브리지

인할 길은 없다. 작품이 남아 있지 않기 때문이다. 하지만 이 기상천외한 이야기에 관해 잠시 생각해보면, 이 책이 다루는 가장 기본적인 질문, 즉 '미술이란 무엇인가'에 대한 답 찾기를 시작할 수 있다. 물론 이 질문에 답하기는 쉽지 않다. 사람들이 저마다 자신의 방식으로 미술을 정의하기 때문이다. 호쿠사이는 강물과 잎사귀들의 모습을 실제로 보여주지 않으면서도, 그의 작품을 보는 사람들이 가을날 강가에 어리는 평화로운 기분을 느끼게 하고 싶었다. 이 경우 미술은 관람자에게 느낌을 전하는 것이다.

19세기 일본에서는 미술이 고요하게 자연을 관조하는 수단이었을지 몰라도, 그보다 3천 년 전 이집트에 살았던 미술가에게는 미술의 의미가 아주 달랐다. 기원전 10세기의 이집트인은 네스파웨시파이의 나무관을 태양신 '라'의 그림으로 장식하면서 호쿠사이가 생각했던 것과는 아주 다른 강의 모습을 염두에 두었다. 고대 이집트인에게 강은 생존과 직결되는 중요한 요소였다. 곡식의 경작이 나일 강의 범람에 달려 있었던 것이다. 강은 종교적으로도 아주 특별한 의미를 지니고 있었다. 이집트인은 낮에는 태양신 라가 낮의 배를 타고 천상의 드넓은 바다를 항해한다고 믿었다. 밤이 되면 이 신이 밤의 배를 타고 강을 따라 지하세계를 항해하는데, 다시 천상으로 떠오르려면 먼저 숙적 아포피스라는 뱀을 무찔러야 했다. 도판 **0.1**에서 뱀은 강에서 헤엄치고 있다. 강은 사실적으로 그려지기보다 간접적으로 암시되어 있다. 여기서 강은 관조할 장소가 아니라 위험한 장소다. 만일 라가 의기양양 떠오르지 않는 날에는 세상의

0.2 윌리엄 G. 월, '포트 에드워드', 『허드슨 강 작품집』, 1820, 손으로 채색한 아쿠아틴트, 36.8×54.2cm

판화print: 종이 위에 복제된 그림으로 종종 여러 개의 사본이 있다.
매체medium(media): 미술가가 미술 작품을 만들기 위해 선택하는 재료.

생명줄인 햇빛이 사라지게 될 것이다. 그림에서 라는 정좌한 모습으로 창을 든 다른 신의 보호를 받고 있다. 태양신의 항해를 보좌하는 수행원 중에는 개코원숭이도 있다. 이 주제는 관의 장식으로서 합당한 선택이었다. 라가 매일 아침 솟아나는 것처럼, 네스파웨시파이도 분명 지하세계에서 벗어나 행복한 사후생활을 누리기를 바랐을 것이기 때문이다. 이 관에 그림을 그린 화가에게 미술은 깊은 종교적 관념을 표현하고 사후의 행복한 삶에 대한 믿음을 불러일으키는 방편이었다.

앞서 언급한 두 작품은 재료와 목적이 달라도 둘 다 회화에 속한다. **판화**라는 또 다른 **매체**를 통해 다른 시대, 다른 대륙에서 활동한 미술가가 '강'을 얼마나 다른 방식으로 묘사했는지 살펴보자. 19세기 초 미국에서 활동했던 윌리엄 월William Wall(1792~1864)에게 강과 그 주변 풍경은 국가에 대한 정서를 표현하는 수단이자 미국의 확장과 발전을 기념하는 방편이었다. 월이 펴낸 『허드슨 강 작품집』은 미국인들에게 조국의 풍경에 담긴 숭고한 아름다움을 처음으로 일깨워주었다.

월은 여기에 실린 판화 작품 '포트 에드워드'**0.2**에 매력적인 장면을 그려 넣었다. 하지만 그가 관람자에게 전하려던 것은 풍광이 전부는 아니었다. 월의 판화는 당시 이곳에서 벌어진 제국과 국가 건설의 분투를 떠올리게 했다. 이 미술가가 언급한 대로, "지금은 쟁깃날이 땅을 가는 태평한 곳이지만, 그 땅에는 수천 명의 피가 흥건했었다. 무자비한 인디언과 야욕에 찬 유럽인이 이제는 흙으로 돌아가 사이좋게 영면하고 있으니 대경실색할 노릇이다." 인디언의 시대가 새로운 생활 방식으로 대체되었음을 일깨우기라도 하듯, 인디언 여인이 번창 일로의 유럽식 목장 앞을 홀로 지나가고 있다. 이 장면을 그린 월의 원화는 수채화였지만, 존 힐John Hill이라는 미술가가 판화로 만들었다.

마지막으로, 미술의 정의에 대한 결론을 내리기 전에 강, 아니 정확히는 폭포가 나오는 루이즈 니벨슨Louise Nevelson(1899~1988)의 작품을 살펴보자**0.3**. 니벨슨은 세로 5.4미터 가로 2.7미터의 직사각형 틀 안에, 물감을 칠한 나무로 만든 직사각형과 정사각형 부품 스

물다섯 개를 조립해 넣었다. 일부 직사각형 틀의 내부에서 볼 수 있는, 물결이 굽이치는 듯한 곡선 형태는 층층이 떨어지는 폭포나 하얀 포말을 암시한다. 오른쪽 위에 있는 형태들은 꿈틀거리는 물고기를 닮았다. 이 미술 작품을 만든 니벨슨의 목적이 물고기로 가득한 폭포와의 유사성을 즉시 알아차리게 하는 것이 아님은 분명하다. 그 대신 이 작품은 우리로 하여금 주의깊게 쌓아올린 작품을 면밀히 살펴보면서 물이 쏟아지고 물고기가 헤엄치는 것을 보는 듯한 감각을 느끼게 한다.

이제 원래의 질문, 미술이란 무엇인가로 되돌아가자. 이 네 점의 매우 다른 작품에 대해 이야기하고 나니 미술에 대한 정의가 명쾌하게 내려지는가? 그 정의는 우리가 바라보는 어떤 것이 미술인지 아닌지를 판별해줄 수 있는가? 외양으로 보면 이 네 작품은 확실히 공통점이 별로 없다. 재료로 미술에 대한 정의를 내릴 수도 없다(사실 미술은 어떤 재료를 써서든 만들 수 있다). 그렇다고 미술가가 내린 선택을 기준으로 삼아 미술을 정의할 수도 없다. 살아 있는 닭을 쓴 미술 작품은 거의 없지만, 호쿠사이는 그렇게 그렸다. 이 작품들의 목적에 공통점이 있는 것도 아니다. 고대 이집트의 관에 그려진 그림에서는 종교적 메시지가 분명하다. 월의 판화는 아름다운 풍경을 통해 국가주의와 식민 정복이라는 강력한 메시지를 전한다. 호쿠사이의 그림은 편안한 휴식의 기분을 자아내기 위해 아주 단순한 수단을 사용했다. 니벨슨의 작품도 강가에 있는 듯한 느낌을 전달하는 데 초점을 맞추지만, 이는 빈틈없이 구성된 기하학적인 암시를 통해서다.

그래도 이 작품들 사이에는 무언가 공통점이 있을 것 같다. 우리가 볼 수 있는 대로, 미술 작품은 생각과 감정(예를 들면, 종교적 감정을 불러일으키거나 아름다운 단풍에 눈이 가는 느낌)을 전달한다. 시각적 수단을 통해 생각을 소통하면 세상을 새롭고도 흥미진진한 방식으로 바라보게 되고 이해를 키우는 데에도 도움이 된다. 다른 말로 하면, 미술은 일종의 언어다. 오늘날 우리가 사는 세계에서 미술은 경계가 없으며, 무엇이든 미술 작품이 될 수 있다는 견해를 지닌 사람들도 있다. 이 책에서 우리는 수천 년이 넘는 시간에 걸쳐 세계의

0.3 루이즈 니벨슨, 〈수직으로 쏟아지는 하얀 물〉, 1972, 채색 나무, 5.4×2.7m, 솔로몬 R. 구겐하임 미술관, 뉴욕

전 지역에서 만들어진 750점 가량의 미술 작품을 살펴볼 것이다. 하지만 지면이 부족해 포함시키지 못한 미술의 종류가 여전히 많을 것이다. 미술의 언어는 살아 있는 생명체와 같아서 끊임없이 진화하고 변화한다. 미술 작품이 지닐 수 있는 가장 중요한 특질은 어쩌면 보는 이의 마음을 움직이거나, 메시지를 전달하거나, 다른 경우에는 해보지도 못했던 생각을 고취하는 능력일 것이다.

미술은 어디에 있는가

지금까지 살펴본 미술 작품은 오직 네 점뿐이지만, 미술을 찾아낼 수 있는 장소가 한 곳이 아니라는 사실은 아마도 벌써 눈치챘을 것이다. 미술 작품은 관붕에서도, 책에서도, 미술관에서도 볼 수 있다. 현대를 사는 우리는 박물관과 갤러리—미술 작품을 전시하고 관리하기 위해 설립된 기관—에 간다. 뉴욕 메트로폴리탄 미술관이나 런던의 영국 국립박물관 같은 유수의 박물관에 가보면, 세계 도처에서 온 관람자들을 보게 된다. 미술관과 갤러리에 전시된 작품들만 고려한다면, 미술인 것이 확실한 많은 작품들을 놓치게 될 것이다. 실은 아주 많은 미술이 이런 공간의 바깥에 존재하고 있다.

여러분의 집에도 분명히 있을 것이다. 거실에 걸린 그림, 침실에 걸린 포스터, 아름다운 모양의 꽃병도 미술이다. 대부분의 도시에 있는 공원과 같은 공공장소마다 조각과 기념물이 있다. 1921년부터 1954년까지 미국의 사이먼 로디아Simon Rodia는 LA 한 주거지에 서로 연결된 구조물 열일곱 개를 만들었다0.4. 이 작품은 와츠 타워Watts Towers라고 알려져 있지만, 로디아가 붙인 이름은 〈누에스트로 푸에블로〉Nuestro Pueblo (스페인어로 '우리 마을'이라는 뜻)였다. 건설 현장 노동자였던 로디아는 그가 줍거나 이웃 사람들이 가져다준 재료로 그의 구조물들을 만들었다. 철재 막대기와 파이프, 철망과 모르타르를 써서 타워의 골조를 만들었고, 깨진 유리와 도기 파편으로 장식했다. 로디아의 이웃과 LA 시 당국은 이 작품을 승인하지 않았고, 없애버리려 했다. 하지만 1990년에 로디아의 작품은 미국역사유적으로 지정되었다.

미국 대부분의 도시들에는 미합중국과 산하기관의

위엄을 떨치고 권위를 전달하기 위해 설계된 공공건물들(법원이나 의사당)이 있다. 토머스 제퍼슨이 설계한 버지니아 주 의사당0.5은 당시로부터 1,800년 전 프랑스 님Nimes에 지어진 고대 로마의 유명한 신전을 모델로 만들었다. 이 의사당은 고대 로마가 지닌 상징 권력에 의존했던 것이다.

0.4 사이먼 로디아, 와츠 타워, 1921~1954, 모르타르로 덮은 모자이크로 꾸민 17개의 강철 조각, 최고점의 높이 30.3m, 1761~1765, 이스트 107번가, LA

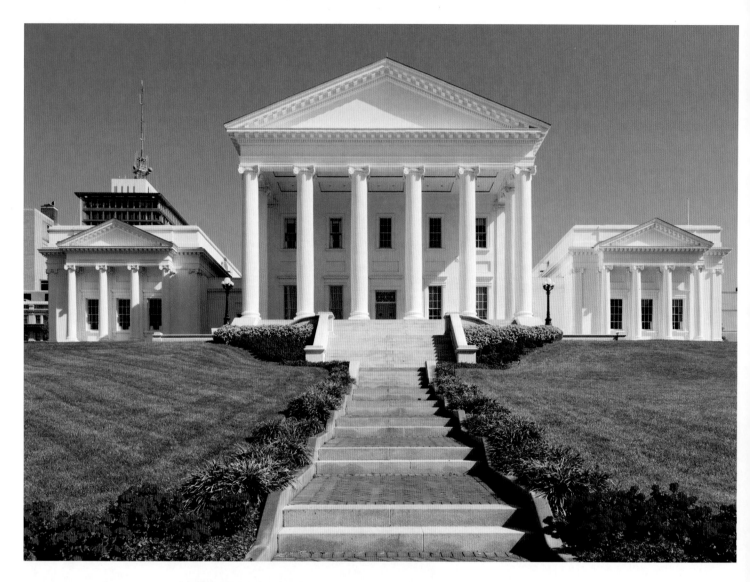

0.5 토마스 제퍼슨, 버지니아 주 의사당, 1785~1788, 코트 엔드 디스트릭트, 리치먼드, 버지니아

미술은 누가 만드는가

미술 작품의 모습은 누가 결정할까? 단연코 작품을 만드는 미술가일 것 같다. 우리가 알기로 미술은 수천 년 전에, 인간이 동굴 벽에 이미지를 맨 처음 그린 후로, 그리고 아마도 그보다 훨씬 전부터 만들어졌다. 그러나 그 옛날에 만들어진 미술 작품은 대부분 남아 있지 않아서, 그것이 어떤 모습이었는지 알 수 없다. 남아 있는 미술의 경우에도 누가 만들었는지는 모르는 경우가 많다. 고대 이집트, 그리스, 로마의 거대한 신전들은 한사람이 만들었을 리가 없다. 신전의 전반적인 설계 역시 어떤 한 사람의 머리에서 나왔다고 할 수 없는 경우들도 있다. 고고학자들은 이집트에 있는 왕가의 계곡에서 원형을 간직한 마을을 발견해냈다. 데이르 엘-메디나Deir el Medina라는 이 마을은 오늘날 우리가 찬탄해 마

지않는 위대한 기념물을 만든 장인들이 살았던 곳이다. **중세** 유럽의 대예배당은 석수, 스테인드글라스 장인, 가구 목수 등 여러 미술가와 장인들이 기술을 협력한 결과물이었다. 빼어난 솜씨를 가진 이 노동자들은 대부분 이름이 알려져 있지 않다. 이름이 문서에서 발견되었거나 미술 작품에 새겨져 있던 극소수만이 예외다. 프랑스 오툉 대예배당을 장식한 조각에 자신의 이름을 새겨넣은 기슬레베르투스Gislevertus가 그런 예다. 이런 경우를 제외하고 선대의 미술가들이 어떤 이들이었는지는 결코 알 수 없을 것이다. 그래도 분명한 것은 인간은 언제나 미술을 만들고 싶어했다는 사실이다. 이 충동은 먹고 싶고 잠자고 싶은 인간의 기본 욕구와 다르지 않다.

19세기와 20세기 서구에서 미술가란 매우 개인적인 무언가를 표현하기 위해서 혼자 작품을 창조하는

한 사람의 개인이라는 인식이 널리 퍼졌다. 미술가는 나름의 작품을 창조하고 새로운 자기표현의 형식을 추구하는 가운데 논쟁을 일으키곤 했다. 그러나 그 이전 수 세기 동안에는 혼자서 작업하는 미술가는 드물었다. **르네상스** 시대의 미술가들은 공방을 운영했고, 공방의 조수들에게 자신의 구상을 작품으로 바꾸는 작업을 지시했다. 19세기 일본에서 괴짜 미술가 호쿠사이는 판화로 이름을 떨쳤지만, 혼자서 작업을 다 하지는 못했다. 호쿠사이의 구상을 조각공이 목판에 파면 인쇄공이 판화로 찍어냈다. 오늘날에도 가령 제프 쿤스 Jeff Koons(1955~)처럼 유명한 미술가들도 사람을 고용해서 자신의 아이디어를 실현하기도 한다**0.6**.

다시 말해, 누가 미술가이고 아닌지를 구분해줄 간단한 정의란 없다. 시선을 전 세계로 돌리면, 미술가를 그가 제작한 결과물에 따라 정의할 수 없음이 확실해진다. 서양에서는 일부 시기 동안, 특히 르네상스 시대 이후로 회화와 조각을 가장 중요한 미술의 범주('고급 미술')라고 여겼다. 도자기와 가구는 중요도가 떨어진다고 여겨졌다. 통상 이런 작품들에 '공예'라는 꼬리표가 붙었고, 그 제작자들은 화가와 조각가에 비해 기술

0.6 제프 쿤스, 〈토끼〉, 1986, 스테인리스 스틸, 104.1×48.2×30.4cm, 아티스트 프루프 에디션 3

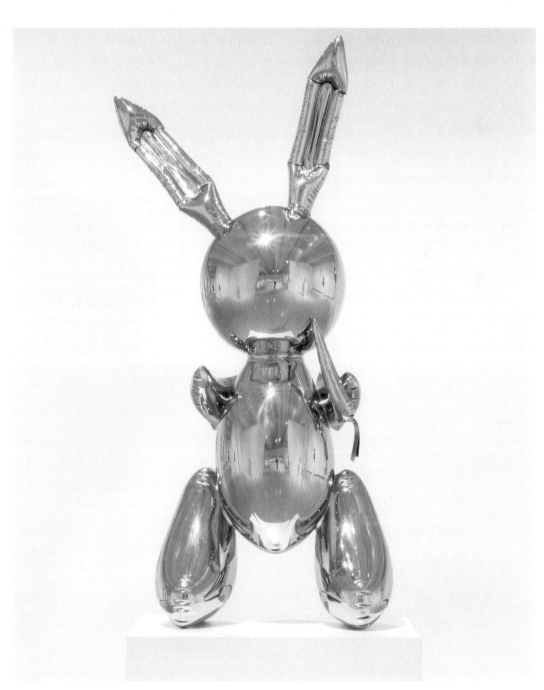

중세 Medieval: 중세와 관계가 있는. 대략 로마 제국의 멸망과 르네상스 시대 사이.
르네상스 Renaissance: 14~17세기 유럽에서 일어난 문화예술 변혁의 시기.

이 좀 떨어지거나 지위가 낮다고 생각되었다. 이런 구분이 생긴 것은 세련된 회화나 아름다운 대리석 조각을 만드는 데 비용이 많이 들었던 탓도 일부 있었다. 그러므로 이런 회화나 조각은 부자나 권력자의 지위를 과시하는 상징이 되었다. 하지만 다른 문화권에서는 미술 형식 사이의 상대적인 중요도가 사뭇 달랐다. 고대 페루인은 양모에 최고의 가치를 두었던 것 같다. 고급 모직물을 만들었던 사람들은 아마 현대사회의 화가 만큼이나 기량이 뛰어나다는 인식이 당대에 있었을 것이다. 중국에서는 **캘리그래피** 예술(글자를 우아하게 쓰는 것), 즉 서예가 최고의 예술 형식으로 여겨졌다. 624년에 나온 중국의 한 백과사전(『예문유취』)은 '교예부巧藝部' 안에 예컨대 '궁술과 바둑'처럼 '서예와 회화'를 나란히 포함시켰다.

수 세기 동안 일본에서는 다완茶碗 같은 **도자기**가 높은 평가를 받았다. 도판 **0.7**에서 보이는 다완은 색채의 미묘한 변화, 오돌토돌한 표면의 기분 좋은 감촉, 독특한 모양 때문에 귀한 대접을 받았을 것이다. 그 형태는 사용자가 차를 조금씩 마시면서 천천히 음미하도록 되어 있다. 이것을 만든 미술가는 이탈리아 르네상스 시대의 미술가 레오나르도 다 빈치 Leonardo da Vinci(1452~1519)와 대략 같은 시대에 활동했지만, 미술가의 의미에 대해서는 두 사람의 생각이 달랐다. 다완을 만든 일본 장인은 전통을 중시한 사회에서 활동했고, 기존 작업 및 제작 방법을 준수하면서 탁월한 기량을 발휘했다. 다 빈치는 개인의 창의력을 중시한 시대의 유럽에서 유명해졌다. 그는 재능이 출중한 미술가였고, 그의 몽상적인 관심과 발명은 시각예술을 훌쩍 뛰어넘어 공학과 과학에까지 이르렀다. 1503년과 1506년 사이에 다 빈치는 초상화를 한 점 그렸다. 아마도 세상에서 가장 유명한 그림일 것이다. 다 빈치는 모델(리자 게라르디니, 피렌체 비단 상인의 아내)을 비슷하게 그려내는 데 만족하지 않았다. 〈모나리자〉 **0.8**는 미소를 짓고 건너다보며 관람자를 초대한다. 그녀의 얼굴과 자세, 주변의 풍경을 들여다보며 인간의 영혼에 대한 생각에 잠겨보라는 것이다. 다완과 초상화는 둘 다 대단한 미술 작품이다. 그러나 두 작품은 미술가란 어떤 존재인가에 대해 아주 다른 생각을 보여준다.

여기서 반드시 참작해야 할 것은, 미술 작품이 오로지 제작자의 작업 결과만이 아니라 여기에 관여하는 또다른 요인에서 영향을 받는다는 점이다. 그 요인으로는 작품을 만들어달라고 미술가를 고용한 **후원자**, 작품을 사는 수집가, 작품을 판매하는 갤러리와 갤러리 소유자가 있다. 오늘날에는 미술 작품의 홍보 담당자와 그 작품을 신문이나 TV나 인터넷에서 평하는 비평가가 미술가의 작업을 널리 알리고 호평을 받게 하는 데 일조한다. 미술가 한 사람이 아니라 이들 모두가 우리가 보는 미술의 정체를 결정하는 데 이바지하고, 무엇을 미술이라고 간주할 것인지에도 어느 정도 영향을 미칠 수 있다. 이들은 미술을 사는 사람, 미술이 전시되는

캘리그래피calligraphy : 감정을 표현하거나 섬세한 묘사를 하는 손글씨 예술.

도자기ceramic : 불에 구워 단단하게 만든 점토, 흔히 채색되고, 통상은 유약으로 마감됨.

후원자patron : 미술 작품 창작을 후원하는 단체나 개인.

필사본manuscript : 손으로 쓴 텍스트.

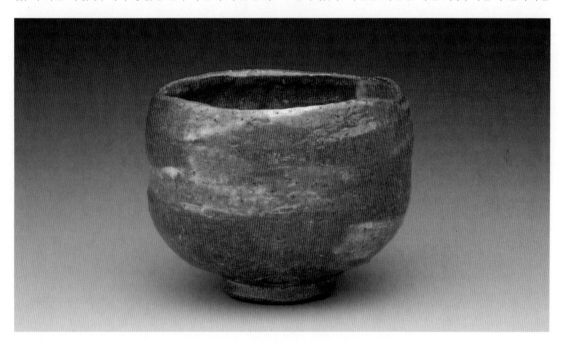

0.7 다완, 16세기, 붉은색 유약을 바른 석기(가라츠 자기), 9.9×12.7cm, 인디애나폴리스 미술관

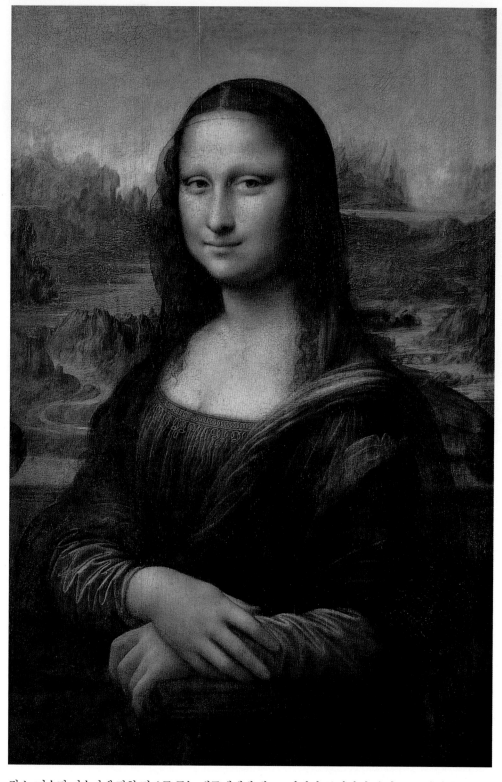

0.8 레오나르도 다 빈치, 〈모나리자〉,
1503~1506년경, 나무에 유채,
77.1×53cm, 루브르 박물관, 파리

장소, 미술과 미술가에 관한 정보를 주는 대중매체에 대한 접근권을 쥐고 있어 미술가가 어떤 종류의 미술을 만들어내야 할지에도 영향을 미칠 때가 많다.

　미술품의 제작과 보급에 엄청난 영향을 미쳤던 한 사람이 있었으니 바로 이사벨라 데스테 Isabella d'Este (1474~1539)이다. 그녀는 이탈리아 만토바의 후작부인이자 통치자의 부인으로, 남편의 부재 기간에는 도시를 다스리기도 했다. 이사벨라는 유력한 예술 후원자로서 다양한 미술가들에게 돈을 대 보석, 악기, **필사본**, 도자기 등의 화려한 사치품을 만들게 했다. 그러므로 만토바에서 미술 생산을 결정하는 데에는 이사벨라의 돈과 취향이 중요한 역할을 했다. 티치아노 베첼리

0.9 티치아노, 〈이사벨라 데스테〉,
1536, 캔버스에 유채, 102.2×64.1cm,
빈 미술사박물관, 오스트리아

오Tiziano Vecellio(1490년경~1576)가 그린 초상화를 보
면, 이사벨라는 유복한 삶을 마음껏 누리는 여성 권력
자의 모습이다**0.9**. 이 우아한 여성은 자신이 디자인한
터번을 쓰고, 자수가 곱게 놓인 드레스를 입고, 흰 담비
목도리(부와 세련됨의 표시)를 어깨에 걸치고 있다. 후
작부인은 이 그림을 주문했을 때 60대였지만, 티치아
노는 그녀를 젊고 아름다운 미녀로 그려주었다.

명성과 성공이 늘 미술가의 살아생전에 찾아오지는
않는다. 이런 사례로 가장 유명한 사람이 네덜란드 화가
빈센트 반 고흐Vincent van Gogh(1853~1890)일 것이다.
반 고흐는 미술가로 활동한 10년 동안 1,250점 가량의
회화뿐만 아니라 드로잉, 스케치, 수채화도 1천 점이나
그렸다. 하지만 이 작품을 그의 살아생전에 본 사람은
정말 소수였다. 신문에서 호의적인 평가를 받은 것은 딱
한 번뿐이었고, 전시회도 딱 한 번밖에 하지 못했으며,
판매한 작품도 딱 한 점뿐이었다. 하지만 오늘날 반 고
흐의 작품은 예외적인 유명세를 누리며, 수십 억을 호가
하며 팔리고, 그가 태어난 네덜란드에는 그의 작품만을
전시하는 미술관이 있다.

미술가들이 받는 훈련도 누가 미술을 만들고 어떤 미

술이 갤러리와 미술관에서 전시되는지를 결정하는 데
일조한다. 예를 들면, 중국에서 전통적인 훈련은 스승
이 예술적 비기秘記를 제자에게 전수하는 데 집중되었
다. 제자들은 스승과 다른 유명 미술가들의 작품을 모사
하면서 익혔다. 오직 문인과 관료만이 품격 높은 그림
을 그릴 수 있었다. 이들 외의 화가들은 그저 직인이라
고 치부되었고, 이들의 작품은 지위도 낮았다. 중세 유
럽에서는 **길드**라고 하는 직인 단체에서 훈련받은 사람
들에게만 미술 작품의 제작이 허락되었다. 예를 들면,
목수 길드, 유리공 길드, 금속세공인 길드가 있었다. 이
러한 유럽의 체계는 16세기에 달라졌다. (이탈리아에서
맨 처음) **아카데미**라고 하는 학교들이 세워져, 전문 분
야의 교수들이 대단히 엄격한 교과과정을 짜고 미술가
들을 훈련시켰다. 아카데미에서 훈련을 받지 않고는 미
술가로 성공하기가 무척 어려웠다. 현대 유럽과 미국에
서는 현업 미술가 대부분이 미술학교에서 훈련을 받는
다. 미술학교는 간혹 독립 기관일 때도 있지만, 다른 여
러 과목들을 가르치는 대학교나 대학에 소속된 경우가
일반적이다. 이런 훈련을 공식적으로 받지 않은 미술가
가 성공적으로 작품을 전시하고 판매하는 일이 불가능
한 것은 아니지만 아주 어렵다.

미술의 가치

2006년 11월 8일 뉴욕 크리스티 경매장은 하루 판매
기록을 경신했다. 4억 9100만 달러어치의 미술 작품
이 팔린 것이다. 그날 저녁 가장 비싸게 팔린 작품은 오
스트리아의 미술가 구스타프 클림트Gustav Klimt(1862
~1918)가 그린 초상화 〈아델레 블로흐-바우어 2〉**0.10**
였다. 이 작품은 8790만 달러에 팔렸다. 클림트는 오스
트리아의 부유한 사업가들의 아내나 누이들의 초상화
를 그려주고 안락한 생활을 영위했지만, 2006년에 팔
린 블로흐-바우어 부인 초상화 값만큼 엄청난 금액은
살아생전에 받아본 적이 없었다. 그림 값이 이렇게 뛴
데는 그림의 떠들썩한 사연이 작용했다. 1938년에 이
그림은 오스트리아를 점령한 나치에게 약탈당했는데,
나중에 블로흐-바우어 가문의 후계자들이 이 작품을
두고 소송을 냈던 것이다.

어떤 미술 작품은 엄청난 금액에 팔리고 다른 미술

작품은 그렇지 않다. 이에 우리는 대체 왜 저토록 높은 금전적 가치가 한 작품에 매겨지는지 이유를 묻게 된다. 이는 아주 합당한 질문이다. 과거에 살았던 유명 미술가들의 작품에는 높은 가격을 쳐주는 경향이 있다. 그 작품들을 손에 넣기가 힘들수록 더욱 그렇다.

우리가 사는 현대 사회에서는 미술의 가치가 흔히 판매가로 매겨지지만, 미술의 가치를 따지는 다른 방식도 많다. 미술관에 가보면 작품들을 유리함에 넣거나 관람자가 만지지 못하게 뚝 떨어뜨려 전시하는 경우를 볼 수 있다. 미술 작품을 완벽한 상태로 보존하려

0.10 구스타프 클림트, 〈아델레 블로흐-바우어 2〉, 1912, 캔버스에 유채, 1.8×1.1m, 개인 소장

미술을 보는 관점
로버트 위트먼: 미술 작품의 가치는 무엇인가

미술 작품은 그것을 만든 미술가의 작품이 기본적으로 쉽게 살 수 없는 것이라면 고가를 호가하게 된다. 어떤 미술가들의 작품은 너무도 드물게 나오는 바람에 엄청난 어려움을 뚫고도 기어이 훔쳐내는 도둑들이 나타난다. 특별 수사관 로버트 위트먼*Robert Wittman*(1955~)은 도난당한 미술 작품을 전담 수사한 전직 *FBI* 요원이다. 여기서 그는 범죄자들이 네덜란드의 미술가 렘브란트 판 레인*Rembrandt van Rijn*(1606~1669)이 그린 자화상의 가치를 얼마나 높이 쳤는지 설명한다.

0.11 렘브란트 판 레인, 〈자화상〉, 1630, 구리판 위에 유채, 15.5×12cm, 스웨덴 국립미술관, 스톡홀름

"가치는 사고자 하는 사람이 팔고자 하는 사람에게 기꺼이 지불하는 가격으로 정의될 수 있다. 그러나 이런 가치는 미술 작품을 둘러싼 상황에 따라 변한다. 이는 어떤 회화의 가치를 결정하는 경매 기록을 살펴보기만 해도 알 수 있는 일이다. 경매에서 매겨진 가격들은 어떤 미술 작품을 사려는 사람이 팔려는 사람에게 지불한 금액의 기록이다. 획득한 미술 작품에는 시장에서 양도될 수 있는 합당한 **출처**와 소유권이 있다.

이 경우는 미술계에서 통용되는 합법적인 가격이지만, 법적 근거가 전혀 없는 다른 가격도 있다. 바로 훔친 미술 작품이 암시장에서 팔릴 때 지불되는 금액이다. 그런데 불법 취득물에 가치를 정하려면 아무리 도둑이라도 근거가 있어야 하니, 훔친 미술 작품의 가격은 통상 합법적인 시가의 10퍼센트 정도의 금액이 된다. 그러나 이 금액에도 대개는 팔리지 않는다.

예를 들면, 2000년 12월에 렘브란트의 자화상**0.11**이 스톡홀름에 있는 스웨덴 국립 미술관에서 도난당했다. 세 남자가 기관총을 휘두르며 미술관에 난입했다. 경비원·관람자·안내자를 모두 바닥에 엎드리게 한 후, 두 남자가 미술관을 뛰어다니며 세 점의 회화를 훔쳤다. 두 점은 오귀스트 르누아르의 것이었고 한 점은 렘브란트의 것이었다. 그 중 렘브란트의 〈자화상〉은 1630년에 그려진 회화로 매우 희귀한 것이었는데, 이 네덜란드의 거장이 구리판에 그린 유일한 자화상으로 알려져 있다. 시가로 3500만 달러짜리였다. 범인들은 시내에서 두 대의 차량을 폭파하여 일대 교통을 마비시키고 경찰의 대응도 방해했다. 그러고는 미술관의 입구 근처 부두에 정박해둔 모터보트를 타고 도망쳤다.

렘브란트의 이 자화상은 다국적 경찰의 은밀한 공조 작전을 통해 근 5년이 지난 2005년 9월이 되어서야 덴마크 코펜하겐에서 되찾았다. 도둑들은 나에게 그 작품을 팔려고 했다. 내가 마피아를 위해 일하는 미술 전문가인 척 연기했기 때문이다. 가격은 25만 달러였다. 이 미술 작품의 시가에서 1퍼센트도 안 되는 금액이었다. 절도당한 미술에는 실질적인 가치가 없다. 소유권이 정당하지 않고 출처도 부적절해서, 사더라도 나중에 되팔 수가 없다. 이 모든 것 때문에 미술 작품의 가치가 떨어지는 것이다. 대부분의 도둑들이 결국에는 깨닫지만, 미술 절도에서 진정한 기술은 파는 것이지 훔치는 것이 아니다."

는 세심한 조치인데, 이는 그 작품의 가치가 크다는 표시다. 때로는 작품이 아주 오래되거나 희귀해서, 즉 사실상 유일무이하다는 이유 때문에 큰 가치가 매겨지는 경우도 있다.

하지만 많은 사회에서는 미술 작품이 손을 대면 안 되는 판매용이나 전시용으로 만들어지지 않았다. 앞서 본 것처럼 일본 사람들은 고운 다완을 만들었다. 다완은 다른 질 좋은 다구茶具들, 고상한 대화, 그리고 물론 빼어난 차가 포함된 다도의 일부로 사용하기 위한 것이었다. 다완을 귀하게 여긴 이유는 이것이 사회적, 정신적으로 의미 있는 의식의 일부였기 때문이다. 마찬가지로 많은 미술관에서 아프리카관을 가보면 가면이 전시되어 있다. 가면은 원래 의상의 일부로 만들어졌고 의례에서 다른 복장을 입은 인물, 음악, 춤과 더불어 사용되었다. 다른 말로 하면, 가면은 당초 그것을 만든 사람들에게 영적 의미나 마술적 의미가 있었다는 것이다. 가면 제작자들은 이런 가치가 목적대로 사용될 때나 가치가 있지, 미술관에서 뚝 떨어져 전시될 때는 가치가 없다고 보았을 것이다.

보다시피 가격은 미술 작품의 가치를 재는 유일한 척도가 아니다. 미적 즐거움을 준다는 이유로 또는 대단한 창작 기술이 투입되었다는 이유로 작품에 높은 가치를 부여할 수도 있다. 이는 우리가 작품을 소유할 가능성이 전혀 없다 해도 사실이다. 많은 미술관이 유명한 미술가들의 작품으로 대형 전시회를 연다. 수많은 사람들이 돈을 내고 그 작품들을 보러 올 것을 알기 때문이다. 열광적인 애호가들은 전시회를 보려고 심지어는 다른 대륙까지 장거리 이동을 할 것이다. 예컨대 2007년에 일본의 도쿄 국립박물관에서 열린 레오나르도 다 빈치의 전시회는 79만 6,000명의 사람들이 보러 왔다.

미술 작품은 또한 종교적, 문화적, 정치적으로 중요한 의미를 획득할 수도 있다. 예를 들면, 워싱턴 D. C.에 있는 링컨 기념관은 미국의 가치관과 정체성의 상징이 된 대통령을 기리기 위해 1922년에 헌정되었다. 이 기념관은 세 미술가의 작품이었다. 링컨 상0.12이 안치될 건물은 건축가 헨리 베이컨Henry Bacon(1866~1924)이 고대 그리스 신전의 형식을 본떠 설계했다. 실제 크기보다 훨씬 큰 링컨 상은 대니얼 체스터 프렌치Daniel Chester French(1850~1931)가 만들었고, 내부의 **벽화**(〈재회와

해방〉)는 줄스 게린Jules Guerin(1866~1946)이 그렸다.

미술 검열

미술은 너무나도 강력한 표현과 전달 형식이 될 수 있기 때문에 미술에 의해 도전을 받고 모욕을 당하는 사람들은 검열을 하려고 한다. 미술에 대한 검열의 역사를 살펴보면, 미술 작품을 공격 또는 비난하거나 전시를 금하는 이유는 많았다. 미술은 몇몇 사람들이 그것을 외설적으로 여기거나, 종교적인 믿음에 위반되거

출처provenance: 미술 작품의 소유자로 알려진 이전의 모든 사람들과 그 작품이 있었던 모든 위치를 기록한 문서.
벽화mural: 벽에다 직접 그리는 그림.

0.12 링컨 기념관 조각상, 대니얼 체스터 프렌치 조각, 1920, 대리석, 높이 5.7m, 더 몰, 워싱턴 D. C.

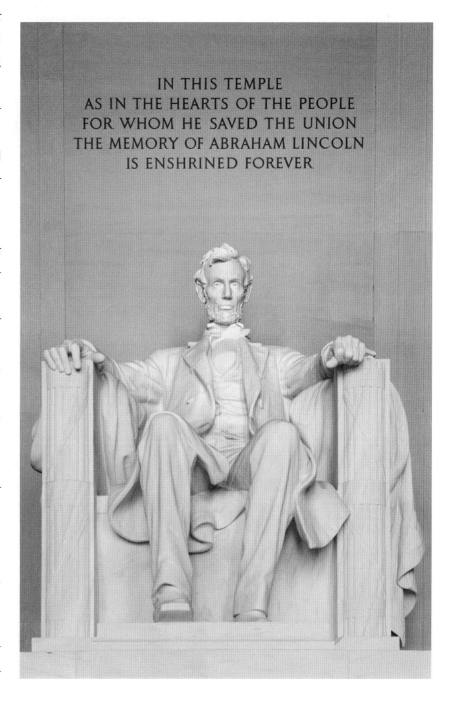

IN THIS TEMPLE
AS IN THE HEARTS OF THE PEOPLE
FOR WHOM HE SAVED THE UNION
THE MEMORY OF ABRAHAM LINCOLN
IS ENSHRINED FOREVER

미술을 보는 관점
트레이시 슈발리에: 소설과 영화에 영감을 준 미술

미술이 지닌 가치에는 영감의 원천이라는 것도 있을 수 있다. 트레이시 슈발리에Tracy Chevalier(1962~)는 베스트셀러 소설 『진주 귀고리 소녀』(1999)를 쓴 작가로, 이 책은 스칼릿 조핸슨과 콜린 퍼스가 출연한 영화(2003)로도 만들어졌다. 트레이시가 네덜란드의 화가 요하네스 페르메이르의 유명한 그림 포스터를 보고 어떻게 소설의 영감을 받았는지에 대해 이야기한다.

"〈진주 귀고리 소녀〉**0.13**를 처음 본 것은 열아홉 살 봄방학에 보스턴으로 언니를 보러 갔던 때였다. 언니의 집에 그 그림의 포스터가 걸려 있었다. 나는 그림에 완전히 사로잡혔고—색채! 빛! 소녀의 모습!—그래서 다음날 그 포스터를 샀다. 그때 산 포스터를 29년 동안 곁에 두고 있다. 침실에 걸어두거나 아니면—지금처럼—서재에 걸어둔 채로.

시간이 흐르면서 나는 다른 그림들도 벽에 걸었다. 그러나 대부분의 미술이, 심지어는 걸작도 시간이 좀 지나면 빛을 잃는다. 작품은 그것이 걸린 자리의 일부가 되고, 그래서 도발적이기보다 장식적인 것이 된다. 그러다가 벽지로 변해버린다. 때때로 누군가 우리 집에 있는 어떤 그림에 대해 묻거나, 구부러진 부분이 내 눈에 띄어 바로 펴준 다음 작품에 다시 시선을 주거나 하면, 이런 생각이 들곤 한다. '아 그래, 훌륭한 그림이야. 잊고 있었네.'

그런데 〈진주 귀고리 소녀〉는 그렇지 않다. 그녀는 벽지가 된 적이 한 번도 없다. 이 소녀에 대해서는 싫증이 나거나 지루해진 적이 한 번도 없다. 그녀는 언제나 내 시선을 사로잡는다. 심지어 29년이나 됐는데도. 이 그림에 대해서 내가 할말은 정녕 이제 아무것도 없으리라고 생각할 것이다. 그러나 온전히 그녀에 관해 쓴 소설을 내고 난 다음에도 나는 여전히 가장 근본적 질문에 답을 할 수가 없다. 소녀는 행복한가, 아니면 슬픈가?

이것이 이 그림의 힘이다. 〈진주 귀고리 소녀〉는 종결되지 않는다. 마치 종지부 직전의 코드에서 멈춘 음악 작품처럼. 페르메이르는 빛과 색채를 다루는 놀라운 기량으로 우리를 끌어들이지만, 그녀에게서 딱 멈추게 한다. 그는 왠지 불가능한 일을 해낸 것 같다. 영속적인 매체로 깜박이는 순간을 포착한 것이다. 물감은 움직이지 않는 것이므로 소녀도 그러리라고 생각할 것이다. 그러나 아니다. 소녀의 분위기는 언제나 변한다. 그녀를 볼 때마다 매번 우리가 다르기 때문이다. 소녀는 우리를, 그리고 삶을 모든 다양한 모습으로 되비춘다. 이런 일을 이렇게 잘할 수 있는 그림은 거의 없다. 〈진주 귀고리 소녀〉가 희귀한 걸작인 이유다."

0.13 요하네스 페르메이르, 〈진주 귀고리 소녀〉, 1665년경, 캔버스에 유채, 44.4×39cm, 마우리츠하위스 미술관, 헤이그, 네덜란드

0.14 마크 퀸, 〈자아〉, 1991.
(미술가의)혈액·스테인리스
스틸·퍼스펙스와 냉장 장치,
207.9×62.8×62.8cm, 개인 소장

나, 정치적인 메시지에 반대하는 목소리가 있거나, 또는 누군가가 불쾌하고 부적절하다고 여기는 가치관들을 대변하기 때문에 검열당할 수 있다. 예를 들면, 1999년에 브루클린 미술관은 당대의 영국 미술 전시회를 《센세이션》이라는 제목으로 열었다. 뉴욕의 시장 루돌프 줄리아니 Rudolph Giuliani(1944~)가 크리스 오필리 Chris Ofili(1968~)의 회화 〈성모 마리아〉에 이의를 제기했다. 이 작품을 공개 전시에서 빼라는 것이었는데, 이를 거부하자 시장은 미술관 측에게 그들이 106년 동안이나 써온 건물에서 나가라고 했다. 또 시의 지원금도 보류하려 했다. 당시 그가 제기했던 이의는 이 전시회에 포함된 많은 작품들이 종교적 감수성을 거스르

고, 본질상 성적性的이며, 또는 다른 방식으로도 불쾌감을 준다는 것이었다. 이중 하나가 〈자아〉0.14라는 제목의 작품이다. 마크 퀸 Marc Quinn(1964~)이 자신의 혈액 5.13리터를 냉동시켜 만든 자화상이다. 뉴욕 시는 브루클린 미술관이 임대 규정을 위반했다고 주장했다. 뉴욕 시민과 특히 젊은 사람들에게 적절하지 않은 전시회를 개최했다는 것이다. 연방법원은 전시회를 자유롭게 개최할 미술관의 권리를 인정했고, 뉴욕 시의 미술관 퇴거 조치나 지원금 보류 조치를 막았다.

1930년대의 독일에서는 독재자 아돌프 히틀러의 나치 정권이 나치당의 목표와 맞지 않은 현대 미술을 체계적이고도 대대적으로 공격했다. 나치는 먼저 미술관

바우하우스bauhaus: 1919년에 독일 바이마르에 설립된 디자인 학교.

에서 5천 점 가량의 미술 작품을 압수했고, 그다음에는 개인 소장품 1만 6,500점을 더 강탈했다. 이 가운데 4천 점 가량이 소각되었고, 나머지는 나치 수집가의 재산이 되었거나 외국 수집가에게 팔아 이윤을 챙겼다. 이런 작품들을 만든 미술가들은 작업이 금지되었다. 나치는 또한 미술관 관장들도 해고했고, **바우하우스** 같은 유명한 미술학교도 폐교했으며, 책들도 불살랐다. 1937년 7월 19일에 나치는《위대한 독일 미술》이라는 전시회를 열었다. 그리고 다음날에는 '퇴폐 미술'이라는 딱지를 붙인 작품 730점의 전시회를 열었다. 이런 미술은 정신적으로 문제가 있는 미술가들의 작품이라는 뜻이었다. 작품들은 고의적으로 괴이하게 전시되었고 벽에다가는 조롱하는 명제표를 달았다. 하나 읽어보면, "우리는 마치 화가나 시인이나 뭐나 되는 듯이 행동하지만, 실상 우리가 하는 짓은 그저 무아지경에 빠져 건방을 떠는 것뿐이다. 우리는 세상을 속여먹고 속물들을 구슬려 우리에게 아양을 떨게 한다."

이 전시회에서 조롱을 당했던 미술가 가운데 한

0.15 오토 딕스, 〈상이군인〉, 1920, 드라이포인트, 32.3×49.5cm, 뉴욕 현대미술관

사람이 오토 딕스Otto Dix(1891~1969)였다. 딕스는 1914년부터 1918년까지 제1차세계대전 동안 독일군의 기관총 사수였다. 그는 전쟁 장면을 많은 스케치로 남겼고, 전쟁 경험은 1930년대까지 작업의 주요 주제였다. 나치는 1933년 그를 프로이센 미술아카데미의 교수직에서 해임했다. 그다음에는 미술관에서 딕스의 회화를 압수했고, 그가 전시회를 여는 것도 금지했다. 그의 회화가 "독일인의 군기에 악영향을 줄 것 같다"는 이유에서였다. 딕스의 드로잉 〈상이군인〉**0.15**은 퇴폐 미술 전시회에 포함되었던 작품들 가운데 하나였다. 그 다음 딕스는 강제로 정부의 제국조형예술부에 가입해야 했고 오직 풍경화만 그리겠다는 서약을 해야 했다. 그는 1945년에 독일군으로 징집되었다가 프랑스군의 포로가 되었다.

퇴폐 미술 전시회는 미술가들의 삶에만 영향을 준 것이 아니라, 어떤 미술이 독일인들에게 허용될지, 그리고 그것들을 어떻게 보아야 할지도 제한했다. 하지만 히틀러가 시도한 미술 검열은 역풍을 맞았다.《위대

한 독일 미술》전시회보다 다섯 배나 더 많은 사람들이 《퇴폐 미술》전시회를 찾았던 것이다. 그러나 이 선전용 스펙터클로 내세워진 미술을 보고 관람자들이 실제로 한 생각을 알려줄 만한 기록은 거의 남아 있지 않다.

왜 미술을 공부하는가

마지막으로, 학교에서 미술을 보는 방법을 가르치는 과목을 수강하는 이유는 무엇인가? 분명 우리에게는 모두 눈이 있고, 미술 작품을 볼 때 모두 똑같은 것을 본다. 그러니 그 작품을 좋아할 수도, 싫어할 수도 있다. 그런데 실은 그리 간단하지가 않다. 미술 작품에 대한 해석은 우리의 인식, 믿음, 사상에 따라서 달라질 수 있다. 미술은 또한 일종의 언어인데, 이 언어는 문자 언어보다 훨씬 더 강력한 소통을 일으킬 수 있다. 미술은 우리의 감각 (시각, 촉각, 심지어는 후각과 청각까지)을 통해 직접 소통하기에 우리 자신의 경험을 이해하는 데 도움을 준다. 보는 법을 배움으로써 우리의 시야를 일상생활 너머로 확장해주는 새로운 감각과 사고를 경험한다.

미술 작품 한 점을 골라 우리가 그 작품을 보는 방식이 제작 당시의 사람들이 본 방식과 다를 수 있다는 사실을 살펴보자. 〈전선의 포로들〉0.16은 미국의 미술가 윈슬로 호머Winslow Homer(1836~1910)가 1866년에 그린 것이다. 주제는 전쟁이고, 두 진영의 군대에 소속된 남자들이 나온다. 이런 것은 즉시 알아볼 수 있다. 그러나 이 그림에서 그 이상을 발견하고 배울 수 있는 다른 방식들도 있다. 그렇다면 이 그림을 제대로 감상해보자. 우선 호머가 여러 다른 측면을 결합해서 우리의 시선을 이끌어가고 우리와 소통하는 방식을 살펴본다. 화가는 인물들을 어떻게 배치했으며, 우리의 시선을 맨 처음 끄는 것은 무엇인가? 아마도 회색 군복을 입은 군인 무리(특히 작품의 중앙에 서 있는 인물)가 맨 처음 보일 것이다. 그런데 왜 이 군인들의 시선이 우리를 오른쪽에 혼자 서 있는 장교에게로 가게 하는가? 호머가 선택한 색채는 어떠하며, 이유는 무엇이고, 효과는 어떤 것인가? 미술가가 선택한 매체는 무엇인가? 이 경

0.16 윈슬로 호머, 〈전선의 포로들〉, 1866, 캔버스에 유채, 60.9×96.5cm, 메트로폴리탄 미술관, 뉴욕

우, 호머는 **무채색 유화**를 선택했다. 유화 물감은 천천히 마르기에 거의 무한정 수정을 해나갈 수 있다는 이점이 있다. 과학적 연구를 통해 호머가 이 작품을 여러 번 변경했음이 밝혀졌다. 다음으로, 이 그림이 그려진 연대(1866)를 보자. 이 해는 남북전쟁이 끝난 다음해였다. 호머는 이 전쟁을 목격했고 개인적으로 기록한 것이다. 이 회화는 전쟁에서 승리한 북부군이 회색 군복으로 상징되는 남부군의 노예 소유제에 변화를 강요하던 재건기에 그려졌다. 오른쪽에 서 있는 장교는 호머의 먼 친척이다. 이 사실을 일단 알고 나면, 이 남자들이 모두 실존 인물인가 아닌가를 묻게 된다. 말을 바꾸면,

호머는 극적 장면을 관람자에게 그냥 보여주는 것이 아니라, 전쟁이 끝난 후 제기된 중요한 쟁점들에 대한 논평을 하고 있다. 마지막으로, 좀더 일반적인 의미에서 이 그림이 염두에 두는 것은 무엇인가? 전쟁과 역사에 대한 그림이지만, 또한 사회를 의식한 그림이기도 하고, 괴멸적인 분쟁이 끝난 후 화해를 원하는 미술가의 염원이 실린 그림이기도 하다. 이런 주제들을 다루는 다른 그림들을 공부하면, 호머가 이 사건을 묘사한 방식이 다른 미술가들과 비슷한 점을 알게 될 것이다. 그런 작품들과 〈전선의 포로들〉을 비교하면, 일반적으로는 역사와 전쟁을 묘사한 그림에 대해서 구체적으로는 호머의

0.17 외젠 들라크루아, 〈키오스 섬의 학살〉, 1824, 캔버스에 유채, 4.1×3.5m, 루브르 박물관, 파리

작품에 대해서 더 많은 것을 배우게 된다. 전쟁과 포로에 대한 처우를 바라보는 관점에서 호머와 아주 상반되는 입장은 외젠 들라크루아Eugène Delacroix(1798~1863)의 그림에서 볼 수 있다0.17. 키오스 섬은 오스만 제국의 통치 아래 있었지만, 수 세기 동안 인구의 대다수는 그리스인이었다. 1822년에 인근 섬에서 온 그리스인들이 키오스 섬에서 터키인들을 공격하고 모스크를 파괴했다. 터키인들은 키오스 섬에 사는 그리스인 수천 명을 살육해 대응했다. 들라크루아가 그린 희생자들의 모습은 무력하기 그지없다. 대부분 여성인 데다 몸도 여기저기 드러난 상태라 무력함이 강조된다. 호머의 그림에서처럼 승리자 편의 군인은 오른쪽에 있지만, 들라크루아의 그림에서는 이 군인이 일말의 동정도 없이 곡선형 검으로 여인을 베고 있다. 이 군인과 정체불명의 터키 군인은 이국적인 터번을 쓰고 그리스인들의 배후에 있다. 마치 들라크루아의 그림을 보는 유럽 관람자들에게 이들을 훨씬 더 두렵게 보이도록 하려는 것 같다.

0.18 상아를 깎아 만든 가면 모양의 엉덩이 펜던트, 16세기 중엽, 철과 청동 상감의 상아, 24.4×12.7×6cm, 영국 국립박물관, 런던

따라서 미술 작품에 대해 어떤 질문을 던져야 하는지 안다면, 그 작품을 맨 처음 보았을 때 예상했던 것보다 더 많은 것을 배울 수 있다. 작품이 여러 세기 전에 완전히 다른 문화권에서 만들어졌다면 어떻게 되는가? 아프리카 여성 두상0.18은 16세기 중엽에 서아프리카의 베닌에서 만들어졌다. 여성의 얼굴은 완벽하고 경쾌한 타원형이다. 머리쓰개 위에 달린 얼굴들로부터 아래를 내려다보는 두 눈, 코와 입의 모양까지 인물의 모든 요소가 우리의 시선을 아래로 이끄는 것 같다. 결과적으로 우리는 여성의 아름다운 이목구비에 집중하게 된다. 재료는 **상아**, 철, 청동이 선택되었다. 베닌에서는 구하기 힘든 재료이니 이 두상은 분명 부유한 사람을 위해 만들어졌을 것이다.

현재는 이 작품을 미술관의 진열장에 넣고 보지만, 베닌에서는 그렇게 사용되지 않았다. 이 두상의 역사를 연구해보니, 왕의 혁대 위에 다는 장식이었다. 그러므로 이 두상은 아마도 위풍당당하고 화려했을 왕의 복식 중 일부였지, 유리함에 따로 넣어서 보는 것은 아니었다. 우리가 알기로, 이 왕은 전문 미술가 무리(상아 조각가 등)를 거느렸으며, 급료는 음식·노예·아내로 지불했다. 왕의 허가 없이 상아로 물건을 만든 사람은 엄벌을 받았다. 그러므로 이 두상은 통치자의 부와 권력을 과시하는 사치품이었음을 알 수 있다. 마지막으로, 이 두상은 또한 아프리카의 역사와 베닌의 종교에 관해서도 알려준다. 머리쓰개의 꼭대기에 주르륵 달린 묘한 생김새의 머리들은 포르투갈에서 온 남자들의 얼굴을 재현한 것이다. 당시 포르투갈은 유럽의 무역 강대국으로, 아프리카의 일부를 점령한 상태였다. 포르투갈인은 베닌에서 중요한 역할을 했다. 그들은 왕과 협력했고 그 결과 왕의 권력이 더 커졌기 때문이다. 포르투갈인의 머리 사이에 번갈아 나오는 것은 미꾸라지이다. 이 물고기는 신성한 의미를 지녔고, 바다의 신 올루쿤과 상징적으로 연결되어 있었다. 베닌에서 나온 이 펜던트는 시간과 노력을 기울여 이해하고 분석할 때 훨씬 많은 의미를 알려준다.

마찬가지로, 미술을 보는 법을 배운다면, 미술이 얼마나 흥미로운지 알게 될 것이다. 이 책의 목표는 여러분이 삶에서 미술을 즐기고 미술에서 영감을 얻는 데 도움이 되는 것이다.

미술은 시각 언어의 일종이다. 우리가 언어로 소통하기 위해 어휘와 문법을 사용하듯이, 미술가들은 시각적 어휘(미술의 요소) 그리고 문법과 유사한 규칙들(미술의 원리)을 사용한다. 미술 작품을 공부할 때 우리도 똑같은 요소들과 원리들을 사용해서 분석할 수 있다. 이 과정을 시각적 분석이라고 한다. 제1부에서는 이 요소들과 원리들에 관해 배우고, 이를 시각적 분석에 응용하는 방법을 보게 될 것이다. 또한 미술 작품을 분석할 때 양식과 내용이라는 서로 다른 두 개념을 어떻게 사용하는지도 배우게 될 것이다.

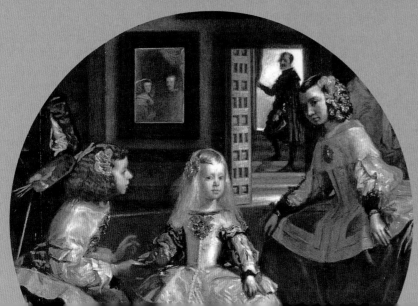

기초
FUNDAMENTALS

미술의 10대 요소	미술의 10대 원리
선	대조
형상	통일성
형태	다양성
부피	균형
양감	규모
질감	비례
명도	강조
공간	초점
색채	패턴
시간과 움직임	리듬

1.1

2차원의 미술: 선·형상·대조의 원리

Art in Two Dimensions:
Line, Shape and the Principle of Contrast

어휘를 가지고 문장을 만들기 위해 문법의 원리를 사용하는 것처럼, 미술의 언어도 **요소**들(미술의 기본 어휘)과 **원리**들(미술가가 요소들을 미술로 전환할 때 사용하는 '문법')로 이루어져 있다. '미술 원리'는 미술 작품의 요소들이 어떤 방식으로 결합되어 있는지를 설명해주는 규칙들이다.

　　2차원 미술은 생각을 표현하고, 마음속에 그린 세상을 공유하는 무척 우아한 방법이다. 2차원의 대상은, 예를 들면 삼각형 드로잉과 같이, 평면적이다. 높이와 너비는 있으나 깊이는 없다. 이런 대상은, 예컨대 종이에 연필로 매우 간단하게 만들 수 있다. 어마어마하게 큰 작품 구상도 초안은 칵테일 냅킨에 펜으로 끼적인 그림에서 시작될 수 있다. 2차원 미술은 드로잉과 회화뿐만 아니라 판화, 그래픽 디자인, 사진 같은 그래픽 미술도 포함한다.

　　이 장에서 우리는 **선**과 **형상**을 살펴볼 것이다. 이 둘은 2차원 미술 작품이라면 어디서나 나오는 기본 요소들이다. 그다음에는 **대조**의 원리를 사용해서 두 요소를 미술 작품의 이해에 응용하는 방법을 살펴볼 것이다.

선

선은 미술가가 사용하는 가장 기본적인 요소다. 그것은 거의 모든 미술 또는 디자인 작품에 들어 있다. 선은 눈에 보이는 세계를 시각적으로 조직해낸다. 선이 없다면 미술가는 어디서부터 시작해야 할지 아주 막막할 것이다.

　　페루의 고지대 사막 평원에는 나스카 지상화Nazca Lines라고 하는 고대 유적이 있다. 이 유적에는 세상에서 가장 특이하다고 할 만한 드로잉들이 있다. 선과 형상에 관해 많은 것을 말해주는 드로잉이다.

　　그중 거미 '드로잉'을 보면 선들이, 오직 하늘 위에서나 알아볼 수 있을 법한 큰 규모의 형상을 분명하게 나타내준다**1.1**. (실제로 나스카 지상화는 현대에 들어 상용 항공기가 그 위를 날아가다가 맨 처음 발견했다.) 대부분의 드로잉과 달리, 나스카 지상화는 돌돌 말아서 화구통에 담을 수도 없고 서류가방에 넣어 들고다닐 수도 없다. 우선 이 지상화는 너무 크다. 여기 보이는 거미는 길이가 45.7미터로, 두 마리를 나란히 놓으면 축구장 하나를 족히 채울 수 있다. 둘째로, 나스카 지상화는 '드로잉'이 아니다. 나스카 평원을 덮고 있는 어두운 자갈층을 파내 지표 바로 밑의 하얀 석고층이 드러나게 해서 만든 것이기 때문이다. 이런 의미에서 나스카 지상화는 일종의 새김, 즉 인그레이빙(판화 기법의 일종)이라 할 수 있다.

　　이 선들은 신비하다. 저렇게 거대한 형상, 너무나 거대하여 지면 높이에서는 제대로 이해할 수도 없는 형상을 왜 만들었을까? 목적이 무엇이란 말인가? 나스카 지상화의 형상들은 적어도 1300년 전에 그 지역에서 만들어진 도기류에서 발견되는 상징적인 장식들과 닮았다. 용도가 무엇이었는지는 모르나, 크기를 보면 이 지상화가 그것을 만든 사람들의 삶에서 중요한 역할을 했음은 짐작할 수 있다. 어떻게 만들었을까? 거미 형상의 가장자리를 따라 일정한 간격으로 장대를 세워두었던 구멍들이 발견되었다─아마 장대 사이에 실을 매서 파낼 자리를 표시했을 것이다. 눈에 띄는 점은 나스카 지상화의 선들이 결코 교차하지 않는다는 것이다─사진에서 거미의 형상과 교차하는 평행의 선들은 오프

요소element: 미술의 기본 어휘─
선·형태·모양·크기·부피·색·질감·
공간·시간과 움직임, 명도(밝음/
어두움).

원리principles: 미술의 요소들에
적용되는 '문법'─대조·균형·통일성·
다양성·리듬·강조·패턴·규모·비례·
초점.

2차원two-dimension: 높이와 너비가
있는 것.

선line: 두 개의 점 사이에 그어진 흔적
또는 암시적인 흔적.

형상shape: 경계가 선에 의해
결정되거나 색채 또는 명도의 변화로
암시되는 2차원의 면적.

대조contrast: 색이나 명도(밝음과
어두움) 같은 요소 사이의 과감한 차이.

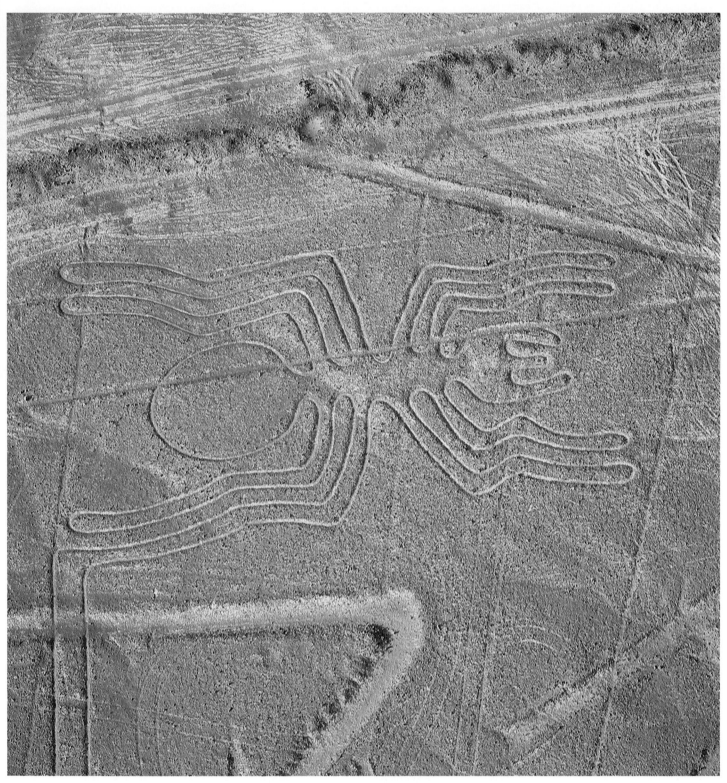

1.1 거미, 기원전 500년경~기원후 500년경, 나스카, 페루

외곽선outline: 대상이나 형태를 규정하거나 경계를 짓는 가장 바깥쪽 선.
평면plane: 평평한 표면. 보통 구성에 의해 암시된다.

로드 차량들이 낸 바퀴 자국이다. 나스카 지상화에서 이 선들은 형상의 **외곽**(선)을 결정하는 것이다.

선의 정의와 기능

선은 나스카 지상화에서 두 장대 사이를 연결했던 실처럼, 두 점을 이은 자국이라 할 수 있다. 미술가는 선을

사용해 2차원 미술 작품에서 **평면**들 사이에 경계를 정할 수 있다. 나스카에서 선들이 어떻게 자갈층 지표면의 한 구역을 다른 구역과 분리하는지 살펴보라. 2차원 미술에서 선은 형상(이 경우에는 거대한 거미의 형상)의 윤곽을 나타낼 수 있다. 또한 선은 미술가가 특히 눈여겨봐주길 바라는 대상쪽으로 우리의 시선을 유도할 수

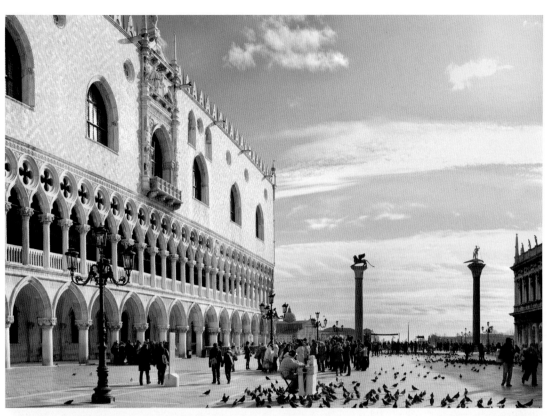

1.2a (왼쪽) 베니스의 두칼레 궁전과 피아체타(작은 광장)를 현대에 찍은 사진

1.2b (아래) 카날레토, 〈베니스 두칼레 궁전 앞의 세족 목요일 축제〉, 1763~1766, 펜과 갈색 잉크, 회색 담채, 밝은 처리는 흰색 과슈, 38.4×55.2cm, 미국 국립 미술관, 워싱턴 D. C.
카날레토 그림 위에 그려진 선들은 미술가가 평면의 윤곽을 나타내기 위해 사용한 선을 가리킨다.

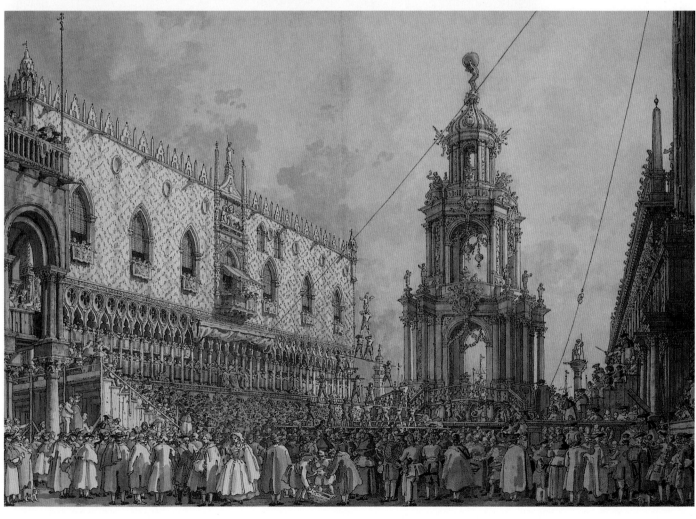

도 있다. 마지막으로, 선은 동작과 활력, 심지어 거대한 거미의 움직임도 느끼게 할 수 있다. 우리는 이렇게 다양한 선의 사용법을 매우 다른 두 미술 작품에서 찾아볼 수 있는데, 하나는 18세기 이탈리아에서, 다른 하나는 현대 일본에서 나온 작품이다.

도판 **1.2a**와 **1.2b**는 각각 이탈리아 베니스의 두칼레 궁전을 현대에 찍은 사진과 이탈리아 미술가 조반니 안토니오 카날레토 Giovanni Antonio Canal, Canaletto(1697~1768)가 그린 드로잉 〈베니스 두칼레 궁전 앞의 세족 목요일 축제〉다. 카날레토는 선을 사용해서 두칼레 궁전의 여러 부분을 구획하고, 궁전과 주변의 경계를 표시했다. 선은 2차원적이지만, 미술가는 이 선을 가지고 한 평면이 다른 평면과 어디서 만나는지 가르쳐주면서, 3차원의 인상을 만들어낸다. 즉, 선은 3차원적인 표면들의 경계와 모서리를 2차원에서 단순하게 묘사하는 도구인 것이다. 예를 들어 사진에서, 궁전의 꼭대기와 파란 하늘은 분리되어 있지만, 선이라 할 만한 것은 없다. 그러나 카날레토는 선을 사용해서 궁전의 꼭대기에 있는 첨두형 장식이 어디에서 끝나고, 하늘은 어디에서 시작되는지를 나타내고 있다.

카날레토가 사용한 몇몇 선에서 관람자는 궁전의 표면을 느낄 수 있다. 이 미술가는 궁전의 **파사드**를 가로지르며 떨어지는 대각선을 통해 표면(사진에서는 거의 보이지 않는다)을 강조하고 있다. 카날레토는 선으로 표면에 대한 정보를 강조하는 것인데, 이는 처음 볼 때는 간과하기 쉽다.

경계를 구획하고 표면의 변화를 나타내는 것 외에 선은 방향과 동작을 전할 수도 있다. 일본 만화책 『츠바사 크로니클』의 지면 **1.3**은 크게 두 부분으로 나뉘어 있다. 등장인물을 클로즈업한 스케치는 아래 칸에 응축되어 있고, 지면의 2/3를 차지하는 커다란 위 칸에는 액션 장면이 담겨 있다. 위 칸을 보면, 방향선들이 지면의 오른쪽 위 밝은 부분으로 모여든 다음, 우리의 시선을 다시 왼쪽으로 끌고 가는데, 거기서는 한 인물이 폭발로 인해 날아가고 있다. 만화가(만화가 집단) 클램프 Clamp는 강한 대각선을 절묘하게 사용하여 강렬하게 움직이는 느낌을 지면에 부여했다.

47

1.3 클램프, 『츠바사 크로니클』의 지면, 21권, 47쪽

조절하고 통제하는 선

선의 유형은 다양하다. 직선이든 곡선이든 선은 규칙적이고 정교하게 측정될 수 있다. 규칙적인 선은 통제와 계획을 표현하며, 냉철하고 침착하고 정확한 느낌을 준다. 이런 선은 여러 집단의 사람들이 객관적으로 공유해야 하는 생각을 전달하는 데 효과적이다. 가령 건축가가 건설업자들에게 지침으로 나눠주는 설계도 같은 것이다.

미국의 **개념미술**가 멜 보크너 Mel Bochner(1940~)는

파사드 façade : 건물의 모든 면을 가리키지만, 주로 앞면이나 입구 쪽.
개념미술 conceptual art : 제작 방법만큼이나 아이디어가 중요한 미술 작품.

1.4 멜 보크너, 〈현기증〉, 1982,
캔버스에 목탄·콩테 크레용·파스텔,
2.7×1.8m, 올브라이트–녹스 미술관,
버팔로, 뉴욕

〈현기증〉**1.4**이라는 작품에서 괘선을 사용한다. 직선 자를 도구로 삼아 그린 규칙적인 선을 사용함으로써, 기계 도면의 언어로 이야기하는 것이다. 하지만 그는 통제의 느낌을 전하는 규칙적인 선의 사용을 반박하는 것 같다. 반복적인 사선 운동과 빽빽하게 교차하며 겹쳐지는 선들이 혼란스럽게 움직이는 느낌을 줘서, 마치 그의 기계가 어딘가 고장이라도 난 것 같다.

영국 조각가 바버라 헵워스Barbara Hepworth(1903~1975)는 조각을 만들기 위한 예비 드로잉에 규칙적인 선을 활용했다. 그녀가 사용한 선들은 또렷하고 깨끗하다. 이 선들이 결합해서 헵워스가 조각으로 보여주려는 감정이나 감각을 드러낸다. 헵워스는 말했다. "내가, 보는 것을 드로잉하는 경우는 드물다. 나는 몸으로 느끼는 것을 드로잉한다."

도판**1.5**에서 헵워스는 앞으로 조각이 될 네 가지 모습을 투시도로 나타낸다. 그녀는 마음의 눈으로 이 상상의 조각을 이리저리 돌려보는데, 이때 선의 정확성

1.5 바버라 헵워스, 〈조각을 위한
드로잉(채색)〉, 1941, 보드를 댄 종이
위에 연필과 과슈, 35.5×40.6cm,
개인 소장

은 그녀가 느끼는 감각의 복합성을 이해하는 데 도움이 된다. 음악의 리듬에 반응하는 무용수처럼, 헵워스는 그녀가 본다기보다 느끼는 선들을 종류별로 드러냈고, 그 선들을 시각적 '춤'으로 옮겼다. 실제 건물의 청사진을 그리는 건축가처럼, 헵워스는 규칙적인 선을 사용해서 자신의 느낌을 우선 드로잉으로, 그리고 다음으로는 진짜 조각으로 옮긴다.

자유와 열정을 표현하는 선

선은 또한 불규칙할 수도 있다. 자연의 야성과 혼돈과 우연을 반영하는 것이다. 이런 선—자유롭고 억제되지 않은—은 열정적이며, 달리 표현하기 힘든 느낌으로 가득한 것처럼 보인다.

어떤 미술가들은 자신의 드로잉 과정과 사유 과정을 담아내는 도구로 불규칙한 선을 택한다. 프랑스 미술가 앙드레 마송André Masson(1899~1987)은 무의식의 심연을 표현하는 이미지들을 만들어내고자 했다. 때로는 창조성과 진실의 심층적 원천을 탐색하느라 먹지도 자지도 않은 채 몇 날 며칠을 보내기도 했다. 그의 **자동기술** 드로잉은 자연발생적이고 자유로운 모습이며, 또한 구조가 없이 사방팔방으로 퍼져나가는 것처럼 보인다**1.6**.

1.6 앙드레 마송, 〈자동기술 드로잉〉, 1925~1926, 종이에 잉크, 30.4×24.1cm, 국립현대미술관, 조르주 퐁피두 센터, 파리

1.7 장 뒤뷔페, 〈인물 일곱 명이 나오는 모음작〉, 1981, 종이에 잉크, 34.9×42.8cm, 개인 소장

프랑스 미술가 장 뒤뷔페Jean Dubuffet(1901~1985)의 드로잉은 **양식**의 속박을 받지 않았다. 뒤뷔페의 선은 불규칙하고 느슨해 보인다. 〈인물 일곱 명이 나오는 모음작〉**1.7**은 첫눈에 혼란스럽고 종잡을 수 없으며, 심지어 낙서로도 보일 것이다. 하지만 전체적인 구성은 통제되어 있고 질서가 있다.

규칙적인 선과 불규칙한 선

선은 규칙적이거나 혹은 불규칙적이지만, 대부분의

자동기술automatic: 무의식에 있는 창조성과 진실의 원천에 닿기 위해 의식의 통제를 억누르는.

양식style: 작품의 시각적 표현 형식을 식별할 수 있도록 미술가나 미술가 그룹이 시각언어를 사용하는 특징적인 방법.

1.8 (오른쪽) 조지 벨로스, 〈우드스탁 로드, 우드스탁, 뉴욕, 1924〉, 우브 페이퍼에 검정 크레용, 이미지 15.5×22.5cm, 종이 23.4×31.4cm, 폴 멜론 부부 컬렉션, 워싱턴 국립미술관

미술은 두 선을 함께 사용한다. 미국 미술가 조지 벨로스 George Bellows (1882~1925)는 〈우드스탁 로드, 우드스탁, 뉴욕, 1924〉**1.8**에서 두 선을 다양하게 사용한다. 그는 풍경과 하늘의 자연스럽고 유기적인 선들과 인간이 만든 건축적 요소들에서 보이는 절제되고 규칙적인 선을 대조시킨다. 이 드로잉은 다른 작품의 예비 스케치로 그린 것 같다. 아래쪽 중앙에는 "모든 빛은 가능한 한 밝게/색채에서 그림자를 뺄 것"이라고 적혀 있다. 이 글귀는 이 장면을 스케치할 때 했던 생각을 나중에 기억하도록 적어둔 것이다.

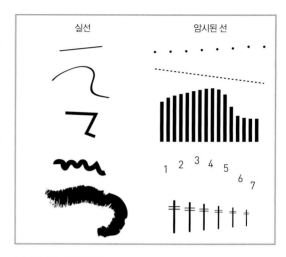

1.9 (위) 실선과 암시된 선

1.10 (왼쪽) 프랑스어—독일어 서법, 『모세 5경과 예언서 및 다섯 두루마리』, 13~14세기, 삽화 필사본, 영국 국립도서관, 런던

1.11 (위) 『모세 5경과 예언서 및 다섯 두루마리』의 세부

1.12 사우어키즈, 〈악마가 시킨 거야〉, 2006, 디지털 이미지, 41.9×20.9cm

A. **Sylvester** (an innocent kid)
B. **Randolph** (Sylvester's best friend)
C. **The Evil Reverend Skull**
D. **Robert** (could have been any dog)
E. **Birdboy** (still not able to fly)
F. **Harold**
G. **Adrian** (PhD)
H. **Maybelle**

실선actual line: 끊어진 곳 없이 계속 이어진 선.
암시된 선implied line: 실제로 그려진 것은 아니지만 작품의 요소들이 암시하는 선.
리듬rhythm: 작품에서 요소들이 일정하게 또는 규칙적으로 반복되는 것.
에칭etching: 산성 성분이 판에 새긴 도안을 갉아먹게(또는 부식하게) 만드는 음각 판화 기법.

암시된 선

지금까지 살펴본 선들은 이어진 자국으로 분명하게 볼 수 있는 것들이다. 이런 선을 **실선**이라고 한다. 그러나 선은 또한 일련의 흔적을 통해 암시될 수도 있다. **암시된 선**은 이어진 흔적이 없는데도 우리가 선을 보고 있다는 인상을 준다**1.9**.

암시된 선은 매우 작은 글씨를 이용해 디자인을 만들어내는 유대인의 세서細書 미술에서 중요한 요소다. 도판 **1.10**의 화려한 텍스트 상자는 처음 볼 때는 텍스트를 꾸미는 데 사용한 장식적인 선 드로잉처럼 보인다. 그런데 사실, 이 장식적인 틀은 아주 작은 히브리 문자와 단어들로 만든 것이다. 도판 **1.11**의 세부 양식을 보면, 선은 하나도 없고 기막힌 솜씨로 글씨를 배열해서 암시된 선을 만들어냈다는 것이 더 분명해진다. 이 '세서' 텍스트는 발음과 억양에 관한 지침(마소라masorah라고 한다)으로 덧붙여진 것이다.

암시된 선은 사우어키즈Sauerkids라고 불리는 네덜란드의 그래픽디자인 듀오, 마크 모게드Mark Moget(1970~)와 타코 십마Taco Sipma(1966~)의 작품에서 더 자유로운 형식으로 사용되었다. 〈악마가 시킨 거야〉**1.12**는 디자인에 흥을 더하는 시각적 **리듬**에 영향을 주기 위해 암시된 선을 사용한다. 작품의 아래쪽에 많은 대시 기호들과 격자로 늘어선 점들은 수직선과 수평선을 암시한다. 심지어 작품의 제목도 암시된 선을 사용해서 철자를 늘어놓았다.

방향선

미술가는 선을 사용해서 자신이 보여주고 싶은 곳으로 우리의 시선을 끌어갈 수 있다(Gateways to Art: 고야, 54쪽 참조). 방향선의 예는 대공황기 건설 노동자들을 묘사한 미국 미술가 제임스 앨런James Allen(1894~1964)의 **에칭**에 나와 있다. 노동자들은 세계에서 가장

고야의 〈1808년 5월 3일〉: 관람자의 시선을 안내하는 선

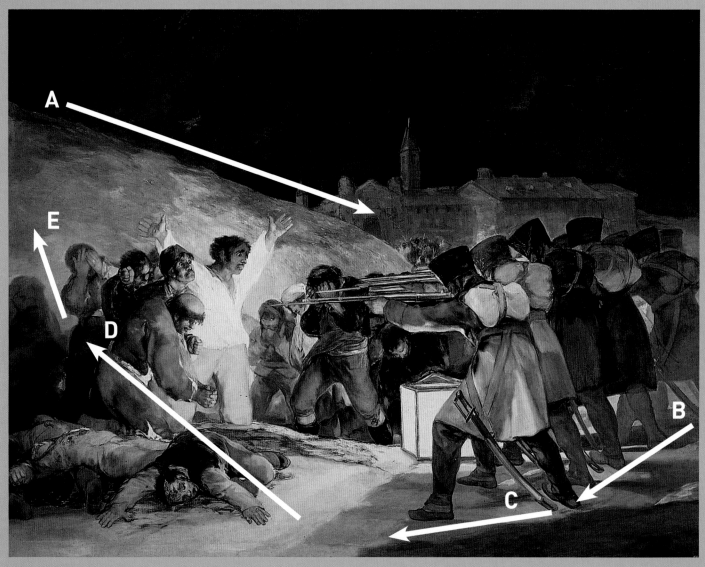

1.13 프란시스코 고야, 〈1808년 5월 3일〉, 1814, 캔버스에 유채, 2.5×3.4m, 프라도 국립미술관, 마드리드

방향선은 실선일 수도 있고, 아니면 암시된 선일 수도 있다. 화가들은 캔버스를 훑는 관람자의 시선을 안내하기 위해 암시된 선을 쓸 때가 많다. 〈1808년 5월 3일〉**1.13**을 보면, 고야는 나폴레옹 황제가 보낸 프랑스 군대가 점령에 저항했던 스페인 사람들을 처형하는 장면을 그리고 있다. 고야는 대조를 사용해서 우리의 시선을 특정한 선 A—어두운 배경의 하늘과 밝게 표현된 언덕이 만나 대조를 이루는 지점에서 생겨난다—로 끌어가는데, 이 선은 명도가 다른 두 영역을 분리한다. 우리의 시선은 시각적으로 좀더 활발한 영역을 향해 아래쪽으로 또 오른쪽으로 이동한다. 고야는 다른 방향선들을 사용해서 시선을 붙잡는다. 그

예로 방향선 B는 군인들의 발로 암시되는 선을 따라간다. 그다음에는 지면의 아래쪽에 있는 어둑어둑한 영역 C가 우리의 눈을 왼쪽으로 이끄는데, 거기서는 D와 E같은 다른 선들이 시선을 위로 끌어올려 대조가 강한 A영역으로 향하게 한다. 고야는 우리의 관심을 나폴레옹의 군대가 저지른 잔학 행위에 붙잡아두려고 한다. 강한 수평선으로 늘어선 총들이 너무나 또렷해서 우리의 눈은 희생자 무리에게로 향한다. 그래서 우리는 일렬종대로 선 처형자 무리가 아니라 희생자 무리와 동질감을 느끼게 된다.

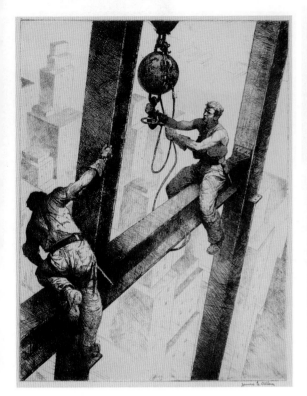

1.14 제임스 앨런, 〈연결기〉, 1934, 에칭, 32.7×25cm, 영국 국립박물관, 런던

높은 빌딩이 될 뉴욕의 엠파이어스테이트 빌딩에서 작업을 하는 모습이다. 〈연결기〉**1.14**를 보면, 철골보 사이의 위쪽 간격보다 아래쪽이 더 좁다. 관람자의 눈을 아래로 떨어뜨려 고도감을 강조하기 위한 장치다. 판화의 **배경**에서 건물들을 묘사한 선들도 좁아지게 해서 같은 효과를 더 강하게 만들었다.

윤곽선

윤곽은 어떤 대상의 바깥 가장자리 또는 외곽을 규정하는 선이다. 윤곽선은 표면의 성질이 변화한다는 것을 넌지시 보여줌으로써 **공간**에 **부피**를 만들어낼 수 있다.

오스트리아 화가 에곤 실레^{Egon Schiele}(1890~1918)의 작품 〈미술가의 아내, 손을 허리에 얹고 서 있는 초상〉**1.15**은 거의 윤곽선만 사용해서 그려냈다. 손가락과 소매 단의 선들은 매우 효율적으로 자세를 표현한다. 이런 단순함은 실레의 탁월한 드로잉 기량을 나타내는 표시다. 옷을 표현하는 선과 머리카락의 윤곽을 묘사하는 선의 규칙성을 비교해보라. 머리카락을 묘사하는 선들은 굵기와 규칙성이 다양하다. 옷에 찍힌 기계적인 무늬와는 대조되는 유기적 표면을 띠고 있음을 드러낸다.

전달선

선의 방향은(위로 올라가든, 가로지르든, 대각선으로 흐르든) 우리의 시선을 끄는 동시에 특정한 감정을 암시하기도 한다. 수직선이 힘과 활력을 전하는 경향이 있다면, 수평선은 차분함과 수동성을 암시하고, 대각선은 행동, 동작, 변화와 결부된다.

그래픽 디자이너들은 로고를 만들 때 방향선이 가지고 있는 의사 전달의 특징들을 사용한다**1.16**. 정부의 힘이나 금융기관의 안정성을 전하는 데에는 아마 수직선을 선택할 것이다. 휴양지 리조트의 로고는 평화로운 휴

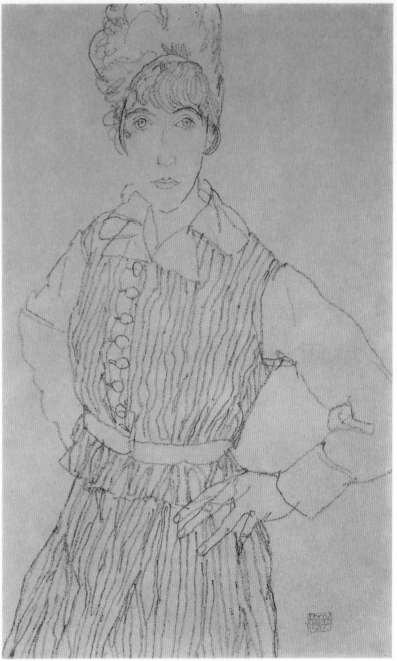

1.15 에곤 실레, 〈미술가의 아내, 손을 허리에 얹고 서 있는 초상〉, 1915, 종이에 검정 크레용, 45.7×28.5cm, 개인 소장

배경 background: 작품에서 관람자로부터 가장 떨어져 있는 것처럼 묘사된 부분. 흔히 중심 소재의 뒤편.

공간 space: 식별할 수 있는 점이나 면 사이의 거리.

부피 volume: 3차원적인 인물이나 대상으로 꽉 차거나 둘러싸인 공간.

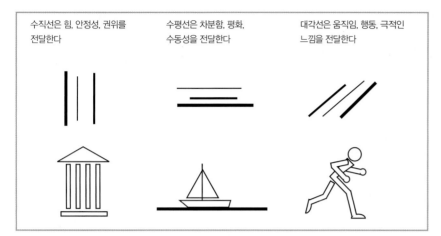

수직선은 힘, 안정성, 권위를 전달한다

수평선은 차분함, 평화, 수동성을 전달한다

대각선은 움직임, 행동, 극적인 느낌을 전달한다

1.16 선이 전달하는 특징

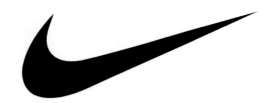

1.17 캐롤린 데이비슨, 나이키 사 로고, 1971

식의 느낌을 전하기 위해 수평선을 쓸 때가 많다. 대각선은 체육 활동의 고조되는 분위기를 표현할 수 있다. 예를 들면, 캐럴린 데이비드슨 Carolyn Davidson (1943년경 ~)이 만든 독특한 나이키 로고 '스우시'는 멋들어진 양식으로 다듬은 대각선 형상 하나로 움직임을 전달한다 **1.17**.

네덜란드 미술가 빈센트 반 고흐 Vincent van Gogh (1853 ~1890)의 침실 **1.18** 그림에서는 선이 불안정한 기운을 전한다. 방을 이루는 선은 대부분 강한 수직선이다. 이는 곧, 반 고흐의 침실은 수평선으로 흔히 표현되는 평온한 휴식의 장소가 아니었다는 뜻이다. 바닥도 **색채**와 명도에서 신경질적인 변화가 많다. 수직선의 너비도 들쭉날쭉한데, 이는 반 고흐가 1890년 자살을 하기 전 몇 달 동안 시달렸을 고뇌를 전해준다. 강한 수직선이 두드러진 사선들의 동요와 결합되어 강력한 불안감을 빚어낸다. 어쩌면 반 고흐는 그가 잠을 청했던 간소한 방을 그림으로써 자신이 발을 딛고 서 있는 지금·여기를 단단히 붙잡으려 애썼던 건지도 모른다.

1.18 빈센트 반 고흐, 〈침실〉, 1889, 캔버스에 유채, 73×92cm, 시카고 미술원

색(채)colour : 빛의 스펙트럼에서 백색광이 각기 다른 파장으로 나누어지면서 반사될 때 일어나는 광학 효과.

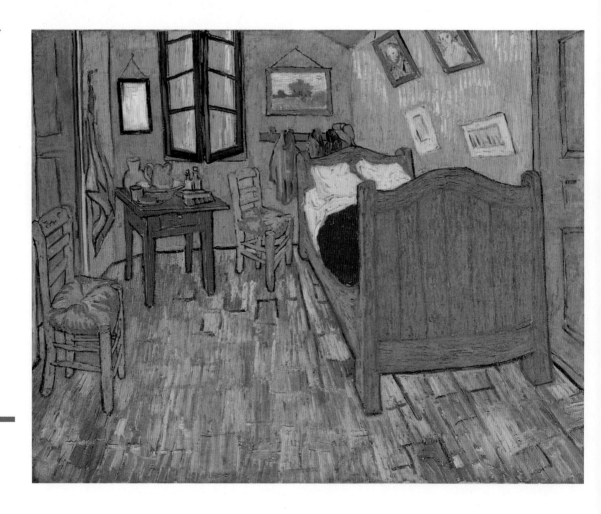

형상

형상은 경계가 선에 의해 결정되거나 색채 또는 명도의 변화로 암시되는 2차원의 공간이다.

기하학적 형상과 유기적 형상

형상은 기하학적 형상과 유기적 형상으로 분류될 수 있다. 기하학적 형상은 규칙적인 선과 곡선으로 구성된다. 유기적 형상은 도판 **1.19** 오른쪽에 있는 예처럼 자연계를 암시하는, 예측할 수 없는 불규칙한 선들로 이루어진다. 유기적 형상은 무절제하고 때로는 혼란스럽게 보일 수도 있는데, 이는 생물체의 끝없이 변화하는 성질을 반영한다.

기하학은 2000년 이상을 거슬러올라가는 수학의 한 분야로, 공간·면적·크기와 관계가 있다. 전통적인 정의에 따르면, 기하학적 형상은 수학적 규칙성과 정확성을 지니고 있다. 우리가 아는 단순한 형상들—원·사각형·삼각형—은 모두 기하학적 형상의 예들이다. 기하학적 형상은 일련의 점들을 찍고 그 점들을 선으로 연결하거나 또는 규제와 통제를 따른 선을 사용해서 어떤 공간을 에워싸기만 해도 만들 수 있다. 미술가들은 손으로도 기하학적 형상을 얼추 비슷하게 그릴 수 있지만, 선을 정확하게 통제하고 규제하기 위해서 도구를 사용할 때가 많다. 예를 들면, 미술가는 자를 사용해서 완벽한 직선을 그릴 수도 있고, 다른 방법으로는 컴퓨터 그래픽 프로그램을 사용해서 깨끗하고 날카로운 모서리를 만들어낼 수도 있다. 두 경우 모두 미술가는 형상의 예측가능성을 높이기 위해 통제를 가한다.

선이 미술의 가장 기본적인 요소이기는 하나, 우리가 주로 보는 요소는 형상이다. 캐나다 태생의 페미니즘 미술가 미리엄 샤피로 Miriam Scahpiro (1923~2015)의 **콜라주**는 기하학적 형상과 유기적 형상의 차이를 그림으로 보여준다. 〈베이비 블록〉**1.20**—이는 전통 퀼트 패

1.19 기하학적 형상과 유기적 형상

1.20 미리엄 샤피로, 〈베이비 블록〉, 종이에 콜라주, 75.8×76.2cm, 사우스 플로리다 대학교 소장, 탬파, 미국

턴의 이름이기도 하다—을 보면, 꽃과 아이 옷의 이미지들이 타일처럼 이어진 주황색, 파랑색, 검정색 다이아몬드 형상과 겹쳐져 있다. 이 작품의 제목은 입방체의 환영을 만들어내는 다이아몬드 형상의 **패턴**을 가리킨다. 유기적인 꽃 형상들은 딱딱한 기하학적 '블록' 형상들 및 빨간 테두리와 분명하게 구별되며, 그 경계를 넘나들고 있다.

구식 벽지와 실내 장식용품의 패턴에서 따온 양식화된 꽃 디자인은 진짜 꽃을 단순하게 재현하고 있다. 그러면서도 이 형상들은 불규칙성도 지니는데, 이는 우리가 생물에서 발견하는 형상을 반영하는 것이다.

서로 맞물린 파란색과 노란색 블록들은 너무도 예측가능하고 규칙적이어서, 꽃에 가려 사라진 부분의 패턴까지 짐작할 수 있을 정도이다. 기하학적 규칙성은 무심하게, 그 '위에' 배치된 유기적인 형상들을 돋보이게 한다.

샤피로는 인형 옷, 가정 장식용품, 바느질 재료를 '페마주 femmages'(여성의 일에 대한 경의)에 집어넣었는데, 이를 통해 우리는 전통적으로 '여자들이 하는 일' 대부분이 지닌 놀라운 솜씨와 그 일을 평가절하하는 문화 세력에 눈을 뜨게 된다.

콜라주collage: 주로 종이 같은 물질을 표면에 풀로 붙여 조합하는 미술 작품. 프랑스어로 '붙이다'를 뜻하는 'coller'에서 유래함.
패턴pattern: 요소들이 예상할 수 있게 반복되며 배열된 것.

AT&T

1.22 솔 베이스, 베이스&예거, AT&T 로고, 1984

암시된 형상

대부분의 형상은 경계가 눈에 보이지만, 이어진 경계가 없는 형상도 볼 수 있다. 암시된 선이 있는 것처럼 암시된 형상도 있을 수 있는 것이다**1.21**.

1980년대에 미국의 그래픽 디자이너 솔 베이스 Saul Bass(1920~96)가 만든 AT&T 로고는 수평선을 사용해 구체, 즉 지구를 나타낸다**1.22**. 열두 개의 수평선이 다듬어져 원형을 이루고 있다. 이 선들 가운데 아홉 개의 선이 좁아지면서 원형 위에 **하이라이트**가 나타나는데, 이는 점점 부풀어오르는 지구를 암시한다. 이 로고는 지구 전체에서 작동하는 광활한 통신 네트워크라는 개념을 전달한다. 단순한 이미지의 로고지만, 글로벌 기업에 어울리는 의미를 지닌, 즉시 알아볼 수 있는 상징이다.

대조

미술가가 한 요소를 눈에 띄게 다른 두 가지 양상으로 사용한다면, 그는 대조의 원리를 쓰고 있는 것이다. 예를 들어, 선은 규칙적일 수도 있고 불규칙적일 수도 있으며, 형상 역시 기하학적일 수도 있고 유기적일 수도 있다. 한 요소의 상태가 강한 차이를 보일 때 그것은 작품에 매우 유용한 효과를 낼 수 있다. 특히 반대되는 것들을 사용할 때 효과가 크다.

양화 형상과 음화 형상

일상생활에서 양과 음은 반의어로, 둘 다 있어야 대조와 비교가 가능하다. 양이 없으면 음도 존재하지 않고, 그 역도 마찬가지다. 시각 형식에서 양과 음에 대해 말할 때, 그것을 주로 나타내는 것이 흑과 백이다. 예를 들면, 이 지면의 단어들은 검정 잉크로 인쇄된 **양화 형상**들인데, 우리는 이 형상들을 하얀 종이라는 **음화 공간** 위에서 볼 수 있다. **음화 공간**은 단어 또는 형상의 배치를 견고하게 뒷받침하는 바탕이다. 양과 음은 흔히 흑과 백으로 예시되지만, 색채 조합을 달리하더라도 같

하이라이트highlight : 작품에서 가장 밝은 부분.
양화 형상positive shape : 주변의 빈 공간에 의해 결정된 형상.
음화 공간negative space : 주변의 형태들에 둘러싸여 생기는 빈 공간. 예를 들어 FedEx의 E와 x 사이의, 오른쪽을 가리키는 화살표.

은 효과를 낼 수 있다. 때로는 밝은 색채가 양화 형상이 되기도 한다.

미국의 셰퍼드 페리 Shepard Fairey(1970~)의 작품에서는 양화 형상과 음화 형상의 맞물림을 볼 수 있다.

1.23a와**1.23b** (58쪽 오른쪽 위, 아래)
셰퍼드 페리, 〈복종하라〉, 1996, 캠페인
포스터와 공공장소에 설치된 광경

1.24 조지아 오키프, 〈음악—분홍과
파랑 2〉, 1919, 캔버스에 유채,
88.9×73.9cm, 휘트니 미술관, 뉴욕

추상abstract: 자연계에서 알아볼
수 있는 이미지로부터 벗어난 미술
이미지.

검은색의 이목구비와 하얀색의 빈 공간이 서로 대조를 이루고 보완을 하면서, 포스터의 디자인을 강렬하게 만든다.**1.23a**와 **1.23b**. 페리는 강한 충격을 원하는데, 그가 거리 미술가여서 행인이 지나갈 때 재빨리 주목을 끌어야 하기 때문이다. 이 경우, 이미지는 프로 레슬링 선수 앙드레 더 자이언트Andre the Giant(영화 〈프린세스 브라이드〉에서 페식 역할로 출연)이고, 캡션으로는 '복종하라'라는 단어가 붙어 있다. 페리는 사전에 허가를 받지 않고 이미지들을 공공장소에 붙이는데, 이는 게

릴라 마케팅과 거리 공연의 표현이다. 양화 형상과 음화 형상의 대조가 긴장을 일으켜 주목을 끄는 반면 슬로건은 아리송해서 대체 무슨 영문인지 의아하게 만든다.

미국 미술가 조지아 오키프Georgia O'Keeffe(1887~1986)는 양화 형상과 음화 형상의 관계를 이용할 때가 많다. 그녀의 **추상**적인 형상들은 유기적인 대상들을 찬찬히 관찰한 데서 나온 것이다. 〈음악—분홍과 파랑 2〉**1.24**라는 회화에서 오키프는 그림의 오른쪽 아래 파란 음화 형상을 강조하고 있다. 이 음화 형상은 맨 처음

시선을 내부 깊숙이 끌고 가고, 이어 그 위에 있는 분홍색 활 모양의 양화 형상이 부드럽게 펼쳐지는 미궁을 통해 우리를 표면으로 다시 이끈다. 오키프의 회화는 풍경과 꽃 형상을 사용하여 여성의 신체를 연상시킨다. 양화 공간과 음화 공간의 상호작용은 여성이라는 존재의 에로틱함과 생명을 낳는 본성을 상징하게 된다.

때로는 그래픽 디자이너들이 음화 형상을 사용해서 정보를 은근히 전하기도 한다. 예를 들면, 빅 텐 콘퍼런스—여러 스포츠 경기를 벌이며 경쟁하는 미국의 10대 주요 대학교—가 열한 개 팀으로 확대되자, 이 변화를 알릴 로고가 필요해졌다. 문제는 그들이 '빅 텐'이라는 이름을 유지하고 싶어했다는 것이다. 그래픽 디자이너 앨 그리베티^{Al Grivetti}는 기발하게도 숫자 '11'을 대문자 'T'의 양쪽 음화 공간에 집어넣었다**1.25**. 우리는 이 로고를 볼 때 두 메시지(빅 텐과 11)를 모두 알아볼 수 있다.

1.25 앨 그리베티, 빅 텐 로고, 1991

양화 형상과 음화 형상이 교차하면서 하나의 이미지가 이 연맹의 새 제목과 옛 이름을 모두 전하는 것이다.

네덜란드 미술가 M. C. 에셔^{M.C Escher}(1898~1972)는 **우드컷** 〈하늘과 물 1〉**1.26**에서 이 장에 나오는 많은 개념들을 응용하고 있다. 음화 형상은 그림의 상부에서는 하얀색이었다가 하부에서는 검정색으로 변한다. 각각의 동물은 이미지의 최상단과 최하단에서 가장 정밀한

1.26 M. C. 에셔, 〈하늘과 물 1〉, 1938, 우드컷, 43.4×44.1cm, M. C. 에셔 컴퍼니, 네덜란드

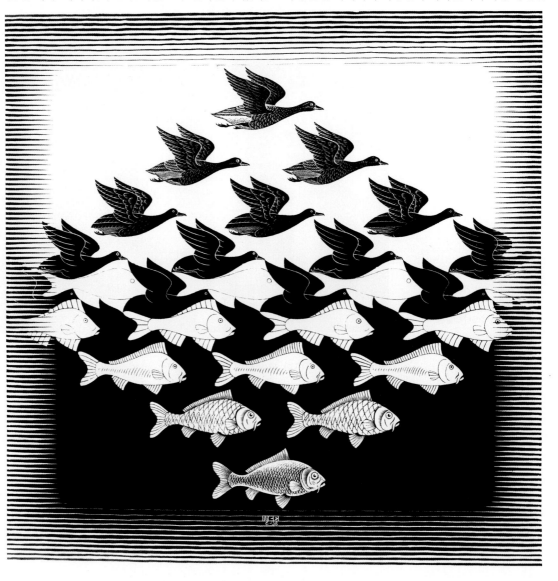

모습을 보인다. 위쪽으로 이행하든 아래쪽으로 이행하든, 각 동물은 점점 단순해지다가 마침내는 배경 속 음화 형상의 일부가 된다. 강한 기하학적 패턴이 동물의 유기적 형상들로 변한다. 인쇄가 되지 않는 부분이 흰색이고 인쇄가 되는 부분이 검은색인 우드컷답게, 이 작품은 에셔 기법의 정수인 **형상-배경의 반전**을 탐구하는 데 도움이 된다.

결론

미술가들은 선, 형상, 대조를 사용해 2차원 안에서 소통한다. 이렇게 서로 다른 특징들을 결합해서 미술가들은 우아하고도 예리하며 효과적으로 시각적 사고를 전할 수 있다. 그들은 우리가 사는 세계의 세부를 아름답게도 또 추하게도 묘사할 수 있고, 인간의 영혼이 경험한 가장 깊은 감정을 표현할 수도 있다. 2차원 안에서 우리는 인류의 지성사에서 나타난 거의 모든 상호작용을 전달할 수 있다.

〈나바스 데 톨로사의 깃발〉**1.27**은 13세기의 이슬람 태피스트리로, 이 장의 주제를 담고 있는 전형적인 예다. 스페인이 이슬람의 지배를 받던 시절에 만들어진 이 작품은 전투 중에 이슬람 점령군에게서 탈취한 것으로 여겨진다. 오늘날까지도 스페인의 디자인과 건축에서는 이슬람 미술에서 유래한 패턴들을 찾아볼 수 있다.

이 깃발은 메달 모양의 중심부와 그 주변을 둘러싼 여러 개의 **동심원** 형상들로 구성되어 있다. 메달 모양 안에서는 사각형들이 회전하여 중심은 같고 뾰족한 바깥 점이 여덟 개인 별들을 만들고 있다. 이 별 형상들은 커다란 둥근 형상으로 에워싸여 있고, 그 가장자리는 작은 원들이 둘러싸고 있다. 이 작은 원들은 다시 사각형으로 둘러싸여 있는데, 이 사각형 바깥에는 또다른 사각형이 있다.

위아래 끝단을 따라서는 장식적인 아랍어 캘리그라피가 적혀 있다. 자유롭게 흐르는 활기찬 서체가 암시된 수평선을 강하게 만들어낸다. 이렇게 장식적인 서체는 이슬람 미술에서 단어들—이 경우에는 코란에 나오는—을 풍부하고 표현적으로 전달하기 위해 자주 쓰였다.

이 깃발은 또한 대조적인 양화 형상과 음화 형상을 사용하는데, 이는 패턴화된 일련의 유기적인 형상들이 그 안의 중앙 공간의 안과 밖을 넘나들며 짜인 데서 나타난

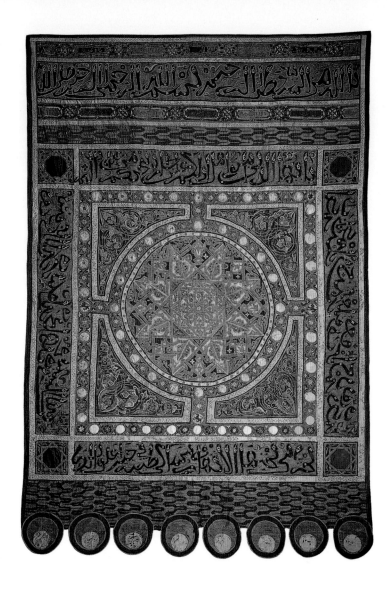

1.27 〈나바스 데 톨로사의 깃발〉, 1212~1250, 비단과 금실 태피스트리, 3.3×2.1m, 라스 우엘가스 수도원, 중세박물관, 부르고스, 스페인

다. 선, 주요 형상, 대조적인 형상들이 대단히 효과적으로 사용되고 있다. 깃발의 좌우 끝단과 접한 중앙의 사각형은 일련의 다른 형상들을 에워싸고 있다. 이 사각형의 가장자리 바로 안에서 줄줄이 이어지는 둥근 메달 모양들은 또 하나의 암시된 정사각형을 만들어낸다. 바로 이 암시된 정사각형이 중앙의 원 형상으로 흘러져 들어가면, 이 원이 정사각형을 다시 나누면서 귀퉁이에 얼추 삼각형 같은 형상들이 생긴다. 원 안에서는 또다른 동심원 형상들이 이어지고, 이 형상들은 또다시 겹쳐졌다가 나눠지기를 반복한다. 단순한 형상들이 이렇게 무수한 결합을 통해 복잡한 걸작을 만들어내면서 알라의 권능과 위엄을 증언한다. 가장 소박하고 단순한 차원부터 가장 대담하고 복잡한 차원에 이르기까지, 2차원의 기본 요소들은 우리에게 엄청난 시각적 소통 능력을 준다.

우드컷woodcut: 나무에 이미지를 새겨 만드는 판화.
형상-배경의 반전figure-ground reversal: 한 형상과 그 배경의 관계가 뒤집혀, 형상이 배경이 되고 배경이 형상이 되는 것.
동심원concentric: 중심을 공유하면서 서로의 내부에 쌓인 동일한 형상들, 가령 과녁의 원들.

1.2

3차원의 미술: 형태·부피·양감·질감

Three-Dimensional Art:
Form, Volume, Mass and Texture

1802년 프랑스의 미술가이자 고고학자인 도미니크 비방 드농은 이집트의 대 피라미드를 본 소감을 이렇게 썼다.

> 이 거대한 기념물로 다가가는데, 각지고 비스듬한 그 형태 때문에 높이가 점점 줄어들어 눈이 깜박 속았다… 그러나 측량을 시작하자마자… 그 거대한 예술품의 엄청난 규모가 모두 되살아났다…
>
> —『상하 이집트 여행』중에서

그에게 깊은 인상을 주었던 이 거대한 구조물은 우리가 사는 세계의 모든 물건들처럼 3차원, 즉, 높이·너비·깊이로 나타낼 수 있다 **1.28**. 피라미드는 이 세 가지로 측량될 수 있기 때문에 **3차원** 미술 작품으로 분류되고, 이 장에서 살펴보는 모든 미술과 마찬가지로 형태·부피·양감·질감이라는 네 가지 시각적 **요소**를 지닌다. 이 용어들은 순서대로 익혀야 한다. 그래야 3차원 미술을 분석하고 이해할 수 있다.

형태

2차원의 대상, 가령 드로잉으로 표현한 삼각형은 **형상**이라고 한다. 형상은 평면적이다. 3차원의 대상, 가령 피라미드는 **형태**라고 한다. 형태는 촉각적이다. 손으로 만질 수 있다는 얘기다. 너무 작아서 육안으로는 볼 수 없는 형태가 있는가 하면, 은하만큼이나 거대한 형태도 있다. 미술가와 디자이너는 형태를 만들 때, 우리가 어떻게 그 형태를 3차원으로 경험할 것인지 염두에 둔다. 건축가는 보통 인체 크기에 알맞은 건물을 짓는다. 우리가 들어가서 편안하게 살 수 있는 비례로 짓는 것이다.

그러나 때로는 그보다 더 큰 **규모**로 짓기도 하는데, 우리에게 경외심을 주기 위해서다. 보석 세공인들은 작은 규모의 물건들을 만드는데, 그것을 단번에 살필 수 있는 사람은 거의 없다. 그런 작품을 좀더 자세히 보려면 한층 더 가까이 가야 한다.

형태의 근본 속성은 두 가지, **부피**와 **양감**이다. 부피는 어떤 형태가 차지하는 **공간**의 양이다. 양감은 부피가 고체 상태로 공간을 차지하고 있다는 표현이다. 거대한 피라미드와 아주 작은 보석 장신구는 크기는 달라도 양감을 드러내는 형태라는 점에서 동일하다.

형태의 표면은 시원하고 반질반질할 수도 있고, 거칠고 뾰죽뾰죽할 수도 있으며, 부드럽고 따뜻할 수도 있다. 이런 감각은 형태의 **질감**이 일으키는 것이다. 질감은 직접 경험할 수도 있지만, 그냥 쳐다보면서 형태의 표면이 어떤 느낌일지 상상해볼 수도 있다. 도자기나 바구니 같은 수제품을 보면 자연스럽게 손을 뻗어 만져보게 된다. 이런 수제품은 누군가가 손을 대서 형태를 빚어낸 것이다. 그래서 미술가의 손에 잘 맞았던 것처럼 우리 손에도 잘 맞는다. 기계로 만든 형태들은 기계처럼 정확하고 완벽하다. 매끈하고 반짝이는 기계 제품의 형태들은 우리의 감각을 유혹한다. 미술가와 디자이너는 세상의 3차원 대상들에 대한 우리의 기억을 불러일으킬 수 있고, 우리 자신의 세계를 훨씬 풍부히 경험하게 해줄 수 있는데, 형태를 만들 때 그들은 이 점을 아주 잘 알고 있다.

고대의 미술가들이 창조한 형태들에는 그 시대 사람들의 일상 경험이 담겨 있다. 예를 들면, 돌은 고대 이집트에서 흔한 재료였고 쉽게 구할 수 있는데다가, 무척이나 오래가는 재료라서 미술가들은 그것이 아주 오랫

3차원three-dimension : 높이·너비·깊이가 있는 것.
요소element: 미술의 기본 어휘─선·형태·모양·크기·부피·색·질감·공간·시간과 움직임·명도(밝음/어두움).
2차원two-dimension: 높이와 너비가 있는 것.
형상shape: 경계가 선에 의해 결정되거나 색채 또는 명도의 변화로 암시되는 2차원의 면적.
형태form: 3차원으로 규정할 수 있는 대상 (높이·너비·깊이를 가지고 있다).
규모scale: 다른 대상이나 작품, 또는 측량 체계와 비교한 대상이나 작품의 크기.
부피volume: 3차원적인 인물이나 대상으로 꽉 차거나 둘러싸인 공간.
양감mass: 무게·밀도·부피를 가지고 있거나 그런 환영을 일으키는 덩어리.
공간space: 식별할 수 있는 점이나 면 사이의 거리.
질감texture: 작품 표면의 특성. 예를 들어 고운/거친, 세밀한/세밀하지 않은 등이 있다.

동안 유지될 것이라고 생각했던 것 같다.—우리가 아직도 볼 수 있으니, 맞는 생각이었다.

기자의 대 스핑크스는 카이로 근방에 있는 이집트 왕들의 무덤을 호위한다 **1.29**. 대 스핑크스는 단일한 덩어리의 돌을 깎아내 만든 조각으로는 세계 최대 크기다. 이 조각은 주변 환경을 변화시킬 수 있는 권력을 상징

한다. 이 작품을 만들어낸 이집트인들은 자연석을 조각해서 지형 자체를 달라지게 했다. 우리는 반은 인간이고 반은 사자인 이 존재를 과거의 이집트인들이 어떻게 불렀는지 알지 못하나, 그리스 신화에 나오는 괴수, 즉 몸은 사자인데 독수리의 날개가 달렸으며 머리는 여자인 존재를 따라 '스핑크스'라고 부르게 되었다.

1.28 (위) 3차원: 높이, 너비, 깊이

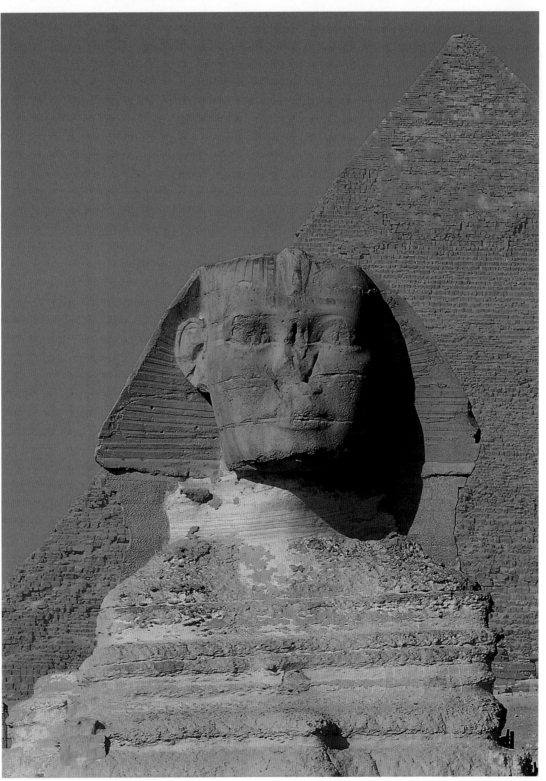

1.29 기자의 대 스핑크스, 기원전 2600년경, 기자, 이집트

형태에는 기하학적 형태와 유기적 형태 두 유형이 있다.

기하학적 형태

기하학적 형태는 규칙적이고, 언어와 숫자로 쉽게 표현할 수 있다. 간단한 예로는 입방체형, 구형, 원통형, 원뿔형, 피라미드형이 있다. 쿠푸Kufu 왕의 대 피라미드는 건축 설계에 기하학적 형태를 사용한 괄목할 만한 사례다(Gateways to Art: 쿠푸 왕의 대 피라미드, **1.30** 참조)

고대 이집트인들처럼 미국 조각가 데이비드 스미스David Smith(1906~1965)도 기하학적 형태들을 사용해 작품을 만든다. 스테인리스 스틸을 재료로 쓴〈큐바이 19〉**1.31**에서 스미스는 여러 가지 입방체, 직방체 형

Gateways to Art
쿠푸 왕의 대 피라미드: 기학학적 형태의 중요성

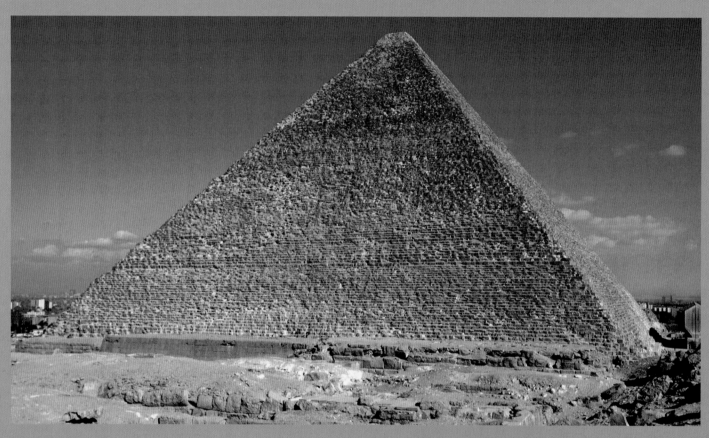

1.30 쿠푸 왕의 대 피라미드, 기원전 2560년경, 기자, 이집트

이집트 기자에 있는 쿠푸 왕의 대 피라미드에서 규제와 통제가 만들어낸 기하학적 형태는 고대 이집트인들의 공학 기술과 건설 기술을 보여주는 기념비다**1.30**. 쿠푸 왕의 피라미드는 바닥 간의 높이 차가 최대 2.5센티미터도 안 될 만큼 평평하고, 측면 길이의 최대 차는 불과 4.4센티미터이다. 기자에 있는 피라미드들(세 개가 있다)은 원래 순백색 석회암으로 싸여 있었다. 그 단순한 기하학적 형태들은 사막의 모래 속에서 거대한 수정처럼 빛났을 것이다. 피라미드들은 하늘, 즉 태양신의 왕국을 가리킨다.

수학 등식의 답을 구할 때와 똑같이, 피라미드를 동쪽 면에서 보면, 우리는 북쪽·남쪽·서쪽의 면들도 예측할 수 있다. 이집트 미술과 건축은 세심한 질서와 통제가 특징이다. 이 미술가들이 작업할 때 따랐던 카논, 즉 일단의 규칙들은 고대 이집트 미술의 엄격한 형식성에도 표현되어 있다.

태와 두툼한 원반 형태를 사용한다. 스미스는 자동차 공장에서 용접 기술을 배우고, 제2차세계대전 동안에는 두꺼운 장갑판으로 탱크를 조립하면서 전문가가 되었다. 후기의 〈큐바이〉 연작은 기하학적 형태들을 각진 구조로 결합한다. 대각선 각도는 움직임을 암시하여, 이 기본적인 기하학적 형태들에 시각적 활기를 준다.

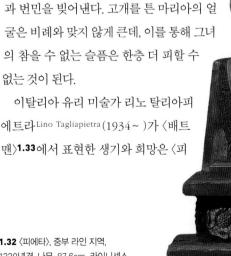

1.31 데이비드 스미스, 〈큐바이 19〉, 1964, 스테인리스 스틸, 287.6×54×52.3cm

스미스는 조각 표면에 광을 내서 산업 형태와 자연 형태가 강하게 대치하도록 했다.

유기적 형태

자연계에 있는 거의 모든 사물의 형태는 유기적이다. 이 형태는 불규칙하며 예측도 불가능하다. 식물과 동물 같은 생물은 끊임없이 변하고, 그 형태도 마찬가지로 변한다. 미술가들은 유기적 형태의 불규칙한 성격을 강조해서 표현적인 효과를 낸다.

인간의 형상은 인류의 풍부한 경험과 유기적인 형태를 우리 모두가 이해할 수 있는 방식으로 전달할 수 있는 주제를 미술가에게 제공한다. 인간의 몸은 다른 유기적 형태들과 마찬가지로 환경과 조응하며 계속 변한다. 인간의 형상을 재현하는 형태들은 대칭과 균형을 보여주는 주제를 미술가에게 제공한다. 그러나 미술가는 이런 질서를 시각적으로 깨뜨려서, 쳐다보기에 불편하거나 불안한 작품으로 만들기도 한다. 14세기에 〈피에타〉**1.32**를 조각한 무명의 미술가는 예수와 마리아의 몸을 불규칙하고 기괴하며 뒤틀린 모습으로 만들어 죽음과 비탄의 고뇌를 표현했다. 생명이 빠져나가 뼈마디가 따로 노는 예수의 몸은 고문의 고통이 얼마나 충격적이었는지 보여준다. 뻣뻣하게 굳어버린 예수는 어머니 마리아의 무릎 위에 늘어져 있다. 뾰족한 가시, 쏟아지는 상처, 구겨진 옷주름의 질감이 고통과 번민을 빚어낸다. 고개를 튼 마리아의 얼굴은 비례와 맞지 않게 큰데, 이를 통해 그녀의 참을 수 없는 슬픔은 한층 더 피할 수 없는 것이 된다.

이탈리아 유리 미술가 리노 탈리아피에트라 Lino Tagliapietra (1934~)가 〈배트맨〉**1.33**에서 표현한 생기와 희망은 〈피

1.32 〈피에타〉, 중부 라인 지역, 1330년경, 나무, 87.6cm, 라이니셰스 박물관, 본, 독일

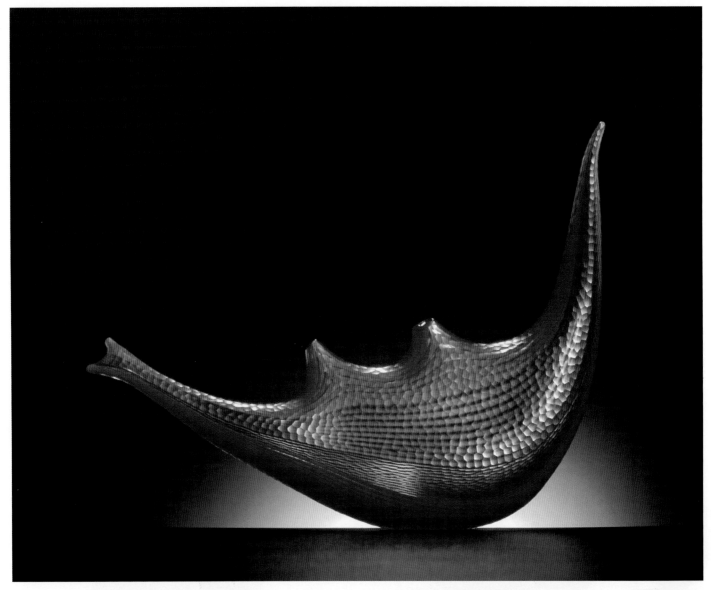

1.33 리노 탈리아피에트라, 〈배트맨〉, 1998, 유리, 29.2×39.3×8.8cm

에타〉에서 표현된 죽음이나 절망과 대조적이다. 이 미술가는 '어두운 동굴에서 나와 선함과 빛을 나누려는 생명체'라는 인상을 전하려 했다. 그는 마치 성장하고 살아 있는 대상을 표현하듯 밝은 **색채**를 사용하고 끝부분을 위쪽으로 늘임으로써 이 **추상**적인 이미지의 긍정적인 감정을 끌어올렸다. 이 미술가는 딱딱하고 각진 왜곡 대신 생기 있고 유기적인 형태를 사용한다. 자연스러운 빛의 에너지가 투명하게 반짝이는 유리에 담긴다. 유리불기 기법의 대가인 탈리아피에트라는 배트맨이라는 캐릭터의 이면에 담긴 인상을 직접 언급하지 않고 넌지시 암시하는 형태를 원했다. 그 결과 우리는 실물처럼 꼼꼼히 묘사한 재현이 아닌 표현적인 형태를 통해 이 슈퍼히어로의 삶, 에너지, 권능을 마음껏 즐길 수 있다. 탈리아피에트라는 이 작품에 대해 이렇게 말

했다. "배트맨의 세계가 지닌 현실과 환상 둘 다를 관람자들이 볼 수 있게 해주는 작품을 구상해보았다."

부조와 환조의 형태

3차원의 형태를 가지고 작업하는 미술가는 작품을 **부조**로 할 것인지 아니면 **환조**로 할 것인지 선택할 수 있다. 부조는 형태들이 평평한 표면에서 튀어나오는 작품으로, 한쪽 면에서만 보도록 되어 있다. 반면 환조의 형태는 모든 면에서 볼 수 있다.

부조에서 형태는 2차원적인 작품과 3차원적인 작품의 양상들을 결합한다. 2차원 작품처럼 부조는 벽이나 표면에 걸 수 있다. 부조는 잠재적인 시각적 효과를 제한할 것 같지만, 사실 조각가는 3차원 공간의 환영을 만

1.34 아라 파치스는 제국의 행렬, 기원전 13, 대리석 제단, 아카 파치스 박물관, 로마

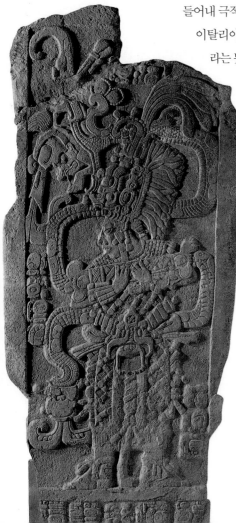

들어내 극적인 결과를 얻을 수 있다.

이탈리아 로마에 있는 아라 파치스('평화의 제단'이라는 뜻의 라틴어)의 남쪽 **파사드** 부조 조각들을 보면, 조각가는 한정된 공간 안에 많은 인물들을 집어넣으려 했다**1.34**. 이 무명의 미술가는 조각의 깊이를 조절함으로써 이 구성의 어떤 부분은 다른 부분들보다 멀리 떨어져 있음을 보여준다. **전경**의 인물들을 (**고부조**로) 깊이 깎아내서 이들이 걸친 토가의 주름이 그림자에 의해 뚜렷하게 부각된다. 그러나 미술가는 단지 한 줄의 사람들이 아니라 많은 군중을 암시하고 싶어했다. 전경의 인물들 뒤에 있는 인물들도 부조로 조각했지만, 그리 깊게 파내지는 않았다. 뒤쪽의 인물들은 멀리 있는 것처럼 보이는데, 그림자가 적게 생겨 형상이 두드러지지 않기 때문이다. 미술가는 세번째 무리의 인물들을 이용해서 더욱 더 깊은 공간을 암시한다. 이 인물들은 얕은 부조로 조각되었고, 따라서 그림자가 아예 생기지 않아 거의 눈에 띄지 않는다. 이런 효과는 조각들이 포개져 있고 그 높이가 점점 줄어드는 왼쪽 위 가장자리에 분명히 나타난다.

도판 **1.35**의 마야 석비를 **저부조**로 깎은 마야의 미술가는 아라 파치스를 조각하면서 인물들을 깊이 파낸 로마의 미술가와는 아주 다른 전통에서 작업했다. 이 마야 **석비**를 보면, 모든 조각이 동일한 **평면**에 신중하게 배열되어 있다. 조각가는 마야의 통치자를 묘사했는데, 이 커다란 인물은 지극히 세세하고 정교한 의복을 입은 모습이다. 인물의 왼쪽에 적힌 마야어 글귀는 그 비중이 인물과 동등해 보인다. 조각가의 의도는 관람자가 **구성**의 모든 요소를 일일이 다 읽는 것이었다.

1.35 초자연적인 장면을 묘사한 석비, 멕시코 또는 과테말라, 761년, 석회암, 233.6×106.6×7.6cm, 샌프란시스코 미술관

1.36 부피와 양감

부피

3차원의 대상은 필연적으로 부피를 가질 수밖에 없다. 부피는 대상이 차지하는 공간의 양이다. 고체 대상에는 부피가 있는데, 이는 텅 빈 공간을 에워싸는 대상들도 마찬가지다. 반면에 양감은 어떤 것이 속이 꽉 차 있으면서 공간을 차지하고 있음을 암시한다**1.36**. 대개 건축의 형태는 살거나 일하는 데 사용할 커다란 실내 공간을 에워싼다. 예를 들면, 실내에 지붕 없는 중정을 커다랗게 만들어 로비의 **초점**이 되게 한 호텔들이 있다. 그런가 하면 개방성보다는 무게와 견고성에 강세를 두는 조각들도 있다. 이런 작품들에는 우리가 볼 수 있는 열린 공간이 거의 없다. 양감의 존재는 무게와 중력, 땅과의 연결을 암시하며, 양감의 부재는 가벼움, 경쾌함, 비행을 암시한다. 그리고 비대칭적인 양감은—또는 중심 **축**에서 균등하게 나누어질 수 없는 양감은—활력과 동작, 변화의 느낌을 준다.

열린 부피

미술가가 완전히 고체가 아닌 재료로 공간을 에워싸면 열린 부피가 생긴다. 〈유령작가〉를 보면, 랠프 헬믹Ralph Helmick(1952~)과 스튜어트 셰크터Stuart Schechter(1958~)는 금속 조각들을 조심스럽게 매달아 열린 부피를 만들었고, 이 전체의 부피는 커다란 인간 두상의 이미지를 만들어낸다**1.37a, 1.37b**. 조그만 금속 조각들은 알파벳의 철자와 다른 대상들을 재현한 것인데, 머리 모양을 만들어내면서도 공간을 에워싸지는 않게 배치되었다. 계단통에 매달려 있는 모습을 보면, 빈 공간과 '머리'는 구분되지도 분리되지도 않지만, 그럼에도 머리의 모양은 암시되어 있다.

1.37a (위 오른쪽) 랠프 헬믹과 스튜어트 셰크터, 〈유령작가〉, 1994, 금속 주형/스테인리스 케이블, 10.9×2.4×3m, 에번스턴 공공도서관, 일리노이
1.37b (오른쪽) 〈유령작가〉의 세부

러시아 미술가 블라디미르 타틀린Vladimir Tatlin(1885~
1953)의 〈제3인터내셔널 기념비〉**1.38**는 코민테른의 사
무실과 대의원실로 쓸 방이 딸린 거대한 탑을 지으려는
것이었다. 이 기념비는 러시아 볼셰비키 혁명의 승리를
기념할 예정이었다. 실제로 지어지지는 않았지만, 지어
졌다면 프랑스 파리에 있는 에펠 탑보다 훨씬 더 높았
을 것이다. 도판 **1.38**에서 보는 대로, 실내의 부피는 나
선형으로 열린 형태이고 재료로는 강철과 유리처럼 새
로운 소재가 제안되었는데, 이는 공산주의의 현대성과
역동성을 상징한다. 타틀린은 미술이 새로운 사회 질서
와 정치 질서를 지지하고 반영해야 한다고 믿었다.

열린 부피는 작품의 느낌을 가볍게 만들 수 있다. 미
국 조각가 캐롤 미킷Carol mickett(1952~)과 로버트 스택
하우스Robert Stackhouse(1942~)가 협업해서 만든 〈파랑
속에서(물마루)〉**1.39**는 물의 존재감을 암시한다. 이 미
술가들은 수평의 부재部材들을 빽빽하게 넣어 **음화 공간**
(나무 살 사이의 틈)을 창출함으로써 작품이 물에 떠 있
는 것처럼 만든다. 미킷과 스택하우스는 부재들을 곡선
으로 쌓고 불규칙한 간격으로 늘어놓아 부재들의 방향
을 미묘하게 바꾼다. 이러한 배치는 흐르는 물의 부드러

1.38 블라디미르 타틀린, 〈제3인터내셔널 기념비〉 모형, 1919

운 물결 같은 느낌을 준다. 이 미술가들은 통로를 지나
가는 관람자들에게 물에 둘러싸인 느낌을 주려고 한 것
이다.

1.39 캐롤 미킷과 로버트 스택하우스,
〈파랑 속에서(물마루)〉, 2008, 채색한
사이프러스 나무판, 7.3×32.9×3.3m

초점focal point: 미술 작품에서
관심이나 활동의 중심이 되는 부분.
보통 관람자의 관심을 가장 중요한
요소로 끌고 간다.
축axis: 형상·부피·구성의 중심을
보여주는 상상의 선.
음화 공간negative space: 주변의
형태들에 둘러싸여 생기는 빈 공간.
예를 들어 FedEx의 E와 x 사이에
생기는 오른쪽 화살표 모양.

양감

양감은 부피가 고체 상태로 공간을 차지하고 있음을 암시한다. 모든 물체에는 양감이 있다. 양감에 대한 우리의 지각은 그 물체에 대한 우리의 반응과 느낌에 영향을 준다(Gateways to Art: 올메크족의 거대 두상, **1.40** 참조). 손바닥에 자갈을 올려놓거나 책상에서 의자를 끄집어낼 때 우리는 자갈과 의자의 무게를 느낄 수 있다. 커다란 대상의 양감을 가늠할 때는 상상력, 그보다

작은 대상을 접해보았던 이전의 경험, 자연의 힘에 대한 이해를 바탕으로 삼는다. 미술 작품을 만들 때 미술가들은 이런 다양한 직관들을 활용한다.

양감은 3차원 대상의 무게를 암시할 수 있다. 어떤 미술가들은 양감을(반드시 있을 필요는 없는) 암시해서 우리가 쳐다보는 대상이 매우 무겁다는 인상을 준다. 영화에서는 특수 효과 미술가들이 발포 소재로 큰 바위를 만들어 엄청나게 무겁다는 인상을 준다. 물론 양감이 필연적으로 무거움을 암시하는 것은 아니다. 그

Gateways to Art
올메크족의 거대 두상: 양감과 권력

어떤 경우 미술 작품들의 기념비적 특성은 그 작품들의 양감과 직결된다. 높이가 2.4미터에 달할 정도로 올메크의 거대 두상은 위풍당당하게 물리적 존재감을 발휘한다**1.40**. 크기만 보아도 이 작품이 깊은 인상을 주고 주위를 압도하기 위해 만들어졌음이 거의 확실해진다. 멕시코의 라 벤타에서는 세 개의 두상이 '행렬 대형'으로 놓여 있었고, 그래서 관람자는 이 두상에서 저 두상으로 걸어갈 수밖에 없었는데, 그러는 사이 이 두상들의 시각적 효과는 필경 점점 더 커졌을 것이다. 올메크 거대 두상 가운데 일부는 뒷면이 평평하다. '제단'으로 알려진 이전의 기념물을 깎아내서 만들었기 때문이다. 제단은 사실 왕좌였을 수도 있는데, 두상의 납작한 후면이 제단의 바닥이었다. 손바닥에 쏙 들어오는 자갈로도 비슷한 모습의 두상을 깎을 수 있었을 것이다. 그러니 이 두상의 거대한 규모 자체가 위압적인 표현이다. 두상의 위협적인 크기는 강력한 통치자나 중요한 선조의 권능을 암시한다. 두툼한 입술과 코는 두상의 거대한 규모를 증폭한다.

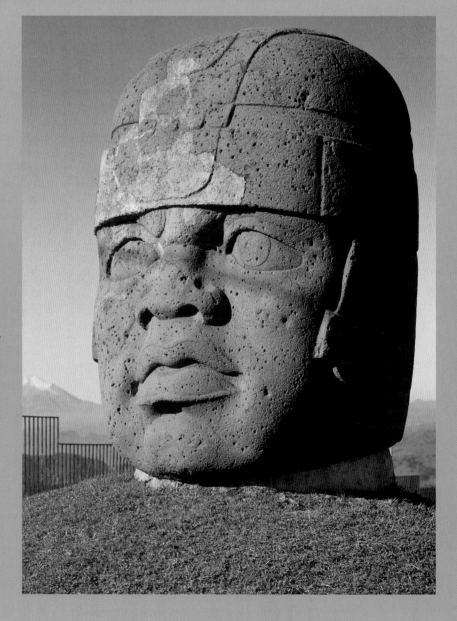

1.40 올메크족, 거대 두상, 기원전 1500~1300, 현무암, 인류학박물관, 베라크루스, 멕시코

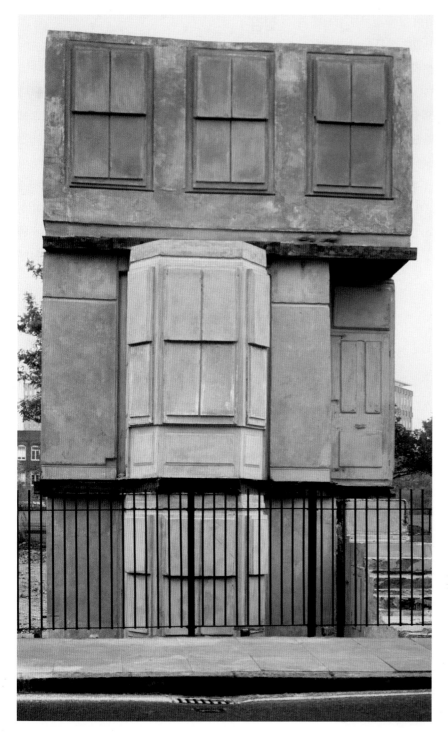

1.41 레이철 화이트리드, 〈집〉, 1993, 콘크리트, 보우, 런던(1994년 철거됨)

던 집을 추모하는 기념비로 변모했다. 화이트리드는 이 건물 내부의 부피를 가져다가 그 속에 살았던, 그리고 바로 그런 형태의 집들에 살았던 사람들의 삶을 기리는 영구적 기념물로 바꾸었다. 우리는 콘크리트의 무게만 이해하는 것이 아니라, 거기에 어린 삶과 죽음, 기억과 변화도 떠올린다.

베네수엘라 태생의 미술가 마리솔 에스코바르^Marisol Escobar^(1930~2016)가 만든 조각 〈다미앵 신부〉**1.42**는 불가항력의 힘에 맞서 고정된 물체처럼 서 있다. 이 조각이 묘사하는 것은 한 인도주의 영웅의 용기다. 다미앵 드 뵈스테르^Damien de Veuster^(1840~1889)신부는

1.42 마리솔 에스코바르, 〈다미앵 신부〉, 1969, 청동, 주 의사당, 호놀룰루, 하와이

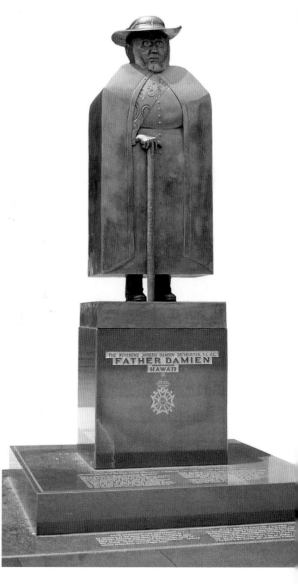

것이 늘 암시하는 것은 부피가 고체 상태로 공간을 차지하고 있다는 것뿐이다.

영국 조각가 레이철 화이트리드^Rachel Whiteread^(1963~)의 〈집〉**1.41**에서 양감은 어마어마한 무게와 견고함을 암시한다. 이 작품을 만들기 위해, 화이트리드는 집의 내부 공간을 콘크리트로 가득 채운 다음에 집의 외벽과 창문을 부쉈다. 한때는 평범한 가정의 행복하고 슬픈 순간들로 가득했던 텅 빈 공간은, 이제는 전에 있

19세기에 하와이의 몰로카이 섬에 설치된 한센병 환자 정착촌에서 이들을 돌보았던 가톨릭 선교사다. 마리솔은 그의 한결같은 측은지심을 네 개의 사각형이 암시하는 양감으로 드러내고, 꼿꼿하고 올바른 성품은 수직선들―지팡이, 망토, 일렬로 채운 단추―에 담았다. 다부진 형태는 안정감과 단호함을 느끼게 한다. 다미앵 신부는 한센병 환자들을 돌보다가 자신도 한센병에 걸려 사망하여 영웅적인 행동의 귀감이 되었고, 하와이 의회는 투표를 해서 신부의 추모비를 호놀룰루에 있는 주 의사당 정면에 세우기로 했다.

1.43 백남준, 〈TV부처〉, 1974, 폐쇄회로 비디오 설치와 청동 조각, 모니터, 비디오 카메라, 설치에 따라 가변 크기, 시립미술관, 암스테르담

질감

만지고 느낄 수 있는 3차원 대상이라면 어떤 것에나 질감이 있다. 우리가 3차원 형태를 물리적으로 접할 때 경험하는 촉감이 질감이다. 곱게 마무리한 금속 오브제의 매끈하고 차가운 표면부터 부러진 나뭇가지의 거칠고 삐죽삐죽한 가시 같은 느낌, 바위투성이 해변의 울퉁불퉁한 표면까지, 질감은 각양각색이다.

이 책을 손으로 잡아보면 지면과 무게가 느껴진다. 질감을 생각할 때 우리는 주로 손에서 받는 인상에 의지하며, 이런 촉각의 경험은 미술을 보는 방식에도 영

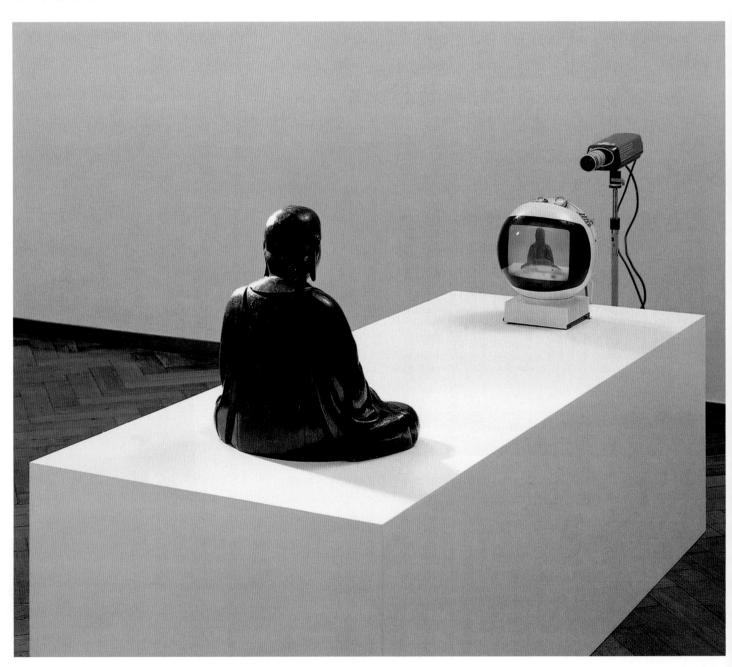

향을 미친다.

심지어는 3차원의 미술 작품에 손을 대보지 않고도, 우리는 여전히 그 작품이 지닌 '실제 질감'을 생각할 수 있다. 반질반질 광을 낸 돌의 감촉(시원하고 매끄럽다)이 어떤지 알기에, 고도로 광을 낸 대리석 쳐다볼 때 예전의 경험을 바탕으로 그 질감이 어떤지 상상할 수 있다. 하지만 그 조각을 책 속의 사진으로 보는 경험과 같은 방안에서 옆에 서서 보는 경험은 다를 것이다.

미술가 백남준(1932~2006)의 조각 〈TV부처〉**1.43**의 관람자들은 작품을 보고 만지면서 실제 질감을 경험한다. 우리는 청동 조각상을 만질 때, 텔레비전 화면을 만질 때, 또는 비디오카메라를 만질 때의 촉감을 알고 있다. 백남준은 세상에 대해 묵상하며 현대의 전자제품을 통해 명상하는 부처 이미지를 시각적으로 제시한다. 그는 우리가 과거에 경험한 촉감에 기대어 미술 작품을 더 완전하게 경험하도록 한다. 첨단 기술과 거리가 먼 촉감이, 시각적 이미지를 포착하고 화면에 영사하는 고급 기술 처리과정과 대조를 이룬다. 작품에 설치된 카메라라는 실제 질감을 촬영하고, 그것을 촉각적 기억을 통해서만 경험할 수 있는 이미지로 옮겨놓는다. 그로써 질감은 화면 속의 2차원 이미지에 의해 암시된다.

전복적인 질감

전복적인 질감은 우리가 예전에 한 촉감적 경험과 모순되는 질감이다. 선인장 중에는 겉보기에 부드러운 털로 덮여 있지만 만져보면 따끔하니 아프게 하는 종류가 있다. 미술가들과 디자이너들은 전복적인 질감이 지닌 모순적이고 대조적인 면들을 사용해 관람자들이 주변 세계에 품고 있던 선입견을 다시 생각해보도록 만든다.

20세기 초에 **초현실주의자**라고 자처했던 미술가들은 꿈과 무의식에서 나온 관념과 이미지에 바탕을 둔 작품을 만들었다. 스위스 초현실주의자 메레 오펜하임 Méret Oppenheim(1913~1985)은 관람자의 의식적이고 논리적인 경험과 모순되는 질감을 사용했다. 조각 〈오브제〉**1.44**에서 오펜하임은 대개 딱딱하고 시원한 촉감인 컵과 컵 받침, 스푼을 부드럽고 털이 북실북실한 물건으로 만들었다. 이 물건으로 차를 마신다고 생각해보면 털이 입술을 간질이는 듯한 예기치 않은 감각이 떠오른다. 미술가는 반질반질한 찻잔으로 차를 마실 때의 실제 경험과 충돌하는 촉감적 기억에 의지하고 있는 것이다. 이 경우에서는 형태야 쉽게 알아볼 수 있지만, 떠오르는 경험은 그렇지 않다.

초현실주의자surrealist : 1920년대와 그 이후에 초현실주의 운동에 가담한 미술가. 초현실주의 미술은 꿈과 잠재의식에서 영감을 받았다.

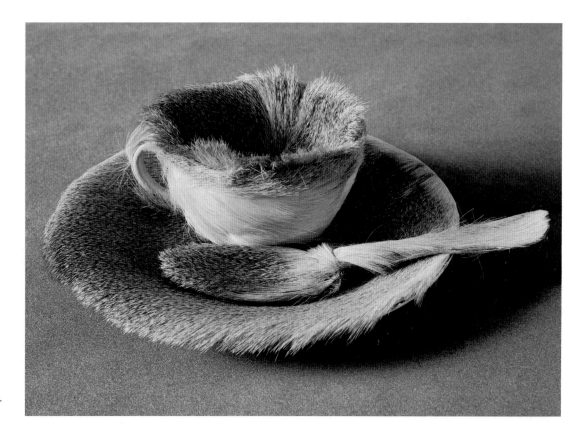

1.44 메레 오펜하임, 〈오브제〉, 1936. 털이 덮인 컵, 받침, 수저. 높이 7.3cm, 뉴욕 현대 미술관

빌바오 구겐하임 미술관

미국 건축가 프랭크 게리Frank Garry(1929~)는 스페인 빌바오의 구겐하임 미술관을 설계했다1.45. 강과 도로 사이에 위치한 이 미술관은 1997년에 완공되었다. 게리는 빌바오가 한때 조선 산업의 중심지였음을 고려해 굽이치는 표면을 통해 배와 배 만드는 광경을 떠오르게 했다. 게리의 디자인은 기하학적 형태와 유기적 형태의 대조를 사용한다. 역사적으로, 건축 디자인은 기하학적 형태에 의존했다. 기하학적 형태에 비해 유기적 형태는 미리 시각화하기도, 평면도를 그리기도 훨씬 어렵다. 곡선형의 불규칙한 구조물은 측량하기도, 측정하기도, 배관을 깔기도, 수평을 맞추기도 어려운 것이다. 그러나 게리는 원래 항공기 디자인을 위해 개발된 컴퓨터 프로그램을 사용해서 건축물은 기하학적 형태라는 우리의 선입견과 배치되는 건물을 설계했다. 이 구겐하임 미술관의 벽 대부분은 불규칙하고 곡선적인 유기적 형태들로 이루어져서 종잡을 수 없이 올라갔다 내려갔다 한다. 굽이치는 표면들은 구조에 움직임과 생동감을 부여한다. 여기에 그쳤으면 일부 방문객들은 방향을 잃은 느낌에 사로잡혔을 것이다. 그러나

게리는 중요한 교차점들에 강한 기하학적 형태를 써서 이런 혼란을 방지한다. 예를 들어, 입구에 안정감 있는 기하학적 형태를 써서 가장 예민한 방문객이라도 건물에 들어오도록 권장하는 것이다.

게리는 조각적 부조와 환조의 형태를 모두 사용한다. 이 건물에서 유기적인 부분의 표면은 티타늄 타일로 덮여 있다. 이 재료가 표면에서 일으키는 미묘한 변화들은 추상적인 저부조와 닮았다. 그러나 건물 전체 또한 환조 조각 같아서, 관람자는 주변을 돌면서 예기치 않게 튀어나오고 굽이치는 건물을 음미할 수 있다.

게리의 미술관은 그 지역의 모습을 바꾸어놓았다. 장차 달라질 미술과 미술가들의 필요에 맞출 수 있도록 설계된 내부 공간은 확장할 수도 있고 축소할 수도 있어 흥미로운 전시 기회를 만들어낸다. 건물의 복합적인 모양은 마치 커다란 보트처럼 허공에 튀어나와, 곁을 흐르는 네르비온 강과의 관계를 강조한다. 이 건물은 주변의 도시 풍경과 철저하게 대조되고, 빌바오의 쇠락해가는 산업 구역에 낙관적인 전망을 부여한다.

1.45 프랭크 게리, 〈구겐하임 미술관〉, 1997, 빌바오, 스페인

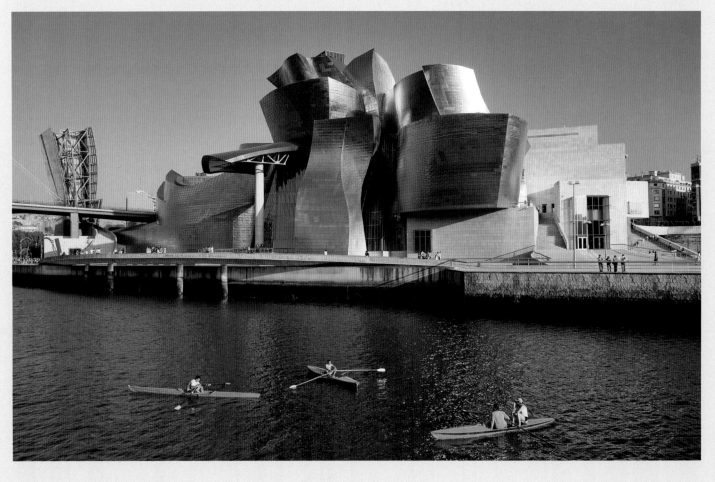

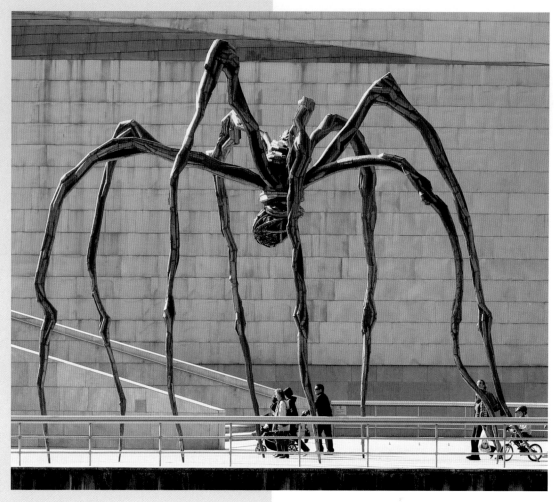

1.46 루이즈 부르주아, 〈마망〉, 1999(캐스팅은 2001), 청동, 스테인리스 스틸, 대리석, 8.9×9.9×11.6m, 구겐하임 미술관, 빌바오, 스페인

게리의 건물에서 어른거리는 티타늄 타일을 보완해주는 조각이 미술관 옆에 서 있다. 바로 프랑스 미술가 루이즈 부르주아Louise Bourgeois(1911~2010)의 〈마망maman〉(불어로 '엄마'라는 뜻)**1.46**이다. 견고해 보이는 구겐하임의 양감은 〈마망〉의 호리호리한 형태, 열린 부피와 대조를 이룬다. 거미의 다리들 주변에 빈 공간이 있어 가벼운 느낌이 나고, 다리의 각도에 미묘한 변화를 주어 움직임을 암시한다. 곧 넘어질 것처럼 불안정하고 취약한 모습의 거미는 거대하고 견고한 건물과 대조가 된다. 이 거미는 청동으로 만들어졌지만 매우 가벼워 보인다. 그리고 중심체 아래에는 대리석으로 된 구형 용기를 알집처럼 달아, 모성의 온화함과 억센 보호 본능 둘 다를 나타내고자 한다.

결론

우리는 3차원의 미술 작품을 높이·너비·깊이의 관점에서 본다. 형태라는 용어는 모든 3차원 작품을 묘사하는 데 사용된다. 3차원의 형태는 기하학적일 수도 있고 유기적일 수도 있다. 3차원 형태는 또한 부피(형태가 차지하고 있는 공간의 양)와 양감(부피가 고체 상태이고 공간을 차지하고 있다는 인상)도 가지고 있다. 형태의 표면은 질감의 측면에서도 묘사될 수 있다. 미술가들은 3차원 미술의 언어를 사용해서 많은 생각과 감정을 표현할 수 있다. 메레 오펜하임은 털이 난 찻잔과 접시를 써서 일상의 사물들에 대한 우리의 통념을 장난스럽게 시험한다. 올메크의 거대 두상을 만든 사람들은 이보다 훨씬 더 큰 규모로 통치자나 조상의 권능을 표현하는 반면, 〈피에타〉를 만든 14세기의 조각가는 죽어가는 예수의 형태를 부여잡은 마리아의 끔찍한 슬픔을 전달한다.

1.3

깊이의 암시: 명도와 공간

Implied Depth: Value and Space

1.47 르네 마그리트, 〈이미지의
배반('이것은 파이프가 아니다')〉, 1929,
캔버스에 유채, 60.3×81.2cm, LA
카운티 미술관

현실은 환영에 불과하다. 환영이기는 하나 굉장히
영속적이다.

– 알베르트 아인슈타인

아인슈타인 Albert Einstein 이 우리가 눈으로 보는 것이 다
실재하지는 않는다는 말을 했을 때, 아마도 그는 미술
을 염두에 두지는 않았을 것이다. 그러나 미술가들은
이 말을 즉시 이해한다. 미술가들은 평평한 표면에 진
짜 공간 같은 그림을 그릴 때, 자신이 환영을 만들고 있
음을 알고 있기 때문이다. 우리 역시 마술사가 묘기를
부리는 모습을 지켜볼 때, 어떻게 저런 마술이 일어나
는지 본능적으로 의구심을 품는다. 이 장에서는 미술
가들이 **2차원**적 미술 작품에 **3차원**적 깊이를 지닌 모
습을 만들어낼 때 쓰는 몇몇 비법들을 보여줄 것이다.

깊이를 암시하는 데 미술가들이 사용하는 기법들—

명도·공간·원근법—은 과거의 시각 경험과 보는 방
식을 떠올리게 한다. 표면의 밝음 또는 어두움을 뜻하
는 명도는 빛과 그림자의 효과를 모방하고, 견고함을
나타내는 데 사용할 수 있다. 미술가들은 시각의 광학
적 원리에 바탕을 둔 다양한 기법들을 통해 그림에서
공간의 환영을 만들 수 있다. 이런 기법 가운데 하나를
대기 원근법이라고 하는데, 우리가 먼 거리에서 색채,
투명도, 형태를 시각적으로 파악한 것을 흉내내는 방
법이다. 선 원근법과 평행 원근법은 3차원 공간의 관념
을 2차원 표면에 표현할 수 있는 드로잉 방법들이다.
이 장에서는 공간의 환영을 만들어내는 이런 방법들을
소개하고 일부 미술가들이 이런 방법들을 택하는 이유
에 대해 논의할 것이다.

〈이미지의 배반〉**1.47**에서, 벨기에의 **초현실주의 미
술가** 르네 마그리트 René Magritte (1898~1967)는 명도와
원근법을 사용해 깊이를 암시한다. 파이프는 다양한
명도(밝고 어두운 색조)로 그려져 있는데, 이런 명도가
깊이를 암시하는 그림자의 모습을 만들어낸다. 파이프
머리(담배가 채워질 곳)는 두 개의 동심 타원형으로 그
려져 있는데, 원을 원근법으로 보면 타원형으로 나타
나기 때문이다. 우리는 실제 파이프가 실제 공간에서
어떻게 보이는지 알고, 마그리트는 우리의 시지각 습
관을 알고 있다. 그는 단단하게 '느껴지는' 파이프의 그
림을 그린 다음, 짓궂게도 정신의 습관을 재검토해보
라고 권유하는 것이다.

이 그림에서 마그리트가 우리에게 말하는 것은 회화
란 시각적 속임수라는 사실이다. 마그리트는 'Ceci n'est
pas une pipe'('이것은 파이프가 아니다')라는 글귀를
적었는데, 이를 통해 그는 파이프처럼 보이는 것이 실

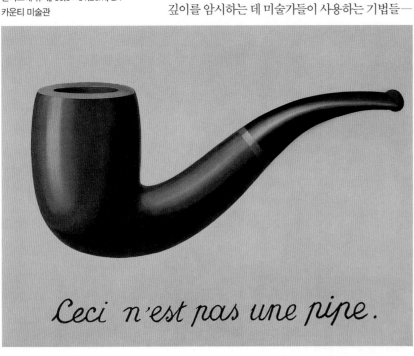

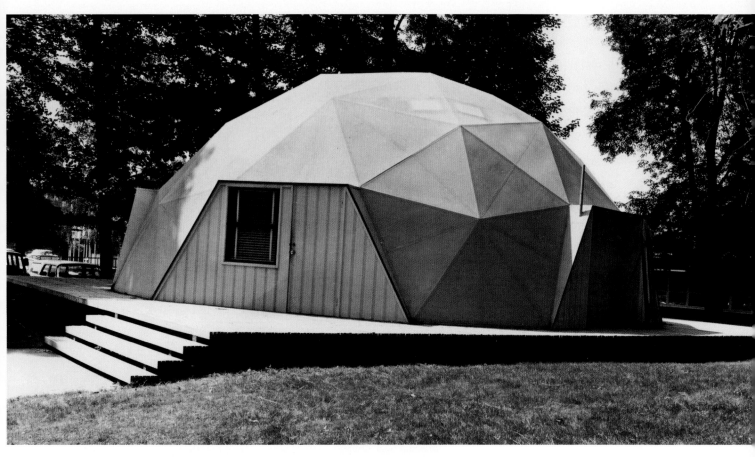

은 파이프가 아니고, 환영이며 평평한 표면에 묻은 물감에 불과하다는 것을 알려주려는 것이다.

명도

명도는 밝음과 어두움을 가리킨다. 미술가는 명도를 통해 견고한 느낌을 만들어낼 수 있고 우리의 기분에 영향을 미칠 수 있다. 예를 들면, 1940년대 탐정 영화는 너무나 어두운 색조로 제작되어 필름 누아르film noir—프랑스어로 '검은 영화'—라는 고유한 **양식**을 갖게 되었다. 이런 추리물의 심각한 분위기는 영화제작자가 어두운 명도를 선택함으로써 더 강해졌다. 미술가들은 깊이를 만들어내는 도구로 어둡고 밝은 명도를 사용한다.

미술가들은 빛이 표면을 비출 때 나타나는 효과들을 관찰해서 사물의 외양을 모사하는 법을 배운다. 아트 돔 **1.48**은 오리건의 포틀랜드에 있는 리드 칼리지에서 조각 스튜디오로 쓰였던 건물인데, **평면**에서 빛의 효과가 위치에 따라 어떻게 달라지는지 보여준다. 이 표면은 여러 개의 삼각형 평면들로 이루어져 있다. 이 평면들은 각각 명도가 다른데, 평면을 비추는 빛의 양에 따라 평면의 밝음과 어둠에 정도차가 나기 때문이다. 광원(돔의 왼쪽 위에 있다)은 아트 돔의 삼각형 평면들 중 특정 공간에 좀더 곧장 떨어진다. 밝은 명도를 지닌 평면들은 광원과 마주보고 어두운 명도를 지닌 평면일수록 광원을 등지고 있다.

명도 변화는 흔히 점진적으로 일어난다. 아트 돔을 보면, 평면이 빛으로부터 더 멀어지고 빛을 등질수록 상

1.48 리처드 버크민스터 풀러, 지오데식 돔(아트 돔), 1963~1979, 리드 칼리지, 포틀랜드, 오리건

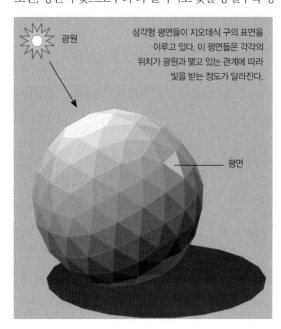

광원

삼각형 평면들이 지오데식 구의 표면을 이루고 있다. 이 평면들은 각각의 위치가 광원과 맺고 있는 관계에 따라 빛을 받는 정도가 달라진다.

평면

1.49 지오데식 구의 명도와 평면들, 벡터 그래픽

양식 style: 작품의 시각적 표현 형식을 식별할 수 있도록 미술가나 미술가 그룹이 시각언어를 사용하는 특징적인 방법.
평면 plane: 평평한 표면.

대적으로 명도가 점점 더 어두워진다는 것을 알 수 있다1.49. 이런 변화는 어떤 대상에서나 일어난다. 심지어는 하얀색 대상에서도 미묘한 명도 변화가 있다.

명도의 범위는 일련의 상이한 명도들을 가리킨다. 지오데식 구의 이미지(77쪽 참조)에는 검정과 하양의 명도 범위, 그리고 여덟 가지 명도의 회색이 있다. 검정과 하양은 이 범위의 양 극단에 있는 명도이다.

키아로스쿠로

키아로스쿠로Chiaroscuro (이탈리아어로 '밝음-어두움')는 단단한 3차원 형태의 환영을 만들어내기 위해 2차원 미술 작품에 명도를 적용하는 방법이다1.50.

2차원에서 견고함과 깊이의 환영을 만들어내려면 이탈리아 **르네상스** 시대의 미술가들이 고안한 접근법을 사용하면 된다. 르네상스 미술가들은 원구를 모델로 삼아 빛과 그림자의 영역을 다섯 단계로 구별했다. **하이라이트**는 대상에 빛이 가장 직접 떨어지는 지점을 나타내며, 밝은 흰색으로 그려질 때가 가장 많다. 빛은 하이라이트로부터 그림자 쪽으로 이동하면서 점점 더 적은 빛을 대상에 비추다가, 대상의 표면이 빛을 등지는 지점에 이른다. 그리고 여기서 더 어두운 명도들, 즉 본 그림자로 더욱 갑작스럽게 옮겨간다. 구의 아래서는 그림자가 주변 환경에서 나온 반사광과 혼합되어

1.50 키아로스쿠로 도해

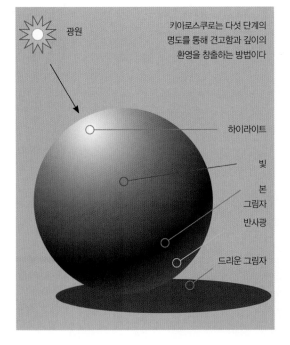

광원

키아로스쿠로는 다섯 단계의 명도를 통해 견고함과 깊이의 환영을 창출하는 방법이다

하이라이트

빛

본 그림자

반사광

드리운 그림자

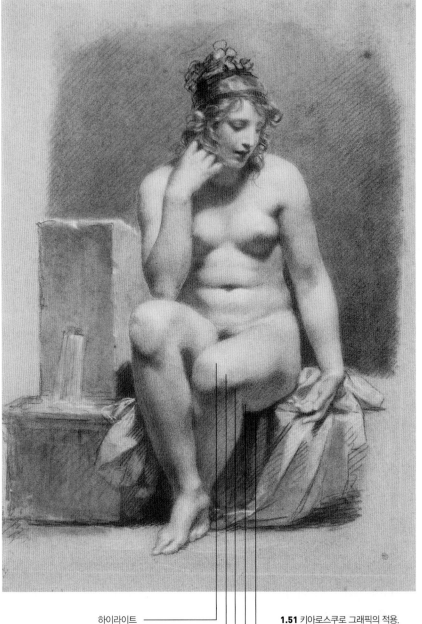

하이라이트
빛
본 그림자
반사광
드리운 그림자

1.51 키아로스쿠로 그래픽의 적용. 작품은 피에르-폴 프뤼동의 〈샘 습작〉, 1801년경, 연청색 종이에 검정 및 하양 분필, 55.2×38.7cm, 스털링과 프란신 클라크 미술원, 윌리엄스타운, 매사추세츠

좀더 밝은 명도가 만들어진다. 이 명도가 구 밑단의 윤곽을 드러낸다. 한편 구는 광원의 반대 방향으로 그림자를 드리운다. 대상 바깥에 드리운 그림자의 가장자리로 가까이 가면, 주변 환경에서 나온 빛이 증가하므로 그림자가 점점 밝아진다.

〈샘 습작〉1.51에서 프랑스 미술가 피에르-폴 프뤼동Pierre-Paul Prud'hon(1758~1823)은 여성 인물 드로잉에

르네상스Renaissance: 14~17세기 유럽에서 일어난 문화적·예술적 변혁의 시기.
하이라이트highlight: 작품에서 가장 밝은 부분.

서 키아로스쿠로를 사용한다. 이 인물의 왼쪽 다리(관람자 쪽에서는 오른쪽 다리) 위편을 자세히 들여다보면, 키아로스쿠로가 도판 **1.50**에서와 똑같이 사용되고 있음을 볼 수 있다. 하이라이트 영역은 무릎에 있고 이 영역은 밝게 표현된 허벅지로 옮겨간다. 무릎과 허벅지 아래에는 강한 본 그림자가 있다. 반사광은 장딴지와 허벅지의 아래쪽에서 볼 수 있다. 이 반사광은 장딴지 뒤에 드리운 어두운 그림자에 의해 강조된다. 프뤼동은 연청색 종이에 검정 초크와 하양 초크를 사용했기 때문에 가장 밝은 영역과 가장 어두운 영역, 즉 키아로스쿠로를 강조할 수 있었다.

키아로스쿠로를 사용하면, 특히 과장된 키아로스쿠로를 사용하면 극적인 효과를 낼 수 있다. 이탈리아 미술가 미켈란젤로 다 카라바조 Michelangelo da Merisi Caravaggio(1571~1610)가 그린 〈성 마태의 소명〉**1.52**은 강하고 대조적인 명도들을 사용해 조용한 회합을 대단히 중요하고 힘이 실린 사건으로 바꾸어낸다. 빛과 어둠의 강렬한 차이가 마태를 지목하는 그리스도의 손을 각별히 **강조**하고, 이에 마태는 자신을 가리킨다. 빛 또한 마태를 구획하며, 마태에게 그리스도의 사도가 되라는 소

강조emphasis: 작품의 특정한 요소에 주목하도록 하는 드로잉 기법.

1.52 카라바조, 〈성 마태의 소명〉, 1599~1600년경, 캔버스에 유채, 3.3×3.4m, 콘타렐리 예배당, 산 루이지 데이 프란체시, 로마

선영hatching: 밝음과 어두움을 표현하기 위해 선을 겹치지 않고 평행하게 긋는 방법.

매체medium(media): 미술가가 미술 작품을 만들기 위해 선택하는 재료. 예를 들어 캔버스·유화·대리석·조각·비디오·건축 등이 있다.

교차선영cross-hatching: 밝음과 어두움을 표현하기 위해 평행선을 교차하는 방법.

선영에서 선의 빈도를 늘리면 더 낮은 명도가 암시도니다.

선들을 겹치게 하거나 교차선영을 쓰면 명도의 어두움이 진해진다

1.53 선영과 교차선영을 사용해 명도를 조정하는 방법

1.54 미켈란젤로, 〈사티로스의 머리〉, 1520~1530년경, 종이에 펜과 잉크, 26.9×20cm, 루브르 박물관, 파리

명이 내려지자 방에 있는 다른 사람들이 놀라는 모습에도 하이라이트를 비춘다.

선영과 교차선영

미술가들은 또한 명도를 표현하는 데 **선영**이라는 방법도 사용한다**1.53**. 선영은 평행으로 바짝 붙어 있는 선들로 이루어진다. 가는 선이 필요한 **매체**, 예를 들어 인그레이빙, 펜과 잉크 드로잉은 선의 굵기에 변화를 많이 줄 수가 없다. 그럴 때 미술가는 선영이나 **교차선영**(선영을 변형시킨 것으로 선들을 겹쳐 쓴다)으로 형태와 깊이를 좀더 실감나게 만드는 명도들을 나타낼 수 있다.

이탈리아 미술가 미켈란젤로 부오나로티 Michelangelo Buonarroti (1475~1564)는 펜과 잉크 드로잉 〈사티로스의 머리〉**1.54**에서 교차선영을 사용한다. 교차선영이 사티로스의 얼굴에 단단함과 깊이를 부여한다. 미켈란젤로는 갈색 잉크를 층층이 쌓아올려 펜의 가는 선이 지닌 한계를 극복한다. 예를 들어, 사티로스의 광대뼈를 자세히 보면, 우리 쪽으로 튀어나오는 느낌이다. 이런 효과는 선영과 교차선영이 만들어내는 것이다. 환한 흰색 하이라이트에는 아무 선도 사용되지 않았다. 선영을 넣은 주변의 선들 때문에 밝은 빛으로부터 점점 더 어두운 명도로의 이동이 분명하게 나타난다. 하이라이트의 오른쪽 아래를 보면, 선영의 겹치는 선들이 두번째 층을 이루면서 하이라이트에 경계를 짓고 있는 대각선들과 교차하는 것이 보인다. 그다음, 아래로, 오른쪽으로 계속 훑어보면 선영의 선들이 더 많은 층을 이루면서 앞에 그려진 선들과 교차하는 것을 볼 수 있다. 선영의 선들이 교차를 거듭할수록 명도는 점점 더 어둡게 보인다. 미켈란젤로는 2차원의 가는 선들을 사용해서 3차원의 깊이를 전달하는 것이다.

공간

명도는 미술 작품에서 깊이감을 전달하는 데 미술가가 사용하는 다양한 전략들 가운데 하나일 뿐이다. 이런 전략들은 미술가가 깊이감과 공간의 환영을 만들 때 쓰는 기법들이다.

Gateways to Art
호쿠사이의 '가나가와 해변의 큰 파도': 깊이를 암시하는 방법

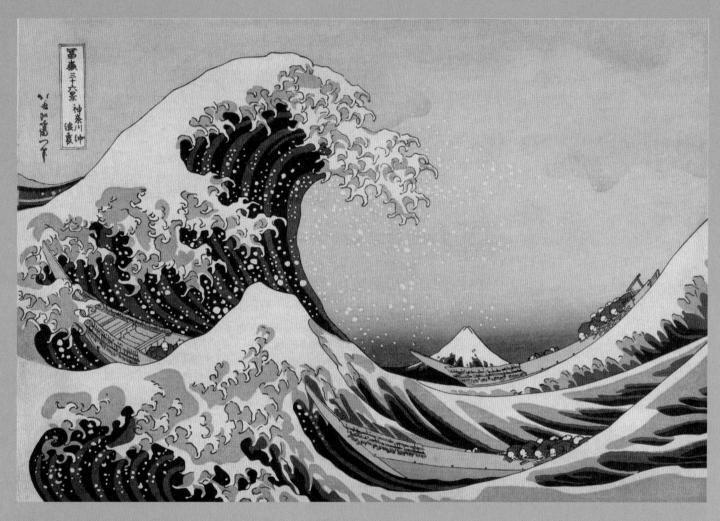

1.55 가츠시카 호쿠사이, '가나가와 해변의 큰 파도', 『후지 산의 36경』에 수록, 1826~1833(인쇄는 나중에), 판화, 채색 우드컷, 22.8×35.5cm, 워싱턴 국회도서관

일본 미술가 가츠시카 호쿠사이葛飾北斎(1780~1849)는 드로잉과 판화의 거장 가운데 한 사람으로, '가나가와 해변의 큰 파도'**1.55**에서 여러 장치를 사용해 깊이를 나타낸다. 미술가는 배 한 척의 형상을 다른 배들보다 작게 그렸는데 우리는 크기를 통해 가장 작은 배가 가장 멀리 있단 걸 알게 된다. 호쿠사이는 깊이에 관한 다른 단서들도 주고 있다. 파도의 형상이 두 개의 큰 배 형상(아래쪽)과 겹쳐 있는 것이다. 미술가는 이로써 물이 배의 형상보다 우리에게 더 가까이 있다고 이야기한다. 판화에서 형상들이 차지하는 상대적인 위치들 또한 깊이를 암시한다. 한 파도의 형상을 지면의 가장 낮은 지점에 놓았는데, 이로써 미술가는 그 파도가 관람자에게 가장 가깝다는 것을 암시한다.

형상들은 구성에서 위로 올라갈수록 더 멀리 있는 것처럼 보인다. 그다음 호쿠사이는 하얀색으로 윗부분을 칠한

거대한, 즉 이 작품의 제목이 된 파도 형상을 가지고 우리의 시선을 다시 전경으로 끌고 간다. 후지 산을 고의적으로 파도 꼭대기보다 낮은 자리에 놓은 탓에 그림의 공간 구성에 혼란이 생기지만, 이는 또한 산 위로 치솟은 파도의 크기에 대한 우리의 감각을 증폭시킨다. 처음 볼 때 산은 그냥 또 하나의 파도인 것처럼 보인다. 그러나 그것이 저 먼 곳의 후지 산임을 일단 깨닫고 나면 거리감을 느끼게 된다. 그러고 나면 우리는 배들이 해안에서 멀리 떨어진 곳에 있다고 추정할 수 있고, 이로 인해 저토록 격랑이 휘몰아치는 바다에 갇힌 뱃사람들의 운명에 대해 불안한 마음을 품게 된다.

1.56 범관, 〈계산행려도〉, 북송, 11세기, 걸개 두루마리, 비단에 먹과 채색, 206.3×103.1cm, 타이완 국립고궁박물관, 타이페이

크기, 겹침, 위치

미술 작품에서 어떤 **형상**의 크기가 다른 형상과 비교되면, 좀더 큰 대상이 우리에게 더 가까이 있다는 뜻일 때가 많다. 깊이의 환영을 만드는 또다른 방법은 형상들을 겹쳐놓는 것이다. 한 형상이 다른 형상과 겹쳐 보이는 경우에는, 앞쪽의 형상이 부분적으로 가려진 형상에 비해 더 가깝게 보인다. **화면** 속의 위치 또한 깊이를 암시하는 효과적인 장치다. 화면에서 아래쪽에 있는 형상이 더 가깝게 보인다.

명도와 질감의 교차

2차원에서 깊이의 환영은 흔히 명도와 질감의 배열에 영향을 받는다. 미술가들은 명도와 시각적 질감을 흩어놓는 방법으로 **리듬**감을 창출한다. 중국 화가 범관范寬(990년경~1020)의 〈계산행려도谿山行旅圖〉**1.56**를 보자. 우리의 눈이 아래로부터 위로 올라갈 때 맨 처음 맞닥뜨리는 것은 커다란 바위이고, 그다음에는 밝게 열린 부분(여행자들이 지나는 길)이 이어지며, 또 그다음에는 암석이 많은 풍경에 매달린 나무들과 잎사귀들이 나온다. 이 부분 뒤로는 밝은 영역이 또 하나 나온 다음, 시선이 암벽을 타고 올라가며 명도가 점차 어두워진다. 마침내 하늘에 이르면 다시 밝아지지만, 아래부터 위까지 이어진 리듬의 교차를 완성하기 위해 다소 어둡게 했다. 범관은 밝은 부분과 어두운 부분이 각각 차지하는 공간의 범위를 달리해서 구성에 흥미를 더한다. 또한 시각적 질감도 아래부터 위로 올라가면서 변한다는 것을 알 수 있다. 아래쪽 가까이서는 질감이 매우 거칠고 세세해 보인다. 그러나 이 지점 이후에는 질감이 잘 드러나지 않는다. 범관의 풍경화는 위로 올라가면서 뒤로 물러나기도 하는 것 같다. 이런 시각적 층들이 깊이감을 만들어낸다.

휘도와 색채

휘도brightness와 색채는 둘 다 미술 작품에서 깊이를 나타내는 데 사용될 수 있다. 밝은 영역은 가깝게 보이고, 어두운 영역은 물러나는 것처럼 보인다. 이런 현상은 특히 색채에서 두드러진다. 예를 들어, 우리는 매우 맑고 강한 초록색이 어두운 초록색보다 더 가까이 있다고 생각하기 쉽다. 미국 화가 토머스 하트 벤턴Thomas

1.57 토머스 하트 벤턴, 〈올드 97의 탈선 사고〉, 1943, 캔버스에 달걀 템페라와 유화, 72.3×113cm, 헌터 미술관, 채터누가, 미국

Hart Benton (1889~1975)은 〈올드 97의 탈선 사고〉**1.57**라는 회화에서 거리감을 만들기 위해 휘도와 색채를 사용했다. 초록색 영역을 보면, 밝고 순수한 초록색은 앞으로 나오지만, 어둡고 강도가 약한 초록색은 멀어진다. 작품의 아래 중앙부에 있는 초록색들은 왼쪽 뒤편에 멀리 있는 초록색들보다 더 강하다. 우리는 더 강한 색채가 더 가깝다고 보기 때문에, 이런 색채의 **강도** 차이는 우리로 하여금 이 끔찍한 철도 사고로부터 멀리 떨어진 안전한 거리에 있다는 느낌을 받게 한다.

대기 원근법

깊이의 환영을 만들기 위해 대기 원근법을 사용하는 미술가들도 있다. 우리를 둘러싼 공기는 완전히 투명하지 않기 때문에, 멀리 있는 대상은 대조가 약하고 세세함과 선명도가 떨어진다. 그 결과 강한 색의 대상이라도 멀어질수록 중간 명도의 청회색을 띠게 된다. 거리가 멀어지면서 점차 대기가 장면을 베일로 가리기 때문이다. 점차 대기가 장면을 베일로 가리기 때문이다. 오늘날의 영화제작자들은 이런 대기의 효과를 사

리듬rhythm: 작품에서 요소들이 일정하게 또는 규칙적으로 반복되는 것.

강도intensity: 색의 탁하고 선명한 정도를 나타내는 것. 빛나거나 가라앉은 여러 변형을 통해 예시된다.

1.58 대기 원근법의 효과

1.59 애서 브라운 듀랜드, 〈동지〉, 1849, 캔버스에 유채, 111.7×91.4cm, 미국, 크리스털 브릿지 미술관, 벤턴빌, 아칸소, 미국

용해서 아주 깊은 환영을 부여하는데, 이는 전통적인 미술가들이 언제나 해왔던 일이다.

도판 **1.58**을 보면, 왼쪽의 그리스 신전이 다른 신전들보다 관람자에게 더 가까워 보인다. 색채가 더 밝고 형상의 경계도 좀더 선명하기 때문이다. 제일 작은 신전은 세부가 불분명하고 청회색을 띠고 있어, 가장 멀리 있는 것처럼 보인다. 미국인 애서 브라운 듀랜드 Asher Brown Durand (1796~1886)는 〈동지〉**1.59**라는 회화에서 이와 비슷한 효과들을 사용했다. 전경의 나무들은 세세하고 밝은 초록색이지만, 뒤편의 풍경으로 멀어지면 나무들이 좀더 밝은 회색으로 바뀌면서 점점 더 희미해진다. 거리의 환영이 증가하면서 선과 형상도 덜 명확해지는 것이다. 듀랜드는 대기 원근법을 사용해서 미국의 광대한 풍경을 인상적으로 전하고 있다.

원근법

2차원의 표면에 깊이의 환영을 나타내려는 미술가, 건축가, 디자이너는 원근법을 사용한다. 선택할 수 있는 방법으로는 여러 가지가 있지만, 두 가지가 가장 일반적이다. **평행 원근법**이 평행 대각선을 써서 깊이를 전달한다면, **선 원근법**은 선들이 공간 속의 몇몇 지점에서 수렴되는 것처럼 보이는 체계를 쓴다. 두 형식의 원근법은 모두 우리가 세계를 바라보며 공간에 대해 생각하는 일부 방식을 활용한다.

평행 원근법

평행 원근법은 작품에 평행선들을 대각선으로 배열해서 깊이감을 내는 방법이다. 평행isometric이라는 단어는 '같은 정도'라는 뜻의 그리스어에서 나왔다. 이 체계는 중국의 미술가들이 1천 년 넘게 사용해왔다. 평행 원근법은 두루마리 그림에 특히 적합한데, 이런 그림은 여럿으로 나누지 않으면 살펴볼 수 없다. 중국의 산수화가들은 하나의 단일한 시점에서 본 공간을 그리는 데 관심을 둔 적이 한 번도 없었다. 이들은 여러 시점을 동시에 전하는 것을 선호했다. 그래서 평행 원근법을 선택하여 건축 등의 직선형 대상들이 구조적으로 지닌 선들을 통해 공간의 환영을 나타냈다. 서양徐揚의 그림 〈건륭남순도, 제6권 대운하지소주乾隆南巡圖, 第六卷 大運河至蘇州〉**1.60**의 일부에서 이 체계가 작동하는 것을 볼 수 있다. 작품 중앙에 ㄴ자 모양의 작은 건물의 윤곽을 나타내는 평행 대각선들이 3차원 대상을 암시한다.**1.61** 1770년대에 활동한 중국 미술가 서양은 이 방법을 써서 대운하를 따라 지은 이 건물에 깊이의 환영을 부여한다. 깊이를 암시하는 이 방법은 서양 전통에 따르면 '사실적'이지는 않다. 그러나 미술가는 다른 공간적 장치들을 이용해서 이 공간의 구조가 어떤지 이해할 수 있게 도움을 준다. 예를 들면, 나무들은 멀어지면서 크기가 작아지는데, 이를 통해 깊이감이 강해지는 것이다.

평행 원근법은 오늘날의 컴퓨터 그래픽에서도 흔히 볼 수 있다. 컴퓨터 게임 〈심즈〉**1.62**는 서양이 1770년에 사용했던 것과 비슷한 원근법으로 깊이를 표현하도록 제작되었다. 이 게임의 디자이너들은 평행하는 대각선들을 사용해서 '타일'을 만들어냄으로써 게임에

1.60 서양, 〈건륭남순도, 제6권
대운하지소주〉, 청나라, 1770(세부),
두루마리, 비단에 먹과 채색,
0.6×19.9m, 메트로폴리탄 미술관,
뉴욕

선들이 평행한 대각선으로
그려져 평행 원근법으로
깊이감을 만든다.

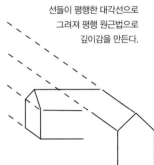

1.61 (위) 두루마리 그림에 사용된 평행
원근법 세부 그래픽

1.62 〈심즈〉 스크린샷, 컴퓨터
시뮬레이션 게임, 2000

건축적 구조를 부여했던 것이다. 타일들은 형태가 같은 대상들을 동일 크기로 유지하도록 해주는데, 동시에 그것들은 게임 영역 여기저기를 돌아다니면서도 여전히 깊이를 암시한다. 게임 디자이너들이 평행 원근법을 택한 덕분에 플레이어들은 왜곡 없이 건물들을 변경할 수 있게 된다. 개개의 타일은 동일 크기로 남아 있기 때문이다.

선 원근법

선 원근법은 선들을 사용하여 2차원의 미술 작품에 깊이의 환영을 만들어내는 수학적 체계다. ('선들'은 가령 건물에서처럼 **실선**일 수도 있고, 인물이나 형상들을 통해 **암시된 선**일 수도 있다.) 미술가들이 사용하는 선 원근법 체계는 우리가 주변에서 보는 세계 속의 공간에 대한 관찰에 바탕을 둔다. 곧게 뻗은 철로의 선이나 도로의 양쪽 변들은 사실 언제나 평행을 달리지만, 우리에게서 멀어질수록 양쪽 변이 수렴하는 것처럼 보인다.

기원과 역사

선 원근법의 역사는 기원전 5세기에 중국 철학자 묵자가 암실의 벽에 구멍을 뚫어 빛을 쏘면 이미지도 투사된다는 사실을 관찰하면서 시작되었다. 나중에 1000년경 알하젠Alazen(965~1039년경, 본명은 이븐 알-하이삼Ibn al-Haytham)이라는 아랍 수학자가 이론을 내놓았다. 묵자가 발견한 구멍 투사처럼, 빛이 깔때기꼴로 눈 안에 들어오기 때문에 우리가 세상을 볼 수 있다는 것이다. 그는 또한 현재 우리가 카메라 옵스쿠라camera obscura('어두운 방'이라는 뜻의 라틴어)라고 하는 것을 사용해서 투사된 빛의 효과를 입증했다. 이 장치는 빛이 눈에 들어온다는 지식과 결합하여 나중에 선 원근법을 개발하는 이론적 바탕이 되었다. 르네상스 시대의 미술가이자 건축가 레온 바티스타 알베르티Leon Bat-

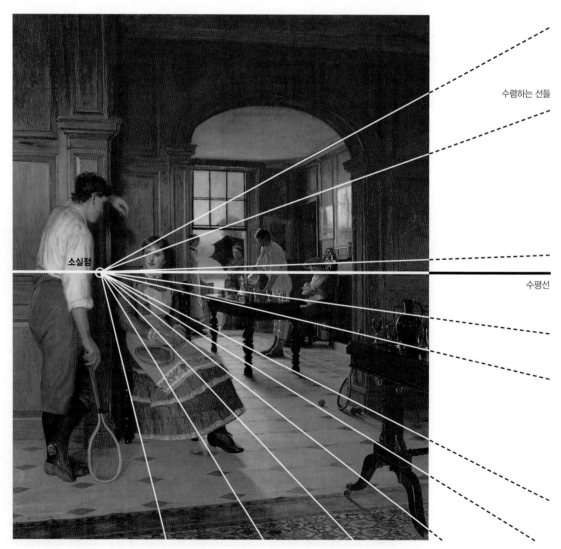

1.63 수렴의 효과: 이디스 헤일러, 〈여름날의 소나기〉, 1883, 캔버스에 유채, 53.3×44.1cm, 개인 소장

소실점

수렴하는 선들

수평선

실선actual line: 끊어진 곳 없이 계속 이어진 선.

암시된 선implied line: 실제로 그려진 것은 아니지만 작품의 요소들이 암시하는 선.

tista Alberti(1404~1472)는 이 이론들과 자신이 관찰한 내용을 바탕으로 『회화에 관하여 On Painting』라는 소책자를 썼다.

알베르티는 미술 작품에서 깊이감을 만들어내려면 카메라 옵스쿠라를 통해 투사된 이미지를 모방하라고 권했다. 르네상스 시대의 다른 미술가들은 이 장치를 사용해서 자연주의적 환영을 만들어내고, 현실을 재창조하는 가능성을 탐색하기 시작했다. 미술가 한쪽 벽에 작은 구멍이 난 어두운 방안에 서 있다. 햇빛이 그 구멍으로 들어와 방 바깥에 있는 사물들의 이미지를 맞은편 벽에 총천연색으로 위아래를 뒤집어 투사한다. 그러면 미술가는 투사된 이미지를 종이나 캔버스에 직접 그리거나 베낄 수 있다. 이탈리아인 필리포 브루넬레스키 Filippo Brunelleschi(1377~1446)는 알베르티 등 여러 사람들이 탐구했던 원리를 적용하여 선 원근법을 이용해 미술 작품을 만들어낸 첫번째 미술가다. 이후의 미술가들은 이 과정을 사용해서 작품에 사실적 깊이를 주게 되었다.

영국 미술가 이디스 헤일러 Edith Hayllar(1860~1948)는 1882년과 1897년 사이에 왕립예술아카데미에서 많은 작품들을 전시했다(당시 여성 미술가로서는 드문 영예를 누렸다). 그녀의 회화 〈여름날의 소나기〉**1.63**를 보정한 사진을 보면 선 원근법의 기초가 보인다. 수렴하는 선들은 현실에서 서로 평행 관계에 있는 평면들을 나타낸다. 만일 이미지의 오른쪽부터 선들을 그려 그 선들이 교차할 때까지 이어가면 이 평행선들이 그림의 왼쪽 앞에 있는 남자 테니스 선수 앞의 하나의 점으로 합쳐지는 것처럼 보인다는 것에 주목하라. 이것이 **소실점**이다. 이렇게 수렴하는 평행선들을 **직교선**이라고도 한다. 여기서 미술가는 이 선들을 사용하여 빅토리아 시대 영국의 중상류층이 영위한 질서정연한 삶을 반영하는 구성을 만들어내고 있다.

선 원근법에는 여러 종류—1점, 2점, 다시점—가 있는데, 미술가가 얻고자 하는 효과에 따라 달리 쓴다. 깊이감을 전달하는 이런 형식적 접근법들은 중요한 도구다.

1점 원근법

1점 원근법 체계는 다소 한계가 있다. 이 체계로도 '실제' 공간을 재현할 수는 있지만, 특정한 규칙들을 따라야만 한다. 1점 원근법은 하나의 소실점에 의지하므로,

소실점vanishing point: 미술 작품에서 상상의 시선들이 수렴하는 것처럼 보이는 지점. 깊이를 암시한다.
직교선orthogonal: 원근법 체계에서 형태들로부터 소실점으로 뻗어나가는 상상의 시선들.
1점 원근법one-point perspective: 수평선 위에 하나의 소실점을 가진 원근법 체계.

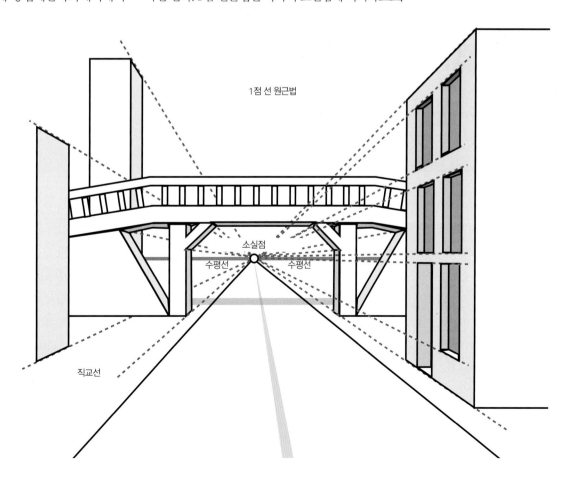

1점 선 원근법

소실점

수평선 수평선

직교선

1.64 1점 원근법 기법의 적용

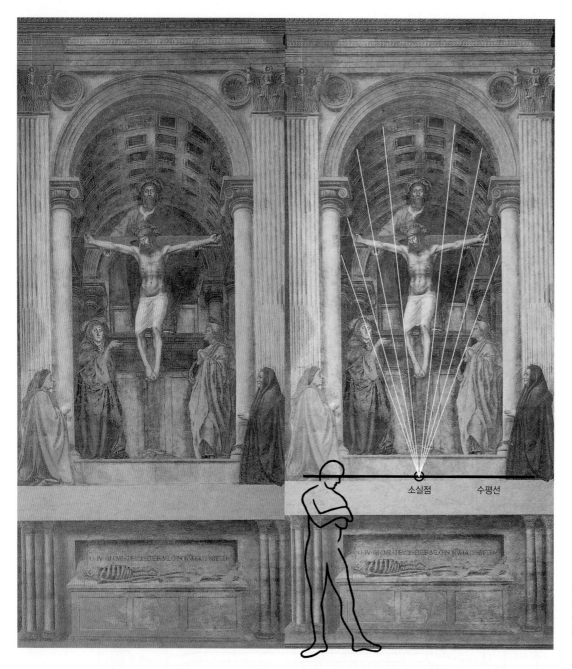

소실점 수평선

1.65 1점 원근법의 적용: 마사초, 〈삼위일체〉, 1425~1426년경, 프레스코, 6.6×3.1m, 산타 마리아 노벨라 예배당, 피렌체

장면은 미술가의 바로 앞 정면에 있어야 하고 또 거기에서 뒤로 물러나야 한다. 1점 원근법의 효과는 육교를 마주보고 빈 도로에 서 있는 것과 비슷하다**1.64**. 도로의 양변과 육교의 안쪽이 수평선 위의 한 점으로 수렴하는 경로를 따라가는 듯하다. 그러나 시선의 방향을 육교의 오른쪽이나 왼쪽으로 옮기면, 차도와 육교의 가장자리들은 직접적인 시야에서 벗어나고, 공간 중에 쑥 들어간 곳을 보는 것은 전처럼 쉽지 않아진다.

1점 원근법을 사용한 최초의 미술가 중 한 사람은 이탈리아 화가 마사초^{Masaccio}(1401~1428)였다. 그가 그린 **프레스코**화 〈삼위일체〉를 보면, 마사초는 수평선,

즉 수평선을 모방한 가상의 선을 관람자의 눈높이에 두고(위의 인물을 보라) 소실점을 그 선의 중간에 맞춘다**1.65**. 이 수평선은 우리의 눈높이를 나타내며 원근법 드로잉을 그리는 토대가 된다. 사선들은 배경이 건축의 일부라는 환영을 만들어낸다. 그 결과 2차원의 표면에 깊이의 환영이 만들어진다. 이탈리아 피렌체의 산타 마리아 노벨라 교회를 찾은 사람들은 틀림없이 깜짝 놀랐을 것이다.

2점 원근법

마사치오는 1점 원근법 체계를 효과적으로 사용했는

프레스코fresco : 갓 바른 회반죽 위에 그림을 그리는 기법. 이탈리아어로 '신선하다'는 의미.

Gateways to Art

라파엘로의 〈아테네 학당〉: 원근법과 깊이의 환영

〈아테네 학당〉을 보면, 라파엘로는 1점 원근법과 2점 원근법을 하나의 구성 안에서 결합하고 있다**1.66a**와 **1.66b**. 전경의 한 인물이 어떤 물체에 기대고 있는데, 그 물체는 건축적 설정과 수직 및 평행이 아닌 각도로 놓여 있다. 그 결과 이 물체는 중앙의 소실점, 즉 1점 원근법의 규칙들을 따라 결정된 소실점에 의존할 수 없으며, 그로

1.66a 라파엘로, 〈아테네 학당〉, 1510~1511, 프레스코, 5.1×7.6m, 서명의 방, 바티칸

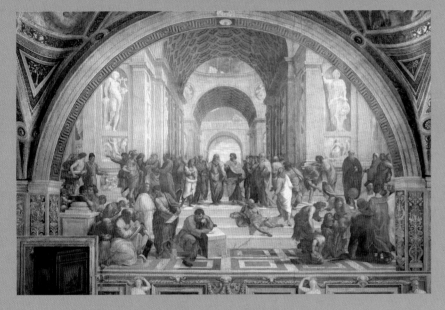

인해 왜곡되어 보일 것이다. 라파엘로는 이 문제를 두 개의 소실점을 추가로 도입해서 해결한다. 이 새로운 두 개의 소실점들도 원근법에서 확립된 규칙들(소실점은 반드시 수평선에 맺혀야 한다)을 따라 수평선 위에 생긴다는 것을 눈여겨보라. 소실점 하나는 중앙 소실점의 왼쪽에 위치해서 건물 안에 자리를 잡고 있고, 오른쪽 소실점은 그림 바깥에 있다. 중앙의 받침대는 이 구성에서 이 두 개의 소실점을 사용하는 유일한 대상이다. 관람자가 그 대상과 수직 또는 평행으로 위치하지 않기 때문이다. 이 받침대의 각도가 틀어져 있기 때문에, 라파엘로는 다른 차원의 원근법을 작품에 집어넣어야 했다. 이 그림에 묘사된 모든 대상과 건축 공간은 이 두 소실점 가운데 하나에 의존하고 있다.

1.66b (아래) 2점 원근법의 적용: 라파엘로, 〈아테네 학당〉의 세부

소실점 ← 소실점　　　　　　　　　수평선　　　　　　　　소실점

소실점

1.68 3점 원근법, 조감 시점: M. C. 에셔, 〈상승과 하강〉, 1960, 우드컷, 35.5×28.5cm, M. C. 에셔 컴퍼니, 네덜란드

데 이는 그의 구성이 소실점 바로 앞에 서 있는 관람자에게 의존했기 때문이었다. 그러나 만일 소실점이 관람자의 정면에(혹은 정면 근처에) 있지 않거나, 작품 속의 대상들이 모두 평행이 아니거나 하면, 1점 원근법은 그럴듯한 깊이의 환영을 창출해내지 못한다. 이탈리아 미술가 라파엘로 산치오^{Raphaelo Sanzio}(1483~1520)는 〈아테네 학당〉**1.66a**와 **1.66b**이라는 유명한 회화에서 이 문제를 해결했다.

다시점 원근법

미술가들은 선 원근법이 공간의 환영을 만들어내는 새로운 가능성들을 많이 열어준다는 점을 발견하면서 다시점多視點 원근법 체계를 확장하기 시작했다. 우리의 시각 원뿔―머리나 눈을 움직이지 않은 상태로 우리가 볼 수 있는 영역―안에 존재하는 대상이라면 무엇이든 수평선 위의 소실점들을 사용해서 묘사될 수 있다**1.67**. 그러나 만일 우리가 어떤 대상을 지표 위가 아니라 다른 지점에서 보고 있다면, 수평선에서 벗어난 소실점과 다른 종류의 원근법이 필요해진다.

직각의 대상이나 공간의 소실점들은 쉽게 파악할 수 있다. 즉, 1점 원근법을 사용할 수 있는 것이다. 불행히도, 많은 대상들은 다양한 각도로 이루어져 있는지라,

1.67 시각 원뿔

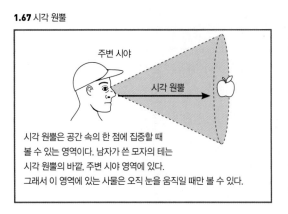

주변 시야

시각 원뿔

시각 원뿔은 공간 속의 한 점에 집중할 때
볼 수 있는 영역이다. 남자가 쓴 모자의 테는
시각 원뿔의 바깥, 주변 시야 영역에 있다.
그래서 이 영역에 있는 사물은 오직 눈을 움직일 때만 볼 수 있다.

훨씬 많은 소실점이 필요하다. 소실점을 구도 안에 많이 넣을수록, 미술가는 세계의 복잡한 실상을 손쉽게 반영할 수 있다.

가장 흔한 다시점 원근법 체계는 **3점 원근법**이다. 이 체계에서는 한 소실점이 수평선의 위 또는 아래에 놓여, 높은 각도 또는 낮은 각도에서 바라보는 시점에 부응한다. 이 제3의 소실점이 수평선의 위에 있을지

3점 원근법three-point perspective:
2개의 소실점은 수평선 위에 있고
1개의 소실점은 수평선을 벗어나 있는
원근법 체계.

1.69 알브레히트 뒤러, 〈기대 누운 여자를 그리는 화가〉, 1525, 우드컷, 알베르티나 판화 컬렉션, 빈

1.70 안드레아 만테냐, 〈죽은 그리스도에 대한 애도〉, 1480년경, 캔버스에 템페라, 67.9×80.9cm, 피나코테카 디 브레라, 밀라노

아래에 있을지는 관람자가 벌레의 눈(올려다본다)으로 보는지 아니면 새의 눈(내려다본다)으로 보는지에 달려 있다. 네덜란드 그래픽 미술가 M. C. 에셔 M. C Escher(1898~1972)는 〈상승과 하강〉**1.68**에서 제3의 소실점을 사용한다. 우리는 세 개의 소실점을 또렷하게 볼 수 있다. 두 개의 소실점은 수평선 위에 있지만, 다른 하나는 수평선의 저 아래 있다. 이렇게 해서 우리는 건물을 새의 눈으로 보게 되고, 위에서 보는 것처럼 건물을 내려다보면서 그 구조물의 측면들을 볼 수 있다.

단축법

단축법은 원근법의 규칙으로는 표현할 수 없는 관점을 재현하려 할 때 쓴다. 독일 미술가 알브레히트 뒤러 Albrecht Dürer(1471~1528)는 〈기대 누운 여자를 그리는 화가〉**1.69**라는 **우드컷**에서 한 인물을 그리고 있는 미술가를 묘사한다. 이런 비스듬한 각도에서는 신체의 통상적인 비례가 적용되지 않는다. 미술가는 앞에다 고정 렌즈 또는 구멍을 두어 그가 언제나 똑같은 지점에서 보도록 한다. 그는 격자창을 통해 바라보고 있으므로, 모델의 여러 신체 부위를 격자에 맞추어 좌표로 볼 수 있다. 그리고 나면 미술가는 이 좌표들을 그의 앞에 놓인 종이 위에 표시된 비슷한 격자 위로 옮길 수 있다. 삽화 속의 격자 칸막이는 미술가가 3차원의 형태를 2차원의 구성으로 단축해서 옮기는 데 도움을 준다.

이탈리아 미술가 안드레아 만테냐 Andrea Mantegna(1431~1506)의 회화 〈죽은 그리스도에 대한 애도〉**1.70** 또한 단축법을 예시한다. 그리스도의 형상은 못 박힌 두 발이 전경의 최전방에 위치하고, 몸의 나머지는 멀리 공간 속으로 물러나도록 배치되었다. 만테냐는 발을 조금 크게, 몸의 부위는 짧게 묘사했다. 일반 원근법처럼 단축법도 우리의 관심을 사로잡는 효과를 낸다. 이 작품에서는 우리가 마치 그리스도의 시신을 뉘인 석판의 발치에 있는 것 같은 느낌이 든다.

결론

미술가들은 풍부하고도 창조적인 다양한 기법들을 써서 미술 작품의 공간을 묘사한다.

미술가는 실제 세계를 관찰한 뒤 질감, 밝기, 색의 강도, 대기 원근법을 다양하게 사용해서 공간 지각 능력을 향상시키는 환영을 만들어낸다. 정확하고 간단한 묘사만으로 공간의 깊이를 전하기도 한다.

원근법의 여러 체계들은 2차원 공간에서 선과 형태들을 조직하고 배분하여, 새롭고 그럴듯한 깊이감을 만들 수 있게 한다.

암시된 깊이는 최초의 이미지가 창조되고 난 이후로 미술가들에게 내내 강력한 도구였다. 2차원의 표면을 마치 새로운 공간으로 열린 것처럼 보이게 하는 능력은 우리의 상상력을 확장하고 세계에 대한 우리의 경험을 강화한다.

1.4
색채
Colour

색(채)colour : 빛의 스펙트럼에서 백색광이 각기 다른 파장으로 나누어지면서 반사될 때 일어나는 광학 효과.

원색primary colours : 다른 모든 색들이 파생되는 세 개의 기본 색.

2차색secondary colours : 두 가지의 원색을 섞어 만든 색.

안료pigment : 미술 재료의 염색제. 보통 광물을 곱게 갈아 만든다.

색상hue : 색에 대한 일반적 분류. 가시광선의 스펙트럼에서 보이는 색의 독특한 성격, 가령 초록색이나 빨간색.

명도value : 평면 또는 영역의 밝음과 어두움.

명색조tint : 순수한 상태보다 명도가 더 밝은 색채.

암색조shade : 순수한 상태보다 명도가 더 어두운 색채.

1.71 백색광은 프리즘을 거치면 가시광선의 스펙트럼으로 분리될 수 있다

나에게 처음으로 강한 인상을 남긴 색채들은 밝고 촉촉한 초록색, 하얀색, 카민색, 검정색, 노란 황토색이었다. 이 기억은 세 살 때로 거슬러올라간다. 나는 이 색채들을 여러 가지 물건들에서 보았는데, 이 물건들에 대한 기억은 색채 자체만큼 선명하게 남아 있지 않다.

– 바실리 칸딘스키

색채는 미술과 디자인에서 제일 생생한 요소다. 우리의 시선을 끌어당기고 정서를 고조시키는 것이 색채의 본질이다. 성격과 분위기가 사람에 따라 천차만별이듯이, 색채에 대한 지각도 개인적이고 주관적이다. 우리가 깊은 내면에 품고 있는 감정을 이처럼 깊이 그리고 직접 건드리는 현상은 색채 외에 거의 없다.

고대 그리스 철학자들은 색채가 사물의 상태가 아니라 마음의 상태라고 추측했다. 오늘날 물리학자들의 말에 의하면, 어떤 대상의 색채는 그 대상이 반사하는 빛의 파장에 의해 결정된다. 프리즘에 굴절된 빛은, 백색광이 상이한 파장을 지닌 색채 요소들로 이루어진 것임을 우리에게 알려준다**1.71**. 우리가 보는 색채는 빛의 스펙트럼 가운데서 표면이 흡수하지 못하고 반사한 부분이다. 이런 반사광이 눈의 뒤쪽에 연결된 신경 세포들을 자극하고, 이 세포들의 신호가 뇌 속에서 재처리

되어 색채로 해석된다는 것이 생리학자들의 설명이다. 자연의 햇빛 속에서 우리가 보는 어떤 대상의 색채는 실상 빛에서 반사된 부분이다. 파란색 스웨터를 입은 사람을 볼 때, 파란색은 눈에 다시 반사된 스펙트럼의 일부이다. 나머지 빛은 스웨터에 흡수된다.

색채는 우리의 시각 경험에서 너무나 본질적이기 때문에, 우리 삶의 심리적·표현적 측면들과 깊은 연관이 있다. 단순한 파란 스웨터가 수많은 복잡한 연상을 일으킬 수도 있는 것이다. 이 장에서는 색채의 복잡한 면들을 살펴보고 설명할 것이다.

빛과 색채

색상환 위의 색들은 색 배합의 구성 요소들이다**1.72**. 전통적인 **원색**—빨강, 노랑, 파랑—은 다른 두 색을 혼합해서 만들 수 없다. **2차색**은 주황색(빨강과 노랑의 혼합)과 초록색(노랑과 파랑의 혼합)처럼 두 가지 원색을 섞어서 만들 수 있다. 색상환에서 2차색들은 원색들 사이에 위치하는데, 그것은 2차색들이 가시광선의 스펙트럼에서 원색들 사이에 떨어지기 때문이다.

빛의 색채와 **안료**의 색채는 다르게 작용한다. 물감의 색채들을 모두 섞으면 흰색 대신 칙칙한 중간 회색이 나온다. 색채를 혼합하는 방식에는 감법減法과 가법加法 두 가지가 있다. 감법 색채가 섞이면 더 어둡고 칙칙한 색채가 나온다. 가시광선의 스펙트럼에서 더 많은 부분이 흡수되어버리기 때문이다. 반면에 가법 색채가 섞이면 더 밝은 색채가 나온다.

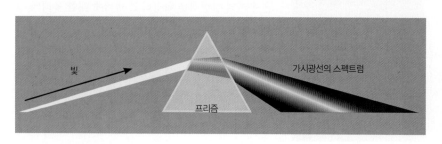

빛 가시광선의 스펙트럼

프리즘

1.72 전통적인 색상환(빨강, 노랑, 파랑의 삼원색)

색채의 차원

모든 색채는 세 가지 기본 속성을 가지고 있다. 색상, 명도, 채도다. 이 세 속성을 조절함으로써 화가들은 무한한 범위의 시각적 효과를 만들어낼 수 있다.

색상

색상이란 스펙트럼의 기본 색으로 무지개의 색들과 같다. 빨강, 주황, 노랑, 초록, 파랑, 보라가 있다. 여기 더하여, 백색광이 스펙트럼을 통해 분광할 때 볼 수 있는 다른 색상들도 많다. 청록 또는 진노랑 같은 색이다.

색채는 아프리카 조각가 케인 크웨이 Kane Kwei (1922 ~1992)가 만든 관에서 무척이나 중요한 것이어서, 그

1.73 케인 크웨이, 〈카카오 깍지 모양의 관〉, 1970년경, 다채색의 나무, 0.8×2.5×0.7m, 샌프란시스코 미술관, 샌프란시스코, 미국

의 관은 때때로 〈주황의 관〉이라고도 불린다**1.73**. 크웨이의 관은 카카오 깍지가 반쯤 익었을 때의 색인 밝은 주황 색상으로 칠해져 있다. 카카오 깍지 자체가 주황색이기는 하지만, 이 관에 사용된 색채는 밝기가 과장되어 있다. 크웨이가 태어난 가나에서는 장례식이 축하연처럼 시끌벅적한 행사라서 밝은 색채를 써 축제 분위기를 더한다. 가나인들은 장례식에 행복한 사람들이 많이 오면 망자의 가족이 위로를 받는다고 여긴다. 아직도 친구들이 많이 있음을 일깨워주는 것이다. 크웨이의 작업은 삼촌이 임종을 앞두고 그에게 배 모양의 관을 만들어달라고 부탁하면서 시작되었다. 삼촌의 관은 마을에서 엄청난 히트를 쳤고, 다른 사람들도 재미난 모양의 관을 부탁하기 시작했다. 〈카카오 깍지 모양의 관〉은 카카오 농부가 주문한 것이었다. 농부는 지상에서 여는 마지막 파티에서 자신이 평생을 바친 열정을 모든 사람들에게 말해주고 싶었던 것이다.

명도

각각의 색상은 **명도**를 가지고 있다. 명도란 한 색상을 다른 색상과 비교할 때의 상대적인 밝음 또는 어두움을 뜻한다. 예를 들면, 순수한 노란색은 명도가 밝지만 순수한 파란색은 명도가 어둡다. 비슷하게, 같은 색상이라도 명도가 달라지면 색채도 달라진다. 밝은 빨강과 어두운 빨강이 있는 것처럼 말이다. **명색조**는 기본 색상보다 더 밝은 색채들이다. 반면에 **암색조**는 기본

30% 어두움 50% 어두움 70% 어두움

회색조

파랑

노랑

빨강

무채색neutral : 보색을 섞어서 만든
색채(가령, 검정색·흰색·회색·칙칙한
회갈색).
단색조monochromatic : 명도 차이는
있을 수 있으나 색은 하나인 상태.
입체주의cubism : 기하학적 형태를
강조하는 새로운 시점을 선호했던
20세기의 미술운동.
콜라주collage : 주로 종이 같은 물질을
표면에 풀로 붙여 조합하는 미술
작품. 프랑스어로 '붙이다'를 뜻하는
coller에서 유래.

색상보다 더 어두운 색채들이다. 도판 **1.74**는 빨강, 파랑, 노랑의 상대적인 명도들을 보여준다. 스펙트럼에서 볼 수 있는 여러 명도들과 비교해서 가장 순수한 명도들은 검정색 윤곽으로 표시되어 있다. 도판 **1.74**는 또한 회색 계열의 명도들도 보여준다. 이런 명도들은 **무채색**이라고 한다. 즉, 색채가 없다는 뜻이다.

오로지 하나의 색상만을 사용하는 작품을 모노크롬, 즉 **단색조** 회화라고 한다. 미술가는 이런 작품도 명도를 광범위하게 사용해서 다양하게 만들 수 있다. 색채의 명도를 극적으로 변화시키면 명도의 이행

을 질서 있게 만들어낼 수 있다. 미국의 화가 마크 탠지Mark Tansey(1949~)의 대형 회화 중에는 단색조 회화가 많다. 〈피카소와 브라크〉**1.75**에서 탠지는 두 인물을 묘사하고 있는데, 그는 이 둘을 라이트 형제를 가리키는 '오빌과 윌버'라고 부른다. 이는 파블로 피카소Pablo Picasso(1881~1973)와 조르주 브라크Georges Braque(1882~1963)가 **입체주의**를 개척하던 시절에 서로를 오빌과 윌버라고 부르던 습관을 비꼬는 것이기도 하다. 작품 속의 두 인물은 비행 기계를 만들어냈는데, 그 기계는 초창기 입체주의의 **콜라주**와 닮았다. 단색

1.75 마크 탠지, 〈피카소와 브라크〉, 1992, 캔버스에 유채, 1.6×2.1m

조의 **팔레트**는 라이트 형제의 비행 실험을 찍은 흑백 사진을 연상시키고, 파란 색조는 파블로 피카소의 초창기 **양식**, 즉 청색 시대를 가리킨다. 탠지는 유머를 섞어, 한 점의 단색조 구성 안에서 미술과 비행의 역사적 발견들을 다룬 것이다.

채도

노란색을 생각할 때 우리는 무언가 강하고 밝고 강렬한 것을 상상하기 쉽다. 노랑에도 여러 암색조가 있지만, 우리는 어떤 색채를 생각할 때 가장 순수한 상태, 즉 **채도**가 가장 높은 상태를 떠올리는 경향이 있다. 색채가 최고도에 이를 때, 채도가 높다고 한다. 갈색조를 띠는 겨자색은 채도가 낮다고 한다.

채도는 색상이 순수한 백색광을 통해 나올 때 그것의 순도를 말해준다. 채도가 가장 높은 빨간색은 스펙트럼에서 순수한 상태와 가장 가깝다**1.76**. 색채의 채도가 높은 상태일 때는 명색조도, 단색조도 없다. 회색에 가까운 색채는 채도가 낮다. 그러므로 가라앉은 색채는 명도와 상관없이 스펙트럼에서 그 색이 순수한 상태에서 멀어질수록 채도가 낮아진다. 파스텔 톤과 어두운 톤도 각각 색채의 채도가 낮을 수 있지만, 회색이 섞인 중간 명도의 빨간색 또한 채도가 낮을 수 있다. 채도는 명도와 관계가 없다는 말이다.

미국 화가 바넷 뉴먼 Barnett Newman (1905~1970)의 〈영웅적이고 숭고한 인간〉**1.77** 같은 작품은 시각적 효과를

낮은 채도

낮은 강도

강도
(여기 견본은 모두 같은 명도)

단색조
(밝은 명도)

암색조
(어두운 명도)

높은 채도

1.76 빨간 색상에서 높은 채도와 낮은 채도

색채의 명도와 채도에 의존한다. 가는 수직선(뉴먼은 '집 zips'이라고 부른다)의 다른 색채들이 드넓은 빨간색 **평면**을 나누고 있다. 흰색 집을 통해서는 틈이 생기지만, 적갈색 집은 빨간색 영역으로 녹아들어가는 것 같다. 빨간 색조의 채도에 준 미묘한 변화들은 이 그림의 부분들이 따로따로 조명을 받고 있는 듯한 느낌을 준다. 뉴먼은 관람자가 캔버스에 가까이 서서 색채에 푹 파묻힌 채, 마치 다른 사람을 만나는 것처럼 이 작품과 만나기를 바란다. 이 그림 중앙의 정사각형 영역은 완벽에 다다를 수 있는 인류의 가능성에 대한 뉴먼의 이상주의를 나타낸다.

프랑스 화가 앙드레 드랭 Andre Derain (1880~1954)은

팔레트palette: 미술가가 사용한 색의 범위.
양식style: 작품의 시각적 표현 형식을 식별할 수 있도록 미술가나 미술가 그룹이 시각언어를 사용하는 특징적인 방법.
채도saturation: 색채의 순도.
평면plane: 평평한 표면.

1.77 바넷 뉴먼, 〈영웅적이고 숭고한 인간〉, 1950~1951, 캔버스에 유채, 2.4×5.3m, 뉴욕 현대미술관

1.78 앙드레 드랭, 〈에스타크의 갈림길〉, 1906, 캔버스에 유채, 1.2×1.9m, 휴스턴 미술관, 텍사스, 미국

야수주의(자) fauves : 생생한 색채를 사용해 그림을 그린 20세기 초의 프랑스 미술가 집단. '야수'를 뜻하는 프랑스어 fauve에서 명칭이 유래했다.
보색 complementary colours : 색상환에서 서로 반대되는 색들.
유사색 analogous colours : 색상환에서 서로 인접한 색채들.

채도가 높은 색채를 대단히 좋아했다. 〈에스타크의 갈림길〉**1.78**은 강하고 밝은 색채를 쓴 덕에 장면 전체가 활력과 생기로 번쩍번쩍한다. 드랭은 야수주의 Fauve 의 일원이었다. **야수주의** 화가들은 산업이 발전하여 쓸 수 있게 된 새롭고 더 밝은 색채의 안료들에 열광했다. 이들은 가장 순수하고 가장 강한 상태의 색채들을 썼는데, 이는 아카데미에 맞서는 반항 행위였다. 아카데미는 정부가 후원한 미술학교로, 20세기로의 전환기에 미술 또는 미술가의 허용 기준을 엄격하게 규정하고 있던 곳이었다. 야수주의 화가들의 격렬한 색채는 아카데미와 서양의 미술 관습 전체에 대한 도전이었고, 이 미술가들에게 '야수'라는 별명을 안겨주었다. 드랭의 그림은 채도가 높은 진한 색채와 보색 관계의 색채, 즉 가까이 두고 함께 보면 서로를 강하게 북돋는 색채들로 활력이 넘친다.

색채의 조합

색채의 중요한 관계들을 보여주는 색상환은 일종의 색채 '지도'로, 서로 관계가 있는 색채들의 속성을 신속하게 파악할 수 있게 해준다. 색상환에서 서로 반대 위치에 있는 색채들을 **보색**이라고 한다. 보색은 서로 강한 대조를 띤다. 색상환에서 서로 가까이에 있는 색채들을 **유사색**이라고 한다. 이 색채들은 서로 간의 대조가 강하지 않다.

보색

보색은 혼합하면 회색이 나온다. 보색은 서로의 채도를 떨어뜨리는 경향이 있다. 하지만 두 보색이 나란히 칠해지면, 이 '정반대' 색채는 시각적 이변을 일으킨다. 서로를 강하게 부각시켜, 각각의 채도가 더 높은 것처럼 보이기 때문이다. 이런 일이 생기는 것은 보색들의 파장이 눈에 띄게 다른 탓이다. 보색이 만나는 가장자리에서는 진동이 이는 듯한 환영이 생긴다**1.79**.

두 가지 보색의 서로 다른 파장을 눈이 상쇄하려 할 때,

우리는 따로 볼 때보다 그 색채들을 더 강하게 느끼는 경향이 있다. 빨간색이 있으면, 초록색이 더 활기찬 초록색으로 보이는 것도 그런 이유다. 앙리 마티스[Henri Matisse](1869~1954)는 (드랭처럼) 야수주의 화가로서, 강한 원색에 대한 흑백의 강한 대조를 탐구했다(Gateways to Art: 마티스, **1.80** 참조).

미국의 풍경화가 프레더릭 에드윈 처치[Frederic Edwin Church](1826~1900)도 보색을 사용해서 극적 효과를 만들어냈다. 〈황야의 황혼〉**1.81**을 보면, 진한 주홍색 구름

원색/이차색 | 유사색 조합 원색/이차색과 제3의 보색 진동하는 경계

1.79 색채 조합, 보색 관계, 진동하는 경계

Gateways to Art
마티스의 〈이카로스〉: 색채에 매혹된 미술가

프랑스 미술가 앙리 마티스는 그가 활동했던 기간 내내 색채의 표현적 잠재력을 탐구했다. 그는 남부 프랑스에서 그림을 그리곤 했는데, 그가 그곳에서 경험한 것과 같은 밝은 빛이 그림에서 뿜어나오는 것 같다. 야수주의 화가로서 그는 너무도 밝은 색채를 썼고, 이에 일부 관람자들은 난폭하다는 느낌을 받기까지 했다. 한참 시간이 흐른 다음 1940년대에 마티스는 밝은색을 칠한 종이를 가위로 오려낸 조각들로 미술 작품을 만드는 데서 엄청난 탁월함을 보이기 시작했다. 이 컷아웃 작업은 그의 병으로 인한 고육지책이기도 했다—한 번에 몇 시간씩 캔버스 앞에서 붓을 들고 있을 수가 없었던 것이다. 그의 말은 이랬다.

> 종이를 오리면 색채로 드로잉을 할 수 있다. 그렇게 했더니 여러 가지가 단순해졌다. 선으로 드로잉 윤곽을 잡은 다음 색채를 입히는—이는 선과 색채가 서로 수정을 한다는 의미이다—대신, 색채로 드로잉을 바로 할 수 있었다…이 단순화의 의미는 이 두 가지 표현 수단이 하나로 통일될 수 있다는 것이다.
>
> – 마티스, 1951

마티스는 정서적 반응을 일으키는 생생한 색채의 사용에 관심이 있었다. 컷아웃 작업을 하기 위해 그는 조수들에게 미리 선명한 색채들로 종이를 칠해놓도록 했다. 그는 컷아웃 작업에 사용하는 창조적인 방법도 여럿 발견했다. 〈이카로스〉**1.80**의 경우, 마티스는 이 컷아웃 작품으로 스텐실을 만들어서 그의 아티스트 북 『재즈』에 이미지로

인쇄했다. 그후에는, 『재즈』의 몇몇 이미지를 그가 디자인한 대형 태피스트리의 영감의 원천으로 삼았는데, 아파트 벽에 컷아웃 작업들을 늘어놓는 방식을 썼다. 마티스는 컷아웃 작품을 사용한 구상 과정이 여러 다른 색채 관계를 탐색하는 이상적인 방편임을 발견했다.

『재즈』의 〈이카로스〉 옆에는 손으로 쓴 글귀가 붙어 있다. 내용은 이렇다. "너무나 자유로운 이 시대에, 공부를 마친 젊은이들을 비행기에 태워 먼 여행을 떠나게 해주어야 하지 않겠나." 마티스는 청년의 혈기를 전하는 신화를 사용해서 젊은이들에게 세계를 직접 경험하라고 격려한다. 신화 속의 이카로스처럼 날개가 없다면 비행기로라도.

1.80 앙리 마티스, 〈이카로스〉, 『재즈』에 수록, 1943~1947, 지면 크기 42.8×32.7cm, 뉴욕 현대미술관

1.81 프레더릭 에드윈 처치, 〈황야의 황혼〉, 1860, 캔버스에 유채, 101.6×162.5cm, 클리블랜드 미술관, 오하이오, 미국

들이 그 사이로 보이는 청록색 저녁 하늘과 보색을 이루며, 고요한 풍경에 장엄함을 부여하고 있다. 하늘과 그 아래 물에 비친 하늘 그림자의 강렬한 색채는 미국의 풍경에 대한 처치의 경외감과 존경심을 드러낸다.

유사색

유사색은 파장이 비슷해서, 보색처럼 착시나 시각적 진동을 일으키지 않는다. 화가들은 유사색을 써서 색채의 통일성과 조화를 만들어내며 관람자들을 특정한 태도나 정서로 이끌어간다. 미술가들은 색채를 유사한 범위 안에 두어서 색채와 분위기의 충돌이나 대조적인 조합을 피한다.

메리 카사트^{Mary Cassatt}(1844~1926)의 〈보트 놀이〉 **1.82**에서, 그녀의 색채 팔레트는 조화로운 효과를 빚어낸다. 이는 색상환에서 서로 인접한 유사색들을 사용한 결과다. 노란색, 초록색, 파란색이 이 그림의 주요색이다. 이 색채들은 파장이 비교적 유사해서, 가까이 놓

였을 때 서로를 강하게 만들지 않는다. 카사트의 색채는 느긋해 보이며, 그녀의 주제를 강조해준다. 그녀는 인상주의자 가운데 몇 안 되는 여성 (그리고 유일한 미국인) 미술가였다. **인상주의**자들은 자연계의 빛과 색채의 효과에 대한 관심을 공유했던 미술가 집단으로,

1.82 메리 카사트, 〈보트 놀이〉, 1893~1894, 캔버스에 유채, 89.8×117.1cm, 워싱턴 국립미술관

일상생활을 그린 그림에서 그런 효과를 묘사했다.

　영국 미술가 하워드 호지킨 Howard Hodgkin(1932~)의 〈인물들이 있는 실내〉1.83를 보면, 양옆의 분홍색 수직 형상이 그 사이 공간의 채도 높은 빨간색을 둘러싸고 유사색의 틀을 이루고 있다. 진한 선홍색, 옅은 분홍색, 무수한 진홍색 반점들이 이 장면을 열기로 가득 채운다. 이 장면을 지배하는 빨간색은 수수께끼처럼 에로틱한 만남에 대한 감응을 고조시킨다.

색채 지각

색채에 대한 우리의 경험은 때로 연상을 일으키기도 하

고 때로는 물리적이기도 하다. 어떤 색채들은 정서적 상태와 결부되어 있다. '우울한 blue' 기분이라고 말할 때는 마음의 어떤 심리 상태를 묘사하고 있는 것이다. 파란색은 또한 차가움과 결부되고, 빨간색은 뜨거움과 결부된다. 이런 연상을 **색온도**라고 한다.

　색채는 또한 우리가 보는 방식에도 영향을 미칠 수 있다. 색의 채도 때문에, 눈은 우리가 보는 모든 색채를 완전하게는 파악할 수 없어 들어오는 정보를 뇌가 해석한다(또는 왜곡한다). 이것이 광학적 색채로 알려진 환영이 일어나는 이유다. 보색 관계의 색채들을 볼 때 우리 눈은 두 색 사이의 차이를 상쇄하려고 분투하는데, 그러는 가운데 그 보색들 사이의 경계가 '진동하는'

1.83 하워드 호지킨, 〈인물들이 있는 실내〉, 1977~1984, 나무에 유채, 137.1×152.4cm, 개인 소장

인상주의 impressionism : 빛의 효과가 주는 인상을 전달하는 19세기 후반 회화 양식.
색온도 colour temperature : 따뜻함과 시원함에 대한 우리의 연상을 바탕에 둔 색채에 대한 설명.

바탕ground : 미술가가 그림을 그리는 표면이나 배경.

점묘주의pointillism : 시각적으로 결합해서 새로이 지각되는 색을 만드는 서로 다른 색으로 짧게 획을 치거나 점을 찍는 19세기 후반의 회화 양식.

것처럼 보이는 것이 광학적 색채다.

색의 온도

우리가 색채를 온도와 결부하는 것은 과거의 경험 때문이다. 우리는 빨갛게 달아오른 무언가에 덴 적이 있을 것이고, 또는 차갑고 맑은 물로 열을 식힌 적도 있을 것이다. 어떤 색채의 온도에 대한 우리의 지각은 그 색이 유사색 옆에 놓이면 달라지기도 한다. 예를 들면, 초록색은 우리가 아마도 시원함과 연관된 색채지만, 파란색처럼 더 시원한 색채 옆에 두고 보면 따뜻하게 보일 수 있다. 황록색은 청록색보다도 따뜻해 보일 것이다. 색채의 온도는 옆에 있는 다른 색채들과 상대적인 관계에 있다. 미술가들은 이런 연상을 사용해서 물리적 상태와 정서적 상태를 전달한다.

예루살렘의 이슬람교 성지인 바위의 돔 사원에서 나온 채색 램프에 선택된 색채들은 파란색과 초록색인데, **바탕**은 대조적으로 흰색을 썼다**1.84**. 이 색채들은 신성한 장소의 명상적인 분위기에서 중요시되는 것들이다. 램프에 선택된 색채들은 차분하고 평화로운 느낌이다. 많은 사람들이 초록과 파랑을 보면 물, 식물, 맑은 하늘을 떠올린다. 우리가 살면서 경험한 파랑과 초록의 사물들은 순종의 분위기와 쉽게 결부될 수 있다. 초록색은 이슬람 미술에서 긍정적인 연상을 일으키며, 예배자가 평화로운 상태를 유지할 수 있게 도와준다.

광학적 색채

때로는 뇌가 너무 많은 정보를 입수한 나머지 그것을 단순화해버리는 일도 있다. 광학적 색채는 우리가 지각할 수 있는 정보에 바탕을 두고 우리의 정신이 만들어낸 것이다. 도판 **1.85**를 보면, 왼쪽의 사각형에는 빨강 점과 파랑 점이 너무 많이 들어 있어서 뇌가 이 점들을 혼합해서 우리는 보라색을 보게 된다. 오른쪽 사각형에서는 빨강 점과 노랑 점들이 주황 색조를 만들어내고 있다.

프랑스 화가 조르주 쇠라Georges Seurat (1859~1891)는 색채의 광학적 성질을 사용해서 회화의 새로운 양식을 만들어냈다. 이러한 양식을 조그만 색점들을 찍어 표현한다고 하여 **점묘주의**라고 한다. 〈서커스〉**1.86**과 **1.87**에서 쇠라는 작은 점들을 찍어서 밝은 색채와 질감

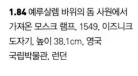

1.84 예루살렘 바위의 돔 사원에서 가져온 모스크 램프, 1549, 이즈니크 도자기, 높이 38.1cm, 영국 국립박물관, 런던

1.85 (위) 두 사각형. 한 사각형에는 빨강과 파랑의 점들이 가득하고, 다른 사각형에는 빨강과 노랑 점들이 가득하다. 둘 다 색채가 눈에서 혼합되어 착시 효과를 일으킨다.

1.86 조르주 쇠라, 〈서커스〉, 1890~1891, 캔버스에 유채, 2×1.4m, 오르세 미술관, 파리

이 가득 밴 활기찬 공연 장면을 그리고 있다. 이 점들은 너무나 바짝 붙어 있기 때문에, 우리가 보는 색채는 점들의 실제 색채와 다르다. 색채들이 이렇게 눈에서 혼합되면 강도가 더 높아지는데, 이유는 색채들 각각의 개별적인 채도가 유지되기 때문이다. 반면 이 색채들이 팔레트에서 혼합된다면 더 가라앉아 보일 것이다. 작품 속에서 보석처럼 퍼지는 빛과 색채의 진동이 시각적인 흥분을 일으키고 있다.

1.87 조르주 쇠라, 〈서커스〉 세부

디자인 속의 색채

상업용으로 인쇄되거나 비디오 화면에 나오는 이미지를 구상하는 미술가들은 쇠라나 호지킨 같은 화가들과는 다른 방식으로 색채에 접근한다. 여기에서는 색채가 인쇄와 전자 디스플레이에서 어떻게 사용되는지 살펴볼 것이다.

인쇄 색채

인쇄된 컬러 이미지의 대부분―포스터, 잡지, 이 책까지―은 네 가지 색채를 써서 우리가 보는 모든 범위의 색채를 만들어낸다. 상업용 인쇄기는 3원색―사이안(밝은 청록색의 일종), 마젠타(밝은 빨강-보라), 노랑―에다가 검정을 기본색으로 사용한다. 이 인쇄용 색상환을 CMYK라고 한다**1.88**. 이미지는 스캔을 거쳐 이 네 가지 색채로 분해된다. 도판 **1.89**는 색채 분리의 한 과정을 보

매체medium(media)∶ 미술가가
미술 작품을 만들기 위해
선택하는 재료. 예를 들어
캔버스·유화·대리석·조각·비디오·
건축 등이 있다.

여준다. 이렇게 분리된 색채들이 순서대로 인쇄되어 서로 겹쳐지면 이미지가 재창조되는 것이다. 네 가지 색채의 잉크가 종이에 규칙적인 패턴('스크린')의 점으로 인쇄된다. 점이 작을수록 인쇄되는 색채의 양이 적다. 가장 어두운 색채에서는 점들이 거의 한 군데 모여 찍히다시피 한다. 이 책에 실린 그림들을 (돋보기를 써서) 자세히 들여다보면 점들을 볼 수 있을 것이다. 이 그림들은 작은 색점들로 나뉘어 있기 때문에, 색채의 광학적 혼합 역시 CMYK 색채를 조절하고 지각할 때 중요한 역할을 한다. 쇠라의 점묘주의 회화들과 비슷한 방식이다.

1.88 상업용 인쇄 잉크의 색상환

1.89 CMY 원색을 사용한 감법 색채 혼합, CMYK 색채 분해, 고강도 컬러 스크린으로 인쇄한 이미지

전자 디스플레이 색채

컴퓨터가 생성한 이미지는 색채를 매우 다르게 만들어낸다. 먼저, 디지털 디스플레이를 밝히는 것은 형광체라고 하는 세 가지 다른 색채의 발광 소자이며, 이것은 빨강·초록·파랑의 3원색을 투사한다(디지털 디스플레이의 색상환은 RGB라고 한다)**1.90**. 다음으로, 전자 모니터는 형광체의 조합을 켰다 껐다 함으로써 디자이너가 원하는 색채들을 만들어낸다. 빨간색과 파란색의 형광체가 켜진 상태면, 디스플레이에 나오는 색채는 마젠타, 즉 2차색이 될 것이다. 세 가지 원색이 모두 켜진 상태면, 그 조합에서는 백색광이 나올 것이다**1.91**. 이 색채 발광 소자의 복합적인 조합이 수백만 가지의 색채를 만들어낼 수 있다.

비디오 디스플레이의 밝고 환한 색채는 컴퓨터 미술가들을 유혹하는 **매체**다. 디지털 미술가 찰스 크수리Charles Csuri(1922~)는 1963년부터 컴퓨터로 이미지를 만들어왔다. 〈봄의 경이〉**1.92**를 보면, RGB의 원색들이 눈부시게 환한 색채들을 쏟아내, 마치 현대식 스테인드글라스 창문을 보는 것 같다. 크수리는 컴퓨터 기술로 미술과 과학적 혁신을 융합하는 작업의 선구자로서, 디지털 영역을 유력한 미술 매체로 탐구해왔고 발전시켰다. 〈봄의 경이〉에서 보이는 유기적 흐름과 찬란한 색채는 성장과 긍정적 변화를 연상시킨다. 디지털 작품들이 지닌 빛나고 풍부한 색채는 미술과 디자인에 새로운 차원을 열었으며, 점점 더 많은 미술가들을 끌어들이

1.90 빨강, 초록, 파랑을 사용한 원색광의 색상환

1.91 RGB 원색을 사용한 가법 색채 혼합

1.92 (위) 찰스 크수리, 〈봄의 경이〉, 1992, 컴퓨터 이미지, 1.2×1.6m

고 있다. 이 매체는 틀림없이 계속 번창할 것이다.

색채와 뇌

색채는 우리의 생각과 느낌에 영향을 미친다. 색채 심리학자 파버 비렌^{Faber Birren} (1900~1988)의 연구에 의하면, 빨간색에 지속적으로 노출된 사람들은 시끄러워지고 논쟁을 일삼으며 폭식을 하게 된다고 한다. 빨간색이 우리 행동에서 공격성을 끌어내는 듯하다는 것이다. 우리는 또한 색채와 언어도 연관시킨다. 겁쟁이를 '옐로^{yellow}'라고 하고, 선의의 거짓말을 '하얀 거짓말 ^{white lie}'이라 하기도 한다. 이는 우리가 전하려는 의미를 더 명확하게 만들 수 있고, 색채들에 대한 우리의 느낌에도 영향을 줄 수 있다.

광고업자들은 사람들이 색채에 어떻게 반응하는지를 알면 고객에게 좀더 잘 다가갈 수 있다. 눈에 가장 잘 띄는 색채는 샛노란색인데, 가시광선의 스펙트럼에서 거의 중간에 있기 때문이다. 이런 이유로, 일부 광고업자들은 샛노란색을 제품 포장의 디자인에 사용해서 소비자의 관심을 끌려고 한다.

색채에는 또한 전통적이고 상징적인 가치들도 있다. 초록색은 이슬람교인에게 긍정적인 연상을 일으킨다. 공자와 부처는 노란색 또는 황금색으로 표현된다. 유대인과 기독교인은 파란색을 하느님과 결부시킨다. 색채에 대한 우리의 문화적 믿음 또한 우리가 생각하고 느끼는 방식에 영향을 준다.

색채 심리학

색채가 우리에게 생리적 영향을 주는 까닭은 그것이

우리 심리를 변화시키기 때문이다. 서양 문화에서는 사랑을 빨강과, 슬픔을 파랑과 연결한다. 이집트와 중국 같은 일부 고대 문화에서는 크로모테라피, 즉 색채를 사용한 치료를 하기도 했다.

미술가들은 우리가 생각하고 세계에 반응하는 방식에 색채가 영향을 미친다는 점을 알고 있다. 이런 반응 가운데 일부는 문화에 바탕을 두고 있다. 아시아에서는 신부가 빨간색 옷을 입지만, 서양에서는 하얀색 옷을 입는다. 한편 보편적인 심리적 연상도 어느 정도는 분명히 있는 것 같다. 앞서 살펴본 대로, 빨간색(피와 쉽게 연결된다)은 불안, 공격, 열정, 에로티시즘, 분노의 감정을 일으킬 수 있다. 자라나는 식물과 연관되는 색채인 초록색은 평온함을 북돋지만, 그러면서도 소멸과 질병 또한 암시한다.

빈센트 반 고흐는 색채의 영향에 엄청나게 민감하여 그 심리적 효과를 연구했다. 반 고흐는 심한 우울증에 주기적으로 시달렸고 입원도 수 차례나 했다. 치료를 받는 과정에서 그는 심리학에 대해 많은 것을 알게 되었다. 회화 〈밤의 카페〉**1.93** 속의 색채들은 관람자의 정서적 반응을 이끌어내기 위해 주의 깊게 선택된 것이다. 동생 테오에게 보낸 편지에서 반 고흐는 이 작품에 대해 썼다. '빨강과 초록으로 인간의 본성에 깃든 끔찍한 열정을 표현하려 했다.' 색채는 프랑스 아를의 너저분한 야간업소에서 펼쳐진 이 장면의 심리적 함의를 강렬하게 부각한다. 그림은 우리가 길을 헤매다 이 음흉한 장소에 발길이 닿은 이방인이 된 듯한 기분을 안겨준다.

1.93 빈센트 반 고흐, 〈밤의 카페〉, 1888, 캔버스에 유채, 72.3×92cm, 예일 대학교 미술관, 뉴헤이븐

색채의 표현적 측면

반 고흐 같은 미술가들은 관람자가 작품을 이해하기보다 '느끼기'를 원했다. 색채는 특히 광범위한 정서를 표현할 수 있다. 미술가와 디자이너들은 웃는 얼굴 모양의 상징에 사용된 밝은 노란색이 우리의 시선을 끌고 기분을 고양시킨다는 점을 알고 있다. 이들은 색채를 사용해서 관람자들을 끌어들일 수 있다. 정치 후보의 이미지 주변에 파란색을 써서 전통적인 가치를 암시할 수도 있고, 또는 초록색으로 환경 의식을 상징할 수도 있다.

프랑스 화가 폴 고갱^{Paul Gauguin}(1848~1903)은 〈황색 그리스도〉**1.94**를 그릴 때 노란색으로 고양의 느낌을 연상시켰다. 고갱은 이 장면—민속적 영성에 의도적으로 영합하는 묘사—을 프랑스 브르타뉴에 머물 때 그렸다. 브르타뉴 전통 복장을 한 세 여인이 십자가형을 참관하는 모습이 보인다. 고갱은 지역 예배당의 목판화에서 영감을 받았다고 알려져 있지만, 그가 선택한 색채는 분명 상징적이다. 그는 색채를 통해서 그리스도의 십자가형을 지상의 계절 및 삶의 순환과 연결하는 것이다. 여기서 노란색과 갈색은 주변을 둘러싼 시골의 가을, 추수한 들판, 단풍이 든 나뭇잎의 색채들과 상응한다. 고갱의 색채 팔레트는 배경의 자연계와 십자가에 매달린 그리스도의 몸을 연결하며, 그에 따라 우리의 시선도 안으로 또 위로 올라간다. 고갱은 밝은 색채를 써서, 관람자와 단순하고도 직접적인 정서적 연결을 이루어낸다. 그는 죽음을 묘사하면서도 부활을 낙관적으로 표현하는 색채들을 선택한 것이다.

결론

미술가는 색채를 이해하고 있어야 한다. 색상, 명도, 채도라는 용어는 필수적이다. 색채의 다른 속성들, 가령 보색과 유사색도 미술가가 색채들의 조합 방식을 조절할 수 있게 해준다. 따뜻해 보이는 색채도 있지만 차갑게 보이는 색채도 있다. 이런 것을 가리켜 색온도라고 한다. 색채 정보가 너무 많으면 색채를 지각하는 우리의 생리적 능력이 어려움을 겪기도 한다. 광학적 색채는 이런 종류의 감각적 과부하에 대응하는 우리 정신의 작용이다.

'미술가의 색채'란 삼원색(빨강, 노랑, 파랑)에 바탕을 둔 기본 색채 이론을 일컫는다. 이는 미술가들의 채색에 도움을 주려고 개발된 것이다. 하지만 현대의 4도 인쇄는 네 가지 잉크인 사이안, 마젠타, 노랑, 검정, 즉 CMYK 색채의 혼합에 바탕을 둔다. 미술가의 색채와 CMYK 색채는 모두 안료를 합치는 방식으로 색상과 명도가 혼합된다. 현대의 비디오, 디지털 카메라, 컴퓨터의 액정 다이오드(LCD) 모니터는 RGB 색채라고 하는 또다른 색채 공간에서 빨강, 초록, 파랑을 혼합하며 작동한다. RGB 색채에서 색상과 명도의 조절은 빨강, 초록, 파랑의 빛을 쏘는 아주 작은 투사기를 제어함으로써 이루어진다. 흥미로운 점은 RGB 색채의 모든 색상이 다 혼합되면, 백색광이 나온다는 것이다. 반면에 미술가나 CMYK 색채에서는 모든 안료가 다 혼합되면, 이론상 검정색이 나온다.

미술가들은 수천 년 동안 색채를 사용해 감정을 표현해왔고, 그 감정에 대한 인간의 반응을 지금까지 계속해서 탐구하고 있다.

1.94 폴 고갱, 〈황색 그리스도〉, 1889, 캔버스에 유채, 92×70.8cm, 올브라이트-녹스 미술관, 버팔로

1.5

시간과 움직임

Time and Motion

동영상은 21세기 일상의 일부이다. TV와 컴퓨터 화면에서도, 가게와 거리의 디스플레이 장치에서도 보인다. 그러나 한 세기를 거슬러올라가본다면, 우리의 시각 경험은 아주 달라질 것이다. 그때만 해도 모든 미술 이미지는 정지 상태였다.

시간과 **움직임**은 미술에서 밀접하게 연결된 요소들이다. 전통 미술 **매체**는 태생적으로 움직임도 시간도 없다. 예를 들면, 정적인 회화는 시간이 지나도 두고두고 경험될 수 있도록 한순간을 포착한다. 그러나 정적인 매체로 작업하는 미술가들도 시간의 흐름과 움직이는 모습을 나타내는 기발한 방법들을 상상해냈다. 또한 영화와 비디오는 전통적인 미술의 관습을 점차 뒤집었다. 새로운 기술과 매체가 생겨나 미술가들에게 시간과 움직임을 포착하고 표현할 수 있도록 해주었던 것이다.

시간

사건은 필연적으로 시간 속에서 일어나기 때문에, 사건을 다루는 미술 작품은 반드시 시간의 흐름을 보여주어야 한다. 용감한 행위와 영웅적 순간을 전하는 이야기는—그리고 삶의 일상적인 순간을 전하는 이야기도—사건이 일어난 순서에 따라 시간 속에서 펼쳐진다. 문필가들은 장, 에피소드 등의 수단을 사용해서 사건들이 어떻게 진전되는지를 알 수 있게 해준다. 미술가들 또한 시간의 흐름을 전달하고 시간이 우리 삶에

미치는 영향을 일깨울 수 있는 방법을 찾아낸다.

시간의 흐름

미술가들은 흔히 어떤 이야기를 전하고자 한다. 오세르반차의 대가The Master of Osservanza라고 하는 15세기 미술가의 공방에서 〈성 안토니오와 성 바오로의 만남〉**1.95**을 그린 화가들은 한 점의 회화에서 이야기를 풀어내는 방법을 찾아냈다. 에피소드들을 이어 한 그림에 같이 집어넣는 것이다. 이야기는 상단 왼쪽 구석에서 시작된다. 성 안토니오가 은둔자 성 바오로를 찾아 사막을 횡단하는 길을 떠난다. 상단 오른쪽에서는

움직임(모션)motion: 위치가 시간 속에서 변화하는 효과.
매체medium(media): 미술가가 미술 작품을 만들기 위해 선택하는 재료. 예를 들어 캔버스·유화·대리석·조각·비디오·건축 등이 있다.

1.95 오세르반차의 대가(추정 사노 디 피에트로)의 공방, 〈성 안토니오와 성 바오로의 만남〉, 1430∼1435년경, 패널에 템페라, 46.9×33.6cm, 워싱턴 국립미술관

성 안토니오가 켄타우로스라는 신화 속의 존재를 만난다. 반인반마인 켄타우로스는 그리스 신화의 술의 신 바쿠스와 관련된다. 그러나 지상의 유혹을 상징하는 켄타우로스도 성 안토니오의 길을 막지는 못한다. 성인은 외로운 여정을 계속하여 깊은 숲을 지나 마침내 성 바오로를 만나 포옹을 나눈다. 전경에서 보이는 두 성인의 만남에서 사건은 정점에 이른다. 그림 전체는 딱 한순간만을 의미하는 것이 아니라, 길고 구불구불한 길을 따라가는 오랜 시간의 순례를 의미한다. 이런 선적인 방법은 지금도 이야기를 전하거나 시간의 흐름을 표현하려는 미술가, 만화가, 디자이너들이 사용하고 있다.

미국 미술가 낸시 홀트^{Nancy Holt}(1938~2014)는 작품에서 시간의 순환을 탐구한다. 홀트의 조각 가운데 많은 작품이 시간의 흐름과 태양의 움직임을 서로 엮은 것이다. 미국 탬파의 사우스 플로리다 대학교에 있는 〈태양 로터리〉**1.96**는 1년 내내 태양이 드리우는 그림자를 통해 의미를 표현하도록 설계되었다. 이 작품에는 원형 콘크리트 광장의 중앙에 세운 여덟 개의 장대 위에 알루미늄으로 올린 '그림자 드리개' 조각이 있다. 그림자 드리개—여덟 개의 구불구불한 팔이 달린 원—의 방향은 중앙의 고리가 드리우는 그림자가 주변의 콘크리트 광장에 새겨진 중요한 날짜들을 에워쌀 수 있도록 정해져 있다. 연중 시점에 따라 달라지는 태양의 각도가 이 조각 안의 각기 다른 위치에 그림자를 만들어낸다. 예를 들면, 3월 27일에는 원형 그림자가 1513년 3월 27일을 가리키는 자리를 둘러싼다. 그날은 스페인의 탐험가 후안 폰세 데 레온^{Juan Done de León}(1474~1521)이 플로리다를 처음 목격한 날이다. 가운데에는 운석 하나를 박아 넣은 원형 콘크리트 벤치가 있다. 1년 중 태양이 (북반구의 경우) 가장 북쪽에 이르러 해가 제일 긴 하지 날 정오가 되면 이 벤치가 그림자로 둘러싸인다. 이 운석은 우리가 사는 세계와 저 바깥의 광활한 우주가 연결되어 있음을 상징한다.

1.96 낸시 홀트, 〈태양 로터리〉, 1995, 알루미늄·콘크리트·운석, 높이 6m 가량, 지름 7.3m 가량, 남플로리다 대학교

시간의 속성

영화처럼 시간을 바탕에 둔 예술은 시간의 여섯 가지 기본 속성, 즉 지속 시간·속도·강도·범위·배경·순서를 구현한다. 이 속성들은 미국 최초의 영화 가운데 하나인 토마스 에디슨Thomas Edison(1847~1931)과 W. K. 딕슨W. K. Dickson(1860~1935)이 1894년에 만든 〈프레드 오트의 재채기〉**1.97**에 모두 들어 있다. 이 영화의 지속 시간, 즉 길이는 5초다. 템포, 즉 속도는 초당 16프레임이다. 강도, 즉 에너지의 수준은 높다. 행위가 갑작스럽고 강하기 때문이다. 이 영화의 범위, 즉 행동의 폭은 좁다. 단순한 행위에 국한되었기 때문이다. 배경, 즉 맥락은 에디슨의 작업실이다. 순서, 즉 사건들이 벌어지는 차례는 스틸 프레임들에서 볼 수 있다. 프레드 오트가 코담배를 말다가 뒤로 움찔한 다음 몸을 와락 앞으로 쏟으며 재채기를 하는 모습이다.

19세기 말이 되면, 많은 시각예술가들이 각자 기법들을 개발해 시간을 시각예술 언어의 일부로 만들었다.

움직임

움직임은 대상이 위치나 지점을 바꿀 때 일어난다. 이런 변화의 과정은 시간 속에서 일어나므로, 움직임은 시간과 직결된다. 실제로는 아무것도 움직이게 하지 않으면서도 움직임을 전달하기 위해, 미술가는 시간을 암시하거나, 아니면 시간의 환영을 만들어내는 방법을 택할 수 있다.

움직임의 암시

움직임을 암시할 때 미술가는 단서를 준다. 즉 정적인 미술 작품이 묘사하는 장면 속에서 움직임이 지금 일어나고 있거나 방금 전에 일어났다고 넌지시 알려주는 것이다. 움직임이 암시된 경우, 우리가 움직임이 일어나고 있는 것을 실제로 보는 것은 아니나, 시각적 단서들을 통해 그 움직임이 작품의 핵심 요소임을 알게 된다.

17세기 이탈리아 조각가 잔로렌초 베르니니Gian lorenzo Bernini(1598~1680)는 자신이 만든 많은 대리석 조각에서, 암시된 움직임을 강조한다. 〈아폴로와 다프네〉**1.98**는 고대 그리스 신화의 태양신 아폴로가 나무의 요정 다프네에게 홀딱 반한 이야기다. 다프네는 겁에 질려 아폴로를 피해 달아나면서 강의 신인 아버지 페네이오스에게 구해달라고 간청한다. 아폴로가 다프네에게 손을 뻗자, 페네이오스는 딸을 월계수 나무로 변신시킨다. 이 행위를 전하기 위해 베르니니는 천의 주름, 팔과 다리, 머리카락이 이루고 있는 대각선을 이용한다. 다프네의 손가락에서는 잎이 솟아나고 나무껍질은 그녀의 다리를 감싸오른다. 이 장면은 이야기의 핵심적인 순간에서 돌연 얼어붙은 것이다. 그후 아폴로는 다프네를 아내로 삼을 수 없게 되자 그녀를 자신의 나무로 삼았고 월계수 잎으로 관을 만들어 썼다.

이탈리아 **미래주의**자 자코모 발라Giacomo Balla(1871~1958)는 다른 방법을 사용해서 움직임을 암시한다. 그의 회화 〈줄에 매인 개의 역동성〉**1.99**을 보면, 발라는 지금 움직임이 한창 진행중이라는 인상을 표현하기 위

1.97 토마스 에디슨과 W. K. 딕슨, 〈프레드 오트의 재채기〉, 1894, 키네토스코프 영화의 스틸 프레임, 워싱턴 국회도서관

1.98 잔 로렌초 베르니니, 〈아폴로와
다프네〉, 1622~1624, 카라라 대리석,
높이 2.4m, 보르게세 미술관, 로마

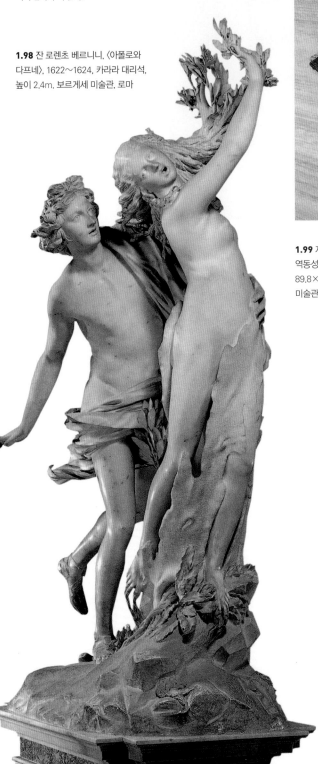

1.99 자코모 발라, 〈줄에 매인 개의
역동성〉, 1912, 캔버스에 유채,
89.8×109.8cm, 올브라이트-녹스
미술관, 버팔로

해, 일련의 표시들을 반복적으로 그렸다. 마치 여러 개
의 개별적인 순간들을 한꺼번에 보는 듯하다. 그는 개
의 꼬리를 여덟 개 혹은 아홉 개의 다른 지점들에 그려
서 움직임을 전달한다. 개의 발은 그냥 일련의 획들로만
나타냈는데, 이로써 아주 빠르게 움직이는 느낌을 준다.
흰색 **암시된 선**으로 나타낸 목줄 또한 네 개의 다른 지
점들에서 반복된다. 이런 **구성**을 통해 관람자는 앞으로
계속 나아가는 움직임을 느끼게 된다. 물론 캔버스 위의
물감은 꼼짝도 하지 않고 제자리에 가만히 있다.

움직임의 환영

베르니니와 발라는 이 작품들에서 움직임을 암시하고
있다. 움직임이 일어나는 것을 우리가 실제로 보는 것
이 아니라, 시간적 단서들을 통해 정적인 상태에 있는
이 작품들이 움직임을 묘사하고 있음을 알게 되는 것
이다. 그런데 미술가들은 또한 움직임의 환영을 창출
하여 움직인다는 관념을 전할 수 있다. 이런 환영은 시
각적 속임수를 써서 만들어낸다. 실제로는 아무 움직
임이 일어나지 않는데도, 우리 눈을 속여서 시간 속에
서 무언가가 움직인다는 생각을 하게 만드는 것이다.

미국 미술가 제니 홀저Jenny Holzer(1950~)는 움직임
의 환영을 사용해서 텍스트를 기반으로 한 작품을 더
욱 효과적으로 제시한다. 1989년작인 무제의 **설치미**

1.100 제니 홀저, 〈무제〉(〈트루이즘〉, 〈선동 에세이〉, 〈생활 연작〉, 〈생존 연작〉, 〈바위 아래서〉, 〈애도〉, 〈아이의 글〉 가운데서 선별), 1989, 나선형으로 확장한 삼색 LED, 전자 디스플레이 게시판, 장소특정적 크기, 솔로몬 R. 구겐하임 미술관, 뉴욕

술품(프랭크 로이드 라이트가 설계한 뉴욕 구겐하임 미술관에 설치되었다)을 보자**1.100**. 이 텍스트는 실제로 움직이지는 않지만, 작은 LED들이 자동적으로 차례차례 켜졌다 꺼졌다 하면서, 마치 이 미술관의 원형 중정을 감고 올라가는 경사로를 따라 소용돌이처럼 솟구치는 것처럼 보인다. 텍스트가 시간에 따라 움직이는 듯한 인상이 생겨나는 것이다. 주기적으로 깜박이는 빛들이 글자와 단어들을 두루마리처럼 펼쳐내는데, 마치 라스베이거스 대로에 늘어선 카지노들의 점멸등 같다. 홀저는 이런 환영을 사용해서 사회에 대한 그녀의 메시지와 비판에 활기를 불어넣는다.

옵아트(옵티컬 아트 optical art의 줄임말)는 눈을 속여 움직임의 환영을 만들어내는 또다른 방식을 보여준다. 1960년대에 옵아트 화가들은 부조화의 **음양** 관계를 실험했다. 영국 미술가 브리짓 라일리 Bridget Riley (1931~)의 〈폭포 3〉**1.101**을 보면 움직임의 느낌이 뚜렷하다. 이 작품의 가운데 한 점에 초점을 맞추고 바라보면, 울렁거리는 움직임이 전체로 퍼져나가는 것처럼 보인다. 이런 착시는 인간의 눈에서 자연스럽게 일어나는 생리적 운동에서 비롯된다. 즉, 미술가가 뚜렷한 대조와 하드에지 hard edge 그래픽을 사용하면서, 그것을 눈이 스스로의 움직임을 감당할 수 없는 수준으로 오밀조밀하게 배치했기 때문이다. 라일리는 시간의

흐름과 결합된 눈의 자연스러운 진동이 우리에게 움직임을 느끼게 한다는 점을 잘 알고 있다.

1.101 (아래) 브리짓 라일리, 〈폭포 3〉, 1967, 캔버스에 PVA, 2.2×2.2m, 영국문화원 소장

1.102 조에트로프, 19세기, 빌 더글라스 영화사 및 대중문화사 센터, 엑서터 대학, 영국

기구였다**1.102**. 원통이 돌아갈 때 홈을 들여다보면 움직이며 반복되는 것 같은 이미지를 볼 수 있었다. 물론 이 이미지들을 구성하고 있는 드로잉들은 움직이지 않는다. 이 발명품은 애니메이션의 초창기 형식이었다.

애니메이션은 스트로보스코픽 실험들을 통해 발전했고, 컴퓨터로 작업하는 오늘날의 애니메이션도 원리는 같다. 디즈니 애니메이션 〈니모를 찾아서〉는 3D 모델링 프로그램을 사용해서 컴퓨터가 생성한 개별 프레임들을 축적하여 만든 것이다**1.103**. 애니메이션 제작자는 개별 이미지들에 변화를 준 다음, 컴퓨터가 고속으로 연속 재생하는 순서로 모든 개별 프레임들을 늘어놓는다. 이렇게 이미지를 연속적으로 이은 다음, 다른 장면들과 합치고 마지막에는 필름—아니면 점점 많이 쓰이는 디지털 매체—에 담아 영화관 등으로 배급한다.

'영화movie'는 '무빙 픽처moving picture'를 줄인 말이며, 20세기에 움직임을 예술적으로 표현하는 주요 방식이 되었다. 빌리 와일더Billy Wilder(1966~2002)가 감독한 영화 〈이중 배상〉은 날카롭게 대조되는 형상들, 삐죽삐죽 각진 그림자, 조명 효과 등을 사용해서 공허감을 전달한 최초의 영화들 중 하나다. 이 영화에서 쓴 강한 대조의 조명은 '필름 누아르'라고 하는 영화 장르 전체에 영향을 주었다. 도판 **1.104**의 영화 스틸컷을 보면, 두

스트로보스코픽 모션(고속 회전 움직임)

둘 이상의 이미지가 반복되면서 빠르게 이어질 때 시각적으로 합쳐지는 경향이 있다. 초창기에 동영상은 스트로보스코픽 모션Stroboscopic motion 즉, '고속 회전 움직임'으로 만들어진 것이다. 그 중 하나가 조에트로프Zoetrope인데, 홈을 낸 원통 안에 드로잉들을 이어 넣은

1.103 (오른쪽) 월트 디즈니 픽처스, 〈니모를 찾아서〉의 한 프레임, 2003

설치미술installation : 특정한 장소에 사물들을 모으고 배열해서 만드는 미술 작품.
옵아트op art : 환영적인 착시 효과를 만들어내기 위해 시각 생리학을 활용하는 미술 양식.
음양positive–negative : 대조적인 반대 요소들 사이의 관계.

1.104 〈이중 배상〉의 스틸컷. 빌리 와일더, 1944

주인공이 어두침침한 기차역을 걷고 있는데, 이들은 여자의 남편을 살해할 참이다. 두 사람 뒤에 깔린 긴 그림자들을 보라. 이 그림자들은 두 사람의 의도적인 움직임을 눈여겨보도록 함으로써, 긴장감과 불길한 예감을 자아내고 있다. 와일더는 이런 종류의 강한 조명 효과를 시종일관 사용했고, 이를 통해 줄거리를 더욱 극적으로 부각시켰다.

영화는 고속 재생되는 개별 프레임을 사용한다. 웹상의 비디오 스트리밍도 복수의 이미지들을 순서대로 담은 파일(그리고 사운드파일)이 컴퓨터로 전송되어 고속 재생되는 것이다. 유튜브에 올라온 플래시 애니메이션을 볼 때 우리는 초창기 동영상인 스트로보스코픽 모션을 경험하는 것이다.

실제 움직임

우리는 무언가가 시간 속에서 진짜로 변화할 때 실제 움직임을 지각한다. 이러한 실제 움직임은, 대상들이 실제 **공간**과 시간 속에서 물리적으로 움직이고 변하는 **퍼포먼스 아트**와 **키네틱 아트**에서 볼 수 있다. 퍼포먼스 아트는 연극적이다. 퍼포먼스 아트에서 미술가의 의도는 미술품을 만드는 것이 아니라, 오직 역사 속의 한 장소와 시간에만 존재할 수 있는 경험을 창출하는 것이다. 키네틱 아트는 움직이는 미술품, 주로 움직이는 조각을 통해 시간의 흐름을 펼쳐낸다.

퍼포먼스 아트는 20세기에 시각예술의 특수한 형식으로 출현했다. 당시 독일인 요제프 보이스 Joseph Beuys

1.105 블루 맨 그룹이 네바다 라스베이거스의 베니션 호텔 앞에서 퍼포먼스를 하고 있다. 2005년 9월 17일

공간space: 식별할 수 있는 점이나 면 사이의 거리.
퍼포먼스 아트performance art: 인간(통상 미술가를 포함)의 신체를 끌어들여 관객 앞에서 수행하는 작품.
키네틱 아트kinetic art: 부분들이 움직이는 작품.

1.106 알렉산더 콜더, 〈무제〉, 1976,
알루미늄과 강철, 9×23.1m, 워싱턴
국립미술관

(1921~1986) 같은 미술가들이 퍼포먼스를 시작했는데, 보이스는 이를 '액션'이라고 불렀다. 제2차세계대전에서 공군으로 참전했을 때 외상을 입은 후 보이스는 일상적인 대상들—동물·지방·기계류·지팡이—을 그의 액션, 즉 정해진 시공간에서 이 물건들과 미술가가 상호작용하는 일련의 퍼포먼스와 결합했다. 보이스는 흔한 물건들을 새로운 상황에 놓았고, 이를 통해 우리가 세계에 대해 생각할 수 있는, 나아가 과거의 관행들에 의문을 품을 수 있는 다른 방식들을 불러냈다.

퍼포먼스 미술가라고 해서 사회적 사안이나 정치적 쟁점에만 초점을 맞추어야 하는 것은 아니다. 예를 들면, 1980년대부터 블루 맨 그룹Blue Man Group이 뉴욕 거리에서 행인들을 상대로 벌인 퍼포먼스는 유머와 음악을 뒤섞은 것이었다**1.105**. 이들은 소리와 **마임**을 사용하며, 말 대신에 몸의 움직임에만 의존하여 생각을 전달한다.

키네틱 조각도 20세기에 발전한 움직이는 미술의 뛰어난 사례다. 키네틱 아트의 첫번째 작품은 프랑스 미술가 마르셀 뒤샹Marcel Duchamp(1887~1968)의 것으로 여겨진다. 뒤샹은 술집 의자에 자전거 바퀴를 꽂아 바퀴를 돌릴 수 있게 만들었다. 나중에 미국인 조각가 알렉산더 콜더Alexander Calder(1898~1976)는 **모빌**을 고안했는데, 이 이름은 뒤샹의 제안을 받아들인 것이었다. 모빌이 움직이려면 공기의 흐름이 동력으로 작용해야 한다. 클더의 키네틱 조각은 균형이 어찌나 절묘한지 최소한의 바람만 살랑여도 움직인다. 그의 마지막 조각은 워싱턴 D. C.의 국립 미술관에 매달린 알루미늄과 강철로 된 거대한 모빌이다**1.106**. 이전 조각들과 비슷하게, 평형을 이루고 있는 **추상**적인 요소들이 따로따로 움직이고, 그 결과 끊임없이 변화하는 시각적 **형태**가 만들어진다.

마임mime: 무언의 퍼포먼스 작품.
공연자는 오직 신체 움직임과 얼굴
표정만 활용한다.
키네틱 조각kinetic sculpture: 공기의
흐름, 모터 또는 사람에 의해 움직이는
3차원 조각.
모빌mobile: 매달려 움직이는 조각.
보통 자연의 공기 흐름에 의해
움직인다.
추상abstract: 자연계에서 알아볼
수 있는 이미지로부터 벗어난 미술
이미지.
형태form: 3차원으로 규정할 수 있는
대상(높이·너비·깊이를 가지고 있다).

Gateways to Art
랭의 〈이주자 어머니〉: 사진 속의 시간과 동작

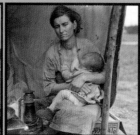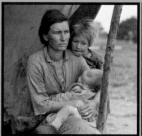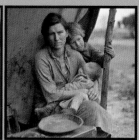

사진은 정적인 매체이나, 사진가의 작업은 움직임 및 시간과 깊은 관련이 있다. 사진가들은 피사체의 주위를 돌아다니며, 촬영에 딱 맞는 초점을 고르고 자신들이 원하는 이미지를 포착하는 데 가장 좋은 위치에 카메라를 놓는다. 도러시아 랭Dorothea Lang(1895~1965)이 플로렌스 톰슨Florence Thompson과 그녀의 아이들을 찍은 사진들을 순서대로 보면 정지 사진을 찍는 사진가가 어떻게 시간 속의 순간을 포착하는지를 파악할 수 있다1.107a-f. 몇 분 사이에 랭은 이 가족이 살던 환경—텐트—에서 그들을 보여주다가 개인을 밀착해서 보여주는 초상으로 옮겨갔다. 랭이 찍은 첫번째 프레임에는 황량한 농장 풍경과 이 가족이 기거한 피난용 텐트가 모두 담겨 있다. 두번째 촬영에서는 카메라를 텐트에 더 가까이 댔지만, 이미지가 사람들에 대한 정보를 많이 알려주지는 않는다. 여섯 번의 촬영 가운데 세번째에서 랭은 여자와 그녀 주변의 아이들에게로 줌인해 들어간다.

정지 사진을 찍는 사진가는 자신이 만들어내는 이미지에 관해 반드시 결정을 해야 한다. 이 연작을 보면, 선택의 과정이 분명하게 드러난다. 랭은 특정한 순간들을 포착하기로 결정했고, 그런 순간들 가운데서 다시 한 순간을 골라냈다. 그녀가 가장 진실하다고 생각한 것을 가장 효과적으로 전할 수 있다고 본 순간1.107f이다. 이 가족의 이미지를 구성한 랭의 작업은 사진을 찍는 것으로 끝나지 않았다. 그녀는 암실에서 네거티브 사진에 변화를 주었다. 랭이 찍은 원래 장면에서는 어머니의 손이 텐트 장대를 잡고 있었다. 랭은 재작업을 통해 손을 제거했다. 이 사진은 객관적인 초상으로 의도된 것이었기에, 당시에는 이 변화가 비밀에 부쳐졌지만, 이후 두고두고 논란거리가 되었다.

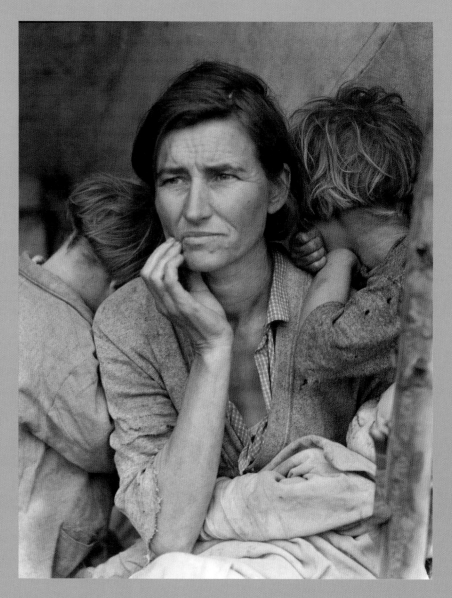

1.107a~e (지면 맨 위) 도러시아 랭, 〈캘리포니아의 가난한 콩 따는 사람들. 일곱 아이의 어머니. 32세. 니포모, 캘리포니아〉, 1936. 이미지 a, c~e: 국회도서관, 워싱턴 D. C., 미국 이미지 b: 캘리포니아 오클랜드 미술관, 미국

1.107f (위) 도러시아 랭, 〈이주자 어머니〉, 1936, 국회도서관, 워싱턴 D. C., 미국

자연의 과정과 시간의 흐름

미술에서 시간의 흐름을 가리키는 요소가 오로지 움직임만은 아니다. 유기적 소재를 사용하는 미술가들도 있다. 이런 것들은 시간이 경과하면서 자라고 소멸하기 때문에, '바이오미술가'의 작품은 언제나 변화한다. 애덤 자레츠키 Adam Zaretsky (1968~)는 작품을 '키우는' 퍼포먼스를 수행했다. 생물이 포함된 〈노역 말 동물원〉**1.108** 같은 작품이 그런 예다. 이 작품의 퍼포먼스에서 그와 줄리아 리오디카 Julia Reodica (1970~)는 일주일 동안 한 평이 안 되는 '무균'실에서 여러 유기체, 즉 박테리아·이스트·식물·벌레·파리·개구리·물고기·생쥐와 함께 살았다. 그 한 주 동안 모든 유기체는 성장하거나 소멸하고 있었다. 이 미술가들의 의도는 동물 실험에 대한 찬반 논란에 사람들의 관심을 끄는 것이었다.

자연의 과정은 미국 조각가 론 램버트 Ron Lambert

1.109 론 램버트, 〈승화(구름 커버)〉, 2004, 물, 비닐, 가습기, 강철, 알루미늄, 아크릴 수지, 가변 크기

1.108 애덤 자레츠키와 줄리아 리오디카, 〈노역 말 동물원〉, 2002, 설리나 아트센터, 설리나, 캔자스, 미국

(1975~)의 작품에서도 주축을 이루는데, 그는 물의 순환으로 시간의 흐름을 보여준다. 〈승화(구름 커버)〉**1.109** 에서 그는 크고 투명한 플라스틱 환경을 만들어 물이 계속 증발하고 응집하게 했다. 램버트는 자연의 리듬이 어떻게 자연적 시간의 척도가 되는지를 보여준다. 여기서 자연의 시간은 다음 비가 내릴 때까지 기다려야 하는 시간에 의해 측정된다. 이를 통해 램버트는 우리 바로 곁의 환경에 주목하게 한다.

결론

움직임과 변화는 생명과 시간의 본질이다. 전통적인 시각예술은 정적이면서도, 움직임으로 가득한 세계의 끊임없는 흐름을 반영·추출·모사하는 방법들을 발견해왔다. 환영(옵아트)을 사용하든 모방(퍼포먼스, 키네틱, 또는 '바이오아트')을 사용하든, 지난 100여 년 동안 미술가들은 현대의 여러 매체를 사용해서, 작품에 시간과 움직임의 흐름을 집어넣을 수 있었다. 20세기의 기술적 발전 덕분에, 미술가들은 시간을 포착해서, 시간과 움직임을 작품에 재현할 새로운 도구들을 갖게 되었다. 영화와 비디오를 통해 우리는 살아 있는 움직임을 감상하고, 시간을 새로운 방식들로 경험할 수 있게 되었다. 텔레비전, 영화, 인터넷, 그리고 수많은 다른 기술들이 움직임을 중요한 시각 요소로 사용한다.

1.6

통일성·다양성·균형
Unity, Variety and Balance

통일성unity: 디자인에 질서와 조화를 부여하는 것.

요소element: 미술의 기본 어휘—선·형태·모양· 크기·부피·색·질감·공간·시간과 움직임·명도(밝음/어두움).

구성composition: 작품의 전체적인 디자인이나 짜임새.

다양성 variety: 서로 다른 생각, 매체, 그리고 작품의 요소들이 여러 가지 양상을 가지는 성질.

매체medium(media): 미술가가 미술 작품을 만들기 위해 선택하는 재료. 예를 들어 캔버스·유화·대리석·조각·비디오· 건축 등이 있다.

격자grid: 수평선과 수직선의 그물망. 미술 작품의 구성에서는 격자의 선들이 암시된다.

게슈탈트gestalt: 미술 작품의 디자인에서 모든 측면이 지닌 완전한 질서와 불가분의 통일성.

원리principles: 미술의 요소들에 적용되는 '문법'— 대조·균형·통일성·다양성·리듬· 강조·패턴·규모·비례·초점.

통일성—질서 또는 완전함을 창출하는 것, 반대말은 무질서—은 미술이나 디자인 작품의 창작에서 핵심적인 개념이다. 통일성은 디자인에 질서와 조화를 부여한다. 그것은 시각적 조화의 느낌으로서, 상대적으로 혼란스러운 주변 세계로부터 미술 작품을 분리해준다. 통일성은 미술 작품을 구성하는 **요소**들 사이에 있는 유사성들의 '일체' 또는 구조를 가리킨다. 미술가들은 통일성의 원리를 사용하여 시각적 요소들을 한 **구성**에서 서로 연결해주는 선택들을 한다.

이에 비해, **다양성**은 일종의 시각적 다양함으로, 하나의 구성에 여러 다른 아이디어·**매체**·요소들을 함께 넣는 것이다. 간혹 미술가들이 다양성의 불일치를 사용해서 시각 요소들 사이에 불편한 관계를 만들어낼 때도 있다. 그러나 미술가가 작품에 **격자**나 다른 시각적 구조를 부과할 때, 요소들 사이에 유사성이 없는 이 상태가 때로는 능동적으로 통일감을 만들어내기도 한다.

균형은 통일되어 모여 있든 다양하게 흩어져 있든, 요소들을 작품 속에 분배하는 것이다. 서로 다른 요소들의 수와 분배는 구성에 영향을 미친다. 시각예술에서 균형은 우리가 실생활에서 경험하는 균형과 매우 비슷하다. 무겁고 큰 양동이를 한 손에 들고 있으면, 몸이 한쪽으로 쏠려 우리는 그 무게를 상쇄하는 방향으로 몸을 가누게 된다. 미술에서도 작품의 절반 속에 들

어 있는 시각적 요소들은 다른 절반 속에 있는 요소들에 의해 상쇄된다. 미술가들은 이런 요소들이 짜임새 있게 분배되도록 확실히 살피면서 균형을 만들어낸다.

통일성

통일성은 미술 작품에 응집성을 부여하고, 작품에 담긴 시각적 아이디어의 전달을 거든다. 미술가들은 소통의 도전을 직시한다. 자연의 혼돈 안에서 구조를 찾아내고, 재료를 선별해서 조화로운 구성으로 엮어내야 하는 것이다. 미술가는 어떤 장면에서 특정한 요소들을 가려내고, 그 요소들을 사용해서 통일성을 빚어낸다(Gateways to Art: 호쿠사이, 117쪽 참조). 미술가들이 관심을 두는 것은 세 종류의 통일성·즉 구성·개념· **게슈탈트**의 통일성이다.

구성의 통일성

미술가는 작품의 모든 시각적 측면들을 짜임새 있게 엮어 구성의 통일성을 만들어낸다. 이런 종류의 조화는 얻어내기가 쉽지 않다. 유사한 형상, 색채, 선이 너무 많거나 또는 미술의 요소나 **원리**가 하나밖에 없으면 지루해서 관심을 잃게 만들 수도 있다. 그러나 다양성이 너무 많으면 구조를 잃어버려 중심 아이디어가 사라질 수도 있다. 노련한 미술가들은 요소들의 범위를 제한할 줄 안다. 한계를 정해놓고 작업함으로써 운신의 폭을 더 넓히는 것이다. 도판**1.110** 안의 세 가지 유사한 도해는 구성의 통일성이라는 관념을 설명해준다. A는 통일성이 있지만 B와 같은 시각적 흥미로움은 없다. C는 통일성이 있기는 해도, 시각적 다양성이 앞뒤

1.110 구성의 통일성을 보여주는 세 가지 도해

A B C

호쿠사이의 '가나가와 해변의 큰 파도': 통일성과 조화의 걸작

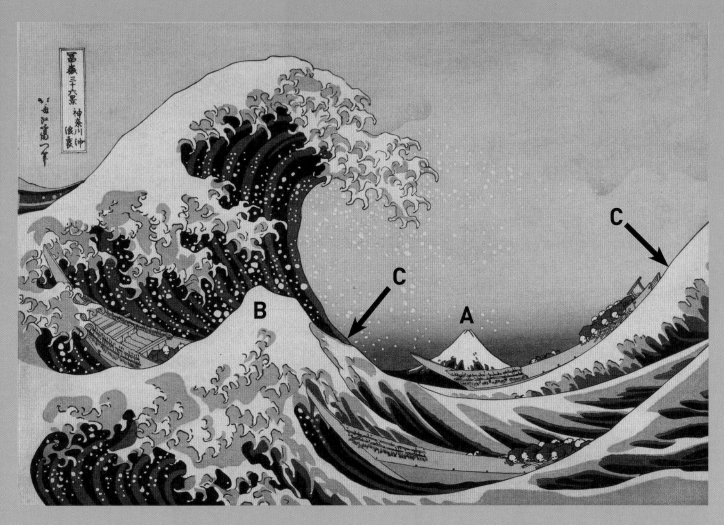

1.111 가츠시카 호쿠사이, '가나가와 해변의 큰 파도' 『후지 산의 36경』 중에서, 1826~1833(판화는 이후에 제작), 채색 목판화, 22.8×35.5cm, 워싱턴 국회도서관

판화 '가나가와 해변의 큰 파도'를 보면, 일본 미술가 호쿠사이는 이 혼란스러운 장면 속에서도 형상, 색채, 질감, 무늬의 반복을 구조화하여 시각적 조화를 빚어내며 통일된 구성을 창조해냈다**1.111**. 이렇게 반복되는 요소들이 그림의 여러 부분들을 시각적으로 연결한다. 작품의 아래쪽 1/3 지점 중앙에 있는 후지 산(A)조차도 거의 바다 안으로 휩쓸려드는 지경이다. 파도의 하얀 포말(B)이 후지 산 정상의 눈과 닮았다는 점 때문에, 산의 존재가 구성 전체에서 느껴지고 반복된다. 배들의 형상과 배치 또한 파도들 사이에서 패턴을 만들어낸다. 왼편의 거대한 파도는 반복되지 않는데, 그래서 장면을 지배하는 독보적인 힘을 갖게 된다. 호쿠사이는 구성에서 단단하게 차 있는 부분과 텅 비어 있는 부분을 선별하여, 대립과 균형을 통해 관심을 끄는 영역들을 만들어냈다. 단단한 형상의 거대한 파도는

바로 아래 파도 골짜기(C)를 커다란 곡선으로 에워싸며, 그래서 두 영역은 관심을 끌려고 다투지만 둘 가운데 어떤 것도 상대가 없이는 관심을 끌 수 없다.

통일성과 조화라는 단어들은 혼란한 세상 속에서 이루어지는 평화롭고 긍정적인 공존을 암시한다. 노련한 미술가는 실제에서라면 혼돈과 위협으로 가득할 장면을 묘사하는 작품에서도 통일성과 조화를 그려낼 수 있다. 여기서 호쿠사이는 일단의 시각적 요소들을 단일한 구조로 엮어냈다. 이 구조가 납득이 되는 것은 미술가가 단순화시켜 질서를 부여했기 때문이다.

1.112 (오른쪽) 실내 디자인, I. 마이클 실내 디자인, 베데스다, 메릴랜드, 미국

1.113 (맨 오른쪽) I. 마이클 와인그래드의 실내 디자인의 요소들을 평가한 선묘

가 맞지 않아 혼돈스럽게 느껴진다.

I. 마이클 와인그래드I. Michael Winegrad가 디자인한 실내**1.112**는 도판 **1.113**의 디자인을 그대로 반영하고 있다. 이 실내는 곡선과 직선이 서로를 보완하면서 균형을 이루고 있다. 곡선들이 그리는 패턴(빨간색)이 반복되고, 다른 방향의 선들도 마찬가지다. 장면 전체에 형상이 배분(초록색)되어, 조화롭게 보이면서도 지루하지 않은 구성이 달성되었다.

러시아 미술가 마리 마레브나Marie Marevna (1892 ~1984)의 작품을 보면, 각진 선들과 색색의 평면들 또는 패턴이 통일성을 이끌어낸다**1.114**. 마레브나는 **입체주의** 운동에 가담한 최초의 여성 미술가 가운데 한

1.114 마리 마레브나, 〈병이 있는 정물화〉, 1917, 캔버스에 유채와 석고, 50.1×60.9cm

입체주의cubism : 기하학적 형태를 강조하는 새로운 시점을 선호했던 20세기의 미술운동.

사람이었다. 여기서 그녀의 입체주의 **양식**은 한 장면을 조각낸 다음, 여러 다른 각도에서 그 장면을 재창조하고 있다. 그녀는 이 이미지에서 탄산수 병의 측면을 우리에게 보여주지만, 우리는 탁자 상판을 위에서 내려다보고 있다. 그럼에도 작품 전체는 통일되어 있다. 미술가가 정물을 다양한 시점들로 그리면서 사실적인 재현에 의지하는 대신, 색색의 평면과 패턴을 사용했기 때문이다. 우리는 이 **정물화**를 여러 다른 각도에서 보게 된다. 하지만 미술가가 유사한 요소들을 사용했기 때문에, 우리는 구성의 통일성을 느낀다. 물감의 질감, 선명한 대각선 방향의 각진 선들, 주요 색채로 쓴 회색-갈색 등, 이 모든 것이 작품에 제시된 다시점이 야기했을 수도 있던 과다한 다양성을 상쇄한 것이다.

르네상스 시대의 위대한 거장들은 통일성의 중요함을 잘 알고 있었다. 또한 거장들은 작품의 구상에 도입하는 상이한 요소들의 수를 제한하는 것도 가치가

있음을 알고 있었다. 피에로 델라 프란체스카Piero della Francesca(1415년경~1492)의 〈채찍질〉**1.115**을 보자. 그는 두 주요 영역인 **전경**과 **배경**에 집중하는데, 여기에는 서로 다른 두 무리의 인물들이 서 있다. 전경에 있는 인간들의 유기적인 형상이 배경에 있는 기하학적인 선들과 균형을 이루고 있다. 두 무리가 서로를 보완하며 빚어내는 질서는 작품 전체를 관통하는 강한 수평선과 수직선에 의해 더 탄탄해진다. 이 장면은 그리스도가 십자가형을 앞두고 체포조에게 매질을 당하는 상황을 그린 것이다. 전경의 인물들—이들의 정체는 밝혀지지 않았다—은 그들 뒤에서 벌어지는 일을 모르는 것 같다. 이 구성은 긴장과 폭력의 감정을 전달하기보다, 고요하고 논리적이어서 초연히 거리를 두고 묵상에 잠기는 분위기를 강조한다.

시각 정보가 담긴 낱낱의 조각들을 한데 모아, 구성의 통일성을 만들어내는 미술가들도 있다. 아프

1.115 피에로 델라 프란체스카, 〈채찍질〉, 1469년경, 패널에 유채와 템페라, 58.4×81.2cm, 마르케 국립미술관, 우르비노, 이탈리아

양식 style: 작품의 시각적 표현 형식을 식별할 수 있도록 미술가나 미술가 그룹이 시각 언어를 사용하는 특징적인 방법.

정물화 still life: 과일·꽃·움직이지 않는 동물 같은 정지된 사물로 이루어진 장면.

르네상스 Renaissance: 14~17세기 유럽에서 일어난 문화적·예술적 변혁의 시기.

전경 foreground: 관람자에게 가장 가까이 있는 것처럼 묘사되는 부분.

배경 background: 작품에서 관람자로부터 가장 멀리 있는 것처럼 묘사되는 부분. 흔히 중심 소재의 뒤편을 가리킨다.

1.116 로머리 비어든, 〈비둘기〉, 1964, 판지에 잘라 붙인 종이 인쇄물, 과슈, 연필, 색연필, 33.9×47.6cm, 뉴욕 현대미술관

리카계 미국인 미술가 로머리 비어든 Romare Bearden (1911~1988)은 그의 **콜라주** 〈비둘기〉**1.116**를 구성하는 작은 조각들로 뉴욕의 통일성을 포착한다. 이 작품에서는 얼굴과 손을 오려낸 자투리, 벽돌담과 비상 계단 등, 도시적 질감들과 관련된 이미지들을 한데 모아 놓은 장면이 보인다. 언뜻 보기에는 정신 사나운 혼돈의 도가니 같다. 이런 삶의 속도는 우리가 대도시에 갈 때면 느끼곤 하는 것이다. 그러나 첫인상이 걷히고 나면, 질서정연한 격자형 도로들과 도시 생활을 떠받치고 있는 짜임새를 의식하게 된다. 비어든은 아래쪽의 거리에서는 수직선과 수평선으로 된 바탕의 격자를 통해, 그리고 작품의 위쪽에서는 수직 방향의 길거리 표지판과 건물들을 통해 이런 질서를 담아내고 있다. 이 정신없는 구성은 암시된 삼각형에 의해 은근하게 조정되고 있다. 아래 왼쪽의 고양이와 오른쪽에 있는 여자의 발 그리고 위쪽 중앙에 있는 비둘기(그래서 제목이 비둘기다)를 이으면 삼각형이 나오는데, 이 세 지점은 분주한 거리의 활기찬 이미지에 안정감을 주는 동시에 깊이감도 만들어낸다.

콜라주collage: 주로 종이 같은 물질을 표면에 풀로 붙여 조합하는 미술 작품. 프랑스어로 '붙이다'를 뜻하는 'coller'에서 유래.

개념의 통일성

개념의 통일성은 미술 작품에서 표현된 아이디어들의 응집성을 가리킨다. 아이디어는 별안간 뜬금없이 떠오를 수 있다. 이런 아이디어들의 표현은 때론 짜임새가 없는 것처럼 보이기도 하지만, 미술가는 하나의 개념을 불러일으키는 이미지들을 선별해서 효과적으로 자신의 아이디어들을 전달할 수 있다. 예를 들면, 하늘을 나는 느낌을 전달하고 싶은 미술가는 새의 깃털, 연, 풍선 같은 상징을 사용할 수 있다. 이것들의 시각적 속성은 각각 다르지만, 공통의 관념을 공유한다. 동일한 작품에서 그 요소들이 한데 놓이면, 이 공통의 관념이 강조된다. 미술가들은 겉모습은 다르지만, 서로 관념이나 상징, 면모나 연상을 공유하는 이미지들끼리 연결한다. 정반대로, 미술가가 일부러 관념들 사이의 연관 관계를 깨뜨리거나 모순되게 할 때도 있다. 관념들 사이에서 관습적인―심지어는 지루한―연관성을 찾으려는 경향에 신선한 자극을 주기 위해서다.

미술가들은 자신의 의도, 경험, 반응을 작품에 집어넣는다. 이런 생각들―의식적이든 무의식적이든―도 작품의 개념적 통일성에 기여할 수 있으며, 미술가의 양식, 자세, 의도를 통해 이해된다. 게다가, 미술가가 상

징과 관념들 사이에 설정하는 개념적 연계는 그가 속한 문화의 집단적 경험에서 나오는 것이다. 이는 또한 미술가가 통일성을 창조하기 위해 사용하는 수단과 작품에 대한 관람자의 해석 둘 다에 영향을 준다.

미국인 **초현실주의자** 조지프 코넬Joseph Cornell (1903~1972)은 **발견된 오브제**들로 구성한 상자를 만들었다. 그의 작품들은 아리송한 관념들과 포착하기 어려운 감정들을 내비치는 것 같다. 서로 아무 관계가 없는 형상과 색채 등이 특징인 일상의 사물들이 한데 모여 독특한 이미지를 형성하고 있다. 코넬의 작품은 관람자와 벌이는 복잡한 게임과도 같다. 미술가의 성격을 드러내는 동시에 감추는—바로 꿈이나 정신분석에서처럼—게임이다. 〈무제(에덴 호텔)〉**1.117**에서 코넬은 일상에서 수집한 물건들을 상자에 넣고 봉했다. 상자의 내부는 보호된 공간이지만, 새는 갇혀서 날아갈

수가 없다. 노란 공은 두 개의 레일 사이에 끼어 오도가도 못한다. 새도 공도 자유롭지 못하다. 상자 안에 함께 놓인 서로 다른 물건들은 각각 개별적으로 만들어내는 것보다 훨씬 큰 아이디어를 빚어낸다. 미술가는 그의 기억, 꿈, 시각적인 착상을 녹여넣었다(또 의도적으로 혼란시켰다). 그 결과 이 미술 작품은 코넬의 성격과 방법론을 풍부하고도 복합적으로 표현하는 시각적 오브제가 되었다.

게슈탈트의 통일성

게슈탈트Gestalt는 형태나 형상을 뜻하는 독일어로, 전체가 부분들의 총합보다 더 커 보이는 무언가(여기서는 미술 작품)를 가리킨다. 미술 작품—뿐만 아니라 미술 작품에 대한 우리의 경험도—을 만드는 데 들어가는 구성과 아이디어가 결합되어 게슈탈트를 만들어낸다.

1.117 조지프 코넬, 〈무제(에덴 호텔)〉, 1945, 뮤직박스로 만든 아상블라주, 38.4×38.4×12cm, 캐나다 국립 미술관, 오타와, 캐나다

초현실주의자surrealist: 1920년대와 그 이후에 초현실주의 운동에 가담한 미술가. 초현실주의 미술은 꿈과 잠재의식에서 영감을 받았다.
발견된 오브제found object: 미술가가 발견한 대상으로, 전혀 또는 거의 변경하지 않은 채 작품의 일부로 제시되거나 그대로 완성된 미술 작품으로 제시된다.

1.118 〈우주의 꿈을 꾸는 비슈누〉, 450~500년경, 부조 패널. 비슈누 사원, 데오가르, 우타르프라데시, 인도

명도value: 평면 또는 영역의 밝음과 어두움의 정도.

꽃 위에 앉아 있는 위편의 인물이다. 여기서 그는 창조의 대행자가 된다. 시바 신은 브라흐마의 왼쪽에서 황소(난디)를 타고 있다. 비슈누의 아내 락슈미는 잠자는 남편 곁을 지키고 있다. 남성과 여성의 합일은 동반자 관계를 낳으며, 이는 새로운 우주와 다른 많은 우주들을 영원히 탄생시키는 결과로 이어진다. 남성/여성, 삶/죽음, 선/악의 이원체계는 신들의 복잡한 이야기들에서 설명된다. 예를 들면, 시바는 창조자이자 파괴자다. 이는 곧 파괴는 창조를 위해 필수적이란 것이다 — 이 역시 또 하나의 통일을 위한 이원성이다.

종교적 관념은 심오한 개념적 통일성을 제공한다. 이미지, 그 이미지가 보여주는 종교적 관념, 작품을 만든 미술가의 신앙심, 이 모든 것이 돌에 조각된 상징적 재현을 통해 연결되어 있다. 이런 측면들이 한 미술 작품에서 어떻게 그처럼 완전하게 결합되는지를 파악하게 되면서, 우리는 게슈탈트를 감지하고, 나아가 전체를 문득 이해하게 된다. 이것이야말로 모든 미술 작품의 목표이다.

다양성

만일 '다양성이 인생의 양념'이라 한다면, 그것은 또한 시각의 세계에서도 양념이다. 미술에서 다양성은 아이디어, 요소, 또는 재료들의 모음으로 한데 녹아, 하나의 구성으로 탄생한다. 통일성이 반복과 유사성에 관한 것이라면, 다양성은 독특함과 상이함에 관한 것이다. 미술가들은 수많은 **명도**, 질감, 색채 등등을 사용해서 작품의 효과를 강렬하게 만든다. 훌륭한 구성이면서, 명도, 형상, 색채를 딱 한 종류만 쓴 경우는 보기

1.119 격자 안에 놓인 형상과 명도의 다양성

구성의 통일성과 개념의 통일성이 어떻게 같이 작용하는지 알아야 게슈탈트를 감지할 수 있다.

고대 힌두교의 부조 〈우주의 꿈을 꾸는 비슈누〉**1.118**에서 게슈탈트의 여러 면모를 발견할 수 있다. 돌을 깎아 만든 이 작품을 보면, 인간의 형상 여럿이 비스듬히 누워 있는 훨씬 더 큰 인물을 둘러싸고 있다. 바로 꿈을 꾸고 있는 비슈누다. 비슈누를 보좌하는 인간 형상들이 반복되면서 구성의 통일성을 창출한다. 이 유사한 형상들이 서로를 시각적으로 연결하는 것이다.

고대 인도어인 산스크리트어로 적힌 경전들에 따르면, 우주의 존재와 창조는 바로 비슈누 신에게 달려 있다고 한다. 비슈누는 거대한 뱀 아난타의 보호 아래 우주의 바다에서 잠을 자는데, 그가 자는 동안 우주는 영원히 재탄생을 거듭한다. 이 작품에는 힌두교의 범신론(많은 신들을 하나로 통일시킨 사고)이 우아하게 묘사되어 있다. 브라흐마는 비슈누의 배꼽에서 솟아난 연

1.120 로버트 라우션버그, 〈모노그램〉,
1955~1959, 박제 염소·고무
타이어·테니스공 등 혼합 매체,
106.6×160.6×163.8cm, 스톡홀름
현대미술관, 스웨덴

어렵다. 다양성은 구성을 활기차게 만들 수 있다. 도판
1.119에 나오는 사례는 격자 위의 직사각형에 배열되
어 있는 형상들의 구성을 보여준다. 격자 구조는 예측
이 가능하지만, 형상과 명도의 다양성이 경직된 구조를
상쇄해준다. 많은 미술가들이 이런 종류의 다양성을 사
용해서, 통일성이 지나칠 경우 사라져버릴 에너지를 표
현한다. 다양성은 미술가가 미술 작품에 충격을 부여하
는 수단이다.

미국의 작가 로버트 라우션버그 Robert Rauschenberg
(1925~2008)는 다양성을 사용해서 그의 미술 작품에
는 활력을 주고, 관람자에게는 난제를 주었다. 〈모노그
램〉**1.120**이라는 작품에서 그는 구성을 만들어내기 위
해 각종 상이한 물건들을 사용했다. 이 작품에서는 몸
통에 타이어를 두른 박제 염소가 회화 위에 등장한다.
이런 대상들을 조합하면서 라우션버그는 반항자이자

외톨이라는 그 자신의 별난 상징을 만들어낸다. 고대
에는 남성의 욕정을 상징했고 기독교에서는 구원에서
멀어진 영혼을 상징했던 염소는 이제 라우션버그 자신
의 도발적인 행태와 미술계의 관습을 거스르는 위반의
토템이 된다. 박제 염소는 타이어를 꿰찬 모습으로 기
성 미술계의 상징(회화)을 밟고 서서 더러운 테니스공
을 똥처럼 싸고 있다. 라우션버그는 현대 미술에서 최
초로, 회화와 조각 사이의 구분을 위반했고 회화를 '벽
에서 떼어'냈다. 전통적이지 않은 미술 재료와 기법을
다양하게 사용함으로써, 이 작품은 전통적인 미술과
윤리에 맞서는 위반이 된다.

다양성을 사용한 통일

모순적인 말처럼 들리겠지만, 다양성도 통일성을 만들
어낼 수 있다. 형상·색채·명도 등의 요소에서 다양성

1.121 앨범 퀼트, 메릴랜드 볼티모어의 메리 에반스가 만든 것으로 추정, 1848, 수놓은 면에 잉크 작업, 2.7×2.7m, 개인 소장

을 사용하면서도, 미술가는 시각적 조화를 만들어낼 수 있는 것이다. 이는 19세기에 메릴랜드의 미술가들이 만든 볼티모어 앨범 퀼트에서 볼 수 있다 **1.121**. 꼼꼼한 바느질로 박은 이 퀼트들의 이름은 볼티모어의 소녀들이 간직했던 스크랩북에서 나온 것이다. 퀼트 대부분은 쓰고 남은 자투리 천을 가지고 만들어지지만, 이 섬유 작품은 그와 달리 새 천을 사용해서 만들었다. 볼티모어라는 항구 도시의 부유함이 반영된 것이다. 이 퀼트는 스크랩북처럼 다양한 이미지들을 사용했고, 그것들을 하나의 완성된 작품으로 함께 녹여냈다. 격

자를 사용해 수많은 다른 형상들에 강한 구조를 부과한 덕분에, 이 작품은 하나의 전체로서 통일성을 유지한다. 퀼트가 놓인 표면에 배열된 형상들은 구성의 통일성을 만들어낸다.

균형

실제 사물에 물리적 무게가 있는 것처럼, 미술 작품의 부분들에도 시각적 무게, 즉 효과가 있다. 이런 부분들이 일종의 시각적 평형 상태에 도달하려면 균형이 맞

쳐져야 한다. 우리는 형태나 구성에서 시각적 균형을 짚어낼 수 있다. 이는 무게가 있는 물건을 대할 때와 똑같은데, 우리가 쳐다보는 두 개의 반쪽 사이에서 그 차이를 눈여겨보는 것이다. 시각적 무게의 양에서 균형이 맞지 않는 경우, 작품은 성공적이지 않거나 완성되지 않은 것처럼 보일 수 있다. 납득할 만한 시각적 평형을 이룬다면, 작품은 완전해 보이고 균형 상태에 이른다. 심지어는 구성의 중심에 시각적 무게를 놓아서 강한 균형을 작품에 부여할 수도 있다.

시각적 무게와 평형추를 찾아내는 것은 미술가에게 도전이다. 작품에서 균형을 정하는 일이 언제나 쉽지만은 않기 때문이다. 그러나 흔히 벌어지는 상황도 있다. 예를 들면, 명암은 반대 요소이면서도 균형을 잡아주는 역할을 할 수 있다. 커다란 형상이나 형태들은 그보다 작은 형상과 형태들을 여럿 모아 균형을 맞출 수 있다. 많은 미술가가 이 과정을 직관적으로 수행한다. 작품에 대한 결정을 내릴 때 그들은 엄격한 규칙들에 바탕을 두기보다는 바로 이거다, 하는 직관에 바탕을 두는 것이다.

대칭적 균형

작품이 반으로 나누어지고 양쪽이 정확하게(또는 거의 정확하게) 똑같이 보인다면, 그 작품은 대칭적 균형을 이루고 있는 것이다. 거의 완벽한 대칭은 인간의 신체에 있다. 예를 들면, 우리 얼굴의 절반은 코 반쪽, 입 반쪽, 뺨 반쪽 등을 가지고 있다. 대부분의 동물과 여러 기하학적 형상들, 가령 원과 사각형도 마찬가지다. 대칭은 우리의 물리적 신체의 일부이기 때문에, 매우 자연스럽게 보여서 우리는 대칭과 자연스러운 연관관계를 맺는다.

고대 중국의 미술가들은 대칭을 가지고 도철饕餮이라는 괴수를 만들어냈다. 미술 작품에서 이 존재의 이미지는 바로 보이지 않는다. 그것의 형태가 개개의 대칭적인 형상과 형태들 사이에 '숨어' 있기 때문이다. 마치 대칭적인 요소들이 모여들어 괴물 가면의 모습을 드러내는 것과 같다. 도철의 이미지는 상나라(기원전 1600년경~1050년경) 이래 중국 미술에서 널리 사용되었다. 그 시절에 도철은 청동 제기에서 처음 모습을 드러냈다. 이 **모티프**의 의미는 수수께끼지만, 신들과의

1.122 제기, 궤, 중국, 상나라, 기원전 1600~1100, 청동, 15.8×27.3cm, 홍콩 대학교 미술관, 중국

소통을 상징하는 것 같다. 일부 설명에 따르면, 도철 가면이 재현하는 괴물은 폭식을 하다못해 저 자신마저 잡아먹는다고 한다. 과욕에 대한 경고다.

도판 **1.122**의 청동 제기에서 도철을 찾아볼 수 있다. 중앙의 도톰한 수직선 양쪽에서 완벽하게 동그란 한 쌍의 '눈'을 짚어낼 수 있다. 이 중앙선 양편에는 서로를 거울처럼 비추는 패턴들이 놓여 있다. 이 가운데 일부는 뿔·발톱·송곳니·귀, 심지어는 더 작은 이미지로 표현한 동물들을 가리킨다. 자세히 살펴보면, 코뿔소의 머리 두 개가 좌우 손잡이의 꼭대기에 솟아 있는 것을 볼 수 있다. 이 대칭의 '괴물'은 이미지의 여러 부분들 속에 도사린 채, 우리가 제 은신처를 찾아낼 때까지 기다리고 있다.

비대칭 균형

구식 저울, 즉 수직의 버팀대 위에 기다란 가로대가 기둥을 중심 삼아 펼쳐져 있는 저울에서는, 한쪽에 무거운 물건이 하나 올라가 있더라도 다른 쪽에 그보다 가벼운 물건들을 양쪽의 무게가 같아질 때까지 여러 개 올려놓으면 평형 상태가 된다. 이와 비슷하게, 미술가들은 구성을 짤 때 양편에 다른 시각적 '무게'를 사용하기도 한다. 이런 것이 비대칭적 균형으로, 역동적 균형이라고도 한다. 이는 좌우의 요소들이 똑같지 않지만, 요소들의 결합이 서로를 상쇄할 때 쓰는 말이다.

모티프motif: 뚜렷하게 눈에 띄는 시각적 요소로, 이것이 반복되면 미술가의 작업을 가리키는 특징이 된다.

1.123 목계, 〈육시도〉, 남송. 1250년경, 종이에 먹, 36.1×38.1cm, 료겐인龍源院, 다이토쿠지大德寺, 교토, 일본

축axis: 형상·부피·구성의 중심을 보여주는 가상의 선.
파사드façade: 건물의 모든 면을 가리키지만, 주로 앞면이나 입구 쪽.
만다라mandala: 종종 사각형이나 원을 포함하는 우주를 그린 신성한 도해.

중국의 미술가들은 삶과 정신성을 담기 위해 비대칭 균형을 사용했다. 13세기 선불교의 선승 목계牧谿는 〈육시도六柿圖〉**1.123**에서 비대칭의 균형을 표현한다. 이 작품에는 명암과 형상의 미묘한 차이가 작품의 좌우에 골고루 분배되어 있지 않다. 목계가 중앙 형상의 **축** 양편에 감을 늘어놓으면서 미묘한 변화를 준 것이다. 오른쪽에는 두 개의 커다란 어두운 형상이 있어 시각적 무게가 육중한데, 그중 하나는 밝은 형상에 살짝 겹쳐 있다. 왼쪽에도 밝은 형상 하나와 어두운 형상 둘이 있지만, 그 중 하나는 그림의 아래쪽에 놓여 있다. 목계는 시각적으로 '무거운' 오른쪽에 균형을 맞추기 위해, 왼쪽 아래에다가 형상을 하나 배치한 것이다. 아래쪽에 놓인 감은 이 그림에서 가장 작지만, 왼쪽에 시각적 무게를 실어주고, 또 바로 위에 있는 가장 큰 감의 시각적 무게도 상쇄한다. 목계에게는 붓과 먹을 쓰는 것이 일종의 묵상, 즉 단순하나 깊은 생각이 담긴 행동들을 통해 고차원의 지식을 찾아가는 일이었다. 이 작품은 단순해 보일 테지만, 숙고를 거듭한 끝에 배열된 형상들이라, 변화를 주는 순간 '완벽한' 비대칭이 깨지고 만다.

방사형 균형

방사형 균형(혹은 대칭)은 작품의 모든 요소가 초점으로부터 똑같은 거리에서 옆으로 또 위아래로 대칭을 이루며 반복될 때 나온다. 방사형 대칭은 원형으로 반복되는 요소들을 암시할 수 있다. 미술가들은 한 요소를 두 번 이상 묘사할 필요가 있을 때, 이런 종류의 균형을 사용할 수 있다. 방사형 균형은 반복이 작품에서 중요한 역할을 하는 종교적인 상징물이나 건축물에서 쓰이곤 한다.

'방사형' 대칭이라는 말은 둥그런 형상을 암시하지만, 실은 어떤 기하학적 형상에 사용해도 방사형 대칭을 만들어낼 수 있다. 이탈리아 건축가 안드레아 팔라디오Andrea Palladio(1508~1580)는 빌라 카프라(빌라 로톤다라고 부르기도 한다)의 네 면에 똑같은 요소들을 사용하기로 하여, 완벽한 방사형 균형을 얻어내는 동시에 이 빌라의 주인에게도 네 곳의 전망을 누리는 이점을 주었다**1.124**. 다음은 팔라디오가 이 대칭에 대해 한 말이다.

그 장소는 터가 아주 좋다. 다녀본 장소 중에서도 무척이나 사랑스럽고 매력이 넘치는 곳이다. 언덕 등성이에 있지만 오르기 쉽기 때문이다. 어여쁜 언덕들이 주변에 펼쳐져 있어서 전망이 감격스러울 정도로 엄청나게 좋다… 이 아름다운 전망을 네 면에서 다 본다면 즐거운 일일 테니, 로지아를 사방의 파사드에 다 지었다.

팔라디오는 이 건물에 사는 사람들이 주변의 시골 풍경이 자아내는 사방의 전망을 한 지점에서 볼 수 있기를 바랐다. 사방의 문을 모두 열면, 빌라의 중심에서 몸을 돌려가며 서로 다른 네 방향을 모두 볼 수 있다. 팔라디오의 평면도를 보면 로지아, 즉 현관 같은 입구가 네 면의 **파사드**에서 반복된다. 이 로지아들은 모두 건물의 중심과 같은 거리에 있다.

도판 **1.125**는 티베트의 모래 그림으로, 인간의 관점에서 본 우주(**만다라**라고 알려져 있기도 하다)의 도해다. 이 작품을 만든 티베트 불교의 승려들은 중심으로부터 같은 거리에 일련의 상징들을 배치했다. 이 만다라를 보면, 색채는 다양하나 중심으로부터 다른 네 방

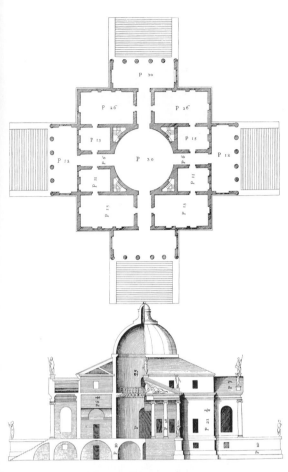

1.124 안드레아 팔라디오, 빌라 로톤다의 평면도와 일부 단면도, 비첸차, 이탈리아, 1565/6년에 착공. 『건축4서』 가운데 제2권에 수록.

1.125 (아래) 티베트 드레풍 사원 승려들이 만든 아미타 만다라

향을 가리키고 있는 형상들은 대칭적이다. 이런 모래 그림을 만드는 행위는 며칠씩 걸리는 명상이지만, 끝난 다음에는 없애버린다.

결론

통일성, 다양성, 균형은 미술가들이 시각적 효과를 창출하는 데 사용하는 핵심 원리들이다. 통일성은 작품을 하나로 응집시킨다. 응집력은 매우 강력해서 심지어는 작품의 파편—가령, 깨진 도자 항아리 조각 하나—조차도 미적인 통일성을 지닐 수 있다. 미술가가 작품에 통일성을 부여할 때는 다음 세 가지 이상의 방법 가운데 하나를 쓸 것이다. 형상·선·색채 같은 요소들을 배열해서, 또는 작품의 소재나 작품이 묘사하는 생각을 통해, 또는 미술가가 전달하고자 하는 것—때로 게슈탈트라고도 하는 전체에 대한 지각—을 강하게 의식하는 상태로 우리를 끌어들이는 것이다.

작품의 시각적 효과에 영향을 미치는 다른 두 근본 원리는 다양성과 균형이다. 다양성은 대조와 차이로 표현되며, 시각적 흥미와 흥분을 자아낸다. 미술가들은 극단적인 다양성을 상당히 고의적으로 쓸 때도 있다. 작품에 혼돈스럽고 통제가 없다는 느낌을 주려는 것이다. 다양성은 종류가 다른 선·형상·무늬·색채·질감을 써서 만들어낼 수 있고, 또는 붓 자국이나 정 자국을 일부러 낱낱이 드러내는 방법으로도 만들어낼 수 있다.

미술가가 통일성과 다양성을 적절하게 결합시키면 작품은 균형을 이룬다. 미술 작품을 찬찬히 살펴볼 때 우리는 머리로 시각적 요소들의 짜임새를 '저울질'해서 균형을 음미한다. 우리는 균형을 우선 직관적으로 파악하는데, 우리 주변에서 대칭과 패턴을 찾아내는 것은 인간의 본능이다. 대칭에 대한 감각이 이렇게 태생적이기에 대칭적인 미술 작품이 넘쳐나는 것이다. 그러나 미술가들은 또한 이 감각을 활용해서 비대칭이 가져오는 불안한 느낌에 바탕을 둔 미술 작품을 창작하기도 한다.

1.7

규모와 비례

Scale and Proportion

19세기 프랑스의 시인 샤를 보들레르^{Charles Baudelaire}는 '아름답고 고귀한 것은 모두 이성과 계산의 결과다'라고 썼다. 보들레르의 이 말은 화장품과 화장술에 대한 것이지, 딱히 미술 작품을 거론한 것은 아니었다. 그러나 **규모**와 **비례**를 결정할 때 미술가들이 기울이는 주의를 딱 맞게 요약하는 말이기는 하다. 미술가들은 디자인의 이 핵심 **원리**들을 사용해서 미술의 기본 **요소**들을 실행하는 방식을 조절한다. 이는 문법이 문장 안에서 단어들이 작용하는 방식을 통제하는 것과 똑같다.

우리는 규모를 우리 자신의 크기와 관계지어 파악한다. **기념비적인** 규모로 만들어진 **오브제**는 실생활에서보다 더 커 보인다. 기념비성이 우리를 압도한다. 인간의 몸을 척도로 만들어진 오브제는 실제 사물들의 크기와 상응한다. 이런 규모의 작품은 우리를 깜짝 놀라게 한다. 소규모의 오브제들은 우리가 현실 세계에서 보통 그 대상들을 경험할 때보다 작아 보인다. 규모는 중요도를 나타내는 데 사용될 때가 많다. 하지만 때로는 아주 작은 것이 가장 심오한 의미를 갖기도 한다.

비례는 모든 미술 대상의 **통일성**에서 핵심 원리다. 보통, 미술가는 대상의 모든 부분들 사이의 비례를 확실하게 맞춘다. 하지만 이와 달리 대상이나 인물을 비례가 안 맞게 그려서 모순을 만들어낼 수도 있다. 예를 들어, 만평가는 코나 눈을 불균형스러울 정도로 크게 그려, 유명인의 얼굴에서 독특한 특징을 과장하기도 한다. 빈틈없는 비례는 기술적 숙련의 표시지만, 부조화스러운 비례도 광범위한 의미를 표현할 수 있다.

규모

미술 작품의 규모는 생각을 전달한다. 자그마한 미술 작품과 커다란 미술 작품은 전달하는 것이 매우 다르다. 작은 규모의 작품은 관람자를 미술 작품 가까이로 끌어당겨 경험하게 한다. 작은 작품은 귀에 대고 속삭이거나 손가락에 낀 반지를 칭찬할 때처럼 친밀함을 준다. 큰 규모의 작품은 많은 관람자가 함께 경험할 수 있고, 대규모의 관객을 겨냥한 거창한 사고를 전달한다. 미술가와 디자이너들은 건네려 하는 메시지를 염두에 두고, 규모를 의식적으로 선택한다.

미술가들은 또한 좀더 현실적인 이유에서 규모를 고려하기도 한다. 제작 비용, 작품 제작에 소요될 시간, 작품을 놓을 특정한 위치의 요구, 이 모든 것이 규모를 결정할 때 영향을 미친다.

규모와 의미

기념비적 규모는 통상 영웅주의나 서사시 등에 나오는 덕행을 가리킨다. 예를 들어, 전쟁 기념비는 인물을 실제 크기보다 훨씬 더 크게 만들어서 전사들의 용맹을 기린다. 하지만 스웨덴 출신의 미술가 클래스 올덴버그^{Claes Oldenburg}(1929~)는 기념비적 규모를 사용해서 일상생활의 사소한 사물들을 찬탄하는 동시에 놀림감으로 삼는다. 올덴버그는 대중문화의 요소들이 무척이나 시시해 보여도, 현대 생활의 진실을 표현하는 구석이 있다고 여긴다. 해서 그는 작고, 대개는 간과되는 대상들을 기념비적인 규모로 다시 만든다. 가령 빨래집게와 아이스크림 콘에 그것들이 보통은 갖지 못하는 웅장함과 중요성을 부여하는 방식이다. 올덴버그는 이

규모scale : 다른 대상이나 작품, 또는 측량 체계와 비교한 대상이나 작품의 크기.
비례proportion : 작품의 개별적인 부분과 전체 사이의 상대적인 크기.
원리principles : 미술의 요소들에 적용되는 '문법'—대조·균형·통일성·다양성·리듬·강조·패턴·규모·비례·초점.
요소elements : 미술의 기본 어휘—선·형태·모양·크기·부피·색·질감·공간·시간과 움직임·명도(밝음/어두움).
기념비적monumental : 거대하거나 인상적인 규모를 갖는 것.
오브제objet : '물건, 물체' 등의 의미를 가진 프랑스어이나, 미술에서는 작품에 쓴 일상용품이나 자연물을 본래의 용도에서 분리하여 새로운 느낌을 불러일으키는 상징적 물체를 말한다.
통일성unity : 디자인에 질서와 조화를 부여하는 것.

1.126 클래스 올덴버그와 코셰
판 브뤼헌, 〈미스토스(성냥 표지)〉,
1992, 강철·알루미늄·강화섬유
플라스틱, 폴리우레탄 에나멜 채색,
20.7×10×13.2m, 라 발 데브론 소장,
바르셀로나

런 일상의 사물들을 조각적 형태로 확대하는데, 그 과
정에서 사물의 본질을 변형시킨다. 가령, 도판 **1.126**에
있는 거대한 종이성냥을 보라. 이 작품은 올덴버그가
네덜란드 출신의 조각가이자 자신의 아내 코셰 판 브
뤼헌 Coosje van Bruggen (1942~2009)과 협업해서 만든 것
이다.

미국인 로버트 로스터터 Robert Lostutter (1939~)는 작
은 규모를 써서 작품에 특색을 더한다. 로스터터는 작
품을 인간이 아니라, 새의 몸을 척도로 해서 만든다. 그
는 인간의 얼굴에 이국적인 새의 깃털을 대단히 상세
하게 그리는데, 작품의 규모가 조그마해서 그 깃털을
달고 있던 새를 연상시킨다 **1.127**. 로스터터의 작품은
규모가 작기 때문에—오직 한 번에 한 사람씩만 제대
로 볼 수 있다—더 가까이 다가가게 된다. 따라서 그의
작품을 바라보는 것은 친밀한 경험이 된다.

1.127 로버트 로스터터, 〈별새〉, 1981,
종이에 수채, 4.4×14.2cm, 앤과 워런
와이스버그 소장

위계적 규모

미술가들은 인물이나 대상의 상대적 중요성을 나타내기 위해 구성에서 크기를 사용한다. 거의 언제나, 크기가 더 크면 중요하다는 뜻이고, 크기가 작으면 중요하다는 뜻이다. 위계적 규모는 중요도의 차이를 전달하기 위해 작품에서 일부러 상대적인 크기를 사용하는 방식을 가리킨다. 도판 **1.128**은 고대 이집트에서 나온 **부조** 조각에서 사용된 위계적 규모를 보여준다. 고대 이집트 미술에서는 왕, 즉 파라오가 보통 가장 큰 인물로 묘사되었는데, 그가 사회 질서상 가장 높은 지위에 있었기 때문이다. 여기서는 가장 큰 상징 A가 파라오를 나타낸다. 이 인물은 다른 인물들에 비해 시각적

1.128 위계적 규모: 아문 대신전의 다주식 홀 북쪽 벽에서 나온 부조, 제19왕조, 기원전 1295~기원전 1186년경. 카르나크, 이집트

1.129 얀 반 에이크, 〈교회의 성모〉, 1437~1438, 나무 패널에 유채, 32×13.9cm, 회화관, 독일 국립미술관, 베를린

으로 좀더 지배적이다. 이 장면은 세티 1세Seti I (기원전 1358~기원전 1279)가 히타이트와 리비아에 맞서 펼친 군사작전을 묘사한 것이다.

플랑드르 미술가 얀 반 에이크Jan van Eyck(1395년경~1441)는 위계적 규모를 사용해서 영적인 중요성을 전달한다. 회화 〈교회의 성모〉**1.129**를 보면, 반 에이크는 성모자의 규모를 거대하게 키워 **고딕** 교회의 엄청난 공간을 가득 채웠다. 또한 반 에이크는 마리아와 아기 그리스도의 영적인 중요성을 영광스럽게 기리기 위해, 성모자를 인간들로부터 떨어뜨려놓는다. 성모자의 모습은 실내에 비해 아주 거대하므로, 이 인물들은 보통 인간보다 훨씬 크게 보인다. 반 에이크는 이들이 기독교 신앙에서 차지하는 중요성을 상징하는 규모를 적용한 것이다.

왜곡된 규모

미술가는 일부러 규모를 왜곡해서 비정상적이거나 초자연적인 효과를 만들어낸다. 20세기에 **초현실주의자**라고 하는 미술가들은 꿈같은 이미지들을 사용해서, 의식적인 경험들을 전복하는 작품을 만들었다. 미국 초현실주의 미술가 도러시아 태닝 Dorothea Tanning(1910~2012)은 〈소야곡〉**1.130**에서 해바라기를 한 그루 그렸는데, 이 꽃의 규모는 주변과 전혀 맞지 않는다. 이 해바라기는 건물의 실내에 비해서도, 왼쪽에 서 있는 두 여자에 비해서도 너무 커 보인다. 태닝은 우리가 일상에서 경험하는 규모를 거스르면서, 우리가 알고 있는 것과는 다른 세계로 우리를 초대한다. 이곳은 기묘한 일들이 벌어지는 어린 시절의 꿈과 악몽의 세계, 가령 해바라기는 기이하게 살아 움직이고, 영문 모를 바람이 불어와 한 여자의 머리채가 솟구쳐오르는 세계다. '소야곡'이라는 제목은 18세기 오스트리아의 작곡가 볼프강 아마데우스 모차르트의 경쾌한 음악 작품에서 따온 것이다. 그러나 태닝의 장면은 반어적으로 기괴한 공

포감을 펼쳐보이고 있다.

비례

작품의 서로 다른 부분들의 크기가 맺고 있는 관계가 비례다. 이런 크기 관계를 조절해서 미술가는 작품의 표현과 묘사의 특성을 강조한다.

크기 관계가 변하면 비례도 변한다. 예를 들어, 도판 **1.131**은 그리스 화병의 종단면을 보여준다. 만일 너비와 높이에 변화를 준다면 B와 C처럼, 전체 비례도 변한

1.130 도러시아 태닝, 〈소야곡〉, 1943, 캔버스에 유채, 40.9×60.9cm, 테이트 미술관, 런던

초현실주의자surrealist : 1920년대와 그 이후에 초현실주의 운동에 가담한 미술가. 초현실주의 미술은 꿈과 잠재의식에서 영감을 받았다.

1.131 수직축과 수평축에서 일어난 비례의 변화 사례

다. 이 화병들의 종단면은 각각 다른 느낌을 주는데, 그것은 높이 대 너비의 비율이 다르기 때문이다. 너비가 줄어들면, 화병은 우아하고 경쾌해 보인다. 반대로, 높이를 줄이면 화병은 원래의 종단면 A보다 볼품없고 무거워 보인다.

2차원 작품을 만들 때 미술가는 드로잉, 회화, 판화, 면적, 즉 **포맷**을 선택한다. 이 포맷의 치수, 즉 높이와 너비 등 많은 것을 결정한다. 예를 들어, 높이가 5센티미터에 너비가 25.4센티미터밖에 안 되는 포맷이라면, 미술가는 세로가 짧고 가로가 긴 작품을 만들어야 할 것이다. 미술가는 만들려는 작품과 가장 잘 맞는 포맷을 먼저 계획하고 선택해야 한다.

인간의 비례

도판 **1.131**에서 살펴본 대로, 비례에 신중을 기하면 미술 작품을 보기 좋게 만들 수 있다. 공교롭게도 화병의 부분들에는 인간의 신체에서 따온 이름들이 붙어 있다. 입술, 몸통, 발 등이다. 화병의 몸통이 유쾌한 또는 불쾌한 비례를 가질 수 있는 것처럼, 인간의 신체도 마찬가지다.

고대 이집트에서는 손바닥이 측정 단위였다**1.132**. 손바닥 여섯 개의 너비는 큐빗cubit이라고 하는 측정 단위와 맞먹었다. 평균적인 인간의 키는 어림잡아 4큐빗 또는 24손바닥이었다. 그러므로 인간의 신체에서 키에 대한 손바닥의 비례는 24:1이었다.

고대 그리스인들은 비례에 특이나 관심을 두었다. 그리스 수학자들은 시각예술과 음악 같은 예술 형식에서 아름다움과 이상적 비례의 수학적 토대를 탐구했다. 그리스 조각가 폴리클레이토스Polykleitos는 논문을 써서, 이상적인 또는 완벽한 비례를 지닌 인간을 조각상으로 만드는 방법을 설명했다. 기원전 1세기에는 로마의 문필가 비트루비우스Vitruvius(기원전 80 또는 70~15년경)가 『건축에 대하여』라는 책을 썼다. 그리스인과 로마인들이 건축 설계에 적용한 규칙들을 정리했다고 하는 책이다.

그리스인들은 비례의 원리에서 미의 이상을 추구했다. 그리스 조각의 **고전기**에 만들어진 인물상들은 비례가 비슷하다. 그리스인들에게는 이런 비례가 신들의 완벽함을 구현한 것이었다. 반대로, 15세기에 아프리

손가락 4개=손바닥 1개

손바닥 6개=1 큐빗

4 큐빗=한 사람의 키

1.132 사람 손을 측정의 표준 단위로 사용한 고대 이집트 체계

카의 조각가들은 지위와 개성을 보여주는 비례를 선호했다. 도판 **1.133**은 동으로 **주형**을 뜬 이페의 오니 상이다. 요루바족 이페 왕조의 오니, 즉 군주는 관복(행사용 복장과 장식)를 완전히 차려입고 서 있다. 이 문화에서는 오니가 가장 강력하고 중요한 인물이지만, 그의 비례는 사실적이지도 않고 이상화되어 있지도 않다. 머리 인물 전체의 1/4에 달할 정도로 크다. 요루바 사람들은 머리가 신적 능력이 내려앉는 자리이며, 이 머리로부터 생명의 원천이 흘러나와 인성과 운명을 통제한다고 믿는다. 이 인물은 이페의 왕들처럼 오두두와의 직계 자손을 대변한다. 오두두와Oduduwa는 영웅적인 지도자로, 그의 자식들은 요루바족을 이끄는 위대한 지도자가 되었다. 이목구비는 이상화되어 있다. 선조로부터 물려받은 개인적 유산이 위대한 지도자가 될 운명을 만든다는 뜻이다. 아프리카 조각에서는 지위, 운명, 영적 세계와의 결속을 전하는 방편으로 머리와 얼굴을 과장한 것이 많다. 요루바와 그리스의 사람들은 둘 다 영적 세계와의 연관 관계를 만들어내는 데 관심을 두었지만, 아프리카 미술가들이 역사(전승)의 중요성과 개인의 독특한 결속 관계나 직무를 칭송했다면, 그리스 미술가들은 비개인적이고 이상적인 모델을 추구했다.

그리스인들이 인간의 비례를 계산하는 데 사용한 모델은 후일 고대 로마의 미술가들에 의해, 그다음에는 **르네상스** 시대의 미술가들에 의해 채택되었다. 라파엘로는 〈아테네 학당〉에서 그리스 모델을 사용하여(Gateways to Art: 라파엘로, 133쪽 참조), 그의 구성에 나오는

포맷format: 미술가가 2차원 미술 작품을 만드는 데 사용하는 면적의 형상.

고전기Classical period: 그리스 미술사의 한 시기. 기원전 480~323년경.

주형cast: 액체(예를 들어 녹인 금속이나 회반죽)를 틀에 부어서 만든 조각이나 예술 작품.

르네상스Renaissance: 14~17세기 유럽에서 일어났던 문화적·예술적 변혁의 시기.

1.133 나이지리아의 이페 미술가, 오니 상, 14초~15세기. 황동과 납, 높이 46.6cm, 나이지리아 국립박물관, 이페

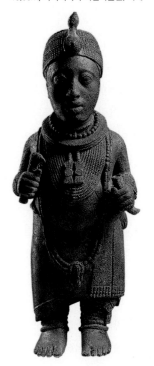

Gateways to Art
라파엘로의 〈아테네 학당〉: 르네상스 시대 걸작에 사용된 규모와 비례

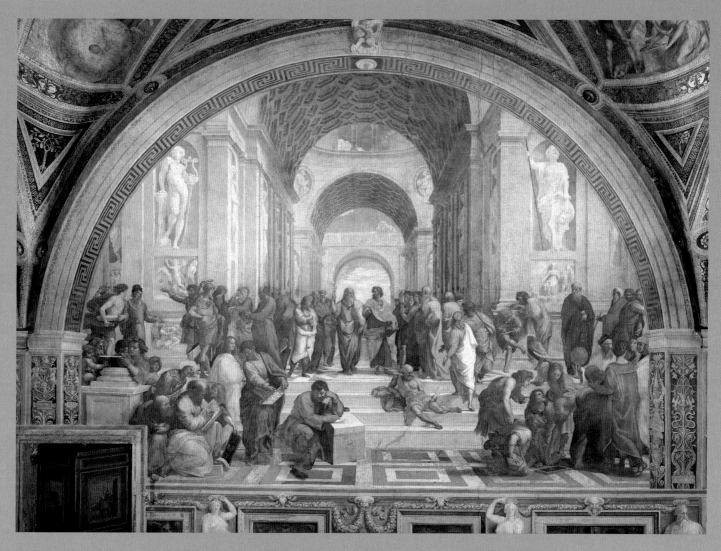

1.134 라파엘로, 〈아테네 학당〉, 1510~1511, 프레스코, 5.1×7.6m, 서명의 방, 바티칸

이탈리아 화가 라파엘로의 비례에 대한 감수성은 르네상스 시대 미술가들의 이상이었던 완벽함에 대한 추구를 담고 있다. 라파엘로는 어마어마한 규모로 작품을 만들어, 이 걸작의 중요성을 나타냈다. 이 그림의 크기는 세로 5.1미터, 가로 7.6미터다.**1.134** 인물들은 비례가 잘 짜인 실내에 자리잡고 있어, 작품의 거대한 크기에도 불구하고 인간처럼 보인다.

이 작품에서 인물들은 특별히 중요하다. 라파엘로가 우리에게 보여주는 것이 고전기 고대에 활동한 위대한 학자들의 회합이기 때문이다. 라파엘로는 개별 인물들을 구성하면서, 각 인물의 일부가 서로 조화로운 관계를 맺어 하나의 이상적인 형태를 그려내도록 했다. 이런 이상적인 인간 형상들 가운데서도 두 인물이 눈에 띈다. 작품의 중앙에 위치시켜 우리의 시선이 그들에게 향하도록 했기 때문이다. 게다가, 라파엘로는 건축 요소에 깊이감을 주는 데 사용된 원근법의 방향에서도 우리의 시선이 작품의 중앙을 향하도록 했다. 이렇게 중앙 부분을 이중으로 강조해둔 탓에, 우리는 그리스의 두 유명한 철학자들의 상반된 몸짓(플라톤은 하늘을 가리키고 아리스토텔레스는 땅 쪽으로 손바닥을 펼치고 있다. 두 사람의 상이한 철학적 입장을 가리키는 것이다)에 주목하게 된다. 라파엘로는 비례와 강조를 능숙하게 사용한 덕분에, 고대와 르네상스 시대의 위대한 정신들이 낳은 사상들에 대한 그의 찬탄을 확실하게 전달할 수 있었다.

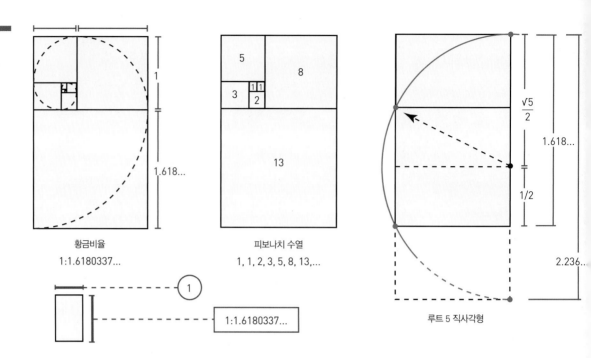

황금비율
1:1.6180337...

피보나치 수열
1, 1, 2, 3, 5, 8, 13,...

$\frac{\sqrt{5}}{2}$

1.618...

1/2

2.236...

루트 5 직사각형

1:1.6180337...

1.135 황금 분할

인물들이 고대 세계에서 사용된 이상적인 인간의 비례를 지니도록 했다.

황금분할

수학 공식을 사용해서 완벽한 비례를 결정하려던 그리스인들의 관심은 그 이후 모든 미술가들을 매혹시켰다. 가장 유명한 것이 르네상스 시대 이래로 **황금분할**이라고 알려진 공식이다**1.135**. 이는 1:1.618의 비율로 자연의 많은 대상들에서 나타난다. 실제로는 인간의 몸이 이 비례를 갖고 있지 않다는 게 판명되었지만, 1:1.618의 비율을 써서 조각상을 만들면 자연스러워 보이는 결과물이 나온다. 그리스 조각가들이 조각상의 비례를 계산할 때 쓴 방법은 아마 황금분할보다 훨씬

더 간단했을 것이다. 그러나 결과적으로 나온 비례를 보면 황금분할과 아주 가까운 경우가 많다. 포세이돈 상(제우스 상이라고 하는 미술사학자들도 있다)이 유명한 사례다**1.136**. 그리스의 신인 포세이돈은 완벽한 비례를 가져야만 했다. 그리스 조각가는 편리하고 간단한 비율을 썼는데, 바로 머리를 표준 척도로 삼은 것이다. 도판 **1.136**과 **1.137**을 보면, 몸통의 너비는 머리 세 개이고, 키의 높이는 머리 일곱 개이다.

비례의 비율

미술가들은 구성을 짜고, 작품의 시각적 흥미를 드높이기 위해 비례의 공식을 적용하는 다른 방식들도 학습했다. 그중 한 기법이 '황금 직사각형'이라는 것인데, 황금분할의 1:1.618 비례에 바탕을 둔 직사각형들을 서로의 내부에 연속적으로 포개넣는 방식이라서 이렇게 불린다. 외부 직사각형의 짧은 변이 그 사각형 속의 내부 사각형에서는 긴 변이 되는 식으로 계속 이어진다. 그 결과, 나선형의 형상이 우아하게 펼쳐진다. 영국 사진가 헨리 피치 로빈슨Henry Peach Robinson(1830~1901)은 사진 예술의 위대한 혁신자 가운데 한 사람인데, 1858년에 황금 직사각형을 사용해서 〈시름시름 사라지는〉**1.138a**와 **1.138b**이라는 제목의 사진을 구성했다. 로빈슨은 여러 다른 네거티브 사진을 섞어, 하나의 새로운 이미지를 만들어내는 작업으로 유명했

1.136 〈포세이돈(또는 제우스)〉, 기원전 460년경~450, 청동, 높이 2m, 그리스 국립고고학박물관, 아테네

1.137 (아래 오른쪽) 〈포세이돈〉에 사용된 비례 공식

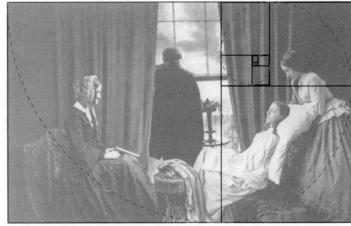

1.138a(위 왼쪽)과 **1.138b**(위 오른쪽) 비례 분석: 헨리 피치 로빈슨, 〈시름시름 사라지는〉, 1858, 알부민 조합 인화, 조지 이스트먼 하우스, 로체스터, 뉴욕

다. 이 이미지는 예술적 구성에서 비율들 사이에 조화를 맞추려는 그의 관심을 보여준다. 어떻게 오른쪽의 커튼이 사진을 두 개의 황금 직사각형들로 나누는지, 또 거기서 나오는 나선형이 어떻게 우리의 시선을 임종 직전의 여성에게로 끌어가는지 눈여겨보라.

그리스인들은 비례 체계를 조각만이 아니라 건축에도 적용했다. 그들은 인간의 신체를 위해 이상화된 비례 규칙들을 파르테논, 즉 아테나 여신의 신전에 적용해서, 조화로운 구조를 만들어냈다. 공교롭게도, 이 신전의 비례는 황금분할과 매우 가깝다**1.139**. 수직과 수평의 크기가 함께 작용해서 비례의 조화를 빚어내고 있다**1.140**.

결론

규모—기념비적이든, 인간적이든, 소규모든, 위계적이든, 왜곡된 것이든—는 의미를 담고 있어, 미술 작품의 메시지를 전달한다. 규모는 또한 비례, 즉 작품의 여러 부분들 사이의 크기 관계를 결정하는 바탕이 되기도 한다. 비례가 규모와 맞으면, 작품의 모든 부분은 우리가 기대하는 바대로 보인다. 이럴 때 작품의 부분들이 적절하고 조화로운 것처럼, 시대와 장소에 따라 인간의 형상을 재현하는 비례는 당시 사회의 가치관을 반영했다. 규모와 비례는 대대수 작품들의 기본이다. 크기의 선택은 작품 구성의 다른 모든 요소와 원리에 영향을 미친다. 이처럼 미술 작품 전체에 영향을 주기 때문에, 규모와 비례는 작품의 통일성에서 본질이 된다.

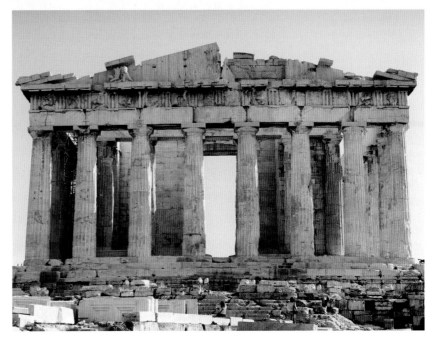

1.139 익티노스와 칼리크라테스, 파르테논 신전, 기원전 447~432, 아테네

1.140 파르테논 신전의 구조에 사용된 황금분할

1.8

강조와 초점
Emphasis and Focal Point

강조와 **초점**은 작품의 특정한 곳에 시선이 향하도록 만드는 미술의 **원리**이다. 강조는 미술가가 특정한 내용으로 관람자들의 관심을 끌기 위해 사용한다. 초점은 미술이나 디자인 작품에서 시각적으로 강조되는 특정 지점이다.

대다수의 미술 작품에는 강조되는 영역이 적어도 하나는 있고, 초점은 여러 개가 있다. 매우 드물지만 강조된 영역이나 초점들이 없는 미술 작품도 있기는 한데, 그런 작품에서는 변화가 거의 또는 전혀 없다. 미술가는 선, 암시된 선, 명도, 색채를 사용해서 초점을 강조할 수 있다. 사실상 미술의 어느 **요소**를 가지고도 특정한 영역에 관심을 집중하도록 거들 수 있다. 과녁의 중심처럼 우리의 시선을 집중시키는 것이 초점들이다. 우리의 시야는 상당히 넓지만, 순간적으로 시선을 집중할 수 있는 영역은 매우 좁다. 초점의 원리에는 이런 시각 생리학이 깔려 있다.

강조와 초점은 통상 미술가가 표현하려는 개념, 주제, 사상에 방점을 찍는다. 미술 작품이 말하려는 것을 알리는 신호인 셈이다.

강조와 종속

한 미술 작품에서 여러 요소들을 강조하는 경우, 미술가는 그 요소들 사이에 시각적 관계를 만들어내서 그들을 연결한다. 미술가는 우리의 시각적·개념적 연결 고리들을 활성화하여, 우리를 새로운 사고와 접속시킨다. 또 미술가는 작품의 범위를 확장하고 그 주요 관념을 강조하기도 하는데, 이것이 강조의 본질이다. 강조의 반대는 **종속**이다. 종속은 작품의 특정 영역으로부

터 우리의 주의를 벗어나게 하는 것이다. 미술가는—2차원 작품과 3차원 작품 모두에서—강조할 영역과 종속시킬 영역을 신중하게 고른다.

강조의 작용은 도판 **1.141**에서 볼 수 있다. 주둥이 하나에 칸이 두 개인 용기인데, 고대의 페루 미술가가 만든 것이다. 작품의 왼쪽 위에 있는 생쥐가 시선을 끈다. 이유는 3차원 모형으로 만들어진 생쥐의 형태와 그 위에 그린 패턴 모두가 너무나 세세하게 묘사되었기 때문이다. (생쥐의 눈은 특히 강한 초점이다. 사실 눈은 유아 시절부터 우리를 가장 매혹시키는 초점이다.) 용기의 주둥이도 두드러진다. 색채뿐 아니라 기하학적 단순함 덕분인데, 생쥐의 유기적인 모형 및 채색과 대조를 이루고 있다. 용기의 두 부분을 장식한 영역에서는 세번째와 네번째의 강조 지점을 볼 수 있다. 두 부분은 대단히 다채롭지만, 공통의 형상·색채·질감이 있기

1.141 생쥐 장식의 칸이 두 개인 용기, 레쿠아이, 페루, 4~8세기, 도자기, 높이 15.2cm, 메트로폴리탄 미술관, 뉴욕

강조emphasis : 작품의 특정한 요소에 주목하도록 하는 원리.

초점focal point : 미술 작품에서 관심이나 활동의 중심이 되는 부분. 보통 관람자의 관심을 가장 중요한 요소로 끌고 간다.

원리principles : 미술의 요소들에 적용되는 '문법'—대조·균형·통일성·다양성·리듬·강조·패턴·규모·비례·초점.

요소elements : 미술의 기본 어휘—선·형태·모양·크기·부피·색·질감·공간·시간과 움직임·명도(밝음/어두움).

종속subordination : 강조의 반대. 우리의 시선을 작품의 특정 영역으로부터 벗어나게 한다.

추상abstract : 자연계에서 알아볼 수 있는 이미지로부터 벗어난 미술 이미지.

색면 회화colour field : 20세기의 추상 미술가 집단을 이르는 용어. 그들이 사용한 크고 납작한 색채 면과 단순한 형상을 가리킨다.

색(채)colour : 빛의 스펙트럼에서 백색광이 각기 다른 파장으로 나누어지면서 반사될 때 일어나는 광학 효과.

양화 형상positive shape : 주변의 빈 공간에 의해 결정된 형상.

음화 공간negative space : 주변의 형태들에 둘러싸여 생기는 빈 공간. 예를 들어 FedEx의 E와 x사이에 생기는 오른쪽 화살표 모양.

암시된 질감implied texture : 질감을 표현하는 시각적 환영.

1.142 줄스 올리츠키, 〈틴 리지 그린〉, 1964, 캔버스에 아크릴 물감과 유화물감·밀랍 크레용, 3.3×2m, 보스턴 미술관, 매사추세츠

1.143 (오른쪽) 마크 토비, 〈푸른 실내〉, 1959, 카드에 템페라, 111.7×71.1cm

을 끌어들이는데, 그 주변에는 오른쪽에 세 가지 색채로 찍은 점, 위아래에 빨간색 획으로 친 수평선, 왼쪽에는 황갈색 획으로 친 선이 있다. 이 여러 색채의 형상들은 작품의 진짜 초점인 중앙의 청록색을 뒷받침한다. 올리츠키는 이 청록 색면 주위에 다른 색채들을 놓아, 시선을 가장자리로부터 중앙으로 또 중앙에서 가장자리로 계속 왔다갔다하게 한다. 미술가는 중앙 영역을 강조하고 가장자리를 종속시키는데, 이는 가장자리의 **양화 형상**과 중앙의 **음화 공간** 사이의 대조를 통해 이루어진다.

작품에 강조 영역이 없으면 우리의 반응 방식도 달라진다. 예를 들면, 마크 토비 Mark Tobey (1890~1976)의 회화 〈푸른 실내〉**1.143**는 전체에 **암시된 질감**이 너무 획일적이어서, 우리는 눈을 둘 지점을 찾아 헤매느라 애를 먹는다. 태평양 연안의 북서부에서 성장기를 보낸 토비는 그가 태어난 시애틀 근처의 풍경에서 영감을 받았다. 그는 퓨젓 사운드 지역의 '청량한 바람, 공기의 흐름, 뒤죽박죽인 계절'에서 받은 느낌을 전하고 싶었다고 한다. 그의 관심은 바로 풍경에 대한 명상적 반응을 이끌어내는 것이다. 토비는 강조 영역을 두지 않기 때문에, 우리는 이것저것 따지지 않고 시각적으로 자유롭게 그의 그

때문에 연관성을 유지한다. 이런 요소들이 시선을 끌어 용기에서 장식되지 않은—종속된—부분에는 시선이 가지 않게 된다. 다양한 부분을 장난스럽게 강조한 덕에 유머와 상상의 느낌이 피어난다.

추상 작품은 사물이나 사람들에 대한 우리의 기억을 직접적으로 불러일으킬 수가 없으므로, 강조와 같은 구성의 원리를 쓸 때가 많다. 미국의 **색면 회화** 화가 줄스 올리츠키 Jules Olitski (1922~2007)가 가장 관심을 둔 것은 **색채**의 시각적 효과였다. 〈틴 리지 그린〉**1.142**을 보면, 올리츠키는 작품 중앙의 색면으로 우리의 시선

구성composition: 작품의 전체적인
디자인이나 짜임새.

림 위를 배회하게 된다. 우리는 이 작품에 잠길 수 있다.
마치 그것이 바다인 것처럼.

초점

어떤 **구성**에서든 초점은, 미술가가 우리의 시선을 이끌
어가는 강조 영역 가운데 특정한 부분이다. 미술가는
선, 암시된 선, 또는 대조를 사용해서 우리의 시선을 사
로잡는다. 이런 기법들은 작품의 바로 그 지점을 응시하
게 한다(Gateways to Art: 젠틸레스키, 139쪽 참조).

〈이카로스가 추락하는 풍경〉**1.144**이라는 제목을 가
진 회화에서 우리는 비운에 찬 이카로스의 추락을 거
의 알아채지도 못한다. 종속의 훌륭한 사례이다. 플랑
드르 미술가인 대(大) 피터르 브뤼헐 Pieter Bruegel the Elder
(1525년경~1569)은 그리스 신화를 주제로 그렸다. 이
카로스와 그의 아버지 다이달로스는 크레타 섬의 통치
자 미노스에 의해 감옥에 갇혔다. 다이달로스가 깃털
과 밀랍으로 두 쌍의 탈출용 날개를 만들어 아들과 함

께 감옥을 빠져나왔는데, 이카로스가 그만 너무 흥분
해버렸다. 아버지의 만류에도 불구하고, 이카로스가 새
로운 날개를 즐기며 무모하게 너무 위로 날아올라 태
양 가까이까지 다가간 것이다. 날개 속 밀랍이 녹자 그
는 저 아래 바다로 떨어져 죽고 말았다. 이 이야기를 그
린 브뤼헐의 그림에서 우리가 주목하게 되는 것은 전
경의 인물이다. 그는 이 비극을 알지 못한 채 밭을 갈고
있다. 몇 개의 다른 강조 영역들—왼쪽의 나무, 석양, 멀
리 있는 마을, 멋지게 꾸민 배들—도 우리의 관심을 사
로잡는다. 가엾은 이카로스는 거의 눈에 띄지도 않는
데, 그의 다리는 오른쪽의 커다란 배 바로 앞에서 바다
속으로 사라지려는 참이다. 브뤼헐은 그림이 다루는
주제, 즉 이카로스의 곤경에 주목하지 않게 하려고 무
진 애를 썼다. 때문에 미술사학자들은 그가 그린 것이
실은 플랑드르의 속담일 것이라고 한다. '사람이 죽는
다고 쟁기가 서는 법은 없다'라는 속담인데, 우리 식으
로 말하자면 '삶은 계속된다'는 것이다. 어떤 쪽이든, 이
작품은 강조를 사용해 관람자의 시선을 작품의 특정 지

1.144 대(大) 피터르 브뤼헐,
〈이카로스가 추락하는 풍경〉,
1555~1558년경, 나무에 올린
캔버스에 유채, 73.6×112cm,
벨기에 왕립미술관, 브뤼셀

Gateways to Art

젠틸레스키의 〈홀로페르네스의 목을 베는 유디트〉: 강조를 사용한 드라마의 창출

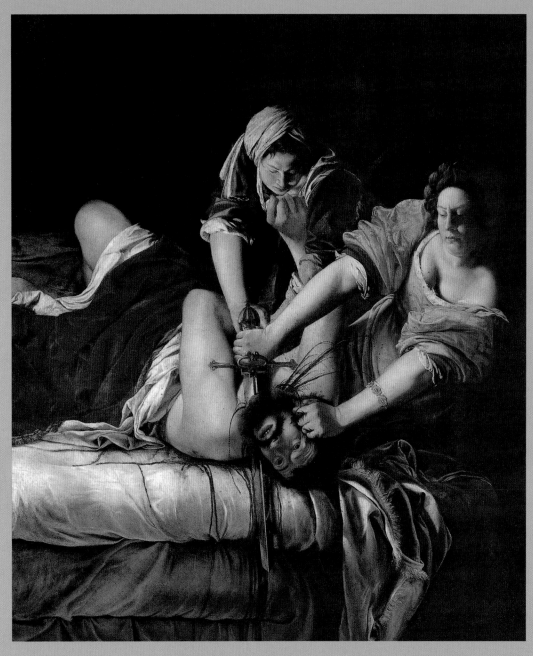

1.145 아르테미시아 젠틸레스키, 〈홀로페르네스의 목을 베는 유디트〉, 1620년경, 캔버스에 유채, 1.9×1.6m, 우피치 미술관, 피렌체

미술가들은 종종 초점을 단 하나만 둘 때의 강력함을 이점으로 활용하곤 한다. 우리가 작품의 핵심 또는 주축에 주목하지 않을 수 없게 하는 것이다. 한 구성에 여러 개의 초점을 둘 수 있음에도 불구하고, 이탈리아 바로크 시대의 화가 아르테미시아 젠틸레스키^{Artemisia} ^{Gentileschi}(1593~1652년경)는 〈홀로페르네스의 목을 베는 유디트〉**1.145**에서 단 하나의 초점만을 사용한다. 젠틸레스키가 사용한 방향선과 대조적인 명도들로 인해 우리는 이야기의 정점이 펼쳐지는 지점으로 끌려가지

않을 도리가 없다. 밝은 빛이 유디트의 팔과 하녀의 팔을 강조(하녀의 팔은 시각적으로 칼 자체와 연결되어 있다)하는데, 두 여자는 어두운 명도로 그려진 희생자의 머리로 팔을 뻗고 있다. 밝은 명도를 지닌 다섯 개의 맨 팔이 강력한 방향선을 만들면서 초점, 즉 난폭한 공격을 당해 피가 치솟는 홀로페르네스의 목으로 이어진다. 치명적인 일격은 어둠에 가려져 있음에도 불구하고, 이런 이중의 강조(명도의 대조와 방향선)로 인해 우리의 시선은 그 치명적인 일격에 얼어붙는다.

리듬rhythm: 작품 안에서 어떤 요소가 규칙적으로 또는 질서 있게 반복되는 것.

점으로부터 벗어나게 한 탁월한 사례이다.

강조와 초점의 작용

미술가들은 방향, 극적인 대조, 배치의 관계를 사용하여 작품의 요소들을 엮어내며, 우리의 시선을 강조 영역과 초점들로 이끈다.

선

선은 미술 작품에서 우리의 시선을 끄는 효과적인 방법이다. 무굴 제국 시대(1526~19세기 중엽)의 인도에서는 정원이 낙원의 약속을 상징하는 미술 작품으로

1.146 〈정원사들을 감독하는 중인 황제 또는 바부르〉, 인도, 무굴 제국 시대, 1590년경, 종이에 템페라와 과슈, 22.2×14.2cm, 빅토리아앤앨버트 박물관, 런던

여겨졌다. 자히르 어드-딘 무하마드 빈 오마르 셰이크 Zahir ud-Din Muhammad bin Omar Sheilch(1482~1530), 일명 바부르Babur는 중앙아시아의 대부분과 인도 북부를 정복하고 인도에 무굴 제국을 세운 인물이다. 도판 **1.146**을 보면, 정원사/미술가 바부르가 네 방향으로 물을 흘려보내는 한 지점을 가리킨다. 생명을 낳는 물의 속성과 네 방위는 삶과 영원을 상징하는 중요한 요소였다. 이 정원은 사각형의 완벽한 기하학에 바탕을 두었기에, 원래의 식물들을 흩뜨리지 않은 채로 무수히 확대될 수 있었다. 이 정원 이미지에서는 개념적으로나 시각적으로나 물이 초점이다.

대각선은 눈에 더 잘 띄는 경향이 있다. 수평선이나 수직선에 비해 시각적으로 훨씬 역동적으로 보이기 때문이다. 강한 대각선 방향의 수로가 우리 쪽으로 흘러나오는 물로 시선을 끌어당긴다. 정원 한가운데서 물이 합류하는 십자형 지점이 이 구성의 초점이다.

대조

미술가들은 대조 효과를 드러내려 할 때, 서로 아주 다른 요소들, 가령 명도·색채·크기가 상이한 영역들을 나란히 배치한다. 명도는 강조와 초점을 만들어내는 수단으로 자주 또 효과적으로 쓰인다. 명도는 또한 미묘하게 사용될 수 있다는 이점도 가지고 있다. 스페인 미술가 프란시스코 데 수르바란Francisco de Zurbarán (1598~1664)의 회화 〈성 보나벤투라의 장례〉**1.147**를 보면, 가장 밝은 명도가 대부분 성 보나벤투라의 시신을 장식한 의복에 쓰였다. 이런 명도는 주변의 어두운 명도와 대조를 이루어 두드러지며 중앙에 초점을 만들어낸다. 우리는 주변의 인물들을 보기 전에 새하얀 색채(보나벤투라의 순결과 명성을 상징한다)를 보게 되어 있다. 동시에 충분히 밝은 명도가 다른 인물들에게도 분배되어 있어, 우리의 시선은 보나벤투라의 시신으로부터 벗어나게 되고, 구성은 좀더 흥미로워진다.

배치

구성 안에 요소들을 배치하는 작업은 **리듬**을 조절하며 여러 개의 초점을 만들어낸다. 일본 미술가 안도 히로시게安藤廣重(1797~1858)는 판화 '교바시 대나무 강변'에서 세 가지 형상에 방향성을 주었는데, 시각적으로 셋

모두 각각 떨어져 있다**1.148**. 달, 다리, 배 위의 인물 배치가 개별적인 세 개의 초점을 형성하고 있다. 이 형상들은 제각기 우리의 시선을 끌면서, 초점을 작품의 오른쪽에 좀더 두도록 한다. 다리가 가장 큰 형상이라 자연히 우리의 시선을 사로잡지만, 달의 밝은 명도와 선명한 기하학이 시선을 빼앗아 달이 두번째 초점이 된다. 우리가 다리 아래의 인물을 쳐다보게 되는 것은 그 인물이 주의 깊게도 달 아래 배치된데다가, 인물의 분명한 **외곽선**이 강물의 밋밋한 색채와 강한 대조를 이루기 때문이다. 세 군데로 배치된 초점 사이의 거리를 다르게 한 것도 리듬을 만들어내 시각적 흥미를 더한다. 목판화의 대가인 히로시게는 배치를 사용하여, 작품에서 특정한 지점들을 강조하고 구성에 활기를 준다.

결론

강조와 초점은 미술 작품에 박력을 준다. 미술 작품에서 중요한 내용을 알리고, 미술가가 전하려는 개념들에 주목하게 하는 것이다. 미술가들은 강조와 초점을 이용해서 작품에 시각적, 개념적 효과를 준다.

미술의 모든 요소와 원리들은 강조를 만들어내는 데 사용될 수 있다. **실선과 암시된 선**은 둘 다 우리 시선의 움직임을 인도하여 우리가 미술 작품을 살펴보는 방식을 형성한다. 서로 다른 명도·색채·질감 사이의 대조는 때로 너무나 극적이고 독특해서, 우리는 작품의 그 영역으로 끌려가는 느낌을 받게 된다. 우리의 시각은 계속해서 이런 초점들로 되돌아온다. 우리의 생각은 그런 지점들에 한동안 머무른다. 미술가들은 작품을 구상하는 과정에서 구성의 요소들을 끊임없이 조정하며, 관람자가 초점을 맞추게 되는 것과 거기 머무는 동안 그런 요소들이 어떤 영향을 미칠 것인지 계산한다. 이렇게 '주목을 끄는 중심들'을 배치하면 순서에 리듬이 생기는 동시에 미술 작품의 핵심적 의미, 즉 생각·느낌·이미지도 강조된다.

1.147 (위) 프란시스코 데 수르바란, 〈성 보나벤투라의 장례〉, 1629, 캔버스에 유채, 루브르 박물관, 파리

1.148 (왼쪽) 안도 히로시게, '교바시 대나무 강변' 『에도백경』에 수록, 1857, 38.1×26.3cm, 제임스 A. 미치너 소장품, 호놀룰루 예술원, 하와이

외곽선outline : 대상이나 인물을 규정하거나 경계짓는 가장 바깥쪽 선.
실선과 암시된 선actual and implied lines : 실선은 실제로 그려진 선이고, 암시된 선은 이어지는 지점들에서 만들어지는 선의 인상으로, 시각적 경로를 따라 우리의 시선을 이끌어가는 선이다.

1.9

패턴과 리듬

Pattern and Rhythm

공간space: 식별할 수 있는 점이나 면 사이의 거리.

패턴pattern: 요소들이 예상할 수 있게 반복되며 배열된 것.

요소elements: 미술의 기본 어휘— 선·형태·모양·크기·부피·색·질감· 공간·시간과 움직임·명도(밝음/ 어두움).

통일성unity: 디자인에 질서와 조화를 부여하는 것.

리듬rhythm: 작품 안에서 어떤 요소가 규칙적으로 또는 질서 있게 반복되는 것.

구성composition: 작품의 전체적인 디자인이나 짜임새.

형상shape: 경계가 선에 의해 결정되거나 색채 또는 명도의 변화로 암시되는 2차원의 면적.

명도value: 평면 또는 영역의 밝음과 어두움의 정도.

색(채)colour: 빛의 스펙트럼에서 백색광이 각기 다른 파장으로 나누어지면서 반사될 때 일어나는 광학 효과.

대조contrast: 색이나 명도(밝음과 어두움) 같은 요소 사이의 과감한 차이.

해는 매일 뜨고 진다. 내일도 그럴 것이다. 자연의 패턴과 리듬은 세계를 이해하는 데 도움이 된다. 삶의 질서와 예측 가능성을 표현하기 때문이다. 미술가들은 패턴과 리듬을 사용해서 **공간**에 질서를 부여하고, 시간을 역동적으로 경험하게 한다.

사건이 되풀이되면 **패턴**이 생긴다. 일반적으로 패턴들은 규칙적이며 예측 가능하다. 미술작품은 **요소**의 반복을 통해 패턴을 만들어낸다. 미술 작품에서 패턴이 반복되면 **통일성**이 느껴진다.

리듬은 패턴의 반복을 통해 나타난다. 리듬은 요소들을 함께 연결하기 때문에 예술적 **구성**에 응집성을 더하고, 미술 작품을 탐구할 때는 우리의 시각에 영향을 준다. 연결된 요소들이 이어지며 만들어내는 리듬에 따라 시선을 움직여 구성을 살핀다. 미술가는 리듬을 사용해 다양성을 더할 수도 있다.

패턴

미술 작품에서 반복을 사용하면 대개 그 결과로 패턴이 생긴다. 이 패턴은 때로 자연에서 일어나는 현상에 바탕을 둔다. 규칙적으로 반복되는 물고기 비늘이나, 사막에서 진흙이 마를 때 땅이 갈라지면서 생기는 틈의 패턴 같은 것들이다. 깔끔하게 쌓은 깡통들이나 직물의 씨실과 날실같이 대량생산된 인공품에서 형상들이 반복되면서 나오는 패턴도 있을 것이다. 미술가들은 종종 미술 작품에서 비슷한 **형상**·**명도**·**색채** 같은 것을 반복해서 통일성을 만들어낸다.

미술가는 패턴을 반복해서 작품에 질서를 부여하기도 한다. 그러나 패턴이 변하면, 단순한 반복이 좀더 복

잡해지면서 작품을 훨씬 더 흥미롭게 만들 수 있다. 때로 미술가들은 교차하는 패턴을 사용해서 작품을 좀더 발랄하게 만든다. 패턴으로 덮인 부분을 '영역'field이라고 한다. 이 영역에 변화를 주면 시각적 형식들이 생기를 띨 수 있다. 도판 **1.149**는 직사각형 영역에서 검정과 하양이 교대로 나오는 바탕 위에 줄줄이 놓인 별 모양 형상들을 보여준다. 명도 차이가 무척 큰데다 활기찬 형상이 결합되어 시각적 진동이 일어나고 있다.

프랑스 화가 수잔 발라동Suzanne Valadon (1865~1938)의 작품에서는 서로 다른 색채와 패턴의 다양성이 생기를 준다. 〈푸른 방〉**1.150**에 발라동은 세 개의 **대조**인 패턴을 넣었다. 그림 아래 부분의 푸른 빛 침대보에서는 나뭇잎과 줄기의 유기적인 패턴을 사용했다. 여자가 입고 있는 파자마 아랫도리의 초록-하양 줄무늬 패턴은 푸른 침대보와 곧장 대조를 이룬다. 인물 위에 있는 얼룩덜룩한 패턴은 다시 아래의 두 패턴과 대조

1.149 수평 교대 패턴

1.150 수잔 발라동, 〈푸른 방〉, 1923, 캔버스에 유채, 90.1×115.8cm, 프랑스 국립현대미술관, 조르주 퐁피두 센터, 파리

1.151 후카 병, 인도, 데칸, 17세기 후반, 비드리웨어(아연합금과 동으로 상감), 17.4×16.5cm, 메트로폴리탄 미술관, 뉴욕

된다. 이런 패턴의 차이가 작품에 활력을 준다.

모티프

패턴에서 단위로 반복되는 것을 모티프라고 한다. 모티프는 패턴을 사용해서 한데 모을 수 있는 생각, 이미지, 주제를 대변할 수 있다. 미술가는 모티프를 반복해서 통일성이 강한 디자인을 만들어내기도 한다.

하나의 모티프를 서로 여러 개 엮어 복잡한 구성을 만들 수도 있다. 이슬람의 많은 작품들은 복잡하게 얽힌 모티프들을 사용한다. 17세기 인도에서 만들어진 두 물건이 그 예를 보여준다. 도판 **1.151**의 후카 병('후카'는 물담뱃대)을 처음 볼 때는 반복이 거의 쓰이지 않은 것처럼 보일 것이다. 하지만 전체 구성을 곰곰이 뜯어보면, 식물의 꽃과 이파리 같은 요소들이 일정한 간격으로 되풀이된다. 비슷하게, 도판 **1.152**의 카펫의 세부에서도 꽃 모티프들이 가운데 패턴에 반복되며 배열되어 있다. 이 두 작품이 보여주듯이, 이슬람 미술가들은 패턴의 세부에 탐닉했다.

1.152 꽃 모양 패턴의 파시미나 카펫, 북인도, 카시미르 또는 라호레, 17세기 후반, 애슈몰린 미술관, 옥스포드, 영국

미국 미술가 척 클로스 Chuck Close (1940~)는 모티프를 사용해서 회화에 통일성을 준다. 그는 유기적인 동심원 패턴을 반복하는데, 이 동심원이 들어 있는 다이아몬드 형상을 쌓아올려 커다란 구성을 만들어냈다. 이 모티프들은 자세히 들여다보면 **추상**적인 패턴 같지만, 시각적으로는 모델을 사실적으로 그린 초상화로 응집된다. 그의 〈자화상〉**1.153a-1.153c**은 클로즈업해서 볼 때와 뒤로 물러서 이 거대한 캔버스의 전체를 볼 때 매우 다르다. 모티프는 작품을 통일시키고, 미술가에게는 색채, **질감**, 명도를 마음대로 조절할 수 있는 자유를 준다. 여기서 클로스가 사용한 모티프는 기술적 처리 과정의 결과다. 하지만 더 큰 이미지에 적용되면 모티

1.153a 척 클로스, 〈자화상〉, 1997, 캔버스에 유채, 2.5×2.1m, 뉴욕 현대 미술관

1.153b 척 클로스, 〈자화상〉 세부

1.153c 척 클로스, 〈자화상〉 세부

프는 사라지다시피 하는데, 각 단위의 크기가 매우 작기 때문이다. 개개의 셀은 전체 이미지를 세분하는 격자를 통해 배치된다.

무작위성

거의 모든 미술가가 작품에 패턴을 사용했지만, 의식적으로 패턴을 제거하려고 노력한 미술가들도 있었다. 패턴이 질서를 부여한다면, 우연의 도입은 반-질서를 상징한다. 작품에 무작위성을 도입하는 미술가들은 예측 가능한 반복을 피하려 한다. 이런 식으로 만들어진

자동기술(법)automatic : 무의식에 있는 창조성과 진실의 원천에 닿기 위해 의식의 통제는 억누르는.

다다dada : 부조리와 비이성이 난무했던 제1차세계대전 경 일어난 무정부주의적인 반-예술, 반전 운동.

화면picture plane : 회화나 드로잉의 표면.

전경foreground : 관람자에게 가장 가까이 있는 것처럼 묘사되는 부분.

중경middle ground : 작품에서 전경과 배경 사이의 부분.

1.154 한스 아르프, 〈다다는 상자〉, 1920~1921, 물감 흔적이 있는 나무에 못으로 박은 유목 아상블라주, 38.1 × 26.6×4.4cm, 프랑스 국립현대 미술관, 조르주 퐁피두 센터, 파리

작품들은 널리 쓰이는 전통적인 방법들을 의도적으로 부정한다. 의식적으로 질서에 맞서 싸운 미술가들도 있고, 잠재의식이나 미술 재료에 대한 일종의 **자동기술** 반응에 의존하는 미술가들도 있었다.

다다는 부조리, 비합리성, 현란하게 기괴한 것, 충격적인 것에 골몰했다. 거의 모든 다다 미술가들이 징집을 피해 1916년경 중립국 스위스로 왔다. 이들은 조약과 동맹들이 앞세운 소위 '합리성,' 즉 제1차세계대전의 참호 속에서 벌어진 무시무시한 살육전을 일으킨 사고에 극렬하게 반대했다. 다다는 또한 미술과 미술 운동도 혐오했다. 다다는 '반-예술'이었던 것이다. 뒤샹은 "렘브란트를 다림질 판으로 사용하자"고 했다. 다다의 디자인, 저술, 연극은 또한 대놓고 '비합리적'이었다. 한스 아르프Hans Arp(1886~1966)는 취리히에서 활동한 독일-프랑스 다다 조각가이자 미술가로, '우연'을 배열하는 작업을 했다. 아르프는 형상들을 자연에서 따왔으나, 자연을 직접 모사하지는 않는다는 요점을 분명히 했다. 그의 말에 따르면, 형상들은 무작위적인 배열를 따라 배열되었다. 나무로 만든 형상들을 화면에 떨어뜨린 다음, 그 자리에 그대로 붙였던 것이다**1.154**.

리듬

리듬은 있을 때도 있고 없을 때도 있지만, 리듬이 있는 경우에는 도처에 있다.

– 엘비스 프레슬리

로큰롤의 아이콘 엘비스 프레슬리는 음악의 리듬을 이야기한 것이지만 시각예술에 대해서 한마디했어도 좋았을 것이다. 리듬은 시각예술의 '도처에' 있기 때문이다. 리듬은 우리의 눈을 미술 작품의 한 지점에서 다른 지점으로 인도하듯, 시각 경험에 체계를 부여한다. 미술 작품에서는 참조 지점이 최소한 두 개만 있어도 리듬이 생긴다. 예를 들면, 캔버스의 이쪽에서 저쪽까지의 수평적 거리도 하나의 리듬이고, 위부터 아래까지의 수직적 거리도 또 하나의 리듬이다. 따라서 최고로 단순한 작품들에도 리듬은 암시되어 있는 것이다. 그러나 대부분의 미술 작품에는 형상, 색채, 명도, 선 등의 요소들이 더 있다. 이 요소들 사이의 간격을 살펴보면 좀더 복잡한 리듬이 나온다.

플랑드르 화가 대(大) 브뤼헐의 작품에서 우리는 캔버스 전체로 시선을 이끄는 커다란 리듬의 진행을 볼 수 있으며, 나무·집·새·색채 같은 세부의 반복을 통해 작고 정교한 리듬도 볼 수 있다**1.155**. 이 모든 반복 요소들이 리듬의 다양성을 '도처에' 만들어낸다.

〈눈 속의 사냥꾼〉을 보면, 왼쪽의 사냥꾼 무리가 우리의 시선을 작품 속으로 끌어들이기 시작한다. 사냥꾼들의 어두운 형상과 눈의 밝은 명도가 대조를 이룬다. 이들은 터벅터벅 언덕배기를 넘어가는 중이고, 길은 오른쪽으로 이어진다. 우리의 시선도 사냥꾼 무리를 따라 같은 방향으로 이동하는데, 여기서부터 리듬의 진행이 시작된다. 우리의 시선은 이제 왼쪽의 **전경**으로부터 오른쪽의 **중경**으로 옮겨간다. 꽁꽁 얼어붙은 커다란 연못에서 스케이트를 타는 사람들이 보인다. 그다음은 하늘의 색채다. 사람들이 스케이트를 타는 연못에도 비치는 이 하늘은 우리의 시선을 더 깊은

1.155 대(大) 피터르 브뤼헐, 〈눈 속의 사냥꾼〉, 1565, 패널에 유채, 116.8×161.9cm, 빈 미술사박물관, 빈, 오스트리아

배경background: 작품에서 관람자로부터 가장 떨어져 있는 것처럼 묘사된 부분. 흔히 중심 소재의 뒤편.

초점focal point: 미술 작품에서 관심이나 활동의 중심이 되는 부분. 보통 관람자의 관심을 가장 중요한 요소로 끌고 간다.

공간 속으로, 즉 수평선으로 이끈다. 그러면 우리는 작품의 **배경**을 보게 되고, 뒤로 물러나는 능선들이 시선을 왼쪽으로 인도하며 더 먼 배경으로 이끈다. 이런 리듬의 진행을 따라다닌 결과, 우리의 시선은 한 바퀴를 다 돈 다음 원래의 **초점**을 다시 살펴보는 자리로 되돌아왔다. 이제 우리는 자연스럽게, 가령 건물 바깥에서 불을 피우는 왼쪽 맨 끝의 인물들 같은 세부를 살피게 된다. 시선이 이런 순회를 반복함에 따라 우리는 나무들이 물러나면서 만들어내는 선 같은 부차적인 리듬도 눈여겨보게 된다. 브뤼헐은 16세기 플랑드르(오늘날 벨기에, 네덜란드, 북부 프랑스의 일부에 있던 나라) 사람들의 겨울 활동을, 강력하고 미묘한 리듬이 요동치는 구성으로 노련하게 엮어냈다.

단순한 반복의 리듬

미술가들은 똑같은 형상, 색채, 크기, 명도, 선, 질감을 거듭거듭 사용해서 반복을 만들어낸다. 유사한 요소들의 반복에서 나오는 '율동'은 관람자가 예상할 수 있는 시각적 리듬을 구성한다. 이런 규칙성은 안정감을 준다.

건물 디자인은 그 구조의 안정성과 지속성에 대해 안심시키려는 것일 때가 많다. 고대 로마인들은 안정성을 너무나도 중시하여, 아치형 통로를 다 짓고 나면 건축용 임시 보강재를 철거한 다음 그 통로를 설계한 건축가를 아래 서 있게 했다. 아치에 문제가 있으면, 건축가는 압사하는 것이다. 로마의 건축가들처럼 우리도 구조물이 그대로 지속될 것이라는 보장을 받고 싶어 한다. 이런 이유에서, 건축 디자인은 단순한 반복을 집어넣을 때가 많다.

스페인 코르도바에 있는 대 모스크의 중앙 홀은 빨

간색과 하얀색의 홍예석 Voussoirs (아치를 만드는 쐐기 모양의 돌)이 번갈아나와서 똑같은 모양의 아치와 기둥들이 끝없이 늘어서 있는 것 같다**1.156**. 이렇게 반복되는 요소들—기둥, 아치, 홍예석—이 저마다 단순한 리듬을 만들어낸다. 이 단순한 반복은 쌓이고 쌓여 공간의 기능을 강화하고, 예배의 일환이 되기도 한다. 묵주 기도나 샤하다 Shahada (이슬람의 신앙 고백)의 암송이나 매일 다섯 번씩 하는 기도와 같은 것이다. 건축의 영구성에 대한 믿음이 이곳 코르도바의 대 모스크에서 반복되는 기도의 영원함과 결합되어 있다.

점진적인 리듬

빈도가 규칙적으로 늘어나거나 줄어들거나 하는 반복은 점진적인 리듬을 만들어낸다. 작품의 표면을 따라 시선이 더 빠르게 또는 더 느리게 움직이기 때문이다. 미국의 사진가 에드워드 웨스턴 Edward Weston (1886~1958)이 찍은 사진 〈아티초크 반쪽〉**1.157**을 보면, 아티초크 봉오리의 바깥쪽 층들(포엽)은 중심으로 갈수록 서로 가까워진다. 봉오리의 중심에서 포엽들이 삼

1.156 코르도바의 대 모스크, 압드 알-라흐만 1세의 기도 홀, 784~786, 코르도바, 스페인

1.157 에드워드 웨스턴, 〈아티초크 반쪽〉, 1930, 실버 젤라틴 프린트, 18.7×23.8cm, 크리에이티브 포토그래피 컬렉션 센터, 애리조나 대학교, 투손, 미국

각 꼴을 이루면, 두번째 점진적인 리듬이 시작되고, 삼각형 아래쪽 작은 포엽들은 세번째 리듬을 형성한다. 고도의 클로즈업과 흑백의 강한 대조가 상승의 속도감을 강조한다.

교차하는 리듬

미술가들은 여러 개의 리듬을 뒤섞어 아주 복잡한 리듬을 만들어낸다. 리듬을 교차시키면 예측 불가능성과 시각적 흥미를 더할 수 있다. 태평양의 서쪽에 있는 섬 팔라우에는 바이^{bai}라고 하는 전통 건물이 있는데, 회합과 의례의 장소로 사용된다**1.158**. 바이의 입구 위에 있는 이미지를 보면, 아래쪽에서는 물고기들이 수평선을 이룬 규칙적인 리듬으로 시작되지만, 위로 갈수록 이미지가 점점 더 불규칙해진다. 이미지의 형상이 다른 종류들로 바뀌기 때문이다. 지붕의 가장자리에는 상징적인 도상을 규칙적으로 줄줄이 이어놓았는데, 이 도상들은 건물에 수평으로 놓인 여러 보와 함께 구성적 틀이 되어 **파사드**에 역동적인 느낌을 준다.

교차하는 리듬은 관람자를 혼란스럽게도, 불편하게도 할 수 있다. 스페인 화가 프란시스코 고야^{Francisco Goya} (1746~1828)의 〈1808년 5월 3일〉을 보면, 교차하는 리듬이 인간성과 비인간성에 대한 우리의 관념을

1.158 바이-라-이라이, 1700년경에 처음 짓고 주기적으로 복원, 아이라이 마을, 아이라이 주, 팔라우 공화국

파사드façade: 건물의 모든 면을 가리키지만, 주로 앞면이나 입구 쪽.

결정하는 데 일조한다(Gateways to Art: 고야, **1.159** 참조).

리듬 디자인 구조

리듬의 구조라는 관념은 미술가들이 어떻게 시각 공간을 서로 다른 부분들로 나누어, 서로 다른 효과들을 얻어내는지 이해하는 데 도움을 준다. 프랑스 미술가 로자 보뇌르Rosa Bonheur(1822~1899)는 1849년에 그린 회화 〈니베르네의 쟁기질: 포도밭 경작〉**1.160a**와 **1.160b**에서 수평의 구조를 만들어내, 우리 시선을 한 무리의 형상들에서 다음 무리로 순서대로 이끌어간다. 보뇌르는 무리들이 왼쪽에서 오른쪽으로 이동하면서 리듬이 차곡차곡 쌓이는 효과를 강조하며, 구성을 노련하게 짜낸다. 이 구성은 매우 수평적이기 때문에, **강조**의 원리가 선의 방향과 리듬을 사용해 우리의 시선을 옆으로

끌고간다. 보뇌르는 동물들 사이의 간격 너비에 변화를 주는 방법으로, 무거운 쟁기를 끌고 앞으로 나가는 동물들의 불규칙한 움직임을 나타낸다. 각각의 무리는 또한 서로 다른 상대적인 크기로 그려졌고 서로 다른 양의 공간을 차지하는데, 여기서 나오는 시각적 리듬과 에너지도 우리의 시선을 왼쪽에서 오른쪽으로 잡아당긴다.

이 같은 그림 속의 세심한 구성과 리듬의 구조는 들판에서 일하는 사람들에게 위엄 있고 고귀한 분위기를 부여한다. 보뇌르는 당시의 케케묵은 사회 질서 바깥에서 일했던 사람들에 대해 공감을 느꼈던 것 같다. 전통적으로 남성의 전유물이던 화가라는 직업에서 그녀의 젠더는 불리하게 작용했을 것이기 때문이다. 고된 노동에 위엄을 부여하려는 그녀의 노력은 또한, 가축과 농부가 함께 축축한 땅을 갈 때 가축들이 지닌 야생

Gateways to Art
고야의 〈1808년 5월 3일〉: 구성의 시각적 리듬

스페인 화가 프란시스코 고야의 〈1808년 5월 3일〉은 1808년 프랑스가 마드리드를 점령하고 있던 시절 나폴레옹의 군대가 스페인 시민들을 처형하는 이미지를 보여준다**1.159**. 이 그림은 두 개의 리듬 그룹으로 확연히 구별된다. 그림의 양편에는 희생자와 처형자가 거의 같은 수로 있다. 고야는 '선한' 희생자들이 '악한' 점령자들을 숫자상으로 압도하지 않으며, 시각적 균형을 유지하여 작품을 침착하게 만든다. 두 집단은 수가 같지만, 배열은 아주 다르게 되어 있다. 오른쪽의 프랑스 군인 집단은 너무나 규칙적이어서 기계적이다시피 한 패턴으로 서 있다. 군인들은 모두 똑같은 자세를 취하고 있으며, 강한 수평 방향의 총신들도 통일성을 반복한다. 왼쪽의 리듬은 그에 비해 더 불규칙하며 종잡을 수 없다. 인물들은 별 짜임새 없이 흩어져 있다. 누구는 땅바닥에 누워 있고, 누구는 서 있으며, 누구는 무릎을 꿇고 있는 식이다. 흰색 옷을 입고 서 있는 인물의 자세(팔을 치켜들었다)는 죽어서 바닥에 엎어져 있는 인물에게서 반복된다. 회화 속 교차하는 리듬이 흰색 옷의 인물에서 아래쪽의 여러 인물들을 지나 땅바닥의 희생자에게로 시선을 이끌어간다.

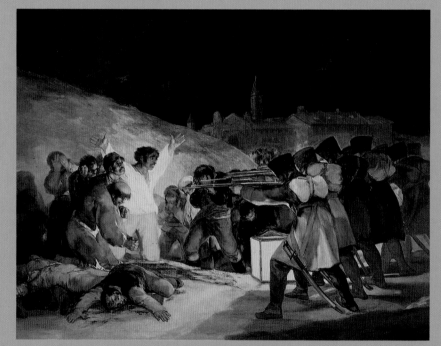

1.159 프란시스코 고야, 〈1808년 5월 3일〉, 1814년, 캔버스에 유채, 2.5×3.4m 프라도 국립 미술관, 마드리드, 스페인

1.160a 로자 보뇌르, 〈니베르네의 쟁기질: 포도밭 경작〉, 1849, 캔버스에 유채, 1.3×2.5m, 오르세 미술관, 파리

1.160b 도판 **1.160a**의 리듬 구조 도해

의 힘과 농부의 불규칙한 발걸음이 빚어내는 느린 물리적 리듬을 일깨워주기도 한다.

결론

미술가들은 리듬과 패턴을 써서 작품의 기초를 구성한다. 탁월한 연극 공연, 블록버스터 영화, 화려한 발레, 잊을 수 없는 선율과 마찬가지로, 시각적으로 흥미진진한 패턴과 리듬을 훌륭하게 구성한 미술 작품 또한 관객에게 전율을 일으킬 수 있다. 미술 작품에서, 좋은 구성은 리듬을 명확하게 표현하여 그것으로 우리의 시선을 사로잡는다.

패턴의 시각적 리듬은 예상 가능하며, 미술 작품에 통일성을 준다. 미술가는 리듬을 교차시켜서 작품의 시각적 강조점들을 더 북돋우고, 구성을 시각적으로 더 강하게 만든다. 도자기와 카펫에서 보이는 모티프의 반복은, 우리가 삶에서 귀한 것들과 연결짓곤 하는 풍부함을 더한다. 그러나 무작위성과 우연을 부과해서 패턴을 부정하려는 미술가들도 있다. 숨막히는 질서정연함으로부터 작품을 해방시키기 위해서다.

무대를 누비고 다니는 엘비스처럼, 훌륭한 미술 작품에는 '도처에' 리듬이 있다. 이 리듬이 요소들 사이의 시각적 관계를 결정하고, 이 관계가 작품의 구성을 만들어낸다. 리듬은 시각적 구성에서 핵심적인 부분이다.

단순한 반복은 작품에서 얼마든지 예측이 가능하며, 이는 우리를 편안하게 한다. 점진적인 리듬은 음악의 크레센도처럼 올라가고, 또는 사라지는 메아리처럼 줄어들며, 성장이나 소멸의 힘을 암시한다. 교대하는 리듬은 역동적인 활기를 만들어내고 시각적 흥미를 더하기도 한다. 다음 리듬이 어떨지 예측이 불가능할 테니 말이다. 그러나 불규칙한 리듬은 작품을 예측불가능하게 하거나 우리를 불편하게 할 수도 있다. 미술의 요소들이 미술이라는 생명체의 혈액이라면, 리듬은 심장의 박동과 같다.

1.10

내용과 분석
Content and Analysis

요소elements : 미술의 기본 어휘―
선·형태·모양·크기·부피·색·질감·
공간·시간과 움직임·명도(밝음/
어두움).
원리principles : 미술의
요소들에 적용되는 '문법'―
대조·균형·통일성·다양성·리듬·
강조·패턴·규모·비례·초점.

미술 작품은 시각을 통해 생각을 전달한다. 말과 글이 언어를 통해 생각을 전달하는 것과 꼭 같다. 생각이 미술을 통해 전달되기 위해서는 미술가의 시각적 언어가 해석되어야 한다. 미술 작품에 대한 형식 분석은, 특정한 작품에서 미술가가 사용한 언어를 더 분명하게 이해하는 한 방법이다. 미술가들이 쓸 수 있는 많은 도구들을 미술의 **요소**와 **원리**라고 한다. 미술가가 사용한 요소들과 원리들을 분석하는 과정을 형식 분석이라고 한다. 요소에는 선, 형상, 형태, 양감, 부피, 색채, 질감, 공간, 시간과 움직임, 명도가 있다. 미술가들은 이 요소들을 혁신적으로 결합하여 특정한 원리들을 구성에서 강조한다. 대조, 균형, 통일성, 다양성, 리듬, 강조, 패턴, 비례, 규모, 초점 등이다. 그러므로 미술 작품은 미술의 다양한 요소들과 원리들 사이의 역동적인 상호관계가 빚어낸 산물인 것이다. 이런 요소들과 원리들은 시각 문화의 모든 측면에서도 똑같이 볼 수 있다.

내용

미술 작품의 내용, 즉 의미는 작품들마다 다르다. 미술가와 관람자 둘 다, 의미를 규정하는 역할을 한다. 미술 작품은 제작 당시의 관람자들에게는 특정한 메시지를 전할 수 있겠지만, 같은 작품이라도 다른 시대, 다른 장소의 관람자에게는 다른 의미

를 전할 수 있다. 때로는 미술가가 의도적으로 특정한 의미가 없는 작품을 만들기도 한다. 관람자가 의미를 해석해내기를 기대하는 것이다. 해석은 주관적이라서, 사람마다 미술을 다르게 이해할 수 있다.

미술 작품은 재현적(우리가 알아볼 수 있도록 대상이나 사람들을 그리는)일 수도 있고, 비대상적(소재를 알아볼 수 없게 그리는)일 수도 있다. **재현 미술**과 **비대상**

미술의 개념을 이해하는 것은 중요하다. 이 개념들은 미술가가 작품을 만들면서 염두에 두었던 것 또는 우리에게 전하려던 것을 분석하는 데 도움이 된다.

예를 들면, 도판 **1.161**의 로마 황제 마르쿠스 아우렐리우스의 Marcus Aurelius (121~180) 조각상은 말을 타고 있는 황제의 모습을 실물 같은 모습으로 보여준다. 이런 것이 재현적 미술 작품이다. 작품을 보는 누구라도 이것이 말 탄 남자의 조각이라는 데 동의할 것이기 때문이다. 미술가는 인물의 비례, 움직임의 느낌, 얼굴의 세부 등을 가능한 한 실제와 비슷하게 재현하려 했다.

비대상적 미술 작품은 주변 세계에서 볼 법한 것인데도 일부러 알아볼 수 없게 만든 것이다. 호세 데 리베라 José de Rivera의 〈무한〉 **1.162**은 비대상 작품의 한 예다. 이 조각 작품은 6분마다 한 바퀴씩 도는데, 그때마다

리본 같은 형태가 계속 변한다. 이 조각은 광을 낸 강철로 만들어 햇빛과 건물 같은 주변 세계의 면면을 말 그대로 반영하고 있다. 비대상 미술은 정의상 주관적이기도 하다. 미술 작품이 의미하거나 전달하는 것—아니면 무언가 의미하기는 하는지의 여부—이 우리 각자의 해석에 달려 있다는 말이다.

미술 작품을 탐구할 때 우리는 미술가가 우리와의 시각적 소통을 위해 어느 정도나 **추상화**했는지 스스로 물어볼 필요가 있다. '추상화하다'라는 말은 무언가를 추출하거나 강조한다는 뜻이다. 미술에서 추상화는 미술가가 작품의 형식적 (시각적) 요소들을 강조, 왜곡, 단순화, 또는 배열하는 방식들을 가리킨다. 미술 작품은 재현적일 수도 있고 비대상적일 수도 있고, 그 중간쯤일 수도 있다. 이는 추상화의 정도로 설명할 수 있다.

앨런 하우저 Allan Houser의 〈몽상〉 **1.163**은 우리가 두 얼굴을 알아볼 수 있다는 점에서 재현적이다. 한 얼굴

재현 미술 representational art: 인물이나 물건을 그것이 무엇을 나타내는 것인지 알아 볼 수 있게 묘사하는 미술.
비대상 미술 non-objective art: 알아볼 수 있는 대상을 그리지 않는 미술.
추상화 abstraction: 한 이미지가 쉽게 알아볼 수 있는 대상으로부터 변경된 정도.

1.163 앨런 하우저, 〈몽상〉, 1981, 청동, 63.5×58.4×33cm, 앨런 하우저 아카이브

은 크고 다른 얼굴은 작다. 우리는 큰 얼굴 쪽에서 아래로 획 흘러내리는 **형태**는 등이고, 작은 얼굴은 아마도 엄마 팔에 안겨 있는 아기의 재현일 것이라고 해석한다. 하지만 엄마의 몸 전체(등, 팔, 무릎)는 아기를 요람처럼 안고 있는 하나의 부드러운 형태로 추상화되어 있다. 아기의 몸은 엄마의 무릎 위에 봉긋 솟은 한 덩어리일 뿐이다. 마치 포대기에 단단히 싸여 있는 것 같다. 이 조각의 주제와 형태를 해석할 수 있는 것은, 인물들의 얼굴이 상세하게 재현되어 있어 아기를 안은 엄마를 볼 수 있기 때문이다. 〈몽상〉은 일정 정도 추상화되어 있는 재현적인 작품이다.

분석의 방법

미술 작품을 분석하는 단 하나의 올바른 방법 같은 것은 없다. 우리는 서로 다른 방법들을 결합해서 좀더 완전한 해석을 발전시킬 수 있다. 몇 가지 중요한 해석 방법들을 살펴보자.

도상학적 분석

도상학적 분석은 미술 작품 속의 대상과 인물을 기호 또는 상징으로 해석한다. 주로 작품 제작 당시에 이해되었던 종교적 맥락이나 역사적 맥락에 바탕을 둔다.

전기적 분석

전기적 분석은 미술가의 개인적 경험과 견해가 작품의 제작이나 의미에 영향을 미쳤는지를 살펴본다.

페미니즘 분석

페미니즘 분석은 미술 작품 안에서 여성이 주제, 창조자, 후원자, 관람자로서 하는 역할을 살펴본다. 작품이 여성의 경험을 담아내는 방식을 탐구하는 것이다.

맥락 분석

맥락 분석은 작품의 제작과 관람을 (역사적, 종교적, 정치적, 경제적, 사회적 등등) 맥락에서 살펴본다. 미술 작품 자체가 대변하는 맥락을 연구하는 것이다.

심리 분석

심리 분석은 미술가의 정신 상태를 해석해서 미술 작품을 탐구하는 것이다.

형식 분석(형식주의 또는 시각 분석)

형식 분석은 작품이 사용하는 미술의 요소들과 원리들을 분석한다.

이 여섯 가지 방법을 하나씩 살펴보자.

도상학적 분석

미국 미술가 오드리 플랙 Audrey Flack (1931~)의 대형 회화 〈마릴린〉**1.164**은 재현적이다. 모든 형상들이 실제 세계에서와 같은 모습으로 나타나 있다. 하지만 꿈 같은 구석도 있다. 물감 붓이 공중에 떠 있고, 물건들은 탁자 위에 부자연스럽게 놓여 있으며, 왼쪽의 거울에 비친 상은 약간 부정확하다. 미술가는 대상 각각을 따로

1.164 오드리 플랙, 〈마릴린〉,
1977, 캔버스에 아크릴 위에 유채,
2.4×2.4m, 애리조나 대학교 미술관
소장품, 투손, 미국

따로 강조했고, 도상학적 분석은 이 각각의 물체가 그
녀에게 무엇을 상징하는지를 밝혀낸다.

이 회화는 마릴린 먼로가 1962년 약물 과다 복용으
로 죽은 지 15년 후에 만들어졌다. 사진 한 장이 먼로의
공식적 페르소나, 즉 금발 미녀를 보여주는데, 이 사진
은 다시 왼쪽의 거울 속에 비쳐져 있고, 아래쪽 콤팩트
에도 거울이 하나 더 있다. 허영을 가리키는 거울은 흔
히 젊음, 미모, 생명의 덧없음을 상징하는 데 쓰인다. 거

울이 달린 콤팩트와 화장품, 진주 목걸이는 마릴린이
세상에 나올 때 썼던 가면을 가리킨다.

달력과 시계, 모래시계는 흘러가는 시간의 상징이
다. 이 또한 그 자체로 필멸성과 짧은 인생을 되새기게
하는 물건들이다―타고 있는 촛불, 꽃, 과일도 마찬가
지로 모두 단명하는 것들이다. 우리에게 죽음을 떠올
리는 미술 작품을 **바니타스**라고 한다. 도판 **1.164**에서
는 둥둥 떠 있는 물체들이 저세상 같은 분위기를 만들

어내면서, 시간을 상징하는 물건들과 극적인 대조를 이루고 있다. 도상학적 분석을 통해, 우리는 이 그림을 마릴린에게 바치는 경의이자 우리 모두의 필멸성에 대한 반추로 해석할 수 있다. 자신과 오빠의 어린 시절 사진을 집어넣음으로써 미술가는 그녀가 살며 누린 즐거움이 저 영화배우가 누린 즐거움만큼이나 덧없음을 스스로 상기하려 한다.

전기적 분석

에바 헤세 Eva Hesse (1936~1970)의 미니멀리즘 조각 〈행-업〉**1.165**은 처음 볼 때는 아무 내용도 없는 터무니없는 작품인 것 같다. 이 미술 작품은 나무 액자에 물감을 칠한 천을 말고, 가느다란 철제 튜브에는 물감을 칠한 노끈을 만 다음, 튜브를 액자에 매달아 바닥으로 과장되게 늘어뜨린 것이다. 액자는 비어 있다. 그리고 뻥 뚫린 구멍, 텅 빈 벽이 있다. 노끈은 정처 없이 뻗어나와, 이쪽 구석과 저쪽 구석 사이에서 무의미하게 고리

1.165 에바 헤세, 〈행-업〉, 1966, 아크릴·천·나무·노끈·강철, 182.8×213.3×198.1cm, 시카고 미술원

를 그리고 있다. 이 작품에는 아무런 목적도 없다는 것을 강조하기라도 하는 듯하다.

전기적 분석을 한다면 다음과 비슷할 것이다. '헤세의 삶에는 어려움이 많았다. 독일에서 유대인으로 1936년에 태어났고, 부모가 나치를 피해 도망다니는 동안에는 네덜란드 고아원에 두 달간 맡겨졌다. 부모를 다시 만난 후 헤세와 가족은 1939년에 뉴욕으로 이주했다. 그러나 부모는 그녀가 열 살 때 이혼했고, 그 직후 어머니가 창문에서 투신자살을 했다. 나중에 헤세는 조각가 톰 도일Tom Doyle(1928~)과 결혼했지만 오래 못 가, 〈행-업〉을 만들던 기간에 갈라섰다. 파경을 달래는 것이 이 작품의 동기 중 일부였는지도 모른다. 〈행-업〉 속의 액자를 무無와 통하는 창문으로 해석해, 어머니의 죽음과 결부하는 관람자도 있었다. "행업hang-up"이라는 어구는 그림 액자를 건다는 뜻도 있지만, 놓아버리는 것이 불가능한, 심리적 문제를 가리키는 은어이기도 하다.'

단 한 가지 방법으로만 분석을 하면 미술 작품이 정말로 이야기하려는 것을 이해하는 데 제한을 두는 위험이 생긴다. 예를 들면, 헤세의 전기는 흥미롭고 아마도 그녀의 작업과 많은 관계가 있겠지만, 증거는 충분하지 않다. 반대로, 그녀가 이 작품에 대해 드문드문 남긴 말들이 암시하는 것은 좀더 미묘한 의미, 어쩌면 관람자에 따라 다르게 받아들일 그런 의미다. 이 조각에 대한 그녀의 묘사는 이랬다. "내가 이제껏 만든 것들 중에 가장 어처구니없는 구조물이다. 바로 그렇기 때문에 이 작품이 정말 좋은 것이다. 이 작품은 내가 늘 도달하지 못하는 어떤 깊이를 갖고 있다. 그것은 내가 갖고 싶은 일종의 깊이 또는 영혼 또는 부조리함 또는 삶 또는 의미 또는 느낌 또는 지성이다."

페미니즘 분석

전기적 분석은 통상 젠더, 인종, 사회적 위치를 고려한다. 페미니즘 분석은 여성 미술가들의 작품을 연구하는 경우 전기적 분석의 부분 집합이지만, 그러면서도 관람자의 젠더에 대한 관점과 작품 제작 당시 여성의 역할 둘 다를 고찰하기도 한다.

프랑스 미술가 장-오귀스트-도미니크 앵그르Jean-Auguste-Dominique Ingres(1780~1867)의 〈대 오달리스크〉1.166는 1814년에 프랑스인 남성 관객을 위해 만들어졌다. 페미니즘 분석은 이 작품과 당시에 만들어진 다른 작품들을 비교해서, 여성 누드들이 흔히 욕망과 미

1.166 장-오귀스트-도미니크 앵그르, 〈대 오달리스크〉, 1814, 캔버스에 유채, 91.1×161.9cm, 루브르 박물관, 파리

의 대상으로 묘사되었다는 점을 발견하기도 한다. 이 여성은 오달리스크(하렘의 여성) 치장을 하고 있는데, 여기서 페미니즘 분석은 근동 사회의 여성에 대한 당시 프랑스인의 견해를 연구할 수도 있다. 그 지역의 여성들은 이국적인 관능성으로 매력이 넘친다는 사고가 만연했다. 페미니즘 분석은 이 시기의 미술이 하렘의 여성들에 관심을 둔 이유를 찾을 수도 있고, 프랑스의 여성들이 평등권을 요구하고 있었던 탓에 남자들이 순종적인 여성을 원했다는 사실을 찾아낼 수도 있을 것이다.

페미니스트는 이 모델의 조신한 시선을 연구할 수도 있을 것이다. 이 시선을 통해서 그녀가 자신의 지위, 즉 미의 대상이라는 지위를 받아들이고 있다는 게 엿보인다. 이 그림이 그려질 당시, 비평가들은 인물의 신체 비례가 맞지 않는다는 불만을 늘어놓았다. 등은 너무 길고 엉덩이는 너무 크다는 것이었다. 앵그르는 여자의 몸 가운데 등이 매우 관능적인 부위라고 믿었기에, 그림을 그릴 때 척추골처럼 보이는 부위를 덧붙이지 않

을 수 없었다고 주장했다. 페미니즘 분석은 이런 믿음과 주장도 지적하게 될 것이다.

맥락 분석

미술은 제작될 때의 역사적 맥락에 의해 형성된다. 1934년 독일의 독재자 아돌프 히틀러는 레니 리펜슈탈 Leni Riefenstahl (1902~2003)에게 뉘른베르크에서 나흘간 열린 나치당 대회를 영화화하는 일을 맡겼다. 리펜슈탈은 선전 영화 〈의지의 승리〉**1.167**를 만들었다. 나치 이데올로기를 진작하고 히틀러가 독일에서 전 국민의 진심 어린 지지를 받고 있다는 인상을 주기 위한 영화였다.

이 영화는 역사적 맥락을 모르면 이해할 수 없다. 리펜슈탈의 결말 장면에서는 히틀러가 연설을 한다. 이 장면은 아래에서 위로 찍혀 그의 중요성을 시각적으로 강조한다. 격하게 환호하는 군중의 모습이 영화의 여러 지점에서 나오지만, 여기서 들리는 소리는 환호 대신 독일 작곡가 리하르트 바그너의 웅장한 음악이다. 히틀러가 연설을 하는 장면에서도 우리는 흥분에 차 소란을 떠는

1.167 레니 리펜슈탈, 〈의지의 승리〉 스틸, 1934

1.168 에드워드 호퍼, 〈밤을 지새우는 사람들〉, 1942, 캔버스에 유채, 84.1×152.4cm, 시카고 미술원

군중을 볼 수 있지만, 히틀러의 목소리말고 다른 소리는 하나도 들리지 않는다―이 효과는 그가 하는 말에 더 큰 권위를 부여한다. 여기 실린 영화 스틸 컷을 보면, 나치를 상징하는 세 개의 대형 깃발이 **강조**되었고, 세 개의 깃발은 그 아래 보이는 추종자들의 세 무리에서 되풀이된다. 히틀러가 연설을 할 연단은 정면 중앙에 있다. 〈의지의 승리〉는 현대 영화제작을 개척한 작품이라고 여겨지지만, 정치적 선전 영화이기도 하다. 나치당은 나치의 권력을 공고히 하고, 나치가 열등하다고 간주했던 사람들, 즉 '아리안'의 규범과 맞지 않는다고 규정했던 유대인, 동성애자, 정신질환자 등의 집단들보다 독일인이 우월하다는 나치 이데올로기를 장려하려고 했다. 이 영화는 반드시 나치당의 그런 시도의 일환으로 보아야 한다.

심리 분석

심리 분석은 미술 작품을 만들 때 미술가가 지녔던 정신 상태를 살펴본다. 미국 미술가 에드워드 호퍼Edward Hopper(1882~1967)의 〈밤을 지새우는 사람들〉**1.168**은 미국이 제2차세계대전에 참전한 당시 미국에서 많은 사람들이 느꼈던 침울한 분위기를 담고 있다. 호퍼는

이 그림의 작업을 진주만 공격 직후에 시작했다. 이 사건은 많은 미국인들을 충격과 당혹감에 빠뜨렸다. 미술가는 이 느낌을 그림에 포착해 넣었다. 장면에서 보이는 카페의 모습은 뉴욕 그리니치빌리지에 있는 레스토랑에 바탕을 둔 것이다. 카운터에서 얼굴이 보이는 남자 모델은 호퍼 자신이고, 그 옆 인물의 모델은 호퍼의 아내다. 이 장면은 뉴욕 한가운데서 펼쳐지지만, 거리에는 사람도, 활기도, 심지어는 빛도 없다. 실내에 앉아 있는 사람들은 잠잠하고 조용하며, 꼭 필요한 설비말고는 장식도 거의 없다. 카페는 불을 밝힌 유일한 장소다. 길 건너편의 창문들에서는 아무 빛도 새어나오지 않는다. 미술가는 나중에 이렇게 말했다. "아마도 무의식적으로 나는 대도시의 고독을 그리고 있었던 것 같다."

심야 식당에 함께 있음에도 이 사람들은 생각에 잠겨 혼자 있는 것처럼 보인다. 그들 사이에 상호작용은 거의 일어나지 않는다. 관람자와 인물들을 갈라놓는 커다란 유리창 때문에 관람자 역시 홀로 남게 된다.

형식 분석

형식 분석은 미술의 요소들과 원리들이 미술 작품에 적용되는 방식을 살펴본다. 디에고 벨라스케스Diego

강조emphasis: 작품의 특정한 요소에 주목하도록 하는 원리.

1.169 디에고 벨라스케스, 〈라스 메니나스〉, 1656년경, 캔버스에 유채, 3.1×2.9m, 프라도 국립 미술관, 마드리드

암시된 선implied line: 실제로 그려진 것은 아니지만 작품의 요소들이 암시하는 선.
소실점vanishing point: 미술 작품에서 가상의 시선들이 수렴하는 것처럼 보이는 지점. 깊이를 암시한다.
선 원근법linear perspective: 깊이의 환영을 만들기 위해 수렴하는 가상의 시선들을 사용하는 체계.
깊이depth: 원근법에서 안으로 들어간 정도.
부피volume: 3차원적 인물이나 대상으로 꽉 차거나 둘러싸인 공간.
색(채)colour: 빛의 스펙트럼에서 백색광이 각기 다른 파장으로 나누어지면서 반사될 때 일어나는 광학 효과.
무채색neutral tones: 보색을 섞어서 만든 색채(가령, 검정색·흰색·회색·칙칙한 회갈색).
팔레트palette: 미술가가 사용한 색의 범위.

Velázquez(1599~1660)의 유명한 회화 〈라스 메니나스(시녀들)〉**1.169**는 스페인의 왕 펠리페 4세의 궁정 사람들이 알카사르 궁의 한 방에 모여 있는 모습을 보여준다. 화가는 자신도 왼쪽에다 대형 캔버스를 그리는 모습으로 묘사한다. 마르가리타 공주가 중앙에 자리를 잡았고, 공주를 모시는 '시녀들'이 주위를 둘러싸고 있다. 난쟁이를 위시한 궁정의 종복들도 자리하고 있다.

오른쪽 벽에 걸린 검정색 액자들과 천장에 부착된 물건들이 만들어내는 **암시된 선**은 문간에 서 있는 남자의 가슴에서 모인다. 이것은 **소실점**으로, **선 원근법**에서 마치 관람자가 실제 방을 들여다보고 있는 것처럼 **깊이**의 환영을 만드는 데 필요하다. 그림 속의 모든 인물은 사실적인 **부피감**을 지녔고, 실제 공간을 보고 있다는 환영을 더욱 강조하게끔 배열되어 있다. 인물들이 겹쳐진 방식, 그리고 방 뒤쪽의 인물들이 앞쪽의 인물들보다 작게 그려져 있음을 눈여겨보라. 이 그림은 세로가 3미터도 넘어서, 벨라스케스는 인물들을 실제 크기로 그릴 수 있었으며, 이 또한 3차원 공간의 환영을 더욱 북돋운다. 마지막으로, 이 회화에 쓰인 **색**은 대부분 **무채색**이다. 갈색·회색·미색·검정색의 색채

1.170 디에고 벨라스케스, 〈라스 메니나스〉 세부

전경foreground : 관람자에게 가장 가까이 있는 것처럼 묘사되는 부분.
배경background : 작품에서 관람자로부터 가장 떨어져 있는 것처럼 묘사된 부분. 흔히 중심 소재의 뒤편.
균형balance : 미술 작품에서 요소들이 대칭적이거나 비대칭적인 시각적 무게를 만들어내는 데 사용되는 미술 원리.
초점focal point : 미술 작품에서 관심이나 활동의 중심이 되는 부분. 보통 관람자의 관심을 가장 중요한 요소로 끌고 간다.
리듬rhythm : 작품 안에서 어떤 요소가 규칙적으로 또는 질서 있게 반복되는 것.

팔레트가 어두운 공간의 인상을 주는 가운데, 오른쪽 창문과 뒤쪽의 문을 통해 들어오는 빛이 그 깊이를 강조한다.

벨라스케스는 그가 강조하려는 몇몇 영역에 하이라이트를 준다. 어린 공주는 우리와 가장 가까운 회화의 부분인 **전경** 중앙에서 환한 조명을 받으며 시녀들에게 시중을 받는다. **배경**에서는 정체불명의 남성 인물이 강조되는데, 그의 검은 형태가 문간으로 들어오는 빛과 대조를 이루기 때문이다. 화가는 자부심에 넘치는 모습으로 작업에 임하고 있다. 그리고 우리는 흐릿하지만 빛나는 표면을 지닌 뒷벽의 거울을 보게 된다. 거울에 비친 것은 누구일까? **1.170** 마르가리타의 꽃에서 벨라스케스의 가슴에 달린 십자가로, 그리고 뒷벽 거울에 비친 붉은 커튼으로, 빨간색의 터치들이 이 그림 안에서 주요 지점으로 우리 시선을 이끌어간다.

이 그림은 여러 면에서 **균형**을 이루고 있다. 인물은 모두 하반부에 그려져 있어, 상반부를 차지하는 벽과 천장의 휑한 공간과 균형이 맞는다. 처음에는 인물들의 배열이 뒤죽박죽인 것처럼 보이지만, 사실은 몇 개의 안정된 삼각형 배열로 그려져 있다. 그중 한 삼각형은 이 구성의 **초점** 가운데 거울, 마르가리타, 문간의 남자, 세 곳에 하이라이트를 준다. 뒷벽과 옆벽의 액자들은 방의 공간에 안정감을 주는 직사각형 틀을 만들고 있다. 인물들의 키는 제각각인데, 우리의 시선이 왼쪽의 벨라스케스

에서 오른쪽으로 리듬 있는 선을 따라가도록 배열되어 있다. 손가락으로 전경에 있는 인물들의 머리를 이어 보면, 시각적 **리듬**을 느끼게 될 것이다.

여러 방법을 결합한 〈라스 메니나스〉 분석

형식 분석은 미술가가 시각 언어를 사용해 어떻게 소통해왔는지를 말해준다. 하지만 다른 접근법들을 사용하면 미술 작품에 대한 이해가 더 커지는 경우도 많다. 작품을 볼 때마다 이 장에서 논의한 방법들을 모두 사용하는 건 어렵지만, 대개 하나의 미술 작품은 여러 가지 방식들로 살펴볼 수 있다. 앞에 나온 분석 방법 가운데 세 가지를 더 쓰면, 회화 〈라스 메니나스〉를 더 잘 이해할 수 있다.

맥락 분석을 해보면 그 작품이 만들어진 시대를 좀 더 잘 이해하게 된다. 어린 소녀는 스페인의 공주 마르가리타 합스부르크다. 거울 속의 두 사람은 공주의 부모, 펠리페 4세와 오스트리아의 마리아나다. 문간에 서 있는 수수께끼 남자는 왕비의 시종 니에토다. 거울과 왕비의 측근을 그려넣어서, 벨라스케스는 왕족 부부의 존재를 우회적으로 나타냈다. 이를 통해 예법을 위반하지 않은 채, 지체낮은 종복들이 등장하는 초상화에서 왕과 왕비를 보여줄 수 있었다.

전기 분석은 벨라스케스가 왕의 존재를 우회적으로 보여주는 그림에 왜 자신을 그려넣었는지를 말해준다. 한 가지 이유는 그가 왕이 총애하는 화가이자 보좌관이었다는 것이다. 왕가를 묘사한 장면 속에 벨라스케스가 자신을 그려넣은 것은 엄청나게 대담한 일이었다. 그는 자신이 왕의 측근이라는 점을 과시하여 자신의 지위를 높이고자 했던 것이다.

도상학적 분석을 해보면 〈라스 메니나스〉에서 보이는 벨라스케스의 십자가는 산티아고 기사수도회의 것임을 알게 된다. 벨라스케스는 이 수도회의 기사가 되려는 야심을 평생 품었지만, 수도회는 수십 년 동안이나 그의 가입을 거절했다. 수도회의 규정은 이랬다. (1) 귀족 가문 출신만 가입할 수 있다. (2) 선조 가운데 무어인(이슬람교인)이 없어야 한다. (3) 장인은 회원이 될 수 없다. 이 수도회의 회원들은 회화를 그저 수공예라고 보았지, 자유로운(혹은 고상한) 학예라고 보지 않았다. 벨라스케스는 이 조건들 가운데 하나도 충족하지

못했다. 그러나 그는 수백 번의 지지 면담, 왕과 교황의 지지에 힘입어 마침내 1659년 기사 작위를 받았다. 〈라스 메니나스〉를 그리고 3년 후의 일이었다.

그렇다면 이 그림이 완성된 다음에야 비로소 기사 작위를 받은 것인데, 왜 산티아고 기사의 십자가가 여기 그려져 있는 것인가? 사학자들이 찾아낸 증거에 의하면, 벨라스케스가 죽은 후 왕이 십자가를 그려넣으라 했다고 한다. 미술가가 이루어낸 필생의 목표를 영예롭게 기려준 것이다.

〈라스 메니나스〉의 의미는?

앞서 나온 여러 분석 방법들을 살펴본 후, 학자들은 벨라스케스가 무엇을 말하고자 했는지에 대한 하나의 가설에 도달했다. 이 미술가는 회화 자체의 고귀함을 옹호하고 있었다는 것이다. 기사로 받아들여지기 위해서 그는 자신의 기량이 그저 손재주에 불과한 것이 아니라 지적인 노력임을 증명해야 했다. 그러므로 벨라스케스는 그가 통달한 대기 원근법과 선 원근법을 노련하게 구사하여 **공간**의 환영을 기막히게 만들어냈다. 훨씬 더 대담했던 것은 그가 왕이 나오는 그림에다가 자화상을

넣었다는 것인데, 이는 왕이 화가를 지지한다는 점을 분명하게 입증한다. 벨라스케스의 그림은 화가의 지위를 승격시키려는, 그리고 스페인 사회에서 자신의 지위를 승격시키려는 의도적인 노력의 결과물이다.

모방과 개인 양식

미술가들은 그들이 우러러보는 미술가들의 작품을 연구하고 모방하며, 많은 이가 그런 연구를 토대로 자신만의 **양식**으로 작품을 만들어낸다. 피카소는 말년 이전에는 벨라스케스를 찬미하지 않았다. 그는 말년에 이르러서야 과거의 위대한 미술가들에 빗대어 자신의 기량을 대조하기 시작했다. 76세의 나이에 피카소는 스스로 방에 틀어박혀 〈라스 메니나스〉 포스터를 붙여놓고 벨라스케스의 이 걸작에 대응하는 45점의 회화를 만들었다.

이 시리즈의 첫번째 회화에서 피카소는 캔버스의 크기를 변경시킨다**1.171**. 그는 벨라스케스를 모방하면서도, 미술의 요소와 원리를 다르게 사용한다. 예를 들면, 선 원근법을 사용하지 않지만, 그래도 니에토를 작은

1.171 피카소, 『라스 메니나스』, 연작의 첫 작품, 1957, 캔버스에 유채, 1.9×2.5m, 피카소 미술관, 바르셀로나

공간space: 식별할 수 있는 점이나 면 사이의 거리.
양식style: 작품의 시각적 표현 형식을 식별할 수 있도록 미술가나 미술가 그룹이 시각언어를 사용하는 특징적인 방법.
규모scale: 다른 대상이나 작품, 또는 측량 체계와 비교한 대상이나 작품의 크기.

1.172 토마스 슈트루트, 〈프라도 미술관 7〉, 마드리드 2005, 크로모제닉 프린트, 1.7×2.1m

추상abstract : 자연계에서 알아볼 수 있는 이미지로부터 벗어난 미술 이미지.

규모로 그려, 환한 문간에 선 어두운 인물로 배치해서 깊이감은 분명하게 한다. 이 그림에서 벨라스케스는 더 길게 늘여져 또는 둥둥 떠서 천장까지 닿아 있는 모습이며, 물감 붓과 팔레트는 저 아래에 있다. 피카소는 옛 거장을 제거하고 있는 것인가? 방을 독차지하려고?

다른 인물들은 원화에 있던 형태의 암시에 불과하다. 피카소는 이 인물들을 추상적으로 깨뜨렸다. 마르가리타는 외곽선으로만 그려져 있어 부피감이 전혀 없고, 오른쪽 인물들의 머리는 하얀색 원에다가 검정 선을 쳤을 뿐이다. 인물을 비추는 빛의 작용은 원화와 비슷하지만, 피카소의 접근법이 좀더 **추상**적이다. 오른쪽에 창문을 줄줄이 두어, 거기 있는 인물(원화에서는 어린 난쟁이에 해당한다)에 밝고 흰 빛을 환하게 비춘다. 벨라스케스 그림의 하이라이트인 마르가리타는 피카소의 그림에서도 다른 인물들보다 훨씬 더 밝은 명도로 그려져 있어, 그녀가 이 무리에서 가장 중요한 인물이라는 점을 강조한다. 이 연작의 나머지 그림은 마르가리타만을 파고든 것이 대부분이다. 이는 피카소의 개인사와도 관계가 있을지 모른다. 소년 시절 〈라스 메니나스〉를 처음 보았던 때는 그의 여동생이 죽은 직후였고, 여동생은 그림 속의 어린 마르가리타 공주와 비슷한 나이였다. 피카소는 이 미술 작품을 완전히 재해석해서 자신의 작품으로 만들었다. 심지어 벨라스케스의 그림

에 나오는 대형견을 자신의 개로 바꿔치기까지 했다.

독일 사진가 토마스 슈트루트Thomas Struth(1954~)는 사진을 써서 〈라스 메니나스〉에 대한 자신만의 견해를 만들었다. 도판 **1.172**를 보면, 그는 스페인 마드리드의 프라도 미술관에서 이 그림을 보며 찬탄하는 한 그룹을 보여준다. 슈트루트의 작품을 해석하는 방법은 여러 가지다. 그가 조명과 구성을 사용한 방법을 연구할 수도 있고, 프라도 미술관을 방문한 사람들을 찍은 사진과 회화 〈라스 메니나스〉 가운데 어떤 이미지가 '참된' 미술 작품인가를 따져볼 수도 있을 것이다. 오른쪽의 소년이 스케치를 하면서 자신의 미술 작품을 만들고 있는 지점을 눈여겨볼 수도 있다. 마지막으로, 슈트루트의 사진에 담겨 있는 바라봄과 반추함의 여러 층위들에 더 주의를 기울여볼 수도 있을 것이다. 이 사진이 묘사하는 것은 사람들이 미술 감상을 하는 모습이다—이것은 우리가 이 사진을 볼 때 하는 바로 그 행동이기도 하다. 이런 점에서, 슈트루트의 작품은 미술 감상에 대한 초상으로 볼 수 있다. 2007년에 슈트루트는 이 사진을 프라도 미술관에서 〈라스 메니나스〉의 바로 옆자리에 걸어 전시했다.

결론

형식 분석의 도구들은 어떤 미술 작품에서든 이해의 출발점이다. 이는 작품이 어떻게 만들어졌는지를 깨닫는 데 도움을 줄 것이다. 미술 작품을 볼 때, 오래 들여다보면서 미술의 요소와 원리 들을 안내자로 삼아보라. 이 장에서 다룬 여러 분석 방법들은 작품이 왜 만들어졌는지, 어떤 메시지를 담고 있는지를 이해하는 데 도움을 줄 것이다.

여러분은 이런 작업에 필요한 몇 가지 접근법들을 소개받았다. 미술 작품이 창조될 당시 미술가의 삶을 살펴보라, 미술가가 살았던 시간과 장소를 파고들어가보라, 미술가가 사용한 상징과 정신 세계를 살펴보라, 미술 작품은 분명한 메시지를 전하기도 한다는 점을 기억해두라 등등. 작품들은 대개 우회적으로 메시지를 전달한다. 다양한 분석 방법을 사용해서 여러분은 위대한 미술가들의 정신과 여러분 자신이 가닿을 수 있는 최전선 둘 다를 끝없이 탐색할 수 있을 것이다.

미술은 시각적으로 소통하는 수단의 하나이다. 미술가는 무언가를 표현하고 싶어서 미술 작품을 만든다. 문필가가 자신이 말하고 싶은 것을 가장 잘 표현할 형식을 신중히 고르듯(예를 들어 장편 소설, 짧은 시, 연극이나 영화 대본 등), 미술가도 자신의 시각적 아이디어를 소통하는 데 쓸 재료와 과정을 신중히 고려한다. 사실 미술은 어떤 것으로도 만들 수 있다. 코끼리 똥으로 그림을 그리는 동시대 미술가도 있다. 그러나 미술가들이 널리 사용하는 특정한 매체와 과정들이 있는데, 그 중 일부는 수천 년 동안 사용되었고, 몇몇은 최근에 발전했다. 제2부에서는 여러분이 마주하는 미술 작품이 어떻게 만들어지는지 배울 것이다.

매체

MEDIA AND PROCESSES

2.1

드로잉

Drawing

선line : 두 점 사이에 그어진 흔적 또는
암시적인 흔적.
형상shape : 선으로 경계를 정하거나
색채나 명도의 변화로 경계를
암시해서 만드는 2차원 영역.
형태form : 3차원으로 규정할 수 있는
대상(높이·너비·깊이를 가지고 있다).
스케치sketch : 작품 전체의
개략적이고 예비적인 형태 또는
작품의 일부.

*드로잉에 통달하지 않고서 화가나 조각가인 체하
는 사람은 사기꾼이다.*

― 윌리엄 블레이크

영국의 미술가이자 시인 윌리엄 블레이크의 말대로,
드로잉―표면 위에 주로 **선**을 사용하여 **형상**과 **형태**를
묘사하는 것― 은 미술의 기본기다. 우리는 글쓰기를
배우기 전에 그리기를 배운다. '고양이'라는 단어를 쓰
기도 전에 고양이의 형상을 그리듯이 말이다. 드로잉
은 세상에 '우리의 흔적을 남기는' 자연스럽고 간편한
방법이다. 아이들이 소근육의 운동기능을 탐색하고 발
전시키면서 본능적으로 크레용 낙서를 남기는 것처럼,
드로잉은 예술적 에너지와 생각을 발산하는 원초적인
수단이다.

미술가들은 많은 이유에서 드로잉을 한다. 이를테
면, 아이디어를 분명하게 정하기 위해, 큰 프로젝트를

기획하기 위해, 예비 **스케치**에서 디자인 문제를 해결하
기 위해, 눈으로 관찰한 것을 기록하기 위해 드로잉을
한다. 물론 드로잉 자체가 완성된 작품이 될 수도 있다.

드로잉은 모든 시각적 소통의 기본이다. 대부분의
미술가와 디자이너는 일생 동안 드로잉 기술을 갈고닦
는다.

드로잉의 기능

레오나르도 다 빈치Leonardo da Vinci (1452~1519)는 세상
을 탐구하는 데 드로잉을 이용했다. 그의 스케치북은
신선한 아이디어와 이미지로 가득했고, 이론적 사고와
세심한 관찰을 담고 있었다. 레오나르도는 탐구의 일
부로 인체를 해부하여 자신이 본 것을 드로잉했다. 또
한 문필가들이나 다른 미술가들의 작품을 연구하고,
빛과 그림자가 형태에 미치는 영향을 관찰했다. 그는
새의 날개를 연구해서 기계적 구조를 알아낸 다음, 만
일 같은 장치를 인체 크기에 맞추어 개조하면 사람도
날 수 있을지 모른다고 생각했다. 그의 비행 기계 드로
잉은 이전에는 생각도 해본 적 없는 발상을 보여준
다**2.1**. 드로잉은 레오나르도가 말로는 다 할 수 없는 생
각을 표현하는 수단이었다.

레오나르도의 가장 혁신적인 드로잉 중에는 인체 내
부의 구조를 묘사한 것이 있다**2.2**. 이 드로잉들은 특히
나 희귀한데, 당시 교회는 해부를 포함한 모든 신체 훼
손 행위를 금지했기 때문이다. 그러나 레오나르도에게

2.1 레오나르도 다 빈치, '비행 기계 날개를 위한 드로잉',
『코디체 아틀란티코』 fol. 858r, 펜·잉크, 암브로시아나 도서관,
밀라노

2.2 레오나르도 다 빈치, 자궁 속의 태아 연구, 1510~1513년경, 펜·잉크·붉은 분필 칠과 검은 분필 자국, 30.4×22.2cm, 영국 왕실 소장품

프레스코fresco: 갓 바른 회반죽 위에 그림을 그리는 기법. 이탈리아어로 '신선하다'라는 의미.

는 관찰과 기록이 허락되었던 것 같다. 이는 그가 드로잉을 체계적으로, 매우 주의 깊게 했기 때문이다. 일부에서는 다른 추측을 내놓기도 하는데, 교회가 레오나르도의 관찰을 통해 인체 안에 영혼이 어떻게 깃들어 있는지 증명할 수 있을 거라고 기대했다는 것이다.

모든 미술가는 레오나르도와 같은 이유로 드로잉을

한다. 드로잉 자체를 목적으로 하기도 하고, 생각을 발전시키기 위해서, 다른 작업을 계획하거나 준비하기 위해서도 한다. 드로잉은 라파엘로 산치오Raffaello Sanzio(1483~1520)가 **프레스코화** 〈아테네 학당〉을 구상하는 데에도 필수적인 역할을 했다(Gateways to Art: 라파엘로, 168쪽 참조).

Gateways to Art
라파엘로의 〈아테네 학당〉: 디자인 과정 속의 드로잉

2.3a 라파엘로 산치오, 〈아테네 학당〉을 위한 밑그림, 1509년경, 목탄·분필, 2.8×8m, 암브로시아나 도서관, 밀라노, 이탈리아

이탈리아의 미술가 라파엘로는 〈아테네 학당〉을 준비할 당시, 대형 작업**2.3b**에 매달리기에 앞서 드로잉**2.3a**을 했다. 최종 작품에 쓸 비싼 재료를 사기 전에, 예비 드로잉을 통해 아이디어를 정제하고 작은 규모로 이미지를 완벽하게 만들어본 것이다.

라파엘로는 벽화의 도안으로 쓰기 위해 최종 작품과 거의 같은 크기의 드로잉을 그리면서 회화 작업을 시작했다. 그는 '밑그림'이라고 부르는 이 도안 위에 그려진 선을 따라 아주 작은 구멍을 뚫었다. 그다음에는 그림을 그릴 벽에 밑그림을 붙이고, 그 위에 목탄 가루를 뿌린 후 구멍으로 밀어넣어서 벽에 원본 드로잉 자국을 남겼다. 이 자국은 라파엘로가 벽에다 드로잉을 할 때 보조 역할을 했다. 필요하다면 벽에 얇은 회반죽을 바르고 밑그림에 목탄 가루를 뿌리는 작업을 다시 하기도 했다. 〈아테네 학당〉 작업은 이런 과정을 거쳐 진행되었다.

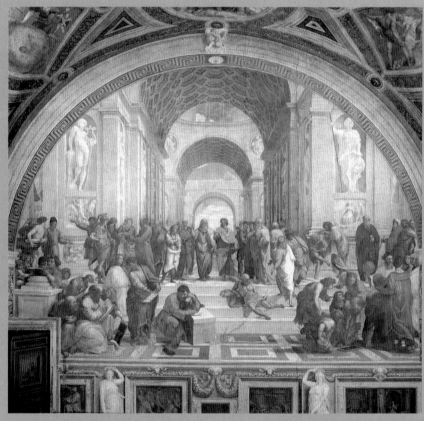

2.3b 라파엘로 산치오, 〈아테네 학당〉, 1510~1511, 프레스코, 5.1×7.6m, 서명의 방, 바티칸

드로잉 재료: 건식 매체

미술가는 드로잉을 제작할 때 먼저 건식 **매체**를 쓸 것인지 습식 매체를 쓸 것인지 선택해야 한다. 건식 매체는 몇 가지 독특하고 다양한 특성을 제공한다.

연필

누구나 연필이 무엇인지는 알 것이다. 연필은 지울 수 있고 실수를 수정할 수 있어서 좋다. 이런 점 때문에 미술가들도 연필을 가치 있는 도구로 생각한다. 대부분의 미술가용 연필은 필기용 연필과는 다르며, 굳기의 정도에 따라 분류한다.

1500년대 중반에 순수한 흑연—납처럼 보이고 쓸 수도 있지만 그렇게 무겁지 않음—의 매장층이 발견되었고, 이에 따라 오늘날 우리가 아는 연필이 제조되기 시작했다.

연필 굳기의 정도는 다양하다**2.4**. 부드러운 연필일수록 진하게 표시되며 빨리 닳는다. B, 곧 검정black 흑연 연필은 H연필보다 무르고 진하다. 2B 연필은 일반적으로 글씨를 쓰는 데 사용한다. H, 곧 단단한hard 연필은 비교적 연한 자국을 남긴다. 이 연필은 미술가가 최종 결과물에서 화면 배치를 표시한 연필선을 안 보이게 하고 싶을 때 유용하다. 미술가들은 사용할 연필심의 등급을 신중하게 선택한다.

헝가리의 미술가 일커 게되Ilka Gedö(1921~1985)의 자화상은 드로잉에서 연필선의 압력을 달리하여 **질감**을 나타내고 **강조**를 할 수 있는 방법을 보여준다 **2.5**. 게되는 두껍고 진한 선으로는 어두움을, 가늘고 연한 선으로는 밝음을 표현했다. 연필을 세게 눌러 진하게 표현한 눈과 곱슬머리의 **명도**는 주인공의 얼굴에 집중하게 하고, 가로와 세로로 그은 일련의 직선들은 **배경**으로 물러난다. 더 살펴보면, 미술가가 머리카락과 옷에 비해 피부를 나타내는 부분에서 얼마나 부드

2.5 일커 게되, 〈자화상〉, 1944, 종이에 흑연, 29.5×21.2cm, 영국 국립박물관, 런던

럽게 흑연을 다루는지 알 수 있다. 게되는 홀로코스트(유대인 대학살)의 생존자였다. 이 드로잉은 나치 강제 수용소에서 나온 직후 그녀의 수척한 모습을 기록하고 있다.

매체medium(media): 미술가가 미술 작품을 만들기 위해 선택하는 재료. 예를 들어 캔버스·유화·대리석·조각·비디오·건축 등.

질감texture: 작품 표면의 특성. 예를 들어 고운/거친, 세밀한/성근 등이다.

강조emphasis: 작품의 특정한 요소에 주목하게 하고 싶을 때 사용하는 드로잉 기법.

명도value: 평면 또는 영역의 밝음과 어두움.

배경background: 주요 형상의 배후로 묘사되는 작품의 부분.

2.4 9H부터 9B까지 연필의 강도

9H	8H	7H	6H	5H	4H	3H	2H	H	F	HB	B	2B	3B	4B	5B	6B	7B	8B	9B

2.6 비르기트 메거를레, 〈무제〉, 2003, 종이에 연필과 색연필, 42.5×29.8cm, 뉴욕 현대미술관

절할 수 있도록 해주며, 주로 나무로 만들었다. 미술가는 은 철사의 끝 부분을 갈아서 뾰족하게 만들었다. 은은 단단하기 때문에 세부를 정교하게 드로잉할 수 있다. 예부터 미술가들은 나무에 실버포인트로 드로잉을 할 때, 그림 그릴 바탕에 뼛가루를 얇게 발랐다. 그러면 은의 가벼운 명도에 맞는 백색 **바탕**이 만들어진다. 은은 색이 변하기 때문에 시간이 갈수록 드로잉한 이미지는 점점 짙어진다. 색이 있는 종이에 작업하면 독특한 효과를 자아내는데, 이 방법은 르네상스 시대(1400~1600년경)의 이탈리아에서 특히 인기가 있었다.

라파엘로는 〈성모자 두상〉 드로잉에서 더 진한 명도를 만들기 위해 **선영법**을 사용했다**2.7**. 실버포인트는 명도가 매우 밝고 통상 선이 매우 얇기 때문에 드로잉에서 종이의 흰 부분이 많이 노출된다. 라파엘로는 평행하는 선들을 겹치게 그어서 종이의 많은 부분을 채워 더 진한 명도의 환영을 만들어냈다. 많은 미술가들이 명도를 짙게 하고 그림자 효과를 만드는 데 이 방법을 사용한다.

색연필

색연필의 제작방식은 전통적인 흑연 연필과 아주 비슷하지만, 많은 양의 밀랍과 **안료**를 혼합해서 심을 만든다는 점이 다르다. 색연필은 연필과 똑같이 사용하지만, 그 자국은 연필보다 지우거나 고치기 어렵다. 도판 **2.6**에서 독일 미술가 비르기트 메거를레 Birgit Meg-erle(1975~)는 순백의 종이가 잘 드러나도록 색연필을 가볍게 사용했다. 드로잉은 **색채**의 이 창백한 톤을 통해서 전체적으로 환한 모습을 띠게 된다. 매우 세심한 메거를레의 **양식**은 고요한 느낌을 전달한다.

실버포인트

모든 금속은 섬유질 표면에 자국을 낸다. 이탈리아 **르네상스** 시대의 미술가들은 납, 주석, 구리와 은을 드로잉에 사용했다. 금속 중에서 가장 흔히 사용된 것이 바로 실버포인트였다.

실버포인트는 은으로 된 철사를 자루에 끼운 드로잉 도구이다. 자루는 은 철사를 더 쉽게 고정시키거나 조

2.7 라파엘로 산치오, 〈성모자 두상〉, 1509~1511년경, 분홍색 처리한 종이에 실버포인트, 14.2×11.1cm, 영국 국립박물관, 런던

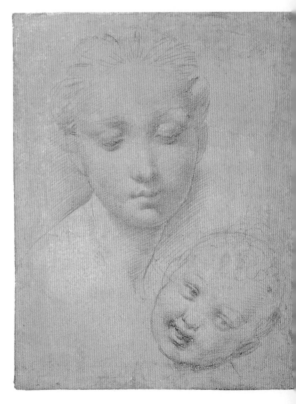

2.8 케테 콜비츠, 〈왼쪽 옆얼굴 자화상〉, 1933, 종이에 목탄, 47.6×63.5cm, 워싱턴 국립미술관

목탄

목탄은 드로잉 역사에서 매우 오랜 시간 동안 중요한 재료였다. 프랑스의 동굴에서 기원전 3만 년 전에 그린 목탄화가 나오기도 했으니 말이다. 목탄은 연필이나 실버포인트와 달리 잘 번지며 쉽게 모양을 잡고 고칠 수 있는 선을 만들어낸다. 금속으로 만든 드로잉 재료와 비교할 때, 목탄은 강하고 진한 명도를 가지고 있으며 부드럽다. 미술가들은 진한 색조를 표현하고 싶을 때, 표면에 재미를 더하고 싶을 때, 대상의 모습을 선적인 것보다 더 견고하게 만들고 싶을 때 목탄을 드로잉 재료로 선택한다.

일반적으로 목탄에는 두 가지 종류가 있다. 포도나무 목탄은 포도의 얇은 덩굴로 만들며, 매우 부드럽고 쉽게 지워진다. 밀랍 같은 물질과 혼합하기도 하는 압축 목탄은 밀도가 훨씬 높다.

목탄을 만들 때는 손가락 길이의 나무토막(마른 버드나무가 많이 쓰인다)을 밀폐 용기에 넣어(중요한 화학적 결합물질의 손실을 막기 위해) 나무가 다 탈 때까지 가마에 열을 가한다.

미술가는 주로 종이 같은 섬유질 표면에 목탄을 천천히 그어서 드로잉을 한다. 목탄의 끝부분만을 써서 가느다란 획을 만들기도 하고, 옆면을 사용해 넓은 표면을 빨리 칠할 수도 있다. 미술가는 한 획에 가하는 압력을 조절해서 밝음과 어두움을 표현한다. 세부묘사를 할 때에

는 사포로 목탄을 뾰족하게 만들 수도 있다. 목탄으로 그린 드로잉의 표면을 맨손이나 티슈로 문지르거나, 종이를 말아서 만든 원뿔 모양의 찰필로 문지르거나 해서 부드러운 시각적 효과를 만들어낼 수도 있다.

목탄은 매우 부드러운 재료이기 때문에 종이 표면의 질감이—심지어는 종이 아래 드로잉판의 질감까지도—이미지에 커다란 영향을 미칠 수 있다. 종이는 목탄이 잘 달라붙을 수 있는, 고르게 거칠거칠한(돌기가 있는) 질감의 표면에서 가장 좋은 효과를 낸다.

독일의 미술가 케테 콜비츠Käthe Kollwitz(1867~1945)와 프랑스의 미술가 레옹 오귀스탱 레르미트Léon Augustin Lhermitte(1844~1925)가 목탄으로 그린 초상은, 목탄이라는 재료의 형질을 어떻게 활용하는지를 제대로 보여준다.**2.8**과 **2.9**.

콜비츠가 자화상에서 목탄을 칠한 방법에서는 힘이 느껴진다. 콜비츠는 자신의 얼굴과 손을 사실적으로 묘사하지만, 그 둘 사이의 공간에서는 눈과 손을 잇는 긴장된 에너지를 볼 수 있다. 콜비츠가 뻗치는 듯한 목탄 자국으로 팔 전체를 즉흥적으로 그렸기 때문인데, 이는 머리와 손처럼 좀더 세심하게 그린 부분과 **표현적** 대조를 이룬다.

〈소작농 노파〉에서 레르미트는 **주제**를 묘사하는 데

2.9 레옹 오귀스탱 레르미트, 〈소작농 노파〉, 1878, 모눈 무늬지에 목탄, 47.6×39.6cm, 워싱턴 국립미술관

하이라이트highlight : 작품에서 가장 밝은 부분.

대조contrast : 색이나 명도(밝음과 어두움) 같은 요소 사이의 과감한 차이.

접합제binder : 안료가 표면에 들러붙도록 만드는 물질.

교차선영법cross-hatching : 밝음과 어두움을 표현하기 위해 평행선을 교차시키는 방법.

전경foreground : 관람자에게 가장 가까이 있는 것처럼 묘사되는 부분.

구성composition : 작품의 전체적 디자인이나 편성.

초점focal point : 작품에서 관심이나 활동의 중심이 되는 부분. 보통 이 부분에 관람자의 관심을 끌 만한 중요한 요소를 그린다.

목탄의 특성을 활용했다. 그는 얼굴의 주름살과 잡티까지 세밀하게 표현하고 있다. 목탄의 짙은 명도는 얼굴의 **하이라이트** 부분과 전체적으로 작품의 어두운 분위기의 **대조**를 두드러지게 만든다. 이 작품은 주인공의 눈에서 반사된 빛까지도 세심하게 담아낸다. 레르미트는 목탄의 번지는 성질을 이용하여 나이듦에 대한 내밀한 시각을 드러낸다.

두 미술가는 두 드로잉에서 모두 작은 부분이기는 하지만, 부드럽게 누그러뜨린 배경 위에 얼룩과 불규칙한 부드러운 자국들을 통해 목탄의 '성격'을 드러낸다.

분필, 파스텔, 크레용

분필, 파스텔, 크레용은 안료와 **접합제**를 섞어서 만든

다. 오래전부터 써온 접합제로는 기름, 밀랍, 아라비아고무, 풀이 있다. 접합제의 종류에 따라 매체의 성격이 결정된다. 분필, 파스텔, 크레용은 어떤 색으로도 만들 수 있다. 분필은 칼슘 카보네이트 가루와 아라비아고무(나무 수액의 일종)를 섞어 만든다. 파스텔은 안료에 아라비아고무와 밀랍 또는 기름을 섞는다. 크레용은 안료를 밀랍과 섞는다. 프랑스의 미술가이자 군 장교였던 니콜라자크 콩테가 고안한 콩테 크레용은 안료의 비율이 매우 높으며, 때로는 흑연으로 만들기도 한다.

르네상스 시대의 미술가들은 예비 스케치를 할 때 '상긴'Sanguin이라고 부르는 붉은 분필을 특히 많이 사용했다. 이탈리아의 미술가 미켈란젤로 부오나로티Michelangelo Buonarroti(1475~1564)는 로마의 시스티나 예배당 천장화를 위해 그린 〈리비아족 무녀 습작〉**2.10**에 이 붉은 분필을 사용했다. 미켈란젤로는 선영법과 **교차선영법**을 이용해 음영을 조절하고 형상에 깊이를 부여했다. 그는 등 근육의 윤곽과, 얼굴·어깨·손에 몰두하여 습작했고, 엄지발가락의 세부에 반복해서 주의를 기울였다. 이러한 세부사항은 몸을 비튼 자세를 설득력 있게 보여주는 데 필수적이었으므로, 미켈란젤로는 여기에 많은 시간을 할애했다.

프랑스의 미술가 에드가 드가Edgar Degas(1837~1917)는 완성도 높은 파스텔 습작으로 잘 알려져 있다. 〈목욕통〉**2.11**에서 그는 여러 가지 색의 파스텔로 뚝뚝 끊어지는 획을 그렸다. 드가는 목탄처럼 부드러운 파스텔의 장점을 이용해 색이 섞여들게 만들었고, 그럼으로써 그림에 복잡하고 풍부한 특징을 부여했으며 대조적인 질감을 다양하게 만들어냈다. 드가는 물감을 쓸 때와 마찬가지로 파스텔을 쓸 때도 자연에서 본 빛과 색의 효과를 재창조하는 작업의 대가였다.

프랑스의 미술가 조르주 쇠라Georges Seurat(1859~1891)는 콩테 크레용으로 그린 〈센 강변의 나무〉**2.12**에서 선영법과 교차선영법으로 명도를 조절하고 깊이감을 만들어냈다. 그는 높은 명도의 색을 사용해서 **전경**을 지정하고, 뒤로 물러나게 만들고 싶은 영역에서는 종이의 색이 더 드러나도록 했다. 이 드로잉은 차후의

2.10 미켈란젤로 부오나로티, 〈리비아족 무녀 습작〉, 1510~1511, 붉은 분필, 28.8×21.2cm, 메트로폴리탄 미술관, 뉴욕

2.11 에드가 드가, 〈목욕통〉, 1886, 파스텔, 60×82.8cm, 오르세 미술관, 파리

2.12 조르주 쇠라, 〈센 강변의 나무(〈그랑 자트〉)를 위한 습작)〉, 1884, 괘선 무늬지에 검은 콩테 크레용, 62.2×46.9cm, 시카고 미술원

작업을 위한 습작이었으므로 화면을 **구성**하는 데에도 특별한 주의를 기울였다. 예를 들어, 그림 왼쪽의 가장 진한 큰 나무는 이 드로잉의 **초점**이 되어 우리의 시선을 오른쪽으로 이끄는데, 쇠라는 거기에 휘어진 나무를 배치하여 다시 후경에 있는 강으로 우리의 시선을 이끈다.

지우개와 정착액

지우개는 수정할 때뿐만 아니라 이미 그려진 부분에 빛을 표시할 때도 사용한다. 미술가는 지우개를 이용하여 어두운 부분에 하이라이트를 주는 장식 효과를

준다.

　미술 작품에서 지우개는 미술가가 만든 흔적을 망가
뜨리는 방식으로 사용될 수도 있다. 1953년 로버트 라
우션버그Robert Rauschenberg(1925~2008)는 빌럼 데 쿠닝
Willem de Kooning(1904~1997)의 드로잉을 지워서 새로
운 미술 작품을 만들었다**2.13**. 당시에 젊은 무명 미술
가였던 라우션버그는 유명 미술가인 데 쿠닝을 찾아가
그의 드로잉 하나를 지울 수 있을지를 물었다. 이 젊은
미술가가 무엇을 하고 싶은지 이해한 데 쿠닝은 이를
수락했다. 그러나 이 일을 좀더 어렵게 만들기 위해 라
우션버그에게 목탄, 유화, 연필, 크레용이 섞인 드로잉
을 주었다. 라우션버그는 이 작업에 거의 한 달을 매달
려 결국 모든 것을 지워냈지만, 드로잉의 뒷면은 그대
로 남겨두었다. 일부 미술계에서는 라우션버그를 버릇
없이 행동하는 젊은이를 뜻하는 '앙팡 테리블'enfant terri-
ble이라고 불렀으나, 그의 아이디어는 퍼포먼스를 통해
만들어지는 **개념미술** 작업과 그 결과를 전시하는 방식
을 창조해냈다.

　건식 매체는 번지는 특성이 있기 때문에 동시대 미
술가들은 종이의 표면에 건식 매체를 고정시키기 위해
종종 정착액을 뿌린다.

2.13 로버트 라우션버그, 〈지워진 데
쿠닝의 드로잉〉, 종이에 잉크와 크레용
자국, 금박 액자, 64.1×55.2×1.2cm,
샌프란시스코 현대미술관

드로잉 재료: 습식 매체

드로잉에 사용하는 습식 매체는 붓이나 펜으로 바른
다. 습식 매체는 액체가 증발하면서 마르거나 굳는다.

잉크

잉크는 영구적이고, 정확하고, 진한 색을 가지고 있어
미술가들이 가장 좋아하는 매체이다. 잉크에는 여러
종류가 있고, 각각 고유한 개성을 지니고 있다.

　숯과 물, 고무수지를 섞어서 만드는 카본 잉크는 중
국과 인도에서 기원전 2500년경부터 사용되었다. 이
종류의 잉크는 시간이 지나면 색이 바래는 속성이 있
으며, 축축하거나 습한 환경에서는 번지기도 한다. 현
대판 카본 잉크는 인도 잉크라고 하는데, 만화가들이
가장 애용한다.

　르네상스 시대부터 지금까지 유럽의 잉크 드로잉
은 주로 철 몰식자 잉크를 사용했다. 몰식자 잉크는 풍
부한 검정색을 가지고 있으며 거의 영구히 보존된다는
점에서 귀하게 여겨졌다. 이 잉크는 타닌 성분(주로 참
나무에 기생하는 참나무 몰식자에서 추출함)과 철황산
염, 아라비아고무와 물을 섞어 만든다. 그러나 몰식자
잉크는 빛을 견디는 속성(내광성)이 강하지 않아서 오
랜 시간이 지나면 갈색으로 옅어진다.

　다른 종류의 액상 매체로는, 나무 검댕에서 추출하
며 보통 황갈색을 띠는 비스터, 오징어의 분비물에서
추출하고 갈색을 띠는 세피아가 있다.

깃펜과 펜

전통적으로 깃펜―새 깃털의 줄기 또는 이와 비슷하게
생긴 속이 빈 갈대―은 잉크를 묻힐 수 있도록 끝을 뾰
족하게 깎아서 만들었다. 깃대를 따라 길게 뚫려 있는
홈은 잉크의 양을 조절하는 데 도움이 된다. 이것을 현
대적으로 바꾼 것이 펜과 금속 펜촉이다. 미술가는 펜
을 세게 누르거나 부드럽게 눌러서 잉크 양을 조절할
수 있다. 다양한 굵기의 펜촉을 선택하는 것 외에도 펜
을 잡는 각도를 달리하여 선의 두께를 얇게도 두껍게
도 할 수 있다. 펜과 잉크 드로잉에서는 명도의 차이를
표현하기 위해 종종 선영법과 교차선영법을 사용한다.

　빈센트 반 고흐Vincent van Gogh (1853~1890)는 〈해질

2.14 빈센트 반 고흐, 〈해질녘 씨 뿌리는 사람〉, 1888, 펜·갈색 잉크, 24.4×32cm, 반 고흐 미술관, 암스테르담

녘 씨 뿌리는 사람〉**2.14**에서 갈대 펜과 갈색 잉크를 사용했다. 반 고흐는 다양한 필획을 사용하고 두께를 조절해서 굽이치며 요동하는 그림을 만들어냈다. 반 고흐가 구사한 강렬한 선은 그의 작품에 특징적인 에너지를 표현한다.

붓 드로잉

잉크는 액상 매체라서 붓으로 칠할 수 있다. 고대 중국에서는 붓과 먹물을 글과 그림 모두에 사용했다. 오늘날에도 동아시아 전역의 어린이들은 글씨 쓰기를 배울 때 붓을 다루는 법을 배워야만 한다. 서양의 어린이들이 펜과 연필의 사용법을 배우는 것과 똑같다.

동아시아의 미술가들은 글과 그림에 똑같은 붓을 사용한다. 이 붓은 대나무 자루와 소, 염소, 말 또는 늑대의 털로 만든다. 전통적으로 아시아 미술가들은 막대 모양의 먹을 세로로 잡고, 이를 약간의 물과 함께 벼루에 갈아 사용했다. 원하는 농도에 이를 때까지 먹을 갈다보면 벼루 뒷부분의 연지라는 곳에 먹물이 고인다. 미술가는 붓을 이 연지에 담가 적신 다음, 벼루 바닥에 붓질을 하며 붓의 모양을 가다듬어 먹물의 양을 조절한다. 손쉽게 먹물의 농담을 조절할 수 있기 때문에 무한한 범위의 회색을 만들어낼 수 있다. 담채라고 부르는 이 방법을 이용해 미술가는 명도와 질감을 조절한다.

도판 **2.15**에서 14세기 중국의 미술가 오진吳鎭(1280~1354)은 이 담백한 걸작을 만들어내기 위해 붓과 먹물, 담채 기법을 사용했다. 섬세하게 계획된 이 그림의

구성은 꼼꼼하게 조절한 필치와 좀더 자유분방한 붓질을 모두 담고 있다. 이렇게 해서 작가는 두 가지 대조적인 효과를 한데 모으고 서로 반대되는 것들 사이의 균형을 중요시하는 도가의 중심 사상을 반영한다. 몇 안 되는 형태들만이 사용되어서인지, 대나무 잎이 마치 일련의 글자나 문단처럼 보인다. 오진은 담채화를 그리고 먹물을 묽게 하기 위해 물을 더해가며 명도에 변화를 만들어냈다. 이 작품은 오진이 자신의 아버지에게서 배운 대로, 자신의 아들에게 붓 쓰는 법을 가르치기 위해 그린 것이다.

프랑스의 미술가 클로드 로랭 Claude Lorrain (1604~1682)의 〈마리오 산에서 바라본 티베르 강 남쪽〉에서는 사려 깊은 붓질이 이탈리아의 시골에 펼쳐진 들판의 광활한 느낌을 전한다**2.16**. 로랭의 담채는 전경의 명도를 드로잉 전체에서 가장 밝고 어둡게 함으로써, 그림에 깊이감을 만들어내고 있다.

종이

종이를 발명하기 전에는 파피루스(식물), 천, 나무, 짐승 가죽(양피지나 기타 피지)에 드로잉을 했다. 종이는 중국의 채륜이 발명했다. 채륜은 1세기 말 경 식물의 섬유를 두드려 부드럽게 해서 종이를 만들었다. 그로부터 1500년 이상 뒤에 제작된 목판화인 도판**2.17**은 종이가 어떻게 만들어지는지 그 과정을 보여준다. 지

장紙匠(종이장인)이 물에 둥둥 뜬 섬유질을 바닥에 체가 달린 납작한 틀로 떠내 물기를 빼낸다. 그러고는 섬유질이 형태를 이룰 만큼 충분히 서로 달라붙었을 때쯤 틀에서 빼내어 누른 뒤 말리는 것이다.

수 세기 동안 틀을 만드는 기술이 발전하여, 종이판을 뒤집고 틀을 재사용하는 데 드는 시간을 단축하게 되었다. 수제 종이는 많은 나라에서 아직도 이 방식으로 만들어진다. 대부분 목화 섬유를 사용하며, 대마·마닐라삼·아마 등의 식물 섬유를 쓰기도 한다.

종이는 섬유의 종류뿐만 아니라 표면의 질감과 무게에 따라서도 분류된다. 틀을 어떻게 만드느냐에 따라서 종이의 표면에는 모눈 모양이나 괘선 모양의 결이 생긴다. 대나무 돗자리처럼 수많은 평행한 막대들로 체(틀의 아랫부분)를 만들면 괘선 모양의 결이 생기고, 철사나 천으로 된 격자식 망을 사용하면 모눈 모양의 결이 생긴다 **2.18**.

대량의 종이는 연(500장) 단위로 센다. 종이의 성격을 정하는 기준은 기본 규격 종이 1연의 무게다(순면지의 경우 기본 크기는 43.1×55.8cm). 예를 들어, 43.1×

모눈

괘선

모눈 모양과 괘선 모양 종이의 결

55.8센티미터 크기의 종이 500장의 무게가 약 9킬로그램이라면, 그 종이는 '9킬로그램'이라고 표기한다. 종이는 무거울수록 더 질기고 사용하기에 더 좋은 편이지만, 가격이 비싸다.

2.18 모눈무늬와 괘선무늬 종이의 결

드로잉 과정

실물 드로잉은 사진, 석고 **주형**이나 기존의 다른 미술 작품을 대상으로 삼는 드로잉과 달리 살아 있는 모델을 보면서 한다. 대부분 누드모델을 그리는 과정을 떠올리겠지만, 동물·식물·건축물을 그리는 것도 포함된다. 실물 드로잉은 미술을 공부하는 학생들이 배우는 핵심 기술 중 하나다. 살아 있는 모델에 대한 공부 외에도, 초보자를 위한 실물 드로잉 수업에서는 두 가지 방법이 인기가 있다. 바로 제스처와 **윤곽**이다.

제스처 드로잉

제스처 드로잉은 어떤 형태에서 중심을 이루는 시각적·표현적인 특성을 분간하고, 그 특성에 반응하는 것을 목적으로 한다. 미술가들이 흔히 대면하는 것은 변화하는 주제나 상황이라서, 순간의 에너지를 포착하는 것은 제스처 드로잉의 필수 목표다.

2.17 모로노부 히시카와, '일본의 종이 제작', 지공과 종이 건조기, 『일본의 온갖 직업和国諸職絵尽』, 1681, 목판화 인쇄

주형cast: 액체(예를 들어 녹인 금속이나 회반죽)를 틀에 부어서 만든 조각이나 예술 작품.

윤곽contour: 형태를 규정하는 외곽선.

마티스의 〈이카로스〉: 선과 형태

외곽선은 선으로 대상의 표면에 대한 단서를 제공한다. 앙리 마티스는 펜과 잉크를 사용해 여인을 그린 선 드로잉에서 여인의 얼굴과 옷을 나타내는 선에 세심하게 주의를 기울인다. 2.19 옆모습의 바깥쪽 선과 형태의 굴곡을 하나의 연결된 긴 선으로 묘사했다. 마티스는 형태를 드러낼 때도 전통적인 선영법이나 교차선영법이 아닌 외곽선을 사용했다. 형태를 간결하게 그려내려는 마티스의 관심은 윤곽 드로잉뿐만 아니라 〈이카로스〉2.20 같은 '컷아웃'에서도 드러낸다. 마티스는 단색 색종이를 잘라 형태의 윤곽을 만들어내는 것을 즐겼다. 그 결과, 종이의 가장자리 모양은 드로잉의 외곽선과 동일한 형태를 띤다. 마티스는 자신의 컷아웃 작업을 "가위로 하는 드로잉"이라고 표현했다. 그에게 외곽선을 이용하는 것과 종이를 오리는 것은 차이가 없음을 의미한다.

마티스는 단순함을 좋아했고, 자신의 그림이 "편안한 의자" 같기를 원한다고 했다. 윤곽 드로잉의 과정에는 마티스 같은 미술가가 신선하고 단순하며 '편안한' 느낌을 작품에 주기 위해 사용하는 일종의 자연스러움이 있다. 마티스의 컷아웃 작업 〈이카로스〉의 유쾌하고 유기적인 선과 다채로운 형태는 외곽선에 대한 면밀한 관찰에서 나온 것이다. 〈의자에 앉은 여인〉에서 단순명료한 외곽선은 '편안한' 느낌을 자아낸다. 이 느낌은 마티스의 회화와 컷아웃 작업의 대담한 형태에서도 볼 수 있다.

2.19 (위) 앙리 마티스, 〈의자에 앉은 여인〉, 《주제와 변형 시리즈 P.》, pl.2, 1942, 펜과 잉크, 50.1×40cm, 리옹 미술관, 프랑스

2.20 (아래) 앙리 마티스, '이카로스' 『재즈』, 1943~1947, 페이지 크기 42.8×32.7cm, 뉴욕 현대미술관

2.21 움베르토 보초니, 〈근육의 역동성〉, 1913, 종이에 파스텔과 목탄, 86.3×59cm, 뉴욕 현대미술관

인간 형상의 에너지는 이탈리아의 미술가 움베르토 보초니Umberto Boccioni(1882~1916)가 그린 〈근육의 역동성〉**2.21**에서 잘 드러난다. 이 드로잉에서 인체의 움직임은 분필과 목탄의 굽이치는 필치로 전해진다. 구성의 **리듬**을 따라 우리의 눈은 변화무쌍하게 이어지는 곡선과 명암 사이를 누비고, 이를 통해 그 인물의 에너지를 느끼게 된다.

윤곽 드로잉

윤곽 드로잉은 대상의 **외곽선**이나 윤곽을 제시해서 근본적인 **3차원**성을 드러내는 것이 목적이다. 미술가는 윤곽 드로잉을 통해 손과 눈의 조응을 연마하고, 형태를 속속들이 이해하며, 중요한 세부에 대한 감수성을 증대시킨다. 예를 들어, 윤곽 드로잉은 미술가가 나뭇잎의 형태를 최대한 충실하게 따라 그리는 데 도움이 된다. 프랑스의 미술가 앙리 마티스Henri Matisse(1869~1954)는 형태의 정수만을 뽑아 우아한 윤곽선을 사용하는 탁월한 소묘가였다(Gateways to Art: 마티스, 178쪽 참조). 마티스는 〈의자에 앉은 여인〉에서 윤곽의 유기적 곡선을 이용하여 대상의 본질을 포착했다.

결론

드로잉은 글쓰기와 마찬가지로 우리 모두가 하는 작업이다. 인간은 자신을 기록하고 시각화하고 표현하기 위해 드로잉을 하려는 충동을 선천적으로 가지고 있는 것 같다. 미술가도 마찬가지다. 다만 미술가는 기술을 정제하고, 생각하고, 다른 작업을 준비하고, 계획을 세우기도 한다.

드로잉을 완성하기 위해 미술가는 연필, 실버포인트, 목탄, 분필, 파스텔, 크레용 같은 온갖 건식 매체를 이용한다. 이들 매체는 각기 다른 표현적 효과에 적합하다.

다양한 종류의 잉크를 깃펜, 펜 또는 붓을 이용해 칠하는 습식 매체 드로잉에서는 풍부한 검정색부터 부드럽고 연한 담채까지 표현할 수 있다. 종이(또는 다른 재료의)의 '돌기' 또는 특성은 최종 결과물에 영향을 주는 중요한 요소다.

드로잉 과정은 누드모델부터 식물까지 다양한 주제를 그리는 실물 드로잉에서 출발한다. 드로잉을 가르칠 때, 제스처 드로잉과 윤곽 드로잉의 목적은 그리는 주제의 본질을 포착하는 것이다. 경제적이고 빠르며 단순한 드로잉은 거의 모든 미술 작품이 세계로 들어가는 첫 관문이다.

2.2

회화

Painting

회화는 사람들이 미술 하면 가장 많이 떠올리는 **매체**이다. 놀라운 일은 아닐 것이, 사람들은 수만 년 전부터 다양한 사물의 표면에 그림을 그렸다. 선사시대 미술가들은 동굴 벽에 그림을 그렸다. 고대 멕시코와 그리스 신전의 벽에는 오늘날 우리의 눈으로 보기에 좀 요란스러운 **색**이 칠해져 있었다. 현대의 벽화가들이나 그라피티 미술가들도 벽에 그림을 그린다. 물론, 팽팽히 당긴 캔버스나 종이 위에서처럼 훨씬 작고 내밀한 **규모**의 그림을 그리기도 한다. 물감이 제공하는 예술적 가능성은 거의 무한하고, 회화가 거둔 성과는 매우 놀랍다.

다양한 목적에 따른 많은 종류의 물감이 있지만, 그것을 구성하는 물질은 대개 비슷하다. 물감의 가장 기본적 형태는 바르고 놔두면 마르는 액상 **접합제** 안에 **안료**를 섞는 것이다. 안료는 물감의 색을 결정한다. 전통적으로 안료는 광물, 흙, 식물성 물질이나 동물의 부산물에서 추출했다. 예를 들어, 암갈색은 이탈리아 움브리아 지역의 갈색 진흙에서 비롯했다. 군청색ultramarine—바다 너머를 뜻하는 라틴어 ultramarinus에서 유래함—은 깊고 고급스러워 **르네상스** 회화에서 하늘을 묘사할 때 애용되었는데, 이 색은 아프가니스탄 지역의 청금석을 갈아 만든 것이었다. 최근에 물감은 화학 공정을 거쳐 만든다. 예를 들어, 밝은 선홍색과 노란색은 아연으로 만든다.

안료는 그 자체로는 표면에 달라붙을 수가 없다. 그래서 안료를 영구히 고착시키는 액상 접합제가 필요하다. 수많은 안료가 있는 만큼이나 수많은 접합제가 있지만, 전통적으로 밀랍·달걀노른자·식물성 기름·수지 그리고 물을 사용했다. 현대의 미술용품 제조업체들은 폴리머 같은 복합화학 물질을 개발했다. 미술가들은 다양한 이유에서 용제를 사용해왔는데, 예를 들면 유화 물감을 묽게 하려고 테레빈유를 섞는 식이다.

미술가는 그림을 그릴 때 다양한 도구를 사용한다. 붓은 역사적으로 가장 사랑받아 온 도구이지만, 어떤 미술가는 압축한 공기를 이용하여 원하는 부분에 물감을 뿌리기도 하고, 토스트 빵에 버터를 바르듯이 팔레트 나이프로 물감을 바르기도 한다. 때때로 미술가는 양동이에 물감을 담아 쏟아붓기도 하고, 바퀴에 물감을 칠한 자전거를 타고 캔버스 위를 횡단하며, 손가락이나 손 또는 몸 전체를 물감에 담갔다가 자국을 내기도 한다.

물감은 선사시대 사람들이 처음으로 동굴 벽에 안료를 발랐을 때부터 미술 작품을 만드는 데 사용된 만능의 재료였다. 이번 장에서는 물감의 일반적 형태들과 회화 제작 과정에 사용되는 재료와 도구를 살펴볼 것이다. 또한 유명한 회화 작가와 작품도 소개할 것이다.

납화 물감

납화 물감은 고대 그리스와 로마 시대부터 사용되었으며 오늘날에도 몇몇 작가들이 쓰고 있는 매력적인 반투명 물감이다. 납화 물감을 사용하려면 안료를 뜨거운 밀랍에 섞은 다음 그 혼합물을 재빨리 칠해야 한다. 미술가는 붓이나 팔레트 나이프 **2.22**, 해진 천으로 그릴 수도 있고, 그냥 물감을 부어버릴 수도 있다. 납화에는 단단한 **지지체**基底材가 필수적인데, 납화 물감이 식으면 유연성을 잃고 금이 갈 수 있기 때문이다. 고대 그리스와 로마에서는 납화 물감을 나무 패널 위에 사용했다.

고대 로마 미술가들은 납화 물감을 다루는 뛰어난 기

매체medium(media) : 미술가가 미술 작품을 만들기 위해 선택하는 재료. 예를 들어 캔버스·유화 물감·대리석·조각·비디오·건축 등.
색(채)colour : 빛의 스펙트럼에서 백색광이 각기 다른 파장으로 나누어지면서 반사될 때 일어나는 광학 효과.
규모scale : 다른 대상이나 작품, 또는 측량 체계와 비교한 대상이나 작품의 크기.
접합제binder : 안료가 표면에 달라붙도록 만드는 물질.
안료pigment : 미술 재료의 염색제. 보통 광물을 곱게 갈아 만든다.
르네상스Renaissance : 14~17세기 유럽에서 일어난 문화적·예술적 변혁의 시대.
지지체support : 그 위에 그림을 그리는 바탕 물질. 캔버스나 패널 등.

2.22 팔레트 나이프, 물감을 섞거나 바르는 도구

술을 가지고 있었고, 아름다운 작품을 많이 남겼다. 도판 **2.23**의 소년 그림은 2세기경 로마의 지배를 받던 이집트에서 무명의 미술가가 그린 것이다. 이런 종류의 초상화는 장례에서 고인의 미라나 석관의 얼굴 쪽에 놓는 장식품으로 사용했을 것이다. 이 그림을 그린 미술가는 살아 있는 듯한 이미지를 만들어내고, 죽은 소년의 이미지를 **자연주의**적으로 담기 위해 세심한 주의를 기울였다. 이 시기의 납화 초상화는 이집트의 파이움 오아시스에서 많이 발견되어, 그 지명을 따라 '파이움 초상화'라고 부른다.

템페라

접시에 말라붙은 달걀을 닦아본 적이 있다면, 그것이 얼마나 질긴지 알 것이다. 달걀 템페라를 사용하는 화가들은 달걀의 어떤 부분이 템페라화에 가장 적합한지에 대해 의견이 다르지만, 르네상스 시대의 미술가들은 노른자를 선호했다. 달걀노른자는 진한 노란색을 띠지만 안료의 색에 큰 영향을 미치지 않으며, 대신에 투명하고 부드러운 윤기를 더한다. 템페라는 그림의 단계마다 신선하게 섞어서 쓰는 것이 가장 좋다.

〈성모자와 천사들〉**2.24**은 15세기의 많은 이탈리아 회화와 마찬가지로 달걀노른자와 안료로 그려졌다. 이 그림은 당시 일반적인 조합이던 유화 물감과 금박도 포함하고 있다. 미술가는 그림을 나무판자 위에 그렸지만 관람자가 손상된 캔버스의 뒷면을 본다고 생각하게끔 **환영주의**적인 틀을 그려넣었다. 너덜너덜한 천과 압정을 박은 가장자리 부분—심지어 그림 왼쪽 아래

자연주의naturalism : 이미지를 굉장히 사실적이고 실감나게 그리는 양식.
환영주의illusionism : 어떤 것을 진짜처럼 느끼게 하는 미술 기술 또는 속임수.

2.24 〈성모자와 천사들〉, 페라라 화파, 패널에 템페라·유채·금박, 58.4×44.1cm, 스코틀랜드 미술관, 에든버러

2.23 〈소년의 초상〉, 100~150년경, 나무에 납화 물감, 39×19cm, 메트로폴리탄 미술관, 뉴욕

2.25 레자 아바시, 〈두 연인〉, 사파비 왕조, 1629~1630, 종이에 템페라와 금박, 18×12cm, 메트로폴리탄 미술관, 뉴욕

다. 달걀 템페라의 최초 사례는 이집트 무덤에서 발견되었다. 그리스와 터키의 성상(예수와 성인들의 **양식화**된 이미지) 미술가들은 15세기부터 꾸준히 이 재료의 사용법을 완벽하게 가다듬었으며, 르네상스 시대 초기에 유럽과 중동의 화가들에게 전파했다. 이슬람 미술가들은 섬세하게 세부를 묘사할 수 있는 템페라를 선호했고, 이들 중 몇몇은 템페라에 금박을 함께 사용해 지배자 계급의 부유한 이미지를 표현하기도 했다. 페르시아의 세밀화가 레자 아바시 Reza Abbasi (1565~1635)의 〈두 연인〉**2.25**은 매우 섬세한 템페라화와 결합된 풍부한 금박 장식을 보여준다. 아바스 대왕을 위해 궁정에서 작업했던 레자는 템페라의 투명한 성질을 이용해 식물을 섬세하고 연약하게 보이도록 만들었다. **배경** 속 식물들의 부드러움 덕분에 서로 껴안고 있는 연인들이 두드러져 보인다.

오늘날에도 매력적인 재료인 템페라는 미국 미술에서 가장 잘 알려진 작품들을 만드는 데도 사용되었다. 사실적인 감성과 치밀한 세부 묘사로 미국인의 사랑을 받는 앤드루 와이어스 Andrew Wyeth (1917~2009)는 20세기 중반 미국인의 삶을 짐작하게 하는 작품을 그리는 데 템페라를 사용했다. 〈크리스티나의 세계〉**2.26**의 **주제**는 와이어스가 살던 메인 주의 이웃사람으로, 그녀는 소아

붙어 있는 파리까지—은 세심하게 그려져 질감과 모습이 진짜처럼 실감이 난다. 템페라화는 얇고 짧은 붓질로 그리며, 섬세한 세부 묘사에 적합하다.

템페라화는 보통 붓을 사용하는데, 바른 즉시 마른

2.26 앤드루 와이어스, 〈크리스티나의 세계〉, 1948, 제소를 바른 패널에 템페라, 82.5×121.2cm, 뉴욕 현대미술관

양식화stylized: 대상의 특정한 면을 강조하기 위해 과장된 방법으로 재현하는 것.
배경background: 작품에서 관람자로부터 가장 멀리 떨어진 것처럼 묘사된 부분. 흔히 중심 소재의 뒤편.
주제subject: 미술 작품에 묘사된 사람·사물·공간.

마비를 앓아 걸을 수 없었다. 와이어스는 그녀의 "놀라운 삶의 의지"(와이어스의 표현)를 보여주는 환경에 그녀의 자리를 만들어주었다. 그녀에 대한 찬사가 담긴 이 그림의 장면은 차분하고 밝다. 세밀한 묘사는 우리의 상상력을 자극하며 신비로운 느낌을 준다.

프레스코

프레스코는 갓 바른 회반죽 위에 그림을 그리는 기법이다. **프레스코** 기법을 사용한 최초의 미술 작품은 기원전 1600~1500년경 지중해 크레타 섬(크노소스 궁전 등지)에서 발견되었다. 프레스코는 이후에 이집트 무덤의 안쪽을 장식하는 데도 사용되었다. 이 기법은 로마에서 실내 장식에 널리 사용했고, 이탈리아 르네상스 시대에 다시 사랑받았다. 프레스코는 다른 회화 기법과 달리 안료를 접합제에 섞지 않고, 대신 물에 섞어 회반죽 위에 칠한다. 회반죽이 색깔을 흡수하고 안료는 굳으면서 석회와 결합된다. 한번 이런 화학 반응이 일어나면 색은 거의 변하지 않기 때문에, 프레스코는 영구적인 회화 매체라 할 수 있다.

프레스코화에는 부온^buon 프레스코(이탈리아 어로 '좋은 프레스코'라는 뜻)와 프레스코 세코^cecco('마른 프레스코'라는 뜻)라는 두 방법이 있다. 부온 프레스코로 작업하려면 먼저 벽면에 모래·자갈·시멘트와 석회로 된 거친 회반죽을 발라 밑층을 준비해야 한다. 미술가는 여기에 회반죽을 한 층 더(마지막 층은 아님) 바르고, 그것이 마를 때까지 며칠을 기다린다. 그후 최종 작품을 위해 벽면에 실제 크기의 드로잉('밑그림'이라고 함)을 옮긴다. 그다음 회반죽을 발라 마지막 층을 만들고, 밑그림에서 필요한 부분을 다시 옮긴다. 그림은 이 위에다 물을 섞은 안료로 그린다. 회반죽이 마르는 데는 몇 시간이 걸리지 않기 때문에, 미술가는 매일 벽의 일부를 새로 바른다. 만일 실수를 하면, 그 부분은 깎아버리고 똑같은 과정을 반복한다. 이 기술적인 어려움들은 프레스코가 지닌 탁월한 색채 효과에 의해 상쇄된다.

르네상스 시대의 많은 프레스코화는 교회의 내부를 장식하기 위해 제작되었다. 이탈리아의 화가 미켈란젤로는 로마 시스티나 예배당 천장을 장식하기 위해 부온 프레스코 기법을 사용했다. 미켈란젤로는 완성하는 데

2.27 미켈란젤로, 〈리비아족의 무녀〉, 1511~1512, 프레스코, 시스티나 예배당 천장화의 부분, 바티칸

4년이 걸린 이 기념비적 작업에 착수하면서, 다른 날에 했던 작업 때문에 생기는 경계선을 숨기기 위해 전략적 방법을 고안해야 했다. 예를 들어, 리비아족의 무녀 **2.27**라고 불리는 부분을 그릴 때에는 **전경**의 다리를 칠할 부분에만 회반죽을 발랐다. 하루 작업 분량이었을 이 부분의 경계선은 가장자리(특히 보라색 천이 늘어뜨려진 부분)의 색과 **명도**에 변화를 주어 감추었다.

만일 미술가가 그날 회반죽을 칠한 부분을 완성하지 못하거나 손상된 프레스코를 복원해야 할 때에는 프레스코 세코 기법을 사용한다. 이미 굳은 회벽을 젖은 헝겊으로 적셔 흡수력을 높인 뒤에 그림을 그리는 것이다. 한번 마른 석회질 표면은 안료를 일부만 빨아들인다. 프레스코 세코 기법으로 칠한 작품은 표면의 흡수력이 떨어져서 부온 프레스코보다 영구성이 약해지는 특징이 있다.

프레스코fresco: 갓 바른 회반죽 위에 그림을 그리는 기법. 이탈리아어로 '신선하다'는 의미.
전경foreground: 관람자에게 가장 가까이 있는 것처럼 묘사되는 부분.
명도value: 평면 또는 영역의 밝음과 어두움.

미술을 보는 관점
멜초르 페레도: 멕시코 혁명에서 영감을 받은 프레스코화

2.28 디에고 리베라, 〈사탕수수〉.
1931, 회벽에 프레스코, 1.4×2.4m.
필라델피아 미술관

20세기 동안 멕시코 벽화가들은 공공건물의 벽에 사회 정의와 자유에 대한 염원을 담은 그림을 그렸다. 멕시코의 화가 멜초르 페레도*Melchor Peredo*(1929~)는 훌륭한 벽화가들과 함께 공부했고, 유럽과 북아메리카 전역에서 벽화를 그렸다. 여기서 페레도는 미국 매그놀리아 시 서던 아칸소 대학교의 벽화를 그릴 때 멕시코의 혁명적 전통들이

어떻게 영감을 주었는지를 설명한다.

"독재자 포르피리오 디아스가 30년 넘게 통치해온 멕시코는 불평등과 극심한 빈부 격차를 겪고 있었다. 1911년 멕시코 국민들은 반란을 일으켰고, 디아스의 퇴진을 요구했다. 그후 10년 동안 혁명 집단이 사회 정의를 위한 투쟁을 이끌었다.

2.29 멜초르 페레도, 〈프레스코의 추억〉, 1999, 프레스코, 각 패널 크기 1.2×2.4m, 서던아칸소 대학교 하턴 극장, 매그놀리아

1920년대에 한 미술가 집단이 멕시코 사람들의 투쟁을 대변하기로 결심하고, 프레스코 회화를 부흥시켜 멕시코 혁명의 이상을 표현하고자 했다. 디에고 리베라, 호세 클레멘테 오로스코, 다비드 알파로 시케이로스, 후앙 오고르만 등은 공공건물을 벽화로 뒤덮었다. 이 그림은 멕시코의 모든 사람이 즐길 수 있는 선물과도 같았다. 벽화가들은 사회주의 이념이나 공산주의 지도자들에게 영향을 받은, 정치적으로 급진적인 사람들이었다. 러시아의 혁명가 레온 트로츠키는 멕시코로 망명하여 디에고 리베라의 집에 살기도 했다.

당시 에스메랄다 미술학교 학생이던 나는 디에고 리베라Diego Rivera(1886~1957)가 벽화를 그리고 있던 멕시코 왕궁에 찾아가서 우리 학교에서 특강을 해줄 것을 부탁했다. 내가 끼어들어 방해를 받은 것처럼 보였지만, 리베라는 비계에서 내려와 부리부리한 눈으로 나를 보며 말했다. "가겠습니다. 그곳은 혁명적인 학교니까요."

〈사탕수수〉2.28는 내가 극찬하는 리베라의 작업 중 하나다. 이 그림은 멕시코시티 남쪽의 모렐로스에 있는 사탕수수 농장에서 노동자들이 착취당하는 모습을 묘사했다. 리베라는 이 작품을 쿠에르나바카에 있는 코르테스(멕시코를 정복한 스페인인) 궁에 그렸다. 그는 1931년에 이 작품을 이동식 버전으로 만들어 뉴욕 현대 미술관에서 전시했다.

1999년 나는 서던아칸소 대학교에서 〈프레스코의 추억〉2.29을 완성했다. 출발점은 드로잉이었다. 벽화의 도안은 학생들과 지역단체의 구성원들이 제공한 아이디어를 바탕으로 중요한 역사적 인물들과 전통문화에 초점을 맞추었다. 이것은 리베라의 작품과 마찬가지로 이동식 프레스코로 제작했다. 나는 그림을 벽에 고정한 커다란 나무 컨테이너에 그렸다. 시멘트·모래·자갈과 석회 반죽을 나무 지지체에 바르면서, 단계마다 더 많은 석회를 사용했다. 마지막에서 두번째 단계에 다다랐을 때에는 횃대(긴 막대기)를 사용해 밑그림을 벽에 옮겼다.

나는 드로잉 위에 마지막 회반죽 층을 얇고 매끈하게 바른 후 벽화의 마지막 색채를 칠했다. 이 작품은 아직도 서던아칸소 대학교의 하턴 극장에 걸려 있다."

유화 물감

유화 물감은 납화 물감이나 템페라, 프레스코에 비해 최근에 발명되었다. 미술가들은 중세부터 유화 물감을 사용했지만, 15세기 이후, 특히 플랑드르 지역(현재의 벨기에, 네덜란드와 프랑스 북부)에서 자주 사용하기 시작했다. 접합제로 사용한 기름은 리넨 천을 만드는 아마의 씨를 압착하여 짠 린시드유였다. 이탈리아 르네상스 시대의 문필가이자 미술가였던 조르조 바사리Giorgio Vasari(1511~1574)는 15세기 플랑드르의 미술가 얀 반 에이크Jan van Eyck(1395년경~1441)가 유화를 발명했다고 적었지만, 반 에이크는 사실 유화 발명자가 아니라 초기 유화의 가장 뛰어난 전문가였다. 도판 2.30을 보라.

유화 물감은 매우 유연하기 때문에—단단한 기저재에 사용하는 납화 물감과는 달리—천으로 된 기저재(보통 캔버스나 리넨)에도 쉽게 달라붙는다. 또한 화가들은 유화를 좋아하는데, 글레이즈라는 얇은 색층으로 투명감을 낼 수 있기 때문이다. 반 에이크 같은 미술가

2.30 얀 반 에이크, 〈재상 롤랭의 성모〉, 1430~1434, 나무에 유채, 66×61.9cm, 루브르 박물관, 파리

2.31 존 브라운, 〈의자에 앉은 소녀〉, 1962, 캔버스에 유채, 1.5×1.2m, LA 주립미술관

는 글레이즈가 마치 그림에서 빛이 나오는 것 같은 **광채**를 발하게 하는 경지에 이르렀다. 유화 물감은 천천히 마르기 때문에 처음 물감을 바른 후 며칠 동안 그것을 섞어 변화를 줄 수 있어서 그 덕분에 부드러운 효과와 섬세한 세부 묘사를 얻을 수 있다.

현대와 동시대 미술가들은 확연히 다른 **표현적** 효과를 얻기 위해 유화 물감을 사용했다. 미국 샌프란시스코의 미술가 존 브라운Joan Brown(1938~1990)은 유화 물감에 **임파스토** 방식을 사용했다**2.31**. 보통 유화 물감은 표면에 발린 대로 모양을 유지할 만큼 걸쭉하므로, 브라운은 이 물감을 쌓아올려 **3차원**적 존재감을 주었다.

미국으로 이민 오기 전까지 공산주의 중국에서 나고 자란 미술가 홍 리우Hung Liu(1948~)는 자신만의 독특한 **양식**을 창안하기 위해 유화 물감의 다른 성질을 이용한다. 홍의 그림은 자신의 뿌리가 중국에 있음을 표현한다. 그중 〈공백기〉**2.32**라는 작품은 이미지와 양식들을 병치하고 있다. 그림의 위쪽은 전통적인 중국화 양식으로 평화롭게 그려졌고, 아래쪽에는 이와는 대조적으로

광채luminosity : 밝게 빛나는 성질.

표현적expressive : 관람자의 감정을 흔들 수 있는.

임파스토impasto : 물감을 두껍게 바르는 것.

3차원three-dimensional : 높이 · 너비 · 깊이를 가지는 것.

양식style : 작품의 시각적 표현 형식을 식별할 수 있도록 미술가나 미술가 그룹이 시각언어를 사용하는 특징적인 방법.

바로크baroque : 16세기 말부터 18세기 초까지 유럽의 예술과 건축 양식. 사치스럽고 과도한 감정 표현이 특징.

2.32 홍 리우, 〈공백기〉, 2002, 캔버스에 유채, 2.4×2.8m, 켐퍼 현대미술관, 캔자스 시티, 미주리, 미국

젠틸레스키의 〈홀로페르네스의 목을 베는 유디트〉: 자기소개서로서의 회화

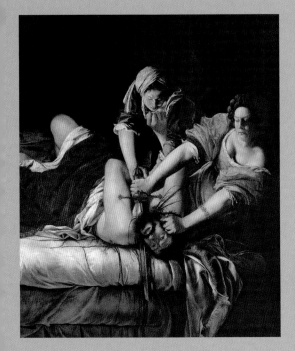

2.33 아르테미시아 젠틸레스키, 〈홀로페르네스의 목을 베는 유디트〉, 1620년경, 캔버스에 유채, 1.9×1.6m, 우피치 미술관, 피렌체, 이탈리아

그릴 수 있는 환영임을 의미한다. 빈 캔버스 앞에서 영감을 받아 그림을 그리려는 젠틸레스키는, 회화가 육체적이고 에너지 넘치는 작업임을 보여준다. 〈홀로페르네스의 목을 베는 유디트〉가 강한 여성상을 그리듯이, 젠틸레스키의 자화상은 남성이 지배하는 미술계에서 성공한 자신의 모습을 보여주고 있다.

2.34 아르테미시아 젠틸레스키, 〈회화의 알레고리로서 자화상〉, 1638~1639, 캔버스에 유채, 96.5×73.6cm, 영국 왕실 소장

극소수의 여성만이 전문 미술가로 활동하던 이탈리아 **바로크** 시대에, 아르테미시아 젠틸레스키Artemisia Gentileschi(1593~1656년경)는 재능 있고 뛰어난 화가로 명성을 얻었다. 당시 여성들에게는 수련을 마치고 화가가 되는 전통적인 도제식 교육이 허락되지 않았다. 그러나 젠틸레스키는 미술가의 딸이었고, 아버지는 딸의 재능을 알아보고 그녀를 가르쳤다. 젠틸레스키는 〈홀로페르네스의 목을 베는 유디트〉**2.33**에서 볼 수 있듯이, 같은 시대의 남성 작가들과 달리 감정과 강렬함, 힘을 가진 여성을 종종 묘사했다. 동시에 초상화 또한 많이 그렸는데, 그중 몇몇은 도판 **2.34**의 자화상처럼 유화를 사용했다.

미술가는 언제나 자화상을 통해 자신들의 기술을 뽐내고 남들이 봐주기를 바라는 모습으로 자신을 규정한다. 젠틸레스키는 〈회화의 알레고리〉—여기서 '알레고리'는 어떤 개념이나 추상적인 성질을 나타내는 사람의 이미지를 의미함—에서 한 손에는 붓을, 다른 한 손에는 팔레트를 들고 그림을 시작하는 순간의 자신을 묘사했다. 그녀의 목에 걸린 목걸이의 가면은, 회화가 오직 영감을 받은 대가만이

사회주의 지도자 마오쩌둥 체제하에서 등이 휠 정도로 힘들게 일하는 현실이 그려져 있다. 홍의 작품은 현실과 이상의 단절을 보여준다.

아크릴 물감

아크릴 물감은 안료와 아크릴 폴리머 수지를 혼합해 만든 물감이다. 아크릴 물감은 빨리 마르고 비교적 쉽게 지워진다. 라텍스 물감은 아크릴 폴리머로 만든다. 이 물감은 1950년경 이후부터 사용했다. 테레빈유나 백유에만 녹는 유화 물감과는 달리 아크릴 물감은 물로 지워지지만 일단 마르면 유화 물감과 비슷한 성질을 갖는다.

일본계 미국인인 동시대 미술가 로저 시모무라Roger Shimomura (1939~)를 포함한 많은 전업 미술가들은 주재료로 아크릴 물감을 선호한다. 특히 시모무라는 문화 간의 관계를 탐색하는 작품에 아크릴 물감을 사용한다. 그는 일본의 전사 같은 일본 전통 이미지와 슈퍼맨 같은 미국의 전형적인 대중문화를 한 화면에 그린다. 이러한 양식의 조합은 국가 간의 관계와 교류가 가져온 문화의 혼성을 반영한다. 시모무라는 〈무제〉2.35에서 제2차세계대전 기간 동안 일본계 미국인들이 억류되었던 상황을 그리고 있다. 이 그림은 두 문화의 갈등이 빚은 영향을 탐구하고 있다.

수채 물감과 과슈

수채 물감과 과슈는 안료를 물과 아라비아고무(프랑스 수채화에는 꿀을 사용한다) 같은 끈끈한 접합제에 섞어 만든다. 이런 접합제는 종이 표면에 칠한 물감이 마르면서 안료를 달라붙게 하는 데 도움이 된다. 수채 물감은 투명하지만 과슈에 들어가는 첨가제(보통 분필을 쓴다)는 물감을 **불투명**하게 만든다. 일반적으로 수채 물감과 과슈는 종이에 칠하는데, 종이의 섬유질이 안료를 고정하는 데 도움을 주기 때문이다. 수채 물감은 휴대할 수 있어서(붓과 작은 튜브 또는 물감 조각, 종이만 있으면 된다) 매우 인기를 끌었다.

수채 물감은 사용하기 쉬우나 태생적인 문제가 있다. 투명하지만 투명한 흰색이 없다는 점이다. 수채 물

2.35 로저 시모무라, 〈무제〉, 1984, 캔버스에 아크릴 물감, 1.54×1.84m, 켐퍼 현대미술관, 캔자스 시티, 미주리, 미국

2.36 알브레히트 뒤러, 〈어린 토끼〉, 1502, 종이에 수채 과슈, 25×22.5cm, 알베르티나 판화미술관, 빈, 오스트리아

2.37 (오른쪽) 소니아 들로네, 〈시베리아 횡단열차와 프랑스의 어린 잔느에 대한 산문〉, 1913, 종이에 수채 물감과 활판 인쇄,195.5×35.5cm

감의 흰 부분은 그냥 칠하지 않은 부분이다. 만일 미술가가 희게 두어야 할 부분을 실수로 칠했다면, 불투명한 흰색 과슈로 그 부분을 칠하는 것이 해결책 중 하나다.

독일의 미술가 알브레히트 뒤러Albrecht Dürer (1471~1528)의 수채화는 능수능란한 자연주의로 유명하다. 〈어린 토끼〉**2.36** 같은 작품은 자연물에 대한 뒤러의 정확한 관찰을 잘 보여준다. 무엇보다도 뒤러는 살아 있는 토끼의 줄무늬 털이 주는 부드러운 감촉을 수채 물감과 불투명한 흰색 하이라이트로 잘 표현했다.

프랑스의 미술가 소니아 들로네Sonia Delaunay (1885~1979)는 파리의 루브르 박물관에서 작품을 전시한 첫 여성 미술가로, 일생 동안 많은 수채화 명작을 남겼다. 『시베리아 횡단열차와 프랑스의 어린 잔느에 대한 산문』**2.37**은 **아티스트 북**으로, 시인 블레즈 상드라르Blaise Cendrars (1887~1916)와 협업한 작업의 일부다. 작가들은 한 줄로 이으면 에펠 탑 높이가 되도록 초판본 150권을 만들었다. 도로 지도처럼 접혀지며, 러시아부터 파리까지의 여정을 나열하고 있는 이 책은 들로네의 수채화 삽화는 왼쪽에, 상드라르의 시는 오른쪽에 배치시킨 '동시성을 지닌 책'이다. 수채 물감의 밝은 색으로 그린 삽화는 독자가 책을 읽어내려감에 따라 계속해서 변한다.

불투명opaque: 투명하지 않음.
아티스트 북artist's book: 미술가가 만든 책으로, 특별한 인쇄 기법을 사용한 값비싼 한정판이 많음.

잉크

미술가는 잉크를 주로 드로잉에 사용하지만, 회화에 사용하기도 한다. 그림을 그리는 표면에 따라서 각기 다른 잉크가 필요하다. 만일 섬유질이 충분하지 않은 표면에 그림을 그리려면 잉크를 변형시켜야 한다. 잉크는 대개 종이에 사용하는데, 종이의 섬유질이 안료를 잡아주

기 때문이다. 좀더 매끈한 표면에는 다른 접합제가 필요하다. 회화용 잉크는 드로잉 잉크와 약간 다르다. 물에 섞는 일반 잉크와 달리 회화용 잉크에는 대개 아라비아고무 같은 접합제가 들어 있다. 잉크는 수채 물감

2.38 스즈키 쇼넨, 〈우지 강의 반딧불이〉, 메이지 시대, 비단 족자에 먹·채색·금칠, 34.9×129cm, 클라크 가문 소장

과 거의 같은 방법으로 사용하는데, 풍부하고 진한 명도를 표현하기 위해 수채 물감과 섞을 때도 있다.

일본의 미술가 스즈키 쇼넨鈴木松年(1849~1918)은 〈우지 강의 반딧불이〉**2.38**에서 표현력이 풍부한 먹의 검정색을 잘 활용했다. 비단 두루마리 위에 먹의 감미로운 어두움을 보여주는 이 작품은 11세기 일본 소설 『겐지 이야기』에서 밤에 한 젊은 남자가 두 젊은 여인의 이야기를 엿듣는 장면을 그린 것이다. 이중 한 여인에게 구혼하려는 남자는 귀를 쫑긋 세우지만, 우지 강의 급한 물살에 말소리가 잘 들리지 않는다. 작가는 강렬한 붓질과 대담한 사선을 사용하여 물살의 힘을 강조한다.

스프레이 회화와 벽면 미술

믿거나 말거나, 스프레이는 세상에서 가장 오래된 회화 기법 중 하나다. 연구자들은 프랑스의 라스코 동굴 벽화에서, 얇은 관을 이용해 침이 섞인 안료를 불어 색을 칠한 흔적을 발견했다. 오늘날의 스프레이 물감은 깡통에 들어 있지만 기본 방식은 1만 6000년 전의 것과 동일하다. 스프레이 물감은 고운 안개처럼 전면에 분사되기 때문에, 고대의 스프레이 회화 작가들은 오늘날의 미술가들처럼 정교한 윤곽선을 얻고 싶은 곳을 **차폐**했을 것이다. 아마도 물감이 묻지 않기를 원하는 벽 부위를 손으로 가리는 방법을 썼는지도 모른다.

차폐mask: 스프레이 회화나 실크스크린 판화에서 어떤 형태에 물감이나 잉크가 스미지 못하도록 막는 경계.
스텐실stencil: 구멍을 뚫어 잉크나 물감이 도안대로 찍히도록 만든 형판.

2.39 존 마토스, 〈비행기 1〉, 1983, 캔버스에 스프레이 물감, 1.8×2.6m, 브루클린 미술관, 뉴욕

2.40 블레크 르 라, 〈기관총을 든 다비드〉, 2006, 뉴욕

의 도안을 벽면에 재빨리 옮기기 위해 **스텐실** 기법을 사용한다(사유재산권 침범으로 체포될 위험이 많은 그라피티 미술가에게 작업 속도는 매우 중요하다). 블레크 르 라는 〈기관총을 든 다비드〉**2.40**에서 얄궂게도 미켈란젤로의 유명한 조각인 〈다비드〉의 이미지에 기관총을 겹쳐놓았다. 그는 미술운동가로 불린다. 미술운동가는 미술가와 운동가를 합한 말로, 이들의 작품은 사람들에게 사회적, 정치적 문제에 관심을 갖게 하는 '문화훼방' 같은 더 큰 운동의 한 부분이다. 허가받지 않고 건물 벽에 스프레이 물감으로 그린 이 작업은 이스라엘을 지지한다. 이스라엘 유대인과 팔레스타인의 관계에 대해 다양한 의견을 가지고 있는 유럽 사람들은 이를 좋게 받아들이지 않았다.

결론

라스코 동굴의 스프레이 회화와 오늘날의 그라피티 미술 사이의 1만 8000년 동안 화가들은 여러 물감들의 극적인 효과에 의지해왔다. 납화의 밀랍, 템페라의 달걀, 프레스코의 젖은 회반죽은 미술가들에게 변하지 않는 생생한 색채로 주제를 묘사할 수 있는 방법을 제공했다. 이에 더하여, 유화 물감의 발명은 르네상스 시대의 미술가들이 놀라울 정도로 자연스럽고 광채가 어린 그림을 그리는 데 일조했다. 강하고, 유연하고, 융통성이 있어서 유화 물감은 미술가들이 오늘날까지도 가장 좋아하는 재료다. 유화 물감의 현대적 변종인 아크릴 물감은 유화 물감과 거의 같은 결과를 내며, 수성 매체이기 때문에 손쉽게 붓을 씻을 수 있다. 수채 물감과 과슈, 잉크는 다른 종류의 수성 매체다. 수채화에 필요한 장비는 간소해서, 특히 작업실 밖으로 나가 자연을 직접 관찰하고 싶어하는 전문 작가들과 아마추어들에게 오랜 사랑을 받았다.

미술가는 선택한 기저재에 맞는 물감을 골라서, 크게는 벽이나 빌딩 전체에, 작게는 종이나 캔버스에 그림을 그릴 수 있다. 그들은 물감에 용제를 섞어서 농도를 조절하거나 여러 가지 도구를 이용해 갖가지 시각적 효과를 만들어낸다. 수천 년 간 물감은 미술가들이 그들의 생각, 꿈, 느낌, 아이디어와 경험을 표현할 수 있도록 다재다능한 방법을 제공해왔다.

오늘날 스프레이 회화는 그라피티 미술가들이 좋아하는 스프레이 총이나 스프레이 깡통을 이용하여 그린다. 그라피티 미술가들은 코팅된 미끄러운 표면에도 사용할 수 있는 공업용 물감을 분무 깡통 안에 넣은 에나멜 스프레이를 선호한다. 사용자가 스프레이의 밸브 버튼을 누르면 압축가스가 물감을 고운 안개처럼 분사되도록 밀어낸다. 그라피티 미술가들은 종종 스프레이의 분사구를 칼로 잘라 더 넓은 부분에 물감을 뿌리는 등 분사량을 조절하기도 한다.

스프레이 물감을 사용하는 그라피티 미술가들이 그림을 그리는 장소의 주인에게 허가를 받지 않을 경우, 지방 정부에서는 그것을 공공기물 파손 등의 범죄로 간주한다. 그래서 그라피티 작가들은 자신의 신분을 숨기고 작품에 가명으로 사인을 하는데, 이를 '태그'라고 한다. 그런데도 많은 그라피티 미술가들이 유명세를 누리며 찬사를 받고 있다. '크래시'라는 태그를 사용하는 존 마토스 John Matos (1961~)는 그라피티 미술운동의 창시자로 여겨진다. 그는 열세 살 때부터 뉴욕 지하철에 스프레이 회화를 그렸다. 크래시는 2006년 브루클린 미술관에서 《비행기》라는 제목의 전시를 열었다**2.39**.

'블레크 르 라 Blek le Rat'로 알려진 프랑스의 그라피티 미술가(1952~ , 본명은 그자비에 프루 Xavier Prou)는 자신

2.3

판화

Printmaking

판화가 발명되기 전까지 미술가는 자신의 작품을 복제하고 싶으면 하나하나 손으로 따라 그려야 했다. 3세기경 중국에서 천에 무늬를 넣기 위해 먹물을 판화로 처음 찍으면서 모든 것이 바뀌었다. 판화는 같은 도안을 쉽게 복제하여 많은 사람들에게 배포할 수 있게 해주었다. 그러나 미술의 세계에서 판화는 원본을 복사하는 것보다 훨씬 더 큰 의미를 가진다. 판화에는 많은 기법이 있고, 각 기법은 작품에 독특한 개성을 부여한다. 미술가는 특정한 기법을 선택한다. 그 기법이 자신이 원하는 효과에 적합하다고 생각하기 때문이다.

비록 미술가가 모든 공정을 직접 하지 않는다고 해도, 원판 이미지를 만들고 제작 과정을 감독하고 작품에 사인을 하면 그 작품은 원본으로 간주된다. 이것은 작가가 관여했는지 알 수 없는 상업적 복제와는 차원이 다르다. 미술가가 사인을 하고 번호를 붙인 두 개 이상의 똑같은 이미지를 **에디션**이라고 부른다. 오직 하나의 판화만 찍으면 그것은 모노프린트라고 부른다. 판화를 만드는 기법은 제작될 작품의 수량을 좌우할 수도 있다. 판화에는 **양각**, **음각**, **평판**이라는 세 가지 주요 기법이 있다.

양각 판화는 이미지를 만들기 위해 나무판이나 리놀륨판 같은 재료의 표면을 파내거나 깎는 것이다. 판의 튀어나온 표면에 잉크를 바르고, 그것을 종이나 비슷한 소재 위에 대고 누른 결과물이 **임프레션**이다.

음각 판화는 보통 금속으로 된 판을 (다양한 방식으로) 깎거나 긁어서 만든다. 음각 판화는 잉크를 바른 후 표면을 닦아 미술가가 낸 선이나 자국에만 잉크가 배게 하며, 프레스기의 압력을 통해 이미지를 판에서 종이로 옮긴다.

석판화라고 알려진 평판화는 특별한 종류의 석회석

위에 유성 크레용으로 이미지를 그린 것이다. 이미지가 없는 부분은 약간의 물을 머금고 있다. 이는 소량이지만, 미술가가 유성 잉크를 판 전체에 발라 그림이 그려진 부분에만 잉크가 남도록 하기에 충분한 양이다. 이미지는 프레스기에서 종이로 옮겨진다. 실크스크린은 이미지가 없는 부분을 물리적으로 가려 스크린에서 원하는 부분만 잉크가 통과하도록 하는 기법이다.

판화의 배경

고대 이집트와 메소포타미아 문명에서는 원통형 돌에 조각을 하고 그것을 진흙 위로 굴리거나 밀랍에 눌러서 이미지를 복제했다. 이 최초의 판화는 내용물이 든 자루를 누가 열어보거나 손을 댔는지 알려주는, 부정조작 방지용 봉인으로 사용되었다. 고대 중국의 공예가들은 나무 도장을 파서 천에 무늬를 찍었다.

현존하는 가장 오래된 종이(종이 역시 중국에서 기원전 2~1세기경 발명되었음) 판화 작품은 8세기경 중국에서 만들어졌다. 9세기경 동아시아 전역에서는 불교의 수트라(경전 또는 기도문)를 판화 두루마리로 만들었다. 뒤이은 수 세기 동안 종이 만드는 기술은 이슬람 세계 전역에 퍼졌다. 15세기 초가 되면 유럽 전역에 종이 공방이 들어선다. 종이는 더이상 비싸고 이국적인 상품이 아니다.

아시아(특히 일본)에서 **목판화**가 판화 발전의 주요한 수단으로 남았던 반면, 서양에서는 시간이 지남에 따라 몇 가지 다른 기술이 개발되었다.

에디션edition: 하나의 판에서 복제된 모든 판화.
양각relief: 잉크를 바른 이미지가 판의 다른 부분보다 돌출되게 만드는 판화 기법.
음각intaglio: 잉크를 바른 이미지가 판화를 찍는 표면보다 우묵하게 만드는 판화 기법. '침투하다'라는 이탈리아어에서 유래.
평판planography: 잉크를 바른 이미지와 바르지 않은 부분의 높이가 같은 판화 기법. 석판화나 실크스크린.
임프레션impression: 프레스기를 통해 만들어진 개별 판화나 교정쇄.
목판화woodblock: 나무판에 이미지를 깎아 넣는 판화.

양각 판화 기법

양각 판화는 나무판이나 리놀륨판 같은 재료의 일부를 깎아서 돌출된 이미지를 만드는 기법이다. 미술가는 튀어나온 표면에 잉크를 바르고, 종이나 비슷한 재료를 프레스기에 넣고 압력을 가해 이미지를 옮긴다(도판 **2.41**을 보라). 판에 남아 있는 부분만 이미지를 찍어낸다. 깎인 부분은 오목하게 파여 잉크가 묻지 않기 때문이다.

나무는 손쉽게 다룰 수 있고, 판화를 찍을 때의 압력도 잘 견디기 때문에 양각 판화에서 전통적으로 많이 사용해왔다. 이 판화는 **우드컷**이라는 이름으로 알려져 있다. 오늘날 판화가들은 비싸지 않은 리놀륨을 사용해 라이노컷 linocut을 만든다. 리놀륨은 쉽게 깎을 수도 있으면서 깨끗하고 섬세한 이미지를 얻을 수 있는 재료다.

우드컷

알브레히트 뒤러 Albrecht Dürer(1471~1528)는 성경의 마지막 책인 요한계시록의 삽화를 그릴 때, 이미지와 인쇄한 글(뒷장에 글씨를 인쇄했다)을 같이 사용했다. 〈종말의 네 기수〉**2.42**는 특별히 마련된 목판으로 만든 열다섯 점의 삽화 연작 중 가장 유명하다. 뒤러는 준비 과정에서 하나의 통판이 아니라 얇게 자른 나무를 켜켜이 붙여 쪼개지거나 금이 가지 않으면서도 더 안정적으로 판화를 찍을 수 있게 만든 판(합판과 비슷한)을 사용했다. 뒤러는 전문 판화공들에게 이 작업을 주문했고, 판화공들은 원본 드로잉의 아주 세밀한 선까지도 새겨넣었다.

이 기술 덕분에 압력과 반복 작업에도 가느다란 선과 세부 묘사는 오래 유지되었다. 이 작업에는 숙련된 직인이 필요했기에 인건비가 높았다. 하지만 이 연작은 매우 높은 인기를 누리면서 뒤러에게 부를 안겨주었다. 계

우드컷 woodcut: 목판화의 일종으로 나무판에 원하는 이미지만 남겨놓고 나머지 필요 없는 부분을 칼로 깎아내어, 판의 튀어나온 이미지 부분만 잉크를 묻혀 찍어 만드는 판화.

2.42 알브레히트 뒤러. 〈종말의 네 기수〉, 1497~1498년경. 우드컷. 39×27.9cm

2.41 양각 판화의 제작 과정의 개요
1. 이미지를 구상하고 판의 표면으로 옮길 준비를 한다.
2. 이미지를 판에 옮긴다.
3. 찍지 않을 부분의 표면을 깎아낸다.
4. 돌출된 표면에 조심스럽게 잉크를 바른다.
5. 잉크를 바른 튀어나온 부분을 찍으려는 표면 위에 옮긴다.

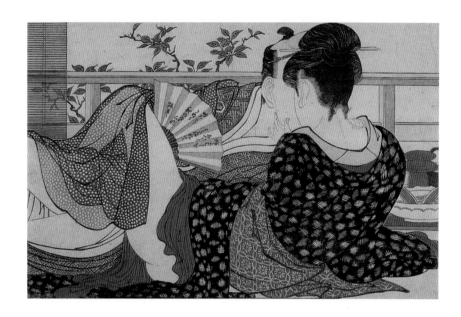

2.43 기타가와 우타마로, '윗방의 연인', 『우타 마쿠라(베개 위의 시)』, 1788, 채색 목판화, 25.4×36.8cm, 영국 국립박물관, 런던

시록은 종말, 즉 세상의 멸망을 예언하는 상징적인 글이다. 네 명의 기수는 죽음, 역병, 전쟁, 기근을 뜻한다.

18~19세기 일본에는 목판화 대가들이 많이 있었다. 기타가와 우타마로喜多川歌麿(1753~1806)의 다색 판화 '윗방의 연인'은 판화의 산뜻한 특징을 살리면서도 **색**이 다른 여러 판들의 상호작용을 조절하는 훌륭한 기술을 보여준다**2.43**. 여러 색이 있는 목판화를 만들기 위해서는 색깔별로 하나씩 목판을 만들어야 한다. 우타마로는 '윗방의 연인'에서 황적색(적갈색 색조), 검정색, 녹색 등 최소한 세 가지 색을 사용했다. 컬러 목판화는 각각의 색을 같은 종이에 차례차례로 찍기 때문에 모든 판을 아주 정교하게 계획하고 깎아야 한다. 또한 모든 색을 완벽하게 찍기 위해서는 반드시 주의해서 판을 가지런히 해야 한다(이를 인쇄정합이라 부른다). 이를 위해 판화가는 종이 위치를 알려주는 맞춤 표식을 목판의 양면에 똑같이 새긴다. 일본에서 가장 훌륭한 판화가 중 한 명으로 꼽히는 우타마로는 일본의 중상류 계층을 위해 인물, 극장, 사창가 등의 이미지를 우키요에浮世繪 판화라고 알려진 **양식**으로 만들었다. '떠도는 세계의 그림'이라는 의미의 우키요에는 주로 일본의 전통적인 농민의 삶에서 떨어져 나와 퇴폐적이고 유행에 민감한 삶을 즐긴 젊은 도시문화 계층을 등장시킨다. '떠도는 세계'의 사람들은 당시에 유명인들이었다.

독일의 미술가 에밀 놀데Emil Nolde(1867~1956)는 목판화 〈선지자〉에서 자신의 **주제**가 지닌 고난과 금욕의 삶이 드러나도록 나무의 속성을 이용했다**2.44**. 대강대

강 깎은 나무는 들쭉날쭉한 조각들을 남겼고, 판화는 이 나뭇결을 그대로 드러낸다. 이 판화는 매끈하지 않은 모습으로 선지자의 힘든 삶을 그대로 반영하고 있다.

2.44 에밀 놀데, 〈선지자〉, 1912, 목판화, 검정색으로 인쇄, 32×22.2cm, 뉴욕 현대미술관

색(채)colour: 빛의 스펙트럼에서 백색광이 각기 다른 파장으로 나누어지면서 반사될 때 일어나는 광학 효과.
양식style: 작품의 시각적 표현 형식을 식별할 수 있도록 미술가나 미술가 그룹이 시각언어를 사용하는 특징적인 방법.
주제subject: 미술 작품에 묘사된 사람·사물·공간.

Gateways to Art
호쿠사이의 '가나가와 해변의 큰 파도': 목판화 기법을 사용한 작품

가츠시카 호쿠사이葛飾北斎(1760~1849)의 목판화 '가나가와 해변의 큰 파도'는 다채로운 색과 훌륭한 그래픽 기술을 보여준다. 이 작품은 미술가의 기량을 보여주는 좋은 예다. 호쿠사이는 판화 제작을 혼자 도맡지 않고 숙련된 여러 직인들과 함께했다. 호쿠사이가 주제를 드로잉하면 판화 직인이 벚나무로 만든 판에 드로잉을 뒤집어 붙이고 이미지를 옮겼다. 드로잉을 벗겨내면 이미지가 나무에 남게 되는데, 직인은 이 이미지를 새겼다. 채색 목판화를 만들기 위해서는 색깔마다 하나씩 목판을 만들어야 한다. (참고로 '가나가와 해변의 큰 파도'는 『후지 산 36경』이라는 판화집 작품 중 하나로, '프로이센 블루'라고 알려진 유럽산 물감을 사용했다) 이 작품을 찍기 위해서는 아홉 개의 목판이 필요했다. 각각의 목판은 아주 섬세하게 조각해야 했고, 직인은 각각의 새로운 색을 한 장의 종이 위에 계속 찍어야 했기 때문에 일련의 순서를 모두 능숙하게 완수해야 했다. 만일 아홉 개의 목판을 모두 정확한 자리에 찍지 못하면 그 판화는 폐기된다. 에디션의 다른 판화와 똑같지 않기 때문이다. 나무로 된 판은 조각한 부분이 닳을 때까지 여러 번 사용했다. 몇 장을 찍었는지

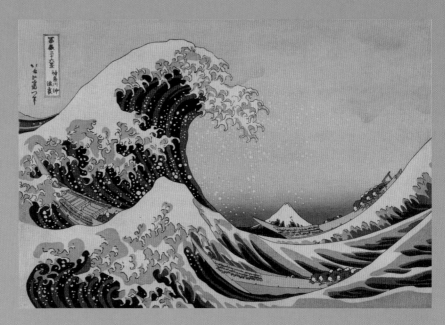

정확히 알려진 바는 없지만 5천 장 이상을 찍었을 것으로 추측하고 있다.

2.45 가츠시카 호쿠사이, '가나가와 해변의 큰 파도', 『후지 산 36경』 중에서, 1826~1833(판화는 이후에 제작됨), 채색 목판화, 22.8×35.5cm, 워싱턴 국회도서관

음각 판화 기법

음각 판화를 칭하는 'Intaglio'는 표면에 '침투하다'라는 의미를 지닌 이탈리아어에서 나왔다. 미술가는 조각칼 같은 날카로운 도구로 금속판(때로는 아세테이트나 플렉시글라스판을 사용한다)의 표면에 금을 긋거나 파낸다. 음각 판화는 기본 재료가 아주 조금 제거된다는 점에서 양각 판화와는 다르다. 표면에 바른 잉크는 판화를 찍기 전에 닦아내는데, 이때 판에 낸 홈에 잉크가 남게 된다. 프레스기의 압력은 판을 종이 쪽으로 짜내듯이 누르면서 잉크를 종이로 옮긴다. 음각 판화에는 여러 가지 변형이 있으며, 모든 기법은 작품에 각기 다른 시각적 특징을 준다2.46.

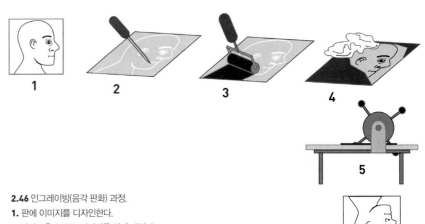

2.46 인그레이빙(음각 판화) 과정.
1. 판에 이미지를 디자인한다.
2. 날카로운 도구로 이미지를 판에 새긴다.
3. 잉크를 판에 바른다.
4. 판의 홈에 들어간 잉크만 남기고 표면의 잉크를 닦아낸다.
5. 판 위에 종이를 올리고 누른다.
6. 종이가 홈에 들어 있는 잉크를 올라오게 해서. 잉크가 종이에 찍힌다.
7. 최종 이미지 완성.(대부분의 판화 제작 방법에서 최종 이미지는 판이나 블록의 이미지와 반전된 모습이다.)

인그레이빙

알브레히트 뒤러는 목판으로 〈종말의 네 기수〉를 찍었지만 〈아담과 이브〉2.47에서는 다른 기법, 즉 **인그레이빙**을 사용했다. 인그레이빙은 금속판에 섬세하고 날카로운 금을 그어서 표면에 깨끗한 홈을 내는 것이다. 인그레이빙은 판화를 통해 원본 드로잉만큼이나 섬세한 결과를 얻을 수 있는 방법이다. 뒤러가 인그레이빙을 선택한 데는 사업적인 이유도 있었다. 그는 판화를 찍을 판을 만들기 위해 직인들에게 돈을 지불해야 했는데, 금속판은 목판보다 내구성이 훨씬 강해 더 많은 복사본을 만들어 팔 수 있었다.

드라이포인트

막스 베크만Max Beckmann(1884~1950)은 〈아담과 이브〉2.48에서 인그레이빙이 아니라 **드라이포인트**라는 기법을 택했다. 인그레이빙 기법에서는 조각칼이 표면을 가르고 들어간다면, 드라이포인트는 조각칼을 당겨 표면의 가장자리가 거칠거칠하게 일어나게 한다. 판을

2.47 (왼쪽) 알브레히트 뒤러, 〈아담과 이브〉, 1504, 종이에 인그레이빙, 빅토리아앤앨버트 박물관, 런던

2.48 (위 오른쪽) 막스 베크만, 〈아담과 이브〉, 1917, 출판은 1918, 드라이포인트, 23.8×17.7cm, 개인 소장

닦을 때 잉크가 이 거칠거칠한 부분에 남으면서 좀더 불규칙하고 정확하지 않은 선이 나온다. 미술가는 이 불규칙함을 이용해 작품에 새로운 차원을 만들어낼 수 있다. 예를 들어, 베크만의 〈아담과 이브〉에서는 같은 주제를 그린 뒤러의 작품보다 불규칙한 선이 많다. 독일의 **표현주의** 화가 베크만이 드라이포인트를 택한 이유는, 살짝 고르지 않은 선을 만들어낸다는 점 때문이었을 것이다.

에칭

네덜란드의 미술가 렘브란트 하르멘스존 판 레인Rembrandt Harmenszoon van Rijn(1606~1669)은 음각 판화 기법, 특히 **에칭**의 대가였다. 에칭은 산에 강한 물질로 금속판에 막을 씌운 후에 긁어내 그림을 그리는 기법이다.

인그레이빙engraving : 찍어낼 판 표면에 이미지를 파내거나 새기는 판화 기법.

드라이포인트drypoint : 판을 파내면서 표면이 거칠거칠 일어나게 하는 음각 판화 기법.

표현주의(적)expressionism(expressionist) : 개인적인 경험과 감정을 극도로 생생하게 드러내면서 세계를 그리는 데 목표를 둔 미술 양식. 1920년대 유럽에서 정점에 달했다.

에칭etching : 산성 성분이 판에 새긴 도안을 갉아먹게(또는 부식하게) 만드는 음각 판화 기법.

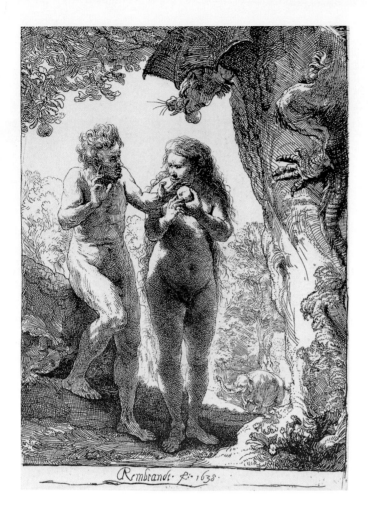

2.49 렘브란트 판 레인, 〈아담과 이브〉, 1638, 에칭, 동판화 진열실, 프로이센 문화유산박물관, 베를린

키는 것이다. 송진은 판의 표면에 불규칙하게 남기 때문에 (붓과 잉크로 만든 것과 비슷한) 부드럽고 **유기적**인 질감이 이미지 전체에 넘게 된다. 미술가는 (가열하기 전) 드로잉에 붓으로 송진을 이리저리 발라 물을 머금은 효과를 더 줄 수도 있다. 프란시스코 고야Francisco Goya(1746~1828)는 판화 작품 〈거인〉**2.50**에서 아쿠아틴트의 물로 씻어낸 듯한 효과를 활용한다. 고야는 송진 상자를 이용해 판에 떨어지는 송진의 양을 조절한 다음, 최종 이미지에서 어둡게 표현하고 싶은 부분에서는 가열된 송진을 긁어냈을 것이다. 고야는 더 진한 명도를 얻기 위해 표면을 계속해서 긁어냈다. 아쿠아틴트의 **암시적 질감**은 매우 부드럽고 풍부해서 거인의 몸에 부드럽고 은은한 음영을 준다.

메조틴트

음각 판화 기법은 판에 저마다 독특한 특징을 남기기 때문에 많은 미술가들은 판화를 만들 때 둘 이상의 방법을 사용한다. 아프리카계 미국 미술가 독스 스래시Dox Thrash(1893~1965)는 〈방위산업 근로자〉**2.52**에서 에칭으로 부식된 윤곽선 위에 **메조틴트** 기법을 사용

그림을 그린 판을 산성 물질에 담그면, 산성 성분은 칠이 벗겨진 그림 부분을 말 그대로 '갉아먹으며' 잉크가 스며들 홈을 만든다. 에칭은 인그레이빙과 드라이포인트와는 달리 단단한 금속을 사용할 필요가 없다. 작은 흠집만 내면 되기 때문이다. 그래서 선을 진하게 하거나 밝게 하는 미묘한 변화를 훨씬 쉽게 표현할 수 있고 **명도**도 조절할 수 있다. 렘브란트는 에칭으로 작업한 〈아담과 이브〉**2.49**에서 작품 가운데 어둡게 나타날 부분의 표면을 많이 손상시켜 섬세한 세부 묘사를 이끌어냈다.

아쿠아틴트

판을 산성 물질에 담가 표면을 부식시키는 또다른 기법으로 **아쿠아틴트**가 있다('염색한 물'이라는 이탈리아어 'acqua tinta'에서 따온 말이다). 이름과 달리 아쿠아틴트 판화에 물은 필요하지 않다. 아쿠아틴트는 **송진**(나무 진액) 가루나 스프레이 물감을 칠한 판으로 만든다. 판을 가열하면 송진이 판의 표면 위에 녹으면서 얼룩덜룩한 내산성의 막을 만들고, 그 위에 그림을 그려 부식시

2.50 프란시스코 고야, 〈거인〉, 1818년경, 광을 낸 아쿠아틴트, 제1쇄, 28.5×20.9cm, 메트로폴리탄 미술관, 뉴욕

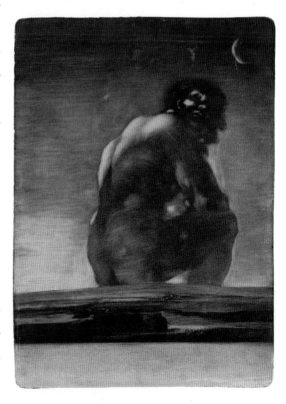

Gateways to Art
고야의 〈1808년 5월 3일〉: 미술이자 창조적 도구인 판화

스페인 미술가 프란시스코 고야는 〈1808년 5월 3일〉**2.51a**을 사건이 일어나고 6년 후인 1814년에 그렸다. 프랑스의 스페인 점령 기간(1808~1814) 동안 고야는 나폴레옹 군대의 점령 장면도 스케치했는데, 이 스케치들은 1863년 『전쟁의 재난』이라 불리는 판화집으로 발행되었다. 〈1808년 5월 3일〉은 종종 스페인 독립전쟁을 탐구한 고야의 가장 극적인 작품이라고 평가받는다. 이 작품에서는 『전쟁의 재난』 속 판화에 나오는 구성의 측면들을 볼 수 있다.

이 판화와 나중에 그려진 회화 사이에는 **구성**에서 공통점이 있다. '그리고 치유는 없다'**2.51b**에서 무고한 대중을 향해 총을 쏘려는 군대는 〈1808년 5월 3일〉 속의 발포하는 군대와 놀라울 정도로 닮아 있다. 왼쪽의 밝은 부분은 〈1808년 5월 3일〉의 순교자 뒤쪽 작은 언덕에서 반복된다. 판화에서 희생자가 묶인 수직 기둥은 관람자의

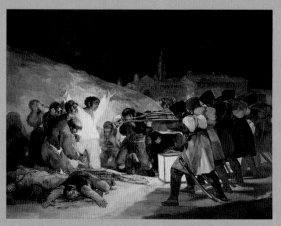

2.51a 프란시스코 고야, 〈1808년 5월 3일〉, 1814, 캔버스에 유채, 2.5×3.4m, 프라도 국립미술관, 마드리드

시선을 작품의 중앙으로 이끄는데, 이 장치는 회화 속 교회의 탑에서 반복된다. 판화 오른쪽 가장자리에서 가로로 등장하는 소총들은 희생자에게로 시선을 이끄는 **방향선** 역할을 하는데, 이 기법은 〈1808년 5월 3일〉에서 반복된다. '그리고 치유는 없다'는 미술가가 일정한 시간 동안 생각을 발전시키고 구성을 정제하여 시각적인 아이디어를 가다듬어가는 과정을 보여주는 좋은 예다. 고야의 걸작은 수 년간 판화 실험과 연습을 통해 발전한 것이다.

2.51b 프란시스코 고야, '그리고 치유는 없다', 『전쟁의 재난』 중에서, 1810년경

스케치sketch: 작품 전체의 개략적이고 예비적인 형태 또는 작품의 일부.

구성composition: 작품의 전체적 디자인이나 조직.

방향선directional line: 구성 안에서 관람자의 시선을 한 요소에서 다른 요소로 이끄는 암시적인 선.

하고 있다. 메조틴트는 잉크를 많이 머금어 진하고 풍부한 명도를 만들어내는 방법이다. 메조틴트를 만들기 위해서는 둥근 밑면에 못이 박힌 금속물 같은 뾰족뾰족한 긁개로 판 표면 전체를 거칠게 만들어야 한다. 이 도구는 판의 표면을 두들기며 자국을 내서 판 전체가 까끌까끌한 거스러미로 덮이게 한다. 밝은 색조를 만들고 싶은 부분은 거칠거칠한 표면을 다시 부드럽게 만든다. (잉크를 바르고) 판을 닦으면 부드러운 부분의 잉크는 제거된다. 잉크가 많이 묻은 부분에서는 진한 색조가 만들어지고, 잉크가 덜 묻은 부분에서는 밝은 색조가 만들어진다. 스래시는 전쟁이 가족에 미친 영향을 극적이고 심각하게 표현하기 위해 이런 어두운 분위기를 사용했다. 이 작품은 미국인들이 일자리를 찾기 매우 어려웠던 대공황 시기 동안 정부가 진행한 프로그램인 공공사업추진청(WPA)의 지원을 받아 제작한 것이다. 미술가, 문필가, 음악가 그리고 다른 미술가들은 자신들의 재능을 이용해 미국의 문화와 사회기

반시설에 기여했다. 이들은 처음에는 미국의 재건을, 그 다음 제2차세계대전 기간에는 전쟁 노선을 지지했다. 당시의 다른 미술가들처럼 스래시도 메조틴트가 내는 진한 명도를 사용해서 미국 노동자의 강인함과 정신력을 표현했다.

평판화 기법

양각 판화(찍지 않을 부분을 파내는 기법)나 음각 판화(찍을 부분을 파내는 기법)와 달리, 평판화는 완전히 평평한 표면을 사용한다. 판화가는 표면의 일부에 처리를 가해, 선택한 부분에만 잉크가 달라붙도록 만든다. 석판화나 실크스크린 등의 평판화 기법은 매우 다양한 기술을 사용한다.

석판화

석판화('돌에 글을 쓰다'라는 의미의 그리스어에서 유래함)는 전통적으로 돌로 만들었다. 독일의 극작가 알로이스 제네펠더 Alois Senefelder(1771~1834)는 돈이 떨어져 새로운 연극 대본을 저렴하게 찍어낼 방법을 찾고 있던 무렵인 1796년 석판 인쇄를 고안했다. 이 복합 인쇄 기법은 오늘날 신문, 잡지, 책자 등을 찍어내는 상업용 인쇄기('오프셋 석판')에서 사용하고 있다. 오늘날에는 돌 대신에 얇은 함석판이나 알루미늄판을 사용하지만, 기본 원리는 제네펠더의 독창적인 발견과 동일하다.

동시대 미술가들은 여전히 제네펠더가 사용한 것과 같은 돌로 석판화를 제작한다. 어떤 작가들은 드로잉을 하듯이 판에 그림을 그릴 수 있기 때문에 석판화를 선호한다. 석판화의 제작 과정은 도판 **2.53**에 순서대로 나와 있다. 미술가는 우선 신중히 선택한 판, 즉 깨끗하고 매끄럽게 만든 석회석 위에 유성 연필이나 기타 유성 드로잉 재료로 그림을 그린다. 다음으로 아라비아고무나 니트로산 등 이미지의 내구성을 강화하는 재료를 돌 위에 덧바른다. 그러고는 등유로 표면을 닦아낸다. 등유 때문에 이미지는 지워진 것처럼 보이지만(초보 판화가들이 가장 불안에 떠는 순간이다!), 돌판은 이제 판화를 찍을 준비가 다 되었다. 판의 표면에 스펀지로 물을 바르면 그림을 그린 기름진 부분에는 물이 묻지 않는다. 그 위에 롤러를 이용하여 유성 잉크를 바르면, 물이 묻은 부

2.52 독스 스래시, 〈방위산업 근로자〉, 1941년경, 부식한 윤곽선 위에 연마제를 사용한 메조틴트, 24.7×20.3cm, 필라델피아 자유도서관 판화 사진 컬렉션

2.53 석판화 제작 과정

1. 판화를 찍을 그림을 그린다.
2. 표면을 매끈하게 만든 석회석 위에 유성 연필로 그림을 옮겨 그린다.
3. 붓을 이용해 산 등의 화학물질을 돌 표면에 바르고, 등유 같은 용제로 씻어낸다.
4. 돌 표면의 구멍들이 물을 흡수할 수 있도록 스펀지로 물을 묻힌다.
5. 유성 잉크를 바르면 물이 묻은 부분이 잉크를 밀어내서 유성 크레용으로 그린 부분에만 잉크가 묻는다.
6. 돌 표면에 종이를 대고 누르면 그림이 찍힌다.
7. 돌판에서 종이를 떼어낸다.
8. 완성된 이미지는 원본 디자인과 반전되어 나타난다.

분을 제외한 이미지에만 잉크가 묻게 된다. 이때 미술가는 돌 위에 종이를 조심해서 올려놓고 프레스기 등을 이용하여 살짝 누른다.

1834년 프랑스의 미술가 오노레 도미에 Honoré Daumier (1808~1879)는 자신의 기량을 석판화에 발휘해 경찰의 잔혹한 행위를 파리 시민들에게 알리려 했다. 월간지 『라 소시에이숑 망쉬엘』에서 일하고 있던 도미에는 1834년 4월 15일 트랑스노냉 거리에서 일어난 끔찍한 사건의 현장을 묘사했다**2.54**. 그날 밤 경찰은 저격 공격에 대응하여, 저격의 근거지로 생각되는 트랑스노냉 12번가의 한 집에 쳐들어가 거기에 있던 모든 사람을 무자비하게 살해했다. 프랑스 정부의 노동자 정책

에 대단히 비판적이던 도미에는 당시 희생당한 사람들을 섬뜩하고 세세한 이미지로 묘사했다. 아버지와 아이는 그림의 중앙에 쓰러져 있고, 어머니와 노인은 측면에 널브러져 있다.

실크스크린

실크스크린은 전자회로판부터 포장재까지, 태양광 집열판부터 티셔츠까지 온갖 표면에 찍어낼 수 있는 가장 다재다능한 판화기법 중 하나다. 미술가들은 실크스크린의 다양한 장점 중에서도 강렬한 색을 찍을 수 있는 장점을 가장 높이 산다.

이 장에서 앞서 살펴본 판화 기법들과는 달리, 실크

2.54 오노레 도미에, 〈1834년 4월 15일 트랑스노냉 가〉, 석판화, 29.2×44.7cm, 개인 소장

스크린만이 원본 작품과 '같은 방향의' 복사물을 만들어낸다. 양각 판화, 음각 판화, 석판화는 반전된 이미지를 만들어내기 때문에 미술가는 원본의 이미지를 반대로 생각해야 한다.

실크스크린 판화는 중국 송나라(960~1279) 때 처음으로 개발되었고, 그때는 **스텐실** 기법을 사용했다. 이 기법은 대량의 판화를 찍어낼 수 있다. 오늘날의 실크스크린판은 보통 나일론으로 만든 고운 망사판을 사용한다. 망사판에 그림을 그린 부분은 잉크가 지나갈 수 있지만 다른 부분은 **차폐**된다. 판화가가 고무롤러(무겁고 평평한 자동차 와이퍼처럼 생김)를 망사판 위에서 움직일 때, 차폐물은 잉크가 원하지 않는 부분을 통과하지 못하게 막는다. 차폐물은 두꺼운 풀 가리개를 붓으로 칠해 만들 수도 있고, 테이프를 이용해 막아버릴 수도 있다. 사진 실크스크린 판화는 감광성의 차폐 물질을 이용한다.

미국의 미술가 앤디 워홀^{Andy Warhol}(1928~1987)은

〈더블 엘비스〉**2.55**에 보이는 것처럼, 알루미늄 페인트 위에 사진 실크스크린 기법을 사용하는 독특한 양식을 만들었다. 워홀은 가수 엘비스 프레슬리가 전성기를 누릴 때 찍었던 영화 속 카우보이를 복제했다. 워홀은 광고에서 대량 생산된 이미지의 본질을 지적하기 위해 의도적으로 엘비스의 이미지를 반복해 사용한다. 유명인들은 식품 회사가 수프 캔을 홍보하는 것처럼 자신의 이미지를 판다. 실크스크린 판화는 평평하고 광범위한 부분에 진한 색 판화를 찍는 데 특히 적합한 기법이다. 워홀은 이 기법을 이용해 엘비스가 연기한 평면적이고 깊이 없는 캐릭터를 강조하고 있다. 이중으로 나타난 엘비스의 '복제물'들은 원본이 복제될 때 나타나는 퇴화와 변질을 강조하고 있다.

2.55 앤디 워홀, 〈더블 엘비스〉, 1963, 잉크와 은색 페인트를 칠한 캔버스에 실크스크린, 5.4×2m, 마르크스 미술재단, 함부르거 반호프 현대미술관, 베를린

스텐실stencil: 구멍을 뚫어 잉크나 물감이 도안대로 찍히도록 만든 형판.
차폐mask: 스프레이 회화나 실크스크린 판화에서 어떤 형태에 물감이나 잉크가 스미지 못하도록 막는 경계.

에디션

판화는 에디션이라고 부르는 제한된 개수의 똑같은 임 프레션을 생산한다. 판화가는 모든 사람이 높은 품질 의 이미지를 구입할 수 있도록 모든 판화의 품질을 비슷 하게 찍어낼 윤리적 책임을 진다. 한 판화 작품이 에디 션에 포함된 다른 작품들과 똑같다고 인정되면 생산된 순서대로 번호를 매긴다. 예를 들어 2/25라는 표기는 25개의 에디션 중에 두번째로 만들어진 것이라는 뜻이 다. 몇몇 판화에는 번호 없이 A/P(Artist Proof의 약자) 라는 글자가 있는데, 이것은 판화가가 품질을 확인하기 위해 찍는 판으로 에디션에 포함되지 않는다. 미술가들 은 더 많은 수의 판화를 찍어낼 수 있지만 대부분 일정 한 수의 판화만을 한정판으로 제작한다. 그후에는 원본 판을 파기해서 더이상의 복제물이 만들어지지 않도록 한다.

모노타이프와 모노프린트

모노타이프와 모노프린트는 미술가가 독특한 이미지를 만들고 싶을 때 사용하는 판화 기법이다.

모노타이프 판화는 유리나 금속같이 광택이 있는 판 으로 만든다. 미술가는 그 위에 영구적인 자국을 남기 지 않는다. 대신 잉크 등의 재료로 그림을 그리고 종이 를 드러내 보이고 싶은 자리의 잉크를 닦아낸다. 그러 고 나서 이미지를 찍는다. 이렇게 만든 모노타이프는 한 장의 판화만 찍을 수 있다.

헤다 스턴 Hedda Sterne (1910~2011)은 '성난 사람들' 이라 불렸던 **추상**화가 모임에서 유일한 여성 미술가였 다. 스턴의 모노타이프 〈무제〉**2.56**는 추상화임에도 불 구하고 건축적이고 기계적인 이미지들을 연상시킨다. 스턴은 판화에 선을 일정하게 긋기 위해 직선자를 사 용했을 것이다.

모노프린트는 '어떤' 판화 기법으로도 만들 수 있다. 이 장에서 앞서 설명한 판화 기법으로 이미지를 준비 하되, 각 임프레션을 독특한 방법으로 덧칠하거나 변 형하는 것이다. 색을 여러 가지로 다르게 하거나, 이미 지 영역에 잉크가 묻는 부분을 바꾸거나, 손으로 특징 을 추가하는 등의 방법이 있다. 개별적인 변형의 가능 성은 손으로 만든 미술 작품 만큼이나 무한하다. 그러

2.56 헤다 스턴, 〈무제〉, 《기계》 1949, 모노타이프 전사, 구성 30.4×41.5cm, 하버드 포그 미술관, 케임브리지, 매사추세츠

2.57 캐시 스트라우스, 〈케플러 아래 1〉, 2007, 서머싯 벨벳지, 인도 잉크로 수학공식 위에 모노타이프, 각 패널 76.2×58.4cm, 작가 소장

나 미술가들이 모노프린트를 선택하는 이유는 아마도 작품의 몇 요소는 그대로 두고 나머지는 다르게 만드는 '주제와 변형'을 실험하고 싶어서일 것이다. 만일 두 판화가 똑같이 생겼다면, 그것은 모노프린트가 아니다.

미국의 미술가이자 과학자 캐시 스트라우스Kathy Strauss(1956~)의 모노프린트 〈케플러 아래 1〉2.57은 은하수를 공들여 묘사하고 있다. 스트라우스는 금속판에 미적분학 공식을 새겼다. 여느 음각 판화들과 마찬가지로 판을 완전히 잉크로 덮었다가 닦아냈고, 잉크는 미술가가 새긴 홈 안에 남았다. 그다음 스트라우스는 같은 판 위에 잉크로 직접 은하수의 이미지를 그렸고, 이 작업을 마무리한 후 종이를 판 가운데에 놓고 압축 장치를 통과시켰다. 스트라우스는 잉크 그림을 손으로 그렸기 때문에, 두번째 프린트에서는 정확히 똑같은 결과를 얻을 수 없었다. 그러므로 이 작품은 에디션의 일부가 아닌 것이다.

결론

미술가는 판화를 만들려면 각각의 판화 기법에 필요한 기술 과정을 익혀야 한다. 대부분의 판화 제작은 시간이 오래 걸리고 세심한 준비가 필요하지만, 시간을 투자한 만큼 많은 수의 이미지를 얻을 수 있다. 판화는 하나의 독특한 작품으로 만들 수도 있고, 미술가를 더 많은 대중과 만나게 하는 다수의 에디션으로 만들 수도 있다.

판화가들은 자신들이 얻고 싶은 이미지에 가장 걸맞은 기법을 선택할 수 있다. 양각 판화를 만들려면 평평하고 비교적 무른 표면(보통 나무판이나 리놀륨판)에 이미지를 남기고 깎아야 한다. 비교적 빨리 만들 수 있는 양각 판화는 **대조**가 두드러지는 진한 이미지를 얻을 수

있지만, 세부 묘사에는 다소 한계가 있다.

인그레이빙, 드라이포인트, 에칭 같은 음각 판화는 금속처럼 단단한 표면에 금을 긋거나 홈을 내 날카롭고 얇은 선을 만들기 때문에 섬세한 세부 묘사가 가능하다. 그러나 어두운 부분을 표현하기 위해 금속을 갈아내는 것은 힘든 작업이다. 메조틴트나 아쿠아틴트에서는 산이나 깊은 홈을 파는 긁개로 표면을 마모시켜 수채화와 비슷한 풍부하고 진한 음영을 얻을 수 있다.

석판화로 만드는 평판화에서 미술가는 특별히 준비한 돌 위에 유성 크레용으로 그림을 그리면서 자신에게 익숙한 드로잉 기법을 사용할 수 있다. 실크스크린 판화는 이미지가 없는 부분을 가리는 스텐실 기법을 사용하므로 특히 진한 색의 평평한 영역에 사용하기 적합하다.

판화는 다수의 에디션을 만드는 데 적합한 매체이기는 하지만, 어떤 미술가들은 드로잉이나 회화처럼 단 한 점의 판화를 만들기도 한다. 어떤 방법을 고르든 간에, 그리고 모노타이프를 하든 모노프린트를 하든 간에, 미술가가 자신이 선택한 판화 기법의 성격을 활용하는 방법은 최종 작품(의 모든 부분)과 불가분의 관계가 있다.

추상abstract : 형상이 단순화되고, 일그러지거나 과장된 형태로 나타나는 미술 작품. 약간 변형되어 알아볼 수 있는 형태이기도 하고, 완전히 비재현적인 묘사를 보이기도 한다.
대조contrast : 색채나 명도(밝음/어두움) 같은 요소 사이의 과감한 차이.

2.4

비주얼 커뮤니케이션 디자인

Visual Communication Design

비주얼 커뮤니케이션 디자인의 핵심은 상징을 사용해서 정보와 생각을 소통하는 것이다. 전통적인 커뮤니케이션 디자인은 책, 잡지, 포스터, 광고 등의 인쇄물에 그림, 사진, 글씨를 조합하여 디자인하는 그래픽 디자인으로 알려져 있었다. 인쇄 기술, 텔레비전, 컴퓨터가 발달하고 인터넷 산업이 성장하면서 그래픽 디자인은 훨씬 많은 가능성을 포함하는 방향으로 확장되었다. 그래서 이 분야의 명칭은 이제 비주얼 커뮤니케이션 디자인이라는 용어가 더 적합하다. 게다가 그래픽 디자인은 전문가들의 영역이었던 반면, 컴퓨터가 지닌 타이포그래피의 힘은—인쇄 분야와 웹 분야 모두에서—기본 규칙을 이해한다면 누구나 비주얼 커뮤니케이션 디자이너가 될 수 있게 한다.

이 장에서는 비주얼 커뮤니케이션 디자인에 사용하는 **매체**, 시스템, 작업 과정의 발전 양상에 대해 살펴볼 것이다. 비주얼 커뮤니케이션 디자인은 단순한 아이디어에 바탕을 두지만, 명료함·세련됨·섬세함을—급변하는 세계에서 중요한 특질들을—끌어올리면서 생각을 표현할 수 있게 해준다.

그래픽 미술의 초기 역사

그래픽 미술은 선사시대 사람이 동굴 벽에 갈대로 안료를 불어 **스텐실** 기법으로 손바닥 자국을 냈을 때 시작되었다고 할 수 있다. 지금은 이라크가 된 고대 메소포타미아의 사람들은 그림으로 된 상징을 일관성 있는 언어 체계로 맨 처음 정리했다. 고대 이집트인은 상형문자라는 특유의 그림 상징을 만들어 글자 형태의 소통 수단으로 사용했다. 특히 이집트인은 이 기호를 파

피루스라는 식물 속껍질로 만든, 종이와 비슷한 재료의 두루마리에 썼다**2.58**. 한자와 같은 이후의 그림문자는 훨씬 더 **추상**적인 성격을 띠게 되었다. 본래 (예를 들어) 서양의 알파벳 A는 집이라는 형상에서, B는 소의 형상에서 유래했다고 여겨졌다. 하지만 지금의 알파벳에는 사물의 재현과 연결되어 있던 최초의 흔적이 남아 있지 않다.

2.58 〈아니를 위한 망자의 책〉의 파피루스 부분, 기원전 1250년경, 영국 국립박물관, 런던, 영국

매체medium(media): 미술가가 미술 작품을 만들기 위해 선택하는 재료. 예를 들어 캔버스·유화·대리석·조각·비디오·건축 등이 있다.
스텐실stencil: 구멍을 뚫어 잉크나 물감이 디자인대로 찍히도록 만든 형판.
추상abstract: 자연계에서 알아볼 수 있는 이미지로부터 벗어난 미술 이미지.

수도원에서 양피지라고 하는, 무두질해서 다듬은 동물 가죽으로 만들었다. 손으로 한 장 한 장 그림을 그리고 글씨를 쓴 후 묶어서 책으로 만드는 작업이었다. 이런 작품은 시간이 오래 걸리며 한 번에 하나씩밖에 만들 수 없었다. 판화 기술이 발명되면서 이 과정이 단순해지고 다수의 복제본을 만들 수 있었다. 다시 말하면, 판화가 그래픽 디자인을 가능하게 만든 것이다.

캘리그래피calligraphy: 감정을 표현하거나 섬세한 묘사를 하는 손글씨의 예술.

채색 필사본illuminated manuscript: 손으로 글씨를 쓰고 그림을 그린 책.

2.60 『네덜란드 역사 성경』, 위트레흐트의 헤라르트 베셀스 판 데벤테르에서 복제, 1443, fol. 8r, 네덜란드 국립도서관, 헤이그, 네덜란드

2.59 비석 탁본, 〈난정서〉, 무정판(이누카이판), 본 글씨 왕희지, 동진왕조, 353년이라는 연대 기록, 종이에 먹, 서첩, 24.4×22.5cm, 도쿄 국립박물관

글을 읽고 쓰는 능력을 중요하게 생각하는 지역에서는 어디서나 **캘리그래피**, 즉 글자의 모양을 이용해 의미와 느낌을 표현하는 미술 형태가 발전한다. 예를 들어, 우리는 손으로 쓴 청첩장에 캘리그래피를 사용한다. 흐르는 선과 글씨체의 독특한 특징이 다가올 행사를 우아하고 낭만적으로 전달하기 때문이다. 말로 의사소통을 할 때는 말투와 목소리 크기, 심지어는 손짓과 신체 움직임의 변화가 소통의 과정에 함께 작용한다. 글을 쓰는 육체적 행위인 캘리그래피에서는 표현된 생각과 글의 시각적 형태가 하나로 합체한다. 중국 문화에서는 서예를 특히 높이 평가한다. 진나라 시대(265~420)의 서예가 왕희지王羲之(307~365)는 중국의 서예 예술을 정립했다. 왕희지의 원본 글씨는 오늘날 전해지지 않지만, 오랜 세월 동안 다른 서예가들이 그 글씨를 따라 쓰면서 완벽한 서체를 구축한 그의 이상을 이어왔다. 고대 중국에서는 잘 쓴 글씨를 커다란 돌판에 새겨 견본으로 세워두었다. 사람들이 탁본—가장 기본적인 판화 기법—을 하여 복제본을 얻을 수 있게 한 것이다**2.59**.

중세 유럽의 미술가들은 **채색 필사본**을 만들기 위해 캘리그래피와 삽화를 결합했다**2.60**. 채색 필사본은

그래픽 디자인

그래픽 디자인은 비주얼 커뮤니케이션 디자인을 향상하는 기술이다. 이 글을 읽는 독자는 이 책의 정보가 어떤 짜임새로 만들어졌는지 눈치챘을 것이다. 제목, 쪽수, 이미지와 본문 가장자리에 배치한 용어 설명은 독자를 배려한 것이다. **볼드체**와 글의 단은 독자가 글을 읽고 이해하는 데 도움을 준다. 다른 시각예술에서는 관람자가 이런저런 생각에 잠기게 하는 것을 선호할지 모르지만, 그래픽 디자인에서 의사소통은 명료하고 정확해야 한다.

타이포그래피

인쇄된 글자, 단어, 글의 시각적 형태를 **타이포그래피**라고 한다. '때리다'라는 뜻의 그리스어에서 유래한 단어 'type'은 1450년 독일에서 요하네스 구텐베르크 Johannes Gutenberg(1398년경~1468)가 인쇄기를 발명하면서 처음 사용했다. 구텐베르크는 작은 금속 활자 주형을 생산하는 기술도 발명했다. 그는 이 활자를 한 줄로 배열하고 잉크를 바른 후, 자신이 만든 인쇄기를 이용해 종이에 양각으로 인쇄했다. 구텐베르크의 활자는 채색 필사본에 사용했던 (블랙 레터라고 부르는) 펜 캘리그래피를 본따 각진 획의 굵기가 다양했다. 학자들은 구텐베르크가 손글씨를 모방하려 했던 것이라고 추측한다. 그의 첫번째 성경은 필사본에 사용된 것과 같은 활자체를 썼으며, 심지어 손으로 그린 삽화도 포함하고 있다.

독일의 판화 거장 뒤러는 타이포그래피라는 주제에 대해 체계적으로 설명하는 책을 펴냈다. 『화가 수칙: 컴퍼스와 자를 이용해 획, 공간, 형태를 측정하는 법』 **2.61**에서 뒤러는 글자의 모양을 디자인하는 규칙을 만들려고 한다. 이것은 사각형, 원, 선 같은 기하학적 요소를 이용해 각각의 글자를 만드는 법을 표준화한 최초의 책이다. 인쇄공은 이 책의 세심한 설명을 통해 고대 로마에서 사용하던 것과 비슷한 활자를 만들어낼 수 있었다.

뒤러의 로만 알파벳은 구텐베르크의 활자와 눈에 띄게 다르다. 알파벳 글자 전체와 그에 맞는 구두점을 합쳐 서체라고 부른다. 서체는 통일된 형태로 디자인한 일

군의 활자체. 로만 양식의 서체는 고대 로마의 건물과 기념물의 돌에 새겨진 글자를 본뜬 형태다. 이 글자들은 몇몇 가장자리에 세로 또는 가로로 삐친 표시가 있다. 이것을 세리프라고 하는데, 초기의 서체에서 많이 활용했다. 서체의 차이점은 도판 **2.62**에 있다.

전통적으로 책이나 신문은 주요 기사에 세리프체를 사용했다. 세리프체가 더 읽기 쉽다고 생각했기 때문이다. 타이포 디자이너들은 제목에는 주로 세리프가

2.62 몇 가지 서체

1. 구텐베르크 1454년 성경에 사용된 블랙 레터체의 사본.

2. 타임스 뉴 로만체. 동그라미 친 부분이 세리프.

3. 헬베티카체. 세리프가 없는(산세리프) 서체.

𝕲𝖚𝖙𝖊𝖓𝖇𝖊𝖗𝖌 𝕭𝖎𝖇𝖑𝖊

세리프
Roman Serif Font

Sans Serif Font

없는 산세리프체를 사용한다. ('Sans serif'는 프랑스어로 '없다'는 뜻의 'sans'과 '펜의 필획'을 뜻하는 네덜란드어 'schreef'에서 유래한 이름이다.) 산세리프체는 21세기 전자 매체에서 기본 서체로 사용되고 있다. 해상도가 낮은 전자 디스플레이에서는 세리프들이 잘 드러나지 않을 수 있기 때문이다.

타이포 디자이너들은 정보를 명확히 전달하기 위해 다음의 몇 가지 단순한 규칙을 따른다. 여러 서체를 사용할 때, 각 서체들은 서로 혼동되지 않도록 충분히 달라야 한다. 글의 일부를 강조하고 **대조**하는 데 글자의 시각적 무게, 즉 두께를 활용할 수 있다. 이를 위해서는 활자를 볼드체로 바꾸면 된다. 크고 작은 서체 크기의 선택으로도 대조와 **강조**를 더할 수 있다. 마지막으로, **색**을 통해 강조와 대조를 더 강하게 할 수 있다. 타이포 디자이너들은 '단순명료함'을 위해, 그리고 명확하고 간결하며 쉽게 이해할 수 있는 메시지를 만들기 위해 이런 선택지를 사용한다.

로고

기업과 여타 기관들은 커뮤니케이션 도구로 로고를 사용한다. 로고는 독특하고 쉽게 식별되도록 세심하게 디자인한 글자, 즉 로고타이프logotype만으로 이루어지기도 한다. 포드 자동차 회사의 로고는 누구나 알아보는 디자인이 되었다**2.63**. 맨 처음 로고는 1903년에 포드 사의 엔지니어이자 경영진이었던 해럴드 윌스Harold Wills(1878~1940)가 자신의 명함에 쓰인 글자체로 만들었다. 거기엔 'Ford Motor Company Detroit, Mich.'

2.63 포드 자동차 회사 로고, 1906년경

라고 적혀 있었다. 그의 디자인은 나중에 당시 많이 사용하던 소박한 서체로 단순화되었다. 스펜서체라고 하는 이 서체는 19세기 미국에서 글씨 연습을 할 때 사용했던 글씨체에서 유래한 것이다.

디자이너는 종종 활자 대신에 그림으로 된 상징을 사용해서 생각을 전달하기도 한다. 쉐보레 사의 로고는 1913년 처음 사용하기 시작해서 오늘날까지 회사를 알리는 표시로 쓰이고 있다. 원래는 '쉐보레'라는 이름이 단순한 십자가 형태('나비넥타이'라고들 함)를 가로질러 쓰여 있었다. 시간이 지나 사람들이 이 상징에서 회사의 이름을 바로 연상하게 되자 글씨는 사라졌다. 알파벳 글자를 전혀 사용하지 않고 로고만으로 회사 이름을 전달하게 된 것이다**2.64**.

2.64 쉐보레 로고, 1913년 첫 사용

삽화

삽화는 인쇄한 페이지를 장식하거나 설명하기 위해 그린 그림을 말한다. 좋은 삽화는 필수적인 정보를 글이나 사진보다 더 효과적으로 전달해야 하는 약학이나 과학

볼드체boldface: 일반 서체보다 더 진하고 두꺼운 서체.

타이포그래피typography: 활자를 디자인하고 배열하고 선택하는 예술.

대조contrast: 색이나 명도(밝음과 어두움) 같은 요소 사이의 급격한 차이.

강조emphasis: 작품의 특정한 요소에 주목할 때 사용하는 드로잉 기법.

색(채)colour: 빛의 스펙트럼에서 백색광이 각기 다른 파장으로 나누어지면서 반사될 때 일어나는 광학 효과.

같은 분야에서 매우 중요하다.

19세기 영국의 미술가이자 디자이너 윌리엄 모리스 William Morris(1834~1896)와 에드워드 번-존스 Edward Burne-Jones(1833~1898)는 사회가 걷잡을 수 없는 산업화를 거부하고 수공예적인 면을 회복해야 한다고 믿었다. 그들은 중세 시대의 시인 제프리 초서의 작품집을 모든 페이지에 삽화와 **장식글씨**, 무늬를 넣어 수공으로 만들었다 **2.65**. 이 책의 삽화는 독자에게 초서의 작품을

더욱 풍부하게 경험하고 이해하게 했다. 삽화가 글을 보조하고 돋보이게 한 것이다.

미국의 삽화가 노먼 록웰 Norman Rockwell(1894~1978)은 제1차세계대전 종전 시점부터 1960년대까지 47년 동안 『새터데이 이브닝 포스트』의 표지 그림을 그렸다. 록웰은 국가적 고정관념을 탁월한 유머로 그려낸 이미지로 '중산층 미국인'들의 자아상을 포착했다. 록웰의 이미지 중 가장 영향력 있고 기억에 남는 것은 제2차

2.65 윌리엄 모리스·에드워드 번-존스, 『제프리 초서 작품집』중에서, 켈름스콧 출판사, 1896, 영국 국립박물관, 런던

장식글씨 illuminated character: 화려하게 꾸민 글씨. 보통 페이지나 문단의 시작 부분에서 볼 수 있다.

2.66 노먼 록웰, 〈리벳공 로지〉, 1943, 캔버스에 유채, 132×101.6cm, 크리스털 브리지스 박물관, 벤턴빌, 아칸소

래픽이라고 하는 이미지를 만들어낸다. 벡터 이미지를 구성하는 선들은 개별 점들 사이의 관계에서 끌어낸 것이다. 이 시스템은 기본 단위가 점과 선이기 때문에 드로잉 과정과 비슷한 면이 있다. 이 책에 실린 선으로 이루어진 그림 대부분은 이런 방식의 디지털 삽화 프로그램으로 만들었다.

말레이시아의 디자이너 콕 초우 여 Kok Cheow Yeoh (1967~)는 디지털 드로잉 작업을 한다. 〈키도〉**2.67** 같은 그의 이미지는 대중매체의 수많은 채널을 통해 쉽게 유포될 수 있다. 그는 비교적 저렴한 비용으로 출력할 수 있고 컴퓨터의 저장 용량을 덜 차지하도록 그림의 색을 조절한다. 이 작가는 독특한 그래픽 이미지를 손으로 그리고 스캔한 후, 손으로 그린 듯한 외형을 유지하면서 디지털 형태로 재창조한다.

2.67 콕 초우 여, 〈키도〉, 1994년경, 컴퓨터로 만든 벡터 드로잉

세계대전 동안 미국의 후방에서 전쟁을 지원했던 캐릭터로 만들어낸 '리벳공 로지'였다. 건설 현장에서 일하는 여성 노동자인 로지는 전통적으로 남성들이 독점하던 일을 수행하면서 전시에 미국의 여성들이 했던 공헌을 상징하고 있다**2.66**. 로지는 기둥에 앉아 점심을 먹으며 아래를 내려다보는 반항적이고 대담한 모습으로 등장한다. 로지의 얼굴 표정·몸짓·태도는 고난의 시절에 맞섰던 미국의 정신을 기리는 힘찬 메시지를 전한다.

디지털 삽화는 인쇄 디자인에 삽화를 결합하는 디자이너들에게 인기 있는 방식이 되었다. 디지털 드로잉은 컴퓨터 프로그램을 통해 만드는데, 이 프로그램은 점들의 상대적인 배치를 이용한 수학 공식을 사용한다. 이처럼 컴퓨터는 수학에 기반을 둔 프로그램을 통해 벡터 그

레이아웃 디자인

레이아웃 디자인은 전통적인 인쇄 매체에서 글자, 로고, 삽화를 배치하고 정리하는 예술이다. 정보를 쉽게 이해할 수 있게 만들려면 좋은 레이아웃 디자인이 필수다. 레이아웃 디자인에서 가장 중요하게 생각해야 할 것 중 하나는 간격이다. 디자이너는 여백—글과 이미지 사이에 놓인 **공백**—에 굉장히 신경을 쓰며 레이아웃에 **여백**을 넣고 배치하는 데 큰 주의를 기울인다. 이 책의 페이지를 디자인한 방식을 살펴보면, 글의 단, 이미지, 쪽수 같은 요소들 간의 관계를 알아차리게 될 것이다. 이 책의 디자이너는 페이지의 요소들이 각각 바로 눈에 띄고 이해될 만큼 충분한 여백을 두면서도, 또한 이 요소들을 이미지 같은 요소들과 가까이 두어 글과 이미지가 서로를 보완할 수 있도록 했다.

프랑스의 미술가 앙리 드 툴루즈-로트레크Henri de Toulouse-Lautrec(1864~1901)는 자신이 가장 좋아했던 파

2.69 힐 홀리데이 광고회사, 〈타이코 – 당신의 세상에 필수적 요소〉, 2005, 보스턴, 매사추세츠

2.68 앙리 드 툴루즈-로트레크, 〈물랭루주의 라 굴뤼〉, 1891, 세 장의 황갈색 무늬지 위에 흑색·황색·적색·청색 석판화, 1.8×1.1m, 시카고 미술원

리의 야간 명소 물랭루주를 홍보하는 포스터를 만들었다. 툴루즈-로트레크는 〈물랭루주의 라 굴뤼〉2.68에서 자유롭고 둥근 글씨체를 사용했다. 이 글씨는 캉캉 춤을 추는 라 굴뤼(무용수 루이즈 웨버의 별명으로, '대식가'라는 의미가 있다)를 구경하는 나이트클럽의 구경꾼들만큼이나 경쾌하고 격식이 없다. 이 포스터의 글씨는 그것을 찍어낸 석판화 돌판 위에 바로 손으로 (거울상으로) 쓴 캘리그래피다. 손으로 쓰고 그린 글씨와 그림을 통해 툴루즈-로트레크가 삽화가이자 타이포 디자이너로서 지닌 대단한 기량을 볼 수 있다.

글자와 레이아웃을 효과적으로 조절하면 놀라운 결과를 가져올 수 있다. 타이코 사의 '바이탈' 광고는 상품과 서비스 내용이 어린아이의 얼굴처럼 보이도록 서체의 크기와 색을 섬세하게 조절했다.2.69. 타이코 제품과 서비스가 이 아이와 다른 사람들의 생존에 필수적이라는 주장을 효과적으로 전달하기 위해서다.

공백void: 미술 작품에서 비어 있는 것처럼 보이는 부분.

여백white space: 타이포그래피에서 레이아웃 안의 글씨 또는 다른 요소들 주위의 빈 공간.

표현적expressive: 관람자의 감정을 흔들 수 있는.

웹 디자인

지난 20년간 비주얼 커뮤니케이션 디자인은 인터넷의 영향을 극적으로 받았다. 매스컴에서 글과 이미지를 사용하는 방식은 인쇄매체의 정적인 디자인에서 월드 와이드 웹의 인터랙티브 디자인으로 발전했다. 독자들이 제시된 정보를 읽어나감에 따라 글과 이미지가 변할 수 있게 하는 양방향성을 웹에 추가하면서 디자이너들은 더 자유로워졌다.

2008년에 만들어진 캐롤라이나 보도사진 워크숍 웹사이트는 글과 이미지, 양방향성을 결합하여 메시지 전달을 돕고 있다**2.70**. 이 사이트를 디자인한 세스 모서-카츠 Seth Moser-Katz(1984~)는 해안 침식이라는 중요한 문제를 보여주는 커다란 사진을 페이지 배경으로 사용했다. 가운데 위치한 회색 글상자는 주변의 열린 공간과 결합하여, 거기에 쓰여 있는 메시지에 주목하게 했다. 모서-카츠는 기발하게도 디자인의 아랫부분에 직사각 이미지들을 하이퍼링크로 만들었다. 사용자가 커서를 그중 하나로 옮기면 회색 글상자에 새로운 글씨가 나타난다. 이 글씨를 클릭하면 새 페이지가 열리면서, 녹음된 메시지와 함께 그 지역에 살고 있는 사람들의 당면한 문제와 관련된 사진들이 펼쳐진다. 모서-카츠는 비주얼 커뮤니케이션 디자인을 통해 메시지를 더 직접적이고 명확하며 매력적으로 만들었다.

2.70 캐롤라이나 보도사진 워크숍, 디자인 세스 모서-카츠, 프로그래밍 에밀리 머원, 사진 아일린 미뇨니, 노스캐롤라이나 대학교 저널리즘과 매스 커뮤니케이션 학부, 채플 힐, 2008, http://www.carolinaphotojournalism.org.cpjw/2008/

결론

비주얼 커뮤니케이션 디자인은 인류가 그림으로 된 상징을 처음 발명한 이래 줄곧 사회의 일부였다. 활자체는 그림으로 작용했던 본래의 목적을 뒤로하고 점점 추상화되었으며, 일반적인 문자 소통에서 사용하기 쉽게 변했다. 캘리그래피는 **표현적**인 손글씨를 구사하는 섬세한 예술이며, 기계로 만든 최초의 블랙 레터 활자체에 영감을 주었다. 인쇄기가 생겨나면서 새로운 타이포그래피 예술은 활자 하나하나를 따로 움직일 수 있도록 개선하는 데 주력하여, 로만체를 발전시킨 새로운 글자체를 만들어냈다. 세리프체와 (이후의) 산세리프체는 더 다양한 서체를 제공했다. 나아가 타이포 디자이너들은 볼드체, 이탤릭, 크기와 색 조절 등을 사용해 서체가 전달 매체로서 지닌 가능성을 끌어올렸다.

로고와 로고타이프는 우리가 수만 개의 조직들을 빠르고 분명하게 알아보고 기억하도록 만든다. 삽화는 생각을 그림으로 표현한 것으로, 글의 소통 능력을 보완하고 확대한다. 중세 필사본에서 장식 드로잉이 그랬던 것처럼, 이미지는 현대의 인쇄물에서도 내용을 명확하게 하고 글을 장식한다. 컴퓨터의 출현은 타이포그래피에 영향을 주었고, 벡터 그래픽 삽화를 비주얼 커뮤니케이션 디자인의 중요한 부분으로 만들었다.

비주얼 커뮤니케이션 디자이너는 레이아웃에 글씨, 글, 로고, 삽화를 조합한다. 디자이너는 정해진 예산으로 매체의 기술적인 요건을 사용해서 아름답고 전달력 있는 디자인을 만들어낸다. 책·광고·포스터 등의 인쇄물의 경우, 레이아웃의 각 부분을 연결하고 구분하는 여백을 고려해야 그 매체를 더 강력하고 일관성 있게 만들 수 있다. 우리는 매일 컴퓨터 스크린으로 디자이너들이 월드 와이드 웹에서 선보이는 기술들을 볼 수 있다.

비주얼 커뮤니케이션 디자이너가 하는 일은 모두를 위한 것이다. 따라서 소수의 엘리트가 아니라 가능한 한 많은 대중이 좋아하고 이해할 수 있어야 한다. 많은 면에서 비주얼 커뮤니케이션 디자인은 가장 민주적인 예술이다. 아주 많은 사람들이 나누고 있으며 우리가 생활 속에서 매일 접하기 때문이다. 결국, 인쇄물이나 스크린에서 보이는 이미지와 글씨는 모두 디자이너가 만든 것이고, 지금 보고 있는 이 책도 하나의 사례다.

2.5

사진
Photography

이미지의 기록

사진은 그리스어의 두 단어, '빛'을 뜻하는 'photos'와 '그리다'를 뜻하는 'graphein'이 합쳐진 단어이다. 즉, '빛으로 그리다'라는 의미가 된다. 디지털 시대가 오기 전 사진은 필름처럼 빛이 닿으면 색이 짙어지는 감광 물질에 기록된 이미지였다. 색조가 거꾸로 표현되는 **네거티브** 필름에서는 명암이 우리가 일상에서 보는 것과 반대로 나타난다. 네거티브는 반전시키고 화학 처리를 하거나 빛에 다시 노출하여 **포지티브** 인화물을 무한히 만들 수 있는데, 이것이 곧 사진이다. 이에 더하여, 1970년대 이후로는 줄곧 디지털 카메라가 컴퓨터에 파일로 저장할 수 있는 픽셀의 형태로 이미지를 기록한다.

카메라의 기계 구조는 사람의 눈과 비슷하다. 동공을 통해 빛이 들어오는 것처럼, 카메라의 작은 구멍인 조리개를 통해 빛이 들어온다. 눈과 카메라 렌즈 모두 먼 곳의 사물에 초점을 맞출 때는 납작해지고, 가까운 곳의 사물을 선명하게 보아야 할 때는 두툼해진다.

19세기에 사진이 발명되었을 때 많은 사람들은 이것이 기계적, 화학적 과정에 의존한다는 이유에서 미술 형식으로 받아들이기를 거부했다. 사진은 미술가의 창조적 상상력이 낳은 산물이 아니라 단순히 기계로 현실을 기록하는 듯 보였던 것이다. 사실 사진가는 많은 방법으로 아이디어를 표현할 수 있다. 예컨대 **주제**를 어떻게 찍을지 결정하거나, 사진을 찍은 후에 이미지를 가공하거나, 사진을 다른 이미지와 결합하기도 한다.

사진의 역사

사진의 기본 원리는 현대적인 사진 제작 과정이 발명되기 훨씬 전부터 알려져 있었다. 카메라 옵스큐라('어두운 방'을 뜻하는 라틴어)라고 하는 단순한 종류의 카메라가 수 세기 동안 드로잉 보조도구로 사용되었던 것이다. 하지만 영구적이며 복제될 수 있는 카메라 이미지를 얻는 여러 가지 방법, 즉 사진을 발명한 것은 19세기의 일이었다.

최초의 카메라는 실제로 방 하나만한 크기였고, 미술가는 그것이 만들어낸 영상을 드로잉 지침으로 사용했다. 16세기에 카메라 옵스큐라를 그린 그림 **2.71**은 카메라의 기본 원리를 보여준다. 캄캄한 바깥쪽 벽에 작은 구멍, 곧 조리개가 있으면, 광선은 벽 바깥의 장면을 방안의 반대쪽 벽에 투사한다. 그러면 사람이 카메라 옵스큐라 안에서 벽에 투사된 이미지를 베끼는 것이다. 카메라 안에서 이미지는 크기가 어떻든 간에 **색채**를 가지고는 있지만, 거울을 사용하지 않는 한 위아래와 앞뒤가 뒤바뀐 채 나타난다. 18세기 유럽에서는 더 작고 이동이 가능한 모델이 널리 사용되었다.

카메라 옵스큐라에 투사된 이미지는 영구적이지 않다. 그러나 당시 카메라 옵스큐라의 이미지가 어땠을지 알 수 있다. 1999년에 쿠바계 미국인 사진가 아벨라르도 모렐^{Abelardo Morell}(1948~)이 카메라 옵스큐라 속의 이미지를 기록했기 때문이다. 모렐은 호텔방 전체를 카메라 옵스큐라로 만들어 프랑스 파리에 있는 팡테옹의 돔 지붕을 역상, 즉 뒤집힌 이미지로 투사했다 **2.72**. 호텔방 안으로 들어온 이미지는 일시적인 것이었지만, 모렐은 이것을 사진으로 찍어 원리상 카메라 옵

네거티브negative: 밝은 부분이 어둡게, 어두운 부분이 밝게 반전된 이미지.(포지티브의 반대말)
포지티브positive: 밝은 부분이 밝게, 어두운 부분이 어둡게 찍힌 이미지.(네거티브의 반대말).
주제subject: 미술 작품에 묘사된 사람·사물·공간.
색(채)colour: 빛의 스펙트럼에서 백색광이 각기 다른 파장으로 나누어지면서 반사될 때 일어나는 광학 효과.
정착fixing: 사진 이미지를 영구히 고정시키는 화학 과정.

2.71 최초로 출판된 카메라 옵스큐라 삽화, 라이네르 헤마프리시위스, 1544, 게른스하임 컬렉션, 런던

스큐라가 사진 카메라와 동일하다는 것을 보여주었다.

이전에 카메라 옵스큐라에 투사할 수 있는 이미지는 한계가 있었다. 영구적이지 않은 데다 손으로 베껴서만 기록할 수 있었던 까닭이다. (사진가들이 말하듯

이) 사진은 이미지가 **정착**되지 않으면 존재할 수 없다. 1839년 영국의 과학자 존 허셜John Herschel (1792~1871)은 이미지를 정착시킬 수 있는 화학 혼합물을 발견했다. 영국의 식물학자이자 사진가였던 애나 앳킨스Anna Atkins (1799~1871)는 허셜의 또다른 화학 공정을 이용해 1843~1844년에 청사진(시아노타이프) 이미지를 만들었다. 특수 감광성 용액으로 처리한 종이 위에 해조류를 놓은 후, 빛에 민감해진 종이를 햇빛에 직접 노출시켰다**2.73**. 빛이 닿은 부분은 진하게 변했지만 식물의 줄기와 잎이 가려졌던 곳은 하얗게 남았다. 앳킨스는 이 이미지를 카메라 없이 만들었지만, 필름 카메라를

2.72 아벨라르도 모렐, 〈그랑 옴 호텔 안의 카메라 옵스큐라 팡테옹 이미지〉, 1999, 젤라틴 실버 프린트, 50,8×60,9cm

사진 **213**

명도value: 평면 또는 영역의 밝음과 어두움.

문을 네거티브 이미지로 포착했다.**2.74** 칼로타이프라고 알려진 이 이미지는 앳킨스의 식물 표본 이미지와 닮았다. 탤벗은 마침내 네거티브 이미지를 보존해서 다량의 포지티브 이미지로 인화하는 방법을 발견했다. 다시 말하면, 인화물에서는 네거티브에서 밝게 나타난 창틀은 어둡게 변했고 하늘 부분처럼 어두웠던 지점은 밝게 변했다. 인화물은 원래의 장면이 가진 **명도**에 어울리는 여러 회색조로 이루어졌다. 이러한 네거티브/포지티브 방식이 필름사진의 기본이다(상자글: 필름사진 암실의 도해, 215쪽 참조).

이런 초기의 방식들은 1985년경 디지털 카메라가 개발되기 전까지 사진술의 핵심이었다. 디지털 카메라는 이미지를 필름에 기록하지 않고 픽셀(그리드 안에 배열된 작은 사각형 점들) 형식으로 저장한다. 픽셀로 기록한 이미지는 디지털 파일로 저장하거나 종이에 출력할 수 있고, 스크린이나 컴퓨터 모니터로 투사할 수도 있다. 어떤 사진가들은 자신이 찍은 이미지를 그대로 보여주지만, 많은 사진가들이 컴퓨터를 이용하여 사진을 변형한다.

2.73 애나 앳킨스, 〈Halydrys Siliquosa〉, 1843~1844, 『영국의 조류 사진』 제1권의 도판 19, 시아노타이프, 12.7×10.1cm, 영국 국립도서관, 런던

쓸 때와 똑같은 원리가 작동되었다. 그녀의 이미지는 네거티브 필름과 정확히 똑같아 보인다.

허셜의 선구적인 작업이 있기 몇십 년 전에 두 프랑스인―화가이자 무대 디자이너 루이-자크-망데 다게르Louis-Jacques-Mandé Daguerre(1787~1851)와 화학자 조제프 니세포르 니엡스Joseph Nicéphore Niépce(1765~1833)―이 이미지를 만들고 정착하는 방법을 개발하려 했다. 이 방법은 다게레오타이프daguerreotype라고 알려지게 된다. 니엡스는 요오드화은으로 감광성을 띠게 만든 반짝이는 금속판을 카메라 안에 설치했다. 셔터를 열어 금속판을 햇빛에 노출시켜 그 표면에 이미지를 기록한다. 여기에 수은 증기를 쏘이면, 화학 용제나 식용소금(나중에는 허셜의 티오황산나트륨, 곧 하이포를 사용했다)으로 영구히 정착되기 전의 이미지가 드러난다.

다게레오타이프는 카메라가 포착한 이미지를 아주 상세하게 만들어낼 수 있었지만, 이 포지티브 이미지는 복제하기가 쉽지 않았다.**2.79**.

비슷한 시기에 영국인 윌리엄 헨리 폭스 탤벗William Henry Fox Talbot(1800~1877)은 감광성 표면에 자기 집 창

2.74 윌리엄 헨리 폭스 탤벗, 〈라콕 수도원 남쪽 방의 내닫이창〉, 1835 또는 1839, 포토제닉 드로잉 네거티브, 8.2×10.7cm, 메트로폴리탄 미술관, 뉴욕

필름사진 암실의 도해

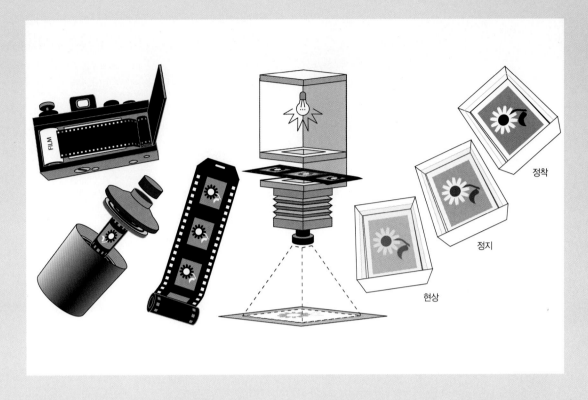

2.75 필름 사진 암실의 도해.

사진가는 카메라 필름에 이미지를 포착하고 난 다음에는 필름을 네거티브로 만들어야 한다. 암실에서 작업을 하면 빛이 더이상 감광물질에 닿지 않아 카메라가 포착한 이미지가 지워지지 않는다. 사진 확대기를 통해 네거티브로 들어오는 빛은 색조를 반전시키면서 감광지에 포지티브 이미지를 투사한다. 이 시점에서 사진가는 이미지를 어떤 크기로 만들지 결정하지만, 이미지가 아직 종이 위에 보이지는 않는다. 그다음에는 화학 용액으로 종이를 처리한다. 우선, 현상액은 이미지를 드러낸다. 그다음 중간정지액은 현상액의 작용을 멈춘다. 그리고 정착액—이미지의 현상을 멈추고 사진 이미지를 안정시키는 혼합물—은 이미지를 영구적으로 만든다. 마지막으로 사진가는 사진을 씻어 말린다.

사진의 장르

19세기에 사진이 널리 활용되자 영국의 비평가 존 러스킨John Ruskin(1819~1900)은 1850년대에 "사진은 미술 작품이 아니다"라고 주장했다. 그 이유는 "인간의 선량하고 위대한 영혼이 지닌 인품과 활력, 생생한 지각을 표현"하는 것이 미술이기 때문이었다. 그러나 사진가들은 화가들과 같은 **장르**, 즉 **초상**·풍경·**정물** 이미지를 만들어낸다. 비록 몇몇 사진은 사실을 기록한 것이지만, 러스킨이 사랑했던 좀더 전통적인 아이디어를 탐색하는 사진들도 분명 있다.

초상사진

초상사진은 초창기부터 가장 인기 있는 사진의 용도 중 하나였다. 사진이 발명되기 전까지 초상을 얻는 길은 미술가가 직접 그림을 그리는, 비싸고 시간이 오래 걸리는 방법뿐이었다. 사진은 모든 것을 바꾸어놓았다. 결국 카메라 기술 덕분에 사람들은 자기 사진을 찍고, 자신만의 기억을 선택하고 포착할 수 있게 되었다. 많은 초상사진이 회화가 수립한 초상의 관습들을 따른다. 그러나 어떤 사진작가들은 사진의 장점, 즉 즉각성과 다큐멘터리의 잠재력을 이용해서 새로운 **양식**의 초상을 만들어냈다.

장르genre: 예술적 주제에 따른 범주. 대체로 영향력이 강한 역사와 전통을 가지고 있다.

초상portrait: 사람이나 동물의 이미지. 주로 얼굴에 초점을 맞춘다.

정물still life: 과일·꽃·움직이지 않는 동물 같은 정지된 사물로 이루어진 장면.

양식style: 작품의 시각적 표현 형식을 식별할 수 있도록 미술가나 미술가 그룹이 시각언어를 사용하는 특정한 방법.

사진 **215**

Gateways to Art
랭의 〈이주자 어머니〉: 이 사진은 어떻게 찍혔는가

1936년 도러시아 랭Dorothea Lange(1895~1965)은 농업안정청(FSA)에서 사진가로 일하고 있었다. 당시는 미국이 대공황으로 큰 어려움을 겪던 때였다. 랭은 후에 자신이 어떻게 플로렌스 톰슨Florence Thompson(1903~1983)의 사진 여섯 장을 찍었는지 기술했는데, 그중 한 장이 〈이주자 어머니〉로 알려져 있는 작품이다. 이 유명한 사진 여섯 장은 아직까지도 논쟁의 대상이다. 랭은 다음과 같이 자신의 경험을 이야기하고 있다:

나는 굶주리고 절망에 빠진 그 어머니를 보고 자석에 끌린 듯이 다가갔다. 내가 어떻게 나와 내 카메라에 대해 설명했는지는 기억나지 않지만 그 어머니가 아무런 질문도 하지 않았던 것은 기억한다. 나는 같은 방향에서 점점 그녀에게 가까이 다가가며 다섯 장을 찍었다. 나는 그녀의 이름도, 배경도 묻지 않았다. 그녀는 자신이 서른두 살이라고 말해주었다. 그녀는 주변의 들판에서 주운 언 채소와 아이들이 잡은 새로 연명했다고 말했다. 그녀는 음식을 사기 위해 방금 차에서 타이어를 빼서 팔았다. 그녀는 건물 벽에 붙어 있는 텐트에 앉아 있었고, 아이들은 그녀에게 매달려 있었다. 그녀는 내 사진이 자신을 도와줄 수도 있음을 안다는 듯, 사진을 찍게 해주었다. 일종의 대등한 관계였던 것이다.

니포모의 콩은 얼어붙었고, 일자리는 누구에게도 없었다. 그러나 나는 늘어서 있던 콩 줍는 사람들의 텐트나 보금자리를 찾지 않았다. 그럴 필요가 없었다. 내 과제의 핵심을 이미 찍었기 때문이다.

다큐멘터리 사진 찍기는 많은 윤리적 문제를 수반한다. 랭의 사진도 사진의 윤리에 관한 많은 논쟁의 주제가 되어왔다. 예를 들어, 랭은 이 사진을 출판하기 전에 어머니의 심정을 헤아렸는가, 어머니와 아이들의 신원을 노출시키지 말았어야 하는 것이 아닌가 등의 문제가 제기되었다. 게다가 신문들은 그 어머니가 어린 나이에 부족의 땅에서 쫓겨나 이주 노동자가 된 원주민이라는 사실을 결코 밝히지 않았다. 그러나 랭은 정부에 고용되어 일을 한 것이고, 그녀의 사진은 가난하고 굶주린 많은 사람들의 삶에 변화를 가져왔다. 사진이 게재된 이후, 이주자 수용소에는 음식이 잔뜩 전해졌다.

사진은 복제와 조작이 가능하므로 〈이주자 어머니〉 같은 사진은 나중에 어떻게 사용되어야 하는가에 대한 윤리적 문제까지 불러일으킨다. 랭의 사진은 가난과 결핍에 저항하는 사람들의 상징으로 계속 쓰이고 있다. 이 사진은 책과 신문에 여러 번 실렸으며, 미국 우표 도안으로도 두 번이나 사용되었다.

2.77 도러시아 랭, 〈이주자 어머니〉, 1936. 워싱턴 국회도서관

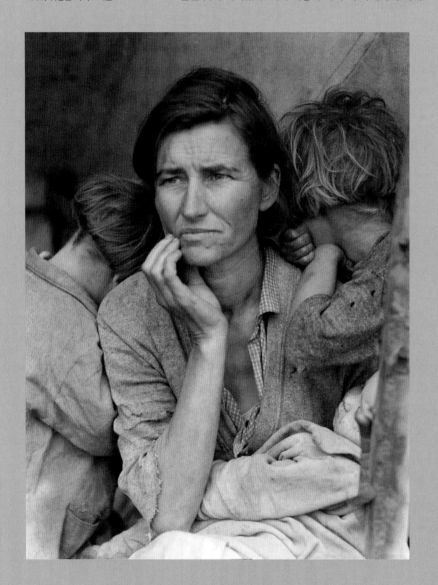

에도 깊이 관여했다. 이런 종류의 풍경사진은 자연의 장엄함을 일깨워줄 수 있다.

정물사진

현존하는 사진 중 가장 오래된 사진은 사진 스튜디오에 놓여 있던 사물들을 찍은 것이다. 사진가이자 화가였던 다게르는 정물사진 장르를 그림과 아주 비슷한 방식으로 사용했다. 정물, 즉 사물을 예술적으로 배열한 것은 빛과 그림자, **질감**의 형식적 관계를 연구하는 데 도움이 되었다. 당시 많은 미술가들은 작업실에서 실제 모델과 함께 작업했다. 그러나 다게르는 〈미술가의 작업실〉**2.79**에서 석고 **주형**을 사용했다. 당시 8분이 넘는 사진 노출 시간은 살아 있는 사람을 찍기에는 너

2.76 나다르, 〈사라 베르나르〉, 1865, 알부민 프린트, 파리 국립도서관

프랑스의 사진가 나다르 Nadar (1820~1910)는 유명한 미술가, 문필가, 정치가들의 초상사진을 많이 찍었다. 여배우 사라 베르나르의 사진 **2.76**은 나다르의 독특한 스타일을 잘 보여준다. 당시 초상사진에 복잡한 소품을 곁들이던 전형과 달리, 나다르는 단지 값비싼 천만 두르고 장식을 하지 않은 기둥에 기댄 베르나르를 **전경**에 내세웠다. 나다르는 모델에게만 초점을 맞추어 여배우의 우아한 외모와 그녀의 성격 중 내성적인 측면을 부각시키고 있다.

풍경사진

초상사진이 개인의 이미지를 포착하는 것이라면, 풍경사진은 대지와 풍광을 찍는다. 미국의 사진가 앤설 애덤스 Ansel Adams (1902~1984)는 미국 서부지역을 담은 풍경사진으로 유명하다. 〈모래언덕, 일출—죽음의 계곡, 캘리포니아 천연기념물〉**2.78**에서 애덤스는 균형 잡힌 효과를 얻기 위해 흰색, 검정색, 회색의 색조를 배치한다. 애덤스에게 안정적인 사진은 그 속의 모든 요소가 선명하게 잡히면서, 우리가 사진가의 의도대로 주제를 바라보는 데 일조하는 다양한 색조를 지닌 사진이다. 애덤스는 미국의 자연보호 단체인 시에라 클럽

2.78 앤설 애덤스, 〈모래언덕, 일출—죽음의 계곡, 캘리포니아 천연기념물〉, 1948년경

사진 **217**

2.79 루이-자크-망데 다게르,
〈미술가의 작업실〉, 1837,
다게레오타이프 전판, 16.5×21.6cm,
프랑스 사진 협회, 파리

2.80 에드워드 웨스턴, 〈피망
30번〉, 1930, 젤라틴 실버 프린트,
23.8×19cm, 크리에이티브
포토그래피 컬렉션 센터, 애리조나
대학교

무 길었기 때문이다.

20세기 초반 사진가들은 정물사진에 대해 조금 다른 접근법을 취했다. 미국의 에드워드 웨스턴 Edward Weston(1886~1958) 같은 사진가들은 대상을 아주 가까이에서 포착해 거의 **추상**적으로 보이게 하는 방법을 채택하면서, 새로운 시각적 경험을 만들어냈다. 사진 찍기는 발견의 과정과 같다고 믿었기 때문이다. 웨스턴은 또렷하게 초점이 맞은 사진을 광택 있는 종이에 인화하여 흰색 매트(이미지를 보여주는 창이 뚫린 카드보드로 만든 테)를 대고 단순한 액자에 넣었다. 그의 〈피망 30번〉**2.80**은 채소의 **형태**와 질감에 관람자가 주목하게 만든다. 이 이미지는 사람의 형태와 비슷한 특성을 띠면서 피망이 아닌 다른 것처럼 보이기 시작한다. 하지만 동시에 그것의 정체를, 즉 피망임을 명확히 드러낸다.

추상abstract: 자연계에서 알아볼 수 있는 이미지로부터 벗어난 미술 이미지.
형태form: 3차원으로 규정할 수 있는 대상(높이·너비·깊이가 있다).

보도사진

보도사진은 보도기사에 사용되는 사진을 말한다. 보도사진의 등장은 미국 남북전쟁 시기로 거슬러올라간다. 당시 사진 장비는 야외에서 사용하기에 충분할 만큼 간편해졌다. 요즘 우리는 사진이 현실을 왜곡하고 과장하고 심지어는 거짓말까지 할 수 있다는 사실을 쉽게 받아들이지만—사진은 복제되고, 변형되고, 일부의 시선만을 담도록 특정하게 자를 수 있기 때문에—한때 사람들은 사진이 태생적으로 진실한 매체라고 믿었다. 이런 신뢰성은 심지어 오늘날까지 뉴스 보도에서 중요한 역할을 하고 있다.

미국의 사진가 루이스 위크스 하인 Lewis Wickes Hine (1874~1940)은 1900년대 초기 어린이 노동의 부당함을 폭로하는 데 사진을 활용했다 **2.81**. 판매원, 수리공, 안전 조사원 등으로 변장을 하고 공장과 광산에 찾아가 거기서 발견한 어린아이들의 사진을 찍고 아이들의 나이도 자세히 기록했다. 이후에 그가 찍은 사진이 출간되었을 때, 대중은 아이들과 그들의 가혹하고 위험한 노동환경을 담은 사진을 보고 충격을 받았다. 그의 노력은 결국 어린아이들의 노동을 금지하는 법안 채택으로 이어졌다.

2.81 루이스 위크스 하인, 〈열 살 방적공, 휘트넬 면직 공장〉, 1908, 사진 프린트, 워싱턴 국회도서관

미국의 사진가 스티브 매커리 Steve McCurry (1950~)는 소비에트 침략 이후인 1984년에 아프가니스탄 난민수용소에서 〈아프간 소녀〉 **2.82a**라고 불리는 사진을 찍었다. 열두 살에 이미 부모를 잃은 소녀는 할머니, 오빠, 여동생들과 함께 고향을 떠나 눈 덮인 산을 걸어서 파

2.82a (왼쪽)스티브 매커리, 〈나자르바그 난민수용소의 아프간 소녀〉, 1984, 페샤와르, 파키스탄
2.82b (오른쪽)스티브 매커리, 〈샤르바트 굴라〉, 2002, 페샤와르, 파키스탄

사진 **219**

미술을 보는 관점
스티브 매커리: 사진가가 순간을 포착하는 방법

스티브 매커리는 1978년 러시아가 아프가니스탄을 침공하기 직전, 아프가니스탄 복장으로 변장을 하고 잠입하여 사진가로서의 경력을 시작했다. 사진가는 훌륭한 이미지를 포착할 기회를 잡으려면 끊임없이 기민한 상태에 있어야 한다. 여기서 그는 1983년의 모래폭풍 속에서 어떻게 인도 소녀들을 포착했는지를 설명한다.

2.84 스티브 매커리, 〈모래폭풍. 먼지를 가득 담은 강한 바람을 피하고 있는 여인들. 라자스탄, 인도〉, 1983

"나는 아주 오래된 택시를 타고 인도와 파키스탄 접경 지역의 사막을 여행하고 있었다. 그때는 라자스탄 지역이 가장 더워지는 6월이었고, 그 지역의 가뭄은 13년 동안 계속되고 있었다. 나는 몬순의 장마가 다가오고 있는 것을 예견하는 분위기의 사진을 찍고 싶었다.

길을 따라 내려가는데 모래폭풍이 점점 커지고 있었다—몬순 때 비가 내리기 직전에 나타나는 현상이었다. 모래폭풍은 쓰나미처럼 지면을 휩쓸 듯 지나가면서 몇 킬로미터나 되는 거대한 먼지 벽을 만들어냈고, 우리는 두꺼운 안개에 갇히고 말았다. 모래폭풍이 몰아치자 기온이 뚝 떨어졌고 귀가 먹먹할 정도로 소음이 심해졌다. 우리가 멈춘 곳에는 길에서 일—흉작 때문에 할 수밖에 없는 무언가—을 하고 있던 여인들과 아이들이 휘몰아치는 바람 속에서 가까스로 버티고 서 있었다. 그들은 모래와 먼지로부터 자신들을 보호하기 위해 모여 있었다. 그들은 자신들을 찍으려는 나를 알아채지도 못했다. 기이한 짙은 오렌지색 빛과 아우성치는 바람 속에서 모래와 먼지에 시달리며 그들은 노래와 기도를 했다. 삶과 죽음을 가르는 벼랑 끝에 서 있는 것처럼 보였다. 나는 이 모든 장면을 한 구도에 잡기 위해 광각 렌즈로 촬영했다.

몬순은 지구에서 가장 무시무시한 기후 현상이며, 인도인의 정신에 깊게 자리하고 있다. 인도 사람들을 이해하려면 먼저 몬순이 인도인의 영혼에 미친 영향을 이해해야 한다고 믿는 사람들도 있다.

몬순이 시작되면 대지는 물에 완전히 잠긴다. 몇 달이나 비가 전혀 내리지 않다가 그다음에는 갑자기 너무 많이 내리는 것이다. 세계의 절반은 변덕스러운 몬순의 바람 속에서 살아간다. 이런 환경에서 사진을 찍는 것은 정말로 힘든 일이다. 끊임없이 렌즈에 달라붙는 먼지와 빗방울을 닦아야 하는데 이 일이 전체 작업 시간의 반을 차지한다. 몬순 시기의 비는 바람을 동반하기에 우산을 머리와 어깨 사이에 바짝 끼우고 바람과 씨름해야만 한다."

2.83 마시우케 히로코, 《여기는 뉴욕: 사진의 민주주의》,2007, 뉴욕 역사 협회에서 전시

키스탄으로 도망쳤다. 매커리에게 개인의 사진들은 갈등의 이야기를 들려준다. 이 소녀는 매커리가 여행중에 만난 사람들 중 하나일 뿐이지만, 그녀의 눈빛은 잊혀지지 않았다. 2002년에 매커리는 이 원래의 사진을 이용해서, 당시에는 아프가니스탄에 돌아와 있던 샤르바트 굴라Sharbat Gula (1972년경~)를 다시 찾아냈다. 홍채 패턴으로 그녀가 동일인임을 확인한 것이다. 그들이 두번째로 만났을 때, 그녀는 남편이 아닌 남자에게는 웃어서도, 심지어는 쳐다봐서도 안 되는 관습 아래 살고 있었다. 그들의 만남은 두 번 다 카메라 렌즈를 통해서만 이루어졌다 **2.82b**.

오늘날 보도사진은 텔레비전과 인터넷을 통해 거의 실시간으로 사건을 전달하지만, 이 이미지들은 사건을 기록하고 후대에 남기는 역할도 한다. 정지 이미지는 순간을 그때로 고정한다. 2001년 9월 11일 세계무역센터가 공격을 받는 동안 찍힌 사진들은 바로 전 세계에 배포되었다. 9월 11일 이후 며칠 동안 한 무리의 사진가들은 뉴욕의 소호 거리에서《여기는 뉴욕: 사진의 민주주의》라는 전시를 열었다 **2.83**. 여기에 걸린 사진들은 전문 사진가이든 아니면 그날 마침 카메라를 들었던 아마추어이든, 공격을 직접 겪은 800여 명의 목소리를 대변했다. 이 전시는 전 세계를 순회한 후 사진을 뉴욕 역사 협

회에 기증했다.

사진 예술

보도사진가들이 실제 사건을 기록하는 데 초점을 맞추는 반면, 미술은 주제에 대한 미술가의 창조적 해석을 표현하는 것으로 볼 수 있다. 지금까지 살펴본 대로, 사진은 회화나 조각, 드로잉처럼 언제나 순수미술로 간주되지는 않는다. 사진은 발명 직후부터 그것을 현실을 기록하는 데 쓰는 것이 최선인지, 미술 작품을 만드는 방법으로 쓰는 것이 최선인지 뜨거운 논쟁을 일으켰다. 오늘날에는 주요 도시 아무 곳에서나 갤러리를 둘러보면 사진이 동시대의 많은 미술가들이 좋아하는 매체임을 확인할 수 있다. 그러나 세계의 주요 미술관에서 사진을 소장한 것은 최근 1980년대부터다.

'예술적인' 사진 만들기

스웨덴의 사진가 오스카르 구스타브 레일란데르Oscar Gustav Rejlander (1813~1875)는 여느 전통적인 미술가들처럼 노동집약적이고 시간이 오래 걸리는 작업을 했다. 레일란데르는 자신의 사진이 회화만큼 존중받기를 기대하여 회화의 외양과 과정을 모방했다. 그는 퍼즐조

사진 **221**

2.85 오스카르 구스타브 레일란데르, 〈인생의 두 갈래 길〉, 1857, 알부민 실버 프린트, 40.6×78.7cm, 왕립 사진협회, 배스, 영국

각처럼 자른 30개의 개별 네거티브로 〈인생의 두 갈래 길〉**2.85**을 제작했다. 그는 네거티브를 한 번에 하나씩 노출했으며, 그럴 때마다 나머지 사진들을 가렸다. 6주에 걸쳐 만들어진 결과물은 이어붙인 자국이 없는 하나의 장면처럼 보였다.

레일란데르가 수작업으로 이미지를 만들어낸 반면, 독일의 사진가 로레타 룩스 ^{Loretta Lux}(1969~)는 구성할 요소들을 결합하는 데 디지털 기술을 사용한다.

룩스는 친구의 아이를 촬영하고, 아이들이 동화 속에서 걸어나온 듯한 느낌을 주기 위해 색과 **비율**을 조정했다. 그녀는 때로 **배경**에 그림을 그린 다음 사진을 찍고 디지털 후처리를 해서 딴 세상을 보는 듯한 효과를 낸다. 그녀는 어디서나 사진작업을 하며, 각각의 사진에 몇 달에서 1년까지 할애하기도 한다. 〈기다리는 소녀〉**2.86**는 어린 소녀와 고양이가 낡은 소파에 앉아 있는 사진이다. 소녀의 쫑쫑 땋은 머리, 단정한 깃이 달린 교복 같은 원피스, 텅 빈 배경은 아이가 자신보다 훨씬 나이가 많은 사람들과 답답한 환경에서 시간을 보내고 있다는 인상을 준다. 레일란데르가 만든 것과 마찬가지로, 이 사진은 미술가가 만들기 전에는 존재하지 않았던 어떤 장면을 보여준다. 룩스는 디지털 기술을 미묘하게 사용하여 **규모**나 비율 같은 속성을 바꾸고, 이를 통해 자신이 원했던 효과를 만들어냈다.

세부의 기록과 시간의 정지

다른 사진가들이 전통적인 회화를 흉내내려고 애쓰던 시기에, 미국의 사진가 앨프리드 스티글리츠 ^{Alfred Stieg-litz}(1864~1946)는 명료함과 리얼리즘이라는 사진 매

2.86 로레타 룩스, 〈기다리는 소녀〉, 2006, 일포크롬 프린트, 30.1×40.3cm

체의 특성을 특히 강조하고자 했다. 스티글리츠는 예술적인 사진을 만들었을 뿐만 아니라, 잡지 『카메라 워크』(1902년 첫 호 발행)나 자신이 운영한 뉴욕 갤러리들을 통해 사진을 순수미술 매체로 격상시키고자 노력했다. 스티글리츠가 유럽으로 여행하던 중에 찍은 〈삼등선실〉2.87은 값이 가장 싼 좌석의 갑판을 보여준다. 삼등 선실은 스티글리츠가 타고 있던 일등 선실과 분리되어 있었다. 스티글리츠는 사진의 중앙 근처 위쪽

갑판의 밀짚모자, 아래쪽 남자가 멘 멜빵의 교차된 선, 왼쪽으로 기운 굴뚝, 오른쪽의 계단, 둥근 기계류의 형태, 늘어진 쇠사슬과 삼각형 돛대 등에서 **형상**의 **구성**과 **리듬**을 발견했다. 이런 구성은 완전히 현대적인 것으로 보였고, 당대의 추상 회화를 연상시켰다.

스티글리츠의 뚜렷한 초점과 형식적 구성에 대한 생각과는 반대로, 미국의 사진가 게리 위노그랜드^{Garry Winogrand}(1928~1984)는 사진의 정직성과 진실에 더 관

2.87 앨프리드 스티글리츠, 〈삼등선실〉, 1907, 클로라이드 프린트, 11.1×9.2cm, 앨프리드 스티글리츠 컬렉션, 시카고 미술대학

비율proportion : 작품의 전체에 대한 개별 부분의 상대적 크기.

배경background : 작품에서 관람자로부터 가장 떨어진 것처럼 묘사된 부분. 흔히 중심 소재의 뒤편.

규모scale : 다른 대상이나 작품, 측량 체계와 비교한 대상이나 작품의 크기.

형상shape : 경계가 선에 의해 결정되거나 색채 또는 명도의 변화로 암시되는 2차원의 면적.

구성composition : 작품의 전체적 디자인이나 조직.

리듬rhythm : 작품 안에서 어떤 요소가 규칙적으로 반복되는 것.

사진 **223**

2.88 게리 위노그랜드, 〈센트럴 파크 동물원, 뉴욕 시〉, 1967, 젤라틴 실버 프린트, 27.9×35.5cm

심이 있었다. 위노그랜드는 어디나 쉽게 가지고 다닐 수 있는 작은 카메라를 사용했다. 그는 사진을 찍기 전에 모델의 포즈를 정하거나 배경을 설정하지 않았다. 그가 찍은 많은 사진들은 즉흥적으로 보인다. 도시의 길을 걷다가 발견한 것을 찍은 〈센트럴 파크 동물원, 뉴욕 시〉**2.88**처럼 말이다. 스냅사진 미학이라고 불리는 위노그랜드의 접근법은 격식이 없고 비전문적으로 보이지만, 그가 의도한 것은 진지하고 예술적인 사진이었다.

포토콜라주와 포토몽타주

콜라주는 별개의 재료 조각들을 한데 붙여서 이미지를 구성하는 방식이다. 콜라주는 그것을 만드는 기술과, 결과물로 나온 작품 모두를 지칭하는 이름이다. 콜라주에는 사진을 기반으로 한 이미지나 이미 인쇄된 물질을 이용할 수 있다. 때로는 사진과 글을 결합하기도 한다. 콜라주는 드로잉과 회화처럼 고유한 미술 작품이며, 일반적으로 복제를 하지 않는다. 이와는 반대로 포토몽타주는 복제를 위해 만드는 것이다. **포토몽타주**를 만드는 미술가는 작은 사진 이미지들(인화물이나 네거티브)을 결합하거나 겹쳐나간 후 그 결과를 다시 사진으로 찍거나 스캔한다.

독일의 미술가 한나 회흐 Hannah Höch (1889~1978)는 포토몽타주를 최초로 만든 사람 중 한 명이다. 회흐는 제1차세계대전 이후의 사회 상황에 저항하는 수단으로 포토몽타주를 사용했다. 〈독일의 마지막 바이마르 공화국의 배불뚝이 문화적 시대를 부엌칼로 잘라라〉**2.89**에서 회흐가 조합한 **다다**적인 글과 그림은 복잡한 동시에 터무니없다. 무질서한 이미지는 당대의 혼란스러운 삶의 모습을 효과적으로 반영하고 있다.

미국의 사진가 스티븐 마크 Stephen Marc (1954~)는 이미지를 조작하고 병치하여 새로운 의미를 만들어낸다. 마크는 〈무제-지하 철로로 들어가는 길〉**2.90**에서 다양한 출처에서 가져온 사진들을 뒤섞어 시각적으로 흥미로운 층위를 만들어내고 있다. 이 사진들은 과거가 현재에 어떻게 스며들어 있는지에 대한 복합적인 생각을 전달한다. 마크는 미시시피 주 빅스버그에 위치한 시더 그로브 농장의 어둡고 강렬한 역사를 부각시키면서 그곳의 노예 구역을 촬영했다. 사진은 자신의 노예들을 해방시키지 않기로 한 것을 변명하는 노예 주인의 편지에서 발췌한 글도 포함하고 있다. 철책과 낡은 괭이, 목화나무 그루들이 빚어내는 리듬 사이에 젊은 남자가 끼어든다. 그는 파이 베타 시그마 클럽의 문양

콜라주collage : 주로 종이 같은 물질을 화면에 풀로 붙여 조합하는 미술 작품. 프랑스어로 '붙이다'를 뜻하는 'coller'에서 유래.

포토몽타주photomontage : 여러 개의 독립적 이미지를 (디지털 또는 다중 필름 노출을 이용하여) 하나로 결합한 사진 이미지.

다다dada : 부조리와 비이성이 난무했던 1차 세계대전 무렵 일어난 무정부주의적인 반·예술·반전 운동.

을 새겨 클럽의 일원임을 자랑한다. 미술가는 이러한 표시들을 아프리카의 희생 제의와 신체 표식 행위, 가축과 노예에게 찍던 낙인의 동시대적 변용으로 간주한다. 오늘을 사는 아프리카계 미국인의 역사적인 배경

으로 인해 이 이미지는 더 흥미로워진다.

흑백사진 대 컬러사진

컬러사진은 19세기 말에 발명되었지만, 이 방식이 널

사진 225

리 사용된 것은 훨씬 나중의 일이다. 1930년대에 컬러 필름이 상업적으로 유통되기 전까지 미술가들은 사진에 직접 색을 칠하거나 복잡한 방식을 사용했다. 그 이후에도 흑백사진을 선호하는 미술가들이 있었다. 흑백사진은 사진의 구성 요소를 더 명확하게 드러내기 때문이다. 오늘날에는 우리가 보는 이미지의 대부분이 색이 있기 때문에 흑백사진은 오래된 듯한 인상을 준다.

영국의 미술가 로저 펜턴 Roger Fenton(1819~1869)은 크림 전쟁(1853~1856)의 사진을 찍는 일로 출판사에 고용되었다. 그의 임무는 전쟁에 가담한 영국 정부에 대한 대중의 달갑지 않은 여론을 돌리는 것이었으므로, 그의 사진 중에는 전쟁에서 다친 사람들이나 죽은 시신을 찍은 사진이 없다. 〈사망의 음침한 골짜기〉**2.91**라는 제목은 『성경』의 '시편' 23장에서 가져온 것이다. 이 장은 하느님이 불쌍하고 고통받는 사람들에게 내리는 평안을 이야기하고 있다. 흑백사진에서 널브러져 있는 포탄들은 으스스한 분위기를 주며 심지어 해골처럼 보이기도 한다. 펜턴은 전투가 끝난 후의 황량함과 적막감을 시적이고 생각을 자극하는 장면으로 포착해냈다.

미국의 사진가 샐리 만 Sally Mann(1951~)이 작업한 《직계가족》 연작은 일상적인 순간을 향수어리고 흥미로운 상태로 변형하기 위해 흑백사진을 사용했다. 주목하지 못한 채 지나갔을 법한 유년 시절의 경험과 가족 사이에서 일어난 일의 단편들이 정직하고 참신한 방법으로 포착되어 있다. 이 이미지는 아이들이 아무 생각

없이 되풀이하는 행동을 통해 그들이 어른이 되었을 때의 행동을 종종 예견할 수 있다는 사실도 드러낸다. 만은 사진을 찍기 위해 자신의 아이들과 협업을 했는데, 때로는 아이들이 아이디어를 내기도 했다. 〈새로운 엄마들〉**2.92**은 만의 딸들이 훨씬 나이 많은 여성이라고 가장하고 노는 장면을 보여준다.

미국의 사진작가 샌디 스코글런드 Sandy Skoglund(1946~)의 컬러사진 〈방사능 고양이〉**2.93**는 아주 세심하게 짜맞춘 **서사적 타블로**, 또는 배열이다. 스코글런드는 사진에 들어가는 모든 소품을 직접 만들고 배열

2.91 (왼쪽) 로저 펜턴, 〈사망의 음침한 골짜기〉, 1855, 게른스하임 컬렉션, 해리 랜섬 인문학연구소, 오스틴 텍사스 대학교
2.92 (오른쪽) 샐리 만, 〈새로운 엄마들〉, 1989, 젤라틴 실버 프린트, 20.3×25.4 cm

2.93 샌디 스코글런드, 〈방사능 고양이〉, 1980, 시바크롬 곧 피그먼트 잉크젯 컬러 사진, 65×88.9cm

2.94 에드워드 버틴스키, 〈생산 #17, 데다 닭 가공 공장〉, 2005, 더후이, 지린 성, 중국

한 후 배우를 고용하여 포즈를 취하게 한 다음 그 장면을 사진으로 찍는다. 때때로 그녀는 장면 자체를 전시하기도 한다. 〈방사능 고양이〉의 기이한 색채는 사실적 요소와 허구적 요소를 **초현실적**으로 결합하여, 우리가 보는 것을 정말 믿어야 하는지 의문을 품어보라고 말한다.

캐나다의 작가 에드워드 버틴스키 Edward Burtynsky (1955~)는 강렬한 색채의 사진을 세로 0.9미터에 가로 1.2미터의 큰 크기로 인화하여, 작은 세부사항을 통해서 광대한 도시의 풍경에 비해 소소한 인간의 인상을 만들어낸다. 《생산》 연작이라고 불리는 그의 작품은 원재료와 재활용 물질을 가지고 공산품을 만들어 세계 각지로 보내는 중국 공장에 주목한다. 〈생산 #17〉**2.94**은 닭 가공 공장에서 일하는 노동자들의 풍경을 보여준다. 진분홍색 유니폼, 흰색 바지와 장화, 새파란 앞치마는 이 창고에서 돌아가는 산업의 으스스함을 강조하고 있다. 버틴스키의 이미지는 논쟁을 피하지 않고 시선을 사로잡아서 평소에 잘 의식하지 못했던 부분을 주목하게 한다. 버틴스키는 문명이 지구에 끼친 영향에 대해 관람자가 각자 결론을 이끌어내기를 원한다고 말했다. 왜냐하면 "그것은 단순히 맞고 틀리고의 문제가 아니라 완전히 새로운 방향의 생각을 요하기 때문이다."

결론

카메라라는 인공 눈과 필름의 화학 작용이 발명되면서 미술가는 세상을 기록하는 새로운 방법을 찾게 되었다. 사진가들은 여느 미술가와 마찬가지로 무엇을 포함하고 무엇을 남길지, 어떻게 이미지를 구성하고 어떻게 장면 안의 요소들 간에 균형을 맞출지를 결정한다. 사진가들은 초상을 찍을지, 풍경이나 정물을 찍을지도 결정한다. 아마도 그들은 새로운 이야기를 하겠다는 결심을 할 것이다.

그렇다면 어떤 이미지를 선택해야 '진실'을 말하는 것인가? 어떤 사진가들은— 디지털 이미지를 사용하는 사진가들조차도— 회화의 전통과 비슷하게 많은 시간을 요하는 수작업 기술을 택한다. 또 어떤 사진가들은 훨씬 일상적인 방식에서 오는 즉각적이고 직접적인 느낌을 선호한다. 수백 장의 사진을 찍고 겨우 한 장밖에 건지지 못하더라도 말이다. 어떤 종류의 이미지가 나오건 간에 사진이라는 매체는 유일무이한 것이다. 왜냐하면 사진은 시간 속의 특정 순간(카메라가 포착한 바깥세상에 존재하는 현실)과 미술가의 정신 속에서 이루어진 창조적이고 **표현적**인 선택 모두와 직접 연결되어 있기 때문이다.

서사적(작품)narrative: 이야기를 들려주는 미술 작품.
타블로tableau: 미술적 효과를 내기 위해 배열된 정지 장면.
초현실적surreal: 1920년대와 그 이후에 있었던 초현실주의 운동을 연상시키는 것. 초현실주의 미술은 꿈과 무의식에서 영향을 받았다.
표현적expressive: 관람자의 감정을 흔들 수 있는.

사진 **227**

2.6

필름/비디오 아트와 디지털 아트

Film / Video and Digital Art

동영상은 미술가들이 사용하는 **매체** 중에서 가장 최근에 채택된 매체이다. 현재까지 영화의 역사에서 영화를 만드는 주요한 도구는 유연한 셀룰로이드 감광 필름이었다. 필름 카메라는 초당 수많은 개별 프레임을 찍고, 이를 모두 한 줄의 필름에 차례로 노출하여 움직임을 포착한다. 동영상은 현상과 편집을 거친 후 프로젝터의 밝은 빛 앞을 통과하여 이미지를 스크린에 비춘다.

영화는 값비싼 매체이기 때문에 오늘날 필름으로 영화를 만들려면 막대하고, 대개 상업적인 투자가 필요하다. 필름 영화는 돈이 많이 든다. 많은 재료와 고도로 전문화된 장비, 제작비가 필요하기 때문이다. 반대로 디지털 기술은 그만한 제작 비용이 필요치 않기 때문에, 장비와 소프트웨어에 한번 투자하면 영화를 만드는 제반 비용은 상대적으로 낮아진다. 얼마 전까지만 해도 자가 제작 영화, 예술 작품, 독립 영화, 주류 영화 모두 필름으로 만들고 상영했다.

반면에 아날로그 비디오는 일반적으로 손으로 들 수 있는 작은 카메라로 만든다. 녹화물은 보통 테이프에 담기며, 카메라의 스크린이나 텔레비전 화면으로 볼 수 있다. 비디오는 필름과 마찬가지로 다양한 효과를 위해 별개의 촬영물을 (붙여서) 편집할 수 있다. 필름과 비디오는 본성상 아날로그적이어서 처음부터 끝까지 봐야 한다. 물론 어느 부분을 빨리 감기를 해서 넘어가거나 되감기를 해서 다시 보는 것도 가능하긴 하다. 최근에 개발된 디지털 비디오카메라는 이미지를 DVD 디스크나 컴퓨터 하드 드라이브에 파일로 저장한다. 이 이미지는 컴퓨터 모니터로 보거나 디지털 프로젝터를 이용해 스크린으로 볼 수 있다. 필름으로 찍은 동영상은 편집이나 상영을 위해 종종 디지털 형식으로 전환된다.

영화 이전의 동영상

어떻게 하면 움직임의 환영을 만들 수 있을까? 그 원리는 필름으로 정지 이미지나 동영상을 발명하기 훨씬 오래전부터 알려져 있었다. 조에트로프**2.95**라고 부르는 어린이 장난감의 안쪽에는 일련의 이미지가 그려진 회전 원통이 들어 있다. 원통 바깥쪽에 낸 홈을 들여다보면서 통을 돌리면, 이미지가 연속해서 움직이는 듯한 느낌을 받는다. 이런 식으로 만들어지는 움직임의 환영이 현대 필름과 비디오 기술의 기본이다.

별개의 이미지들이 일정한 간격으로 눈앞에 나타나면 우리는 그것들을 연속된 장면으로 보는데, 이를 잔상 효과라고 한다. 시각은 사물이 사라진 후에도 유지되기 때문에 우리의 뇌가 그것들을 연결한다는 것이다. 이런 이론은 분리되어 있는 정지 이미지들을 넘기면 연결되어 움직이는 것처럼 보이는 플립북의 원리이기도 하다. 카메라가 포착한 이미지에도 똑같은 원리가 작동하여, 이미지가 빨리 연속될수록 실제로 움직이는 것처럼 보인다. 맨 처음 필름을 영사할 때는 프레임 사이에서 '깜빡임'을 볼 수 있었다. 현대의 영화는 1초에 24개 프레임으로 구성된 이미지를 보여주며, **아이맥스**라는 고화질 영화는 48개 프레임을 보여준다.

이상하게 들릴 수도 있지만, 움직이는 사진을 만들기 위해서는 먼저 움직임을 정지 이미지로 고정해야 한다. 영국의 사진가 에드워드 마이브리지 Eadweard Muybridge(1830~1904)는 여러 번 실패한 후에, 열두 대의 카

매체 medium(media): 미술가가 미술 작품을 만들기 위해 선택하는 재료. 예를 들어 캔버스·유화·대리석·조각·비디오·건축 등이 있다.

아이맥스 IMAX: 일반적인 것보다 훨씬 큰 크기의 영화도 고해상도로 기록하고 볼 수 있는 상영 형식.

이어지면서 변하는 이미지들

들여다보는 곳

회전

2.95 조에트로프의 도해

메라를 일렬로 배치하여 달리는 말을 열두 장의 연속 사진으로 찍었다. 경주로를 가로지르는 전선에 연결된 카메라들을 말이 지나가는 시점에 작동시킨 것이다.

마이브리지는 전속력으로 달리는 말이 땅에서 동시에 네 발을 모두 떼는 순간이 있는지에 4만2,000달러를 걸었다. 카메라는 육안으로는 보지 못하는 사실을 증명했다(도판 **2.96**의 세번째 장면을 보라). 이전의 사람들은 말이 땅에서 발을 뗄 때 다리가 흔들목마의 다리처럼 쭉 펴질 것이라고 생각했다. 마이브리지의 사진은 과학잡지 『사이언티픽 아메리칸』에 사진을 잘라 조에트로프를 만들 수 있는 설명서와 함께 실렸다.

2.96 에드워드 마이브리지, 〈달리는 말〉, 1878, 알부민 프린트, 워싱턴 국회도서관

Copyright, 1878, by MUYBRIDGE. MORSE'S Gallery, 417 Montgomery St., San Francisco

THE HORSE IN MOTION.

Illustrated by
MUYBRIDGE.

Patent for apparatus applied for. AUTOMATIC ELECTRO-PHOTOGRAPH.

"SALLIE GARDNER," owned by LELAND STANFORD; ridden by G. DOMM, running at a 1.40 gait over the Palo Alto track, 19th June, 1878.

The negatives of these photographs were made at intervals of twenty-seven inches of distance, and about the twenty-fifth part of a second of time; they illustrate consecutive positions assumed during a single stride of the mare. The vertical lines were twenty-seven inches apart; the horizontal lines represent elevations of four inches each. The negatives were each exposed during the two-thousandth part of a second, and are absolutely "untouched."

무성영화와 흑백영화

최초의 영화는 길이가 아주 짧았고, 아기에게 밥을 주거나 춤을 추는 모습, 퇴근 시간에 공장문을 나서거나 여객 기차가 도착하는 모습 등 매일 일어나는 단순한 상황을 기록하는 것이 고작이었다. 초기의 영화는 흑백 화면에 소리도 음악도 없었다. 이 영화들은 20세기 초에 인기 있었던, 니켈로디언이라는 길가의 작은 영화관에서 상영되었다. 니켈로디언은 피아노와 드럼으로 반주를 들려주었으며, 어떤 곳에서는 영화 속 한 장면을 설명해주는 해설자가 나오기도 했다. 이후 영화는 사업적으로 성장하면서 크고 화려한 영화관에서 상영되었고, 파이프 오르간을 구비한 곳도 있었다.

영화는 1896년부터는 유럽과 미국 전역에서 상영된다. 프랑스의 마술사이자 영화감독 조르주 멜리에 Georges Méliès(1861~1938)는 극장식 마술 쇼의 일부로 영화를 상영하기 시작했다. 그의 공상과학적이고 환상적인 무성영화는 속임수 효과와 유머로 유명했다. 멜리에의 가장 유명한 영화 〈달세계 여행〉(1902)에는 기관포로 쏜 우주선을 타고 달로 날아가는 천문학자 무리가 나온다**2.97**. 우주선은 사람 얼굴을 한 달의 오른쪽 눈과 충돌하고, 경이로운 달의 광경을 마주한 천문학자들은 셀레나이트라는 달세계 사람들을 만난다. 멜리에는 시간이 미래로 흐르는 느낌을 주기 위해 장면과 컷을 반복하는 방법인 다중노출을 최초로 개발했다.

미국의 영화감독 D. W. 그리피스 D. W. Griffith(1875~1948)의 작품 〈국가의 탄생〉(1915)은 할리우드 최초의 블록버스터 영화이자 최초로 대서사를 다룬 영화이다**2.98**. 이 영화는 장면 전환을 표현하고 다양한 속도감을 내는 독창적인 편집 **양식**을 포함해서 수많은 새로운 기법을 보여주었다. 영화는 이야기를 끌어가기 위해 말로 하는 대화보다는 상징과 몸짓, 자막(스크린에 뜨는 글씨)을 활용했다. 오늘날 이 영화는 인종적 편견과 미국 남부의 전형을 강조했다는 점 때문에 논란이 되고 있다. 실제로 극단주의 KKK집단에서는 이 영화를 단원 모집에 이용했다. 이런 유쾌하지 않은 역사에도 불구하고 〈국가의 탄생〉은 장대한 제작 규모, 양식과 기술의 혁신, 영화라는 매체를 **선전** 도구로 사용했다는 점에서 매우 중요하다.

또다른 미국의 영화감독 오슨 웰스 Orson Welles(1915~1985)는 영화 〈시민 케인〉(1941)의 각본을 쓰고 감독을 하고 출연을 했다. 이 영화는 상업적으로 실패했으나 비평가들에게 빛나는 찬사를 받았고**2.99**, 오늘날에는 시대를 통틀어 가장 중요한 영화 중 하나로 꼽힌다. 웰스의 영화는 당시 신문계의 거물인 윌리엄 랜돌프 허스트 William Randolph Hearst(1863~1951)를 모델로

2.97 조르주 멜리에, 〈달세계 여행〉 스틸컷, 1902, 14분, 스타 필름

2.98 D.W. 그리피스, 〈국가의 탄생〉 홍보 포스터, 1915

2.99 오슨 웰스, 〈시민 케인〉 스틸컷, 1941, 112분, RKO 픽처스

한 가상의 인물 찰스 포스터 케인의 이야기를 전한다. 웰스는 케인의 이야기를 보여주면서 당시에는 굉장히 혁신적이던 기술을 이용했다. 진짜 이야기를 따라가는 듯한 인상을 주는 가짜 신문 표제와 뉴스 영화 형식을 등장시킨 것이다. 줄거리의 나머지 부분은 플래시

백 기법을 사용했다. 또한 극적인 조명, 혁신적인 편집, 자연 음향, 정교한 세트, 이동식 카메라 촬영, 깊은 초점과 낮은 카메라 앵글 등 혁명적인 기법들을 보여주었다. 이 영화는 아메리칸 드림의 가치에 대한 질문을 던졌고, 영향력 있는 공인이던 허스트를 비판해서 논쟁을 불러일으켰다.

유성영화와 컬러영화

1920년대 말부터 영화 제작사들은 관객을 끌 새로운 방법으로 **색채**를 사용했다. 색을 사용한 최초의 대중영화는 새로운 방법과 옛 방법을 결합했다. 〈오즈의 마법사〉(1939)에서 주인공 도로시 게일은 태풍에 휩쓸려 캔자스에서 총천연색의 나라 오즈로 날아간다**2.100**. 이야기의 두 무대는 색채의 유무로 구분된다. 영화는 도로시가 흑백의 세계, 즉 고향인 캔자스 농장에 있는 장면으로 시작된다. 뒤에 나오는 오즈의 빛나는 색채는 캔자스와는 동떨어진 환상의 세계로 우리를 데려간다. 색채는 영화 전반에서 두드러지게 돋보이는 특징이다. 도로시는 루비색 신발을 신고 친구들―강아지 토토,

2.100 빅터 플레밍, 〈오즈의 마법사〉 스틸컷, 1939, 101분, MGM

배경 background : 작품에서
관람자로부터 가장 멀리 떨어진
것처럼 묘사된 부분. 흔히 중심 소재의
뒤편.

허수아비, 양철 나무꾼, 겁쟁이 사자—과 함께 마법사를 찾기 위해 노란 벽돌 길을 따라 에메랄드 시로 간다.

1927년 이전에 영화에 사용된 모든 소리는 극장 건물 안에서 연주자들이 라이브로 공연한 것이었다. 이후에는 통합 음향이 개발되어 대화와 배경 소음, 음악을 영화 안에 집어넣을 수 있게 됐다. 1952년에 제작된 〈사랑은 비를 타고〉는 무성영화 제작사가 힘겹게 유성영화로 옮겨가는 이야기를 통해 무성영화 시대를 되돌아본다. 영화에 들어가는 노래는 배우들이 카메라 앞에서 직접 부른 것이 아니라 별도로 녹음한 것이었기 때문에, 소리와 배우의 입모양을 맞추는 것과 더빙은 초기 유성영화의 가장 큰 기술적 도전이었다. 영화는 이 상황을 유머 넘치게 담고 있다. 이 영화의 가장 유명한 장면은 주연배우 진 켈리가 비 오는 거리에서 환희

에 차서 주제가를 부르는 부분이다. 뮤지컬은 대화·노래·춤이 어우러져 이야기를 전하며, 이 장면처럼 종종 대화는 전혀 없이 노래와 춤으로만 이야기를 끌어가기도 한다.**2.101**.

애니메이션 영화와 특수효과

애니메이션은 드로잉이나 사물의 정지 사진을 찍고 매 장면마다 움직임에 조금씩 변화를 준 다음, 모든 이미지를 연속적으로 영사하여 움직이는 환영을 만들어낸다. 픽사 스튜디오 같은 오늘날의 애니메이션 제작사들은 컴퓨터로 수천 장의 이미지를 만들고 복제한다.

영화를 촬영할 때 특수효과는 모형이나 소품이나 분장을 사용해서 만들 수도 있고, 디지털 기술로 만들 수도 있다.

가장 초기의 애니메이션 영화는 꼭두각시나 인형을 사용해 만들었다. 스톱액션 애니메이션 영화는 인물들을 한 동작으로 촬영하고, 이를 아주 약간 움직인 후 다시 촬영한다. 그러고는 생각했던 움직임의 연속 장면이 나올 때까지 이 과정을 계속 반복한다. 러시아의 애니메이션 영화감독 블라디슬라프 스타레비치 Wladyslaw Starewicz (1882~1965)는 벌레를 주인공으로 해서 불륜을 비꼬는 스톱액션 애니메이션 〈카메라맨의 복수〉(1912)를 만들었다.**2.102**. 딱정벌레 씨는 도시로 출장을 간다. 그는 '게이 잠자리'라는 극장식 술집에서 무용수인 잠자리 양을 만난다. 그녀에게 연정을 품고 있던 극장의 카메라맨 메뚜기는 질투심에 사로잡혀 딱정벌레 씨와 잠자리 양을 촬영한다. 집으로 돌아간 딱정벌레 씨는 아내가 친구인 미술가 귀뚜라미의 품에 안겨 있는 것을 보게 된다. 딱정벌레 씨는 귀뚜라미를 두들겨팬 후, 아내를 용서한다. 그리고 아내를 데리고 영화관에 가는데, 커다란 스크린에서는 그의 몰지각한 행동이 상영되고 있다. 이 영화는 줄거리에 익살스러움을 더해주는 위트만큼이나 벌레들의 신체적 표현이 놀랍다. 많은 다른 애니메이션 영화들과 마찬가지로 〈카메라맨의 복수〉는 아이들보다 어른을 위해 만든 것이다.

애니메이션 영화를 만드는 일반적인 방법을 셀 애니메이션이라고 한다. 셀 애니메이션은 셀이라는 이름

2.101 스탠리 도넌·진 켈리, 〈사랑은 비를 타고〉 스틸컷, 1952, 103분, 제작 리브 주식회사, 배급 MGM

2.102 블라디슬라프 스타레비치,
〈카메라맨의 복수〉, 1912, 칸존코프
영화사 제작, 모스크바

2.103 미야자키 하야오·커크
와이즈(영어판), 〈센과 치히로의
행방불명〉 스틸컷, 2001, 125분,
지브리 스튜디오

이겨내고 시험을 통과해야 한다.

하야오는 이 애니메이션의 기초로서 상세한 스토리보드 또는 몇 개의 드로잉을 혼자 만들었고, 미술가로 구성된 팀이 그것을 완성했다. 투명한 시트에 그린 **배경**은 장면 전체에 사용되었는데, 움직이는 사물의 동작이 발생할 때마다 매번 각각의 드로잉을 해야 했다. 〈센과 치히로의 행방불명〉은 매초 최소한 열두 개에서 서른 개의 드로잉이 필요했다. 이 영화의 총 길이(125분)로 볼 때 최소 9만 장에서 최대 20만 장의 드로잉이 필요했을 것이다.

미국의 영화감독 조지 루커스George Lucas(1944~)는 〈스타워즈〉(1977)로 1억 9400만 달러라는 입장 수익을 올리고 공상과학 영화를 주류로 끌어들이면서 블록버스터 영화에 새 기준을 세웠다. 이 영화는 영원한 이야깃거리인 선과 악의 대결을 인간 대 기이한 생명체라는 공상적인 구도로 제시했다. 〈스타워즈〉 시리즈는 정교하고 상상력 넘치는 특수효과로 유명하다. 우주전쟁과 외계 환경 등 환상적이고 극적인 장면들은 튀니지와 과테말라·캘리포니아 데스 밸리Death Valley 등에서 찍은 영상들을, 극사실적인 그림·세밀한 모형·컴퓨터로 만든 디지털 효과를 사용해서 스튜디오에서 만

의 드로잉을 연속적으로 사용한다. 미야자키 하야오宮崎駿(1941~)가 각본과 감독을 맡은 오스카 수상작 〈센과 치히로의 행방불명〉(2001)은 가족과 함께 새로운 도시로 이사 가게 되어 기분이 좋지 않은 열 살 소녀 치히로의 이야기다. 부모가 돼지로 변한 후, 치히로는 일본의 신화에 나오는 요괴들로 가득한 세계에 들어간다**2.103**. 소녀는 가족을 되찾을 힘을 얻기 위해 두려움을

들어낸 이미지와 결합한 것이다**2.104**.

프랑스의 영화감독 장-피에르 주네Jean-Pierre Jeunet(1953~)는 영화 〈아멜리에〉(2001, 일명 〈아멜리에 풀랑의 멋진 운명〉)에서 수줍음 많은 스물세 살 웨이트리스의 이야기를 하기 위해 실사 촬영 필름에 애니메이션과 특수효과를 덧붙였다**2.105**. 아멜리에의 심장은 한순간 그녀의 가슴 밖으로 튀어나와 박동하고, 자신이 짝사랑하는 니노가 가버리자 녹아내려 마룻바닥에 물웅덩이로 흩어져버린다. 이 영화에서는 인상주의 미술가 피에르-오귀스트 르누아르Pierr-August Renoir(1841~1919)의 그림 〈뱃놀이하는 사람들의 점심 식사〉 같은 소품들이 조연만큼이나 중요한 역할을 한다. 주네는 일상의 마법 같은 특성을 드러내기 위해 환상과 현실, 풍부한 색상을 뒤섞는다.

2.104 조지 루커스, 〈스타워즈 에피소드 4-새로운 희망〉 스틸컷, 1977, 121분, 루커스필름

2.105 장-피에르 주네, 〈아멜리에〉 스틸컷, 2001, 122분, 클로디 오사르 프로덕션

영화 장르

시간이 지나면서 영화의 **장르**는 각각의 관습, 줄거리, 전형적인 캐릭터를 발전시켜왔다. 우리가 보았듯이 뮤지컬 영화는 노래와 춤을 줄거리 안에 짜넣는다. 공상과학 영화는 일상 너머의 시공간에 있는 환상을 탐색한다. 로맨틱 코미디 영화와 서부영화는 각각 인간 관계에 대한 엇갈리는 시각과 미국 역사를 다룬다. 또다른 익숙한 장르로는 공포영화와 다큐멘터리 영화가 있다.

초기 공포영화의 하나인 〈칼리가리 박사의 밀실〉(1919)은 무섭고 악몽 같은 세계를 창조했다. 로베르트 비네 Robert Wiene(1873~1938)가 만든 이 영화는 정신과 의사인 칼리가리 박사와 미래를 볼 수 있는 시종 체사레의 이야기다. 또다른 등장인물인 프란시스는 칼리가리와 체사레가 자신의 친구를 포함한 많은 사람을 죽인 연쇄살인범이라고 의심한다. 한 장면에서는 체사레가 프란시스의 약혼녀인 제인을 납치하기도 한다2.106(체사레가 다리에서 제인을 끌고 가는 모습이 발각된다). 이 영화는 프란시스가 칼리가리 박사의 환자임이 밝혀지면서, 결국 이 모든 것이 프란시스의 망상이었다는 반전으로 끝난다.

〈칼리가리 박사의 밀실〉은 줄거리 전개, 등장인물의 성격, 기이하고 변화무쌍한 분위기, 그리고 이런 심리 상태를 표현하기 위한 장면 구성 방법으로 유명하다. 의상, 분장, 제스처와 음악이 한데 어우러져 어둡고 기이한 분위기를 조성한다. 화자의 고통스러운 마음을 흉내내는 구부러진 벽, 앙상한 건물과 흔들리는 식물들의 **형태**와 같은 **표현주의**적 세트는 독일 미술가들이 만들었다.

다큐멘터리는 사건이나 사람 같은 실제 피사체에 대한 정보를 준다. 어떤 다큐멘터리는 사건과 거기 나오는 사람들의 목소리와 행동을 찍는 방식으로 이야기를 직접 제시한다. 또다른 다큐멘터리들은 과거, 현재, 미래의 사건을 함께 편집하여 이야기를 들려준다. 행동이나 사건을 설명하거나 해석하기 위해 해설을 덧붙이기도 한다. 대부분의 다큐멘터리 영화는 관점을 드러내기 위해 사실적인 정보를 정리하는 등의 접근법을 포함한다.

데이비스 구겐하임 Davis Guggenheim(1963~)이 감독한 〈불편한 진실〉(2006)은 지구 온난화에 대한 놀랄만한 사실들을 알려준다. 이 영화는 미국의 전 부통령 앨 고어 Al Gore(1948~)의 기후변화에 대한 강연, 그의

장르genre : 예술적 주제에 따른 범주. 대체로 영향력이 강한 역사와 전통을 가지고 있다.
형태form : 3차원으로 규정할 수 있는 대상(높이·너비·깊이를 가지고 있다).
표현주의expressionism : 개인적 경험과 감정을 극도로 생생하게 드러내면서 세계를 그리는 데 목표를 둔 미술 양식. 1920년대 유럽에서 정점에 달했다.
다큐멘터리documentary : 실제 사람·환경·사건에 기반한 실화 영화.

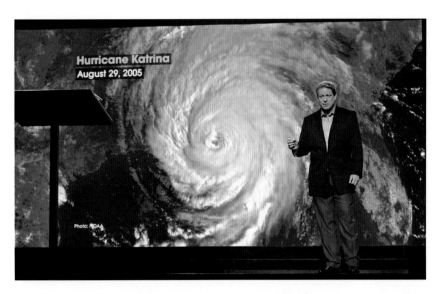

2.107 데이비스 구겐하임, 〈불편한 진실〉 스틸컷, 2006, 95분, 로렌스 벤더 프로덕션스

인생과 가족, 정치 이력 이야기를 한데 엮는다**2.107**. 고어는 그래프와 도표, 사진을 활용해 공해와 탄소 배출이 지구에 가하는 영향을 설명한다. 전 지구적 기후변화의 가장 충격적인 예는 남극 대륙의 빙하가 녹고 빙산이 후퇴하는 상황을 보여주는 사진이다. 동영상으로 제작한 플로리다, 샌프란시스코, 베이징, 방글라데시와 맨해튼의 지도는 만일 남극 주요 지역의 얼음 덩어리가 계속 녹아서 해수면이 6미터 가량 올라간다면 해안선이 어떻게 변할지에 대한 예상 결과를 보여준다.

예술영화

실험영화

실험영화는 새로운 기술이나 주제, 새로운 **미학적** 생각들을 탐색함으로써 영화라는 매체를 분석하고 확장한다. 일반적이지 않은 요소들과 특이한 내용으로 유명한 실험영화는 시각적으로 강렬하고 시적인 경향이 있다. 실험영화는 보통 1인 또는 소규모 제작사에서 만들며, 감독들은 저렴한 장비와 적은 예산을 사용하여 원하는 효과를 얻어낸다. 그들은 대개 통합 음향을 쓰지 않거나, 소리를 자연스럽지 않은 방식으로 사용한다. 실험영화 감독들은 필름 슬라이드를 조작해서 만든 꿈속 장면이나 환상적인 이미지 같은 혁신적인 접근법을 사용하는 경향이 있다. 이 영화들은 또한 자전적인 경우가 많다.

미국의 무용수이자 안무가이자 영화감독인 마야 데렌Maya Deren(1917~1961)은 〈오후의 올가미〉의 각본

을 쓰고, 영화 촬영감독인 남편 알렉산더 하미트Alexander Hammid(1907~2004)와 함께 공동으로 감독했다. 이 영화는 한 여인이 어느 날 오후에 겪은 일과 의자에서 잠이 든 후에 꾼 꿈을 교차시킨다.**2.108** 영화에서는 두 개의 장면이 반복된다. 하나는 거울로 얼굴을 가린 여자가 길을 따라 걸어가는 장면이고, 다른 하나는 그 여인(데렌이 연기)이 집 안으로 들어와 계단을 올라가는 장면이다. 이 장면들은 실제 사건이라기보다는 여인의 생각 속에서 계속 반복되는 것으로 나타난다. 꽃, 열쇠, 전화, 커다란 칼, 건축, 굽이치는 커튼, 헝클어진 시트 등의 사물이 반복해서 등장한다. 예를 들어, 한 순간에는 꽃이 베개 위에 있다가, 다음에는 그 자리에 칼이 나타난다. 영화의 마지막에 가면, 어떤 남자가 여인을 대신하여 한순간 집으로 들어오고 다음 순간에는 길을 따라 걷는다.

이 영화에서 시간은 순환한다. 그리고 영화에서 사용한 모든 효과는, 꿈속의 일들이 꿈꾸는 사람에게는 말이 되지만 다른 사람들에게는 비논리적으로 보이는, 그러한 꿈의 속성을 흉내내고 있다. 각각의 사물들은 불특정한 상징적 중요성을 갖는 것처럼 보이며, 이것이 기억에서 온 것인지 허구에서 온 것인지를 구분하기는 불가능하다. 결국 이 영화는 마음의 상태를 반영하고 있으며, '시각적인 시'로 이해하는 것이 가장 좋을 것이다.

미국의 영화감독 세이디 베닝Sadie Benning(1973~)은 열다섯 살 때 비디오를 만들기 시작했다. 베닝의 다른 모든 작품과 마찬가지로 〈플랫은 아름다워〉**2.109** 또한 혁신적인 기술을 사용하는 동시에 사회의 인식에 도전

2.108 마야 데렌, 〈오후의 올가미〉 스틸컷, 1943, 16mm 흑백 무성 영화, 18분

2.109 세이디 베닝, 〈플랫은 아름다워〉 스틸컷, 1998, 픽셀비전 비디오 유성 영화, 56분

한다. 베닝은 피셔프라이스의 픽셀비전 카메라라는 장난감 카메라와 슈퍼-8 필름 카메라, 그리고 동영상 **콜라주**를 이용하여 〈플랫은 아름다워〉를 만들었다. 픽셀비전 카메라로 촬영한 부분은 거친 흑백 이미지로, 개인이 손으로 찍은 비디오라는 특징을 강조한다. 레즈비언으로서 겪은 베닝의 경험에 기초한 이 이야기는 테일러라는 어린이가 당하는 고립과 학대에 주목한다. 테일러는 성 구분이 엄격한 세계에서 정체성과 성별 문제를 받아들이는 법을 배우려고 노력하는 등 힘겨운 성장기를 지나고 있다. 이 비디오의 제목은 등장인물들이 쓰고 다니는 손으로 그린 종이 가면과 가슴이 납작한 사람에 대한 공감 모두를 가리킨다.

비디오

일반적으로 비디오 작품은 갤러리나 미술 행사의 전시를 위해 만든다. 이 작품들은 텔레비전 모니터로 상영하거나 벽에 투사한다. 어떤 미술가들은 비디오를 (다른 매체처럼) 어두운 영역에 배치하여 공간을 변형하고 시각과 청각의 총체적 환경을 만들어내기도 한다. 비디오 장비는 상대적으로 저렴하기 때문에 비디오를 이용한 예술 실험은 널리 퍼져 있다.

미술가 백남준(1932~2006)은 비디오 아트의 선구자였다. 1969년 그는 도쿄에서 온 기술자 아베 슈야와 함께 백-아베 신디사이저라는 장비를 이용해 비디오 신호를 조정했다. 그 결과물은 알아볼 수 있는 이미지와 망가진 이미지가 결합된 것이었고 계속 재생할 수 있었다. 백남준의 작품 〈글로벌 그루브〉(1973)는 일상에서

2.110 백남준·존 J. 고드프리, 〈글로벌 그루브〉 스틸컷, 1973, 단채널 비디오 테이프·컬러·사운드, 이미지 제공 EAI(Electronic Arts Intermix), 뉴욕

점점 증가하는 미디어와 기술의 역할에 대한 논평을 담은 30분짜리 비디오 녹화물이다.

〈글로벌 그루브〉는 펩시콜라 광고, 게임쇼 자료영상, 리처드 닉슨 대통령의 얼굴 등 비디오가 만들어질 무렵 텔레비전을 통해 볼 수 있던 다양한 주제를 복제한다. 백남준은 이 모든 장면들을 채널을 바꿀 때처럼 깜빡이는 화면으로 배치했다. 대부분의 영상은 연기자나 무용수가 등장하는 화면과 음악을 포함하고 있다. 예를 들어, 샬럿 무어만 Charlotte Moorman (1933~1991)은 백남준이 디자인한 몇 대의 실험적인 첼로를 연주한다. 가까이 찍은 무어만의 얼굴**2.110**은 그녀가 연주하는 음악의 리듬에 따라 모양이 변하는 시각적인 노이즈와 잡음에 둘러싸여 있다. 당대의 문화를 그린 〈글로벌 그루브〉는 시각적 신호와 음악적 신호를 결합하면서 뮤직비디오의 전조가 되었다.

인터랙티브 디지털 매체

최근 디지털 기술의 발전은 관람자가 작품의 외관을 결정하거나 미술가가 관람자를 각기 다른 방식으로 작품에 능동적 참여자로 포함시킬 수 있도록 했다.

〈환상적인 기도문〉(1999)은 콘스탄스 디종 Constance DeJong(문필가, 1950~), 토니 아워슬러 Tony Oursler(시각예술가, 1957~), 스티븐 비티엘로 Stephen Vitiello(음악가/작곡가, 1964~)라는 세 명의 예술가가 만든 작품이다. 퍼

미(학)적 aesthetic : 아름다움, 예술, 취미와 관련이 있다.

콜라주 collage : 주로 종이 같은 물질을 표면에 풀로 붙여 조합하는 미술 작품. 프랑스어로 '붙이다'를 뜻하는 'coller'에서 유래했다.

미술을 보는 관점
빌 비올라: 비디오는 어떻게 예술이 되었나

세계에서 가장 뛰어난 비디오 예술가 중 한 명인 빌 비올라*Bill Viola*(1951~)는 1970년대부터 비디오 작업을 해왔다. 여기서 비올라는 왜 오늘날의 많은 미술가들이 미술 형식으로서 비디오를 선호하는지를 말한다.

"1970년 미술대학교 1학년 때 처음 비디오카메라를 만져보았다. 정치적으로 격동의 시기였던 당시에 미술을 하는 것은 새로워진 급진성을 받아들이는 것이었다. 최신의 전자 소통 기술은 무엇이 미술 작품이 될 수 있는지뿐만 아니라 미술이 어떻게 자기 세계를 넘어 삶과 사회에 직접 관여하고 세상을 변화시킬 수 있는지를

2.113a 빌 비올라, 〈매일 앞으로 나아가다〉, 2002, 비디오·사운드 설치 전경, 5개 파트 순환 상영

2.113b 빌 비올라, 〈뗏목〉, 2004, 비디오·사운드 설치, 어두운 공간에서 고해상 컬러 비디오 프로젝션, 스크린 크기 3.9×2.2m

2.113c 빌 비올라, 〈뗏목〉 제작 현장, 2004, 다우니 스튜디오, 다우니, 캘리포니아

다시 상상하는 데 중요한 역할을 했다. 1970년대 초부터 비디오는 정치·사회 활동가들, 다큐멘터리 감독, 모든 분야의 예술가들이 사용했고, 미술관·영화제·커뮤니티 센터·대학교·텔레비전에서 비디오 작품을 상영했다.

미술로서 비디오는 회화의 영속성과 음악의 일시성 사이 어딘가에 위치한다. 기술적으로 카메라와 레코더 시스템은 사람의 눈과 기억을 흉내낸 것이다. 소위 비디오 '이미지'라고 하는 것은 사실 운동하는 전자들의 문양이 진동하면서 생기는 어른거리는 에너지의 문양이다. 이미지가 존재하기 위해서는 그 구조가 계속해서 움직이는 상태여야만 한다. 전자 이미지는 어떤 물리적 장치에도 고정되지 않으며 디지털 데이터로 무한히 복제할 수 있다. 그것은 복사하고 저장하고, 새로운 형식으로 변형하여 영원히 존재할 수 있다. 그것은 전자 신호라서 광속으로 지구 둘레와 지구 바깥으로 이동할 수 있으며, 동시에 여러 곳에서 나타날 수도 있다. 전자 이미지는 국제기술표준이므로, 어디에서나 지배적인 매스미디어와 동일한 형식으로 존재한다. 이는 미술가에게 전 지구적 문화를 다룰 수 있는 가능성을 준다. 이미지의 제작과 유포가 동일한 기술 체계를 통해 이루어지기 때문에 오늘날의 미술가들은 기성 기관 안에서 일할 것인지, 작품을 독립적으로 생산하고 유통할 것인지를 자유롭게 선택할 수 있다.

기술은 자연 세계의 물질적 재료 위에 인간의 생각을 각인하는 것이다. 르네상스 시대와 마찬가지로, 오늘날의 기술 혁명은 예술·과학·기술, 그리고 개인의 생각과 경험을 전혀 새로운 방법으로 나누고 싶어하는 인간 욕구가 결합되어 불붙은 것이다. 매 순간 이미지가 생산되고 사장되는 비디오 매체를 통해 오늘날의 미술에 새로운 인간주의가 찾아왔다. 디지털 이미지는 우리 시대의 보편적 언어가 되었으며, 이를 통해 오늘날의 미술가들은 다시 한번 문화의 주변부에서 벗어나 자신들의 경험이라는 언어로 사람들에게 직접 이야기를 건넨다."

포먼스로 시작하는 이 프로젝트는 웹의 가상 환경에 맞추어져 있다**2.111**. 글과 그림, 소리의 조각들은 정해진 경계 안에 머무르기보다는 계속해서 움직이고 변화한다.

〈환상적인 기도문〉은 방문자들이 마치 고고학자처럼 감추어진 이야기·기억·사물·장소의 파편들을 발굴하듯이 탐색하는 작품이며, '잃어버린 것들이 가는 장소'·'러들로 길'·'무덤'·'머리카락'·'실내 수영장'·'공감의 바퀴'·'말하는 벽'·'재킷'이라는 제목으로 여덟 가지 상황을 결합한다. 항목들을 배치하고, 여행을 떠나고, 감추어진 비디오와 오디오 작업을 찾아내는 등 각각의 상황에서 참여자의 행동은 달라진다. 어떤 상황은 미스터리 탐정물 같은 반면, 어떤 상황은 게임을 하듯 즐길 수 있다. 예를 들어 '공감의 바퀴'는 여배우 트레이시 레이폴드의 감정을 조종할 수 있는 열네 편의 비디오로 이루어져 있다. 상황들과 마찬가지로 '공감의 바퀴' 또한 정해진 시작, 중간, 끝이 있다기보다는 사용자의 선택과 경험에 의해 진행된다.

〈로드무비〉는 모브랩Moblab이라고 부르는 버스로 이루어진 인터랙티브 웹 프로젝트다('모브mob'는 '움직이는mobile'과 '군중mob'을, '랩lab'은 실험실laboratory을 의미한다). 2005년 가을에 독일과 일본의 작가들은 이 버스를 타고 일본을 횡단했다. 이들의 여행은 위성 항법 시스템 GPS으로 추적되었다. 버스에 설치된 다섯 대의 카메라가 그들의 여행을 기록하고 매 5분마다 웹상에 정보를 전송했기 때문이다. 다섯 대의 카메라(앞, 뒤, 오른쪽, 왼

2.111 콘스탠스 디종·토니 아워슬러·스티븐 비티엘로, 〈환상적인 기도문〉, 2000, CD롬 스크린샷, 이미지 제공 디아 미술재단

쪽, 위)는 문양의 형식으로 이미지 파일을 구성했고, 인터넷 사용자들은 이를 프린트해 접어서 버스와 그 외관을 복제한 디지털 **오리가미**를 만들어 자신만의 로드무비를 만들 수 있었다**2.112**.

2.112 엑소네모, 〈로드 무비〉, 2005, 모바일 설치 시스템(모브랩, 일본 도로에서)과 온라인 작품

결론

필름과 비디오는 정지된 이미지를 연속적으로 배열하여 우리의 눈앞에서 살아 움직이는 것처럼 보이도록 모사하는 것에서 출발했다. 소리, 색, 애니메이션과 특수효과 같은 요소는 오락과 예술이라는 두 개의 목적으로 만들어진 영화에 개연성과 실감을 더해준다. 영화는 꿈과 같은 효과를 만들어내는 힘을 가지고 있으며, 화려함과 즉각성을 통해 우리에게 깊은 인상을 준다. 영화는 주요 산업으로 성장했으며 대중영화는 대개 각기 속해 있는 장르별로 바람직한─때로는 예측 가능한─종류의 인물상과 줄거리를 생산하고 판매한다. 다큐멘터리 영화는 상상의 세계에서 나와 감독의 관점에서 현실을 이야기한다. 영화와 비디오의 세계에서 미술가는 시각적으로 강렬하고 시적인 방법으로 매체를 확장시켜왔다. 미술가는 또한 저렴하고 접근이 쉬운 디지털과 인터넷 기술을 이용하여 우리가 사는 세계를 새롭게 바라보는 관점들을 만들어냈다.

동영상은 우리 주변 어디에나 있다. 영화, 비디오, 디지털 영화의 역사와 기법을 알게 되면 그 영상들에 대한 우리의 경험이 풍부해질 수 있다.

오리가미origami : 종이를 접어 만드는 일본 예술.

2.7

대안 매체와 과정

Alternative Media and Processes

대안적인 **매체**와 과정을 통해 만든 미술 작품은 미술과 삶을 가르는 전통적인 경계를 무너뜨린다. 이 작품들은 물리적 결과물보다는 생각이나 행동에 주의를 기울이게 한다. 창조 과정에서 만들어지는 사건, 생각, 경험 자체가 바로 미술 작품이라는 것이다. 이 범주에는 인터랙티브 기법이나 독특하고 의미 있는 방법으로 관람자를 참여시키는 많은 작품이 있다.

퍼포먼스 아트는 관객 앞에서 실황으로 공연한다는 점에서 연극과 유사하며, 여기에는 음악·춤·시·비디오·멀티미디어 기술이 들어간다. 그러나 퍼포먼스는 전통 연극과 달리 알아볼 수 있는 줄거리가 거의 없으며, 의식적으로 미술 관련 장소에서 행해진다. 퍼포먼스에서는 미술가 또는 미술가가 선택한 개인의 행위가 핵심이 된다. 갤러리, 무대, 또는 공공장소에서 행하는 이러한 행위는 몇 분에서 며칠까지 진행되며 반복(재상연)은 하지 않는다.

개념미술에서는 작품에 깔려 있는 아이디어가 시각적 주제나 물리적 결과물보다 중요하다. 일반적으로 미술가들은 작품을 계획하면서 사전에 중요한 결정들을 다 내린다. 작품 자체를 실행하는 것은 부차적인 일이다. 개념미술은 대체로 영구적인 미술 작품을 만들어내지 않으므로 홍보와 판매가 가능한 것도 극히 드물다. 개념미술은 일련의 지시문일 때도 있고, 기록 사진일 때도 있다. 작품이 존재했다는 증거가 전혀 남지 않는 경우도 있다.

예를 들어, 미술가가 관람자를 위해 지시문을 출력했다면, 실제로 남은 결과물은 그것을 수행한 사람의 행위뿐이다. 오노 요코^{Ono Yoko}(1933~)의 〈소망의 나무〉**2.119**는 작가가 처음에 만든 잠재적 상태로만 존재한

다. 이 작품을 실현하기 위해서는 관람자의 참여가 필요하다. 비토 아콘치^{Vito Acconci}(1940~)의 〈미행〉**2.115**은 실행할 당시에는 관람자가 아무도 없었지만, 작가는 자신이 행한 모든 '미행'을 사진으로 기록했다.

미술가가 갤러리이나 미술관 같은 전시 공간 전체를 작품처럼 디자인하는 작업을 **설치미술**이라고 한다. 설치미술은 소품과 세트를 이용해 공간을 집 안의 방이나 사무실처럼 변형하기도 하며, 전자 장비나 비디오 영사를 활용하기도 한다. 또는 미술 작품들을 맥락에 따라 연속적으로 배열하기도 한다. 설치미술은 특정한 장소의 환경과 규모에 맞추어 구성하기도 하는데, 이를 '장소특정적 미술'이라고 한다. 미술가는 관람자들이 어떻게 지나갈 것인지 동선을 고려하여 공간 계획을 세우고, 특정한 효과를 위해 요소들을 배열한다. 설치미술은 공간의 안쪽을 디자인하든 바깥쪽을 디자인하든 관람자들이 미술 작품에 몰입하도록 만든다.

대안 매체의 배경

행위, 글, 환경과 같은 창작 형식에 초점을 맞춘 미술 제작 방식은 20세기에 출현했다. 이런 접근법은 캔버스에 그린 회화, 좌대에 놓인 조각 같은 것만을 미술로 인정했던 서양의 전통적인 '순수미술' 관행을 거부한다. 미국의 미술가 잭슨 폴록^{Jackson Pollock}(1912~1956)은 1950년대의 **액션 페인팅**에서 캔버스를 이젤에서 바닥에 내려놓아 표면이 되게 한 후 그 주변을 돌아다니면서 물감을 뿌리고 흘리고 내던지는 액션 페인팅 작업을 했다. 이 독특하고 흥미진진한 회화 기술은 '난해한' 현대 미술에 관심이 있던 대중에게조차 충격을 주었다. 폴록

매체medium(media): 미술가가 미술 작품을 만들기 위해 선택하는 재료. 예를 들어 캔버스·유화·대리석·조각·비디오· 건축 등이 있다.

퍼포먼스 아트performance art: 인간의 신체와 관련한 미술 작품, 대체로 미술가 관람자 앞에서 퍼포먼스를 행한다.

개념미술conceptual art: 제작 방법만큼이나 아이디어가 중요한 미술 작품.

설치미술installation: 특정한 장소에 사물들을 모으고 배열해서 만드는 미술 작품.

액션 페인팅action painting 미술가의 몸짓을 강조하기 위해 캔버스에 물감을 흘리고, 뿌리고, 마구 문지르는 방법.

은 1949년 8월 8일호 『라이프』지에 "그가 현존하는 가장 위대한 미국 미술가인가?"라고 묻는 기사가 실린 후 일약 스타가 되었다. 그러나 얼마 후 폴록이 교통사고로 일찍 세상을 떠나고 오래 지나지 않아 미술가들은 물감으로 캔버스에 할 수 있는 것은 다 해버렸다는 기분에 빠졌다. 그들은 미술에 대한 급진적이고 새로운 생각을 탐색하기 위해 퍼포먼스, 개념미술, 설치미술로 전향하기 시작했다.

이 장은 완성된 작품 자체보다는 작품을 만드는 과정에서 표현된 아이디어에 초점을 맞추기 때문에, 우리는 작품에 대한 기록의 방식 또한 살펴볼 것이다. 어떤 행위를 계획하는 데 사용한 지시문이나 작품에 대한 미술가의 노트, 퍼포먼스를 하는 동안 만든 사진이나 비디오가 그 예다. 이런 작품들은 비교적 짧은 기간 동안 지속되는 경향이 있다.

퍼포먼스

1960~70년대에 전 세계의 미술가들은 자신들이 퍼포먼스라고 규정한 새로운 창작 행위의 형식으로서, 연극적인 행위나 공연을 탐구하기 시작했다. 미국의 작곡가 존 케이지John Cage(1912~1992)는 자신의 음악에 우연의 작용, 실험적 기법, 심지어는 침묵까지 포함시켰다. 선불교에서 강한 영향을 받은 케이지는 관객들이 자신들을 둘러싼 삶에 주의를 기울이게 하고 싶었다. 그는 **해프닝**, 곧 즉흥적인 미술 행위를 지휘했던 최초의 미술가였다. 기록물이 남아 있지 않지만, 〈연극 작품 1번〉(1952)은 노스캐롤라이나에 있는 블랙마운틴 칼리지의 교수단과 학생들이 시, 음악, 춤, 회화를 가지고 협업해 완성했다. 공연자들은 관객들과 뒤섞였으며, 작품은 대본이나 악보보다 우연과 즉흥에 의지했다. 이 작품은 기록보다 퍼포먼스 자체를 강조했다는 점에서 계속 영향을 미치고 있다. 해프닝은 지금 여기서 벌어지는 행위를 체험하는 순간을 포함하면서 미술의 영역을 확장했다.

독일의 미술가 요제프 보이스Joseph Beuys(1921~1986)는 자신이 물려받은 독일의 유산과 사회적 정체성이라는 좀더 넓은 주제를 탐색했다. 보이스는 젊은 시절을 나치의 통치 아래 보냈다. 특히 히틀러 유겐트(청년)

2.114 요제프 보이스, 〈코요테, 나는 미국을 좋아하고 미국은 나를 좋아한다〉, 1974, 살아 있는 조각, 르네 블록 갤러리, 뉴욕

단원으로 동원당했지만 이후 독일 공군의 전투기 비행사로 자원하여 복무했다. 이런 경험은 그의 작품에 강력한 영향을 주었다. 보이스는 제2차세계대전 중 비행기 추락 사고를 당했는데, 당시에 자신을 구하고 지방과 펠트로 자신의 몸을 감싸 얼어죽지 않게 해준 유목민들을 회상하는 작품을 자주 만들었다. 당시 생명을 건지는 데 쓰였던 물건들은 보이스의 조각과 퍼포먼스에서 상징적 요소로 사용되었다. 〈코요테, 나는 미국을 좋아하고 미국은 나를 좋아한다〉2.114에 사용된 커다란 펠트 조각은 보이스가 가장 중요하게 생각하는 소품이다. 이 작품은 신비감으로 휩싸여 있다. 퍼포먼스가 열린 5일 동안 아무 말도 하지 않고 아무와도 소통하지 않았기 때문에, 신화적 분위기가 실제로 일어난 사건들을 둘러싼 것이다. 작품을 위해 미국에 도착한 보이스는 공항에서 갤러리까지 구급차로 이송됐다. 그는 몸을 펠트로 감싸고 병원 담요를 덮은 채 바퀴달린 들것에 실려오는 동안 주변을 전혀 보지 못했고, 미국 땅을 밟지도 못했다. 퍼포먼스를 하는 동안에는 갤러리 안에 코요테와 함께 갇혀 있었다. 코요테는 미국 원주민 신화와 영적인 세계에서 사기꾼 또는 말썽쟁이를 뜻한다. 보이스의 행위(그가 퍼포먼스라고 부르는)가 의도했던 것은 영적 치유와 화해의 과정을 활성화하는 것, 즉 신세계에 도착한 유럽인이 초래했던 훼손을 보상하는 것이었다.

퍼포먼스를 마친 보이스는 왔던 때와 같은 방법으로 싸매져 다시 구급차를 타고 공항으로 이송되었다. 보

해프닝happening: 미술가가 착안하고 계획한 즉흥적인 예술 행위로, 어떻게 흘러갈지 결과물을 예측할 수 없다.

2.115 비토 아콘치, 〈미행, 1969, 길에서 한 작업 4〉, 23일의 행위

이스는 자신의 행위를, 미술을 사회와 더 연결시켜 행동주의와 정치적 개혁에 헌신하는 방법으로 보았다.

미국의 미술가 비토 아콘치는 미술가로서 활동을 시작한 초기에 행위 미술과 퍼포먼스로 이름을 알렸다. 그의 작업들은 스스로 만든 상황과 그 상황을 어떻게 수행하는지를 기록한 내용으로 구성되어 있다. 그는 〈미행〉**2.115**의 작업 의도에 대해 "매일 새로운 장소의 길거리에서 무작위로 사람을 고른다. 그 사람이 어디를 가도, 오래 걸려도 또는 먼 곳으로 여행을 가더라도 따라간다. (이 행위는 그 사람이 집이나 사무실 같은 사적 공간으로 들어가면 끝난다)"라고 썼다. 아콘치는 이 행위를 23일 동안 계속했고, 가장 긴 미행은 아홉 시간 동안 이어졌다. 〈미행〉의 전시는 아콘치가 손으로 쓴 카드와 그가 사람을 따라가는 장면을 찍은 사진 같은 기록물을 포함했다. 〈미행〉은 미술가와 관람자 사이의 관계, 미술가의 행위가 다른 사람과 상호작용하는 방법 모두를 살피고 있다. 이런 점에서 아콘치의 작업은 개념적 퍼포먼스다. 즉, 미술 작품의 생산에 대한 작품인 동시에 아이디어와 일련의 행동에 대한 작품이다. 작품에 대한 인식이 시대에 따라 어떻게 변했는지를 살펴보는 것도 재미있다. 1969년에 이 작품이 처음 등장했을 때, 사람들은 참신한 아이디어라고 생각했다. 그러나 오늘날 당사자의 허락 없이 누군가를 따라가고 사진 찍는 행위는 불안을 유발하거나 심지어는 위협적인 행동이라고 볼 수 있다.

세르비아의 미술가 마리나 아브라모비치 Marina Abram-ović(1946~)가 1970년대에 했던 여러 작업처럼 어떤 퍼포먼스는 신체에 극단의 인내를 요구하기도 한다. 아브라모비치는 한 작품에서 기절해서 쓰러질 때까지(그

리고 구경꾼들이 나서서 구조할 때까지) 불타오르는 고리 안에 누워 있었다. 가장 긴 작품 중 하나(3개월 가량이 걸림)에서 그녀와 파트너 울라이는 중국의 만리장성 양끝에서 출발하여 2천 킬로미터 이상을 걸어 중간에서 만났다. 2002년 아브라모비치는 뉴욕의 한 갤러리에서 〈바다가 보이는 집〉**2.116**이라는 퍼포먼스를 했

2.116 마리나 아브라모비치, 〈바다가 보이는 집〉, 2002, 퍼포먼스, 숀 켈리 갤러리, 뉴욕

다. 그녀는 12일 동안 사람들이 보는 앞에서 먹지도, 말하지도, 읽지도, 쓰지도 않은 채 고립되어 있었다. 거실, 침실, 욕실이 높은 단에 설치되었고 거기로 올라가는 사다리의 가로대는 커다란 푸줏간 칼로 만들어져 감금이라는 주제를 강조했다. 이 작품을 진행하는 동안 아브라모비치는 잠자기, 마시기, 화장실 가기, 꿈꾸기, 바라보기, 생각하기 같은 일상적 활동을 매우 의식적이고 계획적으로 수행했다. 그녀는 말하기를 스스로 금지했기 때문에 관람자들과 시각적으로 소통하면서 시간을 보냈다. 그녀는 관람자들을 바라보고 그들에게 보임을 당하면서 말없이 그들과 관계를 맺었다. 〈바다가 보이는 집〉은 대중 앞에서 수행한 퍼포먼스로, 일상생활의 단순함과 의미심장함에 주목하게 했다.

개념미술

개념미술은 아이디어를 강조하고, 미술 작품이 수작업 오브제로서 지니는 중요성을 극단적으로 경시하는 미술 형태다. 개념미술은 1960년대 이후 활발히 일어났다. 어떤 면에서 개념미술은 1916년 취리히에서 일어난 **다다**의 부조리주의적 사건과도 닮아 있다. 당시 다다 미술가들은 말이 되지 않는 시를 낭독하거나 제1차세계대전에 대한 야만적 해설을 늘어놓는 퍼포먼스를 했다. 다다 미술가 마르셀 뒤샹Marcel Duchamp(1887~1968)은 미술의 전통적 정의에 도전하는 작품을 만들기도 했다. 뒤샹의 작품 〈샘〉은 1917년 뉴욕에서 전시를 거부당했다. 단순히 공장에서 만든 흰색 도자기 변기에 'R. Mutt'라고 사인을 한 것이었기 때문이다. 뒤샹은 20세기 후대 작가들에게 굉장한 영향력을 끼쳤고, 일상적 사물과 요소, 대중문화의 이미지, 심지어 단순한 아이디어만으로도 미술 작품을 만들 수 있는 가능성을 열어주었다.

개념미술의 많은 사례들은 지면이나 배경에 적힌 단어들로 구성되어 있다. 단도직입적인 이 단어들은 우리의 관심을 핵심 개념으로 이끌 뿐만 아니라, 우리 각자에게 의미심장한 것이 된다. 미국의 미술가 바버라 크루거Barbara Kruger(1945~)는 그래픽 디자이너로 공부하고 일했던 경험을 **발견된 이미지**와 단어를 결합하여 의미를 만들어내는 데 사용한다. 그녀의 작품들은

2.117 바버라 크루거, 〈무제(당신의 응시가 내 뺨을 때린다)〉, 1981~1983, 사진, 139.7×104.1cm

그래픽 디자인이나 미술관 전시에서 흔히 보이는 강력한 사회 제도와 고정관념을 다룬다. 〈무제(당신의 응시가 내 뺨을 때린다)〉(1981~1983)에서 보듯이, 크루거의 작품에는 여성을 대하는 제도권의 태도를 꾸짖는 페미니스트의 목소리가 깔려 있다**2.117**. 1인칭으로 쓰인 글 때문에 사진 속의 조각은 관람자에게 직접 말을 건네는 것 같은 효과를 낸다. 이 작품에서 아름다움은 단순히 겉칠이나 표면처럼 제시되고, 그래서 관람자는 자신이 아름다움을 응시할 때 관음증 환자가 된다는 사실을 깨닫는다.

미국의 미술가 브루스 나우먼Bruce Nauman(1941~)도 크루거처럼 몇몇 작품의 기초 재료로 단어를 사용했다. 그는 이미지와 병치하지 않고 글을 직접 제시한다. 나우먼은 미술 재료로 일반적이지 않고 상업 간판에 더 많이 쓰이는 네온사인을 통해 "진정한 미술가는 신비한 진실을 드러냄으로써 세상을 돕는다"**2.118** 같은 메시지를 전달한다. 그는 전에는 식료품점이었던 샌프란시스코의 한 작업실에서 이 작품을 만들었다. 거기서 발견한 맥주 광고판에서 영감을 받은 이 작품

다다dada: 부조리와 비이성이 난무했던 1차세계대전 무렵 일어난 무정부주의적인 반-예술·반전 운동.
발견된 이미지 found image: 미술가가 어떤 이미지를 발견한 후 아무런 변형도 거치지 않거나 아주 약간만 변형하여 그 자체를 완성된 작품으로서 보여주는 것.

2.118 브루스 나우먼, 〈진정한 미술가는 신비한 진실을 드러내서 세상을 돕는다(창문 또는 벽 광고)〉, 1967, 네온 튜브와 백색 유리 튜브 지지대, 149.8×139.7×5cm, 필라델피아 미술관, 미국

면 생각으로만 존재하게 될 시적인 지시문이다. 그녀는 타자로 친 원고를 액자에 끼워 벽에 걸기도 했고, 이것을 미술관 벽에 쓰기도 했다(전시가 끝나면 이 지시문들은 사라질 것이기에 작품의 일시적 속성이 다시 한번 강조된다).

그런 다음 오노는 관객들에게 작품 위를 걸어가거나 작품을 태우는 등의 방법으로 작품을 완성해달라고 요청한다. 결국 그녀는 완성된 미술 작품이라기보다 타자로 친 지시문으로 구성한 '지시 회화'를 만든 것이다. 이 지시문들은 결말이 정해져 있지 않으며, 최종 생산물이라기보다 시작점의 역할을 한다. 작품은 관람자의 참여와 상호작용에 깊이 의지한다. 오노의 〈워싱턴 D.C.를 위한 소망의 나무〉(2007)에서 지시문은 이렇게 쓰여 있다. "소원을 빌라, 그것을 종이에 적으라, 그것을 접으라, 소망의 나뭇가지에 매달라, 친구들에게 똑같이 하라고 부탁하라, 나뭇가지가 소원으로 뒤덮일 때까지 계속 빌라." 일본인들이 기도문을 나무에 매다는 풍습에서 영감을 받은 작가는 도판 **2.119**와 같은 소망의 나무를 전 세계에 만들었다.

은, 첫눈에는 미술 같아 보이지 않는 방식으로 미술가의 역할에 대한 형이상학적 관심을 내보인다. 손으로 쓴 나선형 글귀의 현란한 외형은 우리를 진지하면서도 우스운 선언 앞으로 끌어들여 대면하게 만든다.

일본에서 태어난 미국 미술가이자 음악가인 오노 요코는 1960년대 초반부터 개념미술 작품을 만들기 시작했다. 그녀의 첫번째 작품은 퍼포먼스로 실행되지 않으

2.119 오노 요코, 〈리버풀을 위한 소망의 나무〉, 2008, 블루코트 아트센터, 리버풀

미술을 보는 관점
멜 친: 〈페이더트 작전/펀드레드 달러 프로젝트〉

미국의 개념미술 작가 멜 친Mel Chin(1951~)은 미술가의 전통적 역할과 미술 작품의 효과에 대한 기대에 도전한다. 이 글에서 작가는 미국 전역의(그리고 프로젝트에 관심을 가진 다른 국가의) 어린이와 어른들이 만든 집단적인 미술 작품들이 환경 문제에 대한 인식과 지지를 끌어올리는 데 사용된 방법을 설명한다. *2.120*과 *2.121*

"나는 허리케인 카트리나가 휩쓸고 지나간 뉴올리언스의 사회적, 문화적, 물리적 기반시설을 재건하는 활동에 초대받았다. 태풍의 영향과 그 이전의 환경을 조사하던 중, 뉴올리언스가 미국에서 두번째로 납에 오염된 지역이며 태풍이 오기 전에도 납 수치가 비정상적으로 높았다는 사실을 알게 되었다. 오염물은 대지 도처에 존재했으며, 도시의 많은 어린이들이 납중독으로 고생하고 있었다. 과학 연구에 따르면, 납중독은 폭력 범죄활동의 빈도를 높이고 학업 성취도를 떨어뜨리는 원인이 된다고 한다. 오염된 땅은 있었지만 이런 상황을 해결할 자본은 없었다. 이것 때문에 이 이중의 프로젝트가 생겨났다. 〈페이더트 작전/펀드레드〉는 이 상황에—미술을 통해—대응하고 인류의 건강을 해치는 환경을—과학을 통해—변화시키는 방법이다.

〈페이더트 작전〉은 토양을 오염시키고 어린이의 건강을 위협하는 납 성분을 중화하는 실용적이고 과학적으로 증명된 방법을 제공한다. 해결책에 초점을 맞춘 이 기획은 모든 도시를 위한 새로운 모델을 만들고 사회의 건강을 갉아먹는 환경적 요소에 대항할 수 있는 가능성이 있었다.

〈페이더트 작전〉을 후원하기 위해 진행한 〈펀드레드 달러 프로젝트〉는 미국 전역에서 아이들과 어른들이 100달러짜리 지폐를 독창적으로 해석한 미술 작품 300만 달러어치를 만드는 집단 작업이었다. 〈펀드레드 달러 프로젝트〉를 통해, 가장 큰 위험에 처한 어린이들에게 대응 수단이 생긴다. 이 독특한 미술 작품들은 의회에 전해질 것이고, 나는 이 '창의적 자본'을 동일한 금액으로 교환해줄 것을 의회에 요청하여 〈페이더트 작전〉 실행 자금을 확보할 것이다.

〈페이더트/펀드레드〉 프로젝트는 뉴올리언스를 납 성분에서 안전한 토양을 가진 도시로 바꾸기 위해 노력하고

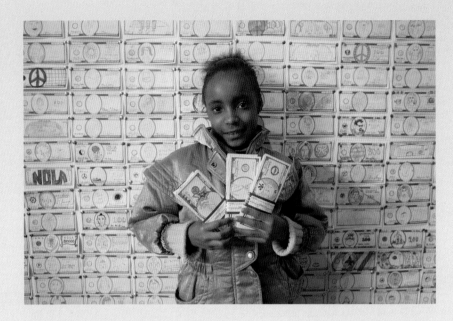

있다. 이 프로젝트는 미국 전역의 누구나 참여할 수 있는 드로잉 프로젝트를 통해 행동을 요청하면서, 납 오염의 문제를 과학적으로 해결할 수 있는 방법을 찾아나갈 것이다. 이런 접근은 미술·과학·교육의 분야들을 넘나들며 확장되며, 지역사회의 발전과 도시 기반산업에 대해 민감하게 반응한다."

2.120 멜 친, 〈페이더트 작전/펀드레드 달러 프로젝트〉. 뉴올리언스 세븐스 워드에 살고 있는 데비언 샬럿이 세이프하우스에 전시된 수천 장의 펀드레드를 보여주고 있다.

2.121 멜 친, 〈페이더트 작전/펀드레드 달러 프로젝트〉. 미국 각지의 학생들이 그린 펀드레드 달러의 예. 루이지애나 주 뉴올리언스(위 왼쪽, 위 오른쪽), 텍사스주, 마파(아래 왼쪽), 테네시 주 콜로휘(아래 오른쪽)

설치미술과 환경미술

스웨덴 출신의 미국인 조각가 클래스 올덴버그 Claes Oldenburg(1929~)의 〈가게〉**2.122**는 미술과 삶의 경계를 무너뜨리는 데 일조했다. 올덴버그는 뉴욕 이스트 2번가 107번지의 가게를 빌려 일상적 사물이나 음식물 모양의 석고 복제품을 만들어 팔았다. 올덴버그는 〈가게〉의 상품이 미술 작품임을 분명히 알아볼 수 있도록 제스처가 보이는 붓질을 더했다. 〈가게〉는 사람들이 상호작용과 경험을 할 수 있는 능동적인 공간이었다. 이 작품은 식료품점의 익숙함과 갤러리의 신비로움을 결합해서 재미있고 들어가보고 싶은 공간을 창출했다.

미국(그리고 아프리카, 미국 원주민, 유럽 혈통을 가진) 미술가 프레드 윌슨 Fred Wilson(1954~)은 미술관에서 교육을 담당했던 자신의 배경을 활용해 박물관 소장품을 재배열했다. 그는 **큐레이터**의 역할을 맡아 그 역할을 미술 행위로 바꾸었다. 윌슨은 메트로폴리탄 미술관, 미국

2.122 클래스 올덴버그, 〈가게〉, 설치 전경, 뉴욕 이스트 2번가 107번지, 1961. 12. 1.~1962. 1. 31., 사진 로버트 매켈로이

2.123 (아래) 프레드 윌슨, 〈담배 가게 주인의 초상〉《박물관 채굴하기》 중에서, 1992. 4. 4~1993. 2. 28 설치

2.124 카라 워커, 〈반란!(우리의 도구는 변변치 않았지만, 계속 밀고 나갔다)〉, 2000, 영사, 종이를 오려 벽에 부착, 1.4×8.8m, 솔로몬 R. 구겐하임 미술관, 뉴욕

큐레이터 curator: 박물관·미술관이나 갤러리에서 작품·사물의 전시와 소장을 기획하는 사람.
실루엣 silhouette: 외곽선으로만 표현되고 내부는 단색으로 채워진 초상이나 형상.
주제 subject: 미술 작품에 묘사된 사람·사물·공간.

자연사박물관, 미국 공예박물관에서 근무하면서 전시가 관람자에게 특정한 영향을 미치는 면이 있음을 깨달았다. 자신의 작업에서는 박물관 전시가 작용하는 방식 뒤에 깔려 있는 편견들을 비판적으로 바라본다.

윌슨은 《박물관 채굴하기》**2.123**에서 메릴랜드 역사학회의 소장품만 선별해서 전시했다. 그는 일반적이지 않은 방법으로 소장품을 배열했고, 그중에는 줄곧 수장고에만 있어서 거의 보지 못한 것들도 있었다. 그는 또한 명제표에 도발적인 문구들을 적었고, 어떤 작품 옆에는 오디오 설명을 덧붙였다. 설치의 한 부분에는 다섯 개의 '담배 가게 인디언'이 관람자에게서 등을 돌린 채 배치되어 있었다(19세기 미국의 담배 가게에서는 '담배 가게 인디언'을 도로에 세우는 간판으로 사용했다). 〈담배 가게 주인의 초상〉이라는 제목은 모순적이다. 미국 원주민은 당시에 단 한 번도 담배 가게를 소유한 적이 없었기 때문이다. 이 작업은 또한 미국 원주민을 광고 간판으로 만들어 그들의 존엄성을 훼손한 것에 대해 비판한다. 윌슨은 《박물관 채굴하기》를 통해 박물관들이 무의식적으로 지속했던 인종차별적인 요소를 드러냈다. 이 설치 작업으로 인해 메릴랜드 역사학회는 볼티모어 주의 인구 80퍼센트 이상이 아프리카계 미국인임에도 불구하고, 이곳에서 노예제도나 인종차별의 제도화에 대한 전시를 한 번도 선보인 적이 없다는 사실을 확인했다.

미국의 미술가 카라 워커 Kara Walker(1969~)의 설치미술 또한 우리가 간과한 역사, 즉 남북전쟁이 일어나기

전의 미국 남부를 되돌아본다. 워커는 강한 광원을 쏘아 생긴 그림자를 투사해서 19세기의 **실루엣** 초상화 기법을 사용했다. 워커의 설치에서 이 실루엣은 간접적인 방법으로 작품의 **주제**, 즉 계속되어온 역사의 자취를 어렴풋하게 보여준다. 최근에는 관람자의 그림자를 포함한 또다른 그림자를 벽에 드리우기 위해 천장에도 영사기를 설치한다. 관람자도 자신의 그림자가 벽에 나타나면서 전시장에 펼쳐진 사건에 포함되고 심지어는 연루되기까지 한다. 영사와 실루엣을 결합한 작업 〈반란!(우리의 도구는 변변치 않았지만, 계속 밀고 나갔다)〉**2.124**에서는 사실과 허구를 결합한 이야기가 펼쳐진다. 워커는 이 장면을 "노예들이 일상에서 쓰던 도구나 기구를 들고 일어나 주인을 쫓아가는 남북전쟁 이전의 남부 노예 반란"을 보여줄 의도로 만들었다고 설명한다. 각각의 무리지은 인물 형상들은 개인들의 몸, 즉 몸이 대변하는 이야기와 몸을 일부로 하는 시나리오를 강조한다.

결론

이 장의 미술은 과정에 초점을 맞춤으로써 체험된 순간, 즉 진행중인 행위를 강조한다. 대안 매체와 과정으로 만든 미술 작품들을 통해 우리는 이야기를 들려주거나 무언가를 그린 그림 같은 미술로부터 만들고, 생각하고, 경험하는 행위 쪽으로 관심을 돌린다. 퍼포먼스는 회화나 조각의 얼어붙은 순간을 더 생동감 있게 만들고, 개념미술은 아이디어에 초점을 맞춘다. 설치미술은 환경을 변화시켜 관람자가 참여할 수 있게 한다. 이런 종류의 미술 작품은 그것을 만든 작가의 기술만큼이나 그것에 반응하는 관람자들의 인식과 이해를 칭송한다. 이런 작품들에서 영감을 받아 우리는 미술에 대한 이해를 확장하고, 우리가 살고 있는 모든 곳에서 미술을 본다.

2.8

공예의 전통

The Tradition of Craft

인생은 너무나 짧고, 장인의 길은 너무 오래 걸린다.
— 제프리 초서, 영국의 시인

제프리 초서 Geoffrey Chaucer 의 시대에 오늘날 세계 유수의 미술관에서 볼 수 있는 좋은 물건을 만든 사람들은 '길드'라는 조합에서 기술을 배웠다. 위에 나오는 초서의 말처럼, 14세기에 직인 craftman 이 되려면 장인 master 밑에서 오랜 배움의 과정을 거쳐야 했다. 중세 유럽 사람들은 (예를 들어) 그림을 그리는 일이 도기 물레를 돌려 아름다운 그릇을 만드는 일이나 우아한 태피스트리를 짜는 일보다 지위가 높다고 생각하지 않았다. 이런 생각은 1400년대 이후 **르네상스** 시대부터 점진적으로 바뀌었고, 18세기가 되면 회화와 조각으로 대표되는 **매체**들은 미술이 되고, 도예나 직조나 수예에 공예라는 꼬리표가 붙었다. 금속 같은 재료들은 아름다운 조각('미술')을 만드는 데도 사용되고, 실용적 용도나 집안의 물건('공예')을 만드는 데도 사용되었다. 공예는 바라보기만 하지 않고 사용하기 위해 만드는 물건을 가리키게 되었다. 이런 관점은 일반적으로 받아들여진다. 실용적인 물건을 만드는 데도 기술이 필요하고, 공예 기술을 익히기 위해 오랜 시간을 바치는 건 직인들도 마찬가지이지만 말이다. 실제로 어떤 공예품은 실용성을 뛰어넘어 독창성과 세련미 때문에 미술 작품으로 발돋움한다.

미술과 공예의 구분은 서양 문화만의 독특한 특징이지만, 이 장에서 앞으로 보게 될 것처럼 이 구분은 20~21세기에 와서 무너진다. 세계의 다른 곳, 예컨대 중국 상나라(기원전 1300~1045)에서 청동 그릇을 만들던 사람, 남아메리카 파라카스(기원전 600~기원전

175)에서 양모 튜닉을 만들고 수를 놓던 사람 예루살렘(16세기)의 바위 천장에 걸린 등을 만들던 **도자기공**은 아마도 화가나 조각가보다 자신의 기량이 떨어지거나 덜 '예술적'이라고 생각하지 않았을 것이다.

이 장에서는 같은 재료로 만든 공예품과 미술 작품을 나란히 살펴볼 것이다. 미술과 공예의 차이점을 간단하게 정의하려 해도, 그것은 매우 어렵고 아마도 불가능할 것이다. 이 장을 읽으면서 여기에 나오는 물건들을 미술이나 공예로 분명하게 나눌 수 있을지 스스로 물어보라. 동시에 이 물건들을 만든 사람들이 누구인지, 또는 누구를 위해 만들었는지가 구분 기준이 될 수 있는지도 생각해보라. 숙련공의 손에서 탄생한 공예품은 훌륭한 미술 작품과 똑같은 예술성을 가진다.

도자 공예

우리가 쓰는 도자기 ceramic 라는 단어는 그리스어로 그릇을 뜻하는 'keramos'에서 온 것이다. 이 단어는 아마도 '불타다'라는 의미의 산스크리트어(고대 인도 언어)에서 유래했을 것이다. '불탄 흙'이라는 이 단어의 일반적인 해석은 도자기를 굽는 과정을 적절히 묘사한다. 도자기 제품을 만드는 데는 땅에서 파낸 자연 물질인 점토를 빚고 고온에서 구워 단단하게 만드는 과정이 필요하다.

도자기를 만드는 데 사용하는 기본 기술은 수천 년 전에 시작되었다. 고고학자들은 최초의 문명들을 탐사하면서 고대 질그릇 조각들을 발견했다.

도자기를 만드는 첫번째 과정은 점토 고르기다. 점토는 도예가들이 작업 방식에 적합하도록 개발한 혼합물일 때가 많다. 다음으로는 점토 속에서 공기 주머니(공

르네상스 Renaissance : 14~17세기 유럽에서 일어난 문화적·예술적 변혁의 시기.
매체 medium(media) : 미술가가 미술 작품을 만들기 위해 선택하는 재료. 예를 들어 캔버스·유화·대리석·조각·비디오·건축 등이 있다.
도자기공 ceramicist : 도자기를 만드는 사람.

미술을 보는 관점
김효인: 미술 또는 공예, 무엇이 다른가

2.125 김효인, 〈현대적으로 되려고 #2〉, 2004, 금속 스크린·철사·도자기·아크릴 물감· 발견된 사물들, 인체보다 약간 큰 크기

훌륭한 그림을 보면 분명히 그것을 미술이라고 설명할 것이다. 그러나 예를 들어 훌륭한 옷은 미술인가, 공예인가? 만일 공예가 실용적인 기능이 있는 물건을 만드는 일이라고 한다면, 드레스는 공예품일 것이다. 그러나 버지니아 커먼웰스 대학교 미술사학과 교수인 하워드 리사티*Howard Risatti*는 전통 한국 복식에 기반해 실용적인 옷 한 벌을 변형한 작품을 살피며, 글로벌화된 현대 세계에 대한 논평을 남기고 있다**2.125**. 리사티는 묻는다. "어떤 대상을 공예품이 아니라 미술 작품으로 만드는 것은 무엇인가?"

"우리는 미술 작품에 필수적인 요소가 어떤 것인지를 이해할 때에야 그것이 미학적 대상으로서 지닌 풍부함과 복합적 특성을 감상할 수 있다. 그러므로 시작에 앞서 우리는 '공예 작품에 필수적인 요소는 무엇인가?'를 물어야 한다. 내 생각에 공예품은 기능을 중심으로 만들어진 사물이다. 이를테면, 그릇은 물을 담는 것이고, 의자는 사람을 받치는 것이며, 옷은 누군가의 몸을 감싸는 것이다. 여기 제시된 작품은 젊은 한국계 미국인 미술가 김효인의

연작 중 하나다. 이것의 이름은 한복이고, 한국의 왕족이나 상류층 여성들이 신발, 머리장식과 함께 착용했던 전통 의복이다. 금빛 장식은 이 의복이 고급 제품임을 의미한다. 이런 값진 재료는 고가여서, 대부분 흰색 옷만 입었던 평민들로서는 도저히 쓸 수 없는 것이었다.

그러나 작품의 제목 〈현대적으로 되려고 #2〉는 작가가 한국의 전통 복식에 대한 애정 이상의 무언가를 생각하고 있다는 점을 보여준다. 김효인은 본래의 복식 디자인을 충실하게 지키며 자신의 작업이 전통에 딱 들어맞기를 원한다. 그러나 또한 전통에 관해서 무언가 중요한 점을 드러내려 하기도 한다. 이것이 김효인이 전통 한복을 미묘하게 변형시킨 이유다. 김효인은 (천 대신에) 은색 철망을 사용해 옷을 만들고, 도자기로 세부 장식을 만들어 금색 칠을 한 다음 붙였다. 그리고 그 변형의 하나로 이 작품을 쇼윈도의 드레스처럼 마네킹에 입히는 대신에 소매를 펼쳐 옷의 투명함과 가벼움을 강조하는 전시 방법을 선택했다.

김효인은 우리가 이 재료 속을 들여다봄으로써 드레스가 마치 머리핀처럼 신체와 분리된 유령 같은 형상—거의 그곳에 있지만 완전히 그렇지 않은—으로 떠다니게 만들었다. 이런 유령 같은 효과는 반짝이는 금색 장식으로 인해 고조된다. 하지만 드레스를 자세히 들여다보고 이 장식물들이 청바지, 치마, 신발, 가방 등 서양 패션을 작게 만든 것임이 드러남에 따라 효과는 경감된다. 사람들의 삶에 구조와 형태를 부여했던 전통 문화의 가치가 전 지구화의 확산에 따라 사라지고 잊혀져감을 문자 그대로 또 비유적으로 바라보고 음미하는 것, 이것이 작가가 말하려는 것이다."

2.126 도자기 공방의 장비들 (왼쪽부터 오른쪽으로)
1. 점토 혼합기. 마른 점토와 젖은 점토를 보관하는 통.
2. 도자기 생산에 사용하는 전기 도자 물레.
3. 도자기를 구울 때 사용하는 가마.
4. 도자기 유약에 사용하는 화학물을 넣는 통과 보관함.

기가 남아 있으면 구울 때 망가질 수 있다)가 빠져나가도록 치대는 흙반죽 과정을 거친다. 다음으로 도예가는 몇 가지 손도구를 사용해 점토를 완성된 물건 모양으로 만든다. 예를 들어, 판이나 고리 모양의 점토를 쌓아서 형태를 잡을 수도 있고, 점토 덩어리를 원하는 모양으로 빚을 수도 있다. 또다른 방법으로는 빠른 속도의 도자기 물레 위에서 점토를 돌리며 모양을 만들 수도 있다. 이를 물레성형이라고 한다.

일단 모양을 만들고 나면 점토가 마를 때까지 놓아둔다. 깨지기 쉬운 점토는 가마에서 고온(1,100~1,650도)으로 구우면 매우 단단해진다. 금이 가는 것을 막기 위해서는 반드시 식혀야 한다.

도예가는 도자기의 완성도를 높이기 위해 (슬립slip이라고 알려진) 유약을 바른다. 도자기를 유리 같은 표면으로 마감하고, **색**과 **질감**을 부여하며 표면을 보호하는 유약은 보통 붓으로 바른다. 그다음에는 도자기를 한번 더 가마에 넣고 구워서 녹은 유약이 단단해지면서 점토와 결합되도록 한다.

도예가들은 특성이 다른 다양한 종류의 점토를 선택한다. 토기를 만들 때 사용하는 점토는 **가소성**과 유연성이 우수하지만 불에 굽고 난 후에는 깨지기가 쉽다. 토기 점토는 보통 붉은색을 띠고 다른 점토에 비해 낮은 온도에서 단단해진다. 석기 점토는 토기 점토보다 가소성이 떨어진다. 석기stoneware는 (그 이름이 의미하듯이) 토기보다 훨씬 단단하며, 높은 온도에서 구워진다. 석기는 머그컵이나 사발처럼 매일 사용하는 물건을 만들기에 좋다. 자기는 일반적으로 식기에 많이 사용하는 내구성 있고 고온을 견디는 재료로, 장토·고령토·규토 이 세 가지 점토를 혼합해서 만든다. 자기는 강한 재질이지만 간혹 생산하기가 까다롭다. 고급 자기, 욕실 세간, 치과용 치관도 자기로 만든다.

색(채)colour: 빛의 스펙트럼에서 백색광이 각기 다른 파장으로 나누어지면서 반사될 때 일어나는 광학 효과.
질감texture: 작품 표면의 특성. 예를 들어 고운/거친, 세밀한/성근 등이 있다.
가소성plastic: 부드러워서 변형하기 쉬운 물질의 성질.
유기적organic: 살아 있는 유기체의 형태와 모양을 가진.

타래 기법

물레 없이 타래를 쌓아서 물건을 만드는 방법은 고대부터 일반적으로 사용되었다. 타래는 점토를 평평한 표면에 굴려 긴 밧줄처럼 늘여서 만든다. 둥근 그릇을 만드는 미술가는 점토 타래를 돌려 쌓은 다음 경계선을 부드럽게 연결한다.

멕시코 사포텍 문화의 작품인 〈앉아 있는 인물〉**2.127**은 타래 기법으로 만들어졌다. 이 형상은 사포텍 부족 통치자의 무덤에 부장품으로 만든 것이며, 아마도 신이나 고인의 친구를 묘사한 것인 듯하다. 이 좌상의 머리장식과 가슴에는 사포텍 언어로 새긴 두 개의 달력이 있다. 아메리카 원주민 문화에서 만든 대부분의 도자기는 손으로 정교하게 만들었다. 타래 기법은 둥근 물건을 만들 때 선호했던 방식이다. 타래의 **유기적**인 선을 작품의 본질 또는 기질에 맞는 방식으로 조정할 수 있었기 때문이다.

2.127 〈앉아 있는 인물〉
오악사카·멕시코·사포텍 양식, 기원전 300~서기 700, 도자기, 32×17.7×18.7cm, 클리블랜드 미술관, 오하이오

Gateways to Art
올메크족의 거대 두상: 돌 조각과 점토 조각

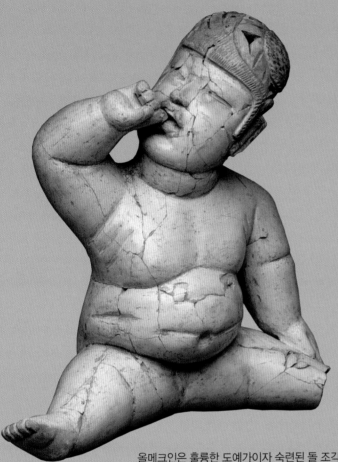

2.128a 〈아기 조각상〉, 기원전 12~9세기경, 도자기에 진사와 붉은 오커, 높이 33.9cm, 메트로폴리탄 미술관, 뉴욕

올메크인은 훌륭한 도예가이자 숙련된 돌 조각가였다. 그들은 거대한 돌을 새기는 것과 함께 점토로 형상도 만들었다. 잘 알려진 도자 조각 중 하나가 〈아기 조각상〉**2.128a**이다.

거대 두상과 달리 이 작품은 크기가 작다. 높이가 30센티미터를 약간 넘어, 실제 아기 크기에 가깝다. 반면, 거대 두상은 한쪽 눈이 사람의 머리통만하다. 〈아기 조각상〉은 머리에만 초점을 맞추지 않고 몸 전체를 보여준다. 세세한 묘사에 주의를 기울여 만든 볼록한 살과 손을 입에 넣고 있는 몸짓은 굉장히 친밀해 보이며 개별적인 대상을 그린 것처럼 보인다.

거대 두상과 이 조각상의 또다른 주요 차이점은 재료다. 고령토라고 부르는 희고 고운 점토는 축축한 상태일 때 사용한다. 도예가는 이 점토의 부드러운 장점을 이용하여 점토를 덧붙이거나 덜어내면서 원하는 형상을 만든다. 〈아기 조각상〉은 이 두 기법을 모두 사용했다. 한편, 돌 조각가는 머리의 전체 모양과 얼굴 세부 묘사를 위해 극도로 단단한

재료를 사용했으며, 주어진 현무암 덩어리를 깎아내는 방법밖에 없었다. 돌 조각은 속이 꽉 차 있는 반면, 도자기 조각은 속이 비어 있다.

마지막으로, 두 주인공 모두가 헬멧같이 생긴 머리 장식물을 쓰고 있다는 점이 눈에 띈다. 이런 종류의 헬멧은 메소아메리카 전역에서 행했던 구기 경기에서 보호 장비로 사용되었다고 알려졌다. 〈아기 조각상〉은 실제 아기를 재현한 것일 수도 있고, 올메크인들의 풍요 및 번영과 관련이 있는 초자연적 형상일 수도 있다.

2.128b 〈올메크 부족의 거대 두상〉, 기원전 1500~1300년경, 현무암, 베라크루스 인류학 박물관, 베라크루스, 멕시코

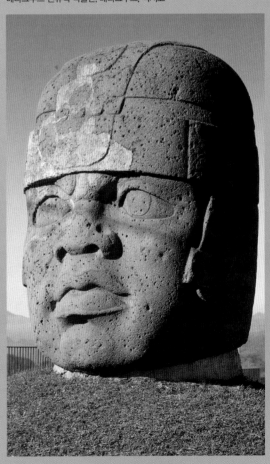

물레 성형throwing: 도자 물레를 이용하여 도자기를 만드는 방식.
형태form: 3차원으로 규정할 수 있는 대상(높이·너비·깊이를 가지고 있다).
3차원three-dimensional: 높이·너비·깊이를 가지는 것.
표현주의expressionism(expressionist): 개인적 경험과 감정을 극도로 생생하게 드러내면서 세계를 그리는 데 목표를 둔 미술 양식. 1920년대 유럽에서 정점에 달했다.
평면plane: 평평한 표면. 보통 구성에 의해 암시된다.

물레 성형

도자 물레는 아마도 타래 기법의 과정을 더 효과적으로 만들려던 도예가가 점토 덩어리를 둥근 받침 위에 놓고 돌리며 타래를 덧붙이다가 개발되었을 것이다. 도자 물레는 도예가가 물건의 모양을 잡는 동안 회전을 하는, 둥근 판으로 구성되어 있다. 물레가 정확히 언제 발명되었는지는 확실하지 않지만, 기원전 3000년경 중국에서 물레를 사용해 만든 도자기 제품이 발견되었다.

물레를 돌려 도자기를 만드는 방법을 **물레 성형**이라고 한다. 도예가는 점토 덩어리를 돌아가는 물레의 중앙에 올려놓고 가운데에 구멍을 내면서 그릇 모양을 만들고, 물레가 돌아갈 때 양손으로 그릇 벽을 위로 밀고 밖으로 당긴다. 그릇의 표면을 마감하는 데는 스펀지나 긁개를 이용할 수 있지만, 자연스러운 손자국을 남겨두기도 한다. 마지막으로 철사를 이용해 도자기를 물레에서 떼어낸다. 중국의 도공들은 세계 어느 곳의 전통 도예보다 훨씬 더 다양하고 질 좋은 유약을 사용했다. 도판 **2.129**는 600년 전 명나라 때 물레로 만든 자기이다. 명나라 도공들은 여러 겹의 유약을 사용한 것으로 유명하다. 그들의 도자기는 너무나 훌륭해서, 명나라 자기를 사용하는 사람들은 스스로를 중국의 황제처럼 생각했다. 이 도자기를 만든 도공은, 먼저 푸른 유약으로 그림을 그리고, 다음으로 투명한 유약을 그릇 전체에 입혔다. 투명한 유약이 자기 병에 고급스러운 광채를 더했다.

캐런 칸스Karen Karnes(1925~2016)의 〈화병〉**2.130**은 단순하고 균형 잡힌 각 부분을 유기적이고 기하학적인 **형태**로 결합한 노련한 도예가의 솜씨를 잘 보여준다. 미국의 미술가 칸스는 초기에 농촌의 도자기 전

2.130 캐런 칸스, 〈화병〉, 1997, 유약을 바른 사기, 장작 가마, 24.7×24.1×24.1cm, 아벨 와인리브 소장품

2.129 푸른색 유약으로 장식한 도자기, 명나라, 1425~1435, 베이징 고궁박물관

통을 사용한 작품으로 알려졌다. 〈화병〉은 전통적인 수공예품의 가치인 섬세하고 균형 잡힌 아름다움을 보여주며, 여기에 동시대 미술의 표현적 감성을 결합했다.

판 성형 기법

도자기 오브제를 만들기 위해 판을 사용하는 미술가는 먼저 점토를 납작하게 민다. 그러고는 만들고 싶은 물건의 모양대로 판을 자른다. **3차원** 물건을 만들기 위해서는 모서리를 연결하는 데 신경을 써야 한다. 이 기법은 박스 형태나 넓은 면을 가진 형태를 만드는 데 적합하다.

미국의 조각가 피터 볼코스Peter Voulkos(1924~2002)가 만든 〈갈라 바위〉**2.131**에서 우리는 유기적이고 **표현주의**적인 방법으로 판을 구축한 것을 볼 수 있다(그리고 물레 성형 기법을 사용했다). 이 커다란 조각 오브제의 가장 중요한 특징인 납작한 **평면**들은 분명 판으로 만들어졌다. 볼코스는 점토의 자연스러움—유기적인 형태를 만들어내는 성향—과 가소성을 사용하는 미술가로 잘 알려져 있다.

유리 공예

유리 오브제를 만드는 것도 도자기와 마찬가지로 땅에

2.131 피터 볼코스, 〈갈라 바위〉, 1960, 판 성형과 유약을 바른 석기, 213.3×93.9×67.9cm, 프랭클린 D. 머피 조각공원, 캘리포니아 대학교, LA

Bentinck(1715~1785)를 따라 이름 붙인 것으로, 서기 1세기경 로마 제국에서 만들어졌다. 최근의 연구는 이 작품이 오버레이 담금 기법으로 만들어졌음을 밝혀주었다. 즉, 길게 늘인 푸른 유리 방울을 흰색 유리 도가니에 부분적으로 담갔다가 함께 불어 그릇을 만들고, 이를 식힌 후에 흰색 층을 도안대로 깎아낸 것이다. 이 작업은 숙련된 보석세공사가 했을 것이다. 푸른색 유리는 흰색으로 장식된 형상들의 **배경**을 형성한다. 네 명의 인물과 나무 같은 식물을 놀라울 정도로 섬세하게 묘사한 세부는 미술가의 기량을 보여준다.

중세 시대 프랑스 **고딕** 예배당의 설계자들은 **스테인드글라스**라고 알려진 색유리 기법을 받아들였다. 이 기법은 이전에 북유럽에서 좀더 작은 규모로 사용했다. 그러나 프랑스인들은 예배당이 색채의 빛에 흠뻑 잠기도록 스테인드글라스를 거대한 장식창에 사용해서 이 기법을 더 특별하게 만들었다. 북프랑스 샤르트르 지역 예배당의 창문은 스테인드글라스의 장엄함을 잘 보여준다**2.133**. 거대한(지름 13.1미터) 원형 창은 상부의 끝을 뾰족하게 만든 가늘고 긴 창과 **대조**를 이루어 더 강조된다. 창의 다른 요소와 확연히 구분되는 빛나는 푸른색은 13세기 초의 가장 뛰어난 성취 중 하나다. 사람들은 이

서 파낸 물질과 열이 필요하다. 이산화규소(주로 모래)와 납(예부터 융해된 이산화규소를 흐르게 하는 데 사용했다)에 강한 열을 가해 함께 녹이는 것이 유리를 만드는 기본적인 방법이다. 도자기와 마찬가지로 뜨거운 물건을 천천히 식히는 것은 심각한 손상을 막기 위한 중요한 과정이다.

유리는 아마도 고대 메소포타미아(현재의 이라크)와 이집트에서 기원전 3500년경 처음 사용되었을 것이다. 고대 이집트인은 유리를 황금처럼 귀하게 여겼다. 유리 불기는 튜브를 이용해서 녹은 유리 안으로 공기를 불어넣어 그릇을 만드는 기법으로, 기원전 1세기경 시리아에서 처음 사용했고, 후에 로마로 전해져 완성되었다.

너무나도 아름다운 포틀랜드 화병**2.132**은 그것을 소유했던 포틀랜드 공작부인 마거릿 벤팅크Margaret

2.132 포틀랜드 화병, 로마, 1~25년경, 영국 국립박물관, 런던

미(학)적aesthetic : 아름다움·예술·취미와 관련이 있는.

2.133 북쪽 익랑의 장미창과 첨두 채광창, 13세기, 샤르트르 대예배당, 외루에루아르

작품을 굉장히 귀하게 여겨서, 제2차세계대전 동안 수장고로 옮겨 전쟁이 끝날 때까지 보관했다.

동시대 미국의 유리공예가 데일 치훌리 Dale Chihuly (1941~)는 이에 필적하는 작품을 통해 유리가 실내에서 만들어내는 **미적** 경험을 보여준다. 치훌리는 라

스베이거스 벨라지오 호텔의 연회장을 돋보이게 하기 위해 2천 개의 유리 꽃을 불어 샹들리에를 만들었다 **2.134**. 스테인드글라스를 연상시키는 강렬한 색은 실내를 생동감으로 가득 채우며, 벨라지오 호텔을 찾은 사람들에게 잊을 수 없는 상징이 되었다. 사람들은 이 작

2.134 데일 치훌리, 〈유리 꽃〉, 1998,
강철과 유리 불기, 8.3×3.5×1.4m,
벨라지오 호텔, 라스베이거스, 네바다

품 앞에서 넋을 잃곤 한다.

금속 공예

금속을 사용하여 물건을 만들기 시작한 때는 도자기와
마찬가지로 고대로 거슬러올라간다. 금속은 인류 역사
에서 매우 중요한 역할을 해왔기 때문에 몇몇 고고학
적 시대의 명칭은 청동기(5천 년 전), 철기(3천 년 전)처
럼 당대에 많이 사용하던 금속의 이름에서 따오기도
했다. 금속의 사용이 곧 인류 발전의 척도가 되어온 것
이다. 대부분의 전통 공예품에서 볼 수 있듯이 금속은
실용적 목적에 맞는 중요한 재료였다.

금속은 가열해서 액체 상태로 만들어 틀에 부을 수
있으며, 가열한 후 망치로 두들겨 모양을 잡을 수도 있
다. 또는 차가운 상태에서 (보통은 역시 망치를 사용해
서) 작업할 수도 있다. 대부분의 금속은 단단하지만 원
하는 만큼 늘이고 구부리고 펼 수 있다. 특히 금은 (철과
비교했을 때) 상대적으로 무르고 모양을 잡기 쉬워서 장
식적인 금속공예에 매우 적합한 재료다.

도판 2.135의 황금 가면은 사람의 얼굴 모양으로 깎
은 오브제에 얇은 금속판을 올려 만든 것이다. 미술가
는 물건의 형태와 질감이 찍힐 때까지 얇은 금속판 표
면을 망치로 조심스럽게 두드렸다. 또한 사람 얼굴의
인상을 표현하기 위해 가령 눈에는 개오지조개 껍질을
사용하는 등 금속판 표면 아래 사물을 배치했고, 최종
적인 형태 위에 금박을 대고 눌렀다. 귀, 눈썹, 수염 등
을 표현하기 위해 각기 다른 질감과 사물을 사용하여
이런 과정을 반복했을 것이다. 이러한 유형의 가면은
주로 매장할 때 시신의 얼굴을 가리기 위해 사용했다.

훌륭한 기량을 가진 미술가는 자신이 원하
는 모든 사물을 만드는 데 금속을 사용
할 수 있다. 이탈리아의 금세공사
벤베누토 첼리니 Benvenuto Cel-
lini(1500~1571)는 〈프랑수
아 1세의 소금통〉2.136,
즉 프랑스 왕을 위한 극
도로 우아한 오브제를 만
들었다. 첼리니는 이 소금
통을 만들기 위해 우선 밀랍
으로 넵튠(소금물 바다를 관
장하는 로마의 신)과 대지(식탁용
소금이 생산되는 곳)의 어머니가 쉬
고 있는 조화로운 형상을 만들었다. 그
후 첼리니는 주형틀을 만들기 위해 이 밀랍

2.135 미케네 원형 무덤 A의
1번 기둥에서 발견된 데스마스크,
'아가멤논의 가면'으로 알려져 있음, 금,
높이 30cm, 기원전 1550~1500년경,
아테네 국립고고학박물관

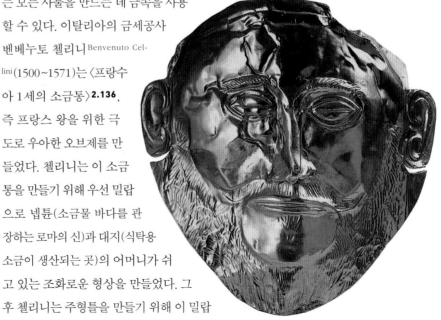

2.136 벤베누토 첼리니, 프랑수아 1세의 소금통, 1540~1543년, 금·에나멜·흑연·상아, 28.5×21.5×26.3cm, 빈 미술사박물관, 오스트리아

형상을 모래와 석회 같은 단단한 물질로 씌웠다. 이것을 가열하여 밀랍을 녹여 빼내면 속이 빈 주형틀이 완성된다. 첼리니는 금을 1,100도 정도로 가열한 후 빈 주형 속에 부었다. 이것을 식힌 다음 거푸집을 제거하고 조심스럽게 갈라진 틈을 마감했다. 넵튠 옆의 작은 그릇에 소금을 놓고 후추는 대지의 상징 옆에 놓인 개선문에 넣었다. 격조 높은 르네상스 금속 공예를 보여주는 이 작품을 만드는 데는 2년 이상이 걸렸다.

섬유 공예

섬유는 동물이나 식물성 물질(모피, 양모, 실크, 면, 마, 리넨), 또는 최근에는 인공 재료(나일론, 폴리에스테르 등)로 만드는 실을 말한다. 섬유 공예는 직물을 만들어내는 것과 아주 관련이 깊다. 섬유를 방적사, 줄, 실 등으로 만들면 일정한 길이의 직물을 짜거나 뜰 수 있다. 자수는 천에 실 등으로 수를 놓는 것이다. 잔디나 등심초같이 상대적으로 뻣뻣한 섬유는 엮어서 바구니나 그와 비슷한 물건을 만들 수 있다. 식물 섬유를 이용하는 과정은 식물에서 섬유를 분리하는 작업으로 시작한다. 그러고는 섬유를 자아내 긴 실로 만들 준비를 한다. 면의 경우는 목화솜을 고르고 섬유를 분리해 세척한 후 각각의 섬유를 가늘게 가닥으로 잣거나 꼰다. 양모는

봄철에 깎은 양의 털을 씻고 분리하여 실로 잣는다. 누에고치에서 뽑아낸 실크 섬유는 굉장히 곱다. 완성된 고치를 수확해 따뜻한 물에 불려 섬유를 잡고 있는 수지를 부드럽게 만든다. 그렇게 하면 실크를 쉽게 분리하여 값진 섬유를 만들 수 있다.

네덜란드의 미술가 틸레커 스바르츠 Tilleke Schwarz (1946~)는 다른 작가라면 연필을 사용했을 방법으로 실을 사용한 자수 작업을 한다. 그녀는 〈받은 복을 세어보아라〉**2.137**에서 미국과 오스트레일리아 여행에서 생긴 추억의 이미지를 바느질로 표현했다. 스바르츠는 "내가 사는 시대에 영향력이 있는 그라피티, 도상, 글, 전통 자수 견본의 이미지들을 혼합"해서 유머러스하게 만드는 것이 자신의 작업이라고 설명한다. 이 작품에는 일회용 커피컵 뚜껑, 프라이드치킨 식당의 영수증, 만화 캐릭터 버트헤드 등이 들어 있다. 그녀는 사람들이 소통하는 방식과 내용에 대한 관심을 표현하고 있다. 예를 들어, 오른쪽 위의 글귀는 오스트레일리아 시드니 현대미술관에서 따왔다. "이 배에서 내릴 때 뛰지 마십시오. 애

2.137 틸레커 스바르츠, 〈받은 복을 세어 보아라〉, 2003, 리넨에 손자수, 66.9×64.1cm, 작가 소장

보리진 공동체의 구성원들은 이 방의 사진에 있는 여러 사람들이 지금은 고인이 되었음을 정중하게 전달 받았습니다"라고 쓰여 있다. 스바르츠는 오스트레일리아에서 이런 주제가 얼마나 민감한지를 느꼈기 때문에 이 글귀를 포함시킨 것이다.

캐나다 서쪽 해안과 알래스카에 살고 있는 틀링깃 부족은 동물성 재료와 식물성 재료를 섞어 섬유 작품을 만든다. 도판 **2.139**의 담요는 순전히 손으로(베틀 없이), 염소 털과 삼나무 껍질을 섞어 만들었다. 틀링깃 부족은 다른 부족이나 가족을 식별하기 위해 상징을 사용한다. 많은 경우 그 상징은 동물을 **추상**적으로 묘사한 것이다. 담요의 가운데 있는 형상은 곰이나 너구리처럼 보인다. 중앙의 이미지 양옆에 위치한 커다란 눈에 주목하면, 그보다 훨씬 큰 존재가 있음을 나타냈다는 것을 알 수 있다. 이런 담요는 의식이 있을 때 걸치던 것이다. 매우 비싸서, 이것을 소유할 만큼 부유한 사람들도 애지중지했다.

추상abstract : 형상이 단순화되고, 일그러지거나 과장된 형태로 나타나는 미술 작품. 약간 변형되어 알아볼 수 있는 형태이기도 하고, 완전히 비재현적인 묘사를 보이기도 한다.

페이스 링골드, 〈옥상〉, 1988

한때 뉴욕의 아파트에 캐시라는 소녀가 살았다. 따뜻한 여름밤이면 캐시와 가족들은 옥상에 담요를 깔고 별빛 아래 소풍을 즐겼다. 지붕은 누워서 도시와 불빛을 바라보며 하늘을 나는 것 같은 멋진 꿈을 꾸기에 매우 멋진 장소였다. 캐시는 자기가 살고 있는 건물을 짓는 일을 도왔던 아버지와 함께 이 소풍을 즐기는 꿈을 꾸었다. 흑인과 인도인 혼혈이었던 아버지는 그렇게 할 수 없었지만 말이다. 캐시는 또한 어머니가 아이스크림 공장을 소유해서 매일 밤 아이스크림을 디저트로 먹는 꿈도 꾸었다.

아프리카계 미국 미술가 페이스 링골드Faith Ringgold(1930~)는 캐시라는 소녀의 이야기를 이 작품에 담았다**2.138**. 링골드는 아프리카계 미국인 자신의 개인사와 가족을 이야기하는 작가다. 그녀는 자신의 가족과 조상들이 쓴 퀼팅 기술과 캔버스 회화를 결합하여 어린 시절의 기억을 보여준다. 링골드는 1970년대부터 천 위에 그림을 그리기 시작했다. 작품들은 재봉사이자 패션디자이너였던 어머니와의 협업을 통해 점점 발전했다. 링골드는 작품의 그림 부분을 담당했고, 그녀의 어머니는 가장자리를 박고 퀼트 부분에 천 조각을 꿰매어 단을 만들었다. 링골드의 4대조 할머니는 미국 남부의 농장 주인을 위해 퀼트를 만들던 노예였다. 그래서 링골드의 작품에는 이러한 역사와 바느질 공예 기술에 관한 의미의 층이 많다. 이 의미의 층들은 한데 합쳐져 인간의 경험을 풍부하게 보여준다.

2.138 페이스 링골드, 〈옥상〉, 1988, 캔버스에 아크릴 물감. 인쇄하고 꿰매고 조각낸 천으로 단을 냄, 1.8×1.7m, 솔로몬 R. 구겐하임 미술관, 뉴욕

2.139 틀링깃 칠캣 부족의 무용 담요, 19세기

품은 몇 점만 남아 있다. 그러나 우리는 역사에 걸쳐 나무가 물건과 건물을 만드는 데 유용하게 사용되었다는 것을 알고 있다. 나무는 자르고 깎으면 드러나는 고유의 아름다움을 가지고 있다. 나무의 표면을 갈아내고 윤을 내면 넋이 나갈 만한 아름다운 모습을 드러낸다.

1480년경, 이탈리아의 미술가 프란체스코 디 조르조 마르티니 Francesco di Giorgio Martini(1439~1501)는 이탈리아 구비오에 있는 스투디올로(서재나 연구실 같은 개인 공간)를 디자인하면서 **짜맞춤** 기법을 이용했다. 짜맞춤은 각기 다른 색의 나뭇 조각을 이용한 일종의 모자이크다. 이 공사를 관장했던 줄리아노 다마이아노는 매우 얇은 나뭇조각으로 **환영주의**적인 깊이와 **명도**를 가진 걸작을 만들었다**2.140**. 보통 사람들이 보기에 이 방은 어디까지가 진짜이고 어디서부터 환영이 시작되는지 명확하지 않다. 우르비노의 공작이던 페데리코

나무 공예

나무는 유기적인 식물성 물질이라 시간이 오래 지나면 망가지게 마련이다. 따라서 나무로 만든 고대 미술 작

2.140 이탈리아 구비오의 두칼레 궁전의 스투디올로 세부, 프란체스코 디 조르조 마르티니가 디자인하고 줄리아노 다 마이나노가 제작, 1480년경, 호두나무·너도밤나무·장미나무·참나무·호두과의 과실나무, 4.8×5.1×3.8m, 메트로폴리탄 미술관, 뉴욕

2.141 캡틴 리처드 카펜터(두클와옐라), 모서리를 구부린 궤짝, 1860년경, 향나무와 물감, 54.6×90.8×52cm, 시애틀 미술관, 미국

다몬테펠트로 Federico da Montefeltro(1437~1457)는 이 마술적인 디자인의 상징물이 통치자이자 군사령관이며 도서 수집가이자 예술 후원자인 자신의 성취를 나타내기를 원한다고 말했다.

미국 원주민 헤일츠크 부족의 미술가는 도판 **2.141**처럼 나무를 사용하여 모서리를 구부린 궤짝을 만들었다. 이것을 만들기 위해 그는 향나무 널빤지를 부드럽게 가공하고, 세 모서리에 자국을 내고 불에 달군 바위에 물을 뿌려 만든 증기를 쏘여 유연하게 만들었다. 자국이 난 곳에서 널빤지를 구부러뜨리면 마지막 모서리가 서로 닿는다. 그후 미술가는 궤짝 표면을 우아하고 기하학적인 디자인으로 가득 채워 조각하고 칠했다. 분리해서 만든 아랫면과 윗면은 전체에 끼워 맞추었다.

결론

실용성을 가진 공예품은 미국의 역사와 문화의 한 부분이며, 때로는 지역의 정체성을 나타내면서 아직도 기억되고 실천되고 있다. 서부로 향했던 개척자들은 생존의 위기를 직면했고 실용적인 물건을 손수 만들어야만 했다. 그러나 이들은 실용성과 상관없이도 물건을 꾸몄다. 그들은 사물에 나름의 미적인 손길을 더해

서 자신들이 직면한 고난을 조금 더 견디기 쉽게 했다.

실용품을 만드는 사람들은 그 물건이 예술의 수준에 이를 때까지 가다듬고 발전시켰다. 공예가들은 돌, 점토, 금속, 나무, 모래, 섬유 같은 원재료를 연구하고 정제하면서 사람들의 필요를 만족하면서도 보기에 좋은 물건들을 만들어갔다. 미술가들은 물건을 손으로 직접 만들면서 각 매체의 독특한 특성에 내밀하게 반응했다.

수공예 미술가들은 다양한 재료의 속성을 이해하고 있으며, 자신이 원하는 대상에 적합한 재료를 골라 사용한다. 도예가는 점토의 가소성과 기술적 지식을 이용하여 젖은 흙 한 덩어리를 화병이나 통, 그릇으로 만든다. 직조가는 식물이나 동물성 섬유를 꼬아서 자수를 놓거나 직물을 짠다. 나무껍질도 섬유가 될 수 있으며, 나무는 거의 모든 목적을 위한 무한한 형태를 만들 수 있다. 이런 사물들은 숙련된 미술가의 손을 통해 실용적 기능을 가지게 될 수도 있고, 즉각적인 쓸모는 없지만 그 아름다움으로 인해 칭송을 받을 수도 있다.

모든 공예품이 미술로 인정받지 않는다. 어떤 공예품은 미술가나 디자이너의 원본 디자인을 가지고 대량 생산되거나, 미적인 형태보다는 실용성이 강조된다. 그러나 많은 공예품이 탁월함, 그리고 독창성과 디자인에 대한 관심으로 인해 인정받아왔다. 뉴욕의 미국 공예박물관은 실용성을 넘어 전통적인 재료를 순수미술의 영역으로 확장시킨 공예품들을 볼 수 있는 완벽한 장소다.

짜맞춤intarsia: 패턴을 만들기 위해 나뭇조각을 표면에 배치하는 기법.
환영주의illusionism: 어떤 것을 진짜처럼 느끼게 하는 미술적인 기술 또는 속임수.
명도value: 평면 또는 영역의 밝음과 어두움.

2.9

조각

Sculpture

> 훌륭한 조각은 언덕을 굴러 내려가도 부서지지 않
> 는다.
>
> — 미켈란젤로

미켈란젤로는 서구에서 가장 훌륭한 조각가 중 한 명으로 꼽힌다. 어떤 사람들은 그를 최고의 조각가로 꼽기도 한다. **르네상스** 시대의 이탈리아 미술가인 미켈란젤로는 위와 같은 유머를 던지면서 자신이 만든 대리석 조각상을 떠올렸을 것이다. 이런 작품은 '조각은 무엇인가'라는 질문에 우리 대부분이 가장 먼저 떠올리는 형태일 것이다. 하지만 금속, 도자기, 나무 같은 다른 재료를 포함시키며 조각에 대한 정의를 넓혀갈 수도 있다. 이 장에서 앞으로 보게 될 것처럼, 조각은 가령 유리·밀랍·얼음·플라스틱·섬유 등 많은 물질로 만들 수 있다. 현대의 조각은 예를 들어 네온 가스나 심지어는 동물까지도 재료로 쓸 수 있다. 오늘날 조각가가 사용하는 수단은 여전히 쪼기(미켈란젤로가 한 것처럼)·깎기·틀에 넣어 굳히기·그러모으기·구축하기 등을 포함하지만, 창의적인 조각가는 늘 자신의 작품을 만들 새로운 방법과 재료를 찾아나간다.

조각이 무엇인지 정의하기 어려운 이유는 아마도 미술가들이 매우 창의적이기 때문일 것이다. 사전에서 조각이라는 단어를 찾아서 그 설명이 이 장에 나오는 작품들과 잘 들어맞는지 확인해보면, 아마도 그렇지 않을 것이다. 그러나 우리는 모든 조각이 해당되는 몇 가지 점에는 동의할 수 있다. 모든 조각은 3차원에 존재하며, 우리의 세상에서 물리적 공간을 차지한다. 그리고 모든 조각은 우리에게 상호작용을 청한다. 우리는 조각을 바라보기도 하고, 그 주변을 걸어다니기도 하고, 조각 안으로 들어가 조각가가 만든 광경, 소리, 질감 등 감각으로 경험할 수 있는 환경에 푹 빠져보기도 한다.

조각에서 3차원에 접근하는 방법

새로운 작품을 만들려는 조각가에게는 두 가지 기본 선택지가 있다. 첫번째는 관객이 모든 방향에서 조각을 살펴볼 수 있게 하는 것이다. 이런 식으로 감상하도록 만들어진 조각은 프리스탠딩(지지대 없는 조각), 또는 **환조**라고 한다. 많은 환조 작품들은 그 주변을 돌아다닐 수 있도록 만들어지지만, 관람자가 어떤 방향에서는 그것을 보지 못하도록 만들 수도 있다. 예컨대 조각을 벽감 안이나 벽에 기대어 세워두는 것이다. 이런 경우 조각의 위치는 그것을 관람하기에 좋은 자리를 결정하며, 조각가는 관람자의 위치를 염두에 두고 작품을 구상한다.

조각의 **3차원**적 성격에 대한 두번째 접근법은 **부조**다. 부조는 한 면에서만 감상하도록 만든 조각이다. 부조의 이미지는 표면 위로 튀어나오거나 표면 안으로 들어가 있다. 깊이가 아주 얕은 것(**저부조**)도 있고, 아주 깊은 것(**고부조**)도 있다.

환조

환조 작품 중에는 어떤 방향에서는 바라볼 수 없도록 의도한 것도 있다. 이집트 지역의 강력한 통치자의 아내였던 센누위 부인의 조각(기원전 1971~1926)은 앞에서만 바라보도록 만들어졌다 **2.142**. (많은 이집트 조각들은 벽이나 기둥에 기대 전시하도록 만들었다.) 여기에서 우리는 작품을 깎아낸 본래의 화강암 덩어리를 느낄 수 있다. 이 작품처럼 대부분의 이집트 조각상은 그것을 깎은 돌

르네상스Renaissance: 14~17세기 유럽에서 일어난 문화적·예술적 변혁의 시대.

환조in the round: 모든 방향에서 감상할 수 있는, 지지대 없는 조각.

3차원three-dimensional: 높이·너비·깊이를 가지는 것.

부조relief: 넓은 평면 배경에 올라와 있는 형상. 예를 들어 동전 디자인은 '부조'로 양각되어 있다.

저부조bas-relief: 아주 얕게 깎은 조각.

고부조high relief: 형태가 배경으로부터 아주 깊은 깊이를 가지고 드러나는 판형 조각.

평면plane: 평평한 표면. 보통 구성에 의해 암시된다.

위에서 팔과 다리를 몸에 붙인 채 꼿꼿하게 앉아 있다.

이탈리아 피렌체에서 일했던 플랑드르 미술가 잠볼로냐Giambologna(1529~1608)는 나선형으로 만든 〈사비니 부족 여인의 강간〉2.143a와 2.143b을 통해 다양하게 변화하는 **평면** 주변으로 관람자를 이끈다. 관람자가 한 걸음 한 걸음 움직일 때마다 조각은 나선형으로 솟구치면서 뜻밖의 세부 묘사들이 드러난다. 이 작품은 매우 강렬하고 아름답지만, 잠볼로냐는 이것을 만들

때 단순히 극적인 구성 이상을 생각했다. 그의 조각은 일종의 정치적 선전물이었다. 이 작품은 기원전 753년경 고대 로마의 건국에 대한 이야기를 되살린다. 초기 로마를 창건한 인구는 대부분 남성이었다. 로마인들은 도시를 성장시키기 위해 아내가 필요했다. 그들은 이웃해 있는 사비니 부족 사람들을 축제에 초대해 여인들을 억류하고 자신들과 결혼을 강요해서 이 문제를 해결했다. 이 이야기는 아주 작은 지역사회가 이탈

2.142 센누위 부인의 조각,
기원전 1971~1926, 화강암,
170.1×116.2×46.9cm, 보스턴
미술관, 하버드 대학교−보스턴 미술관
순회전

2.143a와**2.143b** 잠볼로냐, 〈사비니 부족 여인의 강간〉, 1583, 대리석, 높이 4.1m, 로지아 데이 란치, 피아차 델라 시뇨리아, 피렌체

리아에서 가장 힘있는 도시로 성장하게 한 능력을 상징한다. 잠볼로냐의 시기에 로마가 그랬던 것처럼 말이다. 이런 메시지는 피렌체를 통치하고 있던 프란체스코 데 메디치Francisco de Medici(1541~1587)에게 매우 유용한 것이었다. 그는 잠볼로냐에게 값을 지불하고 이 조각상을 도시의 중심 광장에 설치했다. 당시 피렌체는 이탈리아의 여러 도시와 싸우고 있었으며, 로마도 그중 하나였다. 이 극적인 조각은 피렌체가 로마처럼 남들이 두려워하는 강력한 도시로 떠올랐다는 것을 피렌체 사람들과 적들에게 공표하는 역할을 했다.

고부조와 저부조

조각가가 저부조bas-relief(프랑스어로 'bas'는 '높이가 낮다'는 뜻이다)에 새기는 자국은 아주 얕다. 저부조 기법으로 조각한 사례는 고대 메소포타미아(현재의 이라크)의 옛도시 니네베에 있는 아시리아의 왕 아슈르바니팔의 북쪽 궁전에서 발견할 수 있다. 아시리아 왕들은 아주 넓은 영토를 다스렸으며 강한 군대를 가지고 있었다. 그들은 궁전 내부의 벽을 자신들의 강인함과 권력을 보여줄 수 있는 이미지로 장식했다. 돌에 〈죽어가는 암사자〉2.144를 조각한 작가는 아시리아인들이 가장 두려워했던 맹수를 잡아 죽이는 아슈르바니팔 왕Ashurbanipal(기원전 687년경~627년경)의 강인함과 용맹함을 작품에 반영하고자 했다.

〈벨기에 왕 레오폴트 기념비〉2.145는 1865년 벨기에 초대 왕의 죽음을 추모하기 위해 만들었다(벨기에는 1830년에 네덜란드로부터 독립했다). 영국의 조각가 수전 듀랜트Susan Durant(1827~1873)는 표면을 더 깊이 깎는 방법, 즉 고부조를 택해, 작품의 형상이 관람자에게 더 가깝게 나오도록 했다. 따라서 누워 있는 레오폴트Leopold(1790~1864)와 사자의 형상은 저부조로 새긴 배경의 천사들보다 더 돌출해 있다. 이 깊이의 환영은 벨기에 의회의 추대를 수락한 레오폴트의 용기를 강조한다. 듀랜트는 여성이 전문직을 갖기가 쉽지 않았던 19세기 영국에서 드물게 성공한 여성 조각가였다. 듀랜트는 『톰 아저씨의 오두막』이라는 반노예제도 소설을 쓴 작가 해리엇 비처 스토Harriet Beecher Stowe(1811~1896)의 **흉상**을 비롯한 많은 초상 작업을 했다. 듀랜트는 영국 왕실이 가장 좋아하는 조각가가 되었다. 그녀가 만든 레오폴트 1세 기념비는 원래 1867년 윈저 궁에 있는 레오폴트 왕의 조카인 빅토리아 여왕의 예배실에 설치되었으나 1879년 이셔에 있는 그리스도 교회로 옮겨졌다.

2.144 〈죽어가는 암사자〉, 아시리아 시대 니네베 이슈르바니팔 궁전터에서 발견된 석회석 부조, 기원전 650년경, 영국국립박물관, 런던

배경background: 관람자에게서 가장 떨어진 것으로 묘사된 부분. 종종 주요 형상 뒤에 그린다.

흉상bust: 사람의 머리와 어깨까지만 묘사한 조각상.

캐스팅casting: 틀에 액체(예를 들어 녹은 금속이나 회반죽)를 부어 미술 작품이나 조각을 만드는 방법.

2.145 수전 듀랜트, 〈벨기에 왕 레오폴트 기념비〉, 1867, 이셔 그리스도 교회, 서레이, 영국

조각의 방법

조각의 방법은 덜어내는 것, 아니면 덧붙이는 것이다. 덜어내는 과정에서 조각가는 도구를 써서 필요 없는 부분을 깎고, 뚫고, 파내고, 조각내고, 자르고, 썰어낸다. 덧붙이는 과정에서는 모델링, **캐스팅**, 구축처럼 최종 작품을 만들기 위해 재료를 추가한다.

깎기

현존하는 가장 오래된 미술 작품은 재료를 덜어내는 조각 기법을 이용해 만들어졌다. 이런 작품의 대부분은 돌이나 상아(나무는 썩기 때문에 아주 적은 수의 나무 조각만이 남아 있다)로 만들었으며, 조각내고, 깎고, 갈고 윤을 내는 방법을 사용했다. 높이가 거의 2.7미터에 달하는 하와이 전쟁의 신 쿠-카일리-모쿠의 조각은 커다

형태 form : 3차원으로 규정할 수 있는 대상(높이·너비·깊이를 가지고 있다).

Gateways to Art
올메크족의 거대 두상: 올메크족 조각가들은 어떻게 거대한 두상을 만들었나

이 거대한 두상 **2.146a**와 **2.146b**을 만든 올메크족의 조각가는 아마도 오늘날과 같은 방식으로 작업했을 것이다. 조각가는 최종 **형태**와 가장 비슷한 모양의 돌을 골라서 그 형태가 드러날 때까지 거대한 덩어리를 깨서 떨어뜨렸을 것이다. 그러고 나서는 표면을 중요한 세부를 만들고 다듬는다. 눈을 만들 때는 돌을 아주 깊이 파내면서, 코와 입을 표현하기에 충분한 양의 재료가 남아 있도록 조심했을 것이다. 그후 조각가는 조심스럽게 작품의 세부를 연마하고, 조각 도구가 만든 자국을 없애고 광택을 내서 마무리했을 것이다. 올메크족 조각가의 성취는 당시 올메크에 금속 도구가 전혀 없었다는 점을 생각할 때 매우 놀라운 것이다. 고고학자들은 이 작품을 돌망치와 나무 송곳으로 만들었을 것이라고

추측한다. 어떤 도구를 사용했던 간에, 이 조각가는 2천 년 이상 지속된 기념비적인 작품을 만든 것이다.

2.146a와 **2.146b** 거대두상 10번, 올메크, 현무암, 산로렌소, 베라크루스, 멕시코

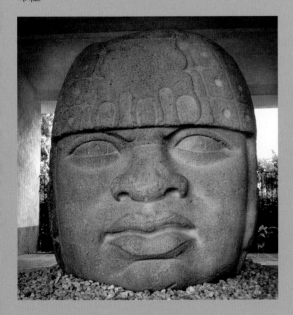

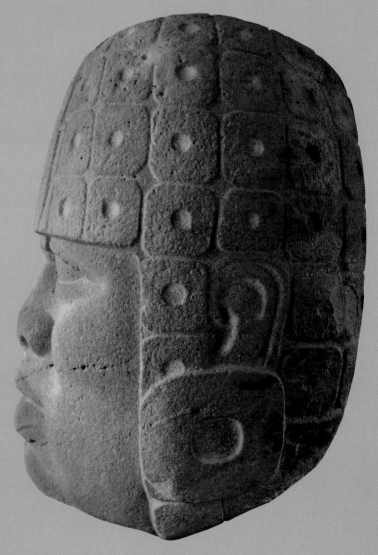

형태 form : 3차원으로 규정할 수 있는 대상(높이·너비·깊이를 가지고 있다).

미켈란젤로

미술의 역사에서 재료들에 대한 특별한 사용법과 조각의 기법들로 크게 두드러지는 한 미술가가 있다. 미켈란젤로는 자신이 돌 속에서 발견한 형상을 '해방시키는' 기법을 사용했는데, 이는 관행과 다른 방법이었다. 대부분의 조각가들은 돌의 모든 방향에서 필요 없는 부분을 점차 제거해나갔지만, 미켈란젤로는 한 쪽에서부터 다른 쪽으로 돌을 뚫어나갔다. 그는 자신이 돌 속에 갇혀 있는 형상을 자유롭게 해방시킨다고 느꼈다. 미완성 조각 〈잠에서 깨어나는 노예〉**2.147**는 그의 기술을 통찰할 수 있게 해준다.

미켈란젤로는 조각뿐만 아니라 건축과 회화에도 뛰어났다. 그러나 그는 이런 다른 분야의 미술도 조각가의 눈으로 바라보았다. 그는 조각이 모든 시각예술 분야 중에서 가장 세련되고 가장 어려우며 가장 아름답다고 믿었다. 많은 사람들이 최고 걸작이라고 꼽는 시스티나 예배당 천장화(도판 **2.148**의 〈해와 달의 창조〉)를 그리던 중에도, 미켈란젤로는 빨리 이것을 끝내고 돌아가서 교황 율리우스

2세의 무덤을 위한 대형 조각들에 매달리고 싶어했다. 그는 천장화를 빨리 끝내고 싶은 괴로움을 시로 쓴 적도 있다.

그리고 나는 시리아의 활처럼 구부러져 있습니다.
요한이여, 오셔서 나의 죽은 회화와 나의 영광을 구해주소서
여기는 내가 있을 곳이 아닙니다. 나는 화가가 아닙니다…

미켈란젤로는 천장화를 그리는 동안에도 무덤을 둘러쌀 남성 나체 조각(미켈란젤로는 이것을 이탈리아어로 나체를 뜻하는 '이뉴디'라고 불렀다)을 만들기 위한 **스케치**를 했다. 불행하게도 그 무덤은 결국 미켈란젤로가 의도한 대로 완성되지 못했다. 그러나 이 무덤을 위해 조각했던 몇몇 작품은 살아남았다(도판 **2.149**의 〈모세 상〉이 그 예다).

시스티나 예배당 천장에 그려진 근육질의 형상들은

2.147 (위 왼쪽), 미켈란젤로, 〈죄수〉, '잠에서 깨어나는 노예'라고도 알려져 있음. 1519~1520, 대리석, 높이 2.6m, 아카데미아, 피렌체

2.148 (위) 미켈란젤로, 〈해와 달의 창조〉, 1508~1510, 시스티나 예배당 천장화의 부분, 바티칸

관람자로 하여금 조각을 보고 있는 느낌이 들게 한다. 이 형상들은 **양감**을 가지고 있다. 특히 나체 그림은 사람이 건축물의 단 위에 걸터앉은 것처럼 실감 난다. 이 매끈한 천장에 그려진 3차원적 환영은 음영 기법을 통해 만들어졌다. 미켈란젤로는 이 형상이 조각이었다면 깊이 깎았을 부분에 더 진한 음영을 주었을 것이다. 그는 그림을 그리고 있을 때에도 조각가처럼 생각했던 것이다.

2.149 미켈란젤로, 율리우스 2세의 무덤 세부, 〈모세 상〉, 1513~1516, 대리석, 높이 2.3m, 산 피에트로 인 빈콜리 예배당, 로마

스케치sketch: 작품 전체의 개략적이고 예비적인 형태 또는 작품의 일부.
양감mass: 무게·밀도·부피를 가지고 있거나 그런 환영을 일으키는 덩어리.
임시틀armature: 조각을 지지하는 데 사용하는 뼈대나 틀.

2.150 전쟁의 신 쿠-카일리-모쿠의 형상, 18~19세기, 나무, 높이 2.7m, 영국 국립박물관, 런던

란 나무를 깎아서(재료를 덜어내는 방법으로) 만들었다 **2.150**. 이 조각은 번역하면 '땅을 쥐고 있는 쿠'라는 이름을 가진 신의 모습을 표현했다. 강력한 왕인 카메하메하 1세Kamehameha I(1758~1891)를 위해 만든 이 작품에서 신은 (꼴사납게) 입을 벌리고 있는데, 아마도 가호를 얻으려는 의도였을 것이다. 또다른 신인 로노(번영의 신)는 쿠의 머리카락 속에 돼지 머리로 상징화되어 있다. 두 신의 결합은 이웃 왕국들을 쳐들어가 정복한 카메하메하를 나타낸 것 같다.

모델링

점토와 밀랍 등으로 만드는 모델링은 재료를 덧붙여 가며 작품을 만드는 소조에 속한다. 점토와 밀랍은 손으로 살을 붙여가며 형상을 만들기에 충분히 유연한 재료다. 조각가는 재료를 가공하기 위해 특별한 도구를 사용하기도 한다. 점토 같은 재료들은 자기 무게를 버티지 못하는 경우가 많기 때문에 때로는 **임시틀**이라고 하는 작품의 뼈대를 세우고 그 위에 점토를 덧붙인다. 작품이 마르면 임시틀은 제거되거나 작품 속에 묻힌다. 점토를 이용하여 영구적인 조각을 만들 때는, 점토를 말린 후

가마에서 구워 화학적 구조를 변화시킨다. 이렇게 하면 굉장히 건조하고 단단한 물질이 만들어진다. 고대에 만들어진 것임에도 많은 점토 작품들이 아직 남아 있는 것도 이런 이유에서다.

도판 **2.151**에 실린 에트루리아 부족의 사르코파구스(관의 일종)처럼 크기가 큰 조각은 여러 개의 조각을 각각 구워서 접합한다. 유골재를 담고 있는 이 관은 네 개의 분리된 테라코타(구운 점토)로 만들었다. 조각가는 편안하게 에트루리아식 연회를 즐기고 있는 연인의 동작과 표정을 표현하는 데 특별한 주의를 기울였다. 하지만 그 표현은 **양식화**된 것이고 고인과 닮은 것은 아니다. 점토의 **가소성** 덕분에 이 미술가는 당시의 분위기를 담은 **표현적**인 이미지를 만들 수 있었다.

이 조각가가 형상을 해석하는 방식은 우리에게 에트루리아 문화에 대해 두 가지 흥미로운 점을 보여준다. 여인의 손동작과 심지어 남편 앞에서 그에게 기대 누워 있는 점으로 볼 때, 에트루리아 여성들은 사회적 상황에 적극적으로 참여했다는 사실. 그리고 이 조각은 무덤의 일부이므로, 이 연회는 사랑하는 사람의 죽음을 기리는 행사라는 사실 말이다. 인물들이 짓고 있는 기쁜 표정은 아마 고인이 영원한 행복의 상태로 들어갔다는 것을 의미할지도 모른다.

캐스팅

소조 기법의 하나인 캐스팅은 틀 속으로 액체나 유연한 물질을 집어넣는 방법을 말한다. 예를 들면 밀랍보다는 청동같이 더 단단한 재료로 형상을 만들거나, 다수의 복제품을 만들기 위해 사용한다. 캐스팅의 첫 단계는 최종 조각 작품의 모형을 만드는 것이다. 이 모형은 거푸집을 만드는 데 사용된다. 주물액(주로 녹인 금속을 사용하지만, 점토, 석고반죽, 아크릴 수지, 유리 등도 사용한다)을 틀 안에 부어 굳히면 모형을 본뜬 복제품이 나온다.

고대 그리스인은 청동 캐스팅으로 많은 조각상을 만들었다. 청동은 구리와 주석의 합금 또는 혼합물이다. 청동은 상대적으로 낮은 온도(800도)에서 녹으며 비교적 다루기 쉽다. 청동은 한번 형태를 잡아 굳히고 나면 (돌에 비해) 가볍고 오래간다. 〈리아체의 전사〉**2.152**라 불리는 작품은 고대 그리스 미술가들의 캐스팅 기술을 보여주는 좋은 예다. 이 작품은 1972년 이탈리아 리아

체 해안에서 잠수사들이 발견한 두 조각 중 하나다. 이 조각은 훌륭한 세부 묘사와 당시 그리스인들이 강조했던 이상적인 인체 비례를 보여주고 있다. 이 작품은 아마도 페르시아의 공격을 물리친 아테네의 승리를 기념하기 위해 만들어졌을 것이다.

〈리아체의 전사〉에는 납형법이라는 캐스팅 방법이 사용되었다**2.153**. 미술가는 임시틀을 만들고(1), 점토를 덧붙여 형태를 만든다(2). 임시틀 위에 밀랍을 두껍게 바르고 최종 작품에서 나타내고 싶은 세부 묘사를 밀랍 위에 조각한다(3). 점토·모래·쓰고 남은 거푸집을 빻은 가루 등으로 밀랍을 덮어, 모든 세부를 보호한다. 열과 금속의 무게를 견딜 만큼 단단해야 하는 이 보호막이 거푸집이 될 것이다(4). 거푸집의 바닥에 작은 구멍을 내고 가마에 넣는다. 가마에서 밀랍이 녹아 거푸집 바닥의 구멍으로 흘러나오고, 거푸집 안에 빈 공간이 생긴다(5). 거푸집이 식으면 청동 같은 금속을 녹여 붓는다(6). 금속이 식으면 거푸집을 제거하여(보통은 망치로 깨서 제거한다) 작품을 드러낸다―작품은 아직 미완성 상태다(7). 여분의 금속은 잘라내고 표면을 갈고 윤을 낸다. 시간이 지나면서 여러 요인들과 접촉하면 **동록**이라는 청동 조각의 표면에 색이 생겨날 수 있다. 동록은 작품에 아름다움을 더해준다. 요즘은 화학 처리를 하여 인위적으로 동록을 입히는 것이 일반적이다.

납형법은 밀랍을 빼내고 녹은 금속이 그 자리를 대신

2.153 납형법의 일곱 단계

1 2 3 4 5 6 7

하기 때문에 깎아내는 조각법에 속한다. 발포 물질이나 나무 등도 상황에 따라 밀랍 대신 사용된다. 이런 물질들은 태워서 거푸집 밖으로 꺼낼 수 있기 때문이다.

대지미술

선사시대에 아메리카 대륙의 미술가들은 지표면에 대지를 재료로 **기념비적** 조각을 만들었다. 이는 매우 거대한 규모의 소조라고 할 수 있다. 이런 작업 중 가장 유명한 것은 오하이오의 로커스트 그로브 근처에 있는 거대한 뱀 형상 언덕이다. 공중에서 금방 눈에 띄는 이 작품은 입을 벌리고 알을 삼키는 뱀을 닮아 있다 **2.154**. 누가 이것을 만들었는지는 여전히 논란이 되고 있다. 뱀의 머리와 알이 하지(1년 중 낮이 가장 긴 날)의 일몰 지점과 나란히 위치하는 것으로 보아 이 작품이 태양 관측에 사용되었다는 것을 알 수 있다. 이것을 만든 미술가는 오하이오의 풍경에 흙더미를 쌓아 이 작품을 '조각'했다.

1960년대에 미술가들은 다시 한번 대지미술에 관심을 갖게 되었다. 가장 유명한 현대 대지미술 작품은 미국 유타의 그레이트솔트 호수에 있는 로버트 스미스슨

2.154 거대한 뱀 형상 언덕, 기원전 800~서기 100년경, 405.3×0.9m, 로커스트 그로브, 애덤스 카운티, 오하이오, 미국

양식화stylized : 대상의 특정한 면을 강조하기 위해 과장된 방법으로 재현하는 것.
가소성plastic : 부드러워서 변형하기 쉬운 물질의 성질.
표현적expressive : 관람자의 감정을 흔들 수 있는.
동록patina : 금속이 노화해서 생긴 표면의 색과 질감.
기념비적monumental : 거대하거나 인상적인 규모를 갖는 것.

2.155 로버트 스미스슨, 〈나선형 방파제〉, 1969~1970, 검은 돌·소금 결정·흙, 지름 48.7m, 총 길이 457.2×4.5m, 그레이트솔트 호수, 유타, 미국

Robert Smithson(1938~1973)의 〈나선형 방파제〉**2.155**다. 스미스슨은 조개껍데기, 결정체, 심지어는 은하계에서도 자연적으로 발견되는 나선형 모양을 사용했다. 똬리 모양의 이 미술 작품은 덤프트럭으로 6,550톤의 바위와 흙을 쏟아부어 점점 호수 안쪽으로 들어가는 나선형 길을 만들었다. 이 작품은 고정된 상태가 아니라 자연과 상호 소통한다. 여러 해에 걸쳐 조각은 호수에 잠겼다가 드러나기를 반복했다. 이 작품은 침수되었다가 드러날 때마다 표면에 소금 결정이 더해지면서 지속적으로 진화하고 있다.

대지미술은 거대한 규모 때문에 많은 미술가와 작업자들의 협업이 필요하다. 거대한 뱀 형상의 언덕 같은 작업은 공동체의 노력이 요구된다. 오늘날 대지미술 프로젝트를 하기 위해서는 지역사회의 승인을 받아야 하며, 중장비와 일군의 노동력이 필요하다. 미술가는 이런 작품으로 돈을 벌지는 못하지만 지역사회에 공헌한다. 많은 동시대 미술가들은 대지미술이 자연과 인간 사이의 조화를 표현해야 한다고 믿는다.

구축주의constructivism：
1920년대 소비에트 연방 시기에 일어난 예술운동. 주로 노동자 계층을 위한 미술 작품을 만드는 데 주력했다.

구축

기술자들은 하나의 기계를 만들 때 다양한 방법을 사용해 부품을 만들고 조립한다. 어떤 부분은 자르고 갈고 으깨는 등 재료를 제거하는 방법으로 만든다. 또 다른 부분은 모델링을 하고 거푸집에 캐스팅을 해서 만든다. 그다음에는 부품을 조립한다. 이와 비슷한 방식으로 조각을 구축하는 미술가들도 있다.

구축조각이라는 아이디어는 비교적 최근에 등장했다. 구축 방법은 금속판 또는 플라스틱 같은 가공되고 규격화된 재료가 발달함에 따라 확산되었다. 19세기 후반에 조각가들은 깎거나 떠내는 전통적인 방법에서 벗어나 구축 방법을 생각하기 시작했다. 소비에트 연방의 **구축주의** 운동 미술가들은 미술 작업실보다는 공장에서 사용할 법한 조각적 구축 기법을 사용하여 총체적인 미술운동을 시작했다. 구축주의자들은 미술을 당대 사회의 필요에 대한 과학적 연구로 간주했다. 이 그룹의 일원이었던 나움 가보Naum Gabo(나움 네예미아 페브스네르Naum Neemia Pevsner, 1890~1977)는 대학에서 물리학과 수학, 공학을 전공했다. 그는 〈구축된 두상 2번〉**2.156**을 제작하면서 견고한 덩어리를 보여주는 기존의 조각과는 대조적으로, 납작한 평면이 암시하는

2.156 나움 가보, 〈구축된 두상 2번〉, 1916, 코텐 철강, 175.2×133.9×122.5cm, 테이트 미술관, 런던

공간space : 식별할 수 있는 점이나 면 사이의 거리.
인공품artefact : 사람이 만든 물건.
발견된 오브제found object : 미술가가 어떤 사물을 발견한 후 아무런 변형도 거치지 않거나 아주 약간만 변형하여 그 자체를 완성된 작품으로써 보여주는 것.

2.157 데이미언 허스트, 〈살아 있는 자의 마음속에 있는 죽음의 물리적 불가능성〉, 1991, 유리·도색한 강철·실리콘·모노필라멘트·포름알데히드 처리한 상어, 2.1×5.4×1.7m

동시대 미술가들은 오늘날의 산업 기술과 색다른 재료를 작품에 도입하고 있다. 그들은 조각에 대한 기존의 정의를 거부한다. 오늘날의 조각가들은 자신들의 메시지를 전달할 수 있다면 어떤 재료도 사용한다. 영국의 미술가 데이미언 허스트Damien Hirst(1965~)는 상당히 낯선 재료를 사용하여 작품 〈살아 있는 자의 마음속에 있는 죽음의 물리적 불가능성〉**2.157**을 만들었다. 포름알데히드로 가득찬 커다란 수조에 죽은 상어를 매단 것이다. 이 작품의 모든 부분이 구축된 것은 물론 아니다. 상어는 허스트가 구축한 것이 아니라 어부를 시켜 잡게 한 것이다. 작품 전체는 생물학 시간에 볼 수 있는 해부 견본을 보는 것 같다. 허스트는 일반적이지 않은 재료를 사용하여 삶과 죽음을 대조하는 조각을 만드는 것으로 유명하다.

레디메이드

20세기 초 몇몇 미술가들은 이미 만들어진 **인공품**을 원재료로 작품을 만들기 시작했다. 때때로 이들은 단순히 **발견된 오브제**를 미술 작품으로 규정하기도 했다. 파블로 피카소Pablo Picasso(1881~1973)는 자전거의 안장과 핸들을 떼어 한데 붙인 〈황소 머리〉**2.158**라는 작품을 만들었다. 비록 작품의 각 부분을 만들지 않았

공간과 형태에 대한 감각을 탐구했다. 가보는 이 작품에서 표면 외부의 요소를 보여주는 것보다 자신이 구축한 내부를 보여주는 것에 더 관심이 있었다. 그는 마치 기술자가 된 것처럼 교차하는 금속판들을 용접했다.

차용appropriation : 다른 미술가들이
만든 작품을 재료로 의도적으로
결합시키는 것.
레디메이드readymade : 미술 작품으로
제시되는 일상용품.
키네틱 조각kinetic sculpture : 공기의
흐름, 모터 또는 사람에 의해 움직이는
3차원 조각.
깊이depth : 원근법에서 안으로 들어간
정도.
2차원two-dimensional : 높이와 너비를
가지는 것.
매체medium(media) : 미술가가
미술 작품을 만들기 위해
선택하는 재료. 예를 들어
캔버스·유화·대리석·조각·비디오·
건축 등이 있다.
설치미술installation : 특정한 장소에
사물을 모으고 배열해서 만드는 미술
작품.

지만, 그 부분들이 여전히 자전거 부품임을 알아챌 수 있으면서도 황소 머리처럼 보이도록 배치했다. 진지하고 유머러스하게 미술을 재정의하고자 한 시도였다.

역사적으로 미술 작품은 그것을 만드는 데 들어간 기술과 노력을 통해 평가되어왔다. 미술 작품의 높은 가치는 그것의 독창성이나 유명한 작가가 손수 만들었기 때문이었다. 20세기에 들어 미술가들은 작품을 만드는 새로운 방식을 찾으면서 미술의 목적과 의미에 대한 이러한 사고를 거부했다.

차용은 미술가가 이미 존재하는 이미지나 사물을 선택한 다음 모양을 바꾸어 원래 의도와 목적을 변화시키는 것을 포함한다. 어떤 사람들은 프랑스의 미술가 마르셀 뒤샹의 〈샘〉**2.159**을 매우 혁명적인 작품이라고 생각한다. 뒤샹은 **레디메이드** 오브제인 변기를 차용하고, 이것을 뒤집어서 미술 작품이라고 주장함으로써 우리가 이 작품을(그리고 미술을) 새로운 방식으로 바라보게끔 했다. 뒤샹은 맥락을 바꾸고 대상에 대한 관객의 인식을 전환시킴으로써 우리의 기대를 뒤집었고, 이는 완전히 새로운 경험으로 이어졌다. 뒤샹의 입장에서는 어떤 물건이라도 미술가가 선택하고 제시하면 미술 작품이 될 수 있다. (미술 작품을 착상할 때) 발견하는 행위는 미술가의 작업 과정 중 가장 중요한 부분이다. 사물을 미술로 만드는 것은 바로 차용된 사물에 대한 미술가의 독창적인 해석이다. "내가 이것을 선택

2.159 마르셀 뒤샹, 〈샘〉, 1917, 복제품(원본 분실), 도자 변기, 30.4×38.1×45.7cm, 필라델피아 미술관, 루이즈-월터 아렌스버그 컬렉션, 필라델피아, 미국

했다!" 뒤샹이 외친 이 말은 미술가들에게 미술을 개념으로 재정의할 수 있는 가능성을 무한히 열어주었다. 이는 우리에게도 사물을 다른 시각으로 볼 수 있도록 도움을 준다.

빛 조각과 키네틱 조각

우리 사회의 기술적 발전은 창조적 영역에도 많은 기회를 만들어냈다. 움직임과 빛을 가지고 작업하는 조각가는 1~2세기 전에는 불가능했을 방식으로 아이디어를 실현한다. 움직이는 조각과 빛 조각은 구축주의 조각들과 마찬가지로 미술가가 쏟아붓는 창조력만큼이나 공학 기술에 의존한다.

움직이는 조각을 **키네틱 조각**이라고 부른다. 움직임, 빛, 퍼포먼스를 하나의 작업에 통합한 최초의 미술가는 헝가리 작가 라슬로 모호이-너지 László Moholy-Nagy(1895~1946)였다. 모호이-너지는 구축주의자들의 작업에 관심이 있었으며, 자신의 미술에 기술을 결합하고 싶어했다. 조각 작품 〈전기 무대용 조명 기둥〉**2.160**은 원래 무대 조명장치로 제작된 것이었으나, 결국 그가 감독한 영화에서 중요한 역할을 맡게 되었다. 이 작품에 달린 모터는 여러 장의 구멍난 원반들이 조명장치 앞에서 겹치면서 돌아간다. 그래서 끊임없이 변하

2.158 파블로 피카소, 〈황소 머리〉, 1942, 자전거 안장과 핸들 아상블라주, 33.6×43.4×44.4cm, 피카소 미술관, 파리, 프랑스

는 조각 오브제가 창출되며, 조명의 변화는 그것을 둘러싼 환경에도 영향을 준다.

빛을 사용한 모호이-너지의 실험은 실내 공간에서 빛을 조정함으로써 생기는 효과에 관심이 많았던 작가들에게 영향을 주었다. 미술가는 빛의 사용을 통해 관람자가 3차원 공간을 지각하는 방법을 바꿀 수 있다. 정교하게 조직된 빛을 투사하면 2차원의 표면에서 3차원의 환영을 만들어낼 수 있다. 덴마크계 아이슬란드 미술가 올라푸르 엘리아손^{Olafur Eliasson}(1967~)의 작품 〈리매진〉**2.161**에서 **깊이**의 환영은 갤러리 벽에 투사된 빛이 만든 것이다. 이 작품은 갤러리 공간과 평평한 벽에 만들어진 환영을 이용하여 **2차원**적인, 그리고 3차원적인 미술에 대한 우리의 지각 능력에 도전한다.

미국의 미술가 조지 리키^{George Rickey}(1907~2002)는 아주 정교하게 균형을 잡아 다양한 방향으로 돌아갈 수 있으며, 계속해서 무한히 생김새를 바꾸는 작품

을 고안했다. 그의 〈부서지는 기둥〉**2.162**은 아주 가벼운 바람에도 움직인다. 이 작품에는 또한 모터가 달려 있어 바람이 없을 때에도 움직일 수 있다.

설치

현대 미술가들은 조각이라는 **매체**의 범위를 넓히기 위한 많은 방법을 탐색해왔다. **설치** 조각은 공간을 구축하거나 물건을 늘어놓아 어떤 환경을 구축하는 것을 포함한다. 이 작품들은 우리가 모든 감각을 활용하여

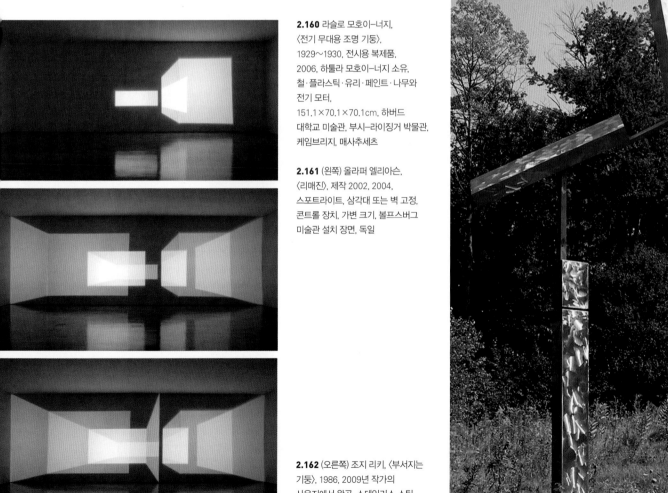

2.160 라슬로 모호이-너지, 〈전기 무대용 조명 기둥〉, 1929~1930, 전시용 복제품, 2006, 하툴라 모호이-너지 소유, 철·플라스틱·유리·페인트·나무와 전기 모터, 151.1×70.1×70.1cm, 하버드 대학교 미술관, 부시-라이징거 박물관, 케임브리지, 매사추세츠

2.161 (왼쪽) 올라퍼 엘리아슨, 〈리매진〉, 제작 2002, 2004, 스포트라이트, 삼각대 또는 벽 고정, 콘트롤 장치, 가변 크기, 볼프스버그 미술관 설치 장면, 독일

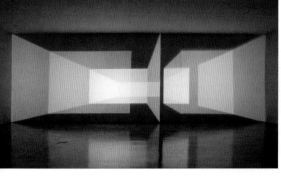

2.162 (오른쪽) 조지 리키, 〈부서지는 기둥〉, 1986, 2009년 작가의 사유지에서 완공, 스테인리스 스틸, 3×0.1m, 호놀룰루 동시대미술관, 하와이, 미국

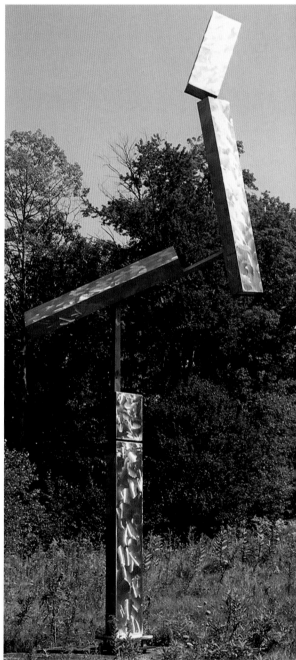

미술을 보는 관점
앤터니 곰리: 〈아시아의 땅〉

2.163a 앤터니 곰리

영국의 조각가 앤터니 곰리Anthony Gormley, **2.163a** (1950~)의 작품은 사람의 형상을 다룬다. 그는 1983년에 시작한 프로젝트의 일부로 〈아시아의 땅〉(1991~2003)이라는 거대한 설치작업을 진행했다**2.163**b. 곰리는 세계 곳곳의 지역을 여행하면서 참가자들에게 주먹만한 크기의 점토를 나누어주고, 몸의 형태를 가능한 한 빠른 속도로 만들어보게 했다. 그다음에는 참가자들에게 그들이 만든 형상을 팔 하나의 거리만큼 앞에 놓고 눈을 만들라고 했다. 이 글에서 곰리는 인체 형상에 대한 자신의 접근법, 특히 〈아시아의 땅〉에 접근한 방법에 대해 설명한다.

"내 작업에 등장하는 형상들은 초상이 아니라 코포그래프다. 그것은 사진을 3차원으로 만든 것과 같지만, 그러면서도 네거티브, 공백으로 남는다. 그 형상들은 아무 일도 하지 않으며, 아무것도 재현하지 않는다. 그것들은 단순히 움직이는 세상에서 정지한 오브제로서 존재한다. 그리고 만일 그것들에 의미가 있다면, 오직 그 형상들을 둘러싼 주변에서 체험된 시간에 대해 그것이 반응할 때에만 생겨난다.

작품을 만들기 위해 나는 서서 꼼짝도 하지 않고 집중해야 한다. 직접적인 경험을 다시 불러오는 가장 즉각적인 방법은 눈을 감고 어떤 공간이든 당신이 자신을 발견하는 그 공간에 있는 것이다. 나는 이 경험을 '몸의 공간', '외양 뒤의 공간', '신체의 암흑', '신체에 담긴 의식의 공간' 등 많은 이름으로 불러왔다.

내 작품은 방안이나 천장, 벽 또는 길 위처럼 일상의 흐름 속에 섞여들어갔을 때 최고의 상태에 이른다. 첫눈에는 그것들이 조각상처럼 보일 수도 있지만, 사실은 그저 생의 한순간이 물질화된 것이다. 그것들은 특정한 시간에 특정한 신체가 점유했던 공간을 보여주지만, 이 공간은 누구라도 차지할 수 있음을 넌지시 드러낸다.

나는 미술과 삶 사이에 다리를 놓기 위해 내가 할 수 있는 가장 직접적인 방법으로 작업한다. 내 작품이 환경에 미치는 영향 그리고 타인의 내적 상태에 미치는 영향은 내가 통제할 수 있는 것이 아니다. 나는 내 작품이 전시되는 공간에 작용하여 그곳을 상상과 반영의 공간이 되도록 만들어주는 오브제라고 생각한다.

〈땅〉 작업은 내 여느 작품과는 다르게 많은 사람들과의 협업으로 제작되었다. 매번 설치될 때마다 수천 개의 점토 인물상이 펼쳐졌는데, 각각의 인물상은 개인이 손으로 만든 것이다. 이 형상들은 눈이 있어야 할 곳이 비어 있다. 이는 시각 자체가 다소 맹목적이기 때문이다. 시각은 상징과 기호로 즉각 번역되는 이름과 형상의 세계로 우리를 덮어버린다."

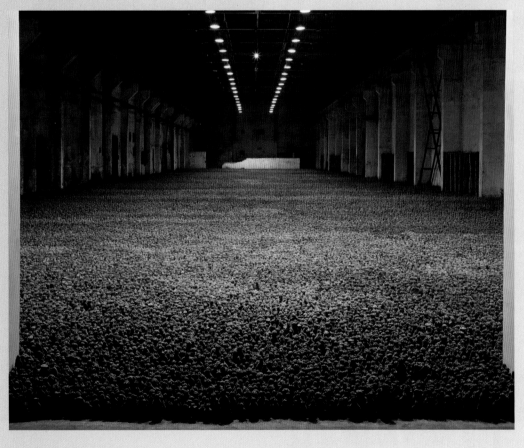

2.163b 앤터니 곰리, 〈아시아의 땅〉, 2003, 210,000개의 손바닥 크기의 점토 조형물, 설치 장면, 상하이 10번 제강소 부지 창고, 상하이, 중국

음에는 천장과 그 위의 다락을 날려버렸다. 그가 기억하는 한 자신은 늘 지구인이 아닌 것처럼 느꼈고, 계속해서 지구를 떠나고 싶은 욕망을 느꼈다….

결론

조각은 3차원 공간을 차지하고 규정하는 미술이다. 조각은 독립적으로 서 있을 수도 있고(환조), 부조로 조각될 수도 있다(저부조와 고부조). 조각가들은 작품을 만드는 많은 방법과 재료를 선택할 수 있지만, 모든 조각 재료와 방법은 무언가를 덧붙이는 것과 덜어내는 것으로 구분할 수 있다.

우리는 조각 작품이 약 3만 년 전에 만들어졌다는 사실을 알고 있다. 그것들이 오늘날까지 살아남아 우리가 연구하고 찬미할 만큼 강한 재료로 만들어졌기 때문이다. 조각가들은 돌을 깎아서 재료를 덜어내는 방법을 자주 선택한다. 자신이 만든 신이나 성인, 왕들이 불멸하기를 원하기 때문이다. 청동은 더 융통성 있는 재료이며, 재료를 덧붙이는 캐스팅 기법은 미술가들이 부드러운 밀랍을 이용해 작업하는 것을 가능하게 했다. 비교적 쉬운 이 방법은 고대 그리스인이 완벽한 인간 형태에 대한 이상을 실현할 수 있도록 도와주었다. 대지미술은 지역사회 전체를 대상으로 덧붙이는 거대한 규모의 조각이며, 자연과 인간의 관계를 탐색한다.

최근 100년간 조각은 변화를 거듭하면서 새롭고 복잡한 현대를 반영해왔다. 미술가들은 음식같이 상하기 쉬운 재료나 철, 콘크리트, 강철 같은 산업 재료, 또는—만일 그것이 빛으로 만들어졌다면—아무런 물질 없이도 조각을 만들 수 있다. 어떤 조각—레디메이드—은 단순히 '선택'되기도 한다. 반면, 설치 조각은 우리를 새로운 감각적 환경에 몰입하게 한다. 미술가의 창조적인 손안에서 조각은 세상과 그 안에 살고 있는 사람들의 풍성함을 표현해온, 살아 있고 변화하는 매체다. 만질 수 있고 물리적으로 현존하는 조각은 그 존재만으로도 우리에게 영향을 끼친다.

2.164 일랴 카바코프, 에밀리아 카바코프, 〈자신의 아파트에서 우주로 날아간 남자〉, 1985~1988, 나무·판자 구축·가구·발견된 인쇄물과 가재도구, 가변 크기

신체적으로 작품을 감상하도록 독려한다. 우리는 그 작품 안으로 걸어들어갈 수도 있다.

〈자신의 아파트에서 우주로 날아간 남자〉**2.164**는 러시아 출신의 작가 일랴 카바코프^{Ilya Kabakov}(1933~)와 에밀리아 카바코프^{Emilia Kabakov}(1945~)가 만들었다. 그들은 예전 소비에트 연방의 작은 아파트에 있던 방 하나를 재창조했다. 이 방은 볼 수만 있고 들어갈 수는 없으며, 공산주의 선전 포스터로 도배되어 있다. 이 방에 살던 사람은 천장을 뚫고 스스로를 발사했고, 바닥에는 그 조각들이 뿌려져 있다. 둘의 작품은 당원이었던 사람의 개인적 삶과 공산주의 국가의 존재를 병치한다. 소비에트 연방은 사람을 달로 쏘아올린 첫번째 국가로, 이는 소비에트 사회의 자랑스러운 순간이었다. 미술가는 이런 사회에 사는 개인의 열망을 다음과 같이 패러디한다.

여기 살던 사람은 방에서 우주로 날아갔다. 그는 처

2.10

건축

Architecture

건축은 우리의 삶에 특별한 공간이 있음을 말해준다. 건축—우리 주변을 둘러싸고 우리에게 영향을 주는 구조물—은 안전한 집·강력한 정부·활기 넘치는 기업·혁신적인 인간의 힘을 보여준다. 건축은 굉장히 실제적인 방법으로 우리를 역사와 연결시킨다. 오래된 건물은 과거의 사람들이 어떻게 살았는지를 보여주는 반면, 새 건물은 이전 시대의 디자인을 현대적인 맥락에 적용하기도 한다. 건축은 영속성과 장소에 대한 느낌을 준다. 우리 모두가 새로운 건물에 대해 어떤 견해를 갖는 것은 전혀 놀라운 일이 아니다. 인지 여부와 상관없이, 건물은 그것을 보는 사람이나 그 안에 들어가는 사람에게 불가피하게 영향을 미치기 때문이다.

건축 공간은 예술가 또는 공통의 아이디어를 따르는 일군의 예술가들이 깊이 생각하여 디자인한 결과물이다. 건축가는 건물의 전체적 디자인을 만들어내는 종합 설계자다. 사려 깊은 건축 디자인은 건물의 기능과 지역 사회에서 맡은 역할을 반영한다. 예를 들어, 대학 건물을 짓는 건축가는 건물의 사용자인 강사와 학생들을 고려하여 빛이 잘 들고 변형이 쉬운 교실을 만들려 할 것이다. 실내 건축가는 공간 내부를 건물의 용도에 적합하게 만들어야 할 때가 있다. 대학 교실의 경우, 학생들과 교사들의 요구를 반영하면서 색상과 가구를 선택하고 공간을 짤 것이다. 조경 건축가는 건물 주위의 외부 공간을 조직하는 일을 한다. 다른 구조물과의 일관성을 유지하면서 조경과 공원, 입구와 출구를 디자인한다. 건축가, 실내건축 디자이너, 조경 건축가는 최종 건축물이 설계 의도와 잘 맞도록 건설 시공자들과 적극적으로 소통한다.

건축의 배경

건물은 사람이 만든 사물 중에 가장 크고 복잡한 것일 수 있지만, 보통은 단순한 드로잉에서 시작한다. 일본의 건축가 마키 후미히코槇文彦(1928~)는 뉴욕에 지을 새로운 세계무역센터 디자인을 시작하기 위해 단순한 드로잉을 그렸다.**2.165** 이 드로잉은 나선형 디자인을 통해 설계한 건물이 다른 건물들과 어떻게 어우러질 것인지를 보여준다.

건축가는 그림을 그리기 전에 건물이 세워질 부지와 그것이 지역사회에서 차지하는 위치를 수집하고 적절한 건축 기술을 정한 뒤, 그것을 짓기 위해 어떤 재료가 필요할지를 결정한다.

2.165 마키 후미히코, 네 개의 세계무역센터 스케치, 2006

2.166 푸에블로 타오스, 1500년 이전, 뉴멕시코, 미국

건물의 공학 또는 구조적 안전성은 디자인을 결정하는 핵심 요소가 되기도 한다. 목재 건물을 지으려면 나무 외부에 방수 처리를 하여 습기와 부식을 막아야 한다. 고층의 사무용 건물은 전체 구조물의 복합적 무게를 견뎌야 해서 단단한 강철(또는 강철의 대체물) 골조가 사용된다.

구조의 최종 형태는—어떤 면에서—지역사회를 반영한다. 예를 들어, 미국 뉴멕시코에 있는 푸에블로 타오스의 많은 건물은 아도비 벽돌로 제작되었다**2.166**. 이런 특징은 모래와 점토가 풍부한 지역 환경에서 기인했을 수도 있고, 아니면 푸에블로 원주민이나 스페인 정착민들이 건물의 양식과 건축 방법에 대해 지니고 있던 전통적인 기준에 의한 것이었는지도 모른다. 뉴욕의 건축은 이와 사뭇 다르지만 비슷한 원리를 따른다. 수 세기에 걸쳐 뉴욕 사람들은 **입체주의** 회화처럼 일관성 있는 마천루 **형태**의 **구성**을 찬미했다. 마치 아름다운 무언가를 만들기 위해 지역사회가 한 사람의 미술가가 된 것만 같다**2.167**.

건물이 들어설 위치 또는 장소는 디자인에 영향을 미친다. 건물을 지을 위치가 평지인가 산지인가, 도시인가 시골인가, 물가인가 사막인가. 각각의 장소는 디자인으로 풀어야 할 다양한 문제들을 던진다. 예를 들어, 바다를 마주하는 건물은 폭풍의 영향을 견딜 수 있도록 강하고 탄성이 있어야 한다. 반면 사막에서는 건물을 시원하게 유지할 수 있는 재료로 지어야 한다.

건축가는 프로젝트를 기획할 때 재료의 입수 가능성과 가격을 반드시 고려해야 한다. 재료의 독특한 성격—예를 들어 유연성·강도·**질감**·외형—또한 건축가의 선택에 영향을 준다.

2.167 소호의 로프트 건물들, 뉴욕

질감texture: 작품 표면의 특성. 예를 들어 고운/거친, 세밀한/성근 등이 있다.
입체주의cubism: 기하학적 형태를 강조하는 새로운 시점을 선호했던 20세기의 미술운동.
형태form: 3차원으로 규정할 수 있는 대상(높이, 너비, 깊이를 가지고 있다)..
구성composition: 작품의 전체적 디자인이나 조직.

건축의 공학과 과학

건축의 공학과 과학은 건물의 구조를 밀고 당기는 힘을 이해하고 조정하려고 노력한다. 응력stress이라고 하는 이러한 힘들은 건물에 지속적으로 작용한다. 잡아당기는 응력은 건물의 재료를 늘이는 장력tension을 형성하며, 밀어내는 응력은 같은 물질을 짓눌러 줄이는 압력compression을 형성한다. 건축 공학자들은 장력과 압력의 균형을 잡아, 미는 힘과 당기는 힘을 같게 만든다. 모든 종류의 건물은 각각 장력과 압력에 견디는 힘이 다르다. 건축가는 재료의 강도를 측정하여 건축물의 힘의 균형을 예측하고 조절한다. 건물은 균형이 잘 잡히면 수천 년을 버틸 수 있지만, 그렇지 않을 경우에는 금방이라도 무너질 수 있다.

자연 재료를 이용한 전통적인 건축

고대 문화에서는 건물 재료를 땅에서 가져왔다. 돌, 나무, 점토는 풍부하고 쉽게 접할 수 있는 재료이지만, 건축에 사용하기 위해서는 변형을 해야만 했다. 이런 원재료를 세심한 주의와 기술을 들여 다듬고 사용하면 시간을 초월하는 건물을 만들 수 있다.

기본적인 내하load-bearing 구축

아마도 건물을 짓는 가장 직접적인 방법은 재료를 쌓는 것이다. 이집트 기자의 피라미드처럼 말이다(Gateways to Art: 쿠푸 왕의 대 피라미드, 277쪽 참조). 아주 적은 도구를 가지고 이토록 거대한 돌덩이를 옮기고 제자리에 놓았던 고대 이집트인의 능력은 언제나 놀라움을 불러일으킨다.

　이렇게 거대한 하중을 견디는 건물은 역사 속에서 종종 나타났다. 과테말라 티칼의 우림 속에는 수백 개의 마야 피라미드가 신에게로 가는 통로 역할을 강조하듯 하늘을 향해 뾰족하게 솟아 있다 **2.168**. 마야 피라미드는 기본적으로 사원을 받치는 기단 역할을 했다. 기단 꼭대기에 올린 사원은 방이 세 개인 구조로, 여기에서 제사장은 종교 의식을 거행했다.

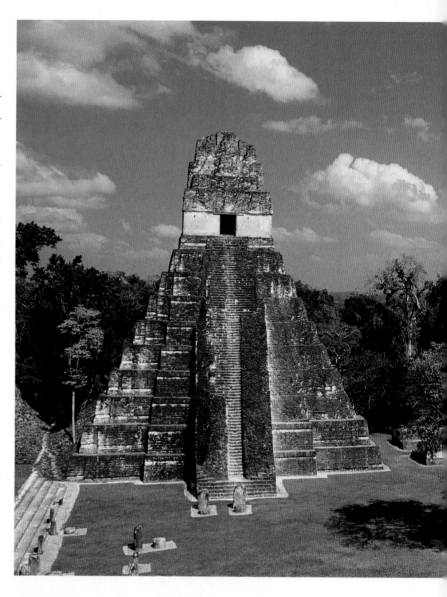

2.168 마야 그레이트 플라자의 사원, 300~900년경, 티칼, 과테말라

가구식 구축

고대 피라미드의 **기념비적** 우수성은 인류의 의지와 독창성에 대한 증거다. 그러나 이 인상적인 구조물은 우리가 일상적으로 보는 건물처럼 넓은 내부 공간을 마련하지는 못했다. 내부 공간을 만들기 위해서는 구조물 두 개의 지지대 사이에 **경간**, 곧 거리를 만들어야 한다. 이를 위한 가장 오래되고 효과적인 방법이 가구식 구축이다.

　기본적인 **가구식 구축 2.170**에서는 두 개의 기둥 위에 린텔을 걸친다. 고대 이집트 건축가들은 카르나크에 있는 아문레 사원을 지을 때 가구식 경간을 나란히 두어 널찍한 내부 공간을 만들었다 **2.171**. 그 밖의 공간은 평평한 천장을 떠받치기 위해 원주나 돌기둥을 줄줄이 세워 만든 방, 즉 **다주실**이라고 알려진 공간이다.

기념비적monumental : 거대하거나 인상적인 규모를 갖는 것.
경간span : 기둥이나 벽 같은 두 개의 지지대 사이의 연결된 공간.
가구식 구축post-and-lintel construction : 양끝의 기둥이 수평의 린텔을 받치는 형식.
다주실hypostyle hall : 수많은 원주가 지붕을 받치고 있는 거대한 방.

Gateways to Art
쿠푸 왕의 대 피라미드: 수학과 공학

세계에서 가장 인상적이고 극적인 건축물은 하나의 돌이나 벽돌 위에 다른 돌이나 벽돌을 얹는 단순한 쌓기 방법으로 만들어졌다. 이집트 기자의 피라미드는, 몇 개의 터널이나 무덤실을 제외하고는 기본적으로 세심하게 쌓아올린 돌무더기다. 가장 꼭대기의 갓돌**2.169a**이 그 아래 돌을 누르고, 그다음 돌은 차례로 그 아래 돌을 눌러, 모든 돌이 견고하게 자리를 지킨다. 이런 규모의 건축에는 섬세한 공학과 수학적 기술이 필요하다. 이는 거대한 구조를 완벽하게 기하학적 형태로 만들어 수천 년을 유지시키는 기술이다.

쿠푸 왕의 피라미드에는 평균 2.5톤의 돌덩이가 230만 개 들어가 있다. 그중 몇몇 돌은 50톤에서 80톤이 나가기도 한다. 이 피라미드 건축은 엄청난 성취였다. 고대 그리스의 역사학자 헤로도토스는 이 피라미드를 짓는 데 10만 명이 필요했다고 주장한다. 오늘날의 추정은 그보다 한결 적지만(1만 명에서 3만 6,000명 사이), 어쨌든 상당한 수의 일꾼들이 기자에 있는 세 피라미드 가운데 가장 오래된 쿠푸 왕의 피라미드를 짓기 위해 무려 23년이나 중노동을

2.169a 기본적인 내하 건축: 피라미드

했다**2.169b**. 일꾼들이 살았던 지역에서 발견되는 고대의 낙서들에 의하면, 적어도 그들 중 몇몇은 자신의 작업에 자부심을 가졌다. 그들이 섬겼던 파라오는 일꾼 무리를 '쿠푸의 친구들' 또는 '멘카우레의 술고래들'이라는 이름으로 불렀다. 이 일꾼 무리가 세계에서 가장 인상적인 내하 건축물을 만들어냈다.

2.169b 기자의 피라미드, 왼쪽에서 오른쪽으로: 멘카우레, 카프레, 쿠푸, 기원전 2560년경, 기자, 이집트

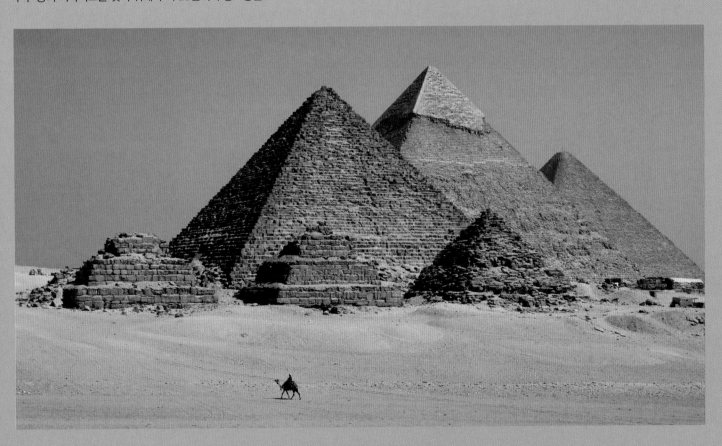

2.170 가구식 구축

2.171 이집트 중기 왕국의 아문레 사원, 기원전 1417~1379, 카르나크, 이집트

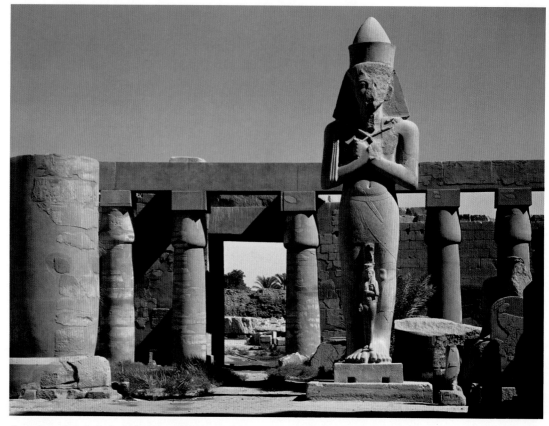

2.172 칼리크라테스, 아테네 니케 신전, 기원전 421~415년경, 아크로폴리스, 아테네

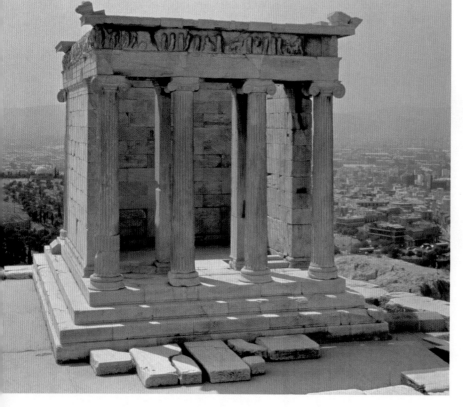

이 공간은 제사장이 아문레 신을 경배하는 의식을 거행하는 데 사용했고, 사람들은 건물 밖에 있는 트인 마당에 서 있었다. 아문레 사원은 여전히 세계에서 가장 거대한 종교건축 가운데 하나이지만, 이런 사원은 카르나크 도처에서 볼 수 있다.

고대 그리스 건축가들은 나일 강 계곡에 있는 이 장엄한 건축물을 알고 있었음에 틀림없다. 그리스인은 이집트인이 발명한 이 체계를 받아들여 가구식 구축을 세계에서 가장 훌륭하게 실행한 민족이 되었다. 아테네 니케 신전**2.172**은 그리스의 건축가 칼리크라테스 Kallikrates(기원전 450년경부터 활동)가 지었다고 전해진다. 이 건축물에는 우아하고 가늘고 다양한 모양의 이오니아식 원주(그리스 본토 동쪽의 이오니아에서 유래한 양식으로 알려져 있다)가 도입되었다. 건축가는 이집트인들보다 가는 기둥을 사용해서, 훨씬 넓어 보이는 사원 안에 아테나 여신의 대형 조각상을 들여놓았다. 이 건물은 아테네 시의 수호신이던 아테나 여신을 경배하기 위해 지은 것이다.

아치·궁륭·돔

초기의 석조 가구식 건축은 린텔lintel이 넓은 공간을 가로지를 수 없다는 중대한 한계가 있었다. 돌은 압력에는 강하지만 장력에는 약한 재료다. 돌은 늘어날 수 없기 때문에 경간의 중간 부위에 약한 지점이 생기면서

강한 압력에 쉽게 무너지는 위험이 있다. 석재를 사용해 넓은 실내 공간을 만들려면 지속적으로 압력을 가하는 건물의 무게를 고려해야만 했다. 메소포타미아(현재의 이라크)에 있었던 고대 바빌로니아인과 초기 그리스의 미케네인은 이 문제에 대한 해결책으로 **내쌓기공법**의 아치를 고안했다. 이렇게 하면 출입구 위쪽에서 시작하여 안쪽으로 석조 층이 계단처럼 이어지면서 건물의 무게 때문에 생기는 압력은 아래 방향이 아니라 바깥 방향으로 돌아간다. 따라서 구조에 주는 압력은 줄어들고 더 넓은 공간을 마련할 수 있게 된다.

로마인이 고안한 완벽하게 둥근 아치**2.173**는 구조 전체에 가해지는 압력을 더 효과적으로 분산시킬 수 있다. 이 기법은 건축가들이 더 넓은 공간을 가로지를 수 있도록 해주었다. 프랑스 남부에 있는 퐁 뒤 가르는 산에서 내려오는 신선한 샘물을 48킬로미터 가량 떨어진 새로운 로마 점령지의 많은 인구에게 전달하기 위해 지은 로마식 **송수도관**으로, 아래층은 강을 가로지르는 다리다**2.174**. 송수도관은 83.8센티미터의 길이마다 2.5센티미터씩 낮아지게 만들어져 물이 지속적으로 흐를 수 있었다. 로마인들은 이 인상적인 구조물을 모르타르 반죽 없이 돌을 완벽하게 잘라 끼워맞추는 것만으로 완성했다.

하중

무게가 기둥으로 분산되어 더 넓은 경간을 확보할 수 있게 된다.

2.173 아치의 구조

로마는 점령하는 곳마다 송수도관과 길을 짓곤 했다. 이런 구조물들은 지역사회를 이롭게 하고, 로마 제국의 힘을 보여주고, 군대가 새로운 영토로 빠르게 진출하는 것을 도와주었다.

로마의 건축가들은 세 가지 중요한 건축 구조를 고안했는데, 바로 아치와 궁륭과 돔이다. **궁륭**은 기본적으로 아치 구조를 사용한 것이다. 가장 일반적인 궁륭은 긴 아치 모양으로 구성된 원통형 궁륭이다**2.175**. 이것은 둥근 천장이 이어지는 긴 복도와 매우 비슷하다.

프랑스 콩크 지역의 생트-푸아 교회는 스페인 산티

내쌓기공법 corbelled: 돌, 벽돌, 나무 등으로 만든 건축 요소인 지지들보 corbel를 각각 바로 아래 있는 것보다 위의 것을 더 내밀어 쌓는 것.
송수도관 aqueduct: 멀리 떨어진 곳에 물을 운송하기 위해 만든 구조물.
궁륭 vault: 천장이나 지붕을 지지하는 아치형의 구조.

2.174 퐁 뒤 가르, 1세기경. 님, 프랑스

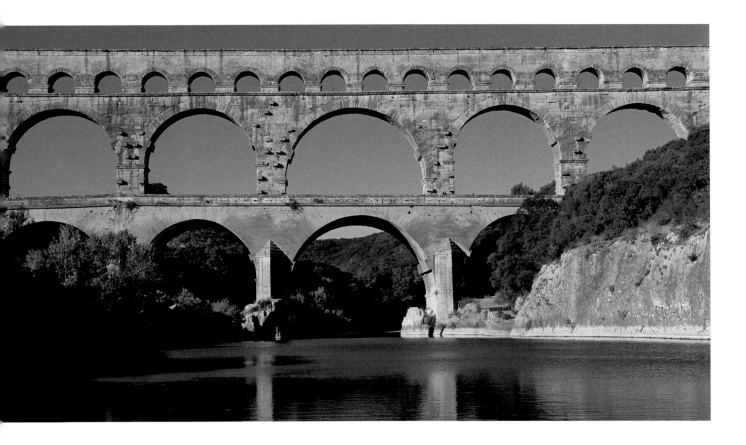

2.175 원통형 궁륭

아고 데 콤포스텔라로 가는 순례자들이 쉬어가는 곳이었다**2.176**. 콩크에 **로마네스크** 양식의 교회를 지은 사람들은 많은 수의 방문자들을 수용할 공간을 만들어야 했다. 그들의 해결책은 원통형 궁륭이었으나, 중요한 한계를 해결해야 했다. 궁륭의 무게는 벽을 바깥쪽으로 밀어내므로 궁륭을 받치는 벽을 무너지지 않게 하려면 벽이 굉장히 두꺼워야 했던 것이다. 궁륭을 얹은 **측랑**은 벽을 밖으로 미는 힘에 대항했으며, 가운데 있

2.176 (오른쪽) 생트-푸아 교회, 신랑, 1050~1120년경, 콩크, 프랑스

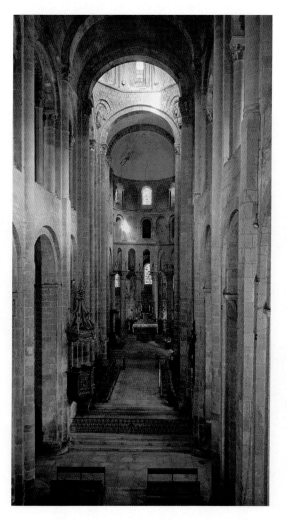

로마네스크romanesque : 로마 양식의 둥근 아치와 무게감 있는 건축을 기반으로 한 중세 초기 유럽의 건축 양식.
측랑aisle : 예배당이나 바실리카에서 신랑의 기둥들과 옆면 벽 사이의 공간.
신랑nave : 성당이나 바실리카의 중앙 공간.
공중부벽flying buttress : 궁륭의 무게를 분산시킬 수 있도록 건물 외벽에 설치한 아치.
스테인드글라스stained glass : 창문이나 장식적인 용도로 사용되었던 색유리.
첨두 아치pointed arch : 두 개의 휘어진 옆면이 만나 뾰족한 꼭짓점을 만드는 아치.
강조emphasis : 작품의 특정한 요소에 주목할 때에 사용하는 드로잉 기법.
늑골형 궁륭rib vault : 석재로 돌출된 망형을 만들어 천장이나 지붕을 받치는 아치 같은 구조.

는 **신랑**의 양쪽을 지지해주었다. 로마네스크 교회는 많은 순례자와 예배자를 수용할 수 있을 정도로 내부가 넓었다. 하지만 두꺼운 벽 때문에 아주 작은 창밖에 낼 수가 없어서 교회의 내부는 어둡고 침울했다.

선구적인 한 성직자가 로마네스크 교회의 칙칙한 내부에 불만을 품었다. 프랑스 파리 근교의 생 드니 지역에 있는 수도원 교회의 수도원장 쉬제르Suger (1081~1151)는 훨씬 장대한 예배 공간을 마련하기 위해 교회를 다시 지었다. 생-드니 수도원 교회는 이 지역의 수호성인인 생-드니와 많은 프랑스 왕들에게 봉헌된 교회이기도 했다. 그는 당시의 교회가 볼품없이 작고 위엄이 없다고 판단했다. 그는 새 교회 건축에서 두 가지 생각에 주력했다. 예배자가 신성한 빛에 잠겨야만 하고, 하늘로 올라가는 느낌을 받아야 한다는 것이다.

하지만 이런 건축 구조에 창을 크게 내면 더 많은 빛을 들일 수 있지만 벽이 약해져서 붕괴의 위험성이 커진다. 생-드니 교회는 외부에 구조물을 만들어 벽을 지탱해야 했다. 쉬제르는 교회 건물에 **공중부벽**이라는 건축 구조를 짜넣었다**2.178a**와 **2.178b**. 공중부벽은 천장의 무게를 벽 너머의 바깥쪽으로 분산시켰다. 이 아이디어는 효과가 있었다. 벽은 더이상 건물의 무게를 견딜 필요가 없었기 때문에 빛이 실내에 들어올 만큼 훨씬 큰 창문을 낼 수 있었다. 그러나 그는 아직 만족할 수 없었다. 빛이 아직 '신성하지' 않았기 때문이다.

쉬제르는 독일의 교회에서 작은 색유리창을 본 적이 있었는데, 이를 더 큰 규모로 만들어보기로 했다. 쉬제르가 고용한 유리공은 창문의 공간을 나누어 더 큰 디자인의 요소가 되게끔 함으로써 거대한 **스테인드글라스** 창을 만들 수 있었다**2.177**. 성서의 이야기를 기반으로 한 이미지를 통해 빛이 들어와 예배자들에게로 쏟아졌다. 이것이 바로 쉬제르의 신성한 빛이었다.

쉬제르의 또다른 요구 사항인 하늘로 올라가는 느낌은 어떻게 되었을까? 로마네스크 교회의 둥근 아치는 땅딸해 보이는 경향이 있었는데, 쉬제르는 그 아치가 경배자의 시선을 하늘로 끌어올리기를 원했다. **첨두 아치**는 아래로 향하는 압력을 바깥으로 분산하는 건축 구조이기도 하지만, 위로 향하는 시각적 **강조** 효과를 주기도 한다. 이 첨두 아치와 두 개의 궁륭이 교차하면서 **늑골형 궁륭**을 만든다. 이 구조는 반복해 이어지면서 긴 영

역을 열어준다. 늑골형 궁륭은 첨두 아치와 결합한 형태로 초기 건축에 종종 나타났지만, 생–드니에서는 전역에서 사용되었다. 이 놀라운 건물을 만든 쉬제르는 후에 고딕이라고 알려진 건축 양식을 정립한 중심인물이 되었다.

쉬제르는 자신의 교회가 콘스탄티노플(현재의 터키 이스탄불)의 아야 소피아('신성한 지혜') 예배당보다 인상적이기를 원했다고 말했다. 아야 소피아는 쉬제르의 시대보다 500년 이상 앞서 지어진 장엄한 건축물이다. 이 예배당의 가장 인상적인 부분은 거대한 **돔**이다 **2.179**. 돔은 구조적으로 아치를 세로**축**으로 360도 회전시킨 형태이다. 우산 또는 반으로 자른 공같이 생긴 돔은 매우 견고한 구조물이다. 돔은 넓은 영역을 가로지를 수 있다. 다른 아치형 구조와 마찬가지로 무게가 벽을 향해 바깥으로 분산되기 때문이다. 따라서 대부분

2.177 (위) 스테인드글라스, 생–드니 수도원 교회, 프랑스

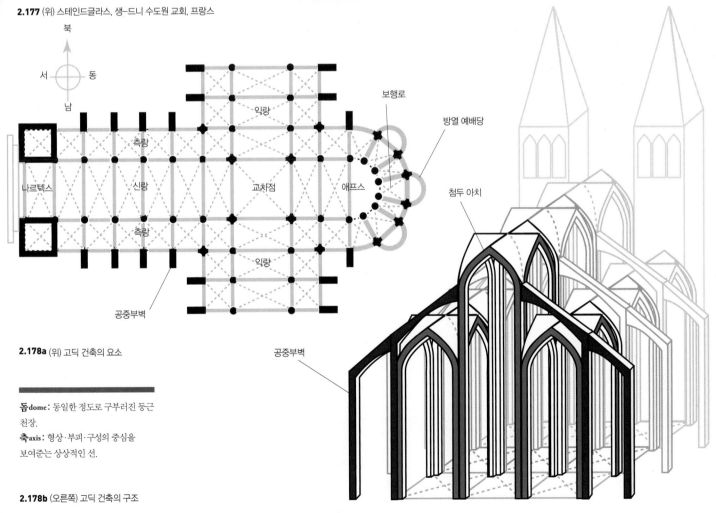

2.178a (위) 고딕 건축의 요소

돔dome: 동일한 정도로 구부러진 둥근 천장.
축axis: 형상·부피·구성의 중심을 보여주는 상상적인 선.

2.178b (오른쪽) 고딕 건축의 구조

건축 **281**

고측창clerestory windows : 교회 건물에서 본당으로 빛을 들어오게 하기 위해 높은 위치에 일렬로 낸 창.

삼각궁륭pendentive : 돔과 그 아래 사각형 공간을 연결하는 휘어진 삼각형의 면.

의 돔 건축에는 두꺼운 벽이나 무게를 분산시킬 다른 지지대가 필요하다. 아야 소피아의 돔은 굉장히 넓고 높기 때문에 거의 천 년 동안 세계에서 가장 넓은 실내 공간을 가진 대예배당이었다.

아야 소피아의 내부는 돔의 하부와 바로 그 아래 벽에 낸 일련의 **고측창**으로 인해 환하게 빛났다. 이 돔은 네 개의 아치에 기대고 있었다. **삼각궁륭2.180**은 원형 돔의 무게를 그 아래 사각형 건물의 두꺼운 네 기둥으로 분산한다. 쉬제르가 이 건축물을 찬양하고 숭배한 것은 전혀 놀라운 일이 아니다.

2.179 아야 소피아, 532~535, 이스탄불, 터키

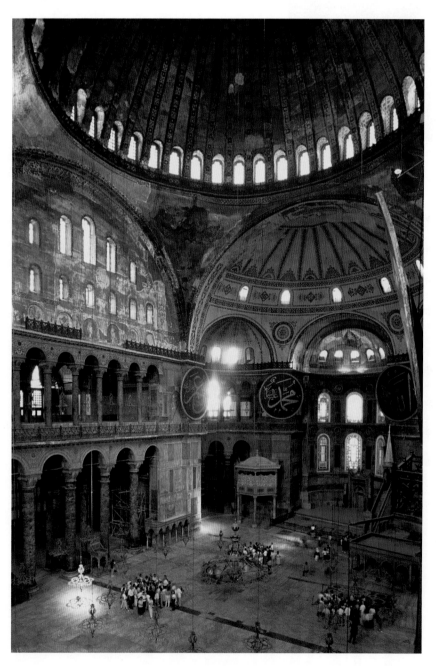

2.180 삼각궁륭

목조 건축

자연 재료인 나무로 만든 건축물은 매우 견고하며 아름답다.

나무 기둥과 보로 건축하는 기술**2.181**은 세계에서 가장 아름다운 몇몇 건축에 사용되었다. 세계에서 가장 오래된 목조 건물은 일본 나라奈良의 불교 사찰인 호류지法隆寺 경내에 있다**2.182**. 병에서 회복하기 위해 영적인 은혜를 구하려 했던 일본의 왕, 요메이用明(518~587)의 발상으로 세워졌으나, 왕은 건축이 시작되기 전에 죽었다. 607년 스이코 여왕과 쇼토쿠 태자가 요메이 왕의 유지를 받들어 경내에 첫번째 사원을 지었다. 그후로 이 건물은 힘겨운 세월을 견뎌왔으며, 단단하게 잘 지은 목조 건물의 사례가 되었다.

이 건물들은 아름다우면서도 구조적으로 견고한 기둥-보의 복합 디자인을 사용했다. 도리와 보를 층층이 쌓아올려 우아한 곡선의 지붕을 떠받쳤다. 이 건물군의 중심에는 높이 18.5미터에 너비가 15.2미터에 달하는 금당이 있다. 금당과 동일한 구조로 37.1미터의 5층탑처럼 아주 높은 건물도 지을 수 있었다. 위의 네 층에는 올라갈 수 없는 것을 보면, 5층탑의 높이는 실용적인 용도보다는 감명을 주기 위한 것이었다.

이와는 완전히 다른 유형의 목조 구조가 1832년 미국에서 발명되었다. 경골구조**2.183** 건축은 무거운 통나무 대신 가볍게 가공한 나무틀로 구조를 지지한다. 이 기법은 전기톱으로 통나무의 단면을 더욱 효과적이고 경제적으로 재단할 수 있게 되면서 도입되었다. 본래 경골구조라는 이름은 전통 건축 방법을 고수하던 건축

2.181 (왼쪽) 기둥—보 건축

2.182 (오른쪽) 호류지, 금당과 탑,
7세기경, 나라, 일본

가들이, 이 새로운 방법이 건물을 지탱하기에 너무 약
하다는 조롱의 뜻으로 사용하기 시작했다. 그러나 오늘
날 미국에서는 대부분의 집을 이 방법으로 짓고 있다.

현대 재료와 현대 건축의 출현

19세기에 쇠, 강철, 콘크리트는 더 저렴한 가격으로 널
리 사용할 수 있게 되면서 일반적인 건축 재료가 되
었다. 또한 건축가들이 장력과 압력을 조절할 수 있
는 새로운 방법을 탐색하면서 또다른 가능성이 열
렸다. 건물을 더 높게 다양한 형태로 지을 수 있
게 된 것이다. 건축가들은 건물이 받는 힘을
분산시킬 흥미진진한 방법들을 찾아냈다.
새로운 유형의 건물들이 생겨났고, 새로운 재
료들은 건물의 외양을 급진적으로 바꾸었다.

2.183 경골구조를 이용한 스틱 스타일
집, 브로크빌, 온타리오, 캐나다

주철 건축

주철은 인류가 고대부터 사용했던 물질이다. 철은 돌보다 더 유연하며 녹은 철을 틀로 주조하면 어떤 모양이라도 만들 수 있다. 하지만 건물에서 중요한 역할을 할 만큼 많은 양의 철을 제련하는 것은 18세기에 이르러서야 가능해졌다. 산업혁명기에 주철을 사용했던 중요한 건물은 조셉 팩스턴 Joseph Paxton (1803~1865) 경이 1851년 런던 대박람회를 위해 설계한 수정궁이다 **2.184**. 무역을 장려하고 대영제국의 상품과 서비스, 기술적 혁신을 알리기 위해 개최된 박람회에서 이 건물은 그 자체로 매우 좋은 광고물이었다. 건물의 벽과 지붕은 유리로 덮였고, 주철로 만든 뼈대가 건물을 지탱했다. 길이가 500미터가 넘었던 이 건물은 2,000명이 8개월 만에 완성했으며, 주철 4,500톤과 유리 9만 1,970평방미터가 사용되었다. 수정궁은 프랑스의 공학자 귀스타브 에펠 Gustave Eif-fel (1832~1923)을 비롯해 철을 사용했던 다른 건축가들에게 영감을 주었다. 수정궁 건물은 해체되어 런던 남쪽에 재조립해 전시장과 공연장으로 사용되다가 1936년 화재로 사라졌다.

강철골조 건축

건축에 주철을 이용하는 기술은 건축가에게 새로운 가능성을 열어주었다. 주철은 나무보다 강하고 돌보다 유연하다. 이것은 어떤 형태로도 만들 수 있으며, 철광석이 매우 풍부했기 때문에 값도 저렴했다. 철과 탄소의 합금인 강철은 순수한 철보다 단단해 잠재력이 더 컸다.

강철의 장점을 가장 먼저 알아챈 건축가는 '**모더니즘**의 아버지'라고 불리는 루이스 설리번 Louis Sul-livan (1856~1924)이다. 그는 현대식 마천루를 만들어

2.184 조셉 팩스턴, 수정궁, 1851, 런던, 19세기 판화

낸 선구자가 되었다. 설리번은 열여섯 살에 매사추세츠 공과대학교를 다녔고 열일곱 살에 첫 건축 작업으로 1871년 대화재 때 잿더미가 된 시카고 건물 재건에 참여했다. 시카고는 창조적인 젊은 건축가들을 위한 비옥한 땅이 되었다. 설리번은 새로운 고도를 만들어내는 데 강철 골조를 사용할 것을 주장했다.

설리번의 근거지는 시카고였지만 그의 최고 걸작은 미주리의 세인트루이스에 있다. 10층의 사무용 건물인 웨인라이트 빌딩은 세계에서 가장 오래된 고층 건물 중 하나다 **2.185**. 설리번은 "기능은 형태에 우선한다"는 자신의 유명한 말을 이 건물의 다목적 실내 공간에서 충실히 따르고 있다. 강철 골조가 건물을 떠받치고 있고, 그것들은 대부분 바깥쪽 가장자리에 있었기 때문에 내부 공간은 사용자의 구체적인 필요에 따라 쉽게 변경할 수 있었다.

고층 빌딩은 완전히 새로운 아이디어였기에, 설리번 같은 건축가들에게는 디자인의 표본으로 삼을 만한 어떤 선례도 없었다. 웨인라이트 빌딩 외관을 짓는 데는 **기둥**의 요소들(**기단부**, **기둥몸**, **기둥머리**)을 반영했다. 건물 맨 위쪽의 기둥머리를 나타낸 **코니스**, 곧 돌출된 석재는 고딕 예배당에서 따온 요소들로 화려하게 장식되었다. 가장 긴 중간 부분은 튀어나온 사각형 기둥몸과 좁고 높은 창문을 써서 수직성이 강하게 두드러진다. 하부(기단부)는 아주 적은 장식만을 보여주면서 장식이 본질적으로 하찮은 것이라고 여기던 당대의 생각을 반영한다. 이후의 건축가들은 일체의 장식을 피하고 그들의 디자인에 자극과 흥미를 주기 위해 건축 구조의 **미적** 특성에만 의존했다.

많은 현대 건축가들은 강철 골조가 건물의 하중을 떠받치기 때문에 더이상 돌이나 벽돌 같은 외장 재료를 쓸 필요가 없다는 사실을 깨달았다. 건물 전체의 면을 유리로 덮을 수도 있었다. 이 단순한 아이디어는 '적을수록 좋다'는 주장을 했던 독일의 미스 반 데어 로에 Mies van der Rohe (1886~1969) **2.186**, 건물을 '삶을 위한 기계'라고 불렀던 스위스의 르 코르뷔지에 Le Corbusier (1887~1965) 같은 건축가들을 사로잡았다(상자글: 현대 건축의 대조적인 아이디어들, 286쪽 참조). 건물은 이제 그것을 둘러싼 환경을 반영하는 동시에 그 안에 있는 사람들에게 주변 풍경을 보여줄 수도 있었다.

중국의 건축가 I. M. 페이 Pei貝聿銘 (1917~)는 아름다운 디자인과 구조적 안전성에 대한 명확한 표현을 결합시켜 홍콩 뱅크오브차이나 타워를 설계했다 **2.187**. 건물의 수직적 형태를 규정하고 **분절**하는 날카로운 삼각형과 다이아몬드 형태의 요소들로 인해, 이 건물은 빽빽한 홍콩의 스카이라인에 놀라운 모습을 더한다. 풍수는 거주하는 사람의 건강과 행운을 최대로 북돋우기 위한 건물 디자인과 건물의 위치를 연구하는, 중국의 전통적인 인식 틀이다. 풍수에 따르면, 페이의 건물은 뾰족한 형태와 거울이 나쁜 기운을 몰아내고 건물 안으로 복을 불러들인다. 이는 중국 은행에 최적인 디자인이라고 할 수 있다.

철근 콘크리트

건축물의 성격은 사용된 재료가 결정한다. 건축 재료는 현대 건물의 시각적 형태를 결정하는 원천이자 산물이다. 강철과 유리는 형태와 기능을 통합하는 건축

2.185 루이스 설리번, 웨인라이트 빌딩, 1890~1891, 세인트루이스, 미주리, 미국

모더니즘modernist : 현대 산업 재료와 기계미학을 수용한 급진적으로 새로운 20세기의 건축 운동.
기둥column : 받침대 없이 서 있는 기둥으로 주로 단면이 둥글다.
기단부base : 초석과 기둥몸 사이에 놓는 일련의 튀어나온 사각형 돌.
기둥몸shaft : 기둥의 주가 되는 수직 부분.
기둥머리capital : 기둥 끝에 씌우는 건축적인 형태.
코니스cornice : 처마돌림띠. 건물의 가장 위쪽에 띠처럼 댄 것.
미(학)적aesthetic : 아름다움·예술·취미와 관련이 있는.
분절하다articulate 커다란 구조 내에 작은 형태나 공간을 만들다.

현대 건축의 대조적인 아이디어들
:르 코르뷔지에의 빌라 사부아와 프랭크 로이드 라이트의 낙수장

2.188 르 코르뷔지에, 빌라 사부아, 1928~1931, 푸아시, 프랑스

모더니즘 운동에서 건축은 가장 눈에 띄는 표현 중 하나다. 건물의 외관은 건축가가 소통하고자 하는 아이디어의 시각적 표현이 될 수 있다. 같은 시기에 지어진 빌라 사부아와 낙수장은 근본적으로 다른 건축 아이디어를 구현하고 있다.

프랑스 푸아시에 있는 빌라 사부아는 1928~1931년 사이에 파리에 사는 한 가족의 주말 별장으로 지어졌다. 이 건물은 르 코르뷔지에의 건축 철학을 가장 잘 표현한 작품 중 하나다**2.188**. 스위스계 프랑스인 건축가(디자이너이자 화가이기도 했다) 르 코르뷔지에는 건축을 '삶을 위한 기계'라고 보았다. 건물이 거기에 사는 사람들의 생활상을 반영해야 한다는 의미다. 르 코르뷔지에의 건축 디자인은 어떤 지리적·문화적 환경에서도 비교적 저렴하게 지을 수 있는 보편적이고 미학적인 형태를 추구했던 국제양식의 일부다. 이 양식은 강철, 유리, 콘크리트 같은 산업적이고 (이론상) 값싼 재료를 강조했다. 이 양식은 또한 공간과 창문과 지붕 벽 모양 같은 건물의 요소들을 기하학적으로 짜맞추는 것을 좋아했다. 아무런 장식 없이 탁 트인 실내 공간을 선호했던 국제양식은 부자든 빈자든 보편적으로 사용할 수 있는(그리고 그래야만 하는) 합리적인 디자인을

2.189 프랭크 로이드 라이트, 낙수장, 1939, 베어런, 펜실베이니아, 미국

-장했다.

5년 후 미국의 건축가 프랭크 로이드 라이트Frank Lloyd Wright(1867~1959)는 펜실베이니아 베어런 강에 카우프만 가족의 주말 별장을 지어달라는 의뢰를 받았다2.189. 이 집의 옆면이 보여주는 수직과 수평 요소는 빌라 사부아와 매우 닮았다. 그러나 라이트는 이 집이 기계가 되어야 한다고 생각하지 않았다. 그는 집의 디자인은 그것이 있는 장소에 유기적으로 반응해야 한다고 믿었다.

그는 카우프만 가족이 실내에서 물이 떨어지는 모습을 볼 수 있도록 집의 위치를 잡기보다는 집을 낙수장 바로 위에 두었다. 계단의 아래쪽 단 하나가 개울 바로 위를 맴돌도록 해서 이 집을 환경의 필수 요소로 만들었다. 라이트는 장소와 건물 사이에 유기적 관계가 있다고 강하게 믿었기 때문에 많은 건축 재료를 건물 주변의 시골에서 가지고 왔다. 돌은 근처에서 채석했고 창문 사이를 지지하는 나무는 집 주변의 숲에서 가지고 왔다. 건물의 디자인은 이 장소 주변에 층층이 쌓인 바위를 본떴다. 보강재로 사용한 콘트리트는 주변과 어우러지도록 색을 칠했다. 일부 기반석은 집의 생활 공간 안으로 들어와, 거기 사는 사람들이 돌에 오르거나 주변을 돌아다니며 즐거움을 누릴 수 있도록 했다.

르 코르뷔지에의 디자인은 라이트에 비하면 저렴한 것이었다. 특히 라이트가 지역 주변에서 수집한 특별한 재료를 가지고 건축을 했기에 더 그러했다. 각각의 디자인은 아름다운 현대적 공간을 만들어냈다. 라이트의 작업에서 건축은 자연 환경의 일부가 된 반면, 르 코르뷔지에는 편안한 자리에서 자연을 조망하기를 원했다.

라이트의 낙수장과 르 코르뷔지에의 빌라 사부아는 비슷한 점을 공유하지만 두 건축가는 매우 다른 사상을 추구했다.

의 시각적 미학에 필수적인 사각형 형태로 생산된다. 그러나 원재료가 액체일 경우 그것의 미학적 형태는 어떨까?

건축가들은 벽돌이나 블록이 주는 건물의 강한 직각 의 느낌을 피하기 위해 철근 콘크리트를 사용하기 시 작했다. 철근 콘크리트는 강철이나 주철처럼 19세기까 지는 널리 사용되지 않았다. 콘크리트는 시멘트와 돌 가루의 혼합물이다. 이것은 (유리섬유처럼) 섬유질의 재료나 철근이라고 부르는 강철 막대로 보강한다. 섬 유나 금속을 넣어 보강하면 콘크리트가 갈라지는 것을

2.186 미스 반 데어 로에, 노이에 국립 미술관, 1968, 베를린

유기적organic: 살아 있는 유기체의 형태와 모양을 가진.

2.187 I. M. 페이, 뱅크오브차이나(중앙 부분), 1990, 홍콩

표현적expressive: 관람자의 감정을 흔들 수 있는

포스트모더니즘postmodernism: 이전 양식의 형태를 유희적으로 도입했던 20세기 후반의 건축 양식.

파사드façade: 건물의 모든 면을 가리키지만, 주로 앞면이나 입구쪽.

양식화stylized: 대상의 특정한 면을 강조하기 위해 과장된 방법으로 재현하는 것.

현관지붕portico: 건물 입구에 있는 기둥이 떠받치고 있는 지붕.

빈 공간negative space: 주변의 형태들에 둘러싸여 생기는 빈 공간. 예를 들어 FedEx의 E와 x 사이에 생기는 오른쪽 화살표 모양.

박공pediment: 고전주의 양식에서 기둥열 위에 위치한 건물 끝의 삼각형 공간.

바로크baroque: 16세기 말부터 18세기 초까지 유럽의 예술과 건축 양식. 사치스럽고 강렬한 감정 표현이 특징이다.

2.190 예른 웃손, 시드니 오페라하우스, 1973, 시드니, 호주

방지할 수 있다. 건축에서 철근의 형태는 건축가의 주문서대로 만들어진다. 건설업자들은 커다란 나무틀 안에 콘크리트를 부어 '형태'를 만든다.

덴마크의 건축가 예른 웃손Jørn Utzon (1918~2008)은 호주 시드니 항구에서 내려다보이는 시드니 오페라하우스를 디자인하면서 모더니즘의 사각 디자인을 탈피하고자 했다**2.190**. 이 건물의 구조는 철근 콘크리트의 **표현적**인 성격을 입증했다. 지붕의 선은 항구라는 건물의 위치를 고려하여 부풀어오른 배의 돛을 닮아 있다. 이 '돛'은 기성품 늑재 위에 제작된 후 건물에 배치되는데, 이는 더 자유로운 설계와 (이론상으로는) 비용 절감도 가능하게 했다. 그런데 실은, 이 혁신적인 건물에서 기술적 문제가 끊임없이 발생하는 바람에, 이 프로젝트에는 처음 계획했던 것보다 열네 배나 되는 예산이 들었다. 프로젝트를 둘러싼 논쟁이 고조되자 웃손은 건물이 완성되기 9년 전에 사임했다.

현대 건축의 대조적인 아이디어들

1980년대 초 **포스트모더니즘**이라고 알려진 새로운 접근법이 등장했다. 모더니즘의 딱딱한 사각형에 과거 양식의 독특한 재료와 외양을 결합한 건축가들은 복잡하고 변화무쌍한 세계를 반영하는 새로운 방식인 포스트모더니즘에 사로잡혔다.

미국 켄터키 루이빌 중심가에 자리한 휴매나 빌딩은 미국의 건축가 마이클 그레이브스Michael Graves (1934~2015)가 설계했다. 이 건물은 역사적인 양식들과 건물들을 흥미롭게 혼합하고 있다**2.191**. 예를 들어, 도로에 접한 **파사드**는 **양식화**된 그리스 **현관지붕** 모양을 하고 있다. 큰 창문과 열린 공간들이 만드는 **빈 공간**은 마치 기둥처럼 솟아올라, 코니스와 그리스 신전의 삼각형 **박공**을 닮은 삼각형 유리 구조를 지탱한다. (도로에서 멀찍이 떨어진) 건물의 위쪽 부분은 단순한 직각으로부터 곡선들이 연이은 표면으로 돌변하여 **바로크** 시대의 건물처럼 물결친다. 그레이브스는 또한 건물의 외부를 마

감하는 외장재를 예술적으로 다양한 변화를 주고, 불규칙적으로 색과 소재를 바꾸면서 모더니즘의 금욕적인 단순성과 순수성을 피하고자 한다.

포스트모더니즘 건축에서는 형태가 더이상 모더니즘 시기에서처럼 기능에 집중되지 않는다. 사실 어떤 건물은 우리가 건물에 기대한 것들을 유희적으로 탐색한 커다란 장난감처럼 보이기도 한다. 스페인 건축가 산티아고 칼라트라바Santiago Calatrava(1951~)는 밀워키 미술관의 콰드라치 파빌리온을 장소의 특성을 표현하게끔 설계했다2.192. 미시간 호숫가에 지어진 파빌리온은 이곳을 지나가는 배를 연상시킨다. 아름답고 광활한 물 위를 가로지르는 케이블 현수교는 미술관을 밀워키 중심가로 연결하는 역할도 한다. 거대한 차양막이 하루종일 구조물 위를 천천히 오르락내리락하면 다양한 종류의 새들이 호수 근처에서 무리지어 날아가는 듯한 느낌을 주면서 이 건물은 **키네틱 조각**이 된다. 건물의 안쪽은 배의 구부러진 내부를 연상시킨다. 콰드라치 파빌리온은 동시대 미술을 전시하는 흥미진진한 공간을 제공한다.

2.192 산티아고 칼라트라바, 콰드라치 파빌리온, 2001, 밀워키 미술관, 위스콘신, 미국

건축의 미래

건축은 21세기에 들어와 위기와 기회를 동시에 맞이하고 있다. 한정된 자원과 에너지 보존, 지속가능성이 중요한 문제로 떠올랐다. 미국의 부부 건축가인 게일 비토리Gail Vittori(1954~)와 플리니 피스크 3세Pliny Fisk III(1944~)는 지속가능성의 문제와 건축의 사용에 대한 고민을 수십 년간 이어왔다.

1991년부터 비토리와 피스크는 (피스크가 1975년 세운) 비영리 단체 '최대한의 가능성을 지닌 건물 시스템 센터Center for Maximum Potential Building System'의 공동 대표로 활동하고 있다. 이 단체는 환경 친화적인 새로운 건물들을 짓는 작업을 하고 있다. 중국 룽쥐龙居 마을을 위한 이 센터의 디자인은 지속가능한 농사 방법을 개발하는 농부들을 돕는 광범위한 계획을 아우르고 있었다2.194. 이 구상은 건물만이 아니라 일하는 방법과 지역사회의 생활상 전부를 포함하고 있다. 피스크는 수확량과 가축 수를 늘리는 친환경적인 방법을 창안해 각각의 마을이 훨씬 효율적이고 환경 친화적으로 변할 수 있게 만들었다. 비토리는 재활용 가능한 재료와 적절한 기술로 건축하는 것을 장려하는 프로그램이자 인증 제도인 LEEDLeadership in Energy and Environmental Design를 운영하는 미국 그린빌딩위원회의 일원이기도 하다. 모든 건물이 세워지는 장소와 특수한 건축 목적은 에너지 사용량을 결정하기 때문에 LEED는 각 구조에 가장

2.191 마이클 그레이브스, 휴매나 빌딩, 1985, 루이빌, 켄터키, 미국

키네틱 조각kinetic sculpture: 공기의 흐름, 모터 또는 사람에 의해 움직이는 3차원 조각.

미술을 보는 관점
자하 하디드: 신나는 이벤트를 위한 건물

콘크리트 블록을 지층의 유리 위에 매단 것처럼 보인다. 우리는 이 건물이 무게가 없는 것처럼 보이게 만들고 싶었다. 그냥 건물이 아니라 조각 작품처럼 말이다. 공공 공간과 행정 공간은 유리로 만들어 외부에서 들여다볼 수 있고, 안에서도 밖의 풍경을 내다볼 수 있도록 했다. 이런 방식으로 건물은 도시와 연결되었다."

2.193a (왼쪽) 자하 하디드, 신시내티 동시대미술관, 다양한 구조적 아이디어를 실험하기 위해 건축가가 만든 모형, 오하이오, 미국

2.193b 자하 하디드, 신시내티 동시대미술관, 2003, 오하이오, 미국

자하 하디드*Zaha Hadid*(1950~2016)는 이라크에서 태어나 런던에서 건축 교육을 받았다. 하디드는 유럽과 미국에서 유명한 건물들을 설계해왔다. 여기서 그녀는 오하이오 신시내티 중심지에 새로 지어진 미술 전시, 퍼포먼스, 설치를 위한 건물에 대해 건축가로서 자신의 생각을 이야기한다.

"동시대미술관의 새로운 보금자리는 신시내티 중심가의 작은 공간에 자리했다**2.193a**와 **2,193b**. 우리의 과제는 눈에 띄는 장소에 위치하면서 전시, 장소특정적 설치, 퍼포먼스, 교육시설, 사무, 작품준비 공간, 미술관 상점, 카페와 공공구역 등 많은 다양한 활동들을 위한 공간을 제공하는 새로운 건물을 짓는 것이었다.

우리는 갤러리 공간을 입체와 여백이 맞물리는 3차원의 직소 퍼즐처럼 만들어 로비 위에 매달려 있는 것처럼 설계했다. 독특한 기하학과 규모, 그리고 공간의 다양한 높이는 그곳에 설치될 동시대 미술의 재료와 매체를 수용하고 그것에 반응하는 조직적인 유연성을 제공했다.

우리는 역동적인 공공 공간을 만들어 주변을 지나던 사람들이 건물 안으로 들어오도록 이끌고 싶었다. 보행자들은 완만하게 위를 향해 굽이치며 반짝이는 '어반 카펫'을 통해 건물로 들어오고 건물을 돌아다닌다. 어반 카펫은 올라가면서 로비 전체를 가로질러 공중에 매달린 중간층 경사로로 방문자들을 이끌 것이다. 이 경사로는 낮에는 주광으로 만든 인공 공원 역할을 한다. 어반 카펫은 방문자들을 갤러리로 이동하게 하는 지그재그 경사로와도 연결된다.

길에서 보면 이 건물은 수평으로 쌓은 유리, 금속,

2.194 중국 쓰촨 성 마을(룽쥐)의 도시구역 건축 삽화, 최대한의 가능성을 지닌 건물 시스템 센터, 2005

잘 맞는 재료와 방법에 대한 지침을 제공하고 있다.

결론

건축은 원재료를 이용한 가장 초보적인 디자인부터 동시대의 지속가능한 방법까지, 우리가 사는 방식을 반영하며 또 영향을 주고 있다. 건축은 다른 미술 형식과 달리 우리를 둘러싸고 있다. 천 년을 걸쳐 건축은 우리가 세계를 어떻게 만들고 세계에 대해 어떻게 생각하고 있는지를 표현해왔다.

지역사회와 그곳의 건축가는 언제나 가능한 재료를 조절하여 사람들의 보금자리, 예배의 장소, 그리고 우리의 모든 다른 필요에 따라 건물을 지었다. 머리 위의 지붕을 떠받치기 위해 나무의 자연적인 강도, 가벼움과 아름다움을 이용하면서 우리는 건축이 단순한 구조(가구식 구축)에서 섬세한 구조(기둥과 보)로 발전해온 것을 볼 수 있다. 현존하는 가장 오래된 몇몇 석조 건물은 단순한 내하구조로 만들어졌다. (이집트의 피라미드는 오늘날의 기준에서 보더라도 매우 거대하면서도 놀라울 정도로 잘 지어진 건물이다.) 전 역사에 걸쳐 건축가들은 석재가 가진 위엄과 그 압력에 저항하는 힘을 높이 평가해왔다. 그들은 무게와 장력에 약한 석재의 단점을 극복하는 방법을 찾아왔으며, 그 결과 석재를 기둥 위에 걸쳐서 훨씬 더 쾌적한 공간을 만들 수 있었다. 내쌓기공법에서 로마식 아치로, 원통형 궁륭에서 돔으로, 또 고딕의 공중부벽으로 나아간 석재 구조의 변화는 인간의 창의력을 증명한다.

더 최근에 들어서 기술의 변화와 재료의 개선은 건축가들이 축적한 디자인 해법을 급진적으로 변화시켰다. 주철, 강철, 유리, 철근 콘크리트 등의 산업적 생산은 고대 그리스인들이 상상도 할 수 없었던 고층 건물 같은 방식을 가능하게 했다. 건축가들은 모더니즘이라는 새로운 건축 언어와 이 언어에서 파생된 수많은 양식이 제기하는 도전에 응답해왔다.

건축의 미래는 천연자원의 가용성 및 분별 있는 사용과 깊은 관련이 있다. 오늘날 건축가들은 건물이 지어질 장소와 그것을 사용할 사람들의 독특한 요구에 맞는 구조를 만들기 위해 어떻게 재료를 재활용하고 재사용할 수 있을지 방법을 고민하고 있다. 21세기에 무슨 일이 일어나던 간에, 건축 디자인은 우리 삶에서 점점 더 중요한 부분이 될 것이다.

미술은 인상적인 작품을 만들기 위해 도안과 재료를 솜씨 좋게 배치하는 단순한 행위가 아니다. 미술 작품은 필연적으로 그것이 만들어진 시간과 공간으로부터 영향을 받는다. 이 영향을 작품의 맥락이라고 한다. 미술의 역사를 공부하는 것은 우리가 작품을 이해할 수 있는 수많은 방법 중 하나다. 제3부에서는 미술 작품이 속한 맥락에 대해 배울 뿐만 아니라, 역사가 미술에 어떻게 영향을 끼쳤는지 그리고 반대로 미술은 역사를 어떻게 반영하는지 알아볼 것이다.

역사
HISTORY AND CONTEXT

3.1

선사시대와 고대 지중해의 미술

The Prehistoric and Ancient Mediterranean

인류의 선사시대는 시간으로 따지면 아주 긴 시기다. 이 기간 동안 인류와 그 선조들은 사회를 끊임없이 발전시켜왔다. 하지만 문자 기록은 전혀 발견되지 않았다. 다만 우리는 옛날 사람들이 이룬 성과에 대해 그들이 남긴 물질적 흔적을 통해 짐작하는 것이다. 이런 방법을 사용하면 유럽의 선사시대는 몇천 년 전까지, 도구까지 포함하면 250만 년 전까지, 거슬러올라간다.

3.1 선사시대 유럽과 고대 지중해 지도

선사시대 사람들은 채집과 수렵에 의지해서 근근이 생명을 이어갔지만, 그래도 몇몇은 짬을 내 오늘날 우리가 선사 미술이라고 부르며 감탄하는 것을 만들었다. 선사 미술은 일찍이 유럽에서 기원전 3만 년경부터 발견되었다.

인류가 더 큰 공동체를 형성하면서, 지중해 지역(고대 근동 지역, 북아프리카, 남유럽)은 무역을 통해 번성하

기 시작했다. 이때 나타난 일련의 문명들이 우리가 사는 방식, 더 나아가 21세기의 삶까지 형성하게 된다. 이 지중해 지역에서 인류는 처음으로 농업을 발명하고, 도시형 거주지에서 살게 되었으며, 마침내 도시를 건설하게 된 것이다. 또한 글자를 발명하고 우리가 여전히 세계의 '위대한 경이'라고 여기는 미술 작품들을 만들어냈다. 이들의 성과는 현재의 삶 속에서도 분명하게 드러난다. 오늘날 우리는 이탈리아에 살았던 고대 로마인이 다듬어낸 알파벳을 사용해 글을 쓰고 있다. 오늘날 농부들이 곡식을 키울 수 있는 것도 대략 1만 년 전에 옛날 농부들이 밀과 보리를 재배한 덕분이다.

보통 문명의 시작이라고 설명하는 이런 업적은 다른 지역, 예를 들어 아시아와 아메리카에서도 나타난다. 지중해 지역에서 발생한 이 문명은 아메리카 역사의 일부로 편입되었는데, 유럽인들이 500년도 더 전에 아메리카로 건너갔기 때문이다. 이번 장에서는 우선 선사시대 유럽인들이 만든 조각, 동굴벽화, **거석**에 대해 이야기할 것이다. 그리고 고대 근동에서 일어난 초기 문명과 이집트에서 솟아오른 위대한 문명을 살펴볼 것이다. 마지막으로 고대 그리스와 로마의 강력한 사회 공동체들, 그리고 그들이 만들었던 아름다운 조각·회화·건축물에 대해 공부할 것이다.

유럽과 지중해의 선사시대

3만 년 전의 먼 옛날, 선사시대 사람들은 동굴 안에 그림을 그렸다. 조각은 그보다 5천 년 전부터 만들어졌다. 이때의 미술은 출산과 식량원 같은 생존의 기본 조건에 매여 있는 것이었지만, 먼 조상들의 삶을 알려주는 중요한 기록이다. 당시의 문화에 대해 적은 문자 기록이 없기 때문이다. 조상들의 삶에 대한 우리의 지식은 주로 고고학적 발견과, 그 발견들에 대한 현대의 해석에 기댄 것들이다.

세계에서 가장 오래된 그림은 한 동굴 벽에서 발견되었다. 1985년 잠수부였던 앙리 코스케Hemro Cosquer가 코스케 동굴 입구를 발견했는데, 이는 프랑스 남부의 마르세유 해안에서 36.5미터 깊게 들어간 곳에 있었다. 그곳으로 가려면 물 밑으로 잠수해서 길고 좁은 통로를 헤엄쳐야 하는데, 이윽고 큰 방에 도달하면 수면 위에 남아

있는 그림들이 보인다. 선사시대에 이 동굴 입구는 해수면보다 약 76.2미터 높았고 해안으로부터 11킬로미터 떨어져 있었다. 이 거대하고 복잡한 동굴은 길이가 91.4미터가 넘는다. 동굴 안의 그림들은 두 번에 걸쳐 그려졌다. 첫번째 시기는 약 2만 8,000년 전으로, 손가락으로 긁은 흔적, 아이들의 손자국, 손 윤곽선을 그린 이미지가 최소 65개 있다. 그로부터 약 1만 년 후의 두번째 시기에는 말, 염소의 일종인 아이벡스, 들소, 사슴, 바다표범을 포함한 170개 이상의 동물 형상(목탄 그림과 새긴 그림들)이 등장한다.

선사시대 사람들은 종종 이미 벽에 그려진 옛 그림 위에 또다른 그림을 그리곤 했다. 도판 **3.2**를 보면, 말 한 마리가 (오른쪽 아래에 보이는) 사람의 손가락을 베낀 모양 위에 겹쳐 그려져 있는데, 이 손가락 흔적은 1만 년 전에 만들어진 것이다. 말 주위에는 심하게 긁어낸 자국도 있다. 이런 자국은 동굴 안 전체에서 보이는데, 이 벽에서 상당한 양의 탄산칼슘 가루가 채취되었다는 것을 추정할 수 있다. 오늘날에도 탄산칼슘은 골다공증 치료에 쓰이곤 하므로, 과학자들은 이 가루가 아마도 의학적 용도로 사용되었을 것이라고 짐작하고 있다.

3.2 검은 말, 기원전 27000~19000, 손가락을 베낀 자국 위에 그린 그림, 코스케 동굴, 마르세이유, 프랑스

거석monolith : 하나의 돌로 만들어진 기념비나 조각.

3.3 화산 분출이 그려진 풍경, 7층 벽화를 복제한 수채화 세부, 차탈회위크, 기원전 6150년경, 벽화: 앙카라 아나톨리아 문명박물관, 터키
수채화 복사본: 개인 소장

지중해 지역에서 가장 이른 시기의 미술 중 일부는 터키의 차탈회위크에서 나왔다. 기원전 7000년에서 5700년경 사이 이곳에 커다란 건물 단지가 세워졌는데, 그 건물의 벽화 일부분이 남아 있는 것이다. 차탈회위크에서 거주하던 사람들은 진흙 벽돌로 만든 집에서 살았는데, 이 집은 지붕을 통해 들어가게 되어 있었다. 당시에는 정비된 거리 체계도 없었다. 사람이 죽으면 집의 바닥 밑에 묻기도 했다. 또한 새로운 집을 지을 때는 기반을 높이기 위해 기존의 집을 허물었기 때문에 한 장소에서 켜켜이 쌓인 건물 층이 열두 개도 넘게 발견되기도 했다.

차탈회위크에서 발견된 많은 그림이 (종종 사냥 장면에서) 인간과 동물을 보여주고 있지만, 그중에는 마을의 구조를 그려넣은 흥미로운 벽화**3.3**도 있다. 그림을 보면 네모난 집들이 나란히 줄지어 있고, 배경에는 봉우리가 두 개인 화산 하산 산Hasan Day이 있다. 이 화산은 실제로는 마을에서 12.5킬로미터 이상 떨어져 있었다. 화산은 분출중인 것처럼 보인다. 용암이 방울져 산 밑으로 떨어지고 하늘에는 연기가 자욱하다.

전 세계를 통틀어 가장 흔한 선사시대 미술 작품의 유형은 다산의 축복을 암시하는 여자 조각상이다. 현재 그리스 영토인 키클라데스 군도에서는 하얀 대리석을 깎아서 만든 많은 인간 조각상이 발견되었다. 그중 다수가 묘지에서 나왔고, 여자 조각상**3.4**의 수가 남자 조각상을 훨씬 웃돈다. 신기하게도 키클라데스에서 발견된 여자 조각상은 남자상과 비슷하게 보인다. 엉덩

이가 평퍼짐한 것을 제외하고는 해부학적 묘사가 아주 적어서 가슴을 겨우 알아볼 수 있을 뿐이다. 이 조각상들은 보통 머리가 길쭉하고 코가 오똑한데, 이는 개별 인물의 초상이라기보다는 여성에 대해 포괄적으로 표현한 것이다. 원래 이 조각상들은 얼굴의 세부와 몸 장식, 그리고 아마도 보석 장신구들을 표현하기 위해 검정, 빨강, 파랑으로 칠해져 있었을 것이다. 가슴과 살짝 솟아오른 배처럼 출산과 연관된 몸의 부위가 강조된 까닭에, 많은 학자들은 이것이 다산을 나타내는 조각이라고 여긴다. 또한 대부분의 조각상 크기가 사람의 손보다 작은 것으로 보아 액운을 막기 위한 일종의 부적이나 장식물로 들고 다녔을 것이다. 키클라데스 문화는 문자 언어가 없었기 때문에 알려진 내용이 거의 없다. 하지만 이렇게 표현이 풍부하고 기하학적인 조각상들은 미술의 역사를 통틀어 가장 매혹적인 것들 중 하나임에는 틀림없다.

키클라데스에서 남쪽으로 161킬로미터 떨어진 곳에서 키클라데스보다 조금 더 후에 발생한 정교하고 복합적인 문명이 고고학적 증거를 풍부하게 남겨 놓았다. 바로 기원전 2700년부터 1400년경까지 크레타 섬에서 일어난 미노스 문명이다. 미노스의 도시들은 강력한 함대를 보유하고 있었고 지중해 동부의 중심지에 위치한 지리적 조건을 살려 무역 중심지로 성장했다. 현재 우리가 알고 있는 미노스 문화에 대한 몇몇 문자 기록은 그리스인이 남긴 것이다. 그리스인의 전설에 따르면, 미노스 왕은 미노타우로스, 미궁 속에 갇혀서 사람을 잡아먹는 반인반수의 계부였다. 강력한 나라였던 미노스는 아테네인들이 매년 젊은 남녀 일곱 쌍을 바치게 해서 미노타우로스의 식욕을 잠재웠다.

3.4 후기 스페도스 유형의 기대 있는 여자 조각상, 기원전 2500~2400, 섬 대리석, 높이 59.3cm, 키클라데스

프레스코fresco: 갓 바른 회반죽 위에 그림을 그리는 기법. 이탈리아어로 '신선하다'는 의미.
주제subject: 미술 작품에 묘사된 사람·사물·공간.

미노스 인들은 도시 중앙에 커다란 궁틀을 세웠는데, 그중 가장 큰 건물이 미노스 왕의 크노소스 궁전 **3.5**이다. 높게는 5층까지 있는 이 궁들은 약 1300개의 방, 복도, 정원으로 이루어진 미로였다. 이 공간은 왕의 가족과 하인들의 주거 공간, 커다란 창고, 극장 등 정치와 의례를 위한 목적으로 사용되었다. 이 궁전 단지는 너무 구불구불해서, 그리스인들이 왜 미궁에 대한 신화를 만들어냈을지 짐작된다.

미노스에서 황소의 중요성은 미노타우로스 신화와 많은 미노스 예술에서 나타난다. 크노소스 궁전에서는 황소가 등장하는 조각과 **프레스코**를 도처에서 볼 수 있는데, 활력 넘치는 프레스코 〈황소 위의 곡예사〉도 그중 하나다**3.6**. 여기서는 어린 곡예사 셋이 맹렬한 기세로 달려드는 황소를 뛰어넘고 있다. 가운데 소년이 짐승 위로 몸을 뒤집어 넘어가고 있고, 왼쪽의 소녀—피부색을 더 밝게 해서 여성임을 표시했다—는 다음 차례로 몸을 날릴 준비를 하고 있다. 오른쪽에 있는 소녀는 방금 착지한 것 같다. 황소가 엄청나게 힘찬 모습이기는 하지만, 크레타의 소년 소녀는 이에 능히 대적할 수 있는 모습이다. 황소 위에서 공중제비를 돌고 권

투하고 곡예를 부리는 장면들은 미노스 미술의 일반적인 **주제**였고, 이는 미노스 사람들이 운동에 능했다는 증거다. 아마도 재미를 위해 또는 좀더 제의적인 행사를 위해 이런 활동을 했을 것이다.

미노스 문명은 기원전 1500년경부터 인재와 천재지변이 끊이지 않았다. 일부의 믿음에 따르면, 이 무렵 인근의 티라 섬에서 화산이 폭발했고 그 때문에 큰 해일

3.5 크노소스 궁전 유적, 기원전 1700~1400년경, 크레타
여기에 보이는 것은 1900년부터 재건된 궁전의 일부다.

3.6 〈황소 위의 곡예사〉, 크노소스 궁전에서 발견됨, 기원전 1450~1375년경, 이라클리온 고고학박물관, 크레타

이 생겨 미노스의 도시와 함대가 파괴되었다. 그로부터 몇십 년 후에는 그리스 본토에서 몰려온 미케네인들이 크레타 섬을 덮쳐 크노소스 궁전을 장악했다.

메소포타미아: 문명의 요람

'강과 강(티그리스 강과 유프라테스 강) 사이의 땅'이라는 뜻의 그리스어에서 유래한 메소포타미아Mesopotamia는 현재의 이라크 지역과 시리아, 터키, 이란의 일부를 포함한다. 고대 메소포타미아는 종종 '문명의 요람'으로 불린다. 이곳에서 일찍이 기원전 4000년에 최초의 도시가 만들어졌기 때문이다. 또한 메소포타미아에서는 비옥한 초승달 지대라는 풍요로운 땅에다 복합 관개시설을 개발해 풍작을 일구었다.

수메르인

수메르 문명은 메소포타미아 최초의 강력한 정권이었다. 수메르인은 가장 오래된 문자인 설형문자楔形文字, cuneiform를 만들었다. 이는 나중에 부드러운 진흙 위에 갈대 '펜'으로 그리는 쐐기 모양 상징체계로 발전했다. 수메르인은 바퀴도 발명한 것으로 추정된다. 바퀴는 필시 처음에는 도공들이 둥근 단지를 만드는 데 쓰였을 것이다. 또한 이들은 거대한 지구라트—구운 진흙을 쌓아 만든 계단식 피라미드 건축물—를 마을의 중심부에 짓고 많은 신을 숭배했다(다신교 관행).

우르에 있는 왕의 무덤에서 발견된 〈우르의 깃발〉에서 볼 수 있듯이, 수메르 미술가들은 나무에 상아와 조개를 상감하는 기술이 아주 뛰어났다3.7. 이 작품이 맨 처음 발견되었을 때 학자들은 군대 깃발처럼 막대기 끝에 매달고 다닌 것이라고 생각했지만, 확실한 증거는 없다. 이 나무 상자는 높이가 20.3센티미터밖에 되지 않고 조개, 청금석(푸른색 준보석), 붉은 석회석 상감 조각들로 장식되어 있다. 상자의 한 면은 전쟁 장면을, 다른 쪽은 평화로운 시대의 일상을 보여준다. 각 면은 세 단으로 나누어져 있다. 전쟁 장면에서 가장 아래 단은 적군의 시체 위를 달리는 전차를 보여준다. 가운데 단에서는 군인들이 (왼쪽에서 오른쪽으로) 진군한 다음, 적들의 옷을 벗겨 모욕을 주고 계속 걸으라고 윽박지른다. 통치자는 가장 위 단의 가운데에 있다. 다른

사람보다 크게 그려진 것이 중요한 인물임을 나타내는데, 이것은 **위계적 규모**라고 하는 전통적 개념이다. 주위의 모든 사람들이 그를 향하는 모습에서 강력한 통치자의 지위가 더욱 돋보인다. 통치자는 전차에서 내렸고, 죄수들이 그 앞으로 끌려 나온다. 평화의 장면에서는 사람들이 고기, 생선 등 온갖 음식이 차려진 연회에서 먹고 마시는 동안 음악가가 리라를 켜 흥을 돋운다. 이 미술품은 이야기를 보여주는 미술의 좋은 예이며, 수메르인이 먹었던 음식과 그들의 옷·무기·악기 그리고 승리를 거둔 전쟁에 대한 자료가 된다.

우르의 왕묘에서 발견된 보물들은 수메르의 지배 계급이 누렸던 막대한 부를 드러낸다. 이 묘에는 청금석으로 상감된 금 장신구와 단검이 시신과 함께 묻혀 있었다. 묘의 주인들이 왕족인지 종교 지도자인지는 확실히 알 수 없지만, 함께 묻힌 전차·무기·악기는 이들의 권위를 가늠하게 한다. 하인과 군사도 주인들과 함께 묻혔는데, 아마도 사후세계에서 주인들을 보호하고 돌보기 위해서였을 것이다.

3.7 〈우르의 깃발〉, 수메르 제3왕조, 기원전 2600~2400년경, 전쟁(위)과 평화(아래), 나무에 조개·청금석·붉은 석회석 상감, 20.3×46.9cm, 영국 국립박물관, 런던

3.8 아카드 통치자의 두상, 기원전 2300~2200년경, 청동, 높이 38cm, 이라크 국립박물관, 바그다드

아카드인

메소포타미아의 다음 왕조는 아카드의 왕 사르곤Sargon이 세웠고, 그는 기원전 2334년경부터 2279년까지 통치했다. 사르곤 왕은 수메르의 도시 국가들을 점령했다. 사르곤 이전에는 메소포타미아 통치자들 대부분이 지상에 있는 신의 대리자로 여겨졌지만, 사르곤 이후 아카드의 통치자들은 자신을 신의 지위로 격상시켰다. 청동으로 만들어진 실물 크기의 〈아카드 인의 두상〉**3.8**은 사르곤 왕의 손자인 나람-신Naram-Sin(기원전 2254~2218년경)으로 추정되는 초상이다. 초상은 위엄을 자랑스럽게 뽐내는 모습이다. 특히 왕의 수염, 눈썹, 머리털의 질감과 패턴이 세심하게 표현되었다. 눈구멍은 난폭하게 파헤친 탓에 손상되었는데, 눈에 사용된 재료(아마도 조개나 청금석 등)를 꺼내기 위해서였거나 인물의 모습을 덜 강력하게 만들기 위해서였을 것이다. 이 두상은 이라크 북부의 니네베에서 발견되었다. 2003년 미국의 이라크 침공 당시 바그다드의 이라크 국립 박물관이 약탈당했을 때 사라진 많은 유물 중 하나다. 당시 도둑맞은 1만 5,000점 이상의 유물 가운데 되찾은 것은 반도 안 되지만, 아카드 인의 두상은 다행히도 거기 속한다.

아시리아인

기원전 2000년대 동안 간간이 권력을 잡았던 아시리아인은 신아시리아 시기(기원전 883~612)에 접어들면서 메소포타미아의 대부분을 지배했다. 첫번째 아시리아 대왕 아슈르나시르팔 2세Assurnasirpal Ⅱ(기원전 883~859년 재위)는 노예의 노동력을 이용해 님루드(현재의 이라크 모술 근방)라는 거대한 도시를 지었고, 이 도시를 아시리아의 수도로 삼았다.

아슈르나시르팔 2세의 웅장한 궁전은 전쟁, 사냥 장면, 종교 제의를 새긴 **부조**로 뒤덮여 있었다. 궁전 전체의 길목과 입구에 부조와 함께 새겨진 문구는 ('라마수라'고 하는) 수호신에 대한 이야기를 들려준다. "산과 바다의 야수들, 하얀 석회석과 설화석고로 빚은 이 야수들을 나는 문마다 세워놓았다. 그리하여 나는 이 궁전에 걸맞은 위용을 갖추었노라."

이 수호신들은 아시리아 통치자의 무시무시한 권력과 신들이 부여한 정당성을 보여주기 위해 만들어졌다

3.9. 인간보다 두 배 정도로 키가 큰 라마수는 사람의 얼굴에 사자의 몸과 힘을 가졌고, 모든 것을 볼 수 있는 독수리의 눈과 날개까지 가졌다. 신성을 상징하는 뿔 모양의 모자는 아시리아의 통치자에 대한 신들의 지지와 보호를 의미한다. 라마수는 다리가 다섯 개인 경우가 많아서, 앞에서 볼 때는 서 있는 것 같고 옆에서 볼 때는 앞으로 걸어가는 것 같다. 사자는 왕과 관련된 동물이었고, 당시 이 문명에서는 오직 아시리아 왕만이 도시 바깥에서 어슬렁거리는 사자로부터 백성들을 지킬 수 있을 만큼 강력하다고 여겨졌다. 이 동물을 사냥할 수 있었던 것도 왕뿐이었다. 아슈르나시르팔 2세의 궁전을 장식하는 부조는 왕이 사자를 사냥하는 장면이 많다.

3.9 사람 얼굴에 독수리 날개가 달린 사자(라마수), 아슈르나시르팔 2세 궁전의 내부 입구에서 발견됨, 님루드, 메소포타미아, 신아시리아, 기원전 883~859, 설화석고 (석회), 높이 3.1m, 메트로폴리탄 미술관, 뉴욕

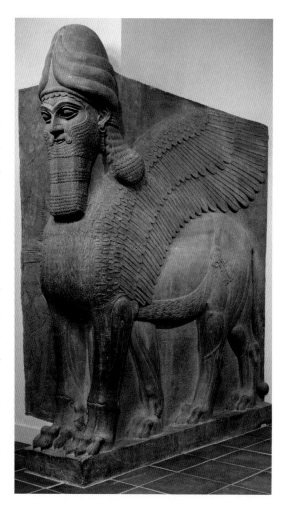

바빌로니아인

기원전 7세기 말에 바빌로니아인은 아시리아인을 물리치고 메소포타미아 지역의 강력한 세력으로 떠올랐다. 네부카드네자르 2세Nebuchadnezzar II(기원전 605~562)는 공중정원으로 유명한 거대한 왕궁을 지었다. 또한 도시 주위에 요새 성벽을 짓고 문 여덟 개를 만들었다. 이중 가장 인상적인 이슈타르 문은 바빌론의 거리와 사원으로 통하는 주 출입구였다3.10. 이 거대한 의례용 입구는 사실 두 개의 아치형 문으로 되어 있었는데, 그중 (여기 보이는) 작은 문의 높이가 14.3미터였다. 바빌로니아의 이런저런 신들을 상징하는 금빛 동물 부조가 유약을 바른 벽돌로 만들어진 평평한 푸른 배경에서 도드라져 보인다.

이슈타르 문을 통과한 행렬은 도시의 남쪽 끝에 있는 지구라트로 향했다. 이곳이 구약성서의 바벨 탑 이야기에 영감을 주었다고 믿는 이들도 있다. 이 행렬이 지나가는 길의 양 옆 벽에는 이슈타르 여신의 상징인 사자 부조 120개(한 쪽에 60개씩)가 붙어 있다. 부조에는 유약을 입혔다.

이슈타르 문은 20세기 초에 조각조각 쪼개져 독일로 옮겨졌고 현재 베를린의 페르가몬 박물관에 복원되어 있다. 이 박물관 안 이슈타르 문 옆에는 네부카드네자르의 알현실 입구에서 떼온 벽도 있다. 이 벽에는 행렬의 길 옆의 벽을 뒤덮었던 것과 비슷한 사자들 위에 **양식화**된 야자나무가 조각되어 있다.

고대 이집트

파라오의 시대에 아프리카 대륙의 이집트는 지중해 전역의 사람들과 무역을 했고, 덕분에 이집트 미술가들이 고안한 아이디어와 기술 상당수가 지중해 문명으로 퍼져나갈 수 있었다. 수천 년이 지난 지금도 고대 이집트인이 예술과 건축 분야에서 이룩한 비범한 성과는 세계 전역에서 신비와 경이를 불러일으키고 있다.

고대 이집트 문화 중 많은 부분이 영생과 사후세계에 집중하기에, 이집트 미술에 우리가 이렇게 오랫동안 매혹되는 것이 아닐까. 이집트인은 파라오가 신의 권위를 통해 통치한다고 믿었고, 그래서 파라오가 죽었을 때, 사후세계에서도 그가 필요한 것이 모두 채워지도록 엄청난 신경을 썼다. 사후세계에서도 망자가

3.10 이슈타르 문, 바빌론(이라크), 네부카드네자르 2세 재위 기간(기원전 605~562), 고대근동미술관, 베를린 국립미술관

생전에 썼던 물건들을 필요로 하게 될 것으로 여겼기 때문이다. 그래서 파라오의 무덤에 가구, 무기, 보석, 음식을 묻었고, 심지어 가족과 하인들도 죽은 파라오를 보필하기 위해 살해당했다. 하지만 시간이 지나면서 이집트인은 이런 물건들과 사람들을 묘사한 미술만으로도 충분하다는 믿음을 갖게 되었다. (Gateways to Art: 쿠푸 왕의 대 피라미드, **3.11** 참조)

도판 **3.12**는 카프레 Khafre 왕의 조각상인데, 기자의 대스핑크스와 세 피라미드 중 하나는 이 파라오를 위해 만든 것이다. 이 조각상은 카프레 왕의 피라미드로 가는 길과 연결된 그의 사원에서 발견되었다. 카프레 왕이 죽은 뒤, 그의 시신은 사후세계를 대비해서 보존하기 위해 사원으로 옮겨져 먼저 미라로 만들어진 다음 피라미드로 옮겨졌다. 이 조각상에서 카프레와 그

Gateways to Art
쿠푸 왕의 대 피라미드: 사후세계에 대한 믿음

사후세계에 대한 이집트인들의 믿음을 이해하면 기지에 있는 피라미드의**3.11** 기능을 완전히 파악할 수 있다. 피라미드는 파라오의 무덤을 안치한 곳으로, 파라오는 죽은 후에도 영생한다고 여겨졌다. 카프레의 피라미드 앞에는 거대한 스핑크스 석상이 있다. 스핑크스는 신화 속의 괴수로 사자의 몸에 인간 왕의 얼굴을 하고 있다. 사자는 왕의 권력을 상징하는 것이면서, 또한 망자를 배에 실어 사후세계로 데리고 가는 태양신의 상징이기도 했다.

파라오가 죽으면 사후세계를 위해 시신을 보존하려고 미라로 만들었는데, 이 과정은 몇 달이 걸렸다. 심장은 몸 안에 남겨두었다. 이집트인은 심장이 생각을 담당한다 여겼고, 따라서 몸이 사후세계에서 존재하기 위해서는 심장이 필요하다고 믿었기 때문이다. 뇌는 쓸모없는 것으로 여겨져 콧구멍을 통해 제거되었다. 간, 쓸개,

내장과 위도 제거되어 카노푸스의 단지라고 불리는 용기에 보관되었다**3.13**. 그리고 나서 시신을 천연 탄산소다로 만든 소금 방부제에 40일 동안 담구고, 마지막에는 리넨으로 둘둘 말았다. 정교하게 만든 장례용 가면이 얼굴 위에 놓인 후, 파라오는 여러 겹으로 된 **석관** 안에 묻혔다. 이렇게 복잡한 장례 절차는 망자의 고귀한 생명의 힘인 '카Ka'를 보호하기 위함이었다. 피라미드를 만드는 데에 들어간 엄청난 양의 시간, 노동력, 재화를 보면 이집트인이 사후세계를 얼마나 중요하게 여겼는지 알 수 있다.

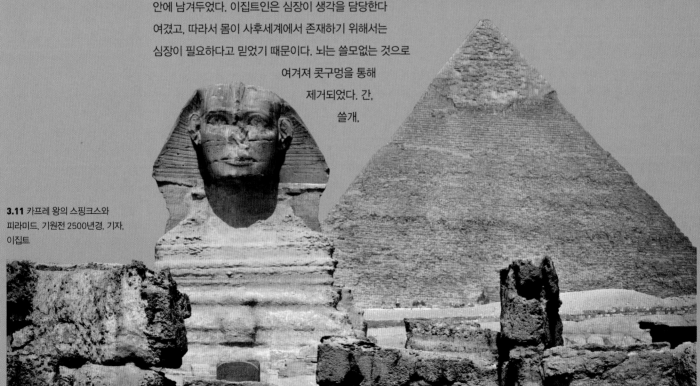

3.11 카프레 왕의 스핑크스와 피라미드, 기원전 2500년경, 기자, 이집트

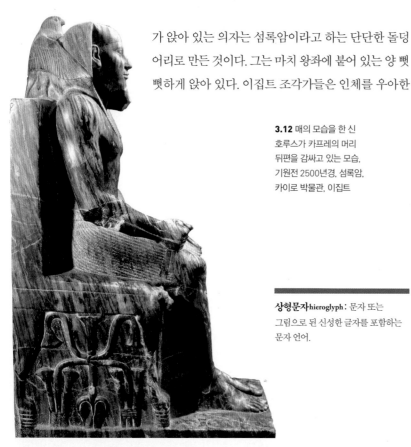

가 앉아 있는 의자는 섬록암이라고 하는 단단한 돌덩어리로 만든 것이다. 그는 마치 왕좌에 붙어 있는 양 뻣뻣하게 앉아 있다. 이집트 조각가들은 인체를 우아한

3.12 매의 모습을 한 신 호루스가 카프레의 머리 뒤편을 감싸고 있는 모습, 기원전 2500년경. 섬록암. 카이로 박물관, 이집트

상형문자hieroglyph: 문자 또는 그림으로 된 신성한 글자를 포함하는 문자 언어.

비례로 묘사했지만, 움직임은 아주 최소한으로 표현했다. 이 조각상의 경우 한 손만 주먹을 꽉 쥐고 있다. 파라오의 위대함을 나타내기 위해서 하늘의 신인 호루스가 자신의 상징인 매로 분하여 파라오의 어깨 위에 앉아 있다. 이집트인은 이 조각이 사후세계에서 카프레 왕의 영혼이 쉴 자리를 마련한다고 믿었다. 실제로 이집트 어로 '조각가'는 '계속 살아 있도록 만드는 자'라는 뜻이다.

이집트인은 **상형문자**를 이용한 표기법을 발명했고, 종종 미술품 위에 문자를 새기거나 그렸다. (상자글: 상형문자, **3.13** 참조) 이집트의 상형문자는 1799년 로제타 석이 발견된 후 조금씩 해독되었다. 이 단 한 점의 발견으로 이집트의 예술과 문화를 더 잘 이해하고 감상할 수 있게 된 것이다. 또한 1922년 투탕카멘 왕의 무덤 안에 숨겨져 있던 진기한 보물들이 드러나면서 이 고대 왕조의 문화에 대한 관심이 다시 치솟았다(미술을 보는 관점: 투탕카멘 왕의 황금 가면, 303쪽 참조).

고대 이집트 시기의 회화는 풍부한 세부 묘사를 통

상형문자

우리가 이집트 미술을 이해할 수 있는 것은 주로 고대 이집트인의 문자 언어인 상형문자를 해독할 수 있기 때문이다. 이는 1799년 로제타 석이 발견된 이후 가능해진 일인데, 로제타 석은 나폴레옹이 이끄는 프랑스 군대가 이집트를 침략했을 때 발견되었다. 이 돌에 적힌 글은 기원전 196년에 이집트를 다스렸던 그리스인 황제 프톨레마이오스 5세Ptolemy V 의 칙령을 세 가지 다른 언어로 반복한 것이다. 이 세 가지 언어 중 상형문자와 민중문자는 이집트의 음성 언어를 서로 다른 형식으로 쓴 것이었고, 나머지 하나인 그리스어는 많은 학자들에게 익숙했기 때문에 다른 두 글을 해독하는 열쇠가 되었다. 상형문자는 대부분 알아볼 수 있는 사물들의 이미지로 되어있지만, 이미지는 사물 자체를 나타낼 수도 있고, 사물에 대한 생각 또는 사물과 연관된 소리만을 나타낼 수도 있다. 1822년 프랑스 학자인 장프랑수아 샹폴리옹Jean-François Champollion(1790~1832)은 로제타 석을 연구하여 마침내 고대 이집트인의 복잡한 상형문자의 의미를 해독해냈다.

기원전 1333년부터 1323년까지 통치했던 소년 왕

투탕카멘의 부장품에 적힌 상형문자는 이집트인의 매장 풍습을 꽤 많이 알려주었다. 투탕카멘의 묘지 안 설화석고 상자 안에 높이가 38.1센티미터밖에 안 되는 소형 관 네 개가 놓여 있었다. 카노푸스 단지라고 불리는 이 관들은 죽은 왕의 장기를 하나씩 담고 있고, 호루스 신의 아들이 지키고 있다. 상자와 단지에 적힌 상형문자는 이 단지가 무엇을 담고 있으며 그 용기들이 종교적으로 얼마나 중요한지를 알려준다. 여기에 적힌 상형문자는 간을 담았던 카노푸스 단지의 수직 황금 띠에다가 유리와 청금석으로 상감한 것인데, 내용물을 지키기 위한 마법 주문을 적어두었다.

3.13 내장을 담는 용기의 세부, 투탕카멘 왕 재위 기간(기원전 1333~1323), 금·홍옥수·유리를 녹여 만든 풀, 39×10.7×12cm, 카이로 박물관, 이집트

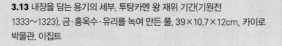

미술을 보는 관점
자히 하와스: 투탕카멘 왕의 황금 가면

자히 하와스Zahi Hawass(1874~1939)는 이집트 고고학자로 이집트 고대유물 최고위원회의 사무총장을 역임했다. 이 위원회는 1922년 영국의 고고학자 하워드 카터Howard Carter(1874~1939)가 발견한 투탕카멘 왕의 보물 관리를 전담한다. 하와스는 투탕카멘 왕의 유명한 황금 가면을 가까이에서 보고 연구한 몇 안 되는 사람들 중 하나다. 여기에서 하와스는 이 가면이 어떻게 만들어졌는지를 설명해준다.

텔레비전 프로그램에서 이 황금 왕에 대해 인터뷰하자고 할 때마다 나는 곧장 가면3.14부터 거론한다. 촬영 제작진이 카메라를 준비하는 동안 나는 가면을 가까이에서 보며 항상 무언가 새로운 것을 발견하게 된다. 그 아름다움에 매번 나의 심장이 떨린다.

이 화려한 가면은 이상화된 왕의 초상을 나타낸다. 진귀한 재료와 숙련된 기술 덕분에 고유한 아름다움을 뽐내는 이 가면은 왕의 장례용품에서 필수적인 품목으로, 시신에 무슨 일이 생기면 사후세계 동안 영혼이 이 안으로 들어가 머물게 되는 곳으로 사용되었다.

이 걸작을 만들 때 장인들이 맨 처음 한 작업은 두꺼운 황금판 두 장을 함께 망치로 두드리는 것이었다. 이 작업을 두고 고대 이집트인들은 신의 육체를 울리는 일이라고 생각했다. 그러고 나서 준보석과 색유리 상감 색과 세부 표현을 더해, 왕이 쓰는 줄무늬 두건과 비슷한 모양으로 만들었다. 눈의 하얀색은 석영으로 새겨넣었고, 속눈썹에는 흑요석을 사용했다. 눈의 구석에는 빨간 물감을 연하게 칠해 사실적인 느낌을 더했다.

왕의 이마를 꾸미고 있는 독수리와 코브라는 각각 상 이집트와 하 이집트를 수호하는 여신들로, 청금석, 홍옥수, 파양스, 유리를 상감한 순금으로 만들었다. 왕의 턱에서 길다랗게 내려온 둥근 수염은 신성을 상징하며, 파란 유리를 금으로 된 틀에 새겨넣어 만들었다.

어깨와 가면 뒤쪽에는 몸과 가면의 부위를 가리키면서, 그 부위들과 특정 신 또는 여신들과의 관계를 알려주는 마법의 글이 적혀 있다. 이 글은 왕의 몸을 보호하고 그 몸이 사후세계에서도 제구실을 하도록 만들어준다.

3.14 투탕카멘의 장례용 가면, 투탕카멘 왕 재위 기간(기원전 1333~1323), 순금·준보석 광물·석영·유리를 녹여 만든 풀, 높이 53.9cm, 카이로박물관, 이집트

3.15 새 사냥 장면, 네바문의 무덤, 테베, 이집트, 제18왕조, 기원전 1350년경, 채색된 회반죽, 98.1×22.2cm, 영국 국립박물관, 런던

고대 그리스

인간은 만물의 척도다.

– 프로타고라스, 그리스의 철학자

이전의 문명들처럼 그리스인도 여러 신을 숭배했다. 하지만 프로타고라스의 말이 보여주듯, 그들은 인간의 가치 또한 높이 샀다. 그리스 신들은 이상화되어 아름다운 존재로 그려졌지만, 인간의 모습을 하고 있었고 또한 인간의 약점을 일부 갖고 있기도 했다. 여자나 노예에게 동등한 권리를 주지는 않았지만, 그리스인들은 개인을 강조하는 사고를 통해 민주주의(데모스, 즉 '민중이 지배한다'는 뜻)를 시행했다. 철학, 수학, 과학에서 그리스인이 이룬 업적은 오늘날까지 우리의 사고에 영향을 끼치고 있다.

그리스 문화에서 운동은 중요한 요소였다. 그리스인은 현대 올림픽 경기의 기원이 되는 운동 경기를 열었는데, 여기에서 선수들은 영광과 상금을 두고 경쟁을 벌였다. 남자 조각상은 주로 이상적인 **비율**을 보여주는 나체로 조각되었다. 그리스인에게 인간의 이상적인 형태는 높은 지적·도덕적 목표를 대변했다. 실제로 그리스 건축물은 인간의 형태에 적용된 것과 비슷한 수학적 비율 체계에 바탕을 두었다. 그리스인은 자신들이 이룬 신체적·지적 업적을 자랑스러워했으며, 이러한 자부심은 미술에도 잘 드러난다.

그리스의 모든 대도시는 독자적인 정부가 통치했고, 각자 다른 신의 보호를 받았다. 또한 도시마다 나름의 **아크로폴리스**가 있었다. 이는 도시의 가장 높은 지대에 세워진 건물 단지로, 성채인 동시에 도시를 보호하는 신에게 바쳐진 종교 중심지였다. 가장 유명한 것이 전쟁, 지혜, 예술의 여신 아테네에게 바쳐진 아테네의 아크로폴리스다**3.16**. 그리스 신화에 따르면, 아테네는 아테나가 바다의 신 포세이돈과의 경쟁에서 이겨 얻어낸 것이다. 아테나는 올리브 나무 하나를 키워 아테네인들에게 부의 원천을 제공했고, 이로써 삼지창으로 땅을 갈라 샘물을 만든 포세이돈으로부터 승리를 거두었다.

아크로폴리스에서 아테나에게 봉헌되었던 원래의 신전은 건립을 시작한 지 10년도 되지 않아 기원전

해 당시 사람들의 생활 방식을 알려준다. 부유한 사람들은 사후세계로 가져가고 싶은 것을 그림으로 그려 자기의 무덤을 채웠다. 도판 **3.15**는 네바문의 무덤 사원에서 나온 그림으로, 네바문은 카르나크에 있는 아문 신전의 "신에게 바치는 곡물 창고의 서기이자 감시원"이었다. 오른쪽에 적힌 상형문자가 그의 정체를 일러주면서 그가 즐겁게 사냥하고 있다는 이야기를 전해준다. 여러 종류의 새를 잡고 있는 모습으로 그려진 네바문의 오른쪽 팔꿈치 아래로 새를 입에 문 고양이가 보인다. 화가는 이집트의 배 한 척과 갈대와 비슷한 파피루스의 무성한 모습도 그려넣었다. 이집트인에게 나일 강이 얼마나 중요했는지를 강조하는 장면인데, 죽음 다음에 새로운 탄생이 이어진다고 믿었던 이집트인은 나일 강의 홍수도 매년 일어나는 재생과 새로운 삶의 상징이라고 보았다. 화가는 중요도에 비례하여 인물들의 크기를 조절하는 위계적 규모를 사용하여 인물을 묘사했다. 그래서 네바문이 제일 크게, 네바문의 아내는 조금 작게, 딸은 가장 작게 그려져 있다. 네바문의 다리는 옆에서 본 모습이고 몸통은 앞에서 본 모습이며, 그의 눈이 우리를 똑바로 쳐다보고 있는 것에 비해 얼굴은 옆 모습이다. 인물을 이렇게 묘사하는 방법을

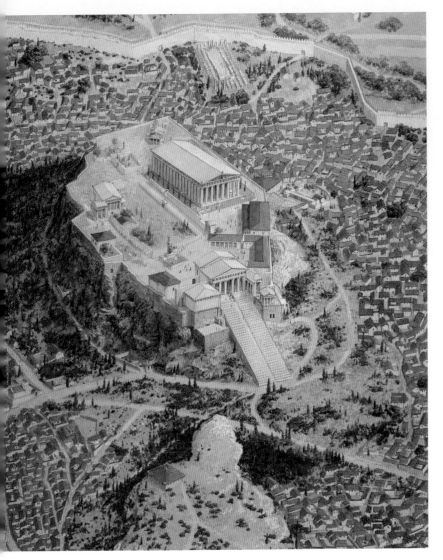

3.16 아크로폴리스 복원도, 기원전 4세기 초, 아테네

비율의 집약체로 여겨졌다. 오늘날 파르테논을 방문하면 기본 골조만을 볼 수 있는데, 원래의 모습은 어렴풋이 짐작할 수 있을 뿐이다**3.17**. 신전에는 원래 대리석 기와를 올린 나무 지붕이 있었지만, 1687년 그곳에 보관되어 있던 투르크 군대의 화약이 폭발하면서 날아가버렸다. 또한 이 신전은 처음 만들어졌을 때 조각으로 뒤덮여 있었고, 건물과 조각은 모두 빨강·노랑·파랑으로 채색되어 있었다. 시간이 지나면서 선명했던 물감이 떨어져나가거나 옅어진 바람에, 현재 관람자들은 그리스 건축과 조각이 의도적으로 대리석 본연의 색으로 만들어졌다고 생각하는데, 이는 오해이다. 아테나 여신상은 조공과 기도를 위해 여러 군데 놓여 있었다. 그중 하나는 규모가 엄청나게 커서 11.5미터 높이에다 금과 상아로 만들어져 신전 내부를 압도했다. 많은 사람들에게 파르테논 신전은 고전주의 건축을 상징하는 사례다. (상자글: 고전주의 건축 양식, 306쪽 참조) 파르테논 신전을 뒤덮었던 조각들은 전성기 **고전주의** 양식으로 만들어졌다. (상자글: 고대 그리스의 조각, 308쪽 참조)

파르테논 신전의 프리즈를 장식한 메토프에는 전투 장면이 새겨져 있다. 그리스 신화에 나오는 전설의 부족 라피테스인들이 부족의 여자들을 납치하려는 켄타우로스(반은 사람이고 반은 말인 괴수)를 막아내고 있다**3.19**. 강렬한 에너지가 넘치는 장면이지만 전투는 무승부로 끝

480/479년에 페르시아 군대가 불태워버렸다. 새로운 신전이 같은 자리에 세워졌는데, 옛 신전의 재 속에서 올리브 나무가 자라기 시작했기 때문이라고 한다. 이 새로운 신전이 파르테논인데, 아테나 여신을 모시는 주 신전과 전리품을 쌓아두는 보물창고를 겸했다. 페르시아의 공격 이후 아테네인은 소위 '야만인들'이 또 쳐들어올 것에 대비해 다른 그리스 도시들과 동맹을 이루었다. 미래의 전쟁을 대비하기 위해 도시들이 낸 군자금은 파르테논 신전 안에 보관되었다.

새로운 파르테논 신전은 너무나 중요한 건축물이었기 때문에 반짝거리는 새하얀 대리석으로 만들었다. 이 대리석은 아테네로부터 수 킬로미터 떨어진 곳에서 가져온 다음 아크로폴리스의 가파른 언덕으로 끌어올린 것이다. 파르테논 신전의 구성은 계몽 사회를 이룬 아테네인 자신들의 업적을 상징함과 동시에, 이상적

3.17 익티노스와 칼리크라테스, 파르테논 신전, 기원전 447~432, 아크로폴리스, 아테네

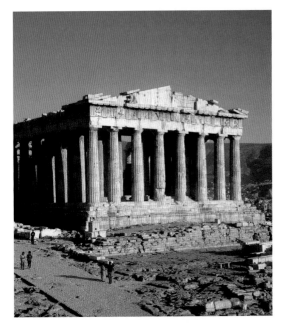

고전주의 건축 양식

그리스인들은 신전을 위해 **건축 양식**이라고 하는 세 종류의 디자인을 개발했다. 그리스 신전의 요소는 미국 전역과 전 세계의 나라들에서 정부 건물을 짓는 데 쓰이고 있다. 여러분이 사는 곳 근처에서 그리스 건축의 요소를 찾아볼 수 있는지 살펴보라. 도리아 양식과 이오니아 양식은 기원전 6세기에 처음으로 쓰이기 시작했다.

파르테논은 두 가지 양식을 섞었다는 점에서 흔치 않은 사례다. 외부 기둥과 **프리즈**는 도리아 양식인데, (밖에서 봤을 때) 내부 프리즈는 이오니아 양식이다. 이렇게 만든 이유에 대해서는 논쟁이 있지만, 그리스의 서로 다른 지역에서 유행했던 두 가지 양식을 섞어 여러 그리스 도시들 간의 단결을 나타내고자 했을 공산이 크다. 코린트 양식은 기원전 5세기 말에 이르러 발명되었다. 이 양식은 그리스 건물에는 거의 쓰이지 않았고, 로마인이 널리 적용했다. 건물에 어떤 양식이 쓰였는지를 확인하는 가장 쉬운 방법은 기둥, 특히 **기둥머리**를 살펴보는 것이다. 이오니아 양식과 코린트 양식은, 대담하고 남성적인 도리아 양식보다 장식이 많고 호리호리하다. 도리아 양식의 기둥은 세부장식이 가장 적다. 이오니아 양식의 **기둥몸**에는 세로로 된 홈이 눈에 띄게 파여 있고, 기둥머리에는 소용돌이 모양이 있다. 코린트 양식의 기둥은 기둥머리를 꾸미는 여러 겹의 아칸서스 잎 등 장식이 가장 많다. 세 가지 건축 양식의 **엔태블러처** 또한 구별된다. 도리아 양식의 프리즈는 트리글리프(항상 홈 세 개가 파여 있는 건축 장식의 일종)로 부분부분 나누어져 있고, 이 트리글리프 사이에는 메토프(종종 부조가 조각되어 있는 패널)가 있다. 이오니아 양식과 코린트 양식 프리즈에는 전체에 부조가 있으며, 메토프나 트리글리프가 없다.

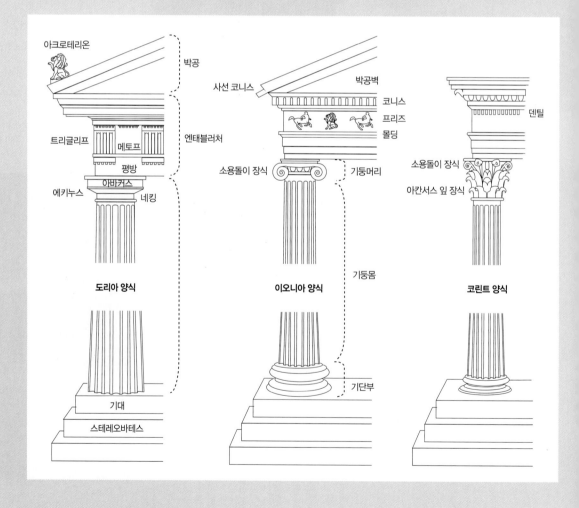

3.18 도리아 양식, 이오니아 양식, 코린트 양식의 차이점을 보여주는 고전주의 건축 양식 도해·박공·엔태블러처·프리즈·기둥머리·기둥·기둥몸. 기단부가 나타나 있다.

아크로테리온
박공
사선 코니스
박공벽
코니스
프리즈
몰딩
덴틸
트리글리프
메토프
엔태블러처
평방
아바커스
에키누스
네킹
소용돌이 장식
기둥머리
소용돌이 장식
아칸서스 잎 장식
도리아 양식
이오니아 양식
기둥몸
코린트 양식
기단부
기대
스테레오바테스

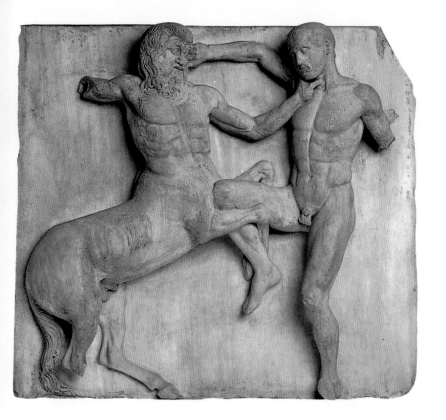

3.19 라피테스인과 켄타우로스가 싸우는 장면의 메토프, 파르테논 신전의 남쪽 면에서 발견됨. 페이디아스 설계, 기원전 445년경, 대리석, 높이 133.6cm, 영국 국립박물관, 런던

우던 신상 조각과 메토프의 부조들을 떼어냈다. '파르테논 마블' 혹은 '엘긴 마블'이라 불리는 이 조각군은 그리스의 반환 요청에도 불구하고 여전히 런던의 영국 국립박물관에 있다.

고대의 기록에 따르면, 그리스 회화는 마치 살아 있는 것 같은 3차원 인물을 그려 놀랍도록 실감이 났다고 한다. 불행히도 지금 남아 있는 것은 파편들뿐이다. 하지만 그리스 회화를 모사해서 만든 몇 점의 로마 모자이크와 도자기에 그려진 장면들로 그리스 화가들의 기량을 추측할 수는 있다.

도판 **3.20**과 **3.21**의 항아리는 트로이와의 결전을 기다리는 중에 그리스 전사 아킬레우스와 아약스가 게임을 하는 모습을 보여준다. 고졸기古拙期의 이 그리스 미술가는 옷·신체 부위 심지어는 얼굴에 난 털까지도 겹겹이 그렸고, 이를 통해 인물들을 실제 공간 속에 있는 것처럼 재현할 수 있었다. 인물 뒤에 있는 방패 또한 깊이감을 자아내는 데 일조한다. 항아리의 몸통이 길고 손잡이가 두 개 달린 것으로 보아 암포라임을 알 수 있다. 암포라는 와인이나 올리브유를 운반하고 담아두던 항아리였다.

그리스의 항아리는 도자기를 빚는 일류 도공과 일류 화가가 함께 운영하는 큰 공방에서 만들어졌다. 회화 기술과 도자기를 굽는 작업은 밀접하게 연관되어 있

날 것 같다. 이 주제는 페르시아인들(야만적인 켄타우로스로 대변됨)과 항상 전쟁 상태에 있었던 아테네인(문명화된 라피테스족으로 대변됨)을 비유하는 것이었다. 1801년경과 1805년 사이 영국의 외교관 엘긴Thomas Bruce, 7th Earl of Elgin(1766~1841) 경은 당시 아테네를 점령하고 있던 투르크족에게 허가권을 따내, **박공**을 채

건축 양식architectural order : 그리스 또는 로마 건물의 기둥과 관련된 부분을 디자인하는 스타일.
프리즈frieze : 건물 상부를 둘러싼 띠로 종종 조각 장식으로 가득 차 있다.
기둥머리capital : 기둥 끝에 씌우는 건축적인 형태.
기둥몸shaft : 기둥의 주가 되는 수직 부분.
엔태블러처entablature : 고대 그리스와 로마 건물에서 기둥 윗 부분.
박공pediment : 고전주의 양식에서 기둥 열 위에 위치한 건물 끝의 삼각형 공간.

3.20과 **3.21** 안도키데스의 화가, 〈게임을 하는 아킬레우스와 아약스〉, 기원전 525~520년경, 흑색상과 적색상(이중언어) 그림이 있는 두 손잡이 항아리(암포라), 높이 53.5cm, 보스턴 미술관, 매사추세츠

선사시대와 고대 지중해의 미술 **307**

고대 그리스의 조각

그리스 조각은 일반적으로 만들어진 연대와 양식에 따라 세 종류로 분류할 수 있다. **고졸기**의 작품들은 기원전 7세기 후반부터 5세기 초 사이에 만들어졌다. 기원전 480~323년경 시기의 미술은 고전주의라고 불린다. 그후의 작품들은 **헬레니즘**이라고 알려져 있다. 이 세 시기의 조각들을 비교하면 중요한 차이점을 알 수 있다.

가장 첫번째 고졸한 유형의 그리스 조각 중 하나는 **쿠로스**라는 '젊은 남성' 조각상이다**3.22**. 이 작품을 이집트의 카프레 왕의 조각상과 비교해보자. 그리스 조각가는 한 발을 다른 발의 앞쪽에 놓아서 미묘한 움직임을 표현하는 반면, 카프레의 좌상은 조각된 대리석 덩어리에 묶여 있는 것처럼 보인다. 먼 곳을 응시하여 죽은 자들의 영적 세계에 있다는 것을 암시하는 카프레 왕의 눈빛과는 달리, 쿠로스는 에너지로 살아 움직이고 살아 있는 자들의 세계의 일부인 것처럼 보인다. 그는 아무것도 입지 않은 채 단지 고졸한 미소만 띠고 있다. 이와 같은 조각상들은 무덤 표지물이자 성소의 공물이었다. 젊은 처녀 조각상은 '코레korai'라고 불리는데, 흥미롭게도 이들은 당시 대부분의 그리스 여성 조각이 그러했듯이 옷을 입고 있다(4.9장 신체 참조).

고전주의 시기의 조각가들은 완벽한 인간 형태가 가진 이상적 비율을 작품에 부여하려 했다. 그리스 조각가들이 다룬 주제는 대부분 영웅 아니면 신이었다. 도리포로스(창을 든 남자)는 조각가 폴리클레이토스Polykleitos의 유명한 작품 중 하나지만, 로마 시대 때 만들어진 복제품만 남아 있다**3.23**. 폴리클레이토스는 수학적 비례를 이용하여 가장 조화로운 비례를 가진 인간 몸을 만들기 위한 일련의 규칙 곧 카논을 발전시켰다. 그는 또한 조각상에 **콘트라포스토**라고 하는 새로운 자세를 부여했는데, 이는 인간이 무게의 균형을 맞추는 방법을 따라 한 것이다. 도리포로스는 왼쪽 무릎을 굽힌 채 자연스럽게 서 있는 남자를 묘사하고 있는데, 그의 무게중심은 오른쪽 엉덩이에 실려 있다. 오른쪽으로

이동한 무게중심에 균형을 잡아주기 위해 왼쪽 팔을 위로 들어올렸다. 이런 자세를 사용하면 인물들은 쿠로스 유형들보다 딱딱하지 않은 모습으로 그려진다.

헬레니즘 조각 중 가장 뛰어난 작품은 〈라오콘〉**3.24**이다. 사제인 라오콘이 자신의 아들들과 함께 포세이돈 신이 보낸 바다뱀에게 공격을 당해 옥죄어오는

3.23 폴리클레이토스가 만든 도리포로스의 로마 시대 복제품. 기원전 460년경 만들어진 청동 조각을 기원전 120~50년경 복제. 대리석, 1.9m×48cm×48cm, 미니애폴리스 미술관, 미국

3.22 쿠로스(청년) 조각상, 기원전 590~580년경, 대리석, 높이 1.9m, 메트로폴리탄 미술관, 뉴욕, 미국

3.24 〈라오콘과 아들들〉, 기원전 150년경 페르가몬에서 만들어진 것으로 추정되는 청동 원본의 복제품, 대리석, 높이 1.8m, 비디칸 박물관

고통에 몸부림을 치고 있다. 헬레니즘 조각도 이전의 그리스 조각들처럼 이상화된 근육질의 몸을 보여준다. 그러나 헬레니즘 시기의 미술가들은 극적인 자세를 취한 인물들을 만들어내야 하는 주제를 골라서 동작과 격한 감정을 실감나게 표현하는 과제에 도전하곤 했다. **르네상스** 시대의 미술가들은 고전주의 시기의 균형 잡힌 형태에 감탄하곤 했지만, 1506년 로마에서 발견된 이 역동적인 헬레니즘 조각은 미켈란젤로와 같은 미술가들에게 영감을 주었고, 이와 유사한 드라마와 동작이 그들의 작품에도 담기게 되었다.

고졸기archaic: 기원전 620~480년경의 그리스 미술.
헬레니즘hellenistic: 기원전 323~100년경의 그리스 미술.
쿠로스kouros: 그리스 청년의 나체 조각.
콘트라포스토contrapposto: 조각에서 몸의 윗부분을 한 방향으로 비틀고 아랫부분은 다른 방향으로 비트는 자세.
르네상스Renaissance: 14~17세기 유럽에서 일어난 문화적, 예술적 변혁의 시기.
슬립slip: 도자기를 장식하기 위해 사용된 물과 섞은 진흙
새기다incise: 긁어 오리다.
외곽선outline: 대상이나 형태를 규정하거나 경계 짓는 가장 바깥쪽 선.

었기 때문에 둘은 긴밀한 관계로 함께 일했다. 그리스 도자기 그림에서는 흑색상과 적색상이라는 두 유형이 주종을 이룬다. 흑색상 도기를 만들 때는 화가가 항아리 위에 그림을 그리기 위해 **슬립**(물을 탄 진흙)을 붙이고, 세부적인 그림을 슬립에 **새겨넣는**다. 그다음 세 단계 굽기 과정을 거치면 슬립으로 덮힌 부분은 검은색이 되고, 나머지 부분은 원래의 붉은색으로 남게 된다. 적색상 도기를 만들 때는 반대로 인물의 **외곽선**을 그리고 세부를 칠하는 데 슬립을 사용한다. 이 방법은 인물들을 좀더 3차원적으로 보이게 하는 장점이 있었다. 이 암포라는 이른바 안도키데스의 화가가 그린 것인데, 그는 적색상 기법을 처음으로 사용한 인물로 알려져 있다. 화가는 두 가지 기법의 차이를 보여주기 위해 이 항아리를 만들었다. 그래서 이 항아리는 '이중언어bilingual'라고 불리며, 동일한 장면이 각 면에 두 기법 중 하나로 그려져 있다.

로마

로마에 사람들이 정착해 살았다는 가장 오래된 증거는 기원전 약 900년까지 거슬러올라간다. 이 작은 마을은 점점 커져서 서기 117년에 이르면 유럽 대부분과 북아프리카, 중동의 많은 부분을 차지하는 거대 제국의 중심지가 된다. 이처럼 많은 영토를 차지하는 과정에서 로마인은 다양한 문화를 흡수하고 다른 민족의 신들을 받아들였지만 그 신들에게는 라틴어 이름을 지어주었다. 종종 자신을 신들의 특성과 연관짓곤 했던 로마 황제들 가운데 훌륭한 통치자들은 사후에 신으로 추앙받기도 했다.

로마인이 다른 문화를 흡수한 또 한 사례는 그리스인이 개발한 코린트 건축 양식이다(306쪽 참조). 로마인은 건축에서도 이상적인 비율을 만들기 위해 그리스인들의 방법을 사용했다. 각 로마 도시의 중심에는 포럼, 즉 시장이 있었고 그 주위는 신전·바실리카·시정을 위한 건물들이 둘러싸고 있었다 **3.25**. 로마 황제들은 건축가에게 거대한 아치나 높은 기둥을 짓게 하여 자신의 권력을 대중에게 과시했는데, 이 건축물들은 보통 통치자들이 전쟁에서 거둔 승리를 칭송하는 것이었다. 뿐만 아니라 현재 정권을 잡고 있는 황제의 조각상

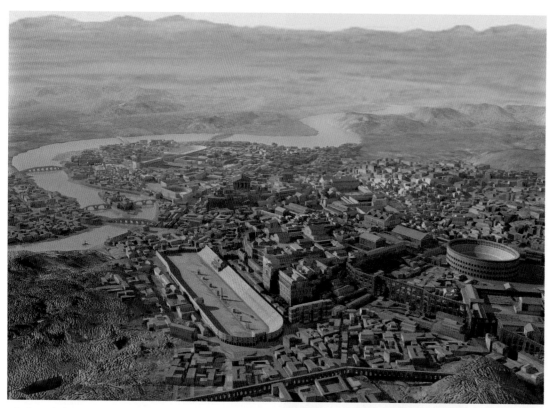

3.25 고대 로마 복원도. 이 그림에서는 티베르 강이 도시 곁을 흐르고 직사각형과 원형의 두 거대한 경기장(키르쿠스 막시무스와 콜로세움)이 보인다.

이 제국 전체에 배포되기도 했다.

로마인은 그리스 청동 조각에 매우 감탄했고 종종 대리석으로 똑같이 복제했다. 그리스인이 이상화된 인체를 찬양하고 신과 신화 속 영웅을 누드로 표현한 반면, 로마 미술은 황제와 도시의 지도자를 중점적으로 다뤘고 보통 토가나 갑옷을 입고 있었다. 로마 조각은 이상적이기보다 알아보기 쉬운 얼굴 특징을 통해 인물 개개인의 특성을 보여주었다. 예를 들어, 로마 사회의 원로들은 주로 정치와 연관된 배경 속에서 현명하고 경험이 많은 모습으로—여겨지고—묘사되었다.

로마 미술가들은 주로 데스마스크에서 본따 만든 자연주의적이고 실물 같은 초상화를 통해 개인의 업적을 드러냈다. 가족들은 초상화가 사랑했던 사람의 모습과 성격을 남기는 기록이라고 생각하고 소중히 간직했다. 도판 **3.26**에서 한 로마 시민이 자신의 사회적 지위를 과시하고자 선조들의 **흉상**을 자랑스럽게 내보인다. 그는 얼굴에 개성을 드러내며, 사회적 지위에 걸맞는 옷을 입고 있다.

서기 79년에 베수비오 산에서 어마어마한 화산 분출이 일어나 로마 도시인 폼페이와 헤르쿨라네움의 건물들이 몇 시간 만에 18.2미터의 화산재 아래 묻혔다. 이 사건은 우연히도 모든 것을 보존하게 되어, 몇 세기

가 지난 후 로마인들이 가정에서 어떻게 살았는지를 증언하는 아주 귀한 기회를 제공한다. 폼페이의 집안에는 많은 방의 벽이 **프레스코**로 덮여 있었다. 그중 몇몇 그림들은 매우 사실적으로 보이는 풍경화다. 방 내부 중 어떤 부분은 대리석 판처럼 보이지만 실은 대리석을 그린 것이다. 도판 **3.27**에서 볼 수 있듯이, 그중 어떤 방에는 술, 황홀경, 농업, 연극의 신인 디오니소스 숭배와 관련된 제의를 묘사한 듯한 장면들이 그려져 있다. 폼페이는 18세기부터 발굴되기 시작했고, 놀라운 발견들이 이루어지면서 고대 미술에 대한 관심을 유럽 전역에 불러일으켰다.

로마의 가장 인상적인 건축 중 하나는 판테온('만신전')이다. 판테온은 원래 1세기에 만들어졌으나, 서기 118년에서 125년경 하드리아누스 Pablius Aelius Hadrianus(76~138) 황제가 자신의 지위를 높이기 위해 다시 지었다. 건물 입구의 **파사드**는 코린트 양식 기둥 위에 올린 박공이다**3.28**. 안으로 들어가면 지름

3.26 선조의 데스마스크를 들고 있는 귀족. 기원전 80년경, 대리석, 실물 크기, 바르베리니 궁전 박물관, 로마, 이탈리아

흉상bust : 사람의 머리와 어깨까지만
묘사한 조각상.
프레스코fresco : 갓 바른 회반죽 위에
그림을 그리는 기법.
파사드façade : 건물의 모든 면을
가리키지만, 주로 앞면이나 입구 쪽.
오목판 장식coffered : 움푹 들어간
패널을 쓴 장식.
오큘러스oculus : 돔의 중앙에
원형으로 뚫린 부분.

3.27 신비의 저택 다섯번째 방에 있는
디오니소스 제의 프리즈 세부, 기원전
60년경. 벽화, 높이 1.6 m, 폼페이

3.28 판테온의 현관 입구,
118~125년경, 로마, 이탈리아

이 43.5미터에 높이가 43.5미터이고 **오목판 장식**을 한
돔 아래에 서게 된다**3.29**. 이 돔은 로마인이 개발한 혁
명적인 콘크리트와 천재적인 공학적 자질 덕에 가능했
다. 중앙에는 **오큘러스**라 불리는 하늘로 뚫린 창이 있

다. 이를 통해 들어오는 태양빛이 실내의 어디에 맺히
는가를 보면 계절과 시각을 알 수 있다. 바닥 전체가 가
운데로 갈수록 기울어져 있기 때문에 안으로 들이치는
빗방울은 순식간에 중앙 배수구로 빠져나간다.

MAGRIPPA·LF·COS·TERTIVM·FECIT

3.29 (왼쪽) 판테온 내부,
118~125년경, 로마

3.30 (아래) 콘스탄티누스 개선문, 남쪽
면, 312~315, 로마

거대한 콘스탄티누스 개선문**3.30**은 312년과 315년 사이에 콘스탄티누스Flavius Valerius Constantinus(274~337) 황제가 만들었다. 군사적 승리(밀비오 다리 전투)를 기념하기 위함이었는데, 콘스탄티누스는 이 승리를 통해 장차 제국을 다스리는 유일한 통치자가 되는 입지를 다졌다. 콘스탄티누스는 이전 황제들이 세운 콜로세움 옆에 개선문을 세워서 자신이 로마의 역사 안에 자리잡고 있음을 공표하고, 더불어 자신의 위대함도 천명했다. 또한 제국의 다른 기념물에서 조각을 떼어내 황제의 얼굴을 지우고 자신과 닮은 얼굴로 바꾼 다음에 개선문에 배치했다. 콘스탄티누스는 이로써 전대의 위대한 황제들과 이어지는 자신의 혈통과, 그들에 비해 자신이 우월하다는 믿음을 공공연히 드러냈다. 콘스탄티누스는 자신을 기독교뿐만 아니라 아폴론이나 다른 이교도 신들과도 연결시켰다. 이렇게 해서 콘스탄티누스 대제로 알려지게 되었으며, 마침내 모든 종교를 합법화하고 기독교가 제1종교로 커나가는 길을 열어주었다. 그는 임종 직전 세례를 받아 기독교인이 되었다.

토론할 거리

1. 지중해 지역의 고대 문명은 대형 전투와 강력한 통치자들로 유명하다. 두 개의 문화권에서 나온 두 개의 미술 작품을 고르고 이 작품들에 권력이 어떻게 반영되었는지 비교하라.
2. 고대 그리스와 로마의 건축에 대해 토론하라. 건물을 짓는 데서 각 문화는 어떤 성과를 이루었으며, 이 작품들은 왜 오늘날에도 경이의 대상으로 여겨지는가?
3. 고대 지중해의 자연 환경은 그곳에서 발전한 미술의 양식, 재료, 소재에 어떤 영향을 주었는가?

3.1 선사시대와 고대 지중해의 미술 관련 이미지

4.129 〈빌렌도르프의 여인〉, 기원전 24000~22000년경, 554쪽

4.96a와 **4.96b** 나르메르의 팔레트, 기원전 2950~2775년경, 526쪽

4.3 스톤헨지, 기원전 3200~1500년경, 456쪽

1.136 〈포세이돈(또는 제우스)〉, 기원전 460년경~450, 134쪽

2.152 〈리아체의 전사 A〉, 기원전 450년경, 266쪽

4.14 수메르의 황소 리라, 기원전 2550~2450년경, 464쪽

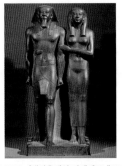

4.131b 〈멘카우레와 카메레르네베티 왕비〉, 기원전 2520년경, 556쪽

4.27 나람/신 석비, 기원전 2254~2218년경, 474쪽

4.7 우르의 지구라트, 기원전 2100년경, 459쪽

4.99 함무라비 석비, 기원전 1792~1750년경, 528쪽

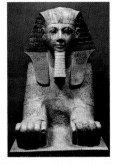

4.157 하트셉수트의 스핑크스, 기원전 1479~1458, 575쪽

2.171 아문레 사원, 기원전 1417~1379년경, 278쪽

4.95 아케나텐, 네페르티티와 세 딸들, 기원전 1353~1335년경, 525쪽

2.151 체르베테리에서 발견된 사르코파구스, 기원전 520년경, 266쪽

4.132 미론, 〈원반 던지는 사람〉, 기원전 450년경, 557쪽

1.34 제국의 행렬, 아라 파치스, 기원전 13, 67쪽

4.97 〈프리마포르타의 아우구스투스〉, 기원전 20년 원본 청동상 1세기 초 복원, 527쪽

4.5 콜로세움, 서기 72~80, 458쪽

1.161 마르쿠스 아우렐리우스의 기마상, 서기 175년경, 152쪽

4.100 콘스탄티누스 대제의 대형 조각상 잔해, 서기 325~326, 528쪽

3.2

중세시대의 미술

Art of the Middle Ages

고대 로마 제국은 기원전 2세기부터 지중해 지역을 지배했고 그후 서유럽과 중동까지 영향력을 넓혔다. 하지만 로마 제국의 서쪽은 서기 4세기에 이르러 허물어지기 시작했다. 330년에 로마 황제 콘스탄티누스 1세는 로마 제국의 수도를 로마에서 비잔티움(현재 터키의 이스탄불)으로 옮겼고, 콘스탄티노플이라 명명했다. 제국의 동쪽은 비잔틴 제국이라고 알려지게 되었고 1453년

투르크족에게 넘어가기 전까지 천 년 동안 지속되었다. 그러나 서쪽으로부터의 잇따른 침략으로 인해 로마 제국은 476년에 끝이 났다. 그 이후의 시대는 가운데 시기, 즉 중세로 알려져 있다. 지중해 지역의 고대 문명 시대와 15세기에 고대 그리스와 로마의 이상을 되살린 **르네상스** 시대 사이에 있기 때문이다.

미술의 역사를 연구할 때 중세는 종종 미술, 특히 건

3.31 중세 유럽과 중동 지도

축의 양식적 변화에 따라 더 세부적으로 나뉘곤 한다. 11세기부터 내외부가 온통 조각으로 장식되어 있는 교회들이 기독교 세계 전역에서 만들어졌다. 이 교회들은 고대 로마인의 묵직한 원형 아치 양식과 유사했기 때문에 후일 **로마네스크**라는 이름을 얻었다. 이런 유사성이 처음에는 분명하지 않았으나, 로마네스크라는 용어는 그뒤를 이은 건축 양식과의 직접적인 차이를 의미했다. 1150년경에 시작된 그후의 고딕 양식에서는 첨탑이 하늘에 닿을 듯이 치솟은 거대한 **고딕** 예배당들이 건설되었다. 신앙은—기독교든, 유대교든, 이슬람교든—중세에 유럽과 중동에 살았던 사람들에게 필수 요소였다. 이 시기 미술과 건축 대부분은 이런 중세인의 믿음을 반영한다.

고대 후기

유대교 문화는 중세 내내 주기적으로 번창했으나 이들에게 중세는 또한 박해의 시기이기도 했다. 많은 유대인이 끊임없이 이동했고(상자글: 중세 시대의 세 가지 종교, 316쪽 참조), 그 결과 이 시기 유대인의 미술작품은 많이 남지 않았다. (동전을 제외하고) 가장 오래된 유대 미술 작품은 현재 시리아 유프라테스 강변에 있는 고대 로마 도시, 두라 유로포스의 유대교 회당에서 찾을 수 있다. 이곳의 벽에는 50개도 넘는 이야기들이 **프레스코**로 그려져 있다. 회당 그림은 유대인들의 역사와 믿음의 바탕이 되는 이야기를 가르치는 데 쓰였다. 이 이미지들의 **교훈적** 성격은 인물들이 등장하는 이유를 설명해준다. 하지만 이런 특징은 이후 유대 미술에서는 잘 나타나지 않는다. 예루살렘 쪽으로 서 있는 서쪽 벽의 가운데에는 유대교 성경의 가장 중요한 부분인 토라를 모신 신전이 있고, 거기에는 하느님이 모세에게 내린 십계명이 들어 있다**3.32**.

도판 **3.33**의 프레스코화는 하느님을 보여주고 있지만, 얼굴은 보이지 않고 하늘에서 내려온 손만 보인다. 토라의 출애굽기에 따르면, 하느님은 모세에게 이집트를 떠나 이스라엘 사람들을 시나이 산으로 데려가라고 했고, 그곳에서 모세는 십계명을 받게 된다. 홍해에 도착했을 때 하느님은 모세에게 지팡이를 물속에 넣으라

3.32 시리아 두라 유로포스에 있는 회당 내부의 서쪽 벽, 244~245, 다마스쿠스 국립박물관 안에 있는 복원물, 다마스쿠스, 시리아

르네상스Renaissance: 14~17세기 유럽에서 일어난 문화적, 예술적 변혁의 시대.
로마네스크romanesque: 로마 양식의 둥근 아치와 무게감 있는 건축을 기반으로 한 중세 초기 유럽의 건축 양식.
고딕gothic: 뾰족한 첨탑과 화려한 장식이 특징인 12~16세기 서유럽 건축 양식.
프레스코fresco: 갓 바른 회반죽 위에 그림을 그리는 기법. 이탈리아어로 '신선하다'는 의미.
교훈적didactic: 가르치거나 교육시키려는 목적을 가진.

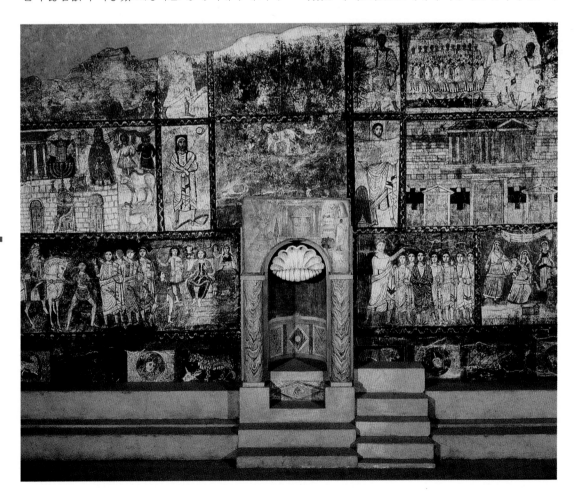

중세시대의 세 가지 종교

너를 위하여 새긴 우상을 만들지 말고 또 위로 하늘에 있는 것이나 아래로 땅에 있는 것이나 땅 아래 물속에 있는 것의 아무 형상이든지 만들지 말며, 그것들에게 절하지 말며 그것들을 섬기지 말라. 너희는 위로 하늘에 있는 것이나 아래로 땅 위에 있는 것이나, 땅 아래 물 속에 있는 어떤 것이든지 그 모양을 본떠 새긴 우상을 섬기지 못한다. 그 앞에 절하며 섬기지 못한다.

−제2계명, 출애굽기 20장 4∼5절

유대교, 이슬람교, 기독교는 모두 중동에서 기원했다. 이들은 모두 비슷한 믿음을 갖고 있다. 예컨대, 아브라함을 선지자로 여기고, 각자의 신이 진정한 유일신이라고 생각한다. 미술을 공부할 때 중요한 것은, 이들이 잘못된 우상 숭배에 대해 경고한다는 점이다. 이 종교를 믿었던 사람들의 기본 신앙을 이해하면 중세에 생산되었던 미술을 이해하는 데 도움이 될 것이다.

- 유대교는 기원전 2000년경 아브라함과 하느님(야훼)이 맺은 계약에서 시작되었다. 아브라함은 야훼를 진정한 유일신으로 섬기겠다고 약속했다. 야훼는 대신 아브라함에게 많은 후손을 내리겠다고 약속했는데, 이들이 오늘날 유대인이다. ('가르침'이라고도 불리는) 토라는 모세가 신으로부터 계시를 받아쓴 것이며, 유대교 믿음과 법의 핵심이다. 유대교 미술은 야훼의 손 이상은 보여주지 않고 인간 형상도 거의 보여주지 않는다. 대신 예배 행위에서 사용되는 물건—이를테면 두루마리 받침대, 나뭇가지 모양 촛대—을 보여준다.

- 기독교인은 예수 그리스도(기원전 7∼2년경에서 서기 30∼36년경까지 살았던 유대인)를 숭배한다. 이들은 예수가 신의 아들이었다고 믿는다. 성경은 유대교 성경(구약성서), 그리고 기독교인들이 구약의 내용을 실현했다고 보는 예수의 삶(신약성서)을 포함한다. 기독교인에게 예수는 선하고 경건한 삶을 어떻게 살아야 하는지를 보여준 훌륭한 스승이었다. 예수는 또한 고통받고 희생된 다음에 부활함으로써, 인간의 죄가 용서받을 수 있으며 진정으로 믿는 자들은 사후에도 영원한 삶을 보장받을 수 있다는 것을 몸소 보여주었다. 기독교인은 제2계명을 여러 방식으로 해석해왔는데, 이는 때때로 큰 갈등을 일으켰고 심지어 성상의 파괴를 초래하기도 했다.

- 이슬람교인들(이슬람교를 믿는 사람들)은 자신들의 유일신을 알라라고 부른다. 이들은 예수가 예언자였다고 믿긴 하지만, 마호메트^Muhammad(570∼632년경)가 알라의 제일 중요한 사자使者라고 믿는다. 코란은 알라가 마호메트에게 내린 말씀으로 이슬람교의 주요 성서다. 이슬람 미술은 절대로 신의 형상을 묘사하지 않는다. 인간 형상 또한 모스크의 신성한 공간에서는 보이지 않는다. 대다수의 이슬람 미술은 장식적이며 알라의 말씀을 보여주기 위해 때때로 **캘리그래피**를 사용한다.

캘리그래피calligraphy: 감정을 표현하거나 섬세한 묘사를 하는 손글씨의 예술.

연속적 서사 기법continuous narrative: 한 이야기의 여러 부분이 하나의 시각적 공간 안에 나타나는 경우.

모자이크mosaic: 작은 돌·유리·타일 등의 조각을 한데 붙여서 만드는 그림이나 패턴.

고 한다. 지팡이를 넣자 바다가 갈라지고 모세와 그의 민족은 안전하게 바다를 건넜다. 맞은편 해안에 무사히 다다른 후 모세는 다시 물속에 지팡이를 넣었다. 그러자 홍해에서 홍수가 일어나서 이스라엘인 무리를 뒤쫓던 이집트 군사들을 물에 빠뜨렸다. 이 출애굽기 그림은 **연속적 서사 기법**으로, 같은 장면에 서로 다른 시간대의 한 이야기가 나타난다. 우선 모세가 가운데에 있고, 그를 쫓는 이집트 병사들은 왼쪽에 줄지어 있다. 두번째 모세는 첫번째 모세의 옆, 약간 앞쪽에 있다. 오른 편의 두번째 모세 뒤에서는 병사들이 갑자기 불어난 물에 휩

쓸려가고 있다.

기독교 교회는 로마의 통치기에 통일되었다가 1054년에 분열했다. 그 결과 동쪽에는 그리스 정교회가, 서쪽에는 로마 가톨릭 교회가 생겼다. 각각은 서로 다른 지도자가 이끌었고 서로 다른 교리와 관례를 따랐다. 가장 이른 시기의 기독교 미술은 3세기 초에 제작되었다. 서기 200년부터 6세기까지 기독교인, 유대인 할 것 없이 이탈리아에 사는 모든 사람에게 지하 묘지 카타콤에 시신을 묻는 것은 흔한 일이었다. 동시에 카타콤은 기독교 예배 장소로 이용되기도 해서 시신이 묻힌 방

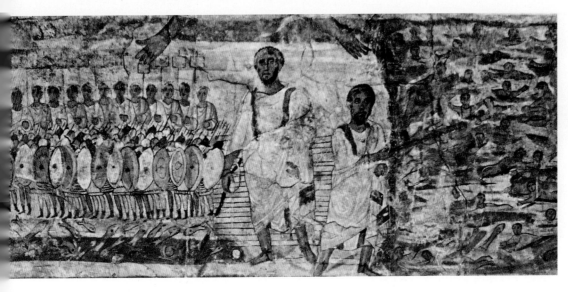

3.33 〈출애굽기와 홍해의 기적〉, 두라 유로포스 회당 서쪽 벽에서 발견된 패널, 244~245, 다마스쿠스 국립박물관 내 복원품, 다마스쿠스, 시리아

의 벽과 천장에 그려진 그림이 꽤 많다. 그중 로마의 카타콤에 그려진 그림을 보면, 선한 목자 예수가 가운데 있고, 이를 중심으로 펼쳐진 사방의 반원형 공간에 구약성서의 요나 이야기가 그려져 있다 **3.34**. 기독교인들은 고래가 삼켰다가 사흘 후에 산 채로 내뱉은 요나 이야기가 예수의 죽음과 부활을 미리 보여준다고 믿는다. 초기 기독교 미술가들이 기독교 주제를 그릴 때, 이교도 문화에 속하는 모티프와 인물을 사용한 적이 많았다는 것은 주목할 만한 사실이다. 예를 들어, 도판

3.34의 선한 목자는 이교도의 여러 인물들의 이미지를 각색한 것이다. 그 예로 (노래를 불러 동물들을 홀린) 그리스 영웅 오르페우스와 (수염이 없는 젊은 남자의 모습으로 나타나는 음악과 태양, 치료의 신) 그리스의 신 아폴론이 그려져 있다.

한 세기가 지나자 그리스도를 묘사하는 방법이 바뀌었다. 기독교 미술가들은 더 다양하고 정교한 상징을 발전시켰다. 도판 **3.35**의 **모자이크**는 갈라 플라치디아의 묘당으로 알려진 건물을 위해 만들어진 것으로, 이

3.34 천장 그림. 3세기 후반~1 4세기 초반, 성 베드로와 성 마르첼리노 카타콤, 로마

3.35 〈선한 목자〉, 425~426, 반원 공간 안의 모자이크, 갈라 플라치디아 묘당, 라벤나, 이탈리아

건물은 로마 황제 플라비우스 호노리우스의 가족묘였다. 그리스도는 여전히 옆에 양 세 마리를 데리고 있는 선한 목자로 그려져 있지만, 의자에 앉아 있고 훨씬 성숙한 모습이다. 카타콤 천장의 그리스도 이미지와 달리, 이곳 그리스도는 마치 제왕 같은 모습이다. 그리스도는 질 좋은 황금색 옷에 보라색(왕족을 상징하는 전통 색채) 천을 어깨에 늘어뜨리고 손에는 황금 십자가를 들고 있다. 머리는 길며, 장엄한 금빛 후광이 그리스도 뒤에서 빛나고 있다. 모자이크를 구성하는 작은 유리 조각인 **각석**들이 빛을 반사하면서 반짝거려 아름다운 광채를 만들어낸다. 그리스도의 몸은 로마 미술의 인물상들과 달리 윤곽선이 선명해서 3차원적이기보다 평면적으로 보인다. 이런 양식적 특징은 서로마 제국이 멸망한 후에도 동쪽에서 유지되었던 기독교 제국 비잔티움 미술의 전조가 되었다.

비잔틴

비잔틴 제국의 유스티니아누스 1세(483~565)는 열성적인 예술 **후원자**였다. 그는 콘스탄티노플 중심부에 있는 아야 소피아를 포함하여 제국 전체에 있는 수백 개의 교회, 모자이크, 회화에 자금을 댔다. 유스티니아누스의 위대한 업적 중 하나는 이집트 시나이 산에 있는 성 카타리나 수도원의 2천 개도 넘는 성상들을 보호한 것이다. 나무패널에 종교 인물을 그린 **성상**은 지금도 동방정교회에서 명상과 기도를 위해 쓰이고 있다. 초기 기독교인은 성상이 특별한 치유의 힘을 지니고 있다고 믿었다. 그래서 살아남은 성상들은 수많은 경배자들이 입을

맞추고 어루만지는 바람에 빛이 바래버린 경우가 많다.

시나이 산의 성 카타리나 수도원에 있는 6세기 그리스도 성화**3.36**는 그리스도가 인간과 신 모두의 속성을 지니고 있음을 보여주고자 한다. 선한 목자 모자이크 **3.35**와 마찬가지로 이 그림에서 그리스도는 보라색 옷을 입은 제왕 같은 모습으로 나타난다. 수염이 있고 머리가 긴 모습인데, 이런 재현은 이후 기독교 미술의 관례로 자리잡는다. 이 작품에서는 얼굴의 좌우를 다르게 묘사하는 방법으로 그리스도가 가진 두 가지 속성을 기막히게 그려냈다. 오른쪽(관람자의 왼쪽)은 신적인 면이고, 왼쪽은 인간적인 면이다. 오른쪽 얼굴은 이상적인 비례를 갖추고 건강한 빛을 드러내며 머리도 정돈되어 있다. 이와는 대조적으로 왼쪽 얼굴은 늘어져 있고 눈과 입에는 주름이 있으며 머리가 헝클어져 있다. 그리스도의 오른손은 신이 축복을 내리는 자세를 취하고, 왼손은 지상의 인간이 읽는 신성한 글인 성서를 들고 있다.

가장 아름다운 비잔틴 교회 중 하나는 6세기에 이탈

3.36 그리스도 성상, 6세기, 납화, 83.8×45.7cm, 성 카타리나 수도원, 시나이 산, 이집트

각석tesserae : 모자이크를 만드는 데 쓰이는 돌, 유리, 또는 다른 재질로 된 작은 조각들.
후원자patron : 미술 작품 창작을 후원하는 단체나 개인.
성상icon : 기독교 신자들이 숭배하는 종교적 이미지를 가지고 다닐 수 있게 작게 만든 것. 맨 처음으로 동방정교회가 사용했다.
중앙집중형central-plan : 동방정교회의 교회 설계로, 종종 네 선의 길이가 똑같은 십자가 모양 설계.
신랑nave : 예배당이나 바실리카의 중앙 공간.
제단altar : 희생제의나 봉헌을 하는 장소.
애프스apse : 교회 안의 반원형 아치 지붕이 있는 공간.
3차원three-dimensional : 높이, 너비, 깊이를 가지는 것.

3.37 산 비탈레 교회, 애프스, 547년경, 라벤나, 이탈리아

리아 라벤나에 세워졌다**3.37**. 이 '**중앙집중형**' 교회는 동방 정교회 전통에서는 흔한 양식이었고, 서쪽의 긴 라틴 십자가형과는 대조적인 것이었다**3.51**. 산 비탈레 교회의 평면도를 보면, 두 개의 팔각형을 기본으로 하는데, 한 팔각형이 다른 팔각형 안에 있는 모습이다. 안쪽의 작은 팔각형이 **신랑**으로, 높이가 거의 30.4미터에 달하는 공간에 창문으로 둘러싸여 있고 그 위에 돔이 얹혀 있다. 창문을 통해 들어온 자연광이 벽의 유리 모자이크에 부딪혀 반짝거린다. 여덟 개의 반원형 공간이 중심부에서 바깥쪽으로 뻗어나와 있고, 동남쪽에는 **제단**이 있는 **애프스**가 있다. 제단 위에는 지상의 왕이 된 그리스도의 모자이크가 있다. 이 애프스의 양 옆에 각각 유스티니아누스 황제와 테오도라 황후의 눈부신 모자이크가 있다. 테오도라 황후와 그녀의 시종을 나타낸 모자이크는 황후의 빛나는 보라색 옷자락에 동방박사들이 나와 있는 등 세부 묘사가 풍부하다**3.38**. 인물과 옷의 윤곽선을 종종 과감하게 그리는 것이 비잔틴 미술의 특징이다. 이러한 묘사는 인물에 평면성을 부여하고 **3차원성**은 감소시킨다. 부피감 또는 양감의 이러한 부재는 허공에 떠 있는 듯한 인물들과 더불어 시간을 초월하는 영적인 속성을 이미지에 부여한다. 이런 이미지는 마치 천상과 지상 사이의 어딘가에 있는 느낌을 준다. 이 모자이크가 교회에서 가장 신성한 공간에 자리잡고 있다는 사실을 기억해야 할 것이다. 황후는 보석이 박힌 와인 잔을 실제 제단이 있는 쪽으로 들고 있는데, 제단은 모자

3.38 〈테오도라 황후와 시종들〉, 547년경, 애프스 남쪽 벽에 있는 모자이크, 2.6×3.6 m, 산 비탈레 교회, 라벤나, 이탈리아

이크 바로 왼쪽에 있다. 인물들은 서로 겹쳐진 채 줄지어 있어 그 반복되는 모습이 제단을 향해 움직이는 것 같은 느낌을 준다. 반대편 벽에는 빵을 든 유스티니아누스 황제의 모자이크가 있다. 빵과 와인은 **성체 성사**라는 중요한 종교 의식의 상징인데, 이 의식은 바로 이 교회에서 행해졌다.

푸른 잔디, 캐노피, 분수를 통해 알 수 있듯이 테오도라 황후가 야외에 있는 것으로 묘사된 사실 또한 중요하다. 반대편에서 황제와 신하들은 순금으로 된 **배경**에 둘러싸여 있다. 그러나 미술가는 테오도라 황후와 궁녀들이 그처럼 신성한 영역에 있지 않음을 분명히 한다. 미술가들이 이렇게 배경을 다르게 그리는 것은, 여성은 오직 교회의 정원이나 신랑을 둘러싼 2층 발코니에만 갈 수 있음을 보여주는 방법이었다. 테오도라 황후는 실제로는 (이 모자이크가 있는) 제단 근처에도 가지 못했을 것이다. 황후가 단지 여성이어서만이 아니라, 낮은 계급 출신이었기 때문이다. 황후는 유스티니아누스 황제를 처음 만났을 당시 여배우이자 매춘부였다.

필사본과 중세시대

필사본은 (손으로 쓰고 장식한 책으로) 중세에 이슬람교인과 기독교인들이 만든 가장 화려하고 세밀한 미술 작품 중 하나다. 필사본은 짐승 가죽으로 낱장을 만드는 일부터 아주 조심스러운 손글씨로 공들여 필사를 하는 일까지, 너무나도 품이 많이 드는 작업이다. 이 일은 (보통 수도사였던) 많은 예술가들이 협업해 완성했는데, 그 중 일부는 장식글씨를 쓰는 전문가였고(필경사), 일부는 그림을 그리는 전문가(채식사)였다. 보석과 금속 세공사들은 종종 책 표지를 꾸미는 데 기여했다. 필사본한 권을 만드는 데는 엄청난 노력이 필요해서, 종종 신을 섬기는 일로 여겨졌다.

이슬람 필사본에는 인간의 형상이 거의 등장하지 않으며 알라(하느님)의 이미지는 아예 없다. 대신, 코란에 고아한 서체로 기록되어 있는 알라의 말에 초점을 맞췄다. 이슬람 미술 작품에는 **아라베스크** 무늬가 자주 나오는데, 이는 특히 필사본에서 분명하게 드러난다.

코란에서 각 수라(장)는 아랍어로 오른쪽에서 왼쪽으로 적혀 있고, 서체는 지역마다 다양하다. 13세기 스

3.39 코란의 한쪽, 12세기 후반으로 추정, 동물 가죽 위에 마그리비, 19×19cm, 영국 국립도서관, 런던

페인에서 만들어진 코란의 아름다운 페이지**3.39**의 경우, 제목에 가장 오래된 아랍 서체 '쿠픽kufic'이 사용되었고, 나머지 글에는 '마그리비 서체'가 사용되었다. 이 서체가 인기를 끌었던 마그레브 지역에서 이름을 딴 것인데, 이 지역은 중세 때 북아프리카와 스페인의 이슬람교 구역을 포함한 곳이었다. 필사본에서 더 두껍고 금으로 적힌 문자는 새로운 장의 제목을 표시한다. 금으로 만든 장식적인 원형 디자인은 각 부분을 적절히 끊어 읽을 수 있게 해준다.

린디스판 복음서는 7세기 후반에 만들어진 기독교의 마태, 마가, 누가, 요한 복음서의 채색 필사본이다. 각 복음서는 '십자가와 카펫'(카펫 디자인과 비슷해서 붙은 이름) 페이지로 장식되어 있다. 마태복음 서두 부분의 십자가와 카펫 페이지는 선들이 뒤엉켜 있는 것처럼 보인다**3.40**. 하지만 자세히 들여다보면, 전체적으로 작은 동물 머리가 꼬여 있다**3.41**. 이 동물들이 정확히 무엇인지는 알 수 없지만, 중세시대에 이런 장식 요소는 흔했고, 린디스판 복음서가 만들어진 영국 동북부 지역에서는 특히 더했다.

린디스판 복음서는 이드프리스라는 이름의 주교가 전체 또는 부분을 적은 것으로, 필사본에 그의 이름이 적혀 있다. 이드프리스가 라틴어로 적은 이 필사본을 완성하는 데 적어도 5년은 걸렸을 것이다. 이 아름다운 페이지들은 예배당의 스테인드글라스를 통해 비치는 빛을 떠오르게 할 정도로 풍부한 색감 덕분에 종종 **채식**, 즉

성체 성사eucharist: 예수 그리스도의 죽음을 기억하는 기독교 의식.
배경background: 작품에서 관람자에게서 가장 떨어진 것으로 묘사되는 부분. 종종 주요 형상 뒤에 그린다.
아라베스크arabesque: 기하학적인 식물의 선과 형태에서 유래한 추상적인 패턴.
필사본의 채식illumination: 필사본 안에 있는 삽화와 장식.

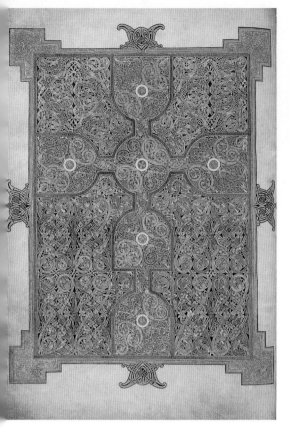

3.40 (맨 왼쪽) 마태복음서 서두의 십자가—카펫 페이지, 린디스판 복음서, 영국 국립도서관, 런던

3.41 도판 **3.40**의 세부

'**빛** illuminations'이라고 불렸다. (이와 유사하게, 스테인드글라스로 된 창문은 교훈적 성격으로 인해 종종 '유리로 만든 책'이라고 불렸고, 예배당 주위의 조각은 '돌로 만든 책'이라고 불렸다.) 린디스판 복음서와 스페인어 코란은 모두 오랫동안 명상을 하면서 읽고 즐기도록 만들어졌다.

필사본은 종종 종교 이야기나 영적 지도자들의 환각을 묘사했다. 빙겐의 힐데가르트는 먼 곳에서 자신을 만나러 온 왕과 교황들에게 자문을 해주던 기독교의 신비주의자이자 예언자였다. 힐데가르트는 관료 집안에서 태어나 수녀로 교육받았고 독일에 있는 수녀원의 원장이 되었다. 그녀의 예언은 의학, 천문학, 정치학에 대한 탁견을 포함하고 있었다. 그녀는 이를 『시비아스』(길을 알다)라는 책에 적었고, 이 책은 유럽 전역에서 널리 읽혔다. 이 책의 원본은 제2차세계대전 때 파괴되었는데, 남아 있는 복사본을 보면 힐데가르트 성녀가 신으로부터 계시를 받는 장면이 반복적으로 그려져 있다. 그리고 성녀의 조수는 보통 성녀의 계시를 기록하는 모습으로 등장한다**3.42**. 이 장면은 필경사가 이 필사본을 직접 썼다는 오해를 불러일으킨다. 하지만 이 필사본은 여러 달에 걸쳐 만들어졌으며, 책의 형태로 묶이기 전에 넓은 종이 위에 조심스럽게 그려진 것이다. 힐데가르트는 계

시를 받는 경험을 "불타오르는 빛이 하늘의 광활한 궁륭에서 섬광처럼 강렬하게 날아와 내 온 뇌 속으로 쏟아진다"라고 묘사했다. 이는 여기 보이는 필사본에서 일어나는 일에 대한 실로 적절한 묘사이다.

이슬람 필사본에는 종종 알라의 제일 선지자인 마호메트의 일생 중 일어난 사건들이 기록된다. 도판 **3.43**의 필사본 그림은 마호메트의 승천을 보여주는데, 이슬람교인들은 이것이 예루살렘에 있는 바위의 돔 Dom of the Rock에서 일어났다고 믿었다.**3.45**. 마호메트의 얼굴은 베

3.42 〈빙겐의 힐데가르트의 다섯번째 환각〉, 『리베르 시비아스』의 표지 삽화, 1230년경, 원본은 사라짐, 정부도서관, 루카, 이탈리아

중세시대의 순례

순례는 기독교, 이슬람교, 유대교 신앙에 필수적이었다. 중세 유럽의 독실한 신자들은 중요한 종교적 사건이 일어났거나 성스러운 유물이 있는 성지로 순례를 떠났다. 성유물은 (그리스도가 매달렸던 나무 십자가 조각과 같은) 성스러운 물건이거나 성인이나 신성한 인물의 신체 일부분이었다. 성유물함이라 불리는 정교하게 장식된 보관함은 개개의 유물을 보관하기 위해 만들어졌고, 유물과 비슷한 모습으로 디자인되었다. 그 예로 성 알렉산데르의 머리를 담은 유물함 같은 것3.44에는 해골이 들어 있다. 이 함은 1145년에 벨기에의 수도원장 스타벨로의 비발트를 위해 만들어졌다. 얼굴은 은을 두드려 만들고(르푸세), 머리카락은 도금한 청동으로 만들었다. 초상 자체를 강조한 것이 고대 로마의 두상을 연상시킨다. 이 머리는 보석과 진주로 뒤덮인 받침대 위에 놓여 있다. 에나멜로 그린 작은 판들이 성인

3.43 〈가브리엘 대천사의 안내와 다른 천사들의 호위를 받으며 말 부라크를 타고 승천하는 선지자 마호메트〉, 1539~1543, 니자미의 『하므사(5부작 시)』 필사본에 실린 세밀화, 이란 타브리즈에서 만들어짐

3.44 성 알렉산데르의 머리 유물함, 1145, 르푸세 은·도금된 청동·보석·진주·에나멜, 높이 19cm, 왕립 미술역사박물관, 브뤼셀, 벨기에에

일로 가려진 채 보이지 않는다. 몸의 반은 인간인 말 부라크를 타고 승천하는 마호메트는 자신의 신성을 상징하는 눈부신 화염에 휩싸여 있다. 왼쪽에서는 대천사 가브리엘이 마호메트를 안내하고 있다. 가브리엘의 머리 또한 작은 화염으로 둘러싸여 있다. 중세의 필사본은 당시 사람들의 신앙심을 반영하는 풍부하고 세밀한 작품이다.

르푸세 repoussé: 금속을 뒤에서 망치로 치는 기술.

의 반열에 오른 알렉산데르 교황의 초상을 가운데서 보여주고, 양 옆에는 다른 성인들이 있다.

예루살렘

중세 내내 독실한 신자들은 예루살렘이라는 도시로 순례를 떠났다. 빛나는 황금 돔은 여전히 유대인, 기독교인, 이슬람교인 모두에게 이 도시의 신성한 장소를 나타내는 표시다 **3.45**. 바위의 돔이 둘러싸고 있는 신성한 초석을 유대인들은 세계가 시작된 장소라고 믿고, 이슬람인들은 마호메트가 승천한 바위라고 믿는다. 유대인들과 기독교인들은 이 장소에서 아담이 창조되었고 아브라함이 아들을 바치라는 하느님의 말씀을 들었다고 생각한다.

바위의 돔은 688년과 691년 사이에 압드 알-말리크 Abd al-Malik(646~705)의 명령 아래 (모스크가 아닌) 순례자들을 위한 장소로 건설되었다. 그는 중동의 모든 기독교 교회들을 능가하는 건물을 짓고자 했다. 알-말리

크는 칼리프(이슬람 통치자)였지만, 바위의 돔을 지은 일꾼들은 아마 기독교도였을 것이다. 비율, 팔각 형태, 돔, 모자이크 디자인에서 비잔틴의 미학이 뚜렷하게 보인다.

사원 꼭대기를 덮고 있는 이 찬란한 돔은 원래 순금을 입혔지만 20세기에 알루미늄으로 재건되었다. 1993년에 요르단의 후세인 왕이 800만 달러가 넘는 사재를 털어 알루미늄에 금도금을 했다. 돔의 높이와 지름은 각각 약 20.4미터이고 여덟 개의 벽도 길이가 같다. 팔각형의 벽에는 코란 글귀가 아랍어 캘리그래피로 적혀 있다. 2006년부터는 모든 종교인들이 사원 동산 Temple Mount 에 오를 수 있게 되었다. 그러나 돔으로 된 신전 안으로는 오직 이슬람교인만 들어갈 수 있다.

메카

사우디아라비아에 있는 메카는 이슬람교인들에게 가장 중요한 순례다. 선지자 마호메트가 570년경에 이

3.45 바위의 돔, 688~691, 예루살렘, 이스라엘

곳에서 태어났기 때문이다. 메카는 또한 아브라함이 하느님을 위해 지은 커다란 정육면체 모양의(오늘날에는 검은색과 금색의 천으로 싸여 있는) 카바 사원이 있는 곳이기도 하다3.46. 이 사원은 커다란 모스크에 둘러싸여 있다. 모스크도 기독교 교회들처럼 종교적 믿음과 관행을 반영하도록 설계되었다. 각 모스크의 중심에는 신도들이 모스크에 기도하러 가기 전에 몸을 씻는 욕탕이 딸린 큰 정원이 있다. 이슬람교인들은 하루에 다섯 번씩 메카를 향해 기도해야 한다. 도시 위로 높이 솟은 모스크의 큰 탑(미나레트)이 기도 시간을 알려준다. 메카의 모스크는 아홉 개의 걸출한 미나레트가 둘러싸고 있다.

모든 모스크에는 메카 쪽을 향하고 있는 특별한 기도실 **미흐라브**가 있다3.47. 이 도판에 있는 미흐라브는 이란 이스파한의 한 모스크에 있던 것으로 장식의 치밀함에서 이 공간의 중요성을 엿볼 수 있다. 기하학적 디자인, 추상적인 꽃 문양과 캘리그래피는 유약을 바른 작은 타일들로 만들어졌다. 미흐라브 전체에서 보이는 첨두 아치와 유기적인 선들의 움직임은 모두 아라베스크 양식의 특징이다. 신의 말씀은 이 미흐라브의 장식을 통해 강조된다. 가운데에 있는 네모 안에 "모스크는 모든 경건한 사람을 위한 집이다"라는 문장이 우아한

3.47 이란 이스파한의 마드라사 이마미에 있던 미흐라브, 1354년경, 돌로 된 몸체 위에 회반죽으로 붙이고 다색 유약을 바른 타일 조각 모자이크, 3.4×2.8m, 메트로폴리탄 미술관, 뉴욕

3.46 카바 사원, 대모스크, 메카, 사우디아라비아

미나레트minaret: 주로 모스크 위에 있는 좁고 길다란 탑으로 이곳에서 신도들에게 기도를 명한다.
미흐라브mihrab: 모스크에서 메카를 향해 있는 벽에 있는 벽감.
입구portal: 왕이 이용하는 입구는 보통 교회의 서쪽에 있었다.
팀파눔tympanum: 출입구 위에 있는 아치형의 우묵한 공간으로, 종종 조각으로 장식되어 있다.
위계적 규모hierarchical scale: 미술 작품에서 인물의 상대적 중요도를 나타내기 위해 크기를 활용하는 기법.
린텔lintel: 정문 출입구 위에 있는 수평으로 된 기다란 기둥.

필기체로 적혀 있다. 미흐라브의 네모난 틀 가장자리에 적힌 글귀는 코란(9장 14~22절)에서 인용된 것으로, 모스크의 중요성과 신앙인의 의무를 이야기하고 있다. 첨두 아치의 가장자리에 적은 쿠픽체의 문구는 이슬람 신앙의 주요 요소인 다섯 가지 기둥^{pillar}, 즉 알라에 대한 헌신, 기도, 자선, 금식, 메카 순례를 알리고 있다.

중세 교회의 상징주의

상징적 이미지

중세 사람들은 대부분 글을 읽을 줄 몰랐기 때문에, 그 순례자와 교구민은 그림을 통해 종교 이야기를 배우고 신앙심을 돈독히 했다. 기독교 교회의 입구에는 성경 장면들을 조각한 부조가 있었다. 프랑스 아를의 생 트로핌 예배당은 최후의 심판을 상징하는 장면을 보여준다 **3.48**. 입구**3.49** 전체에 조각이 있는데, 길쭉하게 늘인 몸을 심하게 꼬고 있는 (로마네스크 양식의 특징) 인물상들이 시각적인 역동감과 긴장감을 자아낸다. 교회 입구 위의 **팀파눔**에 사용된 **위계적 규모**는 가운데 있는 그리스도의 중요도를 보여준다. 즉, 그리스도는 주변의 천사, 선지자, 조상들보다 더 커다란 모습이다. 그리스도는 손가락 두 개를 세운 채로 손을 들어 교회를 드나드는 사람들에게 축복을 내리고 있다. 바로 왼쪽과 오른쪽에는 복음서(신약성서의 첫 네 권)를 쓴 네 명의 성인이 상징으로 표현되어 있다. 마태는 천사, 마가는 사자, 누가는 황소, 요한은 독수리로 등장한다. 그리스도 아래쪽 **린텔**에는 열두 사도가 조각되어 있다. 그리고 그리스도의 오른쪽(관람자의 왼쪽) 린텔에서는 구원받은 자들의 행렬이 이어진다. 왼쪽 린텔에서는 저주받은 자들이 발가벗겨져 쇠사슬에 줄줄이 묶인 채 발버둥을 치고 있다**3.48**.

중세 교회 설계

프랑스 툴루즈에 있는 생 세르냉 예배당은 사람들이 많이 다니는 순례길에 있다**3.50**. 이 예배당은 이전 시기의 예배당들보다 훨씬 더 넓은데, 약 900년 전에 특별히 순례자 인파를 수용하기 위해 지어졌기 때문이다. 이 로마네스크 건축의 아치, 궁륭, 기둥은 고대 로마의 건축 요소를 떠오르게 한다. 예를 들어, 종탑의 가장

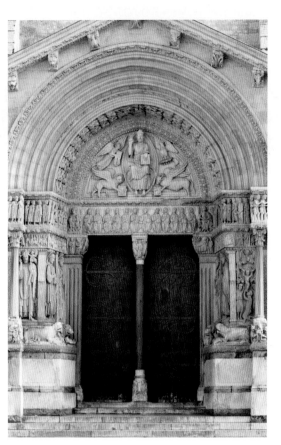

3.48 생 트로핌 예배당, 팀파눔이 있는 서쪽 입구, 12세기, 아를, 프랑스

3.49 도판 **3.48**의 서쪽 입구 팀파눔의 도해

아키볼트
부수아르
팀파눔
린텔
문설주
트뤼모
문설주

아래 세 단에 있는 개방형 아치는 모두 둥근 형태다. 로마네스크 시기에 새로운 건축 요소가 덧붙여졌다. 바로 첨두아치인데, 이는 탑의 맨 위 두 단에서 보인다. 꼭대기의 첨탑은 15세기에 더해진 것이다.

　　서방 전통의 중세 교회는 생 세르냉 예배당처럼 종종 라틴 십자가 형태로 설계되었다.**3.51**. 이런 종류의 설계에서는 가장 중심이 되는 긴 **축**(신랑)이 보통 서쪽에서 동쪽을 향해 놓이고, 짧은 축(**익랑**)은 동쪽 끝 부근에서 직각으로 긴 축을 가로지른다. 예배당 평면은 예배가 이루어지는 동안 방문 순례자들과 신도들이 동선을 따르도록 설계되었다. 예배자들은 서쪽 끝으로 들어가서 제단을 향해 동쪽으로 신랑을 따라 걸었다. 십자가의 교차점을 건너서 이어지는 신랑에는 **성가대석**이 있었다. 성가대석은 제단이 있는 애프스에 가장 가까운 곳이어서, 성직자와 그 이름이 알려주는 대로 성가대를 위한 공간이었다. 순례자들도 **보행로**를 통해 애프스 뒤를 돌아나갈 수 있었고, 대부분 성유물이 보관된 예배당도 방문할 수 있었다.

　　교회가 서쪽에서 동쪽으로 향해 있는 것에도 상징적 의미가 있다. 예수의 십자가형을 다룬 회화나 조각이 보통 동쪽 끝에 위치하는 반면, 최후의 심판을 다룬 작품은 신도들과 순례자들이 드나들던 서쪽 입구에 만들어진다. 교회가 서 있는 방향은 태양의 자연적인 진행 방향을 따른 것이기도 하다. 동쪽에서는 '세계의 빛'인 그리스도가 태양처럼 아침에 떠오르고, 서쪽에서는 지는 해가 기도하는 사람들에게 그들의 필멸성과 임박한 심판의 날을 상기시킨다.

축axis : 형태·크기·구성의 중심을 보여주는 상상의 선.

익랑transept : 십자가형 교회의 가운데 몸체를 가로지르는 구조물.

성가대석choir : 전통적으로 교회에서 성가대와 수사에게 할당된 신랑과 애프스 사이의 부분.

보행로ambulatory : 주로 교회 애프스 주위에 있는 통로.

3.50 생 세르냉 예배당,
1070~1120년경, 툴루즈, 프랑스

3.51 라틴 십자가 평면도

고딕의 부상

새로운 건축 방법이 새로운 양식의 도래를 알렸다. 12세기에 처음 세워진 고딕 예배당은 엄청난 높이와 찬란한 스테인드글라스 창문으로 구별할 수 있다. **늑골형 궁륭**으로 하면 가능한 최고의 높이를 구현할 수 있다. 건축물의 하중은 천장의 궁륭에 있는 늑골들로 분산되고, 벽과 공중부벽으로 한번 더 분산된다. 길게 뻗은 손가락처럼 생긴 **공중부벽3.52**은 벽이 바깥으로 무너지는 것을 막는 역할을 한다. 이 공학적 발전이 이전에는 아주 두꺼운 벽이 감당했던 하중을 분산시킨 덕분에, 고딕 예배당에서는 벽이 점점 더 얇아졌다. 게다가 벽이 건물 전체의 하중을 더이상 홀로 견디지 않아도 되면서 커다란 스테인드글라스 창문이 예배당을 가득 채웠다.

프랑스 샤르트르 대예배당3.52은 스테인드글라스 창문을 통해 드리워지는 아름다운 파란빛으로 유명하다3.53. 순례자들은 샤르트르 대예배당에 들어서자마자 자신들의 육체적이고 정신적인 여정을 상징하는 바닥 위의 미로를 걸었다3.53. 그리고 생세르냉 예배당에서처럼 건축가들이 만들어놓은 예배당 전체에 깔린 통로를 통해 순례자들은 성유물이 있는 수많은 예배당으로 인도되었다.

3.52 샤르트르 대예배당, 1260년 완공, 프랑스

3.53 샤르트르 대예배당, 미로가 보이는 내부 모습

샤르트르 대예배당의 웅장한 내부는 고딕 건축의 특징적 요소를 모두 겸비하고 있다. 궁륭 천장은 바닥으로부터 35.9미터이고 신랑은 15.2미터보다 넓은데, 감수성이 풍부한 방문객들을 그 높이와 빛으로 감싸 세상사의 근심걱정 너머로 데려간다.

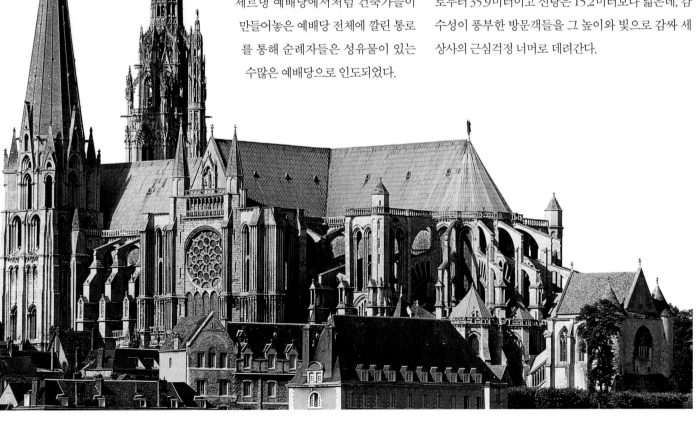

고딕시대에서 초기 르네상스 이탈리아로

미술가들은 어떻게, 고딕 건축 양식만큼이나 원대한 영성을 2차원 안에서 재현해낸 것일까? 그리고 이것이 어떻게 르네상스라고 알려진 새로운 양식의 회화로 진화했을까? 성모자 그림 두 점이 고딕 양식에서 초기 르네상스 양식으로 옮겨가는 특징 몇 가지를 보여준다. 하나는 치마부에 Cimabue (1240~1302년경)가 그린 그림이고, 다른 하나는 그의 제자였던 조토 디 본도네 Giotto di Bondone (1266~1337년경)가 30년 후 그린 그림이다.

치마부에의 고딕 회화는 비잔틴의 성상을 연상시킨다. 전체적으로 풍부한 금빛, 성모 마리아의 **양식화**된 옷, 질서정연하게 배열한 천사들의 얼굴과 후광, 길게 늘인 우아한 신체와 종이를 오려낸 것처럼 보이는 인물들의 평면성 등이 그렇다 **3.54**. 치마부에의 인물은 공중에 떠 있고 **구성**의 꼭대기를 향해 상승하는 것 같은데, 이는 신자들이 하늘을 올려다보도록 하기 위해 고딕 예배당들이 높이를 강조했던 것과 같은 방식이다.

조토의 〈옥좌에 앉은 성모자〉 **3.55**는 고딕 교회를 떠올리게 하는 건축적 요소를 분명하게 보여주지만(성모의 옥좌에 있는 첨두 아치 등), 동시에 혁신도 많이 이루었다. **형태**가 3차원적이고, 성모가 앉아 있는 공간감을 신빙성 있게 만들어내는 데 역점을 두었다는 점이 그렇다. 옥좌 너머로도 보이는 것들이 있다. 우리에게 가까이 있는 인물들이 그 뒤에 있는 사람들을 가리고 있고, 빛은 자연스러운 방식으로 비치면서 일관된 그림자를 드리우는 것처럼 보이며, 이 모든 것이 3차원적 공간이라는 환영을 만들어내는 데 일조한다. 성모 마리아, 예수, 천사들은 모두 윤곽선이 강조된 치마부에의 인물들보다 더 3차원적으로 보인다. 치마부에의 〈옥좌에 앉은 성모자〉는 오직 장면의 정신성에만 초점을 맞춘 반면, 조토는 우리가 살고 있는 세상과 더 닮은 실제 공간을 만들어내려던 것 같다. 이러한 접근 방법의 변화는 가히 혁명적이었고, 조토의 예술적 창안은 15세기와 16세기에 일어날 양식적 변화의 첨단에 서 있었다.

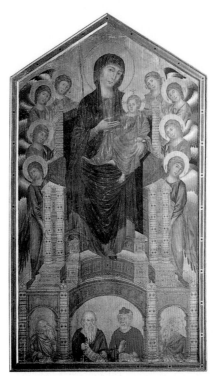

3.54 (왼쪽) 치마부에, 〈옥좌에 앉은 성모자〉, 1280년경, 나무에 템페라와 금, 4.1×2.2m, 우피치 미술관, 피렌체

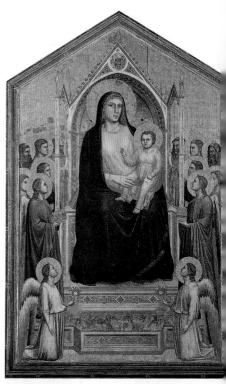

3.55 (오른쪽) 조토 디 본도네, 〈옥좌에 앉은 성모자〉, 1310년경, 나무에 템페라, 3.2×2m, 우피치 미술관, 피렌체, 이탈리아

토론할 거리

1 중세 시대는 종교적 믿음이 아주 강한 시기였다. 서로 다른 종교를 믿는 사람들이 만든 미술 작품 두 점을 고르고, 미술가들이 종교적 요소를 어떻게 강조했는지 그 차이점을 찾아보라.

2 고딕 예배당 건축을 이슬람 모스크 건축과 비교하라. 각 건축물이 그 숭배자들의 신앙과 의례를 어떻게 반영하는가?

3 (회화, 모자이크, 필사본 등) 2차원적인 미술 작품을 서방의 전통에서 한 점, 비잔틴 전통에서 한 점 고르라. 두 작품의 형태와 내용에서 차이점을 찾아보라.

양식화stylized: 대상의 특정한 면을 강조하기 위해 과장된 방법으로 재현하는 것.

구성composition: 작품의 전체적 디자인이나 조직.

형태form: 3차원으로 규정할 수 있는 대상. (높이, 너비, 깊이가 있다)

3.2 중세시대의 미술 관련 이미지

2.179 아야 소피아,
532~535, 282쪽

1.10 〈모세 5경과 예언서 및
다섯 두루마리〉, 13~14세기,
52쪽

4.22b 창세기와 예수의 일생에
나오는 장면을 묘사한 문, 1015,
471쪽

1.27 〈나바스 데 톨로사의 깃발〉,
1211~50, 61쪽

1.32 〈피에타〉, 1330년경, 65쪽

1.156 코르도바의 대 모스크,
784~786, 148쪽

4.89 유스티니아누스 모자이크,
서기 547년경, 521쪽

4.110 헤이스팅스 전투의 세부,
〈바이외 태피스트리〉, 1066~82년경,
536쪽

2.176 생트-푸아 교회 내부와 신랑,
1050~1120년경, 280쪽

4.28 〈블라디미르의 성모〉,
12세기(1132년 이전), 475쪽

4.57 기슬레베르투스,
〈최후의 심판〉, 1120~35년경,
494쪽

4.125 〈성인들에 둘러싸인 성모자〉
이콘, 6세기, 550쪽

4.2 노트르담 예배당, 1163~1250,
455쪽

2.133 장미창과 첨두 채광창,
샤르트르 대예배당, 13세기,
254쪽

4.34 주 출입구(이완),
마스지드-이-샤, 17세기,
480쪽

3.3

인도·중국·일본의 미술
Art of India, China and Japan

오늘날 우리가 인도, 중국, 일본으로 알고 있는 아시아의 나라들은 몇천 년을 거슬러올라가는 예술 전통들의 발상지다. 인도와 중국은 광활한 땅덩어리로, 두 나라다 육지와 드넓은 대양을 국경으로 접하고 있다. 반면 일본은 아시아 대륙의 동쪽 해안에 있는 3천 개 이상의 섬들로 이루어진 나라다. 바다와 유명한 실크로드—아시아와 지중해 세계를 연결하는 무역망—를 따라 교역

이 일어났고, 이는 문화적 발상의 전파와 종교적·철학적 믿음의 공유를 촉진시켰다.

종교와 철학은 이 지역 전체의 미술에서 빠질 수 없는 공통 요소이지만,(상자글: 아시아의 철학과 종교 전통, 331쪽 참조), 이 각각의 미술을 독특하게 하는 양식적 특징도 있다. 인도 미술은 정교한 장식을 추구하고 인체의 특징을 강조하는 경향이 두드러진다. 여기에서의

3.56 아시아 지도: 인도·중국·일본

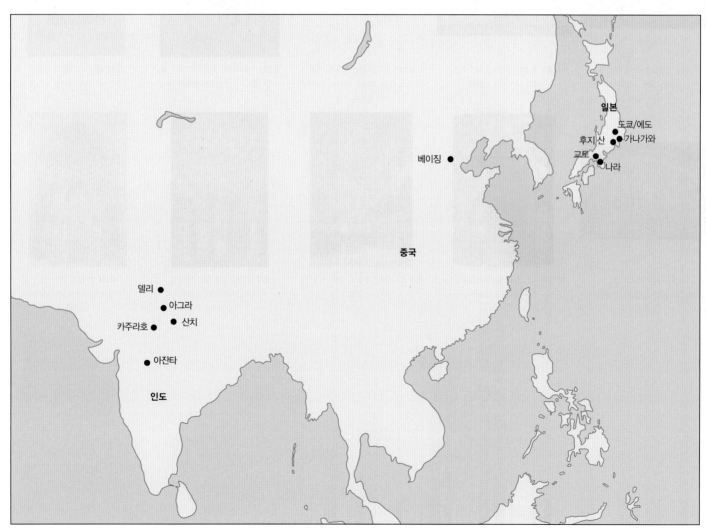

인체는 관능적인 동작을 취해서 종종 다산성을 암시한다. 중국 미술은 종교적 소재를 자국의 유산과 조상 숭배와 결합한다. 또한 일반적으로 아주 정밀하며 대칭적 균형을 보여주기도 한다. 미술가들이 통일성을 창조해서 자유자재로 재료를 다루는 기량을 전하려고 하기 때문이다. 반대로 일본 미술 작품은 좀더 비대칭적이고 유기적이며 개성적이고, 우연성을 추구하려는 경향이 있다. 반대로 두드러지게 사색적이며 자연을 숭배하는 마음을 드러내는 것도 일본 미술의 특징이다. 이번 장에서는 이 나라들의 개성, 그리고 예술적 전통을 묶어주는 주제와 사고 둘 다를 집중적으로 살펴볼 것이다.

아시아의 철학과 종교 전통

인도, 중국, 일본의 미술은 각 나라의 종교와 철학에 연관시켜야 온전히 이해할 수 있다. 이 세 나라는 모두 종교적 다원주의의 오랜 전통을 갖고 있다. 즉, 다른 여러 종교와 철학을 받아들였다. 이 나라들은 또한 혼합주의적이기도 한데, 이들의 종교가 두 개 이상의 신앙 체계를 섞어놓은 것이기 때문이다. 한 예로, 일본에서는 신도神道 신자이면서 불교 신자인 경우가 있고, 또 동시에 유교를 일상에서 실천하는 경우가 흔하다. 이는 이 종교와 철학이 비슷한 덕목을 추구하기에 가능한 것이다. 예를 들어, 이들 중 많은 종교가 자연과의 조화를 위해 노력하고 조상을 숭배한다.

- 불교는 부처(기원전 563~483)의 가르침을 기반으로 한다. 삶의 고행과 윤회(탄생, 죽음, 환생의 순환)를 받아들일 것을 강조하고, 깨우침, 즉 궁극적인 지혜를 얻고 나면 고통이 영원히 끝나는 열반에 이르게 된다. 선불교는 명상과 자기 성찰을 장려한다.

- 유교는 공자孔子(기원전 551~479)의 철학을 바탕으로 하는데, 공자는 사회 질서를 위해 윤리를 장려했다. 그의 가르침은 자기 규율과 도덕적 의무, 그리고 조상과 (그 연장선상에서) 사회의 연장자에 대한 존중을 강조한다. 유교는 중국과 일본의 공통요소다.

- 도교는 노자老子(기원전 604~?)의 가르침에서 나왔다. 그는 『도덕경』에서 자연과 우주와 조화를 이루며 사는 방법을 설명했다. 음과 양은 겉으로는 대립하는 것처럼 보이지만 실은 서로 연결되어 있으며 균형을 위해 서로가 서로를 필요로 한다는 개념이다. 이 음과 양은 남자와 여자 또는 빛과 어둠일 수 있다. 도교는 아시아 전역에서 볼 수 있지만 특히 중국에서 두드러진다.

- 힌두교는 여러 가지 믿음들을 아우르는데, 여기에는 현신, 영혼이나 신체의 재탄생, 그리고 한 사람의 행동이 우주에서 반작용이나 결과를 야기한다는 개념인 카르마가 포함된다. 힌두교도들은 (브라마, 시바, 비슈누를 포함하는) 여러 신들의 존재를 믿는데, 개별적인 행위와 숭배 방식은 신도들에 따라 아주 다양하다. 인도에서 비롯되어 아시아 전역으로 퍼졌지만 여전히 인도에 가장 많은 힌두교도가 있다.

- 이슬람교는 코란이라는 신성한 글을 신앙의 바탕으로 삼는다. 코란은 선지자 마호메트(서기 570~632)가 알라의 뜻이라고 밝힌 바를 기록한 것이다. 이슬람교는 마호메트의 탄생지(사우디아라비아 메카)에서 비롯되었는데 오늘날 세계 전역으로 퍼져나갔다. 인도와 중국을 포함한 아시아에도 이슬람 신도들이 많다.

- 신도는 일본 고유의 종교다. 그 명칭은 '신들의 길神道'이라는 뜻이다. 여러 신을 숭배하며 자연과 조상에 대한 존경을 강조한다. (신을 뜻하는)가미かみ는 신령들로, (바람이나 나무와 같은) 자연의 힘 혹은 조상의 힘이라고 여겨진다.

인도

인도의 땅덩어리는 히말라야 산맥을 북쪽 국경으로 하는 아시아 남부의 반도 전체를 차지한다. 미국의 약 3분의 1에 달하는 면적이다. 불교와 힌두교는 인도의 풍부한 시각문화 역사에 중요한 영향을 끼쳤다. 이 종교들을 위해 세워진 신전과 사원은 우주의 작은 복제품, 즉 소우주로 설계된 것으로, 신들에 대해 명상하고 경배를 드리는 장소다. 12세기 초에 지금의 아프가니스탄 지역에서 이슬람교인들이 쳐들어와 인도를 몇 세기 동안 지배했다. 이슬람 통치자들은 인도의 랜드마크로 자리잡을 장엄한 미술 작품들을 만들었다. 그 가운데 가장 유명한 것이 타지마할이다.

인도 미술 속의 불교

부처 곧 '깨우친 자'가 될 싯다르타 고타마 Siddhartha Gautama(기원전 563~485)는 지금의 네팔 지역에서 태자로 태어났다. 전통에 따르면, 싯다르타는 안락한 궁전에서 성장했으나, 29세 되던 해에 가난한 사람들과 아픈 사람들의 삶을 본 뒤 수도자가 되어 자신의 부와 세속적 쾌락을 거부했다고 한다. 불교도들은 부처가 명상과 자기 규율을 통해 깨우침을 얻었다고 믿는다. 싯다르타는 이후 나머지 생애 동안 자신과 똑같이 하도록 사람들을 가르치며 보냈다. 사후 그의 삶과 가르침은 인도 전역에서 입에서 입을 통해 전해졌다. 부처의 유해는 화장해서 **사리탑**, 즉 봉분 여덟 곳에 나뉘어 묻혔다. 이 여덟 곳은

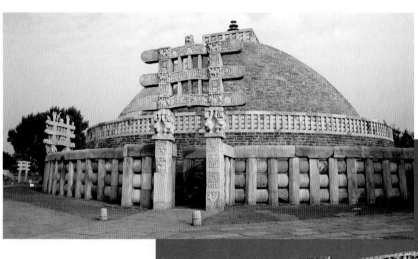

3.57 대사리탑, 기원전 3세기, 기원전 150~50년경 숭가 왕조와 안드라 왕조 때 확장됨, 산치, 인도

3.58 대사리탑의 동문, 산치, 인도

부처의 삶에서 중요한 시기들과 관련이 있다.

인도 산치의 대사리탑은 아소카^{Ashoka}(기원전 304~232) 왕에 의해 거대한 불교 사원의 일부로 건립되었다 **3.57**. 아소카는 기원전 3세기 중반 인도를 다스리던 왕으로서, 힌두교도로 태어났지만, 자신의 군대가 전쟁에서 10만 명 이상의 사람들을 살육한 만행에 수치심을 느낀 후 불교도가 되었다고 전한다. 그는 '경건한 아소카 왕'으로 알려지게 되었으며 인도 전역에 병원과 학교를 지어 자선을 베풀고 평화를 사랑하는 왕이라는 명성을 얻게 되었다. 불교로 개종하고서 아소카 왕은 부처의 유해를 파내 자신이 인도 전역에 지은 수천 개의 사리탑에 나누어주었다.

산치의 대사리탑 주위에는 출입구, 즉 토라나^{torana}가 큰 봉분 주위의 주요 지점 네 곳에 있다. 관능적인 여자의 모습을 한 나무의 정령들이 토라나의 받침대에 매달려 있는데,**3.58** 이들은 출산·풍요·모든 생명의 원천을 상징한다. 10.6미터 높이의 토라나 기둥과 이를 수평으로 가로지르는 보는 부처의 수많은 전생 장면(**자타카**)으로 덮여 있다. 부처의 모습은 보이지 않지만, 빈 왕좌나 발자국 같은 기호가 그 존재를 대신한다. 불교도들은 이런 식으로 부처의 발자국을 따라가게 된다. 순례자들은 동쪽 문으로 들어가 해가 도는 길을 좇아 시계 방향으로 탑을 돈다. 돌난간은 아소카 시대 이후에 만들어진 것으로 이 덕분에 순례자들은 깨달음을 향한 부처의 길을 따라하는 의식으로, 부처의 유해 주위를 돌 때 더 높이 안전하게 올라갈 수 있게 되었다. 이 사리탑과 네 개의 출입구는 3차원적인 **만다라**, 즉 우주의 재창조를 나타낸다.

5세기에 서인도 아잔타에서는 말발굽 형태의 절벽 한쪽 면을 깎아서 동굴 29곳을 만들고 그 안을 불교 조각과 그림으로 가득 채웠다. 벽화는 일부밖에 남아 있지 않지만, 인물 각각의 아름다움과 벽화 장면들의 복잡함은 분명히 드러난다. 대부분은 자카타(전생)의 일부, 당시 통치자가 나오는 장면, 또는 부처의 가르침을 묘사하고 있다. 보살을 그린 그림도 여러 점 있다. 보살이란 열반에 들 수 있었지만 자신을 희생해서 다른 사람들이 깨달음을 얻을 수 있게 돕는 것을 선택한 존재이다**3.59**. 한 벽화에서는 측은지심의 화신인 파드마파니 보살이 찬란한 왕관과 진주 목걸이등 왕자의 차림새를 갖추고 우

아한 자세를 취하고 있다. 보살의 고요한 눈빛이 만족스러움과 깨달음을 암시한다. 보살은 연꽃을 들고 있는데, 연꽃은 진창에서 아름다운 꽃을 피우는 능력 때문에 불교 미술에서 널리 쓰이는 상징이다.

3.59 파드마파니 보살, 1번 동굴. 동굴 벽화, 5세기 후반, 아잔타, 인도

인도 미술 속의 힌두교

힌두교는 최소한 기원전 1000년까지 거슬러올라가는 저 먼 옛날부터 사람들이 믿어온 종교다. 오늘날 전 세계에서 세번째로 큰 종교로, 신자 대다수가 인도에 산다. 힌두교인 사이에서도 개인적 신앙생활과 숭배하는

사리탑stupa: 부처의 유해를 담고 있는 봉분.
자타카jatakas: 부처의 전생 이야기.
만다라mandala: 종종 사각형이나 원을 포함하는 우주를 그린 신성한 도해.

신들의 종류에 많은 차이가 있지만, 모든 힌두교인은 영혼이 영원하다는 믿음을 공유한다. 불교가 권력자의 진흥 정책에 힘입어 성장한 것처럼, 힌두교는 숭배를 장려한 통치자들의 노력, 특히 종교 사원의 건축 덕분에 널리 퍼졌다.

1020년 무렵 비드야다라 왕^{Vidyadhara}(재위: 1003~1035년경)은 인도 북부 카주라호에 힌두교 사원을 포함한 거대한 사원군을 세웠다. 그중 가장 큰 사원이 '칸다리야 마하데바'인데, 이는 창조와 파괴의 신 시바에게 봉헌된 것이다**3.60**. 힌두교도들은 사원을 '우주의 산,' 즉 하늘과 땅을 잇는 연결고리로 보았다. 힌두교 사원에 있는 큰 탑들은 '시카라'라고 불렸으며 산 정상을

상징했다. 하늘 위로 시선을 끄는 수직의 탑들에는 힌두교도들의 열반을 향한 염원 혹은 고통이 끝나기를 바라는 염원이 담겨 있다. 모든 사원에는 시카라 밑의 중앙에 방을 만들어, 이 사원이 섬기는 신상을 안치해둔다. 힌두교 사제의 일은 기도·명상·향 피우기·공양·옷갈아입히기·우유나 꿀을 올리기 등 (신 자체의 화신인) 신상을 모시는 것이다.

칸다리야 마하데바 사원은 태양이 뜨고 지는 방향과 나란히 맞추어져 있고, 출입구 계단은 동쪽에 나 있다. 장식은 수평으로 펼쳐져 있어 사원 주위를 걸으며 얽히고설킨 각종 신상들을 볼 수 있게 한다. 사원의 외부를 뒤덮은 600여 점의 신상은 춤을 추는 듯한 자세를 취하고 있으면서, 사원의 전체 구조에 리듬과 박동의 효과를 준다**3.61**. 장면들 가운데 남성과 여성의 신체적 합일을 묘사한 관능적이고 성애적인 장면이 다수를 차지한다. 남성적 힘과 여성적 힘의 성적 합일은 우주 안의 대립 요소들 사이의 균형 또는 우주의 합일을 나타낸다.

인도 미술 속의 이슬람

16세기 중반에 무굴인(몽고의 정복자 칭기즈칸의 후손들로서, 이슬람교로 개종함)은 북인도 지역을 정복하고

3.60 (아래) 칸다리야 마하데바 사원, 1000년경, 카주라호, 마디아 프라데시, 인도

3.61 (바로 아래) 칸다리야 마하데바 사원 외부 조각 세부

델리에 터를 잡았다. 무굴인들은 페르시아 미술가들을 데려왔는데, 이들은 인도 미술가들과 함께 일하며 인도에서 새로운 화파를 발전시켰다.

'세계를 정복한 자'라는 뜻의 이름을 가진 자한기르Jahangir(1569~1627)는 1600년대 초에 20년이 조금 넘는 기간 동안 무굴 제국을 다스렸다. 이 시기에 나온 아름다운 세밀화3.62에서 자한기르는 모래시계로 된 왕좌에 앉아 있는데, 그 안에서 떨어지고 있는 모래는 시간이 흘러감을 상징한다. 유럽 미술에서 들어온 큐피드들이 통치자 위를 날고 있다. 그들은 왕의 머리를 둘러싼 원광(태양과 달의 결합)에 눈이 부셔 눈을 보호하려고 고개를 돌리고 있다. 왕좌의 아래쪽에는 옷을 입은 큐피드 둘이 모래시계에 자한기르의 천수를 기리는 염원을 새기고 있다. 그러나 자한기르는 그림이 완성된 지 불과 몇 년 만에 죽었는데, 아편과 와인 중독 때문이었던 것 같다. 이후 무굴 제국은 아들인 샤 자한Shah Jahan(1592~1666)에게로 넘어갔다.

그림의 왼쪽에 보이는 네 명의 초상은 자한기르의

삶과 관련 있는 사람들이다. 황제가 건네든 고상한 책을 받고 있는 하얀 수염의 남자는 이슬람 수피 샤이흐Shaykh(신비학자)로, 이름이 셰이크 후사인이다. 자한기르의 아버지는 후계자가 될 아들을 얻고자 그에게 기도를 바쳤다. 이 책은 황제의 선물로서, 아마도 자한기르의 인생 이야기를 상징할 것이다. 그 아래 검은 수염의 남자는 투르크 제국의 통치자라고 짐작되지만, 정확한 정체에 대해서는 학자들 사이에 의견이 분분하다. 그 남자 밑에는 정면을 바라보고 있는 영국의 제임스 1세가 있다. 영국 왕이 무굴 황제에게 보낸 그림을 보고 그린 것이라 초상의 모습이 제임스 1세와 비슷하다. 왼쪽 맨 아래 구석의 인물은 미술가 비치트르Bichitr 자신이다. 비치트르는 자한기르가 왕좌에 오르기 위해 사용했을 계단 위에 자신의 이름도 적어넣었다.

타지마할3.63은 샤 자한이 아내인 뭄타즈 마할Mumtaz Mahal(1593~1631)을 위해 지은 거대한 묘다. 샤 자한은 열네번째 아이를 낳다가 죽은 왕비를 추모하기 위해 이 건물을 만들었다. 타지Tāj는 '왕관'을 의미하는데, 이것이 건물의 원래 이름인지 여부는 알 수 없다. 타지마할은 모스크, 좀더 작은 묘들, 거대한 정원, 그림자가 담기는 연못으로 이루어진 건축 단지의 일부다.

3.62 비치트르, 〈왕들보다 수피 샤이흐를 높게 사는 자한기르〉, 성 페테르부르크 앨범, 무굴 왕조, 1615~1618년경, 종이에 불투명 수채화, 금·잉크, 46.9×33 cm, 프리어 미술관, 스미소니언 협회, 워싱턴 D. C., 미국

3.63 타지마할, 1631~1648, 아그라, 인도

눈부시게 하얀 대리석에 새겨진 글과 샤 자한이 지은 시는 이 건물이 신의 왕좌이고 건물을 둘러싼 정원은 낙원이라는 이야기를 들려준다.

　천상의 정원처럼 빛나는 곳,
　용연향이 가득한 천국처럼 향기가 넘치네.
　그 궁전의 숨결에서는
　감미로운 마음의 꽃다발에서는 향기가 샘솟네.

샤 자한은 나중에 중앙 지하실에 있는 자신의 아내 곁에 묻혔다.

타지마할은 새하얀 대리석에 보석이나 다름없는 돌들을 빼곡이 상감해 만들어서 태양 아래서 아름답게 빛난다. 중앙 돔은 지름이 17.6미터에 높이가 64.9미터다. 구조는 위에서 보든, 사방 어디에서 보든 완벽한 대칭을 이룬다. 돔으로 덮인 네 개의 방은 이 중앙 돔에서 뻗어나가 팔각형 모양의 기단 위에서 균형을 이루고 있다. **미나레트**라고 하는 49.3미터 높이의 탑 네 개가 각각 이 거대한 구조의 모서리를 테처럼 두르고 있다. 미나레트와 끝이 뾰족한 돔은 이슬람 미술의 특징이다. 하얀 대리석에는 기하학 **무늬**와 꽃이나 식물의 **아라베스크** 무늬를 벽옥 상감으로 만들어넣었다. 심판이라는 주제와 연관된 코란 구절들도 볼 수 있다.

중국

중국에서 가장 이른 문명의 흔적은 황허 강과 양쯔 강을 따라 발견되었다. 중국의 첫번째 황제인 진시황제는 기원전 221년 중국 최초의 통일 왕조를 세웠다. 중국의 국경은 이후 역사 속에서 군사적 성공 혹은 실패에 따라 달라졌지만, 오늘날에는 대략 미국과 면적이 같다.

불교와 도교는 중국에서 가장 큰 종교다. 두 종교는 다른 종교뿐만 아니라 유교까지도 통합했다(상자글: 아시아의 철학과 종교 전통, 331쪽 참조). 중국인은 한 사람이 두 개 이상의 신앙을 가질 수 있다고 생각한다. 이런 믿음은 중국 문화 전체에 영향을 끼쳤다. 예를 들어, 중국 미술에서 두루마리 그림은 명상, 자연과 연장자를 받드는 마음을 담으려 한다―이는 불교·도교·유교가 모두 높이 평가하는 덕목이다. 중국의 훌륭한 미술 작품은

무덤에서 많이 발견되는데, 이는 조상 숭배가 널리 퍼져 있었으며 사후세계를 중요시했다는 증거다.

두루마리 그림

중국에서 가장 오래되었다고 알려진 그림은 약 1만 년 전으로 거슬러올라간다. 고고학자들은 도자기, 동굴과 오두막의 벽과 바닥에 그려진 그림을 발견했다. 기원전 200년부터 지금까지 중국 회화는 대부분 비단이나 종이에 먹으로 그려졌으며, 같은 재료가 **캘리그래피**, 즉 서예(정교한 손 글씨)와 시에도 쓰였다. 중국인은 이 세 가지 예술을 불가분의 관계로 여긴다(시서화 삼절: 시, 서예, 회화 참조). 대부분의 중국 회화는 족자나 두루마리로 만들어졌으며, 전투·일상의 풍속·풍경·새와 동물 등을 주제로 다루었다. 두루마리 그림은 마치 우리가 천천히 관조하는 여행을 하는 듯 만들어졌다. 두루마리 그림 미술가들은 작품을 한 위치에서 감상하도록 의도하지 않았는데, 이는 유럽 전통에서 만들어진 미술 작품의 일반적인 특징과 다르다. 중국 회화는 복잡하고 긴 탓에(두루마리 그림의 경우) 관람자는 한 번에 한 부분만을 보게 된다.

도판 **3.64**의 두루마리 〈갈치천이거도^{葛稚川移居圖}〉의 상단 오른쪽에 적힌 글귀는 이 그림이 유명한 중국 문인의 삶의 한 장면을 그린 것임을 말해준다. 자^字가 치천^{稚川}인 갈홍^{葛洪}은 최초의 연금술사(납이나 철로 금이나 은을 만드는 방법을 찾는 사람) 중 한 사람이었다. 또한 도교의 위대한 스승 중 한 사람이기도 했다. 이 그림에서 갈홍은 수은을 함유한 붉은 광물인 진사를 찾아 광저우로 떠나는 중이다. 그는 왼쪽 아래 강물을 가로지르는 다리 위에 있고, 그의 가족이 아래쪽 중간에서 그를 배웅하고 있다. 이 광경은 인간이 자연에 비해 얼마나 보잘것없는 존재인지를 보여준다.

꼬부라진 나무, 가파른 기암 절벽, 높은 폭포로 가득찬 환상적인 풍경은 갈홍이 신비로운 여정을 떠나고 있음을 보여준다. 이는 또한 우리 모두가 삶에서 통과하는 경이로운 길을 상징한다. 족자 전체를 한눈에 다 볼 수는 없지만, 이는 우리가 주위에서 일어나는 모든 일을 한 번에 다 볼 수 없는 것과 같다. 선^禪 철학에서는 우주 전체를 오직 정신으로만 이해할 수 있으며, 깨달음은 그렇게 얻는 것이라고 여기는데, 이 그림은 그

미나레트minaret: 주로 모스크 위에 있는 좁고 기다란 탑으로 이곳에서 신도들에게 기도를 명한다.

무늬pattern: 요소들이 예상할 수 있게 반복되어 배열된 것.

아라베스크arabesque: 식물의 기하학적인 선과 형태에서 유래한 추상적인 패턴.

캘리그래피calligraphy: 감정을 표현하거나 섬세한 묘사를 하는 손글씨의 예술.

제화시colophon: 중국 두루마리에 작가, 소유자 또는 관객이 쓴 첨언.

시서화 삼절: 시·서예·회화

중국 사회에서는 재능이 뛰어난 서예가들이 깊은 존경을 받았다. 오늘날 사용되는 글자는 최소한 진나라(기원전 221~207)까지 거슬러 올라간다. 중국 서예가들은 붓놀림, 선의 굵기, 획의 빠르기를 조절해 분위기를 전달했다. 숙련된 서예가는 자신의 글을 통해 우아함, 정중함, 슬픔, 또는 즐거운 충일감을 전달할 수 있었다. 역사적으로 많은 시인이 서예가가 되었고 자기 시의 분위기를 가장 유력하게 표현할 수 있었다. 또한 많은 화가가 서예가였는데, 이 두 가지 예술 형태는 붓을 다루는 데 뛰어난 기술을 필요로 했기 때문이다.

송나라(960~1279) 때는 '사대부'라 불리는 화가들이 자기의 그림 옆에 자신의 시 또는 다른 시인의 시를 적었고, 이러한 전통은 오늘날까지 이어지고 있다. 글을 써넣기 위한 공간은 그림에서 왼쪽에 남겨졌다. 이 공간은 예술가가 서명을 남기는 곳일 뿐만 아니라, 장면을 설명하거나 그림을 봉헌하거나 시를 덧붙이기 위한 곳이기도 했다.

중국인들은 화가가 쓴 것이든 아니든 간에 그림에 기입된 것이면 작품의 일부라고 본다. 종종 작품의 저작권을 주장하거나 어떤 부분을 찬사하기 위해 그 부분에 인장이나 도장을 찍었다. **제화시**는 보통 검은 물감으로 작품의 작가나 숭배자들이 시나 작품에 대한 역사적 사실을 적은 것이다. 그러므로 글이나 제화시가 많은 두루마리 그림은 그만큼 많은 사람들이 감상했다는 뜻이며, 이는 그림에 얽힌 이야기의 한 부분이 된다.

런 철학에 대한 은유다. 갈홍은 구불구불한 길을 따라가고, 그러다 마침내 왼쪽 위에 보이는 새로운 마을에 다다르게 될 것이다. 그림에서 그의 목적지는 현재 있는 곳보다 더 높은 위치에 있다. 이는 도교 회화에서 흔히 쓰는 장치로, 주인공이 정신적 여로에서 성장할 것을 암시한다. 그림 안의 인물들처럼 관람자도 어떤 방향으로든 정처 없이 떠돌다가 새로운 땅을 탐험하고 도전에 직면할 것이다. 이 모든 것은 삶의 여정에 대한 은유다. 저 멀리 솟아 있는 산은 아직 오지 않은 여정을 의미한다.

〈청명상하도淸明上河圖〉**3.65**는 중국에서 가장 유명한 두루마리 그림 중 하나로, 지금 보는 것은 5미터 두루마리의 일부분이다. 이 그림은 국보로 꼽힐 정도로 귀한 데다 손상되기 쉬운 상태라 잘 공개되지 않는다. 대단한 명성과 흥미를 끄는(도난과 복제가 빈번함) 사연 덕분에 '중국의 모나리자'라는 별명을 얻었다. 2002년 베이징 국립박물관에서 이 그림을 전시했는데, 관람자이 너무 몰려든 바람에 이 크고 복잡한 장면을 보는 데 단 5분씩만 보게 하는 사태가 벌어졌다.

이 그림에는 약 1000년 전 송나라 때의 풍속이 담겨 있다. 청명淸明은 봄을 즐기고 조상의 은덕을 기리는 연중 명절이다. 미술가가 이 명절을 그리고자 했다는 증

3.64 왕몽, 〈갈치천이거도〉, 1360년경, 걸개 두루마리, 종이에 먹과 채색, 139×58.1cm, 베이징 고궁박물관

3.65 장택단, 〈청명상하도〉, 북송, 11세기, 두루마리, 비단에 먹과 채색, 25.4cm×5.2m, 베이징, 고궁박물관

3.66 장택단, 〈청명상하도〉, 세부

쪽틀 캐스팅piece mould casting: 금속 물체를 주조하는 방식으로, 여러 조각으로 나뉜 주형이 다시 합쳐진 다음 최종적인 조각이 되는 방식.
추상abstract: 형상이 단순화되고, 일그러지거나 과장된 형태로 나타나는 미술 작품. 약간 변형되어 알아볼 수 있는 형태이기도 하고, 완전히 비재현적인 묘사를 보이기도 한다.

히 묘사한 것으로 인해 사랑을 받는 작품이다. 장택단張擇端이 그렸다고 알려진 유일한 작품인데, 그의 삶에 대해서는 알려진 바가 없다. 화가의 이름은 그림의 왼쪽 끝에 찍힌 인장 중 하나에 1186년 장저라는 남자가 이 두루마리를 칭송한 글에서만 확인할 수 있다.

죽음과 사후세계

몇천 년 동안 중국인들은 조상을 숭배해왔다. 조상이 죽은 후 초자연적 존재가 되어 신과 소통하고 산 자를 지켜준다고 믿었다. 중국인들은 조상의 무덤에 진귀한 물건을 묻어 공경하는 마음을 보여주곤 했다. 이르게는 상나라(기원전 1700~1050년경) 때부터 무덤에 일용품을 넣어서 망자가 사후세계에서도 필요한 물품을 지니게 했다. 다음 세상에서 망자를 보필하리라는 믿음에 따라 사람과 동물도 희생되었다. 오늘날에도 비슷한 풍습이 남아 있다. 중국인들은 종종 돈, 음식 등의 물건들을 태우면서 그 물건들이 조상의 영혼에 가닿기를 희망한다.

상나라 통치자들의 무덤에는 옥, 금, 상아, 그리고 특히 청동으로 만든 많은 사치품들이 함께 묻혔다. 이 시기의 청동 조각은 **쪽틀 캐스팅**이라는 방법으로 만들었는데, 틀을 여러 부분으로 자른 다음 녹인 청동을 부어 넣기 전에 재조립하는 것이다.

어떤 무덤에서 청동 굉(뚜껑 달린 그릇 **3.67**)이 발견되었다. 예식에서 술을 따를 때 쓰던 것이다. 주둥이는 날카로운 이빨이 있고 머리에 뿔이 달린 용의 모습이다. 용은 중국 미술에서 가장 흔하게 쓰인 모티프 중 하나로, 행운·힘·영생을 상징한다. 옆면의 마치 미로 같은 **추상**적인 도안은 도철饕餮(중국 고대 괴물)이라 불린

거는 없으나, 시간이 지나면서 청명과 연결되기 시작했다. 두루마리 그림은 오른쪽부터 왼쪽으로 읽는데, 〈청명상하도〉는 고요한 풍경으로 시작한다. 그러나 곧 왁자지껄해져서, 800명이 일상적인 활동을 하고 있는 모습이 거리의 상인들, 동물, 가게, 다리, 배 등을 자세

3.67 의례용 술잔(광), 상나라 후기, 기원전 1700~1050년경, 청동, 16×8.2×21.5cm, 브루클린 박물관, 뉴욕

다. 악령을 물리치고 조상의 영혼을 보호하기 위한 것이었다.

한나라(기원전 206~서기 220)의 귀족 여성이었던 대후軑侯 부인(기원전 168년 사망)의 묘가 1972년에 발굴되었는데, 사후세계로 보내려던 많은 물건들이 함께 나왔다. 대후 부인의 관에는 눈부시게 화려한 그림이 그려진 비단 천**3.68**이 덮여 있었는데, 그 위에 다시 나무 관이 여러 겹 놓여 대후 부인의 관을 보호했다. 비단 천은 알파벳 T자 모양이다. 수평의 넓은 부분의 꿈틀거리는 용, 금빛 달 위의 두꺼비, 붉은 해 위의 까마귀는 하늘을 나타낸다. 맨 위 중앙 부분의 붉은 뱀에 둘러싸인 인물은 황실의 조상으로 짐작된다. 무덤의 주인인 대후 부인은 비단 천의 중간 아래쯤에 있는 하얀 단 위에 서 있다. 하늘나라로 올라가기를 기다리는 중이다. 부인 위에는 새가 한 마리 있으며, T자의 교차 지점에 무릎을 꿇고 있는 두 사람은 수호자나 안내자로 여겨진다. 용들이 온몸을 비틀면서 교차하고 있는 옥환은 벽璧 — 종종 천국의 상징으로 사용됨 — 이라고 하는데, 단 위에 서 있는 대후 부인의 아래쪽에 있다. 학자들에 따르면, 이 비단 천은 부인의 장례와 하늘나라로 가는 여정을 보여주는 것이거나 아니면 천상, 지상, 지하라는 세 가지 영계에 대한 생각을 보여주는 것이다.

일본

일본은 아시아 동쪽 해안의 많은 섬으로 이루어진 나라로, 면적은 미국 캘리포니아와 비슷하다. 고유의 문화적, 종교적 전통과 아시아 대륙으로부터의 영향이 결합된 일본 미술은 부처와 왕들의 이야기, 그리고 (현대에 와서는) 평범한 사람들의 삶까지도 반영한다. 일본인은 빈번히 발생하는 해일, 지진, 화산 폭발에 취약한 환경으로 인해 자연에 대한 깊은 경외심을 가지고 있다. 일본의 전통 종교인 신도에 따르면, 가미라고 불리는 신령들은 자연을 포함해서 어디에나 존재한다. 많은 일본인은 신도의 여러 측면을 불교 신앙과 결합한다. 일본인은 자연에 대한 경외심, 명상, 조용한 사색, 정신 수련에 대한 열망이 있으며, 이는 그들이 만들어 낸 미술에서도 엿보인다.

다도

다도는 전통적으로 차를 마시는 의식을 일컫는 단어다. 선불교에 뿌리를 둔 다도는 일상생활에서 평화와 위안을 찾도록 돕는다. 불교 교리는 삶의 세속적인 것들을 관조하는 수련을 통해 깨달음에 이르는데 다도는 그런 관조를 촉진하기 위해 만들어졌다. 다도는 집중력을 강화시키는 환경을 만드는 데도 일조한다. 다인은 차를 내오고 다원을 가꾸어서 명상에 좋은 분위기를 만들어 내는 훈련을 여러 해 동안이나 한다. 16세기의 차 장인인 센노 리큐千利休는 다도를 발전시켰다. 센노의 찻집 중 유일하게 남아 있는 교토 다이안 다실의 **3.71** 소박한 방은 자연 재료로 만들어졌는데, 예를 들어 벽에는 진흙을 바르고 테두리와 천장에는 대나무와 다른 나무를 댔다. 창은 종이로 만들고 다다미(바닥 장판)는 짚으로 만들었다. 이 단출한 방에는 '도코노마床の間'라고 불리는 벽감에 있는 족자 그림이나 작은 꽃다발 외에는 어떤 장식도 없다.

다도는 오랜 시간이 걸리기도 한다. 차를 우려낸 다음 마시며 조용히 대화를 한다. 이 의식은 한 사람이 신발을 벗은 후 무릎을 꿇고 겸손을 표하며 집 안에 들어오는 것으로 시작된다. 사색적인 분위기 덕분에 참가자들은 대화를 즐기고, 의식에 사용되는 물건들을 감상할 수 있게 된다. 후지 산 정상의 눈과 그 밑의 땅덩어리

일본 정부는 일본 전통 미술을 보존하고 기술을 보호하기 위해 뛰어난 전통 예술가들을 '중요무형문화재'(일반적으로 '살아 있는 국보'라고 함)로 지정한다. 사사키 소노코佐々木孑는 쓰무기(명주) 직조라고 알려진 전통 옷감을 짜는 기술 덕분에 살아 있는 국보로 지정되었다.
여기서 그녀가 자신의 작업에 대해 설명한다.

3.69 사사키 소노코, 〈하늘 안의 바다〉, 2007, 명주실과 식물성 염료, 180×130.1cm, 작가 소장

미술을 보는 관점
사사키 소노코: 일본의 미술과 전통

"나는 쓰무기(명주)의 촉감과 모습이 아주 매력적이라고
생각하여 명주짜기 작업을 하고 있다. 쓰무기 실은 면사와는
달리 질기고 물을 막아내며 광택이 나는 긴 실로 이루어져
있다.

사실 쓰무기는 원래 시골 여인들이 밭일이 끝난 후 누에를
재배하여 만드는 천이었다. 따라서 쓰무기 직조는 항상 지구,
자연, 특히 자연의 아름다운 풍경들을 돌아가며 보여주는
일본의 사계절과 연관이 있다. 나는 항상 내 오감을 사용해서
색에 대해 날카롭게 지각하도록 노력하는데, 이는 내가
작업에 다양한 색을 쓸 수 있도록 해준다. 내가 사용하는
색도 자연으로부터 나온다. 천을 물들이는 데 사용하는
염료는 사계절 동안 나는 뿌리, 꽃, 과일로 만들어진다.

물, 빛, 바람 또한 쓰무기 직조에 필수적이다. 물은
경외심을 불러 일으키는 중요한 요소인데, 실을 염료에 담가
끓인 다음 헹궈내야 하기 때문이다. 그리고 햇빛과 바람은
염색한 실을 말리는 데 필요하다.

베틀로 짠 쓰무기 천은 재단하여 일본 전통 의복인
기모노를 만든다. 다시 말해, 내 작업은 누군가가 그것을
입었을 때에만 의미와 가치를 갖게 된다. 이때 사계절이 다시
한번 중요해진다. 나는 계절에 따라 천의 색깔을 미세하게
바꾼다. 내가 만든 기모노를 입은 사람들은 그 계절감을 높이
평가한다. 이렇게 예술가와 기모노를 입는 사람은 계절에
대한 생각을 공유하는 것이다. 이는 곧 여자들에게 대를 이어
내려온 전통으로, 일본 고유의 문화라고 생각한다.

내가 살아 있는 국보로 지정된 까닭은 잘 모르지만,
나에게는 남은 일생 동안 쓰무기 예술과 문화를 꾸리고
보호할 책임이 있다는 것은 안다. '색조의 길'과 '직조의 길'을
지금 그리고 영원히 좇을 수 있어서 참으로 행복하다. 다시
태어난다고 해도 나는 똑같이 쓰무기 짜기를 선택할 것이다.
나에게 천을 염색하고 짜는 것보다 매력적인 일은 없기
때문이다."

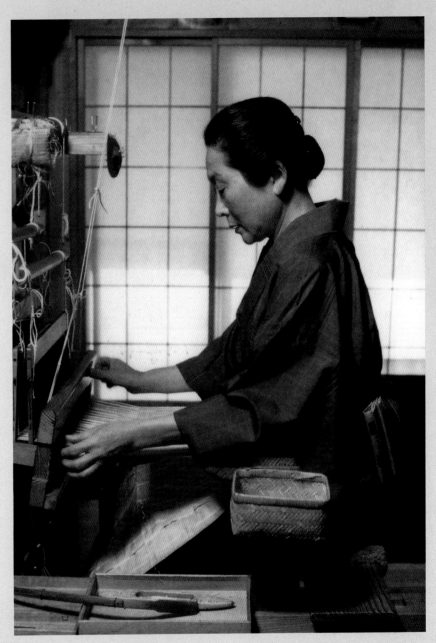

3.70 베틀에 앉아 작업중인 사사키 소노코

3.71 센노 리큐, 다이안 다실, 내부, 1582년경, 묘키안, 교토

알아차릴 수 있다. 이 다완을 쓰는 사람들은 이것이 땅의 재료로 만들어진 과정을 생각하면서, 추상적인 디자인에 감탄하고, 손에 쥐고 있을 때의 감촉을 즐긴다. 이런 의식을 통해 삶의 속도를 늦추고 삶의 매 순간에 주목하는 수련을 한다.

스토리텔링

일본 미술 중 스토리텔링의 오래된 사례 중 하나는 나라에 있는 불교 사원 호류지法隆寺의 불전에 있다**3.73**. 불전의 한쪽에는 〈배고픈 호랑이〉라고 알려진 자타카(부처의 전생 이야기)가 그려져 있다. 이 그림은 **연속적 서사 기법**을 사용하고 있는데, 이는 한 이야기의 여러 장면을 하나의 회화 공간에서 보여준다는 뜻이다. 이 이야기에서 부처는 굶주린 어미 호랑이와 새끼들을 구하기 위해 자신의 몸을 희생한다. 부처는 우선 절벽 위에서 옷을 나무에 조심스럽게 걸고 있는 모습으로 나타난다. 그의 호리호리한 몸은 그 주위에 있는 자연 요소들의 곡선을 그대로 따라 보여준다. 그다음 부처는 절벽에서 뛰어내리고, 마지막으로는 골짜기 아래에 있는 호랑이들에게 잡아먹힌다.

『겐지 이야기』는 일본 문학의 위대한 작품 중 하나다. 11세기 헤이안 쿄(오늘날의 교토) 궁궐 궁녀였던 무라사키 시키부紫式部(978~1016년경)가 쓴 이 이야기는 겐지 왕자의 애정 행각을 그리고 있다. 각 장은 슬픈 분위기로 가득차 있고, 현세의 행복이란 덧없는 것이며

를 추상적으로 보여주기 때문에 후지 산이라 불리는 다완은 그 유명한 산을 떠올리게 한다**3.72**. 자연에서 따온 형태와 인간이 만든 물건의 통합을 보여준다. **라쿠 다완**樂茶碗이라고 알려진 이러한 종류의 일본 자기는 다도에서 사용되었다. 각 자기는 저마다 불규칙한 **질감**과 무늬를 갖고 있지만 간단해서 참가자들은 작은 부분도

3.72 혼아미 고우에쓰, (후지 산이라 불리는) 다완, 에도 시대, 17세기 초, 라쿠 다완, 높이 8.5 cm, 사카이 컬렉션, 도쿄

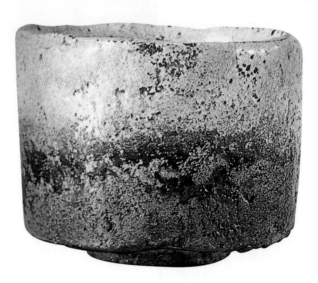

라쿠 다완樂茶碗: 차 예식을 위해 만들어진 수제 소성 도자기.
질감texture: 작품 표면의 특성. 예를 들어 고운/거친, 세밀한/성근 등이 있다.
연속적 서사 기법continuous narrative: 한 이야기의 여러 가지 부분이 하나의 시각적 공간 안에 나타나는 경우.
대각선diagonal: 수평이나 수직이 아니라 사선으로 지나가는 선.

우리가 하는 행동은 항상 그에 따른 결과를 가져온다는 불교식 사고를 반영한다. 도판 **3.74**에 보이는 두루마리 부분을 포함해 남아 있는 일본 회화 중 가장 오래된 몇몇 작품이 『겐지 이야기』를 그리고 있다.

이 두루마리는 오른쪽에서 왼쪽으로 펼치면서 이야기의 각 부분을 보도록 되어 있다. 이 장면에서 우리는 소위 '지붕이 날아간' 원근법을 통해 왕자를 볼 수 있다. 이 원근법 덕분에 관람자는 궁전의 사적인 공간 안을 엿보게 된다. 인물을 평면적으로 묘사하고, 강한 **대각선**을 사용해서 관람자를 장면 안으로 끌어들이는데, 모두 일본 회화에서 자주 쓰였던 방식이다. 엄격한 대각선과 수직선은 그림 안에서 공간을 나눌 뿐만 아니라 극적 긴장감을 자아낸다.

이 장면에서 겐지는 첫아들의 이름을 지어주는 중이다. 하지만 겐지와 그 아내만 아는 사실이 있으니, 겐지가 안고 있는 아이가 실은 겐지 아버지의 아들이며, 겐지는 그 아이를 제 자식으로 기르라고 강요받고 있다는 것이다. 겐지는 두 개의 장막 사이에 갇혀 있고 지면의 상단부에 부딪혀 고개를 찌부린 채 밀실의 공포에 질린 모습으로 앉아 있어, 함정에 빠진 그의 기분을 보여준다. 이야기에 따르면 겐지는 벌을 받고 있는 중이다. 겐지가 아버지의 아내 중 한 명과 바람을 피운 적이 있었기 때문이다.

3.73 〈배고픈 호랑이〉, 호류지 다마무시 불전의 패널, 나라, 아스카 시대, 650년경, 나무에 옻칠, 불전 높이 2.3m, 호류지 보물관, 도쿄

3.74 『겐지 이야기』의 한 장면, 헤이안 시대, 12세기 초반, 두루마리, 종이에 먹과 채색, 21.9×47.9 cm, 도쿠가와 미술관, 나고야

우키요에

'떠도는 세계'를 의미하는 일본어 '우키요'는 삶은 속절 없으며 매 순간을 음미해야 한다는 불교 사상에서 나온 말이다. 우키요에浮世繪, 즉 '떠도는 세계를 그린 그림'은 17세기에 오늘날의 도쿄에 해당하는 에도의 유흥가를 주름잡던 인물들과 장면들을 보여주기 위해 **목판화**로 만들어지기 시작했다. 그 소재는 사창가·게이샤·연극배우 등이었고, 나중에는 풍경과 여러 계층의 여성 이미지로도 나타났다. 판화가인 기타가와 우타마로喜多川歌麿(1753~1806)는 미인도, 즉 아름다운 여성들의 그림에 뛰어났다**3.75**. 우키요에 미술가들이 목판화를 택한 것은 이를 통해 대중을 위한 비싸지 않은 그림을 대량으로 생산할 수 있었기 때문이다. 1860년대부터 우키요에 판화는 유럽과 아메리카에서도 아주 인기 있는 수출품이 되었다(자포니즘: 프랑스 미술가들에 끼친 우키요에의 영향 참조). 가츠시카 호쿠사이의『후지산의 36경』연작은 대중적인 우키요에 연작으로 여전한 인기를 누린다(Gateways to Art: 호쿠사이, 346쪽 참조).

토론할 거리

1. 종교와 철학은 아시아의 미술 작품에 어떻게 반영되었는가? 인도, 중국, 일본의 사례를 들어보라.
2. 인류와 자연의 관계는 아시아의 많은 미술 작품에서 강렬한 요소다. 이 장에서 소개된 미술 작품 중 세 점을 들어 미술가의 자연에 대한 해석을 살펴보라.
3. 중국 두루마리 그림은 아주 특징적인 미술 작품이다. 그것을 보는 방법, 미술가에게 필요했던 기술 등 두루마리 그림의 형식에 대해 이야기하라. 두루마리 그림의 이런 특징은 지금까지 보던 회화와 어떻게 다른가?
4. 종교와 정치 지도자들은 종종 특정한 시대 혹은 문화에서 만들어진 미술 작품의 종류와 수에 영향을 준다. 통치자 또는 지도자가 아시아 미술에 영향을 준 사례 두 가지를 들어보라. 그는 어떤 역할을 했는가?

목판화 woodblock: 나무판에 이미지를 깎아 넣는 양각 판화.

인상주의 화가 impressionist: 19세기 말 빛의 효과가 주는 인상을 전달했던 양식을 사용한 화가.
구성 composition: 작품의 전체적 디자인이나 조직.
외곽선 outline: 대상이나 형태를 규정하거나 경계를 짓는 가장 바깥쪽 선.

3.75 기타가와 우타마로, 〈두 명의 게이샤〉, 18세기 후반, 목판화, 32×19cm, 빅토리아앤앨버트 박물관, 런던

자포니즘: 우키요에가 프랑스 미술가들에게 미친 영향

자포니즘은 일본 미술가들의 작품이 많은 유럽
미술가들에게 어떤 방식으로 영향을 끼쳤는지 설명하는
용어다. 일본 판화는 종종 그림자보다는 선을 사용해서
공간을 묘사하고, 장면을 자르고, 대상을 평평하게 만들었다.
클로드 모네, 카미유 피사로, 에드가 드가처럼 일본 판화를
공부한 **인상주의 화가**들은 기울어진 각도, 밝은 색채, 촘촘한
무늬 등을 자신들의 작품에 섞어넣기 시작했다. 마찬가지로,
앙리 드 툴루즈-로트레크는 일본 기술에 영향을 받은
판화를 만들었고, 에두아르 마네와 빈센트 반 고흐는 그림에
일본 판화를 그려넣기 시작했다.

미국 화가 메리 카사트Mary Cassatt(1844~1926)는 생애
대부분을 프랑스에서 살았고 인상주의 화가들과 함께
전시했다. 카사트는 1890년 파리에서 전시된 일본 판화가
기타가와 우타마로의 판화 100여 점을 본 후, 친구에게
우타마로에 열광하는 편지를 보냈다. 그후 카사트는
우타마로의 양식과 아주 비슷한 판화를 만들기 시작했다.
카사트 자신은 그림에서 항상 여자의 일상적인 삶에
주목했다. 우타마로의 한 판화**3.75**와 카사트가 파리에서
이 일본 미술가의 작품을 보고 3년 후에 그린 그림**3.76**을
비교해보면, 카사트가 우타마로의 기법을 모방했다는 사실을
뚜렷하게 알 수 있다.

두 장면은 **구성**이 매우 비슷하다. 각각 오른쪽 위에서
왼쪽 아래로 내려오는 강한 대각선 구도를 채택한다.
우타마로의 아름다운 여성은 가볍게 악기를 연주하고 있고,
카사트의 그림에서는 어머니가 아이의 발을 다정하게
문지르고 있다. 어머니의 오른쪽 팔과 악기 연주자의 오른쪽
팔은 모두 그들이 들고 있는 대상과는 대조적으로 엄격하게
수직적이다.

우타마로의 그림 속 여인의 옷은 완전히 윤곽선으로
표현되어 있고, 인물의 부피감이나 옷의 그림자를 만들려는
노력은 전혀 보이지 않는다. 이와 유사하게, 카사트는
어머니에게 넓은 줄무늬 옷을 입혀, 우타마로가 그린 여인의
외곽선과 비슷한 선적인 효과를 내고 있다. 우타마로 판화의
배경은 거의 비어 있고, 이는 흐드러진 꽃무늬와 글씨가
가득한 악보를 제외하고는 여인 뒤에 어떤 공간도 없음을
표현한다. 카사트는 배경을 공간으로 채웠지만, 요란한
꽃무늬가 일본 작품의 꽃을 환기시킨다.

마지막으로, 일본 판화는 종종 그 인물을 다양한 시점에서

바라본다. 우타마로의 여인은 바로 정면에서 본 모습이지만,
그 여인이 입은 옷 아랫부분, 음악과 악기 일부분은 위에서
본 모습이다. 이와 유사하게 카사트의 그림에서도 장면이
다양한 시점에서 묘사되었다. 예를 들어, 관람자는 아이의
몸, 배경의 옷장, 오른쪽 아래 모서리의 물병을 같은
높이에서 정면으로 보게 된다. 하지만 귀퉁이에 놓인 물이
담긴 대야와 깔개는 위에서 본 모습이다.

3.76 메리 카사트, 〈어린아이의 목욕〉,
1893, 캔버스에 유채, 100.3×66cm,
시카고 미술원

Gateways to Art
호쿠사이의 '가나가와 해변의 큰 파도': 후지 산—일본의 신성한 산

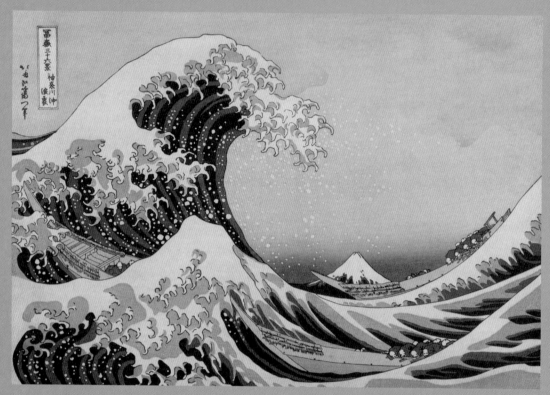

3.77 가츠시카 호쿠사이, '가나가와 해변의 큰 파도', 『후지 산 36경』 중, 1826~33 (인쇄는 후대), 판화, 채색목판, 22.8×35.5cm, 국회도서관, 워싱턴 D. C.

용맹스러운 움직임은 후지 산의 영원하고 정적인 형태와 뚜렷하게 대조를 이룬다. 판화에는 하늘과 얽혀들어가는 큰 파도에서 음양의 추상적인 형태**3.78**가 나타난다. 그러고 나서 후지 산과 그 왼쪽에 있는 배로 초점이 조금씩 이동한다.

이 연작의 모든 장면은 후지 산의 안정적인 형태를 사람들의 일상적 활동(덧없는 삶)과 대조시키고 있다. '가나가와 해변의 큰 파도'에서 호쿠사이는 에도 지역에서 일했던 어부들의 힘든 삶과 자연의 힘에 맞서는 그들의 용기를 보여준다. 어부들의 목숨이 위기에 처해 있기에 호쿠사이도 자신의 필연적인 죽음에 대해 생각했을 것이다. 이 판화를 만들었을 때 그는 70대였다. 호쿠사이는 여기서 인간과 자연의 균형과 조화를 보여주고 있다.

3.78 음양의 상징

가츠시카 호쿠사이의 연작 『후지 산 36경』은 당시 너무 유명해서 호쿠사이는 전경 46장을 그렸다. 일본에서 가장 큰 산인 후지 산은 나라의 상징이었고, 또한 불교 신자와 신도 신자 모두에게 신성한 산이다. 1708년 이후로 폭발한 적은 없지만 여전히 활화산이기 때문에 특히 강력한 가미, 즉 신령이 있다고 여겨진다. 호쿠사이가 만든 연작 가운데 하나인 '가나가와 해변의 큰 파도'**3.77**에서 후지 산은 이 장면에서 유일하게 움직이지 않는 부분이다. 따라서 이것은 안정감을 주는 아주 강력한 힘이 된다. 배를 덮치는 파도의

3.3 인도·중국·일본의 미술 관련 이미지

1.122 중국 귀에서 발견된 제기, 기원전 1600~1100, 125쪽

4.11 진시황릉에서 나온 병사들, 기원전 210년경, 462쪽

4.35 이세 신궁, 4세기, 1993년 재건, 481쪽

1.118 〈우주의 꿈을 꾸고 있는 비슈누〉, 450~500년경, 122쪽

4.23 〈부처의 일생〉, 서기 475년경, 472쪽

4.124a b 바미얀의 대불(2001년 파괴되기 전), 6세기 또는 7세기, 549쪽

4.45 〈시바 나타라자(춤의 신)〉, 11세기, 488쪽

1.123 목계, 〈육시도〉, 1250년경, 126쪽

4.111 〈산죠전 침공〉, 13세기 말, 537쪽

2.129 푸른색 유약으로 장식한 도자기, 1425~1435, 252쪽

1.125 티베트 드레풍 사원 승려들이 만든 아미타 만다라, 127쪽

1.146 〈정원사들을 감독하는 중인 황제 또는 바부르〉, 1590년경, 140쪽

1.152 꽃 모양 패턴의 파시미나 카펫, 17세기 후반, 144쪽

4.90 곤룡포를 입고 있는 옹정제의 초상화, 1723~1735, 521쪽

2.43 기타가와 우타마로, '윗방의 연인', 1788, 194쪽

1.148 안도 히로시게, '교바시 대나무 강변', 1857, 141쪽

4.101 텐안먼에 걸린 마오쩌둥 초상화, 529쪽

2.32 홍 리우, 〈공백기〉, 2002, 186쪽

3.4

아메리카의 미술

Art of the Americas

아메리카: 시작은 언제인가

인간이 아메리카 대륙에 처음으로 발을 디딘 것이 언제인지는 정확하지 않다. 그러나 학자들은 1만 5000년에서 1만 8000년 전에 한 무리의 사람들이 아시아와 북아메리카를 잇고 있던 땅을 건너왔으며, 그전에는 아메리카에 한 사람도 살지 않았다고 믿고 있다. 매머드 뼈를 전문적인 솜씨로 다듬어 만든 창촉이 1929년에 뉴멕시코 클로비스의 한 농장에서 발견되었고 연대는 1만 1500년 전까지 거슬러올라간다. 이 클로비스 촉과 유사한 창촉들이 북아메리카 전역에서 발견되고 있는데, 이는 동일한 수렵 기술을 사용했던 사람들이 이 대륙에 살았음을 나타낸다. 좀더 최근에는 칠레(아마도 1만 2500년 전에 만들어진), 미국의 오레곤(1만 4300년 전), 버지니아(1만 5000년 전)에서도 창촉이 발견되었다. 그래서 많은 학자들은 클로비스 창촉이 만들어지기 오래전에도 아메리카에 사람이 살았다고 생각하게 되었다.

남아메리카, 고대 멕시코와 중앙아메리카(메소아메리카), 북아메리카에 있었던 초기 문명의 흔적은 그들이 남긴 미술과 건축을 통해 더듬어볼 수 있다. 이들의 후손 가운데 일부는 여전히 아메리카에서 살면서, 고유의 언어로 이야기하고, 고대의 문화 관습을 이어가며 몇백 년이나 된 예술 전통을 따르고 있다. 그러나 15세기부터 유럽인이 건너오면서 토착민들의 생활 방식은 급격하게 바뀌었다. 유럽 정착민들은 토착민들이 세운 거대한 도시와 훌륭한 예술 작품들을 파괴했는데, 특히 금전적 가치 때문에 금과 은으로 만든 작품들을 녹여버렸다. 다만 유적이 충분히 남아 있어 아메리카 대륙에서 사람들이 어떻게 살았는지를 짐작하게 해준다. 토착민은 두

대륙 전역에 흩어져 살았고 엄청나게 다양한 문화를 향유하면서 동시에 몇몇 관심사를 공유하고 있었다. 그들의 미술에는 사회가 구성된 방식, 문화적이고 영적인 믿음, 그리고 자연과의 연관성이 반영되어 있다.

남아메리카

기원전 3000년경부터 안데스 산맥 주위는 차빈, 파라카스, 나스카, 모체, 티와나쿠, 잉카 등 많은 문화의 발상지였다. 안데스 미술가들이 만든 물건들은 지역 환경과 자원을 반영했으며, 동물·식물·사람이 **양식화**된 형태로 재현되었다. 사람들은 인간의 영역과 초자연적 영역이 병행한다고 믿었고, 이런 믿음은 세계의 기원

3.79 (오른쪽) 남아메리카 지도

고대 아메리카 미술을 푸는 실마리

우리는 고대 아메리카의 미술가들이 얼마나 기술적으로 뛰어났는지 분명하게 알고 있다. 하지만 오늘날 보는 이 몇 안 되는 작품들이 몇백 년 전에 만들어진 미술을 대표한다고 확신할 수 있을까? 돌, 뼈로 만든 물건과 도자기는 살아남았으나, 썩는 재료—천, 나무, 몸 위에 잉크로 그린 디자인—로 만들어진 것은 그러지 못했다. 미술가들이 만들어낸 것을 두고 왜 만들었는지, 왜 특정한 양식을 골랐는지, 무엇을 의미하는지 등을 알아내기란 매우 어렵다. 하지만 몇 가지 실마리는 있다.

• 토착민들은 입으로 전해진 구술사, 나무껍질로 만든 책에 적힌 설명, 돌 기념비에 새겨진 문구를 남겼다. 마야인들의 복잡한 글이 해독되었고, 이는 그들이 어떻게 생각하고 살았는지에 대해 방대한 양의 정보를 제공했다.

• 유럽인들이 아메리카에 도착해서 본 것을 설명한 글들이 있다. 그들은 종종 자신들이 마주친 문화를 완전히 잘못 이해했으므로, 학자들은 이 설명을 주의 깊게 해석해야 한다. 다른 유럽인들은 정복 이후 수십 년 동안 아메리카 토착민들이 써놓은 역사를 해독했다.

• 과학적 증거—고고학 증거와 DNA 증거 등—가 더 많은 자료를 제공해서, 물건이 어떻게 만들어지고 사용되었는지를 전문가들이 해석할 수 있게 해준다.

에 대한 신화와 미술가들이 만든 이미지를 통해 전해졌다.

차빈 문화와 파라카스 문화

차빈Chavín 문화는 남아메리카에서 가장 오래된 문화 중 하나다. 차빈 사람들은 기원전 900년 즈음 페루의 차빈 데 우안타르에 가장 중요한 순례지를 세웠다. 이곳에서는 훌륭한 사원과 정교한 돌 기념비가 두드러진다.

라이몬디Raimondi 석비는 인간과 동물의 속성을 모두 가진 신을 복잡하게 묘사한다. (돌 표면에 정교한 조각이 새겨져 있어 드로잉을 통해 그 디자인을 잘 볼 수 있다.3.80) 이 석비의 하단에는 독수리의 발톱이 달린 생명체가 새겨져 있다. 이 형상이 손에 든 지팡이 두 개의 표면에 얼굴, 뱀, 소용돌이, 식물이 잔뜩 얽혀 있다. 머리쓰개는 끝이 두루마리처럼 말려 있는 모양인데, 이것이 구성의 반 이상을 차지한다. 이 생명체는 마치 사냥감에 몰래 접근하는 재규어처럼 눈을 위로 치켜뜨고 있다. 석비를 뒤집어 보면 마치 위에서 내려오는 것처럼 보이는 두번째 생명체가 있다. 이 생명체의 눈은 악어 주둥이처럼 생긴 코 위에서 내려다보고 있다. 그 위에는 가느다란 눈과 끝이 말린 코에 송곳니를 드러내

며 미소 짓는 얼굴이 하나 더 붙어 있다. 뒤집어 보기 전에는 그저 머리쓰개였던 것이 악어 얼굴을 위협적으

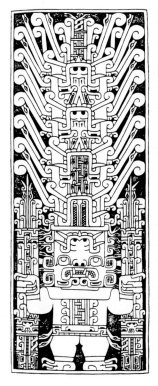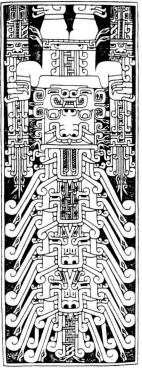

3.80 라이몬디 석비 세부 드로잉, 새로운 사원, 차빈 데 우안타르, 기원전 460~300, 석비: 화강암, 1.9×0.7 m, 국립고고학인류학역사박물관, 리마, 페루

로 반복해서 보여준다. 이처럼 둘 이상의 물체를 동시에 묘사하는 선으로 된 구성을 **윤곽선 간의 경쟁**이라고 한다. 이런 구성에서는 하나의 형상이 이중의 목적을 수행하면서 다양한 해석을 이끌어낸다.

차빈 문화에서 제일 중요한 신은 '지팡이 신'이라고 알려져 있다. 이 신은 악어가 그러하듯 자연, 농업, 다산과 밀접한 연관이 있다. 이 미술 작품에서는 동물이 두드러지게 나타나는데, 이는 차빈 문화의 일반적 특징이다. 이를테면, 뱀은 지구를, 악어 또는 카이만 악어는 지하에 있는 물의 세계를, 새는 하늘의 천상계를 나타낸다.

안데스의 직물 디자인은 라이몬디 석비처럼 돌에

3.81 파라카스 직물, 신화적 인물로 자수를 놓음, 3세기, 털실 자수, 국립고고학인류학역사박물관, 리마, 페루

조각된 **부조**와 밀접한 관계가 있다. 이 둘은 모두 윤곽선 간의 경쟁을 이용해서 다양한 해석을 가능케 하는 복잡한 패턴을 만들어낸다. 가장 호화로운 옷감 몇 점은 파라카스Paracas인들이 만든 것으로, 이들은 기원전 600년에서 200년 즈음 페루의 해안 지역에서 살고 있었다. 이들의 **장지**는 건조했기 때문에 이런 직물이 매우 많이 보존되었다. 이 직물들은 차빈 문화가 발전시킨 양식(여러 방향에서 읽을 수 있는 하나의 선으로 두 개 이상의 대상을 묘사)과 내용(자연적 생물체와 신화적 존재들)이 계속되고 있음을 보여준다. 파라카스 직물 **3.81**에는 파라카스 사람들이 보통 장례용으로 만든 망토처럼 생긴 옷, **맨틀**이 있다. 복잡하게 **자수**를 놓은 바느질이 각각의 형상을 만들고 이것이 반복되어 무늬를 이룬다. 외곽선은 몸의 부분들과 합쳐져 있고, 옷은 동물과 닮았다(도판 **3.81**에서 어깨에 사슴을 달고 있는 신화적 존재는 자신의 동물 자아로 변장한 샤먼이다). 식물의 형상과 동물들은 파라카스의 이미지에서 자주 나타나는데, 이 도판에 보이는 사슴은 사냥과 관련해서 숭배되었던 동물을 보여준다.

모체 문화

시각적으로 그리고 개념적으로 복잡한 구성은 페루 북부에서 발생한 모체Moche 문화에서도 일반적이었다. 기원전 200년 즈음부터 서기 600년까지 만들어진 모체 미술은 그들 사회에 대해 많은 것을 말해준다. 도판 **3.82**의 귓불꽂이(귓불에 끼는 넓적한 장식품)는 시판의 왕묘에서 발견되었다. 이 귓불꽂이는 무덤에 묻힌 남자와 거의 똑같은 옷을 입은 사람의 모습을 보여주는데, 무장한 사제인 것 같다. 사제 옆에 두 명의 수행원이 전투복을 차려입고 서 있다.(이들은 무덤에서도 사제의 양옆에 누워 있었다) 터키석과 금으로 된 귓불꽂이 모형, 전투용 곤봉과 방패, 부엉이 머리 목걸이와 초승달 모양의 투구가 자세하게 묘사되어 있다. 고대 안데스에서 금은 직물만큼 귀한 대접을 받지는 않았지만, 그럼에도 불구하고 태양의 에너지나 힘과 상징적으로 결부되면서 중요시되었다.

잉카 문화

잉카Inca 사람들 또한 주위의 세계를 구성에 합쳐 넣

3.82 귓불꽂이, 서기 300년경, 금·터키석·석영·조개껍질, 지름 12.7cm, 시판 박물관의 왕묘, 시판, 페루

였던 모체의 금속 장인들처럼, 자연으로부터 영감을 얻었다. 잉카 문화는 이르게는 800년부터 존재했을 것이다. 잉카는 강력한 통치자였던 파차쿠티 Pachacuti(1438~1472)가 정부를 중앙집권화하면서 제국이 되었다. 1500년대 초에는 일련의 통치자들이 지배권역을 넓혀 남아메리카의 서쪽 해안을 따라 4,800킬로미터 이상이 되는 지역을 차지했다. 이로써 잉카는 콜럼버스가 아메리카를 발견하기 전까지 이 대륙에서 가장 큰 제국이 되었다. 파차쿠티는 페루의 안데스 산꼭대기에 있는 높은 산등성이를 개인 사유지이자 종교 칩거지가 될 곳으로 골라 마추픽추로 이름을 정했다**3.83**. 이곳은 전망이 빼어날 뿐만 아니라 독립적인 생활과 방어에도 안성맞춤이었다. 마추픽추 유적지에는 거대하고 위풍당당한 맹금류, 콘도르가 전역에 그려져 있고, 콘도르 사원 건물과 약간 굽은 부리 모양으로 조각된 돌도 있다. 벽, 테라스, 제단, 건물들은 거대한 돌들을 정밀하게 쌓아 모르타르 없이도 딱 맞물리게 지어졌다. 1527년 즈

윤곽선 간의 경쟁contour rivalry: 보는 각도에 따라서 동시에 둘 이상의 방법으로 읽을 수 있는 선 디자인.
부조relief: 평평한 면에서 튀어나오도록 만든 조각.
장지necropolis: 공동묘지 또는 시신을 묻는 장소.
맨틀mantle: 소매가 없는 옷의 한 종류―망토나 어깨망토.
자수embroidery: 천의 표면에 색실을 바늘땀으로 놓아 만드는 장식.

3.83 마추픽추, 1450~1530, 페루

털의 중요성

3.84 라마, 15세기, 금과 진사가 박힌 은, 뉴욕 자연사박물관

안데스에서 직물은 오직 여성만 짤 수 있었다. 직조는 신성한 기술이어서 직조의 신인 '거미 여인'은 잉카의 창조 설화에서 중요하게 등장한다. 직물은 신성할 뿐만 아니라, 금이나 은보다 더 가치가 높다고 여겨졌다. 이러한 가치 체계를 16세기에 페루를 정복한 스페인 정복자들은 이해하지 못했다. 그래서 그들은 잉카에게 금과 은을 요구하고, 훌륭한 미술 작품들을 녹여 배에 실어 스페인으로 보냈다.

안데스 미술가들은 종종 미술 작품으로 동물들에게 경의를 표했다. 은으로 만든 작은 라마 조각상**3.84**은 등에 빨간 담요를 두르고 있는 것처럼 보인다—이 담요는 테두리에 금을 두른 진사가 상감되어 있다. 이 조각상은 아마도 무덤 안에서 시신과 함께 실제 옷감으로 싸여 있었을 것이다. 이 상은 라마가 직조용 털실을 제공하는 중요한 역할을 했음을 의미한다. 옷감은 온기를 주고 몸을 보호하는 실용적 기능뿐만 아니라, 그것을 입은 사람의 사회적 지위를 알리는 역할도 했다. 예를 들어, 결혼하지 않은 여성이 입은 옷은 자신이 속한 집단의 기혼 여성뿐만 아니라 다른 사회적 집단과도 쉽게 구분이 되게 했다.

도판 **3.85**의 체스판 패턴의 튜닉은 한 잉카 통치자가 입었던 의복이다. 각 사각형에는 이것을 입었던 사람의 높은 지위와 위치를 알려주는 패턴들이 빼곡히 채워져 있다. 작은 체스판 패턴은 이 통치자를 섬겼던 전사들이 입는 튜닉을 장식했을 것이다. 대각선과 점들은 이 옷이 행정관료의 것임을 알려준다. 다른 패턴들은 이처럼 특정한 역할이나 사람을 직접 의미하지 않지만, 디자인의 복잡함과 다양성을 통해 모든 민족에 대한 정복을 상징하고 있다. 이 튜닉은 또한 중요한 잉카 창조 신화를 의미한다. 이 신화에서 위대한 신 비라코차는 모든 인간들을 세상에 퍼뜨렸는데, 그들의 몸에는 각각 부족의 무늬가 그려져 있었다.

3.85 튜닉, 1500년경, 면과 털실을 교차해 짠 태피스트리, 91.1×76.5cm, 덤바턴오크스 연구도서관과 컬렉션, 워싱턴 D. C.

음에 마추픽추는 버려졌다. 아마도 유럽인과의 접촉으로 인해 전염된 천연두가 모든 것을 파괴한 이후였을 것이다. 이곳은 지대가 높았기에 1911년 예일 대학의 고고학 교수 하이럼 빙엄 Hiram Bingham(1875~1956)이 잉카의 흔적을 찾기 위해 탐험을 떠난 후에야 발굴되었다. 100년 이상이 지난 뒤인 2011년 초, 예일 대학은 당시 발굴로 얻은 유물들을 페루 정부에 반환했다.

메소아메리카

'메소아메리카Mesoamerica'는 고고학자들이 오늘날 멕시코와 중앙아메리카가 있는 지역에 붙인 이름이다. 이 지역에 살았던 여러 다양한 부족들과 그들의 문화는 강력한 도시국가를 설립했고 다채로운 미술 작품을 생산했다. 뛰어난 천문학자이자 수학자였던 메소아메리카 사람들은 정확한 달력을 개발해서 중요한 예식과 의식 날짜를 계산하고 천문 현상을 예견하는 데 사용했다. 그들은 단단한 고무공으로 하는 경기를 포함해, 신앙과 다양한 문화적 전통을 공유했다**3.91**.

기원전 1200년경부터 400년까지 멕시코 만 연안의 풍요로운 저지대에 살았던 올메크 사람들의 미술과 건축은 후대의 메소아메리카 사람들에게 영향을 끼쳤다. 예를 들어 테오티우아칸, 마야, 아즈텍의 도시에 사는 사람들이 올메크Olmecs 문화를 이어받았다. 올메크 사람들은 정보를 기록하기 위해 이미지를 사용했는데, 이는 메소아메리카의 다른 민족들 사이에서도 공통적인 전통이었다. 올메크와 후대의 테오티우아칸 사람들은 이미지를 일종의 표기법 형태로 사용했으나, 학자들은 아직 이 문자를 해석하지 못한다. 마야인 또한 **상형문자**라는 문자 체계를 개발했는데, 이제는 대부분 해독할 수 있다. 몇몇 아즈텍 **그림문자**도 해독이 가능하다.

테오티우아칸

라 벤타에 있는 올메크 유적지의 중심 요소는 피라미

3.86 메소아메리카 지도

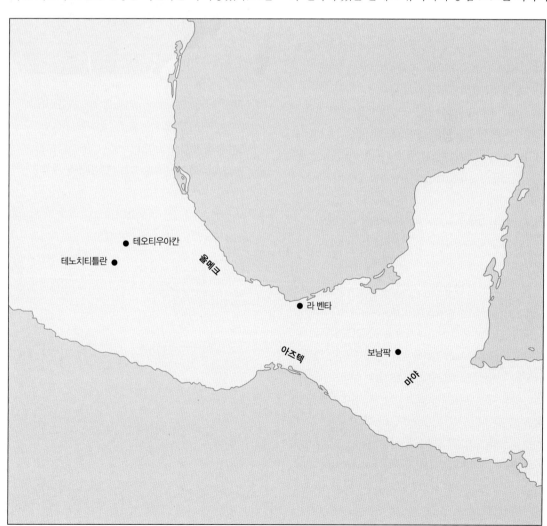

상형문자hieroglyph : 문자 또는 그림으로 된 신성한 글자를 포함하는 문자 언어.
그림문자pictograph : 글쓰기에서 상징으로 사용되었던 그림.

테오티우아칸
테노치티틀란
올메크
라 벤타
아즈텍
보남팍
마야

올메크족의 거대 두상: 라 벤타에서 발견된 기념비적 초상

오늘날에는 올메크 미술을 박물관에서 종종 볼 수 있지만, 몇 세기 전까지 이 거대한 기념비들은 올메크 도시의 예식 중심지들에 전시되어 있었다. 이들은 몇백 년 동안이나 멀리 떨어진 곳에 묻힌 채 잊혀져 있었다. 고고학자이자 올메크 전문가인 데이비드 그로브가, 1940년 고고학자 매튜와 매리언 스털링이 라 벤타에서 발견한 올메크 부족의 두상 네 점과 다른 경이로운 유물에 대해 이야기한다.

"스털링 부부가 라 벤타에 도착하는 데 닷새가 걸렸으며, 그 지역을 조사하는 데는 총 열흘을 썼을 것이다. 두 사람은 현지 주민의 안내를 받으며 빽빽한 열대 우림 길을 따라갔고, 허리까지 올라오는 늪에서 "진창 속을 허우적거린" 후에 마침내 라 벤타가 위치한 높은 지대로 나왔다. 그러나 그곳의 유적에 다다른 후에도 돌 기념비는 바로 보이지 않았다.

이 방문의 주요 목적은 학자인 프란스 블롬과 올리버 러파지가 1925년 보고한 돌 기념비 여덟 점의 정확한 위치를 찾아내고 연구하고 사진을 찍는 것이었다. 6.4킬로미터 길이에 폭이 좁은 이 섬에는 숲이 아주 많았고, 얼마 안 되는 사람들이 드문드문 있는 몇몇 빈 터를 농지로 사용하고 있었다. 스털링 부부는 현지인 일곱 명을 조수로 고용했다. 이들 중 몇몇은 숲과 초원에서 조각된 돌을 본 기억이 있었지만, 그 조각에 주의를 기울인 적은 별로 없었다. 그들은 기꺼이 매튜와 매리언 부부에게 그 돌들을 보여주고자 했다. 다만 그 돌을 다시 찾아내는 것이 문제였다…….

마침내 조수 한 명이 이곳 거대한 피라미드 봉분의 남쪽에 있는 다른 숲 지역에서 돌을 본 것을 기억해냈다. 스털링 부부가 이야기를 들려주자, 그 조수는 빽빽한 풀숲을 가르며 46미터가 좀 되지 않는 거리를 앞장서 갔고, 우리는 넝쿨과 풀숲에 파묻혀 있던 커다란 반구형의 돌에 다다르게 되었다. 나는 돌을 가까이에서 살펴보았다. 자, 이것을 보시라, 블롬의 거대한 두상이 여기에 있는데, 그때 당시 우리는 그것을 찾을 수 있다는 희망을 거의 버린 상태였다! … 그런데 18미터도 떨어지지 않은 지점에 거대한 석비가 등을 땅에 대고 누워 있었다. 나는 이것이 '블롬의 석비 2'라는 것을 즉시 깨달았다.

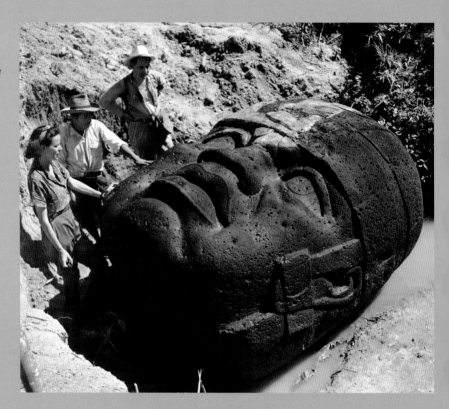

이 작업이 진행되는 동안 우연히 옆에 서 있던 작은 소년이 자기 아버지가 일하는 새로운 밀파(옥수수 밭) 근처에서 돌 몇 개를 보았다고 말했다. 나는 소년과 함께 800미터 가량 떨어진 숲으로 갔고, 소년은 둥글고 툭 튀어나온 돌 세 개가 약 27미터 간격으로 줄지어 있는 것을 하나씩 보여주었다. 다 파내니, 이것이 세 개의 또다른 거대한 돌 두상임이 밝혀졌다! 이 돌들은 피라미드에서 대략 92미터 되는 거리에 있었고, 동서 방향으로 열을 지어 있었다 **3.88a**와 **3.88b**. 새롭게 발견된 것들에는 두상 2, 3, 4라는 표제를 붙였었다."

3.87 1945년 지역 주민들의 도움으로 고고학자인 매튜와 매리언 스털링은 멕시코 베라크루스 주의 산 로렌소에서 높이 2.4미터의 거대한 두상을 발견했다. 이는 이들의 라 벤타 발굴 후 몇 년이 지난 다음이었다.

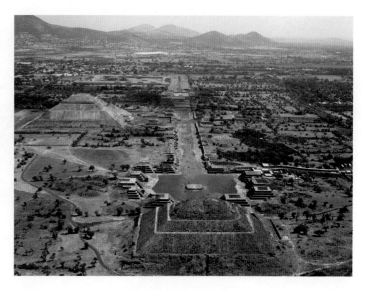

성채

깃털 뱀 사원–피라미드

망자의 대로

해의 피라미드

달의 피라미드

3.88a와 **3.88b** 예식 중심부의
평면도와 조감도, 멕시코
성채, 깃털 뱀의 사원–피라미드, 망자의
대로, 태양의 피라미드, 달의 피라미드,
테오티우아칸

드와 광장이다. 이런 배치를 가진 유적지는 현재의 멕시코시티에서 약 48킬로미터 떨어진 중앙 고지대에 있는 테오티우아칸Teotihuacan에서도 보인다. 올메크보다 규모가 훨씬 더 크다. 테오티우아칸은 당시 세계에서 가장 큰 도시 중 하나였다. 그 권력이 정점에 올랐던 500년 즈음에는 600개의 피라미드와 2,000개의 복합 거주지가 있었다**3.88a**와 **3.88b**. 넓은 도로인 망자의 대로는 북쪽에서 남쪽으로 나 있으며 길이가 약 4.8킬로미터에 달한다. 그 북쪽 끝에는 달의 피라미드가 놓여

있다. 해의 피라미드는 그 동쪽에 있고 깃털 뱀 사원은 남쪽에 있다**3.88a**와 **3.88b**.

테오티우아칸의 가장 큰 건축물인 해의 피라미드는 **계단식 피라미드**다**3.89**. 5.25헥타르를 뒤덮는 기단은 각 면의 길이가 약 213미터, 높이가 64미터에 달한다. 이것은 가장 중요한 곳에 위치해 있었다. 피라미드는—지는 해와 망자의 대로를 바라보며—서쪽을 향하고 있으며 동굴과 샘 위에 세워졌다. 동굴은 메소아메리카 전역에서 중요시되었는데, 인간의 세계와 신의

3.89 해의 피라미드, 서기 225년경,
테오티우아칸, 멕시코

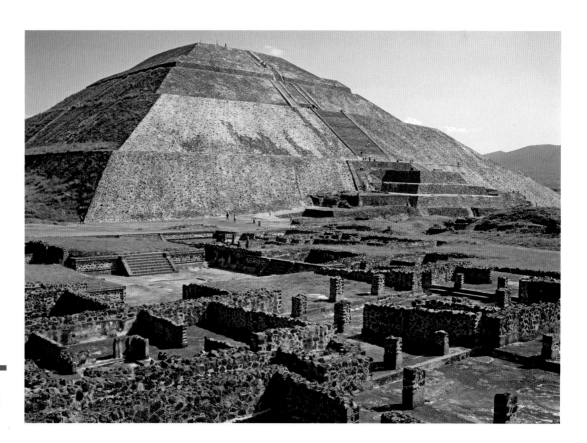

계단식 피라미드stepped pyramid:
여러 개의 네모난 구조물이 하나 위에
하나씩 놓여 만드는 피라미드.

3.90 멕시코 테오티우아칸의 (깃털 뱀 사원이라고도 알려진) 케찰코아틀 사원에 있는 뱀 머리와 가면이 있는 건축적 조각

세계를 연결하는 통로라고 여겼기 때문이다. 테오티우아칸이 버려지고 약 800년 후에 멕시코 중부에 강력한 제국을 세운 아즈텍 사람들은 테오티우아칸의 문화적 업적을 찬양했다. 실제로 테오티우아칸이라는 이름은 아즈텍어로 '신들의 장소'라는 뜻이고, 해의 피라미드는 아즈텍 사람들의 순례지였다.

테오티우아칸에 있는 깃털 뱀 사원은 사방을 구획한 경내 안에 있다. 그 옆 광장은 지하세계를 상징하여 지하층에 있다. 사원에 조각된 두상들은 깃털이 있고 재규어 같기도 한 뱀을 휘둥그렇게 뜬 눈과 송곳니 같은 이빨을 가진 네모난 두상들 옆에 나란히 묘사하고 있다 **3.90**. 아즈텍 사람들에게 이 조각들은 자신들의 신인 케찰코아틀, 즉 깃털 달린 뱀과 틀랄로크, 눈이 부리부리한 비의 신을 나타내는 이미지처럼 보였다. 이 형상들은 전쟁과 다산, 우기와 건기의 순환을 상징했다.

마야

마야Maya 문명은 기원전 2000년 즈음부터 서기 1500년까지 지속되었다. 마야 제국의 절정기는 서기 300년에서 900년 즈음인데, 이 시기에는 멕시코·과테말라·벨리즈·온두라스·엘살바도르에 마야 문명의 중심지가 있었다. 900년에 이르러 이들 대부분은 소멸했지만, 마야 문명은 멀리 떨어진 곳에서 계속 존재했다. 스페인의 식민 지배로부터 살아남은 마야인은 여전히 고유 언어를 쓰고 있으며 현재 인구는 대략 700만 명에 달한다.

마야 사회에서 신화, 우주론, 의례는 중요한 관념이었다. 공을 가지고 하는 경기는 메소아메리카에서 공통적인 의례 행사였으며, 운동을 비롯해 도박, 죽음을 건 대회로서 시행되었을 것이다 **3.91**. 여기서 원통 용기에 크게 그려져 있는 고무공은 지름이 약 30센티미터였다. 경기는 운동장에서 치러졌는데, 손을 대지 않고서 공을 링에 통과시키거나 골대에 넣어야 했다. 링은 땅에서 아주 높은 곳에 설치했기 때문에 공을 링에 넣는 것은 사실상 불가능했다. 선수들은 볼을 튕겨내고 몸을 보호하기 위해 허리에 딱 맞게 두르는 요크를 포함한 보호장비를 입었다. 그들은 (가늘고 납작한 돌인) 아차나 팔마를 써서 공을 몰고 쳐냈다. 도판 **3.91**에 실린 용기를 보면 선수들의 요크와 머리쓰개가 대단히 정교하다. 이 경기가 의례를 목적으로 하는 행사였음을 알려준다.

메소아메리카의 구기 경기는 종종 전쟁을 마무리하는 마지막 단계였으며, 포로로 잡힌 적군들은 이 구기 경기장에서 최후를 맞이했다. 멕시코 남부의 마야 도시인 보남팍에 있는 벽화는 서기 790년 보남팍을 다스리던 군주인 차안 무안이 승리를 거둔 후에 패한 적들을 처치하는 장면을 보여준다. 도판 **3.92**의 벽은 한 사

3.91 공 경기 의식 장면이 있는 원통 용기, 700~850년경, 15.8×10.1 cm, 댈러스 미술관, 텍사스, 미국

3.92 보남팍 벽화, 제2실, 8세기 원본의 프레스코 복제화, 피바디 박물관, 하버드 대학, 케임브리지, 매사추세츠

원의 계단 위에서 포로들을 보여주는 의식을 그리고 있다. 차안 무안은 가운데에 긴 초록색 깃털이 꽂힌 머리쓰개를 착용한 모습이고, 그의 관료들과 보좌관들은 무장을 단단히 하고 정중히 예복을 갖춘 채 옆에 서 있다. 포로들은 옷도 무기도 다 빼앗긴 알몸의 나약한 모습이다. 그들은 고문을 당했고, 아마도 밥도 굶었을 것이며, 패하면 처형을 당하는 잔인한 구기 경기를 해야만 했을 것이다. 차안 무안의 발 밑 계단 아래에 대자로 뻗어 있는 남자는 옆구리에 베인 상처가 있어, 이미 죽었다는 것을 알 수 있다. 이 사람의 왼쪽에는 손톱이 뽑혀 손가락에서 피를 흘리는 죄수 몇 명이 서 있다. 마야인들은 계단에 흐르는 피를 자신들의 승리에 대한 표시이자 신들을 기쁘게 하는 희생이라고 여겼으며, 건물에 가능한 한 많은 피를 쏟으려 했다.

아즈텍

아즈텍Aztec인은 메소아메리카에서 강력한 제국을 형성했는데, 잉카가 남아메리카에서 권력을 잡았던 때와 대략 같은 시기(1400년부터 스페인이 점령한 1520년대와 1530년대까지)에 이 지역을 지배했다. 아즈텍 제국은 그 절정기에 멕시코 중부, 과테말라, 엘살바도르, 온두라스를 차지했다. 그후 1524년 스페인에서 온 에르난 코르테스Hernán Cortés(1485~1547)에게 정복당했다.

아즈텍인들은 이전의 올메크, 테오티우아칸, 마야 사회와 비슷한 방식으로 도시 중심에 피라미드 건축물을 놓아 도시가 의례 장소로서 중요하다는 것을 강조했다. 이 의례에서 가장 악명 높은 것 중에는 사람 몸에서 아직 살아서 뛰고 있는 심장을 꺼내 제물로 바치는 것이 있었다.**3.93** 신들에게 희생제물을 바치는 것은 농작물을 심는 계절처럼 한 해의 특정한 시기에, 그리

3.93 인간 희생제의, 마글리아베키아노 고문서, 16세기, 유럽 종이, 16.5×22.5cm, 피렌체 국립중앙도서관

고 52년 주기의 종료처럼 행사일정 중 특정한 때에 행해졌다. 새로운 사원의 봉헌과 같은 중요한 행사 때에도 희생제의를 하곤 했다. 희생제의에 쓸 목적으로 제물을 잡는 것은 영토의 확장과 더불어 전쟁의 주요 목표 중 하나였고, 때때로 공동체의 일원을 제물로 희생시키기도 했다. 어떤 경우에는 희생제의의 칼날에 죽는 것이 영광으로 여겨지기도 했다. 하지만 '불길한' 날에 태어났다는 이유만으로 제물로 선택된 사람들도 있었다.

아즈텍 사람들은 몇몇 희생제의의 근거를 자신들의 창조 설화에 두었다. 이 이야기는 '아스틀란'이라는 신화적 장소로 거슬러올라간다. 아즈텍인들은 자신들의 조상이 아스틀란에서 (현재 멕시코시티인) 테노치티틀란에 있는 미래의 수도까지 떠나온 것이라고 믿었다. 이 여정 도중 조상들은 뱀의 산을 지키는 코아틀리쿠에, 즉 '뱀의 치마'를 만났다. 코아틀리쿠에는 하늘에서 떨어진 깃털공에 의해 임신한 상태였다. 그리고 그의 아들이자 전쟁의 신인 우이칠로포츠틀리가 마치 마법처럼 완전 무장을 한 채 태어났다. 코아틀리쿠에의 다른 아이들이 명예를 더럽힌 어머니를 죽이려 했을 때, 우이칠로포츠틀리는 자신의 누이 코욜셔우키, 즉 '황금 종의 여인'을 공격해서 어머니를 지켰다. 코욜셔우키의 몸은 조각조각 절단되어 뱀의 산 아래로 굴러떨어졌다.

우이칠로포츠틀리의 탄생이라는 사건은 많은 아즈텍 미술 작품의 원천으로, 그중에는 코아틀리쿠에의 거대한 조각이 있다 **3.94**. 마주보고 있는 두 개의 뱀 머리로 이루어진 사나운 얼굴이 코아틀리쿠에의 위압적인 존재감을 더욱 부각시킨다. 또한 코아틀리쿠에

3.95 〈달의 여신 코욜셔우키의 갈갈이 찢긴 몸〉, 후고전기 후반, 돌, 지름 2.9m, 주신전 박물관, 멕시코시티, 멕시코

3.94 〈어머니 신 코아틀리쿠에〉, 1487~1520년경, 안산암, 3.5m 국립인류학박물관, 멕시코시티

는 인간의 손과 심장으로 만든 목걸이를 하고 있는데, 여기에는 해골 펜던트가 달려 있다. 코아틀리쿠에는 지구·다산·변화와 연관된 어머니 여신으로, 창조자이자 파괴자로 여겨졌다.

코욜셔우키의 몸이 잘리는 장면은 테노치티틀란에 있는 아즈텍의 대사원지에 건립된 옛 사원의 기저에 놓인 돌 원반을 통해 전해지고 있다. **3.95** 이 여신은 단순화되었지만 사실적인 방식으로 그려져 있고, 몸의 각 부분이 원반의 둥근 표면 여기저기에 흩어져 있다. 팔다리는 허리와 마찬가지로 끝에 뱀 머리가 있는 밧줄에 묶여 있다. 장면 전체—여신의 허리, 팔꿈치, 무릎—에 해골을 넣어 이 여신이 무참하게 살해되었다는 점을 상기시킨다. 원반이 놓인 장소도 희생 제물을 처리하는 것을 상징했는데, 제물의 몸은 대사원의 계단 아래 땅으로 던져졌고 그곳에 이 코욜셔우키 원반이 패배에 대한 표시로서 놓여 있었다.

이 이야기는 아즈텍인들이 목격했던 천문 현상을 시적으로 설명한다. 코아틀리쿠에(지구)가 우이칠로포츠틀리(태양)를 낳았고, 우이칠로포츠틀리는 그다음 그의 누이(달)를 쪼개었으며, 그들의 형제들(별들)은 그 옆에 있었다. 이는 월식 때 태양이(지구 그림자의 도움으로)달을 쪼개는 듯 보일 때 나타나는 달의 단계적인 모습들을 비유하는 것이다.

북아메리카

유럽인이 도착하기 전 몇천 년 동안 북아메리카 대륙에 살았던 사람들은 북극 지역, 해안가, 사막, 반건조 평원, 우거진 숲 등에서 거주했다. 따라서 토착 아메리카인들이 얻을 수 있던 자원은 아주 다양했다. 현재의 애리조나, 뉴멕시코, 콜로라도 지역에서는 몇몇 무리가 아도비 점토로 만든 영구주택에서 살았다. 남서쪽에서부터 오늘날 미시시피와 루이지애나에 이르는 지역의 사람들은 나무와 흙으로 거주지를 짓고 거대한 의례용 봉분을 만들었다. 북서쪽 해안에서는 낚시를 하는 공동체들이 그 지역에서 나는 풍부한 나무로 마을을 만들었다. 그러나 여전히 음식과 다른 필수 자원을 찾아 돌아다니는 유목민 생활을 이어간 사람들도 있었다. 따라서 당연하게도 북아메리카 사람들은 여러 가지 언어를 사용했고 서로 다른 문화적 전통을 발전시켰다. 이들의 건물과 가정에서 쓰는 물건들은 실용적이면서도 동시에 아주 아름답게 장식되어 있었다. 오늘날 우리는 이런 물건들을 '미술'이라 부른다. 유럽의 침략자들이 수많은 토착민들을 죽이고 이주시켰지만, 일부는 살아남아 자신들의 문화 전통을 유지하고 계속해서 훌륭한 미술 작품을 만들었다.

아나사지 족

북아메리카 사람들은 그 지역에서 나는 재료를 이용해서 몸을 누일 수 있는 실용적인 건축물을 지었다. 12세기 후반(1150년경) 가뭄이 덮치자 아나사지 Anasazi 부족은 뉴멕시코의 협곡 바닥에 있던 **푸에블로**라는 자신들의 마을을 버리고 북쪽으로 올라가 지금의 콜로라도 남서쪽으로 이주했다. 그들은 메사 베르데에 도착해, 협곡 바닥에서 몇백 피트 높이에 있는 산등성이에 돌·통나무·아도비 점토로 공동 주거지를 건설했다**3.97**. 이곳이 해가 뜨는 방향에 있다는 이점을 활용해서 겨울에는 푸에블로를 덥히고 더운 여름에는 그늘을 만들 수 있었다. 절벽 주거지를 왜 그리고 어떻게 세웠는지는 정확하게

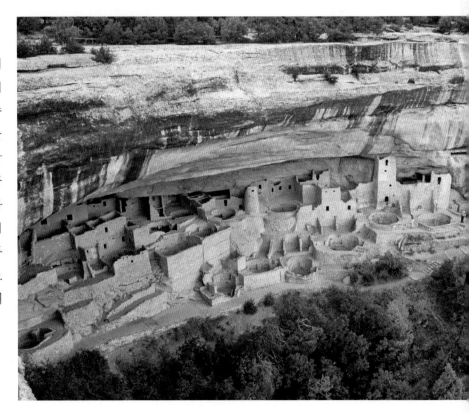

3.96 (오른쪽 위) 북아메리카 지도

3.97 (오른쪽) 절벽 궁전, 1100~1300, 메사 베르데, 콜로라도, 미국

알 수가 없다. 마찬가지로, 아나사지족이 1300년에서 1540년 사이에 이 네 개의 모서리가 있는 지역(오늘날 유타, 콜로라도, 뉴멕시코, 애리조나가 만나는 지역)을 떠난 뒤 무슨 일이 일어났는지도 알 수 없다. 오늘날에도 아나사지족의 후예들—호피 부족, 주니 부족, 테와 부족, 타오스 부족—자신들의 조상과 문화적·상징적으로 많이 연결되어 있으나 그들도 모든 것을 알지는 못한다.

평원의 원주민들

유럽인들에 밀려 서쪽으로 이동한 많은 아메리카 원주민들은 대평원 지역으로 갈 수밖에 없었다. 라코타 부족과 크로 부족처럼 수Sioux 부족 혈통의 무리들은 유목민이 되어 **티피**라는 이동식 집에서 살았다. 이 집은 나무 기둥에 나무껍질이나 사슴과 버팔로 가죽을 얹어 만들었다. 만단 부족은 1000년이 넘는 기간 동안 지금

의 노스다코타와 사우스다코타의 평원 지대에서 살았다. 그들은 영구적인 마을을 건설했지만, 사냥이나 여행을 할 때면 티피를 이용했다. 동물 가죽에 전투 장면을 그린 도판 **3.98**은 1797년 노스다코타의 만단 부족과 침략자 수 부족의 전투를 상세히 **자연주의적으로** 재현한 것이다. 전투원 64명 중 20명은 말에 타고 있고,

3.98a와 (세부) **3.98b** 전투
장면이 그려진 옷, 1797~1800,
그을린 버팔로 가죽, 염색한 호저
가시와 염료, 93.9×102.2cm,
피바디 고고학박물관·하버드
대학·케임브리지, 매사추세츠

WOHAW

3.99 워하우, 〈두 세계 사이의 워하우〉, 1875~1877, 종이에 흑연과 색연필, 21.5×27.9cm, 미주리 역사학협회, 세인트 루이스, 미국

모두 창·활과 화살·아메리카 원주민의 도끼·총을 가지고 전투에 임하고 있다. 이 동물 가죽은 어깨에 둘러 입는 것이었는데, 착용자는 아마도 그림에 나온 전투에서 중요한 역할을 한 사람일 것이다. 티피와 의복에 사용된 동물가죽은 서로 다른 **모티프**들로 장식되었다. 이 서사적인 장면은 착용자와 만단 부족 모두에게 전투를 기념하는 용도로 쓰였을 것이다.

만단 부족의 망토는 두 북아메리카 원주민 부족 간의 전투에 대한 이야기를 전한다. 그런가 하면 〈두 세계 사이의 워하우〉**3.99**는 유럽인의 서부 진출이 바꿔 놓은 한 개인의 삶을 들여다보는 창이 된다. 이 작품은 1875년에서 1878년 사이에 플로리다의 포트 매리언에서 감옥에 갇혔던 미술가가 자신이 가지고 있던 스케치북에 그린 드로잉이다. 워하우는 오클라호마에서 백인 거주민들에게 범죄를 저질렀다는 누명을 쓰고 잡힌 약 70명의 카이오와족, 샤이엔족, 그리고 다른 대평원 사람들 사이에 끼어 있었다. 그들 중 26명이 잡혀 있는 동안 미술 작품을 만들었다. 그들은 만단 부족의 망토에서 사용된 버팔로 가죽이나 광물 염료 같은 전통

재료는 구할 수 없었다. 그렇기 때문에 감옥에서 제공 받은 연필과 종이를 사용했다.

워하우의 자화상은 이 드로잉의 제목이 알려주듯 두 세계 사이에 갇힌 자신을 보여준다. 워하우는 오른쪽(관람자의 왼쪽)에 있는 조상과 왼쪽에 있는 유럽 정착민이라는 두 세계 사이에 놓여 있다. 그가 물려받은 카이오와의 전통은 초승달과 별똥별 아래의 버팔로와 티피로 나타난다. 백인들의 세계는 길들여진 황소, 농경지, 그리고 유럽식 형태의 집으로 나타난다. 워하우는 그들이 평화롭게 사는 법을 배울 수 있기를 바라면서 미국 원주민과 유럽 세계 모두를 향해 평화의 피리를 들고 있다.

콰키우틀족

캐나다 브리티시컬럼비아 남부에 사는 아메리카 원주민 콰키우틀Kwakiutl 족은 몇 세대를 걸쳐 전해내려온 예식을 계속 거행하고 있다. 콰키우틀족은 가면으로 유명한데, 가면을 예식에서 사용하는 방법은 연중 시점에 따라 다르다. 19세기 후반에 만들어진 〈독수리 변신

티피 tipi or teepee: 평원에 사는 사람들이 이용했던 이동용 집.
자연주의적 naturalistic: 이미지를 굉장히 사실적이고 실감나게 그리는 양식.
모티프 motif: 뚜렷하게 눈에 띄는 요소로, 이것이 반복되면 미술가의 작업을 가리키는 특징이 된다.

3.100 〈독수리 변신 가면〉, 알러트 베이, 브리티시 컬럼비아, 19세기 후반, 나무·깃털·끈, 147.3·83.8cm, 미국 자연사박물관, 뉴욕

토론할 거리

1. 초자연적 존재나 신을 다루는 아메리카 대륙 미술 작품 세 점을 골라보라. 이 작품들이 옛날 아메리카 인들에게 초자연적인 현상이 갖는 중요성에 대해 무 엇을 말해준다고 생각하는가? 이 책의 다른 장, 예를 들면 도판 **1.35, 2.139, 4.51**에서 작품을 골라도 된다.

2. 자연이나 환경의 요소를 이미지 안에 통합한 미술 작품 세 가지를 예로 들고 옛날 아메리카 미술가들 이 이러한 주제에 관심을 가진 이유를 이야기해보 라. 이 책의 다른 장, 예를 들면 도판 **1.1, 4.50**에서 작 품을 골라도 된다.

3. 통치자의 힘을 나타내는 미술 작품 세 가지를 고 르고 이 권력이 시각적으로 어떻게 나타났는지 이 야기해보라. 이 책의 다른 장, 예를 들면 도판 **4.49, 4.92**에서 작품을 골라도 된다.

4. 유럽인들이 아메리카 대륙으로 건너와 정착하면서 토착민들의 믿음과 문화적 관행은 심대한 영향을 받 았다. 서로 다른 방식으로 유럽인들의 관점과 부딪 쳤거나 유럽 정착민들에 대한 아메리카 원주민의 생 각을 표현한 아메리카 미술 작품 세 점을 골라보라. 이 책의 다른 장, 예를 들면 도판 **4.46**에서 작품을 골 라도 된다.

가면〉**3.100**은 아마도 여름에 대대적으로 거행된 성년 식에 쓰였을 것이다. 독수리는 사춘기가 시작될 때 치 러지는 환영 의식에서 모습을 드러내는 영적인 수호자 였을 것이다. 따라서 독수리 변신 가면은 가면을 쓴 사 람의 깊은 내적 실제를 보여주었다. 그는 줄을 사용해 서 가면을 열고 닫으며 그가 동물로 변하고 있다는 인 상을 주었다. 깜빡거리는 모닥불 빛 속에서, 옆얼굴의 큰 코와 같은 부분이 가면의 구부러진 부리 같은 동물 의 특징과 합쳐지고 이런 움직임은 인상적인 광경을 만들었다. 가면을 쓴 소년은 춤을 추면서 인간에서 독 수리로 변했다가 다시 인간으로 변했다. 이 의식은 독 수리의 힘센 특성을 강조하면서, 독수리의 욕망과 힘 을, 가면을 쓴 인간과 그의 공동체에게로 옮기는 의례 적 기능을 수행한 것이다. 이는 조상 대에서 인간과 독 수리가 맺고 있는 연관성을 보여주기도 한다. 의식중 에 일어나는 변신은 가면을 쓴 사람이 성년식에서 겪 는 변화도 상징했다.

3.4 아메리카의 미술 관련 이미지

2.154 거대한 뱀 형상 언덕, 기원전 800~ 서기 100년경, 267쪽

4.12 카호키아, 일리노이, 1150년경(복원도), 463쪽

2.128a 〈아기 조각상〉, 기원전 12~9세기경, 251쪽

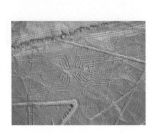

1.1 거미, 기원전 500~서기 500년경, 47쪽

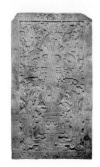

4.49 사르코파구스 뚜껑, 파칼 왕의 무덤, 480년경, 490쪽

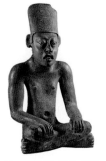

2.127 〈앉아 있는 인물〉, 기원전 300~서기 700, 250쪽

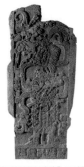

1.35 초자연적인 장면을 묘사한 석비, 761, 67쪽

1.141 생쥐 장식의 칸이 두 개인 용기, 4~8세기, 136쪽

4.92 방패 표범왕과 쇼크 왕후, 기원전 725년경, 523쪽

4.59 승객들을 태운 악어 카누를 묘사한 플린트, 600~900, 497쪽

2.168 마야 그레이트 플라자의 사원, 300~900년경, 276쪽

4.108 툴라족 전사 기둥, 900~1000, 534쪽

4.60 달력석, 후기-고전 말기, 497쪽

4.51 틀랄로크 가면이 있는 그릇, 1440~1469년경, 491쪽

4.46 소년 미라, 1500년경, 488쪽

2.139 틀링깃 칠캣 부족의 무용 담요, 19세기, 258쪽

4.50 호피족의 카치나 인형, 1925년경, 491쪽

4.16 치료 의식을 하는 나바호족의 주술사, 1908년경, 465쪽

3.5

아프리카와 태평양 군도의 미술

Art of Africa and the Pacific Islands

광대한 아프리카 대륙과 저 멀리 태평양 군도에서 만들어진 미술 작품들은 아주 다양하다. 그런데 한눈에 봐도 매우 다른 이 두 지역의 미술 작품들은 아주 흥미로운 유사점들도 가지고 있다. 이 곳에서 미술은 환경에 대한 통합과 대응의 산물이었으며, 중요한 신화적 믿음들을 담아냈고, 전통적인 건축과 장식 방법을 따랐다.

두 지역의 미술 전통은 모두 나무, 갈대, 조개, 흙 같은 자연 재료에 의존한다. 예를 들어, 개오지조개는 콩고민주공화국에서 만들어진 〈응키시 응콘디〉(366쪽 참조)와 파푸아뉴기니에 있는 아벨람 제당 장식에서 모두 중요하게 쓰였다 **3.116**. 이 두 지역에서 조개는 다산의 상징이다. 자연 재료는 종종 상징적인 의미를 갖지만 특히 나무처럼 보통은 썩어 없어진다. 이런 걸로 만들어진 고대의 미술 작품은 남아 있는 것이 거의 없다.

세계 다른 지역과 마찬가지로, 아프리카와 태평양 군도의 미술가들도 공동체를 위한 의사소통의 전달자 역할을 주로 한다. 그들은 사건들을 기록하고, 중요한 문화적 믿음들, 가령 허용되는 행동의 규칙이나 세계의 신비를 설명하는 우화 같은 것을 이야기한다. 이 지역에서 의례는 미술가들의 창작에서 핵심적인 부분이다. 출생을 축하하고, 아이가 어른이 되었음을 알리며, 죽은 사람들을 추모하는 예식을 치르기 위한 특별한 물건들을 만든다.

아프리카 미술과 태평양 군도 미술의 유사점 중 가장 놀라운 건 전통 기술의 지속일 것이다. 미술가들은 보통 몇 년 동안 계속되는 수련 과정을 거쳐야 한다. 이 문화들에서는 물건을 만드는 전통적인 방법을 배우는 것이 개인의 명성을 쌓는 것보다 더 중요하다. 몇몇 미술가들은 전설로 남았지만, 대부분의 이름은 시간이 지나면서 잊혀졌다.

아프리카의 미술

현대 아프리카에는 54개의 국가와 9억 5,500만 명 이상의 인구, 최소 1,000개의 다른 언어가 있다. 20만 년 전으로 거슬러올라가는 고고학 증거에 의해 최초의 현생 인류가 세계의 다른 지역으로 이주하기 전에 아프리카 대륙에서 살았다는 사실이 알려졌다. 인류의 활동에 대한 좀더 최근의 기록을 살펴보면, 아프리카 공동체들에서는 입으로 전하는 이야기가 글로 쓴 기록보다 중요했다. 그래서 많은 지역, 특히 사하라 사막의 남쪽에는 몇몇 특정 행사의 기록이 존재하지 않는다. 따라서 미술은 의사소통과 문화적 표현에서 특히 더 중요한 형식이었다. 아프리카 미술의 가장 이른 예 중에는 가령 연대가 7만 5000년 전으로 거슬러올라가는 조개 목걸이 같은 물건들이 있다. 비록 고대의 사례는 썩어 없어졌지만, 나무로 만든 조각과 건축도 오랜 전통을 가지고 있다.

초상화와 권력자

몇천 년 동안 사람들은 미술을 이용해 일상생활에 대해 이야기하고 그와 관련된 이미지를 만들어왔다. 다른 지역의 지배 계급과 마찬가지로 아프리카 통치자들도 자신들의 힘을 확인하고 강화하기 위해 미술을 이용했다. 그들이 의뢰했던 미술 중 몇몇은 초자연적인 영역과 통치자들의 연관성을 강조했다. 이를 통해 자신들이 신이나 조상의 영혼으로부터 통치할 권리를 부

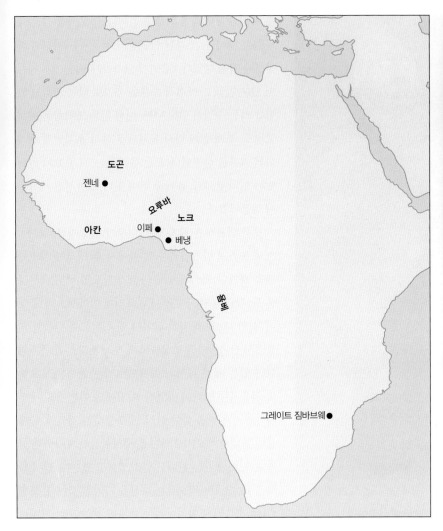

3.101 아프리카 지도

3.102 라핀 쿠라에서 발견된 두상, 기원전 500년경~서기 200, 테라코타, 높이 36.1cm, 국립박물관, 라고스, 나이지리아

구상figurative: 눈에 보이는 세계에서 인식할 수 있는 것들, 특히 인간이나 동물의 형태를 그리는 미술.
타래(쌓기)coiling: 도자 그릇의 벽을 쌓기 위해—물레가 아니라—길다란 진흙 타래를 이용하는 기법.
테라코타terracotta: 낮은 온도에서 구운 철 성분이 많은 토기로, 전통적으로 갈색이 도는 누런 빛을 띤다.
굽기firing: 도자기·유리·에나멜로 된 물건을 단단하게 만들고, 재료를 녹이거나 그 표면에 유약을 녹이기 위해 가마 안에서 굽는 것.

여받았다는 생각을 각인시키려 했다. 사람들은 또한 미술 작품이 영계로 가는 통로 역할을 하고, 초자연적인 힘이 이를 통해 인간계로 진입해서 행운이나 불운을 불러온다고도 믿었다.

물건들은 그 자체로 힘을 지니는데, 그 힘은 어느 정도 물건을 가지고 있는 사람과도 연관이 있다. 물건 또는 미술 작품은 사회의 일원들이 따라야 하는 규칙과 관례를 전달할 때가 많았다. 이러한 물건들은 특정한 지위나 역할과 관련된 상징일 수도 있고, 특정한 메시지를 담은 속담이나 동화를 전할 수도 있다.

우리는 아프리카에서 가장 오래되었다고 알려진 몇몇 **구상** 조각의 정확한 의미와 쓰임새를 알지 못하지만, 이 조각들의 물리적 존재감은 아주 강렬하다. 나이지리아의 노크Nok인은 일반적으로 도자기를 만드는 데 쓰이는 **타래 기법**으로 속이 빈 **테라코타** 인물상을 실물 크기로 만들었다. 이 조각은 목재 조각과 비슷한 방식으로 조각되

었다. 진흙은 오래갈 수 있지만 깨지기 쉬운 재료라서 진흙 조각의 극소수만이 손상되지 않은 상태로 발견되었다. 많은 경우 머리 부분만이 온전하게 남아 있다**3.102**.

노크인의 두상들처럼, 도판 **3.102**의 조각도 세 개의 원뿔 모양 덩어리를 얹은 독특한 머리 모양 또는 머리 쓰개를 하고 있다. 눈이 세모 모양인 데다, 동공·콧구멍·입·귀에 구멍이 뚫려 있는 것도 노크 두상 조각의 또다른 특징이다. 아마도 **굽기** 작업을 할 때 공기가 잘 통하도록 이 구멍들을 뚫었을 것이다. 노크의 인물들은 서 있거나, 무릎을 꿇고 있거나, 앉아 있는데, 착용한 보석과 의복이 세세하게 묘사되어 있다. 머리는 비율상 몸보다 더 큰데, 이는 이후의 아프리카 미술 전통에서 공통으로 나타나는 특징이다. 머리는 지식 및 정체성과 연관이 있어 많은 구상 조각에서 강조된다.

나이지리아 서쪽의 요루바Yoruba 부족은 아프리카 구상 조각의 풍부한 전통에 많은 기여를 했다. 요루바 부

3.103 (위 왼쪽) 쌍둥이 조각상, 요루바랜드의 아도 오도에서 출토 추정, 1877년 이전(아마도 19세기), 나무, 높이 25.4cm, 린덴 박물관, 슈투트가르트

3.104 (위 오른쪽) 서 있는 남자상(응키시 만가아카), 19세기 후반, 나무·철·라피아 야자 섬유·도자기·고령토 염료(투쿨라)·송진·흙·나뭇잎·동물 가죽·개오지조개껍데기, 111×39.3×27.9cm, 댈러스 미술관, 텍사스

한 속성을 부여하기 위해 물질이나 실제 약을 그 안에 넣었을 것이다. 조각된 인물상의 경우에는 머리나 배 부분에 약을 넣었다. 〈응키시 만가아카〉라는 응키시는 서 있는 인물로, 마법적 속성을 추가로 담는 저장고 역할을 하는 수염이 있다**3.104**. 이와 같은 조각상은 백색 고령토, 조개 등의 반사 물체들을 붙여 초자연적 세계와의 교류를 상징했다. 모든 응키시는, 그 오브제 안에 있는 영적 존재를 풀어줄 힘이 있다고 여겨진 제사장이 작동시켰다.

모든 인물상은 각자 맡은 임무가 있었지만, 일반적으로 응키시 만가아카는 그 앞에서 한 맹세를 지키는 일을 맡았다. 응키시 만가아카가 필요할 때면 제사장은 못, 칼날 등의 금속을 나무 표면에 박아서 이 인물상이 '화가 나서' '박차고 일어나 행동'하도록 만들었다. 응키시 만가아카는 조상들의 영적 세계와 인간 존재의 살아 있는 세계 사이의 매개자로서 공동체를 보호하고 치유하는 능력이 있었다. 여기에 보이는 응키시 만가아카는 칼날을 박아 여러 번 작동시킨 것이다. 배에 붙인 거대한 개오지조개는 욤베 사람들에게 강력한 상징이다. 이 조개는 현재도 널리 쓰이고 있는데, 필시 왕의 권력, 더 일반적으로는 다산을 가리킬 것이다. 도판 **3.104**의 응키시 만가아카는 꿰뚫어 보는 듯한 커다란 눈과 위압적인 자세로, 의례에서 맡은 기능을 완수하는 데 다른 힘들이 방해하지 못하게 한다.

개인의 이야기와 상징주의

아프리카에서는 전통적으로 많은 종류의 정보가 말이 아니라 시각을 통해 전달되어 왔기 때문에, 물건들은 종종 특정한 목적이나 심지어 특정한 사람을 염두에 두고 만들어진다. **추상**적인 구성과 패턴을 갖고 있는 미술 작품도 **재현적**인 이미지만큼이나 식별 가능한 구체적이고 중요한 정보를 전달할 수 있다. 이들은 또한 제작자나 사용자에 대해서도 많은 것을 말해준다. 옷이나 파이프부터 그릇과 의자까지, 실용적인 물건을 꾸미는 상징들과 그것을 만드는 데 기울인 정성으로 이런 물건들은 그 가치를 부여받는다.

직물의 색깔, 재료, 디자인을 통해 한 사람의 나이, 인생의 단계, 문화적 연관성을 파악할 수 있다. 가나에 있는 아칸과 아샨티 등 서아프리카 왕국에서는 전통적

족이 세운 도시 일레-이페Ile-Ife에서 일했던 조각가들은 테라코타와 금속으로 인상적인 조각들을 만들었다. 도판 **3.103**의 쌍둥이 조각상은 요루바인의 뛰어난 나무 조각 기술을 보여준다. 이 조각상은 작은 크기, 커다란 눈, 길게 늘어진 가슴 등 그 지역 양식의 특징을 보여준다. '에레 이베지ere ibeji'라고 하는 이런 인물상은 쌍둥이가 출산 도중이나 영아기에 죽었을 때 조각되곤 했다. 죽은 쌍둥이의 생명력을 붙들어 가족에게 번영을 가져다주기 위함이었다. 이 쌍둥이 상은 손으로 만든 요루바의 작품들이 어떻게 영적인 힘을 갖게 되는지를 보여준다.

욤베Yombe 부족 또한 확고한 조각 전통으로 알려져 있다. 욤베 인은 사회적 의무를 각인시키고 올바른 행동을 강화하는 수단으로 권력자 상을 활용한다. 〈민키시 응콘디〉(민키시의 단수 형태인 응키시는 '신성한 약'을 의미하고, 응콘디는 '사냥하다'라는 뜻의 단어 콘다konda에서 나온 말이다)라고 불리는 오브제는 조개, 가방, 단지 또는 나무 조각상의 형태를 띠었다. 아마도 민키시에 특정

떠나는 망자의 여정을 보좌하는 제사에서 전통적으로 카나가 가면을 사용했다**3.106**. 가면에 있는 두 개의 가로대는 아래의 지상 세계와 위의 천상 세계를 나타낸다. 공연을 할 때 춤 추는 사람들은 털썩 엎드려 가면을 땅에 댄다. 그리고 귀를 찢을 듯한 총성처럼 큰 소리로 울부짖어 마을을 어슬렁대는 영혼에 겁을 주어 쫓아낸다. 오늘날, 가면이라고도 불리는 이런 의례들은 관광객들을 위해서만 상연된다.

3.105 두르는 천(켄테), 20세기, 비단, 길이 2m, 국립 아프리카 미술박물관, 스미소니언 협회, 워싱턴 D. C.

으로 왕족과 정부 관리들만 '켄테Kente'라고 하는 직물을 입었다. 이것의 직조 기술은 너무 복잡하고 재료는 너무 귀해서 보통 사람들은 켄테를 입을 수 없었다. 최근 들어 일반 대중도 켄테를 구할 수 있게 되었으나, 이들도 특별한 때에만 입는다.

켄테를 만드는 데는 천 짜는 사람이 5센티미터에서 10센티미터 너비의 긴 띠 안에 수직과 수평의 디자인을 합해 넣을 수 있는 베틀이 필요하다. 이 띠들을 한데 꿰매면 기하학적인 모양과 밝은 색깔을 지닌 천이 완성된다. 여자들은 이 천을 바닥까지 닿는 치마와 어깨에 두르는 숄, 두 부분으로 나눠 입었고, 남자들은 마치 토가처럼 천을 몸 주위에 둘렀다. 도판 **3.105**의 켄테는 노란색인데, 이는 신성하고 귀중한 것을 상징하는 색이다. 그런가 하면 금색은 왕족·부·영적 순수함을 상징하고, 초록색은 성장과 건강을, 빨간색은 강렬한 정치적·정신적 느낌을 나타낸다.

가면들은 박물관에서 종종 생명이 없는 물건처럼 전시되어 그것이 사용되었던 상황의 생생한 광경, 소리, 냄새, 움직임과 동떨어져 있다. 아프리카 부족들에게 가면은 그것을 쓰고 공연할 때 가장 큰 의미를 갖는다. 실제로 가면은 특정한 행사를 위해서 만들어지고 그후에는 폐기된다. 가면이 더이상 '살아 있지' 않기 때문이다. 그러나 의례를 주관하는 사람들과 그 조수들이 여러 해에 걸쳐 그리고 세대를 이어 가면을 보관하는 경우도 있다.

서아프리카 말리공화국 도곤Dogon 부족은 영계로

추상abstract : 형상이 단순화되고, 일그러지거나 과장된 형태로 나타나는 미술 작품. 약간 변형되어 형태를 알아볼 수 있기도 하고, 완전히 비재현적인 묘사를 보이기도 한다.
재현적 representational : 인물이나 물건을 그것이 무엇을 나타내는 것인지 알아볼 수 있게 묘사하는 미술.

3.106 말리에서 발견된 카나가 가면, 도곤 문화, 20세기 초, 다채색의 나무·가죽 끈·동물 가죽·높이 114.9cm, 바르비에르-뮐러 박물관, 제네바, 스위스

3.107 월요 시장, 대 모스크, 젠네, 말리

아프리카의 건축

아프리카 건축의 역사는 많은 건물이 진흙벽돌과 나무처럼 썩어 없어지는 재료로 만들어졌기 때문에 추적하기가 어렵다. 몇몇 예식용 건물, 예배당, 왕실 거주지만 남아 있고, 다른 것들은 폐허가 되어 과거에 대한 신비감만 불러일으킨다. 이 구조물들의 여러 상징과 건물의 장식은 아프리카인들이 중시한 영적 관심사, 즉 조상들과의 유대와 자연과의 연관성에 대해 말해준다.

말리에 있는 젠네라는 마을은 오랫동안 무역 거점이자 이슬람교의 학습 및 순례지였다. 이 마을의 대모스크는 젠네의 부산스런 시장 옆에 있다. 이 자리에 있던 그 전의 건물은 코이 콘보로 왕이 1240년 이슬람교로 개종했을 때 궁궐을 개조해 만든 모스크였다. 몇 세기가 지난 후 1834년에 셰후 아마두 로보 Shehu Ahmadu Lobbo (1775~1844년경)가 모스크를 부수라고 명령했다. 그는 원래의 모스크가 너무 화려하다고 생각해서 그 자리에 좀더 수수한 모스크를 지었다. 현재 있는 모스크는 13세기 건물과 더 비슷한데, 1907년 무렵 말리가 프랑스의 식민 지배를 받던 시절에 완성되었다. 이 모스크는 세계에서 가장 거대한 진흙벽돌 건축물로 꼽힌다.

젠네 대모스크는 이슬람 모스크의 특징을 서아프리카의 건축 형식에 결합시켰는데, **키블라** qibla, 즉 기도자의 벽은 메카를 향해 동쪽을 보고 있다. 세 개의 **미나레트**, 즉 첨탑은 신도들을 기도하도록 이끈다. 미나레트 내부의 나선형 계단은 꼭대기에 타조알을 얹은 원뿔 모양의 첨탑이 있는 지붕으로 이어진다. 타조알은 젠네 사람들에게 다산과 순수를 상징하는 중요한 것이다.

진흙과 야자나무로 만든 사원의 외부는 말리의 집들과 비슷하다. 여러 개의 나무 기둥이 모스크 표면에 열을 지어 있어서 눈에 띄는 모양을 만들어낼 뿐만 아니라 기능적 목적을 수행한다. 이중 몇몇 기둥은 구조적으로 천장을 지탱하지만, 나머지 대부분은 연례 점검 보수를 할 때 벽에 접근하는 용도로 쓰인다. 이 지역의 더운 기후 또한 건물의 구성에 영향을 끼쳤다. 지붕의 통풍장치가 진흙벽돌 벽을 식혀서 온도를 조절한다. 벽의 두께는

3.108 원뿔 모양의 탑, 1350~1450년경, 그레이트 짐바브웨, 짐바브웨

나라들에서 수입했다. 1만 명에서 2만 명가량의 사람들이 도시 주위에서 살았고, 몇백 명의 상류층이 대옹벽 안에서 살았을 것이라고 추정된다. 15세기 말 무역 중심지가 북쪽으로 이동하면서 이 장소는 버려졌다.

진흙과 짚으로 만든 원래의 건물과 단상 대부분이 이미 오래전에 산산조각났지만, 단단하게 지은 돌벽과 구조물은 남아 있다. 아마도 벽은 권위를 상징적으로 보여주는 역할을 했을 텐데, 이는 왕족이 사용하던 지역을 마을의 나머지 지역과 구분하는 방법이었다. 곡선형 벽은 모르타르를 사용하지 않고 근처 언덕에서 채석된 기다란 판 모양의 화강암으로 지어졌다. 두께가 1.2미터에서 5미터에 이르고 높이는 너비의 약 두 배 정도에 다다른다. 꼭대기가 안으로 살짝 기운 구조 덕분에 안정성이 더 커졌다. 대옹벽의 높은 담 위에는 원뿔 탑이 위풍당당하게 서 있다. 이 단단한 구조물의 용도는 수수께끼로 남아 있다.

건물 안의 조각은 흔히 공간을 장식하거나 상징적 의미를 가졌다. 높이가 각각 약 40센티미터인 여덟 개의 동석 조각이 그레이트 짐바브웨의 기둥 꼭대기에서 발견되었다. 도판 **3.109**에 있는 이미지는 인간을 닮은 새와 악어의 특징이 뒤섞인 생명체의 모습이다(악어의 눈과 지그재그 모양의 입이 새의 다리와 꼬리깃털 바로 아래 보인다). 새의 부리는 인간의 입술로 바뀌었고 발톱은 인간의 발처럼 생겨서 이들이 초자연적인 중요성을 가지고 있다는 것을 암시한다. 쇼나인들은 조상의 영혼이 새, 특히 독수리를 통해서 살아 있는 자의 세계를 찾아온다고 믿는다. 하늘과 땅 사이를 자유롭게 이동할 수 있는 새를 영혼의 사자라고 여기는 것이다. 이 조각들은 많은 아프리카 문화에서 핵심적인 신념 몇 가지를 반영한다. 즉, 왕권을 상징하는 조형물을 사용하고, 가족 간의 유대를 상기시키며, 사후세계에 영적인 보상이 있으리라고 기대하는 것이다.

3.109 거석 위에 있는 새, 15세기, 동석, (새 부분) 높이 36.8cm, 그레이트 짐바브웨 박물관

40에서 60센티미터 사이이고 높을수록 두꺼워진다. 벽은 낮에는 열을 흡수해서 내부를 서늘하게, 밤에는 열을 풀어 따뜻하게 유지한다.

사하라 사막 남쪽에 지어진 건축물 중 가장 크고 인상적인 것은 남아프리카에서 11세기와 15세기 사이에 만들어지고 증축된 그레이트 짐바브웨 Great Zimbabwe의 거대한 돌벽이다**3.108**. 짐바브웨라는 이름은 '숭배받는 집'이라는 쇼나 Shona 부족의 말에서 유래했다. 이는 오늘날의 쇼나인들이 이곳에 살던 이전 거주자들과 자신들 사이에 짓고 있는 연관성을 가리킨다. 그레이트 짐바브웨 유적지에서 발견된 제단, **거석**과 동석으로 만든 조각의 잔해는 이곳이 중요한 종교 신전이었다고 짐작하게 한다. 전성기는 1350년에서 1450년 즈음이었는데, 그때 이곳은 중요한 목장이자 무역의 거점이었다. 금·구리·상아는 인도의 대서양 지역과 동아프리카까지 수출했고, 옷감·유리 목걸이·도자기는 인도·중국·이슬람

태평양 군도의 미술

태평양 군도는 지형학적으로 폴리네시아, 멜라네시아, 미크로네시아, 호주를 포함한다(미술을 보는 관점: 폴 테이컨, 371쪽 참조). 이 섬들은 거대한 바다를 사이에 두고 떨어져 있지만, 옛날부터 이곳 사람들은 공통된 신앙

키블라qibla : 이슬람교인들이 기도할 때 향하게 되는 메카 쪽 방향.
미나레트minaret : 모스크 위에 있는 좁고 길다란 탑으로, 이곳에서 신도들에게 기도를 명한다.
거석monolith : 하나의 돌로 만들어진 기념비나 조각.

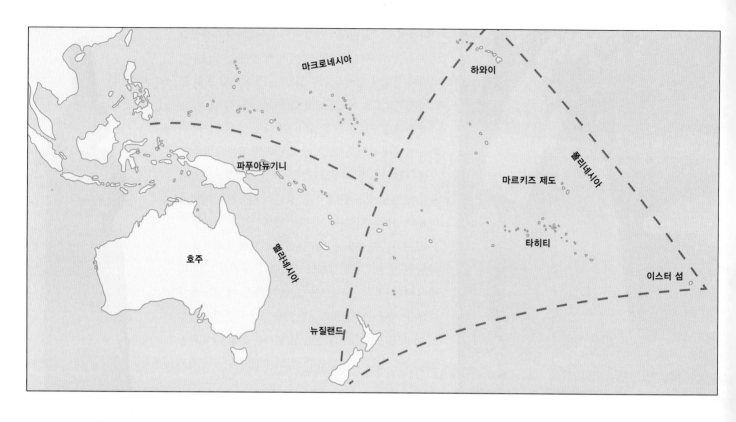

마크로네시아

하와이

폴리네시아

파푸아뉴기니

마르키즈 제도

멜라네시아

호주

타히티

이스터 섬

뉴질랜드

3.110 태평양 군도 지도

· 언어 · 유사한 문화를 통해 연결되었다. 이들은 농사 · 조상 숭배 · 사회적 · 예술적 전통의 보존 같은 관례와 행동 양식을 아주 소중하게 여겼다.

태평양 군도의 미술로는 보석 · 가구 · 무기처럼 지니고 다닐 수 있는 물건들과 몸 장신구 · 나무 조각 · 바위에 그린 그림 · 기념비 조각 · 가면 · 예식용 건축물 등이 있다. 이 작품들은 종종 실용적인 용도를 신성의 중요성과 결합했으며, 그럼으로써 일상 세계와 살아 있는 사람들을 그들의 조상과 신들에 연결시켰다.

뉴질랜드

뉴질랜드의 마오리Maori족은 세계에서 가장 정교한 문신 전통을 가지고 있다. 마오리어에서 문신을 가리키는 단어는 '타 모코ta moko'다. 문신(곧 모코)은 살갗에 색소나 염료를 주입해서 표시를 영구적으로 몸에 남기는 것이다. 문신이 언제 시작되었는지는 알려져 있지 않다. 현재 보존되어 있는 인류 최초의 문신은 기원전 3300년경으로 거슬러올라가는데, 점과 선으로 된 패턴이 있는 추상적인 디자인이 특징이다. 마오리족의 문신 디자인은 바로 이 전통에 속한다3.111.

문신의 디자인은 사춘기가 되고, 전사가 되고, 사냥을 하고, 결혼을 하고, 아이가 생기는 등 한 사람의 인생

에서 특별한 행사들을 나타낸다. 얼굴과 몸 전체를 덮는 문신은 원래 부족장과 그 가족만이 할 수 있었고, 따라서 혈통과 사회적 지위를 나타낸다. 문신의 패턴은 처음에는 아마 모두 똑같아 보일 수 있다. 하지만 자세히 들여다보면, 그 어떤 디자인도 똑같은 것이 없다. 실제로 얼굴에 있는 정교한 문신 디자인은 사람마다 고유하고 서로 달라서 때로는 일종의 법적 서명처럼 쓰

3.111 시드니 파킨슨, 마오리족 전통 문신 드로잉, 『남태평양 항해일지』(1784)의 도판16

문신tattoo: 염료를 살갗에 넣어서 몸에 새긴 디자인.
외곽선outline: 형태를 규정하는 외곽선.

미술을 보는 관점
폴 테이컨: 호주의 바위그림

3.112 캥거루 암각화의 엑스레이, 1900년경, 오커(황토)와 고령토 물감, 높이 2m, 카카두 국립공원, 노던 준주, 호주

폴 테이컨*Paul Tacon*(1958~)은 호주의 인류학자이자 고고학자로, 호주 원주민 미술의 전문가다. 여기서 그는 몇천 년이나 된 호주 원주민의 바위그림이 어떻게 공동체를 위한 목적을 수행했는지 설명한다. 그는 또한 이 그림들을 동시대 원주민 미술가들의 작업과 연결한다.

"호주에서 바위 그림의 소재는 대부분 원주민들 삶의 경험과 자연에서 유래하지만, 신화적 내용도 많다. 많은 경우 구술사와 스토리텔링, 노래 부르기, 공연과 아주 긴밀한 연관이 있다. 여기에 나타나는 캥거루 사냥은 가족 활동이었을 테지만, '미미'라는 날씬한 인물은 '꿈꾸기'라는 최초의 시대 혹은 창조의 시기 인간에게 사냥법과 그림 그리는 법을 가르쳤던 신령들 중 하나다. 호주 북쪽의 아넘 지대에서 발견되는 이러한 종류의 그림은 4,000년이 조금 못 되었다. 이 그림들은 종종 외부의 **외곽선**에 더해서 척추와 몇몇 내부 장기를 보여주는 내부 골 '엑스레이' 묘사라는 속성을 가진 인물상을 보여준다. 이 그림들은 젊은이들에게 사냥과 식량 분배의 관행을 가르치는 데 쓰였을 수 있다. 그러나 대부분의 그림은 사냥을 돕는 용도로만 쓰인 것 같지는 않다. 오히려, 엑스레이식 그리고 속을 꽉 채워넣은 동물들은 둘 다 사냥을 한 다음에 스토리텔링의 일부로서 그려졌다.

호주 원주민들의 디자인은 지역과 시대에 따라 엄청나게 다양하다. 몇몇 형태의 미술은 최소 4만 년 전에 만들어졌지만, 남아 있는 선사시대 미술 대부분은 1만 5000년이 못 된 것이다. 10만 개 이상의 바위 미술 유적지가 남아 있다고 추정된다—여기에는 그림, 드로잉, 스텐실, 조각, 밀랍으로 만든 조각상 등이 있다. 이 미술 작품들은 바위 주거지의 벽과 천장, 동굴 안, 암벽과 바위로 된 기단 위에 만들어졌다. 오늘날 호주 원주민 미술가들은 나무껍질, 종이, 캔버스, 몸, 집, 차 등의 표면에 그림을 그린다. 이들은 카메라를 사용하고 영화를 만들고 멀티미디어와 컴퓨터로 작품을 만든다. 대지와 사람들, 다른 생명체에 대한 관심은 모든 원주민 집단이 항상 중요시한 것이었다."

이기도 했다.

하와이

하와이 최초의 거주민(600년경)은 약 3,000킬로미터 가량 떨어진 마르키즈 제도에서 온 폴리네시아인들이었다. 500년 후 타히티에서 온 정착민들이 카푸(또는 터부 taboo)라는 체계를 기반으로 하는 엄격한 사회 계급제도와 새로운 (반)신들을 들여왔다. 카메하메하 왕은 18세기에 서로 전쟁을 일삼던 파벌들을 통일했다. 1959년 하와이는 미국의 50번째 주가 되었지만, 여전히 폴리네시아와 타히티라는 기원과 문화적 연관성을 유지하고 있다.

하와이 귀족들의 예식용·전투용 복장에는 깃털로 두껍게 짠 아후울라라는 망토가 있다 **3.113**. 이 망토는 육박전에서 몸을 보호하는 갑옷으로 사용되었지만, 더 중요한 것은 신의 가호가 깃들어 있다고 여겨졌다는 것이다. 아후울라 망토는 일반적으로 남자들이 만들었다. 이는 고도의 기술이 필요하고 시간이 오래 걸리는 작업이었으며, 대체로 신성한 행위로 여겨졌다. 이 망토에서 깃털은 다방면으로 신들과 연관되는 밧줄로 그물처럼 짠 식물 섬유에 묶여 있었다.

도판 **3.113**의 망토는 기하학적 디자인으로 장식되어 있으며, 이것을 입는 사람이 그 사회에서 높은 계층에 속했음을 알려준다. 아후울라의 붉은 깃털은 '이위'라는 새에서 구한 것이고, 노란 깃털은 '오오'라는 새에서 구한 것이다. 노란 깃털이 희귀했기 때문에 노란 깃털이 더 많은 망토가 더 가치 있는 것으로 여겨졌다. 모두 노

란 깃털로 된 망토는 제일 값진 것이었다.

이 깃털 망토는 적들이 전리품으로 징발하거나 정치적 선물로 증정되지 않는 한 세대에서 세대로 전해지는 소중한 재산이었다. 도판 **3.113**의 망토는 카메하메하 3세가 미해군 장교인 로렌스 커니에게 하와이를 위해 외교 활동을 해준 것에 감사하는 뜻으로 선물한 것이다.

이스터 섬

이스터 섬은 길이가 24킬로미터이고 넓이가 12킬로미터인 작은 섬이다. 이 섬은 또한 아주 외딴 곳이기도 한데, 사람이 사는 가장 가까운 대륙이 2,080킬로미터나 떨어진 칠레 해안이다. 이스터 섬의 유명한 돌조각은 ('바다의 산' '이미지' '조각상' 또는 '선물을 가지고 있는 자'라는 뜻의) '모아이 Moai'라고 불린다. 이 용어는 폴리네시아 전역에서 발견되는 추상적인 거석 석상을 일컫는다. 900년에서 1500년 사이에 거대한 석상 1,000여 개가 화산암으로 조각되고 섬 주위, 특히 해변을 따라 여기저기에 놓였다. 이 상들은 생전에는 족장이었다가 사후에 신이 된 조상들을 나타낸다. 모아이 석상의 방대한 수량과 크기도 의례, 예식, 문화에서 모아이가 지닌 중요성을 말해준다. 석상의 높이는 3미터에서 18미터에 이르고 무게는 50톤까지 나간다. 이 석상들은 일반적인 속성뿐만 아니라 각각 개별적인 특징도 갖고 있다.

석상들은 높이와 몸의 모양이 서로 다르지만, 모두 (아마도 상감되어 있었을) 깊은 눈구멍과 각진 코, 뾰족한 턱, 길게 늘어진 귓불, 일어서 있는 자세를 취하고 있다. 팔은 옆에 붙었고 손은 없다. 모아이 석상의 다수(기록상 현재까지 887개)는 원래 해안선을 따라 기단 위에 놓여 대륙을 향하고 있었다. 그중 일부만이 10톤이 넘는 평평한 원통 모양의 붉은 화강암 모자를 쓰고 있다. 학자들은 조각상 위에 놓인 이 모자가 왕관일 것이라고 믿는다. 이 왕관은 그 모아이가 선대의 족장임을 표시하며, 이를 통해 현재와 과거, 자연과 우주 사이를 연결한다는 것이다. 해안가의 모아이 석상은 1722년부터 1868년 사이 사회적 갈등기 동안 섬사람들에 의해 파괴되었다. 그러나 최근 고고학자들의 노력 덕분에 석상 다수가 원래 있던 자리로 되돌아갔으며, 이들은 마치 바다에서 솟아나온 것처럼 보인다.

3.113 깃털 망토(아후울라), '커니의 망토'라고 알려짐, 1843년경, 빨강·노랑·검정 깃털·올로나 밧줄·그물섬유, 길이 141.6cm, 비숍 박물관, 호놀룰루, 하와이

3.115 얌 가면, 아벨람 부족, 마프리크 구역, 파푸아뉴기니, 채색된 식물대, 높이 47.9cm, 바르비에르─뮐러 박물관, 제네바, 스위스

파푸아뉴기니

아벨람Abelam 사람들은 파푸아뉴기니 북부의 습지 지역에서 살고 있다. 아벨람 부족의 주요 활동은 농업, 특히 얌(참마)·토란·바나나·고구마를 기르는 것이다. 얌은 주요 작물로 남성의 다산성과 연관이 있다. 아벨람인들은 매년 얌 축제를 열어서 가장 훌륭한 얌을 전시하고, 가장 큰 얌을 키운 사람은 더 높은 사회적 지위를 얻으며 마을 전체의 번영을 유지하는 데 이바지한다. 이 경연이 벌어지는 축제에서 얌에는 바구니와 나무로 만든 가면이 씌어진다**3.115**. 아벨람인들의 또다른 중요한 예식은 전통적으로 공동체의 남성들이 치르는 성인식이었다. 남성은 20년 또는 30년 동안 서로 다른 여덟 개의 의식을 치러낸 다음에야 구성원으로 인정을 받았다. 정교한 제당들은 아벨람 신들과 전통의 힘과 간계를 빌려 성인이 되려는 사람에게 깊은 인상을 주도록 만들어져 있다**3.116**. 내부 공간은 초자연적 존재를 나타내는 정교한 나무 조각과 의미 있는 물건들로 가득 차 있다.

아벨람 미술에서 색깔과 모양은 상징적 의미를 갖고

3.116 아벨람 부족의 제당 내부, 본죠라, 마프리크, 파푸아뉴기니, 멜라네시아, 문화박물관, 바젤, 스위스

야 한다. 그래서 때로 정글에 버리거나 수집가나 박물관에 팔아버린다.

토론할 거리

1. 의식이라는 맥락에서 사용되어온 미술 작품 세 가지를 골라보라. 그 작품들이 어떻게 만들어졌으며 왜 그러한 방식으로 만들어졌는지를 생각해보라. 이 책의 다른 장, 예를 들면 도판 **1.158, 4.16, 4.39**에서 골라도 된다.

2. 생명이 없는 물건들에 힘을 불어넣었던 방식을 생각해보라. 그 힘을 작동하기 위해 무엇을 해야 했는가? 시간이 흘러 그 힘은 어떻게 되었는가? 이 책의 다른 장, 예를 들면 도판 **4.25, 4.43, 4.134**에서 작품을 골라도 된다.

3. 가족 또는 조상과 연결된 미술 작품을 세 가지 골라보라. 이 작품들이 가족과 조상에 대한 생각들을 어떻게 표현하며, 왜 이 개념이 중요한지 생각해보라. 이 책의 다른 장, 예를 들면 도판 **4.16, 4.24, 4.44**에서 골라도 된다.

4. 신화와 전설은 이 지역에서 미술을 만드는 사람들에게 아주 많은 정보를 제공했다. 이 장에서 보여준 작품들에 대한 증거에 입각해서 어떤 이야기가 전해지고 있는지 생각해보라. 우리는 어떤 종류의 정보를 놓치고 있는가? 우리는 이 빈칸을 어떻게 채울 수 있을까?

있다. 예를 들어, 흰색은 얌이 길게 자라게 한다고 여겨지고, 끝이 뾰족한 타원형은 여인의 배를 상징한다. 노랑, 빨강, 하양은 어디서나 사용되는 일반적인 색이다. 커다란 개오지조개처럼 몇몇 물건은 다산과 번영을 상징한다. 아벨람인은 제당 전체뿐만 아니라 각각의 조각도 일회용이라고 본다. 사용하고 있을 때는 중요하게 여겨지지만, 다 쓰고 나면 버려진다. 이런 것들은 강한 힘이 있기 때문에 반드시 마을에서 멀리 내다버려

3.5 아프리카와 태평양 군도의 미술 관련 이미지

0.18 상자를 깎아 만든 가면 모양의 엉덩이 펜던트, 16세기 중엽, 43쪽

1.116 로머리 비어든, 〈비둘기〉, 1964, 120쪽

1.133 오니 상, 14세기 초~15세기, 132쪽

4.134 두상, 왕으로 추정됨, 12~14세기, 559쪽

4.39 제기, 13~14세기, 484쪽

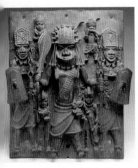

4.98 전사와 부하들의 명판, 16~17세기, 527쪽

1.158 바이-라-이라이, 1700년경에 처음 지음, 149쪽

2.150 전쟁의 신 쿠-카일리-모쿠의 형상, 18~19세기, 265쪽

4.24 엄마와 아이 상, 19세기 말~20세기 중반, 472쪽

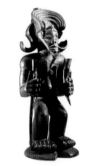

4.148 〈치빈다 일룽가〉, 19세기 중반, 569쪽

4.44 그릇과 아이를 들고 무릎을 꿇고 있는 여성 형상, 19세기 말/20세기 초, 487쪽

4.43 비스 장대, 1950년대 말, 487쪽

4.16 치료 의식을 하는 나바호족의 주술사, 1908년경, 465쪽

4.25 응옴베 의자, 20세기 초, 473쪽

3.6

르네상스와 바로크 시대 유럽의 미술
(1400~1750)

Art of Renaissance and Baroque Europe(1400~1750)

유럽에서 중세라고 알려진 천 년의 역사가 지난 후 그 뒤를 이은 것이 **르네상스** 시대(1400~1600)다. 이 단어는 '재탄생'을 의미하며, 고대 그리스와 로마 세계에 대한 관심이 다시 나타난 것을 가리킨다. 고전적 소재가 끼친 영향은 르네상스 미술의 수많은 누드와 신화 속 인물에서 분명하게 보인다. 하지만 르네상스의 미술 작품은 고전적 주제를 다루는 경우에도 기독교적 메시지를 담고 있는 경우가 많았다.

르네상스 시대는 또한 교육과 자연계에 대한 관심이 증가한 것도 특징이다. (1400년대에 발명된 활자 덕분에)글을 더 잘 읽고 쓸 수 있게 되고 여행과 서적이 늘어나면서 여러 사상과 예술 발전이 유럽 전역으로 퍼졌다. 인본주의는 삶에 대한 철학으로 영향을 떨치기 시작했는데, 이는 개인으로도 성공하고 사회 개선에도 기여할 수 있는 인류의 지적·신체적 잠재력을 강조했다.

종교는 여전히 사람들의 삶에서 중요한 부분이었다.

3.117 르네상스와 바로크 시대 유럽의 지도

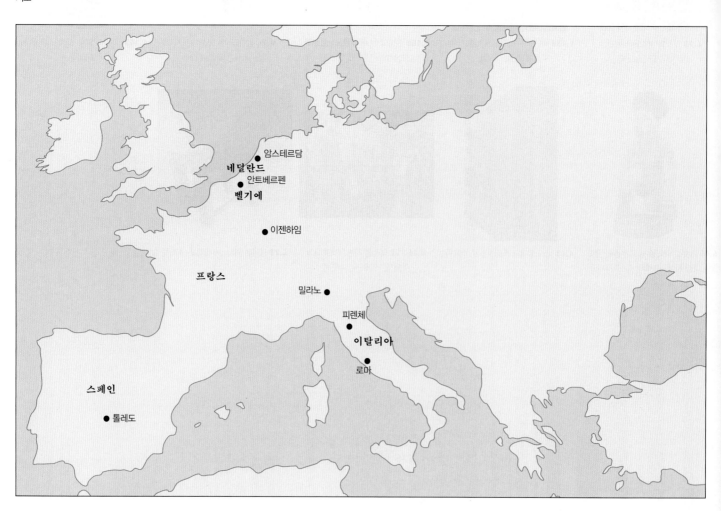

종교개혁(1517년에 시작)의 결과로 개신교도들이 가톨릭 교회로부터 떨어져나갔다. 가톨릭 교회는 개신교도들에 맞서 가톨릭교의 믿음을 더욱 공고히 하기 위해 반종교개혁(1545~1648)을 단행했다. 종교개혁과 반종교개혁 둘 다 미술이 제작되는 방식에 큰 영향을 끼쳤다. 일반적으로 가톨릭 미술 작품은 기독교도와 하느님 사이에 있는, 성인이나 교회 같은 중재자의 힘을 강조했다. 가톨릭교의 근거지는 로마였기에 이탈리아 르네상스의 많은 미술 작품은 가톨릭 교리를 반영한다. 이와 대조적으로 북유럽에서는 개신교의 믿음에 고취된 미술 작품들이 흔했다. 개신교는 신도가 교회에 의해 그리고 교회를 통해 엄격한 지도를 받는 관계보다 하느님과 개인 사이의 좀더 직접적인 관계를 바탕으로 한다. 그 결과 북유럽 르네상스의 이미지에는 종종 내밀한 장면과 복잡한 세부 묘사가 들어 있다.

이탈리아의 미술가이자 역사가인 조르조 바사리^{Giorgio Vasari}(1511~1574)는 1550년에 출판된 최초의 미술사 책『가장 뛰어난 화가, 조각가, 건축가의 생애』에서 르네상스(리나시타^{rinascità})라는 용어를 사용했다 **3.118**. 바사리의 글은 회화, 조각, 건축을 만드는 데 필요한 지적 능력을 강조했다. 이 무렵 미술가는 공예품을 만드는 장인보다는 창조적인 천재, 신에게서 영감을 받은 천재로 여겨지기 시작했다. 르네상스 미술은 시간과 양식에 따라 초기·전성기·후기·매너리즘으로 나눌 수 있으며, 모두 이 장에서 다룰 것이다.

르네상스를 뒤따른 시기는 **바로크** 시대(1600~1750)라고 한다. 르네상스처럼 바로크도 역사적 시대와 미술 양식을 모두 가리킨다. 17세기는 무역 증가, 과학 발전, 로마 가톨릭교회와 개신교의 영구적 분리가 주요 특징이다. 바로크 미술은 르네상스 미술과 거의 같은 소재를 다루었지만, 그 이미지들은 움직임과 감정을 더 담곤 했다. 르네상스와 바로크 시대에는 유럽 전역에서 전쟁이 이어졌고, 따라서 미술은 종종 전투를 기념하거나 통치자를 지지하도록 하는 데 사용되었다. 이 몇백 년 동안 미술 작품은 주로 교회나 통치 가문 등 부유한 **후원자**들의 의뢰로 만들어졌다. 이들은 작품의 크기, 소재, 심지어 군청색처럼 비싼 **안료**를 쓸 수 있는 양마저 결정했다.

3.118 조르조 바사리의 『위대한 미술가들의 생애』 제2쇄에 실린 미켈란젤로의 초상화, 1568, 인그레이빙

초기 이탈리아 르네상스

초기 르네상스 시기의 이탈리아 미술가들은 새롭게 일어난 고전주의적 과거에 대한 관심과 인본주의 사상의 영향을 좇아서 관람자가 완전히 그럴듯하다고 할 만한 그림을 그리는 데 몰두했다. 하지만 현실적인 모습은 **이상적**인 것과 균형을 이루었다. 그 주제가 신화적이거나 종교적일 때 특히 그러했다. 중세에는 아담과 이브 같은 죄인의 나약함과 필멸성을 보일 때말고는 나체에 대한 묘사를 피해야 했던 반면, 르네상스 시대 미술가들은 영적이고 지적인 완벽함의 화신으로서 이상화된 누드 인물을 그렸다.

중세가 끝나갈 무렵, 조토 디 본도네^{Giotto di Bondone}(1267년경~1337)는 좀더 그럴듯한 인간의 공간을 창조해냈다. 그의 작품들은 영적인 고딕 미술로부터 **3차원** 공간으로 옮겨가는 변화의 일부였으며, 이런 공간이 이탈리아 르네상스의 특징이 되었다. 미술에서 종교적 **주제**는 여전히 인기가 있었지만 초점이 달라졌다. 사후에 영생을 얻을 수 있는 유일한 요소로 믿음을 강조하는 것에서, 인간의 행동이 지상의 삶의 질을 어떻게 향상시킬 수 있을까로 옮겨갔던 것이다. 수학과 과학은 그리스·로마의 고전주의 작품에 대한 새로운 연구에서 파생하여, 세계를 체계적으로 이해할 수 있게 해주

르네상스Renaissance: 14~17세기 유럽에서 일어난 문화적, 예술적 변혁의 시기.

바로크baroque: 16세기 말부터 18세기 초까지 유럽의 예술과 건축 양식. 사치스럽고 강렬한 감정 표현이 특징이다.

후원자patron: 미술 작품 창작을 후원하는 단체나 개인.

안료pigment: 미술 재료의 염색제. 보통 광물을 곱게 갈아 만든다.

이상적ideal: 실제보다 더 아름답고, 조화롭거나 완벽함.

3차원three-dimensional: 높이, 너비, 깊이를 가지는 것.

주제subject: 미술 작품에 묘사된 사람·사물·공간.

었다. 르네상스 미술가들은 자신들의 주의 깊은 관찰을
사실적인 미술로 좀더 일관성 있게 재현하기 위해 (다음
에 설명할) **원근법**이라는 새로운 체계를 사용하고 정제
했다. 이와 같은 영향에 힘입어 그들은 기존의 소재와 기
술을 혁신적인 접근 방법들과 결합하게 되었다.

이탈리아의 조각가이자 건축가인 필리포 브루넬레
스키 Filippo Brunelleschi(1377~1446)는 피렌체에서 골머리
를 썩던 건축 문제를 해결한 것으로 유명하다. 피렌체
예배당은 짓기 시작한 지가 한 세기가 지났건만 여전히
완공되지 못하고 있었다. 지름 42.6미터에 달하는 거대
한 돔을 지어 올릴 방법을 아무도 알아내지 못했기 때문
이었다. 1419년에 경연이 열렸고, 브루넬레스키의 급진
적인 설계안이 당선되었다 **3.119**. 그는 돔을 설계했을 뿐
만 아니라 돔을 건축하는 데 쓸 기계도 고안했고, 건축
을 직접 감독하기도 했다. 그는 이런 기여를 통해 최초
의 르네상스 건축가로 불릴 만한 자격을 얻었다.

이 돔은 기술적으로 엄청난 도전이었다. 기존의 건축
기술을 쓴다면 (땅에서부터 꼭대기까지 51.8미터인) 돔
의 모양을 만들기 위해 석조 작업이 끝날 때까지 쓸 임
시 목조 비계가 필요했다―이 방법은 너무 비용이 많이
들고 무거울 터였다. 예배당 바깥에 돌 지지대를 만들
어 벽돌과 돌의 엄청난 무게를 받칠 수도 없었다. 예배
당 주위에 이미 다른 건물들이 있었기 때문이다. 브루넬
레스키는 건축 재료를 들어올릴 장비를 발명했고, 돔을
한 층 한 층 쌓을 때마다 각 층이 다음 층을 지탱하도록
하는 기발한 시스템을 제시했다 **3.120**. 이 돔의 건설은
1420년에 시작해 완공되는 데 16년이 걸렸다.

브루넬레스키는 또한 드로잉에서 **선 원근법**이라는
새로운 방법을 발명한 것으로 알려져 있는데, 이 기법
은 3차원 공간의 환영을 만들어낸다. 그는 이 방법을 피
렌체의 다른 미술가들과 공유했는데, 그중에는 그와 절
친했던 마사초 Masaccio(1401~1428)라는 '어설픈 거구의
톰'이라는 별명을 가진 화가가 있었다. 레온 바티스타
알베르티 Leon Battista Alberti(1404~1472)는 『회화에 관하
여』(1435)라는 작은 책에서 당시 브루넬레스키와 마사
초가 이미 사용하고 있던 이 원근법 이론에 대해 썼고,
그로 인해 그 기술이 널리 알려지게 되었다.

마사초는 선 원근법의 규칙을 〈헌금〉 **3.121**을 비롯한
커다란 **프레스코** 회화에 적용했다. 여기서는 인물·건

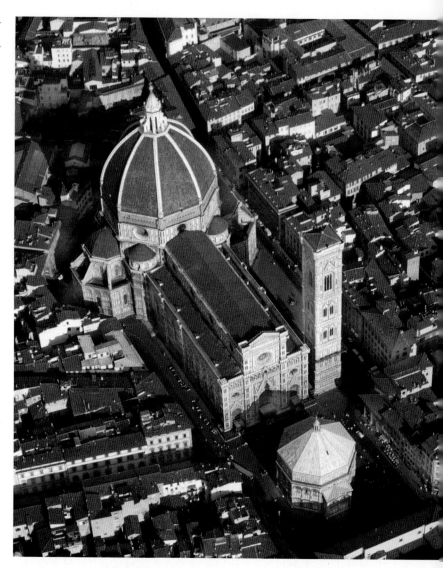

3.119 아르놀포 디 캄비오 등, 피렌체
대예배당, 남쪽에서 본 모습, 1296년
착공

3.120 필리포 브루넬레스키, 피렌체
대예배당의 돔, 1417~1436

원근법perspective : 수학적 원리를
사용하여 2차원 이미지에 깊이감이
있는 환영을 만드는 것.
선 원근법linear perspective : 깊이감
있는 환영을 만들기 위해 수렴하는
가상의 시선들을 사용하는 체계.
프레스코fresco : 갓 바른 회반죽 위에
그림을 그리는 기법.

3.121 마사초, 〈헌금〉, 1427년경, 프레스코, 2.4×5.9m, 브란카치 예배당, 산타 마리아 델 카르미네 예배당, 피렌체, 이탈리아

규모scale : 다른 대상이나 작품, 또는 측량 체계와 비교한 대상이나 작품의 크기.

소실점vanishing point : 미술 작품에서 가상의 시선들이 합쳐지는 것처럼 보여서 깊이를 암시하는 부분.

자연주의naturalism : 이미지를 굉장히 사실적이고 실감나게 그리는 양식.

초점focal point : 구성에서 자연적으로 시선이 가장 많이 향하게 되는 부분.

대기 원근법atmospheric perspective : 깊이감 있는 환영을 만들기 위해 색을 입힌 그림자를 사용하는 방법. 가까운 곳에 있는 물건은 더 따뜻한 색과 분명한 윤곽선을 가지고, 멀리 있는 대상은 더 작고 흐릿해 보인다.

키아로스쿠로chiaroscuro : 회화에서 부피감을 인상적으로 전달하기 위해 명암을 사용하는 기법.

서사적 (작품)narrative : 이야기를 들려주는 미술 작품.

연속적 서사 기법continuous narrative : 한 이야기의 여러 부분이 하나의 시각적 공간 안에 나타나는 경우.

부피volume : 3차원적 인물이나 대상으로 꽉 차거나 둘러싸인 공간.

물·풍경이 한 장면에 그럴듯하게 통합되어 있다. 전경의 건물은 옆에 서 있는 인물 무리와 같은 **규모**로 나타나 있다. 건물과 인물은 우리에게서 멀어질수록 작아지고, 수평선의 **소실점**을 향해 **자연주의**적으로 나아간다. **초점**은 예수에게로 모이고 소실점은 예수의 머리 뒤에 있어서, 예수가 이 장면의 시각적·상징적 중심을 차지하도록 한다. 마사초는 **대기 원근법**을 사용해 멀리 있는 풍경을 보여주었는데, 이곳에서 산은 초록빛에서 회색으로 흐려진다.

이 그림이 이룩한 혁신은 전체적으로 일관된 조명, 다양한 색의 사용, 3차원적 형태의 환영을 강화하기 위한 **키아로스쿠로**(아주 진한 명암)의 사용이다. 〈헌금〉은 마사초의 가장 독창적인 회화 중 하나이며, 하나의 배경 안에서 세 장면을 순서대로 보여주고 있다. 이 프레스코는 **서사적** 회화라는 중세의 전통을 유지하지만, 전 시대의 관행에서 벗어난 구성이다. 각 장면을 서로 다른 패널에서 보여주기보다, 서로 다른 시간대에 일어난 사건들을 하나의 통합된 공간에서 다함께 보여주는 **연속적 서사 기법**을 썼다. 그림의 가운데서는 우리에게 등을 돌린 세리가 사도들이 보는 가운데 유대교 성전세를 요구하고 있다. 예수는 베드로에게 그가 잡은 첫번째 물고기의 입에서 돈을 꺼내라고 이야기하고 있다. 왼쪽의 중경에서 베드로가 물고기를 잡고 있는 모습이 보인다. 오른쪽에는 베드로가 기적을 통해 물

고기 입에서 얻은 돈으로 세리에게 세금의 두 배를 주고 있다. 마태복음에 나오는 이 이야기는 당시 피렌체인과 관련이 있었을 것이다. 이 회화가 만들어진 해인 1427년에 피렌체인은 군사 방어를 명목으로 세금을 내야 했기 때문이다.

다른 르네상스 미술가들처럼 마사초는 선 원근법을 사용해서 관람자들이 상징적인 재현보다는 현실을 바라보고 있다고 믿게 만들었다. 그는 천 주름 아래에 있는 몸의 동작을 이해했고, **부피**감을 더 크게 내기 위해 이를 적용했다. 브란카치 가문의 예배실에 전시되어 있는 이 일련의 프레스코화는 미켈란젤로(아래 부분 참조)를 포함한 후대 미술가들에게 중요한 영향을 주었다. 미켈란젤로는 특히 마사초의 그림을 공부하러 이 예배실을 찾곤 했다.

이탈리아의 전성기 르네상스

이탈리아의 미술가 레오나르도 다 빈치 Leonardo da Vinci (1452~1519), 미켈란젤로 부오나로티 Michelangelo Buonarroti (1475~1564), 라파엘로 산치오 Raffaello Sanzio (1483~1520)는 16세기가 시작될 무렵 미술계를 제패했다. 세 사람 모두 원근법과 환영주의라는 규칙을 사용했지만, 자신들이 원했던 시각적 효과를 내기 위해 정확한 기계적 정밀함으로부터 의도적으로 벗어나

기도 했다.

레오나르도는 세 사람 중 가장 나이가 많았다. 그는 위대한 화가일 뿐만 아니라 과학자이자 공학자로도 알려져 있다. 레오나르도는 자신이 **스푸마토**라고 명명한 회화 기법을 발명했는데, 이는 그림 위에 흐릿하고 안개가 긴 듯한 광택제를 바르는 것이다. 레오나르도의 〈최후의 만찬〉은 십자가에 매달리기 전 제자들과 마지막 식사를 하는 그리스도를 묘사한 작품들 가운데 가장 유명한 예로, 여기서 레오나르도는 여러 **매체**를 실험적으로 섞어 사용했다**3.122**.

레오나르도는 도미니크회 수사들에게 의뢰를 받아 이탈리아 밀라노에 있는 산타 마리아 델레 그라치에 수도원의 큰 식당에 〈최후의 만찬〉을 그렸다. 그는 네 가지 방법을 써서 그리스도를 가장 중요한 인물로 강조했다. 첫째, 그리스도를 그림의 중심에 그렸다. 둘째, 다른 인물들의 활발한 움직임과 대조적으로 그리스도는 고요하고 차분한 삼각형 모양으로 나타냈다. 셋째, 그리스도의 머리를 그뒤에 있는 창문 세 개 중 가운데 창에서 나오는 자연광으로 둘러쌌다. 넷째, 그림의 선 원근법에서 소실점이 그리스도 머리 바로 뒤에 오도록 배열했다.

이 작품이 그저 식사 장면을 재현한 것은 아니다. 레오나르도는 이 사건과 연관된 두 가지 종교 교리, 즉 성체 성사, 곧 영성체 예식과 유다의 배신을 강조했다. 여기서 레오나르도는 가톨릭교인들이 받아들인 전통을 그리고 있다. 교인들은 영체를 모신 빵과 와인이 그리스도의 몸과 피라고 믿는다. 이 미술가는 또한 관람자가 유다를 적발하게도 한다. 레오나르도는 그리스도가 "너희 가운데 한 사람이 나를 배반할 것이다"(마태복음 26장 21절)라는 말을 막 끝낸 순간의 몸짓과 얼굴 표정을 통해 사도들 각각의 반응을 보여준다. 유다는 식탁에 팔꿈치를 기대고 있으며 그리스도의 오른쪽(관람자의 왼쪽)에 있는 세 명의 무리에 있다. 이 속이는 자는 오른손에 돈 주머니를 쥔 채 소금 그릇을 엎지르는데, 이는 나쁜 일에 대한 징조다.

가톨릭 교회는 예술의 중요한 후원자였다. 밀라노에서 레오나르도를 고용했던 도미니크회 수사들처럼 율리우스 2세Julius II 교황 역시 중요한 미술 작품들을 의뢰했다. 로마와 바티칸에 고대의 영광을 복원하기 위한 캠페인의 일환으로서 율리우스 교황은 1510년과 1511년 사이에 라파엘로에게 〈아테네 학당〉 프레스코화를 바

3.122 레오나르도 다 빈치, 〈최후의 만찬〉, 1497년경, 산타 마리아 델레 그라치에 예배당의 식당, 밀라노

스푸마토sfumato: 회화에서 희미하고 뿌연 모습을 만들고 구성을 통합하기 위해 반투명 물감층을 쌓는 기법.
매체medium(media): 미술가가 미술 작품을 만들기 위해 선택하는 재료.

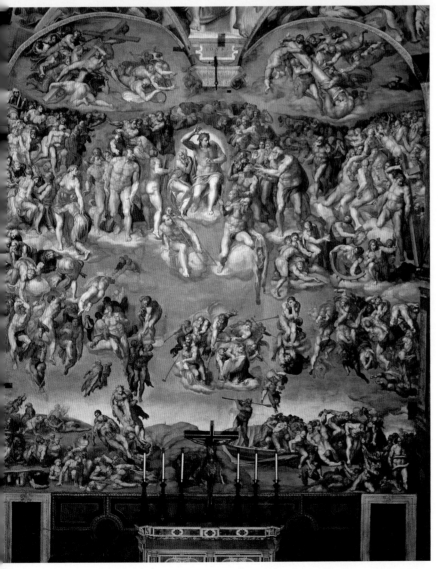

티칸 건물 안에 그리게 했다(Gateways to Art: 라파엘로, 382쪽 참조). 당시 미켈란젤로는 그 근처에 있는 시스티나 예배당 천장에 그림을 그리고 있었다. 완성하는 데 4년이 걸린 이 그림은 너무도 실감이 나서 기다란 보, 좌대, 구조적 요소들이 진짜라고 생각하고 속아 넘어가게 된다3.123. 미켈란젤로는 회화보다 돌 조각을 선호했는데, 이 사실은 그가 이 천장에 왜 그토록 3차원적 인물들을 그렸고 그들 주위를 건축적·조각적 요소들로 둘러쌌는지를 설명해준다. 천장의 중앙에 그려진 아홉 장의 패널은 하늘과 땅의 창조에서부터 아담과 이브의 창조와 타락으로 이어진 다음, 마지막의 대홍수 장면에 이르기까지 구약성서의 창세기 이야기를 자세하게 들려준다. 천장은 세세한 인물 연구로 뒤덮여 있는데, 이는 미켈란젤로의 주특기였다. 예를 들어 〈아담의 창조〉 부분에 나오는 인간의 나체는 인간의 완벽함과 연관되었을 것이다.

미켈란젤로는 20여 년 후에 시스티나 예배당에서 또 하나의 유명한 작품을 의뢰받아 작업했다. 그가 60대였을 때 교황 클레멘스 7세Clemens Ⅶ (1478~1534)가 제단 뒤의 벽에 〈최후의 심판〉3.124을 그려달라고 요청한 것이다. 〈천지창조〉 때와 마찬가지로, 미켈란젤로는 그가 더 몰두해 있었던 조각 작업을 연기할 수밖에 없었다. 시스티나 예배당 천장과 제단화에 그려진 근육질의 역동적 인물들은 남성의 신체를 조각하는 것이 미켈란젤로가 맨처음 애정을 가졌던 것임을 뚜렷하게 드러낸다. 미켈란젤로는 몇 년씩이나 그림보다 조각을 하고 싶다는 소망에 불탔고, 그의 구성과 누드 인물의 선택에 대해, 청한 적도 없는데 숱하게 쏟아진 충고를 참아왔다. 결국 그는 〈최후의 심판〉에 나오는 바르톨로메오 성인의 벗겨진 인피 위에 자신의 모습으로 얼굴을 그려넣었다. 이는 끌과 망치를 더 좋아했던 고통받은 미술가의 자화상이었다3.126. 일부 학자들은 바르톨로메오(와 미켈란젤로의 자화상)를 지옥으로 떨어지는 사람들 쪽에 둔 점을 두고 동성애 정체성을 은

3.123 (왼쪽 위) 미켈란젤로, 〈아담의 창조〉 세부, 시스티나 예배당 천장, 1508~1512, 바티칸

3.124 (왼쪽) 미켈란젤로, 〈최후의 심판〉(1534~1541)이 보이는 모습, 시스티나 예배당, 바티칸

Gateways to Art
라파엘로의 〈아테네 학당〉: 그림 속의 과거와 현재

아폴론: 음악과 서정시의 신. 미켈란젤로의 〈죽어가는 노예〉와 비슷한 모습으로 그려졌다.

초록색 옷을 입은 소크라테스는 젊은이들과 토론하던 중 알렉산드로스 대왕에게 이야기하고 있다.

(위대한 고대 철학자인) 플라톤은 레오나르도 다 빈치를 모델로 했다.

아리스토텔레스는 『니코마코스 윤리학』을 한 손에 들고 다른 손으로 땅—물질 세계—을 가리키고 있다.

하늘(과 그것을 가리키는 플라톤)은 이상적인 영역인 천국을 가리킨다.

건물과 오목판 장식의 천장은 인간의 설계 능력과 자연에 대한 지배를 나타내기 위해서 원근법 법칙을 사용한다.

아테나: 지혜의 여신

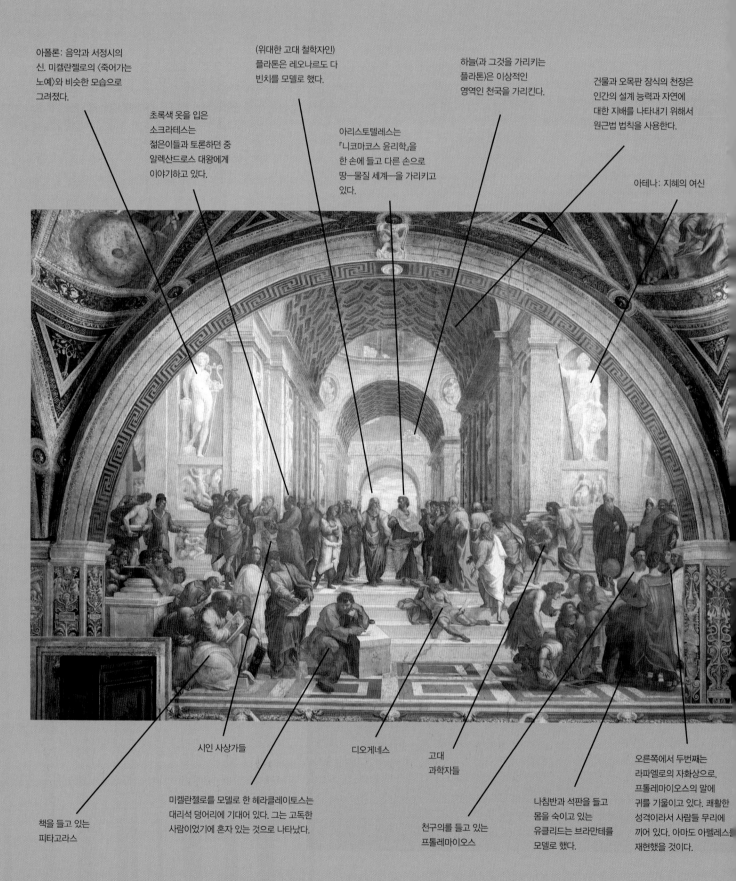

시인 사상가들

디오게네스

고대 과학자들

오른쪽에서 두번째는 라파엘로의 자화상으로, 프톨레마이오스의 말에 귀를 기울이고 있다. 쾌활한 성격이라서 사람들 무리에 끼어 있다. 아마도 아펠레스를 재현했을 것이다.

책을 들고 있는 피타고라스

미켈란젤로를 모델로 한 헤라클레이토스는 대리석 덩어리에 기대어 있다. 그는 고독한 사람이었기에 혼자 있는 것으로 나타났다.

천구의를 들고 있는 프톨레마이오스

나침반과 석판을 들고 몸을 숙이고 있는 유클리드는 브라만테를 모델로 했다.

테네 학당〉에서 라파엘로는 르네상스 안에서 고대
를 고대인들의 신체적·정신적 진보의 재탄생으로
한다. 그는 고대의 위대한 철학자와 과학자 무리—예를
러 플라톤, 아리스토텔레스, 소크라테스, 피타고라스,
레마이오스—를 16세기 이탈리아와 연결하는데,
의 지인들을 고대 그리스와 로마 인물의 모델로
았다. 라파엘로는 르네상스 시대 화가인 레오나르도
빈치를 그리스 철학자인 플라톤이라는 훌륭한 인물의
델로 삼아, 레오나르도의 업적에 대한 찬사와 존경을
한다. 레오나르도의 얼굴을 사용했기에 살아 있는 듯한
라톤을 볼 수 있다. 라파엘로는 또한 자신과 같은 시대를
았던 미켈란젤로에게도 경의를 표한다. 미켈란젤로는
단 위에 홀로 앉아 비관적인 철학자 헤라클레이토스로
하여 나타난다. 미켈란젤로의 고독하고 심지어 우울한
격을 반영한 것이다. 그를 아는 사람이면 누구나 그의
런 성격을 익히 알았을 것이다. 라파엘로는 또한 자화상을
리스 화가 아펠레스로 그려 슬쩍 집어넣었다. 아펠레스로
한 라파엘로는 수학자이자 천문학자였던 (지구본을
고 있는) 프톨레마이오스에게 귀 기울이는 오른쪽
람들 가운데 있다. 자기 자신을 사람들과 어울리기를
아하고 지적인 인물로 나타낸 것이다. 왼쪽의 사상가들은
법·산술·음악이라는 교양을 대변하며, 가운데 오른쪽에
는 사람들은 기하학과 천문학이라는 과학에 연관된
람들이다. 이 심포지엄의 무대는 하늘로 열린 거대한
치와 궁륭이 있는 웅장한 로마 건물이다. 고전주의적
거는 더 나아가 사람들 뒤 벽감에 있는 (우리 왼쪽의)
폴론 조각과 (오른쪽의) 아테나 조각을 통해 환기된다.
류 역사 곳곳에서 나온 학자와 사상가들이 라파엘로의
중한 계획에 따라 차분하고 질서 있게 무리를 이루고 있는
장면은 비록 16세기에 그려졌지만 아주 그럴 듯하다.

밀하게 나타내는 것이라고 보기도 한다.

이 심판의 장면은 힘이 넘치고 소용돌이가 몰아치는
듯한 효과로 인해 전대의 미술가들이 만든 다른 많은
최후의 심판 장면들보다 훨씬 더 혼잡하고 심리적으로
어둡다. 그 안에 있는 누드 인물들은 미켈란젤로가 8년
을 걸려 완성한 것으로, 천국에 오르는 영혼들과 지옥
에 떨어지는 영혼들이 지상에서 그들의 마지막 순간을
맞이했을 때를 표현한다. 〈최후의 심판〉은 후기 르네상
스 시대의 불확실성을 반영하며, 앞으로 올 바로크 시
대를 미리 가리킨다.

3.126 미켈란젤로, 〈최후의 심판〉의 성 바르톨로메오의 인피에 넣은 자화상
부분, 1536~1541, 시스티나 예배당, 바티칸

르네상스와 바로크 시대 유럽의 미술(1400~1750) **383**

북유럽의 르네상스

시간이 흐르면서 이탈리아 미술이 이룬 발전은 현재 네덜란드, 독일, 프랑스, 벨기에가 속한 북유럽의 미술가들 사이에서 널리 찬사를 받았다. 그러나 15세기 동안 네덜란드 미술가들은 중세 필사본 삽화에서 확립된 전통적인 방법을 계속해서 사용했다. 당시 그들은 유럽에서 최고의 미술 대다수를 만들어낸다는 명성을 누렸고, 그들의 작품은 유럽 대륙 다른 지역의 시각 예술에도 영향을 끼쳤다. 북유럽 미술가들은 미술 작품에서 **질감**과 정교한 세부 묘사에 주의를 기울인 것으로 유명하다. 이는 부분적으로 당시 널리 보급된 **유화 물감**의 사용 덕분이었다(상자글: 피터르 브뤼헐, 386쪽 참조). 이 그림들에서 너무나도 실감나게 그려진 많은

3.127a 얀 반 에이크, 〈아르놀피니 초상화〉, 1434, 패널에 유채, 82.2×60cm, 영국 국립미술관, 런던

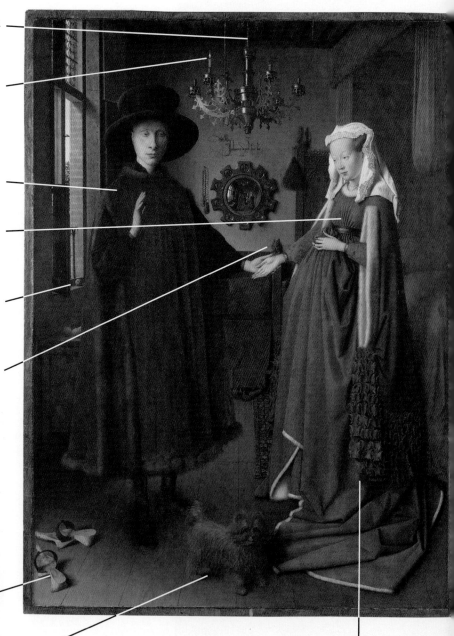

상들리에는 아주 장식이 많고 비싼 물건으로, 부의 상징이다.

상들리에에 초가 한 자루만 켜져 있는 것은 아마도 그리스도를 가리키는 상징일 수 있다. 또는 결혼식에 사용된 합일의 초이거나 법과 관련된 행사의 표식일 것이다.

남자는 창문 근처에 서서 바깥 세상에 속한다는 것을 보여준다.

여자는 정교하게 장식된 침대 옆에 서서 가정에서의 역할과 아이를 낳을 것이라는 희망을 나타낸다.

창가에 놓인 과일: 다산의 기호. 부유함도 가리킨다(오렌지와 레몬은 스페인에서 수입해 들여와야 해서 값이 비쌌다). 또한 인류가 에덴의 정원에서 죄를 짓기 전의 순수와 순결을 가리키기도 한다.

의자에 조각된 인물: 출산하는 여성의 수호자인 성녀 마르가리타이다.

신발/나막신: 여자에게 결혼 선물로 주던 물건이다. 안정의 상징이기도 하다. 이곳에서 일어나고 있는 의식의 신성함을 보여주기 위해 신을 벗었으며, 그렇게 함으로써 바닥도 신성하게 한다.

개: 충절과 부의 표시

폭이 넓은 드레스: 당시 여왕이 임신하면서 유행하던 패션이다(이 그림의 여성은 임신하지 않았다! 아이를 갖지 못했기 때문이다).

질감 texture: 작품 표면의 특성. 예를 들어 고운/거친, 세밀한/성근 등이 있다.

유화 물감 oil paint: 기름 안에서 퍼지는 안료로 만든 물감.

광택내기 glazing: 유화에서 질감·부피감·풍부한 형태 표현을 위해 투명한 물감층을 더하는 기법.

3.127b 얀 반 에이크 〈아르놀피니 초상화〉 세부

일상용품은 중요한 종교적 상징의 의미도 띠고 있다.

유화의 발전은 네덜란드의 미술가 얀 반 에이크^{Jan} van Eyck (1395년경~1441) 덕분이었다고 여겨진다. 그는 미술가 집안에서 태어나 마침내 부르고뉴 공작의 궁정화가로 일했다. 바사리는 반 에이크가 유화를 발명했다고 적었지만, 사실 유화는 이미 중세 시대 때 돌·금속·때로는 회반죽 벽을 장식하는 데 사용되었다. **광택내기** 기술은 반 에이크가 발전시킨 것으로, 1450년 이후 유럽 전역에서 널리 사용되었다.

가장 중요한 북유럽 회화 중 하나인 반 에이크의 〈아르놀피니 초상화〉는 학자들에게 미스터리의 원천이다 **3.127a**. 미술사학자들은 1930년대부터 이 그림 속 인물들의 정체를 밝히고자 노력했다. 학자들은 이 초상화가 조반니 아르놀피니와 그의 아내를 그린 것이라고 주장해왔다. 또한 몇몇은 일종의 법적 서류로 그들의 결혼식을 증명하는 것이라는 견해도 내놓았다. 벽에 있는 거울 위에는 "요하네스 드 에이크가 여기 있었다. 1434년"이라고 적혀 있는데, 이는 화가가 이 행사에 모습을 보였음을 알리고, 주인공들 뒤 볼록거울에 보이는 증인 두 명 중 하나라는 사실을 암시하는 듯하다 **3.127b**.

반 에이크의 그림은 여러 가지 방법으로 환영에 기대고 있다. 젊은 부부와 그들이 서 있는 방은 아주 자세하게 그려져 있어서, 관람자는 마치 진짜 사람들이 있는 실제 방안을 들여다보는 느낌을 받게 된다. 15세기의 관람자들은 아마도 그리스도의 십자가형 장면을 묘사한 둥글고 작은 그림, 즉 원형무늬가 있는 거울에 주의를 기울였을 것이다. 이런 물건은 당시 아주 비싼 호화품이었기 때문이다. 이 거울에 비친 방의 모습을 통해 관람자는 거울이 없었더라면 보지 못했을 부분을 보게 되며, 이렇게 해서 거울은 현실과도 같은 환영을 확대하는 데 일조한다. 다른 수많은 상징들이 결혼이라는 신성한 의식을 드러내는 데 이바지한다. 예를 들어, 벗어놓은 신발이 놓여 있는 것은 이 의식이 진행되는 바닥이 신성하게 여겨진다는 뜻이다. 개는 충절의 표시이며, 샹들리에에 켜져 있는 초 한 자루는 합일을 암시하고, 창가에 놓인 잘 익은 이국의 과일은 다산에 대한 희망을 가리킨다.

북유럽 미술가들은 명백히 종교적인 소재도 많이 다루었다. 1515년 즈음 독일의 미술가 마티아스 그뤼네발트^{Matthias Grünewald} (1475/80년경~1528)는 피부병 환자를 보살피는 병원인 (지금의 프랑스 북동부에 있

"1434년 요하네스 드 에이크가 여기에 있었다": 이는 미술가의 참신한 서명법이다(이 그림이 결혼 계약서라는 증거로 보는 이들도 있다).

거울 옆에 걸린 유리구슬 묵주: 부부의 신앙심을 가리킨다.

거울에 방 전체와 미술가인 듯한 사람이 보인다.

거울 주위의 둥근 그림들은 그리스도의 수난 장면을 보여준다.

피터르 브뤼헐: 속담 몇 가지

3.128 대(大) 피터르 브뤼헐, 〈네덜란드 속담〉, 1559, 오크 나무에 유채, 1.1×1.5m, 국립박물관 회화관, 베를린

대(大) 피터르 브뤼헐Pieter Bruegel the Elder (1525/30년경~1569)은 풍경과 농촌 생활을 익살스럽게 묘사한 장면으로 유명해진 네덜란드 출신 화가이다. 브뤼헐의 작품은 그가 살았던 시대의 신앙과 관습에 대해 이야기해준다. 그림 〈네덜란드 속담〉은 농부나 도시 사람처럼 알아볼 수 있는 유형의 사람들을 그리고 있다**3.128**과 **3.129a-c**. 사람들은 특정하거나 이상화된 초상이 아니라 일반적이고 보편적인 인물들이다. 여기에 제시된 예들은 브뤼헐이 이 그림 안에 그려놓은 100개 이상의 속담을 몇 개 추려놓은 것이다. 우리에게 아직도 친숙한 속담 몇 가지로는 '거꾸로 뒤집힌 세상', '벽에 머리를 박고 있는' 남자, 소문을 떠들고 있는 두 여자—'한 명은 실패를 감고, 다른 한 명은 푼다'—가 있다.

3.129a, b, c 대(大) 피터르 브뤼헐 〈네덜란드 속담〉 세부

3.130 마티아스 그뤼네발트, 〈이젠하임 제단화〉(닫힌 모습), 1510~1515년경, 패널에 유채, 중앙 패널: 십자가형 2.6×3m; 제단대: 애도, 75.8cm×3.3m, 옆 패널: 성 세바스티아노와 안토니우스, 각각 2.2m×74cm, 운터린덴 박물관, 콜마르, 프랑스

는) 이젠하임 성 안토니우스 수도원의 예배실 **제단화**로, 십자가에 못 박히는 그리스도 장면을 그렸다. 이젠하임 제단화의 십자가형 장면은 미술의 역사에서 가장 생생한 그리스도 십자가형 이미지 중 하나로, 제단화가 닫혔을 때에만 볼 수 있다**3.130**. 이 그림은 보는 사람이 그리스도의 고난을 함께 느끼고 그의 희생에 감사하도록 만들어졌다. 수도원의 환자들이 이 제단화 앞에서 기도할 때 그들은 그리스도 피부의 푸른 창백한 빛, 그의 몸에서 피를 흘리게 하는 가시, 그리고 십자가에 너무 오래 묶여 있어서 뒤틀린 뼈를 보았다. 제단화를 열면 또다른 장면들이 보였다.

그림의 생생한 세부 묘사는 각종 중병에 걸린 환자들에게 혼자만 고통받는 것이 아니라는 위안을 주었을 뿐만 아니라, 인간의 모습을 한 그리스도와 자신을 동일시할 수 있는 길도 제공했다. 제단화의 오른쪽 날개에 보이는 안토니우스 성인은 피부병으로 고통받는 사람들의 수호성인이었다. 실제로, 부풀어오른 배·경련·괴저·피부의 종기를 일으키는 병들은 모두 '성 안토니우스의 불'이라고 불렸다.

그리스도의 고통은 부활절 주일처럼 특별한 행사 때

제단화가 개방되면 더욱더 강조되었다. 왼쪽 문이 활짝 열리면 그리스도의 팔은 몸에서 분리된 것처럼 보였고, 이는 그가 팔을 잃은 것처럼 보이게 했다. 마찬가지로 제단화의 밑 부분에 있는 애도 장면의 왼쪽을 열면 그리스도의 다리가 잘려나간 것처럼 보였다. 종종 병이 더 번지는 것을 막기 위해 환자의 팔다리를 절단하곤 했기 때문에, 많은 환자들은 그리스도의 경험과 자신의 고통을 곧바로 동일시할 수 있었을 것이다.

레오나르도의 유명한 그림 〈최후의 만찬〉이 그려진 지 20여 년 후 독일의 미술가 알브레히트 뒤러 Albrecht Dürer(1471~1528)가 같은 주제로 그린 목판화는 다른 해석을 제시한다. 뒤러는 재능 있는 소묘가이자, 목판화·동판화·판화·책 인쇄를 전문적으로 한 최초의 화가들 중 하나였다. 이탈리아 르네상스 그림을 공부하기 위해 떠난 두 번의 여행은 뒤러에게 아주 깊은 영향을 끼쳤다. 이 여행을 통해 그는 고전주의적 소재를 그리게 되었고 인간의 형태와 그 주위 환경을 아주 주의 깊게 계산해서 묘사하게 되었다. 레오나르도처럼 뒤러도 그리스도를 **구성**의 가운데에 두고 그리스도의 머리 주위를 하얀 빛으로 감싸서 주의를 집중시켰다**3.131**.

3.131 알브레히트 뒤러, 〈최후의 만찬〉, 1523, 우드컷, 21.2×30.1cm, 영국 국립박물관, 런던

부조화dissonance: 조화가 없음.
매너리즘mannerism:
매력·우아·쾌활을 뜻하는 이탈리아어 '디 마니에라di maniera'에서 온 말로, 우아함을 이상으로 승격시키며 인간 형상을 길게 늘여 그린 16세기 중반부터 후반까지의 회화.
리듬rhythm: 작품에서 요소들이 일정하게 또는 규칙적으로 반복되는 것.

그러나 이 그림에는 오직 열한 명의 제자들만 있다. 유다의 부재는 그가 이미 권력자들에게 예수를 팔아넘기러 갔음을 말해준다. 뒤러의 판화는 개신교 종교개혁의 사상, 특히 루터교 교회의 교리를 반영한다. 루터교도들은 성체 성사를 받아들였지만, 그것이 최후의 만찬을 재연하는 것일 뿐, 말 그대로 그리스도의 몸과 피를 받는 것은 아니라고 주장했다. 뒤러는 이 중요한 교리를 강조하기 위해 전방에 빈 접시를 놓아 식사가 이미 끝났음을 명시한다.

후기 르네상스와 매너리즘

1527년 스페인의 왕 카를로스 5세Carlos V(1500~1558)가 군대를 보내 일으킨 로마 대약탈은 전성기 르네상스 시대에 종지부를 찍었다. 1513년에 타계한 교황 율리우스 2세는 건축 캠페인과 예술 후원을 통해 로마가 이탈리아 예술과 지성의 중심지가 되도록 했다. 그러나 1530년 교황 클레멘스 7세는 수치스럽게도 카를로스 5세에게 신성로마제국 황제의 왕관을 씌워줘야 했고, 이는 우월감과 자신감에 넘쳤던 시절이 끝났다는 또다른 증거였다. 이 시기의 무질서는 미술에 반영되었다.

바로 이전 시기의 미술과는 대조적으로, 르네상스의 이 마지막 국면(1530~1600년경)은 더 혼란스러운 구성을 보여주고 더 강렬한 감정을 내비치는 경향이 있다. 전성기 르네상스의 성공은 대적할 수가 없었다. 레오나르도, 라파엘로, 미켈란젤로는 예술에서 완벽한 경지에 이른 것으로 여겨졌다. 미술가들은 이제 어디로 가야 할지 곤경에 부닥쳤다. 따라서 그 반작용으로 많은 미술 작품들이 조화 대신에 **부조화**를 강조했다. 진짜처럼 그럴듯하게 보이는 현실의 자리에 종종 상상력이 들어섰다. 수학적으로 정확한 묘사보다는 왜곡과 불균형을 의도적으로 사용하여 특정한 해부학적 특징과 주제를 강조했다. 후기 르네상스 시기에는 **매너리즘**이라는 양식이 발전했다. 매너리즘은 복잡하고 우아한 구성이 특징인데, 이 양식에서는 정서적 효과를 위해 자세·비율·몸짓을 과장하는 관례가 용인되었다.

이탈리아의 매너리즘 미술가 소포니스바 앙귀솔라Sofonisba Anguissola(1532년경~1625)는 르네상스 당시 여성이 누리지 못했던 대단한 성공을 이루었다. 앙귀솔라는 주로 초상화로 이름을 내고 국제적으로도 명성을 얻으면서 스페인 여왕의 궁정화가로 발탁되었다. 앙귀솔라는 작품에서 감정을 중시했고 사실주의를 강조했

다. 〈체스를 두는 화가 자매들의 초상화〉**3.132**는 소녀들 뒤의 나무와 멀리 보이는 풍경에서 알 수 있듯, 야외에서의 일상적인 모습을 보여준다. 앙귀솔라는 소녀들의 옷, 보석, 머리카락의 질감을 풍부하게 묘사하는 데 집중했다. 그러나 획일적으로 통일되어 있고 기계적으로 정확한 장면을 만드는 데 초점을 맞추기보다는, 얼굴 표정부터 우아하게 내민 손가락에 이르기까지 자매들 각자의 개성을 강조했다. 두 언니가 체스말을 두자 막냇동생의 얼굴에 즐거운 기색이 가득하다. 여동생의 환한 웃음은 조심스럽고 걱정 어린 시선로 지켜보는 하녀의 표정과 균형을 이루고 있다.

최후의 만찬은 전통적인 성경 주제다. 레오나르도의 유명한 〈최후의 만찬〉은 도판 **3.133**의 작품보다 80년 전에 그려졌다. 하지만 베로네세 Veronese 라고 알려진 화가, 베로나의 파올로 칼리아리 Paolo Caliari (1528~1588)는 관습에서 벗어난 새로운 접근법을 취했다. 그의 그림은 고전주의 건축의 특징인 엄격한 **리듬**, 특히 장면에 틀과 균형을 부여하는 세 개의 로마식 아치를 후기 르네상스 미술에 공통되는 혼돈 및 활달함과 결합한 것이다. 전체적인 구성은 우아한 건축적 배경 속의 형식적 균형과 정밀한 묘사로 채워지지만, 미술가는 그 안에 활기차고 비관습적인 인물들을 그려넣었다. 그리

스도와 제자들만이 아니라 베네치아의 지배층과 연회꾼들도 더불어 포함시킨 것이다.

이러한 방법은 교회 관료들과 분란을 일으켰다. 이들은 복음서에 나온 이 중차대한 순간에 그리스도가 광대, 난쟁이, 개처럼 비천한 존재들과 이렇게 가까이 그려진 것에 반대했다. 베로네세는 이단이라는 죄를 죽음으로 다스릴 수도 있는 종교재판에서 불경죄로 기

3.132 소포니스바 앙귀솔라, 〈체스를 두는 화가 자매들의 초상화〉, 1555, 캔버스에 유채, 72×97.1cm, 국립박물관, 포즈난, 폴란드

3.133 파올로 베로네세, 〈레위의 집에 있는 그리스도〉, 1573, 캔버스에 유채, 2.2×5m, 아카데미아 미술관, 베네치아

소되었다. 그는 그림을 힘들게 고치지 않으려고 그림의
제목을 〈레위 가의 향연〉이라고 바꿔 달았다. 이는 예수
가 죄인들과 함께 밥을 먹었다고 유대교 사제들이 법석
을 떨었던 성경 이야기를 바탕으로 한 것이었다.

당시 신도 수가 급증한 개신교가 다시 반종교개혁
을 일으키자 가톨릭 교회는 가톨릭의 중심 가치를 강력
하게 재천명하면서 종교재판을 통해 이를 강화했다. 가
톨릭 교회는 오랫동안 이미지를 강력한 교육의 수단으
로 사용해야 한다고 믿어왔으며, 이 믿음은 이제 미술에
서 더욱 분명하게 드러났다. 이탈리아 미술가 틴토레토
Tintoretto(1519~1594)가 그린 〈최후의 만찬〉**3.134**의 강렬
하고 극적인 분위기는 신도들이 개신교로 개종하지 않
고 가톨릭 교회 안에 남아 있게 해야 하는 가톨릭 교회
의 급박함을 강하게 드러낸다. 틴토레토는 최후의 만찬
을 영광스럽고 영적인 사건으로 그리고 있다. 평범한 사
람들이 음식을 내오고 대화를 하느라 바쁘다. 그림 속에
서 웅성거리는 대화 소리와 접시 부딪히는 소리가 들려
오는 것만 같다. 동시에 하늘이 열리고 천사들이 이 장

3.134 (위) 틴토레토, 〈최후의
만찬〉, 1592~1594, 캔버스에 유채,
3.6×5.6m, 산 조르조 마조레 예배당,
베네치아, 이탈리아

3.135 (오른쪽) 야코포 다 폰토르모,
〈예수를 십자가에서 내림〉,
1525~1528, 나무에 유채, 3.1×1.9m,
카포니 예배당, 산타 펠리치타 예배당,
피렌체, 이탈리아

면을 보기 위해 내려오는 것처럼 보인다. 이 장면은 **대칭**과 정서적 **균형**을 이루고 있는 레오나르도**3.122**와 뒤러**3.131**의 그림과 뚜렷이 다르다. 틴토레토는 그리스도에 초점을 맞췄다. 그리스도는 가장 크고 밝은 후광을 달고 중앙에 있으며, 유리잔을 들고 제자 한 명에게 손을 뻗치고 있다. 유다 또한 찾기 쉬운데, 그는 예수 반대편 탁자에 앉아 있고 혼자만 후광이 없다. 틴토레토의 그림은 역동적인—심지어 어지러운—움직임과 극적인 분위기를 전달한다. 탁자는 한쪽 끝이 공간의 가운데 깊숙한 곳을 향해 뻗어나가게 놓여 있고, 빛과 어둠은 극적인 대조를 이루며 인물들은 연극적인 몸짓을 취하고 있다.

예수를 **십자가에서 내리는 장면**을 그린 야코포 다 폰토르모Jacopo da Pontormo(1494~1556)의 매너리즘 회화에서는 인물들의 배치가 아주 불안정해 보인다**3.135**. 폰토르모는 인물들을 수직으로 포개어놓고 기묘한 소용돌이 모양으로 배치했는데, 아래 부분에서 발끝으로 간신히 쭈그려 앉아 있는 인물 한 사람이 이들을 지탱하고 있는 것 같다. 이 인물들은 우리가 관찰할 수 있는 현실

의 사실적인 묘사와는 달리 근육이 과도하게 발달해 있고 색채도 생경하다. 예수를 십자가에서 내리는 장면에서 우리가 기대하는 것은 비탄과 슬픔이지만, 여기서 사람들은 상실감과 당혹감을 내보이고 있다. 이 모든 것이 불안하고 어수선한 느낌을 준다.

엘 그레코El Greco('그리스인')라고 불린 또다른 매너리즘 화가 도메니코스 테오토코포로스Domenikos Theotokopoulos(1541년경~1614)는 스페인으로 오기 전에 베네치아와 로마에서 활동했다. 라오콘은 그리스 신화에서 나온 주제다**3.136**. 트로이의 사제인 라오콘은 그리스 병사들이 트로이의 목마 안에 숨어 요새 안으로 잠입할 것이라고 트로이 사람들에게 경고하려 했다. 목마는 그림의 중경 가운데에 있다. 엘 그레코의 그림에서 라오콘과 아들들은 (그리스인들을 돕고 있던) 포세이돈이 경고를 막기 위해 보낸 뱀에게 공격당하고 있다. 후경의 풍경은 스페인 톨레도의 모습으로, 엘 그레코는 말년에 이곳에서 살면서 가장 유명한 작품들을 만들었다. 엘 그레코는 길게 늘인 형태와 인물 왜곡에서 엿보이는 매너리즘의 과장과, **색, 외곽선, 모델링**에 대한 자신만의 **표현주**

3.136 엘 그레코, 〈라오콘〉, 1610/14년경, 캔버스에 유채, 137.4×172.7cm, 국립 미술관, 워싱턴 D. C., 미국

대칭symmetry: 요소들의 크기·형태·배치가 반대편의 공간·선·점 등과 일치해서 시각적 균형을 이루는 것.
균형balance: 미술 작품에서 요소들이 대칭적이거나 비대칭적인 시각적 무게를 만들어내는 데 사용되는 미술 원리.
십자가에서 내림deposition: 그리스도의 몸을 십자가에서 내리는 장면.

다비드의 묘사

성경에 나오는 다비드와 골리앗의 이야기는 3세기 동안 르네상스와 바로크의 저명한 조각가 세 명에게 영감을 불어넣었다. 도나텔로, 미켈란젤로, 베르니니는 영웅 다비드의 모습에 각각 다른 방식으로 접근했다. 세 작품은 작가들이 살던 시대의 문화적·예술적 관심사를 보여준다. 성경에서 다비드는 거인 골리앗을 쓰러뜨린 이스라엘 청년이다. 골리앗은 이스라엘인들에게 한 명의 전사를 내보내 한 번의 전투를 치르자는 도전장을 보냈다. 오직 다비드만이 골리앗에게 대적할 만큼 용감했다. 다비드는 양치기가 쓰던 고리·새총·돌 한 줌으로 무장을 하고 나가, 새총으로 단번에 골리앗의 이마를 맞추어 넘어뜨리고 거인의 칼로 골리앗의 머리를 베어버렸다. 강력한 적을 쓰러뜨린 다비드의 승리는 1428년 피렌체가 더 강한 군사력을 지닌 밀라노를 무찌른 후 피렌체의 상징이 되었다. 피렌체를 위해 만들어진 다비드 두 점과 로마에서 만들어진 다비드를 비교해보자.

도나텔로^{Donatello}(1386/87년경~1466)는 청동과 대리석을 모두 능숙하게 다룬 조각가였다. 그는 〈다비드〉상**3.137**을 만들면서 고대의 청동 캐스팅 기술을 되살렸다. 도나텔로의 〈다비드〉는 고대 이후 처음으로 만들어진 실물 크기의 남성 누드상이다. 〈다비드〉는 또한 도나텔로가 인간 신체에 대한 고전주의의 이상적 묘사를 잘 알고 있었고 이를 찬미했다는 점을 보여준다. 도나텔로는 중세 때의 일반 관행처럼 죽어서 썩어나갈 몸을 강조하기보다 그리스와 로마 조각가들이 사용했던 이상화된 누드를 모델로 삼는다. 이 조각상은 작가가 신체의 자세를 면밀하게 관찰했음을 알려준다. 다비드는 오른쪽 다리에 무게를 싣고 왼쪽 다리는 쉬고 있다. 그 결과 왼쪽 어깨가 올라가고 오른쪽 어깨는 내려갔다. 도나텔로는 인간 해부학을 이해하고 있었기에 〈다비드〉를 움직이는 실물처럼 만들어냈다.

미켈란젤로의 〈다비드〉**3.138**는 하나의 대리석 덩어리에서 조각해낸 것이다. 이 작품은 원래 피렌체의 힘과 메디치 가문의 독재로부터의 (일시적) 해방에 대한 상징으로 피렌체 예배당의 높은 벽감에 놓일 예정이었다. 이 조각은 아주 인기가 많았기에 1504년 완성되었을 때 예배당 대신 중심 피아차, 즉 광장의 입구 근처에 놓아 많은 사람이 볼 수 있게 했다. 이 〈다비드〉의 고전주의적 속성으로는 운동선수처럼 발달한 근육과 매우 이상적인 비율이 있다. 미켈란젤로는 다비드를 누드로 묘사하면서 새총—다비드의 정체를 알려주는 유일한 표시—은 어깨 뒤로 늘어뜨려

눈에 띄지 않게 했고, 이를 통해 영웅이자 한 남자의 조각상을 창조한다. 다비드의 얼굴 표정은 이상화되어 있고 차분하지만, 의도적으로 옆을 향해 시선을 집중시켜 강렬한 분위기를 자아낸다.

잔 로렌초 베르니니는 〈다비드〉**3.139**를 바로크 시대에 만들었다. 이 작품은 움직임과 행위를 강조하는 역동적이고 3차원적인 조각이다. 도나텔로의 조각이 승리한 다비드를 보여주고 미켈란젤로의 조각이 궁리중인 다비드를 보여준다면, 베르니니의 조각은 긴장감이 고조된 극적인 순간의 다비드, 돌을 막 날리려는 순간의 다비드를 보여준다. 다비드의 신체 에너지 전체가 지금 막 벌어지는 몸의 동작에 집중되어 있다. 심지어 얼굴 근육은 긴장으로 팽팽해져 있다. 베르니니는 이처럼 힘이 잔뜩 들어간 행동과 완벽히 맞는 얼굴 표정을 위해 자신의 얼굴 표정을 연구했다는 말이 있다. 정면에서 보도록 만들어진 미켈란젤로와 도나텔로의 조각과는 달리, 베르니니의 조각은 **환조**로서 감상하고 이해하도록 만들어졌다.

이 세 개의 조각상은 분명히 여러 가지 점에서 서로 다르다. 미켈란젤로의 조각은 다른 두 조각보다 크기가 두 배 이상 크다. 이는 원래 계획한대로 지면보다 훨씬 높은 곳에 놓았을 때 관람자들이 모든 세부를 볼 수 있도록 하기 위해서였다. 도나텔로의 조각은 유일하게 새총 이외의 다른 무기를 갖고 있다. 그의 다비드는 방금 적의 목을 벤 칼을 들고 있고, 골리앗의 머리는 다비드의 발밑에 있다. 베르니니의 조각에는 미켈란젤로의 조각처럼 새총이 나오지만, 이 다비드는 움직이는 중이고 벗어놓은 갑옷이 아래쪽에 쌓여 있다. 대리석 조각은 무게를 지탱해주지 않으면 부러지기 쉬웠기 때문에. 이처럼 보폭과 몸짓이 커다란 인물을 만들어내기 위해서는 받침대가 필수적이었다.

각각의 미술가가 묘사하려던 순간들은 나타난 조각들의 외양과 효과에 강하게 영향을 끼쳤다. 도나텔로는 전투 후에 조용히 쉬고 있는 승리자 다비드를 소년과도 같은 모습으로 보여준다. 미켈란젤로는 어른 모습의 다비드를 보여주는데, 그 형태의 크기와 규모는 도나텔로의 날씬하고 젊은 인물상보다 훨씬 더 남자답다. 전투를 하기 전 미리 예상해보고 결심을 다지는 순간의 침착한 모습으로, 그가 집중하고 있다는 것이 얼굴을 통해 드러난다. 더 성숙해진 베르니니의 다비드는 거인 골리앗을 향해 치명적인 한 방을 날리는 데 집중하는 역동적인 모습이다. 계산하고

3.137 도나텔로, 〈다비드〉, 1430년경, 청동, 높이 1.5m, 바르젤로 국립 미술관, 피렌체

...해보는 시간은 지났고, 이제 행동을 취할 때이다. 종교 이야기는 르네상스와 바로크 시대에 흔한 주제였다. 세 미술가의 다비드 상들은 완전히 새로운 것을 만들지 ...고, 대신 이 주제를 다루는 데에서 그들 고유의 개성을 ...겨준다.

의적 기법을 결합했다. 다른 매너리즘 미술 작품들처럼, 이 복잡한 구성은 미술가의 상상력이 내리는 명령에 따라 세심한 관찰을 통해 얻은 정보를 신화 이야기와 결합한다.

바로크

바로크 시대는 탐험, 무역과 과학적 발견이 늘어난 시대였다. 서구 세계는 이제 지구가 아니라 태양이 우주의 중심이라는 천문학자 니콜라우스 코페르니쿠스의 이론을 받아들였다—이는 가톨릭 교회가 거부했던 이론이었다. 천상과 지상의 빛 둘 다 바로크 미술 작품에서 중요해졌다. 17세기는 유럽 전역에서 전투가 자주 일어났던 시대이기도 했는데, 이는 종교개혁 이후 가톨릭 교회의 내분에 따른 결과였다. 바로크 미술 작품들은 이러한 아수라장을 느끼게 해주며, 연극적이고 역동적인 구성에서는 극적인 움직임과 빛이 두드러진다. 니콜라 푸생Nicolas Poussin (1594~1665)처럼 전성기 르네상스 시대의 질서정연한 고요함에 대한 관심을 계속 이어간 바로크 미술가도 일부 있었다. 그러나 잔 로렌초 베르니니Gianl Lorenzo Bernini (1596~1680)(왼쪽, 다비드의 묘사 참조) 같은 다른 미술가들은 격앙된 정서를 보여주었고, 움직이고 있는 것처럼 보여서 종종 관람자의 공간으로 침범해 들어오는 조각상을 만들었다.

　프랑스의 미술가 니콜라 푸생은 고대 고전주의를 주제로 한 그림을 전문으로 했다. 그의 그림에서는 모든 것이 조심스럽게 구축되고 배치되어 있다. 심지어 풍경화 장면을 짤 때조차 작은 무대 위에 미니어처 인물상을 늘어놓기도 했다. 이런 인물과 건물은 아주 세세하고 사실주의적으로 보이지만, 외양과 배치는 항상 그의 상상력을 통해 만들어졌다. 〈포키온의 장례〉는 아테네의 장군이던 포키온의 시신을 들고 도시 바깥으로 뻗은 구불구불한 길을 걸어가는 두 남자를 그린 그림이다3.140. 포키온Phocion (기원전 402~318년경)은 반역이라는 누명을 쓴 후 처형당했는데, 반역자로 간주되었기 때문에 도시 바깥에 매장되었다.

　그림의 구성은 실은 존경받아야 할 영웅이었던 포키온이 반역자로 처형당한 비극을 강조해서 보여준다. 하얀 천으로 덮인 포키온의 시신을 들고 가는 두 인물

3.138 (왼쪽 아래) 미켈란젤로, 〈다비드〉, 1501~1504, 대리석, 높이 4.3m, ...카데미아 미술관, 피렌체

3.139 (오른쪽 아래) 잔로렌초 베르니니, 〈다비드〉, 1623, 대리석, 높이 1.7m, ...르게세 미술관, 로마

Gateways to Art

젠틸레스키의 〈홀로페르네스의 목을 베는 유디트〉: 카라바조의 영향

3.142 카라바조, 〈홀로페르네스의 목을 베는 유디트〉, 1599, 캔버스에 유채, 1.4×1.9m, 국립고대미술관, 바르베리니 궁전, 로마

17세기 유럽의 다른 화가들과 마찬가지로, 아르테미시아 젠틸레스키 Artemisia Gentileschi(1593~1656년경)도 이탈리아의 화가 카라바조 Caravaggio(1571~1610)의 미술 양식을 모방했다. 카라바조는 그림의 대가였지만, 격동적인 삶을 살기도 했다. 카라바조는 20대 후반에 이미 회화에 대한 혁신적 접근법으로 굉장한 명성을 얻었고, 교회에서 작품의뢰를 받았다. 동시에 그는 수없이 싸움질을 하고 다녔고, 마침내는 테니스 시합 때문에 싸움을 하다가 살인을 저지르기까지 했다. 기소를 피해 도망을 다니던 카라바조는 39세의 나이에 어느 해변에서 병으로 죽었다.

카라바조의 그림은 종교적 이야기를 그린 것이 많지만, 그러면서도 일상의 풍속을 그린 **장르**화처럼도 보인다.

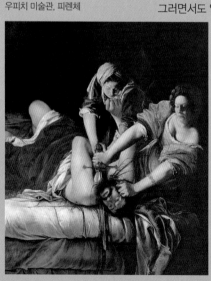

3.143 아르테미시아 젠틸레스키, 〈홀로페르네스의 목을 베는 유디트〉, 1620년경, 캔버스에 유채, 1.9×1.6m, 우피치 미술관, 피렌체

그의 그림들은 이상화되지 않고 옷을 빼입지도 않은 하층민들로 가득차 있다. 자연주의적이고 현실적인 그의 접근방법을 불쾌하게 여기는 관람자도 일부 있었다. 이들은 미술 작품이란 모름지기 종교적 인물을 이상화된 개인으로 그려 신성이 드러나게 해야 마땅하다고 믿었기 때문이다. 하지만 카라바조의 재능은 많은 예술 애호가들과 후원자, 특히 교황청으로부터 엄청난 찬사를 받았다. 그는 진한 명암을 극적으로 사용하는 **명암 대비 화법**을 개발했는데, 이 기법은 그가 살아 있을 때도,

또 후대에도 화가들에게 큰 영향을 주었다.

카라바조의 〈홀로페르네스의 목을 베는 유디트〉**3.142**에서는 한 줄기 강한 빛이 유디트의 칼이 적장의 목을 베는 순간을 정지시킨 것처럼 보인다. 이 빛은 바로 이 순간의 드라마를 돋보이게 하면서, 카라바조 양식의 주요 특징을 보여준다. 이 장면은 어두운 배경에서부터 빛 속으로 떠오르는 것처럼 보이는데, 오늘날 스포트라이트 효과와 비슷한 방식이다. 배경이 너무 어둡기 때문에 인물들의 행동은 무대와 비슷한 좁은 공간 안에서 이루어지는데, 이 또한 극적 효과를 높인다. 17세기 의복 등 카라바조가 중점을 두었던 세부 묘사는 성경에 나오는 이 사건의 일상적인 측면을 부각한다.

아르테미시아 젠틸레스키의 양식은 카라바조의 세부적인 사실주의와 극적으로 사용하는 명암 대비 화법에 큰 영향을 받았다. 홀로페르네스의 목을 베는 유디트라는 같은 주제의 그림에서**3.142**와 **3.143** 두 화가는 극적 효과를 위해 극단적 명암 대비를 사용하고, 솟구치는 핏줄기와 핏물이 흥건한 침대보를 통해 이 장면의 폭력성을 강조하며, 괄목할 만한 힘과 단호한 의지를 가지고 살인을 하는 여성 인물을 보여주고 있다. 이렇게 힘차고 단호한 모습은 여성의 행실에 대한 당시의 통념과는 동떨어진 것이었다.

젠틸레스키는 악당의 머리를 자르는 데 필요한 엄청난 힘 자체를 관람자들이 느끼도록, 여성들에게 활달한 신체적 힘을 불어넣는다. 이와는 대조적으로, 카라바조의 유디트는 힘센 팔뚝도 없는 상당히 여린 모습이고, 자신의 끔찍한 살인 행위에 충격을 받은 것처럼 보인다. 카라바조의 그림에서 보이는 유디트의 하녀는 이 살인에서 능동적인 역할을 전혀 하지 않는 나이든 여인이다. 반면 젠틸레스키의 그림에서 하녀는 유디트가 아시리아 장군의 머리를 벨 때 몸으로 장군을 제압하고 있다.

전경foreground : 관람자에게 가장 가까이 있는 것처럼 묘사되는 부분.
암시된 선implied line : 실제로 그려진 것은 아니지만 작품의 요소들이 암시하는 선.
장르genre : 예술적 주제에 따른 범주. 대체로 영향력이 강한 역사와 전통을 가지고 있다.
명암 대비 화법Tenebrism : 회화의 인상을 고조하기 위해 명암을 진하게 극적으로 사용하는 기법.

3.140 니콜라 푸생, 〈포키온의 장례〉, 1648, 캔버스에 유채, 113.9×174.9cm, 웨일스 국립 미술관, 카디프, 영국

3.141 페테르 파울 루벤스, 〈십자가를 세움〉의 중앙 패널, 1610~11, 캔버스에 유채, 1.5×3.3m, 성모 마리아 교회, 안트베르펜, 벨기에

은 눈에 띄도록 **전경**에 배치되어 있다. 오른쪽에 있는 큰 나무는 그 위로 아치형태를 그리면서, 관을 옮기는 인물로부터 인물로, 나무로, 건물로 이어지는 **암시된 선**을 만들어낸다. 이 선으로 연결된 요소들은 공간 안으로 들어갈수록 점점 작아진다. 구불구불한 길은 포키온의 장지가 도시에서 멀리 떨어져 있음을 강조하는 동시에 깊은 공간감을 만들어내면서 우리의 시선을 풍경 안으로 이끌어간다. 풍경에 구조를 부여하는 신중한 감각에서는 균형과 질서를 강조하는 르네상스의 정신이 감지된다. 마찬가지로, 고전주의적 디자인의 건물과 고대풍 옷을 입은 인물들이 우리의 주의를 과거로 돌린다.

페테르 파울 루벤스Peter Paul Rubens(1577~1640)는 평생 약 2,000점의 그림을 그렸는데, 이 엄청난 생산량은 그가 (현재 벨기에에 있는) 안트베르펜에서 큰 공방을 운영하고 있었기에 가능했다. 그의 그림 가운데는 조수들이 다 만든 것도 일부 있지만, 중요한 고객을 위한 작품은 보통 자신이 완성했다. 그의 〈십자가를 세움〉**3.141**은 부유한 상인들이 의뢰해 교회 안에 설치된 그림 중 하나였다.

〈십자가를 세움〉에서는 그리스도를 매단 십자가를 일으켜 세우려 하는 근육질 남자들의 육체노동을 느

낄 수 있다. 십자가 아래 부분에 있는 남자들이 그리스도를 그림의 오른편으로 끌어올리려고 힘을 쓰고 있고 이들과 시각적으로 연결된 십자가의 대각선을 따라 역

동적인 긴장감이 만들어진다. 사실 이 때 그리스도는 고문을 당한 끝에 거의 초죽음 상태였을 테지만, 화가는 그리스도의 살을 티끌 하나 없이 깨끗하고 주위 사람들보다도 더 밝게 그려놓았다. 루벤스는 이렇게 그리스도를 빛으로 듬뿍 감싸 그리스도를 초점으로 만들고 신성을 강조한다.

렘브란트 하르멘스존 판 레인Rembrandt Harmenszoon van Rijn(1606~1669)도 한때 큰 공방을 가지고 있었던 아주 유명한 화가였다. 하지만 그는 대단한 명성에도 불구하고 늙은 나이에 파산 신청을 했다. 〈야경〉에서 관리들과 민병대 무리는 아마도 1638년 마리 드 메디치 여왕의 암스테르담 방문을 기념한 것이다3.144. 이 그림은 민병대가 의뢰한 것으로, 학자들은 여기에 그려진 모든 사람들이 사례금을 분담했을 것이라고 본다. 〈야경〉은 그룹 초상화에 대한 렘브란트의 혁신적 접근 방법을 보여주는 좋은 사례다. 그의 그림은 실제처럼 실감 날 뿐만 아니라 중요한 행사를 준비하는 사람들에게서 보이는 생기와 에너지로 가득차 있다. 민병대원들은 각자 채비를 하느라고 분주한 모습이다. 이 그림은 분위기가 어두운 것이 밤 장면인 것처럼 보여서 〈야경〉이라고 알려지게 되었다. 렘브란트는 구성을 더욱 생동감 있게 만들기 위해 키아로스쿠로, 명암 대비 화법, 극적 조명을 능숙하게 사용했다. 그러나 밤 시간대라는 인상은 사실 여러 해 동안 쌓인 먼지와 니스층으로 인해 만들어졌다. 제2차세계 대전 후 세정을 하고 보니 이 그림은 낮 장면이었다.

토론할 거리

1. 이 장에서 선 원근법이 중요한 역할을 한 미술 작품 두 점을 찾아보라. 그 구성에서 원하는 바의 환영을 만드는 데 선 원근법을 사용한 부분을 짚어내보라. 그 미술가가 선 원근법을 통해 무엇을 전달하고자 했는지 논의해보라.

2. 이 장에서 북유럽 르네상스 미술 작품 하나와 이탈리아 르네상스 미술 작품 하나를 골라보라. 각 미술 작품의 형태와 내용에 대한 정보를 포함해서 각 작품의 주요 특징을 열거해보라.

3. 성경의 소재를 다룬 미술 작품 세 점을 골라보라. 그 작품들이 성경의 주제를 어떻게 그리고 있는지 생각해보라. 양식, 매체와 기술, 내용과 미술가가 강조한 다른 측면들을 살펴보라. (도판 **1.70, 2.148, 4.163**)

4. 이 장에서 르네상스 미술 작품 하나와 바로크 미술 작품 하나를 골라보라. 그들의 유사점과 차이점을 나열해보라. 그 소재, 양식, 내용, 정서적 효과를 살펴보라.

5. 고전주의 그리스와 로마의 예술적·지적 유산에 기댄 르네상스 미술 작품 세 점을 골라보라. 그 작품들이 고전주의 과거를 사용하는 방식을 열거해보라. 형태나 내용에서 다른 르네상스의 혁신적인 부분 또한 열거해보라. 이 책의 다른 장, 예를 들면 도판 **4.133, 4.136**에서 작품을 골라도 된다.

3.144 렘프란트 판 레인, 〈프란스 반닝 코크와 빌럼 판 라위턴뷔르흐의 중대(야경)〉, 1642. 캔버스에 유채, 3.6×4.3m, 네덜란드 국립미술관, 암스테르담

3.6 르네상스와 바로크 시대 유럽의 미술(1400~1750) 관련 이미지

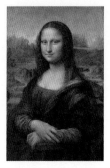

0.8 레오나르도 다 빈치, 〈모나리자〉, 1503~1506년경, 33쪽

1.65 마사초, 〈삼위일체〉, 1425~1426년경, 88쪽

1.115 피에로 델라 프란체스카, 〈채찍질〉, 1469년경, 119쪽

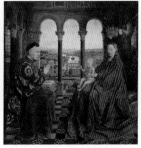

2.30 얀 반 에이크, 〈재상 롤랭의 성모〉, 1430~1434, 185쪽

4.133 산드로 보티첼리, 〈비너스의 탄생〉, 1482~1486년경, 558쪽

1.70 안드레아 만테냐, 〈죽은 그리스도에 대한 애도〉, 1480년경, 91쪽

2.42 알브레히트 뒤러, 〈종말의 네 기수〉, 1497~1498년경, 193쪽

2.2 레오나르도 다 빈치, 〈자궁 속의 태아 연구〉, 1510~1513년경, 167쪽

2.148 미켈란젤로, 〈해와 달의 창조〉, 1508~1510, 264쪽

4.77 파르미자니노, 〈볼록거울 속 자화상〉, 1524년경, 511쪽

4.136 티치아노, 〈우르비노의 비너스〉, 1538, 560쪽

1.144 대(大) 피터르 브뤼헐, 〈이카로스가 추락하는 풍경〉, 1555~1558년경, 138쪽

1.124 안드레아 팔라디오, 빌라 로톤다의 평면도와 일부 단면도, 1565/6년에 착공, 127쪽

1.52 카라바조, 〈성 마태의 소명〉, 1599~1600년경, 79쪽

4.163 렘브란트 판 레인, 〈선술집에 탕자의 모습으로 사스키아와 함께 있는 자화상〉, 1635년경, 580쪽

2.34 아르테미시아 젠틸레스키, 〈회화의 알레고리로서 자화상〉, 1638~1639, 187쪽

2.16 클로드 로랭, 〈마리오 산에서 바라본 티베르 강 남쪽〉, 1640, 176쪽

4.29 잔로렌초 베르니니, 〈테레사의 법열〉, 1647~1652, 475쪽

1.169 디에고 벨라스케스, 〈라스 메니나스〉, 1656년경, 160쪽

4.58 요하네스 페르메이르, 〈저울을 든 여인〉, 1664년경, 495쪽

3.7

유럽과 아메리카의 미술
(1700~1900)

Art of Europe and America (1700~1900)

1700년부터 1900년까지 유럽과 아메리카 사회는 대격변을 겪었다. 프랑스와 미국에서는 혁명이 일어났고, 엄청나게 발전한 산업화는 유럽과 미국에 급격한 사회적·경제적 변화를 초래했다. 이 시기는 이성의 시대라고 하는 계몽주의의 시대이기도 했다. 계몽주의 사상가들은 신앙보다 이성을, 독재보다 자유를, 그리고 모든 인간에게 평등한 권리를 요구했다.

18세기 초에는 대부분의 유럽 국가가 절대 군주의 통치를 받고 있었다. 통치자들은 하느님으로부터 권력과 권위를 받았다고 여겨졌다. 이 시대의 일부 미술 작품은 이런 통치자들의 지나친 부와 경박한 태도를 보여준다. 하지만 18세기가 끝날 무렵 절대 군주제는 미국과 프랑스에서 전복되었고, 유럽의 다른 곳에서도 도전을 받았다. 시민에 의한 그리고 시민을 위한 정권이라는 새로운 이데올로기가 절대 군주제를 대신했다. 미술가들은 작품에 이 새로운 사고방식을 반영해서 불평등의 문제와 대중 교육의 필요성을 거론했다.

로코코

17세기와 18세기 내내 유럽 통치 계급들의 절대적인 힘 덕분에 매우 부유한 사람들은 사치스런 시기를 보냈다. 무엇이든 최고로 좋은 것을 원했던 통치 계급은 로코코^{Rococo} 양식이라고 알려진 미술 작품을 계속해서 의뢰하며 돈을 썼다. 로코코 미술 작품은 환상적인 경쾌함, 정교한 곡선과 **유기적** 형태의 장식이 특징이다. 로코코는 **바로크**에서 비롯된 것이지만, 바로크의 소재가 종교적이고 도덕주의적인 반면 로코코의 소재는 변덕스럽기 그지없었다.

유기적 organic: 살아있는 유기체의 형태와 모양을 가진.
바로크 baroque: 16세기 말부터 18세기 초까지 유럽의 예술과 건축 양식. 사치스럽고 강렬한 감정 표현이 특징이다.
후원자 patron: 미술 작품 창작을 후원하는 단체나 개인.

로코코 시대의 사치스러움은 프랑스의 왕 루이 14세^{Louis XIV}(1638~1715)에서 시작되었다. 자기 자신을 중심에 둔 그의 거창한 세계관은 절대 군주 권력의 축약본이다. 루이 14세는 자신을 태양왕이라고 칭하면서 그리스 신화 속 태양의 신 아폴로와 연관지었는데, 여기에는 프랑스에서 일어나는 모든 활동은 자신이 아침에 일어나면 시작해서 밤에 잠들면 멈춘다는 생각이 내재되어 있었다. 그는 유럽에서 가장 훌륭한 미술가들을 불러들여 세계에서 가장 큰 궁전인 베르사유를 짓고 장식하게 했고, 궁전의 거울의 방은 연회장과 외국인 방문객들을 영접하는 데(그들에게 감명을 주는 데) 사용했다**3.145**. 거울이 어마어마하게 비쌌던 시절에 지은 거울의 방은 열일곱 개의 커다란 아치에다가 거울로 된 패널을 끼워 궁전 정원의 풍경이 비치도록 했다. 길이가 72.8미터에 이르는 복도는 금박, 샹들리에, 조각, 회화로 뒤덮여 으리으리하다.

루이 14세는 대단한 예술 **후원자**였다. 베르사유 궁을 짓기로 결정했을 때, 그는 파리의 오래된 왕궁인 루브르를 자신이 고용한 미술가들이 머무는 거처로 쓰게 했다. 1648년에 설립된 왕립회화조각 아카데미는 루이 14세의 재위 기간 동안 영향력이 엄청나게 커졌다. 아카데미는 미술가들에게 작품을 전시하고 팔 수 있는 최고의 기회를 제공했다. (상자글: 유럽과 예술 아카데미, 400쪽 참조)

화려한 장식은 유럽 전역의 로코코 궁전과 교회에 사용되었다. 독일의 건축가 요한 발타자르 노이만^{Johann Balthasar Neumann}(1687~1753)은 내부가 마치 독일의 겨울에 내리는 눈처럼 빛나는 흰색 교회를 지었다. 독일 남부 바이에른 주의 밤베르크 근처에 있는 피어

첸하일리겐('14구난 성인') 바실리카에는 제단 주위에
가톨릭 성인들을 묘사한 조각 열네 점이 있다. 신도들
은 성인들에게 아픔과 질병에서 자신을 보호해달라고
기도한다. 이 성인들은 몇 세기 전 사람들이 흑사병으
로 극심한 고통에 시달리고 있을 때 도움을 베풀었다
고 여겨져 이 지역에서 숭배를 받는다. 교회 내부의 화
려한 장식에서 재미와 생기가 거듭 나타난다. 기둥의
미묘한 분홍과 노랑에서부터 움푹 들어간 타원형 천장
안의 그림, 그리고 사방에 있는 금박에 이르기까지 풍
부한 세부 묘사가 돋보인다 **3.146**.

로코코 회화는 흔히 귀족들이 의뢰했는데, 장난스러
운 분위기를 띠며, 때로는 은근히 에로틱하기도 하다.
섬세한 붓놀림과 파스텔 색채는 가볍고 안락한 느낌을
자아낸다. 소재는 경망스러울 때가 많은데, 이는 미술
작품을 의뢰한 사람들이 여흥을 즐길 시간이 넉넉했다
는 걸 암시한다.

장-오노레 프라고나르Jean-Honoré Fragonard (1732~
1806)가 그린 〈그네〉**3.148**는 처음 보면 세련된 아가씨
가 그네를 타고 있는 순진한 장면인 것 같다. 하지만 자
세히 들여다보면, 여자는 추파를 던지는 듯 구두를 허
공으로 차내면서 덤불 안에 있는 '신사'(이 그림의 후원

자)에게 자신의 치마 속을 올려다보게 하고 있다. 그림
의 왼쪽에 있는 조각상은 큐피드가 손가락을 입술에
대고 있는 모습이어서, 젊은 커플이 비밀리에 사랑의
밀회를 나누는 장면임을 암시한다. 그림의 오른쪽 아
래 그림자 속에 서 있는 주교는 그네를 조종하는 밧줄

유럽과 예술 아카데미: 미술가로서 살아가기

3.147 피에트로 안토니오 마르티니, 〈살롱〉, 1785, 베르사유 궁전 미술관, 프랑스

유럽에서는 18세기와 19세기 내내 정부가 후원하는 예술 아카데미가 미술가들에게 작품을 전시할 수 있는 기회를 제공했다. 후원자들은 아카데미 회원인 미술가들을 선택하는 경우가 많았기 때문에, 아카데미는 미술가의 생계 유지에 엄청난 지배력을 행사했다. 프랑스는 당시 유럽 미술의 중심이었고, 프랑스의 회화조각 아카데미(1816년에 순수미술 아카데미로 개명)는 예술적 성공을 결정하는 데 막대한 영향을 끼쳤다. 미술가들을 훈련시키고 작품을 전시하는 아카데미 제도를 유럽과 미국 전역에서 따라 했다. 미술가들은 엄격한 커리큘럼에 따라, 실물 모델을 습작하기 전에 고대의 작품을 베껴야 했다. 학생들은 또한 역사·신화·문학·해부학을 공부했는데, 이는 아카데미 미술에 중요한 과목들이었다. 아카데미는 경연이라는 개념을 통해 번창했다. 가장 중요한 대회인 프리 드 롬(로마 상)의 우승자는 로마로 유학을 보내 **고전주의** 작품과 **르네상스** 대가들을 연구하도록 했다.

예술 아카데미는 또한 회화에서 다루는 소재들의 상대적 중요도를 결정하는 위계를 만들었다. 역사나 신화의 장면들을 그리는 역사화는 모든 **장르** 중 가장 훌륭한 것으로 여겨졌는데, 아마도 태양왕 루이 14세가 이것을 가장 좋아했기 때문이었을 것이다. 초상화는 그다음이었고, 그다음은 하층민의 모습을 그린 풍속화, 풍경화였으며,

마지막은 **정물**화였다. 이 주제 중 어느 것에라도 뛰어난 기량을 보이면 미술가들은 아카데미에 속할 수 있었다. 하지만 아카데미에서 미술가들을 가르칠 수 있는 사람은 역사화가로 인정받은 이들뿐이었다.

아카데미 화가들은 자신들의 작품을 파리의 **살롱**전에서 선보였고, 관람객은 이 사교행사에 떼지어 몰려들었다. 1785년의 살롱전을 담은 피에트로 마르티니의 판화**3.147**를 보면 그림이 바닥부터 천장까지 벽을 가득 채우고 있다. (규모가 아주 큰) 역사화가 가장 중심에 놓여 있고, 풍속화와 정물화는 보통 덜 중요한 곳에 걸려 있었다. 전 세계의 비평가들이 이 전시회 리뷰를 쓰면서, 미술가의 명성을 올리거나 깎아내렸다.

마르티니의 판화는 1785년 살롱전에서 다비드의 〈호라티우스의 맹세〉**3.151**가 중요한 자리(중앙 벽의 가운데)에 배치되어 있음을 강조해 보여준다.

아카데미는 프랑스 대혁명(1789) 이후에도 지속되었으나, 그 규칙과 조직 체계는 당시 미술가들의 욕구를 더이상 채워주지 못했다. 이전에는 귀족들에게 크고 값비싼 역사화가 인기를 끌었지만, 이제 새로 등장한 중산층은 다른 장르의 가치를 알아보기 시작했다. 그들은 이런 그림을 살 수 있었고, 집에 걸어둘 만한 방도 있었다. 이런 사람들이 많아지자 미술가들은 아카데미가 영향을 미치지 않는 장소에서 전시를 하게 되었다.

고전주의classical: 고대 그리스와 로마의 미술 작품.

르네상스Renaissance: 14~17세기 유럽에서 일어난 문화적, 예술적 변혁의 시기.

장르genre: 예술적 주제에 따른 범주. 대체로 영향력이 강한 역사와 전통을 가지고 있다.

정물still life: 과일·꽃·또는 움직이지 않는 동물 같은 정지된 사물로 이루어진 장면.

살롱salon: 프랑스 회화를 선보이는 공식 연례 전시회로, 1667년 처음 열렸다.

인그레이빙engraving: 찍어낼 판 표면에 이미지를 파내거나 새기는 판화 기법.

서사적 (작품)narrative: 이야기를 들려주는 미술 작품.

판화print: 종이 위에 복제된 그림으로 종종 여러 개의 사본이 있다.

3.148 장-오노레 프라고나르, 〈그네〉, 1766, 캔버스에 유채, 80.9×64.1cm, 월리스 컬렉션, 런던

을 잡고 있다. 이런 종류의 작품에서는 보통 잘 나타나지 않는 인물이다. 주교를 그려넣은 이유에 대해서는, 이런 비도덕적인 행위를 까맣게 모르는 교회의 무지에 대한 비판이라고 보는 해석도 있고, 그런 행위를 벌하지 않는 가톨릭 교회에 대한 비난이라고 보는 해석도 있다.

영국의 화가이자 **인그레이빙** 판화가 윌리엄 호가스 William Hogarth (1697~1764)의 작품은 로코코 시대의 귀족층에 반발하는 내용이었다. 호가스는 **서사적** 작품을 그려 자신이 살던 시대의 도덕성을 비판했다. 그의 많은 회화가 판화로 복제되었는데, 흥미와 호기심을 일으키기 위해 한 번에 한 작품씩만 나왔다. 이것들은 곧 18세기의 TV 드라마였던 것이다. 호가스의 **판화**(인그레이빙은 대개 다른 사람들이 했다)는 하위층과 중간층 사람들도 살 수 있었는데 이들은 그가 만든 풍자 연작의 열렬한 독자가 되었다. 만약 수중에 있는 돈이 오직 미술 작품 한 점만을 살 수 있는 형편이라면, 사람들은 호가스의 판화를 사곤 했다. 작품을 살 수 없는 사람들도 런던 주위의 공공시설에 걸려 있는 호가스의 작품들을 볼 수 있었다.

여섯 점의 회화 연작 『유행을 따른 결혼』은 판화를 대성공시킨 바탕이었다. 이중 〈혼인 계약〉**3.149**은 첫 번째 그림이다. 약혼한 커플이 왼쪽에 함께 앉아 있지만 서로에게 전혀 관심이 없다. 비참해하는 신부는 하릴없이 손수건을 만지작거리는데, 그녀의 아버지가 고용한 변호사인 실버통Silver tongue이 그녀를 꼬드기고 있

3.149 윌리엄 호가스, 〈혼인 계약〉, 1743년경, 캔버스에 유채, 69.8×90.8cm, 영국 국립미술관, 런던

3.150 윌리엄 호가스, 〈아내의 죽음〉, 런던에서 출간된 판화본, 런던, 1833

다. 신랑은 거울을 보며 자아도취에 빠져 있는 속물인데, 정도가 너무 심해서 신부는 거들떠보지도 않는다. 전경에 있는 개 두 마리는 서로 사슬에 묶인 채 신부와 신랑의 태도를 똑같이 보여준다. 결혼 계약을 맺고 있는 당사자는 아버지들이다. 오른쪽 끝에 있는 신랑 아버지는 낭비를 일삼는 스캉데르 Squander 백작으로서 가문의 족보를 펼쳐 보이며 귀족 혈통을 자랑스럽게 과시하고 있다. 성공한 상인인 신부 아버지는 스캉데르 백작 앞에 동전 무더기를 쌓아 지참금을 제시하고 있다. 백작의 머리 위에 있는 창문 밖으로 그가 짓고 있는 건물이 보인다. 이 지참금이 자금줄로 쓰일 것이다.

이 연작의 다른 그림들에서 남편과 아내는 모두 외도를 하고 재산을 탕진한다. 〈아내의 죽음〉은 연작의 마지막 그림이다. 도판**3.150**은 대중이 보던 판화로 이 그림을 보여준다. 아내는 독을 먹고 자살하는데, 이전 장면에서 그녀의 애인 실버통이 그녀의 남편을 죽여 살인죄로 구속되었기 때문이다. 첫번째 장면의 (부부를 상징하던) 개들 중 한 마리만 빼빼 마른 채로 다시 등장해 다른 개의 시체를 먹고 있다. 재앙과도 같은 이 결혼을 부추겼던 아버지들도 여기에 그려졌다. 신부 아버지는 딸이 죽고 몇 분도 채 안 지났건만 딸의 손가락에서 결혼반지를 빼버린다. 늙은 백작이 지참금을 써버렸다는 것은 창문 밖에 다 완성된 건물에서 볼 수 있다.

호가스가 그린 미술 작품 대부분은 사회 변화의 필요성을 이야기한다. 특히 그는 아이들에게 필요한 것에 특히 관심이 많았다. 그래서 집 없는 아이들이 늘어나는 것에 대한 대응으로 고아를 위한 병원을 설립하

고 많은 아이들의 양부모가 되었다.

『유행에 따른 결혼』 연작은 부도덕이 사회, 특히 아이들에게 미치는 끔찍한 영향에 대해 비난한다. 마지막 장면에서 엄마에게 뽀뽀하며 작별인사를 하는 아이의 미래는 암울해 보인다. 아이 얼굴의 종기는 부모가 아이에게 매독을 옮겼다는 사실을 가리킨다. 18세기 런던에서는 어린아이의 2/3가량이 채 다섯 살이 되기도 전에 죽었다.

신고전주의

사람들의 눈앞에
영웅적 행위와 시민적 덕목의 특징을 보여주면
영혼은 전율하고, 아버지의 땅에는
영광과 충성의 씨앗이 뿌려질 것이다

　　　　　　　　　　　-자크-루이 다비드

프랑스의 화가 다비드의 이 말에는 신고전주의 Neoclassicism(말 그대로, '새로운 고전주의') 미술의 도덕적 목표가 요약되어 있다. 신고전주의는 18세기 말에 발전한 운동이었다. 신고전주의 미술 작품들은 이미지와 소재 면에서 고대 그리스와 로마의 고전주의 문화를 상기시킨다. 고대 세계에 대한 이런 관심은 로마 도시 폼페이의 유적 등 당시에 이루어진 고고학 발견이 불을 붙였다. 고대 그리스와 로마는 시민의 책무와 이성적 사고 같은 가치들을 구현하는 시대로 여겨졌다. 대중이 들썩거렸던 동요의 시기에 신고전주의 미술 작품들은 역사나 신화 속 이야기들을 이용해 도덕적 메시지를 전달했다.

자크-루이 다비드 Jacques-Louis David(1748~1825)는 프랑스 역사에서 최고로 격동적이었던 시기를 살았다. 그는 회화를 만들어 군주에게 팔다가, 그다음에는 왕을 반대했던 혁명 지도자들을 지지했고, 더 나중에는 프랑스 황제 나폴레옹의 수많은 초상화를 그렸다. 다비드의 그림은 시민의 의무를 증진시키거나 조국을 위한 개인의 희생을 수용하기 때문에 프랑스 대혁명을 가속화한 사상들과 종종 연관된다. 그러나 〈호라티우스의 맹세〉**3.151**는 루이 16세에 대항하는 프랑스 대혁명이 일어나기 5년 전에 그 왕을 위해 그려진 것이다.

이 그림은 고대 로마의 역사 속 한 장면을 보여주고

3.151 자크-루이 다비드, 〈호라티우스의 맹세〉, 1784, 캔버스에 유채, 3.3×4.2m, 루브르 박물관, 파리

있는데, 세 형제가 아버지에게 로마를 위해 싸우겠다는 맹세를 하고 있다. 이 장면은 진중한 소재, 근육질의 고전주의적 인물, 안정과 균형이 돋보이는 구성 등에서 신고전주의적이다. 로마식 아치 세 개는 이 장면을 왼쪽에 있는 형제들, 가운데에 있는 아버지, 오른쪽에 있는 가문의 여자들로 나눈다. 군인들은 마치 영웅처럼 서 있는 반면, 여자들은 앞으로 닥쳐올 상실을 애도하고 있다. 이 그림의 희생이라는 메시지는 몇 년 후 프랑스 대혁명이 일어났을 때 특히 강하게 영향을 주었다.

스위스 태생의 오스트리아 화가인 안젤리카 카우프만Angelica Kauffmann(1741~1807)은 영국 왕립예술아카데미의 첫 회원 24명 중 단 두 명이었던 여성 중 하나였다. 1768년에 설립된 이 아카데미는 프랑스 회화건축아카데미의 영국판이었다(400쪽 참조). 카우프만의 신고전주의 장면들은 여성 주인공들로 가장 유명하다. 〈아이들을 자신의 보물이라고 가리키는 코르넬리아〉에서는 한 로마 여인이 모성과 도덕성의 표본으로 재현되어 있다**3.152**. 오른쪽에 있는 여인이 자신의 값나가는 보석을 보여줄 때, 코르넬리아는 두 아들을 일컬어 자부심의 원천이자 보석이라고 가리키고 있다. 이 두 아들은 자라서 유명한 정치가인 티베리우스와 가이우스 그라쿠스가 된다. 딸은 호기심에 차 여인의 보석을 만지작거리고 있다. 코르넬리아는 딸의 손을 굳게 잡으며 물질적 부에 대한 자부심보다 강인한 성격의 본을 보인다. 이 이야기를 알지 못하더라도, 인물들이 입

3.152 안젤리카 카우프만, 〈아이들을 자신의 보물이라고 가리키는 코르넬리아〉, 1785년경, 캔버스에 유채, 101.6×127cm, 버지니아 미술관, 리치먼드, 미국

고 있는 로마풍 옷과 그들 뒤편의 고전주의 건축을 보면 이 장면이 신고전주의적임을 분명하게 알 수 있다.

신고전주의는 18세기 후반 아메리카 대륙에서도 평등, 애국심, 시민의 책임 같은 이상을 재현하는 데 이용되었다. 아메리카의 새로운 도시들은 사람들이 선호하는 신고전주의 건축 양식을 선택했다. 미국 독립선언서의 작성자이자 제3대 대통령인 토머스 제퍼슨Thomas Jefferson(1743~1826)은 버지니아 샬롯스빌에 지은 자신의 집을 신고전주의 양식으로 설계했고, 몬티첼로라는 이름을 붙였다**3.153**. 이 집의 돔은 로마식 돔과 비슷하게 **오큘러스**가 있다. 앞과 뒤에 낸 현관지붕(포치가 있는 입구)에는 고대 건축을 상기시키는 기둥과 **박공**을 달았다. 이 집에는 또한 벽난로와 열세 개의 채광창이 있다. 몬티첼로는 1769년부터 지어졌는데, 제퍼슨은

3.153 토머스 제퍼슨, 몬티첼로, 1769~1809, 샬롯스빌, 버지니아, 미국

죽기 전까지 15년도 넘게 끊임없이 설계를 바꾸거나 추가했다.

낭만주의

신고전주의 미술의 양식과 소재가 고대 그리스와 로마에서 영감을 받은 반면, 낭만주의 미술 작품은 움직임, 드라마, 고조된 감정이 대세를 이룬다. 미술에서 **낭만주의**는 19세기 전반기에 등장했는데, 유럽과 미국에서 민중이 통치 계급에 대항해 일어나 자유를 요구했던 혁명의 아수라장을 반영한다. 낭만주의 미술은 사회의 전통적 규범과 구조에 저항했고, 종종 자유·평등·인간애라는 이상을 위해 시민들이 바친 희생을 보여주었다. 나폴레옹의 마드리드 점령에 대한 스페인인들의 항거를 기리기 위해 그려진 프란시스코 고야^{Francisco Goya}(1746~1828)의 〈1808년 5월 3일〉은 낭만주의 그림 가운데서도 가장 충격적이고 감동적인 작품 중 하나다(Gateways to Art: 고야, 406쪽 참조).

외젠 들라크루아^{Eugène Delacroix}(1798~1863)가 그린 〈민중을 이끄는 자유의 여신〉은 프랑스 파리의 루브르 박물관의 가장 귀한 소장품 중 하나인데(상자글: 파리의 미술관들, 419쪽 참조), 사흘 동안 일어난 1830년 7월 혁명 당시 정부에 대항해 용감하게 봉기한 프랑스인을 그리기 때문이기도 하다**3.154**. 이 그림에서 가슴을 드러낸 모습으로 자유를 상징하는 자유의 여신은 한 손에는 혁명의 깃발을, 다른 손에는 머스킷 총을 들고 있다. 이 그림은 나이와 계층을 가리지 않고 모든 사람들이 치른 희생을 보여준다. 어린 소년은 권총 두 자루를 양손에 쥐고 두려움 없이 앞으로 나아가고, 정장 모자를 쓴 상류층 신사는 소총을 들고 있다. 머스킷 총과 칼을 든 무리는 죽은 자들을 넘어 자유의 여신을 뒤따르고 있다.

영국의 화가이자 시인 윌리엄 블레이크^{William Blake}(1757~1827)는 미술과 문학 작품 둘 다를 통해 개인의 자유와 창작의 자유에 대한 신념을 감정 충만한 메시지로 전한다. 블레이크는 창작 면에서든 행동 면에서든, 통제라면 일절 거부했으며, 당시 받아들여지던 기독교의 가치 다수를 거부했고, 또한 영국 왕립아카

3.154 외젠 들라크루아, 〈민중을 이끄는 자유의 여신〉, 1830, 캔버스에 유채, 2.5×3.2m, 루브르 박물관, 파리

오큘러스oculus: 돔의 중앙에 원형으로 뚫린 부분.
박공pediment: 고전주의 양식에서 기둥열 위에 위치한 건물 끝의 삼각형 공간.
낭만주의 romanticism: 19세기 유럽 문화의 한 사조로 상상력의 힘에 몰두하고 강렬한 감정을 높이 샀다.

고야의 〈1808년 5월 3일〉: 미술가와 왕족

3.155 프란시스코 고야, 〈카를로스 4세의 가족〉, 1800년경, 캔버스에 유채, 2.7×3.4m, 프라도 국립 미술관, 마드리드

스페인 왕실이 프랑스의 스페인 점령기(1808~14) 전과 후에 고야에게 의뢰한 그림들이 있다. 〈1808년 5월 3일〉과 초상화 〈카를로스 4세의 가족〉을 살펴보면, 고야의 개인적 견해와 당시의 혼란스러운 역사에 대한 흥미로운 문제들을 알 수 있다.

고야는 1800년에 그린 초상화에서 장식이 주렁주렁 달린 옷차림의 왕의 가족을 보여준다. 왕은 검은 군복을 입고 여러 개의 황금 훈장을 달고 있다. 하지만 비평가들은 고야가 그다지 멋지지 않은 왕가의 모습을 어떻게 재현했는지를 거론한다. 그중 하나가 "복권에 당첨된 후의 가게 주인과 그 가족들"이라는 묘사다. 왕과 왕비는 둘 다 늙고 살이 찐 모습이다. 왕의 불룩 튀어나온 배는 한 나라의 군사 지도자에게 기대하는 모습과는 정반대다. 왕비는 남편과 아이들로부터 자리를 빼앗으면서까지 다소 거슬릴 정도로 중앙을 차지하고 있다. 왕비를 가장 눈에 띄는 자리에 둔 것은 그녀가 왕가에서 가장 권력이 센 인물이었다는 사실을 반영하는 것인지도 모른다. 왕비가 화가를 위해 인물들의 자리를 배치했고 나중에 완성된 작품을 승인했다는 사실이 이를 뒷받침한다. 어린 자식 두 명은 왕비의 양옆에 서 있고, 큰아들인 페르난도 왕자(후일 페르난도 7세)는 왕의 상징인

파란색 옷을 입고 먼 왼쪽에 서 있다. 그는 젊은 아가씨와 손을 잡고 있지만, 아직은 왕자의 신부가 정해지지 않았기 때문에 아가씨의 얼굴이 보이지는 않는다. 그들 뒤에는 얼굴에 큰 점이 있는 할머니가 있는데, 고야는 점을 가리려고 하지 않았다.

고야가 왕가를 모욕하거나 놀리려고 했다는 증거는 없다. 이 그림은 아마도 진실과 자연을 존중하는 고야의 자세를 반영한 것인지도 모른다. 모델들은 이 초상화를 꽤나 마음에 들어했던 것 같고, 심지어 캔버스의 먼 왼편 그림자 속에 화가가 자화상을 그려넣는 것도 허락했다. 고야가 이 그림에 자신을 집어넣은 것은 디에고 벨라스케스가 그린 〈라스 메니나스〉를 참조한 것이다. 벨라스케스의 유명한 왕실 초상화는 선대의 스페인 군주 펠리페 4세의 가족을 그린 것이다**1.169**.

페르난도 7세는 고야가 그린 가족 초상화에 등장한 뒤 8년 후에 프랑스에 힘을 보태 자신의 아버지를 몰아냈다. 스페인 사람들은 프랑스의 스페인 점령에 혼란스러워 했고, 어떤 사람들은 그것이 종교의 정통성을 강화하는 종교재판의 독재에 종지부를 찍으리라는 희망을 품기도 했다. 고야의 그림 〈1808년 5월 3일〉은 처음으로 프랑스에 맞서 일어난 스페인 사람들이 받은 탄압을 기록하고 추모한다. 흥미롭게도, 이 그림은 아버지를 몰아내고 스페인의 왕이 된 페르난도 7세가 1814년에 의뢰한 것이다.

3.156 프란시스코 고야, 〈1808년 5월 3일〉, 1814, 캔버스에 유채, 2.5×3.4m, 프라도 국립 미술관, 마드리드

3.157 윌리엄 블레이크, 〈아담을 창조하는 엘로힘〉, 1795, 종이에 채색 판화후 잉크와 수채, 43.1×53.6cm, 테이트 미술관, 런던

3.158 토머스 콜, 〈뇌우가 지나간 후 매사추세츠 홀리요크 산에서 바라본 광경—옥스보우〉, 1836, 캔버스에 유채, 1.2×1.9m, 메트로폴리탄 미술관, 뉴욕

숭고sublime : 한계가 없는 자연을 경험하고 인간의 보잘것없음을 깨닫게 되었을 때 일어나는 경외 혹은 공포의 감정.

데미의 철학에도 반항했다. 〈아담을 창조하는 엘로힘〉**3.157**에서 블레이크는 로마 시스티나 예배당 천장에 있는 미켈란젤로의 유명한 〈아담의 창조〉를 감정이 가득 실린 낭만주의 이미지로 바꾸어놓았다. 블레이크의 환각에서 하느님(히브루어로 '엘로힘')은 어깨의 힘줄에서 자라난 듯한 거대한 날개를 갖고 있다. 블레이크의 인물들은 분투하고 있는 모습인데, 창조의 과정은 창조주나 피조물 모두에게 고통스러운 일처럼 보인다. 엘로힘의 얼굴에 명백히 드리운 슬픔은 아마도 인간의 창조가 필연적으로 인간의 타락을 초래하리라는 사실을 이미 창조주가 알고 있음을 전달한다. 인간의 타락은 뱀 이미지로 상징된다. 블레이크는 인간의 영적 자유가 창조된 날부터 억압되었다고 믿었고, 이를 그림으로 보여준다. 아담의 몸은 뱀이 조이고 있고, 정신은 신의 손아귀에 잡혀 있다.

허드슨 리버 The Hudson River School 화파는 미국 풍경을 그린 일단의 낭만주의 화가그룹이다. 그들은 미국의 풍경을 그림으로써, 날로 발전하고 있는 나라와 대자연의 아름다움에 대한 국가적 자부심을 표현했다. 이 화파의 그림은 **숭고**라는 관념을 구현하는데, 이는 경이로운 자연에 보잘것없는 인간이 압도당하는 경우를 일컫는다. 토머스 콜Thomas Cole(1801~1848)은 허드슨 리버 화파의 설립자였다. 그림 〈옥스보우〉**3.158**에서 콜은 굽이치는 코네티컷 강의 극적 면모를 볼 수 있는 좋은 위치를 골랐다. 전경의 커다란 나무는 비바람에 잔뜩 시달린 모습이지만, 강은 저 멀리 아래 계곡 사이를 흐른다. 나무 위에는 천둥번개를 머금은 사나운 구름이 몰려 있지만, 저 멀리 보이는 하늘은 폭풍이 지

3.159 프레더릭 에드윈 처치, 〈나이아가라〉, 1857, 캔버스에 유채, 1×2.2m, 콜코란 미술관, 워싱턴 D. C.

나간 다음이다. 이 장면에서 인간의 흔적은 캔버스 아래쪽 중앙에 모자를 쓴 미술가가 유일하다.

프레더릭 에드윈 처치 Frederic Edwin Church (1826~1900)는 토머스 콜의 가까운 제자였으며, 함께 나이아가라 폭포를 스케치했다. 나이아가라 폭포는 웅장하기 그지없으며 미국의 북쪽 국경으로서 미국의 영토 확장을 상징했기에 당시 미술가들에게 인기 있는 주제였다. 나이아가라 폭포는 자연에 깃든 신을 대변했다. 1857년 처치의 〈나이아가라〉**3.159**가 전시되었을 때, 관람자들은 그 장대한 규모에 감탄했다. 이 그림의 시점은 아주 환상적이라, 관람자은 마치 자신들이 폭포의 맨 꼭대기 물속에 서 있는 것처럼 느낄 수 있었다. 한 비평가는 이렇게까지 말했다. "이것은 포효 소리가 사라진 나이아가라다!"

사실주의

천사를 보여주게. 그럼 하나 그려주지!

–귀스타브 쿠르베, '사실주의를 옹호하며'

19세기 중반이 되면 시각 예술의 목표와 미술을 바라보는 방식에 중대한 변화가 일어난다. 많은 화가들이 정도의 차이는 있지만, 현실 세계를 객관적으로 재현하기 위해 이전 18세기와 19세기 미술의 전통을 깨고 나왔다. 사실주의자들은 당대의 삶, 특히 전에는 거의 그리지 않았던 사회 계층의 상황을 관찰했다. **사실주의** 미술가들은 현대의 주제를 선택했고 이를 전통적이지 않은 방식으로 그렸다. 미술가들은 또한 작품을 만드는 과정이 최종 작품에서 보이도록 만들기 시작했으며, **환영주의적** 표면에는 신경을 덜 썼다. 귀스타브 쿠르베 Gustave Courbet (1819~1877)는 자기 작품을 설명하기 위해 '사실주의'라는 말을 처음 사용한 화가로 알려져 있다. 쿠르베는 극도로 감상적인 낭만주의 그림에 반발했으며, 일상생활 속의 인물과 사물을 그리는 것이 훨씬 의미가 있다고 주장했다.

그림 〈돌 깨는 사람들〉**3.160**은 대형 캔버스에 노동 계급 사람들을 그렸다는 점에서 충격적이었다. 보통 이런 규모는 영웅적인 소재에만 쓰였기 때문이다. 쿠르베의 그림은 가난한 사람들의 단조롭고 뼈빠지는 노동을 강조한다. 돌을 캐내는 일인 채석은 나이든 세대가 젊은이들에게 전수하는 직업이었고, 평생 동안 종사하는 게 일반적이었다. 이 그림은 나이든 일꾼과 젊은 조수를 힘차고 굽힘 없는 모습으로 보여주는데, 이는 상위 계층에게 경종을 울렸다. 쿠르베가 이 작품을 그리기 1년 전, 유럽 전역에서 노동자들이 들고 일어나 열악한 노동 조건과 낮은 임금의 종식을 요구했던 것이다.

미국의 미술가들도 일상생활을 반영하는 소재를 사실주의적으로 그리려는 열망을 품었다. 헨리 오사와

사실주의 realism : 자연과 일상의 주제를 이상화하지 않은 방식으로 묘사하고자 한 19세기의 예술 양식.
환영주의적 illusionistic : 예술적 기술이나 속임수에 의해 진짜처럼 보이게 만들어진 어떤 것.

3.161 (아래) 헨리 오사와 태너, 〈밴조 강습〉, 1893, 캔버스에 유채, 121.9×90.1cm, 햄프턴 대학 미술관, 햄프턴, 버지니아, 미국

3.160 귀스타브 쿠르베, 〈돌 깨는 사람들〉, 1849, 캔버스에 유채, 1.6×2.5m, 이전에 독일 드레스덴 회화관에 있었지만 1945년 파괴된 것으로 추정

태너Henry Ossawa Tanner(1859~1937)는 아프리카계 미국인 중산층 가정에서 태어났다. 그는 펜실베이니아 예술아카데미를 다녔는데, 그곳의 교수였던 화가 토머스 에이킨스Thomas Eakins(1844~1916)는 태너가 해부학을 공부하고 자연을 자세히 관찰하도록 지도했다. 이후 태너는 파리로 갔고, 그곳에서 쿠르베를 비롯한 프랑스 화가들에게 영향을 받았다.

쿠르베의 〈돌 깨는 사람들〉이 젊은 일꾼을 훈련시키는 나이든 사람을 보여주듯, 태너의 〈밴조 강습〉**3.161**은 세대를 이어 지식이 전달되는 광경을 보여준다. 수수한 집안의 아프리카계 미국인 소년이 할아버지에게 밴조 치는 법을 묵묵히 배우고 있다. 태너의 그림은 흑인을 아무 생각 없이 싱글벙글 웃으며 연주나 하는 사람으로 그리던 당시 미국의 통념을 뒤엎는다. 태너는 흑인 남자를 사려 깊은 선생으로, 흑인 아이를 배움에 몰두한 영특한 모습으로 보여줌으로써, 가난한 흑인 가족의 이미지를 품위 있게 그려낸다. 태너가 설정한 장면은 자연물과 흙빛 색채를 띤 차분한 분위기지만, 소년의 영혼과 정신의 성장을 상징하면서 창문을 통해 들어오는 빛으로 밴조를 연주하듯 부드러운 리듬을 만들어낸다.

프랑스의 화가 에두아르 마네^{Édouard Manet}(1832~1883)의 〈풀밭 위의 점심식사〉**3.162**는 현대 세계의 인물 초상을 그렸다는 점과 그림 표면을 변형했다는 점에서 회화에 혁명을 일으켰다. 동네 공원 같은 곳에 편하게 자리를 잡고 있는 두 남자 옆에 누드 여성이 있다. 관람자들은 그녀의 신체가 아카데미 회화에서 보던 여신처럼 이상화되지 않고 거친 빛에 노출되는 것을 보고 충격을 받았다. 게다가 여인은 우리를 대담하게 쳐다보고 있다. 아카데미에서 가르치는 좀더 전통적인 방법으로 작업했던 화가들은 회화가 또다른 현실과 통하는 창이라는 환영을 만들고자 애썼는데, 마네는 이 방식을 거부한 최초의 화가 중 하나로서, 캔버스란 물감이 칠해진 표면이라는 사실을 알리기 위해 그의 미술을 사용했다. 〈풀밭 위의 점심식사〉에서 인물들은 각각 점진적인 **음영법**보다 과감한 **외곽선**을 가지고 있다. **부피**감 없이 납작해 보이는 인물들은 종이를 오려놓은 것 같고 그것을 풍경 위에 겹쳐놓은 것처럼 보인다.

전통 회화를 새로운 기법 및 당대 삶의 주제와 함께 통합시킨 결과, 마네는 현대 화가라는 개념을 잘 보여주는 인물이 되었다. 오귀스트 로댕^{Auguste Rodin}(1840~1917)은 조각의 영역에서 똑같은 작업을 선보였다(상자글: 오귀스트 로댕과 카미유 클로델, 414쪽 참조). 마네와 로댕은 아카데미가 존경했던 미술가들을 시각적으로 참조하곤 했지만, 이들의 작품은 아카데미에서 선호했던 역사적이고 신화적인 미술 작품들과는 완전히 달랐다.

마네의 그림은 1863년 살롱전에서 받아들여지지 않았다. 하지만 그해에 너무 많은 미술 작품들이 떨어지다보니 프랑스 정부는 공식 살롱전 근처에 낙선전이라는 새로운 전시를 열었다. 낙선전은 살롱에서 불공평하게 배제되었다고 느낀 미술가들을 달래기 위해 개최되었지만 아카데미는 이를 심사위원들이 떨어뜨린 작품들을 대중의 조롱거리로 만들 기회로 보았다. 마네의 〈풀밭 위의 점심식사〉 같은 그림들은 실제로 몇몇 비평가로부터 혹평을 들었다. 하지만 이제 대중들이 아카데미가 승인하지 않은 미술도 볼 수 있게 되자, 미술가들은 파리 전역에서 스스로 장소를 마련해 독립적

3.162 에두아르 마네, 〈풀밭 위의 점심식사〉, 1863, 캔버스에 유채, 2×2.6m, 오르세 미술관, 파리

음영법shading: 2차원에 3차원
대상을 재현하기 위해 명암의 색조를
점진적으로 사용하는 것.
외곽선outline: 대상이나 형태를
규정하거나 경계를 짓는 가장 바깥쪽
선.
부피volume: 3차원적 인물이나
대상으로 꽉 차거나 둘러싸인 공간.
라파엘전파pre-raphaelite
brotherhood: 1848년 형성된 영국의
미술운동으로 미술가들은 아카데미의
미술 규칙을 거부하고 소박한
스타일로 중세 주제를 그렸다.
인상주의impressionism: 빛의 효과가
주는 인상을 전달하는 19세기 후반
회화 양식.

3.163 존 에버렛 밀레이, 〈오필리아〉,
1851~1852, 캔버스에 유채,
76.2×111.7cm, 테이트 미술관, 런던

으로 전시를 할 만큼 대담해졌다.

　프랑스의 사실주의 화가들이 아카데미 전통을 거부하고 있을 때, 영국에서는 1848년에 결성된 자칭 **라파엘전파**라는 화가와 작가 그룹이 영국의 왕립예술아카데미의 가치에 반기를 들었다. 왕립아카데미는 고대 그리스와 로마, 르네상스의 화가들로부터 영감을 받은 미술 작품을 장려했다. 라파엘전파 미술가들은 중세 미술의 요소에서 영감을 받았다. 이 미술가들은 자연과 사람을 실제에 충실하게 묘사했다는 점에서 사실주의적이었다.

　존 에버렛 밀레이John Everett Millais(1829~1896)가 그린 〈오필리아〉**3.163**는 셰익스피어의 비극 『햄릿』에서 오필리아가 물에 빠져 자살한 장면을 그린다. 오필리아는 연인 햄릿 왕자가 자신을 거부했으며, 그가 우연한 사고로 자기 아버지를 죽였기 때문에 자살했다. 밀레이는 자연의 세부 묘사에 수고를 아끼지 않았다. 그는 이 그림을 그리기 위해 근처 강의 한 장소를 골라 그곳에서 자라는 식물을 아주 주의 깊게 관찰하고 그려두었다. 이 식물들은 식물학자들이 모두 알아볼 수 있을 정도로 정밀하다. 그는 5개월이 넘도록 거의 매일 같은 장소에서 그림을 그렸다. 또한 그 강가에서 자라지는 않지만 『햄릿』에

나오는 꽃들도 포함시켰다. 그다음에는 모델에게 물이 가득찬 욕조에 들어가 그림과 같은 포즈를 취하게 하여 머리카락과 옷이 물에 뜨는 모습을 연구하면서 사실주의를 극한까지 추구했다. 모델 주위에 기름 램프를 두어 따뜻하게 했지만, 한겨울에 몇 시간이나 물속에 있었던 탓에 모델은 심한 감기에 걸렸다.

인상주의

인상주의자라고 불리게 된 미술가들은 각자 개별적인 양식으로, 때로는 아주 다른 양식으로 작업을 했지만, 아카데미에서 가르치는 미술의 형식적 접근법을 거부하는 데에는 뜻을 함께했다. 그들의 미술은 풍경이나 도시의 삶 같은 장면들을 (이런 주제를 그리기는 했지만) 정확하고 사실주의적으로 묘사하기보다 그런 장면이 만들어내는 감각을 포착하려 했다. 인상주의 화가들은 그룹을 만들어 1874년과 1886년 사이 여덟 차례의 전시회를 통해 자신들의 작품을 공식 살롱 외부에서 보여주었다. 그들은 일상생활의 장면들을 소재로 삼았다. 예를 들면, 시골 풍경, 점점 커지는 현대 도시들에서의 삶―특히 여가를 즐기는 중산층의 모습들―이

3.164 클로드 모네, 〈인상: 일출〉, 1872, 캔버스에 유채, 49.5×64.7cm, 마르모탕 미술관, 파리

인상주의 화가들 이전에 전통적 회화 방법을 따랐던 미술가들은 작품의 맨 위층을 니스로 마무리해서 매끈한 표면을 만들었는데, 이는 그들이 바른 물감이 도드라지지 않게 하는 방법이었다. 그러나 인상주의 화가들은 붓 자국을 드러내기로 했다. 많은 인상주의 작품이 마치 스케치처럼 미완성된 모습인데, 이는 캔버스에 **3차원**적 공간의 환영을 창출하는 아카데미 전통을 깬 것이다. 그 대신, 인상주의 화가들은 공간을 가지고 놀았고, 그림에서 **질감**이 보이는 것을 기꺼이 받아들였다. 회화의 새로운 방식들을 실험하려는 이러한 열망이 아마도 이 개성 넘치는 화가들 무리를 하나로 묶었을 것이다.

1874년 첫번째 인상주의 전시회에 클로드 모네 Claude Monet(1840~1926)의 그림 〈인상: 일출〉**3.164**이 걸렸다. 작품 제목은 모네가 르아브르 항구의 물 위에서 반짝이는 빛의 본질을 어떻게든 포착하려 했음을 전하려 한 것이었다. 한 평론가가 모네의 그림—단지 몇 번의 붓질로 바다, 바다에 비친 태양, 배경의 배들을 나타낸—을 보고 "정말이지 인상뿐이군!"이라고 묘사했고, 이렇게 해서 그 화가들을 가리키는 유명한 이름이 생겼

다. 인상주의 화가들은 종종 흘러가는 시간 속 순간의 본질을 포착하려 했으며, 그들 중 다수가 야외에서 그림을 그렸다. 많은 화가들이 한낮의 밝은 자연광을 그림 안에서 재해석하기 위해 흰색 물감을 바탕층으로 칠하는 방법을 썼다.

3.165 피에르-오귀스트 르누아르, 〈물랭 드 라 갈레트〉, 1876, 캔버스에 유채, 131.1×174.9cm, 오르세 미술관, 파리

3.166 귀스타브 카유보트, 〈파리 거리: 비 오는 날〉, 1877, 캔버스에 유채, 2.1×2.9m, 시카고 미술원

다. 그는 이 작품을 보고 너무 화가 나서 거리로 뛰쳐나간 관람자도 있었다고 주장했다.

모네는 〈인상: 일출〉의 배경에서 산업 항구의 돛대와 굴뚝을 어렴풋이 보여준다. 19세기 후반은 프랑스 도시들이 산업의 중심지로 대대적인 변화를 겪던 때였다.

과거의 많은 화가들이 상류층을 주제로 택했던 반면, 인상주의 화가들은 소란스러운 카페에 있는 도시 중산층을 포착했다. 인상주의 화가들은 사람들이 이전보다 여가 시간을 더 많이 누렸던 이 시기에, 예컨대 춤을 추고 술을 마시고 수영하고 오페라나 발레를 관람하는 파리 사람들을 그렸다. 피에르-오귀스트 르누아르 Pierre-Auguste Renoir(1841~1919)의 〈물랭 드 라 갈레트〉**3.165**는 관람자들을 아름다움과 즐거움의 세계로 데려가려 했다. 르누아르는 파리 몽마르트 구역의 유명한 야외 카페에 모여든 사람들을 보여준다. 19세기 말에 이 장소는 춤을 추는 곳이자 예술가들과 지식인들이 만나는 곳이기도 했다. 마치 탈지면으로 그린 것처럼 강한 윤곽선이 없는 점, 검정 대신 어두운 파랑과 보라를 쓴 점은 르누아르 양식의 특징이다. 그가 택했던 즉흥적인 붓질과 쾌활한 모임은 삶이란 끝없는 휴

일이어야 한다는 그의 믿음을 반영한다.

도시 중산층의 삶에 대한 또다른 시각을 귀스타브 카유보트 Gustave Caillebotte(1848~1894)의 그림에서 볼 수 있다. 카유보트는 화가일 뿐만 아니라 부유한 변호사이기도 해서, 다른 인상주의 화가들을 재정적으로 지원했다. 그의 작품들은 〈파리 거리: 비오는 날〉**3.166**처럼 종종 먼 공간으로 깊이 들어가는 극단적 원근법을 사용한다. 이 그림에서 대로는—파리의 대로들이 실제로 그러하듯이—마치 바퀴의 살처럼 모든 방향으로 뻗어나가고 있다. 초록색 가로등과 그 그림자가 캔버스를 넘어 뻗어나가는데, 이는 그림의 구성을 분리하는 강한 수직선을 창출한다. 가로등 왼쪽에는 새로 지어진 주택단지가 있다. 오른쪽에는 잘 차려입은 커플이 있는데, 이들은 도시의 여러 계층 사람들에게 둘러싸여 있으면서도 자신들만의 세계에 홀로 있는 것처럼 보인다. 카유보트가 사용한 원근법은, 마치 우리가 이 분주한 도시의 일부분이며 걷고 있는 이 연인과 곧 부딪힐 것 같은 느낌이 들게 한다.

에드가 드가 Edgar Degas(1834~1917)는 세탁부, 매춘부, 가수, 목욕하는 여자 등 여성을 그린 회화와 파스텔

현대 조각: 오귀스트 로댕과 카미유 클로델

3.167 오귀스트 로댕, 〈키스〉, 1886,
대리석, 181.6×113×116.8cm,
로댕 미술관, 파리, 프랑스

카미유 클로델Camille Claudel(1864~1943)은 로댕의 공방에서 일했는데, 곧 로댕의 연인이 되었다. 역시 뛰어난 조각가였던 클로델은, 로댕의 인맥을 통해 중요한 인물들을 알게 되었고, 그녀의 힘만으로는 받기 어려웠을 의뢰를 받았다. 〈왈츠〉**3.168**는 춤을 추면서 움직이는 동안 한 몸으로 얽혀들어가는 두 사람을 보여준다. 몸에서 떨어져내린 여자의 옷은 옆으로 흩날리며 연인의 힘찬 움직임을 표현한다. 한 작가는 "왈츠를 추는 이 연인은 어서 춤을 끝내고 침대로 가서 사랑을 나누고 싶어하는 것 같다"고 말했다. 로댕의 에로틱한 누드 여러 점을 구입한 공무원조차 〈왈츠〉는 너무 에로틱하다고 했고, 클로델에게 인물들의 옷을 입혀야 한다고 제안했다.

이 두 개의 조각이 로댕과 클로델의 사랑과 관련이 있다는 증거는 없다. 그런데도 클로델의 작품은 로댕과의 관계를 담은 것으로 여겨질 때가 많은 반면, 로댕의 작품은 그렇게 여겨지지 않는다. 이는 형평성을 잃은 편협한 생각이다. 클로델은 생애의 마지막 30년을 가족이 강제로 집어넣은 정신병원에서 보냈다. 그녀의 정신질환이 어느 정도였는지는 알아내기 어렵지만, 이 일로 그녀의 작품에 대한 모든 해석은 더욱더 흐릿해졌다.

프랑스인 오귀스트 로댕은 현대 조각가의 완벽한 전형이다. 로댕은 과거에 몇 세기 동안 해왔던 것처럼 고전주의 흉상을 그대로 따라하거나 전통적인 포즈를 사용하기보다는 실제 모델을 관찰하고 힘과 열정이 넘치는 인물들로 묘사했다. 20세기 초 로댕은 살아 있는 미술가 중 가장 유명한 사람 중 하나였다. 그는 큰 공방을 운영했고, 이 공방에서 작품들을 청동과 대리석 등으로 만들었다. 하지만 로댕은 자신만의 스타일을 신중하게 유지했고, 종종 마지막 작업은 직접 완성했다.

〈키스〉**3.167**는 서로 껴안고, 열정적인 입맞춤에 몰두하는 누드 연인 조각이다. 이 연인 조각은 원래 〈지옥의 문〉의 일부로 고안되었다. 두 개의 커다란 청동 문인 〈지옥의 문〉은 중세 이탈리아 문학의 명작인 단테의 『신곡』에 나오는 장면들을 묘사한 것으로, 〈키스〉는 이 서사시에 나오는 파올로와 프란체스카의 이야기를 바탕으로 한다. 두 사람은 프란체스카의 남편(파올로의 형)에 의해 죽임을 당한다. 로댕은 이들을 문의 최종 구성에 포함시키지는 않았지만 여러 개의 복제품을 만들었다. 그중 하나는 프랑스 정부가 의뢰한 대리석 조각이다.

3.168 카미유 클로델, 〈왈츠〉

인상주의 화가들은 이러한 영향들을 실험하고 현대의 일상생활에서 즉흥성을 포착하려 했다.

후기 인상주의와 상징주의

1880년대에 이르면 인상주의는 대중적으로 큰 인기를 얻게 되지만 그 시기 중반에 이미 몇몇 미술가들은 인상주의 운동의 관심, 즉 현대적 삶과 자연의 본질을 포착하는 작업을 거부했다. 대신 이들은 작품에서 추상적인 성질들이나 상징적 내용을 강조하는 작업을 선택했다. 그들은 새로운 과학 이론을 탐구했으며, 감정을 표현하기 위해 추상을 쓰기도 하고, 형태와 색을 왜곡하기도 했다. 이 미술가 무리는 **후기 인상주의자**라고 알려지게 되었다. 후기 인상주의 화가들 가운데는 **상징주의**라는 문학 예술 운동에 대한 관심을 불러일으킨 이들도 있었다. 상징주의 화가들은 낭만주의 화가들이 구사한 감정적으로 강력하고 종종 꿈 같은 이미지들에서 영감을 받았다. 그들은 미술 작품에서 (분위기를 암시하기 위한 색과 같이) 보편적인 상징과 장치도 사용했지만 또한 개인적인 해석도 장려했다.

프랑스의 화가 폴 세잔Paul Cézanne(1839~1906)은 액상 프로방스에 있는 자신의 작업실(이자 어릴 적 살던 집)에서 보이는 생트 빅투아르 산을 집중 탐구해서 새로운 풍경화를 고안했다. 액상 프로방스는 그가 성인이 되어서도 대부분의 작업을 한 지역이다. 세잔은 이 산을 여러 번 그렸는데, 그중 몇 점에는 몇 년을 매달리기도 했다. 세잔은 변화하는 산의 공기와 날씨를 반영하기 위해 여러 번의 붓질을 조금씩 더해서 산의 본질이 한순간보다는 시간을 거쳐 오랫동안 나타나는 것처럼 포착하고자 했다.

세잔은 이전 화가들과는 아주 다른 방식으로 풍경의 구조와 깊이감을 만들어냈다. 그가 고안해낸 시점으로 자연을 바라보면 형태가 추상화되고 깊이감이 사라지기 시작한다. 예를 들어, 그는 **대기원근법**에 대한 이해를 이용해서 도판의 산 그림과 같이 하나의 동일한 구조 안에 따뜻하고 차가운 색깔들을 섞었다**3.170**. 이는 관람자에게 밀고 당기는 듯한 느낌을 주는데 산의 따뜻한 색조는 우리를 향해 앞으로 나오고 차가운 색은 뒤로 물러나기 때문이다. 전경의 나무를 볼 때도 유사

3.169 에드가 드가, 〈파란 무용수들〉, 1890년경, 캔버스에 유채, 85×75.5cm, 오르세 미술관, 파리

잘라내기cropping: 이미지의 끝을 잘라 다듬거나 그렇게 구성해서 소재의 일부가 잘려나가도록 하는 기법.

후기 인상주의자post-impressionist: 1885~1905년경 프랑스 출신이거나 프랑스에서 살았던 화가들로, 인상주의 양식으로부터 벗어났다. 세잔·고갱·쇠라·반 고흐가 있다.

상징주의symbolism: 1885~1910년경 유럽에서 나타난 미술과 문학 운동. 강렬하지만 모호한 상징으로 의미를 전달됐다.

대기 원근법atmospheric perspective: 깊이감 있는 환영을 만들기 위해 색을 입힌 그림자를 사용하는 방법. 가까운 곳에 있는 물건은 더 따뜻한 색과 분명한 윤곽선을 가지고, 멀리 있는 대상은 더 작고 흐릿해 보인다.

화로 잘 알려져 있다. 그가 즐겨 그린 주제 중 하나는 발레리나이다. 그는 공연 도중뿐만 아니라 연습, 스트레칭, 무대 뒤에서 공연을 준비하는 동안에도 이들을 연구했다. 드가가 공적 공간과 사적 공간 모두에서 그린 장면들은 무용수의 삶이 지닌 일상적인 면모를 일깨워준다. 드가의 〈파란 무용수들〉**3.169**은 발레리나들이 투투와 머리를 고치고 무대로 걸어나갈 준비를 하는 장면을 보여준다. 드가의 구성은 즉각적인 인상을 주기 때문에, 마치 관람자가 이 무용수들을 찰나의 순간에 포착한 것만 같다. 인상주의 화가들은 두 가지 자료, 즉 당시 인기 있던 수입품인 일본 판화와 사진이라는 새로운 매체로부터 배운 기법을 실험했다. 예를 들어 드가의 파스텔화에서는, 이미지를 날카롭게 **자른 것**, 특히 오른쪽에 있는 소녀의 투투를 잘라낸 것, 그리고 장면을 살짝 위에서 내려다본 것(조감도 시점이라고 알려져 있다)이 두 자료로부터 얻은 기법이다. 모든

3.170 폴 세잔, 〈생트 빅투아르 산〉,
1886~1888년경, 캔버스에 유채,
66×92cm, 코톨드 미술관, 런던

한 경험을 하게 된다. 그림의 깊숙한 곳으로 끌려들어가는 느낌이 있는가 하면, 그다음에는 마치 이미지가 평평해져버린 것처럼 다시 밀려나오는 느낌을 받는다. 위쪽의 나뭇가지는 멀리 있는 산의 윤곽선을 반복함으로써 산을 우리에게로 훌쩍 가깝게 끌어온다.

프랑스의 화가 폴 고갱 Paul Gauguin(1848~1903)은 성공한 주식중개인이었는데, 35세의 나이에 일을 그만두고 화가가 되었다. 고갱의 시각에서 현대 문명은 물질주의적이고 영성이 부족한 것으로 보였다. 그래서 고갱은 상징주의에 흥미를 갖게 되었고, 물질주의적 가치에

물들지 않은 순수한 사람들을 찾아 브르타뉴의 퐁타벤으로 갔다. 〈설교 후의 환영〉**3.171**은 일요일에 교회 가는 옷차림을 한 경건한 퐁타벤 사람들을 보여준다. 오른쪽 위의 장면은 마을 사람들이 방금 막 들은 설교를 묘사하는데, 천사와 씨름하는 야곱에 관한 성경 이야기다. 공간은 급작스럽게 평면화되어 있고, 인물들은 부피감이 없으며 바짝 밀착해서 잘려 있다. 동시에 고갱은 일상생활의 모습보다 사람들의 마음속에 있는 것, 즉 환영을 표현하려 했다. 몇몇 학자들은 고갱이 자신을 캔버스의 오른쪽 아래에 눈을 감은 인물로 그려넣었다고 여기는데, 이 남자도 환영을 보고 있는 것 같다. 고갱은 언젠가 "나는 보기 위해 눈을 감는다"라는 말을 했다. 밝은 빨간색의 **바탕**은 분명히 허구이면서, 동시에 강렬한 감정을 지닌 장면을 만들어내고 있다.

네덜란드의 화가 빈센트 반 고흐 Vincent van Gogh(1853~1890)도 강한 감정을 표현한다. 그러나 반 고흐는 그가 이미지를 만들어낼 수는 없으며 대신 자신이 본 것 안에 감정을 그려넣는다고 이야기했다. 그의 말은 이렇다.

나는 모델 없이는 작업을 할 수 없다. 습작을 그림으로 바꿀 때에도 자연으로부터 등돌리지 않는다고는 말할 수 없다. 색을 배열하고 과장도 하고 단순화도 한다. 하지만 형태에 대해서는 가능한 것과 진실한 것에서 떠나는 것이 너무 무섭다……
나는 과장하고 때로는 변화도 주지만… 그림 전체를 다 만들어내는 것은 아니다.

반 고흐는 평생 동안 정신질환과 싸웠는데, 정신병원에 있는 동안 〈별이 빛나는 밤〉**3.172**을 그렸다. 이 그림은 그가 창문에서 바라본 광경이다. 반 고흐는 이 장면에 자신의 감정을 불어넣었다. 관람자는 하늘에서 펼쳐지는 움직임의 소용돌이와 별이 뿜어내는 빛을 통해 물감을 두껍게 바르는(**임파스토**) 지극히 신체적인 행위와 이 미술가의 에너지를 느낄 수 있다. 불꽃을 닮은 사이프러스 나무는 하늘을 향해 솟구치면서 캔버스의 왼쪽 대부분을 채운다. 아마도 멀리 있는 교회는 목사가 되려

3.171 폴 고갱, 〈설교 후의 환영(천사와 씨름하는 야곱)〉, 1888, 캔버스에 유채, 72.3×91.1cm, 스코틀랜드 국립 미술관, 에든버러, 영국

바탕ground : 미술가가 그림을 그리는 표면이나 배경.

임파스토impasto : 물감을 두껍게 바르는 것.

3.172 빈센트 반 고흐, 〈별이 빛나는 밤〉, 1889, 캔버스에 유채, 73.6×92cm, 뉴욕 현대 미술관

했던 반 고흐의 개인사를 암시하는 단서일지도 모른다. 몇몇은 이것이 그의 어린 시절 네덜란드에 있던 교회와 연관이 있다고 보기도 한다. 반 고흐가 사용한 색채와 형태는 그가 겪은 감정적 고통을 표현한다. 반 고

3.173 오딜롱 르동, 〈오필리아〉, 1900~1905, 종이에 파스텔, 49.5×66.6cm, 개인 소장

흐는 이 그림을 그린 다음 해인 1890년에 권총으로 자기 가슴을 쏘고 이틀 후에 죽었다.

프랑스의 상징주의자 오딜롱 르동 Odilon Redon (1840 ~1916)은 잘 알려진 장면들을 상상과 감정을 불러일으키는 방식으로 묘사했다. 르동의 오필리아 초상화 **3.173**는 같은 주제를 그린 밀레이의 사실주의 그림과는 현저하게 다르다 **3.163**. 이 상징주의적인 장면은 딴 세계의 일인 것처럼 보이는데, 마치 오필리아가 이승과 저승 사이 어딘가에 갇힌 것만 같다. 그녀는 물 위에 떠 있는 것일까, 아니면 물 아래 잠겨 있는 것일까? 꽃들은 물 위를 떠다니는 것일까, 아니면 오필리아 옷 무늬의 일부분인 것일까? 이것은 오필리아의 이미지일까, 아니면 물속을 들여다보는 누군가의 모습이 비친 것일까? 르동은 의도적으로 신비감을 자아내면서 자신의 미술 작품에 관람자가 개인적 의미를 채워넣도록 한다.

세기말과 아르 누보

세기말Fin de siècle은 19세기 말부터 1914년 제1차세계대전이 일어나기까지의 시기를 일컫는다. 이때 유럽에서는 엄청난 사회적 변화가 일어났다. 수가 늘어난 중산층은 삶이 주는 즐거움을 충분히 즐길 만큼 수입이 넉넉해졌다. 하지만 새로운 세기를 맞이하면서 이런 변화가 불러올 결과에 대해 불안해하는 사람들도 일부 있었다(전쟁이 일어난 것이 그로부터 10년 후였으니 이 불안은 합당한 것이었다). 그런가 하면 방종을 일삼으며, 예의범절의 전통적 범주를 밀쳐내고 사회가 세워놓은 기준을 거부하는 사람들도 있었다.

세기말의 미술가들은 무쇠와 같은 새로운 현대적 재료를 선호했다. 무쇠는 에펠 탑을 건설할 때 선택된 재료였다 **3.174**. 에펠 탑이 한창 지어질 때 많은 파리 사람들은 이것이 파리의 스카이라인을 망치는 괴물 같다고 생각했다. 비평가들에게 에펠 탑은 현세대의 퇴폐를 상징했는데, 이 세대는 프랑스의 역사와 유구한 전통을 파괴하고 있었다.

우리는 파리의 아름다움, 지금까지 고스란히 남아 있던 그 아름다움을 열정적으로 사랑하는 작가·화

가·조각가·건축가로서 우리의 모든 힘, 우리의 모든 분노를 다해 항의한다. 프랑스의 취향이라는 이름으로… 위협당하는 프랑스의 미술과 역사의 이름으로, 우리 수도의 심장부에 저 쓸데없고 괴물 같은 에펠 탑을 짓는 데 반대한다.

엔지니어인 귀스타브 에펠Gustave Eiffel(1832~1923)은 아랑곳하지 않고 에펠 탑 건설을 밀어붙였고, 탑이 완공되자 비판은 줄어들었다. 물론 오늘날 탑은 파리를 대변하며 사랑받는 상징이다.

에펠 탑은 1889년 세계박람회를 기념하기 위해 만들어진 것으로 박람회가 끝나면 해체될 예정이었다. 비평가들은 이 특이한 현대적 디자인과 철골 구조가 도시를 압도할 것이라고 걱정했다. 그러나 기단부의 네 모서리가 그리는 섬세한 곡선, 현대적 재료와 우아하고 유기적인 선 사이의 균형은 파리의 스카이라인에 우아함을 더해준다.

세기말에 파리의 나이트클럽은 아름다운 무용수들로 아주 유명했고, 많은 미술가들이 지역 밤 문화를 알리기 위해 포스터를 만들었다. 프랑스의 화가 쥘 셰레 Jules Chéret(1836~1932)는 이런 포스터를 만든 최초의 미술가들 중 한 명이었다. 도판 **3.175**의 포스터는 무용수 로이 풀러의 쇼를 광고하고 있는데, 몇 야드의 비단 천으로 만든 옷을 입고 공연을 하는 모습이다. 그녀가 춤을 추면 극적인 조명이 천의 움직임을 포착하면서

너무나 아름다운 화면을 만들어내 정작 풀러는 사라져버린 것 같았다. 이 포스터 속 소용돌이치는 색채와 빨간 머리 미녀의 관능적인 신체가 세기말 밤 문화의 정수를 포착하고 있다.

오스트리아의 미술가 구스타프 클림트 Gustav Klimt (1862~1918)는 화려하고 성애적인 작품들로 유명하다. 〈키스〉**3.176**에서 여인은 힘센 남자의 팔과 키스에

3.174 (왼쪽 위) 귀스타브 에펠, 에펠 탑, 1889, 파리

3.175 (위) 쥘 셰레, 폴리 베르제르에서 열리는 로이 풀러 무용 공연을 광고하는 포스터, 1893

3.176 구스타프 클림트, 〈키스〉, 1908, 캔버스에 유채, 은박과 금박, 180×180cm

푹 빠져 있다. 꽃으로 가득한 벼랑은 열정의 위험함과 아름다움 모두를 상징하는데, 그 위에 이 커플을 배치함으로써 세기말의 불안을 전달한다. 이 그림의 장식 패턴은 인물들을 평평하게 만들면서, 장식의 구성을 이 미술 작품에서 가장 두드러지게 부각시킨다. 이 작품은 클림트가 그림에 아주 많은 양의 금박을 쓴 데서 유래한, 소위 황금 시기에 만들어진 것이다. 커플의 옷과 배경에서 찾아볼 수 있는 자연의 패턴은 아르 누보('새로운 미술'이라는 뜻의 프랑스어)에 대한 클림트의 관심을 보여준다. 아르 누보는 이 시기와 가장 밀접한 연관이 있는 시각 양식으로서, 자연의 형태들을 모방하면서 유기적으로 흐르는 선을 특징으로 한다.

아르 누보Art Nouveau는 또한 장식적 패턴을 강조했고 이를 (회화, 조각 같은) 전통적인 '순수 예술', (가구, 유리, 도자 같은) 장식 미술, 건축과 실내 디자인에 모두 적용했다. 방 전체, 심지어는 건물까지도 아르 누보 양식으로 디자인되었다.

등나무 다이닝 룸3.179은 원래 에펠 탑 근처 개인 저택에 있었다. 이 방은 완전히 아르 누보 양식으로 꾸며져 있다. 모든 물건, 가구, 장식과 건축이 '종합 예

파리의 미술관들

18세기부터 19세기 초반까지 프랑스 미술가들의 작품 중 다수가 파리의 루브르 박물관과 오르세 미술관에 소장되어 있다.

루브르 박물관은 세계에서 가장 많은 사람들이 찾는 곳이다. 12세기에 요새로 지어진 루브르는 이후 여러 세기에 걸쳐 프랑스 통치자들이 점차 넓혀나갔고, 루이 14세가 자신의 거주지를 파리에서 서쪽으로 몇십 킬로미터 떨어진 베르사유에 마련하기 전까지 프랑스 군주 대다수가 궁전으로 사용했으며, 그후에는 주로 베르사유를 장식하며 루이 14세를 위해 일했던 미술가들의 거처가 되었다. 프랑스 대혁명(1789~1799) 이후 왕의 미술 수집품은 공공재산이 되었다. 루브르는 왕실 수집품을 전시하고, 당대 미술가들의 작품을 전시하는 **살롱**전을 여는 데 쓰였다. 오늘날 루브르 박물관의 방대한 소장품에는 지구촌 전체에서 온 미술 작품들이 포함되어 있다. 유리와 철로 된 피라미드는 미술관 지하층으로 가는 입구인데, 중국계 미국인 건축가인 이오 밍 페이I. M. Pei(1917~)가 디자인했고 1989년에 증축되었다3.177.

오르세 미술관3.178은 루브르 박물관과 센 강을 사이에 두고 있는 곳으로, 1848년부터 1914년까지 사실주의, 인상주의, 상징주의 화가들의 작품들과 프랑스 국립 소장품을 보유하고 있다. 이곳은 원래 기차역이었다. 1900년 세계박람회를 위해 철과 유리로 지어졌으며, 기차의 동력으로 전기를 사용한 첫번째 역이기도 했다. 따라서 오르세 역은 20세기 초반 성장을 거듭하던 도시 파리의 상징이었다. 아치형 천장과 창문, 커다란 시계는

3.177 피라미드가 있는 루브르 박물관

기차역이었던 때부터 있던 것들이다. 기차가 더 길어지면서 더이상 역으로 쓸 수 없게 되자 이곳은 1986년 미술관으로 바뀌었다.

3.178 오르세 미술관(내부)

3.179 뤼시앵 레비-뒤르메, 등나무 다이닝 룸, 1910~1914, 조각된 호두나무와 아마란스, 메트로폴리탄 미술관, 뉴욕

술 작품' 안에서 조화를 이루도록 선택되었다. 프랑스의 디자이너 뤼시앵 레비-뒤르메 Lucien Lévy-Dhurmer(1865~1953)는 환영하는 마음을 상징하는 등나무 줄기를 통합의 중심 주제로 선택했다. 레비-뒤르메는 벽에 걸 캔버스 그림도 직접 그렸는데, 거기에는 공작, 왜가리, 등나무가 나온다. 그림을 넣은 나무 패널은 마치 등나무처럼 조각되어 있다. 등나무 모양의 유기적 디자인은 가죽 의자, 전등 받침, 난로 철망, 문고리에 모두 쓰이고 있다.

토론할 거리

1. 이 장에서 새로운 정치사상이나 혁명의 혼란을 반영한 미술 작품 세 가지를 찾아보라. 각 작품의 구성과 내용이 정치사상을 표현한 방법을 생각해보라.

2. 18세기와 19세기의 계몽주의 사상가들은 자유와 평등의 권리를 강조했고, 신앙심 대신 이성의 중요성을 강조했다. 이 장에서 이런 생각을 반영하는 미술 작품을 하나 찾고, 그 작품이 계몽주의 사상을 어떻게 표현하는지 이야기해보라.

3. 로코코 양식 작품 하나, 신고전주의 작품 하나, 낭만주의 작품 하나를 고르고, 세 작품의 시각적 특성에 대해 토론하고 대조해보라. 이 책의 다른 장, 예를 들면 도판**4.116, 4.118**에서 작품을 골라도 된다.

4. 사실주의 작품 하나, 인상주의 작품 하나, 후기 인상주의 작품 하나를 골라보라. 인상주의 작품이 사실주의 작품의 양식에 바탕을 둔 지점과 변형된 지점을 이야기해보라. 그다음, 후기 인상주의 작품이 인상주의 작품의 양식에 바탕을 둔 지점과 변형된 지점을 이야기해보라. 이 책의 다른 장, 예를 들면 도판 **4.66, 4.86**에서 작품을 골라도 된다.

5. 18세기와 19세기에 많은 미술가들은 아카데미에서 훈련을 받았다. 이 장에서 아카데미 교육을 받은 미술가가 만든 작품 하나를 찾고, 아카데미의 방법을 거부한 미술가가 만든 작품을 하나 찾아보라. 두 작품을 비교·대조하고 미술가가 그들의 작품을 어떻게 팔았을지 이야기해보라.

3.7 유럽과 아메리카의 미술(1700~1900) 관련 이미지

4.93 이아생트 리고, 〈루이 14세〉, 1701, 524쪽

4.62 더비의 조지프 라이트, 〈공기펌프 속의 새 실험〉, 1768, 499쪽

4.169 헨리 퓨젤리, 〈악몽〉, 1781, 584쪽

4.94 엘리자베스-루이즈 비제-르브룅, 〈마리 앙투아네트와 아이들〉, 524쪽

1.166 장-오귀스트-도미니크 앵그르, 〈대 오달리스크〉, 1814, 157쪽

4.116 테오도르 제리코, 〈메두사의 뗏목〉, 1819, 542쪽

2.54 오노레 도미에, 〈1834년 4월 15일 트랑스노냉 가〉, 200쪽

2.79 루이-자크-망데 다게르, 〈미술가의 작업실〉, 1837, 218쪽

4.137 에두아르 마네, 〈올랭피아〉, 1863, 561쪽

4.170 제임스 애벗 맥닐 휘슬러, 〈검은색과 금색의 야상곡: 추락하는 로켓〉, 1875, 584쪽

4.63 토머스 에이킨스, 〈새뮤얼 D. 그로스 박사의 초상화(그로스 병원)〉, 1875, 499쪽

2.96 에드워드 마이브리지, 〈달리는 말〉, 1878. 6. 18, 229쪽

4.66 조르주 쇠라, 〈그랑자트 섬의 일요일〉, 1884~1886, 501쪽

1.160a 로자 보뇌르, 〈니베르네의 쟁기질: 포도밭 경작〉, 1849, 151쪽

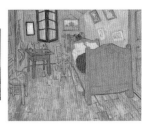

1.18 빈센트 반 고흐, 〈침실〉, 1889, 56쪽

4.172 에드바르트 뭉크, 〈절규〉, 1893, 586쪽

4.143 오귀스트 로댕, 〈걷는 사람〉, 1890~1895년경, 565쪽

2.65 윌리엄 모리스·에드워드 번-존스, 『제프리 초서 작품집』 중에서 페이지, 1896, 209쪽

2.184 조셉 팩스턴, 수정궁, 1851, 284쪽

3.76 매리 카사트, 〈어린아이 목욕〉, 1893, 345쪽

3.8

20세기와 21세기: 글로벌 미술의 시대

Art of Europe and Twentieth and Twenty-First Centuries: The Age of Global Art

20세기 초반은 미술에서 위대한 실험이 진행된 시기였다. 미술가들은 인상주의와 후기 인상주의자들의 영향으로(411~417쪽 참조) **재현**적인 미술(쉽게 알아볼 수 있는 것을 묘사하는 미술)을 계속 탐구하면서, **추상화**의 영역으로도 과감하게 들어갔다.

미술가들은 이 시기에 기술과 사회의 영역에서 일어난 엄청난 변화에 응답했다. 비행기와 차의 발명·영화·라디오·전화와 같은 새로운 통신 수단, 심리학과 물리학 같은 과학 분야의 발전, 큰 도시들의 등장, 대재앙을 몰고 온 세계대전, 새로운 사회 이데올로기의 발전은 미술가들이 세상을 바라보는 방식에 영향을 끼쳤다. 20세기가 진행되면서 미술가들은 새로운 재현 형식을 발명하고 미술의 구성 요소에 대한 기성 관념에 도전함으로써 이러한 변화의 속도에 대처했다. 20세기의 미술은 많은 부분이 미술가와 그 미술가가 예술을 정의하는 방식에 관한 것이었다.

이러한 실험의 결과로서 20세기는 수많은 양식과 접근법들의 시대가 되었다. 많은 미술가가 작품의 형식적 속성—작품의 외양을 구성하는 **요소**—에 관심을 쏟았다. 어떤 미술가들은 작품에 개인적 경험을 구체적으로 참조하는 것을 피하고, 대신 보편적인 표현 형식을 선호했다. 그 덕에 그들은 종종 재현적인 미술보다는 추상에 초점을 맞추곤 했다. 또 어떤 미술가들은 작품에서 보이는 모습보다 그 배후에 있는 관념에 더 집중했다. 20세기 후반에 미술가들은 알아볼 수 있는 이미지를 다시 도입했고, 과거의 미술 양식을 다시 참조하기 시작했다.

이 시기의 미술에 영향을 끼친 또다른 중요한 양상은 사회와 정치에 대한 무수한 사상들이 라디오

와 텔레비전을 통해 급속도로 퍼진 것이다. 현대(1860~1960년경)와 동시대(1960년경~현재) 동안 미술은 노출, 영향력, 생산의 측면에서 전 세계적 현상이 되었다. 1970년대부터는 사회에 대한 의식과 다문화에 대한 자각이 눈에 띄게 두드러졌다. 21세기까지도 계속되고 있는 이런 의식과 자각은 페미니즘과 다른 평등 관련 운동들처럼 중요한 이데올로기들이 낳은 결과다. 1990년대에는 글로벌 기술과 통신 덕에 전 세계 사람들의 믿음, 관습, 예술적 생산에 더 가까이 접근할 수 있게 되었다. 미술관과 갤러리이 미술계에서 여전히 중요한 역할을 하고 있기는 하나, 뉴욕·런던·로스앤젤레스·파리·도쿄 같은 주요 도시의 바깥에 사는 미술가들도 인터넷을 통해 자신들의 작품을 여러 나라의 관람자들에게 보여줄 수 있다. 최근 몇 년 동안 미술은 뚜렷하게 전 국제적인 양상을 띠게 되었다.

색과 형태의 혁명

앙리 마티스 Henri Matisse (1869~1954)와 파블로 피카소 Pablo Picasso (1881~1973)는 현대 미술의 발전에서 거대한 탑처럼 우뚝 솟아 있다. 청년 피카소가 1904년 스페인에서 파리로 왔을 때 프랑스인 마티스는 이미 미술계에서 악명이 자자한 상태였다. 피카소는 아카데미에서 훈련한 재현적인 미술을 뒤로하고 파리에서 발견한 실험적인 방법이 만드는 멋진 신세계를 받아들였다. 당시 마티스는 이미 파리에서 **색**의 잠재적 표현력과 더불어 색과 **형태**의 관계를 탐구하고 있었다—그는 이에 평생 몰두하게 된다. 마티스와 피카소는 오랜 생애 동안 많은 작품을 만들면서 서로를 존경했지

재현 representation : 알아볼 수 있는 인물과 사물을 그리는 것.

추상(화) abstraction : 한 이미지가 쉽게 알아볼 수 있는 대상으로부터 변경된 정도.

요소 elements : 미술의 기본적인 형식—선·형태·모양·크기·부피·색·질감·공간·시간과 움직임·명도(밝음/어두움).

색 colour : 빛의 스펙트럼에서 백색광이 각기 다른 파장으로 나누어지면서 반사될 때 일어나는 광학 효과.

형태 form : 3차원으로 규정할 수 있는 대상. (높이, 너비, 깊이를 가지고 있다.)

자연주의적 naturalistic : 이미지를 굉장히 사실적이고 실감나게 그리는 양식.

스케치 sketch : 작품 전체의 개략적이고 예비적인 형태 또는 작품의 일부.

만 동시에 라이벌이기도 했다. 두 사람은 각자 자신이 진보적인 미술계의 리더로 여겨지기를 원했다. 알려져 있듯이 두 미술가는 모두 엄청나게 많은 작품 활동을 했고 이례적인 영향력을 발휘했다. 마티스는 표현적인 형태·장식적인 양식·과감한 색채의 사용으로, 피카소는 형태와 형상을 운용한 급진적인 방식으로 영향을 주었다.

앙리 마티스

마티스의 〈생의 기쁨〉**3.180**에 쓰인 색채—주황과 초록 신체, 분홍 나무, 여러 색채의 하늘—는 엄밀히 따지자면 **자연주의적**이지 않다. 이 색채들은 의도적으로 일상적인 외양에서 벗어나 있다. 미술가에게 색채는 그가 보는 것 또는 상상하는 것이 무엇인가에 따라 달라진다. 마티스에게 색은 주로 감정을 표현하는 방식이었다. 그는 종종 색을 강조했고, 장면을 더 사실적으로

만들기 위해 색을 약하게 쓰거나 덮어버리기보다는 대담하고 강렬하게 사용했다. 마티스는 미술 작품을 만드는 데 관심이 있었지, 자연을 모방하거나 바깥의 외양을 복제하는 데에는 관심이 없었다. 그는 이전 시대의 미술가들이 주로 해왔듯이 미술이라는 창을 통해 '진짜' 세계를 내다보거나 관람자를 설득하려 하지 않았다. 초상화 하나가 실제 여인의 크기와 닮지 않았다고 불평한 한 관람자에게 마티스는 이렇게 말했다. "나는 여인을 창조한 것이 아니다. 난 그림을 그린 것이다."

마티스는 그림을 그릴 때 일반적으로 복잡한 **스케치**에서 시작했고, 여러 번에 걸쳐 세부를 제거하고 구성을 줄여 이미지를 단순화했다. 그는 또한 준비 단계의 스케치에 자른 종이들을 사용했는데, 말년에 그는 이 자체를 완성된 미술 작품으로 발표했다. (Gateways to Art: 마티스, 424쪽 참조)

〈붉은 작업실〉**3.181**에서 마티스는 자신의 작업 환경

3.180 앙리 마티스, 〈생의 기쁨〉, 1905~1906, 캔버스에 유채, 1.7×2.3m, 반스 재단, 메리언, 펜실베이니아, 미국

벽과 바닥으로부터 돌출된다. 가구 역시 붉은색인데, 희미한 금색 **외곽선**이 가장자리와 세부를 살짝 보여줄 뿐이다. 마티스는 공간에 대한 자신의 경험을 전달하기 위해 색채의 사용에 아주 예민하게 신경을 썼다.

피카소, 브라크, 그리고 입체주의

20세기 초반, 마티스가 1890년대에 새로운 방식으로 색을 사용하는 실험을 한 직후, 피카소와 프랑스의 화가 조르주 브라크 Georges Braque (1882~1963)는 또다른 방식의 미술 작품으로 혁명을 일으켰다. 작품의 기본 요소인 기하학 형태와 회화 공간의 구성에 집중한 것이다. 마침내 두 미술가는 **입체주의**라는 **양식**을 함께 개발했다. 이는 **르네상스** 시대 이후 서구 미술가를 사로잡은 방식을 따라 **3차원** 공간의 환영 안에서 대상들을 사실주의적으로 보여주는 대신, 만약 어떤 물체를 동시에 두 면 이상 볼 수 있다면 그것이 어떻게 보일지를 보여주었다. 두 작가는 사물과 인물을 기하학 형태들로 쪼개었고, 이 형태를 자신들이 심층의 진리라고 생각한 바에 따라 바꾸었다.

에 대한 많은 정보를 집어넣었지만, 또한 많은 부분을 생략하기도 했다. 이 작품은 마티스가 작업하고 있던 그림·조각·도자기의 수를 정확하게 보여준다. 작업실은 강렬한 빨강으로 가득차 있다. 그로 인해 벽과 바닥은 하나의 단일한 **평면**으로 합쳐지고, 작품들은 이런

Gateways to Art
마티스의 〈이카로스〉: 완성된 미술로서의 컷아웃 작업

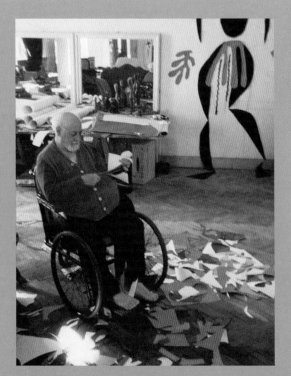

1941년 초 앙리 마티스는 장암 진단을 받았다. 치료를 받았지만, 영원히 휠체어를 벗어날 수 없었다.**3.183** 그는 이전부터 스케치 작업에 오리기 방법을 썼다. 오려낸 조각들을 캔버스에 핀으로 꽂는 것이 인물들의 배치 **구성**에 도움이 되었기 때문이다. 암 수술을 받은 후 마티스는 오리기 작업을 완성된 작품으로 보여주기 시작했다.

　스텐실 판화 작품인 〈이카로스〉**3.182**는 원래 가위로 잘라 만든 조각으로 생기 가득한 이미지를 만들려던 것이었다. 조수들이 종이에 밝은색을 칠하면, 마티스가 마치 '드로잉'을 하듯이 가위로 자신이 원하는 모양을 우아한

피카소는 〈아비뇽의 아가씨들〉3.184에서 인간의 형상을 새로운 방법으로 탐색했다. 피카소는 우리가 사람들이 서 있는 방을 실제로 보는 방식을 다시 창조하기보다, 그림 안의 공간과 인물들을 혁명적인 방식으로 처리했다. 형태를 추상적인 평면으로 단순화했으며, 인물을 더 각지게 만들었고, 얼굴과 몸을 기하학적 조각들로 쪼개어 나누었다. 우리가 보통 배경이라고 부르는 파랗고 하얀 평면은 각진 분홍색 여성 인물들과 서로 주도권을 잡기 위해 얽혀 다투면서 격렬하게 충돌한다.

그림의 중앙 가까이에 있는 두 여자는 아몬드 모양의 눈과 세모난 코에 몸은 외곽선으로 단순화되어 있지만, 여전히 여성임을 알아볼 수 있다. 맨 왼편과 맨 오른편에 서 있는 사람들의 얼굴은 아프리카 가면이 대신하고 있어 극적 충격을 준다. 피카소는 마티스와 20세기 초반의 다른 유럽 미술가들과 마찬가지로 서구 전통의 외부, 특히 아프리카와 태평양 군도의 미술을 연구하고 수집했는데, 이러한 관심이 가면을 쓴 얼굴에 반영되어 있다.

오른쪽 아래에 쪼그리고 앉은 인물은 가장 추상적인 특징을 띠고 있다. 여자는 몸을 쫙 펼치고 있는데, 얼굴을 이루는 기하학적 모양은 통상적인 방향과 일치하지 않는다. 우리가 보는 시점에서 왼쪽 눈은 앞에서, 오른

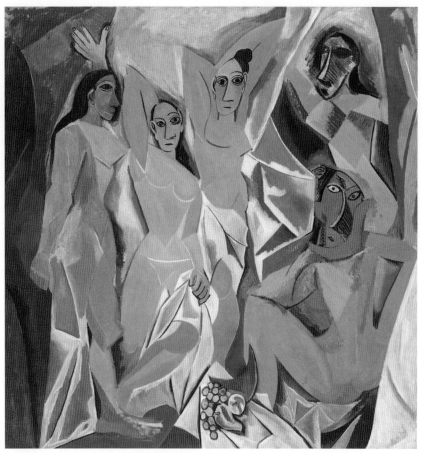

3.184 파블로 피카소, 〈아비뇽의 아가씨들〉, 1907, 캔버스에 유채, 2.4×2.3m, 뉴욕 현대미술관

쪽 눈은 옆에서 본 모습이다. 코도 옆에서 본 모습이며 입은 한쪽으로 치우쳐 있고 턱선 자리에는 초승달 모양이 있다. 이처럼 이 인물은 **복합 관점**으로 그려져 신체를 한 지점에서 볼 수 있는 것보다 더 많이 보여준다. 이 그림에서도 인물들은 여전히 꽤 잘 알아볼 수 있다. 피카소가 이후에 만든 입체주의 작품들은 훨씬 더 추상적이지만, 항상 의도적으로 가시적 세계와의 연결을 유지한다.

초기 입체주의 회화인 조르주 브라크의 〈에스타크에 있는 집〉3.185은 배경의 기하학적 구조를 강조했다. 이 그림은 후기 인상주의 화가인 폴 세잔(415~416쪽 참조)의 양식에서 영감을 받아, 집은 아주 살짝 나무와 덤불로 보이는 것들로 둘러싸인 황금색 정육면체와 피라미드 무더기가 되었다. 브라크는 세부 묘사를 제거하고 모든 집을 똑같은 색으로 만듦으로써 근본적 형태와 전체적 패턴에 주의를 기울였다. 또한 음영법을 장식적으로 사용해서 형상이 좀더 명확하게 드러나도록 했다. 이 그림은 형태를 대담하게 다루고 있기 때문에 오

을 따라 잘라냈다.
마티스의 아이디어에는 한계가 없는 것처럼 보인다. ...는 태피스트리, 건물의 내부 장식, 스테인드글라스 창문 ...자인에까지 오리기 작업을 사용했다. 그의 마지막 오리기 ...업은 8제곱미터가 넘는 공간을 덮을 정도로 그 규모가 ...다. 기나긴 작품 활동의 끝에서 발견한 가위와 종이는 ...가 선과 색을 실험하는 방법을 새롭게 찾아내는 데 ...움을 주었다.

평면 plane: 납작하고 평평한 표면. 보통 구성에 의해 암시된다.

외곽선 outline: 대상이나 형태를 규정하거나 경계를 짓는 가장 바깥쪽 선.

입체주의 cubism: 기하학적 형태를 강조하는 새로운 시점을 선호했던 20세기의 미술운동.

양식 style: 작품에 시각적 표현형식을 식별할 수 있도록 미술가나 미술가 그룹이 시각언어를 사용하는 특징적인 방법.

르네상스 Renaissance: 14~17세기 유럽에서 일어난 문화적, 예술적 변혁의 시기.

3차원 three-dimensional: 높이, 너비, 깊이를 가지는 것.

구성 composition: 작품의 전체적 디자인이나 조직.

스텐실 stencil: 견본에 구멍을 뚫어 잉크나 물감이 도안대로 찍히도록 만든 형판.

복합 관점 composite view: 주제를 여러 관점에서 동시에 바라본 재현.

콜라주collage: 주로 종이 같은 물질을 표면에 풀로 붙여 조합하는 미술 작품. 프랑스어로 '붙이다'를 뜻하는 'coller'에서 유래함.
표현주의expressionism: 개인적인 경험과 감정을 극도로 생생하게 드러내면서 세계를 그리는 데 목표를 둔 미술 양식. 1920년대 유럽에서 정점에 달했다.

로지 미술가의 상상력으로부터 나온 것처럼 보일 수 있다. 그러나 이 장소에서 찍은 사진을 보면, 브라크가 나무들과 집들의 배열과 위치를 놀랍도록 충실하게 반영했다는 것을 알게 된다. 이렇게 그가 가한 색채와 형상의 변화 덕에 이 그림은 자연에 기반한 추상이 된다.

브라크와 피카소는 이후 예술을 더 혁신적으로 발전시키면서 미술용 종이뿐만 아니라 신문, 벽지로도 종이 **콜라주**를 만들었다. 종이를 여러 가지 모양으로 잘라 지지체에 붙였던 것이다. 이러한 종류의 구성은 오늘날에는 아주 친숙하지만, 20세기 초반에는 완전히 새로운 기법이었다. 피카소의 〈유리잔과 쉬즈 술병〉**3.186**에는 탁자(중앙 근처 사물들 주위의 파란 원), 유리잔(왼쪽에 목탄으로 음영을 준 부분), 술병(탁자 윗부분의 여러 개로 겹쳐진 세모 모양)을 암시하는 모양들이 포함되어 있다. 피카소는 실제 병 라벨을 사용해서 이 삼각형 모양이 쉬즈 술병임을 알아볼 수 있게 했고, 그림 안으로 일상의 재료를 끌어들였다.

3.185 (아래) 조르주 브라크, 〈에스타크에 있는 집〉, 1908, 캔버스에 유채, 73×59.6cm, 베른 미술관, 스위스

3.186 (위) 파블로 피카소, 〈유리잔과 쉬즈 술병〉, 1912, 종이 붙인 것·과슈·목탄, 65.4×20.1cm, 밀드레드 레인 켐퍼 미술관, 세인트루이스, 미주리, 미국

표현주의

〈아비뇽의 아가씨들〉에서 거칠게 나타났던 감정은 형태와 공간에 중점을 둔 입체주의의 차가운 분석적 연구에서는 강조되지 않았다. 1905년경부터 1920년경 사이에 다른 미술가들은 **표현주의**라고 알려지게 된 양식을 개발했다. 이들은 사물의 색과 모양을 과장하고 강조함으로써 감정을 최대한의 강도로 그려내는 방법을 탐구했다.

표현주의는 인상주의와 입체주의처럼 사물과 세상의 재현을 중시했다. 하지만 표현주의자들은 주제를 묘사할 때 자신이 느끼는 감정의 상태를 강조했다. 이 화가들은 자신들이 본 것보다 느낀 것을 그리려 했고, 이는 때때로 관습에 얽매이지 않은 결과를 낳았다.

표현주의의 중심 활동은 자화상이었다. 자화상을 거듭 그리면서 다양하고 강렬한 감정들을 탐구할 수 있었기 때문이다. 자화상은 또한 미술가들에게 자신들이 가장 잘 아는 내적 세계와 외적 세계 모두를 표현할 수 있게 한다. 예를 들어 화가는 다른 사람의 초상화를 그릴 때 그 사람의 기분, 생각, 동기에 대해 추측만을 할

미술의 후원자였던 거트루드 스타인

미국의 문필가 거트루드 스타인Gertrude Stein(1874~1946)과 레오Leo(1872~1947) 남매는 1904년부터 1913년까지 파리에 함께 살면서 **아방가르드** 미술가들의 작품을 수집하기 시작했고 마침내 독보적인 현대 미술 컬렉션을 갖추게 되었다. 그들은 급진적 미술가들을 지원한 최초의 미술 **후원자** 중 하나였다. 이는 당시 일반 대중에게는 작품이 잘 받아들여지지 않았던 미술가들에게 큰 힘이 되었다. 거트루드가 자신의 작업실에서 매주 열었던 **살롱**은 화가와 문필가 모두에게 만남의 장소가 되었다. 실제로 이 남매는 피카소와 마티스를 서로에게 소개했으며, 그들의 우정과 예술적 경쟁심에 불을 붙였다.

〈아비뇽의 아가씨들〉이 만들어지기 2년 전인 1905년에 거트루드 스타인이 피카소에게 의뢰한 초상화**3.187**는 유명한 작품이다. 스타인은 90번이나 피카소 앞에 앉았다고 적었다. 몇 달 동안이나 작업했지만 절대 만족하지 못한 피카소는 마침내 자연주의적 방식을 버리고 그림에서 그녀 얼굴의 세부적인 특징을 제거하고, 가면 같은 세부로 대체하고, 스페인과 파리의 루브르 박물관에서 보았던 고대 이베리아 조각에서 영감을 받은 것이었다. 완성된 그림은 피카소의 작업이 새로운 단계, 즉 관찰된 내용보다 자신만의 시각에 의지하는 단계로 접어들게 했다. 입체주의를 향한 길이 시작된 것이다. 어떤 사람이 이 초상화를 두고 거트루드

3.187 파블로 피카소, 〈거트루드 스타인의 초상〉, 1906, 캔버스에 유채, 100×81.2cm, 메트로폴리탄 미술관, 뉴욕

스타인을 닮지 않았다고 하자, 피카소는 이렇게 대답했다. "그녀는 그렇게 될 거야."

수 있다. 그러나 자화상을 그릴 때는 어떤 기분이나 동기를 보여줄 것인지, 그리고 어떤 방법이 최선인지를 미술가 스스로 결정할 수 있다.

독일의 표현주의 화가 파울라 모더존-베커Paula Modersohn-Becker(1876~1907)가 그린 여러 점의 자화상 **3.188**이 있다. 모더존-베커는 또한 누드 자화상을 그린 최초의 여성화가라는 점에서도 독보적이다. 그녀는 파리에서 폴 세잔과 폴 고갱(415~416쪽 참조) 같은 미술가들의 그림을 보았는데, 이 초기 아방가르드 양식의 평면화된 형태, 줄어든 세부 묘사, 굵은 윤곽선과 견고한 기하학이 그녀의 양식에 반영되었다. 동시에 그녀의 작품은 제스처와 분위기를 섬세하게 묘사하는 것과 자신의 몸이라는 물질적 존재를 그려내는 것 사이에서

균형을 이루고 있다.

러시아의 화가 바실리 칸딘스키Vasily Kandinsky(1866~1944)는 최초로 **비대상적인**, 즉 완전히 추상적인 그림을 그린 화가들 중 한 명이었다. 비대상적 미술은 알아볼 수 있는 주제는 전혀 없고, 오직 추상적인 형상·디자인·색채만 있는 미술이다. 칸딘스키는 〈즉흥 30번〉**3.189**을 두고 제1차세계대전이 발발하기 1년 전인 1913년에 전쟁에 대한 이야기를 하다가 영감을 받은 작품이라고 했다. 어지럽고 힘찬 형태들은 당시의 혼란을 반영하지만, 특정 사건을 보여주고 있는 것은 아니다. 칸딘스키는 즉흥적으로 이 그림을 그렸고 특정한 장면을 염두에 둔 것도 아니지만, 우리는 여기서 기울어진 빌딩, 사람들 무리, 포탄을 쏘아대는 대포를

아방가르드avant-garde: 예술적 혁신을 강조한 20세기 초의 미술. 기존의 가치·전통·기술을 거부했다.
후원자patron: 미술 작품 창작을 후원하는 단체나 개인.
살롱salon: 저명한 사람들-종종 미술, 문학, 정치계의 인물들-로 이루어진 정기 모임. 그룹 일원의 집에서 열린다.
비대상적 non-objective: 알아볼 수 있는 대상을 그리지 않는 미술.

알아볼 수 있다. 하지만 칸딘스키의 후기 작품들 가운데는 이처럼 식별할 수 있는 사물들을 배제한 것이 많다. 미술은 눈에 보이는 외적 내용을 표현하는 대신 내적 영혼에 필수적인 것을 표현해야 한다는 믿음에 이르렀기 때문이다.

독일의 화가 에른스트 루트비히 키르히너^{Ernst Ludwig Kirchner}(1880~1938)는 표면적인 외양 너머의 의미를 추구하면서, 의도적으로 거칠게 그리는 미술 양식을 사용했다. 키르히너는 강렬한 색면, 단순화된 형태, 거칠고 때로는 공격적인 붓질을 구사했다. 키르히너의 그림 〈베를린 거리〉**3.190**에는 미술이 직접적인 경험으로부터 유래해야 한다는 그의 신념이 반영되어 있다. 그가 이 거리에서 본 인물들은 잘 차려입고 시내로 저녁 외출을 나가는 아주 교양 있는 사람들이다. 그러나 비슷한 옷차림에 가면 같은 얼굴을 하고 있어 마치 광대 같아 보인다. 이 그림에서 키르히너는 왜 이 우아한

3.188 (아래) 파울라 모더존-베커, 〈동백이 있는 자화상〉, 1906~1907, 캔버스에 유채, 61×30.4cm, 폴크방 미술관, 에센, 독일

사람들이 목적을 상실했으며 왜 모두 똑같아 보이는지를 묻는 것 같다. 그는 '다리^{Die Brücke}'라고 불린 미술가 그룹의 일원이었는데, 이들은 자신들의 새로운 표현 방식을 통해 과거·현재·미래 사이에 다리를 놓고자 했다. 이 미술가들에 따르면, 사회의 타락과 비인간화에 대적할 수 있는 것은 오직 젊은 세대, 바로 자신들과 같은 예술가들뿐이었다.

3.189 바실리 칸딘스키, 〈즉흥 30번(대포)〉, 1913, 캔버스에 유채, 111.1×111.1cm, 시카고 미술원

다다

모든 것을 파괴한 제1차세계대전은 사람들이 세계, '진보'와 문명을 생각하는 방식에 엄청난 영향을 끼쳤다. 과학과 산업의 발전은 생활에서 몇몇 긍정적인 발전으로 이어지기도 했다. 그러나 많은 사람들에게 그 진보란 전대미문의 규모로 이루어진 무기 생산과 북유럽의 참호에서 벌어진 집단 학살이라는 끔찍한 결과를 일으킨 으뜸 원인처럼 보였다. 전쟁은 미술가들 본인과 그들이 미술을 만드는 방식에도 영향을 끼쳤다. **다다**는 전쟁으로 귀결된 '이성적' 사고 과정에 저항했다. 다다

3.190 에른스트 루트비히 키르히너, 〈베를린 거리〉, 1913, 캔버스에 유채, 120.6×91.1cm, 뉴욕 현대미술관

는 또한 인상주의자들과 입체주의자들이 제기한 재현에 대해 의문을 한층 더 밀고나가 미술이라는 개념 자체를 근본적으로 거부했다.

다다라는 이름은 잘 알려져 있듯이, 사전에서 임의로 선택한 단어였다. 다다는 아무 의미가 없는 동시에 여러 언어에서 서로 반대되는 의미를 가진 단어다. 다다는 반예술anti-art이었고, 운동으로 불리기를 거부했다. 다다는 징병을 피해 중립국인 스위스로 망명한 미술가와 문필가 그룹이 만들었다. 다다는 곧 미국으로 퍼졌고, 이후에는 베를린·쾰른·파리·러시아·동유럽·일본에까지 퍼졌다. 다다의 작품, 퍼포먼스, 출판물에서는 비판적인 장난기가 넘쳤다. 그들은 개성, 비합리성, 우연, 상상력을 강조했다.

다다는 성격상 행동주의적이어서 이에 따라 혁명 사

상에 고취되었으며, 처음에는 이벤트·포스터·팸플릿의 형태를 취했다. 1916년 2월 독일의 배우이자 무정부주의자 후고 발Hugo Ball(1886~1927)은 나중에 자신의 아내가 된 에미 헤닝스Emmy Hennings(1885~1948)와 함께 스위스 취리히에 카바레 볼테르를 열었다. 카바레 볼테르는 미술가들과 문필가들에게 사교, 공연, 유흥의 공간을 제공했던 **보헤미안**적인 아방가르드 나이트클럽이었다. 발은 이곳의 행사 여럿을 기획하고 홍보했다. 공연은 활기에 넘쳤고 아주 연극적이었다. 특히 발은 자신의 음성시 〈카라바네〉를 선보이는 낭독회에서 입체주의 회화 속 인물처럼 보이는 옷을 입었다 **3.191**. 그의 시는 아무 의미가 없는 단어와 소리로 이루어졌으며, 노래와 비명과 아우성을 의도한 것이었다. 때로는 여러 시인이 한꺼번에 낭독을 하기도 했고, 개

KARAWANE

jolifanto bambla ô falli bambla
grossiga m'pfa habla horem
égiga goramen
higo bloiko russula huju
hollaka hollala
anlogo bung
blago bung
blago bung
bosso fataka
ā ōō ā
schampa wulla wussa ólobo
hej tatta gôrem
eschige zunbada
wulubu ssubudu uluw ssubudu
tumba ba- umf
kusagauma
ba - umf

3.191 후고 발, 1916 카바레 볼테르에서 〈카라바네〉 공연, 취리히, 스위스

처럼 짖는 소리를 낸 사람도 있었다.

프랑스의 미술가 마르셀 뒤샹Marcel Duchamp(1887~1968)은 다다 뉴욕 분파의 중심인물이었다(그는 1955년에 미국 시민이 되었다). 뒤샹의 가장 이른 시기에 나온 작품이자 가장 오랫동안 지속된 반예술 표명 중 하나가 〈자전거 바퀴〉**3.192**다. 이것은 1913년에 제작되었으니, 다다 정신이 제1차세계대전보다 앞섰다는 것을 알 수 있다. 이 **발견된 오브제**로 만들어진 **아상블라주**는 조각을 닮았다. 의자는 좌대 역할을 하고 바퀴는 중심 주제가 되었다. 뒤샹은 원래 이 작품을 그냥 재미로 만들었는데, "마치 난로 안에서 춤추는 화염을 보는 게 즐겁듯이 이것을 보는 것이 즐거웠"기 때문이었다고 한다.

〈자전거 바퀴〉 원본은 뒤샹이 1915년 미국으로 이주했을 때 잃어버렸다. 보통 미술 작품의 가치는 고유한 '원본'의 존재에 기대고 있는데도, 뒤샹은 굴하지 않고 1916년에 전시를 위해서 이 작품을 다시 만들었다. 하지만 이 작품도 사라졌다. 뉴욕 현대 미술관에 따르면, 그곳에 소장된 〈자전거 바퀴〉는 세번째로 다시 제작된 것이다. 뒤샹은 진정 다다의 방식으로 미술 제도

와 원본성을 전복한다.

뒤샹은 20세기 미술에서 세 가지 주요 혁신을 낳았다. **레디메이드**(평범한 물건이 미술가의 결정에 의해 미술 작품으로 바뀌는 것), **키네틱 조각**(움직이는 조각), 그리고 후일 **개념미술**이라고 알려지게 될 것(442~443쪽 아래 참조)이 그 셋이다. 뒤샹에게 작품의 제작과 외양은 부차적이었다. 중요한 것은 미술가의 선택과 그 미술이 우리의 정신에 끼치는 영향이었다.

베를린 다다의 일원이었던 독일인 존 하트필드

3.192 마르셀 뒤샹, 〈자전거 바퀴〉, 1913, 채색된 나무 의자 위에 철 바퀴, 128.2×64.7×42.4cm, 뉴욕 현대미술관

John Heartfield (본명은 헬무트 헤르츠펠트 Helmut Herzfeld, 1891~1968)는 **포토몽타주**라는 매체를 이용해 정치적 표명을 했다. 그는 대담하게도 당시 독일 나치의 수장이던 아돌프 히틀러를 비판하는 작품을 출판했다. 결국 하트필드는 (현재 체코 공화국에 있는) 프라하로 도망쳤고, 이후에는 구금과 박해를 피해 영국으로 가야 했다. 그의 작품 〈무서워하지 마라, 그는 채식주의자다〉**3.193**는 히틀러의 정복 계획에 대해 경고한다. 이 작품은 기근 확산부터 집단학살(특정한 종족이나 집단의 사람들을 주도면밀하게 집단적으로 죽이는 만행)까지 유럽 전역에서 일어난 많은 재앙들을 예견한다. 채식주의자였던 히틀러가 여기에서는 피가 튄 앞치마를 입고 있다. 히틀러는 또한 프랑스의 수상 피에르 라발 Pierre Laval (1883~1945)이 지켜보는 가운데 수탉을 잡는 데 쓸 커다란 식칼을 갈면서 미치광이 같은 웃음을 흘리고 있다. 이 수탉은 프랑스를 상징하는데, 히틀러는 4년 후 프랑스를 침공했다.

초현실주의

다다처럼 **초현실주의**도 합리성과 관습에 반대했다. 초현실주의자들은 부조리한 세계 속에서 인간의 자유와 의미, 창의력의 모델은 미술이라고 믿었다. 초현실주의 운동은 1917년에 파리의 문필가와 시인 그룹에서

3.193 존 하트필드, 〈무서워하지 마라, 그는 채식주의자다〉 no. 121 (153), 파리, 1936년, 미술 아카데미 기록재단, 베를린

시작되었으며, 제1차세계대전 이후 계속 발전했다. 그후 시각 예술가들이 이 그룹의 사상을 넘겨받았다. 초현실주의는 오스트리아의 정신분석학자 지그문트 프로이트 Sigmund Freud (1856~1939)의 사상을 바탕으로 한 최초의 미술 양식이었다. 초현실주의자들은 프로이트가 환자들의 무의식에 도달하기 위해 고안한 기법을 사용해서 온전히 의식의 지배하에 있지 않은 작품들을 만들었다. 따라서 꿈과 같은 이미지들은 그들의 작품에 아주 중요했다. 때때로 초현실주의자들은 놀라운 방식으로 아주 사실적인 이미지들을 사용해서 우리의 예상을 깨뜨렸다(504쪽과 76쪽의 달리와 마그리트의 작품 참조). 초현실주의자들은 객관적 현실이라는 관념 자체에 도전했는데, 이것이 아주 터무니없는 것이라고 생각했다.

초현실주의자들에게 영향을 끼친 미술가가 그리스에서 태어난 이탈리아인 조르조 데 키리코 Giorgio De Chirico (1888~1978)다. 그는 초현실주의자는 아니었지만, 나중에 초현실주의자들이 그러했듯이 미술에 대한 직관적이고 비합리적 접근법에 관심을 두었다. 데 키리코는 〈멜랑콜리와 거리의 신비〉**3.194**에서 여러 가지 궁금증이 해결되기보다는 늘기만 하는 마치 꿈만 같은 환경을 창조한다. 굴렁쇠를 굴리고 있는 작은 소녀는 그녀 자체가 그림자인데, 막대기를 들고 구석에서 아스라이 나타난 인물을 알아채지 못하는 것 같다. 이 작품의 **서사**는 분명하지 않지만, 어딘지 위협적인 분위기가 쥐죽은 듯 고요한 공기를 가득 채우고 있다. 건조하고 뚜렷한 형태, **고전주의적** 건축, 점점 변해가는 색채말고는 텅 비어 있는 하늘은 모두 데 키리코 작품의 특징으로, 수수께끼를 증폭시키는 역할을 한다.

막스 에른스트 Max Ernst (1891~1976)는 독일에서 태어난 미술가로 처음에는 다다에, 그다음에는 초현실주의 운동에 합류했다. 그에게 가장 중요한 것은 미술을 만드는 과정이었다. 에른스트는 작품에 대한 자신의 의식적인 지배를 감소시킬 요량으로, 우연한 사건들을 촉발하기 쉬운 다양한 기법―콜라주·문지르기·긁어내기 등―을 사용했다. 그의 말에 따르면, 이러한 과정은 인간의 상상력을 해방시킬 것이었다. 그는 의식 속에는 논리로 인해 묻혀버린 진실들이 있다고 믿었고, 이런 진실들을 표현하기 위해 기이하고 이상하며 비합리적

3.194 조르조 데 키리코, 〈멜랑콜리와 거리의 신비〉, 1914, 캔버스에 유채, 86.9×71.4cm, 개인 소장

인 것을 의도적으로 받아들였다. 에른스트의 〈초현실주의와 회화〉**3.195**에서 그림 속의 형상은 인간이 아니라 거품처럼 무정형하다. 형태가 없는 이 존재는 다양한 방식으로 해석될 수 있다. 아마도 창조성을 이해하거나 설명할 때의 어려움을 가리킬 것이다. 또한 이 작품은 아마도 에른스트가 미술을 만드는 데 사용했던 우연의 과정을 묘사하는 것일지도 모른다. 이젤 위의 그림도 마찬가지로 불확실한 결과들의 재현이다. 여기서 보이는 추상은 막연하게나마 우주처럼 보이는데 마치 먼 우주의 미지의 영역에 있는 행성이나 은하들 사이의 물질처럼 보인다. 모든 것을 통틀어, 에른스트는 상상력을 신비한 창조성의 영역에서 떠돌아다니게 하면 대단한 해방의 효과가 있다고 강력하게 말하고 있다.

초현실주의자들은 아상블라주 기법을 이용해서 콜라주와 대응하는 3차원의 오브제를 만들었다. 이 아상블라주 작품들은 일반적으로 유희와 난센스, 그리고 새로운 사고방식의 반영을 의도한 것이었다. 스페인의 미술가 호안 미로^{Joan Miró}(1893~1983)는 〈오브

3.195 막스 에른스트, 〈초현실주의와 회화〉 1942, 캔버스에 유채, 1.9×2.3m, 메닐 컬렉션, 휴스턴, 텍사스, 미국

제)**3.196**라는 조각에 예상치 못한 온갖 종류의 물건을 수집해 넣었다. 조각의 좌대 역할을 하는 중절모에는 챙 한쪽에 지도가 놓여 있고 다른 한쪽에는 빨간 플라스틱 물고기가 있다. 모자 위에는 나무 조각 하나가 놓여 있고, 그 위 횃대 꼭대기에는 박제된 앵무새가 있다. 미로는 실크 스타킹을 맵시있는 솜씨로 채워넣어서 미

3.196 호안 미로, 〈오브제〉, 1936, 아상블라주: 나무 횃대 위에 박제된 앵무새·구멍이 있는 나무 프레임 안에 매달린 벨벳 가터와 종이 인형 신발을 입힌 실크 스타킹·중절모·매달려 있는 코르크 공·셀룰로이드로 만든 물고기와 조각된 지도, 80.9×30.1×26cm, 뉴욕 현대미술관

기념비적monumental : 거대하거나 인상적인 규모.

니어처 여자 다리를 만들었고, 그 한쪽 끝에는 인형 신발을 신기고 다른 쪽 끝은 가터 밴드를 둘렀다. 이 다리는 나무 조각 안의 타원형 구멍 속에 매달려 있다. 코르크 공이 이 다리 옆 앵무새의 횃대에 매달려 있다. 이 물건들은 장난감과도 같은 엉뚱한 부분이 있다. 그러나 미술가가 배치한 대로 다 같이 보면 신비로운 분위기도 풍긴다. 마치 해결되지 않은 범죄의 단서이거나 주인만 이해할 수 있는 물건들을 아무렇게나 고른 것 같다.

입체주의의 영향

입체주의의 획기적인 접근 방식(424~426쪽 참조)은 유럽 전역에 엄청난 영향을 끼쳤다. 많은 미술가들이 입체주의 양식을 받아들였으며, 이전에는 생각지도 못했던 미술 제작 방법과 사물 재현 방식을 탐구하는 사람들이 생겨났다.

미래주의

1909년부터 1920년대 말까지 이탈리아에서 몇몇 미술가들은 입체주의에서 보이는 서로 충돌하는 평면과 기하학에 영향을 받아 미래주의Futurism라는 양식을 발전시켰다. 그런데 입체주의 작품과 달리 미래주의 작품들은 역동적인 움직임, 진보, 현대 기술, 그리고 이후에 파시즘이라고 알려진 정치적 신념들을 찬양했다. 그들은 또한 과거에 대한 경멸도 표현했다. 이탈리아인 움베르토 보초니Umberto Boccioni(1882~1916)는 미래주의 조각 〈공간에서 이어지는 독특한 형태들〉**3.197**에서 이러한 개념 중 일부를 탐구했다. 화염처럼 보이는 이 인물은 공간 안으로 힘차게 걸어가고 있다. 보초니는 이 조각을 석고로 만들었고, 그가 살아 있는 동안에 이 작품은 청동으로 주조되지 않았다. 금속으로 만들어진 작품은 반짝이는 황금빛 외양으로 미래주의의 창시자인 필리포 마리네티Filippo Marinetti(1876~1944)가 한 다음과 같은 말을 구현한다. "전쟁은 아름답다. 오랫동안 꿈꾸어온 인간 신체의 금속화의 서막을 열기 때문이다." 그럼에도 불구하고, 이 형상은 과거의 예술 전통과 결별하기 때문에 마치 영웅과도 같은 **기념비적** 속성을 갖는다.

3.197 움베르토 보초니, 〈공간에서 이어지는 독특한 형태들〉, 1913(캐스팅은 1931), 청동, 126.3×88.9×40.6cm, 개인 소장

마르셀 뒤샹은 〈계단을 내려가는 누드〉**3.198**를 1913년 뉴욕의 아모리 쇼에서 선보였다. 이 작품은 스캔들을 일으켜 뒤샹에게 국제적인 명성을 안겼다. 뒤샹은 잠시 동안 입체주의 인물—기하학적 평면들로 쪼개어진—과 움직임을 강조하는 미래주의를 결합했다. 아모리 쇼의 다른 많은 작품들처럼, 이 회화는 오직 재현적 이미지나 '무언가를 그린' 그림에만 친숙했던 관객에게 충격을 주었다. 오늘날에는 〈계단을 내려오는 누드〉가 더이상 위험하거나 위협적이거나 또는 범죄를 저지르는 것처럼 보이지 않지만, 1913년에는 많은 사람들이 이 작품을 그렇게 보았다.

추상

러시아의 화가 카지미르 말레비치 Kazimir Malevich (1878~1935)는 칸딘스키처럼 완전히 비대상적 그림을 그린 최초의 화가들 중 한 명이었다. 칸딘스키와 달리, 말레비치는 오로지 기하학적 형태에 집중했다. 그는 자신의 방법을 '절대주의'라고 불렀는데, 이것이 과거에 해오던 방식보다 도덕적·영적·미학적으로 우월하다고 생각

했기 때문이다. 말레비치는 식별 가능한 사물들은 관람자에게 짐이라고 믿었다. 그리고 부분적으로는 제1차 세계대전이라는 대격변의 갈등의 결과 20세기 초반 사람들이 얽매여 있는 정치, 종교, 전통 사상들로부터 인간 정신을 해방하는 데 기하학적 추상이 도움이 된다고 믿었다. 말레비치의 절대주의 작품들 다수는 하얀 **바탕** 위에 떠다니는 사각형 모양들로 이루어져 있다. 이것들은 입체주의 콜라주처럼 보이지만, 실은 채색된 것이다. 〈절대주의 회화(여덟 개의 빨간 사각형)〉**3.199**에서

3.198 마르셀 뒤샹, 〈계단을 내려가는 누드〉 no.2, 1912, 캔버스에 유채, 147×89.2cm, 필라델피아 미술관, 미국

3.199 카지미르 말레비치, 〈절대주의 회화(여덟 개의 빨간 사각형)〉, 1915, 캔버스에 유채, 57.1×47.9cm, 암스테르담 시립미술관, 네덜란드

적 작품에 집중하기 시작했다. 〈반-구성 V〉**3.200**와 같은 작품에서 그는 자연의 모습들을 기하학적 형태들로 번역해놓았다. 판 두스뷔르흐의 미술은 수학적 원리를 바탕으로 했고, 입체주의 작품에서 본 아이디어들을 사용했다. 판 두스뷔르흐는 색과 기하학적 추상에 초점을 맞추는데, 이는 스테인드글라스나 타일 바닥 디자인과 건축에 대한 그의 관심에서 드러난다. 다른 데 스틸 작가들과 마찬가지로, 그의 작품은 객관적·합리적 아름다움을 염원하고, 감각을 통한 주관적 아름다움보다는 정신에 호소한다.

루마니아에서 태어난 프랑스 조각가 콩스탕탱 브란쿠시 Constantin Brancusi (1876~1957)는 자신이 고른 주제의 본질을 드러내는 가장 단순하고 우아한 방법을 찾는 데 평생을 바쳤다. 〈공간 속의 새〉**3.201**는 새의 핵심적 속성을 정제해서, 처음 보면 완전히 추상적인 형태를 한 것처럼 보인다. 하지만 그 형상은 아주 절묘하게 새의 몸, 깃털, 심지어 하늘로 날아오르는 새의 비상을 떠올리게 한다.

이 조각은 광을 낸 황동으로 만든 형태를 작은 원통형 돌 위에 올리고 그 밑은 더 어두운 색의 네모난 돌로 받쳤다. 이는 브란쿠시가 조각의 좌대까지 신중히 골랐음을 보여준다. 그는 좌대의 재료—보통은 나무, 금

팔레트는 두 가지 색으로 축소되었으며, 네모난 형태들은 움직임을 나타내기 위해 기울어져 있다.

네덜란드의 화가 테오 판 두스뷔르흐 Theo van Doesburg (1883~1931)는 네덜란드의 **데 스틸** 운동의 주창자였다. 1899년 그는 자연주의적 주제들을 그리기 시작했다. 1915년 네덜란드의 화가 피트 몬드리안 Piet Mondrian (1872~1944)의 작품을 본 후, 그는 서로 교차하는 선·사선·직각 도형들과 색면으로 이루어진 비재현

3.200 테오 판 두스뷔르흐, 〈반-구성 V〉, 1924, 캔버스에 유채, 100×100cm, 암스테르담 시립미술관, 네덜란드

바탕 ground : 미술가가 그림을 그리는 표면이나 배경.
팔레트 palette : 미술가가 사용하는 색의 범위.
데 스틸 de stijl : 20세기 초반 네덜란드에서 기원한 미술가 그룹으로, 원색과 직선을 강조하는 유토피아적 디자인 양식과 연관된다.

3.201 콩스탕탱 브란쿠시, 〈공간
속의 새〉, 1941년경, 국립현대미술관,
조르주 퐁피두 센터, 파리

속, 돌 또는 대리석—를 선택할 때 조각의 나머지 부분에 쓰인 재료와 대조될 질감을 염두에 두었다. 여기서 돌은 상대적으로 거칠고 두툼해서 육중한 땅의 느낌을 준다. 반면에 황동은 매끈하고 반짝이며 날씬해서 마치 대기 속을 가볍게 미끄러지며 날아갈 것처럼 보인다.

아프리카계 미국인인 로매어 비어든Romare Bearden (1911~1988)은 미국과 유럽 두 곳에서 훈련을 받았다. 그의 작품은 입체주의와 아프리카 가면을 포함하여 많은 예술로부터 받은 영향을 통합한다. 비어든은 뉴욕의 할렘에서 자라면서 보낸 어린 시절에서도 영감을 받았다. 당시는 할렘 르네상스의 시기(1918~1935)로, 이는 아프리카계 미국인 공동체의 문화적 자부심과 인종적 자의식을 발전시켰던 예술·문학·음악의 전성기였다. 듀크 엘링턴·랭스턴 휴스·랠프 엘리슨과 같은 저명한 음악가와 문필가는 비어든 가족과 가까운 친구들이었으며, 어린 비어든에게 평생 계속될 문학과 재즈에 대한 사랑을 불어넣었다. 〈세 명의 포크 음악가들〉3.202 같은 작품에서 비어든은 다양한 관심사 모두를 콜라주의 형태로 합쳐놓았다. 그는 콜라주를 **매체**로 한 작업으로 가장 잘 알려져 있다. 이 작품에서 우리는 서로 이어지지 않은 종이 쪼가리를 이용해서 평범한 매일의 장면을 리듬감 있게 해석한 것을 보게된다. 여기서 콜라주는 비어든이 아프리카계 미국인의 경험을 표현하는 데 사용된 것이다.

추상표현주의

지금까지 설명한 아방가르드 예술들이 유럽에서 발전했다면, **추상표현주의**는 미국에 기원을 둔 첫번째 모더니즘 미술 운동이었다. 1940년대와 1950년에 발전한 이 운동은 제2차세계대전의 종식 후 미국이라는 나라의 자신감이 상승했다는 표시였을 것이다. 추상표현주의 미술가들은 넘치는 힘과 감정으로 삶에서 한 경험, 정치적 견해나 종교와 상관없이 누구나 반응할 수 있는 보편적 시각 경험을 창조해내고자 했다.

미국의 미술가 잭슨 폴록Jackson Pollock(1912~1956)은 거대한 작품을 만들기 위해 캔버스를 바닥에 펼치는 것부터 시작했다. 그다음 그는 작품 주위와 위에서

3.202 로매어 비어든, 〈세 명의
포크 음악가들〉, 1967, 캔버스 위에
다양한 종이 콜라주와 물감, 흑연,
127×152.4cm, 개인 소장

거의 춤을 추는 것처럼 자유롭게 움직였다.**3.203**. 폴록은 붓뿐만 아니라 막대기까지 사용해서 캔버스의 표면 위에 물감을 떨어뜨리고 부었다. 식별 가능한 주제가 없기 때문에 우리는 미술가의 행위와 제스처에 주목하게 된다. 이렇게 그림을 그리는 과정이 그림의 주제가 되면서 이 그림은 창조 행위 자체에 관한 것이 된다. **액션페인팅**이라고 하는 폴록의 작업 과정은 복잡한 추상 회화들을 결과로 낳았는데, 이 작품들은 너무 커서 그 앞에 서 있으면 우리의 시야를 완전히 지배한다. 폴록의 작품들은 미리 치밀하게 계획되지는 않았고, 유기적이고 즉흥적으로 펼쳐졌다. 또한 즉흥적인 과정으로 그려지고 서로 엇갈리는 리듬 사이의 긴장을 지니고 있다는 점에서 재즈 음악과 닮은 구석이 있다. 실제로 그는 작업을 할 때 재즈를 즐겨 들었다.**3.204**.

미국의 미술가 마크 로스코 Mark Rothko (1903~1970)는 가족과 함께 러시아에서 미국으로 이주했다. 원래부터 그는 친숙한 주제들을 묘사하는 미술을 넘어서는 방법으로서 초현실주의에 관심이 있었는데, 결국은 재현을 구성에서 완전히 제거하고 형태와 색에만 집중하게 된다. 1950년경부터 1970년까지 약 20년 동안 그의 작품들은, 1949년에 만들어진 〈무제〉**3.205**처럼 색면 안에서 떠다니는 빛나는 사각형으로 이루어졌다. 이 작품에는 크기와 색채가 다른 네 개의 사각형이 들어 있다. 빨강, 가지의 보라색, 검정, 숲과 같은 초록색 사각형들이 금빛의 노란 배경 위에 쌓여 있다. 로스코는 자신의 작품에 서사적 제목을 붙이지 않기로 했고,

3.203 롱아일랜드 작업실에서 그림을 그리는 잭슨 폴록, 1950, 한스 나무스 사진

이로써 관람자들은 각자 깊게 반응하게 된다. 로스코는 유명한 말을 남겼다. "내 그림 앞에서 흐느낀 사람들은 내가 그림을 그릴 때 했던 것과 똑같은 종교적 경험을 하는 것이다. 그러니 만약 당신 말대로 당신의 감동이 오직 이 색채들의 관계에서 온 것일 뿐이라면, 당신은 요점을 놓친 것이다!"

팝 아트

1950년대 후반 **팝 아트**를 시작한 미술가들은 추상표현주의자들과는 달리, 식별 가능한 소재를 작품에 수

매체medium(media): 미술가가 미술 작품을 만들기 위해 선택하는 재료.
추상표현주의abstract expressionism: 비재현적인 이미지를 사용해서 강렬한 감정을 전달하는 능력을 특징으로 하는 20세기 중반의 미술 양식.
액션 페인팅action painting: 미술가의 몸짓을 강조하기 위해 캔버스에 물감을 흘리고, 뿌리고, 마구 문지르는 방법.
팝 아트pop art: 상업 미술과 대중문화에서 영감을 받은 20세기 중반의 미술 운동.

3.204 잭슨 폴록, 〈벽화〉, 1943, 캔버스에 유채, 2.4×6m, 아이오와 대학 미술관, 미국

3.205 마크 로스코, 〈무제〉, 1949,
캔버스에 유채, 2×1.6m, 워싱턴
국립미술관

인 표현적인 붓놀림과 물감 떨어트리기를 이용해서 만화책에 나오는 히어로들인 슈퍼맨, 배트맨, 딕 트레이시를 아크릴 회화로 만들었다. 그다음에는 광고 이미지로 재빨리 눈을 돌려 캠벨 수프 캔이나 코카콜라 같은 친숙한 상품들을 주제로 사용했다. 그는 실크스크린 기법도 쓰기 시작했다. 이 과정으로 워홀은 작품을 더 빨리 만들 수 있었을 뿐 아니라, 개인의 표현이나 기법을 강조한 작품들과는 아주 다른, 즉 탈개인적이고 대량생산적인 속성을 작품에 부여하게 되었다. 워홀은 심지어 이탈리아 르네상스 화가인 레오나르도 다 빈치의 〈모나리자〉(33쪽 참조)의 이미지를 빌리기도, 즉 차용하기도 했다. 작품 〈30개가 하나보다 낫다〉**3.206**라는 제목은 광고와 소비주의의 언어―'더 많은 것이 낫다'―를 분명하게 따라 한다. 이 말은 워홀의 작업에서 여러 번 되풀이되는 회화의 복제를 가리키는 동시에, 미술 작품이 '원본'이고 유일무이할 때에만 경제적·미학적 가치를 높이 사는 '고급 미술'의 경향을 무너뜨린다.

미국의 미술가 로이 릭턴스타인Roy Lichtenstein(1923~1997)도 만화를 바탕으로 작품을 만들었다. 릭턴스타인은 일상적인 주제를 다룸으로써 순수 회화의 소재와 외양에 대한 전통적인 관념들에 도전했다. 〈거울을 든 소녀〉**3.207**에서 그는 대담한 원색들로 가득찬 짙은 검은 윤곽선을 사용했다. 릭턴스타인은 색에 단계적 변화를 주는 데에 신문 인쇄와 만화의 구식 기법을 빌렸다. 규칙적으로 나열된 점은 인쇄된 그림에서 볼 수 있는 망점을 모방한 것이다. 여기서 **명도**가 높은 부분은 작은 점으로 되어 있고 명도가 낮은 부분은 커다란 점들이 같이 붙어 있다시피 한다. 릭턴스타인이 점을 사용한 방식은 후기 인상주의의 **점묘법**을 상기시킨다. 그리고 검은색, 흰색, 원색을 사용한 것은 테오 판 두스뷔르흐와 같은 기하학적 추상 미술가들의 색채 팔레트를 가리킨다**3.200**.

미니멀리즘

1960년대의 미니멀리즘Minimalism 미술가들은 추상표현주의 작가들의 작업이 미술가의 개성을 과도하게 강조한다고 보고 이에 반발했다. 미니멀리즘은 본질상 비재현적인 미술을 만드는 한 방법이다. 미니멀리즘

용했다. 하지만 이것은 순수 미술의 영역에서 전에 본 적이 없는 방식의 수용이었다. 팝 아트 미술가들은 그림의 주제가 관람자에게 즉시 친숙하게 다가가기를 원했고, 그래서 유명한 미술 작품·만화책·상업 광고·자동차 디자인·텔레비전·영화· 그리고 일상의 경험을 포함한 대중문화에서 이미지를 빌려왔다. 당시에는 ('고급'문화의 세련된 부분이라고 여겨졌던) 순수 미술과 그 반대인 (정제되지 않고 평범하다고 여겨진) 대중문화가 구분되어 있었다. 이 격차를 팝 아트 미술가들이 메꾸었다. 그들은 순수 미술의 재료를 신문이나 잡지 그림과 같은 상업적 요소들과 결합했고, 때로는 (포장지를 인쇄하는 데 쓰는) **실크스크린**으로 인쇄했으며, 이런 작품들을 순수 미술 갤러리에서 판매했다.

미국인 앤디 워홀Andy Warhol(1928~1987)은 광고 일러스트레이터와 그래픽 디자이너로 전문적인 미술 경력을 시작했다. 1960년경 그는 추상표현주의의 특징

3.206 (왼쪽) 앤디 워홀, 〈30개가 하나보다 낫다〉, 1963, 캔버스에 합성 고분자 페인트, 그 위에 실크스크린 잉크, 2.7×2.3m, 개인 소장

3.207 (아래) 로이 릭턴스타인, 〈거울을 든 소녀〉, 1964, 철에 에나멜, 106.6×106.6cm, 개인 소장

미술가들은 대신 중성적인 질감, 기하학적 모양, 평면적인 색채, 심지어 기계적인 구축까지 사용하여 자신들의 작품에서 감정의 흔적이나 그 밑에 깔린 의미를 모조리 벗겨내려 했다.

미국의 미니멀리즘 조각가 도널드 저드^{Donald Judd}(1928~1994)는 완전히 추상적이며 직사각형과 큐브 모양을 많이 사용한 작품들을 만들었다. 초창기에는 그림을 그리는 화가였고 몇몇 조각에는 계속 채색을 하기도 했지만, 저드는 회화보다 조각이라는 매체를 선호했다. 저드에 따르면, 회화는 아무리 추상적이어도 결국 무언가를 보여주는 것인 반면, 조각은 실제 공간에 있는 무언가 그 자체다. 산업 제품 같은 외양을 한 저드의 조각들은 상업적으로 제조되었다.

저드는 〈무제〉**3.209** 작업을 할 때 각 변이 23센티미

〈왕좌〉의 종교와 상징주의

3.208 제임스 햄프턴, 〈국가의 천년 총회가 열리는 세번째 하늘의 왕좌〉, 1950～1964, 금색과 은색 알루미늄 호일·나무 위에 채색된 갈색 종이와 플라스틱 시트·마분지·유리, 180개 조각, 3.2×8.2×4.4m, 스미소니언 미국미술관, 워싱턴 D. C.

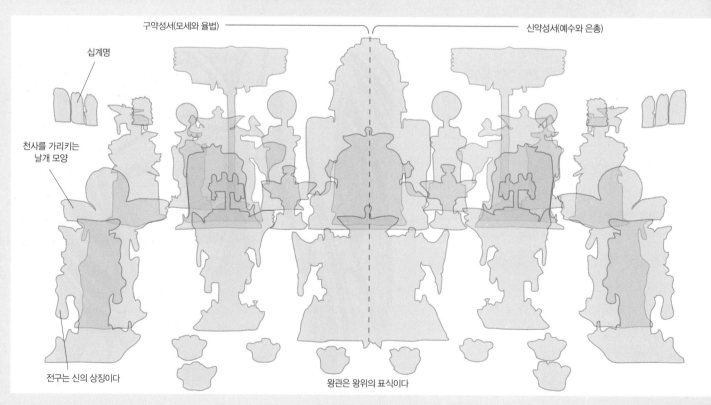

구약성서(모세와 율법)　　　　　　　　　신약성서(예수와 은총)

십계명

천사를 가리키는
날개 모양

전구는 신의 상징이다　　　　　　　왕관은 왕위의 표식이다

임스 햄프턴James Hampton(1909~1964)은 워싱턴 D.
의 경비원이었다. 그는 야근이 끝나면 대여한 창고로 가서
'생의 작품'이라고 불렀던 〈국가들의 천년 총회가 열리는
번째 하늘의 왕좌〉**3.208**를 만들었다. 햄프턴의 작품은
영 미술로, 이는 독학한 미술가들이 자신의 창조적 환영을
업 속에서 탐구하는 미술이다. 햄프턴은 언젠가 자기
회를 열고 싶다는 희망을 품었지만, 그가 살아 있는 동안
작품을 본 사람은 아주 소수였다.

햄프턴이 〈왕좌〉를 위해 구축한 작품 180점은 그가
견한 재료로 만들었다. 일터에서 주워모은 물건들,
리에서 발견한 사물들, 중고가게에서 산 것 등이다. 가구,
병, 마분지, (원래는 어두운 보라색이었으나 이제는
이 바랜) 판지, 전기줄 등을 금색과 은색 호일로 감싸
형시켰다. 햄프턴은 이것들을 배치해서 거대한 **타블로**를
들었다. 성경의 요한계시록에 묘사된 내용, 즉 그리스도가
판의 날에 두번째로 강림하실 때 열리는 하늘 왕국을
여주는 것이다. 햄프턴은 하느님이 자신을 종종 찾아와서
교적 환영을 내려 〈왕좌〉를 만들도록 인도했다고 믿었다.

실제 왕좌는 중앙에 있다. (우리가 보는 방향에서) 왕좌의
쪽은 모세 및 율법과 관련된 구약성경 편이고, 오른쪽은
수와 하느님의 은총이라는 기독교적 관념을 가리키는
약성경 편이다. 의자와 가구에는 아담, 이브, 동정녀, 교황
오 7세 등의 라벨이 붙어 있다. 뒤쪽 양옆의 벽에 붙어
는 명판에도 햄프턴이 읽을 수 없는 글씨체로 적어놓은
계명이 있다. 구약성서 쪽에는 선지자들의 이름이,
약성서 쪽에는 사도들의 이름이 적혀 있다. 또한 (영적
위를 상징하는) 왕관, (천사를 닮은) 날개 모양, (세계의
빛인 하느님을 상징하는) 전구가 있으며, 이 모든 것에
기 다른 상징적 의미가 있다. 철저한 은둔 속에서 이처럼
식적이고 영혼을 움직이는 작품을 만드는 데 혼신을 다한
햄프턴은 미국에서 가장 매력적이고 신비로운 환영 미술가
중 한 명이 되었다.

환영 미술visionary art : 독학한
미술가가 개인의 환영을 좇아 만드는
미술.
타블로tableau : 미술적 효과를 위해
배열된 정지된 장면.

3.209 도널드 저드, 〈무제〉, 1967,
스테인리스강과 플렉시글라스,
482.9×101.6×78.7cm, 포트 워스
현대미술관, 텍사스

터, 101.6센티미터, 78.7센티미터이며 가장자리는 스
테인리스강, 윗면과 아랫면은 플렉시글라스로 된 상자
열 개를 만들어달라고 공장에 주문했다. 이 상자들은
저드의 지시사항에 따라 설치되었다. 저드는 자신의
작품을 이러한 방식으로 만드는 것을 선호했다. 그래
야 작품들이 독자적으로 존재하고, 창조자로서 미술가
의 역할은 제한되며 어떤 메시지가 숨어 있든 간에 무
시해도 되기 때문이다.

미국의 미술가 댄 플래빈Dan Flavin(1933~1996)의 작
업도 다른 미니멀리즘 작업처럼 산업 재료로 만들어졌
고 깔끔한 기하학적인 특징을 갖고 있
다. 플래빈은 형광등 튜브로 개별적 작
품들을 만들고 설치했다. 이 조각들에
는 물리적 측면(부착장치와 형광등)이
있지만, 또한 공간에 영향을 주는 수단
으로 이용된 빛 자체에 우리의 이목을
집중시키기도 한다. 사무실, 가게, 심
지어 집에서 쓰이는 보통 전구에서 나
오는 빛이 미술 갤러리의 벽에서 조각
의 형태로 나타나 새로운 의미를 띤다.
형광등 튜브들이 하나의 설치 안에 함
께 놓여 **3.210**, 불빛이 눈을 사로잡으며
공간을 변형시킨다. 플래빈의 작품은
가게에서 산 단순한 물건도 어엿한 미
술 작품으로 변할 수 있다는 생각을 키
워주며, 그 결과 우리는 낯익은 물건들
을 새로운 방식으로 바라보게 된다.

개념미술

개념미술Conceptual Art은 미니멀리즘에
서 뚜렷하게 나타난 비재현적 경향을
더 밀고나가서, 종종 미술 오브제 자체
를 깡그리 제거한다. 예를 들어 미술가
는 캔버스에 그림을 그리는 대신, 이런
저런 물건들을 한 자리에 배열해서 사
람들에게 이 물건들 각각을 새로운 관
점에서 다시 생각해보게 할 수도 있다.
몇몇 개념미술 작가들은 미술 작품을

3.210 댄 플래빈, 〈무제〉, 1996, 리치먼드 홀의 동쪽과 서쪽 내부 벽의 서로 바라보는 두 개 부분에 고정된 1.2m짜리 설치, 두 개의 각각 부분마다 분홍·노랑·초록·파랑 그리고 자외선 형광등 튜브와 철 고정물, 높이 2.4m, 넓이 약 39m, 메닐 컬렉션, 휴스턴, 텍사스

생산하는 것보다 계획하는 일에 노력을 집중했다. 개념미술의 결과물로는 기록문서, 스케치, 아티스트 북, 사진, 퍼포먼스, 우편 미술(종종 엽서나 작은 소포의 형태로 우편을 통해 배포된 미술 작품)이 있다.

미국의 개념미술 작가 조지프 코수스Joseph Kosuth (1945~)의 작품은 관람자들의 마음에 궁금증을 불러일으킨다. 그는 감각보다 정신을 건드리는 미술에 관심을 두었다. 그의 작업 과정, 접근 방법, 재료는 마르셀 뒤샹의 레디메이드(도판 **2.159**, 270쪽과 도판 **3.192**, 430쪽 참조)에서도 영감을 받았다. 어떤 차원에서 보면, 코수스의 〈하나이자 세 개인 의자〉**3.211**는 의자가 존재할 수 있는 세 가지 상태를 그저 보여주는 것이다. 우리의 왼쪽에는 의자를 사진으로 찍은 재현이 있고, 중앙에는 실제 나무 의자가 있으며, 오른쪽에는 '의자'라는 단어의 사전적 정의를 확대한 것이 있다. 그러나 다른 차원에서 이 작품은 우리 주위의 세계를 어떻게 알며 어떻게 이해하는지에 대한 정교한 탐구를 보여준다. 이 의자들 중 어느 것이 더 낯익은가? 어느 것이 더 '진짜'인가? 어느 것이 가장 많은 정보를 제공하는가? 궁극적으로, '의자'에 대한 우리의 경험, 이 말의 의미, 우리가 어떻게 생각을 서로 주고받는지에 대한 자각, 그리고 이 모든 것들이 미술에 영향을 끼치는 방식은 이 작품을 본 후에 바뀌게 된다.

쿠바 태생의 미술가 아나 멘디에타Ana Mendieta (1948

3.211 조지프 코수스, 〈하나이자 세 개인 의자〉, 1965, 대지를 붙인 의자 사진, 접이식 나무 의자, '의자'에 대한 사전의 정의를 확대한 사진, 사진 패널 91.4×61.2cm, 의자 82.2×37.7×53cm, 글 패널 60.9×61.2cm, 뉴욕 현대미술관

3.212 아나 멘디에타, 〈무제〉《실루에타》 연작, 35mm 필름에서 뽑은 컬러사진, 50.8×40.6cm, 멕시코

~85)는 자신의 몸을 미술 제작에서 필수불가결한 부분으로 이용한 것으로 유명하다. 멘디에타의 퍼포먼스와 예술 행위는 (그녀가 모국을 떠나 미국으로 올 때 경험한 사회적 이동과 같은) 개인적 주제를 탐구한다. 그녀의 작품은 또한 (물, 땅, 불, 피의) 자연적 요소들과 (삶, 죽음, 영적인 재탄생이라는) 생물학적 순환을 가리키는 면도 있다. 멘디에타는 《실루에타》 연작**3.212**을 위해 자기 몸을 다양한 야외 환경, 예를 들어 땅 위·나무 앞·모래사장 위에 놓았다. 이 책에 보이는 사례에서는, 미술가의 몸이 꽃과 진흙으로 뒤덮여 숨겨져 있다. 그녀의 몸이나 실루엣이 사진에서 보이든 안 보이든 간에, 이 연작의 이미지들은 여성의 신체와 자연, 정확히는 힘, 인내, 양육의 장소인 자연과의 강력한 연관관계를 강화한다.

포스트모더니즘·정체성·다문화주의

포스트모던 미술 작품과 건축은 종종 복잡하고 심지어 애매하며, 이전의 미술 작품들이나 건물을 시각적으로 참조하고, 철학 사상이나 정치적 쟁점들을 통합한다 (상자글: 모던 건축과 포스트모던 건축, 444쪽 참조). 동시대(1960년경부터 지금까지)의 일부인 포스트모던 운동은 모던 시기(1860~1960년경)에 발전한 사상들에 대한 반발이자 연속으로 이루어졌다. 많은 포스트모던 미술가들은 20세기 중반과 후반을 주도했던 예술의 형식과 내용에 대한 관심과 더불어, 자신의 개인사와 문화사를 작품에 끌어들였고, 그들이 한 경험에 의지했다. 1980년대가 되자 미술가들과 미술 기관들이 모든 문화 출신의 미술가들을 고려하고 포용해야 할 필요성을 깨닫게 되었다.

미국인 제노비아 베일리Xenobia Bailey (1955년경~)는 아프리카 미술이 동시대 문화에 끼친 영향에 착안해서, 처음에는 코바늘 뜨개질로 만든 모자로 명성을 쌓았다. 그녀의 디자인은 『엘르』 잡지에 소개된 후, 스파이크 리의 영화 〈똑바로 살아라〉와 미국 텔레비전 드라마 〈코스비 쇼〉에 소품으로 등장했다. 시간이 지나면서 베일리의 작품은 의복, 벽 장식품, 그리고 미술관을 꽉채운 **설치**로까지 확대되었다. 그녀가 사용하는 형태·모양·색은 아프리카의 머리모양·건축·머리에 쓰는 장식뿐 아니라, 힌두교의 종교적 형상들과 중국 오페라의 모자에서도 영감을 받은 것이다. 그녀의 작품 〈모선母船 I: 시스타 파라다이스의 불 소생 텐트의 위대한 벽〉**3.213**은 원뿔형 천막과 비슷한 구조물이다. 이 작품은 그녀의 모자들 중 하나를 확대한 것처럼 보일 뿐만 아니라, 아메리카 대륙에 끌려와 노예가 된 아프리카인들에 대한 역사적인 정보가 없다는 것을 가리킨다. 베일리는 시스타 파라다이스라는 신화적 인물을 창조했다. 그는 식민지화를 상기시키는 존재이자, 아프리카계 미국인들을 위해 정의와 평등을 끊임없이 추구하도

《**실루에타**》silueta: 아나 멘디에타의 이미지 연작으로, 미술가의 몸이 야외에 놓여 있다.

설치미술installation: 특정한 장소에 사물을 모으고 배열해서 만드는 미술 작품.

모던 건축과 포스트모던 건축

3.214 헤릿 리펠트, 〈슈뢰더 하우스〉,
1924~25, 위트레흐트, 네덜란드

3.214 헤릿 리펠트, 〈슈뢰더 하우스〉,
1924~25, 위트레흐트, 네덜란드

건축에서는 19세기 후반부터 1960년대까지 모더니즘
양식이 우세했다. 모더니즘 건축은 직선과 기하학적 형태가
특징이다. 이는 곧 직선적이고, 깔끔하며, 어수선하지 않고,
진취적인 형태다. 이르게는 1960년대에 일부 건축가들은
모더니즘의 직선, 엄격한 기하학, 침침한 색채에 반발했으며,
모더니즘 건축가들의 목표가 너무 이상적이고 도달할 수
없는 경지라고 보았다. 그 결과, 포스트모던 디자인은 종종
역동적 형태들을 결합했고(예를 들어, 프랭크 게리의 빌바오
구겐하임 미술관, 74~75쪽 참조) 고대 그리스 건물을
떠올리게 하는 기둥처럼 서로 다른 시대에서 가져온 친숙한
요소들을 통합했다.

　　모더니즘 디자이너인 헤릿 리펠트^{Gerrit}

Rietveld(1888~1964)는 네덜란드 데 스틸 동료

미술가들처럼**3.200** 기하학적 모양, 수평과 수직선, 그리고
검정·하양·**원색**으로 제한된 색상을 강조했다. 릿펠트가
1924년에 만든 슈뢰더 하우스는 고객이 필요로 한
이런저런 사항들을 충족하는 건물에 모더니즘 디자인을
통합한다. 아래층은 부엌·식당·거실 공간으로 전통적인

3.215 마이클 그레이브스, 포틀랜드 공공서비스 빌딩,
1980, 포틀랜드, 오리건

이지만, 위층은 침실에서 혁신적인 방법을 사용했다.
의 공간들을 모듈식 칸막이벽으로 구획해서 잠자는
공간을 제공하면서도 낮에는 더 넓은 공간을 활용할 수
한 것이다. 추상회화를 3차원으로 바꾼 것 같은 건물
의 발코니, 창문, 콘크리트로 된 평면과 선적 요소들은
가들이 어떻게 **비대칭**을 통해 균형을 획득하는지
준다. 릿펠트가 강조한 기하학과 기능은 국제주의 건축
에 영향을 끼쳤다. 이 양식은 논리적 설계를 강조했고,
혹은 기계 미학을 따랐으며, 임의적인 장식을 모조리
했다.

1960년대에 건축가들은 이전 건물들을 통합해 참조하고
적 디자인이 요구하지 않았던 장식을 포함하면서
주의 양식의 엄격한 모더니즘에 반발하기 시작했다.
새로운 방법이 포스트모던 양식의 시초가 되었다.
랜드 공공서비스 빌딩은 1980년에 미국의 건축가
클 그레이브스 Michael Graves(1934~2015)가 설계했고,
스트모던 방식을 이용한 최초의 공공건물이었다.
자인에서는 밝은 색채의 외부, 네모난 작은 창문들,
주의 건축의 형태 등의 요소가 눈에 띈다. 기둥은 양 쪽
와 건물의 두 측면에서 모두 10층 높이까지 길게 뻗어
다. 파사드에서는 과장된 기둥머리가 위층에서 반복되고
다. 이 건물은 논쟁을 일으키기도 했지만, 기발함과 다양한
이디어들을 통합할 수 있는 포스트모더니즘의 잠재력을
여주는 중요한 사례다. 그레이브스는 최근에 미국 공구점
인에 주방용품과 가정용품 브랜드를 열어서 유명해졌다.
레이브스가 이 가게들을 위해 디자인한 가정용품은
끈한 모양과 세련된 색채가 특징인데, 이는 포스트모던
자인의 많은 원리를 끌어들여 독특한 디자인과 기능적
품을 통합한 것이다.

원색primary colours : 다른 모든 색이
파생되는 세 개의 기본 색.
비대칭asymmetry : 중심축의 양측이
똑같지 않으면서도 요소들이 대조와
보완을 통해 균형을 만들어내는 디자인
종류.

3.213 제노비아 베일리, 《(다시) 소유함》
(존 마이클 콜러 예술 센터 설치 전경),
1999~2009, 혼합 매체 환경, 가변 크기
사진 출처: 존 마이클 콜러 예술 센터.
저작권: 미술가와 스테판 스턱스 갤러리,
뉴욕.
구성 요소는 다음과 같다: 제노비아
베일리, 〈만다라〉, 1999~2009.
〈모션: Ⅰ 시스타 파라다이스의 불 소생
텐트의 위대한 벽〉, 1993. 더그바 H.
카란다-마틴, 〈차〉, 2008. 바버라 간스,
〈차 대접〉, 2006.

록 고취하는 인물이다.

미국의 미술가 캐리 메이 윔스 Carrie Mae Weems
(1953~)도 노예제도에 뿌리를 둔 아프리카계 미국인
들의 집단적 경험을 탐구한다. 그녀의 작품은 개인적
이고 문화적인 정체성에 대한 관심을 구현한다. 윔스
의 연작《여기서 나는 무슨 일이 일어났는지 보았고 울
었다》는 19세기에 미국 백인들이 찍은 초기 아프리카
노예 사진을 재해석한다. 원본 사진에서 모델들은 옷을
빼앗긴 채 인종차별주의 이론가들에게 면밀한 조사를
받았다. 이 이론가들은 냉정하게 분석적인, 이른바 '과
학적'이라고 하는 방식으로 이 사람들을 검사하고 탐구
했다. 윔스는 이 이미지들을 다시 찍고 빨갛게 색을 입
힌 다음, 그들이 카메라 렌즈를 통해 보여지고 있다는
사실을 강조하기 위해 원형 대지로 틀을 씌웠다. 윔스가
유리에 적어놓은 글은 한때 당연하다고 생각되었던 인
종, 젠더, 계급에 대한 관념들에 도전한다. 윔스는 이 개
인들이 '인류학적 논쟁'의 일부로 변했고 '사진의 피사
체'**3.216**가 되었다고 지적함으로써 그동안 부정되어 왔

YOU BECAME A
SCIENTIFIC PROFILE

& A PHOTOGRAPHIC SUBJECT

던 인간으로서의 존엄성을 일부 회복시키면서 관람자들이 이 모델들이 인간임을 이해하고 그들을 존중할 수 있도록 해 준다.

아메리카 원주민 미술가 졸렌 리카드Jolene Rickard (1956~)도 줄곧 신화·설화·문화적 관습과 경험, 과거와 현재를 통해 자신의 유산을 조사하면서 복잡한 이야기들을 들려주었다. 그녀의 작품은 영적인 경험을 일상적인 사건들과 결합하는 경우가 많다. 이는 투스카로라 부족에게는 친숙한 것이지만 외부의 관객에게는 별로 그렇지 않다. 리카드의 설치 작품 〈옥수수 파란방〉3.217은《원주민 보호 구역 X: 장소의 힘》이라는 전시의 일부이다. 이 작품은 정체성 형성에서 중요한 역할을 하는 집을 탐구하고, 공동체이자 집인 미국 원주민 보호구역의 변화하는 속성을 탐구한다. 천장에 매달려 있는 옥수수 알들은 푸른빛에 흠뻑 적셔져 있다. 이 공간의 사진과 시디롬은 한 편으로는 자연(옥수수·사계절·공동체)과 연관되고, 다른 한 편으로는 기술(뉴욕 전력공사가 소유한 수력발전소의 탑)과 연관되는데 이 두 가지는 모두 뉴욕 주 위쪽에 있는 투스카로라 공동체의 땅에 심각한 충격을 준 것이다. 이러한 설치는

관람자들이 공간 안으로 걸어들어와 상호작용 하도록 이끈다. 관람자들은 사진과 시디롬을 보면서 노래와 춤이 연대감을 표현하고 세대를 넘어 지식을 전달하는 중요한 수단임을 경험할 수 있다.

이란에서 태어난 미술가 시린 네샤트Shirin Neshat (1957~)는 그녀가 열일곱 살이던 1974년부터 미국에서 살았다. 네샤트의 사진과 영화는 한 여성의 경험을 탐구하는데, 이 경험은 네샤트의 고국인 이란의 전통 및 유산과 그 문화 바깥에서 살고 있는 여성의 관점 사이에 끼어 있다. 네샤트는 이슬람 혁명 후인 1990년에 이란으로 돌아와도 된다는 허락을 받았지만, 그때 이란은 보수적인 신권정치 공화국이 되어 있었다. 가장 충격적인 변화는 여성들에게 얼굴과 손만 남기고 머리부터 발끝까지 펑퍼짐한 망토 차도르를 뒤집어쓰라는 요구였다. 네샤트는 이동·망명·상실에서 오는 감정들을 처리하기 위한 수단으로 미술을 만들었다. 시간이 지날수록 그녀의 작업은 조국의 국민들이 참아내고 있는 극단적 환경에서 개인의 자유가 부식되어가는 상황에 대해 더욱더 비판적인 입장을 취한다.

네샤트는 영화로 만든 〈황홀〉3.218a와 3.218b 같은 미

3.216 캐리 메이 윔스, 「여기서 나는 무슨 일이 일어났는지 보았고 울었다」 연작 중 '당신은 과학적 프로파일 & 사진의 피사체가 되었다', 1995, 유리 위에 발색 인쇄와 모래 분사로 쓴 글씨, 65×57.7cm, 뉴욕 현대미술관

술 작품에서 하나의 공간에 두 개의 이미지를 동시에 투사한다. 스크린 하나는 돌로 된 요새 안에 있는 하얀 셔츠와 검은 바지를 입은 남자들을 보여준다. 이 남자들이 떼를 지어 하는 행동의 동기는 전혀 설명되지 않지만, 건물 옥상에 있는 대포 주위를 돌고 있는 것처럼 보인다. 다른 스크린에서는 검은 차도르를 쓴 여자들이 해변으로 나가고 있다. 그곳에서 여자들은 작은 무리로 나뉘어 노를 저으며 바다로 나아간다. 이 여인들이 박해를 받고 있는지 아니면 해방된 것인지, 그들이 떠나기를 선택한 것인지 아니면 강제로 쫓겨나는 것인지는 분명하지 않다. 네샤트는 사회적, 정치적, 문화적 문제를 아주 시적인 방식으로 다루기 때문에 그녀의

작품은 전 세계의 많은 관객들에게 호소력을 가진다.

동시대 그리고 포스트모던 미술은 종종 사실과 허구를 뒤섞어 복잡한 문제들을 언급하곤 한다(상자글: 오늘날 미술의 복잡함, 449쪽 참조). 스위스의 미술가 피필로티 리스트 Pipilotti Rist(1962~)의 〈모든 것은 끝났다〉**3.219**는 넋을 놓게 하는 비디오 설치 작품으로, 예의 범절, 그리고 사회를 지배하는 일반 규칙의 파괴를 미묘하게 다루는 다중감각적 경험을 하게 만든다. 전시실의 한 구석에서 영상이 두 부분으로 나뉘어 투사되는 이 작품은, 갤러리나 미술관 공간 전체를 울리는 앰비언트 사운드 요소도 가지고 있다. 한 스크린에서는 한 여성의 빛나는 물빛 원피스와 빨간 루비색 슬리퍼가 도

3.217 졸렌 리카드, 〈옥수수 파란 방〉, 1998, 혼합 매체 설치, 덴버 미술관, 콜로라도

시 거리의 칙칙한 배경과 대조를 이루는 것을 볼 수 있다. 다른 스크린에서는 밝은 주황, 노랑, 초록색의 레드 핫 포커 백합으로 가득찬 들판이 전시실을 비춘다.

공주처럼 옷을 입은 여인은 레드 핫 포커 백합을 마치 지팡이처럼 들고 있다. 여인은 거리로 어슬렁어슬렁 걸어내려가면서, 때때로 멈춰서 꽃으로 자동차 창문을 박살낸다. 이렇게 폭력적인 파손 행위를 일삼으면서도 여인의 낙천적인 태도에는 변함이 없다. 사실 여인은 도로의 경찰이 자신의 옆을 지나갈 때조차 반응을 보이지 않는다. 경찰도 여인의 명백한 파손 행위에 반응하지 않는다. 그들은 그저 쾌활한 인사를 주고받을 뿐이다. 미술가 자신이 창문을 부수는 여인 역을 맡았기 때문에 이 작품은 자화상처럼 보일 수도 있을 것이다. 리스트는 궁극적으로 동시대의 관람자들을 위해 불가사의한 동화를 만들어준다. 이 동화 속에서 우리는 해방감을 느끼게 된다. 뜻밖의 방식으로 공격 행위를 해나가면서도 여인(과 우리)은 세계 속에서 아름다움이라는 감각을 유지하거나 복원하기 때문이다.

뉴욕에서 작업하는 영국의 미술가 매튜 리치Matthew Ritchie(1964~)의 설치 작품 〈프로포지션 플레이어〉3.221는 여러 면에서 복잡하다. 이것은 드로잉에 기초를 둔 작품인데, 이 드로잉 중 일부는 컴퓨터로 스캔된 다음 3차원 조각으로 변환되었다. 다른 드로잉들은 확대된 다음 벽에 전사되었고, 또다른 드로잉들은 인쇄된 다음 그 위에 빛이 비추어지거나 게임의 일부로

3.218a 시린 네샤트, 〈황홀〉, 1999, 촬영 스틸컷
3.218b 시린 네샤트, 『황홀』
연작, 1999, 젤라틴 실버 프린트, 107.9×171.4cm

3.219 피필로티 리스트, 〈모든 것은 끝났다〉, 1997, 모니터 두 개의 비디오 설치, 가변 크기, 뉴욕 현대미술관

오늘날 미술의 복잡함

컴퓨터, 텔레비전, 스마트폰이 일주일에 7일, 하루에 24시간씩 많은 수의 이미지와 아이디어들을 퍼붓는 시대다. 그래서 동시대 미술가들은 우리가 사는 이 세계의 복잡함과 혼돈을 인정하고 포용한다. 인터넷과 점점 더 쉬워지는 해외여행은 세계를 더 작게 느껴지게 하고, 다른 문화에 대한 우리의 자각과 관심을 엄청나게 확장시켜왔다. 어떤 미술가들은 개인적인 상징과 기호 체계를 창조해서, 글로벌 문화에 대한 자신들의 경험에 질서를 불어넣었다. 그런가 하면 광범위한 양식, 기술, 메시지를 하나의 미술 작품 안에 통합하는 미술가들도 있다. 21세기를 살면서 겪는 경험처럼, 동시대 미술가들은 모든 종류의 자원, 과거와 현재, 실재와 상상으로부터 얻은 접근방법을 흡수한다. 오늘날의 세계가 지닌 복잡함에 응답하면서 만들어진 미술 작품들은 당연히 둘 이상의 수준에서 작동하는 많은 요소를 담고 있다. 관람자는 더 많이 배울수록 개개의 요소를 더 많이 이해하게 되고 더 생생하게 느끼게 된다.

1994년부터 2002년까지 미국의 미술가 매튜 바니Matthew Barney(1967~)는 〈크리마스터 사이클〉이라는 무삭제 장편영화 다섯 편을 제작하고 창작하고 출연했다. 이 영화들은 사용된 캐릭터의 수가 많고, 영화의 모든 면 뒤에 개념들이 있으며, 연작의 밑바탕에 생물학적 은유가 흐르기 때문에 복잡하다. '크라마스터'는 남성 고환의 길이를 조절하는 일단의 근육을 일컫는다. 바니가 크리마스터를 은유로 채택한 것은 이 근육다발의 정체성이 시간 속에서 변한다는 것을 표현하기 위해서다. 크리마스터는 (〈크리마스터 1〉처럼) 태어나기 전의 성적 분화에서 (〈크리마스터 5〉처럼) 완전히 형성된, 즉 '하강한' 존재에 이르기까지 변화를 거듭한다. 이 영화들은 관습적 의미의 서사나 대화를 사용하지 않지만, 영화를 찍고 있는 장소의 역사, 허구로 지어낸 신화적 사건들, 바니의 개인적 관심사와 그가 개발한 상징체계를 시각적으로 그리고 개념적으로 통합한다.

바니는 〈크리마스터 5〉의 스틸컷3.220에서 여왕의 거인이라고 알려진 가상의 인물을 연기한다. 그는 완전한 형태를 갖춘 남자로 탈바꿈하는 마지막 단계를 거치고 있는 중이다. 동시에 바니는 마법사라는 인물도 연기한다. 그는 다리에서 뛰어내리는데, 이는 〈크리마스터〉 영화 전편에 퍼져 있는 상징과 연상이 복잡하게 얽힌 망의

일부분이다. 2004년 인터뷰에서 바니는 〈크리마스터 사이클〉에서 일관성을 추구하지 않았고, 오히려 영화의 애매모호함이야말로 자신의 종잡을 수 없는 관심사와 매일매일 사물을 흡수하는 방식과 닮았다고 설명했다. 바니가 영화의 사람, 장소, 사물들에 사용한 복잡한 상징주의는 이 요소들이 동시에 지닐 수 있는 의미를(우리가 이런 의미를 알든지 모르든지 간에) 상기시키고, 우리는 그저 버튼을 누르거나 미술가의 변덕에 의해 그 의미들에 접근할 수 있다는 사실을 시사한다.

3.220 매튜 바니, 〈크리마스터 5〉, 1997, 촬영 스틸컷

3.221 매튜 리치, 〈프로포지션 플레이어〉, 2003, 혼합 매체 설치, 현대미술관의 설치 전경, 휴스턴, 텍사스, 미국

통합되었다. 2005년 한 인터뷰에서 리치는 "20세기가 남긴⋯어이없는 개념이 있다. 바로 추상과 **구상**이 정당한 축이라는 것이다. 나는 처음부터 이 두 가지를 통합했고, 그 둘은 사실 차이가 없다는 생각에 매료되었다. 이는 그저 규모의 문제일 뿐이다"라고 말했다. 〈프로포지션 플레이어〉에서 리치는 특정한 매체나 양식적 방법에 제한을 두지 않고, 다양한 시각적·개념적 요소들을 써서 "우주에 널려 있는 무한한 가능성들"에 대한 이야기를 펼친다.

토론할 거리

1. 추상은 20세기와 21세기에 미술가들에게 여러 가능성을 제공했다. 이 장에서 미술가가 추상을 사용하는 방식을 보여주는 미술 작품 세 가지를 찾아보라. 미술 작품의 형식적 외양뿐만 아니라 미술가의 의도를 고려하고, 작품들의 유사점과 차이점을 비교해보라. 생각해볼 만한 작품은 **3.184**, **3.185**, **3.186**, **3.189**, **3.197**, **3.199**, **3.201**이다.

2. 이 장에서 앙리 마티스, 파블로 피카소, 마르셀 뒤샹이 만든 작품 하나를 골라보라. 고른 작품에서 영향을 받거나 영감을 얻은 작품을 이 장에서 하나 찾아보라. 당신이 고른 예에서 보이는 아이디어들이 한 미술가로부터 다른 미술가에게로 발전할 수 있었던 방식에 대해 논의해보라.

3. 미술가가 대중매체나 대중문화 또는 현대 기술에서 나온 이미지를 통합해 사용한 미술 작품 두 가지를 이 장에서 골라보라. 이 사례에서 형식과 내용의 관계에 대해 논의해보라.

4. 이 장에서 공부한 시기에서 미술가들이 동일한 주제를 서로 다른 방식으로 접근한 작품 두 가지를 골라보라. 형식적 외양, 미술가의 의도, 그리고 이들의 서로 다른 접근 방식에 대한 여러분의 반응이라는 견지에서 작품들을 비교해보라. 이 책의 다른 장, 예를 들면 도판 **1.153**과 **4.162** 또는 **4.70**과 **4.169**에서 작품을 골라도 된다.

5. 정체성과 관련된 질문을 던지는 미술 작품 두 개를 골라보라. 미술가들이 사용한 매체를 비교하고, 제일 깊은 인상을 준 미술 작품과 이유를 설명해보라. 이 책의 다른 장, 예를 들면 도판 **1.169**, **2.109**, **2.125**, **3.26**, **3.105**, **4.71**에서 작품을 골라도 된다.

구상 *figuration*: 알아볼 수 있는 형태, 모양 또는 외곽선을 가진 무언가를 재현하는 것.

3.8 20세기와 21세기: 글로벌 미술의 시대 관련 이미지

.159 마르셀 뒤샹, 〈샘〉, 1917, 270쪽

1.24 조지아 오키프, 〈음악–분홍과 파랑 2〉, 1919, 59쪽

2.188 르 코르뷔지에, 빌라 사부아, 1928~1931, 286쪽

4.70 살바도르 달리, 〈기억의 지속〉, 1931, 504쪽

4.119 파블로 피카소, 〈게르니카〉, 1937, 545쪽

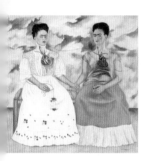

4.162 프리다 칼로, 〈두 명의 프리다〉, 1939, 579쪽

4.147 알베르토 자코메티, 〈가리키는 사람〉, 1947, 567쪽

4.130 빌럼 데 쿠닝, 〈여인 I〉, 1950~1952, 555쪽

2.155 로버트 스미스슨, 〈나선형 방파제〉, 1969~1970, 268쪽

1.106 알렉산더 콜더, 〈무제〉, 1976, 113쪽

2.104 조지 루커스, 〈스타워즈 에피소드 4–새로운 희망〉, 1977, 234쪽

4.152 신디 셔먼, 〈무제 영화 스틸 35번〉, 1979, 571쪽

1.168 에드워드 호퍼, 〈밤을 지새우는 사람들〉, 1942, 159쪽

4.153 주디 시카고, 〈디너 파티〉, 1974~1979, 572쪽

2.157 데이미언 허스트, 〈살아 있는 자의 마음속에 있는 죽음의 물리적 불가능성〉, 1991, 269쪽

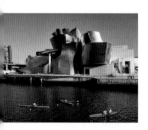

1.45 프랭크 게리, 구겐하임 미술관, 1997, 74쪽

1.153 척 클로스, 〈자화상〉, 1997, 145쪽

2.134 데일 치훌리, 〈유리 꽃〉, 1998, 255쪽

2.124 카라 워커, 〈반란(우리의 도구는 변변치 않았지만, 계속 밀고 나갔다)〉, 2000, 247쪽

4.4 크리스토와 잔–클로드, 〈게이트〉, 1979~2005, 457쪽

미술 작품은 인류의 관심사를 보여준다. 전 세계의 미술가들은 비슷한 문제와 주제를 탐구한다. 의미라는 관점에서 미술 작품들을 견주어보면, 각기 다른 문화와 미술가들이 지닌 독특한 개성을 더 잘 이해할 수 있다. 방법과 재료가 아무리 다양해도 모든 시공간에서 미술가들이 공통적으로 다루는 주제들이 있다. 이런 주제들을 탐구하면 공동의 관심사를 더 많이 알게 된다. 미술 작품은 믿음 체계, 생존, 자연계와 기술, 더 나아가 지위, 권력, 정체성, 창조적 표현과 관련된 문제를 다룬다. 이런 면에서 미술을 공부하면, 문화와 우리 자신을 더 많이 이해하게 된다.

제4부

주제
THEMES

미술과 공동체

영성과 미술

미술과 삶의 순환

미술과 과학

미술과 환영

미술과 통치자

미술과 전쟁

미술과 사회의식

미술과 몸

미술과 젠더

표현

4.1
미술과 공동체
Art and Community

공동체 벽화를 만들면 미술과 더 쉽게 접할 수 있다. 이 과정에서 미술을 몰랐던 사람들도 생활 속에서 미술을 만나게 된다.

　　　　　　　　　－수전 서반테스, 샌프란시스코 벽화가

이렇게 미술을 거리에 둔다. 오가는 사람들이 걸음을 멈추고 미술을 들여다본다. 유명해서가 아니라 미술을 보이는 곳에 두니, 관람자가 생긴 것이다.

　　　　　　　－알리세오 푸르푸라-폰토니에르, 미술학도

미술을 한 개인의 작품이라고 생각하기 쉽다. 하지만 아주 많은 사람들, 심지어 공동체 전체가 함께하는 미술도 종종 있다. 전업화가 수전 서반테스Susan Cervantes(1944~), 그리고 함께 작업했던 학생이 말한 대로, 미술가는 한 사람의 **후원자**가 아니라 미술 전시회를 찾는 많은 관람자들, 더 나아가 공동체 전체가 즐기고 혜택을 누리는 작품을 만들 수 있다. 공동체 미술을 만드는 데는 많은 사람이 힘을 보태야 한다. 의례나 단체 행사에서 미술 작품이 진행자에게 중요한 역할을 하는 경우도 있다. 나아가 공공장소에 놓여서 수많은 관람자이 보는 공동체 미술도 있다. 공동체—작은 시골 마을, 아파트 단지, 동네, 대학 캠퍼스, 인터넷 토론 그룹 등—는 물리적 공간을 공유하지 않더라도 공통의 관심사를 공유한다. 역사적으로 공동체가 자신들을 위해 만든 미술을 공부해보면 미술가와 주변 환경의 상호작용에 대해서 많은 것을 알게 된다.

이 장에서는 미술이 공동체의 목표를 추구하는 데 활용했던 여러 방식들을 검토할 것이다. 건축물은 공동체를 형성하는 데 직접적인 영향을 주고, 또 특정 장소의 상징이 되는 일도 종종 있기 때문에, 회화나 의례 행위뿐 아니라 건축의 사례도 다양하게 살펴볼 것이다.

시민과 의식의 장소

고대 그리스, 중세 프랑스, 오늘날의 뉴욕까지, 시대와 장소는 달라도 의식이나 시민 행사 그리고 오락의 장소로 설계된 건축물은 언제나 있었다(상자글: 공공장소의 예술, 456쪽 참조). 건물(과 외관)은 집회 장소로 활용되든, 어떤 집단의 중요 관심사를 나타내든, 특정 장소를 상징하든, 그것을 활용하는 공동체의 관심사와 관습을 반영한다.

그리스의 아테네에 있는 파르테논 신전은 이 도시의 가장 높은 곳에 요새처럼 마련된 구역 아크로폴리스에서도 가장 장대한 건물이었다. 이 건물은 종교의 중심부로 아테네의 수호자인 아테나 여신에게 봉헌되었다. 일반인들은 파르테논의 신성한 내부 공간으로 들어가지 못했고, 신전 바깥에 모여 이 건물의 서쪽 끝단 앞에 놓인 아테나 제단에서 경배를 올렸다. 파르테논에 설치된 부조들은 이 장소에서 열렸던 제전이 얼마나 중요한 의미를 지녔는지 보여준다4.1. 범아테네 축제, 즉 매년 아테나 여신을 기리는 의례 행렬에 참여한 아테네 사람들이 보인다. 아테네 주민이라면 누구나 이 축제에 참여할 수 있었다. 그러나 아크로폴리스에는 오직 시민만 들어갈 수 있었다.

파르테논 신전은 외부의 제단에서 예배를 보는 목적으로 설계된 반면, 내부 공간이 어마어마한 **고딕** 예배당은 신자들에게 종교적 헌신을 독려하려 했다. 이런

후원자patron : 미술 작품 창작을 후원하는 단체나 개인.
고딕gothic : 첨두 아치와 화려한 장식이 특징인 12~16세기 서유럽 건축 양식.
수난passion : 예수 그리스도의 체포·재판·처형 그리고 그 과정에서 겪은 고난.
아치arches : 보통 개구부를 둥글게 한 구조물.
스테인드글라스stained glass : 창문이나 장식적인 용도로 사용되었던 색유리.
궁륭식vaulted : 아치 형태의 천장이나 지붕으로 덮인.
신랑nave : 예배당이나 바실리카에서 신도석이 있는 중앙 공간.

4.1 파르테논 신전의 동쪽 측면,
이오니아식 프리즈에 새겨진 행렬의
세부, 기원전 445~438년경, 대리석,
높이 109.2cm, 루브르 박물관, 파리

장엄한 교회들은 공동체 전체의 자원을 쏟아부어 지었기에 시민들에게는 엄청난 자부심의 원천이 되었다. 순례자들은 프랑스 파리의 노트르담 예배당**4.2**을 참배했는데, 건물이 매우 인상적일 뿐만 아니라 기독교인들이 신성시하는 유물을 보유하고 있었기 때문이다. 이 교회에는 예수 그리스도가 십자가형을 받았던 진짜 십자가의 조각, 예수의 옆구리를 찔렀던 신성한 창의 파편, 로마 인들이 그리스도를 유대의 왕이라며 조롱하려고 만들었던 가시 면류관 같은 성물이 있었다. 순례자들은 그리스도의 **수난** 과정에서 나온 이 물품들에 대해 궁금해했을 뿐 아니라, 그 성물들이 지닌 신비한 힘으로부터 은총을 받고 싶어했다. 노트르담 예배당의 장대한 내부는 첨두 **아치**와 **스테인드글라스** 창문 등 고딕 건축의 특징적 요소들을 두루 갖추고 있다. **궁륭식** 천장은 바닥에서부터 높이가 31미터이고 **신랑**은 폭이 11.8미터가 넘어서, 그 치솟은 높이와 영적인 빛 덕분에 감수성이 예민한 방문자들은 속세의 근심걱정을 잊어버린다.

공동체 건물의 주요 기능은 예배였지만, 대중의 오락을 위해 세워진 건물도 있다. 고대 세계의 가장 유명한 경기장인 콜로세움은 로마 제국에서 가장 큰 공공 건물 가운데 하나이자 건축과 기술 면에서 빼어난 위업이었다**4.5**. 콜로세움은 길이 187미터, 폭 155미터, 높이 48미터로 4만 5,000명에서 5만 5,000명까지 수용

4.2 노트르담 예배당, 내부, 1163~1250, 파리 시테 섬, 프랑스

공공장소의 예술

4천 년이 넘는 시차를 두고 제작된 유명한 미술 작품 두 점이 많은 사람이 드나드는 공공장소를 차지하고 있다. 이 두 구조물은 수많은 노동자들의 집단적 노력으로 만들어졌다. 이 어마어마한 두 작품은 미술이 공공장소를 어떻게 바꿀 수 있고, 또 사람들이 이런 작품들과 어떻게 교감하는지 알 수 있다.

스톤헨지**4.3**를 만든 사람들에 대해서는 알려진 것이 거의 없지만, 〈게이트〉**4.4**의 창작자인 크리스토Christo Vladimirov Jaracheff(1935~)와 잔–클로드Jeanne–Claude(1935~2009)는 수많은 발언과 인터뷰를 통해서 자신들의 생각을 알렸다. 해설과 비디오 기록을 통해 우리는 크리스토와 잔–클로드의 제작 방법에 대해서는 알 수 있으나, 스톤헨지를 세우는 데 사용된 기술과 제작자들의 의도는 여전히 미스터리로 남아 있다. 스톤헨지는 수천 년 넘게 제자리에 있지만, 〈게이트〉는 2주 정도만 유지되었다. 이러한 차이에도 불구하고 두 작품이 만들어진 목적은 같다. 수많은 사람들의 관심과 움직임이 작품을 고안한 예술가들이 계산한 방향으로

집중되는 것이다.

솔즈베리 평원에 우뚝 서 있는 스톤헨지에서 가장 오래된 부분은 이 유적을 둘러싼 원형 제방과 배수로이다. 원 모양으로 배치된 **사르센** 거석은 개당 무게가 50톤에 달해 사람 500명의 몸무게 또는 버스 다섯 대와 맞먹는다. 제작자들이 이 돌들을 어떻게 가지고 왔는지는 절대로 알 수 없을 것이다. 학자들은 대체로 지름 32미터에 높이 6미터가 넘는 스톤헨지가 초대형 천문대나 달력으로 사용되었으리라 여긴다. 1년 중 낮이 가장 긴 날(하지)에 스톤헨지에 모인 사람들은 원의 바깥에 있는 '힐스톤'이라고 불리는 거석 바로 위로 해가 떠오르는 것을 보았을 것이다. 스톤헨지를 만들었던 공동체와 마찬가지로, 농촌 공동체에서는 정확한 하지 날짜가 중요했다. 가을걷이를 준비할 시간을 알려주기 때문이다.

〈게이트〉는 2005년에 설치되어 단 16일 동안 뉴욕 센트럴 파크의 37킬로미터 보행로를 따라 구불구불하게 놓여 있었다. 이 작품은 사람들의 흥미를 끌 요량으로

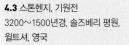

4.3 스톤헨지, 기원전 3200~1500년경, 솔즈베리 평원, 윌트셔, 영국

크리스토와 잔–클로드, 〈게이트〉,
79∼2005, 철·비닐관과 나일론
료, 높이 4.8m, 센트럴 파크, 뉴욕

치되었는데, 전시 기간 동안 어림잡아 400만 명이 센트럴
크를 찾았다. 이 작품을 설치하기 위해서는 작가들과 뉴욕
공무원들이 회의를 거듭해야 했고, 청원을 통한 공동체의
원이 필요했다. 〈게이트〉에 관한 공청회가 1979년에
작되었고 계획은 결국 2003년에 승인되었다. 협의 과정은
리스토와 잔–클로드의 설치 제작에 꼭 필요한 부분이었고,
작품의 개념과 창작에서 공동체가 수행하는 중요한
할이 강조되었다.

작가들이 웹사이트에서 제공한 자세한 정보를
면, 상상을 초월하는 양의 재료와 노동이 〈게이트〉를
드는 데 사용되었다. 총 96킬로미터의 샛노랑 나일론
이 7,503개의 문에 드리워졌다. 각각의 문은 높이가
8미터였고 대략 2미터까지 천이 내려와 있었다. 문은
행로의 폭에 따라 가로가 1.5∼5.4미터 정도였다.
가들은 기술자, 프로젝트 감독, 재료들을 다루는 미국과
일의 제작자, 부품을 설치·감시·제거하는 유급 노동자
00명, 밤에 작품을 지키는 안전 요원을 고용했다. 환경
에서 지속가능한 작업을 하는 작가답게 〈게이트〉의 재료는
거 후 재활용하였다.

이 두 작품은 다른 시대에 다른 지역에서 만들어졌지만,
청난 사람들의 노력이 필요했고 공동체 전체가 활용하고
람했다는 사실은 같다. 스톤헨지를 어떻게 혹은 왜

세웠는지 확실하지 않지만, 고도로 조직된 사회 구조가
있었기 때문에 그러한 모험을 끝까지 해낼 수 있었다는
것만은 확실하다. 마찬가지로, 〈게이트〉도 미술가들의
상상을 실행할 전문가 집단과 제작 인력이 필요했다.
공동체를 참여시키고 자신들의 작품으로 공공장소를
생동감 있게 만들면서, 동시에 크리스토와 잔–클로드는
창작의 자유를 지키고 싶어했다. 작품의 창작, 설치, 유지에
필요한 돈은 정부나 공공기관으로부터 받지 않고 자신들이
지출했다.

사르센 석 sarsen : 단단한 회색 사암의
일종

4.5 콜로세움, 서기 72~80, 로마

할 수 있었다. 로마인은 최초로 **콘크리트**의 구조적 가능성을 완벽하게 활용해서 콜로세움의 거대한 기초와 궁륭식 천장의 일부를 건설하는 데 사용했다. 외부는 트래버틴 석회석과 대리석으로 마감한 다음, 그 지역에서 나는 다른 종류의 석회석으로 만든 기둥과 **필라스터(벽기둥)**로 장식했다. 76개의 출입문을 만들고 그것을 보미토리아 vomitoria(아치형 출입구)라고 불렀는데, 이 단어는 경기가 끝난 후 이 문에서 쏟아져나오는 군중의 이미지를 생생하게 그려볼 수 있게 한다. 로마 시민은 콜로세움에 모여서 모의 해전이나 사람과 짐승의 검투 경기를 보았다.

콜로세움은 2천 년 전에 대규모 군중의 오락용으로 설계되었다. 오늘날에는 경기장이나 원형극장뿐만 아니라, 미술관도 오락·교육·감상용으로 사람들을 끌어모은다. 몇백 년 전에 예배당이 그랬던 것처럼 미술관도 해당 지역을 특색 있는 곳으로 만드는 데 이바지한다. 뉴욕의 구겐하임 미술관의 설계에는 강렬한 기하학적 형태가 활용되었는데, 이는 현대식 건물의 특징이다. 뉴욕에는 직사각형 블록과 유리로 된 마천루가 많아 이처럼 하얀 원형 건물은 시선을 사로잡을 수밖에 없다. 수많은 관람자들은 내부에 걸린 작품만큼이나 건물 디자인에도 매혹당한다. 건축가 프랭크 로이드 라이트 Frank Lloyd Wright(1867~1959)는 미술관장이 요청했던 것, 즉 '정신의 사원이자 기념비'를 지으려 했다. 그는 내부는 개방되어 있고 **중정**의 가장자리로 나선형 경사로를 빙

둘러 각 층이 연속적으로 이어지게 했다. 또한 천장에 돔 모양으로 낸 채광창에서 쏟아지는 빛으로 공간을 가득 채웠다**4.6**.

4.6 프랭크 로이드 라이트, 1956~1959, 솔로몬 R. 구겐하임 미술관, 뉴욕

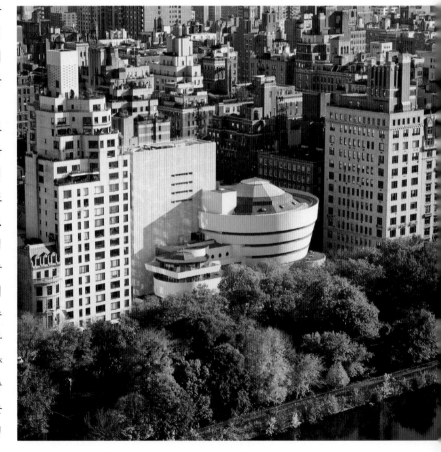

인공 산

고대 이래로 건물과 기타 건축물은 환경을 정비하고 지배할 목적으로—라이트가 구겐하임 미술관의 설계를 통해 의도했듯이—건설되었다. 흙 언덕과 **피라미드**는 가장 흥미로운 건축이다. 이 구조물들의 제작 과정, 기능, 상징적 의미는 비밀에 싸여 있다. 왜 그토록 막대한 인적, 물적 자원을 이러한 인공 산에 쏟아부었을까? 추모용 기념비나 행정용으로 지어졌든 아니면 종교 예배용이나 의식용으로 지어졌든, 이 건축물들은 그것들이 위치한 장소의 지형에 극적이고 지속적으로 영향을 끼쳤다(Gateways to Art: 쿠푸 왕의 대 피라미드, 460쪽 참조).

고대 근동의 **지구라트**는 형태가 이집트의 피라미드를 닮았다. 하지만 수메르(현재 이라크 일부)의 도시국가 우르에 있던 지구라트는 죽은 자를 묻는 용도가 아니라 산 자들이 사용할 목적으로 지어졌다**4.7**. 지구라트는 공용 혹은 의례용 사원 복합단지의 일부였다. 진흙 벽돌로 된 이 건축물은 최소 3층의 단으로 구축되었고, 계단이나 경사로를 두어 사람들이 드나들게 했다.

맨 아래층은 높이가 대략 15미터이고 면적은 가로 64미터, 세로 45미터이며 나머지 층은 하늘에 가까워질수록 크기가 줄어든다. 가장 높은 단은 사제가 제단으로 사용했다. 지구라트에 출입이 허용되는 소수의 사람들 가운데 사제는 이 도시의 수호신과 인간의 중요한 중재자이자 지구라트의 최고 통치자 역할을 했다. 우르의 지구라트는 수메르 종교에서 중시하는 세 천신天神 가운데 하나인 달의 신 난나에게 봉헌되었다. 달의 주기에 맞춰, 특히 달이 초승달 모양을 띨 때 축제가 열렸다. 사제는 가장 높은 단에 제물을 놓아 난나 신을 기쁘게 하여 물, 젖, 피와 같은 신성한 액체가 풍성해지기를 기원했다.

이집트의 파라오와 마찬가지로, 고대 중국의 황제들도 자신의 부를 내세로 가져가려 했다. 고대의 역사가들은 중국 최초의 황제인 진시황제秦始皇帝(기원전 259~210)가 생전에 거주했던 궁전과 맞먹는 광대한 지하 궁전이 있는 봉분을 만들어 죽음을 대비했다고 적어놓았다. 이런 기록은 그냥 전설일 뿐이라고 여겨졌지만, 1974년에 봉분이 발굴되면서 사실이었음이 밝혀졌다**4.10**. 진시황제는 13세에 왕위에 오르자마자 자신이 영면할 자리를 공들여 마련하도록 지시했고 기원

4.7 지구라트, 우르(이라크의 나시리야 근처) 원래는 기원전 2100년경에 건립되었고 대규모로 복원됨

Gateways to Art

쿠푸 왕의 대 피라미드: 공동체 예술로서의 피라미드

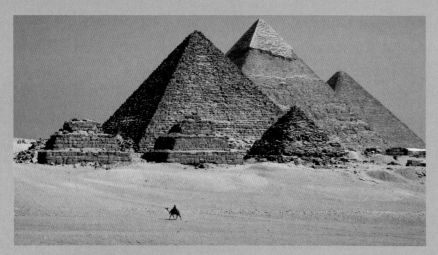

4.8 기자의 피라미드, 왼쪽에서 오른쪽: 멘카우레·카프레·카푸, 기원전 2560년경, 기자, 이집트

이토록 거대하고 정교한 피라미드를 고대 이집트인들이 어떻게 건설했는지를 놓고 여러 이론이 제시되었다. 저명한 고고학자 마크 레너Mark Lehner는 피라미드**4.8** 건축에 사용되었을 법한 방법들을 검증하기 위해 팀을 꾸렸다. 그는 실험을 통해 이처럼 거대한 건축물을 건설하는 데는 수 년에 걸친 엄청난 집단의 노력이 필요했다는 것을 알아냈다. 하지만 피라미드 건설에 사용된 정확한 방법은 여전히 비밀에 싸여 있다.

"나는 매사추세츠 서드베리 출신의 석공 로저 홉킨스Roger Hopkins를 비롯해 이집트인 석공, 채석공, 노동자들과 팀을 짜서 기자 고원 근처에 작은 피라미드를 세웠다. 피라미드 근처에서 작업을 한 것인데, 촬영 일정에 쫓겨 채석하는 데 3주, 건설하는 데 3주의 시간밖에 없었다. 그래서 우리는 고대 이집트인은 사용할 수 없었던 도구와 기술을 동원할 수밖에 없었다. 우리 석공들은 쇠망치, 끌, 지렛대를 사용했다—고대 이집트인들에게는 나무, 돌, 구리뿐이었다. 로저는 삽이 달린 트랙터를 몰고 와서 아래층의 돌을 옮겨놓았다. 그래서 협소한 공간 때문에 작업이 유별나게 어려웠던 최상층부에서 온갖 방법을 시도해볼 여유가 생겼다.

우리는 피라미드 건설법을 완전하게 복원하려면 고대 이집트 사회를 완벽하게 복원하는 길밖에 없다는 것을 알고 있었다. 고대의 건설자들이 기울인 최상의 노력을 따라잡을 수는 없었다. 다만 이집트인들의 전문성이 신비로운 기술이나 비밀스러운 지식이 아니라 연습과 경험에서 나온 결과임은 분명히 알 수 있었다.

우리는 무게가 2.5톤이 되는 돌을 **텀블링**으로 옮길 수 있다는 것을 알게 되었다. 1톤 미만의 돌덩어리면 너댓 사람이 지렛대로 들어서 휙 넘기면 되겠지만, 더 무거운 돌덩어리를 옮기려면 돌의 윗부분에 밧줄을 고리 모양으로 묶은 다음에, 뒤에서 두 사람 이상이 지렛대를 잡고 20명 이상이 밧줄을 잡아당겨야 했다. 하지만 이 방법으로는 도저히 왕이 살아 있는 동안 피라미드를 완공할 만큼 충분한 돌을 경사면 위로 옮길 수 있을 것 같지 않았다. 더 빠른 방법이 필요했다.

굴림대가 달린 나무썰매로 돌을 옮기는 것이 훨씬 빠른 방법이었다. 하지만 나무썰매에 돌을 싣는 데도 상당한 기술이 필요하다는 사실을 금방 알게 되었다. 그래서 부드러운 모래 위에 대패로 깎은 목재로 인공 도로를 만들었다. 물론 고대의 도로는 더 넓었고, 표면이 단단한 **석회**나 뭉친 진흙으로 되어 있었다. 우리는 작은 통나무 조각으로 굴림대를 만들었다. 이 모든 과정에서 썰매 뒤에서 보낸 굴림대를 받아 앞에 놓으면서 계속해서 경사진 길을 내는 사람의 역할이 중요했다. 열두 명에서 스무 명이 잰 걸음으로 돌을 끌었으니, 그가 맡은 일은 대단한 기술이 필요했다. 피라미드 위로 돌을 옮기는 데는 엄청나게 많은 굴림대가 필요했을 것이다. 이 방법은 당시에는 나무도, 기계식 절단 장치도 충분하지 않았기 때문에 제한적으로만 사용되었을 것이다.

인공 도로가 훨씬 더 효과적인 방법이라는 것이 실험을 통해 밝혀졌다. 우리는 병렬로 옹벽을 친 다음에 잡동사니를 채워 비스듬한 경사면을 만들었다. 그 위에 리슈트(또다른 유적지)에 있는 것과 흡사한 나무 가로대로 도로면을 만들었다. 이렇게 하면 썰매에 실린 2톤짜리 돌을 스무 명이 안 되는 사람들이 끌 수 있었다. 무덤 재현물의 증거, 리슈트에 남아 있는 고대 제방과 길의 잔해, 그리고 이 실험의 성공으로, 이집트인들이 이런 방법으로 돌을 대량으로 가져왔을 가능성이 높다고 확신하게 되었다.

경사면을 타고 돌을 끌어올렸을 것이라는 데에는 대체로 동의했지만, **지레질**로 올렸을 것이라고 주장하는 학자들도 있었다. 지렛대로 시험을 해보니 예기치 못한 난관에 봉착했다. 돌을 들어올리려면 양쪽에 지렛대가 필요했다.

9a [오른쪽] 피라미드의 첫번째 층을 평하게 고르는 중이다.
9b [오른쪽 아래] 지레질로 무거운 을 들어올리고 있다.
9c [맨 오른쪽] 지레질로 가장 높은 리의 돌을 들어올리고 있다.
9d [맨 오른쪽 아래] 석공들이 위에서 래로 내려오면서 표면을 다듬고 있다.

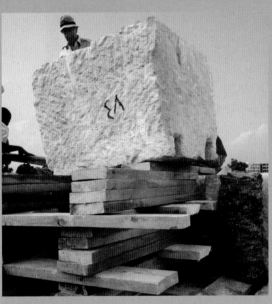

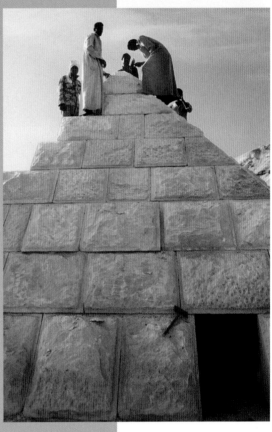

한쪽을 먼저 지렛대로 들어올린 다음 버틴 상태에서 나머지 한쪽을 지렛대로 들어올려 같은 높이로 맞추어야 했다. 이 돌은 위로 올라갈 때 흔들리므로 나무 더미로 지탱해야 한다. 이렇게 하려면 돌의 각 면에 두 개의 깊은 홈이 있어야 하는데, 피라미드의 돌에서는 찾아볼 수 없었다. 더 큰 문제는 우리가 실험에 평평한 목재를 썼음에도, 나무로 지탱하는 것이 불안정하기도 하고 다루기도 어려웠다는 사실이다. 비슷한 난관이 짐을 올려야 하는 지렛목에서도 발생했다. 따라서 우리는 하나나 그 이상의 경사면이 포함된 방법이 가장 가능성이 높다고 보았다.

피라미드를 연구하는 많은 학자들이 지렛대로 최상층에 갓돌을 맞추는 방식을 설명한다. 그 층에 이르면

더이상 경사면이 될 만한 공간이 없다. 쿠푸 왕과 카프레 왕의 피라미드에 올라서서 가파른 비탈과 좁은 계단을 내려다보면, 그런 식으로는 엄청난 규모의 피라미드가 세워질 수 없다는 것을 알 수 있다."

층 course: 구조물의 수평을 이루는 돌이나 벽돌 한 줄.
텀블링 tumbling: 짧은 거리에서 무거운 물체를 굴리기 위해 지레를 사용하는 것.
석회 gypsum: 주로 부드러운 회반죽을 만드는 데 사용되는 곱고 가루로 된 광물.
지레질 levering: 지렛대와 같은 기구로 물체를 움직여 옮기거나 들어올리는 것.
갓돌 capstone: 구조물의 꼭대기를 이루는 마지막 돌. 피라미드에서는 피라미드처럼 생겼음.

4.10 진시황릉과 부속 건물, 기원전 210년경, 산시 성, 린퉁, 중국, 컴퓨터 그래픽으로 복원

4.11 진시황릉에서 나온 병사들, 기원전 210년경, 테라코타와 안료, 거의 실물 크기의 조상, 산시 성, 린퉁, 중국

전 210년에 죽을 때까지 36년 동안이나 지속적으로 감독했다. 장인들은 진시황제의 무덤 주변 여러 곳에 테라코타로 만든 병마 부대**4.11**와 내세에 황제에게 필요한 보물을 함께 채워넣었다. 8,000구의 병사들이 황제의 시신을 지키게 했다. 전체 형상을 만들 때 하나의 거푸집을 사용했는지, 이들은 하나같이 뻣뻣하고 꼿꼿한 자세를 취하고 있다. 하지만 복장과 무기, 얼굴 표정은 하나하나가 다 독특하다.

진시황제가 죽은 지 천 년 후 북아메리카에서 가장 큰 흙 언덕이 만들어졌다**4.12**. '카호키아^{Cahokia}'라고 하는 이 유적은 현재의 미국 세인트루이스 근처 일리노이 남부에 있는데, 면적이 15.5제곱킬로미터이고 인구는 줄잡아 1~2만 명 정도에 달했다. 증거에 따르면 이 지역 사회는, 인상적인 구조물을 건설했던 다른 공동체와 비슷하게 고도로 조직되었고, 공학 지식이 발전했으며, 노동력도 풍부했다고 한다.

카호키아 유적지의 중심은 몽크스 언덕이었는데, 원래는 여기를 작은 언덕 120여 개가 둘러싸고 있었다. 몽크스 언덕의 맨 아랫부분은 가로 329미터 세로 216미터였고 두 개의 작은 단이 올라가 있다. 몽크스 언덕의 용도는 분명하지 않지만, 지도층 거주지·사원

·매장용 건물, 아니면 세 가지 모두로 사용되었을 수도 있다. 몽크스 언덕은 밤과 낮의 길이가 똑같은 춘분과 추분에 태양과 일직선 상에 놓인다. 이러한 배치는 몽크스 언덕이 달력 역할을 했거나 의례용으로 사용되었을 수도 있음을 말해준다. 이 지역은 약 600년 전에 기후변화와 천연자원의 고갈로 버려졌다. 쇠락과 침식을 겪었기 때문에 거대한 흙 언덕의 현재 모습은 전성기 때만큼 극적이거나 인상적이지 않다.

몽크스 언덕과는 달리, '템플로 마요르^{Templo Mator}', 즉 대사원이라 부르는 아즈텍의 계단식 피라미드는 희생 제의용 제단이라는 특수한 목적으로 설계되었다**4.13**. 대사원에 대한 정보는 아즈텍의 필사본, 스페인 사람들의 기록, 현재의 멕시코시티 지하에서 발굴해낸 사원 유적 등에서 나왔다. 대사원 정상에는 두 개의 제단이 있다. 비의 신 틀라로크에게 봉헌된 북쪽 사원은 흰색과 푸른색으로 채색되었고 수생 식물을 포함해서 비

와 물의 상징들로 장식되어 있다. 남쪽에는 전쟁의 신 우이칠로포츠틀리의 사원이 있는데 흰색과 붉은색으로 채색되었고 전쟁과 희생의 상징들로 치장되어 있다. 높이가 60.9미터에 달하는 대사원은 틀림없이 수많은 사람들의 노동과 엄청난 양의 건축 자재가 필요했겠지만, 아즈텍인은 분명히 그럴 만한 가치가 있다고 생각했을 것이다. 아즈텍인은 피라미드 위에서 포로들의 심장을 제물용 돌로 잘랐고, 이 제물을 비의 신에게 바쳐서 곡물이 다시 자라고 삶이 계속 번성하기를 기원했다.

4.13 아즈텍 대사원 유적의 항공사진, 중앙 멕시코시티, 컴퓨터 그래픽 복원도

의례: 공연, 삶의 균형과 치유

미술 제작은 철학, 종교, 이데올로기적 신념과 깊은 연
관이 있다. 의례용으로 제작된 미술 작품에는 작품의
겉모습과 시각적 효과와 더불어 상징적 의미까지 담겨
있다. 악기, 가설물, 가면과 같은 물품들을 대할 때 그것
들이 원래의 상황에서 경험되었던 방식은 지금 우리가
책의 지면이나 미술관의 유리상자 안에서 보는 방식과
매우 달랐음을 명심해야 한다. 그 물품들은 광경이나
소리, 심지어는 냄새까지 연상시켰겠지만, 우리는 더이
상 거기에 다가갈 수 없다.

하프와 유사한 현악기인 **리라** 세 대가 우르 왕족묘
의 화려한 물품들 사이에서 발견되었다. 리라는 고대
수메르에서는 대중적인 악기였지만, 도판 **4.14**의 리라
는 다른 것보다 더욱 정교하다. 무덤에서 발견된 것으

로 보아 권력자에게 걸맞은 부장품이었던 것 같다. 리
라의 몸통은 오래전에 허물어졌으나, 리라의 나무 부
분이 복원되면서 겉모습을 짐작할 수 있게 되었다. 또
다른 리라의 울림통에 붙어 있던 **청금석**과 조개껍질
로 제작된 원판은 제 모습을 간직하고 있다 **4.15**. 이것
들을 통해서 알 수 있는 것은 우리가 더이상 들을 수
없는 음악을 연주했던 이 리라가 이제는 온전히 이해
할 수 없는 상징으로 덮여 있다는 것이다. 울림통의 판
들에는 춤을 추거나 두 발로 걸어 의례에 악기와 다과
를 내오는 등 인간의 활동에 참여하는 동물들이 나온
다. 아마도 이와 상당히 비슷한 활동에 리라를 사용했
을 것이다. 맨 아래의 전갈 사람과 맨 위의 사람머리

황소처럼, 인간과 짐승을 뒤섞은 것은 어쩌면 결혼이나 장례행렬 같은 신성한 행사를 암시한 것일 수도 있다. 하지만 리라를 장식하는 장면들은 초자연적 영역에서 벌어지는 망자들의 활동을 보여준다고 주장하는 학자들도 있다.

수메르인들의 음악처럼, 의례 행위의 세부 사항들이 더이상 복원될 수 없게 된 문화도 있지만, 수천 년간 지속될 바위에 의례를 기록해 남긴 문화도 있다. 그런가 하면 뉴멕시코의 나바호족처럼 중요한 의식에서 일부러 비영구적 **매체**를 선택한 고대인들도 있었다. 나바호족은 기도나 의식의 일부로 일시적인 **모래그림**을 그렸다**4.16**. 이 그림은 사용된 재료(곡식, 꽃가루, 모래, 돌가루 등)나 이미지를 통해 자연과 밀접하게 연관된다. 주제는 나바호 창조 신화에 나오는 통나무, 신성한 식물, 동물, 신 등이다. 하나의 이미지를 하루나 일주일 동안 정교하게 만들어놓은 다음에, **주술사**나 치료사(여성은 거의 없다)의 감독하에 치유 의식을 거행한다. 환자는 그림의 중앙에 앉아서 그림에 묘사된 나바호족의 조상들이나 신의 힘을 받아들인다. 주술사는 물질적인 자연계와 영적인 초자연계 사이에서 중재자 역할을 한다.

4.16 치료 의식을 하는 나바호족의 주술사, 1908년경

4.17 헨리 존 드루월, 아플리케 천을 걸치고 있는 가장 의식 참가자 한 쌍. 1971, 케투 지역, 이다앵 시, 베냉

마찬가지로 가면과 **가장 의식**도 인간 세계와 영적 세계 사이를 이어주는 기능을 한다. 사람들은 가장 의식을 통해 영적 세계와 소통하고 가면 쓴 사람의 정신은 이승으로 불려나온 영혼의 정신으로 잠시 교체된다. 동시에, 가장 의식 행위는 공동체의 문화적 믿음을 강화하도록 구성된다. 일반적으로 가면이 행위의 중심이지만, 특정한 영혼을 불러내려면 의상·음악·춤과 결합되어야 한다. 나이지리아의 요루바족이 거행하는 **겔레데 의식**은 여성의 힘을 찬양하고 어머니로서 여성을 존중하며 공동체가 지속되도록 아이를 낳는 여성의 역할을 기린다**4.17**. 이 의식을 통해서 요루바 사회는 여성 조상이 수행했던 중요한 역할을 인정하고 동시에 영적 평안과 사회적 조화를 증진한다.

매체 medium (media): 미술가가 미술 작품을 만들기 위해서 선택하는 재료.
모래그림 sand painting: 모래알을 매체로 사용해서 그림을 그리는 노동 집약적 방법, 드라이 페인팅으로도 알려짐.
주술사 shaman: 영적 세계와 직접 소통하는 능력을 가졌다고 여겨지는 사제
가장 의식 masquerade: 참가자들이 의식이나 문화적 목적에 맞는 가면과 의상을 착용하는 행사.
겔레데 의식 gèlèdé ritual: 여성들을 찬양하고 존중하기 위해 나이지리아의 요루바족이 수행하는 의식.

공공 영역의 미술

미술이 갤러리나 미술관에만 있는 것은 아니다. 공공 미술은 대체로 광장이나 공원에서 만날 수 있으며 때때로 건물 외벽에서도 등장한다. 그래서 공공 미술 작품에 관객들이 폭넓게 다가갈 수 있고 공동체의 많은 사랑을 받기도 한다. 하지만 문제가 생길 때가 있다. 공공 미술의 맥락이 무시되거나 잘못 이해되는 경우이다. 공개적으로 볼 수 있는 미술이 무엇인지 혹은 특정한 환경에 알맞은 미술이 무엇인지에 대해서는 견해가 다를 수 있다. 공공 미술 작품은 호불호가 갈릴 수 있고 때로는 격렬한 논쟁을 일으킬 수도 있다.

미국의 **미니멀리즘** 조각가 리처드 세라^{Richard Serra} (1939~)의 〈기울어진 호〉**4.18**는 미국 연방 조달청의

미술을 보는 관점
리처드 세라: 조각가가 자기 작품을 변호하다

1979년에 미국 연방 조달청은 미국의 조각가 리처드 세라와 뉴욕 페더럴 플라자에 작품을 설치하기로 계약했다. 1981년에 〈기울어진 호〉라는 조각이 세워졌다. 이 작품은 논란에 휘말렸고, 1985년에 세라는 공청회에서 자신의 조각을 변호해야 했다.

"제 이름은 리처드 세라이고 미국의 조각가입니다.

저는 이동식 작품을 만들지 않습니다. 저는 위치를 바꿀 수 있거나 장소에 따라 조정할 수 있는 작품도 만들지 않습니다. 저는 주어진 장소의 환경을 구성하는 요소들을 다루는 작품을 만듭니다. 제가 만드는 작품의 규모나 크기, 위치는 장소— 도시에 있든, 풍경 속에 있든, 아니면 건축물로 둘러싸인 곳이든—의 지형에 따라 결정됩니다. 제 작품은 장소의 일부가 되고 장소의 구조 안에 세워져서 장소의 짜임새를 개념적으로 또 지각적으로 재구성합니다.

제 조각은 관람자가 걸음을 멈추고 바라보는 오브제가 아닙니다. 역사적으로 조각을 좌대 위에 놓은 이유는 조각과 관람자를 확고하게 분리하기 위한 조치였습니다. 저의 관심은 관람자가 공간이라는 맥락에서 조각과 상호작용하는 공간을 창조하는 것입니다.

인간의 정체성은 공간과 장소에 대한 경험과 밀접한 연관이 있습니다. '장소—특정적 조각'이 끼어들어 알고 있던 공간이 변화하면, 사람들은 그 공간과 다른 관계를 맺을 수밖에 없습니다. 이것은 조각을 통해서만 불러일으킬

4.18 리처드 세라, 〈기울어진 호〉, 1981년, 1989년 3월 15일 철거, 내후성 강철, 3.6m×36.5m×6.3cm, 미국 총무청 소장, 워싱턴 D. C. 뉴욕 페더럴 플라자에 설치되었음

의뢰를 받아 1981년 뉴욕 중심의 페더럴 플라자에 설치되었다. 이 작품은 설치되자마자 논쟁거리가 되었다. 자연환경에 잘 견디는 **코텐 강철**로 만들어진 굽은 벽처럼 생긴 세로 3.6미터 가로 36.5미터짜리 조각이 광장을 가로질렀다. 연방 조달청 건물에 근무하는 사람들 일부가 그 작품 때문에 광장 사용에 방해가 될 뿐만 아니라 그라피티 미술가, 쥐, 범죄자, 심지어 잠재적 테러리스트들까지 끌어들여 안전을 위협할 수 있다고 불만을 제기한 것이다. 조각을 이 자리에 둘지 말지를 결정하는 공청회가 열렸고 참석자 대다수가 작품을 유지하는 데 찬성했지만, 결국 작품을 철거하라는 명령이 내려졌다. 연방 조달청을 상대로 한 세라의 소송도 이 결정을 뒤집지 못했고 1989년에 조각은 해체되었다. 〈기울어진 호〉는 페더럴 플라자를 특정해서 설계되었으므로 작품 이전은 작품 파괴나 마찬가지라고, 세라는 주장했다. 그래서 철은 고물상에게 처분되었다(미술을 보는 관점: 리처드 세라, 466쪽 참조). 조각은 철거되었어도 논란이 불거져 관심을 끈 덕분에, 사람들이 환경에 관심을 갖고 일터로 향하는 길에 주의를 기울이며 주변에 대해 생각하기를 원했던 미술가의 바람은 달성되었다고 할 수 있다.

세라의 〈기울어진 호〉를 둘러싼 논쟁은 공공 미술의 형식이나 기능과 관련된 문제들을 제기했다. 공공 미술에 사람들은 어떤 효과를 기대할까? 관람객을 즐겁게 해주기를 바라는가 아니면 관람객의 믿음과 경험에 이의를 제기하는 도구로 활용되기를 원하는가? 미술가의 표현의 자유에는 얼마나 비중을 두어야 하는가? 어떤 미술가의 공공 미술 작품이 그 미술가가 제작한다고 알려진 작품 유형과 일치하는지 여부도 고려되어야 하는가? 미술계 전문가이든 공동체의 한 사람이든 간에, 대중의 목소리에 얼마나 힘을 실어주어야 하는가? 공공 미술을 증진하려는 특별 계획에 정부나 개인 후원자가 자금을 대기도 한다. 자금 지원이 앞의 질문들에 대한 답을 찾을 때 어떤 영향을 미치는가?

공공 미술의 소재는 특히 그것이 정치적 의미를 담고 있을 때 논쟁의 씨앗이 되곤 했다. 공공 미술 프로젝트를 둘러싸고 가장 악명을 떨친 논란은 1932년에 일어났다. 멕시코의 미술가 디에고 리베라 Diego Rivera(1886~1957)가 미국의 사업가이자 백만장자 넬슨 록펠러의 의뢰를 받고 맨해튼 록펠러 센터의 RCA 건물에 **벽화**를 그렸던 때였다. 리베라는 그림과 조각으로 벽을 장식하는 멕시코 전통에서 영감을 받았는데, 그것은 유럽과 접촉하기 오래전부터 있었던 것이다. 삶의 모든 이야기들을 담고 있는 이러한 벽화들은 환경을 윤택하게 만든다. 〈새롭고 더 나은 미래를 선택하려는 희망과 높은 이상을 가지고 바라보는 교차로에 선 인간〉에 대한 리베라의 계획서에는 기술만이 아니라 자연의 힘에 대한 묘사 그리고 '압

있는 상황입니다. 이런 식으로 공간을 경험하게 되면 군가는 깜짝 놀랄 수도 있습니다.

정부는 저를 불러 이 광장에 설치할 조각을 제안하면서 구적으로 그곳에 놓일 '장소–특정적 조각'을 뢰했습니다. 말 그대로 '장소–특정적 조각'은 특정 장소의 수한 조건들, 오로지 그러한 조건들과의 관계 속에서만 상되고 창작되는 조각입니다.

〈기울어진 호〉를 이동시키는 것은, 작품을 파괴하는 입니다……

처음부터 사람들은 이 작품의 설치를 원하지 않았다는 야기도 들었습니다. 사실, 미술가 선정과 광장에 구적으로 조각을 설치하기로 한 결정은 공공 기관인 국 연방 조달청이 내린 것입니다. 그러나 기관의 결정은 가의 기준과 세부 조항이 달린 절차에 따른 것이고, 배심원 도를 두어 공정성과 지속적인 가치를 지닌 미술의 선정을 장했습니다.

따라서 이 조각의 선정은 대중에 의해 그리고 대중을 신해서 이루어진 것입니다.

기관은 약속을 했고 계약을 체결했습니다. 기관의 결정이 부의 압력 때문에 뒤집힌다면, 예술과 관련된 정부 계획의 실성은 훼손될 것이고 진정한 예술가들은 참여하지 않 니다. 만일 정부가 그러한 압력에 굴복해 미술 작품을 괴한다면, 예술적 다양성을 발전시켜야 하는 정부의 할과 창작의 자유를 지킬 권한은 위태로워질 것입니다."

미니멀리스트minimalist: 단순하고 통일적이며 비개인적인 외양을 특징으로 하면서 주로 기하학적이거나 거대한 형식을 활용하는 20세기 중반의 미술 양식.
코텐 강철cor–ten steel: 날씨와 부식으로부터 철을 보호하기 위해 녹을 입힌 강철의 한 종류.
벽화mural: 벽에다 직접 그리는 그림.

제의 청산'과 더 완전한 사회에 대한 염원이 담겨 있었다. 이 계획은 록펠러도 승인했다. 하지만 그림을 그리는 과정에서 약간의 변화가 생겼고, 여기에는 리베라의 공산주의적 성향이 작용했다. 가장 눈에 띄는 부분은 벽화의 오른쪽이었다. 러시아의 혁명가 블라디미르 레닌이 노동절에 노동자들의 시위를 이끄는 모습을 집어넣었던 것이다.

리베라는 레닌 초상을 제거하라는 요청을 거절하고 대신에 에이브러햄 링컨을 그려서 균형을 맞추겠노라고 제안했다. 록펠러는 이 대안을 거절했고, 리베라에게 비용을 완불한 후 건물 출입을 막았다. 그런 다음 록펠러는 이 벽화를 제거할 계획을 세웠다. 대중은 이 벽화를 폭발적으로 지지했다. 피켓 시위가 줄을 이었고, 신문들마다 사설이 실렸다. 리베라도 시청 바깥에서 열린 집회에서 발언을 하기도 했다. 이 벽화를 몇 구역 떨어진 뉴욕 현대미술관MoMA으로 옮기자는 제안도 나왔지만, 1934년 2월에 결국 벽화는 곡괭이로 철거되었다. 같은 해 리베라는 멕시코시티에서 〈인간, 우주의 조정자〉**4.19**라는 새로운 제목으로 그 벽화를 재창작했다. 리베라는 의견이 확고한 미술가의 이상과 관객 사이에서 일어날 수 있는 분쟁에 대해 다소 퉁명스러운 발언을 남겼다. "미술가는 대중의 취향의 수준을 높이려고 노력해야지, 자신의 취향을 설익고 빈곤한 수준으로 떨어뜨려서는 안 된다."

리베라의 공공 미술 프로젝트는 1930년대 이래로 미술가들에게 계속 영향을 끼치고 있다. 비록 어떤 공공 벽화도 리베라 같은 논란을 일으키지는 못했지만 샌프란시스코에는 지금도 건물 벽을 장식하고 있는 벽화들이 수백 점이나 있다. 이 벽화들은 리베라가 퍼시픽 증권거래소, 샌프란시스코 미술 대학, 1939년 세계박람회장(현재는 샌프란시스코 시티 대학)에 세 점의 벽화를 그리면서 시작된 풍요로운 전통의 일부다. 현대의 벽화가 수전 서반테스는 샌프란시스코에 프레시타 아이즈 벽화 미술관을 설립했다. 이를 통해 서반테스는 라틴아메리카 문화유산에 초점을 맞추고, 공동체 기반의 미술 프로젝트를 장려하며, 도심 지역 주민들이 쉽게 접할 수 있는 미술을 제작한다. 이 모든 의제에서 가장 중요한 것은 공동체의 반응이다. 지역 주민들은 벽화의 주제 선정을 돕고 제작에도 협력한다. 서반테스가 지도 미술가로 참여한 프레시타 밸리 시민회관의 정면에 그린 벽화는 상도 받았다. 〈프레시타 밸리 비전〉**4.20**이란 제목의 이 벽화는 회관의 활동을 홍보할 뿐 아니라, 두 명의 10대가 프레시타 공원 근처로 소풍을 나왔다가 살해당한 비극적 사건을 추모하기도 한다. 이 아이들의 얼굴은 문화 공연, 경기 모습, 공동체의 환영 장면 사이에 들어 있다. 이런 벽화 프로젝트가 보여주듯이, 공공장소에 걸리는 미술은 한때 공동체의 일원이던 사람들을 기리며 폭력 범죄와 같은 알려야 할 문제들을 비롯한 공동체와 공감할 수 있는 문제들을 반영할 때가 많다.

토론할 거리

1. 이 장에서는 여러 방식으로 공동체의 중요성을 반영하는 미술 작품을 살펴보았다. 여러분에게 공동체는 어떤 의미인가? 여러분의 공동체에 있는 미술 작

4.20 수전 서반테스, 〈프레시타 밸리 비전〉, 1996, 벽화, 9.1×8.5m, 프레시타 밸리 시민회관, 샌프란시스코

품(예를 들면 건물, 그림이나 조각)을 생각해보라. 그것이 공동체의 중요성에 대한 여러분 자신의 생각을 어떻게 전달하는지(혹은 반박하는지) 토론해보라.

2. 여러분의 관심을 끄는 공공 미술 작품을 조사해보라. 공공건물, 공원, 학교, 대학, 교회 등에 있는 미술을 생각해보라. 그 작품이 논란의 여지가 있다고 생각하는가? 그 이유를 설명하라. 그 미술 작품은 공적 자금을 지원받았는가? 그런 작품들이 공금을 받는 것에 찬성하는가? 그 작품과 이 장에서 논의된 논쟁적인 미술 작품을 비교해보라.

3. 이 장에서 많은 사람들이 노력해서 나온 작품을 골라보라. 그리고 이 책의 다른 곳이나 인터넷을 검색해서 세 점의 각기 다른 협업 작품을 찾아보라(예를 들어 도판 **1.1, 1.125, 2.120**). 협업이 작품에 어떤 식으로 영향을 주는지, 그리고 그 결과물이 얼마나 혁신적이고 감동적인지를 비교해보라.

4.2

영성과 미술

Spirituality and Art

미술이 제작된 이래 아주 오랫동안 고대의 신, 영적 존재, 세계 종교의 신성한 인물들에 대한 믿음은 미술 작품에 영감을 불어넣었다. 미술가들은 이런 작품들을 통해서, 볼 수 없고 좀처럼 이해할 수 없는 어떤 것을 표현하려 노력했다. 이 장에서는 영성이라는 용어를 사용해서 수천 년 동안 신앙이 예술가들을 자극했던 방식들을 살펴볼 것이다. 영성은 타인에 대한 공감, 정신과 신체에 대한 자각, 삶의 의미와 자신이 처한 세계를 이해하려는 바람을 모두 포함한다. 영성은 영감의 원천이자 우리의 믿음을 공유하는 방식이다. 이 장에서는 특정 신이나 신적 존재들이 포함된 미술 작품, 자연계나 조상의 영혼을 묘사한 미술 작품, 영적 세계와의 소통을 담은 미술 작품, 신성한 울림을 지닌 장소, 이렇게 네 개의 넓은 범주를 살펴본다.

4.21 아폴로, 켄타우로스와 라피테스, 제우스 신전의 서쪽 박공에서 나온 부조의 파편들, 기원전 460년경, 대리석, 2.6×3.3m, 올림피아 고고학박물관, 올림피아, 그리스.

신적 존재들

미술가들은 특정 종교의 인물이나 신들에 대한 이야기를 전달해서 그들의 중요성을 알린다. 미술가들이 그리스 신화나 기독교 성경, 불교 경전의 신성한 존재들을 묘사함으로써 그들에게 다가가기도, 기억하기도 쉬워진다.

고대 그리스인들은 미술 작품을 만들어 신을 찬미했다. 도판 **4.21**의 조각들은 제우스 신에게 봉헌된 신전의 삼각형 **박공**에 있던 것인데, 이 신전은 올림픽 경기가 탄생했던 그리스의 올림피아에 있다. 이 장면은 테살리아의 라피테스와 켄타우로스—그리스 신화에 따르면 근처 산에 살았던, 상반신은 인간이고 하반신은 말인 괴물—의 전설적인 싸움을 묘사하고 있다. 라피

테스 왕의 결혼 피로연에서 하객 사이에 있던 켄타우로스는 술을 너무 많이 마시고는 신부와 다른 여인들을 납치하려 한다. 문명인 라피테스는 **이상화**되어 엄격하며 감정을 드러내지 않는 모습으로 묘사된다. 반면에 야만인 켄타우로스는 몸짓이 좀더 극적이고 표정도 포악하다. 시와 의학과도 관련되는 태양신 아폴로는 이 사건의 중심에 서서 격렬한 싸움을 말린다. 그는 이성, 질서, 남성미를 상징하므로 이 장면에 들어맞는 신이다. 술을 마신 켄타우로스는 술의 신 디오니소스와 관련되고 변화, 혼돈 심지어 광기라는 문명과는 정반대 속성을 대변한다.

11세기 유럽의 예술가들은 주로 성경에 나오는 주제와 사건들을 시각화했다. 독일 힐데스하임의 장크트 미하엘 예배당 건축을 감독했던 베른바르트 주교는 문 두 짝을 주문하면서 왼쪽에는 창세기에 나오는 장면을, 오른쪽에는 그리스도의 생애를 묘사하도록 했다. 이 문은

연대기적 순서에 따라, 왼쪽 문 꼭대기에서 시작해서 시계 반대 방향으로 보도록 되어 있다. 패널은 구약에 나오는 사건이 신약에 나오는 이야기와 연관되어 짝을 이루도록 배열되었다.**4.22a-c**

예를 들면, 위에서 세번째 패널에서는 왼쪽 선악과 나무와 오른쪽 생명나무가 짝을 이룬다. 왼쪽 장면에서는 원죄가 저질러지고 있다. 이브는 선악과 나무에 달린 금단의 열매를 받아들여서 아담과 함께 에덴동산에서 고통과 죽음의 세계로 쫓겨난다. 오른쪽에서는, 예수가 못 박힌 십자가, 즉 생명나무로 여겨지는 십자가가, 죄를 용서해달라고 빌며 그리스도를 구세주로 받아들이는 신자들에게 영생을 준다. 가늘고 길며 노쇠한 인물들의 겉모습과 부자연스러운 배치는 외적·물질적 세계 대신에 내적·정신적 주제를 강조하는 기독교의 특징을 보여준다.

불교 미술의 주제는 부처의 일생과 부처가 가르치고 믿은 내용들인데, 이것들은 성불에 이르는 길로 여겨진다. 부처, 즉 깨달은 자는 기원전 563년부터 483년까지

4.22a [위] 힐데스하임 예배당 문의 세부: 에덴동산에서의 유혹

4.22b [오른쪽] 창세기와 예수의 일생 장면을 묘사한 문, 베른바르트 주교가 장크트 미하엘 대 수도원 예배당을 위해서 의뢰함, 1015, 청동, 높이 5m, 돔박물관, 힐데스하임, 독일

4.22c [오른쪽 끝] 힐데스하임 예배당 문의 패널에 묘사된 내용

	구약 성서	신약 성서	
낙원에서 쫓겨남	이브의 창조	나를 만지지 말라	낙원에 들어감
인사	이브가 아담에게 나타남	무덤 곁의 세 마리아	인사
선악과 나무[죄]	유혹과 타락	십자가형	생명나무, 십자가, 구원
심판	아담과 이브의 죄와 심판	빌라도의 예수 심판	심판
하느님과의 결별	낙원 추방	예수의 성전 봉헌	하느님과의 재회
이브의 첫 아들[카인]과 빈곤	아담과 이브의 노동	동방박사의 경배	마리아의 첫째 아들[예수]과 부유
아벨의 희생양	카인[곡식]과 아벨[양]의 제물	예수 탄생	예수, 하느님의 어린 양
절망, 죄, 살인	카인의 아벨 살해	수태고지	소망과 영생

4.23 〈부처의 일생〉, 석비, 굽타 시대, 서기 475년경, 사암석, 높이 104.1cm, 인도 국립박물관, 콜카타, 인도

영적 존재와 조상

아프리카 문화에서 미술 작품은 주로 신과 조상령에 대한 믿음을 나타낸다. 이런 문화의 전통 신앙에 따르면, 물건에는 영적 존재가 깃들어 있어서 문화적 풍습과 신앙, 가족의 유대를 이어가고 지키는 데 일조한다. 흑인의 역사를 파고드는 동시대 미술가들은 자신들의 작품에서 아프리카 전통 예술과 관습, 의례를 언급할 때가 많다.

서아프리카 세누포 사람들의 종교는 '태고의 어머니' 혹은 '태고의 여인'이라고 하는 여성 조상령과 창조신 그리고 자연령과 조상들이 중심에 있다. 이 영들은 은혜를 베풀 수도 해를 끼칠 수도 있다. 이것들은 주로 인간과는 매우 다른 신체 구조를 가진 존재들로 묘사된다. 도판 **4.24**에 나오는 세누포 조각은 머리, 다리, 세부 특징들은 상대적으로 작은 데 비해 팔과 가슴이 과장되어 있다. 아기를 돌보는 모습으로 보아 이것은 여성 조상령 가운데 하나일 것이다. 이러한 '태고의 여인'은 세누포 공동체의 종교적, 역사적 전통을 지킬 책임이 있는 성인 남성의 수호령 역할을 했을 것이다.

아프리카 전통 문화에서 기능적인 물건은 때때로 지위의 상징으로 존경을 받는다. 특정 계급의 사람들은 지팡이, 가면, 심지어는 나무 의자 등의 물건들을 사용함으로써 권위를 획득하므로 오직 그들만이 그런 물건들을 소유할 수 있었다. 콩고 민주공화국에서 온 이 의자는 응옴베 족장이 소유했던 물건이다 **4.25**. 이 의자는 통나무(다리의 가로보를 제외하고)로 조각되었고 유럽에서 들여온 황동과 철제 압정으로 장식되었다. 그 자체로 품위와 위엄의 상징인 이 의자에는 좌석의 위와 아래에 남성과 왕족을 암시하는 삼각형 모양의 **갈매기무늬**가 들어 있다. 한 사람이 평생 사용한 이런 의자는 사용자가 죽은 후에는 영혼의 안식처라는 또다른 의미가 더해

4.24 엄마와 아이 상, 19세기 말에서 20세기 중반, 나무, 높이 63.5cm, 클리블랜드 미술관, 오하이오

네팔과 북인도에서 살았던 싯다르타 고타마란 이름의 힌두 왕자였다. 도판 **4.23**의 대형 **석비**는 부처의 일생을 보여준다. 맨 아래 부분에서는 어머니의 오른쪽 옆구리에서 나왔다는 부처의 기적적인 탄생을 볼 수 있다. 탄생 장면 위의 두번째 부분은 부처가 힘과 윤회를 상징하는 자세로 땅을 짚어 깨달음의 순간을 나타낸다. 세번째 부분에서는 법륜을 뒤로한 채 가부좌와 합장을 하고 처음으로 설법을 하는 부처를 볼 수 있다. 조각의 맨 윗부분에는 누워서 열반에 이른 부처가 보인다. 석비의 측면을 따라서는 성인이 되기 위해 왕자의 삶을 버리기로 결심한 서른 살 이후의 주목할 만한 순간들을 조각한 작은 장면들이 있다.

4.25 응옴베 의자, 20세기 초, 나무·황동·철제 압정, 60.2×33.6×60.3cm, 국립 아프리카 미술관, 스미소니언 협회, 워싱턴 D. C.

아프리카 미술이나 원시 미술을 모방할 생각은 없다. 하지만 그것이 가진 힘에 관심이 있고 그런 종류의 힘이 내가 만드는 작품을 통해 잘 전달되었으면 한다. 여기서 힘은 나와 재료 사이에서 일차적으로 일어나고, 그다음에는 관객과 마지막 결과물 사이에서 일어나는 소통을 뜻한다.

4.26 베타이 사, 〈조상령 의자〉, 1992, 채색 나무·유리 플라스틱·철·덩굴, 152.4×116.8×81.2cm, 스미스 대학 미술관, 노스햄턴, 매사추세츠

진다. 조상들이 세워놓은 부족의 유대와 풍습을 유지하는 것은, 신과 거의 동일시되던 족장에게는 특히 중요한 일이었다. 따라서 이러한 의자는 사후에도 소유자의 지위와 가치를 상기시키는 기념물이 되었다. 이런 물건은 대물림되거나 사후세계에서 지배자와 함께하도록 조치되기 때문에, 소유자의 일생을 떠올리는 유형의 기념물로써 다음 세대로 전달되었다.

아프리카계 미국인 현대 미술가 베타이 사 Betye Sarr(1926~)는 개인과 집단의 정체성이라는 주제를 탐구하다가 아프리카 사람들의 전통에 중요한 영향을 미친 몇 가지 주제를 채택했다. 사는 흑인 문화에 남아 있는 아프리카 전통을 조사하면서 '제마이마 아줌마'(백인에게 아첨하는 흑인여자) 같은 인물로 상징되는 **고정관념**에 도전한다. 사는 종교적 믿음과 경외의 대상들에 지속적으로 관심을 쏟고, **부두교**와 영혼 숭배의 전통 속에서 이미지와 착상을 발견한다. 그녀의 조각 제목 〈조상령 의자〉 **4.26**는 어떤 물건이 후대에도 계속 발휘할 수 있는 힘을 전달한다. 유럽산 압정과 제작 기술이 포함된 도판 **4.25**의 응옴베 의자와 마찬가지로, 사의 의자는 대조적인 재료와 방법이 결합되어 있다. 유럽식 다리와 좌석 그리고 등받이는 잔가지를 다듬지 않은 채 물감, 뼈, 유리, 철로 장식해서 만들었다. 사는 이렇게 말했다.

신과의 소통

신과의 소통은 여러 문화에서 중요한 주제였다. 어떤 문화에서는 특별한 개인이 사람과 신 사이에서 중재자 역할을 한다. 기독교의 성인과 신화 속 인물들은 신들과 소통하면서 역할 모델을 제공하고 사람들에게 종교 관습을 가르친다. 어떤 문화권에서는 지배자가 신적 존재와 직접 소통하거나 초자연계를 다녀오는 장면이 묘사되기도 했다. 이런 종류의 상호작용을 보여주는 미술

4.27 나람–신 석비, 기원전 2254~2218년경, 핑크색 사석, 2×1m, 루브르 박물관, 파리

작품들은 신에게서 은총이나 가호를 받은 지배자들이 높은 지위에 오를 자격이 있다는 믿음을 사람들에게 심어줌으로써 지배자들의 권력을 강화해준다.

인간과 신의 상호작용은 나람–신 **4.27** 석비의 핵심이다. 기원전 2254년에서 2218년경에 중앙 메소포타미아(현대 이라크의 일부)를 지배했던 아카드의 왕 나람–신은 종교 지도자이자 군사 통치자였다. 그의 석비는 아카드군이 룰루비 부족을 무찌른 승리를 기념하는 것이다. 아랫부분은 산에서 치른 전투의 흔적을 보여준다. 윗부분에는 승리를 거둔 나람–신이 정상 부근에 서 있는데 뿔 달린 투구와 다른 인물보다 상대적으로 더 큰 크기를 통해서 그가 중요한 인물임을 강조한다. 태양신은 인간의 모습이 아니라 강한 햇살 모양으로 상징적으로 나타난다. 태양신과 최대한 근접한 나람–신의 자리는 그의 지고함, 집단에서의 신적 지위를 증명한다. 특히 최근에 거둔 승리를 고려하면, 그가 신의 승인을 받았다는 것을 보여준다. 고대 근동에서는 사람과 신의 관계가 밀접했다. 인간은 불완전해서 더 높은 존재의 도움을 필요로 하므로, 신을 즐겁게 하기 위해 기도를 하고 의례와 제물을 바쳤다. 공동체를 대표하는 신적 존재로서 나람–신과 같은 지배자는 왕국의 지속적인 번영을 위해 초자연계와 우호적인 관계를 유지해야 했다.

중세 때 동방 정교회에 속한 기독교인들은 **성상**에 헌신의 중심이자 영감의 원천인 신성한 인물들을 묘사했다. 사람들은 성상이 신과 소통할 수 있고, 때로는 기적을 가져온다고 믿었다. 성상은 대부분 나무판에 그린 것이라 가지고 다닐 수 있었으며 교회의 예배실 칸막이에 부착되기도 했다. 일반인들은 역시 휴대용 성상을 접할 기회가 더 많았다. 성상은 또한 비잔티움에서 러시아처럼 먼 곳까지 전파되어 기독교 신앙이 확산되는 데 기여했다. 성상은 그 자체가 신성한 것으로 숭배되지는 않았지만, 신과 가깝고 선을 전파하는 사람들을 성스럽게 묘사하여 뜨거운 존경의 대상이 되었다.

정교회는 성상의 형태와 내용이 전통적인 규칙을 따라야 한다고 요구했다. 그 결과 각각의 그림은 독특했지만, 성상들끼리는 유사성을 갖는다. 즉 황금색 바탕에 **선적 외곽선**으로 **양식화**되었지만 그럴듯한 자세 등이 공통적인 요소였다. 성상의 인물들은 누가 보든지 알아볼 수 있는 것이 중요했다. 그래서 성모와 성자는

과 극적인 빛의 강조—조각상 뒤에서 나오는 금동 빛살과 조각 위에 숨겨진 창문에서 떨어지는 빛을 사용했다—는 **바로크** 양식의 전형이다. 베르니니는 조각의 세부사항에 엄청나게 주의를 기울였다. 전체 모습은 구름 속에서 벌어지는 것처럼 보이며, 천사는 성 테레사 위에 바짝 붙어서 맴돈다. 대리석은 각기 다른 질감을 내게 했다. 부드러운 피부, 얇게 비치는 천, 몸에 달라붙는 옷감, 성인들이 입는 두꺼운 모직 수녀복 등이 그러하다. 정확하고 신빙성 있는 세부사항이 과장

4.28 〈블라디미르의 성모〉, 12세기, 패널에 템페라, 78.1×54.6cm, 트레차코프 미술관, 모스크바

4.29 잔로렌초 베르니니, 〈테레사의 법열〉, 1647~1652, 다색 대리석·도금·청동·노란색 유리·프레스코와 치장 벽토, 높이 1.4m(인물만). 코르나로 예배당, 산타 마리아 델라 비토리아, 로마

항상 성스러움을 나타내는 후광을 두른 모습으로 나타난다. 〈블라디미르의 성모〉**4.28**에서는 마리아의 덕성을 강조하고 있다. 여기서 마리아는 얼굴을 예수에게 대고 있는 '자애심 많은 성모'로 묘사되었다. 콘스탄티노플에서 제작된 이 성상의 목적은 소장된 도시(1395년 이래로 모스크바에 소장되었다)를 축복하고 수호하려는 것이었을 수도 있다. 얼굴만 원작이고 패널의 나머지는 사람들의 손에 손상되어 다시 그린 것이다.

잔로렌초 베르니니 Gianlorenzo Bernini(1598~1680)의 〈성 테레사의 법열〉**4.29** 역시 기독교 미술 작품으로서 신앙심과 경외감을 불러일으킨다. 이것은 이탈리아 로마의 산타 마리아 비토리아 교회에 있는 코르나로 가문 장례 예배당을 장식할 목적으로 1647~1652년 사이에 제작되었다. 이 거대한 대리석 조각(3미터가 넘는다)은 아빌라의 성 테레사가 본 환상을 묘사하고 있다. 테레사는 곧 천사의 화살을 맞고 신의 사랑으로 가득 채워지려는 참이다. 이 작품에서 연극 무대 같은 배경

되게 묘사된 신앙심과 결합됨으로써, 당시에 가톨릭 교회가 그리스도와 강한 개인적 관계를 정립한 신자들을 새롭게 강조하고 있음을 보여준다. 베르니니의 조각에서는 독실한 신자들이 따라야 할 성 테레사의 열렬한 신앙심이 넘쳐흐르고, 이를 통해 신자들은 그리스도의 **수난**을 다시 체험하게 된다.

베르니니의 기독교 미술 작품에서는 천사가 지상의 성 테레사를 찾아 내려온다. 반면에 메소아메리카의 지배자는 이 세계에서 다른 세계의 문턱을 넘어가는 능력을 소유한 자이다. 올메크 부족의 지도자들은 공개 의식이 치러지는 동안 '제단', 즉 왕좌에 앉아 있었다. 도판 **4.30**의 멕시코 라 벤타의 올메크 지역에서 발견된 제단에는 동굴에서 빠져나오는 지배자가 보인다. 그는 밧줄을 손에 쥐고 있는데, 이 밧줄은 제단을 감아 돌며 뒤쪽까지 뻗어나가, 앉아 있는 모습으로 조각된 몇몇 죄수들의 목에 감겨 있다. 이 제단에 있는 모든 요소는 올메크의 창조 신화와 믿음 체계에서 중요한 모티프를 보여준다. 동굴은 이전 세계 또는 지하 세계로

부터 지금 여기로 나오는 접근 지점이다. 이 사람 머리 위에 새겨진 무늬는 동굴 자체가 눈, 코, 이빨을 가진 살아 있는 존재임을 가리킨다. 입구는 이 땅 괴물의 턱에 해당한다. 동굴은 자궁과 같은 탄생의 장소로 여겨졌고, 그래서 마치 모든 생명이 지배자에게서 유래되듯이 지금, 모습을 드러내고 있는 인물과 결합하여 인간의 탄생을 의미한다. 손에 쥔 밧줄은 그에게 죄수들을 붙잡아 통제할 힘이 있다는 것을 보여준다. 이 죄수들은 전체 공동체의 지속적 번영을 위해서 신을 달랠 제물로 바쳐질 것이다.

영적 세계와 그것이 사람들에게 미치는 영향은 역사가 기록되기 전부터 다양한 방식으로 표현되었다. 남프랑스 라스코 동굴 벽에 그려진 새머리 인간은 **구석기** 시대에 인간이 묘사된 희귀한 사례다**4.31**. 이 경우에는 인간, 코뿔소, 들소 사이의 상호작용에 관한 특정한 이야기를 하기 위해서 사람을 그리는 것이 중요했는지도 모른다. 이 형상은 누워 있는 것처럼 보이므로, 어떤 짐승에게 받혀 죽었음을 의미하는 것 같기도 하

4.30 제단 4, 라 벤타, 기원전 800년경, 현무암, 높이 150.4cm, 파르크 무세오 라 벤타, 비아에르모사, 타바스코, 멕시코

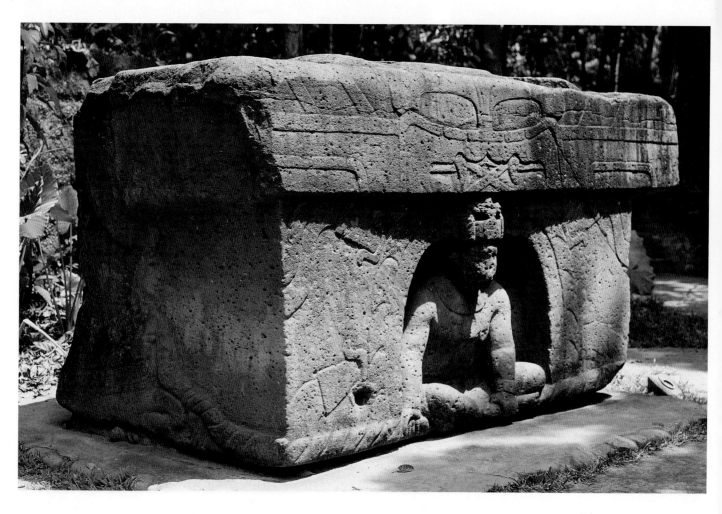

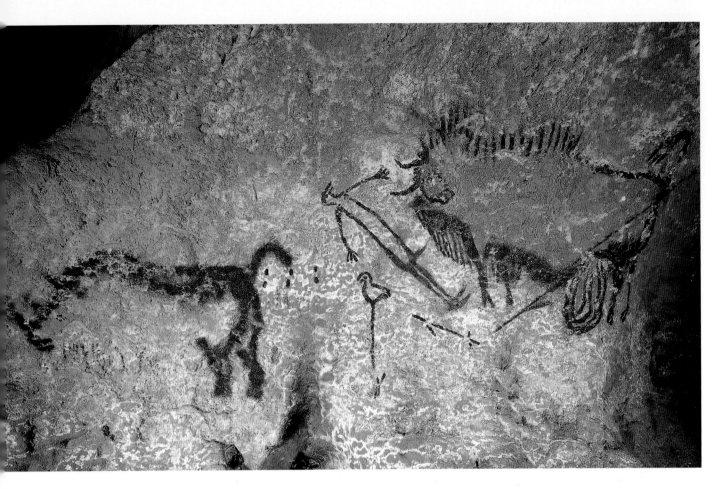

4.31 코뿔소·새머리 인간·내장을 빼낸 들소, 기원전 17000~15000년경, 석회암에 그림, 라스코 동굴, 도르도뉴, 프랑스

수난passion : 예수 그리스도의 체포·재판·처형 그리고 그 과정에서 겪은 고난.

구석기paleolithic : 250만 년부터 1만 2천년 전까지에 이르는 선사 시기.

주술사shaman : 영적 세계와 직접 소통하는 능력을 가졌다고 여겨지는 사제.

다. 그런데 이 사람은 새의 머리를 갖고 있다. 그는 보이지 않는 영적 세계와 물질적인 인간 세계 사이에서 중재자 역할을 하는 주술사일 수도 있다. **주술사**는 치료를 위해서 혹은 사건을 통제하기 위해서 마술을 사용한다. 동물이나 새 가면을 썼다는 것은 주술사가 신들린 상태에 있음을 가리킨다. 주술사는 이런 상태에 들면 다른 존재가 되어 공동체에 신의 속성을 가지고 온다. 그러므로 인간의 몸에 새의 머리를 달아 묘사한 것은 그가 새나 새의 신이 되고 있음을 보여주려는 것일 수도 있다. 따라서 이 그림은 필시 의례나 의식으로 기능했을 것이다.

성소

우리 모두에게는 영혼을 치유하는 장소가 있다. 산이든, 해변이든, 가족과 함께하는 저녁 식탁이든, 연대감과 평화를 느끼게 하는 장소들이 있다. 어떤 작품은 사적인 침거나 공동의 예배가 이루어지는 장소를 경외, 부활, 명상의 장소로 재현한다. 미술가와 건축가는 이런 장소들을 표시하고 그곳의 경험을 전달함으로써, 그러한 장소들이 자연이나 종교 혹은 공동체와 연결되어 있다는 느낌을 전해준다(상자글: 무엇이 장소를 신성하게 만드는가, 478쪽/ Gateways to Art: 마티스, 482쪽 참조).

모스크는 이슬람교인들이 알라에게 기도하기 위해 모이는 사원이다. 모스크는 대체로 도시 안에서 가장 큰 건축물이기 때문에, 학교나 병원으로도 사용되면서 공동체에서 중요한 역할을 해왔다. 이스파한(현재의 이란)의 이맘 모스크에는 마당과 네 개의 이완iwan, 즉 궁륭식 입구가 있다. 시민들에게 기도 시간을 알리는 커다란 탑(미나레트)이 도시 위로 솟아 있다. 이슬람 건축의 독특한 특징인 첨두 아치가 미흐라브mihrab, 이완, 그리고 모스크 전체를 잇는 장식 많은 통로의 윗부분을 왕관처럼 덮고 있다. 중앙 마당에는 기도 전에 몸을 정결히 하는 커다란 못이 있다. 이슬람 교도들은 하루에 다섯 번 메카 방향을 향해서 기도를 해야 한다. 메카 쪽을 향한 벽(키블라qibla) 안에 위치한 특별 기도실(미흐라브)은 신자들에게 기도를 드릴 올바른 방향을 알려

무엇이 장소를 신성하게 만드는가

라스코의 **선사** 동굴과 로마의 **카타콤**처럼 사람들이 반복해서 찾는 장소는 분명 그 장소를 사용한 사람들에게도 중요한 것이었다. 또한 기념이나 종교적 목적으로 지어진 장소들이 미술 작품으로 장식되면, 그곳의 신성한 본질은 새로운 차원을 띠게 된다.

남프랑스의 라스코 동굴 벽**4.32a**은 기원전 1만 7000년에서 1만 5000년 사이에 그려졌다. 벽의 한 부분이 동물 그림으로 빼곡히 채워져 있다**4.32b**. 동굴 벽을 이토록 많은 이미지들로 공들여 장식했다는 것은 일상적인 근거지에서 만나는 동물의 묘사가 엄청나게 중요했다는 의미다. 가장 섬세한 그림은 폭 20미터, 높이 4.8미터인 주 동굴 안 황소의 방**4.32b**에 있다. 이 방은

이 단지에서 멀리 떨어진 벽에 그려진 도판 **4.31**(477쪽 참조)의 그림과는 달리, 동굴 입구 근처에 위치한다. 이름에서 알 수 있듯이, 이 방은 수많은 황소—그중 하나는 길이가 4.5미터를 넘는다—의 윤곽과 **사실적** 세부사항으로 장식되어 있다. 이 부분에 그림들이 겹쳐져 있는 것으로 보아, 사람들이 이곳을 반복적으로 방문했고, 오랜 시간에 걸쳐 장식이 이루어졌으며, 이곳에 그림들을 그리는 게 중요한 일이었음을 알 수 있다. 그림들은 이 동굴을 드나들던 사람들에게 이곳이 신성한 장소라는 표시를 하고 있는 셈이다.

라스코 동굴에 그림을 그린 사람들은 표기 체계가 없었기 때문에, 우리는 이미지에 얽힌 이야기를 그림 자체로부터 추론해야만 한다. 선사 시대의 동굴 그림은 이미지의 목적을 그럴듯하게 이야기해줄 뿐만 아니라, 사냥을 가르치고, 주술적 혹은 의례적 관습(새머리 인간이 보여주듯이)을 표현하는 데 사용되었을지도 모른다. 라스코 동굴과 유사한 그림이 프랑스의 여러 곳과 스페인에서도 발견되면서, 이 그림들이 여기저기로 이동하는 사람들이나 같은 생각을 가졌던 사람들의 광범위한 문화적 관습의 일부였음을 알게 되었다.

중요한 장소나 성소에 그림을 그리는 문화는 2세기에서 4세기 사이에 이탈리아 로마에 건설된 카타콤에서도 발견된다. 길이가 96~145킬로미터 정도이며, 고대의 유해 400만 구를 수용하는 지하 터널인 카타콤은 로마인들의 성소였다. 또한 각기 다른 종교를 신봉하는 사람들이 조상의 묘소를 찾아 이곳에 왔다. 로마인 이교도들은 죽은 사람들을 화장하거나 매장했는데, 그중에서 유대인과 기독교인들은 특히 매장을 중시했다. 카타콤은 또한 기독교인들의 모임 장소, 종교 의식용 사원, 그리고 도피자들의 은신처로도 사용되었다.

라스코 동굴처럼 카타콤에는 각기 다른 유형의 장소에 그림들이 있다. 카타콤에서는 **프레스코**화가 매장지와 회합 장소를 모두 장식한다. 모두 세 가지 신앙을 가진 로마 인들은 같은 이미지를 보더라도, 관람자의 종교에 따라 성찬 장면이나 목자와 같은 특정 주제를 다르게 받아들인다. 예를 들어, 프리실라 카타콤에 있는 기독교 프레스코의 가운데 인물은 기도하는 자세로 서 있다**4.33b**. 이교도 미술에서도 이런 자세가 나오지만, 그 형상을 신에게 기도하는 것으로

4.32a 라스코 동굴의 도면, 도르도뉴, 프랑스

4.32b 황소의 방, 석회석 바위에 안료, 라스코 동굴, 도르도뉴

프리실라의 카타콤

북
동
서
남

벨라타의
작은 방

입구

선사prehistoric : 문자가 발명되기
이전에 인간이 존재하던 시기.
카타콤catacomb : 시신을 매장하거나
추모하는 데 사용되었던 지하 터널.
사실적realistic : 겉모습을 가능한 한
정확하게 표현하려는 미술 양식.
프레스코fresco : 갓 바른 회반죽 위에
그림을 그리는 기법. 이탈리아어로
신선하다는 의미.

33a (가장 오래된 지역의 주 지하
도로 통하는) 칼리스투스 카타콤,
평면도와 단면도, 2세기, 로마

33b 프리실라 카타콤, 2세기와
세기, 비아 살라리아, 로마

이해하는 기독교인들과는 다른 의미를 갖는다. 이 기도하는
사람처럼 종교가 다른 신자들에게도 익숙한 이미지를
사용하는 것은 잠재적 신자들을 기독교로 개종시키는 데
도움을 주면서도, 기존의 신자들에게는 명확한 메시지를
전달할 수 있기 때문이다.

준다.

모스크의 벽은 이슬람 건축에서 공통적으로 발견되는 정교한 푸른 타일과 서체, 나뭇잎 디자인으로 장식되었다. 복잡한 이슬람식 기하학 무늬의 우아한 사례는 모스크로 난 이완 입구의 무카르나스muqarnas라는 벌집 디자인에서 찾아볼 수 있다4.34. 무카르나스는 원래 성인의 무덤을 덮는 데 사용했던 장식이다. 첨두 궁륭 안에서 무카르나스의 형태는 작은 돔이 줄지어 층층이 늘어서 있는 모습이다. 한 설명에 따르면, 무카르나스는 "회전하는 천상의 돔"을 상징함으로써 공간을 신성하게 만들어준다.

4.34 주 출입구(이완), 마스지드이샤, 17세기 초, 이스파한, 이란

어떤 장소를 신성하게 여기는 것은 일본의 오랜 종교 신도神道에서도 공통적으로 나타난다. 신도는 태양, 산, 물, 나무와 같은 자연의 요소들과 복이 관련되는 방식을 강조한다. 기독교나 이슬람교와 달리, 신도는 지금 그리고 여기에 초점을 맞추고 자연 자체를 신으로 숭배한다. 예를 들면 신도에서는 산을 신성한 대상으로 인식하는데, 산이 쌀을 재배하는 데 필요한 물을 공급해주기 때문이다. 산을 직접 숭배한 적도 있지만, 시간이 지나면서 사당을 지어 특정 지역이나 공동체에게 중요한 신(가미かみ)을 모시는 장소로 삼았다. 이세 신궁伊勢神宮과 같은 장소들은 돌담을 둘러친 작은 돌무더기에서 시작되었던 것이 점점 커져 건물, 담장, 대문을 갖추게 된 것이다.

이세 신궁은 태양을 상징하는 여신 아마테라스 오미가미에게 봉헌된 일본 전역의 수많은 사당 가운데 하나다. 주민들은 이 사당을 찾아 여신에게 참배하고 도움을 청한다. 현재 이곳에는 단순한 설계와 천연 재료로 만든 **A자형 구조**의 목조 건물이 위풍당당하게 자리잡고 있다4.35. 자연이 순환하듯 사당도 새로워져야 한다. 690년 이후로 이세 신궁은 20년마다 특별한 제사와 함께 재건되었다. 제사에서는 가미와 젯밥을 나누어 먹는데, 이렇게 해서 음식을 먹는 일상적 행동에도 의례의 의미가 깃든다.

미국 텍사스 휴스턴에 있는 로스코 예배당은 모든 신앙인에게 열려 있다4.36. 예배당 내부의 **팔각형** 벽에는 러시아에서 태어나 미국으로 이주한 **추상표현주의** 미술가 마크 로스코Mark Rothko(1903~70)의 그림 열네 점이 걸려 있다. 로스코는 이 예배당을 설계하면서 건축가와 긴밀하게 작업했다. 그는 그림들이 바닥에서 어느 정도 떨어진 위치에서 은은한 조명을 받으며 한 무리로 보이기를 원했다. 이곳을 찾는 관람자들을 감싸 일상적 경험을 초월하는 환경을 만들고자 한 것이다.

로스코 예배당의 캔버스에는 고동색과 진자주색에서 검은색에 이르는 제한적이고 어두운 색채의 팔레트가 사용되었다. 색면은 강렬하고 힘이 있으면서 고요하고 관조적인 분위기를 자아낸다. 본질적으로 영적이지만 특정 종교의 경험이나 교리와 엮이지 않은 보편적 진리를 표현하는 가장 단순한 수단을 찾고자 했던 로스코의 탐구가 이 예배당에서 정점을 이룬다.

A자형 구조A-frame: 들보를 정렬시켜서 구조적으로 지탱하도록 만든 고대의 형태로 건물의 모양이 대문자 A를 닮음.
팔각형octagonal: 여덟 개의 면을 가진 것.
추상표현주의abstract expressionism: 비재현적 이미지를 사용해서 강렬한 감정을 전달하는 기능을 특징으로 하는 20세기 중반의 미술 양식.

4.35 이세 신궁, 터는 4세기로 거슬러올라감, 1993년에 재건됨, 미에 현

로스코 예배당은 숭배와 예배의 성소이며 공연과 학술 강연 장소이자 방문객들이 로스코의 그림과 건축이 어우러지는 경험에 푹 파묻혀 관조하는 공간이 되었다.

4.36 로스코 예배당, 1966~1971, 메닐 컬렉션, 휴스턴, 텍사스

Gateways to Art

마티스의 〈이카로스〉: 컷아웃 도안

프랑스의 미술가 앙리 마티스Henri Matisse(1869~1954)는 컷아웃Cutout(종이 오리기) 기법을 사용해 미술 작품을 완성했을 뿐만 아니라 여러 **매체**의 작품을 구상하는 데 활용하기도 했다. 〈이카로스〉**4.38**는 컷아웃으로 도안을 하고 **스텐실**로 판화를 찍어 책으로 제작되었다. 말년에는 컷아웃을 활용하여 건물의 실내 전체를 디자인하기도 했다.

1941년 마티스는 장암 수술 후의 회복기에 모니크 부르주아라는 간호사의 간병을 받았다. 이후에 부르주아는 수녀가 되었는데 마티스에게 프랑스 지중해 근처 방스에 있는 수녀원에 예배당을 지어달라고 부탁했다. 마티스는 제안을 수락했고 1948년부터 1951년까지 로자리오 예배당에서 작업을 했다.

마티스는 로자리오 예배당을 자신의 걸작으로 여겼다.**4.37** 이곳에다 미술가로서 평생 발전시켜온 형태와 색채에 대한 관심을 결합했고, 컷아웃 작업 방식에서 가져온 요소들을 구체화해서 선적인 형상과 대담한

4.37 앙리 마티스, 로자리오 예배당, 1948~1951, 방스, 코트다쥐르, 프랑스

38 앙리 마티스, 『재즈』에 나오는 〈이카로스〉, 1943~1947, 지면 크기 ◯.8×32.7cm, 뉴욕 현대미술관

◯닉를 강조했다. 그는 예배당 전체 디자인을 계획했다. ◯물부터 스테인드글라스, 채색 벽타일을 포함하는 내부 ◯식, 가구까지 모두 디자인했다. 공간의 내부는 밝고, ◯얇고, 고요하다. 지중해의 빛이 세 짝의 스테인드글라스 ◯문을 통해서 예배당으로 들어와 밝은 색채의 흐름으로 ◯뀐다. 마티스는 이처럼 아름다운 창문을 굽이치는 ◯로잉처럼 보이게 했다. 컷아웃에서 볼 수 있듯이, 창문의 ◯태에 영감을 준 것은 여러 해 동안 강조했던 간결한 ◯채 사용이었다. 〈이카로스〉처럼 예배당 창문에는 ◯한된 **팔레트**가 사용되었다. 〈이카로스〉에서는 대담한 ◯랑·노랑·빨강을 사용했지만, 스테인드글라스에서는 밝은 ◯랑과 강한 파랑(태양과 바다를 재현)을 그보다 약간 은은한 ◯록(나무나 이파리 형태에)과 함께 썼다.

벽에는 순백색 도자 타일을 붙였고, 그 위에 검은색 ◯곽선으로만 된 드로잉을 찍어 넣었다. 이 부분에는 구름과 ◯은 자연 형태와 더불어 성경에 나오는 장면들을 상징하는 ◯물들에 대한 습작, 기독교 신앙과 관련된 상징들이 ◯사되어 있다. 깔끔한 선과 기하학적 형상으로 디자인된 ◯구로는 십자가와 촛대가 달린 제단이 있다. 이 예배당에는 ◯빛과 색채의 선별적 사용, 컷아웃에서 영감을 얻은 형상에 ◯한 대담한 강조, 드로잉과 조각에 대한 사랑과 같은 마티스 ◯미술의 정수가 망라되어 있다.

토론할 거리

1. 영성을 다루는 세 점의 미술 작품(이 책의 다른 장이나 여러분의 공동체, 혹은 여러분이 알고 있는 다른 사례에서)을 찾아보라. 그것들은 이 장의 어떤 범주와 들어 맞는가? 그것들이 이 부분의 어떤 것과도 맞지 않는다면, 어떤 범주에 만들 것인가?

2. 이 장에 나오는 성소들을 다시 생각해 보고 나서 여러분에게 중요한 건물, 공공장소나 조각에 대해서 생각해보라. 다른 사람들과 토론하기에 적당하고 개인적으로 중요하며 여러분의 자의식과 깊이 연관된 장소나 미술 작품을 골라보라. 그것을 가능한 한 모두(장소의 기능, 그곳에서 하는 일, 그것과 비슷하게 생긴 것, 그곳에 있을 때의 느낌, 다른 사람도 그 장소에서 비슷한 경험을 하는지 여부 등) 기술해보라. 여러분의 사적인 성소에 익숙하지 않은 사람들과 어떻게 하면 여러분의 경험을 가장 잘 공유할 수 있는지 생각해보라.

3. 이 장에서는 거대한 공동체에서 더 나아가 전 세계적으로 많은 추종자들에게 신성시되었던 장소를 만나보았다. 성소들은 주로 자연과 조화를 이루고 기하학적 형태라는 특징을 이루며 신성한 상징들을 포함하기도 한다. 여러분의 장소에도 이런 요소들이 있는가? 여러분이 선택한 장소가 자신에게 중요한 감정 그리고/또는 육체적 속성을 반영하도록 노력해보라.

매체 medium(media) : 미술가가 미술 작품을 만들기 위해서 선택하는 재료.
스텐실 stencil : 견본에 구멍을 뚫어 잉크나 물감이 도안대로 찍히도록 만든 형판.
팔레트 palette : 미술가가 사용하는 색의 범위.

4.3

미술과 삶의 순환

Art and the Cycle of Life

우리 인간의 운명은 참으로 기이하다! 누구나 짧게 이 세상을 방문할 뿐이다. 방문하는 목적도 그저 짐작할 뿐이다. 하지만 일상의 관점에서 확실한 사실이 있다. 우리가 남을 위해서 이 세상에 존재한다는 것이다.

– 알베르트 아인슈타인, 노벨 물리학상 수상자

아주 이른 시기부터 21세기까지 인간의 문화는 존재에 대한 근원적인 문제를 깊이 성찰해왔다. 우리는 어디에서 왔는가? 죽으면 어떻게 되는가? 죽음 너머에는 무엇이 있는가? 당연히 이러한 끈질긴 성찰은 미술 작품의 주제가 되곤 했다.

이 장에서는 미술가들이 삶의 순환을 탐구했던 방식들을 살펴볼 것이다. 시각 예술가들은 인간 존재의 시작만큼이나 헤아릴 수 없고, 아이의 출생만큼이나 기적적이며, 자연의 힘과 시간의 경과만큼이나 영속적이고, 죽음의 종지부만큼이나 압도적인 문제들을 다루어 왔다. 이 장에서 소개하는 미술 작품들은 이런 테마를 다루는 다양한 방식들을 보여준다. 삶의 신비를 살피는 작업은 신화적 형태를 띠기도 한다. 삶의 시작과 끝, 그리고 그 사이에서 일어나는 일들을 직접 설명하는 서사와 묘사의 형태를 띠기도 한다.

삶의 시작과 가족의 유대

문명의 시작과 인류의 창조를 다룬 이야기들은 전 세계 문화권에서 발견된다. 창조 신화는 삶 자체와 마찬가지로 지성으로는 이해할 수 없는 개념을 파악할 수 있게 도움을 준다. 아이의 탄생 과정을 말해주고 우리

4.39 제기, 13~14세기, 테라코타, 높이 25cm, 오바페미 아울로워 대학교 미술관, 이페, 나이지리아

가 어떻게 가족 구성원과 연결되는가를 강조하는 이야기들 역시 중요하다. 이런 주제를 다룬 미술 작품은 공동체 전체의 믿음을 담고 있다.

많은 창조 신화는 신과 인간이 거주하는 영역을 구분한다. 서아프리카의 요루바 부족이 만든 제기**4.39**는 그들 문화의 창조 개념과 왕들의 기원 및 권위를 문자적, 은유적으로 보여준다. 이 그릇은 요루바 부족의 신화에서 신성하게 여기는 도시 이페(지금의 나이지리아에 있다)에서 제작되었다. 이페는 '세계의 배꼽'이라고 불리는데, 신화에 따르면 이곳에서 사람이 창조되고 왕위가 시작되었다고 한다. 요루바 왕들의 혈통은 이페의 최초

4.40 곡식의 신을 출산하는 틀라솔테오틀, 1500년경, 아즈텍 화강암 조각, 20×12×14.9cm, 덤바턴 오크스 박물관, 워싱턴 D. C.

지배자까지 거슬러올라간다. 도판 **4.39**에 나오는 그릇의 맨 윗부분은 신체의 초점이자 외부와 내부를 연결하는 구멍인 배꼽을 묘사한다. 그릇의 둥근 모양은 과일이나 임신한 여성 혹은 지구 자체를 닮아서 인간 출생의 생물학적 관련성을 더 강하게 부각시킨다. 그릇 측면의 뱀처럼 생긴 형태는 탯줄을 닮았다. 지구, 재생, 부활을 연상시키는 뱀은 직사각형 모양의 집 안에 있는 인간과 결합된다. 이와 같은 그릇은 의례 절차에 따라 깨뜨렸다. 안에 든 제물을 땅 속으로 흘려보내 탄생과 재탄생의 순환에서 중요한 역할을 수행하도록 하는 것이다.

중앙 멕시코의 아즈텍과 같은 몇몇 문화에서는, 불가사의하지만, 인간의 생명이 육체적으로 시작되는 시점을 드러내는 것이 중요했다. 아즈텍 문화에서 출산하는 여성은 나라를 위해 참전하는 여성 전사로 간주되었다. 출산중에 사망한 여성들은 전장에서 죽은 남성들과 똑같이 존경을 받았고 영웅들과 똑같이 양지바른 무덤에 묻혔다. 대지의 어머니이자 출산의 여신 틀라솔테오틀은 임종에 다다른 사람들을 찾아다니며 그들의 죄를 빨아들이거나 먹어치워서 '오물을 먹는 자'로 알려져 있다. 이 여신은 병을 치료하기도 하지만 병의 원인이 되기도 한다. 틀라솔테오틀 여신의 돌 조각상 **4.40**은 출산을 묘사한 것이다. 여신의 찡그린 얼굴은 해골을 닮았고, 여신의 몸에서 아주 작은 크기로 축소된 어른이 나온다. 틀라솔테오틀처럼 아즈텍 부족이

숭배했던 여신들은 이중적인 성격을 지녔다. 생명을 주기도 하지만, 강하고 무시무시해서 공포의 대상이 되기도 했다.

틀라솔테오틀 조각상이 출산을 상징적으로 재현한다면, 네덜란드의 미술가 리네커 데이크스트라 Rineke Dijkstra (1959~)는 《어머니》연작에서 출산의 현실을 있는 그대로 보여준다. 〈줄리〉**4.41**는 분만한 지 한 시간밖에 안 된 어머니와 막 태어난 아기를 포착했다. 미술가는 대부분이 기대하는 엄마와 아기의 이미지를 깨뜨리는 시점과 방식을 택했다. 엄마와 아기는 차갑고 아무 특징이 없는 벽을 등지고 서 있다. 이들이 놓인 장소는 어쩌면 엄마와 아기 모두가 느낄지도 모르는 취약함이나 충격까지 삭막하게 노출시킨다. 데이크스트라는 여인의 일생에서 내밀하고 개인적이라 할 수 있는 순간을 공개한 것이다. 친구 아이의 출생을 지켜보고 영감을

4.41 리네커 데이크스트라, 〈줄리〉, 1994년, C-프린트, 153×128.9cm, 헤이그, 네덜란드

4.42 티어니 기어런, 〈무제〉, 《어머니 프로젝트》 연작, 2004, C-프린트

받은 데이크스트라는 새 생명이 탄생하는 첫 순간의 어색함과 지속적인 힘을 사진으로 포착한다.

미국의 미술가 티어니 기어런Tierney Gearon (1963~)이 찍은 가족과 지인들의 사진 역시 가족 간의 상호작용을 예기치 못한 관점에서 보여준다. 그런 이유로 이 사진들은 논쟁에 휘말리곤 했다. 실제로 기어런은 발가벗은 채 가면을 쓴 아이들 이미지들 때문에 악명을 얻었다. 《어머니 프로젝트》 연작에서는, 나이든 어머니─어떤 때는 옷을 벗고 있고 어떤 때는 분장 같은 것을 하고─가 혼자 있거나, 아니면 기어런이나 아이들과 함께 있는 모습을 보여주거나 한다**4.42**. 기어런에 따르면, 이 프로젝트가 중요한 이유는 이렇다.

나의 엄마는 정신질환을 앓고 있다. 그래서 프로젝트의 상당 부분은, 엄마 때문에 당혹감에 빠지거나 엄마를 피하는 대신에 엄마를 어떻게 기념해줄까 하는 것이었다. 나는 엄마의 내면에 있는 아름다움을 칭송한다. 많은 사람─특히 노인들─이 감동을 받는데, 자신들과 연관되는 무언가가 거기 있기 때문이다.

사진을 통해 기어런은 엄마와 함께한 자신의 경험과 나이와 병 때문에 달라진 엄마의 인생을 사실적으로 묘사한다.

아스마트 부족은 남태평양의 뉴기니 섬에 산다. 이 부족의 기원은 푸메리피츠Fumeripits로 거슬러올라가는데, 그는 나무로 최초의 인간을 조각한 다음 북을 쳐서 생명을 불어넣었다는 신화 속 인물이다. 그래서 목각은 아스마트 부족 사이에서 존중받는 전통이고, 최근에 죽은 사람들과 이들이 사후에 만나게 될 조상들을 묘사하거나 경배하기 위해 사용되는 경우가 많다.

비스bis라는 조상 장대**4.43**는 순환을 본질로 하는 인간의 삶과 공동체를 묶어주는 사회 및 가족의 유대 이야기를 상징한다. 비스는 강인한 신체, 사람 사냥에 쓰는 뿔, 영혼이 깃든 나무와 더불어 힘·박력·다산을 연상시키는 이미지들로 구성되었다. 장대 맨 위에는 나무

4.43 비스 장대, 1950년대 말. 나무·물감·섬유, 5.4×1×1.6m, 메트로폴리탄 미술관, 뉴욕

희생·죽음·부활

미술과 의례는 각기 다른 방식으로 삶의 단계에 주목한다. 미술가들은 궁극적으로 이해할 수 없고 덧없는 생명력의 존재를 음미하는 방식으로 탄생과 죽음의 이미지를 기록했다. 조상들이나 초자연적 존재에게 지속적인 번영을 비는 의례와 관련된 인공물도 있지만, 생명이 없는 몸 자체를 묘사하는 인공물도 있다. 미술가들은 답할 수 없는 문제들과 부딪힌다. 우리가 죽은 후에는 무슨 일이 생길까? 우리가 현세를 떠나는 것인가? 몸이 온전히 유지되는 것이 중요한가? 영혼들만의 장소가 있는가? 삶, 죽음, 내세를 둘러싼 이러한 성찰은 수천 년 동안 미술가들에게 영감을 주었다.

(중앙 아프리카의) 콩고민주공화국에 사는 콩고 사람들은 삶에 영향을 주는 조상이나 자연령을 숭배하는데, 이런 숭배에는 과거와 현재를 이어주는 중요한 연관성이 있다. 그들이 거행하는 의례는 일상생활의 잡일이나 과업만큼이나 중요하다. 콩고 사람들이 만든 채색 목각을 보면, 한 손에는 사발을 들고 다른 손으로는 아기를 받친 채 무릎을 꿇은 여인의 모습이다**4.44**. 이 조각은 단순히 일상적인 활동을 묘사한 것일 수도 있지만—여인이 물을 길러 가면서 아이를 데려간다—미술가는 그 이상으로 중요한 단서를 남겼다. 여인이 지닌 물건을 비롯해 머리 모양과 자세는 그녀가 지금 의례를 지내고 있음을 짐작하게 해준다. 여인은 무릎을 꿇어 사회적 지위가 높은 사람이나 조상 혹은 신에게 경의를 표한다. 여인의 눈에 사용된 빛나는 **상감**은 그녀가 무아지경에 있거나 어쩌면 접신 상태에 있음을 암시한다. 사발과 아기는 신에게서 받은 선물일 수도 있고, 여인이 준비한 제물일 수도 있다. 콩고 사람들에게 흰색 물감(이 조각에 사용되었듯이)은 조상과 관련되는 자연령과 동일시된다. 그래서 여인은 공동체의 살아 있는 구성원들에게 본보기를 보인다. 음식물이라는 공물과 힘들여 수립한 전통을 이을 아이들을 바쳐 조상을 경배해야 한다는 것이다.

인도의 힌두교 신앙의 중심은 현생, 전생, 내생 사이의 연관성이다. 힌두의 주요 신 가운

뿌리를 그대로 살려 날개를 펼친 듯한 모습을 조각했다. 조각의 중심부에는 비스의 주인공이 된 망자와 또 다른 조상의 조각상이 있다. 조각의 아랫부분에는 '카노에'라고 하는, 망자를 내세로 데려간다고 믿은 존재가 있다.

이와 같은 조상 장대는 과거에는 사람 사냥이나 전쟁과 관계가 있었지만, 지금은 남성 성인식과 기념 축제에서 의례용으로 사용된다. 아스마트인들이 조각한 형상과 재료가 되는 나무 사이에는 조상과 후손만큼이나 중요하고 심오한 유대 관계가 있다. 의례에 사용된 조각은 사고야자 숲으로 돌려보낸다. 더 많은 나무를 얻을 수 있게 썩어서 밑거름이 되라는 의미다.

4.44 그릇과 아이를 들고 무릎을 꿇고 있는 여성 형상. 19세기 말/20세기 초. 나무·안료·유리, 54×25.4×24.1cm, 댈러스 미술관, 텍사스

신을 기쁘게 하며 자연력 사이에 균형을 잡았다. 그들에게 제물은 뭔가를 얻기 위해 귀중한 것을 포기해야 하는 신성한 행위였다. 잉카 전 지역의 높은 산 정상에서 많은 아이들의 미라가 발견되었다. 대체로 부유하거나 귀족 집안 출신 아이들의 이 미라는 세련된 양탄자·보석·깃 장식으로 치장되었고, 몇몇 특정 물건들이 함께 발견되었다. 칠레의 세로엘플로모 산에서 발견된 아홉 살쯤 되어 보이는 소년 미라는 여전히 잠을 자고 있는 것 같다**4.46**.

아이들이 제물로 선택되었던 것은 순수하고 완벽에 가까운 존재로 여겨졌기 때문이다. 제물로 선택되는 것은 엄청난 영광이었다. 세로엘플로모 산의 미라는 깃털 가방과 함께 발견되었다. 가방 안에는 코카 잎사귀, 정교한 깃털 장식이 달린 머리쓰개를 쓴 작은 은제 조각상 하나를 둘둘 싼 직물, 작은 라마 조각상 몇 개가 들어 있었다. 오랫동안 지속되는 의례가 끝난 후 아이는 치차(옥수수 술)라는 독주를 마시고 곯아떨어진 다음 내세로 넘어갔다. 아이의 몸은 영하의 기온과 건조한 날씨 덕분에 미라로 보존되었고, 영혼은 계속 살아 있다는 잉카족의 믿음에 걸맞는 불멸의 상태를 획득

4.45 〈시바 나타라자〉(춤의 신), 촐라 시기, 11세기, 청동, 높이 111.4cm, 클리블랜드 미술관, 오하이오

데 시바는 모순되는 성질들이 균형을 이룬 존재다. 즉 반은 남자이며 반은 여자이고, 자애로운 동시에 무시무시하고, 생명을 주기도 하고 빼앗기도 하는 신이다. 나타라자Nataraja, 즉 '춤의 신'**4.45**인 시바는 춤을 춰서 세상을 만들었다. 그리고 삶에 힌두인들이 믿는 삼사라Samsara (윤회), 즉 죽음과 부활의 끝없는 순환을 불러왔다. 날렵한 시바를 둘러싼 불꽃은 춤을 멈추면 발생하는 주기적 혼돈과 파괴를 나타낸다. 이러한 휴지기 동안에, 불은 윤회로부터 해방되어 물질세계를 정화한다. 시바는 난쟁이 위에서 자세를 잡고 춤을 추면서 난쟁이가 상징하는 악과 무지를 발로 밟아 없앤다. 시바의 춤은 생의 순환 속에서 시간의 흐름에 따라 나타나는 창조와 파괴 사이에 균형을 만들어낸다.

남아메리카 잉카족은 살아 있는 인간 세계와 나란히, 죽은 자들이 존속하는 현실이 따로 있다고 믿었다. 결과적으로, 영혼들은 산 자들의 삶에 스며들었고, 조상들은 죽음 이후에 대한 조언을 줄 수 있었다. 잉카족은 인간을 제물로 바쳐서 공동체의 번영을 확보하고

4.46 소년 미라, 1500년경, 칠레 국립자연사박물관, 산티아고

했다.

사후에 사람에게 무슨 일이 벌어지는가를 숙고했던 미술가들이 선택한 또다른 방법은 죽은 사람의 이미지를 그림으로 남기는 것이었다. 르네상스 시대에 기독교 미술가들은 십자가형을 치른 그리스도의 몸을 그렸다. 이러한 이미지들이 중요했던 이유는 그리스도가 육신의 죽음 이후에도 계속 살아 있다고 믿었고, 사후의 영생이 기독교의 핵심 개념이기 때문이다. 북부 이탈리아의 파도바 근처에서 태어난 미술가 안드레아 만테냐 Andrea Mantegna(1431~1506)는 〈죽은 그리스도〉4.47에서 몸을 바라보는 직접적이고도 밀착된 관점을 고안했다. 만테냐가 화면에 **단축법**을 썼기 때문에, 우리는 곧바로 성흔(예수를 십자가에 매달았던 못 때문에 생긴 상처)과 맞닥뜨리게 된다. 성흔은 예수의 발에 있고, 좀더 그림의 안쪽 예수의 손에도 있다. 세심하게 묘사된 천에 덮인 예수의 몸이 대리석판 위에 놓여 관람자 쪽으로 뻗어 있다. 근육이 붙어 있는 몸통 너머로 죽은 듯한 예수의 얼굴이 보인다. 옆구리 쪽에는 그림에서 대부분이 잘려나간 성모와 막달라 마리아가 있다. 이 화면의 분위기에 이들의 슬픔이 가세하면서, 만테냐는 관람자의 관심을 그리스도의 몸에 직접 가닿게 하여, 그로 인해 예수가 더이상 살아 있지 않다는 사실에 집중시킨다.

우리는 죽음과 다소 거리를 두기 때문에, 또는 어쩌면 예의를 지키느라고, 오늘날 죽은 사람의 이미지는 르네상스 시대만큼 흔하게 사용하지 않는다. 죽은 사람의 사진은 특히나 충격을 줄 수 있다. 과거와 달리 오늘날에는 죽은 사람을 더이상 직접 대하지 않기 때문이다. 옛날에는 사랑하는 이가 병원이 아니라 집에서 숨을 거뒀다. 장례는 장의사가 아니라 가족이 준비했다. 미국의 미술가 안드레스 세라노 Andres Serrano(1950~)는 피사체의 신원이 죽음의 방식으로만 확인되는 시체 공시소에서 사진 연작을 찍었다. 발이 관람자로부터 먼 방향을 향하는 〈시체 공시소(권총 살인)〉4.48의 구성은 만테냐의 〈죽은 그리스도〉와 정반대다. 어두운 배경, 새하얀 붕대와 시체 운반용 부대, 강한 조명이 극적이고 대조적인 느낌을 만들어낸다. 이미지 자체의 아름다움이, 절대로 신원을 알 수 없을 이 사람이 살해되었다는 충격적인 현실과 모순을 일으킨다. 세라노의 사진이 입증하듯이, 미술은 흔히 우리를 지적으로 도발할 수 있다. 이미지는

유쾌하지 않을지라도, 강력한 메시지를 전달해서 어려운 주제를 깊이 이해하도록 할 수 있다.

많은 종교와 신앙 체계에서 삶, 죽음, 내세는 불가분의 관계에 있다. 멕시코 남부 고대 마야 도시국가 팔렝케를 다스린 17세기의 지배자 파칼의 무덤 뚜껑은 삶의 순환에서 왕이 하는 역할을 보여준다4.49. 파칼은 **저부조**로 새겨진 정교한 장면에서 지상의 영역과 지하

4.47 안드레아 만테냐, 〈죽은 그리스도〉, 1480년경, 캔버스에 템페라, 67.9×80.9cm, 브레라 미술관, 밀라노

4.48 안드레스 세라노, 〈시체 공시소(권총 살인)〉, 1992, 시바크롬 프린트, 127×152.4cm

세계의 교차점을 표시하는 판 위에 비스듬히 누워 있다. 파칼 왕 바로 아래 죽음을 상징하는 석양의 얼굴이 있다. 파칼의 배꼽에서는 세계의 중심에 있다는 세계 나무가 자라나 우주의 세 영역을 연결한다. 나무뿌리는 지하세계에, 나무줄기는 지상에, 나뭇가지는 하늘에 있다. 지배자 자신도 비슷한 목적을 수행한다. 지배자는 조상의 혈통을 이어감으로써, 사람들에게 생명력과 생산력을 확보해주고, 신과 연결해준다.

4.49 사르코파구스 뚜껑, 파칼 왕의 무덤(방패 2), 680년경, 비문의 사원, 팔렝케, 멕시코

자연의 힘

미술가들은 인류를 이롭게도 하고 해롭게도 하는 자연의 힘에 오랫동안 매료되었다. 많은 문화권에서는 자연에서 발생하는 사건을 신들이 일으킨다고 믿는다. 해와 달의 움직임부터, 생명을 주는 비가 오고 안 오는 문제까지 모든 것을 신의 권위로 설명하기도 한다. 미술가들은 이야기나 이미지로 자연의 힘을 의인화하곤 하는데, 그렇게 하면 이해하기도 기억하기도 쉬워진다.

미국 남서부의 호피족에게는 사건과 자연적 요소들을 의인화한 '카치나Kachinas'라는 초자연적 정령이 있다. 카치나는 하지와 동지(절기 중에서 새로운 시작을 알리는 한 해의 가장 긴 날과 짧은 날), 별자리, 식물과 동물을 나타낸다. 곡식을 심는 기간에 비와 다산 그리고 풍성한 사냥을 위해 매년 축제가 봉헌되는데, 여기서 사람들은 가면을 쓰고 춤을 추며 카치나가 된다. 또한 이 정령들과 연관되는 인형이 제작된다. 원래 이 인형들은 호피족에게 자연에 깃든 신들을 가르치는 용도였으나 시간이 지나면서 지금은 관광상품으로 팔리기도 한다. 도판 **4.50**에 나오는 카치나 인형은 헤메스 카치나이다. 이것들은 카치나들이 6개월 동안 호피족들이 살았던, 경사가 가파른 고원 메사를 막 떠나려는 계절의 끝 무렵에 등장하는 인형이다. 헤메스 카치나는 비를 내리는 효험이 있다는, 구름 상징이 있는 정교한 두건을 머리에 쓰고 한 손에는 딸랑이를, 다른 손에는 소나무 잔가지(여기서는 깃털이 사용되었다)를 들고 있다. 최초의 카치나가 호피족에게 잘 여문 곡식을 가져다주었기 때문에, 이 형상은 풍년을 보장하는 데 도움을 준다.

고대 멕시코인에게 비는 생명을 유지하는 데 필수적이었기에 비의 신은 중요한 존재였다. 아즈텍과 같은 중앙 멕시코의 여러 부족에게 비의 신은 틀랄로크다. 틀랄로크는 땅의 다산과 연관되므로, 푸른색과 하얀색 그리고 빗방울과 수생식물의 상징으로 묘사된다. 테노치티틀란(오늘날의 멕시코시티 아래)이라는 아즈텍 도시의 대사원에서 틀랄로크를 묘사한 커다란 도자기 그릇이 발견되었다. 이 그릇을 보면 틀랄로크의 가장 두드러진 특징은 고글 안경처럼 생긴 눈 주변의 원과 뱀 이빨처럼 날카로운 송곳니다**4.51**. 멕시코는 기후가 건조해서 절기에 내리는 비에 수확량이 좌우된다. 비가 오지 않으면

4.50 호피족의 카치나 인형, 1925년경, 나무·깃털·안료, 높이 64.1cm, 구스타프 헤에 센터, 국립 아메리카 인디언 박물관, 뉴욕

4.51 틀랄로크 가면이 있는 그릇, 1440~1469년경, 내화 점토와 물감, 34.9×35.5×31.4cm, 템플로 마요르 박물관, 멕시코시티

굶주리게 되므로, 아즈텍 부족은 틀랄로크를 기쁘게 하는 데 정성을 들였다. 가뭄을 막고, 비가 와서 아즈텍 의 곡식을 키워줄 수 있도록 의례 기간 동안 이 그릇에 제물을 담아 바쳤을 가능성이 크다.

프랑스의 미술가 귀스타브 쿠르베Gustave Courbet (1819~1877)는 포악한 자연의 힘을 매우 다르게 재현 한다**4.52**. 쿠르베는 한 생명이 다른 생명에 의해 박탈되 는 야생의 일상적인 순간을 보여준다. 눈 오는 날 붉은 여우가 쥐를 잡아먹고 있다. 그는 세부사항을 사실적으 로 묘사하는 능력이 뛰어났다. 쿠르베는 여우 가죽의 솜 털, 거친 바위, 풀 위에 쌓인 섬세한 눈, 쥐가 흘린 선명 한 피를 묘사하는데, 이러한 주제를 선택해서 내일은 여 우가 포식자가 아니라 피식자가 될 수도 있는 생명의 덧 없는 특성을 강조했다.

4.52 귀스타브 쿠르베, 〈눈 속의 여우〉, 1860, 캔버스에 유채, 85×127cm, 댈러스 미술관, 텍사스

심판

살아가면서 우리의 선택은 우리가 받을 영향과 우리가 어떻게 인식될지를 결정한다. 우리의 결정은 지속적으로 도덕적 결과를 낳는다. 죽은 자들이 내세로 들어가는 허락을 받기 전에 생을 심판받는 행위는 수많은 미술 작품의 주제였다.

고대 이집트에서는 살아생전의 지위를 알 수 있는 소유물이 죽은 자와 함께 매장되었다(Gateways to Art: 쿠푸 왕의 대 피라미드, 493쪽 참조). 이 소유물 가운데 가장 중요한 것이 『사자의 서』였다. 이것은 죽은 자가 내세로 가는 길을 찾는 데 도움이 되는 주문과 마법을 적은 두루마리다. 3천 년 전에 살았던 휴네페르라는 서기가 갖고 있던 『사자의 서』에서 알 수 있듯이, 여정을 성공적으로 마치려면 죽은 자가 명예로운 삶을 살

았고 신에게 합당한 경의를 표했다는 증거가 필요했다 **4.53**.

두루마리의 윗부분에서는 휴네페르가 죽은 자들을 심판하는 42명의 판관에게 자신의 사례를 설명하고 있다. 이 자리에 미라의 모습으로 그려진 신은 열넷뿐인데, 모든 신을 그릴 자리가 부족했기 때문이다. 아랫부분에서는 휴네페르가 아누비스(머리가 자칼인 신으로 미라 만들기와 내세와 관련된다)를 따라 영혼의 무게를 달 저울로 가고 있다. 암미트(머리는 악어이고 갈기와 앞의 1/4은 사자이고 뒤의 1/4은 하마인 '죽은 자를 잡아먹는 자')가 조바심을 내며 지켜보는 가운데, 아누비스가 **카노푸스의 단지**에 담긴 심장 모양을 하고 있는 휴네페르의 영혼을 달아 보고 타조의 깃털보다 가볍다는 판정을 내린다. 판정이 끝나자 호루스(매의 머리를 가진 태양, 하늘, 전쟁의 신)가 휴네페르를 왕좌에 앉아 있는 오시리스(선, 식물, 죽음의 신)에게 인도한다. 『사자의 서』는 휴네페르의 관 속에 들어 있었다. 거기 적힌 대로 부디 사후에 영생을 얻기를 바라는 염원을 담은 것이다.

12세기 유럽에서 최후의 심판 장면은 축복받은 자와 저주받은 자의 운명을 나란히 등장시켜 불길한 분위기를 조성했다. 주 패널 아래에 있는 도판 **4.57**의 **린텔**에는 줄지어 서서 심판을 기다리는 인물들이 있다. 위에서 한 쌍의 손이 내려와 오른쪽에서 여섯번째 인물을 잡아 무게를 단다. 조각이 있는 **팀파눔**의 중앙에는 그리스도를 다른 모든 형상들보다 더 크게 나타내서 인류의 심판

4.53 『사자의 서』, 오시리스 앞에서 최후의 심판, 기원전 1275년경, 채색 파피루스, 세로 39cm, 영국 국립박물관, 런던

카노푸스의 단지canopic jar: 고대 이집트인들이 미라 제작 과정에서 인체에서 제거된 내장을 방부 처리해서 담았던 단지.
린텔lintel: 정문의 출입구 위에 있는 수평으로 된 기다란 기둥.
팀파눔tympanum: 출입구 위에 있는 아치형의 우묵한 공간으로, 종종 조각으로 장식되어 있다.
피라미드pyramid: 네 변으로 된 사각형의 기단부가 삼각형 모양을 이루는 각 면과 한 점, 즉 정점에서 만나 구성되는 통상적으로 규모가 거대한 고대 구조물.

Gateways to Art
쿠푸 왕의 대 피라미드: 피라미드의 수학적이고 천문학적 정렬

삶과 죽음의 순환에 대한 고대 이집트인들의 믿음은 일상의 경험에서 체득한 것이었다. 예를 들어, 이집트인들의 노동 관습은 나일 강의 순환에 따라 조절되었다. 나일 강은 해마다 추수를 하고 나면 범람했고, 이런 범람 덕분에 이듬해에 곡식이 자랄 수 있었던 것이다. 죽은 후에도 영생한다고 믿었던 이집트인들은 이승에서 저승을 준비하는 데 많은 시간을 들였다. 그들은 파라오의 무덤이었던 피라미드를 삶의 순환에서 필수적인 것으로 보았다.

고대 이집트인들이 기원전 2600년에서 2500년 사이 기자 고원에 세운 **피라미드**는 세계에서 가장 인상적인 건축물로 꼽힌다**4.54**. 그 기하학적 형태는 단순해 보이지만, 기자에 피라미드 단지를 만드는 데는 복잡한 수학적 계산과 천문학적 지식이 동원되었다. 각 피라미드 기단은 삼각형 모양의 네 측면이 네 기본 방위와 정렬을 이루는 방향으로 놓였다. 피라미드의 배치가 행성이나 별과 같은 천체와 맞춰져 있다는 사실 역시 밝혀졌다. 아마도 가장 흥미로운 설명은 세 피라미드의 위치와 크기가 오리온 별자리의 '띠'에 있는 별의 배열을 정확하게 모방했다는 것이다**4.55**. 피라미드에 묻힌 파라오 카프레, 쿠푸, 멘카우레는 죽은 후 불멸의 존재가 되어 각각의 무덤과 일치하는 별에 자리를 잡는다고 여겨졌다. 고대 이집트인들은 죽은 자들의 안식처인 지상의 삶과 밤하늘의 내세 사이에 심오한 관계가 있다고 믿었던 것 같다.

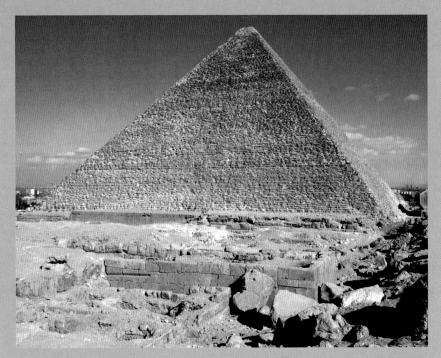

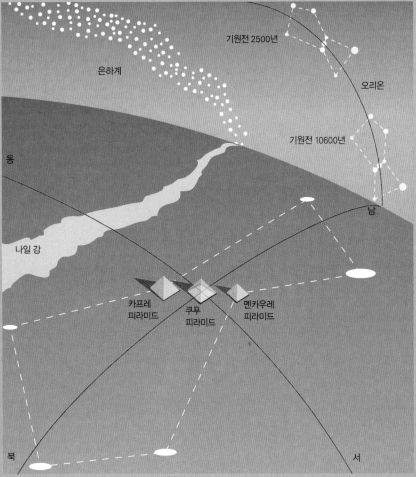

4.54 [오른쪽 위] 카푸 왕의 대 피라미드, 기원전 2560년경, 기자, 이집트

4.55 [오른쪽] 세 피라미드의 위치와 크기가 오리온 별자리의 '띠'에 있는 별의 배열을 모방했다는 설명을 보여주는 그림

에서 그의 중요한 역할을 드러낸다. 예수의 오른쪽(우리가 보기에 왼쪽)에는 천사와 천국에서 영생을 누릴 축복받은 자들이 있다. 이들의 몸은 부드럽고 우아하며 평화롭다. 그리스도의 왼쪽에는 영혼의 무게를 다는 저울과 저주받은 자들의 파괴된 몸이 있다.**4.56** 이들의 무섭고 기괴한 모습은 신자들에게 죄 많은 삶의 결말을 강력한 메시지로 전달했다. 지옥의 내세에서 펼쳐질 비참함을 슬쩍 보여준 것이다.

바로크 시대 네덜란드의 미술가 요하네스 페르메이르Johannes Vermeer(1632~1675)는 〈저울을 든 여인〉**4.58**에서 일상생활 장면 안에 교묘하게 종교 교리를 집어넣었다. 당시의 일반적인 관행처럼, 페르메이르는 여인이 열린 보석함 근처 창가 테이블에 서 있는 일상적인 순간에 초점을 맞췄다. 여인 뒤의 벽에 걸린 그림은 그녀의 행동에 상징적 배경을 제공한다. 그림은

4.56 [오른쪽] 기슬레베르투스, 〈최후의 심판〉의 세부

4.57 [아래] 기슬레베르투스, 〈최후의 심판〉, 1120~1135년경, 서쪽 정문 입구의 팀파눔, 생라자르 예배당, 오툉, 프랑스

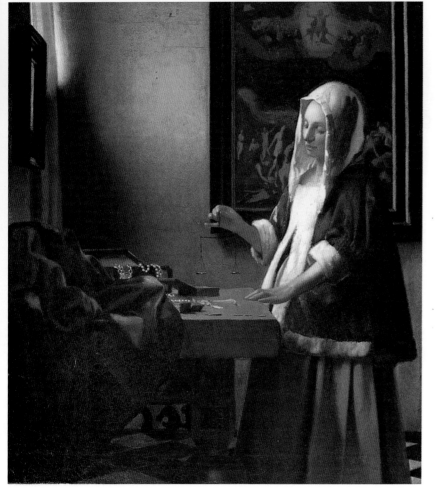

4.58 요하네스 페르메이르, 〈저울을 든 여인〉, 1664년경, 캔버스에 유채, 42.5×40.6cm, 국립미술관, 워싱턴 D. C.

무엇을 알게 되었는가?

2. 같은 문화적 전통에서 삶의 순환이라는 테마를 다룬 몇 가지 미술 작품을 이 장이나 이 책의 다른 장(예를 들면, 도판 **2.2, 2.218, 3.76, 3.93, 4.47, 4.49, 4.52**)에서 찾아보라. 여러분이 고른 미술 작품의 공통점은 무엇인가? 그 작품들은 어떤 점에서 비슷한가? 여러분이 고른 문화의 삶과 죽음에 대한 태도에 대해서 이 작품들은 무엇을 알려주는가?

3. 삶의 순환을 다룬 많은 미술 작품에는 기억을 쉽게 하기 위한 선택된 상징적 의미로 가득하다. 이 장에서 이런 식으로 상징을 사용한 작품 두 점을 찾아보고, 그것들이 관람자에게 전달하고자 했던 내용은 무엇인지 토론해보라. 여러분의 삶에서 상징으로 표현될 만한 사건을 생각해보라. 여러분의 마음속에 어떤 것(색깔, 향기, 느낌)이 가장 두드러지는가? 마지막으로, 여러분 자신의 개인적 신화를 다른 사람들에게 시각적으로 전달할 수 있게 그 사건의 중요성을 그림으로 옮겨보라.

하늘 위에 그리스도가 있고 아래에서는 영혼들이 심판을 기다리는 최후의 심판을 보여주면서 인생은 짧으니 정직과 품위를 지키는 게 중요하다는 교리를 상기시킨다. 여인이 든 저울은 비어 있지만 완벽한 평형 상태를 이룬다. 한 사람의 진정한 가치는 소유물이 아니라 행동이 보여준다는 뜻이다.

토론할 거리

1. 이 장에서 다음의 기준 가운데 하나에 맞는 미술 작품 두 점을 골라보라. (1)인간을 묘사한 작품 하나와 신화적 존재를 묘사한 작품 하나. (2)개인적인 작품 하나와 집단적인 작품 하나. (3)탄생에 관한 작품 하나와 죽음에 관한 작품 하나. 이 미술 작품들이 무엇과 같고 무엇을 전달하는지 비교하고 대조하고 그 내용을 최소한 세 가지 적어보라. 이러한 비교를 통해서 이전에 생각해보지 않았던 미술 작품에 대해서

바로크baroque: 16세기 말부터 18세기 초까지 유럽의 예술과 건축 양식. 사치스럽고 강렬한 감정 표현이 특징이다.

4.4

미술과 과학
Art and Science

우리는 과학과 미술이 별개 분야라고, 심지어는 정반대 분야라고 관습적으로 생각한다. 즉, 미술은 직관적이고 감정적이며, 과학은 이성적이고 객관적이라고 생각하는 것이다. 하지만 항상 그렇지는 않다. 역사상 수많은 미술가들은 당대의 과학 문제에 적극적으로 개입했다. 예를 들어, **르네상스** 시대의 위대한 미술가 레오나르도 다 빈치 Leonardo da Vinch(1452~1519)는 미술가였을 뿐만 아니라 공학자·해부학자·식물학자·지도 제작자였다. 미술과 과학은 우리가 짐작하는 것보다 훨씬 빈번하게 영향을 주고받는다.

과학자처럼 미술가도 현상이나 사건을 날카롭게 관찰한다. 미술 작품에는 과학적 지식과 사상이 들어 있다. 미술 작품에서 공개적으로 과학의 진보를 찬양하고 미술 제작에 과학적 방법을 활용했던 미술가들도 있다. 작품을 감상하려면 인간의 감각에 의존해야 하므로 미술가들은 관람자의 지각을 조작하는 데 특히 열중했다. 그래서 일부 미술가들은 **심리학**과 지각 **생리학**과 같은 학문에 심취하기도 한다.

미술에서의 천문학 지식

사람들은 수천 년 동안 규칙적이지만 항상 변화하는 밤하늘에 매혹되어 연구를 지속했다. 예를 들면, 중동에서는 서기 500년 무렵부터 천체와 행성을 추적하는 아스트롤라베 astrolabe라는 천체 관측 기구가 사용되었다. 또한 고대 멕시코에서는 마야와 아즈텍 사람들이 행성을 신이라고 생각해서 그 움직임을 면밀하게 추적하고 관찰했다. 마야와 아즈텍의 가장 눈부신 미술 작품은 천문학에 대한 이러한 관심을 반영한다. 세심한 천문 관찰

덕분에 마야와 아즈텍은 놀랍도록 정교한 달력을 만들 수 있었다.

도판 **4.59**에 나오는 **플린트**는 마야의 우주론(세계의 기원에 관한 믿음)과 천문 지식을 담고 있다. 이처럼 매우 단단한 돌을 정교하게 깎았다는 사실은 높은 수준의 수작업 기량을 입증한다. 한 손으로도 가뿐히 들 수 있는 플린트에는 마야의 창조 신화가 묘사되어 있다. 마야인에 따르면, 마야는 첫 아버지(창조부)가 죽음의 신들과 공 경기를 해서 패한 뒤 제물이 되었던 기원전 3114년 8월 13일에 정확하게 시작되었다. 첫 아버지의 영혼이 마야의 다른 신들과 함께 악어를 타고 마야의 지하세계('창조의 장소'라 불리고 물을 다스리는 괴물 신이 지배하는 곳)로 가는 모습이 보인다. 빠른 속도를 암시하듯 몸을 뒤로 젖힌 첫 아버지와 두 신의 **옆모습**이 악어 위에 나타난다. 또다른 두 인물은 악어의 밑부분으로 고개를 향하고 있다. 플린트의 아래쪽 들쭉날쭉한 부분은 지하세계로 가는 여정 도중 닥쳐온 강한 파도를 재현한다. 여기에 보이는 장면은 거친 물속으로 뛰어들기 직전에 악어가 신성한 카누로 변화하는 순간으로, 첫 아버지의 죽음을 의미한다. 머지않아 첫 아버지는 물에서 다시 올라와 곡식의 신으로 변한 다음 인간을 창조하게 된다.

플린트가 마야 신화만 묘사하고 있지는 않다. 플린트는 천문 관측 기구이기도 하다. 매년 8월 13일에 하늘을 향해 플린트를 들면 거기에 붙은 다섯 개의 머리가 은하수의 가장 밝은 별들과 일렬로 놓인다. 이 은하수의 별들이 자정에 동쪽에서 서쪽까지 수평으로 일직선을 이루면서, 마야인들에게 인간 창조 신화를 재현해주었다. 그다음 몇 시간 동안 은하수는 방향을 바꿔

르네상스 Renaissance : 14~17세기 유럽에서 일어난 문화적, 예술적 변혁의 시기.
심리학 psychology : 인간 마음의 본성, 발전, 작용을 연구하는 학문.
생리학 physiology : 신체와 기관의 기능을 연구하는 학문.
플린트 flint : 플린트 석이라는 매우 단단하고 끝이 날카로운 돌로 만든 물체나 도구.
옆모습 profile : 측면에서 묘사된 대상, 특히 얼굴이나 머리의 윤곽.

4.59 승객들을 태운 악어 카누를 묘사한 플린트, 600~900, 24.7×41.2×1.9cm, 댈러스 미술관, 텍사스

마야인처럼 아즈텍인도 하늘을 능숙하게 관찰했다. 도판 **4.60**에 나오는 태양석에는 아즈텍인의 천문학과 수학 지식이 응축되어 있다. 이 무거운 '태양석'(무게가 24톤)은 원래 빨강, 하양, 파랑, 초록으로 채색되어 있었고, 아즈텍 제국의 수도 테노치티틀란의 주 신전 맨 위에 서 있었다. 이후 땅에 묻혔다가 1790년에 현재의 멕시코시티 중심부에서 발견되었다.

달력석이라고도 알려진 태양석은 아즈텍인들의 시간 계산 방식을 알려주면서, 지구가 거듭되는 파괴와 창조의 순환을 견뎌냈다는 그들의 믿음을 보여준다. 이 돌의 중앙에는 아즈텍인들이 인간과 동물 제물을 자주 바쳤던 태양신 토나티우의 얼굴이 보인다. 토나티우의 얼굴에서 뻗쳐나온 네 개의 사각형은 이전에 지구를 멸망시킨 네 원인, 즉 바람·불·홍수·야수를 나타내는 상징들에 테를 두른 것이다. 아즈텍인들은 지진에 의해 지구가 다시 파괴될 것이라고 믿었다. 네 상징을 둘러싼 고리에는 스물네 마리의 동물들이 있고 각각은 직사각형으로 테를 둘렀다. 이것들은 아즈텍에서 한 달을 나타낸다. 제사장들은 이 달력석을 이용해서 제사 시기를 정했다.

하늘에서 떨어지는 것처럼 보이면서 물에 뛰어드는 카누 모양이 된다. 그런 다음, 해가 뜨기 직전에 오리온자리 띠 부분의 세 별이 나타난다. 이것은 마야인들에게 첫 아버지가 부활한 장소에 있는 세 개의 재받이돌을 상징한다.

4.60 달력석[태양석], 후기-고전 말기, 현무암, 지름 3.6m, 국립 인류학미술관, 멕시코시티

4.61 무함마드 마디 알야즈디, 아스트롤라베, 1659~1660, 황동에 도금, 황동에 은동금, 황동과 유리, 지름 18.7cm, 영국 국립해양박물관, 런던

위도latitude : 북쪽이나 남쪽에서 측정된 지구 둘레 위의 한 지점.

장식 무늬tracery : 복잡하지만 정교하게 얽힌 패턴의 선들.

계몽주의enlightenment : 과학, 이성, 개인주의에 찬성하고 전통에 반대했던 18세기 유럽의 지적 운동.

명암 대비 화법tenebrism : 회화의 인상을 고조시키기 위해 명암을 진하게 극적으로 사용하는 기법.

사실주의realism : 자연과 일상의 주제를 이상화하지 않은 방식으로 묘사하고자 한 19세기의 예술 양식.

슬람의 위인 열네 명에 관한 시가 있다. 레테에는 아스트롤라베의 부품들을 은유적으로 서술한 여러 편의 시가 있다. 마테르 주변의 **장식 무늬**에는 사파비 왕조 통치자를 위한 헌사가 들어 있다. 그리고 기구의 뒷면에는 제작자가 자신을 신에게 바친다는 글자가 새겨져 있다.

과학을 찬양하는 미술

미술이 과학 기구를 장식하는 데 사용되기도 했지만, 많은 미술가 또한 과학을 관찰하고 미술 작품에 연구 활동을 기록했다.

영국의 미술가 더비의 조지프 라이트Joseph Wright of Derby (1734~1797)는 과학자, 지식인, 제조자가 매달 만나서 과학과 기술 진보에 대해 토론하는 비공식 모임인 루나 협회 회원들과 친했다. 라이트는 과학과 이성에 지대한 관심을 가졌던 **계몽주의** 시대에 살았다. 그는 밝고 어두운 색을 극적으로 사용하는 **명암 대비 화법**으로 과학과 산업에 대한 주제들을 그렸다.

라이트의 그림 〈공기펌프 속의 새 실험〉**4.62**에는 관객 앞에서 진공 상태를 만들어 보이는 순회 과학자가 나온다. 이 과학자가 새가 갇혀 있는 유리 용기에서 공기를 제거하면, 새는 질식해서 끔찍한 죽음을 맞이할 것이다. 미술가는 진실이 최고조에 달한 순간을 포착한다. 관심과 무관심, 경멸과 체념, 동정과 공포라는 반응을 강조하는 빛과 그림자로 극적인 효과를 끌어올렸다. 탁자의 중앙에 놓인 유리용기(두개골이 들어 있음) 뒤에서 나오는 강한 빛이 관람자들의 얼굴에 비친다. 빛은 과학의 상징이고, 과학자의 시선이 그림 밖을 향하면서 우리도 그림 속의 구경꾼이 되어 도덕적 딜레마의 순간에 빠지기도 한다. 우리는 이 실험을 중단시켜 새가 질식하지 않기를 간절히 바라게 된다.

미술가는 인물 묘사법을 익히고자 해부학을 공부하기도 한다. 많은 미술가들은 해부와 의료 절차에 관심을 가져왔다. 미국의 미술가 토머스 에이킨스Thomas Eakins (1844~1916)는 자신이 목격한 필라델피아의 유명한 외과의사 새뮤얼 그로스의 수술 시연 장면을 묘사했다**4.63**. 조수들이 시신을 둘러싼 가운데 백발의 의사가 불빛이 어둑한 배경의 좌석에 앉아 있는 의학생들에게 강의를 하고 있다. 에이킨스는 이 과정을 세밀하게 관찰한 다음 잔인

천체 관측 기구로 사용되었던 아스트롤라베는 중동에서 5세기 초에 제작되어 800년이 되면 이슬람 세계에서는 아주 흔한 물건이 되었다. 12세기 초에 이 물건을 만드는 기술이 스페인에 살던 이슬람교인들을 통해서 유럽으로 전해진다. 아스트롤라베는 하루 다섯 번 메카를 향해 기도를 해야 했던 이슬람교인들에게 특히 유용했다. 이를 통해 메카의 방향을 찾을 수 있었고 시간을 계산할 수 있었던 것이다.

아스트롤라베는 '마테르'라고 하는 눈금이 표시된 황동 테두리와 그보다 작은 여러 겹의 원반으로 구성되었다. 도판 **4.61**에 나와 있는 아스트롤라베에는 다섯 겹의 원반이 각기 다른 **위도**에 맞춰져 있다. 맨 위에 있는 작은 크기의 원반을 '레테'라고 한다. 천체의 위치는 속을 거의 다 파낸 모양의 이 레테를 바탕으로 관측했다.

이 황동 아스트롤라베는 세련된 금속 공예란 어떤 것인지를 보여준다. 이것은 17세기에 현재 이란 지역인 사파비드 제국에서 제작되었다. 꽃 장식이 레테의 바늘 역할을 한다. 아스트롤라베에는 페르시아어와 아랍어로 글귀가 새겨져 있다. 이를테면 바깥쪽 귀퉁이에는 이

4.62 더비의 조지프 라이트, 〈공기펌프 속의 새 실험〉, 1768, 캔버스에 유채, 1.8×2.4m, 영국 국립미술관, 런던

4.63 토머스 에이킨스, 〈새뮤얼 D. 그로스 박사의 초상화(그로스 병원)〉, 1875, 캔버스에 유채, 2.4×1.9m, 필라델피아 미술관과 펜실베이니아 미술아카데미, 미국

할 정도로 **사실주의적**인 묘사를 했기 때문에 『뉴욕 데일리 트리뷴』의 한 비평가는 다음과 같이 논평했다.

건장한 남자들조차 눈을 오래 두기 힘든 그림이다. 눈을 둘 수나 있다면 말이다.

에이킨스가 꼼꼼하게 세부묘사를 한 덕에 이 그림은 초기의 수술 절차를 보여주는 유용한 역사적 기록물이 되었다. 예를 들면, 이런 수술을 가능하게 해준 최신 발명품인 마취제(마취사가 환자의 얼굴 위에 흰 천을 들고 있다) 사용법을 보여준다. 하지만 에이킨스는 그저 정확성에만 만족하지 않았다. 그는 자신의 그림에 정서적 충격을 부여하고 싶었다. 조명을 보면, 전형적인 수술실의 조명이 아니라 매우 연극적인 조명이다. 게다가 에이킨스는 아마도 실제로는 수술 당시에 없었을 환자의 어머니를 걱정으로 넋이 나간 모습으로 왼쪽에 집어넣었다.

과학을 활용하는 미술 창작

과학의 발전 덕분에 미술가들은 새로운 종류의 미술을 만들어냈다. 예를 들면, 현미경의 개발 덕분에 미세한 작품을 만들 수 있었고, 의학 연구 덕분에 어떤 과학자는 시체를 보존한 다음 미술로 전시할 수 있었다.

영국의 미술가 윌러드 위건 Willard Wigan (1957~)은 세계에서 가장 작은 조각을 만들어왔다. 오로지 현미경을 사용하는 그의 창작물은 맨눈에 거의 보이지 않는다. 그는 모래나 쌀 알갱이에 조각을 해서 핀 머리나 머리카락 한 올과 같이 매우 작은 받침대 위에 놓는다. 도판 **4.64**에 보이는 자유의 여신상은 바늘귀에서 재창조되었다. 위건은 속눈썹을 붓으로 사용해서 작품에 색을 칠한다. 미세한 작품 하나를 만들기 위해서 위건은 극도로 고요한 상태로 유지하여 심장박동을 늦추고 손 떨림을 줄인다. 그는 "나는 심장박동 사이에 작업을 해야 한다. 그렇지 않으면 손의 진동 때문에 실수를 하게 된다"라고 말한다. 그는 자동차 등이 획획 지나다니는 낮에는 손을 안정시키기 어렵기 때문에 밤에 작업을 한다. 이런 조각을 하는 데 필요한 고도의 집중력은 위건이 어린 시절 앓았던 난독증에 대처하는 데 도움이 되었다.

나는 점점 더 작은 것들을 만드는 데 사로잡혔다. 학습 장애 때문에 맛본 낭패감을 만회할 방법을 찾으려고 기를 썼던 것 같다. 사람들 때문에 나는 늘 작아졌고, 그래서 작은 것이 얼마나 중요해질 수 있는지 보여주고 싶었다.

독일의 의학자 귄터 폰 하겐스 Gunter von Hagens (1945~)는 해부학과 과학 지식을 활용해서 사후 시체를 보존하고 포즈를 잡아 진열하는 플라스티네이션 plastination 이라는 골 인체 표본 기술을 발전시켰다. 인기 있는 순회 전시《인체의 신비》는 수백만 명이 관람을 했고, 많은 사람들은 그것을 미술이라고 생각했다. 논란을 불러일으킨 이 전시에 포함된 시체들은 자발적으로 기증된 것이었다. 하지만 많은 사람들은 이러한 전시가 부적절하다고 생각했고, 이 전시가 과학이 아니라 미술로 홍보되는 데다가 시체의 포즈가 너무 과장되어 있다고 불만을 제기했다.

〈농구 선수〉**4.65**라는 표본은 마치 코트에서 공을 드리블하는 자세를 하고 있다. 두개골이 쪼개져 있어서 관람자는 뇌를 볼 수 있다. 이런 극적 시연은 신체 내부의 긴장을 볼 수 있고 우리 자신이 어떻게 움직이는지를 잘 이해할 수 있게 해준다.《인체의 신비》전시회에는 흡연자의 손상된

4.64 [왼쪽] 윌러드 위건, 〈자유의 여신상〉

4.65 귄터 폰 하겐스, 〈농구 선수〉, 2002, 《인체의 신비》 전시회, www.bodyworlds.com

폐와 몸 안에 죽은 태아가 들어 있는 임산한 여성의 시신도 포함되어 있었다.

지각과 감각의 과학

미술은 시각 매체이기 때문에 미술가는 관람자들이 시각을 통해서 작품에 반응하기를 기대한다. 그래서 미술가는 응당 시지각에 관련된 과학적 연구를 빈틈없이 꿰고 있었다. 하지만 어떤 미술가들은 이미지를 활용해서 소리나 냄새 같은 다른 감각에 반응을 일으키는 방법을 실험하기도 했다.

〈그랑자트 섬의 일요일〉**4.66**은 일상 활동을 하고 있는 사람들을 그린 것이다. 하지만 이 그림을 그린 프랑스의 미술가 조르주 쇠라 Georges Seurat (1859~1891)는 이 작품에 인간의 눈이 색을 지각하는 방식에 관한 최신 과학 지식을 적용했다. 쇠라는 자신의 그림에서 **색이론**을 세심하게 적용하여 **점묘법**을 발전시켰다. 그는 두 개의

시각 효과(**시각혼합**과 **잔상효과**)를 바탕으로 화면을 만들어냈다. 형상들은 마치 오려낸 것처럼 화면에서 뚜렷하게 도드라지는데, 이는 쇠라가 캔버스에 작은 색점들을 칠한 정밀한 방식 때문이다. 〈그랑자트 섬의 일요일〉은 몇 발자국 떨어진 거리에서 볼 때와 가까이 들여다볼 때의 색이 상당히 다르게 보인다. 예를 들면, 푸른 잔디는 여러 색조의 초록색만이 아니라 주황색과 자주색 점으로도 이루어져 있다. 쇠라는 **팔레트**를 선택할 때 색이론의 효과를 고려하면서 꼼꼼하게 점을 칠했기 때문에 그림을 완성하는 데 3년이 걸렸다. 이 그림을 액자에 담을 때는 시각적 배열이 흐트러지지 않게 하기 위해 액자도 점묘법을 사용해서 칠했다.

미국의 미술가 재스퍼 존스 Jasper Johns (1930~)는 익숙한 주제, 즉 작가의 표현으로는 "보이기는 하나 주목되지는 않는" 대상을 새롭게 바라보도록 한다. 존스는 숫자, 문자, 과녁, 아마도 가장 유명하게는 여러 버전으로 그린 미국 국기처럼 전형적인 이미지를 활용한다. 여

색이론colour theory : 색이 서로 혼합되거나 근접해 있을 때 어떻게 연관되는지를 이해하는 이론.

점묘법pointillism : 시각적으로 결합해서 새로이 지각되는 색을 만드는 서로 다른 색으로 짧게 획을 치거나 점을 찍는 19세기 후반의 회화 양식.

시각 혼합optical mixture : 서로 인접한 두 색을 눈이 혼합해서 새로운 색을 만들어내는 것.

잔상효과after-image effect : 관람자가 어떤 대상을 오랫동안 바라볼 때 눈이 그것의 보색을 보는 현상.(계시대비라고도 알려짐.)

팔레트palette : 미술가가 사용하는 색의 범위.

4.66 조르주 쇠라, 〈그랑자트 섬의 일요일〉, 1884~1886, 캔버스에 유채, 2×3.1m, 시카고 미술원

4.67 재스퍼 존스, 〈깃발〉, 1965, 개인 소장

기 실린 〈깃발〉**4.67**에서는 색이론에 대한 지식을 활용해서 착시를 일으켰는데, 그러자면 관람자가 깃발 이미지를 강하게 응시하도록 만들어야 했다. 위쪽의 깃발은 줄무늬가 검정색과 초록색이고, 검정색 별들이 주황색 바탕에 놓여 있다. 이 색들은 미국 국기의 흰색, 빨간색, 파란색의 **보색**이다. 존스의 시각 효과는 이러한 보색의 사용에 좌우된다. 이 그림의 하반부에 놓인 직사각형은 깃발의 빛바랜 허깨비일 뿐이다. 착시를 맛보려면 다음과 같이 한다. 꼬박 1분 동안 위쪽 깃발을 응시하며 중앙의 흰 점에 집중한다. 1분 후에 눈을 깜빡인 다음 아래 깃발 중앙의 검은 점을 바라본다. 미국 국기의 빨간색, 흰색, 파란색이 나타날 것이다. 존스는 잔상효과에 숨겨진 과학을 활용하고 있다. 눈은 위의 깃발을 바라보는 동안, 색채들 때문에 피로해진다. 그래서 눈을 깜빡인 다음 아래 깃발을 바라보면, 눈이 위쪽 깃발의 각 부분에 해당하는 보색들을 만들어낸다.

때로 미술가들은 시각 외에 다른 감각을 촉발하려고 노력한다. 이렇게 하나의 감각을 자극해서 동시에 다른 감각을 경험하게 하는 과정—음악을 들으면서 색을 떠올리는 것과 같은—을 **공감각**이라고 한다. 미술가 마샤 스밀랙Marcia Smilack(1949~)은 평생 공감각자로 산 경험을 바탕으로 감각들 사이의 대응을 반영하는 작품을 만든다. 그녀는 자신의 경험을 이렇게 말한다.

내가 사진을 독학했던 방법은 색의 화음을 들으면서 사진을 찍는 것이다…… 나는 눈으로 듣고 귀로

4.68 마샤 스밀랙, 〈첼로 음악〉, 1992, 사진, 32.3×60.9cm, 작가 소장

본다.

사진 〈첼로 음악〉4.68에 대해서는 이렇게 말했다.

물가를 걷다가 첼로 소리를 들었다…… 도저히 저항할 수 없는 소리여서, 받아들이고는 그 소리가 나왔던 대상에 카메라를 들이댔다. 생각을 내려놓자마자, 물의 감촉이 그 소리에 맞춰 내게 엄습하더니 내 피부 위에서 공단으로 변했다. 습곡 사이의 그림자 안으로 올라가는 기분이 들어 나는 셔터를 눌렀다. 지금도 그것을 볼 때마다 첼로 소리가 들린다. 비록 그것을 뒤집으면 바이올린 소리가 나온다는 것을 알게 되었지만.

마음의 과학

작품에 지각과 색이론이라는 과학을 도입한 미술가들이 있다면, 정신과학의 다양한 양상을 탐구했던 미술가도 있다. 아이들이나 정신질환자들의 마음의 작용을 모방하려 했던 미술가들도 있고, 심리학과 꿈 이론을 연구하고 작품에서 잠재의식을 재현하려 했던 미술가들도 있다.

많은 미술가들이 아이 때 가지고 있던 창조성을 회복하려 한다는 말을 한다. 프랑스의 미술가 장 뒤뷔페Jean Dubuffet(1901~1985)는 정신질환자들이 만든 작품뿐만 아니라 아이들의 작품에서도 영향을 받았다. 그가 만든 **아르 브뤼**는 아주 원초적 본능에서 영감을 받은 거친 미술을 가리킨다. 뒤뷔페의 말에 따르면 아르 브뤼는 "예술 문화에 의해서 훼손되지 않은 사람들이 만든 작품"이라는 뜻이다. 뒤뷔페의 작품은 묵직한 **임파스토**와 어린 아이같은 특성을 지닐 때가 많다. 〈섬세한 코를 지닌 암소〉4.69에서는 두꺼운 윤곽선이 암소를 초록색 바탕으로부터 떼어낸다. 붓놀림은 부드럽지 않고 즉흥적이다. 암소의 눈은 둥근 원일 뿐이고 뿔, 젖가슴과 꼬리는 아이들처럼 휘갈겨 그린 것이다.

4.69 장 뒤뷔페, 〈섬세한 코를 지닌 암소〉, 1954, 캔버스에 유채와 에나멜, 88.9×116.2cm, 뉴욕 현대미술관

4.70 살바도르 달리, 〈기억의 지속〉, 1931, 캔버스에 유채, 24.1×33cm, 뉴욕 현대미술관

초현실주의자surrealist: 1920년대에 초현실주의 운동에 가담하여 그 이후로 작품이 꿈과 잠재의식에 영감을 받았던 예술가.
정신분석 psychoanalysis: 환자의 잠재의식적 두려움이나 환상을 자각하게 해서 정신질환을 치료하는 방법.
모티프motif: 뚜렷하게 눈에 띄는 시각적 요소로, 이것이 반복되면 미술가의 작업을 가리키는 특징이 된다.

뒤뷔페는 1940년대에 정신질환자들의 작품을 모으기 시작했다. 뒤뷔페의 수집품은 정신질환자들의 작품에 대한 더 많은 관심을 불러일으켰다(미술을 보는 관점: 마르틴 라미레스, 505쪽 참조). 드뷔페의 수집품은 현재 스위스 로잔의 아르 브뤼 미술관에 소장되어 있다.

살바도르 달리Salvador Dali(1904~1989)는 **초현실주의자** 미술가들 가운데 한 사람으로, 이들은 심리학과 꿈 연구에서, 특히 **정신분석**의 창시자 지그문트 프로이트의 이론에서 영감을 받았다. 달리의 회화에서는 성욕과 공포라는 주제가 흔하게 나타나는데, 그는 이를 성적인 욕망과 행동에 관한 프로이트의 연구와 연결시킨다.

〈기억의 지속〉**4.70**을 보면, 중앙의 늘어진 형태(긴 속눈썹과 늘어진 혀가 달린 코)는 자화상이고, 배경의 절벽은 달리가 살았던 스페인의 카탈루냐 해안을 닮았다. 달리는 친구들과 밤늦게까지 어울린 후, 저녁 식사에서 남은 녹은 치즈로 장난을 치다가 〈기억의 지속〉을 그리고 싶은 마음이 생겼다. 이 그림은 "시간과 공간이라는 부드

럽고 사치스럽고 고독하고 편집증적-비판적인 까망베르 치즈에 다름 아니다"라고 달리는 말한다.

달리는 '편집증적-비판적'이란 용어를 만들어내고 이렇게 정의했다.

> 망상 현상의 연상과 해석이 지닌 비판적이고 체계적인 객관성에 기반을 둔 비이성적 지식이라는 자연발생적 방법.

달리는 치즈의 점도에서 힌트를 얻어 늘어진 채 매달려 있는 세 개의 시계판을 그렸다. 흐느적거리는 시계들은 발기부전과 최근의 성적 만족을 동시에 상징하는 것으로 해석될 수도 있다.

학자들은 시간의 복합성을 다루는 물리학자 아인슈타인의 상대성 이론과 이 작품의 연관성을 언급했다. 달리의 그림에서 각기 다른 시간을 나타내는 시계는 뒤틀린 시공간의 감각을 전달한다. 달리는 또한 '시간이 흐

미술을 보는 관점
마르틴 라미레스: 정신 이상에서 영감을 받은 미술

정신질환자들이 만든 작품이 입증하듯이, 고통스러운 경험과 장애를 초래하는 질병이 뛰어난 미술의 원천이 될 수 있다. 여기서는 이 주제를 전문적으로 연구하는 미술사학 교수 콜린 로즈Colin Rhodes가 정신분열증에 걸린 멕시코의 미술가 마르틴 라미레스Martín Ramírez(1895~1963)의 작품에 대해 논의한다. 라미레스는 33년 동안 캘리포니아의 정신병원에서 수백 점의 미술 작품을 만들었고 현재 많은 작품이 주요 미술관에 소장되어 있다.

"오랫동안, 멕시코의 미술가 마르틴 라미레스가 창작한 이미지들은 정신질환 때문에 일상의 현실로부터 자유로워진 마음이 무의식적으로 분출된 것으로 여겨졌다. 그의 작업은 몇 가지 **모티프**가 반복되는 강박적 성향이 있었지만, 그럼에도 강렬하고 미묘하게 변형되어 결합되어 있었다. 그의 작품은 환상적인 느낌을 주는데, 희미한 배경에

4.71 마르틴 라미레스, 〈무제[라 인마쿨라다(무염시태)]〉, 1950년대. 크레용·연필·수채·종이 콜라주, 2.3×1.1m, 하이 미술관, 애틀랜타, 조지아

느슨하게 고정된 양식을 통해 커다란 형태들을 사용했기 때문이다. 그가 사용한 모티프의 저장고는 자신의 문화적 배경과도 밀접한 연관이 있다. 라미레스는 멕시코의 할리스코 토박이였는데, 1925년에 아내와 아이들을 부양하기 위해서 캘리포니아로 떠났다. 그는 당시 미국을 덮친 대공황 때문에 일자리를 구하지 못해 노숙자가 되었고, 1931년부터 사망할 때까지 캘리포니아 정신병원에 입원해 있었다. 라미레스는 처음에는 조울증으로, 나중에는 정신분열증으로 진단을 받았다.

라미레스 작품의 상당수는 성모의 도상 이미지를 담고 있다. 특히 원구 위에 서 있고 발밑에 뱀이 있는 무염시태의 형태가 많다. 이는 그가 고향의 교회에서 보았던 상징들이다. 그림의 구체적 특성들을 질병 때문이라고 단정하는 것은 위험하지만, 라미레스의 상태와 감금의 경험은 의심할 여지가 없이 창작의 원천이었다. 사랑하는 사람들과의 이별과 권태에 직면했을 때, 예술 창작은 기억을 고정시킬 수 있다. 그리고 질병 때문에 일상적 의미로는 소통이 불가능했으므로, 라미레스는 자신의 상상 속에서 대안적인 세계를 창조했다. 이러한 작품에서 라미레스는 감금 이전 멕시코 시절의 삶을 재연한다**4.71**. 두 명의 멕시코인 성모가 조개껍질 같은 산이 얕게 펼쳐진 풍경 위에 떠 있다. 이들의 시선은 관조적이고 얼굴은 표현적이다. 하지만 이들의 드레스는 옷이기도 하면서 풍경이 되기도 한다. 배경에는 좀더 세속적인 또다른 여인이 두 성모의 자세를 어정쩡하게 따라하고 있다. 라미레스의 대다수 작품처럼, 커다란 드로잉은 여러 장의 종이를 풀로 붙여서 만든 것이다. 낱장의 작은 종이는 그가 쓸 수 있었던 유일한 재료였다. 그러나 이 재료는 발전해나가는 이미지를 한 장의 종이에 우겨넣는 것이 아니라, 그런 이미지에 맞춰 드로잉의 우주를 확장시키던 그의 강박적 욕구를 가리키기도 한다. 질병 때문에 세상과 육체적, 언어적 상호작용을 하지 못했던 라미레스는 결과적으로 당대에 가장 강렬한 시각 예술을 분출했다."

른다'(fly)라는 문구의 시각적 은유로서 선반 위에서 늘어져 있는 시계 위에 파리(fly) 한 마리를 그려 넣었다.

미술 작품의 과학적 복원

화학의 발전 덕분에 미술 작품의 복원에 사용되는 기술이 크게 향상되었다. 최근에 가장 중요한 복원은 이탈리아 로마의 바티칸에 있는 **프레스코**를 세척한 일이다.

미켈란젤로 부오나로티^{Michelangelo Buonarroti}(1475~1564)가 그림을 그린 시스티나 예배당 천장의 복원은 1980년에 시작되어 미켈란젤로가 이 천장을 그리는 데 들었던 시간의 두 배가 넘는 9년 만에 완료되었다**4.72**.

복원가들은 프레스코를 세척하는 가장 좋은 방법을 결정하기 위해서, 먼저 무엇이 원작이고 무엇이 시간의 결과로 생긴 것—이를테면 초의 그을음, 이전 복원가들의 개입, 비로 인한 피해, 건물 기초의 찌꺼기, 심지어 수

4.72 시스티나 예배당 천장 세척, 1980~1989, 바티칸

프레스코fresco : 갓 바른 회반죽 위에 그림을 그리는 기법. 이탈리아어로 '신선하다'는 의미.

4.73 미켈란젤로의 그리스도 세부, 〈최후의 심판〉, 시스티나 예배당 복원 중 찍은 사진, 1990~1994, 바티칸

어진 국제 위원회가 복원팀이 수행했던 방식을 검토했다. 위원회는 오랜 시간을 들여 복원가들의 연구, 방법, 수작업을 점검했다. 만장일치로 복원팀이 철저하게 고심했고 그들의 방식이 정밀하고 옳았으며 원작은 이처럼 밝았다고 선언했다.

시스티나 예배당의 천장 세척 작업은 바티칸에서 더 많은 복원이 이루어지는 길을 열었다. 예를 들면, 시스티나 예배당 제단 벽에 미켈란젤로가 그린 〈최후의 심판〉**4.73**과 복도 끝에 있는 네 방에 라파엘로 산치오 Raffaello Sanzio(1483~1520)가 그린 그림들인데, 〈최후의 심판〉은 1990~1994년에 복원되었고, 〈아테네 학당〉은 1995~1996년에 복원되었다.

토론할 거리

1. 많은 미술가들은 공감각을 연구하거나 자신이 공감각자여서 관람자에게 공감각적 반응을 유발하려고 한다. 예를 들면, 조지아 오키프**1.24**, 제임스 맥닐 휘슬러**4.170**, 바실리 칸딘스키**3.189**나 파울 클레처럼 자신들의 작품에서 음악을 떠올리고자 했던 미술가의 작품을 연구해보라. 한 점의 회화를 고르고 형태 분석을 통해서, 그 미술가가 음악 연주를 통해 활성화되는 감각과 유사한 감각을 불러일으키려고 어떤 시도를 했는지를 생각해보라.

2. 이 책의 다른 부분에서 이탈리아의 위대한 미술가 레오나르도 다 빈치의 작품들(예를 들면 도판 **0.8**과 **3.121** 참조)을 살펴보았다. 레오나르도가 수행한 세 가지 과학 연구(예를 들면 도판 **2.1**과 **2.2**)를 찾아보고, 이런 연구가 다른 작품들에 어떻게 기여했을지 토론해보라. 레오나르도의 그림은 어떤 범주에 속하는가? 미술인가, 과학인가? 아니면 미술이자 과학인가? 이유는? 그의 과학 연구가 그림을 그리는 데 어떤 도움을 주었을 것이라고 생각하는가?

3. 이 장에서 윌러드 위건과 귄터 폰 하겐스의 작품에 대해서 논의했다. 많은 동시대 미술가들은 컴퓨터로 미술 작품을 제작하거나 과학의 발견에 영향을 받은 주제들(우주 공간이나 DNA 같은)을 반영한다. 이와 같이 최근의 기술 발전에 영향을 받은 동시대 미술의 사례들을 찾아볼 수 있는가?

백만 명의 관광객들 때문에 유입되는 세균들—인지를 가려야 했다. 그들은 천장에서 발견한 여러 겹에서 떨어져나온 물감, 아교, 밀랍, 니스 등 셀 수 없이 많은 견본들의 화학 성분을 분석했다. 이러한 분석과 더불어 근접 범위에서 전체 천장을 조사할 수 있었기 때문에, 이들은 미켈란젤로가 천장을 거의 전부 부온 프레스코 buon fresco(회반죽이 아직 젖어 있을 때 그린다) 기법으로 그림을 그렸고 아주 살짝 세코 프레스코 seco fresco(회반죽이 마른 후 그린다)기법으로 수정을 했으며, 다른 모든 겹들은 나중에 추가한 것임을 알게 되었다.

수 세기 동안 쌓인 먼지가 제거된 후에 알게 된 가장 충격적인 사실은 미켈란젤로가 밝은색을 사용했다는 것이었다. 비평가들은 복원가들이 미켈란젤로가 원래 칠한 니스를 제거했다고 비난하면서 세척 작업이 재앙이라고 비판했고, 세계 유수의 미술품 보존가들로 이루

4.5
미술과 환영
Art and Illusion

> 제욱시스가 포도를 손에 든 소년을 그렸는데, 새들이 날아와 포도에 내려앉으려 하자, 자신이 한 작업에 짜증을 내며 이렇게 말했다…… 내가 소년보다 포도를 더 잘 그렸구나. 소년을 완벽하게 그렸다면, 새들이 분명 소년을 무서워했을 텐데 말이야.
>
> — 대大 플리니우스, 『박물지』중에서

고대 로마의 문인 대 플리니우스는 미술가들이 그럴듯한 환영을 만들어내려고 수 세기 동안 노력한 이야기를 전한다. 그는 고대 그리스의 위대한 두 미술가 제욱시스와 파라시우스가 누가 더 실감나게 그리는지 겨루는 경쟁에 대해 적었다. 대 플리니우스의 이야기에 따르면, 제욱시스의 포도 그림은 너무나 사실적이어서 새들이 쪼아 먹으려고 날아들었다. 한편 파라시우스는 커튼을 그렸는데, 제욱시스가 손을 뻗어 이 경쟁자가 무슨 그림을 그리는 중인지 보려고 들추려 했을 만큼 실감났다. 깜빡 속아넘어간 제욱시스는 파라시우스의 승리를 인정했다.

이후로도 많은 미술가들은 이러한 성과들을 계승, 발전시키려 노력했고, 미술 작품이 아니라 실제 공간과 대상을 보고 있다는 생각에 빠지도록 감쪽같이 속이는 기법들을 발전시켰다. **트롱프뢰유**(눈속임)란 분명 **3차원** 대상으로 보이지만 실은 **2차원**인 미술 작품을 지칭하는 프랑스어이다. 미술가들은 심지어 건축 같은 3차원 예술에서도, '눈속임'을 위한 시각적 속임수를 활용해왔다.

환영을 만들어내는 창문으로서의 미술

제욱시스와 파라시우스의 그림은 남아 있지 않지만, 고대 세계에 제작된 환영주의의 사례들이 또 있다. 서기 79년에 남부 이탈리아 베수비오 산의 화산 폭발로 덮여버린 여러 도시에서 그림들이 발견되었다. 어떤 부유한 로마인 가족이 소유했던 빌라에서 나온 **프레스코**화는 특이하게도 건축적 특징을 드러내는 환영을 만들어낸다. 이 환영은 건물 구조의 일부 또는 저 멀리 보이는 풍경의 일부가 아니라, 단지 그림으로 그린 것일 뿐이다.**4.74** 다른 로마의 벽화에서도 비슷하게 환영을 만들

4.74 푸블리우스 파니우스 시니스터의 빌라에서 나온 매장실, 이탈리아 보스코레알레에서 발견, 기원전 50~40년경, 프레스코, 방 크기 2.6×3.3×5.9m, 메트로폴리탄 미술관, 뉴욕

어내는 장면에 과일·새·초목·무대 같은 장소가 나오는데, 모두가 제욱시스와 파라시우스의 이야기를 떠올리게 한다.

르네상스 시대의 이탈리아 미술가들은 현실 세계를 모방하는 미술 작품으로 사람들을 감동시키려는 욕망과 함께 고대 그리스와 로마 사상을 부활시켰다. 건축

가이자 사상가인 레온 바티스타 알베르티 Leon Battista Alberti(1404~1472)는 『회화에 관하여』라는 작은 책을 썼다. 그는 미술가는 회화를 구상할 때 환영을 만들어내는 창문으로 계획해야 하며, 이런 회화를 통해 관람자가 새로운 현실을 지각할 수 있도록 해야 한다고 썼다 (Gateways to Art: 라파엘로, **4.75** 참조).

Gateways to Art
라파엘로의 〈아테네 학당〉: 건축에서의 환영

이탈리아의 미술가 라파엘로는 로마 바티칸에 있는 교황 율리우스 2세의 서명의 방 한 벽면에 〈아테네 학당〉을 그렸다. 그는 실제의 방과는 별도로 건축 공간의 환영을 창조해서 고전 시대와 **인본주의** 르네상스를 연결하는 실물

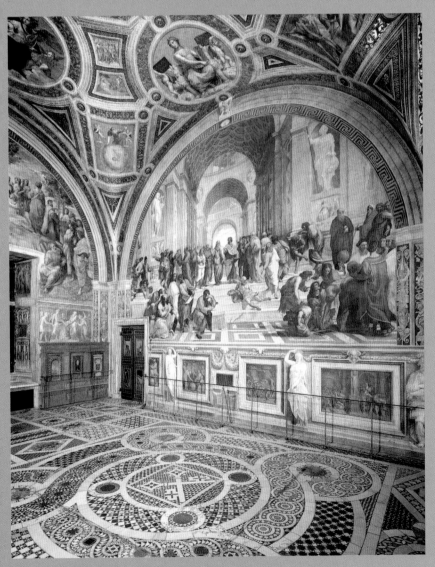

4.75 라파엘로, 스탄자 델라 세냐투라(서명의 방), 1509~1511, 바티칸

크기의 인물들로 가득 채웠다 **4.75**. 이 그림은 다른 세 점의 그림들과 복잡한 타일이 깔린 바닥, 그리고 그림으로 뒤덮인 천장을 포함하는 더 큰 계획의 일부로 제작되었다. 이 모든 것은 율리우스 2세의 서재에 걸맞은 배경으로 주제에 맞게 연출되어, 교황이 소유한 수백 권의 책은 네 벽면에 그려진 그림들 바로 아래에 제작된 선반에 진열되었다(이 선반은 그 이후에 철거되었다).

〈아테네 학당〉은 그림 속 중앙의 두 인물, 위대한 철학자 플라톤과 아리스토텔레스에 특별히 초점을 맞추어 고대 세계의 학문적 발전을 강조한다. 방안을 시계 반대 방향으로 돌아가면서 제작된 다른 대형 그림들은 아폴로 신의 이야기로 시를 상징하는 〈파르나소스〉(도판 4.75에 왼쪽 벽면에 보이는), 고대 사상과 르네상스 시대의 기독교 신학을 결합한 〈성체 논쟁〉, 법률과 정의를 강조하는 〈법학〉이다. 장식을 이런 주제로 계획한 것은 방의 목적에 따른 것이다. 율리우스 교황이 소장한 책들의 주제도 위쪽의 벽화가 전하는 고전적 주제에 맞추어 배열되었다. 〈아테네 학당〉 아래에는 철학과 수학에 관련된 책들이 있었고, 〈파르나소스〉 밑에는 시에 관련된 책들이 있었다. 천장에는 철학·시·신학·정의를 의인화한 네 명의 여성 형상이 묘사되었고, 이를 통해 벽의 주제들을 한번 더 결합시켰다. 방 안에 서 있으면, 〈아테네 학당〉에 깊이의 환영이 훨씬 더 잘 구현된 것처럼 보이는데, 그 이유는 네 벽의 그림들이 각각 별개의 방처럼 보이기 때문이다.

4.76 안드레아 만테냐, 카메라 델리 스포시의 천장, 중앙 오큘러스 세부, 프레스코, 지름 2.6m, 두칼레 궁, 만토바, 이탈리아

르네상스 시대 이탈리아의 미술가 안드레아 만테 냐Andrea Mantegna(1431~1506)는 만토바의 공작 루도비 코 곤차가 궁전의 방 하나를 통째로 트롱프뢰유로 꾸 몄다. 카메라 델리 스포시(신혼의 방)로 알려진 이 방은 정부 관료들을 맞이하거나 공작과 부인의 침실로 사용 되었다**4.76**. 만테냐는 벽에 곤차가 가문의 가족들과 역 사적 승리 장면을 그렸다.

방의 궁륭식 천장에는 푸른 하늘로 열려 있는 **오큘 러스**처럼 보이는 환영을 그렸고, 그 주변을 인물들로 둘러싸 사람들을 내려다보고 있는 것처럼 보이게 했 다. 토실토실한 아기 같은 **푸토**들도 있다. 일부는 그림 속의 **난간동자**에 매달려 있고, 일부는 오큘러스를 통 해 아래를 보고 있다. 어린 소녀 몇 명이 터번을 두른 정체불명의 남자와 마찬가지로, 난간동자 너머를 유심

히 바라보고 있다. 투명한 피부의 소녀가 하얀 면사포 를 쓰고 있다. 이 방의 이름과 최근에 거행된 공작 부부 의 결혼을 가리키는 것이다. 마찬가지로, 눈에 띄는 공 작새는 로마 신화 속 결혼의 여신 주노를 상징한다. 이 런 것들이 모두 작용해서 아래쪽의 관람자는 놀라움을 금할 수 없게 된다. 더구나 싱글싱글 웃고 있는 두 어린 소녀가 장대로 고정시킨 화분은 특히나 아슬아슬 위태 로워 보여 관람자는 신경이 곤두서는 기분이 들 수도 있다.

파르미자니노Parmigianino(파르마 출신의 작은 사람)라 고 알려져 있는 이탈리아의 미술가 프란체스코 마촐 라Francesco Mazzola(1503~1540)는 주문을 따낼 요량으 로 교황 클레멘스 7세에게 자신의 자화상을 헌정했 다.**4.77** 이 그림은 **볼록한** 나무 조각 위에 그려져서, 마

오큘러스oculus: 돔의 중앙에 원형으로 뚫린 부분.
푸토(복수형은 푸티)putto(plural putti): 르네상스나 바로크 미술에서 자주 나오는 누드이거나 거의 옷을 입지 않은 아기 천사 또는 소년.
난간동자balustrade: 짧은 버팀목으로 지지되는 난간.
볼록한convex: 구체의 표면처럼 안쪽으로 굽은.
형태form: 3차원으로 규정할 수 있는 대상.(높이, 너비, 깊이를 가지고 있다.)

4.77 파르미자니노, 〈볼록거울 속 자화상〉, 1524년경, 나무에 유채, 지름 24.1cm, 빈 미술사박물관, 오스트리아

치 볼록거울을 들여다보는 느낌이 든다. 그러나 작품 속에서 보이는 것은 이 그림을 그리려고 실제로 볼록거울을 가지고 자신을 연구했던 파르미자니노의 자화상이다. 파르미자니노는 거울에 비친 자신의 모습을 연구하면서 자신이 본 것을 한 가지 바꾸었다. 이 미술가는 자신을 오른손잡이로 묘사했지만, 그렇게 하기 위해서 실제로 그림을 그릴 때 연구했던 것은 아마 왼손이었을 것이다. 또한 파르미자니노는 자신이 그리고 있는 회화의 액자도 일부(작품의 오른쪽에서 보인다)를 보이게 해서 손거울 같은 이 그림의 환영을 돋보이게 했다.

19세기에 미국의 미술가 윌리엄 M. 하네트^{William M. Harnett}(1848~1892)는 트롱프뢰유로 관람자들을 속이는 기량이 뛰어났다. 그가 그림 속에 그린 1달러짜리 지폐는 정말로 진짜 같아서 지폐 위조 혐의로 미 재무성의 조사를 받았을 정도다. 〈오래된 바이올린〉**4.78**을 보면, 바이올린과 악보가 나무로 된 진짜 문에 걸려 있는 느낌이 든다. 이 그림에서 진짜 실물은 그림의 왼쪽 하단 구석에 미술가가 붙여놓은 푸른 봉투, 즉 작가의 사인을 담고 있는 봉투뿐이다. 미술가는 무엇이 실재이고 무엇이 환영인지 의심을 품도록 끈질기게 요구한다. 바이올린의 약간 왼쪽 하단에 찢어진 작은 신문 조각은 문장을 읽을 수 있을 정도로 너무나 정교하게 그려져 있다. 그것은 신문이 아니라 또 하나의 빼어난 환영이다. 이 그

4.78 윌리엄 M. 하네트, 〈오래된 바이올린〉, 1886, 캔버스에 유채, 96.5×60cm, 워싱턴 국립미술관

림이 처음 전시되었을 때, 관람객들이 이 물건들이 진짜인지를 확인하려고 하도 손을 대는 바람에 그림 주변에는 항상 경비를 세워두어야 했다.

일본의 현대 미술가 후쿠다 시게오^{福田繁雄}(1932~2009)는 시각적 속임수로 유명하다. 도쿄에 있는 후쿠다의 집은 속임수 투성이다. 열린 현관문처럼 보이는 것이 실은 막다른 벽이다. 진짜 현관문은 외벽에 숨어 있어 비밀 통로를 만들어낸다. 후쿠다는 **형태**·**빛**·그림자를 활용해서, 2차원과 3차원으로 음악가들을 나타

4.79 후쿠다 시게오, 〈앙코르〉, 1976, 나무, 49.5×49.5×29.8cm, 개인 소장

고전 신화에 나오는 조각가 피그말리온은 여인 조각상을 너무나 우아하고 아름답게 만들어내고는 결국 조각상과 사랑에 빠진다. 그는 다른 어떤 인간 여인보다 자신의 조각상이 더 완벽하다고 믿어서 조각상에 옷을 입히고 애지중지한다. 그는 신에게 이 조각상처럼 완벽한 아내를 달라고 간청했고, 사랑의 여신 비너스가 조각상에 생명을 불어넣어 그의 소원을 들어준다. 이 신화는 자기 작품에 대한 미술가의 사랑과 자연계를 재창조하는 미술가의 솜씨가 큰 보상을 거두리라는 뜻을 전한다.

피그말리온처럼 조각가들은 솜씨를 발휘하여 진짜 같아 보이는 작품을 만들어낸다. 호주의 조각가 론 뮤익 Ron Mueck(1958~)은 미세한 세부사항들마다 세심한 주의를 기울이면서 자신의 조각에 생명을 불어넣었다. 우리 모두에게는 지루해 보이는 기나긴 과정을 통해서 인간 형상에 머리카락, 주름, 그리고 모공 하나하나까지 끈질기게 재현한다. 그의 작품이 보여주는 괄목할 만한 사실주의—누구라도 손을 뻗어 그 형상들을 만지고 싶어진다—에 우리는 여지없이 놀라고 만다. 뮤익 자신의 자고 있는 얼굴 조각은 비록 몸에서 분리된 머리이지만, 너무나 그럴듯해서 마스크가 눈을 뜰 때까지 애타게 기

실루엣silhouette : 외곽선으로만 표현되고 내부는 단색으로 채워진 초상이나 형상.

기대stylobate : 고전주의 신전의 단 가운데 맨 위의 단. 이 위에 기둥을 세운다.

엔타시스entasis : 기둥의 가운데 부분을 살짝 부풀리거나 돌출시키는 것.

4.80 론 뮤익, 〈마스크 II〉, 2001~2002, 혼합 매체, 77.1×118.1×85cm, 개인 소장

낸 미술 작품을 많이 창작했는데, 작품 속에서 대상은 관람자의 관점에 따라 변한다. 〈앙코르〉**4.79**는 나무로 깎아 만든 조각인데, 보는 각도에 따라 피아노와 피아노 연주자의 **실루엣**이 바이올린 연주자로 바뀐다. 이 작품에서 제목(보통 연주회 마지막에 연주가에게 '한번 더' 연주해달라는 요청으로 청중들이 '앙코르!'라고 외친다)은 이 작품을 경험하는 방식을 표명한다. 마치 한 가지 이상의 연주 장면을 보게 되는 것만 같은 작품이다.

속임수로서의 환영주의

그는 눈처럼 하얀 상아를 놀라운 솜씨로 깎아 기가 막힌 형상을 만들어냈다…… 그리고 자신이 만들

다려야만 할 것 같다**4.80**. 이 조각의 특징들은 아무리 작은 것이라도 정교하게 재현되어 있다. 입술과 뺨은 사람의 얼굴처럼 중력의 영향을 받은 듯이 살짝 늘어져 있다. 그러나 이와 동시에, 뮤익은 형상을 극도로 크게 만들어서 자신이 만든 환영을 전복한다.

고대 그리스의 파르테논 신전의 설계자들은 사람의 눈이 착각을 일으킬 수 있다는 사실을 알고 있었다. 그들은 수학 지식을 활용해서 건물의 모습이 자신들이 원하는 대로 보이게 만들었다**4.81a**. 신전이 엄청나게 크기 때문에 자연히 발생하는 착시를 상쇄하도록 건축가들이 설계를 조정하지 않으면 기단부와 기둥이 뒤틀려 보이게 된다. 예를 들어, **기대**, 즉 기둥들을 세우는 단을 정확하게 곧은 수평 구조로 건축하면 축 내려앉은 것처럼 보일 것이다. 건축가들은 이 부분을 보정하기 위해서, 기대의 중앙을 위쪽으로 살짝 부풀게 만들었다. 그러면 신전의 기단부가 우리 눈에 완벽하게 수평으로 보이게 된다.

기둥 설계에는 여러 시각적 조작이 활용되었다. 예를 들면, 파르테논 신전의 기둥들은 중간 높이 부분이 실제로 부풀어 있다**4.81d**. 기둥을 쭉 곧은 일직선으로 만들 경우에 멀리서 보면 모래시계처럼 중간이 잘록하게 보인다. 그렇게 보이지 않게 시각적 속임수를 쓴 것이다. 기둥의 중간 지점을 이렇게 부풀리는 것을 **엔타시스**라 한다. 게다가 이 기둥들은 정확하게 수직이 아니라 실제로 약간 기울어져 있다. 만일 이것들이 공중으로 뻗어나간다고 상상해보면, 구석에 있는 네 개의 기둥이 만들어내는 보이지 않는 선들이 하늘 위 2.4킬로미터쯤의 지점에서 결국 교차될 것이다. 마지막으로, 이 기둥들은 보이는 것처럼 모두가 등거리로 배열되지 않았다. 구석에 가까운 기둥일수록 기둥 사이의 공간이 줄어든다. 이것은 열의 끝 부근 기둥이 중앙 부근 기둥보다 훨씬 더 떨어져 보이는 착시를 보정하기 위한 또다른 시각적 속임수다.

만테냐에게 신혼의 방 장식을 의뢰했던 곤차가 가문의 빌라 설계자인 이탈리아의 미술가이자 건축가 줄

시각적 조정 없음

엔타시스

A 기대의 상향식 만곡
B 평방의 상향식 만곡
C 기둥들이 미세하게 안쪽을 향하는 각도
D 마지막 기둥들 사이의 좁혀진 거리

4.81a [오른쪽 위] 칼리크라테스와 익티노스, 파르테논 신전, 기원전 447~432, 아크로폴리스, 아테네

4.81b-d [오른쪽] 파르테논 신전에 사용된 시각적 환영을 보여주는 도해

리오 로마노 Guilio Romano (1499~1546)는 건축적 환영
과 2차원 환영 둘 다를 활용했다(도판 **4.76** 참조). 줄리
오 로마노는 만토바의 팔라초 델 테**4.82**를 건축하고 실
내를 장식하면서 고전주의적 건축 규칙들을 교묘하게
깨뜨렸다. 결과적으로 빌라는 가까이서 보면 불안정한
모습을 띠게 된다. 로마노는 파르테논 신전 같은 건물
들에 사용되었던 고전주의 건축의 요소들을 채택했지
만, 그 요소들을 통상 건축에 기대되는 견고한 인상보
다는 오히려 불안정한 인상을 주도록 배치해서 재미난
환영을 자아냈다. 기둥 위에 놓인 **평방**은 통상적인 경
우보다 더 좁다. 그러나 더이상한 것은 평방이라면 응
당 기둥과 기둥 사이를 연결해야 하는데, 기둥들 사이
중간에서 끊어진 것처럼 보이게 했다. 결과적으로, 기
둥 위의 **프리즈** 안에 있는 **트리글리프** 몇 개가 아래로
미끄러질 것 같고, 심지어는 마치 땅으로 떨어질 것처
럼 보인다. 이 구조물의 재료 자체도 환영이다. 화려한
건물에는 보통 대리석이나 돌을 썼는데, 이 건물의 외
장재는 **치장 회반죽**으로 싼 벽돌을 썼다.

팔라초 델 테의 이 기이한 외부 설계는 건물 안으로
들어가보면 분명하게 해명된다**4.83**. 〈거인들의 몰락〉
을 보면 건물 외부를 떨어질 것처럼 보이게 한 이유를
알게 된다. 이 그림은 신들이 거인들과의 전투에서 승
리한 그리스 신화의 한 장면을 묘사한 것이다. 줄리오
로마노는 라파엘로의 제자로서 라파엘로가 바티칸에
서 그림(509쪽 참조)을 그릴 때 조수로 일했다. 그는 스
승의 기법을 바탕으로 해서 이 강렬한 환영을 그려냈
다. 줄리오의 그림 속에 있는 건물은 아래에서 몸부림
치는 거인들을 격퇴하느라 금방이라도 무너져내릴 것
처럼 보인다. 구석에서 트럼펫을 부는 모습으로 나타
낸 강력한 바람은 올림푸스 산의 구름 속에 자리잡아
아래의 소란으로부터 보호를 받는 신들이 통제하고 있
다.

영국의 미술가 줄리언 비버 Julian Beever (1960~)는 자
신의 거리미술에 **왜상**이라는 특수한 형태의 트롱프뢰
유를 활용했다. 왜상은 왜곡된 이미지가 늘려지고 뒤

4.82 줄리오 로마노, 팔라초 델 테의 외부, 1527~1534, 만토바, 이탈리아

4.83 줄리오 로마노, 〈거인들의 몰락〉, 1526~1535, 프레스코, 거인의 방,
팔라초 델 테, 만토바, 이탈리아

틀려 있지만, 단 한 곳의 비스듬한 각도에서 보면 분명해지고 실감이 난다. 비버는 3차원 공간에서 발생하는 그럴듯한 장면처럼 보이는 그림을 분필로 그려 행인들에게 제시한다. 그의 작품 〈풀장의 여인〉**4.84a**을 제대로 된 지점에서 보면, 한 여인이 수영장에 드러누워 손에는 음료수를 들고 공중으로 발을 차는 모습처럼 보

인다. 하지만 반대 방향에서 보면, 비버가 여인의 다리를 나타내는 데 극단적인 **단축법**을 사용한 것을 알 수 있다**4.84b**. 환영을 불러일으키는 이 그림의 사진 속에서 유일한 3차원적 요소는 음료수를 들고 자기 발을 평평한 인도에 딛고 있는 미술가 자신뿐이다.

4.84a [오른쪽] 줄리언 비버, 벨기에 브뤼셀에서 그린 〈풀장의 여인〉, 1992, 색분필, 4.4×3.9, 정확한 시점

4.84b [오른쪽 아래] 줄리언 비버, 스코틀랜드 글래스고에 그린 〈풀장의 여인〉, 1994, 색분필, 4.4×3.9m, 부정확한 시점

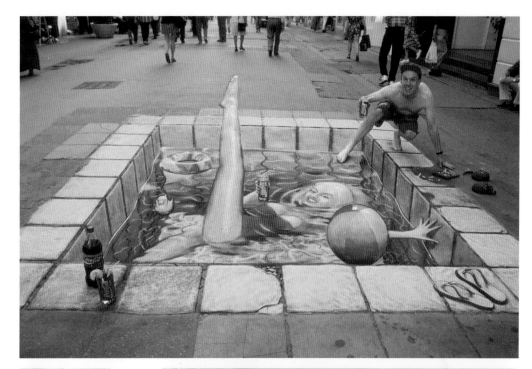

평방architrave : 일렬로 된 기둥의 윗부분을 지탱하는 들보.

프리즈frieze : 건물 상부를 둘러싼 띠로 종종 조각 장식으로 가득차 있다.

트리글리프triglyph : 세 개의 양각된 띠 모양으로 깎인 돌출 부위로 프리즈 안에서 부조와 번갈아 나옴.

치장 회반죽stucco : 돌 같은 겉모습을 내기 위해 고안된 거친 회반죽.

왜상anamorphosis : 특정한 위치에서 보았을 때 정확한 비율을 지닌 모습이 나타나도록 대상을 왜곡해서 그린 재현.

단축법foreshortening : 관람자가 보기에 매우 기울어진(극적인) 각도로 형태를 묘사하는 원근법적 기법.

환영과 사상의 전환

미국의 미술가 척 클로스Chuck Close(1940~)는 우리가 보는 것에 의문을 제기하게 만드는 미술 작품들을 창작한다. 어릴 적 클로스는 마술을 부려 이웃들이나 학교 친구들을 즐겁게 해주는 것을 좋아했다. 성인이 된 후에는 친구들과 가족의 초상화를 조작한 작업으로 유명해졌다. 그는 창작을 시작할 때 먼저 사람들의 사진을 찍고, 그다음 다른 **매체**를 활용해 그 사진을 미술 작품으로 전환한다. 〈패니/핑거프린팅〉**4.85**이란 작품은 사진처럼 보이지만, 실제로는 클로스가 아내의 할머니 이미지를 오로지 자신의 엄지와 지문만을 이용해서 손으로 그린 그림이다. 그의 미술 작품 대부분이 그렇듯이, 클로스는 대상의 원본 사진 위에다 그리드를 놓은 다음에 각각의 블록을 조심스럽게 확대하고 복사해서 가로 2.5미터, 세로 2.1미터의 캔버스를 이미지로 채운다. 이런 과정을 통해서 원본 사진은 사진 기술로 확대한 것처럼 보이는 훨씬 더 큰 이미지로 전환된다. 클로스의 작품 제작 과정은 상당히 기계적이지만, 창작 행위에서는 미술가가 자신의 손을 사용하므로 여전히 직접적이다.

4.85 척 클로스, 〈패니/핑거프린팅〉, 1985, 캔버스에 유채, 2.5×2.1m, 워싱턴 국립미술관

4.86 에두아르 마네, 〈폴리-
베르제르의 술집〉, 1882, 캔버스에
유채, 96,2×130,1cm, 코톨드 미술관,
런던

프랑스의 미술가 에두아르 마네Édouard Manet (1832~
1883)의 〈폴리-베르제르의 술집〉**4.86**도 관람자로 하여
금 작품 안에서 진실성과 환영주의 사이의 관계를 생각
케 하는 그림이다. 폴리-베르제르는 19세기 파리에서
가장 유명한 술집이자 유흥장이었다. 이 클럽에서는 무
용수, 가수, 심지어는 공중 곡예사(그림의 왼쪽 상단에
한 쌍의 발이 내려와 있는 것을 볼 수 있다)가 여흥을 제공
했고, 모두가 노출이 심하고 도발적인 의상을 입고 있었
다. 여성 바텐더 뒤쪽의 흐릿한 배경은 그녀가 거울 앞
에 서 있고, 그 거울은 그녀가 바라보는 파리 클럽의 모
습을 비추고 있다는 암시를 준다. 그러나 거울에 비친
모습에 불일치가 있어서 사람들은 자기가 본 것이 정확
한지 의문을 품게 된다. 예를 들어, 캔버스 왼쪽의 여성
바텐더 옆에 있는 병들은 그녀의 뒤편으로 비친 모습에
서는 순서나 위치가 다른 것처럼 보인다. 게다가 오른쪽

끝에 있는 여성 바텐더의 자세가 바로 우리를 내다보는
여성 바텐더의 정확한 거울 속 모습인지 아닌지 의아해
하는 관람자들도 있다. 분명 정확한 **원근법**으로 묘사하
는 기술을 가지고 있었던 마네가 왜 이처럼 애매한 거울
속 모습을 창작했는지는 반드시 생각해볼 문제이다.

〈폴리-베르제르의 술집〉을 둘러싸고 여러 가지 해석
이 제시되었다. 만일 오른쪽에 있는 인물이 정말로 여성
바텐더를 비춘 모습이라고 가정한다면, 관람자들은 그
녀가 이야기를 건네는 실크 모자를 쓴 남자의 위치에 서
있는 셈이다. 그 남자는 아마 고객일 것이다. 폴리-베르
제르에서는 여성 접대부나 바텐더들이 고객들에게 돈
을 받고 성매매를 하는 것이 흔한 일이었다. 아마도 이
것이 이들 사이에서 벌어지는 거래의 본질일 것이다. 거
울 속 모습을 애매하게 만든 것은 여성 바텐더의 개인적
경험이나 기분을 겉모습과 대비시켜서 그녀의 다른 감

정 상태를 암시하려는 미술가의 의도일 수도 있다. 어떤 사람들은 그림의 중앙에서 우리 앞에 서 있는 여성보다 반사된 이미지 속의 여성이 훨씬 더 바쁜 것처럼 보인다고 주장했다. 이 여성의 시선 때문에 그녀의 마음 상태

에 대해서 여러 생각을 품게 된다. 그녀는 슬픈가, 심란한가, 아니면 지루한가? 미술가가 어떤 환상을 묘사하고 있다는 해석도 있다.

어떤 미술가들은 **풍자**를 활용해서, 현실을 모방하는

환영주의에 대한 풍자, 호가스의 그럴듯한 거짓 원근법

18세기 영국의 미술가 윌리엄 호가스^{William Hogarth}(1697~1764)는 이 작품에서 미술가들이 받은 전통적인 훈련을 풍자한다**4.87**. 미술가들은 원근법 규칙들을 이용해서 그럴듯한 공간을 창조하도록 배웠다. 그러나 여기서 호가스는 원근법의 규칙들을 적용하여 그 규칙들을 깨뜨린다. 그래서 그가 만들어내는 공간의 환영은 사실상 불가능한 공간이다. 그림의 밑 부분에 호가스는 이렇게 썼다.

원근법도 모르면서 그림을 그리려는 사람은 누구나
이 권두 삽화에 나타나는 것과 같은 부조리를 면치 못할
것이다.

이렇게 불가능한 공간을 찾아낼 수 있는지 살펴보자.

- 오른쪽 상단 건물 창가에 있는 여자가 산꼭대기에 서 있는 남자의 파이프에 불을 붙이고 있다. 아래쪽의 건물과 산기슭 사이에서는 나무, 마차를 끌고 있는 말들을 볼 수 있다. 이 여자가 어떻게 남자에게 닿을 수 있을까?
- 오른쪽 전경에 있는 남자가 멀리 떨어져 있는 남자의 낚싯대 너머로 낚싯줄을 던지려면 엄청나게 긴 낚싯줄이 있어야 한다.
- 왼쪽 아래 부분에, 우리에게 가장 가까이에 있는 양들이 더 멀리 떨어져 있는 양보다 더 작다.
- 마찬가지로, 산 아래의 나무는 멀리 물러날수록 점점 더 커지고, 가장 멀리 떨어진 나무 위의 새는 말도 안 되게 몸집이 크다.
- 멀리 있는 교회는 땅에 붙어 있는 것처럼 보이면서도 물 위에 떠 있는 것처럼 보이기도 한다.
- 중앙의 보트를 탄 남자는 백조를 겨냥하고 있는 것처럼 보이지만 다리의 아랫면을 쏘고 있다.
- 전경에 있는 건물의 간판이 원경의 산에 있는 나무 뒤쪽에 걸려 있는 것처럼 보인다.

- 전경의 커다란 남자 뒤에 있는 큰 통은 위와 아래가 동시에 보인다.
- 전경에 남자가 서 있는 바닥의 그리드는 **소실점**이 그림의 공간 안으로 들어가는 것이 아니라 관람자의 공간 쪽으로 뻗어나오기 때문에, 이 남자는 그림 바깥으로 고꾸라질 것처럼 보인다.

4.87 윌리엄 호가스, 〈거짓 원근법〉, 1754, 『이론적으로나 실제적으로 쉽게 만들어진 브룩 테일러 박사의 원근법』에 나오는 판화

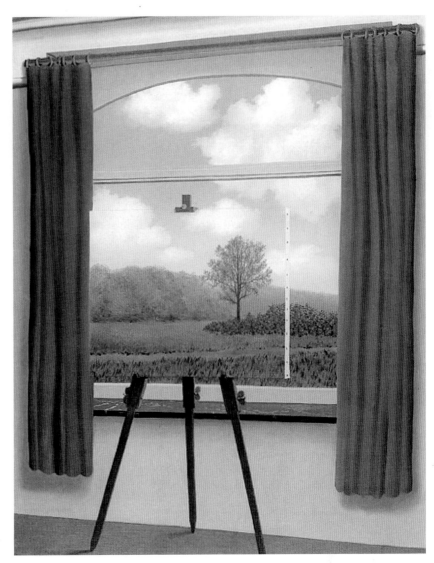

미술 작품을 창작하기 위해 원근법 등의 환영 창출 도구
들을 사용하는 전통에 의문을 제기하거나 장난을 친다
(상자글: 환영주의에 대한 풍자, 518쪽 참조). 벨기에의 미
술가 르네 마그리트^{René Magritte}(1898~1967)는 이젤 위
에 얹힌 풍경화처럼 보이는 것에 관람자가 의문을 제기
하게 만든다**4.88**. 이 풍경화는 그림과 똑같은 풍경이 내
다보이는 창문 앞에 놓여 있다. 그러나 창 밖의 광경도
역시 만들어진 것임을 깨닫게 된다. 창문과 커튼, 그리
고 이젤 위의 그림, 둘 다 우리가 보고 있는 그려진 캔버
스의 일부이다. 마그리트의 설명은 이렇다.

> [나무는] 관람자에게 내부와 외부, 두 곳 모두에 존
> 재한다. 나무는 방안의 그림 속에도 있고, 바깥의 진
> 짜 풍경 속에도 있는데, 이는 사실 생각 속에 있다.
> 어느 것이 우리가 세상을 보는 방식인가. 우리는 세
> 계를 우리 바깥에 있는 것처럼 보지만, 우리가 우리
> 내부에서 경험하는 것은 세계에 대한 정신적 재현
> 일 뿐이다.

마그리트는 우리에게 재현과 진실의 문제를 직면하
게 하면서, 르네상스 시대의 미술가들이 이룬 **선 원근법**
의 성과를 곧장 거론한다. 마그리트 때문에 무엇이 실재
이고 무엇이 마음의 산물일 뿐인지를 생각하게 되자, 처
음에는 창문을 통해 보이는 전망을 실감나게 그려내려
는 욕망의 연장선상에 있는 것처럼 보였던 그림이 산산
조각이 났다. 마그리트는 르네상스의 '환영을 만들어내
는 창문'이 사실은 캔버스에 불과하다는 것을 보여주었
다. 그렇게 함으로써 그는 대상을 마치 실물처럼 완벽한
3차원적 환영으로 재현하는 것말고 다른 목적으로도
미술가들이 그림을 그릴 수 있는 문을 열어놓았다. 마그
리트가 보여주었듯이, 그림은 우리가 눈으로 본 것을 단
지 재현한다기보다 복잡한 사상을 표현하는 강력한 방
법일 수 있다.

토론할 거리

1. 르네 마그리트의 작품들(예를 들면, 이 장 도판**4.88**에
 나오는 〈인간의 조건〉과 76쪽**1.47**의 〈이미지의 배반〉)
 을 보라. '환영을 만들어내는 창문'이라는 르네상스
 시대의 사상에 대해서 마그리트가 말한 내용을 두세
 문단으로 설명해보라.

2. 이 장에 나오는 미술가 한 사람을 선택해서 그의 다
 른 작품을 연구해보라. 그 미술가는 환영주의를 자
 주 사용하는가? 동기가 무엇이라고 생각하는가?

3. 호가스의 〈거짓 원근법〉을 연구해보라. 상상력을 동
 원해서 하나의 장면을 그려보고, 호가스의 판화에
 들어 있는 것처럼 시각적 실재가 변화된 사례를 그
 안에 세 가지 이상 담아보라.

소실점vanishing point : 미술 작품에서
가상의 시선들이 합쳐지는 것처럼
보여서 깊이를 암시하는 부분.
풍자satire : 주제의 약점과 실수를
드러내 놓고 조롱하는 예술 작품.
선 원근법linear perspective : 깊이의
환영을 만들기 위해 수렴하는 가상의
시선들을 사용하는 체계.

4.6

미술과 통치자

Art and Rulers

통치자들은 항상 미술 작품을 이용해서 자신의 정치권력을 천명하려 했고, 사람들에게 영향을 주려 했다. 막강한 지배권을 보여주기 위해 지도자들은 미술 작품들을 활용하여 통치권을 강조했고, 때로는 자신의 권위를 신이 주었다고 주장하기도 했다. 왕의 초상화는 이상화된 경우가 많다. 공들여 만든 옷을 입고 있는 모습을 그림으로써 통치자의 중요성을 강조했다. 또는 왕좌에 앉아 있는 모습으로 작품의 중앙에 자리를 잡거나 다른 인물들보다 더 크게 묘사되거나 하는 식이다. 지도자들은 유능한 지휘관이라는 명성을 강화하고 군사적으로 강력한 이미지를 투사하기 위해서 미술 작품을 의뢰하곤 했다. 미술 작품은 통치자의 권력을 유지하기 위한 강력한 선전 도구가 될 수 있었다. 이 장에서는 통치자들이 자신을 어떻게 보아왔는지, 그리고 적과 동지에게 어떻게 보이기를 원했는지 살펴볼 것이다.

왕의 초상화

위대한 지도자를 생각하면 어떤 이미지가 떠오르는가? 수 세기 동안 미술가들은, 통치자들이 그 신민들에게 신뢰를 받을 수 있을 정도로 우아하고 권위 있는 인물로 보여질 수 있는 방법을 발전시키려 노력해왔다. **비잔틴**의 미술가들은 장엄한 타일 **모자이크**를 만들었고, 중국인들은 화려하고 다채로운 왕의 초상화 재료로 사치스러운 비단을 사용했다. 고대 올메크인들은 지도자의 권력을 자신들이 새긴 거대한 돌의 이미지에 옮겨놓았다(Gateways to Art: 올메크족의 거대 두상, 522쪽 참조). 초상에서 모델의 육체적 특징을 정확하게 묘사하는 정도는 다양하다. 통치자들이 얼굴의 특징보다 복장이나

위치로 확인되는 때도 있다.

비잔틴 제국의 황제 유스티니아누스Justinianus(483~565)는 군사와 신민을 이끄는 탁월한 지도자였을 뿐만 아니라 수많은 교회 건설을 지원했던 위대한 **후원자**로 기억된다. 6세기에 비잔틴 제국을 통치했던 유스티니아누스의 초상화는 교회들에 전시되어 그의 후원뿐만 아니라 신에게서 받았다는 권력도 보여준다. 이탈리아 라벤나의 산 비탈레 예배당에는 채색 유리로 된 황제의 장엄한 모자이크**4.89**가 있는데, 아마도 그는 생전에 이것을 본 적은 없었을 것이다.

유스티니아누스 황제는 모자이크의 중앙에서 황제의 상징인 보라색 옷을 입고 서 있다. 그의 양 옆에는 흰색 예복을 입은 성직자들이 있다. 황제의 맨 오른쪽에는 '그리스도'를 뜻하는 그리스 문자 'chi-rho'가 적힌 커다란 방패를 내보이는 병사들이 서 있다. 이는 기독교인이자 군사 지휘관으로서 유스티니아누스 황제의 역할을 강조한다. 이 모자이크에는 기독교를 상징하는 다른 요소들도 있다. 황제의 왼편에 있는 남자들은 각각 십자가, 복음서(신약성서 맨 처음에 나오는 네 편) 사본, 예배를 드릴 때 향을 태우는 향로를 들고 있다. 유스티니아누스는 성찬식에서 그리스도의 몸을 상징하는 빵을 들고 있다. 이 모자이크는 예배가 열리는 제단 근처에 전시되어 있다. 흥미롭게도 이 모자이크는 한 인물을 특별하게 부각하고 있다. 이 지역의 주교 막시미아누스인데, 그는 이 모자이크의 주문을 주선하고 구성을 계획한 인물이다. 그의 형상만 유일하게 이미지 위의 글씨로 정체가 밝혀져 있고(그의 이름이 초상 위에 적혀 있다), 그의 발이 황제보다 살짝 앞으로 나와 있다. 유스티니아누스가 이 모자이크를 봤다면 어떤 생각을 했을까. 이는 사

비잔틴byzantine: 4세기부터 1453년까지 콘스탄티노플(오늘날의 이스탄불)을 중심으로 했던 동로마 제국과 관련된 것.
모자이크mosaic: 작은 돌·유리·타일 등의 조각을 한데 붙여서 만드는 그림이나 패턴.
후원자patron: 미술 작품 창작을 후원하는 단체나 개인.

4.89 유스티니아누스 모자이크, 서기
547년경, 유리, 산 비탈레 예배당,
라벤나, 이탈리아

람들이 궁금해하는 대목이다. 그러나 사실 유스티니아
누스는 아무런 표시도 필요하지 않았다. 황제의 복식에
다가 왕관과 후광까지 둘렀으니 그가 통치자임을 알아
보기는 충분했다.

추종자들에게 둘러싸인 통치자를 보여주는 유스티
니아누스의 묘사와는 다르게, 도판 **4.90**의 옹정제雍正帝
(1722년에서 1735년까지 재위) 초상화는 왕좌에 홀로
앉아 있는 중국 황제를 보여준다. 여러 가지 면에서 이
초상화는―통치자의 표정과 자세, 황금색 곤룡포와 비
단 두루마리에 사용된 화려한 색깔―수 세기 동안 중국
에서 사용되던 초상화의 전통을 따르고 있다. 하지만 이
전통은 얼굴의 특징을 정확하게 묘사하는 것이기 때문
에 초상화는 제각각 독특해진다. 금박을 입힌 왕좌와 화
려한 색깔의 옷감으로 지은 의복, 자리의 방석과 융단은
통치자의 부와 권위를 강조한다. 곤룡포 전체에 정교하
게 수놓인 용과, 괴물처럼 생긴 왕좌의 조각은 무시무시
한 황제의 권력을 상징한다. 이와 같은 황제의 초상화는
임종에 이르러 제작되어 황실의 사당에 걸어놓았다. 통
치자의 후손들은 조상의 초상화 앞에서 향을 피우고 절
을 하면서 자신들을 보호하고 이끌어달라고 빌었다. 이

4.90 곤룡포를 입고 있는 옹정제의
초상화, 옹정제 재위기, 1723~1735,
족자, 비단에 채색, 2.7×1.4m, 고궁
박물관, 베이징

올메크족의 거대 두상: 강력한 통치자들의 초상

올메크족의 거대 두상 열일곱 점의 독특한 얼굴 특징과 개성적인 머리쓰개를 보면 각각이 실제 인물을 재현한 것 같다는 생각이 든다 **4.91a**. 학자들은 이 두상들이 필경 올메크족의 특정 통치자들을 묘사한 것이리라고 생각한다. 각각의 조각상을 제작하는 데 들어갈 수밖에 없는 노력은 통치자가 지닌 권력의 증거다. 이 거대 두상을 만드는 데 사용된 돌은 단단한 화산석인 현무암이다. 이중 열 개의

거대 두상은 멕시코의 산 로렌소에서 발견되었다. 이 돌들은 강과 늪을 건너 80킬로미터가 넘는 거리에서 운반되었을 텐데, 이로써 통치자가 막대한 자원을 소유했음을 알 수 있다. 올메크족의 두상들이 대부분 땅속에서 발견된 것을 보면 의식의 일부로 매장되었을 것이다. 게다가 많은 두상이 올메크의 '제단-옥좌' 조각상에서 절단되거나 깎여나간 상태였기 때문에, 새로운 통치자가 권력을 잡게 되면 이전의 조각들이 훼손되고 매장되거나 새로운 조각으로 재활용되었을 것이라고 주장하는 학자들도 있다. 확실한 이유를 말할 수 없지만, 통치자가 죽게 되면 올메크족의 기념물들이 매장되거나 절단되기는 했던 것 같다. 이러한 두상들이 왜 만들어졌는지에 대해서는 알 수 없는 부분이 많지만, 그것들이 강력한 통치자의 권력을 표현한 것임은 분명해 보인다.

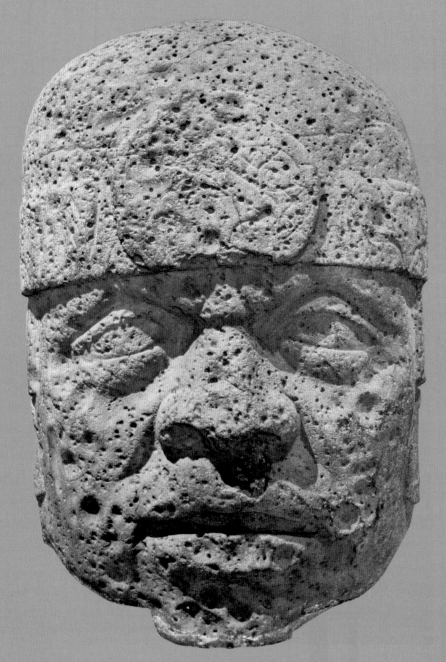

4.91a 올메크족, 거대 두상, 기원전 1200~600, 멕시코 국립인류학박물관, 맥시코시티

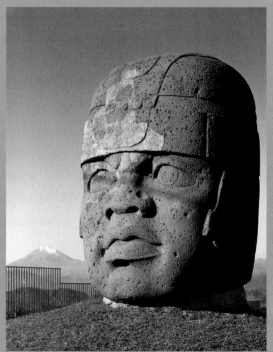

4.91b 거대 두상, 올메크족, 기원전 1500~1300, 현무암, 멕시코 국립인류학 박물관, 베라크루스

러한 이미지들은 그 자체로 선대의 권력에 의해 보호를 받는다. 사실, 자신들의 조상이 아닌 다른 사람의 초상화를 소유하는 것은 불경스럽고 위험하기까지 한 일이라고 여겨졌다.

절대 권력을 보여주는 미술

절대 권력을 지닌 통치자는 자신이 원하는 대로 통치할 자유를 가진 자들이다. 그와 같은 무한한 권력을 어떻게 갖게 되었을까? 통상적으로 지도자들은 신이 그들에게 권력을 주었다는 믿음을 퍼뜨렸다. 그들의 권위가 신에게서 온 것이라고 믿게 되면, 심지어 통치자가 부당하거나 극단적이어도 신민들이 반란을 일으킬 가능성은 거의 없어진다. 절대 통치자들은 국가의 부를 통제하고 그것을 모두의 이익을 위해서가 아니라 개인의 사치를 위해 소비할 수도 있었다(상자글: 프랑스 왕실의 사치, 524쪽 참조). 이렇게 전권을 쥔 지도자들은 신민들의 종교와 그 종교의 숭배 방식을 결정할 수도 있었다.

고대 마야 문화에서 통치자의 권력은 신에게 바치는 기도와 제물을 통해서 강화되었다. 남 멕시코 약스칠란의 사원에서 나온 정교하게 조각된 **린텔**에는 왕후 쇼크의 모습이 보인다. 방패 표범왕의 부인인 쇼크는 남편 앞에 무릎을 꿇고 가시로 뒤덮인 노끈을 혀 속의 구멍으로 잡아당겨서 피를 흘리는 의식을 거행하고 있다**4.92**. 이 장면의 가장자리를 돌아가며 적힌 글귀가 인물들의 이름을 알려주고 무슨 일이 벌어지고 있는지를 서술하고 있다. 왕의 머리 위에 있는 상징들에 따르면, 이 의식은 709년 10월 28일에 거행되었다.

피를 흘리다보면 소위 환각 상태에 빠지게 되고, 그런 상태에서 자신이 뭔가를 보고 있다고 상상한다. 마야인들은 이러한 상태를 단식이나 약물을 통해 강화시켰다. 이들은 그러한 의식이 영적인 환상을 일으킨다고 믿었다. 방패 표범왕과 그의 부인 쇼크 왕후는 태양신에게 기도를 했고 두 사람 모두 **가슴받이**에 태양신의 이미지가 있다. 전사의 복장을 한 방패 표범왕이 신에게 바친 희생자의 쭈그러든 머리가 담긴 정교한 머리쓰개를 착용하고 있는 것으로 보아, 특정한 전투와 관련이 있을 수도 있다. 그는 활활 타오르는 커다란 횃불을 들고 이 저녁 의식을 밝히고 있다.

이 린텔은 왕후 쇼크가 치르는 특정한 피흘림 의식(각기 다른 날짜에)을 묘사한 세 개 가운데 하나이다. 이것들은 그녀에게 봉헌된 사원의 출입구 위에 함께 배치되어 있다. 왕후 쇼크는 방패 표범왕에게 확실히 복종하는 자세를 취하고 있지만, 정교한 의상·의식에서의 역할·그리고 이처럼 피 흘리는 장면이 후대의 미술 작품에서 모방되었다는 사실은 그녀 역시 중요한 인물이었음을 말해준다.

고대 이집트인들은 파라오라는 자신들의 왕들이 신의 자손이라고 믿었다. 방패 표범왕처럼 파라오 아크나

린텔 lintel: 정문 출입구 위에 있는 수평으로 된 기다란 기둥.
가슴받이 pectoral: 가슴에 다는 커다란 장신구.

4.92 방패 표범왕과 쇼크 왕후, 기원전 725년경, 석회암, 109.2×76.2cm, 영국 국립박물관, 런던

프랑스 왕실의 사치

루이 14세^{Louis XIV}(1683~1715)는 절대 군주로서 프랑스를 통치했고 그의 권력은 신의 의지에 기반한 것이라고 여겨졌다. 그는 자신이 만물의 중심이고 이 세계는 자신의 기분에 따라 돌아간다고 믿으며 스스로를 태양왕이라고 선언했다. 이아생트 리고^{Hyacinthe Rigaud}(1659~1743)가 그린 초상화는 왕의 절대 권력을 보여주려는 의도를 담고 있다.**4.93** 루이 왕은 화려한 푸른색 벨벳 가운에 황금 플뢰르드리스(즉, 백합꽃, 프랑스 왕실의 상징)가 수놓여 있고 값비싼 흰색 족제비 털로 안감을 댄 왕의 복장을 입고 있다. 루이 14세는 화려함의 극치를 보여주기 위해 세계에서 가장 사치스런 옷감으로 지은 옷을 입었다. 그는 이 그림에서 보이는 하이힐을 발명해서 자신의 키(162.5센티미터)를 높였고 건장한 다리를 과시했다. 이 그림은 왕의 나이 60대에 제작되었다.

태양왕은 그 유명한 거울의 방 입구에 서 있다. 거울(당시에는 값비싼 물품)을 가득 달아 호화롭게 꾸민 이 방은 그가 파리 근교에 새로 지은 거대한 궁전에 있다.

이 거대한 궁전에는 방이 수도 없이 많았는데, 각 방의 장식은 유럽에서 가장 뛰어난 미술가들이 맡았다. 810만 제곱미터에 달하는 광대한 정원이 궁전을 둘러싸도록 설계되었다. 정원을 가득 채운 20만 그루의 나무와 21만 다발의 꽃은 자주 교체되었다. 정원에는 조각상도 2,100개가 있었는데 그중 상당수는 분수에 설치돼 장관을 이루었다. 베르사유 궁에는 50개 이상의 분수가 있다. 분수 모두를 동시에 가동시킬 만한 물이 충분하지 않았지만, 태양왕이 분수가 보이는 지점에 나타나면 그때마다 하인들이 호루라기를 불어 서로에게 분수를 켜도록 알렸다.

18세기 말이 되면 왕실의 과소비 때문에 민중들의 반대가 심해져 왕실 자체에서도 알아차릴 정도에 이르렀다. 루이 16세^{Louis XVI}(1754~93)의 부인 마리 앙투아네트는 왕실 사치의 상징이 되어 있었다. 프랑스는 재정 압박에 시달렸고 민중은 굶주렸지만, 왕비는 값비싼 옷과 보석으로 치장했고 성을 왕에게 하사받아 사치스럽게 꾸몄다. 프랑스인들의 분노는 대부분 왕비에게 돌아갔다. 많은 사람들이 그녀가

4.93 [아래 왼쪽] 이아생트 리고, 〈루이 14세〉, 1701, 캔버스에 유채, 2.7×1.9m, 루브르 박물관, 파리

4.94 [아래 오른쪽] 엘리자베트−루이즈 비제−르브룅, 〈마리 앙투아네트와 아이들〉, 1787, 캔버스에 유채, 2.8×2.3m, 베르사유 궁 미술관

란하고 심지어 근친상간을 했다고 생각했다. 하지만 사가에 따르면 그녀에게 쏟아진 비난 가운데 일부는 매우 장된 것이었다.

초상화 〈마리 앙투아네트와 아이들〉**4.94**은 왕비의 명성을 일 목적으로 제작되었다. 그녀는 루이 14세가 묘사되었던 과 마찬가지로, 베르사유 궁에서 거울의 방을 오른쪽 어깨 에 둔 위치에 앉아 있다. 그녀의 화려한 벨벳 드레스는 랑스 왕비로서의 신분을 보여주지만, 이전의 초상화들이 판을 받았던 것처럼, 지나치게 노출이 심하지도 않았고, 랑스의 품격과 감각이 부족하지도 않았다. 문란한 데다 은 상대해주지 않는 여자라는 소문이 날로 무성해졌지만, 와는 정반대로 여기서는 아이들이 달라붙어 흠모하는 애로운 어머니로 묘사되어 있다. 그녀의 우울한 표정은 어 있는 요람이 의미하듯 최근에 막내딸을 잃은 슬픔을 시한다. 사실, 이 그림과 마리 앙투아네트의 여러 초상화를 렸던 엘리자베트−루이즈 비제−르브룅Élisabeth−Louise Vigée− ebrun(1755~1842)의 일기를 보면 왕비의 친절한 성품과 술가 자신이 임신했을 때, 그리고 왕립회화조각학교에서 성 미술가로서 시험대에 올랐을 때 왕비가 자신에게 여주었던 동정심에 대한 내용이 나온다. 하지만 이 상화도 프랑스 민중의 끓어오르는 분노를 누그러뜨리지는 했다. 이 그림은 1788년에 잠시 전시되었다가 공격을 을까 우려되어 공개적으로 전시되지 못했다. 이듬해 랑스 혁명이 일어났다. 그로부터 3년 후인 1792년에 랑스 왕실은 전복되었고, 1793년에 루이 16세와 마리 앙투아네트는 참수를 당했다.

4.95 아케나텐, 네페르티티와 세 딸들, 기원전 1353~1335년경, 석회석, 높이 31.1cm, 이집트 박물관·베를린 국립 박물관

톤은 태양신의 권위를 빌려 통치했다. 이전의 파라오 들은 여러 신을 숭배했지만, 기원전 14세기에 통치했 던 아크나톤은 자신의 절대 권력을 이용해서 오로지 태양신 아텐만을 인정했다. 원래는 그림으로 그려졌던 **심조** 안에 아크나톤의 신념이 명확하게 명시되어 있 다. 심조의 왼쪽에는 파라오가 있고, 그의 맞은편에는 부인이자 믿음직한 고문 네페르티티, 그리고 그들 슬 하의 세 딸이 묘사되어 있다**4.95**. 태양은 이 부조에서 다른 어떤 것보다 더 깊게 조각되어 있다. 이를 통해 태 양의 중요성이 시각적으로 부각된다. 또한 왕가를 향 해 퍼져나가는 태양광선으로 태양신이 이 가족을 보호 하고 있음이 암시된다. 광선 끝에 달린 불꽃은 작은 손 인데, 일부는 고대 이집트 문자에서 생명을 상징하는 글자 앙크ankh를 쥐고 있다. 네페르티티가 남편과 거의 같은 크기로 묘사된 것을 보면 그녀의 중요성을 알 수 있다. 네페르티티가 아크나톤 왕과 함께 왕국을 공동 으로 통치했다고 믿는 역사학자도 있다.

심조sunken relief: 형상을 배경보다 돌 안으로 깊게 깎아 내는 조각판.

지휘권

한 나라의 군대를 지휘하는 권력은 지도자의 가장 중요한 직무 가운데 하나다. 통치자들은 신민을 보호하고 전쟁에서 적을 무찔러 평화를 가져와야 한다. 수많은 미술 작품들이 성공적인 군사 작전을 기록해왔다. 많은 통치자들은 자신들이 바라는 예술 작품들을 직접 주문해서, 자신들의 군사적 역량이 영원히 인식되고, 신민들이 자신을 신으로 여기도록 설득하려 했다. 그러한 작품들은 통치자가 신민의 보호자이자 평화의 수호자임을 드러내고자 한다.

현존하는 가장 이른 시기의 고대 이집트 예술 작품 가운데 하나인 나르메르 왕의 **팔레트**에는 초대 파라오 나르메르가 이룩한 이집트의 통일이 기록되어 있다 **4.96a**와 **4.96b**. 나르메르 통치 이전에 이집트는 하이집트(북쪽의 나일 강 어귀 근처)와 상이집트(남쪽의 높은 지대)로 나뉘어 있었다. 팔레트는 남녀 모두가 태양으로부터 눈을 보호하기 위해서 눈 주변에 칠했던 **안료**를 가는 데 사용되었다. 나르메르의 팔레트에서도 두 마리 동물의 목이 얽혀 있는 정면의 동그란 부분은 안료를 섞는 데 사용되었을 것이다. 하지만 이 물건의 세부장식과 비용을 생각해보면, 실제로는 사용되지 않았거나, 사용되었더라도 아주 중요한 의식에서만 사용되었을 것이다.

팔레트의 정면은 네 **단**으로 나뉘어져 있다. 맨 윗 단에는 뿔 달린 황소 머리 한 쌍이 보이는데, 이것은 왕의 호전적인 힘을 나타낸다. 황소 머리 사이에 왕의 이름을 나타내는 상징이 있다. 그다음 단에서는 **위계적 규모**라는 관습에 따라 왕이 다른 형상들보다 더 크게 나타난다. 이집트를 통일한 나르메르의 위업은 수많은 상징을 통해 기록되었다. 그는 하이집트의 붉은 왕관을 써서 자신이 이 지역의 통치자임을 드러낸다. (원래는 팔레트가 채색되어 있었고, 그래서 왕관의 붉은색이 분명하게 보였을 것이다.) 왕 앞에 일렬로 줄을 서 있는 인물들은 이제 나르메르가 통치하게 된 지역들을 상징하는 깃발을 들고 있다. 이 단의 맨 오른쪽에는 다리 사이사이에 잘린 머리와 함께 열 구의 시체가 있는데, 이는 나르메르가 죽인 수많은 적들을 의미한다. 그다음 단에서 엄청나게 긴 목을 뒤얽고 있는 동물들은 상하 이집트의 통일을 상징한다. 맨 아래 단에서는 나르메르가 다시 황소로 묘사되어 있다. 황소는 요새화된 도시를 향해 머리를 겨냥하며 적들을 짓밟고 있다.

팔레트의 뒷면에는 상이집트를 상징하는 하얀 왕관을 쓴 파라오가 그 앞에 무릎 꿇은 적을 곤봉으로 내리치려는 장면이 나온다. 매는 호루스 신을 상징하는데, 이는 나르메르 왕이 신들의 지지를 받고 있다는 뜻이다. 하이집트의 상징이자 그곳에서 자라는 식물 파피루스 위에 호루스가 서 있다. 나르메르 뒤에 서 있는 작은 형상은 파라오의 신발을 들고 다니는 하인이다. (팔레트의

4.96a 앞과 **4.96b** 뒤, 나르메르의 팔레트, 초기 왕조 시대, 기원전 2950~2775년경, 녹색편암, 64×42cm, 이집트 박물관, 카이로

다른 쪽에서도 통치자 뒤에 또다른 하인이 보인다.) 팔레트 뒷면의 가장 아랫부분에는 마치 위에서 내려다본 것처럼, 두 명의 적이 떨어져 있는 장면이 있다. 이 팔레트에 기록된 그림들의 상당 부분은 여전히 해석이 되지 않고 있지만, 나르메르가 정복한 장소의 이름을 기록한 것으로 보인다. 전체적으로 볼 때, 이 팔레트는 자신의 통치하에 모든 이집트를 통일한 파라오의 군사력을 보여준다.

이집트 초대 파라오의 군사적 성과에 초점을 맞춘 나르메르의 팔레트와 마찬가지로, 로마의 초대 황제 아우구스투스는 미술을 선전 도구로 활용하여 군사적 역량을 과시하고 신의 혈통임을 주장했다. 아우구스투스는 사람들이 자신을 빼어난 군사 지도자로 보기를 원했다. 실제로 그는 기원전 31년에 경쟁자인 로마 장군 마르쿠스 안토니우스와 이집트 여왕 클레오파트라를 물리치고 로마 제국을 확장했다. 〈프리마포르타의 아우구스투스〉4.97는 군복을 입고 손을 들어 군대를 전투로 이끌며 인상적인 연설을 할 채비를 하는 아우구스투스를 묘사하고 있다. 아우구스투스 발치에 로마의 사랑의 여신 비너스의 아들인 큐피드가 보인다. 큐피드는 로마의 신화적 창건자 아이네이아스(역시 비너스의 아들)의 후손이라고 주장하는 아우구스투스가 신의 혈통임을 상징한다. 자세와 비율은 로마인들이 젊은 육체를 이상적인 형태로 재현했다고 믿으며 찬미했던 그리스 미술을 모방했다. 이 조각상이 제작되었을 때 아우구스투스의 나이는 40대였다.

원래 이 조각상의 상당 부분은 아우구스투스의 갑옷에 새겨진 장면들을 좀더 쉽게 읽을 수 있도록 밝은 빨간색과 파란색으로 채색되어 있었다. 그의 갑옷 중앙에는 파르티아 군대가 탈취해갔던 로마의 군기 하나를 회수하는 장면을 넣었는데, 이는 아우구스투스의 탁월한 외교술을 가리킨다. 마르쿠스 안토니우스와 뛰어난 장군이자 정치가였던 율리우스 카이사르 둘다 군기를 회수하는 데 실패했으므로, 아우구스투스의 성공은 전임자들보다 그가 더 우월함을 보여주는 것이다.

아프리카의 한 왕궁에서 나온 명판은 아우구스투스의 조각상이 그랬던 것처럼, 군사력이 왕국의 평화를 유지하는 데 필요하다는 뜻을 비친다.4.98 베닝 왕국의 왕들, 즉 추장들(obas)은 1450년과 1700년 사이가 전성

기였던 서아프리카 국가의 군사 지도자이자 영적 지도자였다. 추장들은 수많은 황동 명판을 주문해서 자신들의 권력을 과시했다. 왕궁을 치장한 명판들 중 상당수에는 추장의 명령을 따르는 전사들이 묘사되어 있다. 명판의 중앙에 있는 전사는 그 옆에 있는 두 사람보다 더 크게 묘사해 중요성을 강조했다. 또한 다른 인물들보다 도드라지는 **고부조**로 만들어져 우리에게 더 가까워 보인다. 왼손에 든 제례용 칼과 정교한 투구를 보면, 지위가 높은 우두머리임을 알 수 있다. 그의 창과 양 옆에 시립한 전사들의 방패가 위풍당당한 모습으로 전사들과 통치자, 즉 추장의 육체적 힘을 강조한다. 우두머리는 표범 이빨 목걸이를 목에 걸었고 복부와 팔에는 표범의 반점을 닮은 점이 찍혀 있다. 힘세

4.97 〈프리마포르타의 아우구스투스〉, 기원전 20년에 제작된 원본 청동을 1세기 초 복각, 대리석, 높이 2m, 바티칸 박물관

4.98 전사와 부하들의 명판, 16~17세기, 황동, 높이 47.6cm, 메트로폴리탄 미술관, 뉴욕

고 빠르기로 유명한 표범은 추장의 상징이었다.

미술과 사회 통제

지도자들은 권위를 발휘해 역사에 영향을 미치려 하고, 자신들의 의도를 알리기 위해 미술을 자주 활용한다. 또한 강력한 지도자들은 사람들에게 메시지를 전달하고 법을 따르도록 설득하는 선전 도구로서 미술의 힘을 이해하고 있다. 고대 바빌로니아 왕국의 함무라비 왕은 신과의 관계를 강조하는 이미지를 활용해서 사람들이 자신의 법령을 따르도록 설득했다. 로마의 황제 콘스탄티누스와 중국 공산당의 지도자 마오쩌둥毛澤東은 모두 거대한 규모의 초상화를 활용해 정치적 힘을 상징화했다.

바빌로니아 왕국(지금의 이라크 일부)의 왕 함무라비는 기원전 1790년경에 법전을 확립한 것으로 오늘날에도 잘 알려져 있다. 이것은 지역이나 지방 당국마다 다를 수도 있었던 불문법이나 임의적 규정과는 다른 혁신적인 성문법이었다. 그의 법전은 공개적으로 볼 수 있도록 **석비**에 새겨졌다**4.99**. 함무라비 법전은 흔히 '눈에는 눈'으로 요약되곤 하는데, 악행을 저지른 사람은 당한 사람과 똑같은 방식으로 고통을 받음으로써 벌을 받아야 한다는 것이 법전의 요구였기 때문이다. 하지만 함무라비의 법은 대체로 훨씬 더 복잡했고 노예나 자유민, 여성처럼 지위가 낮은 사람들과 관련되는 경우에는 공평하지도 않았다. 예를 들어, 이 법은 남편이 아내를 떠나기

로 하면 아내의 경제적 안정을 고려하기는 했지만, 간통을 저지른 남편을 처벌하지는 않았다. 반면에, 간통을 저지르다 잡힌 여성은 손을 묶어 애인과 함께 강물에 빠뜨렸다. 남편이 아내의 간통을 의심하면, 증거가 없어도 아내는 강물로 뛰어들어야 했다. 만일 그녀가 살아나면 무고한 것으로 간주되었다.

석비 꼭대기에 나오는 장면은 함무라비의 권력이 신들에게서 받은 것임을 보여준다. 태양신 샤마슈가 어깨에서 불꽃이 뿜어져 나오는 모습으로 신의 발 아래 세 계단으로 상징되는 산 속의 왕좌에 앉아 있다. 태양신은 왕에게 그가 실행하게 될 법을 일러주면서 함무라비에게 팔을 뻗고 있다. 이 장면 바로 아래에는 신들이 함무라비를 지지하고 있다는 내용의 긴 설명과 왕의 법전이 기록되어 있다.

콘스탄티누스 대제는 306년부터 로마 제국의 일부(서로마)를 통치했고 324년에 제국을 통일하여 337년에 죽을 때까지 유일한 황제였다. 콘스탄티누스 대제는 수많은 군사 작전에서 승리를 거두고 최초로 기독교가 된 로마 황제로도 유명하다. 왕좌에 앉아 있는 황제의 거대한 대리석과 청동 조각상은 325년에 제작되어 로마 한복판의 **바실리카**에 자리를 잡았다. 조각상의 일부만 남아 있지만**4.100**, 2.5미터가 넘는 머리만으로도 이 조각상 앞에 섰을 때 느낄 수밖에 없는 어마어마한 힘을 짐작할 수 있다. 이는 황제가 사라진 후에도 사람들이 그의 권력을 떠올리게 하려는 조치였다.

젊은이 특유의 특징과 이상적이고 건장한 육체로 이루어진 콘스탄티누스의 조각상은 이전 황제들의 초상을 본떠서 제작되었다. 황제는 로마의 신 주피터 조각상처럼 왕좌에 앉아 있지만, 손에는 기독교 십자가가 달린 보주를 들고 있다. 이 조각상은 이교도 미술이 기독교의 상징주의와 의미를 통합하기 위해서 어떻게 재해석되었는지를 보여주는 최초의 사례들 가운데 하나다. 멀리 하늘을 바라보는 콘스탄티누스의 시선도 로마 황제의 초기 초상화와 다르다. 이는 하느님과의 긴밀한 연관성과 권력의 유래를 의미한다.

마오쩌둥은 1949년에 끝난 중국 내전에서 공산당을 이끌어 권력을 잡았다. 세계에서 가장 인구가 많은 나라를 27년 동안 통치했던 마오는 이미지의 힘을 이해했고, 수 세기 동안 선대의 통치자들이 그랬듯 예술 작품을 활용하여 자신의 정치적, 사회적 의제를 홍보했다. 마오는 중화인민공화국을 선포하면서 수도 베이징의 톈안먼天安門에 자신의 거대한 초상화를 설치했다 **4.101**. 중국사의 중요한 정치적, 문화적 사건의 현장인 톈안먼은 수 세기 동안 중국 황제의 거처였던 쯔진청紫禁城의 관문으로 15세기에 건립되었다. 마오의 초상화는 수 년마다 아주 약간씩 변형된 복제품으로 대체되었다. 원래는 칼라가 달린 흰색 정장을 입고 있었고 고개를 약간 옆으로 돌린 모습이었다. 1960년대 중반 인민의 소리에 귀를 기울인다는 의미로 마오의 양쪽 귀가 모두 보이게 수정되었다. 이곳에 설치하기 위해 제작된 마오의 초

상화가 총 몇 점이나 되는지는 알 수 없다. 중국 당국은 현재 걸려 있는 초상화가 손상될 경우를 대비해서 복제본을 가지고 있는 것 같다.

마오의 대형 이미지는 중국의 국가적 상징으로 여겨진다. 마오의 초상화는 1960년대와 1970년대에 포스터, 그림, 조각, 배지, 우표로 중국 전역에 다른 어떤 이미지보다 더 많이 보급되었다. 1976년 마오가 사망했을 때, 톈안먼의 대형 유화는 중국의 슬픔을 나타내기 위해서 흑백사진으로 잠시 대체되었다. 이 초상화는 중국 정부를 지지하는 사람은 물론 반대하는 사람들에게도 강력한 상징이다. 1989년 학생 민주화 운동 당시 초상화에 붉은 물감이 투척되었고 2007년에는 한 실업자가 불을 질렀다. 초상화는 즉각 대체되었고 파손자들은 체포되었다.

토론할 거리

1. 이 장에서는 여러 문화와 시대에서 나온 통치자들의 초상화를 살펴보았다. 통치자가 묘사된 다른 미술 작품을 찾아보라. 이 책의 제1부에서 논의되었던 미술의 요소와 원리를 고려하면서, 선택한 미술 작품을 시각적으로 분석해보라. 미술가는 통치자의 권력을 어떻게 나타내고 있는가?

2. 통치자들은 자주 강한 전사로 등장한다. 이 장에서 그런 작품을 하나 고른 다음 이 책의 다른 장에서 다른 작품을 찾아보라(예를 들어, 도판 **1.133, 3.12, 4.27**). 두 작품이 다른 문화 혹은 다른 시대임을 확인하라. 두 가지 재현을 비교해보라. 어떤 면이 같고 어떤 면이 다른가?

3. 왕의 초상이 왕의 실제 모습을 알려주는가? 이 장에서 네 가지 사례를 선택한 다음 각각의 사례를 놓고 개별적이고 사실적으로 보이는 미술 작품의 양상에 대해서 그리고 통치자의 외양이 과장되거나 이상화될 수 있는 양상에 대해서 목록을 만들어보라. 발견한 점들을 짧은 글을 통해서 토론해보라.

4.101 마오쩌둥 초상화, 톈안먼(쯔진청의 남쪽 입구), 베이징

4.7

미술과 전쟁

Art and War

전쟁은 오랫동안 미술 작품의 주제였다. 미술가들은 전쟁의 공포, 죽음의 비극, 승리의 기쁨, 패배의 슬픔을 재창조한다. 미술가들이 전쟁을 주제로 선택하는 이유는 다양하다. 분쟁의 현실을 우리에게 알려주고 영웅적 행위를 묘사해 우리를 격려하고, 서로 대립하는 폭력을 통해 충격을 주는 것 등이다. 역사적 사건을 다룬 미술 작품은 특정 전투에서 사용되었던 다양한 무기나 군인들이 입었던 군복을 빼어나게 기록함으로써 풍요로운 정보의 원천이 될 수도 있다. 하지만 미술가들은 장면을 조작해 어느 한편을 지지하도록 부추기기도 한다. 그러므로 작품을 접할 때 우리의 편견이 작용하듯이, 미술가들도 자신의 관점을 널리 알리려 할 수도 있으므로 전쟁을 다룬 미술을 대할 때는 신중을 기해야 한다.

전쟁의 기록: 편향 없는 사실인가, 아니면 편향된 판단인가

관람자의 입장에서 다른 기록들보다 더 많은 의문이 드는 특정한 시각적 역사 기록이 있는가? 현재의 사건을 보여주는 시각 이미지들(사진이나 비디오와 같은)이 정확하다고 생각하는가, 아니면 그것들이 조작되었을 수도 있다고 생각하는가?

실제 사건을 기록할 때 미술가들은 자신이 목격한 바를 정확하게 기록하려 할 것이다. 하지만 죽음, 파괴, 비극을 보았을 때 일어난 감정을 이미지에 불어넣으려는 경향도 있다. 따라서 전쟁터의 이미지는 그 작품을 보는 사람들에게 깊은 충격을 줄 수 있다. 그 이미지를 그린 미술가의 감정이 때로는 역사적 사실을 왜곡한다고 하더라도 그렇다. 기록된 증거처럼 보이는 미술이 전혀 사

실이 아닐 때도 있다. 전쟁 미술은 작품이 제작된 맥락에 따라 매우 신중하고도 조심스럽게 평가하는 것이 중요하다. (같은 전투를 바라보는 두 개의 대조적인 관점에 대해서는 Gateways to Art: 고야, 532쪽 참조.)

미국인 티머시 오설리번Timothy O'Sullivan(1840~1882)은 유명한 남북전쟁 사진 〈죽음의 수확〉**4.102**을 이 전쟁 사상 가장 많은 사상자를 낸 게티스버그 전투가 끝난 후에 찍었다. 그의 사진은 시신이 즐비한 들판을 보여주면서 인명 손실을 강조한다. 몇몇 병사들 옷이 일부 벗겨져 있다. 도둑들이 시신을 훑었다는 얘기다. 오설리번은 전경에 있는 병사의 얼굴과 옆구리에 털썩 놓인 팔에 초점을 맞추었다. 오설리번은 우리가 볼 수 있는 개인의 특징에 집중함으로써, 게티스버그에서 벌어진 엄청난 인명 손실을 한 인간의 차원으로 압축한 것이다.

흔히들 사진은 사건의 정확한 기록이므로 믿을 수 있다고 생각한다. 하지만 다른 미술가들처럼 사진가들도 조명과 **구성**을 통해서 장면을 조작할 수 있다. 오설리번은 시신을 재배치하거나 사진을 찍기 전에 설정을 바꾼다고 알려져 있었다. 우리는 여기서 그가 시신이나 옷을 배치해서 이러한 강력한 이미지의 감정적 효과를 강화하려고 했는지 여부는 알 수 없다. 만일 어떤 식으로든 그 장면이 극적으로 만들어진 것임을 알았다면, 그가 재현한 비극의 진실을 의심했을까?

사진은 '사실'이고 그림은 어떤 점에서 그렇지 않다고 생각하는 경향이 있다. 이미 존재하는 대상의 이미지를 만드는 사진가와는 달리, 미술가는 빈 캔버스에서 시작한다. 프랑스의 미술가 에르네스트 메소니에Ernest Meissonier(1815~1891)는 어떤 사건을 목격하고 그 장면을 묘사했는데, 여기서 사건은 놀라울 정도로 정확하게,

구성composition: 작품의 전체적인 디자인이나 조직.

4.102 티머시 오설리번, 〈죽음의 수확,
게티스버그, 펜실베이니아, 1863년
7월〉, 사진, 워싱턴 국회도서관

즉 진실하고 '사실'처럼 그려져 마치 오늘날의 증인 비
디오를 방불케 할 정도였다**4.103**.

메소니에는 '1848년 혁명'이 일어났을 때 프랑스 근
위대에서 복무하고 있었다. 이때 파리 사람들은 서로
를 상대로 싸우다가 저항 세력이 군주제를 타도하고
제2공화국을 건립했다. 1,500명이 넘는 사람들이 이
짧은 내전에서 사망했고, 그중 상당수는 무고한 구경
꾼들이었다. 메소니에는 이 대학살을 다음과 같이 기
록했다.

나는 저항군들이 총에 맞아 쓰러지고 창문 밖으로
던져지는 것을, 시신들이 땅을 뒤덮는 것을, 흙이
피로 붉게 물드는 것을 보았다.

그의 그림에서 시신들은 파리의 한복판 무너진 바리
케이드의 돌 사이에 켜켜이 쌓여 있다. 당시 이 그림은
실제 사건을 진실하게 재현했다는 칭송을 받았지만,
중요한 공공 미술전시회였던 1850년 살롱 전에서는
프랑스 정부에 의해 철거되었다. 이 그림이 가까운 과
거를 너무나 생생하게 떠올리게 한다는 이유에서였다.

역사가들은 오설리번과 메소니에의 작품이 전쟁의
여파를 가장 진실하게 기록했다고 생각하지만, 각 장
면들이 만들어내는 감정적 충격을 고려하면 조작되었
을 수도 있겠다는 느낌이 든다. 베트남인 닉 우트^{Nick}

4.103 에르네스트 메소니에,
〈시민전쟁의 기억, 1848(1848년
6월 모르텔리 거리의 바리케이드)〉,
1850년에 전시, 캔버스에 유채,
29.2×22.2cm, 루브르 박물관, 파리

Gateways to Art
고야의 〈1808년 5월 3일〉: 전투를 바라보는 두 관점

때로, 하나의 그림을 그 자체만 보면 하나의 결론에 도달할 수 있다. 하지만 다른 작품을 옆에 놓고 보면, 두 그림을 보는 관점이 달라진다. 예를 들어, 프란시스코 고야의 그림 〈1808년, 5월 3일〉4.104을 보면, 프랑스 황제 나폴레옹과 그의 군대를 강하게 비난한 작품이란 결론을 내릴 수 있다. 그러나 고야가 같은 해에 그렸던 〈1808년 5월 2일〉4.105을 옆에 놓고 이 그림을 보면 어떻게 될까? 두 그림은 나폴레옹을 지목한 것이 아니라 전쟁을 전체적으로 비난한 작품이라고 이해하는 것이 더 낫지 않을까?

〈1808년 5월 2일〉에 묘사된 것은 스페인 독립전쟁(1808~14)의 시초인데, 이 전쟁은 게릴라 전투와 수많은 시민들의 영웅적 행위로 유명하다. 고야의 〈1808년 5월 3일〉은 전날 프랑스 침략군을 난폭하게 공격했던 시민들(〈1808년 5월 2일의 주제〉)을 처형하는 모습이다.

〈1808년 5월 3일〉과는 달리, 〈1808년 5월 2일〉에서는 스페인 저항 세력에 대한 동정이 보이지 않는다. 〈1808년 5월 3일〉의 인물들은 공포의 순간에 얼어붙어 정지해 있는 것처럼 보이지만, 〈1808년 5월 2일〉에서는 움직임과 혼란스러운 동작으로 가득차 있다. 사실, 두 그림을 함께 보면, 5월 3일의 처형은 프랑스 병사들을 난폭하게 학살했던 전날 사건의 불가피한 귀결이었다고 볼 수 있다. 폭동에 분노한 프랑스의 장군 조아생 뮈라는 "프랑스인이 피를 보았다. 복수를 해야 한다"라고 선언했다. 마드리드에서 적어도 400명의 스페인 사람들이 처형되었고, 고야가 〈1808년 5월 3일〉에서 묘사했던 장소 프린시페 피오 언덕에서도 40명 이상이 살해되었다.

4.104 프란시스코 고야, 〈1808년 5월 3일〉, 1814, 캔버스에 유채, 2.5×3.4m, 프라도 미술관, 마드리드

4.105 프란시스코 고야, 〈1808년 5월 2일〉, 1814, 캔버스에 유채, 2.6×3.4m, 프라도 미술관, 마드리드, 스페인

Ut(1951~)가 찍은 네이팜탄 공습 직후 베트남의 마을에서 뛰어나오는 아이들의 모습은 너무 충격적이어서 이 사진이 1972년 6월 12일자 신문에 실리자 미국의 리처드 닉슨 대통령을 포함해서 일부 사람들은 이 사진의 원본성에 의문을 제기했다**4.106**. 그러나 이 이미지는 미국인들의 마음을 움직여 미국의 베트남 전쟁 개입에 의구심을 갖게 했다. 사진가는 여러 해 동안 사진의 원본성을 옹호했다.

내게 그리고 의심의 여지없이 다른 많은 사람들에게도 이 사진보다 더 사실적인 것은 있을 수가 없다. 이 사진은 베트남 전쟁만큼이나 진짜였다. 그러나 내가 기록했던 베트남 전쟁의 공포는 그 순간에만 고정될 필요가 없었다. 겁에 질린 저 어린 소녀는 오늘날까지 살아 있고, 그래서 이 사진의 원본성을 옹변적으로 입증하는 증거가 되었다.

이 사진은 실제 사건을 기록한 것이지만, 우트는 베트남 전쟁에 대한 반감이 컸고 희생자에 대한 걱정이 깊었기 때문에, 이런 점들은 그가 사진을 구성하는 방식에 영향을 주었다. 그는 공포에 소리를 지르며 벌거벗은 채 뛰어오는 어린 소녀 킴 푹에게 초점을 맞췄다. 벗겨진 소녀의 옷은 불에 타버렸다. 그녀의 오른쪽으로는 두 남자 형제가 뛰고 있고, 사촌 두 명은 손을 잡고 그녀의 왼쪽 뒤에 있다. 배경에 있는 병사들은 이상하리만큼 차분해 보인다. 뛰어가는 아이들의 겁먹은 표정과 극적으로 대비되는 부분이다.

사진에 나온 사람들의 이야기는 그 순간으로 끝나지 않았다. 아홉 살짜리 소녀는 비명을 멈추지 못했고, 사진가는 자신의 물로 아이의 목을 축인 후 급히 병원으로 데려갔다. 의사들은 푹이 사망할 것이라고 예상했다. 그러나 사진이 널리 알려지면서 소녀를 살리자는 성금이 쏟아져들어왔다. 그녀는 열일곱 차례의 외과 수술을 받았고 이후 캐나다로 이민을 갔다. 닉 우트는 이 어린 소녀에게 '닉 삼촌'이 되었고 두 사람은 평생 동안 긴밀한 관계를 유지했다. 이 사진이 보여주는 것은 소수의 몇 사람이 겪은 고통일 뿐이지만, 이 사진은 많은 사람에게 베트남 전쟁의 비극을 가리키는 상징이 되었다.

닉 우트는 자신이 베트남 전쟁에 반대하며 이 전쟁

4.106 닉 우트, 〈네이팜탄 공습 후 도망가는 베트남 소녀 킴 푹〉, 1972, 사진

을 찍은 이미지로 여론에 영향을 주고 싶다고 분명하게 밝혔다. 이와 달리, 미국의 미술가 크리스 버든Chris Burden(1946~)은 1987년 작품 〈미합중국의 모든 잠수함〉**4.107**에 편향 없는 시선을 담고자 했다고 말했다. 이 작품이 기록하는 것은 작품이 제작된 그해까지 미 해군이 보유하고 있던 잠수함의 총 숫자일 뿐이다. 그의 **설치미술**은 판지로 625개의 잠수함 모형을 만들어 큰 방의 천장에 각기 다른 높이로 매단 것이다. 각 잠수함의 이름은 갤러리 벽에 검은색으로 열거되었다.

개인주의 대 통일성, 전쟁 대 평화처럼 서로 대립되

설치미술installation: 특정한 장소에 사물들을 모으고 배열해서 만드는 미술 작품.

4.107 크리스 버든, 〈미합중국의 모든 잠수함〉, 1987, 625개의 판지로 만든 잠수함, 24.3×6×3.6m, 1989년 휘트니 비엔날레에 설치함

는 힘들을 구현하고 있는 이 작품의 해석은 관람자의 몫이다. 개인주의는 하나하나 손으로 만들어진 잠수함이 상징한다. 그러나 이와 동시에 방에서 물고기 떼처럼 보이는 잠수함들은 하나의 통합된 단위로 작동하기도 한다. 미 해군의 잠수함들은 수중에서 비밀리에 움직이며 눈에 띄지 않기 때문에 응당 전쟁 무기로 볼 수 있다. 반대로 평화를 지키는 도구로 잠수함을 보는 견해도 있을 수 있다.

전사들과 전투 장면

미술가들은 승리한 전사들과 패배한 전사들의 용기를 매우 자세하게 기록하여 찬양했다. 앞서 살펴본 대로, 때로는 역사적 사건을 둘러싼 미술가의 해석이 감정적 렌즈를 통해서 왜곡되어 제시된다. 하지만 미술 작품들은 중대한 역사적 순간을 포착한 귀중한 기록이 될 수 있다. 이러한 작품들을 통해서 우리는 특정한 전투의 의미를 알게 되고, 전투에 참여했던 사람들이 사용한 무기 종류와 군복을 정확하게 연구할 수 있다.

높이가 4.5미터에서 6미터나 되는 네 개의 거대한

4.108 툴라족 전사 기둥, 900~1000, 현무암, 높이 4.5~6m, 툴라, 히달고, 멕시코

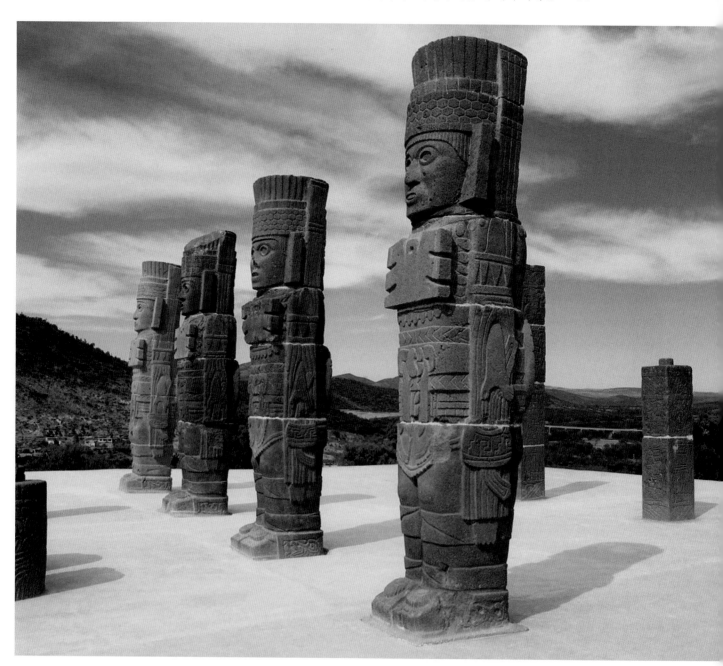

4.109 〈알렉산드로스 모자이크(이수스 전투)〉, 기원전 200년경, 모자이크, 2.6×5.1m, 국립고고학박물관, 나폴리, 이탈리아

전사 기둥은 고대 멕시코의 톨텍Toltec족이 남긴 작품들 가운데 일부다 **4.108**. 이 호전적인 사회에 대해서는 아즈텍족과 같은 후대 문화의 전설을 통해 알 수 있는 것 말고는 알려진 것이 거의 없다. 아즈텍인들은 톨텍인들과 조상 대에서 서로 연관되어 있다는 것을 자주 입증하고자 했다. 전설에 따르면 톨텍족은 거대한 제국을 지배했다. 1000년경 톨텍족의 수도 툴라는 인구가 5만 명이 넘었고, 당시 멕시코에서는 가장 큰 도시였다고 여겨진다.

도판 **4.108**의 전사들은 밝은색으로 채색되어 도시 위에 우뚝 서 있다. 이 위풍당당한 형상들은 한때 가파른 계단을 통해 올라갔던 피라미드 꼭대기에 지어진 사원의 지붕을 떠받치고 있었다. 이 기둥의 조각을 보면 톨텍 전사들의 모습을 짐작할 수 있다. 조각상들은 모습이 똑같다. 각각 깃털을 단 머리쓰개와 나비 모양의 **가슴받이**를 달고 있고, 신의 상징으로 장식한 신발을 신었으며, 등허리에 커다란 거울 또는 방패를 지탱하는 허리띠를 두르고 있다. 전사들은 왼손에는 창이나 화살을, 오른손에는 창던지는 장치를 들고 있다. 이와 비슷하게 생긴 전사 조각상들—크기가 작은 것부터 큰 것까지, 단독으로 서 있거나 건물의 기둥으로 있거나—이 얼마 남아 있지 않은 톨텍 조각의 대다수를 차지한다. 이는 톨텍족이 필경 전쟁이 잦았던 시대에 살았고 전사 지배자들을 존경했다는 뜻이다.

툴라족의 전사들은 한창 전투를 벌이는 도중의 모습이 아니라 수호자의 역할을 하며 고요하게 서 있는 모습을 보여준다. 반면에, 도판 **4.109**의 소위 〈알렉산드로스 모자이크〉는 기원전 333년의 이수스 전투에서 알렉산드로스 대왕(맨 왼쪽에 보이는)이 보여준 군사적 역량과 페르시아의 다리우스 3세(오른쪽 중앙)를 무찌른 승리를 찬양한다.

이 **모자이크**는 기원전 200년경에 남부 이탈리아 폼페이의 가정집에 설치되었던 것으로, 현재는 전하지 않는 유명한 그리스 회화의 사본이다. 그리스에서 그려진 **프레스코**화의 완전한 사례는 더이상 존재하지 않지만, 이 모자이크의 역동적인 구조를 통해서 그 프레스코화의 아름다움을 짐작해볼 수는 있다. 이 작품은 또한 여러 층의 깊이감과 3차원적 형상들이 등장하는 전쟁 장면을 창조하기 위해서, 수없이 미묘하게 다른 음영을 가진 100만 개 이상의 **각석**을 이어붙인 고대 모자이크 기술자의 솜씨도 보여준다.

〈알렉산드로스 모자이크〉의 구도는 동작과 감정을 전달할 목적으로 제작되었다. 사람과 말들은 화면의 아래쪽 2/3를 빽빽하게 차지하고 있으며, 여러 방향으로 뻗친 긴 창들은 전쟁터에서 발생하는 혼돈을 생생하게 그려낸다. 화면의 중앙에서 오른쪽에 있는 다리우스는 화면의 나머지 부분들보다 몸을 위로 일으킨 자세인데, 공포에 질려 눈이 휘둥그레하다. 말들의 얼굴에도 표정이 풍부하고, 몸은 사방을 향하고 있어 관람자로부터 멀어져가기도 한다. 말들을 통해 긴박한 움직임이 전해진다. 다리우스의 왼쪽 팔 아래, 땅에 쓰러진 남자는 방패에 비친 자기 자신의 죽음을 두려움에 휩싸인 채 목격하고 있다. 알렉산드로스 대왕(왼쪽)은 적병을 긴 창으로 찌르면서 다리우스의 군대 전체와 맞설 준비가 된 용맹

가슴받이pectoral: 가슴에 다는 커다란 장신구.
모자이크mosaic: 작은 돌·유리·타일 등의 조각을 한데 붙여서 만드는 그림이나 패턴.
프레스코fresco: 갓 바른 회반죽 위에 그림을 그리는 기법. 이탈리아어로 '신선하다'는 의미.
각석tesserae: 모자이크를 만드는 데 쓰이는 돌, 유리, 또는 다른 재질로 된 작은 조각들.

한 전사로 묘사되어 있다.

전혀 다른 **매체**를 사용해서 전쟁의 소리와 감각을 전달한 미술가들도 있다. 〈바이외 태피스트리〉와 『헤이지 이야기平治物語』는 둘다 격렬한 전쟁 장면을 묘사한다 **4.110**과 **4.111**. 무기가 부딪치는 소리와 살이 타는 냄새를 맡을 수 있을 것만 같다. 적수의 용기를 보여주는 형상들도 간혹 있지만, 이 작품들은 둘다 승리자의 압도적인 힘을 찬양하는 방향으로 기울어져 있다. 또한 두 작품 모두 여러 장면들로 이루어져 있고 천천히 감상하도록 되어 있다. 작품이 풀어내는 역사적 사건의 이야기를 한번에 하나씩 보라는 것이다. 작품들의 체제가 가로로 아주 길게 되어 있어서 관람자는 눈으로 역사 여행을 하게 된다.

길이가 83.8미터에 달하는 〈바이외 태피스트리〉는 헤이스팅스 전투를 둘러싼 사건들을 기록하고 있다. 정복왕 윌리엄이 이끄는 노르만족이 앵글로색슨족으로부터 잉글랜드의 지배권을 탈취한 것이 바로 헤이스팅스 전투다. 이 작품은 아마도 노르만족이 승리를 거둔 직후에 프랑스 바이외의 주교인 윌리엄의 동생 오도가 주문했을 것이다. 소위 **태피스트리**라고 하는 것은 여성들

(전설에 따르면 윌리엄의 부인이 수놓는 사람 가운데 한 사람이었다)이 실제로 수를 놓았고 완성하는 데 10년 이상 걸렸다. 이 작품은 헤이스팅스 전투를 촉발한 사건들, 노르만 함대의 준비, 헤이스팅스 전투 자체, 마지막으로 정복왕 윌리엄이 잉글랜드 왕으로 등극하는 대관식을 보여준다. 이 태피스트리에는 50개의 장면에 600명이 넘는 남자들이 등장하지만, 여자는 딱 세 명만 나온다. 수를 놓은 사람들의 기술은 매우 뛰어났다. 깊이감을 내기 위해서 각 형상에 테두리를 치고 그 바깥에 놓인 자수의 바늘땀 방향과 반대 방향의 바늘땀으로 자수를 놓은 후 과감하게 대조적인 색으로 외곽선을 쳐 마무리했다. 이 과정은 윤곽이 분명한 형상, 평평한 공간감(관람자를 수평 방향으로 안내하기 위한), 반복되는 패턴을 통한 전체적인 **리듬**감을 창출해냈다.

〈산죠전 침공三条殿夜討〉**4.111**은 단명했던 헤이지 시대(1159~1160)에 관한 일본의 전쟁 서사시 『헤이지 이야기』에서 전투를 묘사한 다섯 편의 긴 두루마리 그림 가운데 하나에 나오는 장면이다. 당시 일본의 수도였던 교토의 지배권을 놓고 몇몇 가문이 싸우고 있었다. 이 장면은 후지와라 가문과 미나모토 가문의 사무라이들이

4.110 헤이스팅스 전투의 세부, 〈바이외 태피스트리〉, 1066~1082년경, 양모와 리넨, 길이 83.8m, 바이외 태피스트리 박물관, 바이외, 프랑스

4.111 〈산죠전 침공〉, 『헤이지 이야기』 중에서, 가마쿠라 시대, 13세기 말, 두루마리, 종이에 먹과 채색, (전체 두루마리) 40.9cm×6.9m, 보스턴 미술관

습격해서 천황 니조를 사로잡고 궁에 불을 지른 모습을 담고 있다. 그러나 곧이어 다이라 가문이 천황을 구출하고 교토의 지배권을 되찾았다.

〈바이외 태피스트리〉처럼 〈산죠전 침공〉도 당대의 시각 양식을 대표한다. 길이가 7미터나 되는 이 일본의 두루마리 그림에서는 조감 시점의 **평행원근법**이 사용되었다. 건물이 만들어내는 대각선과 층층이 겹쳐진 형상이 관람자를 한 장면에서 다음 장면으로(오른쪽에서 왼쪽으로 보도록) 이끄는 일종의 안내자 역할을 한다. 말과 전사들은 세심하게 윤곽을 그려 자세하게 묘사했다. 정확한 선을 썼고 흐릿한 붓놀림은 삼갔는데(말꼬리와 피어오르는 연기에서처럼), 이는 미술가의 빼어난 솜씨를 입증하는 대목이다.

톨텍 전사의 조각상들과 마찬가지로, 일본의 두루마리 그림과 노르만의 태피스트리도 세부사항에 주목했기 때문에, 전사들이 사용했던 장비와 무기들을 제대로 알아볼 수 있다. 일본의 사무라이들은 멋지고 힘센 말을

타고 복잡하게 장식된 갑옷을 걸치고 있다. 그들이 선택한 무기는 활과 활모양의 칼이다. 바이외 태피스트리의 병사들은 무늬가 있는 갑옷과 원뿔 모양의 투구를 쓰고 날이 넓은 칼, 연 모양의 방패와 창을 들고 있다.

전쟁에 대한 미술가의 반응

미술가들은 전쟁에서 개인적으로 겪은 경험을 전달하기 위해 작품을 만들 때도 많았다. 이러한 행위를 통해 카타르시스적으로 감정을 배출하기도 하고, 전쟁의 현실을 일깨우기도 한다. 하지만 사건들을 실제로 목격한 미술가들만이 전쟁에 대한 강렬한 반응을 창작해내는 것은 아니다. 미술가들은 경험과 상상력을 통해서 전쟁의 공포를 강력한 시각적 진술로 만들어낸다.(미술을 보는 관점: 마이클 페이, 538쪽/와파 빌랄, 540쪽 참조).

제1차세계대전에 참전했던 독일의 미술가 오토 딕스 Otto Dix(1891~1969)는 자신이 목격했던 공포를 **세 폭 제단화** 〈전쟁〉**4.113**에 기록했다. 중앙 패널은 죽음과 파괴를 보여준다. 딕스 자신을 상징하는, 방독면을 쓴 병사가 폐허를 직접 목격한다. 피투성이 시신들이 겹겹이 쌓여

매체 medium(media): 미술가 미술 작품을 만들기 위해 선택하는 재료.

태피스트리 tapestry: 반복되지 않고 주로 구상적인 도안을 손으로 짜 넣은 비단이나 양모로 된 직물.

리듬 rhythm: 작품에서 요소들이 일정하게 또는 규칙적으로 반복되는 것.

평행원근법 isometric perspective: 깊이감을 전달하기 위해 비스듬한 평행선을 사용하는 체제.

세폭 제단화 triptych: 세 편으로 그려지거나 조각된 패널로 구성된 작품, 통상적으로 합쳐져서 공통의 테마를 공유함.

미술을 보는 관점
마이클 페이: 참전미술가

마이클 페이_{Michael Fay}는 미 해병대 소속의 참전미술가로
현재는 제대했다. 그의 말은 이렇다. "나는 참전미술가다.
나의 임무는 간단하다. 전쟁터로 가서 미술 작업을 한다."
여기서 그는 한 작품을 예로 들어 자신이 어떻게 창작을
했는지, 그리고 전쟁에서조차 순수 미술은 왜 가치가
있는지를 설명한다.

4.112 마이클 페이, 〈폭풍과 돌〉

"나는 디지털 이미지가 위성을 타고 실시간대로 오고가는
이 시대에 전통적인 순수 미술 작업이 전쟁 이미지를
포착하는 데 여전히 유효한 이유를 묻는 질문을 자주 받는다.
아마도 답은 전쟁의 이미지를 '느린 속도로' 본다는 데 있을
것이다. 회화나 조각에서는 미술가가 개인적인 인상이나
이미지, 기억들을 가져다 쓸 수 있고, 창작 과정을 통해
그것들을 정제하여 한 점의 복합적인 작품을 만들어낼 수
있다. 전쟁은 그야말로 가장 비인간적이고 파괴적인 경험
가운데 하나이지만, 미술가들이 아직도 거리낌 없이 전쟁을
목격하고 그로부터 작품을 만들어낸다니 마음이 놓이기도
한다.

　나의 그림 〈폭풍과 돌〉**4.112**은 2005년 봄
아프가니스탄에 배치되었을 때 겪은 개인적 경험의
복합체다. 나는 토라보라 산맥의 기슭에 있는 와지르
협로라는 지역까지 장거리 순찰에 참여했다. 거기까지 차를
타고 가는 길은 해빙으로 불어난 강들을 이리저리 건너고,
지뢰밭을 경고하는 하얀 돌무더기와 뽕나무가 더불어
줄지어 서 있는 바위투성이 오솔길을 따라가는 뼈마디가
쑤시는 여정이었다. 그런데도 그곳은 시선을 두는 곳마다
강렬한 아름다움뿐이었다. 눈 덮인 봉우리들로 둘러싸인

있고 한 시신의 다리는 하늘로 뻗어 있다. 혼돈이 화면
에 가득하다. 활 모양의 금속 조각들이 해골 같은 형상
을 떠받치고 있는데, 하늘을 가르며 뻗어나온 이 형상의
쭉 뻗은 손가락은 총알이 잔뜩 박힌 오른쪽의 시신을 가
리킨다. 활의 형태가 화면을 둘러싸고 있고 우리는 눈에
보이는 공포에 감정적으로 압도된다. 우리를 진정시켜
주거나 눈을 둘 만한 곳이 전혀 없어서 불안감은 커지기
만 한다.

　세 폭 제단화의 왼쪽 날개에는 임무를 수행하기 위해
전투 준비를 하러 모인 중무장한 병사들이 보인다. 이
장면은 중앙 패널에서 발생할 공포에 선행한다. 오른쪽
날개에는 부상병을 옮기고 있는 한 남자, 오토의 자화상
이 보인다. 왼쪽에 희미한 태양빛으로 시작해서 위협적
인 구름을 향해 이동하다가 오른쪽에 사납고 파괴적인
하늘로 끝나는 세 폭 제단화의 하늘은 위험이 커지고 있

는 상황을 상징한다. 딕스는 중앙 패널 아래의 **프레델
라** 부분에 참호 속에 누워서 잠을 자거나 죽은 병사를
그렸다.

　전통적으로 세 폭 제단화 형식은 종교적인 장면에
사용되어, 중앙에는 그리스도의 십자가형을, 아래의 프
레델라에는 그리스도의 매장을 묘사했다. 딕스는 이러
한 형식을 차용함으로써 자기가 선택한 소재의 중요성
을 끌어올린다. 그리고 일반 병사를 곧 부활할 그리스
도와 연관시켜서, 병사에게 순교자의 위상을 부여한다.

　제2차세계대전 당시 오토 딕스의 작품은 전쟁을 부
정적으로 제시했다는 이유로 나치의 검열을 받았다.
독일의 현대 미술가 안젤름 키퍼_{Anselm Kiefer}(1945~)는
작품에서 이러한 검열을 다룬다. 키퍼는 제2차세계대
전이 끝나기 몇 달 전에 독일에서 태어났다. 그는 과거
를 수치스러워하는 사회에서 성장했다. 그의 작품들은

프레델라predella: 주 작품에
(부차적으로) 짝을 이루도록 제작된
미술 작품.

과 대지의 아름다움. 동시에 이 아름다움은 폭력적인
이라는 임박한 위협과 병치되어 있었다.

첫번째 야영을 하던 밤, 내가 그때까지 겪은 것 중에
강력한 폭풍우가 들이닥쳤다. 억수같이 내리붓는
기 사이로 번쩍이는 번개 속에서 나는 막사를 고정한
뽑히고 해병대 동료들이 굴러떨어지는 광경을 보았다.
에는 축축하고 칠흑 같은 어둠 속에서 동료들이
거리며 장비를 바로잡고 상처 난 몸을 처치하는 소리를
다. 다음날 동이 텄을 때 〈폭풍과 돌〉이라는 문구가 내
속에 깊이 아로새겨졌다.

〈폭풍과 돌〉은 본질적으로 풍경 속의 형상들이다. 나는
가지 핵심적 요소들을 표현하고자 했다. 광활한 공간,
가지 형상들의 무리, 그리고 다가오는 폭풍. 하지만
또한 지구상에서 가장 폭력적이고 위험한 장소에서도
가장 인적이 드문 곳에 있다는 감정도 일부 끌어내고
었다. 현장 스케치와 사진을 통해서 나는 뚜렷이 구별되는
무리의 형상들을 만들어냈다. 맨 왼쪽에는 네 명의
병대원들로 이루어진 기본 '사격조'가 있고, 오른쪽에는
장과 상의하면서 먼 곳을 가리키는 중위가 있다. 나는
러 중앙에 공간을, 시각적 긴장의 근원을 남겨두었다.

나는 균형이 잘 잡혀서 위안을 주는 목가적 효과를 따르지
않았고, 대신에 바로 그 순찰에서 겪었던 내 자신의 개인적
경험의 핵심으로 들어가는 무언가 불안정한 것을 따랐다.

나 자신의 예술적 충동은 자연주의적이어서, 내가
경험하는 맥락에서 내 앞에 있는 현실을 가능한 한 세밀하게
묘사하려 한다. 그러나 또한 사실주의에 근거하더라도,
이러한 개인적 경험이 산문이기보다는 시이기를,
저널리즘이기보다는 예술이기를 바라기도 한다. 나는
전쟁을 겪었다. 새벽 공습이 시작될 때 경계심과 긴장감으로
가득한 열기 속에서, 터지지 않은 박격포탄이 흩어져 있는
축구장 구석에서 아이들에게 둘러싸여서, 전투에서 죽어간
친구들의 늘어지고 창백한 얼굴을 마주쳤을 때. 내 마음은
전쟁의 공포와 권태로 인해 혼란스러웠지만, 동시에 분쟁의
시대를 사는 사람들과 비밀스러운 장소로 가득차 있기도
했다. 진정한 경험이 배어 있고 과학보다는 예술에 뿌리를 둔
바로 이러한 내면의 화학 반응으로부터 나는 외부의 현실을,
가장 논쟁적이고 부담스러운 인간의 경험…… 전쟁으로부터
흘러나온 진정한 미술 작품들을 창조하려 했다."

4.113 오토 딕스, 〈전쟁〉,
1929~1932, 나무에 유채와 템페라,
2×4m, 신 거장 미술관·드레스덴
국립미술관, 독일

미술을 보는 관점
와파 빌랄: 전쟁에 반대하는 미술가의 저항

4.114 와파 빌랄, 〈국내 긴장〉

이라크 태생의 와파 빌랄Wafaa Bilal(1966~)은 시카고 미술대학에서 사진과 미술, 그리고 기술을 가르친다. 그의 미술은 미군이 사담 후세인의 독재 정권하에서, 그다음에는 이라크에서 군사 작전을 펼치는 동안 자행된 불의에 초점을 맞추고 있다.

"1992년부터 미국에 살고 있는 이라크 출신의 미술가로서, 나는 미국-이라크 분쟁에 대한 의식을 높이고 대화를 끌어내는 도발적 작품들을 많이 만들었다. 하지만 2004년 나의 동생 하지가 이라크의 고향 쿠파의 검문소에서 미군의 미사일에 살해되면서, 전쟁은 나와 깊은 관련을 맺게 되었다.

나는 이 비극적인 사건을 예술 작품으로 옮기되 관람자에게 권한을 주는 새로운 비관습적 접근 방식을 찾아야 했다. 독단적으로 관람자를 가르치려 드는 것이 아니라, 나와 관람자 사이의 역동적인 만남이 필요했다.

미국 콜로라도에 있는 병사가 원격 조종으로 이라크에 폭탄을 투하한다는 뉴스가 텔레비전에서 나왔다. 이 뉴스는 현재 벌어지고 있는 이 전쟁의 익명적이고 무심한 본질을 부각했고, 또 여기 미국의 안전지대와 내 조국의 분쟁지대 사이의 완전한 단절도 부각시켰다. 사람들의 관심을 안전지대로부터 끌고 나올 발판을 만들어 낼 필요가 있었다.

그 결과 〈국내 긴장〉**4.114**이라는 제목을 붙인 쌍방향 퍼포먼스가 만들어졌다. 나는 페인트볼의 총구를 나에게 겨냥시키고 한 달 동안 시카고의 한 갤러리에 머물렀다. 사람들은 인터넷을 통해서 페인트볼 총을 조종하며 나를 쏘라는 발사 명령을 내릴 수 있었다.

나는 가상의 것을 실제적인 것으로 바꾸거나 혹은 그 반대로도 바꿔주는 가상과 실제의 플랫폼을 만들어, 내 몸을 선 위에 놓고, 내 몸에 가해지는 물리적 효과에 공감할 수 있게 해서 관람자들에게 실제적 충격을 주고자 했다.

이 프로젝트는 6만 발 이상이 발사되고 137개국의 웹사이트에서 8,000만 건 이상의 히트수를 올리면서 전 세계적인 관심을 불러일으켰다.

나는 처음에 얼마나 많은 사람들이 이 프로젝트에 참여할지, 그리고 어떻게 이것이 진짜로 역동적인 작품이 되어 관람자들이 **서사**를 통제하게 될지 전혀 예상하지 못했다. 그러나 작품을 관람하고 제작하는 과정에 관람자들이 참여할 수 있게 함으로써, 예기치 못한 목표를 달성하게 되었다.

웹사이트 채팅방의 대화로 입증되듯이, 이러한 경험은 다양한 정치적 스펙트럼을 가진 많은 사람들에게 깊은 영향을 주었다. 이 프로젝트의 결론에 이르러, 나는 내가 외우고 다닌 다음의 주문이 성취되었다는 느낌을 받았다. '오늘 우리는 총 한 자루를 침묵시켰다. 바라건대, 언젠가 우리는 모든 총을 침묵시키리라.'"

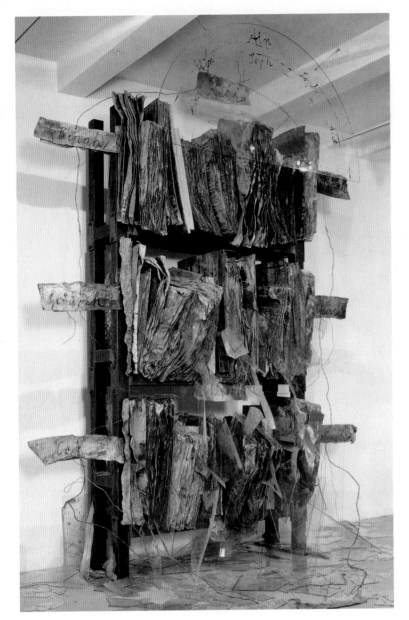

4.115 안젤름 키퍼, 〈선박의 파괴〉, 1990, 납·철·유리·구리선·석탄과 아쿠아텍, 3.7×8.3×5.1m, 세인트루이스 미술관, 미주리

서사적(작품)narrative: 이야기를 들려주는 미술 작품.

유대교 회당을 파괴했던 크리스탈나흐트 Kristall nacht (부서진 유리의 밤)를 떠올리게 한다. 바닥에 유리 파편이 깔려 있기 때문에 지식이 담긴 책에 다가가는 것은 위험하고 무서운 일이 된다. 키퍼는 과거와 맞서기 위해 직면해야만 하는 두려움과 고통을 상징적으로 전달했다.

〈선박의 파괴〉에서 키퍼는 유대교, 더 정확하게는 유대교의 신비주의 문헌에서 유래한 카발라를 끌어들인다. 책장 위에 아치 모양으로 걸쳐 있는 유리 조각에는 신의 무한한 존재를 의미하는 '아인 소프 Ain-Sof'라는 단어가 적혀 있다. 납으로 만든 열 개의 라벨이 책장과 주변에 붙어 있다. 이것들은 카발라에 적혀 있는 하느님의 본질을 담은 열 척의 배를 재현한 것이다. 이런 식으로, 이 책들은 인간이 파멸되는 와중에서도 신이 존재함을 상징한다.

토론할 거리

1. 전투를 묘사한 작품을 찾아보라. 미국 독립전쟁, 미국 남북전쟁 혹은 유럽의 유명한 전투에서 하나를 골라보라. 전쟁의 역사를 공부하고 나서 미술가가 사건을 정확하게 기록했는지를 자문해보라. 미술가가 전투에서 한쪽을 지지하도록 관람자를 설득하려 했는가? 그렇다면 어떤 방식으로 했는가?

2. 미국 남북전쟁, 제2차세계대전 혹은 베트남 전쟁의 장면을 기록한 사진을 찾아보라. 이 책의 제1부에서 논의된 미술의 요소들과 원리들을 생각하면서 사진을 시각적으로 분석해보라. 미술가가 메시지를 전달하기 위해서 사진이라는 매체를 사용한 방식에 대해서 무엇을 알게 되었는가?

3. 〈바이외 태피스트리〉와 『헤이지 이야기』 두루마리 그림의 이미지 전체를 찾아서 살펴보라. 이 작품들의 형식을 염두에 두고, 이 형식이 이야기를 전달하는 데 어떻게 사용되었는지 이야기해보라. 양식적으로 각각의 작품은 전투 장면을 어떻게 보여주고 있는가?

1933년에서 1945년까지 독일을 통치했던 나치 정권의 공포를 알아야 한다고 관람자들에게 강조한다. 예를 들어 그는 나치식 경례—1945년 이후로 독일에서 불법이 된 동작—를 하는 자신을 사진으로 찍기도 하였는데, 이렇게 과거와 맞서려는 그의 시도는 독일 사람들에게 충격을 주고 분노를 일으켰다.

키퍼의 작품 〈선박의 파괴〉**4.115**는 홀로코스트 동안 수백만 명의 유대인이 학살되면서 일어난 인명의 손실과 지식의 파괴를 전달한다. 8미터 높이의 이 위압적인 작품은 납과 유리로 만들어졌다. 무거운 납으로 된 책들은 마치 강제수용소에서 화장된 사람들(지식의 소유자이기도 한)처럼 불에 그슬린 모습을 보인다. 또한 산산조각 난 유리는 1938년 나치가 수많은 유대인 상점과

4.8
미술과 사회의식
Art of Social Science

미술이라는 시각 언어는 사회적 쟁점들에 대한 관점을 대단히 효과적으로 전달하는 매체가 될 수 있다. 글이 사건을 기술한다면, 미술은 사건을 눈앞에 보여줄 수 있기에 원초적인 힘을 발휘한다. 미술은 역사적, 사회적, 정치적 관심사를 반영할 때가 많다. 심지어 변화를 촉발할 수도 있다. 미술가들은 사회 문제로 사람들을 이끌 수도 있고 책임이 있는 사람들을 처벌하라고 요구할 수도 있다. 미술은 작품 자체가 저항의 초점이 되면서 격한 감정을 불러일으킬 수도 있어서, 그 결과 손상되거나 파손되기까지도 한다. 미술은 그 도도한 힘으로 개인이나 국가가 치른 희생을 기릴 수도 있다. 미술은 또한 사람들에게 더 좋은 세계와 정당한 세계를 마음에 품게 해

줄 수도 있다. 이 장에서는 때로 격렬한, 심지어는 폭력적인 반응을 일으켰던 작품들을 통해서 미술가가 신념을 표현하는 방식을 살펴볼 것이다.

사회 저항으로서의 미술

미술가들은 감정적 반응을 활발하게 일으키는 설득력 있는 미술 작품을 제작해서 사회의 변화를 부추길 수 있다. 여기서는 학대와 노예제도에 맞서 싸우려 했고, 전쟁의 야만성에 저항했던 미술 작품들을 고찰한다. 2005년 허리케인 카트리나가 휩쓸고 지나간 미국 뉴올리언스 사람들이 처한 어려움에 초점을 맞춘 최근의

4.116 테오도르 제리코, 〈메두사의 뗏목〉, 1819, 캔버스에 유채, 3.6×5.4m, 루브르 박물관, 파리

미술을 보는 관점
댄 태그: 달러 지폐로 만든 미술

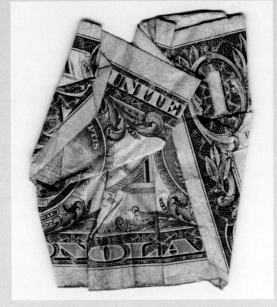

4.117 댄 태그, 〈Unite NOLA〉, 2008,
래그 페이퍼에 기록보관용 잉크젯
프린트, 106.6×86.3cm, 뉴올리언스
미술관 컬렉션, 미국

미국의 미술가 댄 태그*Dan Tague*(1974~)는 뉴올리언스에 살면서 작업을 한다. 그는 2005년 허리케인 카트리나로 1년 동안 피신해 있었다. 다시 뉴올리언스로 돌아온 태그는 뉴올리언스를 재건하는 재원이 부족하다고 항의할 목적으로 달러 지폐를 접어서 연작을 만들었다**4.117**. 여기서 태그는 왜 그리고 어떻게 이런 작품을 만들게 되었는지를 설명한다.

"돈의 매력과 힘은 이 연작의 핵심이다. 자본주의 사회에서 현금은 모든 것을 지배한다. 사회는 소유한 재산을 통해서 사랑, 행복, 지위를 살 수 있다고 가르친다. 벌금이나 소송을 통해서 다른 사람의 소유물을 빼앗아 악행을 시정할 수도 있다. 정치인들은 세금을 감면한다는 공약으로 표를 산다.

뉴올리언스의 재건이 늦어진 것은 돈이 부족해서였다. 카트리나가 이 도시를 완전히 쓸어버린 후 1년이 훨씬 넘도록 뉴올리언스는 아무 것도 존재하지 않는 상태에 있었다. 거주지에서 쫓겨나고 혼란스러운데다 방치되고 있다는 느낌에 시달리던 중, 달러 지폐가 지닌 디자인의 특성, 즉 세밀한 장식적 판화, 솜씨 좋은 초상화, 건축적 묘사, 우아한 서체를 이용해야겠다고 마음을 먹었다. 나는 지폐를 접거나 구겨서 **추상적** 이미지를 만들었다. 지폐를 접을 때 정확하게 계산을 해서 지폐의 글자들로 정치적 메시지를 완성했다. 예를 들면, 공동체와 국가의 행동을 촉구하는 슬로건으로 〈Unite NOLA(New Orleans, LA)〉, 텐트촌에 사는 사람들에게 자극을 받은 〈Home Is a Tent〉, 경제 실패와 도시 재건 실패를 언급하는 〈End Is Near〉와 같은 작품이다.

나는 아주 높은 해상도로, 접힌 지폐를 스캔했고 기록보관용 래그 페이퍼에 잉크젯으로 출력을 했다. 나는 열다섯 장을 출력해서 뉴올리언스의 조너선 페라라 갤러리에서, 그리고 이후에는 뉴욕·노스캐롤라이나·플로리다의 갤러리에서 선보였다."

프로젝트도 살펴볼 것이다(미술을 보는 관점: 댄 태그, **4.117** 참조). 이 장에 나오는 과거와 현재의 저항 미술 작품을 숙고하면서, 여러분 자신의 관점에 대해서 생각해보라. 미술가의 관점에 동의할 마음이 드는가?

프랑스의 미술가 테오도르 제리코*Théodore Géricault*(1791~1824)의 그림 〈메두사의 뗏목〉**4.116**은 수치스러운 역사적 사건을 웅장한 규모로 되새긴다. 1816년 7월 2일 프랑스의 군함 메두사가 서아프리카 해안에서 좌초했다. 선장과 약 250명의 선원이 구명선에 탔다. 나머지 구명선에 오르지 못한 승객들—146명의 남자와 한 명의 여자, 이들 가운데 몇몇은 노예였다—은 잔해로 만든 임시 뗏목에 탔다. 처음에는 구명선으로 이 뗏목을 끌고 갔지만 선장은 곧 뗏목을 포기했다. 이렇게 버려진 사람들은 굶주림·화상·질병·탈수에 시달렸고, 이 끔찍한 바다에서 단 열다섯 명이 살아남았다. 몇몇은 인육을 먹기도 했다. 제리코의 그림은 뗏목의 생존자들이 막 구조되는 순간을 격정적으로 포착한다.

제리코는 생존자들과 면담을 했고, 시신을 연구했으며, 심지어는 이 그림을 준비하면서 자신의 화실에 뗏목 모형을 만들기까지 했다. 생존자들은 13일째 되던 날, 수평선 위에서 배를 보았을 때 느꼈던 절망과 광기를 제리코에게 털어놓았다. 전에도 이들은 배들을 본 적

추상abstract : 형상이 단순화되고, 일그러지거나 과장된 형태로 나타나는 미술 작품. 약간 변형되어 알아볼 수 있는 형태이기도 하고, 완전히 비재현적 묘사를 보이기도 한다.

구성 composition : 작품의 전체적인 디자인이나 조직.

이 있었지만 너무 멀어서 선원들이 알아차리지 못했다. 그들은 이번에도 배가 그냥 가버릴까봐 두려움을 금치 못했다. 그러나 결국 생존자들은 구사일생으로 구조되었고 자신들이 버림받았던 이야기를 온 세상에 폭로했다.

〈메두사의 뗏목〉에서 제리코는 생존자들의 감정을 묘사한다. 몇몇 남자들은 저 먼 데 있는 작은 배를 향해 팔을 뻗치며 처절한 희망을 나타낸다. 또다른 사람은 여전히 절망에 빠져 몸을 구부린 채 시신에 둘러싸여 있고, 심지어 무릎에 시신을 끌어안고 있다. 제리코는 남자들의 피부를 초록빛으로 창백하게 그려서 그들이 죽음의 문턱에 있음을 암시했다.

하지만 근육질의 강건한 몸이 이들에게 고귀함을 부여하고 있다. 몸들이 뒤엉켜 이루어진 피라미드 위, 즉 이 그림의 정점에 서 있는 흑인은 멀리 있는 배의 관심을 끌려고 옷 쪼가리를 흔든다. 이 장면은 형상들을 커다란 X자 안에 구성하는 대각선을 사용함으로써 극적이고 더욱 강렬해진다. 사람들의 시신은 **구성**의 왼쪽 아래 구석에서 관람자의 눈을 오른쪽 맨 위의 흑인으로 이끄는 일직선상에 배치되어 있다. 반대 방향의 대각선은 왼쪽 위의 돛대에서부터 오른쪽 아래, 뗏목에서 떨어지는 것처럼 보이는 벌거벗은 남자의 몸까지 이어진다.

제리코의 그림은 메두사 호의 재앙뿐만이 아니라 식민지화와 노예제도도 비판한다. 이 난파에서 살아남은 아프리카인은 단 한 명뿐이었지만, 제리코의 그림에는 멀리 있는 배의 관심을 유도하려 애쓰는 강인한 형상을 포함해서 세 명이 들어 있다.

그로부터 20년 후 영국의 미술가 J. M. W. 터너Joseph Mallord William Turner(1775~1851)도 노예무역을 비난하는 그림을 그렸다 **4.118**. 이 무렵이면 노예제도는 영국 전역에서 불법이었지만, 터너는 노예무역의 부당함을 강조했고 이 제도의 부활을 노리는 모든 조치에 맞서 싸우고 있었다. 그의 캔버스는 1781년에 노예선 종Zong 호를 휩쓴 악명 높은 사건을 극적으로 묘사했다. 질병이 창궐할 것을 알면서도 필요 이상으로 노예들을 배에 꽉꽉 채우는 것이 노예선들의 관행이었다. 종 호의 선장은 바다에서 실종된 노예에 대해서는 보상받을 수 있지만, 도착했을 때 질병에 걸린 노예는 보상받지 못한다는 것을 알고 있었다. 그래서 육지에서 멀리 떨어져 있는 동안 병든 노예들을 배 밖으로 던져버렸다.

터너는 혼돈이 가득한 캔버스로 거센 폭풍을 보여

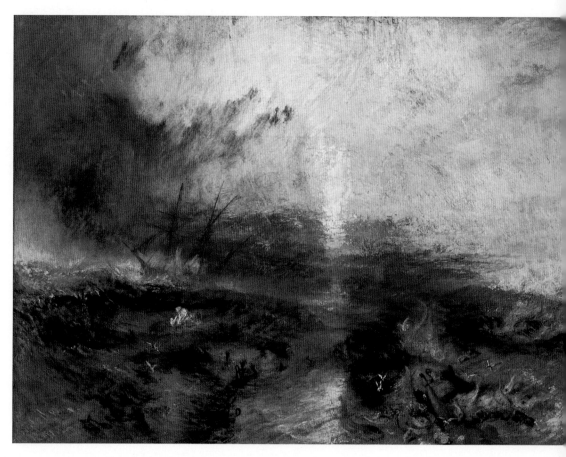

4.118 J. M. W 터너, 〈노예선〉(배 밖으로 던져지는 노예들, 죽은 자와 죽어가는 자들, 다가오는 태풍), 1840, 캔버스에 유채, 90.8×122.5cm, 보스턴 미술관, 미국

4.119 파블로 피카소, 〈게르니카〉, 1937, 캔버스에 유채, 3.4×7.7m, 레이나 소피아 국립미술관, 마드리드

준다. 중앙과 오른쪽 전경에 여전히 족쇄가 채워진 채로 날카로운 이빨을 가진 물고기들의 공격을 받고 있는 신체 부위들을 볼 수 있다. 터너는 강렬한 색과 요동치는 붓놀림을 사용해서 이 사건이 일으킨 격앙된 감정을 전달한다. 인간 대 자연은 19세기 미술에서 흔한 주제였고, 이 작품에서는 자연의 막강한 힘이 노예들을 집어삼킨다. 터너의 캔버스는 추상적인 성격이 강해서 소재를 파악하기 힘들다. 그래서 터너는 작품의 의미를 관람자들이 이해할 수 있도록 이 그림에 영감을 준 책에서 가져온 인용구를 그림 옆에 써놓았다.

스페인의 미술가 파블로 피카소Pablo Picasso (1881~1973)는 1937년 4월 26일 스페인 북부의 작은 마을 게르니카에 쏟아진 포탄에 격분하여 〈게르니카〉**4.119**를 그렸다. 나중에 총통이 되는 국수주의자 프란시스코 프랑코 장군은 스페인 내전 동안 게르니카를 독일과 이탈리아의 비행기 폭격 실험장으로 내주고 그런 공습의 심리적 효과를 연구해보도록 허용했다. 세 시간의 폭격으로 1천 명이 넘는 시민이 사망했다. 공습 소식이 빠르게 파리로 전해졌고, 피카소는 기사와 사진을 통해서 대대적인 파괴를 목격했다.

〈게르니카〉의 전반적 의미는 명백히 폭력에 대한 분노지만, 피카소는 이 그림에 나오는 형상들의 구체적 상징성을 설명한 적도 없고 이 작품에 대한 정치적 동기를 자세히 설명한 적도 없었다. 피카소는 관람자가 작품의

의미를 스스로 읽어내야 한다고 믿었으므로 어떤 해석이라도 수용했을 것이다. 피카소의 말은 이랬다.

> 그림은 미리 계획되거나 고정되지 않는다. 그림을 그리는 동안 사람의 생각이 바뀌듯이 그림도 바뀐다. 그리고 그림이 완성되어도, 바라보는 사람의 마음 상태에 따라서 그림은 계속 바뀐다.

이 그림은 검은색·회색·흰색으로 되어 있는데, 아마도 피카소가 신문의 흑백 사진을 보고 폭격을 떠올렸기 때문일 것이다. 말의 몸통에 있는 작은 줄표 역시 신문 지면을 상기시키는 듯하다. 비틀린 목과 더불어 풍부한 표정의 얼굴이 절망적으로 비명을 지르며 울고 있다. 오른쪽에는 한 인물이 불타는 건물에서 탈출하려는 듯이 하늘을 향해 손을 뻗고 있다. 불꽃들이 용의 등에 솟은 비늘처럼 보인다. 왼쪽에서 고문을 당하는 인물은 자신의 아이가 살해당하는 끔찍한 일을 겪고 있다.

스페인 투우의 폭력성과 흔히 결부되곤 하는 황소는 프랑코의 상징이라고 보는 사람들이 많다. 바닥에 누워 있는 남자를 짓밟고 있는 공포에 질린 말은 폭격 때문에 사람들을 덮친 혼란을 나타낸 것일 수도 있다. 캔버스의 맨 위에서 강렬하게 빛나는 전구는 마치 이 상황에 계몽의 빛이라도 비추는 듯 자각과 인식을 상징

할지도 모른다.

피카소는 이 거대한 항의 성명서를 1937년 프랑스 파리 박람회의 스페인관에 전시했고, 프랑코가 통치하는 한 자신도, 또 이 그림도 스페인으로 돌아가지 않을 것이라고 선언했다. 이 작품은 세계를 순회한 후 뉴욕 현대 미술관에 자리를 잡았다. 프랑코는 피카소가 죽고 2년이 지난 1975년에 사망했다. 1981년에 〈게르니카〉는 마침내 스페인 마드리드로 보내져 상설 전시품이 되었다.

많은 미술가들이 단 한 사람의 곤경을 파고들어 거대한 사회 문제를 거론한다(Gateways to Art: 랭의 〈이주자 어머니〉, 547쪽 참조). 영화 〈호텔 르완다〉는 중앙 아프리카의 작은 나라 르완다에서 후투족 군사정권이 1994년에 80만 명의 투치족에게 저지른 인종 학살을 미국의 대중에게 널리 알렸다**4.120**. 르완다 사람들이 일곱 명에 한 명 꼴로 죽은 학살 사건이었다. 영화는 잔혹행위가 자행되는 동안 한 남자가 개인적으로 치른 희생을 전하는 실화이자 개입에 실패한 세계에 대한 항의이기도 하다. 아일랜드 출신의 감독 테리 조지Terry George(1952~)는 이야기를 한 개인의 이야기에 초점을 맞추어 한 사람이 거대한 문제에도 영향을 줄 수 있다는 것을 보여준다.

밀 콜린 호텔의 지배인 폴 루세사바기나는 폭력 사태가 일어나자, 대부분이 공격당하기 쉬운 투치족이었던 1천 명 이상의 투숙객을 보호했다. 영화는 폴이 목격한 잔혹 행위를 묘사하며, 그가 호텔에 숨어 있는 사람들에게 목숨을 걸고 생필품을 가져다주는 모습을 보여준다. 영화는 또한 미국인들과 유럽인들이 앞장서서 이 전쟁을 지속시키려고 했다는 사실도 강조한다. 후투족이 보유한 무기는 프랑스와 벨기에에서 온 것임을 우리는 알게 된다. 현지에 유엔이 있었지만, 영화에서 그들은 무능하고 무력하기 짝이 없다. 영화라는 매체를 통해 테리 조지 감독은 상상할 수도 없는 일을 생생한 현실로 만들어, 르완다에서 발생한 폭력과 개입하지 않은 세계 공동체를 고발한다. 이 영화는 오늘날 벌어지는 인종학살에 맞서 더 적극적으로 행동하자고 고취한다.

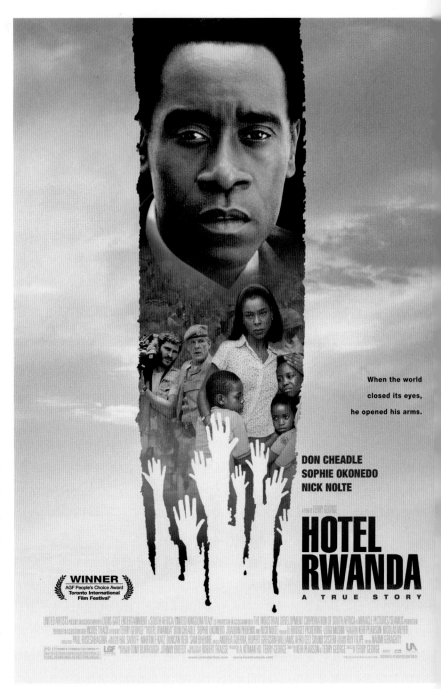

저항 대상으로서의 미술

미술은 격렬한 반응을 불러일으킬 수 있다. 때로 미술 작품의 힘은 관람자가 그 안에 재현된 메시지나 사고 방식과 함께 작품을 파괴하고 싶어할 정도로 강력하다. 다음의 두 미술 작품은 사회 문제에 항의하려는 뜻으로 제작된 것이 아니다. 사실 이 작품들은 어느 누구에게도 모욕을 주려는 의도가 없었다. 하지만 이 작품들은 누군가에게는 모욕적이고 심지어는 위험한 것을 상징하게 되었다.

매체medium(media) : 미술가가 미술 작품을 만들기 위해 선택하는 재료.

랭의 〈이주자 어머니〉: 다큐멘터리 사진의 영향력과 윤리

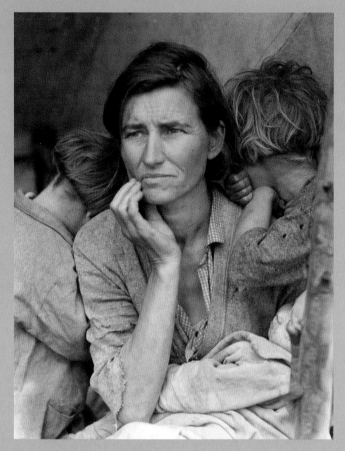

4.121 도러시아 랭, 〈이주자 어머니〉, 1936, 워싱턴 국회도서관

〈이주자 어머니〉**4.121**로 알려진 플로렌스 톰슨을 찍은 도러시아 랭의 유명한 사진은 가난한 사람들의 곤경을 보여주는 데 이용되었고, 여전히 가난에 대한 투쟁의 상징으로 남아 있다. 이 사진은 플로렌스와 그녀의 아이들이 캘리포니아의 콩 수확 야영지의 잔해에서 살고 있던 1936년에 찍은 것이었다. 랭의 이미지는 즉각적인 반응을 가져왔고, 몇몇 신문과 『타임』지에 실렸다. 연방 정부는 이 야영지에 9천 킬로그램의 식량을 보냈다. 안타깝게도 톰슨 가족은 이 물품이 도착하기 전에 다른 곳으로 이주했다.

이 사진은 사람들이 대공황의 피폐함을 이해하는 데 강력한 영향을 미쳤지만, 톰슨 본인은 이 사진 때문에 언제나 부끄럽고 불편해했다. 그녀의 생각에 이 사진이 자신의 인생에 가져다준 긍정적 효과란 전혀 없었다. 이 사진이 찍히기 얼마 전 남편이 죽었고 아이가 여섯이나 있었다. 그러니 톰슨은 가족을 부양하려면 어디서든 일을 해야 했다. 결국 그녀의 아이는 열한 명이 되었는데, 그녀는 정부가 자신의 경제적 어려움을 알게 되면 아이들을

빼앗아가리라는 두려움 속에서 살았다. 1978년까지도 톰슨의 정체는 밝혀지지 않았고, "난 그녀가 내 사진을 찍지 않았으면 했다"는 말을 한 것으로 알려졌으며, 아무런 보상이 없었던 것에도 불만을 표시했다.

톰슨이 죽은 후 그녀의 자녀들도 입을 열어 이 사진 때문에 겪은 혼란에 대해 말했다. 그들은 어머니의 사진을 1936년 신문에서 처음 보았을 때, 어머니의 이마에 난 잉크 자국 때문에, 어머니가 총에 맞은 줄 알고 집으로 달려갔으나, 무사히 잘 있는 어머니를 보고는 안심했다고 했다. 게다가 랭의 기록은 톰슨 가족과 다른 가족들의 세부사항을 혼동한 것 같다. 신문에는 톰슨이 어린 시절에 부족의 땅에서 쫓겨나 이주자가 된 아메리카 원주민이었다는 사실이 전혀 언급되지 않았다. 톰슨이 임종을 앞두고 동정의 편지가 쇄도했던 1983년이 되어서야 자녀들도 생각을 바꾸게 되었다.

"우리 중 누구도 엄마의 사진이 사람들에게 얼마나 깊은 영향을 주었는지 제대로 이해하지 못했다… 그 사진이 우리에게는 자부심이 되었다."

톰슨 가족의 경험은 실제 사건을 묘사하는 작가의 역할에 의문을 제기한다. 피사체의 사생활이 어느 정도까지 보호되어야 하고, 만일 그들의 이미지가 사회의식에 입증할 만한 효과를 발휘했다면, 어느 정도까지 보상을 받아야만 하는가? 사진은 복제되고 조작될 수 있는 **매체**이므로, 〈이주자 어머니〉와 같은 이미지 역시 그러한 이미지가 이후에 어떻게 사용되어야 하는가라는 윤리적 문제를 제기한다. 랭의 사진은 여전히 가난이나 결핍과 싸우는 사람들의 상징이다. 1936년 이후로 이 사진은 책과 신문에 수도 없이 실렸고 미국의 우표에도 두 번이나 등장했다.

4.122b [위] 메리 리처드슨이 훼손한 〈로크비 비너스〉의 사진, 1914

4.122a 디에고 벨라스케스, 〈거울을 보는 비너스(로크비 비너스)〉, 1647~1651, 캔버스에 유채, 122.5×177.1cm, 영국 국립미술관, 런던

스페인의 미술가 디에고 벨라스케스 Diego Velázquez (1599~1660)가 그린 〈로크비 비너스〉(또는 〈거울을 보는 비너스〉)**4.122a**는 오늘날의 관람자에게는 거슬리는 점이 없을 수도 있지만, 1914년에 이 그림은 격렬한 저항의 표적이었다. 메리 리처드슨이라는 여인이 외투 안에 고기 자르는 칼을 숨기고 들어와 〈로크비 비너스〉를 일곱 번이나 난도질했다**4.122b**. 리처드슨은 여성에게 참정권을 부여하라는 운동을 벌였던 영국의 여성 참정권 운동 단체 회원이었다. 그녀가 보기에, 이 그림은 이상적 아름다움에 대한 성차별적 의미를 대변했고, 그래서 여성을 오로지 남성의 욕망의 대상으로만 보여주는 것이었다. 리처드슨이 품었던 좀더 구체적인 동기는 여성 참정권 운동의 지도자 에멀린 팽크허스트의 투옥에 항의하는 것이었다. 이후에 리처드슨은 예술보다 정의가 더 귀중하다고 믿었노라고 해명했다.

> 현대사에서 가장 아름다운 인물인 팽크허스트 여사를 파멸시키려는 정부에 대한 항의 표시로 나는 신화의 역사에서 가장 아름다운 여성 그림을 파괴하기로 했다.

리처드슨의 공격에도 불구하고 〈로크비 비너스〉에 대한 인식에서는 의도했던 효과가 나타나지 않았다. 일곱 번의 칼질은 곧바로 완벽하게 복원되었고 많은 사람들은 여전히 이 그림을 여성의 관능성과 아름다움을 정

의하는 재현이라고 생각한다. 리처드슨은 공격 행위 후 잠깐 투옥되었다. 이 사건은 여성 참정권 운동에도 도움이 되지 않았던 것 같다(1918년 영국에서 일부 여성들이 참정권을 얻기는 했다). 이 사건 직후(영국에서) 한동안 여성들은 남성 보호자 없이는 국립 미술관 출입이 금지되었던 것이다.

벨라스케스의 비너스는 그려진 지 수백 년 후에 저항의 표적이 되었지만, 미국의 미술가 에릭 피슬 Eric Fischl (1948~)의 〈떨어지는 여인〉은 공개되자 즉각 반발을 불러일으켰다**4.123**. 이 청동 조각은 2001년 9월 11일 테러 공격의 희생자들에게 바치려 했지만, 뉴욕에

4.123 에릭 피슬, 〈떨어지는 여인〉, 2001~2002, 청동, 96.5×182.8×121.9cm, 개인 소장

서 개막 후 너무 거북하다는 반응이 쏟아졌다. 작품은 거의 곧바로 다시 막에 가려졌다. 이 조각은 다리가 머리 위에 있고 팔은 마구 흔들리는 채로 자유 낙하하는 여성의 모습이다. 피슬은 자신의 작품 옆에 시를 적어놓았다.

우리는 보았네,
믿지 못하며 무력하게,
그 야만의 날에.
우리가 사랑하는 이들이
떨어지기 시작했네,
무력하게 또 믿지 못하며.

많은 뉴욕 시민들이 세계무역센터 타워에 갇힌 채, 화재를 피하려다가 죽음으로 뛰어들었던 희생자들의 비극을 직접 목격했다. 테러 공격 후 1년 만에 전시된 피슬의 조각은 너무 강렬하고 가슴 아프게 보였을 것이다. 미술 작품과 그에 대한 반응은 당대의 문제를 전할 때 미술가들이 직면하는 도전들 가운데 하나다. 여러 해가 지난 후에, 이 사건이 그토록 많은 사람들의 마음속에 더이상 선명하지 않을 때, 피슬의 조각이 공개되었다면 받아들여졌을까? 아니면 이 작품은 결코 기억하고 싶지 않았던 사람들에게는 너무나 충격적이고 믿을 수 없는 순간을 묘사했던 것일까?

하지만 어떤 관람자들은 이 조각이 막으로 덮여 있는 것에 화를 냈다. 이 조각이 강렬하게 사건을 회상시켜주고 발생한 사건에 타당한, 심지어는 카타르시스적(감정적으로 배출되는) 반응이라고 보았던 것이다. 피슬은 "이 조각은 어느 누구에게 상처를 주려는 의도가 없었다"고 말했다.

이것은 취약하기 그지없는 인간의 조건에 대한 깊디깊은 공감을 진실하게 표현한 것이다. 구체적으로는 9.11 희생자들을 향한, 그리고 인류 전체를 향한 공감을 나타낸 것이다.

1996년 탈레반으로 알려진 테러 집단이 아프가니스탄 정부를 장악했다. 탈레반은 이슬람 외에 모든 종교 활동을 금지했는데, 여기에는 종교적 인물들의 재현도 포함되었다. 아프가니스탄의 바미얀 계곡에는 절벽을 파고들어가 만든 800개 이상의 동굴이 있고, 이것들은 5세기에서 9세기 사이에 불교 사찰이나 수도원으로 사용되었다. 이 동굴 안에는 부처와 종교적 인물들을 그린 벽화와 작은 조각상들이 있었다. 절벽 면에도 대불大佛 두 개가 있었는데, 그중 하나는 높이가 53미터로 세계

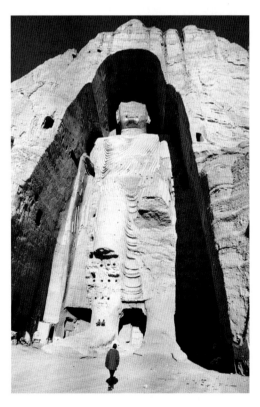

4.124a와 **4.124b** 바미얀 대불, 아프가니스탄, 6세기 또는 7세기, 2001년 탈레반에 의해 파괴됨. 파괴되기 전과 후

성상파괴운동: 종교 이미지의 파괴

4.125 〈성인들에 둘러싸인 성모와 성자〉, 6세기, 납화, 68.5×49.8cm, 성 카타리나 수도원, 시나이, 이집트

성상, 즉 종교 이미지들은 묵상을 위해 제작되었고, 이 묵상을 통해 미술 작품이 오래오래 탐구되면서 신앙심을 고취해왔다. 반면에 성상파괴주의Iconoclasm, 즉 종교 이미지의 파괴는 미술이 가질 수 있는 힘과 그 힘이 발생시킬 수 있는 두려움을 보여준다.

비잔틴 제국의 성상파괴논쟁은 8세기에서 9세기에 성서의 두번째 계명의 해석을 둘러싼 기독교도들 사이의 분열로 촉발되었다. "너희는 위로 하늘에 있는 것이나 아래로 땅 위에 있는 것이나, 땅 아래 물 속에 있는 어떤 것이든지 그 모양을 본떠 새긴 우상을 섬기지 못한다. 그 앞에 절하며 섬기지 못한다." 일부 기독교인들이 이 계명을 성상이 지나친 숭배를 부추길 수 있으므로 금지되어야 한다는 의미로 받아들였다.

성상파괴주의자들이 염려했던 것은 기독교인들이 이미지에 대한 숭배와 거룩한 인물들 자체에 대한 숭배를 혼동할 수도 있다는 것이었는데, 〈성인들에 둘러싸인 성모자〉**4.125**라는 성상을 연구해보면 성상파괴주의자들이 그토록 염려했던 이유를 이해할 수 있다. 이 성상에서는 우선 마리아가 우리의 시선을 끈다. 짙은 자주색 가운(제왕의 색채)을 입고 중앙에 앉아 있는 데다가 무릎에 그리스도가 앉아 있기 때문이다. 턱수염이 있는 성 테오도르와 턱수염이 없는 성 제오르지오가 성모의 보좌 약간 앞에 서 있다. 성인들이 우리 쪽으로 더 가까운데, 그 이유는 그들은 인간이고 우리와 거의 같기 때문이다. 따라서 우리가 그들을 통해서 그림 안으로 '들어가서' 그리스도의 중보자Intercessor인 마리아에게로 가까이 다가가는 식으로 위계가 형성된다. 보좌에 앉아 있는 마리아 뒤의 두 천사는 하늘을 바라보고 있다. 이들의 시선 때문에 기독교 신자들은 성상의 형상들이 자신들을 저 위의 하늘로 가까이 데려다줄 것이라는 생각을 갖게 된다.

성상파괴주의자들은 신자들이 마리아와 예수를 직접 경배하기보다는 오히려 성상의 종교적 형상들을 경배하게 되었다고 믿었다. 이러한 근본적인 의견 차이 때문에 거의 모든 그리스도와 마리아의 초상화를 포함해서 수많은 비잔틴의 성상들이 파괴되었다. 살아남은 성상 가운데 9세기 이전의 것은 대부분이 시나이 산 기슭의 성 카타리나 수도원에 있다. 이집트의 사막이라는 위치 때문에 성상들이 보호될 수 있었던 것이다. 인류의 역사에서 성상파괴운동은 여러 차례 발생했는데, 그때마다 사람들은 특정 미술이 너무 많은 영향과 힘을 갖고 있다고 생각했다.

에서 가장 큰 불상이었다.**4.124a**

탈레반은 국제 사회의 호소를 무시하고, 2001년에 바미얀 대불을 다이너마이트로 폭파했다**4.124b** 또한 동굴 안에 있는 수많은 미술 작품을 파괴했고, 그림들이 벽에서 완전하게 제거되지 않자 얼굴에서 눈을 파냈다. 이러한 파괴 행위가 바미얀에서 발생했다는 사실은 특히 낙담스럽다. 바미얀은 실크로드, 즉 중국에서 지중해로 이어지는 몇백 년이나 되는 무역로에 위치해 있어 동양과 서양의 문화가 교류하던 역사적인 장소였기 때문이다. 바미얀의 조각들은 매우 다른 두 양식이 섞인 문화의 융합을 담고 있었다. 신체 형태와 얼굴은 아시아의 전통을 따랐지만, 고대 그리스의 미술 양식에서 유래한 방식으로 재현된 천을 걸치고 있었다.

탈레반은 불상을 파괴한 이유가 그것들이 거짓 우상이었기 때문이라고 말했다(상자글: 성상파괴운동, 550쪽 참조). 하지만 나중에는 많은 나라가 조각상들을 보전할 돈은 주고 싶다면서 아프가니스탄 사람들의 끼니를 돕기 위한 기부는 하지 않는 데 대한 항의 표시로 훼손한 것이라고 주장했다. 하지만 사람들은 기부를 하면 탈레반이 아프가니스탄 사람들을 돕는 대신 무기 구매에 쓰리라고 생각했다. 오늘날에도 바미얀은 여전히 가난한 사람들이 모여 사는 피난처이다. 파괴된 조각상들을 위해 만들어졌던 거대한 절벽과 벽감들은 수십 킬로미터 밖에서도 보여, 탈레반의 난폭한 파괴 행위를 떠오르게 한다.

기념과 추모

미술은 역사적 비극, 학대나 고통을 시인하는 방식으로 활용될 수 있다. 비슷한 사건이 반복되지 않기를 바라는 염원의 표명일 때가 많다. 기념비를 통해 개인 한 사람이나 많은 사람들의 역사가 거론되기도 한다. 기념비는 흔히 치유를 촉진하고 슬픔을 위로하기 위해 만들어지지만, 또한 비극을 고발할 수도 있고 봉기에 기름을 부을 수도 있다. 더 나은 세상을 위한 희망을 표현할 수 있는 것 또한 기념비다.

프랑스 미술가 자크-루이 다비드Jacques-Louis David (1748~1825)는 프랑스 혁명의 지도자 장-폴 마라Jean-Paul Marat(1743~1793)가 살해된 후 몇 달 만에 완성된

그림으로 그를 추모했다.**4.126** 피부병을 앓고 있던 마라는 대부분의 시간을 치료용 욕조에서 보내야 했고, 욕조에 머물면서 집무를 보거나 손님을 맞이하곤 했다. 프랑스 혁명에 반대 활동을 하는 음모자들의 명단이 있다고 주장했던 샤를로트 코르데는 사실 마라의 반대 정당 지지자였다. 코르데는 1793년 7월 13일에 욕조에 있던 마라를 단도로 찔렀고, 살인 죄로 단두대에서 처형되었다.

마라의 절친한 친구였던 다비드는 선동의 달인이었다. 그는 분노에 기름을 붓기 위해서 마라 사후 이틀 동안 마라의 시신을 공개적으로 볼 수 있는 행사를 개최했다. 시신은 상처가 보이도록 가슴까지 알몸이었다. 마라가 죽은 욕조, 글을 썼던 나무 상자, 잉크병과 펜도 그의 뒤에 일렬로 놓였다. 나중에 다비드는 프랑스 왕실의 이

4.126 자크-루이 다비드, 〈마라의 죽음〉, 1793, 캔버스에 유채, 1.6×1.2m, 벨기에 왕립 미술관, 브뤼셀

À MARAT.
DAVID.

기적 낭비의 상징이었던 마리 앙투아네트가 단두대형을 받은 바로 그날, 이 그림의 전시회를 개최했다.

이 그림에서 다비드는 마라를 마치 무덤 안에 있는 것처럼 묘사한다. 욕조는 관처럼 사각형 상자를 닮았고 초록색 천으로 덮여 있다. 욕조 옆에 위치한 상자는 스러진 지도자에게 바치는 헌사가 담긴 묘비를 상징한다. '마라에게, 다비드[로부터].' 날짜는 새로운 혁명 정부로부터 헤아려 '2년'이라고 적혀 있다. 마라의 왼손에는 샤를로트 코르데에게 받은 쪽지가 들려 있다. 이 쪽지 덕분에 그녀는 마라를 접견할 수 있었다. 나무 상자 위의 편지는 미망인이 된 다섯 아이의 어머니에게 돈을 주라는 내용으로 마라의 관대한 성품을 내비친다. 찔린 상처와 바닥의 칼은 마라를 죽인 폭력성을 강조한다. 마라는 순교자의 자세를 취하고 있다.

베트남 참전용사 기념비는 전사자들에게 경의를 표하고 이 전쟁에 대한 논란이 잦아들기를 염원하며 미국 워싱턴 D. C.에 건립되었다 **4.127**. 하지만 이 기념비는 디자인 자체부터 논란에 휩싸였다. 기념비 디자인 공모전—1,400건 이상이 출품됨—이 열렸는데, 예일 대학에서 건축을 공부하는 스물한 살의 중국계 미국인이 당선되었다. 마야 린 Maya Lin (1959~)은 기념비를 애도와 치유의 장소로 상상했다. 검은색 화강암으로 된 V자 모양의 벽이 땅 속으로 내려갔다가 다시 올라오면서 빛 속으로 들어간다는 느낌을 준다. 이 벽은 또한 사람들이 내려가면 더 커보여서 전쟁 동안의 엄청난 인명 손실을 시각

4.127 마야 린, 베트남 참전용사 기념비, 워싱턴 D. C., 1981~1983, 화강암, 각 날개 길이 74.9m, 가장 높은 지점의 높이 3m

적으로 강렬하게 표현한다. 이것은 분쟁으로 야기된 미국의 영원한 상처를 상징한다. 그러면서도 이 기념비가 실제로 다시 올라간다는 것을 체험하면서 린이 일어나기를 희망했던 치유를 상징하기도 한다.

사망자들의 이름은 사망 날짜에 따라 벽에 새겨졌다. 표면에는 광택을 냈는데, 미술가의 설명에 따르면, 그 이유는 "이름들 속에서 반사되는 자신을 보는 것이 주안점"이기 때문이다. 이 벽은 두 다른 기념비, 워싱턴 기념탑과 링컨 기념관 방향으로 정렬되어 있다. 다른 두 개의 구조물과 베트남 참전용사 기념비를 결합함으로써 미국 역사에서 베트남 전쟁의 중요성을 각인한 것이다.

린은 이 기념비를 헌사로 만들고자 했으며, 대부분의 방문객들은 감동을 받았다. 하지만 일부 참전용사들은 이 작품을 전쟁에 대한 비난으로 보았다. 관람자들에게 희망을 주고 참전 군인들에게 자부심을 심어주지 않고, 오히려 기념비가 땅속으로 내려가면서 전쟁과 군인들 모두를 상징적으로 비판하는 것이라고 그들은 입을 모았다. 게다가 좀더 전통적인 순백의 대리석이 아니라 검은색 화강암을 선택한 것도 비판으로 받아들였다. 이런 반발에 응답하여, 더 전통적인 양식으로 제작된 세 병사의 청동 조각상이 이 벽에서 조금 떨어진 자리에 세워졌다.

중국의 미술가 구원다谷文達(1955~)는 미술 작품을 통해 세계인을 통합하기 위해 소위 '머리카락 기념비'를 만들었다고 말한다. 이 기념비는 전 세계의 사람들에게 기증받은 머리카락으로 벽이나 장막을 짠 것이다. 게다가 구원다는 사람 머리카락으로 만든 붓으로 **표의문자**처럼 보이는 것을 그린다. 그러나 이 기호들은 실제 문자라기보다는 특정한 문화를 암시하는 것일 뿐이다. 〈중국 기념비: 천단〉**4.128**은 사람들이 다도를 함께하는 불당을 연상시키며, 고풍스러운 중국 탁자와 의자를 늘어놓았다. 의자마다 좌석에 비디오 모니터를 달고 구름을 보여줘서, 사람들에게 하늘에 앉아 있는 것 같은 느낌을 준다. 비디오에서는 미술가의 말도 볼 수 있다.

인생은 덧없는 구름과 같다는 옛 격언이 있습니다…

앉아요…
들어요…

4.128 구원다, 〈중국 기념비: 천단〉, 《연합국》 연작 중, 1998, 혼합 매체, 15.8×6×3.9m, 홍콩 미술관, 홍콩

침묵해요…

명상해요…

성, 국적, 인종, 정치, 문화, 종교에서 벗어나요…
흐르는 구름에 올라타고 환상의 나래를 펼쳐요…
초월의 순간을 느껴봐요…

이 공간은 또한 서양 언어에서 사용되는 라틴어 알파벳은 물론이고 아라비아어, 힌두어, 중국어를 모방한 상징들까지 포함해서 다양한 문화들을 통합한다. 구원다의 머리카락 기념비 《연합국》 연작은 5대륙 20개국 이상에서 제작되었다. 100만 명이 넘는 사람들이 머리카락을 기증했다. 구원다의 작품에서 전 세계 사람들은 자신들이 공유하는 생물학적 요소를 통해서 물리적으로 연결된다. 구원다는 언젠가 세계의 모든 국가에서 이런 기념비를 만들어 인류의 다른 모든 문화들을 연결하고 싶어한다.

표의문자ideogram: 글자에서(예를 들면 '8') 소리를 나타내지 않고 개념이나 사물을 표현하는 기호.

토론할 거리

1. 이 장에서는 미술가들이 관심을 가졌던 문제에 관해 발언하는 여러 방식들을 살펴보았다. 이제 가장 공감이 가는 문제가 어떤 것인지를 스스로에게 물어보고, 자신의 생각을 전하는 미술 작품을 만들어보라. 그렇게 믿고 있는 이유를 설득해서 전달해보라.

2. 이 장에서 검열을 받았거나 어떤 식으로든 공개 전시가 철회된 작품을 연구해보라. 대중들이 봐서는 안 될 것 같은 작품들이 또 있는가? 미술 작품은 검열을 받아서는 안 된다고 생각하는가, 아니면 어떤 주제는 금지되어야 한다고 생각하는가? 적어도 두 편의 작품을 골라서 미술에서 표현의 제한 혹은 자유에 대한 신념을 옹호하는 글을 반 쪽 정도로 써보라.

3. 이 장에 나온 작품 중에서 어떤 것이 가장 감동적이거나 설득력이 있는가? 이 책의 제1부에서 논의된 미술의 요소와 원리를 고려하면서, 그 작품을 시각적으로 분석해보고, 미술가가 무엇을 매우 성공적으로 해냈는지를 (여러분의 생각으로) 헤아려보라.

4.9

미술과 몸
The Body in Art

인간의 형태는 미술에서 가장 일반적인 주제 가운데 하나다. **선사** 시대에 만들어진 최초의 조각 가운데 일부도 인간의 형상을 묘사하고 있다. 그 이후로 미술가들은 옷을 입고 있거나 벗고 있거나, 움직이고 있거나 정지해 있는 등의 다양한 상태의 몸을 지속적으로 묘사했다. 몸은 항상 '실제로 보이는' 대로만 묘사되지 않는다. 몸은 실제 인체와 닮은 점이 전혀 없을 정도로 심하게 변형될 수도 있다. 현실의 몸을 왜곡하는 목적은 최고의 아름다움을 보여주기 위해서, 아니면 권력·지위·지혜 심지어 신과 같은 완벽함을 강조하기 위해서일 수 있다. 몸을 묘사할 때 미술가는 주로 개인적이고 문화적인 선호도에 따라 제작 방식을 선택한다. 물론 몸은 그 자체가 공연, 춤, 의식 등을 통해서 미술의 일부가 될 수 있다. 몸이라는 주제가 가지고 있는 표현 가능성은 무궁무진하다.

몸의 원형 이미지

네덜란드 태생의 미국 미술가 빌럼 데 쿠닝Willem de Kooning(1904~1997)은 굵고, 공격적이며, 심지어는 난폭한 자국과 격렬한 붓질을 혼합해서 여성 그림을 연작으로 제작했다. 데 쿠닝은 《여인》 연작이 "모든 시대와 모든 우상을 관통해서 그려진 여성"을 나타냈다고 말한다. 데 쿠닝이 암시했던, 예를 들면 〈빌렌도르프의 여인〉**4.129** 같은 고대 형상들은 여성이라는 관념과 이미지에 대해 **도상**적인 미술의 표본 역할을 한다.

〈빌렌도르프의 여인〉은 2만 6,000년 전에 제작된, 최초의 미술 작품 가운데 하나다. 자그마한 여성 조각상은 전 세계에서 발견되고 있다. 사실 이와 같은 조각상은

수많은 사회에서 가장 오래전에 창작된 오브제들 가운데서 공통적으로 나타난다. 높이가 10센티미터 정도인 이 조각상들은 작은 크기 덕분에 휴대하기가 쉬워서 유목민들에게 유용했다. 여성의 해부학적 구조(가슴, 엉덩이, 둥글둥글한 배)에 집중했기 때문에, 〈빌렌도르프의 여인〉은 다산을 상징하는 형상으로 볼 수 있다. 아마도 임신을 장려하는 부적이나 교구로 사용했을 것이

4.129 〈빌렌도르프의 여인〉, 기원전 24000~22000년경, 어란상 석회암, 높이 11cm, 빈 자연사박물관, 오스트리아

선사prehistoric: 문자가 발명되기 이전에 인간이 존재하기 시작한 시대.
도상iconic: 형태를 통해 의미가 직접 나타나는 기호.
추상abstract: 자연계에서 알아볼 수 있는 이미지로부터 벗어난 미술 이미지.

다. 이 조각상이 여성을 어머니나 생명을 데려오는 사람
으로 찬양한다는 점은 거의 확실하다.

인체 해부학적으로 여성적인 요소들을 독특하게 과
장한다는 점에서 〈빌렌도르프의 여인〉과 데 쿠닝의 〈여
인 I〉4.130은 시각적으로 연관된다. 이 작은 조각상이
만들어지고 수천 년 후에 그려진 이 대형 그림은 맨 위
의 구성에서 보듯이 여성의 얼굴에서 이글거리는 눈과
히죽 웃고 있는 입이 특징인 반면에, 〈빌렌도르프의 여
인〉의 얼굴에는 아무런 특징이 없다. 〈여인 I〉에서 가
장 눈에 띄는 신체 부위는 가슴이며, 팔과 다리는 〈빌렌

도르프의 여인〉처럼 단축되어 있다. 두 작품 모두 생명
을 낳고 보호하는 여성 고유의 힘을 전달하지만 방식은
매우 다르다. 데 쿠닝의 여성은 사납다고 할 정도로 강
해 보인다. 이 그림은 물리적으로 실물 이상으로 커서,
작은 조각에 의해 전달되는 실물보다 크다는 느낌을 준
다. 두 형상들 모두 **추상**화된 형태로 되어 있다. 〈빌렌도
르프의 여인〉에서는 거친 모양들에서, 〈여인 I〉에서는
들쭉날쭉한 붓질에서 그런 형태를 찾을 수 있다. 겉모습
을 볼 때 이 작품들은 개별적인 사람을 재현한 것이라기
보다 강인한 여성이라는 보편적 관념을 담은 것이다. 데

쿠닝의 말이 암시하듯이, 〈여인 I〉은 "모든 시대를 관통한…여성"을 구현한다.

이상적 비례

데 쿠닝이 보편적인 여성 형상을 탐색하기 오래전부터, 고대 이집트인은 인간 형태를 이상적으로 묘사하기 위해 형식적 수학 체계를 적용했다. 그들은 남성과 여성을 묘사하는 방법을 규격화해서 수천 년 동안 사용했다. 이집트의 인체 비례 체계는 이후에 그리스인들이 **구상** 조각에 적용했고 **르네상스** 시대에는 유럽의 미술가들에게 영향을 주었다. 구상화나 부조, 3차원 조각에서도 보이는 이런 **이상화**된 인체 비례는 건축 공사에도 적용되었다. 비례의 카논은 인체 묘사를 고대 이집트의 완전성 개념과 일치시키고자 개발되었다.

이집트에서 **비례의 카논**은 그리드 형식으로 계산되었다**4.131a**. 이 그리드 형식은 인체 부위를 측정하는 데

규격화된 척도를 제공했다. 각각의 그리드 사각형은 표준이 되는 작은 척도, 또는 단위를 나타내는데, 이는 손바닥의 너비에 기초했다. 때로는 손바닥 크기 때문에 비율이 다른 그리드가 만들어져서 외양이 약간 달라지기도 했지만 그럼에도 표준을 따른 점은 같았다.

고대 이집트 미술에서 인체 묘사는 **관습**, 즉 미리 정해진 규격을 따랐고, 이는 일정한 결과를 산출했다. 결과적으로 이집트의 인체 묘사는 제작 시기가 천 년 이상 차이가 나도 매우 비슷해 보인다. 왕의 형상들은 팔과 손을 옆구리에 가까이 댄 채 조각된 돌에 딱 달라붙어 앉아 있거나 서 있는 것처럼 보인다. 서 있는 자세에서 발은 바닥에 단단하게 붙어 있는데, 다리가 살짝 떨어져 있고 한쪽 발이 다른 발 앞으로 나와 있어서 마치 막 걸음을 떼려는 듯하다. 하지만 동작의 기미는 잠재되어 있을 뿐이라 형상은 마치 얼어붙어 있는 듯하다. 만일 이것이 움직인다면, 그 무게는 이쪽이나 저쪽으로 이동하게 될 것이다. 이집트의 형상에서 발은 납작

4.131a [왼쪽 아래] 비례의 카논: 〈멘카우레와 카메레르네브티 왕비〉

4.131b [오른쪽 아래] 〈멘카우레와 카메레르네브티 왕비〉, 제4왕조, 기원전 2520, 경사암, 139×57.1×53.9cm, 보스턴 미술관

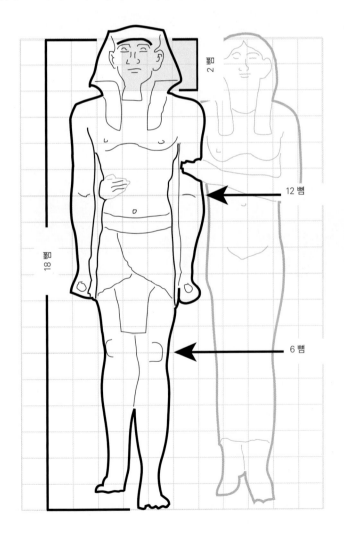

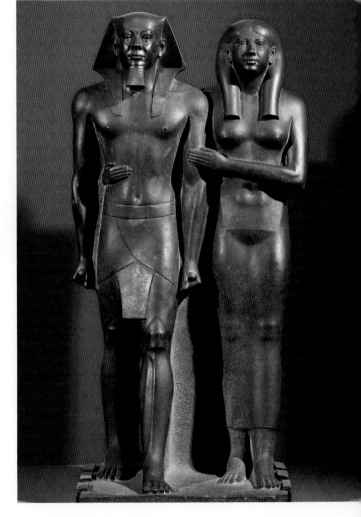

하고, 엉덩이는 나란해서 움직일 수 없고, 어깨는 완전히 사각형이다.

카논의 사용은 〈멘카우레와 카메레르네브티 왕비〉**4.131b** 조각에 근엄한 힘을 부여해준다. 자세 덕분에 이 형상들은 엄숙하고 고요하며 영속적으로 보인다. 이들은 마치 하나인 듯이 서로 가깝게 서 있고, 남자의 손은 옆구리에 가까이, 여자의 손은 남자의 팔과 몸통을 감싸고 있다. 이들의 몸은 꼬인 데가 없고 세부는 좌우대칭을 이룬다(왼쪽이 오른쪽과 조화를 이룬다는 의미). 강건하게 정면을 향한 자세는 파라오의 권력이 불변하고 흔들리지 않으며 영원할 것을 암시한다. 이러한 재현은 이상화된 것이다. 이 부부의 외양은 직접 관찰한 것이라기보다 추상적 개념에 기초한 것이다.

미의 개념

이상적 비례는 선호하는 신체 유형이라는 문화적 개념에 영향을 미친다. 우리의 미 개념은 개인적 경험과 우리가 사는 사회에 의해 형성된다. 미술가가 인간 형태를 묘사하는 방식들을 살펴보면, 시대와 장소에 따라 미의 의미가 매우 다르다는 것을 곧바로 알 수 있다(상자글: 비스듬히 기댄 누드, 560쪽 참조). 어떤 문화권에서는 작은 발과 기다란 목이 숭배된다. 어떤 집단은 풍만하고, 심지어 통통한 몸을 좋아한다. 또 어떤 집단은 날씬하며 마르고 앙상한 몸매를 선호한다. 우리 몸은 또한 우리의 성격에 대해서도 많은 것을 표현해줄 수 있다. 겉보기에 우리는 차분하거나 불안하거나, 우아하거나 조야하거나, 똑똑하거나 우둔하거나, 감각적이거나 지성적으로 보일 수 있다. 그러나 내적 성격과 외적 모습의 관계는 복잡한지라 미술가들은 인간 **형태**를 통해서 미의 측면들을 탐구하게 되었다.

고대 그리스인의 미 개념은 수학적 비례라는 기본적인 카논과 남성 운동선수들의 아름답게 다듬어진 육체의 결합에 근거를 두었다. 그리스에서는 누드로 조각된 여성 형상보다는 남성 형상이 훨씬 더 일반적이었다. 미술가들은 옷을 입지 않은 몸을 묘사했기 때문에 근육 조직을 연구했고, 옷을 입은 몸에서는 볼 수 없는 방식으로 해부학적 구조를 관찰해서 지식을 얻을 수 있었다. 그리스인들은 신들을 본받으려 했기 때문

에, 삶에서도 그리고 미술에서도 정신과 육체의 완벽한 균형을 추구했다. 〈원반 던지는 사람〉**4.132**과 같은 조각들은 탄탄한 육체의 이상적인 근육 조직을 보여준다. 그리스 운동선수들은 나체로 경기를 했고, 남성 운동선수들의 조각은 남성적 형태에 내재한 힘과 박력을 찬미한다. 〈원반 던지는 사람〉은 또한 정신을 집중하고 있는 이 선수의 정신과 육체가 완벽하게 조화를 이루고 있었다는 것도 보여준다.

고대 그리스에서는 남성 **누드**가 훨씬 일반적이었지만, 기원전 4세기 말에 가면 결국 여성 누드가 존중받기 시작했다. 세월이 더 흐른 후 르네상스 시대에 산드로 보티첼리 Sandro Botticelli (1445~1510년경)와 같은 미술가들은 고대의 묘사 방식으로 여성 누드의 모습을 복원했다. 보티첼리의 시대에 여성 누드는 역사나 신

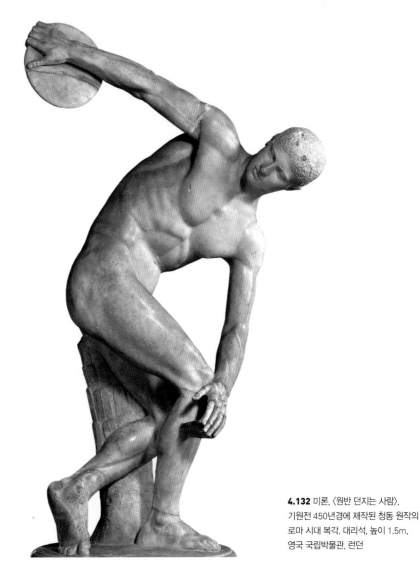

4.132 미론, 〈원반 던지는 사람〉, 기원전 450년경에 제작된 청동 원작의 로마 시대 복각. 대리석, 높이 1.5m, 영국 국립박물관, 런던

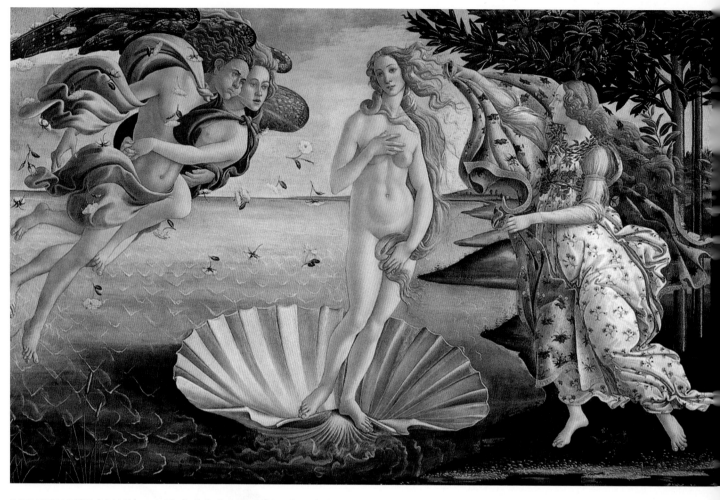

4.133 산드로 보티첼리, 〈비너스의 탄생〉, 1482~1486년경, 캔버스에 템페라, 1.7×2.7m, 우피치 미술관, 피렌체

화의 맥락에서 등장하는 한 용납될 수 있는 주제가 되었다. 고대 신화에 따르면, 사랑과 미의 여신 비너스는 조개껍질을 타고 처음부터 완전한 성인의 모습으로 바다에서 떠올랐다. 〈비너스의 탄생〉**4.133**에서 보티첼리는 비너스가 바람에 실려 해안가로 밀려온 그 순간에 초점을 맞춘다. 비너스는 땅의 님프 클로리스와 함께 있는 서풍의 신 제피로스에 의해 땅으로 보내졌다. 그녀를 기다리던 여신 혹은 님프가 그녀를 꽃 담요로 감쌀 것이다. 비너스는 부드러운 상앗빛 피부에 길게 흘러내리는 머리카락을 휘날리며 우아한 자세를 취하고 있다. 그녀는 조신하게 알몸을 가려 순결이 자신의 매력의 일부임을 보여준다. 그녀 몸의 우아하고 흠결 없는 특성은 갓 태어난 여신의 순수함을 나타내며 조화롭고 쾌적한 구성을 만들어낸다. 보티첼리는 고대의 조각을 본떠서 형상을 만들었기 때문에, 그의 미 개념은 고전 그리스의 표준에 근거한다.

아프리카 사회의 미 개념은 주로 평정, 지혜, 권력이라는 공동체의 핵심적 가치와 긴밀하게 연결되어 있

다. 다시 말하면, 미는 외적인 모습을 넘어서 내적이고 사회적 원리에 관한 것이기도 하다. 평온함, 지혜로움, 침착함은 서아프리카 이페의 왕들에게 중요한 덕목이었다. 도판 **4.134**에 나오는 테라코타 두상의 우아한 선, 섬세한 이목구비와 정교한 머리쓰개는 아마도 이페의 왕, 즉 추장 오니Oni를 재현한 것이 아닐까 한다. 머리는 지성의 자리이자 권력의 근원으로 여겨졌으므로, 이 조각상의 절묘한 이목구비가 우리의 관심을 잡아끈다. 실물 같은 세부사항들—접힌 귓바퀴, 코의 윤곽, 도톰한 입술—은 매우 자연주의적일 뿐만 아니라 세련되고 우아하다. 얼굴의 가는 선은 상흔, 즉 피부를 베거나 도려내서 생긴 흉터를 닮았다. 이런 경우에 미는 눈으로 볼 수 없는 내적 성격과 눈으로 볼 수 있는 이상화된 외적 모습 사이의 균형에서 나온다.

많은 문화에서는 옷을 통해서든, 화장을 통해서든, 아니면 몸매를 통해서든, 기대에 부응하는 개인의 능력으로 미를 결정한다. 게이샤라는 일본의 전통적인 여성 예인들은 사교술과 노래, 춤, 다도와 같은 예술적 재능

퍼포먼스 아트: 미술 작품이 된 신체

게이샤는 살아 있는 예술 작품으로 간주된다. 마찬가지로, **퍼포먼스 아트**와 몇몇 **설치미술**에서는 몸과 동작이 작품이 된다(미술을 보는 관점: 스펜서 튜닉, 564쪽 참조). 정의에 따르면 퍼포먼스는 인체의 동작이 개입되는 것이지만, 동작·표정·소리·냄새 등을 통해서 관람자의 모든 감각이 관여하므로 공간 자체를 활성화하기도 한다. 퍼포먼스 미술가는 관람자들과 공간을 공

4.134 두상, 왕으로 추정됨, 12~14세기. 테라코타에 붉은 안료와 운모를 칠한 흔적이 있음, 26.6×14.6×18.7cm, 킴벨 미술관, 포트워스, 텍사스

4.135 가이게쓰도 도한, 〈미인도〉, 에도 시대, 18세기. 두루마리, 종이에 먹과 채색, 163.5×51.1cm, 메트로폴리탄 미술관, 뉴욕

으로 유명하다. 게이샤를 정부나 매춘부와 혼동해서는 안 된다. 이들은 고객들과 직업상 관계를 맺되, 너무 친밀해지지 않도록 단호히 거리를 둔다. 게이샤의 겉모습은 경력에 따라서 변화한다. 처음에는 과장된 머리 모양을 하고, 짙은 화장, 어두운 눈화장 그리고 입술이 작아 보이게 붉은 입술연지를 바른다. 초심자일 때는 미의 근원이 외모에 있지만, 시간이 지나면 성숙함과 게이藝, 즉 예술성에서 드러난다. 3년 동안의 견습 기간이 끝나면, 가이게쓰도 도한懷月堂度繁(1710~1716년에 활동)의 〈미인도〉**4.135**에서 볼 수 있는 게이샤처럼, 매듭을 간단하게 묶을 수 있어서 복잡하지 않은 기모노를 입고 옅은 화장과 절제된 머리 모양을 한다. 다른 일본의 미술가들처럼, 가이게쓰도 도한은 아름다운 여성을 찬미했는데, 여기서는 노련한 게이샤의 인상적인 복장과 상대적으로 자연스러운 외모를 강조한다. 성숙한 게이샤는 음악적 기량, 교양 있는 대화를 나눌 줄 아는 재능과 더불어 내적 아름다움으로 진가를 인정받았을 것이다.

비스듬히 기댄 누드

누드는 미술의 역사에서 오래전부터 나타난 유구한 주제이지만, 누워 있거나 비스듬히 기댄 여성을 누드로 묘사하는 전통은 르네상스 시대에 확립되었다. 이런 유형의 그림을 보면 인간의 누드 형태가 전달하는 아름다움과 정직함을 강조했던 고대 그리스인들이 떠오른다. 어떤 경우에는 이런 그림들이 누드의 관능성을 나타내기도 한다.

티치아노Titian(1488~1576년경)라고 알려진 베네치아의 미술가는 우르비노라는 이탈리아 도시의 공작에게 그려준 여성 누드4.136에서 고전주의 전통으로부터 받은 영향을 보여준다. 여인이 오른손에 든 장미는 그녀의 정체를 암시한다. 장미는 고전주의적 미의 여신 비너스의 상징이다(그래서 이 그림의 제목은 〈우르비노의 비너스〉라고 알려져 있다). 그녀는 긴 의자에 누워 수줍은 듯한 표정으로 그림 바깥을 내다보는데, 자신의 내밀한 신체 부위를 무심하게 가리고 있다. 그녀는 수수하면서도 유혹적이어서 마치 보란듯이 거기 있는 것 같은 모습이다. 하지만 배경에는 옷을 준비하는 하녀가 있기 때문에 그녀는 현실적인 여인의 일상과 연결된다. 그러나 티치아노는 자신의 그림이 신화 속 형상을 그렸다는 것을 암시함으로써, 사랑과 욕망의 본성 같은 세속적 주제를 깊이 탐구할 수 있었다.

프랑스의 미술가 에두아르 마네Édouard Manet(1832~1883)는 〈올랭피아〉4.137를 그릴 때 〈우르비노의 비너스〉를 잘 알고 있었던 것이 분명하다. 두 그림은 구성이나 여인의 자세가 거의 똑같다. 마네는 침대의 발치에서 잠자고 있는 개를 신경이 곤두선 검은 고양이로 대체했다. 배경에 있던 하녀 대신 올랭피아에게 꽃을 가져다주는 흑인 하녀가 있다. 마네는 이 그림에서도 고전주의 주제를 가져다가 자기 시대에 맞게 새롭게 만들었다. 마네는 비스듬히 기댄 누드를 현대화하면서 상황의 사실성을 고려했다. 왜 여인의 옷을 벗겨서 보여주는가? 분명한 답 하나는 그녀가 매춘부라는 사실이다. 그것은 올랭피아가 매춘부를 가리키는 통칭이었을 뿐만 아니라, 마네가 그녀를 마르고(당시의 기준에 따르면) 아마도 가난한 현실의 여인으로 묘사한 점에서 나타난다. 올랭피아의 자세는 대드는 것처럼 보일 수도 있다. 그녀가 관람자를 빤히 쳐다보고 있기 때문이다. 당시의 사람들은 〈우르비노의 비너스〉처럼 육감적인 몸과 유순한 표정을 지닌 좀더 수동적인 여자들을 보는 데 익숙했다.

20세기 말에 일본의 미술가 모리무라 야스마사森村泰昌(1951~)는 비스듬히 기댄 누드라는 테마를

4.136 티치아노, 〈우르비노의 비너스〉, 1538, 캔버스에 유채, 1.1×1.6m, 우피치 미술관, 피렌체

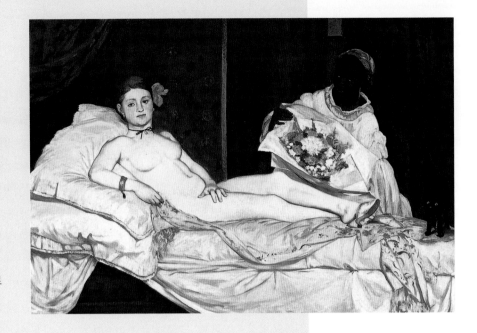

4.137 에두아르 마네, 〈올랭피아〉, 1863, 캔버스에 유채, 0.9×1.8m, 오르세 미술관, 파리

시 꺼내들었다**4.138**. 이 작품은 마네의 〈올랭피아〉와 마찬가지로, 이것이 암시하는 이전의 작품들에 대해서 알고 있으면 의미를 깊이 알 수 있다. 모리무라는 디지털 조작 기술을 활용하여, 올랭피아와 하녀의 역할을 둘다 자신이 했다. 그 결과물로 나온 이 사진은 미술가의 연작 가운데 일부다. 모리무라는 서양 문화에서 나온 유명한 성 도상으로 가장을 해서 인종, 성, 종족을 초월하는 작업을 연작으로 이어왔다. 이 작품에서 왼손으로 성기를 가리는 행위는 그가 남성이라는 진실을 숨기므로 전혀 새로운 의미를 갖게 된다. 이전 작품들의 복장은 기모노로 대체되었고, 침대 맡의 고양이는 행운의 부적, 즉 일본의 식당이나 상점에서 흔히 보는 도자기로 만든 행운의 모양으로 바뀌었다. 모리무라의 비스듬히 기댄 누드는 현재의 기술로 누드라는 테마를 갱신하며 정체성 문제를 제기한다. 이 작품은 겉모습은 기만적일 수 있고, 인종과 성은 인간이 만들어낸 구성물이며, 정체성에 관한 추측은 산물이고, 우리가 누구인지를 이해하는 데는 과거로부터 영향을 받는다는 것을 시사하고 있다.

4.138 모리무라 야스마사, 〈자화상〉, 1988~1990, 컬러 사진, 크기가 다른 네 에디션이 인쇄됨

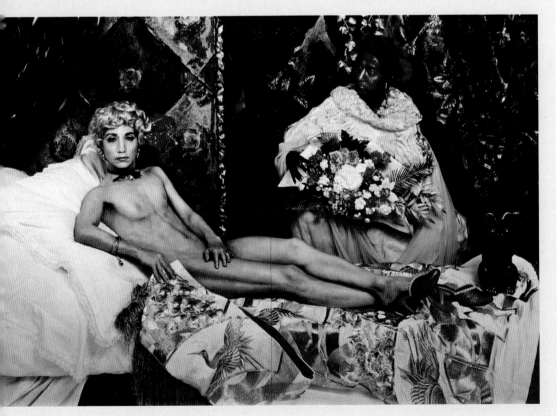

유하고, 그래서 미술은 관람자가 체험하는 경험의 일부가 된다. 퍼포먼스는 영구적이거나 정적이지 않기 때문에, 일단 끝이 나면 기록을 통해서 간접적으로만 다시 경험할 수 있다. 당시에 적어둔 글이나 찍어둔 사진과 비디오는 나중에 퍼포먼스를 다시 떠올려볼 수 있는 자료가 된다.

프랑스의 미술가 이브 클랭Yves Klein(1928~1962)은 유도에 심취해 있었다. 그는 어쩌면 이 무술에서 영감을 받아 '살아 있는 붓', 즉 캔버스에 물감을 칠하는 수단으로 여성들의 몸을 사용하는 실험을 시작한 것 같다. 클랭은 1950년대 말에, **단색의** 그림을 제작한 최초의 미술가들 가운데 한 사람이었다. 그는 선명하고 짙은 울트라마린 블루를 사용했는데, 결국 '인터내셔널 클랭 블루'IKB로 특허를 냈다. 클랭은 혁신적인 방식으로 퍼포먼스를 통합해서 특유의 푸른 그림들을 제작했다. '살아 있는 붓'으로 그린 최초의 그림들은 클랭 자신이 제작했던 것과 같은 단색화였다. 나중에는 이 여성들이 직접 캔버스나 종이에 자신들의 몸 자국을 남겼다**4.139b**.

클랭은 작품들을 창안했고, 여성들에게 지시를 내렸으며, 〈청색 시대의 인체 측정학〉**4.139a**이라는 '살아 있는 붓'의 퍼포먼스를 공개적으로 시연하면서 오케스트라도 초빙했다. 단색화에 어울리는 음악 반주를 만들기 위해서, 클랭은 연주자들에게 20분 동안 단 하나의 현

만 연주하도록 했고 자신은 20분 동안 조용히 앉아 있었다. 미술관에서는 통상 미술 작품이 움직이지 않고 정지해 있고 관람자가 움직인다(보통은 조용히). 그러나 클랭의 퍼포먼스에서는 작품 자체가 움직이고 소리를 낸 반면, 관람자는 조용히 앉아 있었다. 갤러리는 평소대로 조용하고 엄숙했지만 이제는 작품이 대단한 물리적 존재감을 발휘했다. 동시에, 살아 있는 누드 인물들이 '미술'이 되어, 미술 작품 안에 재현되는 대신에 갤러리의 공간을 누비고, 그 주위로 제대로 옷을 갖춰 입은 관람자들이 둘러모여 있는 이상한 상황에 관심이 집중되었다.

퍼포먼스에 참여하지 않고 연출만 했던 클랭과 달리, 재닌 안토니Janine Antoni(1964~)는 자신의 몸과 동작을 자신의 퍼포먼스에 기초로 사용한다. 안토니는 모발 관리 제품의 상표에서 이름을 가져 온 〈러빙 케어〉라는 작품에서, 머리 염색제가 든 양동이에 머리를 담근 다음에 자신의 머리카락을 붓으로 사용해서 바닥에 계속 걸레질을 했다.**4.140** 그의 몸짓에서 나오는 자국으로 점점 더 바닥이 채워지면서, 관람자들은 갤러리 공간 밖으로 밀려났다. 이 작품은 걸레질이라는 가사와 예뻐지려고 화장품을 쓰는 귀찮음 등 전형적으로 '여성적인' 몇 가지 행위에 대한 발언이다. 안토니는 여기서 역동적이고 창조적인 역할을 맡아, 자신이 수행하고 있는 행위는 물

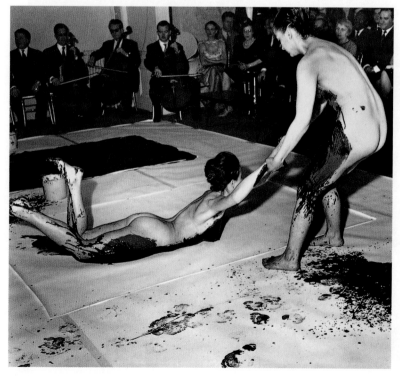

4.139a 이브 클랭, 〈청색 시대의 인체 측정학〉, 1960, 국제 동시대미술 갤러리, 파리

4.139b 이브 클랭, 〈무제의 인체 측정학〉, 1960, 캔버스에 올린 종이에 순수 안료와 합성수지, 129.2×37.1cm, 개인 소장

4.140 재닌 안토니, 〈러빙 케어〉, 1993, 러빙 케어 염색제로 퍼포먼스, 가변 크기, 앤서니 도페이 갤러리에서 프루덴스 커밍 협회가 찍은 사진, 런던

로 이루어진다. 이들은 불편한 느낌을 주는데, 그 이유는 모델들이 관람자와 같은 공간에 있고 적극적으로 시선을 마주치기 때문이다.

〈VB35〉('VB'는 바네사 비크로프트를 의미하고, '35'는 그녀의 퍼포먼스에 연속적으로 붙인 식별 번호다)와 같은 작품에 등장하는 여성들의 외모는 오늘날의 대중매체가 설정한 이상적인 미에 대한 기대를 구현함과 동시에 거기에 도전한다**4.141**. 여성들은 모두 모델처럼 깡말랐고 마네킹 같은 자세를 잡고 있다. 아름다워지기 위해서는 모두 똑같이 보여야만 한다는 생각을 강화하는 부분이다. 그러나 자세히 살펴보면 여성들의 개성이 드러난다. 피부색이 어두운 여성도 있고, 밝은 여성도 있다. 이들은 머리색도 머리모양도 다르다. 이들이 입고 있는 검은 수영복―이들의 몸, 자세, 태도처럼―도 동일하지 않고 제각각이다. 사실, 퍼포먼스를 하고 있는 여성들 가운데 일부는 수영복을 전혀 입지 않은 알몸이었다. 비크로프트의 퍼포먼스는 나이와 상관없이 불가능한 기준에 맞춰 살려고 애쓰는 여성들의 세계를 겨냥해서 몸 이미지라는 주제를 끄집어낸 것이다.

론이고 여성이 미술계와 사회에서 보유한 지위에 대한 관심을 불러일으킨다.

이탈리아의 미술가 바네사 비크로프트 Vanessa Beecroft(1969~)도 여성 인물을 액자 안에서 끌어내 갤러리 공간 안으로 데리고 나온다. 그녀는 모델과 관람자 사이의 대치라는 관념을 새로운 극한까지 몰고 간다. 그녀의 퍼포먼스 작품은 말하지도, 움직이지도 말라는 지시에 따라 갤러리 공간 안에 서 있는 일군의 여성들

4.141 바네사 비크로프트, 〈VB35〉, 1998, 퍼포먼스, 솔로몬 R. 구겐하임 미술관, 뉴욕

미술을 보는 관점
스펜서 튜닉: 설치미술로서의 인체

미국의 사진미술가 스펜서 튜닉Spencer Tunick(1967~)은
벌거벗은 사람들이 대규모로 참여하는 설치미술로
유명하다**4.142a**. 튜닉은 수많은 사람이 누드로 참여하는
작품을 어떻게 만들게 되었는지 그리고 그들을 조직하는
것이 얼마나 복잡한지 다음과 같이 설명한다.

"처음부터 수백 명 혹은 수천 명의 사람의 누드로 사진

작업을 했던 것은 아니다. 1992년부터 1994년까지 뉴욕의
거리에서 개인 누드 초상 작업을 했다. 공용도로에서 작업을
하면서 교통, 신호등 체계, 경찰에 대처하는 능력에 자신이
생겼다. 많은 사람들과 함께 작업을 하게 되면서 나는
개인이 아닌 복수의 초상 작업으로 전향했다. 지갑에 사진을
넣고 돌아다니면서 사람들에게 보여주곤 했다. 1994년이
되자 나에게는 스물여덟 명의 전화번호가 생겼고, 나는

4.142a 스펜서 튜닉. 설치미술. 소칼로
광장. 멕시코시티, 2007년 5월 6일.
1만 8,000명 이상이 참여함

4.142b [반대편 위] 프리부르 시청
근처에 300명을 살아 있는 조각으로
배치하고 그 사이를 걸어가는 스펜서
튜닉, 2001, 스위스

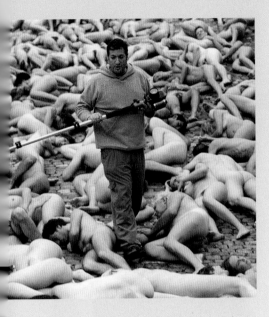

들의 사진을 뉴욕의 유엔 건물 밖에서 한꺼번에 찍기로 음먹었다. 그다음에 1997년에는 메인 주 공군 기지에서 린 음악회에 사람들 1천 명을 모았다.

나는 여덟 명의 팀원과 움직인다. 각 도시의 미술관이 에게 작품을 의뢰하면 내가 좋아하는 도시 어디에서든 업을 할 수 있다. 미술관에서는 팀장과 자원봉사자들을 원해준다. 멕시코시티에서는 준비하는 데 3년이 걸렸고, 품을 만드는 데는 하루가 걸렸다. 250명의 팀장과 원봉사자 그리고 경찰 250명이 참여했다. 베네수엘라의 라카스에서는 경찰과 군인 1천 여 명이 참여했다.

작품을 시작하기 전에 내가 할 일을 75퍼센트 정도는 고 있지만, 알 수 없는 요소가 남아 있는 것도 좋다. 나는 천 명의 사람들을 통제하지만, 어떤 면에서는 그런 식의 제를 좋아하지 않는다. 나는 이 행사가 느슨하고 사적이며 밀하게 유지되기를 원한다. 참가자들은 구경거리가 아니라 품에 참여하고 있는 것이다. 10분이 지나고, 일단 알몸에 숙해지면, 사람들은 신이 나서 공중에 손을 흔드는 등 여러 동작을 시작한다. 그러다 다시 사람들이 차분해지면 우리는 정리에 들어간다.

나는 내 작품이 퍼포먼스나 사진이 아니라 설치미술이라고 생각한다. 나는 사진과 비디오로 이 설치미술을 기록한다. 내게는 두 명의 비디오 촬영자가 있고 사람들에게 사진도 찍게 할 수 있지만, 내가 좋아하는 것은 현장에서 사진의 프레임을 잡고 그때그때 변경하는 작업이다.

개인 초상 작업도 여전히 거리에서 한다. 나는 몸과 배경 사이의 관계에 관심이 있다. 몸이 배경에 의미를 부여하는 것이 아니라, 배경이 몸에 새로운 의미를 부여한다."

산산이 조각난 몸

미술가들은 과장, 양식화, 혁신을 활용해 인체를 추상적으로 재현해왔다. 아프리카의 가면이나 콜럼버스가 발견하기 이전의 아메리카 조각상과 같이, 서유럽의 전통과 다른 접근법들은 유럽의 일부 현대 미술가들에게 영향을 주었다. 이들이 만든 작품들은 변형이 되었지만 알아볼 수는 있는 형태를 보여준다. 또다른 현대 미술가들은 인체를 왜곡하거나 파편화하는 방식으로 해부학적 요소들을 통상적인 맥락 바깥에서 활용했다. 신체 전체를 봐야만 인간의 형상을 읽어낼 수 있는 것은 아니다(Gateways to Art: 마티스, 566쪽 참조). 미술가들은 이런 사실을 깨닫자, 특정 개인의 면모를 부각하거나 이야기를 일관되게 설명하는 방식을 버리고, 신체를 분해한 다음 인간 상상력의 산물로 제시할 수 있는 방식을 택했다.

프랑스의 조각가 오귀스트 로댕 Auguste Rodin (1840~1917)은 인체의 겉모습을 변경했다. 이것이 그가 현대 조각의 선구자로 꼽히는 이유 중 하나다. 그의 혁신은 헨리 무어와 알베르토 자코메티를 포함해서 수많은 20세기 조각가들에게 영향을 주었다(도판 4.146과 4.147 참조). 로댕은 정식 교육을 받았지만, 전통적 방식으로 조각을 만들지 않기로 작정했다. 실제 사람의 완전판처럼 보이도록 형상들을 이상화하는 대신에, 로댕은 〈걷는 사람〉4.143이라는 조각처럼 의도적으로 표면을 거칠게 남겨두었다. 이 형상의 가슴, 몸통, 엉덩이에 난 긁힌 자국과 파인 홈은 미술가가 조각을 만들기 위해서 손을 대고 다뤘던 재료의 증거로서 존재한다. 또한 로댕은 머리나 팔이 없는 파편적인 재현을 예비 스케치가 아니라 완성된 조각으로 생각했다. 로댕의 작품은 당시에 사람들이 기대했던 부드럽고 이상화된 형상들과는 너무 달랐기 때문에 가혹한 비판을 받았다. 하지만 이후로는 그의 접근법이 형상들을 더 표현적이고 감정적이며 개성적으로 만들어준다고 높은 평가를 받았다.

로댕처럼, 영국의 조각가 헨리 무어 Henry Moore (1898~1986)는 실제와 일치하지 않은 인체 형상을 창작했다. 무어는 자연의 형태를 인체와 각 부위의 모양과 연관시켰는데, 그것들은 주로 산·언덕

4.143 오귀스트 로댕, 〈걷는 사람〉, 1890~1895년경, 청동, 85.7×55.8×27.9cm, 뉴욕 현대 미술관

마티스의 〈이카로스〉: 청색 누드, 컷아웃 작업과 형태의 본질

프랑스 미술가 앙리 마티스Henri Matisse(1869~1954)와 같은 실험적 미술가들은 창조적 혁신을 위한 주제로서 지속적으로 여성 누드를 활용했다. 자신의 경력 내내, 마티스는 미술의 요소들을 더욱 간결하게 사용하는 방향으로 나아갔다. 처음에는 주변에서 관찰했던 세계를 아주 상세하게 기록했다. 그러나 1940년대 이후에는 형태를 분리하고 색채의 범위를 축소하는 방식을 택했다. 그가 썼듯이 '정확성은 진실이 아니기' 때문에 특정 주제에서 가장 중요하다고 생각되는 요소들을 강조한 것이다. 개별 작품의 스케치조차도, 매우 세부적인 관찰의 복잡한 기록으로부터 선택된 세부 사항과 제한된 색의 그림으로 나아갔다. 이러한 접근법은 '컷아웃' 즉, 오리기 제작 기법에 적합했다. 〈이카로스〉4.144와 〈청색 누드 Ⅱ〉4.145에서 보듯이, 컷아웃 작업에서 마티스는 우리가 보고 있는 것이 인체임을 알 수 있는 충분한 정보를 준다. 작품의 모양은 거칠지만 역동적이다. 〈청색 누드 Ⅱ〉의 색깔들은 오로지 청색으로만 제한된다. 여기서 청색은 여인 형상에 음영을 넣거나 형상이 마치 푸른빛에 흠뻑 젖어 있는 것처럼 보이도록 사용되지 않는다. 여인의 형태는 전적으로 납작한 색채의 평면으로만 이루어져 있다.

마티스는 1947년에 쓴 에세이에서 거울을 이용하여 제작한 자화상 연작을 설명했는데, 이 글을 보면 그가 이 기법에 어떻게 도달하게 되었는지, 그리고 이런 방식으로 미술을 제작함으로써 소통하고 싶은 것이 무엇이었는지 이해하는 데 도움이 된다.

"내 생각에, 이 드로잉들은 여러 해 동안 내가 드로잉의 특성을 관찰하면서 갖게 된 생각의 집약체다. 드로잉은

4.145 앙리 마티스, 〈청색 누드 Ⅱ〉, 1952, 종이에 과슈, 흰색 종이를 잘라서 붙임, 116.2×81.9cm, 국립현대미술관, 조르주 퐁피두 센터, 파리

특성상 자연 상태 그대로 정확하게 모방되는 형태들이나 정확한 세부사항들을 끈기 있게 모아내는 작업에 의존하는 것이 아니라, 미술가가 선택한 다음 관심을 집중해서 정수를 꿰뚫어본 어떤 대상 앞에서 그가 느낀 깊은 감정에 의존하는 것이다.

이런 것들에 대한 나의 신념은 예를 들어 무화과나무의 잎사귀를 본 다음 확고해졌다. 한 그루 무화과나무에 있는 각각의 잎사귀들에는 엄청난 형태의 차이가 존재하지만, 그래도 무화과나무 잎사귀들 사이에는 하나의 공통적인 특질이 있다는 것을 깨달았던 것이다. 무화과나무의 잎사귀들은 환상적일 정도로 형태가 다양하지만, 그래도 언제나 틀림없는 무화과나무 잎사귀다. 나는 과일, 채소 등등 성장하면서 달라지는 다른 것들에 대해서도 똑같은 관찰을 해보았다. 그러니 재현될 대상들의 겉모습과는 반드시 분리되어야 하는 본질적인 진리가 있고, 중요한 진리는 오직 이것뿐이다…

정확성은 진리가 아니다."

4.144 앙리 마티스, 『재즈』에 실린 〈이카로스〉, 1943~1947, 페이지 크기 42.8×32.7cm, 뉴욕 현대미술관

4.146 헨리 무어, 〈기대 누운 형상〉, 1938, 녹색 혼톤석, 88.9×132.7×73.6cm, 테이트 미술관, 런던

윤곽contour : 형태를 규정하는 외곽선.
아방가르드avant-garde : 용인된 가치, 전통, 기법에 도전하여 예술적 혁신을 강조했던 20세기 초의 경향.

4.147 알베르토 자코메티, 〈가리키는 사람〉, 1947, 청동, 179×103.5×41.5cm, 뉴욕 현대미술관

·절벽이나 계곡을 닮은 모습이다. 그의 조각에 나타나는 유기적 선들은 그가 주로 사용하는 나무와 돌 같은 재료의 유기적 **윤곽**을 흉내낸 것이다. 무어는 자연뿐만 아니라 다른 미술 작품에서도 영감을 받았다. 그는 유럽의 고전주의적 접근방식이나 **아방가르드**적 접근방식뿐만 아니라, 서구 바깥의 다양한 예술 전통을 연구했다. 이런 영향들을 수용한 결과, 그는 눈에 보이는 현실을 떠나 강렬한 예술적 발언이 담긴 작업으로 나아갔다. 그의 조각에 나타나는 일관된 특성은 빈 공간의 사용이다. 이런 공간은 형상을 개방하며 시각적 흥미를 자아낸다. 〈기대 누운 형상〉**4.146**을 보면, 작품 중앙에 커다란 구멍이 있고 그 주변을 둘러싼 덩어리가 인체를 형성한다. 다리는 산꼭대기처럼 보이고 복부는 계곡의 자리에 있다. 가슴은 이 형상이 여성 인물임을 알려준다.

스위스의 조각가 알베르토 자코메티 Alberto Giacometti(1901~1966)도 알아볼 수 있는 형태의 범위를 확장했다. 처음에는 인체에 대한 초현실주의적 탐구를 통해서, 제2차세계대전 이후에는 실존적 관점을 통해서였는데, 〈가리키는 사람〉**4.147**과 같은 조각은 실존적 관점을 재현한 것이다. 자코메티는 강박증이 심해서 때로는 거의 존재가 사라지는 지점까지 형상들을 축소시키는 일이 벌어지곤 했다. 결국 자코메티는 자신의 예술적 시각을 받아들이기 시작했는데, 거기서 신체는 아주 먼 곳에서 보이는 것과 같은 모습이다. 형상들은 이 미술가의 꿈에서 걸어나와 현실로 들어온 것만 같고, 신비한 분위기

로 감싸여 있다. 〈가리키는 사람〉은 위압적인 형상이지만 누가 봐도 여려 보인다. 높이가 1.8미터 정도인데, 무게를 지탱할 수 있다는 것이 믿어지지 않을 정도다. 자코메티는 처음에 진흙으로 만들고 그다음에 청동으로 주조한 이 조각에서 주변 환경과 형상 사이의 균형을 섬세하게 맞췄다. 이 사람이 왜 손가락질을 하는지 알 길이 없지만, 그 주변의 공간은 대체로 무거워 보인다. 이 조각은 사람 자체가 아니라 그가 드리우는 그림자의 흔적처럼 보이면서 외로움과 소외를 강조한다.

토론할 거리

1. 이 장에서 공부했던 미술 작품들을 생각해보면서, 인간 형태의 정적인 재현을 담고 있는 작품과 퍼포먼스를 비교하고 대조해보라. 이 두 유형의 미술 작품을 제작하는 것이 창작자들에게는 어떤 차이를 만들어내는가? 미술 작품에서 재현되는 사람들은 어떤 역할을 하는가? 그 결과물들은 시각적으로 어떤 비교점이 있는가?

2. 이 장의 미술가들은 인체의 탐구를 통해서 무엇을 발견했는가? 특히 흥미로웠던 사례를 이 장에서 찾아보라. 미술가가 탐구한 것을 배운 다음에 알게 된 것은 무엇인가?

3. 이 장에서는 미술가들이 미술의 주제로서 몸을 탐구했던 여러 방식들을 살펴보았다. 그러한 접근법 가운데 세 가지를 구별해보라. 이제 이 장에서 보았던 다른 작품들을 생각해보고 몸에 대해서 다른 접근법을 택하고 있는 세 가지 사례들을 이 장 이외에서 골라보라. 선택한 작품들이 이 장에서 논의되었던 작품들과 다른 방식을 열거해보라.

4.10

미술과 젠더

Art and Gender

젠더는 미술가만이 아니라 모든 사람에게 영향을 준다. 남성이든 여성이든, 아니면 이 두 범주 가운데 하나에 들어가지 않는 사람이라도 젠더에 영향을 받는다. 성은 어떤 사람이 생물학적 차원에서 남성인지 여성인지를 나타낸다. 젠더는 어떤 사람의 내적 정체성을 가리킨다. 따라서 그것은 사람의 자의식에서 가장 중요한 측면 가운데 하나다. 하지만 성역할에 관한 통념이 자연적인 것인지 아니면 사회가 부과한 것인지는 명확하지 않다. 분홍색과 인형은 항상 여성과 연관되고, 파란색과 비행기는 항상 남성과 연관되어야 하는가?

젠더는 모든 사람들에게 어느 정도 영향을 주지만, 그것은 종종 어떤 집단들과 관련해서는 깊이 논의할 문제가 된다. 그 집단이란, 어쩌면 여성이나 동성애자, 혹은 성전환자들이라는 이유로 주류와 남성 지배 문화에 권리를 빼앗겨왔던 이들이다. 20세기 들어 몇 차례, 페미니즘은 미술계에서 여성이 가진 전통적인 두 가지 역할, 즉 미술 작품의 창작자이면서 동시에 미술 작품의 중요한 소재라는 역할을 숙고하게 했다. 오늘날의 페미니즘 운동과 LGBT(레즈비언, 게이, 양성애자, 트랜스젠더) 운동은 젠더가 인성, 관계, 선호도에 어떤 영향을 주는지에 대한 수많은 논쟁과 탐구를 불러 일으켰다.

이 장의 미술 작품들은 미술가들이 전통적인 젠더 차이를 탐구하고 강화하고 거부한 방식들 가운데 일부를 보여줄 것이다. 미술가들은 일상생활에서 겪은 개인적 경험이나 역사적 사건들에 대한 해석 또는 사회적·정치적 의제에 대한 입장을 제시하면서, 젠더에 대한 통념에 의문을 품게 하고 남성과 여성이라는 이분법을 넘어설 수 있는 가능성을 생각해보게 한다.

젠더화된 역할

성 역할에 대한 우리의 생각은 주로 문화적 고정관념에 기반을 둔다. 예를 들면, 고대 이집트인과 그리스인들은 예술에서 이상적인 인간상을 재현하는 형식적 방법을 발전시켰다. 그에 따라 남성은 강하고 건장하게, 여성은 다소곳해 보이도록 제시했다. 마찬가지로, 현대 사회를 사는 우리도 남성과 여성은 어떻게 보여야 하는지 그리고 어떻게 행동해야 하는지에 대한 관념을 구축하고 있다. 남성을 묘사한 미술 작품은 역사적으로 강한 신체나 지도자의 역할을 나타내왔다. 반면에, 여성은 관람자의 즐거움만을 위해서 존재하는 수동적이고 성애화된 주제로 제시되거나, 아니면 가정이라는 시나리오에서 양육자의 역할로 제시되는 경향이 있었다. 하지만 이렇게 상투적인 재현에 반발해서 남성의 이미지를 나약하게 하고 여성을 권력의 위치에 올려놓은 미술 작품도 수없이 많다.

많은 문화권에서 영웅은 사회가 바람직하게 여기는 속성들을 실제보다 과장되게 드러낸다. 중앙아프리카의 초크웨 부족이 만든 조각 〈치빈다 일룽가〉**4.148**는 빼어난 사냥꾼이자 걸출한 왕이며 신의 자손이었던 전설적인 통치자를 묘사한다. 이 형상은 지팡이를 들고 있는데, 이것은 조상이 추장에게, 혹은 이 추장이 저 추장에게 물려준 권력을 상징한다. 벌름거리는 콧구멍과 손에 든 영양 뿔은 그가 사냥꾼임을 드러낸다. 뿔은 사냥감을 사로잡는 데 성공해서 딴 전리품이었지만, 강력한 물질이나 약제를 담는 용기로도 사용되었다. 이로써 추장은 그가 갖춘 무기고에 인상적이고 독특한 요소를 하나 더 추가한다. 이 조각상은 권위, 능력, 절제라는 덕

는 방향으로 전개되었다. 〈증기 펌프에서 일하는 동력
실 정비공〉**4.149**에서는 남자의 근육질 몸매와 작업도
구 사이의 보완적인 관계에 경의를 표한다. 하인은 발
전하는 산업 시대의 원동력으로서 노동자가 담당했던
주도적인 역할을 시각적으로 기록한다. (하인과 대조
적인 작업으로는 Gateways to Art: 랭, 570쪽 참조).

영국의 사진가 존 코플런스 John Coplans (1920~2003)
는 이상적 남성 **누드**라는 전통적인 관점에 직접 도전
한다. 그는 자신의 주름지고 처진 피부와, 군살을 솔직
하게 보여준다. 〈자화상 옆에서 3번〉**4.150**은 코플런스
가 60대로 접어들면서 시작한 자화상 연작의 하나다.
그의 자화상은 노화되는 몸의 현실을 직접적이고 사적
일 뿐만 아니라 수수께끼 같은 방식으로 강조한다. 이

누드 nude: 벌거벗은 인간 형상의
예술적 재현.

4.148 〈치빈다 일룽가〉, 19세기 중반, 나무·털과 가죽,
40.6×15.2×15.2cm, 킴벨 미술관, 포트워스, 텍사스, 미국

목을 전달해서 이 유명한 사냥꾼을 모범적인 지도자로
만들었다.

육체노동은 힘과 끈기에 바탕을 두고 있으므로 전통
적으로 남성의 일로 여겨졌고, 따라서 고된 노동을 하
는 노동자는 영웅적으로 보이게 되었다. 제1차세계대
전 직후 미국의 사회학자이자 사진가인 루이스 위크스
하인 Lewis Wickes Hine (1874~1940)은 《노동 초상》 연작을
제작했다. 공장과 탄광에서 일어나는 아동 착취를 고
발했던 초기 프로젝트와 달리, 이 연작은 노동자와 그
가 작동시키는 기계 사이의 관계를 긍정적으로 찬양하

4.149 루이스 위크스 하인, 〈증기
펌프에서 일하는 동력실 정비공〉,
1920, 젤라틴 실버 프린트, 시트 크기
24.1×17.1cm, 미국 국립기록관리처,
공공사업 촉진국 기록실

4.150 존 코플런스, 〈자화상 옆에서 3번〉, 2001, 실버 젤라틴 인쇄, 1.2×2m

사진들은 주로 실제의 인체 부위를 극단적인 접사를 통해 변형시켜 우리가 보는 것이 손가락 마디인지, 팔꿈치 주름인지, 혹은 다리의 접힌 부분인지를 알 수 없게 한다. 코플런스의 얼굴이 거의 담기지 않는 이미지들은 미술가의 자기성찰에 강렬한 굴욕감과 예기치 않은 목소리를 부여하고, 남성 형상과 늙어가는 몸을 묘사하는 미술의 범위를 확장한다.

미국의 사진가 신디 셔먼Cindy sherman (1954~)은 호평을 받은《무제 영화 스틸》연작에 등장하는 모든 여성의 역할을 직접 했다. 시각 퍼즐을 만들어 관람자의 호기심을 자극하는 것인데, 이로써 우리는 '진짜' 신디 셔먼을 찾아내려고 덤비게 되는 것이다. 하지만 셔먼의 이미지들은 코플런스의 사진처럼 자화상이 아니다. 셔먼은 이 여러 이미지가 자신이 아니라, 여성에 대한 재현과 관람자가 각기 그 재현들을 해석하는 방식에 관한 것이라고 설명했다(미술을 보는 관점: 신디 셔먼

Gateways to Art
랭의 〈이주자 어머니〉: 모성의 이미지

비잔틴, 중세, **르네상스** 시대에 어머니와 아이를 묘사한 작품을 보면 대부분 이상적인 어머니의 모습에 초점을 맞춘다. 이후에 미술가들은 아이들이 보석보다 더

4.151 도러시아 랭, 〈이주자 어머니〉, 1936, 국회도서관, 워싱턴 D. C.

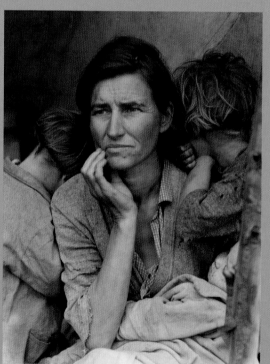

귀중한 존재임을 보이고(예를 들면, 404쪽의 도판 3.152, 안젤리카 카우프만의 〈아이들을 자기 보물이라고 가리키는 코르넬리아〉 참조), 일상에서 어머니와 아이의 상호작용을 애틋하게 드러낸다(예를 들면, 345쪽의 도판 3.76 메리 카사트의 〈어린 아이의 목욕〉 참조). 랭은 서로말고는 아무것도 없는 가족의 친밀함을 보여줌으로써, 이와는 약간 다른 장면을 포착했다.

〈이주자 어머니〉**4.151**는 극도로 궁핍한 시대를 산 어머니의 힘과 결의를 가슴 아프게 증명한다. 조기에 콩 수확을 못해서 이 이주 노동자 어머니와 세 아이는 굶주리고 있었다. 사진가 도러시아 랭은 인근의 들판에서 꽁꽁 언 야채와 새를 잡아 연명하는 이 가족을 발견했다. 다른 어머니와 아이의 이미지처럼, 〈이주자 어머니〉도 유대감의 본성과 끈질김에 주목한다. 어머니의 얼굴에는 이 가족을 짓누르는 절박함이 담겨 있고, 그래서 이 사진은 반향을 일으킨다.

참조).

셔먼은 이 연작을 위해 존재하지 않는 1950년대 B급 영화를 상정하고 그에 걸맞은 배경과 의상을 지어냈다. 당시 영화에서 여성 역할은 가정주부, 신인 여배우, 도시로 상경하는 시골 소녀와 같은 전형적 인물로 제한되었다. 〈무제 영화 스틸 35번〉4.152에 나오는 여자—주부나 하녀—는 확실히 태도가 불량하다. 그렇지만 이 장면이 어떤 상황인지는 분명하지 않다. 여자는 뭔가에 삐쳐서 떠나버리려 하는 것일까, 아니면 벽에 걸린 재킷에서 지갑을 빼내려는 참일까? 문에는 왜 그렇게 흠을 낸 자국이 많은 걸까? 셔먼이 만든 시나리오는 해답보다 질문을 쏟아낸다. 1977년과 1980년 사이에 제작된 《무제 영화 스틸》은 1950년대풍 여성들을 재조명하며, 불과 얼마 전만 해도 여성에 대한 재현과 기대가 얼마나 편협했는지를 명확히 보여준다. 셔먼이 〈무제 영화 스틸 35번〉를 제작하던 때는 페미니즘이 여성의 사회적

르네상스renaissance : 14~17세기 유럽에서 일어난 문화적 예술적, 변혁의 시기.

4.152 신디 셔먼, 〈무제 영화 스틸 35번〉, 1979, 흑백 사진, 25.4 ×2 0.3cm, 뉴욕 현대미술관

미술을 보는 관점
신디 셔먼: 미술가와 정체성

미국의 사진가 겸 영화감독 신디 셔먼은 마치 다른 사람이 된 것처럼 의상을 차려입고 찍은 사진으로 유명하다(도판 **4.152** 참조). 셔먼은 자신의 작업 과정과 이탈리아의 여배우 소피아 로렌에게서 영감을 받은 〈무제 영화 스틸 35번〉이라는 특정한 이미지에 대해 설명한다.

"평생 영화배우가 되는 꿈을 꾸는 전형적인 여자가 있다. 여자는 무대에도 서보고 영화에도 출연하며 노력하고 성공을 이루거나 실패를 한다. 나는 실패한 등장인물에 더 흥미가 있었다. 아마도 내가 그런 유형이기 때문일 것이다. 하지만 내가 뭐 하러 그걸 직접 해봐야 한단 말인가? 나는 오히려 이런 종류의 공상, 집을 떠나서 스타가 되는 공상들의 실현을 보고 싶었다…

흑백사진 작업은… 재미있다. 나는 그것들이 쉽다고 생각했는데, 어린 시절 내내 그토록 많은 롤 모델의 사진들을 모았기 때문이다. 장면이 어떤 것이든 등장인물을 생각해내기란 정말이지 쉬웠다. 하지만 그것들은 너무나 진부했기에 3년 후 더이상 그 작업을 할 수 없었다. 나는 정말로 영화—등장인물은 거의 영화에 나오는 고정 배역들이다—에 대해서 생각하고 있었다.

내 작업실 문 앞에 서 있는 여자를 찍으면서, 나는 소피아 로렌이 나오는 〈두 여인〉이라는 영화를 떠올렸다. 소피아 로렌의 역할은 이탈리아 농부다. 남편이 살해되고 그녀와 딸 둘 다 강간을 당한다. 강인한 그녀는 만신창이가 된다. 나는 아주 불결한 모습과 아주 강인한 성격을 조합한 소피아 로렌이 마음에 들었다. 그것이 바로 내가 생각하고 있었던 것이다…

난 세부적으로 더 독특해져야 한다고 깨달았는데, 그래야 다른 사람들과 달라질 수 있으니까."

가능성뿐만 아니라 여성에 대한 미술의 재현에도 중요한 영향을 주기 시작한 시점이다. 셔먼은 이 연작에서 69장의 사진을 제작했는데, 사진 속의 여성들은 항상 누군가가 지켜보고 있는 것처럼, 즉 관음증 환자가 훔쳐보는 대상으로 보인다. 이러한 시나리오는 사진 속의 여성들, 그리고 모든 여성들을 바라보는 방식에 주목하게 하고 의문을 품게 한다.

페미니즘의 비판

서양에서는 수 세기 동안 여성이 미술가가 될 기회가 남성들보다 훨씬 적었고, 남성만큼 인정을 받지 못했다. 예를 들어 여성은 19세기가 되어서야 미술 수업에서 누드를 그릴 수 있었다. 또한 '천재'란 오로지 남성만이 가질 수 있는 특성이라는 믿음도 횡행했으며, 성적 편견이 담긴 언어—가령, 위대한 예술 작품을 일컫는 마스터피스masterpiece(걸작)라는 말—가 이런 믿음을 증폭했다. 1970년대 이전에는 진지한 미술가를 양성하는 기관이나 단체가 여성을 배제한다는 사실을 알고 있는 사람조차 거의 없었다.

성공을 거둔 여성 미술가도 미술사의 지면에서 배제되었다. 예를 들면, 이탈리아의 미술가 아르테미시아 젠틸레스키Artemisia Gentileschi(1593~1656년경)는 17세기에 눈부신 명성을 얻었지만 그녀의 노력은 잊혀졌다가 20세기 초가 되어서야 재발견되었다(Gateways to Art: 젠틸레스키, 571쪽 참조). 1960년대와 1970년대의 페미니즘 운동은 여성이 제작하는 미술 작품의 생산과 이해에 중대한 영향을 미쳤다. 페미니즘 운동은 여성 미술가들이 미술사에서 제외되었다는 사실을 확인하고, 이러한 상황을 바로잡기 위해 노력했다. 결과적으로 페미니즘 미술가들은 미술의 소재를 넓혀 여성 문제를 다루었으며, 이렇게 해서 여성이 만든 작품이 미술관이나 갤러리에 많이 들어가게 되었다.

미국의 미술가 주디 시카고Judy Chicago(1939~)는 젠틸레스키와 같은 여성들의 성취를 높이 평가했다. 그러나 많은 여성이 시간이 지나면서 잊혀졌듯이, 오늘날 두각을 보이는 여성들도 미래에는 역사에서 누락될지도 모른다는 생각에 주디 시카고는 1974년부터 1979년까지 과거와 현재의 여성들을 기리는 서사시

같은 조각 〈디너 파티〉**4.153**를 만들었다. 거대한 삼각형의 식탁에는 각 변마다 열세 자리를 놓았다. 각 자리에는 역사적으로나 신화적으로 유명한 여성들의 이름이 수놓인 매트를 놓고, 의도적으로 나비나 여성 생식기 모양을 닮도록 정교하게 디자인한 접시를 올렸다. 각 자리에 들어간 모든 요소들의 모습은 그 자리의 주인인 여성에게서 영감을 받았다. 여러 겹의 레이스로 만든 자리는 19세기의 시인 에밀리 디킨슨의 것이다. 미술가 조지아 오키프의 접시**4.153**는 그녀의 **추상**적인 꽃 그림 하나를 조각으로 만든 것 같은 모양이다. 아르테미시아 젠틸레스키의 자리에 놓인 밝은 색채의 접시는 그녀의 그림에 나오는 것과 비슷한 호화스런 직물로 둘러싸여 있다.

시카고는 탁자를 정삼각형으로 만들었는데, 그 모양이 여성과 여신을 의미하는 고대의 기호였을 뿐만 아니라, 페미니스트들이 추구하는 공정하고 평등한 세상을 상징하는 데 쓰일 수도 있었기 때문이다. 각 변에 열세 명의 손님을 앉도록 한 것은 마녀 집회의 성원이 열세 명이었고, 어머니 여신을 숭배한 고대 종교에서 13이 중요한 숫자였기 때문이다. 13은 또한 성서에 나오는 최후의 만찬도 가리킨다. 여기서는 예수와 열두 사도 대신 여성 손님 열세 명으로 바뀌었다. 만찬이라는 발

추상abstract: 형상이 단순화되고, 일그러지거나 과장된 형태로 나타나는 미술 작품. 약간 변형되어 알아볼 수 있는 형태이기도 하고, 완전히 비재현적 묘사를 보이기도 한다.

도자기ceramics: 불에 구워 단단하게 만든 점토. 흔히 채색되고, 통상은 유약으로 마감됨

매체medium(media): 미술가가 미술 작품을 만들기 위해서 선택하는 재료.

바로크baroque: 16세기 말부터 18세기 초까지 유럽의 예술과 건축 양식. 사치스럽고 강렬한 감정 표현이 특징이다.

4.153 주디 시카고, 〈디너 파티〉, 1974~1979, 조지아 오키프 자리의 상차림을 보여주는 설치미술 사진. 리넨에 자수 그리고 자기에 고령토 채색, 전체 작품 14×14m, 브루클린 미술관, 뉴욕

Gateways to Art
젠틸레스키의 〈홀로페르네스의 목을 베는 유디트〉: 직업 미술가이자 여성을 그린 화가

여성 직업 미술가 거의 없었던 시대에, 이탈리아의 아르테미시아 젠틸레스키는 재능 있고 성공한 **바로크** 미술가로 명성을 얻었다. 17세기에도 여성들은 초상화가로는 받아들여졌다. 그러나 젠틸레스키는 역사화, 신화화, 종교화라는 훨씬 높이 평가되는 장르의 작업을 했다. 당시 여성은 미술가나 조각가로 수련을 마치는 도제살이라는 전통적인 과정을 밟을 수 없었다. 하지만 젠틸레스키는 미술가의 딸이었고, 아버지는 딸의 재능을 인정하고 키웠다. 남성 동료들과 달리, 젠틸레스키는 주로 강인하고 힘찬 감정을 지닌 대담한 여성상을 표현했다.

그녀가 그린 주제들 중 하나는 유디트가 홀로페르네스의 목을 베는 성서 이야기였다**4.154**. 네부카드네자르 2세가 자신의 통치를 지지하지 않은—이스라엘 민족을 포함해서—왕국의 서쪽 나라들을 징벌하라고 보냈던 아시리아 장군 홀로페르네스를 살해한 유디트는 이스라엘 민족의 영웅이 되었다. 유디트는 홀로페르네스를 취하게 한 후 그의 칼로 머리를 잘랐다. 그후 히브리 사람들은 아시리아 군대를 물리치고 굴복을 피할 수 있었다. 학자들은 강한 여성들이 부도덕한 남자들에게 복수하는 이런 장면들이 젠틸레스키가 직접 겪은 사건과 관계가 있다는 데 대체로 동의한다. 젠틸레스키는 열여덟 살 때, 미술 선생에게 성폭행을 당했고, 가해자에게 응분의 벌을 받게 하려고 수치스러운 공개 성폭행 재판을 감내해야만 했다.

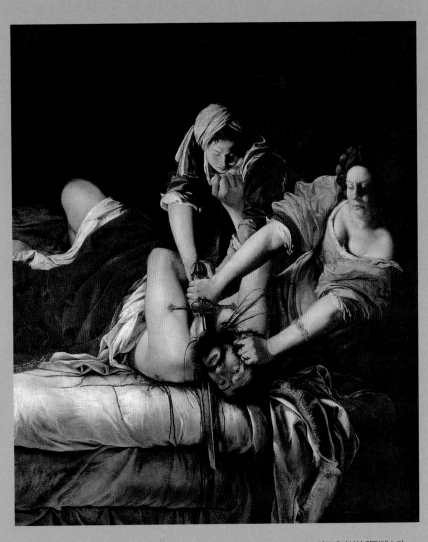

4.154 아르테미시아 젠틸레스키,
〈홀로페르네스의 목을 베는 유디트〉,
1620년경, 캔버스에 유채, 1.9×1.6m,
우피치 미술관, 피렌체

상—그녀의 작품에 등장하는 바느질이나 **도자기** 같은 **매체**뿐만 아니라—은 시카고와 다른 페미니스트들이 존경과 찬양의 대상이라고 믿었던 여성의 역할, 즉 주부를 환기시킨다.

1985년 뉴욕에서 한 무리의 여성들이 게릴라 걸스 Guerrilla Girls라는 조직을 만들어 미술계에서 여성 미술가들이 받는 불공평한 처우에 항의했다. 평등을 쟁취하려는 싸움에 관습을 따르지 않는 전술로 개입하겠다는 의

지가 이름에서부터 엿보인다. 게릴라 걸스는 여전히 활동중인데, 자신들이 비판하는 미술계의 기관이나 제도가 알아보지 못하게 고릴라 가면을 쓰는 것으로 유명하다. 이들은 전단지나 포스터를 만들 뿐만 아니라 대중 집회와 강연을 열기도 한다. 가장 유명한 포스터는 〈메트로폴리탄 미술관에 들어가려면 여성은 옷을 벗어야 하나?〉**4.155**이다. 여기에는 뉴욕의 메트로폴리탄 미술관 소장품 중에서 여성 누드화의 비중이 85퍼센트인데

Do women have to be naked to get into the Met. Museum?

Less than 5% of the artists in the Modern Art sections are women, but 85% of the nudes are female.

GUERRILLA GIRLS CONSCIENCE OF THE ART WORLD

4.155 게릴라 걸스, 〈메트로폴리탄 미술관에 들어가려면 여성은 옷을 벗어야 하나?〉, 1989, 포스터, 가변 크기

여성 미술가의 그림은 5퍼센트밖에 없다는 불균형을 고발하는 통계가 들어 있다. 이 포스터가 보여주듯이, 이들의 중요한 목표 중 하나는 대형 미술관의 소장품에 여성 미술가의 작품이 부족하다는 점에 이의를 제기하는 것이다.

미국의 미술가 로나 심프슨Lorna Simpson(1960~)도 유사한 문제들에 맞섰다. 미술과 사회에서 보이는 인종에 관한 통념뿐만 아니라 여성을 대하는 자세를 문제삼은 것이다. 심프슨은 글과 이미지를 결합한 작품을 통해서 젠더와 인종이라는 정체성에 대한 질문을 언어적으로 또 시각적으로 제기한다. 작품 〈당신은 건강해〉**4.156**는 실험대에 누워 있는 여자를 보여준다. 여자는 별 특징 없는 하얀 속옷을 걸치고 우리에게 등을 보이고 있어서, 얼굴을 보는 통상적인 방법으로는 그녀를 확인할 수가 없다. 이미지에 딸려 있는 글은 다양한 층위의 의미를 암시한다. 자세는 고전주의 미술에

나오는 비스듬히 기댄 누드를 연상시키지만, 여자는 건강 검진을 받기 위해 누워 있는 것이다. 왼쪽의 명판에는 절차와 검사들이 열거되어 있고 아마도 그녀는 그중 하나를 받고 있을 것이다. 하지만 오른쪽에 있는 명판을 보면 여자는 비서직을 얻기 위해서 검사를 받고 있다는 사실을 알 수 있다. 마지막으로, 그림의 위와 아래의 글귀를 보면 여자의 신체가 검사를 통과했음이 드러난다. "당신은 건강해. 당신은 고용됐어." 게릴라 걸스가 지적했던 이미지들과는 달리, 심프슨의 모델은 누드도 아니고 신분이 노출되지도 않았다.

4.156 로나 심프슨, 〈당신은 건강해〉, 1988, 4색 폴라로이드 인쇄, 15개의 플라스틱으로 새긴 명판, 21개의 도자 조각, 1×2.6m, 개인 소장

흐려진 경계선: 애매한 젠더들

우리는 '정상적' 젠더라는 관념에 따라서 남성과 여성에게 역할을 부여한다. 물론 전통적인 역할도 자주 뒤바뀐다. 가장이 되었고, 탄광에서 일했으며 전쟁에도 나간 여성들도 있고, 양육을 하고 아이들을 기른 남성들도 있다. 하지만 최근에는 관습적인 젠더의 경계를 뛰어넘는 다른 방식들을 거론하는 것도 점점 더 용인되고 있다. 복장 도착이나 성전환 수술과 같은 사안에 대한 공개적인 토론이 늘어나면서 대중의 인식 수준도 높아졌다. 그러나 신체와 정체성이 취할 수 있는 다양한 층위의 남성성과 여성성의 방식들을 탐구하는 것은 미술에서 완전히 새로운 일이 아니다. 역사상 많은 문화와 시대의 미술가들이 이 문제를 다루었다.

3,500년 전 고대 이집트는 하트셉수트라는 여성 통치자가 지배했다. 그녀는 이집트의 역사에서 몇 안 되는 여성 통치자 가운데서도 가장 강력했다. 하트셉수트는 기원전 15세기에 20년 동안 왕국을 통치했다. 처음에는 의붓아들이자 조카인 투트모세 3세의 섭정으로, 그다음에는 스스로 파라오로 등극했다. 하트셉수트는 자신의 통치를 정당화하기 위해서 두 형제와 배다른 형제를 제치고 아버지가 자신을 후계자로 선택했음을 강조했다. 그녀는 또한 당시에 숭배되었던 태양신 아문의 직계 혈통이라고도 주장했다.

모든 이집트의 지배자들과 마찬가지로, 하트셉수트는 자신의 이미지를 모사해서 불멸케 하려고 많은 조각과 부조를 주문했다. 그녀를 여성으로 보여주는 것들도 있지만, 관습적인 자세를 하고 남성 왕의 복장을 한 모습이 더욱 많다. 도판 **4.157**의 이미지는 하트셉수트의 얼굴을 한 여러 스핑크스 중 하나다. 파라오가 몸은 사자고 머리는 사람인 스핑크스의 형태로 재현되는 것은 매우 흔한 일이었다. 미술가는 전통적인 두건과 왕의 수염을 포함해서 남성 파라오를 묘사하는 관례를 충실하게 따르며 이상화된 초상을 만들어냈다. 그러나 조각가는 선이 섬세한 하트셉수트의 이목구비를 감추려 하지 않았다.

미국의 사진가 다이앤 아버스^{Diane Arbus}(1923~1971)는 관습적인 젠더 구별을 포함해서 기존의 경계를 가로지르는 피사체에 매료되었다. 그녀는 사이드쇼, 카니발, 서커스에서 만났던 난쟁이, 거인, 쌍둥이, 차력꾼 같은 주류 바깥의 사람들을 솔직하게, 심지어 도발적으로 사진에 담았다. 그녀의 사진 〈개와 함께 있는 자웅동체〉**4.158**는 극단적 차이에 대한 매료와 일종의 경의를 전달한다. 그녀의 피사체는 남자이면서 여자이고, 이와 동시에 어느 한쪽 젠더도 따르지 않는다. 피사체의 이런 경험이 쌓여 충격적인 현실이 된다. 자웅동체라는 이중적 본성은 여성적인 옷차림, 화장, 깔끔하게 면도된 몸의 오른쪽 그리고 남성적 문신, 손목시계, 털이 북실북실한 몸의 왼쪽을 시각적으로 병치해 눈에 띄는 광경으로 부각된다.

아버스와 달리, 미국의 미술가 로버트 메이플소프^{Robert Mapplethorpe}(1946~1989)는 자신이 직접 몸담았던 삶의 양식을 사진으로 찍었다. 젠더 문제는 그의 사진 작업에 영향을 주었다. 그가 택한 피사체들이 고도의 성적 매력을 지닌 데다가 남성 동성애자였던 작가의 관심과 관계가 있었기 때문이다. 그의 사진들은 세심한 구성, 우아한 조명, 기술적 완벽의 경지를 보여준

4.157 하트셉수트의 스핑크스, 18대 왕조, 기원전 1479~1458, 화강암과 물감, 1.6×3.4m, 메트로폴리탄 미술관, 뉴욕

4.158 다이앤 아버스, 〈개와 함께 있는 자웅동체〉, 1968, 실버 젤라틴 인쇄, 50.8×40.6cm

다. 그래서 전에는 일탈로 보였을 법한 주제들도 그의 사진 안에서는 정상적이고 심지어 아름다워 보인다. 이 미술가가 에이즈와 관련한 질병으로 사망한 직후, 메이플소프 작품 전시회가 미국 전역의 몇몇 미술관을 순회했는데, 이것이 전국적인 논란을 일으켰다. 일부 미술관 관계자와 정치인들은 메이플소프의 〈X 포트폴리오〉가 성적 본능을 노골적으로 드러내므로, 미술가가 공공 기금의 지원을 받은 것은 문제라고 생각했다. 하지만 메이플소프는 꽃, 고전주의 조각과 남성 누드 형상 사이에 대단한 차이가 있다고 보지 않았다.

메이플소프의 1980년작 〈자화상(385번)〉 **4.159**을 보면, 그는 컬을 넣어 머리단장을 하고, 아이섀도와 볼연지, 립스틱을 발랐다. 얼굴만 보면 여자처럼 보이기도 하지만 그의 가슴을 보면 남자임을 알게 된다. 메이플소프의 외모는 사람들을 보이는 대로만 생각하는 문제들을 제기한다. 그의 외모는 또한 젠더가 일정 정도는 구성물임을 드러내며, 모든 사람이 관습적인 젠더 구별에 들어맞지 않는다는 사실을 보여준다. 메이플소프는 자신이 보고 싶었던 것, 자신이 보기엔 시각적으로 흥미로운데 미술계 어디에서도 찾아볼 수 없었던 것들을 사진으로 찍었다. 세심하게 가다듬은 구성과 기술적으로 원숙한 인화를 통해서, 그는 모델들(과 자기 자신)의 최상의 모습이 확실하게 보일 수 있도록 했다.

미국의 미술가 캐서린 오피 Catherine Opie (1961~)는 사진을 활용하여 젠더와 정체성의 미묘한 차이를 탐구한다. 오피의 작품 중에는 가죽 옷을 입거나 가짜 수염을 단 레즈비언 친구들을 스튜디오에서 찍은 초상사진, 급진적인 퍼포먼스 미술가들에 의해 연출된 장면 묘사,

4.159 로버트 메이플소프, 〈자화상(385번)〉, 1980, 실버 젤라틴 인쇄, 50.8×40.6cm

4.160 캐서린 오피, 〈멜리사와 레이크, 노스캐롤라이나〉, 1998, 발색 인쇄, 101.6×127cm

고등학교 축구 경기와 풍경 사진이 있다. 오피는 미국 전역을 돌아다니면서 멜리사와 레이크 같은 레즈비언 부부들을 일상적인 환경 속의 사진에 담아 《도메스틱》 연작을 만들었다 **4.160**. 이 사진은 앞머리를 약간 내린 짧은 커트머리와 같은 이 부부의 외모에 나타나는 유사 성을 강조한다. 사진의 핵심은 젠더나 성 정체성이 아니 라 이들의 유대 관계다. 오피의 초상 사진들은 레즈비언 공동체를 부각하여 관람자에게 새로운 삶의 양식을 소 개한다. 우리가 매일 보는 익숙한 사람들, 장소, 사물들 이라도 새로운 방식으로 생각해볼 수 있도록 일깨우는 것이다. 이러한 사진들은 차이에 대한 것이 아니다. 오 피의 관심은 개별성을 찬미하며 널리 알리는 것이다.

토론할 거리

1. 어떤 단어들이 특히 젠더화되었다고 생각할 수 있을 까? '남성'과 어울리는 형용사 다섯 개와 '여성'과 어 울리는 형용사 다섯 개를 열거해보라. 그것들은 사실 에 기초한 것인가, 아니면 여론에 기초한 것인가? 이

러한 각각의 용어를 설명할 수 있는 미술 작품을 찾 아보라. 각각의 용어를 반박하는 미술 작품을 찾아 보라. 이중 적어도 절반은 이 장에 나오지 않은 것들 로 선택해보라.

2. 여성들이 진지한 직업 미술가로 대우받으려 할 때 어떤 어려움에 직면해야 했는가? 이러한 불평등에 어떻게 대응했는가? 이 장이나 혹은 다른 곳에서, 어 떤 미술 작품이 여성에 대한 미술계의 제도적 관행 에 대항하는 도전이나 변화를 효과적으로 표현하고 있는가?

3. 여러분이 공부했던 미술 작품들을 생각해보고, 개인 적으로 겪은 남자 또는 여자의 경험을 표현한 미술 작품을 기술해보라. 살면서 기존의 규범을 따르거나 혹은 벗어나는 데 어떤 역할을 했는가? 그러한 경험 을 미술 작품을 통해서 다른 사람들과 어떻게 소통 할 수 있는가?

4.11

표현

Expression

이 책에 실린 미술 작품들을 살펴보면서 거기에 무언가 공통점이 있다는 것, 즉 미술 작품이란 시각적 혹은 **개념적** 진술이라는 점을 알게 되었을 것이다. 다시 말하면, 미술의 핵심은 표현 매체, 그러니까 미술가가 관람자들과 소통을 하는 수단이다. 사실, 미술은 너무나 강력한 표현 형식이어서 미술가들은 작품을 통해 아무런 한계도 없이 무엇이든 다 다룰 수 있다. 이 장에서는 미술 작품을 통해서 미술가의 창조적 의도를 탐구할 것이다.

미술은 미술가의 개인사, 심지어 가슴 깊이 품었던 신념이나 감정처럼 내밀한 것까지도 전달한다. 가장 직접적으로 개인을 표현하는 형식인 자화상을 생각해보자. 그것은 미술가 자신의 모습을 담는 작품이다. 그렇다면 자화상은 미술가의 겉모습을 있는 그대로 묘사하는 것인가, 미술가가 보여주고 싶은 모습을 그리는 것인가? 자화상은 미술가의 초상을 보여줄 뿐만 아니라 (혹은 대신에), 미술가의 생각이나 감정 같은 것도 드러내는가? 어떤 미술가들은 작품을 통해 자신이 아니라 자신을 둘러싼 세계에 대해서 발언하기도 한다. 그 예로 이 장에서는 미술가들이 시각 언어를 사용해서 사회가 여성에게 강요하는 기대에 대해 어떻게 발언하고, 국가적 혹은 문화적 정체성을 어떻게 다루며 사회적 현안에 대해서 어떻게 언급하는지를 보게 될 것이다.

시각적 표현은 확실히 미술가 자신의 감정이나 견해를 밝히는 데 국한되지 않는다. 미술은 시각적이지 않은 경험을 탐구하는 데도 강력한 매체가 될 수 있다. 예를 들어, 미술은 음악을 듣거나 자연을 경험하거나 인간의 사상을 숙고할 때의 느낌도 탐구할 수 있다. 미술은 또한 색채의 효과나 형태의 왜곡을 실험해서 미술 자체의 특성을 탐구할 수도 있다. 미술이란 독창적인 것이라고

정의하는 미술가들이 있다. 그런 의미에서 많은 미술 작품은 개인에 의해 만들어진 유일무이한 창작물이다. 그러나 독창성이 미술의 본질이라는 생각에 이의를 제기하는 미술가들도 있다. 독창성이라는 개념 자체에 의문을 품고 다른 미술가들이 만든 기존의 이미지를 일부러 차용하는 미술가들도 있다.

표현은 미술의 근본이지만 매우 복잡한 주제이기도 하다. 여기에서 우리는 미술가들이 표현에 쓴 여러 수단을 두루 검토하며 지속적으로 밝혀나갈 것이다.

자화상 만들기

자화상은 미술가의 육체적 외양을 재현하는 미술 작품이다. 하지만 실제로 자화상은 그렇게 간단하지가 않다. 자화상은 미술가의 모습을 묘사할 뿐만 아니라, 인격·경험·선택에 대해서도 말해주는 때가 많다. 미술가가 마치 무대에서 다른 사람을 연기하는 배우처럼 역할이나 페르소나를 떠맡는 다른 형식의 자화상 형식도 있다.

네덜란드의 미술가 빈센트 반 고흐 Vincent van Gogh (1853~1890)는 자신이 본 대로 기록하기보다 자신이 느낀 내면의 현실을 강조하는 자화상을 그렸다. 반 고흐가 제작한 서른 점에 가까운 자화상 중 〈파이프를 물고 귀에 붕대를 한 자화상〉**4.161**은 그의 인생에서 벌어진 끔찍한 사건과 관련이 있다. 이 그림이 제작될 무렵 반 고흐는 남프랑스의 아를에 살았고, 거기서 예술인 마을을 시작하려는 꿈을 실현하고자 했다. 하지만 동료 미술가이자 가까운 친구였던 폴 고갱이 파리로 되돌아갈 것이라는 소식을 듣게 된다. 두 사람 사이에 격한 언쟁이 벌어졌고 반 고흐는 고갱의 목숨을 위협하기까지 했다.

개념적 conceptual : 개념과 연관되거나 개념에 관한.

4.161 빈센트 반 고흐, 〈파이프를 물고 귀에 붕대를 한 자화상〉, 1889, 캔버스에 유채, 64.1×50.1cm, 개인 소장

그후 반 고흐는 자신의 귀 일부를 잘랐다. 그는 잘린 귀를 신문지에 싼 다음 매음굴의 매춘부에게 건네고는 과다출혈로 병원에 실려가 치료를 받았다. 〈파이프를 물고 귀에 붕대를 한 자화상〉은 절제되어 있지만 신경질적인 선과 대담하고 대조적인 색을 통해서, 반 고흐가 사건을 겪으며 경험했던 불안을 보여주고 있다.

멕시코의 미술가 프리다 칼로Frida Kahlo(1907~1954)의 작품에 제시된 자기 반영은 육체적 외모와 자신의 감정에 대한 은유적 언급을 결합한 것이다. 칼로는 열여덟 살 무렵 평생을 고통스럽게 한 전차 사고로 3개월 동안 침대 신세를 졌고, 회복된 후에 그림을 시작했다. 그녀의 그림들은 심리적, 육체적 고통을 매우 개인적으로 그리는 경향이 있다. 칼로는 그녀가 만든 작품의 1/3을 차지하는 자화상으로 가장 유명할 것이다.

〈두 명의 프리다〉**4.162** 속의 여인들은 서로의 거울 이미지다. 이들은 칼로의 각기 다른 정체성을 나타낸다. 칼로의 뒤섞인 문화적 배경이 두 형상의 복장으로 재현되어 있다. 그림 오른쪽의 프리다는 멕시코 전통 의상을 입었고(어머니의 혈통과 관련) 왼쪽의 프리다는 유럽풍 드레스를 입었다(독일이 고향인 아버지를 반영). 칼로의 인생에서 복잡한 또 하나의 요인은 멕시코 출신의 동료 미술가이자 남편인 디에고 리베라Diego Ri-

vera(1886~1957)와의 요동치는 관계였다. 이 그림을 그리던 즈음에 칼로는 리베라와 이혼을 하려는 와중이었다(두 사람은 이혼 1년 만에 재혼했다). 멕시코인 프리다는 리베라의 작은 사진을 들고 있다. 그러나 독일인 프리다는 상심해서 두 여인을 연결하는 동맥에서 흐르는 피를 수술용 집게로 멈추려 하고 있다. 심장을 몸 밖으로 꺼내 보이는 모습을 통해 이 그림에 담긴 예민한 감정이 강조된다.

반 고흐보다 2세기 전에 살았던 또다른 네덜란드 미술가 렘브란트 하르멘스존 판 레인Rembrandt Harmenszoon van Rijn(1606~1669)도 작품의 상당 부분을 자화상에 할애했다. 렘브란트는 40년 동안 90점이 넘는 자화상을 제작해서 자신의 외모와 작품 양식에서 일어난 변화를 담아냈다. 렘브란트는 자화상을 통해 자신을 농부에서 귀족에 이르기까지 다양한 복장으로 묘사했고, 이는 여러 다른 얼굴 표정과 성격 유형을 탐구하는 기회가 되었다. 〈선술집에 탕자의 모습으로 사스키아와 함께 있는 자화상〉**4.163** 속의 렘브란트는 방탕한 생활로 유산을 탕진해서 아버지의 바람을 저버린 젊은이, 즉 성서에 나오는 탕자처럼 보인다. 여기서 렘브란트는 선

4.162 프리다 칼로, 〈두 명의 프리다〉, 1939, 캔버스에 유채, 1.7×1.7m, 현대미술관, 멕시코시티

술집의 활기찬 분위기를 만들어낸다. 그는 자신의 아내 사스키아를 모델로 한 술집 여자가 지켜보는 가운데 관람자를 향해 축배를 든다.

미국의 사진가 두에인 마이클스Duane Michals(1932~)도 탕자의 이야기를 다뤘는데, 렘브란트와는 조금 다르게(그리고 훨씬 이후에) 작업했다. 마이클스도 렘브란트처럼 장면 안에 자신을 포함시켰지만, 그의 역할은 방종한 아들이 아니라 용서하는 아버지이다**4.164**. 아버지와 아들 사이의 화해가 다섯 개의 프레임 안에 담겨 있다. 첫번째 장면에서 아버지가 창가에서 신문을 읽고 있고 아들이 알몸으로 부끄러움에 고개를 떨군 채 방으로 들어온다. 두번째 프레임에서 아버지는 일어나고 아들은 어떤 반응이 나올지 몰라 얼굴과 몸을 숨긴다. 마지막 프레임에 이르면 아버지와 아들이 자리를 바꾼다. 이제 아버지가 옷을 벗고 있고 아들은 아버지의 옷을 입고 서로 끌어안는다. 이러한 반전이 암시하는 것은 아버지가 자신의 삶 속으로 다시 돌아온 아들을 환영할 뿐만 아니라 아들의 실패에 어느 정

4.164 두에인 마이클스, 〈탕자의 귀환〉, 1982

도 자신의 잘못이 있음을 받아들인다는 것이다.

영국의 미술가 제니 새빌 Jenny Saville(1970~)은 자화상에 대한 관례적 접근법에 얽매이지 않은 선택을 한다. 새빌은 높이가 2미터로 실물보다 훨씬 큰 그림 〈브랜디드〉 **4.165**에서, 엄청나게 큰 기념비 같은 누드로 나온다. 새빌의 가슴과 배는 훨씬 더 두드러지고 머리는 액자 안으로 가까스로 밀어넣은 형국이다. 그녀는 왼손으로 군살을 꼬집으며 경멸스럽다는 표정으로 거울을 흘깃 내려다본다. 그녀의 누드 형상은 날씬한 여성에 대한 사회의 편견을 고려하더라도(그리고 새빌의 실제 몸피를 현저하게 과장한 것이라도), 뚱뚱해 보이는 데다, 얼룩덜룩한 피부도 이상과는 거리가 멀다. 그림을 그릴 때 새빌은 살색, 멍, 보조개, 얽은 자국 등의 사진과 의학 도해를 참고한다. 그녀의 몸에는 '섬세한(delicate)', '지지하는(supportive)', '비이성적인(irrational)', '장식적인(decorative)', '자그마한(petite)' 등과 같은 단어들이 적혀 있다. 사회가 여성에게 기대하는 몸에 대한 미술가의 논평이다. 그녀는 자신의 몸을 소품으로 사용해서 기꺼이 왜곡하고 조작한다고 말했다. 결과는 혹독하고 비판적이면서도 직접적이다. 완벽함과는 거리가 먼 현실과 대결—심지어는 과장—함으로써, 새빌은 여성들이 때로 자신의 몸 이미지와 맺는 갈등의 관계들을 지적한다.

프랑스의 **퍼포먼스 미술가** 오를랑 ORLAN(1947~)은 훨씬 더 극단적인 접근법을 채택해서 자아를 구성한다.

오를랑의 매체는 자신의 몸이다. 오를랑은 완전히 새로운 페르소나를 창조하기 위해서 외모를 바꾸는 성형 수술을 수 차례나 받았고 전 과정을 기록했다 **4.166a**와 **4.166b**. 수술실은 오를랑이 '퍼포먼스'를 하는 무대가 되었다. 유명 패션디자이너가 만든 옷을 입고 있는 그녀는 스타였고,

4.165 제니 새빌, 〈브랜디드〉, 1992, 캔버스에 유채, 2.1×1.8m

4.166a 오를랑, 1993년 11월 21일 〈편재〉라는 제목으로 7차 수술 퍼포먼스, 〈기쁨의 미소〉, 디아섹 마운트에 시바크롬, 109.8×165.1cm

4.166b 오를랑, 1991년 12월 8일에 〈성공적 수술〉이란 제목으로 4차 수술 퍼포먼스, 비디오 스틸, 파리

키아로스쿠로chiaroscuro : 회화에서 부피감을 전달하기 위해 명암을 사용하는 기법.
후원자patron : 미술 작품 창작을 후원하는 단체나 개인.

의료진은 출연배우가 되었다. 오를랑은 국소마취만 한 상태였기 때문에 의식이 깨어 있었고 수술이 진행되는 동안 큰 소리로 철학책과 시를 읽었다. 수술실에 설치한 비디오카메라가 수술실 실황을 CBS 뉴스, 뉴욕의 샌드라 게링 갤러리, 파리의 퐁피두센터로 전송했다. 오를랑은 또한 회복 단계에서 찍은 사진으로 자신의 변신을 단계적으로 기록했다.

최후로 나타난 모습을 보면, 오를랑은 합성된 여인이 되었다. 그녀는 몇몇 유명한 그림에 나오는 여성들을 모델로 삼았다. 그녀의 뺨은 보티첼리의 비너스(〈비너스의 탄생〉)를 모방했고, 입은 르네상스 시대의 프랑스 회화에 나오는 로마의 신 디아나를 모방했으며 코는 프랑스 화가 프랑수아 제라르의 회화에 나오는 신화 속 큐피드의 애인 프시케를 모방했다. 그리고 이마는 레오나르도 다 빈치의 〈모나리자〉를 따라했다. 오를랑은 자신의 작품이 몇 가지 목적을 가지고 있다고 말했다. 자신의 외모를 적극적으로 결정함으로써 여성을 재현한 미술의 역사에 개입하고 기술을 통해서 인간의 한계를 뛰어넘을 수 있는 방식들에 대해 발언하고 여성들에게 불공평한 기준을 들이대는 미의 숭배를 비판하며, 성형 수술이 일상적으로 이루어지는 시대에서조차 육체적 완벽함을 이루기란 불가능함을 언급하는 것이다. 오를랑은 자신의 몸을 활용해서 무엇이 미술을 구성하는지를 묻고 또한 문화적 인식에 대해서도 문제를 제기했다.

미술가의 목소리 찾기

미술 작품에 직간접적으로 자신을 묘사하는 것 외에도, 미술가들은 자신이 겪은 경험·꿈·두려움이나 혼란을 영감으로 자주 활용한다. 다른 사람들도 경험했을 법한 감정이나 사건들일지라도 미술가들의 작업을 거치면 때로 매우 다른 결과가 나타난다. 작품이 제작될 때의 주변 상황과 같은 원래의 맥락을 알게 되면, 미술가들의 의도를 이해하고 단지 눈에 보이는 것을 넘어 작품에 담긴 것을 더 많이 이해할 수 있다. (Gateways to Art: 젠틸레스키, 583쪽/ 미술을 보는 관점: 모나 하툼, 585쪽 참조.)

스위스에서 태어나 1779년 이후로 영국에서 살았던 미술가 헨리 퓨젤리Henry Fuseli(1741~1825)는 민담, 공포물, 주술에 나오는 무시무시한 요소들에 영감을 받아서 유례없이 충격적인 그림을 그렸다. 가장 유명한 이미지 중 하나인 〈악몽〉**4.169**을 보면, 하얀 옷을 입은 여인이 긴 의자에 쭉 뻗어 있는데 여인의 몸 위에 몽마Nigntmare가 올라타 있다. 배경에는 기괴하게 생긴 말이 장막 사이로 들여다보고 있다. 전설에 따르면, 몽마는 주로 여성들이 잠들어 있을 때 덮쳐서 성관계를 맺는다는 남성 악령이다. 퓨젤리는 잠과 죽음 사이 어디쯤에서 여성의 악몽이 실제로 살아 움직일 법한 바로 그 순간을 묘사한다. 밝은 색과 어두운 색을 대비시키는 **키아로스쿠로**를 사용한 탓에 몽마와 말의 표정에 담긴 불길한 기운이 더 강해진다. 이 작품이 제작되었던 당시 이 그림에 담긴 성적 암시는 부끄러운 일로 여겨

Gateways to Art
젠틸레스키의 〈홀로페르네스의 목을 베는 유디트〉: '유디트' 그림들을 통한 자기표현

단호한 태도로 홀로페르네스의 목을 벤
유디트처럼, 아르테미시아 젠틸레스키Artemisia
Gentileschi(1593~1656년경)의 그림에 나오는 강인한
여걸들은 미술가 자신이 겪은 사건들과 깊은 연관이 있다.
젠틸레스키는 미술 선생이었으며 아버지의 동료였던
아고스티노 타시에게 성폭행을 당한 피해자였다. 그후 열린
공개 재판에서, 타시는 젠틸레스키가 기꺼이 애인이 되었을
뿐만 아니라 상당히 문란했다고 주장했다. 젠틸레스키와
아버지는 그녀가 육체적으로 폭행을 당한데다가 가문의
이름과 명예도 손상받았다고 느꼈다. 그들은 강간과 재판
때문에 그녀가 결혼을 못할까봐 걱정했다. 결국 타시는
추방형을 당했고, 젠틸레스키는 다른 남자와 결혼해 다섯
명의 자녀를 두었다.

　　젠틸레스키는 유디트와 홀로페르네스의 만남을 다룬
성서의 이야기를 여러 사건들로 보여준 작품을 일곱 점
그렸다고 알려져 있다. 유디트와 하녀가 홀로페르네스의
목을 베는 장면을 묘사한 첫번째 작품은 타시와의 재판이
끝나고 1년쯤 후에 그렸다**4.167**. 한 여인이 침략자를
난폭하게 공격하는 이 그림은 젠틸레스키 자신이 느낀
가해자에 대한 분노의 표현이자 동시에 비극을 그림으로써
자신의 상처를 치유하는 카타르시스로 해석되었다. 실제로,
유디트 그림에 등장하는 여걸들은 젠틸레스키의 모습을
닮았다. 약 10년 후 이 이야기를 묘사한 또다른 작품에서는
피 묻은 머리를 가지고 살해 장소를 탈출하려는 순간에

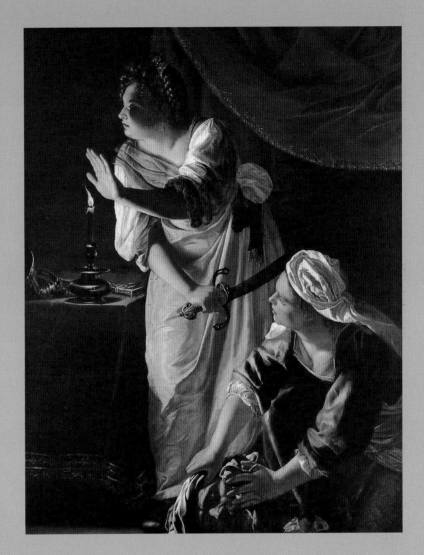

촛불 옆에 있는 유디트와 하녀가 보인다**4.168**. 젠틸레스키의
초기 그림들에서는 자전적 요소가 정말로 있을지 몰라도,
30년이란 기간 동안에 이 이야기의 여러 판본을 그렸던
데는 아마도 다른 이유도 있었을 것이다. 홀로페르네스의
참수는 당시에 다른 미술가들에게 인기 있는 주제였으므로,
후원자가 그 주제를 요청했거나, 후기의 몇몇 작품을 그릴
때 그녀가 자신의 초기 작품을 보고 찬미했던 구매자들을
염두에 두었을 수도 있다.

4.168 아르테미시아 젠틸레스키,
〈홀로페르네스의 머리와 함께 있는
유디트와 하녀〉, 1623~1625,
캔버스에 유채, 1.9×1.3m, 디트로이트
미술관

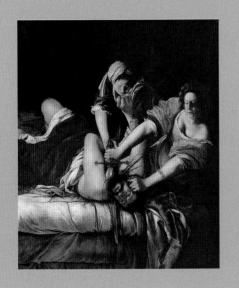

4.167 [왼쪽] 아르테미시아 젠틸레스키,
〈홀로페르네스의 목을 베는 유디트〉,
1620년경, 캔버스에 유채, 1.9×1.6m,
우피치 미술관, 피렌체

4.169 헨리 퓨젤리, 〈악몽〉, 1781, 캔버스에 유채, 101.6×127cm, 디트로이트 미술관

졌다.

미국의 미술가 제임스 애벗 맥닐 휘슬러James Abbott McNeill Whistler(1834~1903)는 음악에 영감을 받아 작품을 만들었고, 이는 '예술을 위한 예술'이라고 알려진 접근법의 전형이 되었다. 그는 그림에 〈검은색과 금색의 야상곡: 추락하는 로켓〉**4.170**이라는 제목을 붙였는데, 이 그림이 '야상곡,' 즉 밤에서 영감을 받은 음악곡처럼 어두워진 풍경의 리듬·패턴·분위기를 전달하기 때문이다.

이 그림은 당시에 엄청난 논란을 불러일으켰다. 관람자들과 비평가들은 자신들이 대체 무엇을 보고 있는지 알 수가 없었고, 미완성이거나 형편없는 작품을 보여주며 대중을 기망한다고 휘슬러를 비난했다. 비평가 존 러스킨John Ruskin은 휘슬러가 이 그림으로 "대중의 얼굴에 물감통을 집어던졌다"라고 썼다. 사실 휘슬러는 런던에서 보았던 불꽃놀이 장면을 묘사한 것이다. 그는 어두운 밤하늘을 수놓은 밝은 불꽃의 리듬감을 전달하기 위해서 상세한 사실주의라는 용인된 기준을 벗어났다. 휘슬러는 어떤 이야기나 알아볼 수 있는 순간을 전달하는 데 관심이 없었고 대신에 선, 형태, 색채에 집중하고 싶었다고 말했다. 휘슬러는 또한 음악이 소통하는 방식에 영

향을 받았다. 그는 음악의 흐름, 그리고 음악은 알아볼 수 있는 언어나 이미지에 의존하지 않는다는 사실을 이해하고 있었다.

노르웨이의 미술가 에드바르트 뭉크Edvard Munch

4.170 제임스 애벗 맥닐 휘슬러, 〈검은색과 금색의 야상곡: 추락하는 로켓〉, 나무 패널에 유채, 60.3×46.6cm, 디트로이트 미술관

미술을 보는 관점
모나 하툼: 미술, 개인적 경험과 정체성

모나 하툼Mona Hatoum(1952~)은 레바논 출신으로 현재 런던에 살고 있다. 하툼의 작품은 전 세계에서 전시되었다. 여기서는 샌프란시스코 주립 대학교의 미술사학과 교수 휘트니 채드윅Whitney Chadwick이 하툼의 미술과 그녀의 개인적 경험의 관계를 설명한다.

"모나 하툼의 〈무제(바알베크 새장)〉(1999)**4.171**은 새장과 새장 만들기라는 주제를 다룬 조각 작품의 연작 가운데 하나다. 하툼은 세계를 두루 돌아다니며 작업하는 국제 미술가이다. 그녀의 **설치미술**에는 주로 자신에게 감정적으로, 그리고/또는 심리적으로 영향을 준 **발견된 오브제**가 포함된다. 그녀의 작품들은 생의 대부분을 가족과 출생지로부터 멀리 떨어져 살았던 자신의 혼란을 주로 떠올리게 한다. 이 조각은 레바논의 바알베크를 여행하다가 시장에서 발견한 아름다운 빅토리아풍 새장에서 유래했다. 아마도 그것은 어린 시절에 잃어버린 고향을 생각나게 했을 것이다. 보통 크기의 열 배로 확대된 이 조각은 거대한 새장이나 커다란 나무 침대, 어쩌면 집을 암시할 수도 있다. 작품의 이례적인 크기 때문에 관람자들은 혼란스럽거나

위험을 느낄 수도 있다. 이 조각에 다가가면 방향 감각을 잃거나 단절된 느낌이 든다. 이 오브제─친숙하지만 크기 때문에 낯설기도 한─는 감옥을 연상케 하는 일상의 가정용품인가? 이러한 연상이 친근감을 주는가, 아니면 위협적인가?

사실, 이 새장의 실제 크기는 캘리포니아의 앨커트래즈 교도소 감방 치수를 기준으로 했다. 이 교도소의 가장 유명한 수감자는 일명 '앨커트래즈의 버드맨'으로, 감방에서 취미로 카나리아를 키웠던 이 살인자의 이야기는 할리우드 영화로 만들어지기도 했다. 문학에서는 19세기 영국의 시에서 20세기 자서전에 이르기까지 여성 저자들이 가정 생활을 새장에 갇힌 새가 된 느낌과 자주 동일시해왔다. 하툼이 하는 다른 작업에서처럼 여기서도 새장은 물리적, 심리적 공간을 차지하면서 폭넓은 연상 작용─여성성의 억압으로부터 해방에 이르기까지─을 통합하고 있다.

우리가 〈무제(바알베크 새장)〉를 포함해서 하툼의 설치미술과 오브제를 체험할 때 혼란을 겪게 되는 이유는, 세계의 사건들 때문에 '추방'되어 '정착'할 수 없었던 미술가의 감정이 섞여들기 때문이다. 1948년에 이스라엘의 하이파에서 추방된 팔레스타인 부모에게서 태어난 하툼은 1975년 레바논에서 내전이 발발했을 때 런던에 잠시 머물고 있었다. 그러나 이 전쟁 때문에 그녀는 베이루트로 돌아갈 수 없었고 몇 년 동안 가족을 만나지 못했다. 1980년대 초 이후로 그녀의 작품 대부분은 지리적으로 멀리 떨어진 장소에서 '정착' 혹은 '귀향'이 무엇을 의미하는지를 곱씹었던 망명 도중에 제작되었다. 〈바알베크 새장〉은 개인적 경험과 지정학적 현실을 결합한 하툼의 조각과 설치미술 가운데 하나다."

4.171 모나 하툼, 〈무제(바알베크 새장)〉, 1999, 나무와 아연 도금한 강철, 3×2.9×1.9m

(1863~1944)는 〈절규〉**4.172**를 그릴 때 자신의 정신세계에서 영감을 받았다. 어릴 적에 그는 어머니와 누이의 죽음을 감내해야 했고 평생 동안 질병과 우울증에 시달렸고, 이런 비극적 경험과 심리적 불안이 미술의 동기가 되었다. 그의 그림 〈절규〉를 보면, 다리에는 귀신처럼 생긴 형상이 있고 배경에는 시뻘건 하늘이 있다. 첫눈에 이것은 지어낸 장면처럼 보인다. 하지만 뭉크가 일기에 적은 내용에 따르면, 이 그림은 실제로 있었던 사건을 해석해서 재현한 것이다. 뭉크는 두 친구(멀리서 희미하게 나타나는 형상들)와 함께 다리를 걷다가 하늘이 붉게 변하는 광경을 보고는 불안감에 얼어붙었다고 한다. 학자들은 뭉크가 이 그림을 그리기 몇 년 전에 발생했던 화산 폭발로 인해 대기 중에 뿌려진 먼지 때문에 생긴 엄청나게 강렬한 일몰을 목격했을 것이라고 주장했다. 또 뭉크가 광장 공포증, 즉 넓은 공간에서 불안감이 들어 발작을 일으켰을 것이라고 여기는 학자들도 있었다. 많은 **표현주의** 작품들처럼, 이 그림은 뭉크가 실제로 본 것이 아니라 느낌을 묘사한 것이다.

뭉크처럼 많은 미술가들은 창조적 충동을 따르는 새로운 방식을 발견해왔다. 1940년대에 미국의 미술가 잭슨 폴록Jackson Pollock(1912~1956)은 카를 융 식의 **정신분석**을 받고 있었다. 이것은 집단 무의식과 원형, 즉 무의식을 통해 유전되는 심리적 모형의 중요성을 강조했던 치료법이었다. 그래서 그의 작품 〈남성과 여성〉**4.173**은, 특히나 수수께끼 같은 작품이지만, 융 식으로 분석해보면 남성적 요소와 여성적 요소의 통합, 따라서 균형 잡힌 영혼을 반영한 것으로 이해되었다. 왼쪽의 여성 형상은 **페이즐리** 모양의 눈, 흐르는 듯한 눈썹, 밝은 색과 곡선을 이루는 신체 부위들이 있어서 여성성의 원형과 연관될 수 있다. 오른쪽에 보이는 남성 형상은 남성성의 원형과 연관될 수 있는데, 그 이유는 좀더 모난 이목구비, 딱딱한 형태와 몸에 적혀 있는 수학적 문자 때문이다. 폴록은 무의식에 다가가려는 **초현실주의적** 접근법에 자극을 받아 인간성에 대한 보편적인 관념에 다가가기 위해서, 그 자신의 심리라는 낯선 영역을 탐구하기 시작했다.

미국의 미술가이자 영화감독인 줄리언 슈나벨Julian Schnabel(1951~)은 혁신적인 혼합 매체 회화로 미술계에서 첫 주목을 받았다. 슈나벨은 깨진 접시를 캔버스에

붙이고 벨벳에 그림을 그리는 등 회화에 비관습적으로 접근했다. 그의 작품 〈망명〉**4.174**에는 사슴뿔과 더불어 되는 대로 모아놓은 것 같은 사실적이고 **추상**적인 이미지들이 담겨 있다. 왼쪽의 형상은 **바로크** 미술가 카라바조가 그린 과일 바구니를 든 소년의 모습을 모방했고, 오른쪽에는 아메리카 원주민 호피 부족이 만든 **카치나** 인형을 닮은 작은 나무 조각상이 있다. 오른쪽 위에는 터번을 쓰고 수염이 난 남자가 있는데, 이 사람은 아마도 슈나벨이 그림을 제작하던 시점에 이란에서 발생했던 이슬람 혁명을 주도한 정치적, 종교적 지도자 아야톨라 호메이니를 가리킬 것이다. 슈나벨은 이렇게 이미지들을 터무니없이 모아 미술사에서 받은 영향과 당대의 사건을 함께 뒤섞으면서 현재의 순간에 자신이 경험한 삶을 전달하고 있다.

4.172 에드바르트 뭉크, 〈절규〉, 1893, 마분지에 카세인과 템페라, 91×74cm, 뭉크 미술관, 오슬로, 노르웨이

표현주의expressionism : 개인적 경험과 감정을 극도로 생생하게 드러내면서 세계를 그리는 데 목표를 둔 미술 양식. 1920년대 유럽에서 정점에 달했다.

정신분석psychoanalysis : 환자의 잠재의식적 두려움이나 환상을 자각하게 해서 정신질환을 치료하는 방법.

페이즐리paisley : 이란에서 기원한 눈물방울 모양의 모티프로, 19세기 이후로 유럽의 직물에서 유행함.

초현실주의surrealism : 1920년대와 그 이후의 미술 운동으로 꿈과 무의식에서 영감을 받았다.

이미지 빌리기

많은 미술 작품은 개인적인 발언이고, 그러한 발언들은 다양한 형식을 취할 수 있다. 그러나 어떤 미술 작품은 다른 미술가의 작품에서 오브제나 형상 그리고 전체적 구성을 빌려와서 창작되기도 한다. **차용**이라고 알려진 이런 관행은 프랑스의 미술가 마르셀 뒤샹Marcel Duchamp(1887~1968)이 발명한 **레디메이드**(270쪽 참조)로 거슬러올라갈 수 있다. 레디메이드는 일상의 사물이 미술가의 결정에 의해 미술 작품으로 변한 것이다.

뒤샹은 자기 작품에 소변기, 자전거 바퀴, 눈삽 그리고 심지어 다른 작가의 작품들까지도 차용했다. 시간이 지나면서 다른 미술가들도 미술 작품들(뒤샹의 작품을 포함해서)을 지속적으로 차용함으로써 뒤샹의 발자취를 따랐다. 어떤 미술가들은 대중문화나 광고, 심지어는 사회적으로 정형화된 유형들로부터 이미지를 빌려왔다. 이렇게 미술가는 다른 미술가의 작품을 차용해서 개인적 발언을 할 수도 있다.

4.173 잭슨 폴록, 〈남성과 여성〉, 1942년경, 캔버스에 유채, 1.8×1.2m, 필라델피아 미술관

4.174 줄리언 슈나벨, 〈망명〉, 1980, 나무에 유채·사슴뿔, 도금 그리고 혼합 매체, 2.2×3.6m

추상abstract : 형상이 단순화되고, 일그러지거나 과장된 형태로 나타나는 미술 작품. 약간 변형되어 알아볼 수 있는 형태이기도 하고, 완전히 비재현적 묘사를 보이기도 한다.

바로크baroque : 16세기 말부터 18세기 초까지 유럽의 예술과 건축 양식. 사치스럽고 강렬한 감정 표현이 특징이다.

카치나kachina : 가면을 쓴 무용수로 초자연적 존재를 인간의 모습으로 묘사한 아메리카 원주민 호피 부족이 나무를 깎아 만든 인형.

차용appropriation : 다른 미술가들이 만든 작품을 재료로 의도적으로 결합시키는 것.

레디메이드readymade : 미술 작품으로 제시되는 일상용품.

미국의 미술가 셰리 레빈Sherrie Levine(1947~)은 과거의 유명한 그림이나 조각, 사진을 차용하는 작품으로 유명하다. 이 작품들은 많은 문제를 제기한다. 어떤 사람을 미술가라고 할 수 있는가? 미술가는 어떤 역할을 하는가? 미술가의 역할은 시간이 흐르면서 어떻게 바뀌어 왔는가? 독창성이란 무엇인가? 누가 독창적일 수 있는가? 레빈은 대체로 남성 미술가, 그 중에서도 특히 여성 미술가가 아주 드물었던 시대—역사의 대부분을 차지하는 시대—에 활동했던 남성 미술가들의 작품을 차용했다. 레빈의 작품을 통해서 우리는 과거에 존재했던 미술 제도의 구조를 다시 생각하게 된다. 그녀의 조각 〈샘(마르셀 뒤샹을 따라서: A. P.)〉**4.175**은 1917년 뒤샹의 유명한 소변기를 생각나게 한다. 하지만 기성 소변기를 가져다가 예술품이라고 주장했던 뒤샹과는 달리, 레빈은 순수 미술 조각에서 전통적으로 사용된 청동으로 소변기를 주조했다. 레빈이 관람자에게 자신의 작품과 상호 작용을 하는 것만이 아니라, 뒤샹의 소변기에 대한 관람자 자신의 태도를 생각해보라고 권유한다. 레빈의 조각은 과거의 작품을 이런 식으로 인용함으로써 뒤샹의 작품에 익숙한 관람자들에게 질문을 던진다.

1960년대에 **팝아트** 미술가들은 차용을 활용해서 알아보기 쉽고 익숙한 이미지를 갤러리 안으로 끌고 들어왔다. 그들의 자료에는 만화책의 등장인물, 영화배우, 인기 상품, 일상의 가정용품이 포함되었다. 미국의 미술가 앤디 워홀Andy Warhol(1928~1987)의 조각 〈브릴로 상자〉**4.176**는 제품 포장 디자인을 그대로 베낀 것이다. 그는 작업실 '팩토리'에서 합판 상자들을 만든 다음에 손으로 **실크스크린** 작업(수제품이 아니라 기계제조품처럼 보이지만)을 했다. 사각형 모양의 상자와 파란색, 빨간색, 흰색으로 된 상표는 추상 미술 작품의 형식적인 **요소**들을 생각나게 한다. 워홀은 당시에 '고급 예술'로 여겨졌던 관행과 **그래픽 디자인**이라는 '저급 예술'을 결합시킴으로써, 둘 사이의 간격에 다리를 놓아 순수 예술에서 용인하는 관행의 한계를 대중적인 이미지나 상업적 인쇄 과정까지 확장시킬 수 있었다.

워홀의 작품은 기존의 관행에 이의를 제기했지만, 미술계의 많은 사람들은 그의 접근법을 기꺼이 받아들였다. 파나마 태생의 미국 미술가 리처드 프린스Richard Prince(1949~)는 훨씬 더 논쟁적인 전선을 채택했다. 그는 1980년대에 타임 라이프 출판사에서 일하는 동안 광고를 미술 작품의 바탕으로 사용하기 시작했다. 그의 《카우보이》 연작 중 〈무제〉**4.177**는 말보로 담배 회사의 인쇄 광고에 나오는 말보로맨에 초점을 맞추었다. 그는 상표가 포함되지 않게 이미지를 잘라냈지만, 그 밖에 색채·구성·시점은 광고에서 이미 결정되어 있던 것이었다. 미술 갤러리의 벽에 맞게 확대하자 이미지들은 거칠고 희미해져서 원본이 아니라 복사본임을 알 수 있었다. 프린스의 사진들은 원재료와 사뭇 달라서 그 자체로 예술적 가치가 있다고 여겨졌다.

한국의 미술가 니키 리(이승희)Nikki S. Lee(1970~)는 《프로젝트》 연작에서 여피족과 관광객들부터 히스패닉계 미국인과 노인들까지 다양한 공동체의 많은 사람들과 함께했다. 그들은 단골가게에서 물건을 사고 그 가게의 타성에 젖어 있던 사람들이다. 니키 리는 "나의 목표는 흑인이나 백인 또는 히스패닉이 되는 것이 아니다. 저 문화를 정말로 좋아하는 아시아인이 되고 싶다"라고 말한다. 니키 리는 집단의 구성원이 되었다는 느낌이 들면, 새로운 동료들과 함께 자기의 모습을 직접 스냅 사

4.175 셰리 레빈, 〈샘(마르셀 뒤샹을 따라서: A. P.)〉, 1991, 청동, 66×36.8×35.5cm

4.176 앤디 워홀, 〈브릴로 상자〉, 1964, 채색된 나무에 합성 고분자 물감과 실크스크린 잉크, 43.1×43.1×35.5cm, 앤디 워홀 재단 소장

팝아트pop art : 상업적 미술 형태와 대중문화에서 영감을 받은 20세기 중반의 미술 운동.

실크스크린silkscreen : 스텐실과 화면에 물감을 대고 눌러서 만드는 인쇄 기법.

요소elements : 미술의 기본적 형식—선·형태·모양·크기·부피·색·질감·공간·시간과 움직임, 명도(밝음/어두움)

그래픽 디자인graphic design : 이미지나 타이포그래피, 기술을 이용해서 고객이나 특정 수요자들에게 아이디어를 전달하는 것.

4.177 리처드 프린스,
〈무제〉, 《카우보이들》 중, 1980,
엑타컬러 인쇄, 68.5×101.6cm,
1/2판, 현대미술관, LA

진으로 찍었다. 2001년에는 〈힙합 프로젝트〉**4.178**를 찍기 위해 일주일에 세 번씩 태닝 클럽에 다니면서 피부를 검게 태웠고 힙합 음악이라는 하위문화에 빠져들었다. 니키 리는 이 이미지에 묘사된 것처럼 바짝 밀착된 사람들에게 자신이 미술가라고 말했지만, 대부분이 그녀의 말을 믿지 않았다. 그녀가 이 집단의 일원이 아님을 알려주는 단서가 전혀 없어, 이 사람들과의 관계가 일시적임을 알면 놀라게 된다. 그러나 니키 리에게 이와 같은 겉모습은 빌려온 인격일 뿐이다. 그녀는 자신의 정체성이 매우 유동적이라고 생각한다.

토론할 거리

1. 몇몇 미술가들은 여러 점의 자화상을 만들었다. 같은 미술가가 그린 세 점의 자화상을 골라서 면밀하게 뜯어보라. 선택된 세 점의 차이점은 무엇인가? 미술가가 각각의 사례에서 무엇을 탐구하거나 전달하고자 했다고 생각하는가?

2. 이 장에서는 이미지를 차용하는 미술가들을 살펴보았다. 이 책의 다른 부분에서 다른 미술가나 문화에서 영향을 받았던 작품의 사례들을 보게 될 것이다 (예를 들면 도판 **3.76, 3.184, 4.130** 참조). 이러한 영향은 차용과 어떻게 다른가? 두 부류의 작품이 영향을 주었거나 차용되었던 앞선 작품과 어떤 관계가 있는가?

3. 이 장에서 미술가의 개인적 경험에서 자극을 받았던 미술 작품들을 생각해보라. 이제 여러분의 삶에서 미술 작품으로 바꿀 만큼 흥미로운 사건이나 상황들을 생각해보라. 사람들에게 무엇을 알리고 싶은가? 마음속에 어떤 감정이 두드러지는가? 어떤 종류의 색깔과 이미지가 여러분의 경험과 연관이 있는가?

4.178 니키 리, 〈힙합 프로젝트[25]〉,
《프로젝트》 중, 2001, 후지플렉스 인쇄

용어설명
Glossary

〈ㄱ〉

가구식 구축post-and-lintel construction 양끝의 기둥이 수평의 린텔을 받치는 형식.

가소성plastic 부드러워서 변형하기 쉬운 물질의 성질.

가슴받이pectoral 가슴에 다는 커다란 장신구.

가장 의식masquerade 참가자들이 의식이나 문화적 목적에 맞는 가면과 의상을 착용하는 행사.

각석tesserae 모자이크를 만드는 데 쓰이는 돌. 유리 또는 다른 재질로 된 작은 조각들.

갈매기무늬chevron V자 모양의 줄무늬. 주로 거꾸로 뒤집혀서 혹은 장식적 패턴에서는 가로로 눕혀서 복제될 때가 많다.

갓돌capstone 구조물의 꼭대기를 이루는 마지막 돌. 피라미드에서는 피라미드처럼 생겼음.

강도intensity 색의 탁하고 선명한 정도를 나타내는 것. 빛나거나 가라앉은 여러 변형을 통해 예시된다.

강조emphasis 작품의 특정한 요소에 주목하도록 하는 드로잉 기법.

개념미술conceptual art 제작 방법만큼이나 아이디어가 중요한 미술 작품.

개념적conceptual 개념과 연관되거나 개념에 관한.

거석monolith 하나의 돌로 만들어진 기념비나 조각.

건축 양식architectural order 그리스 또는 로마 건물의 기둥과 관련된 부분을 디자인하는 스타일.

게슈탈트gestalt 미술 작품의 디자인에서 모든 측면이 지닌 완전한 질서와 불가분의 통일성.

겔레데 의식gèlèdé ritual 여성들을 찬양하고 존중하기 위해 나이지리아의 요루바족이 수행했던 의식.

격자grid 수평선과 수직선의 그물망. 미술 작품의 구성에서는 격자의 선들이 암시된다.

경간span 기둥이나 벽 같은 두 개의 지지대 사이의 연결된 공간.

계단식 피라미드stepped pyramid 여러 개의 네모난 구조물이 하나 위에 하나씩 놓여 만드는 피라미드.

계몽주의enlightenment 과학·이성·개인주의에 찬성하고 전통에 반대했던 18세기 유럽의 지적 운동.

고딕gothic 첨두 아치와 화려한 장식이 특징인 12~16세기 서유럽 건축 양식.

고부조high relief 형상을 배경으로부터 아주 높이 도드라지게 깎은 판형 조각.

고전기classical period 그리스 미술사의 한 시기. 기원전 480년경~323년.

고전주의(적)classical (1) 고대 그리스와 로마. (2) 고대 그리스와 로마의 미술 작품. (3) 그리스와 로마의 모델에 부합하는 미술이거나 이성적 건축과 감정적 평정심에 기반을 둔 미술. (4) 기원전 480~323년경의 그리스 미술.

고정관념stereotype 특히 소외된 집단에 대한 편향된 판단을 야기할 수 있는 지나치게 단순화된 관념.

고졸기archaic 기원전 620~480년경 시기의 그리스 미술.

고측창clerestory windows 교회 건물에서 본당으로 빛을 들어오게 하기 위해 높은 위치에 일렬로 낸 창.

공간space 식별할 수 있는 점이나 면 사이의 거리.

공감각synaesthesia 오감 중에 한 감각이 어떤 대상을 지각하면서 다른 감각을 일으키는 것.

공백void 미술 작품에서 비어 있는 것처럼 보이는 부분.

공중부벽flying buttress 궁륭의 무게를 분산시킬 수 있도록 건물의 외벽에 설치한 아치.

관습convention 널리 용인되는 행동 방식. 특정한 양식을 사용할 때, 정해진 방법을 따르거나 일정한 방식으로 뭔가를 재현하는 것.

광채luminosity 밝게 빛나는 성질.

광택내기glazing 유화에서 질감·부피감·풍부한 형태 표현을 위해 투명한 물감층을 더하는 기법.

교차선영법cross-hatching 밝음과 어두움을 표현하기 위해 평행선을 교차시키는 방법.

교훈적didactic 가르치거나 교육시키려는 목적을 가진.

구상figuration 알아볼 수 있는 형태, 모양 또는 외곽선을 가진 무언가를 재현하는 것.

구상적figurative 눈에 보이는 세계에서 인식할 수 있는 것들, 특히 인간이나 동물의 형태를 그리는 미술.

구석기paleolithic 250만년부터 12000년 전까지에 이르는 선사 시기.

구성composition 작품의 전체적 디자인이나 조직.

구축주의constructivism 1920년대 소비에트 연방 시기에 일어난 예술 운동. 주로 노동자 계층을 위한 미술 작품을 만드는 데 주력했다.

굽기firing 도자기·유리·에나멜로 된 물건을 단단하게 만들고, 재료를 녹이거나 그 표면에 유약을 녹이기 위해 가마 안에서 굽는 것.

궁륭vault 천장이나 지붕을 지지하는 아치형의 구조.

궁륭식vaulted 아치 형태의 천장이나 지붕으로 덮인.

규모scale 다른 대상이나 작품, 또는 측량 체계와 비교한 대상이나 작품의 크기.

균형balance 미술작품에서 요소들이 대칭적이거나 비대칭적인 시각적 무게를 만들어내는 데 사용되는 미술 원리.

그래픽 디자인graphic design 이미지나 타이포그래피, 기술을 이용해서 고객이나 특정한 수요자들에게 아이디어를 전달하는 것.

그림문자pictograph 글쓰기에서 상징으로 사용되었던 그림.

기념비적monumental 거대하거나 인상적인 규모.

기단부base 초석과 기둥몸 사이에 놓는 일련의 튀어나온 사각형 돌.

기대stylobate 고전주의 신전의 단 가운데 맨 위의 단. 이 위에 기둥을 세운다.

기둥column 받침대 없이 서 있는 기둥으로 주로

단면이 둥글다.

기둥머리capital 기둥 끝에 씌우는 건축적인 형태.

기둥몸shaft 기둥의 주가 되는 수직 부분.

기저재support 그 위에 그림을 그리는 바탕물질. 캔버스나 패널 등.

길드guild 중세 때 미술가·직인·상인들이 결성한 단체.

깊이depth 원근법에서 안으로 들어간 정도.

⟨ㄴ⟩

난간동자balustrade 짧은 버팀목으로 지지되는 난간.

낭만주의romanticism 19세기 유럽 문화의 한 사조로 상상력의 힘에 몰두하고 강렬한 감정을 높이 샀다.

내쌓기공법corbelled 돌·벽돌·나무 등으로 만든 건축 요소인 지지들보corbel를 각각 바로 아래 있는 것보다 위의 것을 더 내밀어 쌓는 것.

네거티브negative 밝은 부분이 어둡게, 어두운 부분이 밝게 반전된 이미지.(포지티브의 반대말)

누드nude 벌거벗은 인간 형상의 예술적 재현.

늑골형 궁륭rib vault 석재로 돌출된 망형을 만들어 천장이나 지붕을 받치는 아치 같은 구조.

⟨ㄷ⟩

다다Dada 부조리와 비이성이 난무했던 제1차세계대전 무렵 일어난 무정부주의적인 반-예술·반전 운동.

다양성variety 서로 다른 생각, 매체, 그리고 작품의 요소들이 여러 가지 양상을 가지는 성질.

다주실hypostyle hall 수많은 원주가 지붕을 받치고 있는 거대한 방.

다큐멘터리documentary 실제 사람·환경·사건에 기반한 실화 영화.

단register 이야기 속 사건들을 묘사하기 위해서 공간을 수평으로 두 개나 그 이상으로 나눈 것 가운데 한 부분.

단색조monochromatic 명도 차이는 있을 수 있으나 색은 하나인 상태.

단축법foreshortening 공간 속의 깊이를 보여주기 위해 관람자가 보기에 매우 기울어진 (대개 극적인) 각도로 형태를 묘사하는 원근법적 기법.

대각선diagonal 수평이나 수직이 아니라 사선으로 지나가는 선.

대기 원근법atmospheric perspective 깊이감 있는 환영을 만들기 위해 색을 입힌 그림자를 사용하는 방법. 가까운 곳에 있는 물건은 더 따뜻한 색과 분명한 윤곽선을 가지고, 멀리 있는 대상은 더 작고 흐릿해 보인다.

대조contrast 색이나 명도(밝음과 어두움) 같은 요소 사이의 과감한 차이.

대칭symmetry 요소들의 크기·형태·배치가 반대편의 공간·선·점 등과 일치해서 시각적 균형을 만드는 것.

데 스틸de stijl 20세기 초반 네덜란드에서 기원한 미술가 그룹으로, 원색과 직선을 강조하는 유토피아적 디자인 양식과 연관된다.

도상iconic 형태를 통해 의미가 직접 나타나는 기호.

도자기ceramic 불에 구워 단단하게 만든 점토. 흔히 채색되고, 통상은 유약으로 마감됨.

도자기공ceramicist 도자기를 만드는 사람.

돔dome 동일한 정도로 구부러진 둥근 천장.

동록patina 금속이 노화해서 생긴 표면의 색과 질감.

동심원concentric 중심을 공유하면서 서로의 내부에 쌓인 동일한 형상들, 가령 과녁의 원들.

뒤틀린 원근법 또는 복합 관점twisted perspective a.k.a. composite view 인물을 일부분은 옆모습으로 일부분은 앞모습으로 재현하는 것.

드라이포인트drypoint 판을 파내면서 표면이 거칠거칠 일어나게 만드는 음각 판화 기법.

⟨ㄹ⟩

라쿠 다완樂茶碗 예식을 위해 만들어진 수제 소성 도자기.

라파엘전파pre-raphaelite brotherhood 1848년 형성된 영국의 미술운동으로 미술가들은 아카데미의 미술 규칙을 거부하고 소박한 스타일로 중세 주제를 그렸다.

레디메이드readymade 미술 작품으로 제시되는 일상용품.

로마네스크romanesque 로마 양식의 둥근 아치와 무게감 있는 건축을 기반으로 한 중세 초기 유럽의 건축 양식.

르네상스Renaissance 14~17세기 유럽에서 일어난 문화적·예술적 변혁의 시기.

르푸세repoussé 금속을 뒤에서 망치로 치는 기술.

리듬rhythm 작품 안에서 어떤 요소가 규칙적으로 반복되는 것.

리라lyre 소리를 증폭시키는 빈 통에 연결된 두 개의 받침대로 지지되는 가로대에 줄을 매달고 튕겨서 연주하는 현악기.

린텔lintel 정문 출입구 위에 있는 수평으로 된 기다란 기둥.

⟨ㅁ⟩

마임mime 무언의 퍼포먼스 작품. 공연자는 오직 신체 움직임과 얼굴 표정만 활용한다.

만다라mandala 종종 사각형이나 원을 포함하는 우주를 그린 신성한 도해.

매너리즘mannerism 매력·우아·쾌활을 뜻하는 이탈리아어 '디 마니에라di maniera'에서 온 말로, 우아함을 이상으로 승격시키며 인간 형상을 길게 늘여 그린 16세기 중반부터 후반까지의 회화.

매체medium(media) 미술가가 미술 작품을 만들기 위해 선택하는 재료. 예를 들어 캔버스·유화·대리석·조각·비디오·건축 등이 있다.

맨틀mantle 소매가 없는 옷의 한 종류—망토나 어깨망토.

메조틴트mezzotint 판의 모든 부분이 잉크를 머금도록 표면 전체를 거칠게 하고, 이미지가 없는 부분을 부드럽게 만드는 음각 판화 기법.

명도value 평면 또는 영역의 밝음과 어두움.

명 색조tint 순수한 상태보다 명도가 더 밝은 색채.

명암 대비 화법tenebrism 회화의 인상을 고조시키기 위해 명암을 진하게 극적으로 사용하는 기법.

모더니즘modernist 현대 산업 재료와 기계미학을 수용한 급진적으로 새로운 20세기의 건축 운동.

모델링modelling 3차원적인 대상을 2차원에 단단해 보이도록 하는 표현.

모래그림sand painting 모래알을 매체로 사용해서 그림을 그리는 노동 집약적 방법, 드라이 페인팅으로도 알려짐.

모빌mobile 매달려 움직이는 조각. 보통 자연의 공기 흐름에 의해 움직인다.

모자이크mosaic 작은 돌·유리·타일 등의 조각을 한데 붙여서 만드는 그림이나 패턴.

모티프motif 뚜렷하게 눈에 띄는 시각적 요소로, 이것이 반복되면 미술가의 작업을 가리키는 특징이 된다.

목판화woodblock 나무판에 이미지를 깎아 넣는 양각 판화 기법.

무채색neutral 보색을 섞어서 만든 색채(가령, 검정색·흰색·회색·칙칙한 회갈색).

문신tattoo 염료를 살갗에 넣어서 몸에 새긴 디자인.

물레 성형throwing 도자 물레를 이용하여 도자기를 만드는 방식.

미(학)적aesthetic 아름다움·예술·취미와 관련이 있는.

미나레트minaret 주로 모스크 위에 있는 좁고 기다란 탑으로 이곳에서 신도들에게 기도를 명한다.

미니멀리스트minimalist 단순하고 통일적이며 비개인적인 외양을 특징으로 하면서 주로 기하학적이거나 거대한 형식을 활용하는 20세기 중반의 미술 양식.

미래주의futurism 1909년 이탈리아에서 시작된 예술 및 사회 운동. 현대적인 모든 것에 열광했다.

미흐라브mihrab 모스크에서 메카를 향해 있는 벽에 있는 벽감.

〈ㅂ〉

바니타스vanitas 관람자에게 인생무상을 떠오르게 하는 물건들이 들어 있는 미술 작품.

바로크Baroque 16세기 말부터 18세기 초까지 유럽의 예술과 건축 양식. 사치스럽고 강렬한 감정 표현이 특징이다.

바실리카basilica 로마의 공공건물의 유형과 유사하도록 개조되거나 건축된 초기 기독교 교회.

바우하우스bauhaus 1919년에 독일 바이마르에 설립된 디자인 학교.

바탕ground 미술가가 그림을 그리는 표면이나 배경.

박공pediment 고전주의 양식에서 기둥열 위에 위치한 건물 끝의 삼각형 공간.

발견된 오브제found object 미술가가 어떤 사물을 발견한 후 아무런 변형도 거치지 않거나 아주 약간만 변형하여 그 자체를 완성된 작품으로서 보여주는 것.

발견된 이미지found image 미술가가 어떤 이미지를 발견한 후 아무런 변형도 거치지 않거나 아주 약간만 변형하여 작품으로서 보여주는 것.

방향선directional line 구성 안에서 관람자의 시선을 한 요소에서 다른 요소로 이끄는 암시적인 선.

배경background (1) 주요 형상의 배후로 묘사되는 작품의 부분. (2) 작품에서 관람자로부터 가장 떨어져 있는 것처럼 묘사된 부분. 흔히 중심 소재의 뒤편.

벽화mural 벽에다 직접 그리는 그림.

보색complementary colours 색상환에서 서로 반대되는 색들.

보행로ambulatory 주로 교회 애프스 주위에 있는 통로.

보헤미안bohemian 이전에 체코 왕국이었던 보헤미아 집시에서 파생된 떠돌아다니는 사람. 방랑자. 관습적인 규칙과 관행의 경계 바깥에서 활동하는 미술가나 문필가.

복합 관점composite view 주제를 여러 관점에서 동시에 바라본 재현.

볼드체boldface 일반 서체보다 더 진하고 두꺼운 서체.

볼록한convex 구체의 표면처럼 안쪽으로 굽은.

부두교voodoo 서인도 제도나 미국 남부에서 숭배되는, 로마 가톨릭과 아프리카 전통 의례가 혼합된 종교.

부조 또는 양각relief (1) 주로 평평한 배경에 올라와 있는 형태. 예를 들어, 동전 디자인은 '부조'로 '양각'되어 있다. (2) 잉크를 바른 이미지가 판의 다른 부분보다 돌출되게 만드는 판화기법. (3) 평평한 면에서 튀어나오도록 만든 조각.

부피volume 3차원적인 인물이나 대상으로 꽉 차거나 둘러싸인 공간.

분절하다articulate 커다란 구조 내에 작은 형태나 공간을 만들다.

불투명opaque 투명하지 않음.

부조화dissonance 조화가 없음.

비대상적non-objective 알아볼 수 있는 대상을 그리지 않는 미술.

비대칭asymmetry 중심축의 양 측이 똑같지 않으면서도 요소들이 대조와 보완을 통해 균형을 만들어내는 디자인 종류.

비례 또는 비율proportion 작품의 전체에 대한 개별 부분의 상대적 크기.

비례의 카논canon of proportions 미술에서 인체의 다양한 부위를 서로 연관 지어서 측정하는 데 사용되는 이상적인 수학적 비율의 집합.

비잔틴byzantine 4세기부터 1453년까지 콘스탄티노플(오늘날의 이스탄불)을 중심으로 했던 동로마 제국과 관련된 것.

빈 공간negative space 주변의 형태들에 둘러싸여 생기는 빈 공간. 예를 들어 FedEx의 E와 x 사이에 생기는 오른쪽 화살표 모양.

〈ㅅ〉

사르센 석sarsen 단단한 회색 사암의 일종.

사리탑stupa 부처의 유해를 담고 있는 봉분.

사실적realistic 겉모습을 가능한 한 정확하게 표현하려는 미술 양식.

사실주의realism 자연과 일상의 주제를 이상화하지 않은 방식으로 묘사하고자 한 19세기의 예술 양식.

살롱salon (1) 프랑스 회화를 선보이는 공식 연례

전시회로, 1667년에 처음 열렸다. (2) 여러 미술가의 작품을 전시하는 것을 가리키는 프랑스어 단어. (3) 저명한 사람들—종종 미술·문학·정치계의 인물들—로 이루어진 정기 모임. 그룹 일원의 집에서 열린다.

삼각궁륭pendentive 돔과 그 아래 사각형 공간을 연결하는 휘어진 삼각형의 면.

상감inlay 서로 대비되는 재료를 박아 넣는 공예 기법.

상아ivory 코끼리 같은 포유류의 뻐드렁니에서 채취한 크림색의 단단한 물질.

상징주의symbolism 1885~1910년경 유럽에서 나타난 미술과 문학 운동. 강렬하지만 모호한 상징으로 의미를 전달했다.

상형문자hieroglyph 문자 또는 그림으로 된 신성한 글자를 포함하는 문자 언어.

새기다incise 긁어 오리다.

색(채)colour 빛의 스펙트럼에서 백색광이 각기 다른 파장으로 나누어지면서 반사될 때 일어나는 광학 효과.

색면회화colour field 20세기의 추상 미술가 집단을 이르는 용어. 그들이 사용한 크고 납작한 색채 면과 단순한 형상을 가리킨다.

색상hue 색에 대한 일반적 분류. 가시광선의 스펙트럼에서 보이는 색의 독특한 성격, 가령 초록색이나 빨간색.

색온도colour temperature 따뜻함과 시원함에 대한 우리의 연상을 바탕에 둔 색채에 대한 설명.

색이론colour theory 색이 서로 혼합되거나 근접해 있을 때, 어떻게 연관되는지를 이해하는 이론.

생리학physiology 신체와 기관의 기능을 연구하는 학문.

서사적(작품)narrative 이야기를 들려주는 미술작품.

석관sarcophagus (sarcophagi) (보통 돌이나 구운 진흙으로 만든) 관.

석비stela (stele) 글이나 회화적인 부조로 장식해서 세운 편편한 돌기둥.

석회gypsum 주로 부드러운 회반죽을 만드는 데

사용되는 곱고 가루로 된 광물.

선line 두 개의 점 사이어 그어진 흔적 또는 암시적인 흔적.

선 원근법linear perspective 깊이의 환영을 만들기 위해 수렴하는 가상의 시선들을 사용하는 체계.

선사prehistoric 문자가 발명되기 이전에 인간이 존재하기 시작한 시대.

선영법hatching 밝음과 어두움을 표현하기 위해 선을 겹치지 않고 평행하게 긋는 방법.

선적 외곽선linear outline 형상과 주변을 명확하게 구분해주는 선.

선전propaganda 사상이나 주장을 많은 사람에게 알리기 위한 예술.

설치미술installation 특정한 장소에 사물을 모으고 배열해서 만드는 미술 작품.

성가대석choir 전통적으로 교회에서 성가대와 수사에게 할당된 신랑과 애프스 사이의 부분.

성상icon 기독교 신자들이 숭배하는 종교적 이미지를 가지고 다닐 수 있게 작게 만든 것. 맨 처음으로 동방 정교회가 사용했다.

성상파괴주의자iconoclast 주로 종교적인 이유로 이미지를 파괴한 사람들.

성체 성사eucharist 예수 그리스도의 죽음을 기억하는 기독교 의식.

세 폭 제단화triptych 세 편으로 그려지거나 조각된 패널로 구성된 작품. 통상적으로 합쳐져서 공통의 테마를 공유함.

소실점vanishing point 미술 작품에서 가상의 시선들이 수렴하는 것처럼 보이는 지점. 깊이를 암시한다.

송수도관aqueduct 멀리 떨어진 곳에 물을 운송하기 위해 만든 구조물.

송진rosin 말린 소나무 진액 가루. 열을 가하면 녹으며, 아쿠아틴트 제작에 사용한다.

수난passion 예수 그리스도의 체포·재판·처형 그리고 그 과정에서 겪은 고난.

수채화watercolour 안료와 수성 결합물질로 만들어진 투명한 물감.

숭고sublime 한계가 없는 자연을 경험하고 인간

의 보잘 것 없음을 알게 되었을 때 일어나는 경외 혹은 공포의 감정.

스케치sketch 작품 전체의 개략적이고 예비적인 형태 또는 작품의 일부.

스테인드글라스stained glass 창문이나 장식적인 용도로 사용되었던 색유리.

스텐실stencil 구멍을 뚫어 잉크나 물감이 도안대로 찍히도록 만든 형판.

스푸마토sfumato 회화에서 희미하고 뿌연 모습을 만들고 구성을 통합하기 위해 반투명 물감층을 쌓는 기법.

슬립slip 도자기를 장식하기 위해 사용된 물과 섞은 진흙.

시각 혼합optical mixture 서로 인접한 두 색을 눈이 혼합해서 새로운 색을 만들어내는 것.

신랑nave 성당이나 바실리카의 중앙 공간.

《실루에타》silueta 애나 멘디에타의 이미지 연작으로, 미술가의 몸이 야외에 놓여 있다.

실루엣silhouette 외곽선으로만 표현되고 내부는 단색으로 채워진 초상이나 형상.

실선actual line 끊어진 곳 없이 계속 이어진 선.

실선과 암시된 선actual and implied line 실선은 실제로 그려진 선이고, 암시된 선은 이어지는 지점들에서 만들어지는 선의 인상으로, 시각적 경로를 따라 우리의 시선을 이끌어가는 선이다.

실크스크린silkscreen 스텐실과 화면에 물감을 대고 눌러서 만드는 인쇄 기법.

심리학psychology 인간 마음의 본성·발전·작용을 연구하는 학문.

심조sunken relief 형상을 배경보다 돌 안으로 깊게 깎아내는 조각판.

십자가에서 내림deposition 그리스도의 몸을 십자가에서 내리는 장면.

〈ㅇ〉

아라베스크arabesque 기하학적인 식물의 선과 형태에서 유래한 추상적인 패턴.

아르 브뤼art brut '원초적 미술', 비숙련 미술가들이 만든 미술 작품들로, 원시적이거나 아이 같은

특성을 지님.

아방가르드avant-garde 예술적 혁신을 강조한 20세기 초의 미술. 기존의 가치·전통·기술에 도전했다.

아상블라주assemblage 발견된 오브제를 포함한 삼차원적 재료로 만든 미술작품.

아이맥스IMAX 일반적인 것보다 훨씬 큰 크기의 영화도 고해상도로 기록하고 볼 수 있는 필름의 상영 형식.

아치arch 보통 개구부를 둥글게 한 구조물.

아카데미academy 미술가들에게 미술 이론과 실기를 둘 다 가르친 교육기관.

아쿠아틴트aquatint 녹인 송진이나 스프레이 페인트로 내산성의 바탕을 만들어 그림에 사용하는 음각 판화 기법.

아크로폴리스acropolis 그리스 도시에서 신전이 있던 높은 지대.

아티스트 북artist's book 미술가가 만든 책으로, 특별한 인쇄기법을 사용한 값비싼 한정판이 많음.

안료pigment 미술 재료의 염색제. 보통 광물을 곱게 갈아 만든다.

암색조shade 순수한 상태보다 명도가 더 어두운 색채.

암시된 선implied line 실제로 그려진 것은 아니지만 작품의 요소들이 암시하는 선.

암시적 질감implied texture 질감을 표현하는 시각적 환영.

애프스apse 교회 안의 반원형 아치 지붕이 있는 공간.

액션 페인팅action painting 미술가의 몸짓을 강조하기 위해 캔버스에 물감을 흘리고, 뿌리고, 마구 문지르는 방법.

야수주의(자)fauves 생생한 색채를 사용해 그림을 그린 20세기 초의 프랑스 미술가 집단. '야수'를 뜻하는 프랑스어 fauve에서 명칭이 유래했다.

양감mass 무게·밀도·부피를 가지고 있거나 그런 환영을 일으키는 덩어리.

양식style 작품의 시각적 표현 형식을 식별할 수

있도록 미술가나 미술가 그룹이 시각언어를 사용하는 특징적인 방법.

양식화stylized 대상의 특정한 면을 강조하기 위해 과장된 방법으로 재현하는 것.

양화 형상positive shape 주변의 빈 공간에 의해 결정된 형상.

에디션edition 하나의 판에서 복제된 모든 판화.

에칭etching 산성 성분이 판에 새긴 도안을 갉아 먹게(또는 부식하게) 만드는 음각 판화 기법.

엔타시스entasis 기둥의 가운데 부분을 살짝 부풀리거나 돌출시키는 것.

엔태블러처entablature 고대 그리스와 로마 건물에서 기둥 윗 부분.

여백white space 타이포그래피에서 레이아웃 안의 글씨 또는 다른 요소들 주위의 빈 공간.

연속적 서사 기법continuous narrative 한 이야기의 여러 부분이 하나의 시각적 공간 안에 나타나는 경우.

옆모습profile 옆모습 측면에서 묘사된 대상, 특히 얼굴이나 머리의 윤곽.

오리가미origami 종이를 접어 만드는 일본 예술.

오목판 장식coffered 움푹 들어간 패널을 쓴 장식.

오큘러스oculus 돔의 중앙에 원형으로 뚫린 부분.

옵아트op art 환영적인 착시 효과를 만들어내기 위해 시각 생리학을 활용하는 미술 양식.

왜상anamorphosis 특정한 위치에서 보았을 때만 정확한 비율을 지닌 모습이 나타나도록 대상을 왜곡해서 그린 재현.

외곽선outline 대상이나 형태를 규정하거나 경계를 짓는 가장 바깥쪽 선.

요소element 미술의 기본 어휘—선·형태·모양·크기·부피·색·질감·공간·시간과 움직임·명도(밝음/어두움).

우드컷woodcut 목판화의 일종으로 나무판에 원하는 이미지만 남겨놓고 나머지 필요 없는 부분을 칼로 깎아내어, 판의 튀어나온 이미지 부분만 잉크를 묻혀 찍어 만드는 판화.

움직임(모션)motion 위치가 시간 속에서 변화하는 효과.

원근법perspective 수학적 원리를 사용하여 2차원 이미지에 깊이감이 있는 환영을 만드는 것.

원리principles 미술의 요소들에 적용되는 '문법'—대조·균형·통일성·다양성·리듬·강조·패턴·규모·비례·초점.

원색primary colours 다른 모든 색들이 파생되는 세 개의 기본 색.

위계적 규모hierarchical scale 미술 작품에서 인물의 상대적 중요도를 나타내기 위해 크기를 활용하는 기법.

위도latitude 북쪽이나 남쪽에서 측정된 지구 둘레 위의 한 지점.

유기적organic 살아 있는 유기체의 형태와 모양을 가진.

유사색analogous colours 색상환에서 서로 인접해 있는 색채들.

유화 물감oil paint 기름 안에서 퍼지는 안료로 만든 물감.

윤곽contour 형태를 규정하는 외곽선.

윤곽선 간의 경쟁contour rivalry 보는 각도에 따라서 동시에 둘 이상의 방법으로 읽을 수 있는 선 디자인.

음각intaglio 잉크를 바른 이미지가 판화를 찍는 표면보다 우묵하게 만드는 판화 기법. '침투하다'라는 이탈리아어에서 유래.

음양positive-negative 대조적인 반대 요소들 사이의 관계.

음영법shading 2차원에 3차원 대상을 재현하기 위해 명암의 색조를 점진적으로 사용하는 것.

음화 공간negative space 주변의 형태들에 둘러싸여 생기는 빈 공간. 예를 들어 FedEx의 E와 x사이의, 오른쪽을 가리키는 화살표.

이상적ideal 실제보다 더 아름답고, 조화롭거나 완벽함.

이상화idealized 이념에 따라 형태와 성격이 완벽하게 재현됨.

익랑transept 십자가형 교회의 가운데 몸체를 가로지르는 구조물.

인공품artefact 사람이 만든 물건.

인그레이빙engraving 찍어낼 판 표면에 이미지를 파내거나 새기는 판화 기법.

인본주의humanism 역사·철학·언어·문학과 같은 학과를 특히 고대 그리스와 로마의 학과들과 연관해서 연구하는 것.

인상주의impressionism 빛의 효과가 주는 인상을 전달하는 19세기 후반 회화 양식.

임시틀armature 조각을 지지하는 데 사용하는 뼈대나 틀.

임파스토impasto 물감을 두껍게 바르는 것.

임프레션impression 프레스기를 통해 만들어진 개별 판화나 교정쇄.

입구portal 왕이 이용하는 입구는 보통 교회의 서쪽에 있었다.

입체주의cubism 기하학적 형태를 강조하는 새로운 시점을 선호했던 20세기의 미술 운동.

〈ㅈ〉

자동기술automatic 무의식에 있는 창조성과 진실의 원천에 닿기 위해 의식의 통제는 억누르는.

자수embroidery 일반적으로 천의 표면에 색실을 바늘땀으로 놓아 만드는 장식.

자연주의(적)naturalism(naturalistic) 이미지를 굉장히 사실적이고 실감나게 그리는 양식.

자타카jataka 부처의 전생 이야기.

잔상효과after-image effect 관람자가 어떤 대상을 오랫동안 바라볼 때 눈이 그것의 보색을 보는 현상.(계시대비라고도 알려짐.)

잘라내기cropping 이미지의 끝을 잘라 다듬거나 그렇게 구성해서 소재의 일부가 잘려나가도록 하는 기법.

장르genre 예술적 주제에 따른 범주. 대체로 영향력이 강한 역사와 전통을 가지고 있다.

장식 글씨illuminated characters 화려하게 꾸민 글씨. 보통 페이지나 문단의 시작 부분에서 볼 수 있다.

장식 무늬tracery 복잡하지만 정교하게 얽힌 패턴의 선들.

장지necropolis 공동묘지 또는 시신을 묻는 장소.

재현representation 알아볼 수 있는 인물과 사물을 그리는 것.

재현 미술representational art 인물이나 물건을 그것이 무엇을 나타내는 것인지 알아 볼 수 있게 묘사하는 미술.

저부조bas-relief or low relief (1) 아주 얕게 깎은 조각. (2) 무늬가 바탕의 표면에 살짝만 드러나도록 새기는 방법.

전경foreground 관람자에게 가장 가까이 있는 것처럼 묘사되는 부분.

점묘법pointillism 시각적으로 결합해서 새로이 지각되는 색을 만드는 서로 다른 색으로 짧게 획을 치거나 점을 찍는 19세기 후반의 회화 양식.

접합제binder 안료가 표면에 들러붙도록 만드는 물질.

정물still life 과일·꽃·움직이지 않는 동물 같은 정지된 사물로 이루어진 장면.

정신분석psychoanalysis 환자의 잠재의식적 두려움이나 환상을 자각하게 해서 정신질환을 치료하는 방법.

정착fixing 사진 이미지를 영구히 고정시키는 화학 과정.

제단altar 희생제의나 봉헌을 하는 장소.

제단화altarpiece 교회의 제단 뒤에 놓인 미술 작품.

제화시colophon 중국 두루마리에 작가, 소유자 또는 관객이 쓴 첨언.

종속subordination 강조의 반대. 우리의 주목을 작품의 특정 영역으로부터 벗어나게 한다.

주술사shaman 영적 세계와 직접 소통하는 능력을 가졌다고 여겨지는 사제.

주제subject 미술 작품에 묘사된 사람·사물·공간.

주형cast 액체(예를 들어 녹인 금속이나 회반죽)를 틀에 부어서 만든 조각이나 예술 작품.

중경middle ground 작품에서 전경과 배경 사이의 부분.

중세Medieval 중세와 관계가 있는. 대략 로마제국의 멸망과 르네상스 시대 사이.

중앙집중형central-plan 동방정교회의 교회 설계로, 종종 네 선의 길이가 똑같은 십자가 모양 설계.

중정atrium 공동으로 사용하는 중앙의 내부 공간으로, 로마의 주택에서 처음 사용됨.

지구라트ziggurat 메소포타미아의 계단식 탑으로, 정상으로 갈수록 크기가 작아지는 피라미드 모양.

지레질levering 지레와 같은 기구로 물체를 움직여 옮기거나 들어올리는 것.

직교선orthogonal 원근법 체계에서 형태들로부터 소실점으로 뻗어나가는 가상의 시선들.

질감texture 작품 표면의 특성. 예를 들어 고운/거친, 세밀한/성근 등이다.

짜맞춤intarsia 패턴을 만들기 위해 나뭇조각을 표면에 배치하는 기법.

쪽틀 캐스팅piece mould casting 금속 물체를 주조하는 방식으로, 여러 조각으로 나뉜 주형이 다시 합쳐진 다음 최종적인 조각이 되는 방식.

〈ㅊ〉

차용appropriation 다른 미술가들이 만든 작품을 재료로 의도적으로 결합시키는 것.

차폐mask 스프레이 회화나 실크스크린 판화에서 어떤 형태에 물감이나 잉크가 스미지 못하도록 막는 경계.

채도saturation 색채의 순도.

채색 필사본illuminated manuscript 손으로 글씨를 쓰고 그림을 그린 책.

첨두 아치pointed arch 두 개의 휘어진 옆면이 만나 뾰족한 꼭짓점을 만드는 아치.

청금석lapis lazuli 나트륨 알루미노 규산염과 유황이 들어 있는 밝은 청색의 준보석.

초상portrait 사람이나 동물의 이미지. 주로 얼굴에 초점을 맞춘다.

초점focal point (1) 미술 작품에서 관심이나 활동의 중심이 되는 부분. 보통 관람자의 관심을 가장 중요한 요소로 끌고 간다. (2) 구성에서 자연적으로 시선이 가장 많이 향하게 되는 부분.

초현실적surreal 1920년대와 그 이후에 있었던 초현실주의 운동을 연상시키는 것. 초현실주의 미술은 꿈과 무의식에 영향을 받았다.

초현실주의surrealism 1920년대와 그 이후의 미술 운동으로 꿈과 무의식에서 영감을 받았다.

초현실주의자surrealist 1920년대 초현실주의 운동에 가담한 미술가. 꿈과 잠재의식에 영감을 받았던 예술가.

추상(화)abstraction 한 이미지가 쉽게 알아볼 수 있는 대상으로부터 변경된 정도.

추상abstract (1) 자연계에서 알아볼 수 있는 이미지로부터 벗어난 미술이미지. (2) 형상이 단순화되고, 일그러지거나 과장된 형태로 나타나는 미술 작품. 약간 변형되어 알아볼 수 있는 형태이기도 하고, 완전히 비재현적 묘사를 보이기도 한다.

추상표현주의abstract expressionism 비재현적 이미지를 사용해서 강렬한 감정을 전달하는 기능을 특징으로 하는 20세기 중반의 미술 양식.

축axis 형상·부피·구성의 중심을 보여주는 상상의 선.

출처provenance 미술작품의 소유자로 알려진 이전의 모든 사람들과 그 작품이 있었던 모든 위치를 기록한 문서.

측랑aisle 성당이나 바실리카에서 신랑의 기둥들과 옆면 벽 사이의 공간.

층course 구조물의 수평을 이루는 돌이나 벽돌 한 줄.

치장 회반죽stucco 돌 같은 겉모습을 내기 위해 고안된 거친 회반죽.

〈ㅋ〉

카노푸스의 단지canopic jar 고대 이집트인들이 미라 제작 과정에서 인체에서 제거된 내장을 방부처리해서 담았던 단지.

카치나kachina 가면을 쓴 무용수로 초자연적 존재를 인간의 모습으로 묘사한 아메리카 원주민 호피족이 나무를 깎아 만든 인형.

카타콤catacomb 시신을 매장하거나 추모하는 데 사용되었던 지하 터널.

캐스팅casting 틀에 액체(예를 들어 녹은 금속이나 회반죽)를 부어 미술 작품이나 조각을 만드는 방법.

캘리그래피calligraphy 감정을 표현하거나 섬세한 묘사를 하는 손글씨의 예술.

코니스cornice 처마돌림띠. 건물의 가장 위쪽에 띠처럼 댄 것.

코텐 강철cor-ten steel 날씨와 부식으로부터 철을 보호하는 녹을 입히는 강철의 한 종류.

콘크리트concrete 석회 가루·모래·잡석으로 만들어 단단하고 강하며 용도가 다양한 건축 재료.

콘트라포스토contrapposto 조각에서 몸의 윗부분을 한 방향으로 비틀고 아랫부분은 다른 방향으로 비트는 자세.

콜라주collage 주로 종이 같은 물질을 표면에 풀로 붙여 조합하는 미술 작품. 프랑스어로 '붙이다'를 뜻하는 'coller'에서 유래.

쿠로스kouros 그리스 청년의 나체 조각.

큐레이터curator 박물관·미술관이나 화랑에서 작품·사물의 전시와 소장을 기획하는 사람.

키네틱 아트kinetic art 부분들이 움직이는 작품.

키네틱 조각kinetic sculpture 공기의 흐름, 모터 또는 사람에 의해 움직이는 3차원 조각.

키블라qibla 이슬람교인들이 기도할 때 향하게 되는 메카 쪽 방향.

키아로스쿠로chiaroscuro 회화에서 부피감을 인상적으로 전달하기 위해 명암을 사용하는 기법.

〈ㅌ〉

타래(쌓기)coiling 도자 그릇의 벽을 쌓기 위해—물레가 아니라—길다란 진흙 타래를 이용하는 기법.

타블로tableau 미술적 효과를 위해 배열된 정지된 장면.

타이포그래피typography 활자를 디자인하고 배열하고 선택하는 예술.

태피스트리tapestry 반복되지 않게 주로 구상적인 도안을 손으로 짜 넣은 비단이나 양모로 된 직물.

텀블링tumbling 짧은 거리에서 무거운 물체를 굴

리기 위해 지레를 사용하는 것.

테라코타terracotta 낮은 온도에서 구운 철 성분이 많은 토기로, 전통적으로 갈색이 도는 누런 빛을 띤다.

통일성unity 디자인에 질서와 조화를 부여하는 것.

트롱프뢰유trompe l'oeil 관람자를 속일 의도를 가진 극단적 유형의 환영.

트리글리프triglyph 세 개의 양각된 띠 모양으로 깎인 돌출 부위로 프리즈 안에서 부조와 번갈아 나옴.

티피tipi or teepee 평원에 사는 사람들이 이용했던 이동용 집.

팀파눔tympanum 출입구 위에 있는 아치형의 우묵한 공간으로, 종종 조각으로 장식되어 있다.

〈ㅍ〉

파사드façade 건물의 모든 면을 가리키지만, 주로 앞면이나 입구 쪽.

판화print 종이 위에 복제된 그림으로 종종 여러 개의 사본이 있다.

팔각형octagonal 여덟 개의 면을 가진.

팔레트palette (1) 미술가가 사용하는 색의 범위. (2) 물감이나 화장품을 섞는 데 사용되는 부드러운 석판이나 판자.

팝아트pop art 상업적 미술 형태와 대중문화에서 영감을 받은 20세기 중반의 미술 운동.

패턴pattern 요소들이 예상할 수 있게 반복되며 배열된 것.

퍼포먼스 미술가performance artist 신체(주로 자기 자신의 신체를 포함해서)와 관련되는 작품을 만드는 예술가.

퍼포먼스 아트performance art 인간의 신체와 관련한 미술작품, 대체로 미술가가 관람객 앞에서 퍼포먼스를 행한다.

페이즐리paisley 이란에서 기원한 눈물방울 모양의 모티프로 19세기 이후로 유럽의 직물에서 유행함.

평면plane 평평한 표면. 보통 구성에 의해 암시된

다.

평방architrave 일렬로 된 기둥의 윗부분을 지탱하는 들보.

평판planography 잉크를 바른 이미지와 바르지 않은 부분의 높이가 같은 판화 기법. 석판화나 실크스크린.

평행 원근법isometric perspective 깊이감을 전달하기 위해 비스듬한 평행선을 사용하는 체제.

포맷format 미술가가 2차원 미술작품을 만드는 데 사용하는 면적의 형상.

포스트모더니즘postmodernism 이전 양식의 형태를 유희적으로 도입했던 20세기 후반의 건축 양식.

포지티브positive 밝은 부분이 밝게, 어두운 부분이 어둡게 찍힌 이미지.(네거티브의 반대말)

포토몽타주photomontage 여러 개의 독립적인 이미지를 (디지털 또는 다중 필름 노출을 이용하여) 결합한 하나의 사진 이미지.

표의문자ideogram 글자에서(예를 들면 '8') 소리를 나타내지 않고 개념이나 사물을 표현하는 기호.

표현적expressive 관람자의 감정을 흔들 수 있는.

표현주의expressionism 개인적인 경험과 감정을 극도로 생생하게 드러내면서 세계를 그리는 데 목표를 둔 미술 양식. 1920년대 유럽에서 정점에 달했다.

푸에블로pueblo '마을'이라는 의미의 이 단어는 유타·콜로라도·뉴멕시코·애리조나의 네 모퉁이 지역 전역에 있던 아나사지 거주지를 일컫는다. 또한 이 아나사지족의 후예인 사람들을 일컫는다.

푸토(복수형은 푸티)putto(plural putti) 르네상스나 바로크 미술에서 흔하게 나오는 누드이거나 거의 옷을 입지 않은 아기 천사 또는 소년.

풍자satire 주제의 약점과 실수를 드러내 놓고 조롱하는 예술 작품.

프레델라predella 주 작품에 (부차적으로) 짝을 이루도록 제작된 미술작품.

프레스코fresco (1) 갓 바른 회반죽 위에 그림을 그리는 기법. 이탈리아어로 '신선하다'는 의미.

(2) 갓 바른 회반죽 위에 그려진 그림.

프리즈frieze 건물 상부를 둘러싼 띠로 종종 조각 장식으로 가득 차 있다.

플린트flint 플린트 석이라는 같은 이름의 매우 단단하고 끝이 날카로운 돌로 만든 물체나 도구.

피라미드pyramid 네 변으로 된 사각형의 기단부가 삼각형 모양을 이루는 각 면과 한 점, 즉 정점에서 만나 구성되는 통상적으로 규모가 거대한 고대의 구조물.

필라스터pilaster 가구식 구조에서 가로로 놓인 수평 요소를 지탱하는 사각형 모양의 수직 요소, 장식용으로도 사용됨.

필사본manuscript 손으로 쓴 텍스트.

필사본의 채식illumination 필사본 안에 있는 삽화와 장식.

〈ㅎ〉

하이라이트highlight 작품에서 가장 밝은 부분.

해프닝happening 미술가가 착안하고 계획한 즉흥적인 예술 행위로, 어떻게 흘러갈지 결과물을 예측할 수 없다.

헬레니즘hellenistic 기원전 323~100년경 시기의 그리스 미술.

현관지붕portico 건물의 입구에 있는 기둥이 떠받치고 있는 지붕.

형상shape 경계가 선에 의해 결정되거나 색채 또는 명도의 변화로 암시되는 2차원의 면적.

형상-배경의 반전figure-ground reversal 한 형상과 그 배경 사이의 관계가 뒤집혀, 형상이 배경이 되고 배경이 형상이 되는 것.

형태form 3차원으로 규정할 수 있는 대상(높이·너비·깊이를 가지고 있다).

화면picture plane 회화나 드로잉의 표면.

환영 미술visionary art 독학한 미술가가 개인의 환영을 좇아 만드는 미술.

환영주의(적)illusionism(illusionistic) 어떤 것을 진짜처럼 느끼게 하는 미술적 기술 또는 속임수.

환조carving in the round 모든 방향에서 감상할 수 있는 지지대 없는 조각.

황금분할golden section a와 b 두 부분으로 분할되는 선의 독특한 비율. a+b:a가 a:b와 같고, 결과는 1:1.618이다.

후기 인상주의자post-impressionists 1885~1905년경 프랑스 출신이거나 프랑스에서 살았던 화가들로, 인상주의 양식으로부터 벗어났다. 특히 세잔·고갱·쇠라·반 고흐가 있다.

후원자patron 미술 작품 창작을 후원하는 단체나 개인.

흉상bust 사람의 머리와 어깨까지만 묘사한 조각상.

〈그외〉

1점 원근법one-point perspective 수평선 위에 하나의 소실점을 가진 원근법 체계.

2차색secondary colours 두 가지의 원색을 섞어 만든 색.

2차원two-dimensional 높이와 너비가 있는 것.

3점 원근법three-point perspective 2개의 소실점은 수평선 위에 있고 1개의 소실점은 수평선을 벗어나 있는 원근법 체계.

3차원three-dimensional 높이·너비·깊이를 가지는 것.

A자형 구조A-frame 들보를 정렬시켜서 구조적으로 지탱하도록 만든 고대의 형태로 건물의 모양이 대문자 A를 닮음.

더 읽어보기
Further Reading

제1부 기초FUNDAMENTALS

1.1 2차원의 미술

de Zegher, Catherine, and Cornelia Butler, *On Line: Drawing Through the Twentieth Century*. New York (The Museum of Modern Art) 2010.

Ocvirk, Otto, Robert Stinson, Philip Wigg and Robert Bone, *Art Fundamentals: Theory and Practice*, 11th edn. New York (McGraw-Hill) 2008.

1.2 3차원의 미술

Ching, Francis D. K., *Architecture: Form, Space, and Order*, 3rd edn. Hoboken, nj (Wiley) 2007.

Wong, Wucius, *Principles of Three-Dimensional Design*. New York (Van Nostrand Reinhold) 1977.

1.3 깊이의 암시

Auvil, Kenneth W., *Perspective Drawing*, 2nd edn. New York (McGraw-Hill) 1996.

Curtis, Brian, *Drawing from Observation*, 2nd edn. New York (McGraw-Hill) 2009.

1.4 색채

Albers, Josef, and Nicholas Fox Weber, *Interaction of Color: Revised and Expanded Edition*. New Haven, ct (Yale University Press) 2006.

Bleicher, Steven, *Contemporary Color: Theory and Use*, 2nd edn. Clifton Park, ny (Delmar Cengage Learning) 2011.

1.5 시간과 움직임

Krasner, Jon, *Motion Graphic Design: Applied History and Aesthetics*, 2nd edn. Burlington, ma (Focal Press [Elsevier]) 2008.

Stewart, Mary, *Launching the Imagination*, 3rd edn. New York (McGraw-Hill) 2007.

1.6 통일성·다양성·균형

Bevlin, Marjorie Elliott, *Design Through Discovery: An Introduction*, 6th edn. Orlando, fl (Harcourt Brace & Co./ Wadsworth Publishing) 1993.

Lauer, David A., and Stephen Pentak, *Design Basics*, 8th edn. Boston, ma (Wadsworth Publishing) 2011.

1.7 규모와 비례

Bridgman, George B., *Bridgman's Life Drawing*. Mineola, ny (Dover Publications) 1971.

Elam, Kimberly, *Geometry of Design: Studies in Proportion and Composition*, 1st edn. New York (Princeton Architectural Press) 2001.

1.8 강조와 초점

Lauer, David A., and Stephen Pentak, *Design Basics*, 8th edn. Boston, ma (Wadsworth Publishing) 2011.

Stewart, Mary, *Launching the Imagination*, 3rd edn. New York (McGraw-Hill) 2007.

1.9 패턴과 리듬

Ocvirk, Otto, Robert Stinson, Philip Wigg and Robert Bone, *Art Fundamentals: Theory and Practice*, 11th edn. New York (McGraw-Hill) 2008.

Wong, Wucius, *Principles of Two-Dimensional Design*, 1st edn. New York (Wiley) 1972.

1.10 내용과 분석

Barnet, Sylvan, *Short Guide to Writing About Art*. Harlow, UK (Pearson Education) 2010.

Hatt, Michael, and Charlotte Klonk, *Art History: A Critical Introduction to Its Methods*. New York (Manchester University Press; distributed exclusively in the USA by Palgrave) 2006.

제2부 매체MEDIA AND PROCESSES

2.1 드로잉

Faber, David L., and Daniel M. Mendelowitz, *A Guide to Drawing*, 8th edn. Boston, ma (Wadsworth Publishing) 2011.

Sale, Teel, and Claudia Betti, *Drawing: A Contemporary Approach*, 6th edn. Boston, ma (Wadsworth Publishing) 2007.

2.2 회화

Gottsegen, Mark David, *Painter's Handbook: Revised and Expanded*. New York (Watson-Guptill) 2006.

Robertson, Jean, and Craig McDaniel, *Painting as a Language: Material, Technique, Form, Content*, 1st edn. Boston, ma (Wadsworth Publishing) 1999.

2.3 판화

Hunter, Dard, *Papermaking*. Mineola, ny (Dover Publications) 2011.

Ross, John, *Complete Printmaker*, revised expanded edn. New York (Free Press) 1991.

2.4 비주얼 커뮤니케이션 디자인

Craig, James, William Bevington and Irene Korol Scala, *Designing with Type, 5th Edition: The Essential Guide to Typography*. New York (Watson-Guptill) 2006.

Meggs, Philip B., and Alston W. Purvis, *Meggs' History of Graphic Design*, 4th edn. Hoboken, nj (Wiley) 2005.

2.5 사진

Hirsch, Robert, *Light and Lens: Photography in the Digital Age*. London (Elsevier) 2007.

Jeffrey, Ian, *How to Read a Photograph*. New York (Abrams) 2010.

London, Barbara, John Upton and Jim Stone, *Photography*, 10th edn. Upper Saddle River, nj (Pearson) 2010.

Marien, Mary Warner, *Photography: A Cultural History*, 3rd edn. Upper Saddle River, nj (Prentice Hall) 2010.

Rosenblum, Naomi, *A World History of Photography*, 4th edn. New York (Abbeville Press) 2008.

Trachtenberg, Alan, ed., *Classic Essays on Photography*. New York (Leete's Island Books) 1980.

2.6 필름/비디오 아트와 디지털 아트

Cook, David A., *A History of Narrative Film*, 4th edn. New York (W. W. Norton) 2004.

Corrigan, Timothy, and Patricia White, *The Film Experience*, 2nd edn. New York (Bedford/St Martin's) 2008.

Monaco, James, *How to Read a Film: Movies, Media, and Beyond*. New York (Oxford University Press) 2009.

Wands, Bruce, *Art of the Digital Age*. New York (Thames & Hudson) 2007.

2.7 대안 매체와 과정

Alberro, Alexander, and Black Stimson, *Conceptual Art: A Critical Anthology*. Cambridge, ma (MIT Press) 2000.

Bishop, Claire, *Installation Art*, 2nd edn. London (Tate Publishing) 2010.

Goldberg, Rosalee, *Performance Art: From Futurism to the Present*, 2nd edn. New York (Thames & Hudson) 2001.

Lippard, Lucy, *Six Years: The Dematerialization of the Art Object from 1966 to 1972*. Berkeley, ca (University of California Press) 1997.

Osborne, Peter, *Conceptual Art (Themes and Movements)*. New York and London (Phaidon) 2011.

Rosenthal, Mark, *Understanding Installation Art: From Duchamp to Holzer*. New York (Prestel) 2003.

2.8 공예의 전통

Speight, Charlotte, and John Toki, *Hands in Clay An Introduction to Ceramics*, 5th edn. New York (McGraw-Hill) 2003.

Wight, Karol, *Molten Color: Glassmaking in Antiquity*. Los Angeles, ca (J. Paul Getty Museum) 2011.

2.9 조각

Rich, Jack C., *The Materials and Methods of Sculpture*, 10th edn. Mineola, ny (Dover Publications) 1988.

Tucker, William, *The Language of Sculpture*. London (Thames & Hudson) 1985.

2.10 건축

Ching, Francis D. K., *Architecture: Form, Space, and Order*, 3rd edn. Hoboken, nj (Wiley) 2007.

Glancey, Jonathan, *Story of Architecture*. New York (Dorling Kindersley/Prentice Hall) 2006.

제3부 역사 HISTORY AND CONTEXT

3.1 선사시대와 고대 지중해의 미술

Alfred, Cyril, *Egyptian Art*. New York (Oxford University Press) 1980.

Aruz, Joan, *Art of the First Cities: The Third Millennium B.C. from the Mediterranean to the Indus*. New York (The Metropolitan Museum of Art); New Haven, ct (Yale University Press) 2003.

Boardman, John, *The World of Ancient Art*. New York (Thames & Hudson) 2006.

Pedley, John Griffiths, *Greek Art and Archeology*, 5th edn. Upper Saddle River, nj (Pearson/Prentice Hall) 2007.

Wheeler, Mortimer, *Roman Art and Architecture*. New York (Thames & Hudson) 1985.

3.2 중세시대의 미술

Benton, Janetta, *Art of the Middle Ages*. New York (Thames & Hudson) 2002.

Camille, Michael, *Gothic Art: Glorious Visions*. New York (Abrams) 1996.

Lowden, John, *Early Christian & Byzantine Art*. London (Phaidon) 1997.

3.3 인도·중국·일본의 미술

Craven, Roy, *Indian Art*. New York (Thames & Hudson) 1997.

Lee, Sherman, *History of Far Eastern Art*. New York (Abrams) 1994.

Stanley-Baker, Joan, *Japanese Art*. New York (Thames & Hudson) 2000.

Tregear, Mary, *Chinese Art*. New York (Thames & Hudson) 1997.

3.4 아메리카의 미술

Berlo, Janet Catherine, and Ruth B. Phillips, *Native North American Art*. New York (Oxford University Press) 1998.

Coe, Michael D., and Rex Koontz, *Mexico: From the Olmecs to the Aztecs*, 6th edn. New York (Thames & Hudson) 2008.

Miller, Mary Ellen, *The Art of Ancient Mesoamerica*, 4th edn. New York (Thames & Hudson) 2006.

Rushing, Jackson III, *Native American Art in the Twentieth Century: Makers, Meanings, Histories*. New York (Taylor and Francis) 1999.

Stone-Miller, Rebecca, *Art of the Andes: From Chavin to Inca*, 2nd edn. New York (Thames & Hudson) 2002.

3.5 아프리카와 태평양 군도의 미술

Bacquart, Jean-Baptiste, *The Tribal Arts of Africa*. New York (Thames & Hudson) 2002.

Berlo, Janet Catherine, and Lee Anne Wilson, *Arts of Africa Oceania and the Americas*. Upper Saddle River, NJ (Prentice Hall) 1992.

D'Alleva, Anne, *Arts of the Pacific Islands*. New Haven, CT (Yale University Press) 2010.

Willet, Frank, *African Art*, 3rd edn. New York (Thames & Hudson) 2003.

3.6 르네상스와 바로크 시대 유럽의 미술 (1400–1750)

Bazin, Germain, and Jonathan Griffin, *Baroque and Rococo*. New York (Thames & Hudson) 1985.

Garrard, Mary, *Artemisia Gentileschi*. Princeton, NJ (Princeton University Press) 1991.

Hartt, Frederick, *History of Italian Renaissance Art*, 7th edn. Upper Saddle River, NJ (Pearson) 2010.

Welch, Evelyn, *Art in Renaissance Italy: 1350–1500*. New York (Oxford University Press) 2001.

3.7 유럽과 아메리카 미술 (1700 – 1900)

Chu, Petra ten-Doesschate, *Nineteenth Century European Art*. New York (Abrams) 2003.

Denvir, Bernard, *Post-Impressionism*. New York (Thames & Hudson) 1992.

Irwin, David, *Neoclassicism*. London (Phaidon) 1997.

Levey, Michael, *Rococo to Revolution: Major Trends in Eighteenth-Century Painting*. New York (Thames & Hudson) 1985.

Thomson, Belinda, *Impressionism: Origins, Practice, Reception*. New York (Thames & Hudson) 2000.

Vaughan, William, *Romanticism and Art*. London (Thames & Hudson) 1994.

3.8 20세기와 21세기: 글로벌 미술의 시대

Arnason, H. H., and Elizabeth C. Mansfield, *History of Modern Art*, 6th edn. Upper Saddle River, NJ (Pearson) 2009.

Barrett, Terry, *Why is that Art?: Aesthetics and Criticism of Contemporary Art*. New York (Oxford University Press) 2007.

Fineberg, Jonathan, *Art Since 1940: Strategies of Being*, 3rd edn. Upper Saddle River, NJ (Prentice Hall) 2010.

Jones, Amelia, *A Companion to Contemporary Art Since 1945*. Malden, MA (Blackwell Publishing) 2006.

Stiles, Kristine, and Peter Selz, *Theories and Documents of Contemporary Art: A Sourcebook of Artists' Writings*, 2nd edn, revised and expanded.

Berkeley, CA (University of California Press) 2011.

제4부 주제 THEMES

4.1 미술과 공동체

Art in Action: Nature, Creativity, and Our Collective Future. San Rafael, CA (Earth Aware Editions) 2007.

Iosifidis, Kiriakos, *Mural Art: Murals on Huge Public Surfaces Around the World from Graffiti to Trompe l'oeil*. Vancouver, BC (Adbusters) 2009.

Kwon, Miwon, *One Place After Another: Site-Specific Art and Location Identity*. Cambridge, MA (MIT Press) 2004.

Witley, David S., *Cave Paintings and the Human Spirit*. Amherst, NY (Prometheus Books) 2009.

4.2 영성과 미술

Azara, Nancy J., *Spirit Taking Form: Making a Spiritual Practice of Making Art*. Boston, MA (Red Wheel) 2002.

Bloom, Jonathan, and Sheila S. Blair, *Islamic Arts*. London (Phaidon) 1997.

Fisher, Robert E., *Buddhist Art and Architecture*. New York (Thames & Hudson) 1993.

Guo, Xi, *Essay on Landscape Painting*. London (John Murray) 1959.

Lyle, Emily, *Sacred Architecture in the Traditions of India, China, Judaism, and Islam*. Edinburgh (Edinburgh University Press) 1992.

Williamson, Beth, *Christian Art: A Very Short Introduction*. New York (Oxford University Press) 2004.

4.3 미술과 삶의 순환

Dijkstra, Rineke, *Portraits*. Boston, MA (Institute of Contemporary Art) 2005.

Gearon, Tierney, *The Mother Project* (DVD). New York (Zeitgeist Films) 2007.

Germer, Renate, Fiona Elliot and Artwig Altenmuller, *Mummies: Life after Death in Ancient Egypt*. New York (Prestel)

1997.

Miller, Mary Ellen, and Karl Taube, *An Illustrated Dictionary of the Gods and Symbols of Ancient Mexico and the Maya*. New York (Thames & Hudson) 1997.

Ravenal, John B., *Vanitas: Meditations on Life and Death in Contemporary Art*. Richmond, VA (Virginia Museum of Fine Arts) 2000.

Steinberg, Leo, *The Sexuality of Christ in Renaissance Art and in Modern Oblivion*. Chicago, IL (University of Chicago Press) 1996.

4.4 미술과 과학

Bordin, Giorgio, *Medicine in Art*. Los Angeles (J. Paul Getty Museum) 2010.

Brouger, Kerry, et al., *Visual Music: Synaesthesia in Art and Music Since 1900*. London (Thames & Hudson); Washington, D.C. (Hirshhorn Museum); Los Angeles, CA (Museum of Contemporary Art) 2005.

Gamwell, Lynn, and Neil deGrasse Tyson, *Exploring the Invisible: Art, Science, and the Spiritual*. Princeton, NJ (Princeton University Press) 2004.

Milbrath, Susan, *Star Gods of the Maya: Astronomy in Art, Folklore, and Calendars*. Austin, TX (University of Texas Press) 2000.

Pietrangeli, Carlo, et al., *The Sistine Chapel: A Glorious Restoration*. New York (Abrams) 1999.

Rhodes, Colin, *Outsider Art: Spontaneous Alternatives*. New York (Thames & Hudson) 2000.

4.5 미술과 환영

Ades, Dawn, *In the Mind's Eye: Dada and Surrealism*. Chicago, IL (Museum of Contemporary Art); New York (Abbeville Press) 1986.

Battistini, Matilde, *Astrology, Magic and Alchemy in Art*. Los Angeles, CA (J. Paul Getty Museum) 2007.

Ebert-Schifferer, Sybille, et al., *Deceptions*

and Illusions: Five Centuries of Trompe L'Oeil Painting. Washington, D.C. (National Gallery of Art) 2003.

Gablik, Suzi, *Magritte.* New York (Thames & Hudson) 1985.

Kemp, Martin, *The Science of Art: Optical Themes in Western Art from Brunelleschi to Seurat.* New Haven, CT (Yale University Press) 1992.

Seckel, Al, and Douglas Hofstadter, *Masters of Deception: Escher, Dali & The Artists of Optical Illusion.* New York (Sterling Publishing) 2007.

4.6 미술과 통치자

Berzock, Kathleen Bickford, *Benin: Royal Arts of a West African Kingdom.* Chicago, IL (Art Institute of Chicago); New Haven, CT (distributed by Yale University Press) 2008.

Freed, Rita, *Pharaohs of the Sun: Akhenaten, Nefertiti: Tutankhamen.* Boston, MA (Museum of Fine Arts in association with Bulfinch Press/Little, Brown and Co.) 1999.

Rapelli, Paola, *Symbols of Power in Art.* Los Angeles, CA (J. Paul Getty Museum, Getty Publications) 2011.

Rawski, Evelyn, *China: The Three Emperors 1662–1795.* London (Royal Academy of Arts) 2006.

Schele, Linda, *The Blood of Kings: Dynasty and Ritual in Maya Art.* New York (G. Braziller) and Fort Worth, TX (Kimball Art Museum) 1992.

Spike, John T., *Europe in the Age of Monarchy.* New York (The Metropolitan Museum of Art) 1987.

Zanker, Paul, *The Power of Images in the Age of Augustus.* Ann Arbor, MI (University of Michigan Press) 1990.

4.7 미술과 전쟁

Auping, Michael, *Anselm Kiefer Heaven and Earth.* Fort Worth, TX (Modern Art Museum of Fort Worth, in association with Prestel) 2005.

Barron, Stephanie, *Degenerate Art.* Los Angeles, CA (Los Angeles County Museum of Art) and New York (Abrams) 1991.

Hughes, Robert, *Goya.* New York (Alfred A. Knopf) 2003.

Steel, Andy, *The World's Top Photographers: Photojournalism: And the Stories Behind Their Greatest Images.* Mies, Switzerland, and Hove, UK (RotoVision) 2006.

Wilson, David, *The Bayeux Tapestry.* London (Thames & Hudson) 2004.

4.8 미술과 사회의식

Alhadeff, Albert, *The Raft of the Medusa: Gericault, Art, and Race.* Munich and London (Prestel) 2002.

Blais, Allison, et al., *A Place of Remembrance: Official Book of the National September 11 Memorial.* Washington, D.C. (National Geographic) 2011.

Kammen, Michael, *Visual Shock: A History of Art Controversies in American Culture.* New York (Alfred A. Knopf) 2007.

Van Hensbergen, Gijs, *Guernica: The Biography of a Twentieth-Century Icon.* New York (Bloomsbury) 2005.

4.9 미술과 몸

Clark, Kenneth, *The Nude: A Study in Ideal Form.* Princeton, NJ (Yale University Press) 1990/1956.

Dijkstra, Bram, *Naked: The Nude in America.* New York (Rizzoli) 2010.

Jones, Amelia, *Body Art/Performing the Self.* Minneapolis, MN (University of Minnesota Press) 1998.

Nairne, Sandy, and Sarah Howgate, *The Portrait Now.* New Haven, CT (Yale University Press) and London (National Portrait Gallery) 2006.

4.10 미술과 젠더

Broude, Norma, and Mary Garrard, *Feminism and Art History: Questioning the Litany.* New York (Harper & Row) 1982.

Hickey, Dave, *The Invisible Dragon: Essays on Beauty,* revised and expanded edition. Chicago, IL (University of Chicago Press) 2009.

hooks, bell, *Feminism is for Everybody: Passionate Politics.* Cambridge, MA (South End Press) 2000.

Jones, Amelia, *Feminism and Visual Culture Reader.* New York (Routledge) 2010.

Perry, Gill, *Gender and Art.* New Haven, CT (Yale University Press) 1999.

Valenti, Jessica, *Full Frontal Feminism: A Young Woman's Guide to Why Feminism Matters.* Emeryville, CA (Seal Press) 2007.

4.11 표현

Dempsey, Amy, *Styles, Schools, and Movements,* 2nd edn. New York (Thames & Hudson) 2011.

Doy, Gen, *Picturing the Self: Changing Views of the Subject in Visual Culture.* London (I. B. Tauris) 2004.

Evans, David, *Appropriation.* Cambridge, MA (MIT Press) and London (Whitechapel Gallery) 2009.

Rebel, Ernst, *Self-Portraits.* Los Angeles, CA (Taschen) 2008.

Rugg, Linda Haverty, *Picturing Ourselves: Photography and Autobiography.* Chicago, IL (University of Chicago Press) 1997.

인용 출처
Sources of Quotations

서론

p. 27: William Wall quoted from http://www.library.yale.edu/beinecke/brblevents/spirit1.htm

p. 40: Label from Nazi exhibition from Stephanie Barron, *Degenerate Art: The Fate of the Avant-Garde in Nazi Germany* (New York: Harry N. Abrams, 1991), 390.

p. 40: Otto Dix from *The Dictionary of Art*, vol. 9 (Basingstoke: Macmillan Publishers, 1996), 42.

제1부 기초 FUNDAMENTALS

1.1 2차원의 미술

p. 50: Barbara Hepworth from Abraham Marie Hammacher, *The Sculpture of Barbara Hepworth* (New York: Harry N. Abrams, 1968), 98.

1.2 3차원의 미술

p. 62: Vivant Denon from http://www.ancient-egypt-history.com/2011/04/napoleon-bonapartes-wise-men-at.html.

p. 66: Lino Tagliepietra from the artist's website at http://www.linotagliapietra.com/batman/index.htm.

1.3 깊이의 암시

p. 76: Albert Einstein from Thomas Campbell, *My Big TOE: Inner Workings* (Huntsville, AL: Lightning Strike Books, 2003), 191.

1.4 색채

p. 92: Vasily Kandinsky from Robert L. Herbert, *Modern Artists on Art* (New York: Dover Publications, 1999), 19.

p. 97: Matisse from Dorothy M. Kosinski, Jay McKean Fisher, Steven A. Nash and Henri Matisse, *Matisse: Painter as Sculptor* (New Haven, CT: Yale University Press, 2007), 260.

p. 102: Van Gogh quoted in Ian Chilvers, Harold Osborne and Denis Farr (eds), *The Oxford Dictionary of Art* (New York: Oxford University Press, 2009), 298.

1.5 시간과 움직임

p. 108: William Faulkner from Philip Gourevitch (ed.), *The Paris Review: Interviews, Volume 2* (New York: Picador USA, 2007), 54.

1.6 통일성·다양성·균형

p. 126: Palladio from Rob Imrie and Emma Street, *Architectural Design and Regulation* (Chichester, UK: Wiley-Blackwell, 2011), section 1.2.

1.7 규모와 비례

p. 128: Baudelaire from Charles Baudelaire, *Flowers of Evil and Other Works*, ed. and trans. Wallace Fowlie (New York: Dover Publications, 1992), 201.

1.8 강조와 초점

p. 137: Mark Tobey from Tate Collection, *Northwest Drift 1958* (quoted from the display caption, November 2005).

1.9 패턴과 리듬

p. 146: Elvis Presley from Dave Marsh and James Bernard, *The New Book of Rock Lists* (New York: Simon & Schuster [Fireside], 1994), 9.

제2부 매체 MEDIA AND PROCESSES

2.1 드로잉

p.166: William Blake from *The Complete Poetry and Prose of William Blake* (Berkeley and Los Angeles, CA: Anchor/University of California Press 1997), 574.

2.2 회화

p.183: Andrew Wyeth from William Scheller, *America, a History in Art: The American Journey Told by Painters, Sculptors ...* (New York: Black Dog & Leventhal Publishers, 2008), 22.

2.5 사진

p. 216: Dorothea Lange from Dorothea Lange, 'The Assignment I'll Never Forget: Migrant Mother', in *Popular Photography* (February 1960); reprinted in James Curtis, *Mind's Eye, Mind's Truth: FSA Photography Reconsidered* (Philadelphia: Temple University Press, 1989).

p. 227: Edward Burtynsky from *Manufactured Landscapes (U.S. Edition)*, directed by Jennifer Baichwal (Zeitgeist Films, 2006).

2.7 대안 매체와 과정

p. 242: Vito Acconci's description of *Following Piece* from documentation accompanying the photographs; reprinted in Lucy Lippard, *Six Years: The Dematerialization of the Art Object* (Berkeley, CA: University of California Press, 1973/1997), 117.

p. 244: Yoko Ono's text accompanying *Wish Tree* from Jessica Dawson, 'Yoko Ono's Peaceful Message Takes Root', *Washington Post* (3 April 2007); washingtonpost.com.

p. 247: Kara Walker from 'Interview: Projecting Fictions: "Insurrection! Our Tools Were Rudimentary, Yet We Pressed On,"' *ART21* 'Stories' Episode, Season 2 (PBS: 2003); http://www.pbs.org/art21/artists/walker/clip1.html.

2.8 공예의 전통

p. 248: Geoffrey Chaucer from *The Works of Geoffrey Chaucer, Volume 5* (New York: Macmillan and Co., Limited, 1904), 341.

p. 257: Tilleke Schwarz from her website: http://mytextilefile.blogspot.com/2011/02/tilleke-schwarz.html.

2.9 조각

p. 260: Michelangelo quoted by Henry Moore from Henry Moore and Alan G. Wilkinson, *Henry Moore–Writings and Conversations* (Berkeley, CA: University of California Press, 2002), 238.

p. 264: Michelangelo from Howard Hibbard, *Michelangelo* (New York: Harper & Row, 1985), 119.

p. 273: Ilya Kabakov from H. H. Arnason and Peter Kalb, *History of Modern Art* (Chicago: Prentice Hall, 2003), 715.

2.10 건축

p. 285: Le Corbusier from Nicholas Fox Weber, *Le Corbusier: A Life* (New York: Alfred A. Knopf, 2008), 171.

p. 286: Mies van der Rohe from E. C. Relph, *The Modern Urban Landscape* (Baltimore, MD: The Johns Hopkins University Press, 1987), 191.

제3부 역사 HISTORY AND CONTEXT

3.1 선사시대와 고대 지중해의 미술

p. 299: Inscription from Assyrian palace from Met Museum website and object file: http://www.metmuseum.org/works_of_art/collection_database/ancient_near_eastern_art/human_headed_winged_bull_and_winged_lion_lamassu/objectview.aspx?collID=3&OID=30009052

p. 304: Protagoras from Kenneth Clark, *Protagoras* (New York: Harper and Row, 1969), 57.

3.2 중세시대의 미술

p. 322: Hildegard of Bingen from *Hildegard von Bingen's Mystical Visions*, trans. by Bruce Hozeski from *Scivias* (I,1), 8.

3.4 아메리카의 미술

p. 354: David Grove from David Grove, *In Search of The Olmec* (unpublished work), © David Grove.

3.7 유럽과 아메리카의 미술 (1700–1900)

p. 403: Jacques-Louis David from the Revolutionary Convention, 1793, quoted in Robert Cumming, *Art Explained* (New York: DK Publishing, 2005), 70.

p. 406: Unspecified critic on Goya from Lucien Solvay, *L'Art espagnol* (Paris and London, 1887), 261.

p. 408: Unspecified critic on Frederic Erwin Church from Pierre Berton, *Niagara: A History of the Falls* (New York: State University of New York, Albany, 1992), 119.

p. 408: Gustave Courbet from Robert Williams, *Art Theory: An Historical Introduction* (Malden, MA: Blackwell Publishing, 2004), 127.

p. 414: Unspecified critic on Claudel from Ruth Butler, *Rodin: The Shape of Genius* (New Haven, CT and London: Yale University Press, 1993), 271.

p. 416: Paul Gauguin from Charles Estienne, *Gauguin: Biographical and Critical Studies* (Geneva: Skira, 1953), 17.

p. 418: Unspecified critic on the Eiffel Tower from Joseph Harriss, *The Tallest Tower: Eiffel and the Belle Epoque* (Bloomington, Indiana: Unlimited Publishing, 2004), 15.

3.8 20세기와 21세기: 글로벌 미술의 시대

p. 424: Henri Matisse from Jack Flam, *Matisse: The Man and His Art, 1869–1918* (Ithaca, NY: Cornell University Press, 1986), 196.

p. 431: Marcel Duchamp from Arturo Schwarz, *The Complete Works of Marcel Duchamp* (New York: Delano Greenidge Editions, 1997), II, 442.

p. 434: Filippo Marinetti from his 'Manifesto for the Italo-Abyssinian War', (1936), quoted in Walter Benjamin, 'The Work of Art in the Age of Mechanical Reproduction', in Walter Benjamin, *Illuminations: Essays and Reflections*, ed. Hannah Arendt (New York: Schocken Books,1968), 241.

p. 438: Mark Rothko from Selden Rodman, *Conversations with Artists* (New York: Devin-Adair, Co., 1957).

p. 450: Matthew Ritchie from his interview about *Proposition Player*, ART21, Season 3, Episode 1 (PBS: 2005); http://www.pbs.org/art21/series/seasonthree/index.html.

제4부 주제 THEMES

4.1 미술과 공동체

p. 454: Susan Cervantes from Tyce Hendricks, 'Celebrating Art that Draws People Together', *San Francisco Chronicle* (6 May 2005), F1.

p. 454: Aliseo Purpura-Pontoniere from Tyce Hendricks, 'Celebrating Art that Draws People Together', *San Francisco Chronicle* (6 May 2005), F1.

p. 457: Christo and Jeanne-Claude, 'Selected Works: The Gates', The Art of Christo and Jeanne-Claude (© 2005; access date 7 September 2007) www.christojeanneclaude.net

p. 459: Hilla Rebay (the curator of the foundation and director of the Guggenheim museum) from the Solomon R. Guggenheim website: http://www.guggenheim.org/guggenheim-foundation/architecture/new-york.

pp. 460–61: Mark Lehner from 'Explore the Pyramids', © 1996–2007 National Geographic Society <access date 13 September 2007>: http://www.nationalgeographic.com/pyramids/pyramids.html

p. 468: Diego Rivera from Bertram D. Wolfe, *The Fabulous Life of Diego Rivera* (New York: Stein and Day, 1963), 423.

4.2 영성과 미술

p. 473: Betye Saar from Beryl Wright, *The Appropriate Object* (Buffalo, NY: Albright-Knox Gallery, 1989), 58.

p. 480: Description of the Mosque of the Imam, Isfahan, from The Metropolitan Museum of Art, 'Works of Art: Islamic Highlights: Signatures,

Inscriptions, and Markings', accessed 13 September 2010: www.metmuseum.org/works_of_art/collection_database/islamic?art/mihrab/objectview.aspx?collID=14OID=140006815

4.3 미술과 삶의 순환

p. 484: Albert Einstein from 'The World As I See It', *Forum and Century*, vol. 84 (October 1930), 193–4; reprinted in *Living Philosophies*, vol. 13 (New York: Simon and Schuster, 1931), 3–7; also reprinted in Albert Einstein, *Ideas and Opinions, based on Mein Weltbild*, ed. Carl Seeling (New York: Bonanza Books, 1954), 8–11.

p. 486: Tierney Gearon, from Brett Leigh Dicks, 'Tierney Gearon's *Mother Project*', *The Santa Barbara Independent* (14 February 2008).

4.4 미술과 과학

p. 500: Willard Wigan from *The Telegraph* article by Benjamin Secher on 7 July 2007: http://www.telegraph.co.uk/culture/art/3666352/The-tiny-world-of-Willard-Wigan-nano-sculptor.html.

p. 502: Jasper Johns from Martin Friedman, *Visions of America: Landscape as Metaphor in the Late Twentieth Century* (Denver, CO: Denver Art Museum, 1994), 146.

p. 503: Marcia Smilack from Artist's Statement on her own website: http://www.marciasmilack.com/artist-statement.php

p. 503: Jean Dubuffet from John Maizels, *Raw Creation: Outsider Art and Beyond* (London: Phaidon, 2000), 33.

p. 504: Salvador Dalí from Dawn Ades et al., *Dalí* (Venice, Italy: Rizzoli, 2004), 559.

4.5 미술과 환영

p. 508: Pliny the Elder from Jerome Jordon Pollitt, *The Art of Ancient Greece: Sources and Documents* (Cambridge: Cambridge University Press, 1990), 150.

p. 512: Ovid from *Metamorphoses*, trans.

A. D. Melville and E. J. Kenney (New York and Oxford: Oxford World's Classics, 2009), 232.

p. 519: Magritte from Paul Crowther, *Language of 20th-Century Art* (New Haven, CT: Yale University Press, 1997), 116.

4.7 미술과 전쟁

p. 533: Nick Ut from William Kelly, *Art and Humanist Ideals: Contemporary Perspectives* (Australia: Palgrave Macmillan, 2003), 284.

4.8 미술과 사회의식

p. 545: Picasso from Charles Harrison and Paul Wood, *Art in Theory, 1900–2000: An Anthology of Changing Ideas* (Oxford: Blackwell Publishing, 2003), 508.

p. 546: Florence Owens Thompson, and one of her children, both from Kiku Adatto, *Picture Perfect: Life in the Age of the Photo Op.* (Princeton, NJ: Princeton University Press, 2008), 247 and 248.

p. 548: Mary Richardson from June Purvis, *Emmeline Pankhurst: A Biography* (London and New York: Routledge, 2002), 255.

p. 549: Eric Fischl poem from Laura Brandon, *Art and War* (London: I. B. Tauris & Co. Ltd, 2007), 129; and Fischl's remarks from Daniel Sherman and Terry Nardin, *Terror, Culture, Politics: Rethinking 9/11* (Indiana: Indiana University Press, 2006), 60.

p. 552: Maya Lin from Marilyn Stokstad, *Art History* (Upper Saddle River, NJ: Pearson Education, 2008), xliv.

p. 553: Translation of text on artwork by Wenda Gu from discussion of the exhibition by the Asia Society: http://sites.asiasociety.org/arts/insideout/commissions.html.

4.9 미술과 몸

p. 554: Willem de Kooning from an interview with David Sylvester (BBC,

1960), 'Content is a Glimpse …' in *Location I* (Spring, 1963) and reprinted in David Sylvester, 'The Birth of "Woman I"', *Burlington Magazine* 137, no. 1105 (April 1995), 223.

p. 566: Matisse from 'Exactitude is not Truth', 1947, essay by Matisse written for an exhibition catalogue (Liège: Association pour le progrès intellectuel et artistique de la Wallonie, with the participation of Galerie Maight, Paris); English translation (Philadelphia Museum of Art, 1948); reprinted in Jack Flam, *Matisse on Art* (Berkeley, CA: University of California Press, 1995/1973), 179–181.

4.10 미술과 젠더

p. 571: Cindy Sherman from 'Interview with Els Barents', in *Cindy Sherman* (Munich: Schirmer und Mosel, 1982); reprinted in Kristine Stiles and Peter Selz, eds, *Theories and Documents of Contemporary Art: A Sourcebook of Artists' Writings* (Berkeley, CA: University of California Press, 1996), 792–3.

4.11 표현

p. 584: John Ruskin, letter 79 (18 June 1877) from *Fors Clavigera: Letters to the Workmen and Labourers of Great Britain*, vol. 7 (Orpington, Kent: George Allen, 2 July 1877), 201; reprinted in E. T. Cook and Alexander Wedderburn, eds, *The Works of John Ruskin*, vol. 29 (London: George Allen, 1907), 160.

p. 589: Nikki S. Lee from Erica Schlaikjer, 'Woman's Art Requires Becoming a Chameleon', *The Daily Northwestern* (24 February 2006), Campus Section.

Washington, D.C. Prints & Photographs Division, FSA/OWI Collection, LC-USZ62-58355; **1.107b** © The Dorothea Lange Collection, Oakland Museum of California, City of Oakland. Gift of Paul S. Taylor; **1.107c** Library of Congress, Washington, D.C. Prints & Photographs Division, FSA/OWI Collection, LC-USF34-9097-C; **1.107d** Library of Congress, Washington, D.C. Prints & Photographs Division, FSA/OWI Collection, LC-USF34-9093-C; **1.107e** Library of Congress, Washington, D.C. Prints & Photographs Division, FSA/OWI Collection, LC-USF34-9095; **1.107f** Library of Congress, Washington, D.C. Prints & Photographs Division, FSA/OWI Collection, LC-DIG-fsa-8b29516; **1.108** Courtesy the artists; **1.109** © the artist. Courtesy Catherine Person Gallery, Seattle, WA; **1.110** Ralph Larmann; **1.111** Library of Congress, Washington, D.C. Prints & Photographs Division, H. Irving Olds collection, LC-DIG-jpd-02018; **1.112** I. Michael Interior Design; **1.113** Ralph Larmann; **1.114** Courtesy Galerie Berès, Paris. © ADAGP, Paris and DACS, London 2012; **1.115** Galleria Nazionale delle Marche, Urbino; **1.116** Museum of Modern Art, New York, Blanchette Hooker Rockefeller Fund, Acc. no. 377.1971. Photo 2012, Museum of Modern Art, New York/Scala, Florence. © Romare Bearden Foundation/DACS, London/VAGA, New York 2012; **1.117** © The Joseph and Robert Cornell Memorial Foundation/DACS, London/VAGA, New York 2012; **1.118** Photo John Freeman; **1.119** Ralph Larmann; **1.120** © Estate of Robert Rauschenberg. DACS, London/VAGA, New York 2012; **1.121** Private Collection; **1.122** The University of Hong Kong Museum; **1.123** Photo Shimizu Kohgeisha Co., Ltd. Permission Ryoko-in Management; **1.124** pl. XIII, Book II from Wade, I. (ed.) *Palladio: Four Books of Architecture*, 1738; **1.125** Courtesy Drepung Loseling Monastery, Inc.; **1.126** Photo Attilio Maranzano. Photo courtesy the Oldenburg van Bruggen Foundation. Copyright 1992 Claes Oldenburg and Coosje van Bruggen; **1.127** Courtesy the artist; **1.128** Werner Forman Archive, line artwork Ralph Larmann; **1.129** Gemäldegalerie, Staatliche Museen, Berlin; **1.130** Purchased with assistance from the Art Fund and the American Fund for the Tate Gallery 1997 © Tate, London, 2012. © ADAGP, Paris and DACS, London 2012; **1.131, 1.132** Ralph Larmann; **1.133** National Museum, Ife, Nigeria; **1.134** Stanza della Segnatura, Vatican Museums, Rome; **1.135** Ralph Larmann; **1.136** National Archaeological Museum, Athens; **1.137** Ralph Larmann; **1.138a** George Eastman House, New York; **1.138b** Ralph Larmann; **1.139** iStockphoto.com; **1.140** Ralph Larmann; **1.141** Metropolitan Museum of Art, Gift of Nathan Cummings, 1966, 66.30.2. Photo Metropolitan Museum of Art/Art Resource/Scala, Florence; **1.142** Photo © Museum of Fine Arts, Boston. Courtesy Jules Olitski Warehouse LLC. © Estate of Jules Olitski, DACS, London/VAGA, New York 2012; **1.143** © Estate of Mark Tobey, ARS, NY/DACS, London 2012. Courtesy Sotheby's; **1.144** Musées Royaux des Beaux-Arts de Belgique, Brussels;

1.145 Galleria degli Uffizi, Florence; **1.146** Victoria & Albert Museum, London; **1.147** Musée du Louvre, Paris; **1.148** James A. Michener Collection, Honolulu Academy of Arts; **1.149** Ralph Larmann; **1.150** Musée National d'Art Moderne, Centre Georges Pompidou, Paris; **1.151** Metropolitan Museum of Art, Louis E. and Theresa S. Seley Purchase Fund for Islamic Art, and Rogers Fund, 1984. Photo Metropolitan Museum of Art/Art Resource/Scala, Florence; **1.152** Ashmolean Museum, Oxford; **1.153a, 1.153b, 1.153c** Museum of Modern Art, New York, Gift of Agnes Gund, Jo Carole and Ronald S. Lauder, Donald L. Bryant, Jr., Leon Black, Michael and Judy Ovitz, Anna Marie and Robert F. Shapiro, Leila and Melville Straus, Doris and Donald Fisher, and purchase, Acc. no. 215.2000. Photo Ellen Page Wilson, courtesy The Pace Gallery © Chuck Close, The Pace Gallery; **1.154** © DACS 2012; **1.155** Kunsthistorisches Museum, Vienna; **1.156** iStockphoto.com; **1.157** Collection Center for Creative Photography © 1981 Arizona Board of Regents; **1.158** © WaterFrame/Alamy; **1.159** Museo Nacional del Prado, Madrid; **1.160a** Musée d'Orsay, Paris; **1.160b** Ralph Larmann; **1.161** iStockphoto.com; **1.162** © Andia/Alamy; **1.163** Allan Houser archives © Chiinde LLC; **1.164** Collection University of Arizona Museum of Art, Tucson, Museum purchase with funds provided by the Edward J. Gallagher, Jr Memorial Fund 1982.35.1. © the artist; **1.165** The Art Institute of Chicago, Gift of Arthur Keating and Mr and Mrs Edward Morris by exchange, April 1988. © The Estate of Eva Hesse. Hauser & Wirth. Photo Susan Einstein, courtesy The Art Institute of Chicago; **1.166** Musée du Louvre, Paris; **1.167** Courtesy Archiv LRP; **1.168** The Art Institute of Chicago, Friends of American Art Collection, 1942.51; **1.169** Museo Nacional del Prado, Madrid; **1.170** Museo Nacional del Prado, Madrid; **1.171** © Succession Picasso/DACS, London 2012; **1.172** © 2012 Thomas Struth; **p. 164** (above) National Palace Museum, Taipei; (centre) Printed by permission of the Norman Rockwell Family Agency. Book Rights Copyright © 1943 The Norman Rockwell Family Entities; (below) © Free Agents Limited/Corbis; **2.1** Biblioteca Ambrosiana, Milan; **2.2** The Royal Collection © Her Majesty The Queen; **2.3a** Biblioteca Ambrosiana, Milan; **2.3b** Stanza della Segnatura, Vatican Museums, Rome; **2.4** Ralph Larmann; **2.5** © DACS 2012; **2.6** Museum of Modern Art, New York, The Judith Rothschild Foundation Contemporary Drawings Collection Gift. Courtesy Daniel Reich Gallery, New York; **2.7** British Museum, London; **2.8** © DACS 2012; **2.9** Photo Peter Nahum at The Leicester Galleries, London/Bridgeman Art Library; **2.10** Metropolitan Museum of Art, Purchase, Joseph Pulitzer Bequest, 1924, Acc. no. 24.197.2. Photo Metropolitan Museum of Art/Art Resource/Scala, Florence; **2.11** Musée d'Orsay, Paris; **2.12** The Art Institute of Chicago, Helen Regenstein Collection, 1966.184; **2.13** San Francisco Museum of Modern Art, Purchased through a gift of Phyllis Wattis. © Estate of Robert Rauschenberg. DACS,

London/VAGA, New York 2012; **2.14** Van Gogh Museum (Vincent Van Gogh Foundation), Amsterdam; **2.15** National Palace Museum, Taipei; **2.16** British Museum, London; **2.17** from *Wakoku Shoshoku Edzukushi*, 1681; **2.18** Ralph Larmann; **2.19** Musée des Beaux-Arts de Lyon. © Succession H. Matisse/DACS 2012; **2.20** Teriade Editeur, Paris, 1947. Printer Edmond Vairel, Paris. Edition 250. Museum of Modern Art, New York, The Louis E. Stern Collection, 930.1964.8. Photo 2012, Museum of Modern Art, New York/Scala, Florence. © Succession H. Matisse/DACS 2012; **2.21** Museum of Modern Art, New York, Purchase, 330.1949. Photo 2012, Museum of Modern Art, New York/Scala, Florence; **2.22** Ralph Larmann; **2.23** Metropolitan Museum of Art, Gift of Edward S. Harkness, 1918, 18.9.2. Photo Metropolitan Museum of Art/Art Resource/Scala, Florence; **2.24** National Gallery of Scotland, Edinburgh; **2.25** Metropolitan Museum of Art, Purchase, Francis M. Weld Gift, 1950, Inv. 50.164. Photo Metropolitan Museum of Art/Art Resource/Scala, Florence; **2.26** Museum of Modern Art, New York, Purchase, 16.1949. Photo 2012, Museum of Modern Art, New York/Scala, Florence. © Andrew Wyeth; **2.27** Vatican Museums, Rome; **2.28** Philadelphia Museum of Art, Gift of Mr and Mrs Herbert Cameron Morris, 1943. © 2012 Banco de México Diego Rivera Frida Kahlo Museums Trust, Mexico, D.F./DACS; **2.29** Photo Steven Ochs; **2.30** Musée du Louvre, Paris; **2.31** Los Angeles County Museum of Art, Gift of Mr and Mrs Robert H. Ginter, M.64.49. Digital Image Museum Associates/LACMA/Art Resource NY/Scala, Florence. Courtesy Gallery Paule Anglim; **2.32** Kemper Museum of Contemporary Art, Kansas City. Bebe and Crosby Kemper Collection, Gift of the William T. Kemper Charitable Trust, UMB Bank, n.a., Trustee 2006.7. Photo Ben Blackwell © the artist; **2.33** Galleria degli Uffizi, Florence; **2.34** The Royal Collection © Her Majesty The Queen; **2.35** Kemper Museum of Contemporary Art, Kansas City. Bebe and Crosby Kemper Collection, Kansas City, Missouri. Museum Purchase, Enid and Crosby Kemper and William T. Kemper Acquisition Fund 2000.13. © the artist; **2.36** Photo Austrian Archives/Scala Florence; **2.37** Photo Tate, London 2012. © L&M Services B.V. The Hague 20110512. © Miriam Cendrars; **2.38** Clark Family Collection. Image courtesy The Clark Center for Japanese Art & Culture; **2.39** Courtesy Art Link International, Florida. © the artist; **2.40** Photo Sybille Prou; **2.41** Ralph Larmann; **2.43** British Museum, London; **2.44** Museum of Modern Art, New York. Given anonymously (by exchange), Acc. no. 119.1956. Photo 2012, Museum of Modern Art, New York/Scala, Florence. © Nolde Stiftung Seebüll; **2.45** Library of Congress, Washington, D.C. Prints & Photographs Division, H. Irving Olds collection, LC-DIG-jpd-02018; **2.46** Ralph Larmann; **2.47** Victoria & Albert Museum, London; **2.48** © DACS 2012; **2.49** Kupferstichkabinett, Museen Preussiches

Kulturbesitz, Berlin; **2.50** Metropolitan Museum of Art, Harris Brisbane Dick Fund, 1935, Acc. no. 35.42. Photo Metropolitan Museum of Art/Art Resource/Scala, Florence; **2.51a** Museo Nacional del Prado, Madrid; **2.51b** Private Collection; **2.52** Print and Picture Collection, Free Library of Philadelphia. Courtesy Fine Arts Program, Public Buildings Service, U.S. General Services Administration. Commissioned through the New Deal art projects; **2.53** Ralph Larmann; **2.54** Private Collection; **2.55** © The Andy Warhol Foundation for the Visual Arts/Artists Rights Society (ARS), New York/DACS London 2012; **2.56** Fogg Art Museum, Harvard Art Museums, Margaret Fisher Fund, M25276. Photo Imaging Department © President & Fellows of Harvard College. © ARS, NY and DACS, London 2012; **2.57** © Kathy Strauss 2007; **2.58** British Museum, London; **2.59** Tokyo National Museum; **2.60** Koninklijke Bibliotheek, The Hague, Folio 8r., shelf no. 69B 10; **2.61** V&A Images/Victoria & Albert Museum; **2.62** Ralph Larmann; **2.63** Courtesy Ford Motor Company; **2.64** General Motors Corp. Used with permission, GM Media Archives; **2.65** from *Works of Geoffrey Chaucer*, Kelmscott Press, 1896; **2.66** Printed by permission of the Norman Rockwell Family Agency. Book Rights Copyright © 1943 The Norman Rockwell Family Entities; **2.67** Courtesy Kok Cheow Yeoh; **2.68** The Art Institute of Chicago, Mr and Mrs Carter H. Harrison Collection, 1954.1193; **2.69** Taesam Do/FoodPix/Getty. Image courtesy Hill Holiday; **2.70** School of Journalism and Mass Communication, University of North Carolina at Chapel Hill. Photo Eileen Mignoni; **2.71** Gernsheim Collection, London; **2.72** Image appears courtesy Abelardo Morell; **2.73** British Library, London; **2.74** Metropolitan Museum of Art, The Rubel Collection, Purchase, Ann Tenenbaum and Thomas H. Lee and Anonymous Gifts, 1997, Acc. no. 1997.382.1. Photo The Metropolitan Museum of Art/Art Resource/Scala, Florence; **2.75** Ralph Larmann; **2.76** Bibliothèque nationale, Paris; **2.77** Library of Congress, Washington, D.C.. Prints & Photographs Division, FSA/OWI Collection, LC-DIG-fsa-8b29516; **2.78** © Ansel Adams Publishing Rights Trust/Corbis; **2.79** Collection of the Société Française de Photographie, Paris; **2.80** Collection Center for Creative Photography © 1981 Arizona Board of Regents; **2.81** Library of Congress, Washington, D.C.. Prints & Photographs Division, LC-DIG-nclc-01555; **2.82a**, **2.82b** Copyright Steve McCurry/Magnum Photos; **2.83** © Hiroko Masuike/New York Times/Eyevine; **2.84** Copyright Steve McCurry/Magnum Photos; **2.85** Royal Photographic Society, Bath; **2.86** Courtesy Yossi Milo Gallery, New York. © DACS 2012; **2.87** The Art Institute of Chicago, Alfred Stieglitz Collection, 1949.705 © Georgia O'Keeffe Museum/DACS, 2012; **2.88** © Estate of Garry Winogrand, courtesy Fraenkel Gallery, San Francisco; **2.89** Nationalgalerie, Staatliche Museen, Berlin. © DACS 2012; **2.90** © Stephen Marc; **2.91** Gernsheim Collection, Harry Ransom Humanities Research Center, University of

Texas at Austin; **2.92** Courtesy Gagosian Gallery © Sally Mann; **2.93** Sandy Skoglund, Radioactive Cats © 1980; **2.94** Photo © Edward Burtynsky, courtesy Flowers, London & Nicholas Metivier, Toronto; **2.95** Ralph Larmann; **2.96** Library of Congress, Washington, D.C. Prints & Photographs Division, LC-USZ62-45683; **2.97** Star Film Company; **2.98** akg-images; **2.99**, **2.100** British Film Institute (BFI); **2.101** M.G.M/Album/akg-images; **2.102** British Film Institute (BFI); **2.103** Disney Enterprises/Album/akg-images; **2.104** Lucasfilm/20th Century Fox/The Kobal Collection; **2.105**, **2.106**, **2.107**, **2.108** British Film Institute (BFI); **2.109** Image copyright of the artist, courtesy Video Data Bank, www.vdb.org; **2.110** Courtesy Electronic Arts Intermix (EAI), New York; **2.111** Image courtesy Dia Art Foundation. Courtesy Tony Oursler, Stephen Vitiello and Constance DeJong; **2.112** Courtesy exonemo; **2.113a** Photo Mathias Schormann © Bill Viola; **2.113b**, **2.113c** Photo Kira Perov © Bill Viola; **2.114** © DACS 2012; **2.115** Photo Betsy Jackson. Courtesy the artist; **2.116** © Marina Abramović. Courtesy Marina Abramović and Sean Kelly Gallery, New York. DACS 2012; **2.117** © Barbara Kruger. Courtesy Mary Boone Gallery, New York; **2.118** © ARS, NY and DACS, London 2012; **2.119** Photo Karla Merrifield © Yoko Ono; **2.120**, **2.121** Courtesy The Fundred Dollar Bill Project; **2.122** Photo courtesy the Oldenburg van Bruggen Foundation. Photo © Robert McElroy/Licensed by VAGA, New York, NY; **2.123** © Fred Wilson, courtesy PaceWildenstein, New York. Photo courtesy PaceWildenstein, New York; **2.124** Courtesy Sikkema Jenkins & Co., NY; **2.125** (above) Courtesy Trudy Labell Fine Art, Florida. © the artist; **2.125** (below) Photo Trudy Labell; **2.126** Photos Ralph Larmann; **2.127** Cleveland Museum of Art, Gift of the Hanna Fund, 1954.857; **2.128a** Metropolitan Museum of Art, New York. The Michael C. Rockefeller Memorial Collection, Bequest of Nelson A. Rockefeller, 1979, Acc. no. 1979.206.1134. Photo Schecter Lee. Photo Metropolitan Museum of Art/Art Resource/Scala, Florence; **2.128b** Photo Irmgard Groth-Kimball © Thames & Hudson Ltd, London; **2.129** Palace Museum, Beijing; **2.130** Courtesy Arizona State University Art Museum, photo Anthony Cunha; **2.131** Courtesy the Voulkos & Co. Catalogue Project, www.voulkos.com; **2.132** British Museum, London; **2.133** © Angelo Hornak/Corbis; **2.134** Photo Teresa Nouri Rishel © Dale Chihuly; **2.135** National Archaeological Museum, Athens; **2.136** Kunsthistorisches Museum, Vienna; **2.137** © the artist www.tilllekeschwarz.com; **2.138** The Solomon R. Guggenheim Foundation, New York, 88.3620; Faith Ringgold © 1988; **2.139** © Christie's Images/Corbis; **2.140** Metropolitan Museum of Art, Rogers Fund, 1939, Acc. no. 39.153. Photo Metropolitan Museum of Art/Art Resource/Scala, Florence; **2.141** Seattle Art Museum, Gift of John H. Hauberg and John and Grace Putnam, 86.278. Photo Paul Macapia; **2.142** Museum of Fine Arts, Boston, Massachusetts/Harvard University – Museum of Fine

Arts Expedition/Bridgeman Art Library; **2.143a**, **2.143b** Photo Scala, Florence; **2.144** British Museum, London; **2.145** Photograph Jacqueline Banerjee, Associate Editor of the Victorian Web www.victorianweb.org; **2.146a**, **2.146b** © David Hilbert/Alamy; **2.147** Photo Scala, Florence, courtesy Ministero Beni e Att. Culturali; **2.148** Vatican Museums, Rome; **2.149** Photo Scala, Florence, courtesy Ministero Beni e Att. Culturali; **2.150** British Museum, London; **2.151** Museo Nazionale di Villa Giulia, Rome; **2.152** National Museum, Reggio Calabria, Italy; **2.153** Ralph Larmann; **2.154** © Richard A. Cooke/Corbis; **2.155** Photo Tom Smart; **2.156** Photo Tate, London 2012. The works of Naum Gabo © Nina Williams; **2.157** Photographed by Prudence Cuming Associates. © Damien Hirst and Science Ltd. All rights reserved, DACS 2012; **2.158** © Succession Picasso/DACS, London 2012; **2.159** Philadelphia Museum of Art, The Louise and Walter Arensberg Collection. © ADAGP, Paris and DACS, London 2012; **2.160** Harvard Art Museums, Busch-Reisinger Museum, Hildegard von Gontard Bequest Fund, 2007.105. Photo Junius Beebe, President & Fellows of Harvard College © DACS 2012; **2.161** Photo Jens Ziehe 2004 © 2002 Olafur Eliasson; **2.162** Photo Mark Pollock/Estate of George Rickey. © Estate of George Rickey/DACS, London/VAGA, New York 2012; **2.163a** Photograph by Zhang Haier; **2.163b** Photo Dai Wei, Shanghai © the artist; **2.164** Courtesy the artists and Sprovieri Gallery, London; **2.165** Maki and Associates. Courtesy Silverstein Properties; **2.166**, **2.167** iStockphoto.com; **2.168** DeAgostini Picture Library/Scala, Florence, **2.169a** Ralph Larmann; **2.169b** iStockphoto.com; **2.170** Ralph Larmann; **2.171** Bridgeman Art Library; **2.172** Index/Bridgeman Art Library; **2.173** Ralph Larmann; **2.174** © Christophe Boisvieux/Corbis; **2.175** Ralph Larmann; **2.176** Photo Scala, Florence; **2.177** Gianni Dagli Orti/Basilique Saint Denis Paris/The Art Archive; **2.178a**, **2.178b** Ralph Larmann, **2.179** © Robert Harding Picture Library Ltd/Alamy; **2.180**, **2.181** Ralph Larmann; **2.182** © Photo Japan/Alamy; **2.183** Photo Shannon Kyles, ontarioarchitecture.com; **2.185** Photo Sandak Inc, Stamford, CT; **2.186** © INTERFOTO/Alamy; **2.187** © Robert Harding Picture Library Ltd/Alamy; **2.188** © Bildarchiv Monheim GmbH/Alamy; **2.189** © Richard A. Cooke/Corbis; **2.190** © Free Agents Limited/Corbis; **2.191** Photo courtesy Michael Graves & Associates; **2.192** © Chuck Eckert/Alamy; **2.193a** Courtesy Zaha Hadid Architects; **2.193b** © Roland Halbe/artur; **2.194** Courtesy CMPBS; **p. 292** (above) Egyptian Museum, Cairo; (centre) iStockphoto.com; (below) Musée d'Orsay, Paris; **3.1** Drazen Tomic; **3.2** Photo Jean Clottes; **3.3** Images courtesy the Mellaarts/Çatalhöyük Research Project; **3.4** The J. Paul Getty Museum, Villa Collection, Malibu, California; **3.5** Photo Jeff Morgan Travel/Alamy; **3.6** Archaeological Museum, Heraklion; **3.7** British Museum, London; **3.8** Iraq Museum, Baghdad; **3.9** Metropolitan Museum of Art, Gift of

John D. Rockefeller Jr., 1932, Acc. no. 32.143.2. Photo Metropolitan Museum of Art/Art Resource/Scala, Florence; **3.10** Photo Scala, Florence/BPK, Bildagentur für Kunst, Kultur und Geschichte, Berlin; **3.11** iStockphoto.com; **3.12** Gianni Dagli Orti/ Egyptian Museum, Cairo/The Art Archive; **3.13**, **3.14** Egyptian Museum, Cairo; **3.15** British Museum, London; **3.16** Peter Connolly/akg-images; **3.17** Nimatallah/akg-images; **3.18** Ralph Larmann; **3.19** British Museum, London; **3.20**, **3.21** Museum of Fine Arts, Boston, Henry Lillie Pierce Fund; **3.22** Metropolitan Museum of Art, Fletcher Fund, 1932, Acc. no. 32.11.1. Photo Metropolitan Museum of Art/ Art Resource/Scala, Florence; **3.23** Minneapolis Institute of Arts; **3.24** Vatican Museums, Rome; **3.25** © Altair4 Multimedia Roma, www.altair.it; **3.26** Palazzo Torlonia, Rome; **3.27** Giovanni Caselli; **3.28** Image Source Pink/Alamy; **3.29** © Atlantide Phototravel/Corbis; **3.30** iStockphoto.com; **3.31** Drazen Tomic; **3.32**, **3.33** Zev Radovan/ www.BibleLandPictures.com; **3.34** Canali Photobank, Milan, Italy; **3.35** Photo Scala, Florence; **3.36** Monastery of St Catherine, Sinai, Egypt; **3.37** Photo Scala, Florence; **3.38** Cameraphoto/ Scala, Florence; **3.39**, **3.40**, **3.41** British Library, London; **3.42** Biblioteca Governativa, Lucca; **3.43** British Library/akg-images; **3.44** Musées Royaux d'Art et d'Histoire, Brussels; **3.45** © Hanan Isachar/Corbis; **3.46** Mohamed Amin/Robert Harding; **3.47** Metropolitan Museum of Art, Harris Brisbane Dick Fund, 1939, Acc. no. 39.20. Photo Metropolitan Museum of Art/Art Resource/Scala, Florence; **3.48** © Matthew Lambley/Alamy; **3.49** Ralph Larmann; **3.50** © Rolf Richardson/Alamy; **3.51** Ralph Larmann; **3.52** Hervé Champollion/akg-images; **3.53** Sonia Halliday Photographs; **3.54**, **3.55** Galleria degli Uffizi, Florence; **3.56** Drazen Tomic; **3.57** iStockphoto.com; **3.58** © Tom Hanley/Alamy; **3.59** © Susanna Bennett/Alamy; **3.60** © Frédéric Soltan/Sygma/Corbis; **3.61** © Pep Roig/Alamy; **3.62** Freer Gallery of Art, Smithsonian Institution, Washington, D.C., Purchase F194**2.15a**; **3.63** iStockphoto.com; **3.64**, **3.65**, **3.66** Palace Museum, Beijing; **3.67** Brooklyn Museum, Gift of Mr & Mrs Alastair B. Martin, the Guennol Collection, 7**2.163a**–b; **3.68** Hunan Museum, Changsha; **3.69** Courtesy the artist; **3.70** Photo Shunji Ohkura; **3.72** Sakai Collection, Tokyo; **3.73** Horyu-ji Treasure House, Ikaruga, Nara Prefecture, Japan; **3.74** The Tokugawa Art Museum, Nagoya; **3.75** V&A Images/Alamy; **3.76** The Art Institute of Chicago, Robert A. Waller Fund, 1910.2; **3.77** Library of Congress, Washington, D.C. Prints & Photographs Division, H. Irving Olds collection, LC-DIG-jpd-02018; **3.78** iStockphoto.com; **3.79** Drazen Tomic; **3.80** Anton, F. *Ancient Peruvian Textiles*, Thames & Hudson Ltd, London, 1987; **3.81** Museo Arqueología, Lima, Peru /Bridgeman Art Library; **3.82** Royal Tombs of Sipán Museum, Lambayeque; **3.83** iStockphoto.com; **3.84** American Museum of Natural History, New York; **3.85** Dumbarton Oaks Research Library and Collections, Washington, D.C.;

3.86 Drazen Tomic; **3.87** Richard Hewitt Stewart/ National Geographic Stock; **3.88a** Drazen Tomic; **3.88b** © aerialarchives.com/Alamy; **3.89** © Ken Welsh/Alamy; **3.90** © Gianni Dagli Orti/Corbis; **3.91** Dallas Museum of Art, Gift of Patsy R. and Raymond D. Nasher, 1983.148; **3.92** Peabody Museum, Harvard University, Cambridge, 48-63-20/17561; **3.93** Biblioteca Nazionale Centrale di Firenze; **3.94** Museo Nacional de Antropología, Mexico City; **3.95** Museo del Templo Mayor, Mexico City; **3.96** Drazen Tomic; **3.97** © Chris Howes/Wild Places Photography/Alamy; **3.98a**, **3.98b** Peabody Museum, Harvard University, Cambridge, 99-12-10/53121; **3.99** Missouri Historical Society, St Louis, 1882.18.32; **3.100** American Museum of Natural History, New York; **3.101** Drazen Tomic; **3.102** National Museum, Lagos; **3.103** Linden Museum, Stuttgart; **3.104** Dallas Museum of Art, Foundation for the Arts Collection, Gift of the McDermott Foundation, 1996.184.FA; **3.105** National Museum of African Art, Smithsonian Institution, Washington, D.C.; **3.106** Musée Barbier-Mueller, Geneva; **3.107** © JTB Photo Communications, Inc./Alamy; **3.108** © Chris Howes/Wild Places Photography/Alamy; **3.109** Photo Barney Wayne; **3.110** Drazen Tomic; **3.111** pl. XVI from Parkinson, S., *A Journal of a Voyage to the South Seas*, 1784; **3.112** Photo Paul S. C. Tacon; **3.113** Bishop Museum, Honolulu, Hawaii; **3.114** iStockphoto.com; **3.115** Musée Barbier-Mueller, Geneva; **3.116** Collected by G.F.N. Gerrits, Vb 28418-28471 (1972). Photo Peter Horner 1981 © Museum der Kulturen, Basel, Switzerland; **3.117** Drazen Tomic; **3.118** from Vasari, G., *Lives of the Great Artists*, 1568; **3.119** © Michael S. Yamashita/Corbis; **3.120** Libreria dello Stato, Rome; **3.121** Brancacci Chapel, Church of Santa Maria del Carmine, Florence; **3.122** Refectory of Santa Maria delle Grazie, Milan; **3.123**, **3.124** Vatican Museums, Rome; **3.125** Stanza della Segnatura, Vatican Museums, Rome; **3.126** Vatican Museums, Rome; **3.127a**, **3.127b** National Gallery, London/Scala, Florence; **3.128**, **3.129a**, **3.129b**, **3.129c** Gemäldegalerie, Staatliche Museen, Berlin; **3.130** Musée d'Unterlinden, Colmar; **3.131** British Museum, London; **3.132** Museum Narodowe, Poznań /Bridgeman Art Library; **3.133** Galleria dell'Accademia, Venice; **3.134** Cameraphoto/Scala, Florence; **3.135** Capponi Chapel, Church of Santa Felicità, Florence; **3.136** National Gallery of Art, Washington, D.C., Samuel H. Kress Collection, 1946.18.1; **3.137** Photo Scala, Florence, courtesy Ministero Beni e Att. Culturali; **3.138** © nagelestock.com/Alamy; **3.139** Photo Scala, Florence, courtesy Ministero Beni e Att. Culturali; **3.140** The Earl of Plymouth. On loan to the National Museum of Wales, Cardiff; **3.141** Royal Institute for the Study and Conservation of Belgium's Artistic Heritage; **3.142** Galleria Nazionale d'Arte Antica, Palazzo Barberini, Rome; **3.143** Galleria degli Uffizi, Florence; **3.144** Rijksmuseum, Amsterdam; **3.145** © Bertrand Rieger/Hemis/Corbis; **3.146** © Florian Monheim/Arcaid/Corbis; **3.147** Gianni Dagli Orti/

Musée du Château de Versailles/The Art Archive; **3.148** The Wallace Collection, London; **3.149** National Gallery, London/Scala, Florence; **3.150** Classic Image/Alamy; **3.151** Musée du Louvre, Paris; **3.152** Virginia Museum of Fine Arts, Richmond. The Adolf D. and Wilkins C. Williams Fund; **3.153** iStockphoto.com; **3.154** Musée du Louvre, Paris; **3.155**, **3.156** Museo Nacional del Prado, Madrid; **3.157** © Tate, London 2012; **3.158** Metropolitan Museum of Art, Gift of Mrs Russell Sage, 1908, Acc. no. 08.228. Photo Metropolitan Museum of Art/Art Resource/Scala, Florence; **3.159** White Images/Scala, Florence; **3.161** Hampton University Museum, Virginia; **3.162** Musée d'Orsay, Paris; **3.163** © Tate, London 2012; **3.164** Musée Marmottan, Paris; **3.165** Musée d'Orsay, Paris; **3.166** Art Institute of Chicago, Charles H. and Mary F. S. Worcester Collection, 1964.336; **3.167** White Images/Scala, Florence; **3.168** BI, ADAGP, Paris/Scala, Florence. © ADAGP, Paris and DACS, London 2012; **3.169** Musée d'Orsay, Paris; **3.170** Courtauld Gallery, London; **3.171** National Gallery of Scotland, Edinburgh; **3.172** Museum of Modern Art, New York. Acquired through the Lillie P. Bliss Bequest. Acc. no. 472.1941. Photo 2012, Museum of Modern Art, New York/ Scala, Florence; **3.173** Private Collection; **3.174** Musée Carnavalet, Paris; **3.175** Private Collection/ © Ackermann Kunstverlag/Bridgeman Art Library; **3.176** Österreichische Galerie Belvedere, Vienna; **3.177** Mark Edward Smith/photolibrary.com; **3.178** Photo Spectrum/Heritage Images/Scala, Florence; **3.179** Metropolitan Museum of Art, Harris Brisbane Dick Fund, 1966, 66.244.1-25. Photo Metropolitan Museum of Art/Art Resource/Scala, Florence; **3.180** The Barnes Foundation, Merion, PA. © Succession H. Matisse/DACS 2012; **3.181** Museum of Modern Art, New York, Mrs Simon Guggenheim Fund, 8.1949. Photo 2012, Museum of Modern Art, New York/Scala, Florence. © Succession H. Matisse/ DACS 2012; **3.182** Teriade Editeur, Paris, 1947. Printer Edmond Vairel, Paris. Edition 250. Museum of Modern Art, New York, The Louis E. Stern Collection, 930.1964.8. Photo 2012, Museum of Modern Art, New York/Scala, Florence. © Succession H. Matisse/DACS 2012; **3.183** Photograph by Hélène Adant/RAPHO/GAMMA, Camera Press, London; **3.184** Museum of Modern Art, New York, acquired through the Lillie P. Bliss Bequest, 333.1939. Photo 2012, Museum of Modern Art, New York/Scala, Florence. © Succession Picasso/DACS, London 2012; **3.185** Kunstmuseum, Bern; **3.186** Mildred Lane Kemper Art Museum, St Louis, University purchase, Kende Sale Fund, 1946. © Succession Picasso/DACS, London 2012; **3.187** Metropolitan Museum of Art, Bequest of Gertrude Stein, 1946, Acc. no. 47.106. Photo Metropolitan Museum of Art/Art Resource/ Scala, Florence. © Succession Picasso/DACS, London 2012; **3.188** Museum Folkwang, Essen; **3.189** Art Institute of Chicago, Arthur Jerome Eddy Memorial Collection, 1931.511. © ADAGP, Paris and DACS, London 2012; **3.190** Museum of Modern Art, New York, Purchase, 274.1939. Photo 2012, Museum of

Modern Art, New York/Scala, Florence; **3.192** Museum of Modern Art, New York, The Sidney and Harriet Janis Collection, 595.1967 a–b. Photo 2012, Museum of Modern Art, New York/Scala, Florence. © ADAGP, Paris and DACS, London 2012; **3.193** © The Heartfield Community of Heirs/VG Bild-Kunst, Bonn and DACS, London 2012; **3.194** © DACS 2012; **3.195** Photo Hickey-Robertson, Houston. The Menil Collection, Houston. © ADAGP, Paris and DACS, London 2012; **3.196** Museum of Modern Art, New York, Gift of Mr and Mrs Pierre Matisse, 940.1965.a-c. Photo 2012, Museum of Modern Art, New York/Scala, Florence. © Succession Miro/ ADAGP, Paris and DACS, London 2012; **3.197** Photo Francis Carr © Thames & Hudson Ltd, London; **3.198** Philadelphia Museum of Art, The Louise and Walter Arensberg Collection.
© ADAGP, Paris and DACS, London 2012; **3.199**, **3.200** Stedelijk Museum, Amsterdam; **3.201** © ADAGP, Paris and DACS, London 2012; **3.202** © Romare Bearden Foundation/DACS, London/VAGA, New York 2012; **3.203** Courtesy Center for Creative Photography, University of Arizona © 1991 Hans Namuth Estate; **3.204** The University of Iowa Museum of Art, Iowa City, Gift of Peggy Guggenheim, OT 102. © The Pollock-Krasner Foundation ARS, NY and DACS, London 2012; **3.205** National Gallery of Art, Washington, D.C., Gift of the Mark Rothko Foundation, Inc., 1986.43.13. © 1998 Kate Rothko Prizel & Christopher Rothko ARS, NY and DACS, London, 2012; **3.206** © The Andy Warhol Foundation for the Visual Arts/ Artists Rights Society (ARS), New York/DACS, London 2012; **3.207** © The Estate of Roy Lichtenstein/DACS 2012; **3.208** (above) Photo Smithsonian American Art Museum/Art Resource/ Scala, Florence; **3.208** (below) Ralph Larmann; **3.209** Collection of the Modern Art Museum of Fort Worth, Museum purchase, The Benjamin J. Tillar Memorial Trust. Acquired in 1970. © Judd Foundation. Licensed by VAGA, New York/DACS, London 2012; **3.210** Photo Hickey-Robertson, Houston. The Menil Collection, Houston. © ARS, NY and DACS, London 2012; **3.211** Museum of Modern Art, New York, Larry Aldrich Foundation Fund, 393.1970.a-c. Photo 2012, Museum of Modern Art, New York/Scala, Florence. © ARS, NY and DACS, London 2012; **3.212** © The Estate of Ana Mendieta. Courtesy Galerie Lelong, New York; **3.213** Photo courtesy John Michael Kohler Arts Center © the artist and Stefan Stux Gallery, NY; **3.214** © EggImages/ Alamy; **3.215** Photo courtesy Michael Graves & Associates; **3.216** (left) Museum of Modern Art, New York, Gift on behalf of The Friends of Education of The Museum of Modern Art, Acc. no. 70.1997.2. Photo 2012, Museum of Modern Art, New York/ Scala, Florence. Courtesy the artist and Jack Shainman Gallery, New York; **3.216** (right) Museum of Modern Art, New York, Gift on behalf of The Friends of Education of The Museum of Modern Art, Acc. no. 70.1997.5. Photo 2012, Museum of Modern Art, New York/Scala, Florence. Courtesy the artist

and Jack Shainman Gallery, New York; **3.217** William Sr. and Dorothy Harmsen Collection, by exchange, 2007.47. Denver Art Museum. All Rights Reserved; **3.218a**, **3.218b** Courtesy Gladstone Gallery, New York. © Shirin Neshat; **3.219** Museum of Modern Art, New York, Fractional gift offered by Donald L. Bryant, Jr., Acc. no. 241.2000.b. Photo 2012, Museum of Modern Art, New York/Scala, Florence. © 1997 Pipilotti Rist. Image courtesy the artist, Luhring Augustine, New York and Hauser & Wirth; **3.220** Courtesy Gladstone Gallery, New York. Photo Michael James O'Brien. © 1997 Matthew Barney; **3.221** Contemporary Arts Museum, Houston. Photo Hester + Hardaway. Courtesy Andrea Rosen Gallery, NY; **p. 452** (above) Photo David Heald. The Solomon R. Guggenheim Foundation, New York. FLWW-10; (centre) Courtauld Gallery, London; (below) Victor Chavez/WireImage/Getty; **4.1** Musée du Louvre, Paris; **4.2** © guichaoua/Alamy; **4.3** Martin Gray/National Geographic Stock; **4.4** Keith Bedford/epa/Corbis; **4.5** iStockphoto.com; **4.6** Photo David Heald. The Solomon R. Guggenheim Foundation, New York. FLWW-10; **4.7** Silvio Fiore/ photolibrary.com; **4.8** iStockphoto.com; **4.9a**, **4.9b**, **4.9c**, **4.9d** © 1991 Ancient Egypt Research Associates ('AERA'). Photographs Mark Lehner; **4.10** © Taisei Corporation/NHK; **4.11** © Bob Krist/Corbis; **4.12** Cahokia Mounds State Historic Site, painting by William R. Iseminger; **4.13** David Hiser/National Geographic Stock; **4.14** Erich Lessing/akg-images; **4.15** University of Pennsylvania Museum of Archaeology and Anthropology, Philadelphia B17694; **4.16** © Peter Arnold, Inc./Alamy; **4.17** Henry John Drewal and Margaret Thompson Drewal Collection, EEPA D00639. Eliot Elisofon Photographic Archives, National Museum of African Art, Smithsonian Institution, Washington, D.C., courtesy Henry John Drewal; **4.18** Photo Anne Chauvet; **4.19** Photo Art Resource/Bob Schalkwijk/ Scala, Florence. © 2012 Banco de México Diego Rivera Frida Kahlo Museums Trust, Mexico, D.F./ DACS; **4.20** Precita Valley Vision © 1996 Susan Kelk Cervantes. Courtesy Precita Eyes Muralists, www. precitaeyes.org; **4.21** John Hios/akg-images; **4.22a**, **4.22b** Dom-Museum Hildesheim; **4.22c** Ralph Larmann; **4.23** India Museum, Calcutta; **4.24** The Cleveland Museum of Art, James Albert and Mary Gardiner Ford Memorial Fund, 1961.198; **4.25** National Museum of African Art, Smithsonian Institution, Washington, D.C., Museum purchase 90-4-1. Photograph Franko Khoury; **4.26** Smith College Museum of Art, Northampton, Massachusetts. Purchased with the proceeds from the sale of works donated by Mr and Mrs Alexander Rittmaster (Sylvian Goodkind, class of 1937) in 1958, and Adeline Flint Wing, class of 1898, and Caroline Roberta Wing, class of 1896, in 1961. Courtesy Michael Rosenfeld, LLC, New York, NY; **4.27** Musée du Louvre, Paris; **4.28** State Tretyakov Gallery, Moscow; **4.29** Photo Scala, Florence/Fondo Edifici di Culto – Min. dell'Interno; **4.30** Gianni Dagli Orti/ The Art Archive; **4.31** Norbert Aujoulat; **4.32a** Ralph

Larmann; **4.32b** Colorphoto Hans Hinz, Allschwil, Switzerland; **4.33a** Ralph Larmann; **4.33b** © Araldo de Luca/Corbis; **4.34** © B. O'Kane/Alamy; **4.35** Courtesy Jingu Administration Office; **4.36** Photo Hickey-Robertson © 1998 Kate Rothko Prizel & Christopher Rothko ARS, NY and DACS, London; **4.37** Rainer Hackenberg/akg-images. © Succession H. Matisse/DACS 2012; **4.38** Teriade Editeur, Paris, 1947. Printer Edmond Vairel, Paris. Edition 250. Museum of Modern Art, New York, The Louis E. Stern Collection, 930.1964.8. Photo 2012, Museum of Modern Art, New York/Scala, Florence. © Succession H. Matisse/DACS 2012; **4.39** University Art Museum, Obafemi Awolowo University, Ife; **4.40** Dumbarton Oaks Museum, Washington, D.C.; **4.41** Courtesy the artist and Marian Goodman Gallery, New York/Paris; **4.42** © Tierney Gearon, Courtesy Yossi Milo Gallery, New York; **4.43** Metropolitan Museum of Art, The Michael C. Rockefeller Memorial Collection, Bequest of Nelson A. Rockefeller, 1979, Acc. no. 1979.206.1611. Photo Metropolitan Museum of Art/Art Resource/Scala, Florence; **4.44** Dallas Museum of Art, The Clark and Frances Stillman Collection of Congo Sculpture, Gift of Eugene and Margaret McDermott, 1969.S.22; **4.45** The Cleveland Museum of Art, Purchase from the J. H. Wade Fund 1930.331; **4.46** © Loren McIntyre/ lorenmcintyre.com; **4.47** Pinoteca di Brera, Milan; **4.48** © Andres Serrano. Courtesy the artist and Yvon Lambert Paris, New York; **4.49** Copyright Merle Greene Robertson, 1976; **4.50** Courtesy National Museum of the American Indian, Smithsonian Institution (18/2023). Photo by Photo Services; **4.51** Museo del Templo Mayor, Mexico City, CONACULTA-INAH, 10-220302; **4.52** Dallas Museum of Art, Foundation for the Arts Collection, Mrs John B. O'Hara Fund; **4.53** British Museum, London; **4.54** Photo Heidi Grassley © Thames & Hudson Ltd, London; **4.55** Ralph Larmann; **4.56** © Ivan Vdovin/Alamy; **4.57** Hervé Champollion/akg-images; **4.58** National Gallery of Art, Washington, D.C., Widener Collection, 1942.9.97; **4.59** Photograph K2822 © Justin Kerr; **4.60** National Museum of Anthropology, Mexico City; **4.61** National Maritime Museum, Greenwich, London; **4.62** National Gallery, London/Scala, Florence; **4.63** Gift of the Alumni Association to Jefferson Medical College in 1878, purchased by the Pennsylvania Academy of the Fine Arts and the Philadelphia Museum of Art in 2007 with the generous support of more than 3,600 donors, 2007, 2007-1-1; **4.64** Courtesy the David Lloyd Gallery; **4.65** Courtesy Institute for Plastination, Heidelberg, Germany; **4.66** Art Institute of Chicago, Helen Birch Bartlett Memorial Collection, 1926.224; **4.67** © Jasper Johns/ VAGA, New York/DACS, London 2012; **4.68** Courtesy Marcia Smilack; **4.69** Museum of Modern Art, New York. Benjamin Scharps and David Scharps Fund, 288.1956. Photo 2012, Museum of Modern Art, New York/Scala, Florence. © ADAGP, Paris and DACS, London 2012; **4.70** Museum of Modern Art, New York. Given anonymously, 162.1934. Photo

각 부와 장의 도판 번호
Image Numbering by Part and Chapter

다음 목록은 이미지들이 등장하는 장을 일러준다. 숫자는 인용된 이미지의 본문 내 일련번호이다.

감사의 말
Acknowledgements

본 출판사는 이 책을 준비하는 데 너그러운 조언과 의견을 주신 아래의 분들께 감사를 전하고자 합니다. 존 아델만(론 스타 칼리지 사이-페어), 프레드 C. 알버트슨(멤피스 대학교), 댄 보일란(트린 대학교), 안드레아 도노반(미노트 주립 대학), 카라 잉글리시(타란트 카운티 커뮤니티 칼리지), 트리나 펠티(피마 커뮤니티 칼리지), 페르디난다 플로렌스(솔라노 커뮤니티 칼리지), 레베카 헨드릭(엘파소 텍사스 대학교), 보니 홀트(콘트라 코스타 칼리지), 캐시 홀트(아라파호 커뮤니티 칼리지), 프랭크 라티머(풀라스키 테크니컬 칼리지), 브리짓 린치(시몬스 칼리지), 패트릭 맥낼리(오로라 커뮤니티 칼리지), 켄 마그리(아메리칸 리버 칼리지), 에린 모리스(사우스 마운틴 커뮤니티 칼리지), 캐롤라 나우머(트러키 메도우 커뮤니티 칼리지), 크리스틴 파워스 놀린(사우스이스트 미주리 주립대학), 엘라인 오브라이언(새크라멘토 주립대학), 마지 브라이트 래글랜드(조지아 퍼리미터 칼리지), 몰리 러싱(델타 주립대학), 데니스 시어스(개즈던 주립 커뮤니티 칼리지), 수잔느 토마스(로즈 주립 칼리지), 리-린 쳉(피츠버그 주립대학), 캐시 타일러(파리 커뮤니티 칼리지), 캐시 윈드로우(이스트필드 칼리지), 린다 우드워드(론스타 커뮤니티 칼리지 몽고메리), 수잔 저커(루이지애나 주립대학)에게는 특히 감사합니다.

본 출판사는 기고해주신 다음 분들, 즉 와파 빌랄, 트레이시 슈발리에, 멜 친, 마이클 페이, 앤터니 곰리, 데이비드 그로브, 자하 하디드, 자히 하와스, 모나 하툼, 김효인, 스티브 매커리, 멜초르 페레도, 마르틴 라미레스, 콜린 로즈, 하워드 리사티, 사사키 소노코, 리처드 세라, 신디 셔먼, 폴 테이컨, 댄 태그, 스펜서 튜닉, 빌 비올라, 로버트 위트먼에게도 감사의 말을 전합니다.

데브라 J. 드위트
아래의 분들께 학술적인 도움에 대해 감사하고 싶습니다. 멜리사 보우덴(알링턴 텍사스 대학교), 리처드 브레트웰(달라스 텍사스 대학교), 안네마리카(서던 메소디스트 대학교), 줄리 덱커(조지타운 칼리지), 리타 라자터(알링턴 엑사스 대학교), 존 맥퀄렌(토론토 대학교), 제니 라미레즈(버지니아 군사학교), 베스 라이트(알링턴 텍사스 대학교). 그리고 가장 따뜻한 감사의 마음을 가족에게 전하고 싶습니다: 빌 기브니, 재클린 진 기브니, 그리고 코니 드위트.

랠프 M. 라만
아래의 분들께 학술적인 도움과 지원을 감사드립니다. 엘라 콤스-라르만(독립 연구자이자 미술가), 고든 킹슬리 박사(하렉스턴 칼리지), 스티븐 오크스(서던 아칸서스 대학교), 하이디 스트로벨 박사(에반스빌 대학교), 에반스빌 대학교 교무처, 졸업생 지원센터, 도서관, 미술대학. 그리고 엘라, 앨리슨, 팁의 인내와 이해에 감사드립니다.

M. 캐스린 실즈
아래 분들께 감사드립니다. 라우라 M. 암라인(리틀록 아칸사스 대학교), 다몬 애킨스(길포드 칼리지), 마리아 밥로프(길포드 칼리지), 잉그리드 퍼니스(라파에트 칼리지), 리타 라자터(알링턴 텍사스 대학교), 클레어 블랙 맥코이(콜럼버스 주립대학), 제니 라미레즈(버지니아 군사학교). 그리고 가족에게 사랑과 감사를 전하고 싶습니다. 배리 벨, 길리안 데니스 쉴즈 벨, 앨던 에머리히 쉴즈 벨, 낸시 쉴즈.